福建省地方戏曲扶持专项基金项目

木偶戏
泉州提线

本套丛书由

福建师范大学音乐学院

福建省艺术研究院

福建省民族民间音乐集成办公室

合 编

丛书主编◎王　州

福 建 省 非 物 质 文 化 遗 产 （ 音 乐 卷 ） 丛 书

木偶戏

（泉州提线）

主编　王　州　蔡俊抄

编著　蔡俊抄　王　州

海峡出版发行集团
福建教育出版社

丛书编辑委员会

丛书各册作者名单

总　序

　　作为中原文化和海洋文化两相交融、两相辉映的福建文化，有着悠久的历史、丰富的遗产。新中国成立尤其是改革开放以来，在各级党委、政府的高度重视和精心组织下，我省文化工作者开展了大规模深入细致的非物质文化遗产资料的调查、搜集、整理工作，为非物质文化遗产的保护和传承打下了坚实的基础。

　　进入 21 世纪，随着我国加入联合国教科文组织《保护非物质文化遗产公约》，国务院办公厅《关于加强我国非物质文化遗产保护工作的意见》和国务院《关于加强文化遗产保护工作的通知》相继发布，我国非物质文化遗产保护工作，进入了一个全新的发展阶段。在认真细致评审的基础上，2006 年 5 月和 2008 年 6 月由国务院公布了我国第一批、第二批国家级非物质文化遗产名录。在全国 1028 个项目中，福建省有 70 个项目榜上有名。福建省人民政府也已公布了两批共计 200 项福建省非物质文化遗产名录，充分展现了福建省非物质文化遗产的丰富多彩，体现了福建人民特有的精神价值、思维方式和艺术创造力。

　　为了进一步推动我省非物质文化遗产资料的保护、传承工作，促进有中国特色社会主义新音乐创作的发展，由福建师范大学、福建省艺术研究院作牵头单位，组织了几十位我省的专家学者，历时三年，编纂了这套"福建省非物质文化遗产（音乐卷）丛书"，以近千万字的篇幅，共 20 余厚册，用谱文并茂的形式，客观、真实、系统、完整地呈现了第一批国家级非物质文化遗产中的 23 个福建音乐类项目的系列资料，成为第一部完整记录我省国家级非物质文化遗产音乐类项目的历史、传承状况、音乐形态特征、乐器和曲谱资料的工具书与教科书。

　　在此谨对编委会、专家学者和出版社的辛勤劳动和贵重成果致以深挚的谢忱和热烈祝贺！愿有更多的非物质文化遗产项目的搜集整理研究成果问世！

<div align="right">

陈　桦

福建省人大常委会副主任

原中共福建省委常委、福建省人民政府副省长

2017 年 12 月 20 日

</div>

凡　例

一、《木偶戏（泉州提线）》中的"传统曲牌"据以校订编印的底本，为王金波、王荣华、陈天恩、连焕彩、张秀寅、洪清廉、郭桂林、赖德亮、蔡金闽等口述，蔡俊抄记录整理，于1978年油印的《泉州提线傀儡戏传统曲牌》；"传统剧目"《目连救母》据以校订编印的底本为吴孙滚、陈天恩、王荣华、杨度等口述，蔡俊抄记录整理，于1987年油印的《泉州提线木偶戏传统剧目——目连救母》。同时，转录了泉州地方戏曲研究社编"泉州传统戏曲丛书"（以下简称"丛书"）第15卷"傀儡戏·音乐曲牌"中的《大出苏》剧目曲牌。

二、各曲牌唱词的校对主要依据"丛书"中的同名剧目和曲牌。若有义同词异情况，可能保留艺人即兴创作的原样。另有"丛书"未曾收录剧目中的曲牌，除明显为错字、别字作个别改动外，均按原样收录，作为资料保存。

三、曲文中的略笔字、一义多字、俗字、借用字、方言词，均按"丛书"体例统一。

"（　）"中的略笔字改为正字，如割（刈）、杚（夭、饫）甫（贮）、解围（改为）、细腻（细二）、嘴（口）须、彻彻（忒忒）等。

一义两字、三字的，均选择较为规范的正字，如既（既、见）、袂（袂、袜）、的（的、个）、姿娘（真娘、孜娘、恣娘、姿娘）等。

保留部分俗字，如禾（娶、挈、引、使），俰（怎）、呾（谈）、刣（宰）、拣（揬）、恬（阵）、俰（他们）。

保留某些方言借用字，如卜（要）、障（怎么）、袂（燩）、力（掠、把、将、使）、扑（趴）、乜（什么）、唅（呢）、恶（难）、冥（瞑、瞑）、简（婢、团）、即（"一下"的合音）、拙（那么、这么）、恁（我们）、伊（他）等。

保留某些方言借用词，如乾埔（男人）、查某（女人）、敕桃（玩耍）、迢递（特地）、脚川（屁股）、茄字（草袋）、平宜（便宜）等。

四、曲谱中，与"丛书"稍有出入的部分基本予以保留，以体现民间戏曲音乐的即兴创作特点。

五、曲牌按两个层次分类。第一个层次按管门（宫调）分为：品管小工调（1=♭E）、品管四空（1=F）、品管头尾翘（1=♭A）、品管小毛弦（1=♭B）和小工调（1=♭E）转头尾翘（1=♭A）、小工调（1=♭E）转小毛弦（1=♭B）、头尾翘（1=♭A）转小工调（1=♭E）。第二个层次在各管门下分不同撩拍及其连接排列。

目　　录

一、概　述 ·· （1）

（一）历史简况 ·· （1）

（二）传统剧目、傀儡构造和表演艺术 ··············· （7）

（三）音　乐 ·· （11）

二、传统曲牌 ··· （19）

（一）品管小工调（1=♭E） ······························· （19）

1. 一江风 ··· （19）

《白蛇传》白娘子唱：心难移

2. 一盆花 ··· （20）

《孙庞斗智》王后唱：看你风姿

3. 大山慢 ··· （21）

《白蛇传》法海唱：深山修行

4. 大座黑麻序 ·· （21）

《仁贵征东》段志贤唱：扶病痛疼

5. 大座皂罗袍 ·· （22）

《说岳》康王唱：兵笃旦夕

6. 山坡里 ··· （23）

《宝莲灯》沉香唱：不妨生死

7. 太平歌 ··· （24）

《吕后斩韩》戚妃唱：见人报心着惊

8. 风云会醉仙子 ··· （25）

《楚昭复国》潘玉蕴唱：身遭流离

9. 北上小楼 ··· （26）

《牛郎织女》七仙女、董永唱：我共你情投意合心相印

10. 四朝元 ··· （28）

《刘祯刘祥》杨淑莲唱：读书识理

11. 生地狱 ··· （30）

《取东西川》刘协唱：亏娘娘

12. 死地狱 ……………………………………………………………（30）

《楚昭复国》申包胥唱：为故国

13. 多多娇 ……………………………………………………………（31）

《吕后斩韩》戚妃唱：阮母子乜罪过

14. 步步娇（一） ……………………………………………………（32）

《白蛇传》白娘子唱：不辞奔波觅知音

15. 皂罗袍 ……………………………………………………………（33）

《孙庞斗智》苏岱唱：茶车整束

16. 祆 …………………………………………………………………（34）

《黄巢试剑》崔淑女唱：告妈亲

17. 泣颜回（一） ……………………………………………………（35）

《吕后斩韩》周昌唱：扶病直入昭阳宫

18. 孩儿犯 ……………………………………………………………（35）

《五关斩将》甘、糜夫人唱：恼杀杜鹃啼哭声

19. 桂枝香 ……………………………………………………………（36）

《临潼斗宝》伍尚唱：君王失政

20. 铧锹儿 ……………………………………………………………（37）

《牛郎织女》牛郎唱：千山万水

21. 渔父第一 …………………………………………………………（38）

《目连救母》观音唱：掠这罗裙捎摺要伶俐

22. 望孤儿 ……………………………………………………………（40）

《李世民游地府》李世民唱：听朕嘱咐

23. 森森树 ……………………………………………………………（41）

《三藏取经》齐天唱：听阮说

24. 集贤宾 ……………………………………………………………（42）

《刘祯刘祥》杨淑莲唱：从头说乞庵主听

25. 销金帐 ……………………………………………………………（44）

《观音修行》妙善唱：做人仔

26. 叠字风入松 ………………………………………………………（45）

《包拯断案》王什唱：平生经纪兴不衰

27. 大座红衲袄 ………………………………………………………（46）

《说岳》秦桧唱：位列三台

28. 风入松 ……………………………………………………………（46）

《牛郎织女》织女唱：自从牛郎

29. 月儿高（一） ·· （47）

　　《五马破曹》马腾妻唱：夫主点军旗

30. 江水儿 ··· （48）

　　《临潼斗宝》伍员唱：我哥哥且听

31. 石榴花 ··· （49）

　　《包拯断案》张真唱：记得前日

32. 驻云飞 ··· （50）

　　《孙庞斗智》孙膑唱：切齿恨庞涓

33. 红衲袄 ··· （50）

　　《孙庞斗智》孙膑唱：伊贪我

34. 好孩儿 ··· （51）

　　《牛郎织女》织女唱：天宫一位美娇容

35. 两休休 ··· （52）

　　《吕后斩韩》刘邦唱：想韩信数载大功

36. 芯芯令 ··· （53）

　　《四将归唐》独孤郡主唱：好亏人

37. 步步娇（二） ·· （54）

　　《武王伐纣》姜尚唱：臣祖贯

38. 园林好 ··· （55）

　　《吕后斩韩》吕后唱：且勉强笑纳一盅

39. 青衲袄 ··· （55）

　　《岳侯征金》孙宪唱：说起来

40. 念奴娇序 ·· （57）

　　《楚昭复国》潘玉蕴、柳金娘唱：偷闲行出门

41. 金瓶儿 ··· （59）

　　《取东西川》左慈唱：想人生转眼兴废

42. 泣颜回（二） ·· （60）

　　《湘子成道》韩文公唱：添我烦恼

43. 驻马听 ··· （61）

　　《取东西川》刘备唱：孤心绸缪

44. 玩环着 ··· （62）

　　《羚羊锁》苗郁青唱：听说此语

45. 香柳娘 ··· （63）

　　《白蛇传》白娘子唱：亏得许郎

46. 耍孩儿 ··· （65）

　　《岳侯征金》秦桧妻、秦桧对唱：举目看见

3

47. 雁儿落 ···（66）

　　《李世民游地府》西海龙王唱：一腹恨怨气难伸

48. 黑麻序 ···（67）

　　《包拯断案》张真、鲤鱼精唱：容我三思

49. 得胜令 ···（68）

　　《岳侯征金》岳飞唱：幽冥下昏昏暗暗

50. 普天乐 ···（69）

　　《刘祯刘祥》杨淑莲唱：望员外听阮说透

51. 叠字普天乐 ··（70）

　　《仁贵征东》柳三娘唱：闷恹恹

52. 叠字驻马听 ··（72）

　　《李世民游地府》李世民唱：情由诉起

53. 催　拍 ···（73）

　　《吕后斩韩》刘盈唱：仿佛间见你

54. 赛红娘 ···（74）

　　《三藏取经》深沙神唱：天赐我好食禄

55. 千秋岁 ···（75）

　　《子仪拜寿》琼英唱：数枝头，花红白

56. 带花回 ···（76）

　　《李世民游地府》何翠莲唱：伸玉指

57. 误佳期 ···（77）

　　《取东西川》伏氏唱：终日皱双眉

58. 渔家傲 ···（79）

　　《岳侯征金》银瓶唱：素患难，非分享尊荣

59. 蔷薇花 ···（80）

　　《楚昭复国》潘玉蕴、柳金娘唱：池水明镜

60. 山坡里羊 ···（81）

　　《织锦回文》苏若兰唱：强企阮行上几里

61. 孝顺歌 ···（83）

　　《征取河东》薛王唱：心忧虑，愁双眉

62. 狮子序 ···（84）

　　《斩赵期》姚期唱：行装收拾了当

63. 锦缠道 ···（85）

　　《湘子成道》韩湘子唱：论天机人岂知

4

64. 醉扶归 ……………………………………………………………………（ 87 ）

　　《桃园结义》吕布唱：小姐千金身

65. 三遇犯 ……………………………………………………………………（ 88 ）

　　《白蛇传》小青唱：娘娘一去

66. 无处栖尾 …………………………………………………………………（ 89 ）

　　《羚羊锁》苗郁青唱：兄妹强企

67. 月儿高（二）……………………………………………………………（ 90 ）

　　《临潼斗宝》费无忌唱：心喜欢

68. 书中说 ……………………………………………………………………（ 90 ）

　　《十朋猜》王母唱：书中说

69. 双闺尾 ……………………………………………………………………（ 92 ）

　　《牛郎织女》织女唱：咱夫妻

70. 节节高 ……………………………………………………………………（ 93 ）

　　《楚昭复国》潘玉蕴、柳金娘唱：再尝玉液池

71. 玉抱肚（一）……………………………………………………………（ 93 ）

　　《三藏取经》齐天、二郎神唱：拜告尊者

72. 玉抱肚（二）……………………………………………………………（ 94 ）

　　《三藏取经》齐天、二郎神唱：拜告尊者

73. 北吾乡 ……………………………………………………………………（ 95 ）

　　《羚羊锁》苗郁青唱：可恨番寇

74. 北青阳 ……………………………………………………………………（ 96 ）

　　《湘子成道》武淑金唱：强承尊命

75. 光光乍 ……………………………………………………………………（ 97 ）

　　《三藏取经》长老唱：居住方广寺

76. 北猿餐（一）……………………………………………………………（ 97 ）

　　《三藏取经》三藏唱：西天一路几万里

77. 扑灯蛾犯 …………………………………………………………………（ 99 ）

　　《说岳》赵构唱：父兄遭国难

78. 红绣鞋（一）……………………………………………………………（100）

　　《骂秦桧》李直、王能唱：秦桧该斩头项

79. 红绣鞋（二）……………………………………………………………（101）

　　《三藏取经》三藏、齐天唱：面前又是岭共山

80. 抛盛（一）………………………………………………………………（102）

　　《白蛇传》和尚唱：从幼出家入沙门

5

81. 沙淘金 ···（102）

　　《目连救母》观音唱：提篮采桑

82. 画眉滚 ···（103）

　　《子仪拜寿》郑文唱：相依相倚

83. 卖粉郎 ···（104）

　　《目连救母》沙僧唱：看你有孝心

84. 鱼儿（一）···（105）

　　《六出祁山》费祎唱：好笑鼠辈小娇才

85. 金乌噪（一）···（106）

　　《包拯断案》鲤鱼精唱：出世江深

86. 金乌噪（二）···（107）

　　《吕后斩韩》戚妃唱：才见绿暗红稀

87. 金钱经 ···（109）

　　《三藏取经》三藏、如来唱：得到西天

88. 沽美酒 ···（110）

　　《番仔投壶》佚名唱：秋天马正肥

89. 相思引 ···（112）

　　《织锦回文》苏若兰唱：岭路崎斜

90. 柳梢青 ···（115）

　　《三藏取经》三藏、齐天唱：锡杖钵盂

91. 倒拖船（一）···（116）

　　《牛郎织女》牛郎唱：自从哥嫂将家分

92. 梁州令 ···（116）

　　《包拯断案》张真唱：自细读书

93. 偈　赞 ···（117）

　　《目连救母》观音唱：观世音我今观尽世间人

94. 鱼儿犯 ···（119）

　　《目连救母》众唱：酒醉肉饱

95. 寄生草（一）···（120）

　　《说岳》兀术唱：城池真严守

96. 绵答絮 ···（121）

　　《黄巢试剑》黄巢、仙姑唱：听阮说起

97. 雁　影 ···（122）

　　《李世民游地府》李世民唱：忆昔尧帝继位时

98. 锦衣香···（123）

　　《楚昭复国》楚狂唱：论天道

99. 童调西地锦···（124）

　　《黄巢试剑》崔小妹唱：谢得二姐去相请

100. 童调剔银灯···（125）

　　《李世民游地府》何翠莲唱：望面去

101. 献　花··（126）

　　《三藏取经》三藏唱：念小僧祖居崇林蟠桃寺

102. 摇船歌··（126）

　　《牛郎织女》牛郎唱：五月小暑

103. 照山泉··（127）

　　《楚昭复国》申包胥唱：朝入秦关，暮叩秦壁

104. 福马郎（一）···（129）

　　《羚羊锁》苗郁青唱：恩公听说

105. 滚（一）···（130）

　　《说岳》周侗唱：纸笔墨砚

106. 滚（二）···（130）

　　《仁贵征东》高琼郡主唱：听见人报说

107. 滚（三）···（132）

　　《楚昭复国》楚狂唱：我是楚狂士

108. 舞霓裳··（133）

　　《十朋猜》钱成唱：泥金书

109. 大真言··（135）

　　《三藏取经》三藏、释迦文佛对唱

110. 北驻云飞（一）··（137）

　　《黄巢试剑》崔淑女、崔小妹唱：姐妹相邀

111. 北驻马听··（138）

　　《三藏取经》蜘蛛精、三藏唱：听说因依

112. 金乌噪（三）···（139）

　　《三请诸葛》糜夫人唱：左腿着伤

113. 流水下滩··（140）

　　《目连救母》观音、势至、雷有声唱：人客听说起拙来因

114. 琴　韵··（142）

　　《宝莲灯》沉香唱：思虞舜

115. 八金刚 ···（143）

　　《目连救母》众唱：南无观世音菩萨摩诃萨

116. 双鸂鶒 ···（144）

　　《湘子成道》韩愈妻、武淑金唱：我劝你莫得伤悲

117. 寡北（一）··（145）

　　《湘子成道》韩湘子唱：云霄外

118. 北调（一）··（147）

　　《织锦回文》杨管唱：十年窗前看文章

119. 北猿餐（二）···（148）

　　《湘子成道》韩文公唱：专行邪术

120. 满江红（一）···（151）

　　《岳侯征金》岳飞唱：怒发冲冠

121. 满江红（二）···（152）

　　《临潼斗宝·伍员叹》伍员唱：一望楚江山

122. 十八春 ···（157）

　　《桃园结义》貂蝉唱：春景致

123. 北驻云飞（二）··（158）

　　《卢俊义》贾氏唱：情意绸缪

124. 北耍孩儿 ··（159）

　　《楚汉争锋》韩信唱：三呼四拜

125. 北调元 ···（160）

　　《楚昭复国》潘玉蕴唱：万里云烟

126. 乌猿悲 ···（165）

　　《说岳》梁红玉唱：论用兵

127. 相思引犯 ··（167）

　　《目连救母》刘世真、鬼唱：来到滑油山岭

128. 紧　板 ···（171）

　　《楚昭复国》潘玉蕴、柳金娘唱：林径深，春色早

129. 川拨棹 ···（173）

　　《吕后斩韩》刘盈唱：何不听周昌数言语

130. 五供养 ···（174）

　　《三国归晋》钟会唱：虔诚再拜

131. 玉交枝 ···（175）

　　《孙庞斗智》孙膑唱：脚疼袂行

132. 扑灯蛾（一） ·· （176）

　　《越跳檀溪·襄阳会》尹籍、蔡瑁、蒯越对唱

133. 扑灯蛾（二） ·· （176）

　　《牛郎织女》织女唱：天上一机房

134. 叫山泉 ·· （177）

　　《五关斩将·灞陵桥送别》关羽、糜夫人、甘夫人唱：脱出北门

135. 浆水令（一） ·· （178）

　　《包拯断案》张真、鲤鱼精唱：感小姐

136. 灯蛾滚 ·· （180）

　　《仁贵征东》柳三娘唱：银烛秋光

137. 青牌令 ·· （185）

　　《李世民游地府》西海龙王唱：感谢救我命

138. 鱼儿（二） ·· （185）

　　《五台进香》潘美唱：旌旗挥摆

139. 金钱花（一） ·· （186）

　　《白蛇传》白娘子唱：清明时节雨纷纷

140. 金钱花（二） ·· （187）

　　《刘祯刘祥·草鞋公打子》刘祖唱：读书畏坐书窗

141. 胜葫芦 ·· （188）

　　《三姐下凡》三公主唱：一声嘱咐

142. 洞仙歌（一） ·· （188）

　　《取东西川》左慈唱：荣华等风絮

143. 洞仙歌（二） ·· （189）

　　《织锦回文》太白金星唱：做善降百福

144. 真旗儿（一） ·· （190）

　　《临潼斗宝》伍尚唱：虽然障行放

145. 真旗儿（二） ·· （191）

　　《包拯断案》康七唱：平地起风波

146. 彩旗儿 ·· （192）

　　《李世民游地府》西海龙王唱：素闻先生课

147. 寄生草（二） ·· （193）

　　《征取问东》呼延赞唱：忽听金鼓响

148. 麻婆子 ·· （193）

　　《岳侯征金》银瓶唱：日斜西山近

9

149. 福马郎（二）…………………………………………………………（194）

 《李世民游地府》何翠莲唱：光阴如箭紧相催

150. 滩破石流…………………………………………………………………（196）

 《五关斩将·扶刀过桥》关羽唱：劝嫂嫂

151. 滚（四）…………………………………………………………………（196）

 《五台进香》王氏唱：亏得饲蚕人

152. 寡北（二）………………………………………………………………（198）

 《目连救母》吴小四、何有声唱：我当初也是富贵人子儿

153. 浆水令（二）……………………………………………………………（200）

 《子仪拜寿》琼英唱：燕双飞莺声叫起

154. 扑灯蛾（三）……………………………………………………………（201）

 《仁贵征东·责仕贵》尉迟敬德唱：立心太不轨

155. 南北交……………………………………………………………………（202）

 《目连救母》刘世真、司报司对唱：告大人

156. 南海赞……………………………………………………………………（206）

 《目连救母》众唱：南海普陀山

157. 寡北（三）………………………………………………………………（208）

 《目连·开荤》流丐唱：父母亲来

158. 大迓鼓……………………………………………………………………（212）

 《三藏取经》唐三藏唱：望面听见

159. 千里急……………………………………………………………………（212）

 《三国归晋》魏军唱：高山峻岭

160. 专　草……………………………………………………………………（213）

 《三国归晋》魏军唱：草刺横遮

161. 风检才……………………………………………………………………（213）

 《吕后斩韩》英布唱：兴兵勒马

162. 四季花……………………………………………………………………（214）

 《牛郎织女》嫂唱：尽日走

163. 北调（二）………………………………………………………………（214）

 《目连救母》樵夫唱：干柴好烧

164. 北叠（一）………………………………………………………………（215）

 《白蛇传》许仙唱：急忙忙

165. 北叠（二）………………………………………………………………（216）

 《吕后斩韩》巡捕唱：我是燕京巡捕

166. 地锦裆···（216）

　　《补大缸》补锅匠唱：钦奉佛旨收狐狸

167. 曲仔（一）···（217）

　　《取东西川》左慈唱：虚名薄利

168. 曲仔（二）···（218）

　　《取东西川》左慈唱：蓬岛阆苑

169. 曲仔（三）···（218）

　　《抢卢俊义》邹润唱：我卖龟印

170. 曲仔（四）···（218）

　　《五马破曹》苗泽唱：只是乜事志

171. 曲仔（五）···（219）

　　《李世民游地府》传侍小鬼唱：手倚后门凳

172. 尪姨叠··（219）

　　《墓婆癫》墓婆唱：祖师发毫光

173. 抛盛（二）···（220）

　　《目连救母》良女唱：二十年来守孤单

174. 尾　声··（221）

　　《吕后斩韩》如意唱：神魂失去肠肝裂

175. 青　草··（221）

　　《三国归晋》魏军唱：草刺横遮

176. 牧牛歌··（221）

　　《牛郎织女》董永唱：牵牛间游在云霄

177. 念经（一）···（222）

　　《三藏取经》社头唱：吁阿吁

178. 念经（二）···（224）

　　《三藏取经》社头唱：家有北斗经

179. 紧　叠··（225）

　　《子仪拜寿》库吏唱：我姓戴

180. 巢梨花··（226）

　　《黄巢试剑》崔大姐唱：我返来厝

181. 寡叠（一）···（226）

　　《楚昭复国》归道唱：入孔门

182. 寡叠（二）···（228）

　　《孙庞斗智》孙膑唱：颠又倒

183. 寡叠（三）······（229）

《说岳》疯僧唱：就下笔

184. 舞猿餐叠······（229）

《湘子成道》仙婢唱：把那金杯

185. 北乌猿悲······（231）

《织锦回文》苏若兰唱：今且喜

186. 倒拖船（二）······（233）

《喊棚》内场众唱：哇哩唠

187. 锦　板······（234）

《目连救母》郭良唱：叹无常

188. 大㖞咀······（236）

《大出苏》众唱：唠哇唠哩

189. 北调（三）······（237）

《岳侯征金》疯僧唱：你作亏心

190. 夜夜月······（237）

《牛郎织女》众唱：搭鹊桥

191. 念咒（一）······（238）

《目连救母》众唱：急急修

192. 念咒（二）······（239）

《三藏取经》三藏念：念起三宝

193. 正　慢······（240）

《白蛇传》帮唱：家家都来庆端阳

194. 连里慢······（240）

《五马破曹》黄奎唱：恭诣将门

195. 吟诗慢······（241）

《楚昭复国》潘玉蕴唱：因贪香饵

196. 金蕉叶慢······（241）

《十朋传》王母唱：心内暗寻思

197. 美人慢······（242）

《吕后斩韩》戚妃唱：莺花未老春先往

198. 怨　慢······（242）

《羚羊锁》

199. 贤后慢······（242）

《楚昭复国》潘玉蕴唱：身居后位

200. 破阵子慢 ·························（243）

　　《包拯断案》金线女唱：可惜一丛牡丹花

201. 湘子慢 ···························（244）

　　《取东西川》伏氏唱：曹贼常怀

202. 连环慢 ···························（244）

　　《楚汉争锋》刘邦唱：驾入鸿门

（二）品管四空（1＝F）···············（245）

　　锁南枝 ···························（245）

　　《五马破曹》马腾唱：入朝去才返圆

（三）品管头尾翘（1＝♭A）

　1. 下山虎 ··························（246）

　　《目连救母》傅罗卜唱：三官圣帝

　2. 大圣乐 ··························（247）

　　《目连救母》益利唱：相公听婢说

　3. 青牌歌 ··························（248）

　　《七擒孟获》孟节唱：何幸丞相

　4. 森森树 ··························（249）

　　《三藏取经》齐天唱：听阮说

　5. 薄眉序 ··························（250）

　　《入吴进赘》孙权、刘备、吴氏对唱：皇叔汉宗亲

　6. 一封书 ··························（251）

　　《白蛇传》白娘子、许仙对唱：谢恩人

　7. 五更子 ··························（252）

　　《包拯断案》金线女唱：望大人

　8. 红绣儿 ··························（253）

　　《临潼斗宝·警变》伍员唱：朦胧梦内

　9. 罗带儿 ··························（254）

　　《李世民游地府》李世民唱：领朕旨

　10. 四换头 ·························（255）

　　《岳侯征金》韦后唱：苦难言

　11. 降黄龙滚 ·······················（256）

　　《七擒孟获》孟获唱：三江城破

　12. 眉娇序 ·························（257）

　　《刘祯刘祥》刘祯唱：今旦返家山

13. 梧桐树 ···（258）

　　《五路报仇》刘备唱：恍惚心神乱

14. 绣停针 ···（258）

　　《孙庞斗智》苏夫人唱：生死大数

15. 啄木儿 ···（260）

　　《入吴进赘》吴氏、孙权、乔宰公唱：念老身仅生一女

16. 望吾乡 ···（261）

　　《火烧赤壁》诸葛亮、赵云唱：接着军师

17. 太师引 ···（262）

　　《辕门射戟》刘备唱：听此话心焦躁

18. 地　锦 ···（263）

　　《羚羊锁》李良佐唱：年少英雄有志量

19. 正　慢 ···（263）

　　《白蛇传》帮唱：家家都来庆端阳

20. 北下山虎 ···（264）

　　《牛郎织女》七仙女唱：明月浮沉

21. 红芍药 ···（264）

　　《五马破曹》马超唱：苦煞人天无端祸

22. 雁过滩 ···（265）

　　《织锦回文》苏若兰唱：从君一去绝断信音

23. 滚 ···（266）

　　《越跳檀溪》关羽、张飞唱：小弟劝哥

24. 滴溜子（一）···（267）

　　《楚昭复国》申包胥唱：申包胥再启王知

25. 潮　调 ···（268）

　　《五马破曹》李春香唱：正更深天边月上

26. 一封书 ···（269）

　　《织锦回文》窦福唱：滔百拜

27. 八仙甘州歌 ···（271）

　　《五台进香》王氏唱：光阴易过

28. 锦　板 ···（272）

　　《织锦回文》苏若兰唱：光阴催紧

29. 长　滚 ···（274）

　　《黄巢试剑》文石将军、崔淑女唱：灯花开透闹浪

14

30. 倒拖船 ···（275）

　　《织锦回文》苏若兰唱：满面霜

31. 大坐浆水令 ··（277）

　　《取东西川》关平唱：劝爹宗

32. 女冠子 ···（278）

　　《三藏取经》三藏唱：灌口山下

33. 水车歌 ···（279）

　　《李世民游地府》众唱：今旦日今通且喜

34. 长夜月 ···（280）

　　《楚汉争锋》韩信唱：创楚歌，铁笛高声吹

35. 北葫芦 ···（281）

　　《抢卢俊义》卢俊义唱：拜别恩人便起里

36. 刘拨帽 ···（281）

　　《破天门阵》八王唱：奉旨直到

37. 金莲子 ···（282）

　　《李世民游地府》刘全唱：深下拜

38. 大河蟹 ···（282）

　　《刘祯刘祥》草鞋公唱：我今年老

39. 剔银灯 ···（283）

　　《包拯断案》金线女、鲤鱼精唱：望爹爹

40. 赏宫花 ···（284）

　　《吕后斩韩》刘盈唱：走马射弓

41. 短　滚 ···（285）

　　《说岳》岳飞唱：三国汉数终

42. 缕缕金（一）···（286）

　　《楚昭复国》柳金娘唱：恨阮身，遭流离

43. 缕缕金（二）···（285）

　　《抢卢俊义》卢俊义唱：一路来受尽艰呆

44. 滚 ···（287）

　　《目连救母》傅相、刘世真、傅罗卜唱：人鬼皆殊途

45. 滴溜子（二）···（288）

　　《入吴进赘》吴氏唱：真佳婿

46. 薄媚滚（一）···（289）

　　《大出苏》相公唱：好香树上生

47. 薄媚滚（二）···（290）

 《大出苏》相公唱：好花地下栽

48. 薄媚滚（三）···（291）

 《大出苏》相公唱：点灯上元暝

49. 薄媚滚（四）···（291）

 《大出苏》相公唱：好烛香腊味

50. 三稽首 ···（292）

 《目连救母》明月唱：稽首皈依佛

51. 太平歌 ···（293）

 《三请诸葛》曹仁唱：喧天响

52. 五方旗 ···（294）

 《黄巢试剑》法明唱：我暗算，试剑共我有相妨

53. 五供养 ···（296）

 《临潼斗宝》伍通唱：心急如火

54. 双闺叠 ···（298）

 《三藏取经》大头鬼唱：告大圣听说因依

55. 玉交枝 ···（299）

 《临潼斗宝》伍员唱：哥哥见知短

56. 玉胞肚 ···（300）

 《五马破曹》曹操唱：敌兵势猛

57. 四腔锦 ···（301）

 《观音雪狱》刘世真唱：叩慈悲

58. 生地狱 ···（302）

 《楚汉争锋》项羽唱：记得当初时

59. 出坠子 ···（303）

 《临潼斗宝》迎春太子唱：心慌步颤

60. 地锦裆（一）···（304）

 《魏延友》佚名唱：是乜通

61. 地锦裆（二）···（304）

 《三请诸葛》淳于芳唱：满天烟尘

62. 曲仔（一）···（305）

 《楚汉争锋》渡子唱：四山乌暗

63. 曲仔（二）···（305）

 《目连救母》佚名唱：你等舍子众

64. 胜葫芦 ···（306）

 《三国归晋》钟会唱：但见阴云中人马杀来

65. 剔银灯 ···（306）

 《补大缸》韦陀唱：遵法旨

66. 浆水令 ···（307）

 《说岳》岳飞、岳云对唱：恼得我怒气冲天

67. 雀踏枝 ···（308）

 《楚汉争锋》韩信唱：二十年来学兵机

68. 铧锹儿 ···（309）

 《抢卢俊义·射解差》卢俊义唱：急背逃走

69. 叠字五更子 ···（310）

 《吕后斩韩》谢青远唱：念奴婢姓谢名青远

70. 五更子 ···（311）

 《十八国》伍员唱：无端祸目前见

71. 哭断肠 ···（311）

 《织锦回文》苏若兰唱：乾家病沉重

72. 粉蝶儿 ···（312）

 《岳侯征金》赵构唱：车声辚辚

73. 得胜慢 ···（312）

 《楚昭复国》伍员唱：统领三军

74. 赚　慢 ···（313）

 《五马破曹》马岱唱：紧走如箭

75. 贺圣朝慢 ···（314）

 《李世民游地府》李世民唱：一统乾坤干戈静

76. 临江仙 ···（314）

 《包拯断案》张真唱：慢说读书

77. 㻋　咠 ···（315）

 《大出苏》众唱：唠㖖哩㖖

78. 北地锦裆（一）···（315）

 《大出苏》相公唱：相公本姓苏

79. 北地锦裆（二）···（317）

 《大出苏》相公唱：鼓板声响

80. 北地锦裆（三）···（317）

 《大出苏》相公唱：紫袍金腰带

81. 北地锦裆（四）···（318）

　　《大出苏》相公唱：看见月上

82. 北地锦裆（五）···（319）

　　《大出苏》相公唱：正月十五

83. 北地锦裆（六）···（320）

　　《大出苏》相公唱：少小书勤读

84. 北地锦裆（七）···（321）

　　《大出苏》相公唱：春来到

85. 北地锦裆（八）···（322）

　　《大出苏》相公唱：中秋月

86. 北地锦裆（九）···（323）

　　《大出苏》相公唱：上马落马

（四）品管小毛弦（$1={}^{\flat}\mathrm{B}$）

1. 出坠子 ···（324）

　　《五马破曹》马超唱：统领貔貅

2. 抛盛慢 ···（324）

　　《三藏取经》三藏唱：白云悬挂

3. 好姐姐 ···（325）

　　《五马破曹》合唱：曹操可无天理

4. 大迓鼓 ···（325）

　　《宝莲灯》三圣母唱：望面怪风起

5. 女冠子 ···（326）

　　《四将归唐》李渊唱：望面看见

6. 古月令 ···（327）

　　《水浒》宋江唱：整军马

7. 四边静（一）···（327）

　　《李世民游地府》迦菩提师祖唱：看你做人

8. 北地锦裆 ···（328）

　　《织锦回文》窦滔唱：槐花正红

9. 好姐姐 ···（329）

　　《五马破曹》曹操唱：反贼可见无礼

10. 鱼　儿 ··（329）

　　《取东西川》曹操唱：骏马嘶风

11. 柳梢青 ·· （330）

　　《光武中兴》马武唱：说着昏君

12. 真旗儿 ·· （331）

　　《四将归唐》李密唱：遇厌真可厌

13. 笑和尚 ·· （332）

　　《火烧赤壁》诸葛亮唱：五色旗森森坛上起

14. 绕绕令 ·· （332）

　　《楚昭复国》夫概、伍员唱：整军马

15. 缕缕金 ·· （333）

　　《楚昭复国》楚昭王唱：立后妃，正母仪

16. 番鼓令 ·· （334）

　　《取东西川》诸葛亮唱：说南蛮

17. 四边静（二）·· （334）

　　《吕后斩韩》刘盈唱：推国让位

18. 四边静（三）·· （336）

　　《羚羊锁》

（五）小工调（1=♭E）转头尾翘（1=♭A）················· （337）

　1. 红绣鞋 ·· （337）

　　《包拯断案》李全唱：说我做人生威

　2. 三仙桥 ·· （337）

　　《目连救母》傅罗卜唱：盼望母真容

　3. 寡　北 ·· （338）

　　《抢卢俊义·押解》卢俊义唱：秋风惨凄

（六）小工调（1=♭E）转小毛弦（1=♭B）················· （342）

　　青牌令 ·· （342）

　　《放火烧杨辉》佚名唱：火起四山红

（七）头尾翘（1=♭A）转小工调（1=♭E）················· （343）

　1. 望吾乡 ·· （343）

　　《孙庞斗智》王后唱：羽扇掩拥遮凤辇

　2. 小桃红 ·· （344）

　　《五关斩将》甘、糜二夫人唱：做仔拙大

　3. 北铧锹儿 ·· （345）

　　《越跳檀溪·别徐庶》徐庶唱：逃难江湖有几年

4. 甘州歌 ···（347）

　　《宝莲灯》沉香唱：母子天性

5. 李子花 ···（348）

　　《楚汉争锋》陈平唱：谢大王恩赐不小

6. 宜春令 ···（349）

　　《岳侯征金》岳飞唱：功名事，如是风前柳絮

7. 黄莺儿 ···（350）

　　《临潼斗宝》马昭仪唱：且忍耐

8. 锁南枝 ···（351）

　　《取东西川》穆顺唱：禁宫外

三、传统剧目《目连救母》 ·····························（352）

　（一）尼姑化缘 ···（352）

　1. 贺元旦 ···（352）

　（1）正慢（一） ··（352）

　　　傅罗卜唱：少年养正学修行

　（2）正慢（二） ··（352）

　　　傅相唱：平生学艺贯天人

　（3）二字锦 ···（353）

　（4）黑麻序 ···（353）

　　　傅相唱：叩天投拜

　（5）浆水令 ···（354）

　　　傅相唱：宝篆香焚烧炉内

　2. 尼姑化缘 ···（355）

　（1）抛盛引 ···（355）

　　　尼姑、内众唱：南无阿弥陀佛

　（2）抛盛（一） ··（355）

　　　尼姑唱：乌飞兔走急如梭

　（3）北江儿水 ···（355）

　　　尼姑唱：一炷清香烧炉内

　（4）正　慢 ···（356）

　　　刘世真唱：百花争妍开可客

　（5）北　调 ···（356）

　　　尼姑唱：出家人到处皆乡井

（6）抛盛（二）……………………………………………………（357）

尼姑唱：佛在灵山塔上修

（7）抛盛（三）……………………………………………………（358）

尼姑唱：劝你修时不肯修

（8）抛盛（四）……………………………………………………（358）

尼姑唱：奉劝贫人正好修

（9）抛盛（五）……………………………………………………（359）

尼姑唱：富贵之人正好修

（10）抛盛（六）……………………………………………………（359）

尼姑唱：无男无女正好修

（11）抛盛（七）……………………………………………………（359）

尼姑唱：多男多女正好修

（12）抛盛（八）……………………………………………………（360）

尼姑唱：有病之人正好修

（13）抛盛（九）……………………………………………………（360）

尼姑唱：无病之人正好修

（14）抛盛（十）……………………………………………………（361）

尼姑唱：出家之人正好修

（15）抛盛（十一）………………………………………………（361）

尼姑唱：夫亦修行妻亦修

（16）童调剔银灯……………………………………………………（361）

尼姑唱：论世人同天同性

3. 路边丐

（1）寡　北……………………………………………………………（363）

盲丐唱：我当初也是富贵人子儿

（2）曲　仔……………………………………………………………（365）

盲丐唱：伊那有赈济，有布施

（二）会缘桥……………………………………………………………（367）

1. 神司会………………………………………………………………（367）

（1）正　慢……………………………………………………………（367）

傅相唱：才离禅道斋僧馆

（2）北驻云飞（一）………………………………………………（367）

盲丐唱：祖上家财，只因兄弟共浪呆

（3）青牌令 ···（369）

　　孝妇陈氏唱：只为我亲姑命归黄泉路

（4）孝顺歌 ···（369）

　　公背婆唱：丈夫哑，妾又疯

（5）念　词 ···（370）

　　公背婆唱：奉劝今

（6）金钱花 ···（371）

　　疯脚、乞丐唱：疯脚落地实恶行

（7）北驻云飞（二）·································（372）

　　疯脚、乞丐唱：将相公侯

（8）二字锦（谱）···································（374）

（9）西地锦（一）···································（375）

　　土地公唱：阳间做事阴司受

（10）过江龙（谱）··································（375）

（11）西地锦（二）·································（376）

　　灶君唱：七代看经布施

（12）剔银灯 ·······································（376）

　　灶君唱：傅斋公七代持斋

2. 三官奏 ··（378）

（1）西地锦 ···（378）

　　玉皇唱：极乐世界隔凡尘

（2）出队子 ···（378）

　　三官唱：执笏丹墀

（3）雷钟台尾（谱）·································（379）

（4）驻马听 ···（379）

　　三官唱：启奏天庭

3. 走灵官 ··（381）

（1）地锦裆 ···（381）

　　灵官唱：钦奉玉帝降敕旨

（2）出队子 ···（381）

　　阎君唱：阴府独掌

（三）升天套 ···（382）

1. 接玉旨 ··（382）

（1）过江龙（谱）···································（382）

（2）剔银灯 ·· （382）

　　灵官唱：奉玉旨，不敢延迟

2. 烧夜香 ·· （383）

（1）正　慢 ·· （383）

　　傅相唱：乌兔忙忙相催趱

（2）北上小楼（谱） ·· （384）

（3）泣颜回 ·· （384）

　　傅相唱：玉兔东起

（4）缕缕金 ·· （385）

　　傅相唱：暗想起乜怪异

3. 傅相辞世 ·· （386）

（1）一封书 ·· （386）

　　傅相唱：亲嘱咐

（2）西湖柳（谱） ·· （387）

（3）怨　慢 ·· （388）

　　刘世真唱：父子一朝成未央

（4）抛　盛 ·· （388）

　　刘世真唱：呼号啼泣总不知

（5）火石榴（谱） ·· （389）

（6）西地锦 ·· （389）

　　城隍唱：英灵显耀灵通

（7）正　慢 ·· （390）

　　傅相唱：心绪纷纷茫茫

（8）玉美人（谱） ·· （390）

（9）驻马听 ·· （390）

　　傅相唱：微躯凡身

4. 过破钱山 ·· （392）

（1）抛　盛 ·· （392）

　　傅相唱：身骑白鹤飞尘来

（2）甘州歌 ·· （392）

　　傅相唱：来到破钱山

5. 上望乡台 ·· （393）

　　北驻云飞 ·· （393）

　　傅相唱：遥望乡井

6.过奈何桥 ··· （394）

（1）北驻云飞 ·· （394）

 傅相唱：忽听此言

（2）月儿高 ·· （396）

 菜公、菜妈唱：行歹枉修行

（3）金刚经 ·· （397）

 菜公、菜妈唱：阿弥陀佛，急急修来急急修

（4）私脚经 ·· （398）

 肥和尚念：急急修来急急修

7.骑鹤升天 ··· （398）

 地锦裆 ··· （398）

 傅相唱：柱国阎罗自古论

（四）做功德 ··· （399）

1.请和尚 ·· （399）

（1）抛　盛 ·· （399）

 肥和尚唱：人生恰似一孤舟

（2）缕缕金 ·· （399）

 益利唱：奉安人有钧旨

（3）好姐姐 ·· （400）

 益利唱：长老听我说因依

2.出　笼 ·· （401）

（1）抛　盛 ·· （401）

 老和尚唱：人生恰似采花蜂

（2）昭君闷（谱） ·· （401）

（3）慢　头 ·· （402）

 老和尚唱：香花请

（4）八金刚 ·· （402）

 老和尚唱：南无观世音大菩萨

（5）心　经 ·· （403）

 三和尚诵经，老和尚为主：阿弥陀佛，摩诃般涅波罗蜜多心经

（6）伴将台（谱） ·· （404）

（7）南海赞 ·· （406）

 老和尚唱：南海普陀山

（8）一条青（谱） ·· （408）

（9）拜千佛 ……………………………………………………………………（409）

老和尚唱：阿弥陀佛，南无普光佛

（10）手疏（一）………………………………………………………………（409）

老和尚唱：大唐国襄州府追阳县王舍城居住

（11）抛盛（一）………………………………………………………………（410）

老和尚唱：日出山头渐渐高

（12）抛盛（二）………………………………………………………………（411）

肥和尚唱：无情无义倚栏杆

（13）火石榴（谱）……………………………………………………………（411）

（14）抛盛（三）………………………………………………………………（412）

小和尚唱：心似浮云任往还

（15）粉红莲（谱）……………………………………………………………（412）

（16）手疏（二）………………………………………………………………（413）

老和尚念：大唐国襄州府追阳县王舍城居住

3. 见　灵 ………………………………………………………………………（413）

（1）生地狱（一）……………………………………………………………（413）

老和尚唱：劝世人，好修收

（2）生地狱（二）……………………………………………………………（414）

肥和尚唱：真可惜，实堪羡

（3）生地狱（三）……………………………………………………………（415）

小和尚唱：叹人生，休私想

4. 问　丧 ………………………………………………………………………（416）

（1）北上小楼（谱）…………………………………………………………（416）

（2）金奴哭 …………………………………………………………………（417）

金奴唱：我苦呀，员外呀

5. 放　赦 ………………………………………………………………………（418）

五更撷 ……………………………………………………………………（418）

老和尚唱：朱门半掩一更初

6. 坐　座 ………………………………………………………………………（421）

（1）钟鼓声（谱）……………………………………………………………（421）

（2）慢　头 …………………………………………………………………（421）

老和尚唱：香花请

（3）诵经（一）………………………………………………………………（421）

老和尚念：拜请，如是等一切世界

（4）诵经（二）…………………………………………………（422）

　　老和尚唱：阿弥陀佛，稽首皈依索释谛

（5）诵经（三）…………………………………………………（422）

　　老和尚念：今诸佛世尊

（6）三稽首………………………………………………………（423）

　　老和尚唱：稽首呀，稽首呀

（7）赞　曲………………………………………………………（424）

　　老和尚唱：你等佛诸将

（8）银柳丝（谱）………………………………………………（424）

（五）金地国……………………………………………………（425）

1.吊　纸…………………………………………………………（425）

（1）地锦裆………………………………………………………（425）

　　刘贾唱：尽日历遍走江湖

（2）怨　慢………………………………………………………（425）

　　刘世真唱：夫妻所望到百年

（3）生地狱………………………………………………………（425）

　　刘贾唱：斟酌酒，深深拜

（4）罗带儿………………………………………………………（426）

　　刘贾唱：且听劝勿得执性

2.母子别…………………………………………………………（428）

（1）赚………………………………………………………………（428）

　　傅罗卜唱：自恨我命孤

（2）一江风………………………………………………………（429）

　　傅罗卜唱：对灵前，下头深拜

（3）红衲袄………………………………………………………（430）

　　傅罗卜唱：劝母亲，乞慈悲

（4）川拨棹………………………………………………………（432）

　　傅罗卜唱：辞母亲，因势就起身

3.许豹殴父………………………………………………………（433）

（1）西地锦………………………………………………………（433）

　　许豹唱：幼时受事乜富贵

（2）正　慢………………………………………………………（433）

　　许通唱：听见一官叫声

（3）红衲袄···（433）

 许豹唱：你做人须着识尊卑

 4. 劝开荤···（435）

（1）赚··（435）

 刘世真唱：儿子一去乜心酸

（2）园林好···（435）

 刘世真唱：想人生一世无二遭

 5. 金地国···（436）

（1）地锦裆···（436）

 张杨唱：尽日饮酒如痴醉

（2）鱼 儿···（437）

 张杨唱：做人风流

（3）甘州歌···（438）

 傅罗卜唱：受尽艰辛

（4）赚··（438）

 许通唱：饲子望要应承我年老

（5）步步娇···（439）

 许通唱：我今年老日落西

（6）风入松···（440）

 许通唱：人客听说拙就理

 6. 雷、电、风、雨···（442）

 缕缕金···（442）

 雷、电唱：奉玉旨不敢迟

 7. 骗 银···（443）

（1）地锦裆···（443）

 许豹唱：勤读诗书劳心力

（2）剔银灯···（443）

 傅罗卜唱：一路来受尽艰辛

 8. 惩 恶···（444）

（1）金钱花···（444）

 傅罗卜唱：望面天时变乌

（2）北 调···（444）

 许豹唱：干柴好烧

9. 审三人 ···（445）

（1）百家春（谱）··（445）

（2）西地锦 ···（445）

狱官唱：职掌枉死地狱城

（3）剔银灯 ···（445）

宛犯唱：望老爷乞听诉起

（六）做生日套 ···（447）

1. 换　货 ···（447）

（1）洞仙歌 ···（447）

二小道唱：荣华等风絮

（2）缕缕金 ···（448）

二小道唱：奉佛旨不敢迟

（3）黑麻序 ···（448）

傅罗卜唱：听说因依

（4）剔银灯 ···（449）

傅罗卜唱：甚多蒙二公雅意

2. 做生日 ···（451）

（1）中秋月 ···（451）

（2）正　慢 ···（451）

刘世真唱：画堂大设华宴开

（3）好孩儿 ···（452）

刘世真唱：炉内香烧清香味

（4）寡　北 ···（454）

文乞丐唱：父母亲来也不亲

（5）地锦裆 ···（457）

武乞丐唱：项王自刎在乌江

（6）红衲袄 ···（458）

李德厚唱：拜告安人乞慈悲

3. 刮狗斋僧 ···（459）

（1）洞仙歌 ···（459）

真人唱：作善降百福

（2）诵　经 ···（460）

二小道唱：阿弥陀佛，南无观世音菩萨

（3）好姐姐……………………………………………………………（460）

　　众和尚唱：谢得神明点醒

4.普陀景……………………………………………………………（461）

（1）西地锦（一）…………………………………………………（461）

　　李纯元唱：铁甲金盔武艺精

（2）包子令…………………………………………………………（462）

　　李纯元唱：聚集人马据山营

（3）甘州歌（一）…………………………………………………（463）

　　傅罗卜唱：回首望高城

（4）甘州歌（二）…………………………………………………（464）

　　傅罗卜唱：路途须再行

（5）金钱花…………………………………………………………（465）

　　傅罗卜唱：听见锣鼓震天

（6）西地锦（二）…………………………………………………（465）

　　李纯元唱：镇守山寨乜劳荣

（7）五更子…………………………………………………………（466）

　　傅罗卜唱：望大王听拜禀

（8）四边静…………………………………………………………（468）

　　傅罗卜唱：感谢我佛祖点醒

（七）捉魂套 ………………………………………………………（469）

1.三步一拜…………………………………………………………（469）

（1）北驻云飞………………………………………………………（469）

　　傅罗卜唱：归去来兮

（2）忆多娇…………………………………………………………（471）

　　刘世真唱：见我子心欢喜

（3）怨　慢…………………………………………………………（471）

　　傅罗卜唱：三魂渺渺七魄驰

（4）过江龙（谱）…………………………………………………（472）

（5）西地锦…………………………………………………………（472）

　　土地公唱：敕赐福德正神

（6）剔银灯…………………………………………………………（473）

　　土地公唱：傅斋公功德浩大

2. 搬埋狗骨 ··（474）

（1）锁南枝 ···（474）

　　刘世真唱：杜鹃叫黄莺啼

（2）剔银灯 ···（475）

　　刘世真唱：听吩咐莫得放迟

3. 遣无常 ··（476）

（1）西地锦 ···（476）

　　阎君唱：天上至尊是玉皇

（2）驻云飞 ···（477）

　　阎君唱：总镇阴司

4. 打益利 ··（478）

　　红衲袄 ···（478）

　　刘世真唱：死贼奴不守分

5. 后花园咒誓 ···（479）

（1）一见大吉（谱）··（479）

（2）锦板叠 ···（480）

　　大高爷唱：叹无常啰

（3）四边静 ···（482）

　　无常爷唱：阎王殿前做公差

（4）风入松 ···（482）

　　刘世真唱：行入花园乜心悲

（5）剔银灯 ···（483）

　　傅罗卜唱：花园内火焰冲天

6. 捉　魂 ··（485）

（1）怨　慢 ···（485）

　　刘世真唱：茫茫渺渺不知天

（2）诵《脱链经》···（485）

　　刘世真唱：阿弥陀佛，南无救苦救难观世音菩萨

（3）伴将台（谱）··（486）

7. 还　魂 ··（487）

　　皂罗袍 ···（487）

　　傅罗卜唱：我母因乜障昏眩

（八）上台、速报审、过滑 …………………………………………………（489）

1. 托 梦 …………………………………………………………………（489）

（1）赚 ………………………………………………………………（489）

傅罗卜唱：亏得我母命归阴

（2）生地狱 …………………………………………………………（489）

傅罗卜唱：痛念母，好伤悲

（3）四边静（一） ……………………………………………………（490）

刘世真唱：得见我子好伤悲

（4）怨 慢 ……………………………………………………………（491）

刘世真唱：一声嘱咐一声啼

（5）四边静（二） ……………………………………………………（491）

傅罗卜唱：望面见母说来因

2. 上望乡台 ………………………………………………………………（492）

（1）四边静 …………………………………………………………（492）

刘世真唱：是阮当初可不是

（2）寡 北 ……………………………………………………………（493）

刘世真唱：来到此，来到此心怀疑

3. 速报审 …………………………………………………………………（496）

（1）点绛唇 …………………………………………………………（496）

师爷唱：镇守东岳

（2）锦 板 ……………………………………………………………（496）

刘世真唱：告大人，听诉起

4. 过滑油山 ………………………………………………………………（500）

（1）怨 慢 ……………………………………………………………（500）

刘世真唱：是阮当初可不是

（2）相思引犯 ………………………………………………………（500）

刘世真唱：来到油山岭

（九）再做功德 …………………………………………………………………（504）

1. 请和尚 …………………………………………………………………（504）

（1）抛 盛 ……………………………………………………………（504）

肥和尚唱：人生恰似一孤舟

（2）缕缕金 …………………………………………………………（504）

益利唱：奉安人有钧旨

（3）好姐姐 ···（505）

益利唱：长老听我说因依

2. 出　笼···（506）

（1）抛　盛···（506）

老和尚唱：人生恰似采花蜂

（2）昭君闷（谱）·································（506）

（3）慢　头···（506）

老和尚唱：香花请

（4）八金刚···（507）

老和尚唱：南无观世音大菩萨

（5）心　经···（508）

三和尚诵经，老和尚为主：阿弥陀佛，摩诃般若波罗蜜多心经

（6）伴将台（谱）·································（510）

（7）南海赞···（510）

老和尚唱：南海普陀山

（8）一条青（谱）·································（512）

（9）拜千佛···（512）

老和尚唱：阿弥陀佛，南无普光佛

（10）手疏（一）·································（512）

老和尚唱：大唐国襄州府追阳县王舍城居住

（11）抛盛（一）·································（513）

老和尚唱：日出山头渐渐高

（12）抛盛（二）·································（514）

肥和尚唱：无情无义倚栏杆

（13）火石榴（谱）·································（514）

（14）抛盛（三）·································（515）

小和尚唱：心似浮云任往还

（15）粉红莲（谱）·································（515）

（16）手疏（二）·································（516）

老和尚念：大唐国襄州府追阳县王舍城居住

3. 见　灵···（516）

（1）生地狱（一）·································（516）

老和尚唱：劝世人，好修收

（2）生地狱（二） ……………………………………………………………… （517）

　　肥和尚唱：真可惜，实堪羡

（3）生地狱（三） ……………………………………………………………… （518）

　　小和尚唱：叹人生，休私想

4. 问　丧 ……………………………………………………………………………… （519）

（1）北上小楼（谱） …………………………………………………………… （519）

（2）金奴哭 ……………………………………………………………………… （520）

　　金奴唱：我苦呀，员外呀

5. 放　赦 ……………………………………………………………………………… （521）

　　五更撷 ………………………………………………………………………… （521）

　　老和尚唱：朱门半掩一更初

6. 坐　座 ……………………………………………………………………………… （524）

（1）钟鼓声（谱） ……………………………………………………………… （524）

（2）慢　头 ……………………………………………………………………… （524）

　　老和尚唱：香花请

（3）诵经（一） ………………………………………………………………… （524）

　　老和尚念：拜请，如是等一切世界

（4）诵经（二） ………………………………………………………………… （525）

　　老和尚唱：阿弥陀佛，稽首皈依索释谛

（5）诵经（三） ………………………………………………………………… （525）

　　老和尚念：今诸佛世尊

（6）三稽首 ……………………………………………………………………… （526）

　　老和尚唱：稽首呀，稽首呀

（7）赞　曲 ……………………………………………………………………… （527）

　　老和尚唱：你等佛诸将

（8）银柳丝（谱） ……………………………………………………………… （527）

（十）四海会 ………………………………………………………………………… （528）

1. 西南会 ……………………………………………………………………………… （528）

（1）正　慢 ……………………………………………………………………… （528）

　　南海龙王唱：掌握海邦镇一隅

（2）雷钟台尾（谱） …………………………………………………………… （528）

（3）西地锦 ……………………………………………………………………… （528）

　　西海龙王唱：镇守西海八百秋

（4）好孩儿 ··· （529）

南海、西海龙王唱：天下名山佛占多

（5）地锦裆 ··· （530）

四海龙王唱：鼓乐声喧动地鸣

2. 贺　寿 ·· （531）

（1）抛盛引 ··· （531）

内众唱：南无阿弥陀佛

（2）抛　盛 ··· （531）

善才唱：佛在灵山何处求

（3）慢头·抛盛 ·· （532）

观音唱：长空万里浮云静

（4）净瓶儿 ··· （533）

观音唱：叹人生一梦到南柯

（5）出队子 ··· （534）

四海龙王唱：众仙聚会

（6）桂枝香 ··· （534）

观音唱：真机触破

（7）童调剔银灯 ··· （535）

观音唱：五百人罗汉降生

3. 守墓招朋 ·· （536）

（1）西地锦 ··· （536）

雷有声唱：天地赋性不一同

（2）地锦裆（一）······································· （537）

张循佑唱：罗汉脱胎状貌丑

（3）地锦裆（二）······································· （537）

雷有声唱：招朋结党做强人

（4）赚 ··· （538）

傅罗卜唱：早起真机悟

（5）三仙桥 ··· （539）

傅罗卜唱：盼望母真容

（6）扑灯蛾犯 ··· （540）

傅罗卜唱：筑室傍荒村

（7）苦芍药 ··· （543）

傅罗卜唱：惊得我魂散魄飞

（8）剔银灯 ···（544）

雷有声唱：男子汉着逞惺惺

（9）慢头·四边静 ···（546）

傅罗卜唱：收拾宝经共真容

（十一）拾柴套 ···（547）

1. 拾柴引贼 ···（547）

（1）倒拖船 ···（547）

观音唱：日头渐上烟雾消

（2）渔父第一 ···（548）

观音唱：掠这罗裙捎折伶俐

（3）鱼儿犯 ···（550）

雷有声唱：酒醉肉饱

（4）流水下滩 ···（551）

观音、势至唱：人客听说起拙来因

（5）双鸂鶒 ···（552）

观音唱：相断约勿得失信

2. 造土狮象 ···（554）

（1）西地锦 ···（554）

李婆骚唱：贼性凶暴天生然

（2）金刚经 ···（554）

张循佑唱：阿弥陀佛！急急修来急急修

（3）女冠子 ···（555）

李婆骚唱：好笑兄弟真痴呆

（4）北驻云飞 ···（556）

贼唱：咱今在此，未知伊人今在值

（5）金刚经（一）···（559）

雷有声唱：阿弥陀佛，急急修来急急修

（6）金刚经（二）···（559）

张循佑唱：阿弥陀佛，急急修来急急修

（7）金刚经（三）···（560）

雷有声唱：阿弥陀佛，急急修来急急修

（8）金刚经（四）···（561）

张循佑唱：阿弥陀佛，急急修来急急修

（9）地锦裆···（562）

　　观音、势至唱：宝经千卷劝人善

3. 收捕走船···（564）

　　金钱花···（564）

　　李婆骚、雷有声、张循佑唱：自来打劫有几时

4. 良女引···（565）

（1）金莲子···（565）

　　傅罗卜唱：心闷寞

（2）孝顺歌···（565）

　　傅罗卜唱：傅罗卜奉佛人

（3）步步娇···（566）

　　良女唱：千磨百炼学成道

（4）四边静···（567）

　　良女唱：有心吃得肉边菜

5. 有声驳佛···（568）

（1）北江儿水（一）···（568）

　　观音唱：灵山会上三千路

（2）小开门（谱）···（568）

（3）北江儿水（二）···（569）

　　众贼唱：清风明月映禅林

（4）昭君闷（谱）···（569）

（5）北　调···（569）

　　众贼唱：我佛慈悲

（6）相思引犯···（572）

　　观音唱：众生醉痴

（7）慢头·抛盛···（573）

　　傅罗卜唱：足踏莲花万劫身

（十二）过孤栖套··（574）

1. 捉金奴···（574）

（1）一见大吉（谱）···（574）

（2）锦板叠···（574）

　　大高爷唱：叹无常啰

（3）地锦裆 ··（576）

　　众鬼唱：说着阎王有号令

（4）红衲袄 ··（576）

　　金奴唱：悔当初可不是

（5）四边静 ··（577）

　　金奴唱：恁是乜人敢障生

2. 过孤栖径 ··（578）

（1）出队子 ··（578）

　　狱官唱：职司地狱，奖善罚恶无偏行

（2）怨　慢 ··（578）

　　刘世真唱：阴司渺渺又茫茫

（3）驻马听 ··（578）

　　刘世真唱：乞容诉起

（4）剔银灯 ··（580）

　　金奴唱：望老爷听婢说起

（5）山坡里羊 ··（581）

　　刘世真唱：一路孤栖障清冷

（6）北　调 ··（582）

　　刘世真唱：风吹来波涛闹声沸

（7）玉交枝 ··（584）

　　金奴唱：受苦无尽

（8）五更子 ··（585）

　　金奴唱：无奈何行几里

（9）山坡里羊 ··（586）

　　刘世真唱：金奴你今忽然到此

（10）皂罗袍 ··（587）

　　金奴唱：婠做罪过累安人

（11）地锦裆 ··（588）

　　乞丐鬼唱：说咱当初乞食时

（12）北驻云飞 ··（589）

　　金奴唱：魂轿如飞

（十三）审五人套 ……………………………………………… （590）

1. 捉刘贾 ……………………………………………………… （590）

（1）北　调 ………………………………………………… （590）

大高爷唱：干柴好烧，路远难挑

（2）地锦裆 …………………………………………………… （590）

大高爷唱：我是阴司地方鬼

（3）玉交枝 …………………………………………………… （591）

刘贾唱：今旦受苦

2. 辞　亲 ……………………………………………………… （592）

（1）西地锦 …………………………………………………… （592）

曹献忠唱：职居五品为府官

（2）大胜乐 …………………………………………………… （593）

益利唱：相公听婶说起理

（3）太师引 …………………………………………………… （594）

曹献忠唱：你障说，我今听你障说

3. 辞三官 ……………………………………………………… （595）

下山虎 …………………………………………………… （595）

傅罗卜唱：三官圣帝

4. 审五人 ……………………………………………………… （597）

（1）西地锦 …………………………………………………… （597）

狱官唱：职受丰都地狱官

（2）怨慢（一） ……………………………………………… （597）

刘世真唱：一身拖磨受苦楚

（3）驻马听 …………………………………………………… （598）

狱官唱：泼贱无知开荤亵渎昧神祇

（4）缕缕金（一） …………………………………………… （599）

狱官唱：贼贱婢可无理

（5）剔银灯 …………………………………………………… （600）

狱官唱：贼畜生做事不存天

（6）怨慢（二） ……………………………………………… （602）

刘世真唱：是阮当初听人搬唆

（7）四边静 …………………………………………………… （602）

刘世真唱：是阮当初可不是

（8）地锦裆 …………………………………………………… （602）

　　狱官唱：阴司法度实惊人

（9）怨慢（三） ……………………………………………… （603）

　　林士春唱：茫茫渺渺不见天

（10）带花回 …………………………………………………… （603）

　　狱官唱：你为人堪称行善

（11）扑灯蛾 …………………………………………………… （604）

　　林士春唱：地狱法无偏

（12）缕缕金（二） …………………………………………… （605）

　　狱官唱：贼畜生可无理

5. 飞虎洞 …………………………………………………………… （606）

（1）西地锦 …………………………………………………… （606）

　　黑虎王唱：飞虎洞中黑虎王

（2）侥侥令 …………………………………………………… （606）

　　黑虎王唱：大慈悲，无量功德

6. 双　挑 …………………………………………………………… （607）

（1）步步娇 …………………………………………………… （607）

　　傅罗卜唱：挑经挑母往西天

（2）寡　北 …………………………………………………… （608）

　　傅罗卜唱：只见树木惨凄

（3）胜葫芦 …………………………………………………… （611）

　　傅罗卜唱：真个学道着诚心

（4）玉胞肚 …………………………………………………… （612）

　　傅罗卜唱：山君有灵

（5）伏虎咒 …………………………………………………… （613）

　　雷有声唱：阿弥陀佛，救苦救难观世音

（十四）双试套 ………………………………………………………… （614）

1. 良女试雷有声 ………………………………………………… （614）

（1）北江儿水 ………………………………………………… （614）

　　良女唱：世上善人堪为宝

（2）北下山虎 ………………………………………………… （615）

　　良女唱：儿夫出去未见回归

（3）北驻云飞 ………………………………………………… （617）

　　良女唱：青灯独守

（4）土析（谱）……………………………………………………（618）

（5）一、二北云飞………………………………………………（618）

 良女唱：老酒满斟

（6）一江风（一）………………………………………………（619）

 良女唱：一更初月色天边临

（7）抛盛（一）…………………………………………………（620）

 雷有声唱：急急修来急急修

（8）一江风（二）………………………………………………（621）

 良女唱：二更初月色穿窗来

（9）抛盛（二）…………………………………………………（622）

 雷有声唱：急急修来急急修

（10）一江风（三）………………………………………………（622）

 良女唱：三更初月色天边落

（11）抛盛（三）…………………………………………………（623）

 雷有声唱：急急修来急急修

（12）抛盛叠……………………………………………………（624）

 良女唱：二十年来受孤单

（13）童调剔银灯…………………………………………………（625）

 良女唱：奉佛旨直来相试

2. 罗卜单挑经……………………………………………………（627）

（1）慢……………………………………………………………（627）

 傅罗卜唱：旦夕蹉跎

（2）寡　北………………………………………………………（627）

 傅罗卜唱：只见山岭崎岖路

3. 观音试罗卜……………………………………………………（633）

（1）抛　盛………………………………………………………（633）

 观音唱：日上东方渐渐高

（2）沙淘金………………………………………………………（633）

 观音唱：提篮来采桑

（3）北驻云飞……………………………………………………（635）

 傅罗卜唱：心坚意坚

（4）叠字驻马听…………………………………………………（638）

 傅罗卜唱：娘子听起

（5）双鸂鶒 ···（640）

　　傅罗卜唱：你障说言语可不是

（6）北青阳···（643）

　　傅罗卜唱：忽然猛虎声

（7）偈　赞···（648）

　　观音唱：观世音，我今观尽世间人

（十五）见大佛套 ···（650）

1. 罗卜小挑经···（650）

（1）剔银灯···（650）

　　傅罗卜唱：感我佛直来相试

（2）北驻云飞···（650）

　　傅罗卜唱：西天路途千灾万劫受尽苦

2. 抢经担···（652）

（1）抛　盛···（652）

　　黄眉童子唱：身居极乐好世界

（2）大迓鼓···（652）

　　傅罗卜唱：自离家乡一拃时

（3）玉交枝···（653）

　　傅罗卜唱：乜人无理

（4）抛盛引···（654）

　　内众唱：南无阿弥陀佛

（5）怨　慢···（654）

　　傅罗卜唱：神魂失去不知机

（6）卖粉郎···（655）

　　黄眉童子唱：看你有孝心

3. 见大佛···（656）

（1）小　排（谱）···（656）

（2）玉美人（谱）···（657）

（3）抛盛（一）···（657）

　　傅罗卜唱：天意垂怜孝子儿

（4）玉美人（谱）···（657）

（5）抛盛（二）···（658）

　　傅罗卜唱：行遍十万八千里

（6）大真言 ……………………………………………… （658）

傅罗卜唱：南无三千牟尼佛

（7）火石榴（谱） ………………………………………… （660）

（8）抛盛（三） …………………………………………… （660）

目连唱：一更鼓起念弥陀

（9）抛盛（四） …………………………………………… （661）

目连唱：二更鼓转景沉沉

（10）九连环（谱） ……………………………………… （661）

（11）抛盛（五） ………………………………………… （661）

目连唱：三更光景急如梭

（12）抛盛（六） ………………………………………… （662）

目连唱：四更坐定正登禅

（13）抛盛（七） ………………………………………… （662）

目连唱：五更鸡唱落银河

（14）万年欢（谱） ……………………………………… （663）

（15）催拍子 ……………………………………………… （663）

目连唱：念目连为母抱恨

（16）川拨棹 ……………………………………………… （664）

目连唱：为萱堂抛业离乡井

4.诉血湖 ……………………………………………………… （665）

（1）西地锦 ……………………………………………… （665）

狱官唱：莫道作恶无人见

（2）怨慢 ………………………………………………… （665）

刘世真唱：重重地狱受刑罚

（3）泣颜回 ……………………………………………… （666）

目连唱：听诉原因

（4）扑灯蛾 ……………………………………………… （667）

刘世真唱：血湖饶刑罚感恩不忘

（5）抛　盛 ……………………………………………… （668）

目连唱：阴府地狱路茫茫

（6）四边静 ……………………………………………… （668）

目连唱：三殿寻母不见踪

（十六）地狱套 ……………………………………………………（669）

1. 春碓地狱 …………………………………………………………（669）

（1）西地锦 …………………………………………………………（669）

　　狱官唱：阴司法度得人畏

（2）怨慢（一）………………………………………………………（669）

　　刘世真唱：一身刑罚受拖磨

（3）剔银灯 …………………………………………………………（669）

　　刘世真唱：望老爷听阮诉起

（4）怨慢（二）………………………………………………………（671）

　　刘世真唱：今旦到此谁得知

（5）四边静 …………………………………………………………（671）

　　刘世真唱：阴司法度不谅情

（6）曲　仔 …………………………………………………………（672）

　　解差唱：手倚后门兜

（7）抛　盛 …………………………………………………………（672）

　　目连唱：本师赐我举禅杖

（8）川拨棹 …………………………………………………………（673）

　　目连唱：听障说肠肝做寸裂

（9）怨慢（三）………………………………………………………（674）

　　刘世真唱：阴司地狱实厉害

（10）皂罗袍 …………………………………………………………（674）

　　刘世真唱：到此说乜得是

2. 火烘地狱…………………………………………………………（676）

（1）西地锦 …………………………………………………………（676）

　　狱官唱：阴司地狱非无情

（2）怨慢（一）………………………………………………………（676）

　　刘世真唱：是我生前可不是

（3）一封书 …………………………………………………………（676）

　　刘世真唱：告老爷听起

（4）怨慢（二）………………………………………………………（678）

　　刘世真唱：春碓过了又着炊

（5）玉交枝 …………………………………………………………（678）

　　刘世真唱：一身受磨

（6）曲　仔 ………………………………………………………（679）

　　猴解差唱：赤兔马，青龙刀

（7）抛　盛 ………………………………………………………（680）

　　目连唱：西方佛法大无边

（8）五更子 ………………………………………………………（680）

　　目连唱：听说起，泪淋漓

（9）薄媚滚 ………………………………………………………（681）

　　狱官唱：尊师听说起

（10）怨慢（三）…………………………………………………（682）

　　刘世真唱：一身刑罚无时休

（11）一封书 ……………………………………………………（682）

　　刘世真唱：受艰苦，恨谁人

（12）剔银灯 ……………………………………………………（683）

　　鬼唱：你所行可见非为

（13）金钱花 ……………………………………………………（684）

　　刘世真唱：一路渺渺青清

3. 刀锉地狱 ………………………………………………………（685）

（1）出队子 ………………………………………………………（685）

　　狱官唱：身授狱官

（2）怨慢（一）…………………………………………………（685）

　　刘世真唱：重重地狱不谅情

（3）普天乐 ………………………………………………………（685）

　　刘世真唱：望老爷容诉起

（4）扑灯蛾 ………………………………………………………（686）

　　狱官唱：话说不存天

（5）怨慢（二）…………………………………………………（687）

　　刘世真唱：阴司刑罚有几遭

（6）夜夜月 ………………………………………………………（688）

　　刘世真唱：那恨阮做事可不是

（7）曲　仔 ………………………………………………………（689）

　　解差唱：三更鼓来啰月照埕

（8）抛　盛 ………………………………………………………（689）

　　目连唱：西方请法拜世尊

（9）浆水令 ···（689）

　　目连唱：听此话珠泪淋漓

（10）怨慢（三）·····································（690）

　　刘世真唱：刑罚一重又一重

（11）五更子 ···（691）

　　刘世真唱：千苦疼，障受亏

4. 铁磨地狱···（692）

（1）西地锦 ···（692）

　　狱官唱：阴司法度得人惊

（2）怨慢（一）·····································（692）

　　刘世真唱：一身恰似烂腐草

（3）滴溜子 ···（692）

　　刘世真唱：叩慈悲乞听诉起

（4）曲仔（一）·····································（693）

　　牛头唱：挨来操去

（5）怨慢（二）·····································（694）

　　刘世真唱：受刑数次实恶逃

（6）四边静 ···（694）

　　刘世真唱：春炊研了又来磨

（7）曲仔（二）·····································（695）

　　猪哥妗唱：推迁我三哥

（8）抛　盛 ···（695）

　　目连唱：世尊佛法不轻微

（9）玉交枝 ···（696）

　　目连唱：听这话刺

（10）缕缕金 ···（697）

　　刘世真唱：一路来受尽惊

（11）扑灯蛾 ···（698）

　　刘世真唱：苦疼障受亏

5. 粪池地狱···（699）

（1）抛　盛 ···（699）

　　目连唱：心急忙忙要寻母

（2）怨慢（一）·····································（699）

　　刘世真唱：见说我子来到此

（3）皂罗袍 ·· （699）

　　刘世真唱：阳间富贵无比

（4）四边静 ·· （701）

　　目连唱：亏母一身受凌迟

（5）怨慢（二） ·· （702）

　　刘世真唱：母子难舍拆分离

（十七）雪狱套 ·· （703）

1. 打森罗殿 ··· （703）

（1）西地锦 ·· （703）

　　阎王唱：天上至尊是玉皇

（2）桂枝香（一） ·· （703）

　　刘世真唱：俯伏神君

（3）桂枝香（二） ·· （704）

　　阎王唱：对天盟誓

（4）抛　盛 ·· （704）

　　目连唱：阴府一路茫又茫

（5）北驻云飞 ·· （704）

　　目连唱：诉起原因

2. 绕　枷 ··· （707）

（1）四边静（一） ·· （707）

　　刘世真唱：是我当初可不是

（2）四边静（二） ·· （707）

　　目连唱：阴阳阻隔在二处

（3）四边静（三） ·· （708）

　　刘世真唱：百斤重枷绕三遍

3. 雪　狱 ··· （709）

（1）西地锦 ·· （709）

　　观音唱：天地复载不偏恩

（2）四腔锦（一） ·· （709）

　　刘世真唱：望佛娘听说起

（3）童调剔银灯 ·· （710）

　　观音唱：听她说所见是真

（4）四腔锦（二） ·· （711）

　　刘世真唱：叩慈悲，听诉起

（5）锦衣香···（712）

　　观音唱：论天心好人为善

（6）滴溜水···（714）

　　观音唱：叩天曹奉旨雪狱

4. 团圆上天···（715）

（1）薄媚滚···（715）

　　傅相、世真、罗卜唱：人鬼殊途

（2）团圆歌···（716）

　　傅相、世真、罗卜唱：千手千眼观世音

四、人物介绍··（717）

（一）陈应鸿···（717）

（二）陈志杰···（718）

（三）王建生···（718）

（四）林聪鹏···（719）

（五）林文荣···（720）

（六）夏荣峰···（721）

一、概　述

（一）历史简况

泉州提线木偶戏，古称悬丝傀儡、线戏、木人戏等。泉州及闽南方言区习称为傀儡戏、嘉礼戏。有的学者称之为泉腔傀儡戏。

中国傀儡戏有源于丧家乐之说。梁·刘昭注《后汉书·五行志》引东汉·应劭《风俗通义》曰："时京师宾婚嘉会，皆作魁礨，酒酣之后，续以挽歌。魁礨，丧家之乐；挽歌，执绋相偶和之者。"《旧唐书·音乐志》载："窟礨子，亦云魁礨子，作偶人以戏，善歌舞。本丧家乐也，汉末始用之于嘉会。"以上记载中的魁礨、窟礨子、魁礨子，均为傀儡，至西汉末年，成为宾婚嘉会"作偶人以戏"的歌舞表演。

北齐，傀儡歌舞发展为表现特定诙谐人物的"郭秃"。据《颜氏家训·书证篇》载，这一以"姓郭而病秃者"为"故实"的傀儡，擅长"滑稽戏调"。《乐府诗集》卷八十七"邯郸郭公歌序"亦称：北齐后主高纬尤所雅好，"谓之郭公，时人戏为郭公歌"。这种称为"郭公"的傀儡应当也是表演"郭秃"故事的。

唐代，北齐郭公演变为"引歌舞"的郭郎，"发正秃，善优笑"，"凡戏场必在俳儿之首也"（唐《乐府杂录》）。唐武宗会昌三年（843年）闽人林滋的《木人赋》，称其时傀儡"贯彼五行，超诸百戏"，剧中人物、表演形式等方面都更为丰富生动。如唐开元年间（713~741年）梁锽《傀儡吟》曰："刻木牵丝作老翁，鸡皮鹤发与真同。须臾弄罢寂无事，还似人生一梦中。"诗中的傀儡人物"老翁"，其形象特征是"鸡皮鹤发"，并且达到几可以假乱真的程度。

宋代，尤其是南宋，是中国古代傀儡艺术的繁盛时期。在傀儡品种方面，除汉唐以来的悬丝傀儡外，还增加了杖头傀儡、药发傀儡、水傀儡、肉傀儡等。各傀儡品种都有代表性表演艺术家，表演题材涉及社会生活的诸多领域；表演形式进入"杂剧"表演阶段，含有敷演故事的舞台戏剧成分。南宋时期，傀儡不仅进入瓦舍，风靡民间，而且成为皇室"游幸"的宫廷戏剧。

关于提线木偶戏何时传入泉州，研究者大致有如下三种看法。

一是伴随着东晋永嘉之乱北人南迁带来傀儡说。晋代永嘉年间（307~313），衣冠南渡，将当时中原地区宾婚嘉会所用的傀儡歌舞带来泉州。

二是唐末伴随着王氏部属入闽说。唐末安史之乱，王审知入闽主政，"凡唐末士大夫避地南来者，王氏率皆厚礼延纳"（《闽中记·五代九国史》）。王审知之侄王延彬，官居泉州刺史，其于任上，致力开拓海外贸易，赢得"招宝侍郎"美誉（《泉州府志》卷七十五《拾遗》）。盖王审知入闽是继晋代"衣冠南渡"之后又一次更大规模的中原移民，当时中原"闾市盛行"（唐

杜佑《通典》）的傀儡,极有可能夹杂在大批南来军民行列之中传入泉州。吕文俊先生认为:"按王审知入闽是经汀州而漳州、泉州、莆田等地。这条路线,为后来提线木偶流行的地带,正是考察提线木偶入闽的重要线索。"(《泉州提线木偶艺术初析》)

三是伴随着"南外宗正司"携来泉州说。南渡以后,宋王朝于建炎年间（1127~1130）迁"南外宗正司"置于泉州,大批赵宋宗子举家入泉。此时傀儡活动比之北宋更趋繁盛,这些皇室宗亲在迁置南移时,亦有可能携来傀儡这种当时颇为"时髦"的戏剧。

以上三说,孰是孰非,因为缺乏载籍确证,暂时无法得出结论。但是,泉州地方史家早就注意到以下史实:南宋时期,泉州毗邻的漳州、莆田两地,傀儡演出异常活跃。绍熙元年（1190年）,著名理学家朱熹知漳州时发布的《谕俗文》称:"约束城市、乡村,不得以禳灾祈福为名,哀攘财物,装弄傀儡。"可见在南宋光宗朝,漳州一地,装弄傀儡"禳灾祈福"已蔚成风气。事隔七年,即庆元三年（1197年）,朱熹弟子陈淳的《上傅寺丞论淫戏书》又指出:"某窃以此邦（指漳州）陋俗,常秋收之后,优人互凑诸乡保作淫戏……逐家哀敛钱物,聚优人作戏,或弄傀儡……"

南宋著名诗人刘克庄,一生写了大量描绘村居生活的诗篇,其中不乏关于故乡莆田优戏、傀儡演出盛况的精彩记述,如《后村先生大全集》卷二十一《闻祥应庙优戏甚盛》诗云:

> 空巷无人尽出嬉,烛光过似放灯时。
> 山中一老眠初觉,棚上诸君闹未知。
> 游女归来寻坠珥,邻翁看罢感牵丝。
> 可怜朴散非渠罪,薄俗如今几偃师?

由此可见,当时漳州、莆田两地傀儡演出已经十分盛行。地处漳、莆之间的泉州,之所以难找到记载,当与宋末景炎元年（1276年）,时任提举市舶司的阿拉伯侨商蒲寿庚降元,泉州曾经发生过惨戮宋室宗子的变乱、大量焚毁载籍等有关。明·陈懋仁《泉南杂志》引何作庵著述曰:"蒲氏之变,泉郡概遭兵火,无复遗者。"(《中国戏曲通史》)

然而,从年代稍后的一些地方史料中,仍然可以看到泉州确有傀儡活动的记载。"泉州市文管会所收藏的宋南外宗正司皇族《天源赵氏族谱》抄本,就记载明成化十二年（1476年）赵珤（号古愚）所撰《家范》共53条。赵珤吸收宋亡泉州赵氏皇族被蒲寿庚杀尽斩绝的教训,警诫子孙云:'家庭中不得夜饮妆戏、提傀儡娱宾……'"(陈泗东《闽南西发生发展的历史情况初探》)由此可知,宋室宗子在移置泉州后,"夜饮妆戏、提傀儡娱宾"乃习以为常。如果在此基础上,再证之以存泉州傀儡戏最为古老的传统演出排场《大出苏》戏神相公爷的自报家门——"相公本姓苏,厝住杭州铁板桥头,离城三里路",以及泉州"前棚嘉礼后棚戏"的古俗遗制,则古代傀儡传入泉州的年代,最迟亦当不会是在南宋以后。

自明代至清代的数百年间,泉州傀儡艺术十分繁盛。明代万历三年（1575年）,西班牙一公使团由菲律宾来到泉州,当时官府就在欢迎宴会上演出"喜剧、木偶戏……"招待贵宾(西班牙·曼特剎《中华大帝国史》)。当然万历年间的"木偶戏",绝非称作"掌中班"的布袋戏,

乃是名副其实的傀儡戏，这可以从英国牛津大学荣誉中文讲座教授龙彼得所辑的《明刊闽南戏曲弦管选本三种》（中国戏剧出版社出版，1995年10月）中得到确证。该书所辑录的闽南戏曲选本戏文，忠实地保留着13世纪至16世纪闽地古典戏曲的规制。其中一种万历甲辰（1604年）翰海书林刊本《满天春》（英国剑桥大学图书馆藏），收入闽南戏曲18出，有16出是梨园戏。在《吕云英花园遇刘奎》中，有一折名曰"戏上戏"（即"戏中戏"），其大致情节为：刘奎和吕云英指腹为婚，后刘奎因家道中落，云英的父母毁弃婚约，欲将云英另择婚董舍人。在一次宴会上，云英发现董舍人言语无状，俗不可耐，感到难以容忍。当日傍晚，云英和丫头翠环到花园游赏散心。翠环（丑）为替云英（旦）解闷，乃表演了一段傀儡戏：

> ……[旦]来阿，翠环。因见晚春日长，不成心绪，兼许无状舍人，辱在一场，好见恁人心闷。[丑]娘子，许事且放一边，咱今来斗草解闷一下。[旦]许个不好。[丑]不来打狮、拨球勒桃。[旦]许个都不好。[丑]婀今有思量了，提傀儡仔好勒桃。[旦]咱只处句无师父。[丑]不使请师父。婀第一贤，阮父句是提傀儡仔师父。[旦]句无傀儡仔。[丑]手帕权好。[旦]手帕在只处。[丑]伏请相公真神下降。[旦]贱婢，张许走乜状向生？[丑]娘子尔不识，只是"请神"。娘子，尔共我居开去，生头择着尔。[丑]（唱）我今惜尔如惜金……

这出"戏上戏"的"提傀儡仔"，尽管是以"手帕"权充，但翠环所模仿的表演形态，显系悬丝傀儡无疑。其次，从戏文所表现的翠环表演相公"请神"的情节看，虽是戏曲舞台的一种艺术再现手段，但也可以认定是对泉州傀儡戏《大出苏》中相公爷"踏棚"这一特定演出排场的一种变形模仿。这说明了傀儡戏的某些表演形态，当时就已经为泉南民间所熟知。否则，当不可能被同一地域的早期戏曲所吸纳。由此也可以证明，明代万历以前，泉州民间傀儡戏流行和繁盛的程度。

及至清代，泉州文人蔡鸿儒在其所撰《晋水常谈录》中，则已称道"泉人最工此技"了。可见泉州提线木偶戏当时在全国的领先地位。

泉州提线木偶的演出形式，在明清两代经历了一个由"四美班"到"五名家"的转换、并存过程。

从泉州市提线木偶戏剧团发现的清代乾隆八年（1743年）传统戏文抄本就已经严格按照"四美"规制来编撰"落笼簿"看，"四美班"及其艺术规制应当最迟形成于明代。

"四美班"作为傀儡班社的组织形式，指的是每个傀儡班社都固定由四名演师分别表演生、旦、北（净）、杂四大行当的各种名色；另，固定由四名乐师分别演奏南鼓、嗳仔（小唢呐）、锣仔、拍、钲锣、南锣、铜钹等乐器。其艺术规制，是每个傀儡班社，都拥有包括戏神相公爷（田都元帅）在内的36尊傀儡；固定在"十枝竹竿三领被"扎搭和遮围起来的"八卦棚"上演出；演出剧目都固定在42本"落笼簿"的戏文范围之内；演出时，固定备有抄本以供演师"挂簿"翻看；抄本中除标注"自意""亥"或"自意亥"的地方外，每句道白、每支曲文，都必须照本宣科，不得随意增删；每出戏中所演唱的每支曲牌，都有固定的曲调和管门；传统戏文的

情节、场面和人物设置，全都严格按照"四美"的艺术规制进行统筹和编撰。总之，在"四美班"时代，凡是涉及表演或演出的相关问题，几乎都有古老制例可资遵循。

"四美班"的形成及其艺术形式的规范和趋于定型，可以说是泉州传统傀儡戏艺术形式高度成熟的主要标志。

"四美班"还有一种称为"过角"的艺术规制。"过"者，由此及彼也；"角"，即戏剧脚色。"过角"，就是每位演师在所有演出剧目中，除了担任本行当的角色之外，还应跨越行当而去表演其他行当的角色。"过角"虽无一定规律，但每出戏都有约定俗成的制例。"四美班"的每位演师，对于"落笼簿"中每出戏，都明白自己应该"过角"的行当和角色，并且熟练掌握唱念道白以及表演程式。因此，"四美班"时代的傀儡演师，在其艺术实践中，既要擅长自己主要行当的表演艺术，又要精通其他行当的表演艺术。这是为了解决演出规模同演师限额及传统的"流水穿场"、脚色叠现等表现形式之间所出现的矛盾而采取的一种巧妙措施。

清代道光年间（1821~1850），泉州提线木偶戏出现了经过重新厘定的大型宗教民俗剧目《目连救母》，这是一部包括《李世民游地府》《三藏取经》等，可以连续演出七天七夜的连台本戏。其表演艺术规制，则在"四美"之外，增加一名副旦（称"贴"），变成了"五名家"。"五名家"按照传统规制，严格厘定《目连救母》的"过角"方法；傀儡形象也在"四美班"基础上有所增加，出现了专用于"目连戏"的傀儡和砌末；伴奏乐队经常增加箫、二弦、三弦等管弦乐器。

从"四美班"到"五名家"是一次具有转折意义的重大变革，使《目连救母》成为在艺术上具有"集大成"特点，更便于参与民俗活动的宗教民俗剧目。因此，泉南民众称之为"目连嘉礼"。

清末民初，泉州"傀儡才子"林承池与本地秀才杨寿眉合作，在"落笼簿"《抢卢俊义》《岳侯征金》的基础上，创编属于"五名家"规制的连台本戏《说岳》和《水浒》。至此，泉州提线木偶戏进入鼎盛时期。

据泉州地方史研究学者王洪涛调查，清末民初泉州城内共有大小傀儡班社六十余个，从业艺师300余人。出现了诸如新府口连氏、涂门外赤山吕氏等连续数代从艺的傀儡世家；有傀儡头、笼腹、手脚、服装、帽盔等专业作坊，名家辈出，群星璀璨。

从清代道光年间（1821~1850）起，现在所能追溯到的有蔡蛤生、吕马允、连廷瑞、兔目加（姓氏不详，名加，"兔目"当是绰号或谑称）等四个影响深远的傀儡班社。在其后40年间，连天章、林承池、陈佑八、林火溜诸班，著称一时，名闻遐迩，并且皆设两个以上班社。如连天章，除本班外，另有"天章二班""天章三班"（小傀儡班，俗谓"傀儡仔"）。林承池、陈佑八除本班外，亦皆兼设"承池二班""佑八二班"。此时的泉州乡间，艺术声誉最佳者当推石狮的"陈投班"。

"天章班"和"承池班"是近代泉州两个艺术影响最为深远的傀儡班社。

连天章出身于傀儡世家（其父连廷瑞），尤工"北（净）"行，表演声情并茂，注重傀儡

招式，特别强调神态表达。他所创造的舞台形象，惟妙惟肖，栩栩如生。他的班社，阵容壮观，配合默契，精于舞台调度，演出质量长期处于稳定状态。

林承池素有"傀儡才子"美誉，具有深厚的文学素养。他与秀才杨寿眉合作改编的《水浒》《说岳》两部连台本戏，成为其后数十年间经常演出的保留剧目。他的班社，表演细腻，感情表达注重层次；在唱腔上尤为强调旋律韵味，令人回味无穷。此外，林承池还对一些古老传统剧目进行深入研究，详加评述，如对古剧《关羽斩貂》的评判，立论精辟，笔锋犀利，言简意赅，令人折服（可惜这篇评述，连同他所执笔书写的抄本，都在"文化大革命"中焚毁）。

"天章班"与"承池班"因艺术上各有建树，势均力敌，平分秋色，成为当时分庭抗礼的两个著名傀儡班社。林承池生肖属龙，连天章生肖属虎，在艺术上始终处于竞争态势，犹如"龙争虎斗"，故时人称为"龙虎班"。

在距今约一百五十年前，泉州傀儡戏在晋江出现了一个重要流派："锡坑傀儡"。锡坑是今石狮市附近的一个村落。锡坑傀儡最初的表演大致近乎泉州四大庙（关岳庙、元妙观、东岳庙、大城隍庙）善男信女禳灾祭祀仪式的演出形态，只有两个演师参演。后来逐渐发展形成"生旦北（净）杂"四大行当，故演师也增至四名，这实际上是采用泉州傀儡戏的"四美"规制，而且所搬演的都是泉州傀儡戏的古老戏文。

大约一百年前，锡坑傀儡又摆脱"四美"规制，增加老生、二花两个角色，变成"六角傀儡"。锡坑傀儡的六角阵容，虽比"五名家"仅多一角，但却并非"五名家"规制的扩容。其中一个主要原因，乃是那时锡坑傀儡的演出剧目，已经渐次向"武打戏"发展，出现了诸如《封神榜》《五代残唐》《李存孝出世》《说岳》等一批与泉州傀儡"落笼簿"戏路完全不同，以神魔斗法、杀伐征战为主要表现内容的新编戏文。数十年前，由于人亡艺绝，锡坑傀儡日渐式微，于今终连戏文抄本也荡然无存了。

民国初年以后，新老演师，传宗继代；傀儡班社，遍布城乡。此时泉州城里，主要有吴波、黄蚵、张兴、蔡庆元、王金星、张炳七、赵注、陈妈愿、吕白水、赖江海、吴困等著名班社；同时还有周花、蒋朝江各自开设的颇负声誉的班社。在泉州乡间，则有晋江永宁的蔡世，安海的颜铎，五堡的王水，英林的洪钟、洪强，惠安的刘吉、细弃（姓氏不详），南安白叶的傅若对，灵峰的慈司（姓氏不详），莲塘的陈玉司，南厅的尤德司，山外的傅司（姓氏不详），溪口的平司（姓氏不详）等知名班社。

20世纪20年代至抗日战争爆发以前，已在闽南民间奠定艺术声誉的著名演师何经绽（即何绽）、吕天从、张聪敏、林四评，继续沿用名师连天章的"二班"招牌，而吴友、林庭荣与张炳七、张煦目父子则承袭名师林承池的"一班"招牌。这样，两个名重一时的老牌傀儡班社，因其新秀辈出，依旧各树一帜，分别组成阵容整齐的演出班子，活跃于泉州城乡。与此同时，吕细虎、吴丁路、陈江智、苏金猪、陈德成等其他著名演师也各自组班争取城乡"场户"。尤其"德成班"，在观众中更享盛誉。其时，泉州乡间的傀儡班社，如晋江石狮塘东的蔡阴，刘澳的林苞，南安石井的郑流，惠安坝东的谢墨鹄等人组建的班社继续维持演出活动。

抗日战争期间，有连焕彩、陈德成、张秀寅、何经绽等傀儡演师，各自勉强维持班社，努力寻求演出机会。至于乡间班社，唯陈天恩设馆永春，开办科班，培养后继。

抗战胜利以后，谢祯祥组建"时新班"，吕赞成组建"和平班"，一改旧日必以班主名字命名班社的古制，成为与陈德成、张秀寅、何经绽诸班并驾齐驱的后起班社。不久，内战爆发，社会动荡，1947 年，何经绽病故，张秀寅也独力难支，解散班社。最后泉州城内硕果仅存者，唯"时新""和平""德成"三个班社。

中华人民共和国成立以后，1952 年初，泉州文化主管部门以时新、德成、和平三个傀儡班社为基础，邀集市区及晋江、南安的演师、乐队共 18 人，创建泉州市木偶实验剧团。此后，1952 年 12 月参加拍摄舞台艺术记录片《闽南傀儡戏》；1956 年至 1966 年，连续 10 年参加由国家文化部门举办的全国艺术表演团体大巡回演出，足迹遍及 20 多个省区。

"文革"后，泉州提线木偶戏再获生机。1977 年 5 月排演大型神话剧《孙悟空三打白骨精》；1979 年元旦首演《火焰山》；1986 年、1990 年举办两届中国泉州国际木偶节。近 20 余年间，泉州市木偶剧团已先后派出几十批演艺人员赴境外参加各种类型的艺术展演活动，并在剧目创作、傀儡结构、线位线规、演出形式、舞台结构、表演手段、表现技巧等方面进行改革，取得了可喜的成绩。

在演出剧目方面，泉州市木偶实验剧团初创时期的改编剧目有：神话剧《白蛇传》《金鲤记》《张羽煮海》《宝莲灯》《牛郎织女》《三姐下凡》《龙女牧羊》，传奇剧《花木兰》《羚羊锁》《左慈戏曹》，现代剧《小二黑结婚》等。

创作剧目有：《郑成功》《陆文龙回祖国》《解放一江山岛》《俩兄弟》《孤岛归帆》《钢铁小英雄》《八女跨海》《夜航》《张高谦》《东海哨兵》《椰林风雷》《除五毒》《拔萝卜》《黑猫与白兔》《贪心的猴子》《卖粮储蓄》《懒猫的教训》《聪明的猴子》《千桃岩》《馋猫》《水漫金山》《火云洞》《太极图》等。

在傀儡结构变革方面，从头颈、肩、手臂、胸腹、背、臀、双脚等部位，进行适度变革使其更具鲜明的傀儡特性和适应表演技巧的可操作性。对动物傀儡，从扩大类型、增加品种，强调特征、突出神态，操弄形式不拘一格等方面着力，取得突破性进展。出现了"专用傀儡"，即适应剧目人物性格特征的需要，制作在剧中角色表演流程中，适时出没而互为取代的、具有专用性质的特定或特殊表演功能的辅助性傀儡。

在线位线规方面，新增了转头线位、举头线位、侧弯线位、弯腰线位、肘直线位、转肘线位、关节脚线位等，提高了傀儡表现生活形态的能力。

复合钩牌、离合钩牌的革新创造，使傀儡钩牌更能适应特定形象和特定动作的准确表现。

转变传统演出形式的探索，指的是实施综合演出形式，即在传统演出形式框架的基础上，以天桥式立体舞台结构为载体，综合多种傀儡表演为特征而创造的一种新型的演出形式。

以上这些在继承传统基础上的创新，对提线木偶艺术的传承和发展起了重要的推动和促进作用。

（二）传统剧目、傀儡构造和表演艺术

1. 传统剧目

泉州提线木偶戏演出剧目的戏文抄本，自古称为"簿"。其传统剧目主要分为三大类：落笼簿、笼外簿和散簿。

（1）落笼簿

落笼簿为泉州傀儡戏"四美班"时代所保留的最古老的传统剧目。"落笼"就是作为"行头"入笼随行的意思，乃为所有"四美班"必备的戏文抄本。

落笼簿共42本，凡400余节。

剧目名称	别名	演出节数
武王伐纣		10
临潼斗宝	十八国	10
楚昭复国		10
孙庞斗智	七国争雄	10
楚汉争锋		10
吕后斩韩		10
光武东兴		10
三国 （18本）	①桃园结义	10
	②辕门射戟	12
	③五关斩将	10
	④越跳檀溪	10
	⑤三请诸葛	10
	⑥火烧赤壁　赤壁破曹	12
	⑦智取南郡	10
	⑧进取四郡	10
	⑨入吴进赘	10
	⑩子龙巡江	10
	⑪五马破曹	10
	⑫取东西川	12
	⑬水淹七军	6
	⑭五路报仇　退五路	12
	⑮七擒孟获	10
	⑯三出祁山	10
	⑰六出祁山	12
	⑱三国归晋	12

刘祯刘祥	父子国王	10
四将归唐		10
仁贵征东		10
子仪拜寿	七子八婿	10
织锦回文	窦滔、父子状元	16
湘子成道		10
黄巢试剑		10
南北宋 （3本）	①收取河东	10
	②五台进香	10
	③破天门阵	10
包拯断案		10
抢卢俊义		10
岳侯征金		10
洪武开天		10
四海贺寿		10
观音修行		10
十朋猜		1

在落笼簿中,按演出形态的不同可以分为:以唱为主的唱工戏,以做为主的做工戏,以道白、插科打诨为主的嘴白戏。

（2）笼外簿

笼外簿指的是不作为固定"行头"入笼随行的戏文抄本。在泉州提线木偶戏中,特指"五名家"时代出现的剧目,主要有《目连救母》《水浒》《说岳》等,都是大型连台本戏。场户欲择演笼外簿戏文,一般都要事前声明,以便增加演员、其他专用形象和砌末。其中,《目连救母》共有28节,可以连续演出7天7夜,含如下戏出:

《李世民游地府》6节:《化金簪》《渔樵套》《弈棋套》《游地府》《进瓜果》《打秋千》。

《三藏取经》6节:《见观音》《收猴·收马·收猪》《收蜘蛛·收三圣》《收大蛇·收二郎》《天宫会》《见大佛》。

《目连救母》16节:《化缘桥》《傅相升天》《功德套》《金地国》《做生日》《捉刘贾》《速报审》《滑油山》《四海贺寿》《观音收罗汉》《捉金奴过孤栖经》《双桃》《双试》《见大佛·诉血湖》《过地狱》《打森罗殿》。

（3）散簿

散簿指的是已经失传或散佚而仅存剧目名称的传统剧目,如《皇都市》《逼父归家》等。

2.傀儡构造

泉州提线木偶源于古代悬丝傀儡,其基本结构形式与悬丝傀儡大同小异,包括:傀儡头（含帽盔）、躯干（含服饰）、四肢（含鞋、靴）、线位、钩牌等。

（1）傀儡头

傀儡头是雕刻与绘画相结合的一种造型艺术。其传统制作工艺主要包括雕刻和粉彩。雕刻,首先把樟木锯成略大于傀儡头的相形体积,用斧削去多余部分,在正中垂直处标出准线,再将两头部位削斜,定出眉、眼、鼻、口、耳位置,称为"粗坯"。接着就是循序渐进的精雕细刻,着重表现骨骼、肌肉构成的曲线细节。再就是磨光,然后是粉彩。粉彩,先是用调匀的黏土补塞裂缝或间隙,再磨光,裱褙一层棉纸或薄绸,再渐次加盖调成稀稠适中的粉土,最后进行彩绘和上蜡,并在左右太阳穴处各钉一枚竹制"头钉",作为系线之用。

傀儡头是按傀儡戏行当来进行分类的,以傀儡头像的生理特征（形貌、须髯）或服装颜色、样式作为划分名色的主要依据。大体而言,傀儡头像的形貌、须髯侧重表现年龄与性格,服装颜色和样式表示其出身、职业、阶层或社会地位。各行当的傀儡名色如下。

①生有:素生、红生、白甲生、须文、武须生、黟文、老外、村公（武老外）等。

②旦有:乌帔、红帔、白绫、蓝素、老夫、花童等。

③北（净）有:红北、乌北、五方鬼（又称"五魁",分为黄、红、青、皂、白五色）、白奸、黟奸、黟北、短须奸、文奸、红大花、乌大花、青大花、红花仔、乌花仔、青花仔等。

④杂有:红猴、笑生（俗称"笑首"）、散头、贼仔、乌阔、斜目、白阔、却老、陷仔（陷胕）、缺仔（缺嘴）等。

泉州传统傀儡戏由于长期受到宗教氛围的熏染,所以傀儡头造型的主要特点,便是比较完美地保留了雍容丰腴、神韵含蓄的艺术格调。早期传统傀儡头的粉彩,除白奸、阎罗等个别头像偶有色块勾画外,绝大部分傀儡头都采用单色平涂。主要侧重在面部骨骼、肌肉组织和轮廓线条结构的清晰表现,即"公忠者雕以正貌,奸邪者刻以丑形,盖亦寓褒贬于其间"（宋·吴自牧《梦粱录·百戏技艺》）。

（2）躯干

泉州提线木偶的躯干称作笼腹,由上腹和下腹组成。不论上腹与下腹,均用薄竹篾片编织而成,形似竹笼,包藏于"文绣"之内,犹如水果之核、面饼之馅,故称为笼腹。上腹为傀儡的肩、胸、背,下腹为傀儡的臀和胯。上、下腹之间用两块长约三寸、宽约二寸的布片,一前一后缝接起来。

（3）四肢

泉州提线木偶的四肢分为手、手扎和麻编脚等部分。

手,有死手、活手两种。死手,系将指掌雕成握拳状,拳心镂空,不能活动,因其容易装置刀剑等兵器,故亦称武手。活手,以拇指转向掌心,虎口微张而与掌心成平行状,另外四指伸直并排相连,通过孔眼而衔接于掌心之上,拴以竹钉,使手指能够张开运作,因其依

靠手指运作能够传达细腻感情，故亦称文手。

手臂，用中间夹一对褶藤片、外层以纸卷套叠而成的圆柱体纸筒制成，称为手扎。分上下两段，上扎为手臂，下扎为手肘，上下扎之间间隔1厘米左右，两端用丝线连结起来。

傀儡的脚也用樟木雕成。生、北行当雕成靴脚或云履；杂行多为市井小民或役夫隶卒、家仆肆用，多为跣足、草鞋脚；旦行有粗脚和缚脚（缠足）之分。

（4）线位

悬丝傀儡的每一个动作都必须通过操弄悬丝来实现。傀儡身上安装悬丝的位置，习惯称作线位，包括基本线位和专用线位。

基本线位为每尊傀儡不可缺少的常规线位，主要有：头钉线位、胸前线位、背脊线位、手指线位、手掌线位、手腕线位、手肘线位、手肱线位、双脚线位等。

专用线位是适应表演需要而在基本线位以外增设的附加线位。如：生、北行当的鞠躬线位、玉带线位；杂行脚色的双臀线位、肚脐线位、眼嘴线位；戏神相公爷的左脚后跟线位；以及活线位、来去线位等。

泉州提线木偶的线位几乎涵盖了人体的主要关节部位，并注意维持傀儡本身的动态平衡，强调四肢的表现力，所以，它所表现的各种动作形态显得丰富多彩和细腻逼真。

（5）钩牌

钩牌由弯钩、长方形牌板和圆柱形把手等三个部分组合而成。演师一般只用拇指、食指两个指头操持，同一手掌的其他三个指头及其指缝，都能灵活地勾、挑和理汇悬丝，有利于增强傀儡本身的可操作性，直接提高其表现能力。对于钩牌，则是自上而下地以拇指、食指捏在钩牌把手两侧，而把手掌末端自然贴合顶在钩牌把手末端之上，有利于运用杠杆原理灵活调控傀儡的动态平衡，并通过演师手指运作幅度、力度和方向的灵活调节，表现各种细微的动作形态。

3.表演艺术

由于傀儡完全通过操弄悬丝来组织动作，进行表演，所以，其表演艺术中，核心的就是理线技巧和基本线规的熟练掌握和灵活运用。

（1）理线技巧

理线是操弄傀儡悬丝的最基本的技术手段，主要有12种，称为理线技巧十二法，即梳线、勾线、理线、夹线、松线、压线、挑线、提线、寄线、过线、婴线、绊线等。

（2）基本线规

基本线规是傀儡表演的动作规范及其组织连续动作过程的操弄技巧。从表现形态着眼，大致可以分为如下四大类型。

①表现步态的基本线规。包括：官行线、旦行线、假行线、倒行线、步走线、拐仔线、三连线、四连线，以及却老扇线、笑生扇线的部分形态等。

②表现礼仪的基本线规。包括：鞠躬线、入座线、起立线、捧杯线等。

③表现心态的基本线规。包括：比触线、颠跛线、打八步线、笑生扇线、却老扇线等。

④表现打斗的基本线规。包括：跑马线、藤牌线、拔剑过剑线、单手单刀线、双手双刀线、单手单锤线、双手双锤线等。

泉州提线木偶戏的演师，善于灵活巧妙地运用以上这些表演技巧进行艺术创造，使手中提弄的傀儡能像人那样做出各种各样生活动作，如：提笔写字、捧杯饮酒、划船行舟、舞刀弄枪、跑马骑战等，并且使各种生活动作都能做到节奏明快、线条流畅、生动传神。

（三）音　乐

泉州提线木偶戏的音乐包括声乐和器乐两大部分。声乐称为唱腔，器乐含过场曲牌和打击乐。

1.唱腔

泉州提线木偶戏的唱腔，民间称为傀儡调。与梨园戏音乐、南音为同一源流，都属于以泉州方言为标准语音演唱的泉腔。

（1）管门与宫调

泉州提线木偶戏唱腔的调门，称为管门。此中的管门，除了调门的含义之外，还有管门性的共同旋律特征、共同腔韵的意义。但主要的还是调门含义。

泉州提线木偶戏唱腔的管门名称与梨园戏相同，都是以笛子（俗称品箫）为定调乐器，其音高比南音的定调乐器洞箫高小三度，并且各有其自己的名称。现将泉州提线木偶戏、梨园戏与南音的管门名称及其调高列表如下。

泉州提线木偶戏、梨园戏与南音的管门名称、调高对照表

乐种	管门名称与调高			
泉州提线木偶戏 梨园戏	小工调	四空（品管倍士）	头尾翘	小毛弦
	$1=^\flat E$	$1=F$	$1=^\flat A$	$1=^\flat B$
南音	五空四仪管	倍士管	四空管	五空管
	$1=C$	$1=D$	$1=F$	$1=G$

泉州提线木偶戏的宫音系统有小工调·$^\flat E$宫系统、四空·F宫系统、头尾翘·$^\flat A$宫系统、小毛弦·$^\flat B$宫系统。

调式有宫、商、角、徵、羽五种，以商调式使用最多，羽调式次之，宫、徵调式再次之，角调式较少用。

同一唱腔曲牌大部分为同一宫调，也有少部分曲牌出现移宫换调情况，如：【小桃红】曲头尾翘·$1=^\flat A$转到小工调·$1=^\flat E$；【青牌令】由小工调·$1=^\flat E$转到小毛弦·$1=^\flat B$；【寡北】

由小工调·**1**=♭E 转到头尾翘·**1**=♭A。

（2）撩拍

泉州提线木偶戏的撩拍，相当于普通戏曲中的板眼，拍是击板之处，撩是眼位。有：七撩一拍，相当于赠板，简谱记作 8/4 拍子；三撩一拍，相当于一板三眼，简谱记作 4/4 拍子；一二，相当于一板一眼，简谱记作 2/4 拍子；叠拍，相当于有板无眼，简谱记作 1/4 拍子。另有"慢"，属于散板，相当于无板无眼，简谱记作 ✝。

由蔡俊抄记录、整理的泉州提线木偶戏传统唱腔曲牌，如果按撩拍类型归类的话，有如下类别。

① 散板（俗称"慢"）类的曲牌有：【贺圣朝慢】【虞美人慢】【金焦叶慢】【大山慢】【贤后慢】【吟诗慢】【得胜慢】【抛盛慢】【连环慢】【粉蝶儿】【临江仙】【哭断肠】【湘子慢】【连理慢】【阵子慢】【圣潮慢】【北慢】【正慢】【赚】【怨】等。

② 七撩类的曲牌有：【生地狱】【死地狱】【雁儿落】【忆多娇】【青衲袄】【罗带儿】【销金帐】【望吾乡】【泣颜回】【铧锹儿】【一江风】【步步娇】【大胜乐】【集贤宾】【一盆花】【桂枝香】【月眉序】【目眉序】【青牌歌】【孝顺歌】【太平歌】【孩儿犯】【望孤儿】【森森树】【下山虎】【皂罗袍】【大座皂罗袍】【渔父第一】【念奴娇序】【北江儿水】【大座黑麻序】【叠字风入松】【风云会醉仙子】等。

③ 七撩慢起（即散板过七撩）类的曲牌有：【雁儿落】【赛红娘】【罗带儿】【四换头】【红绣鞋】【好孩儿】【耍孩儿】【金瓶儿】【青牌歌】【忒忒令】【两休休】【渔家傲】【出队子】【泣颜回】【步步娇】【奈子花】【蔷薇花】【五更子】【园林好】【得胜令】【宜春令】【一封书】【千秋岁】【普天乐】【驻云飞】【风入松】【绣停针】【黑麻序】【眉娇序】【催拍子】【青衲袄】【红衲袄】【大座红衲袄】【八声甘州歌】【驻马听】【叠字驻马听】【黄龙滚】【降黄龙滚】等。

④ 三撩类的曲牌有：【万年欢】【福马郎】【兆志岁】【柳梢青】【红绣鞋】【金钱经】【大真言】【沙淘金】【光光乍】【卖粉郎】【倒拖船】【相思引】【太师引】【舞霓裳】【锦衣香】【摇船歌】【红芍药】【月儿高】【节节高】【照山泉】【西地锦】【金乌噪】【四朝元】【五供养】【北青阳】【画眉滚】【绵答絮】【梁州令】【雁过滩】【南海赞】【洞仙歌】【沽美酒】【三遇犯】【鱼儿】【滚】【鱼儿犯】【抛盛】【抛盛引】【玉抱肚】【拆字玉抱肚】【北下山虎】【北驻马听】【寡北】【雁影】等。

⑤ 三撩慢起（即散板过三撩）类的曲牌有：【金乌噪】【三仙桥】【大真言】【琴韵】【锦板】【一封书】【北一封书】【北驻云飞】【八声甘州歌】等。

⑥ 一二类的曲牌有：【倒拖船】【四边静】【牧牛歌】【三稽首】【北调】【鱼儿】【鱼儿犯】【侥侥令】【缕缕金】【夜夜月】【四腔锦】（又名【北青阳叠】）【包子令】【地锦裆】【北地锦裆】【好姐姐】【北叠】【紧叠】【寡叠】【颠歌】（【寡叠】又一调）、【抛盛叠】【翁姨叠】【叠字五更子】【叠字胜葫芦】【出队子】【玉交枝】【雀踏枝】【锁南枝】【五供养】【风险才】【金钱花】【笑和尚】【四季花】【五方旗】【真旗儿】【巢梨花】【女冠子】【铧锹儿】【生地狱】【千里急】【柳梢青】【五更子】【大迓鼓】【太平歌】【番鼓令】【古月令】【浆水令】【剔银灯】【舞猿步叠】【青

12

草】【尾声】等。

⑦ 叠拍类的曲牌有：【北调】【大嗹咀】等。

此外，七撩过三撩的曲牌有：【叠字普天乐】【山坡里羊】【锁南枝】【香柳娘】【醉扶归】【小桃红】【北铧锹儿】【月儿高】【误佳期】【锦缠道】【带花回】等。

七撩过一二的曲牌有：【望吾乡】等。

七撩过散板的曲牌有：【啄木儿】【黄莺儿】【北上小楼】等。

三撩过一二的曲牌有：【彩旗儿】【青牌令】【浆水令】【大座浆水令】【金钱花】【赏宫花】【扑灯蛾】【扑灯蛾犯】【剔银灯】【真旗儿】【金莲子】【薄媚滚】【灯蛾滚】【滚】【短滚】【好姐姐】【红绣鞋】【花夜月】【玉交枝】【川拨棹】【刘拨帽】【麻婆子】【女冠子】【缕缕金】【寄生草】【胜葫芦】【北葫芦】【北胜葫芦】【大河蟹】【叫山泉】【水车歌】【鱼儿】【北要孩儿】【滩破石流】【摊破石榴花】【童调西地锦】等。

三撩过散板的曲牌有：【双鸂鶒】【八金刚】（此调可能不是曲牌名，暂存疑）【倒拖船】【扑灯蛾】等。

散板过三撩又过一二的曲牌有：【锦板】【乌猿悲】【十八春】【相思引犯】【薄眉滚】等。

散板过三撩又过散板的曲牌有：【北调】【寡北】【满江红】【北猿岁】等。

三撩过一二又过叠拍的曲牌有：【寡北】【北驻云飞】等。

三撩过一二又过三撩的曲牌有：【画眉序】。

一二过散板的曲牌有：【双闺叠】【北猿悲】【倒拖船】【四边静】【锦板】等。

一二过叠拍的曲牌有：【寡北】【锦板】等。

从以上所列的归类曲牌可见，泉州提线木偶戏唱腔以七撩、三撩、一二的曲牌居多。其中的七撩乃属紧七撩，速度中等，三撩、一二也属中等速度，因此可以说，泉州提线木偶戏多使用中等速度的七撩、三撩、一二类曲牌作为唱腔曲牌。

（3）唱腔结构

泉州提线木偶戏唱腔体式属曲牌联缀体，是以单个曲牌为基础，通过一个曲牌的叠唱或多个曲牌的联缀歌唱来表现戏剧情节，表达人物内心感情。

泉州提线木偶戏的每一支唱腔曲牌，作为一个曲调框架，都有一个基础的结构形式，有相对固定的句数、句式、句幅，具备称为腔韵的特性旋律音调。以这一基本框架为基础，在实际运用过程中，往往产生多种变体，如【寡叠】【寡北】【三稽首】【五供养】等。某些曲牌甚至有多种不同撩拍的变体，如【好姐姐】【倒拖船】等。也有"增损旧腔，转入新调"的，如【小桃红】【青牌令】【寡北】等。还有从几个同宫调或异宫调的不同曲牌，各取若干乐句，重新组合成一支新曲牌的所谓"集曲"，如【扑灯蛾犯】即由【扑灯蛾】【双鸂鶒】集曲而成，【三遇犯】乃由【福马郎】【四空锦】【水车歌】集曲而成。

在曲牌连接中，往往形成如下板式变换：（1）散板（慢）——七撩——三撩——一二，如《目连救母》"贺元旦"。（2）三撩——七撩——散板（慢）——三撩，如"尼姑化缘"。（3）

散板——三撩——一二,如"路边丐"。(4)散板(慢)——三撩——七撩——一二——三撩——一二,如"会缘桥"的开头。(5)三撩——七撩,如"三官奏"。(6)一二——散板(慢)——七撩,如"走灵官"。(7)散板(慢)起——七撩——散板(慢)——三撩——散板(慢)——七撩,如"傅相辞世"。(8)三撩——散板(慢)起——七撩——叠拍,如"过奈何桥"。

曲牌与曲牌之间,多数为同宫调的连接,也有异宫调的转换。如《目连救母》"贺元旦",由【正慢】【前腔】【二字锦】【黑麻序】【浆水令】四个曲牌联缀而成,其宫音系统分别为:$^\flat$A—$^\flat$A—$^\flat$E—$^\flat$E—$^\flat$A,形成由主调往上方五度宫音系统转换再回到原调。调式转换情况为:$^\flat$A宫系统之羽调→$^\flat$A宫系统之羽调→$^\flat$E宫系统之角调→$^\flat$E宫系统之商调→$^\flat$A宫系统之商调(尾奏落在宫音)。《目连救母》"三官奏"则构成:$^\flat$A宫系统之商调→$^\flat$A宫系统之商调→$^\flat$E宫系统之商调,这是异宫同调、不转回原调的开放性宫调转换,但由于前后同调,所以并不显得突兀。

泉州提线木偶戏唱腔还经常运用帮腔这一演唱形式。帮腔,俗称"和声",即在演师唱完一句或一段后,由后台演师或乐(鼓)师帮唱。常见的有如下几种帮腔形式。

① 全曲首尾及每句曲文末尾都使用帮腔,如:【洞仙歌】【兆志岁】等。

兆 志 岁

② 全曲末尾都带"唠哩哐",俗称"哐尾"。"哐尾"帮腔的曲牌,既有慢词,也有过曲,并且包括多种撩拍类型。如慢词中的【临江仙】【得胜慢】【圣潮慢】【连环慢】【贺圣朝慢】【正慢】等,三撩的【卖粉郎】【倒拖船】【八声甘州歌】等,七撩的【蔷薇花】【铧锹儿】等,七撩过三撩的【带花回】【小桃红】【醉扶归】等,三撩过一二的【雁过滩】【乌猿悲】【滚】等。慢词【贺圣朝慢】的"哐尾"帮腔为:

14

1=♭A

（numbered musical notation）

四海　　　　无虑　　乐　　太平。　唠哩

3. 52316｜2 - 2. 5｜3. 32327｜6 2 765｜6 000‖

哖，　哖哩唠　　唠哩哖，　哖　哩唠，　哩唠哖。

1=♭A转1=♭B

慢词"哖尾"一般都是三撩（$\frac{4}{4}$）或一二（$\frac{2}{4}$）的撩拍类型。

三撩【卖粉郎】的"哖尾"则为：

…… 2 3 1321｜6 66161｜1 33261 2｜1 5 - 2｜

功德圆满　同　归　（于）天　　庭。唠　唠

5 3 1321｜0321261｜1 3261 2｜3 ∨5 - 2｜

哩哖，唠哩哖，唠　哩　唠　　　哩　唠　哖，唠　唠

5 3 1321｜0321261｜1 3261 2｜3（55326 1｜2 -）0 0‖

哩哖，唠哩哖，唠　哩　唠　　　哩　唠　哖。

也有一拍一撩（$\frac{2}{4}$）的"哖尾"：

薄 眉 滚

《大出苏》
蔡俊抄记录

1=♭A　$\frac{4}{4}$ $\frac{2}{4}$

…… 3 1 1｜17 675 57 6∨5｜3 3 767 6｜6. 53 567 6｜

（相公爷唱）刘　锡　秀　才　　　入（入）庙去烧　香，

6 0 61 2｜6 2 121 6｜6 330 531｜33 01 27 6｜5 -｜

共　许华岳三娘生有　一子，（伊人）表名　沉　香儿。

5 6
（帮腔）哖　哩

6 6｜6 6｜5 ∨6｜6 5 3｜6 3｜0 65｜6 -｜23 2｜5 -｜

唠唠　哩　哖，唠　哩哖，唠哩唠　哩唠哖，　唠哖唠哩

3 53 2｜2 2 #4｜32 16｜2 -｜5 6｜3 33｜66 53｜5 -‖

哖，哩哖唠唠　哩唠哖，　哖哩唠。

15

《大出苏》"辞神"相公爷所唱【地锦裆】，用的是叠拍"嗹尾"：

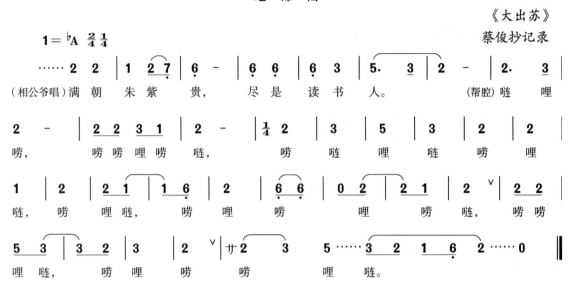

（4）旋律、节奏特征

① 旋律

泉州提线木偶戏唱腔旋律特征有二：一是腔音列以小3度、大2度连接的羽类色彩窄腔音列为主，穿插以大2度、小3度连续的徵类色彩窄腔音列以及宽腔音列、大腔音列和小腔音列，因此，具有较为柔婉抒情的特点。二是唱腔中经常出现多重大3度并置的旋律进行，如：do—mi—re、re—$^\sharp$fa—mi, sol—si—la、la—高音$^\sharp$do—中音 si 等。在演唱时，讲究字头、字腹、字尾的咬字吐词。但按照生、旦与北（净）、杂的行当不同，除使用曲牌的大致区别外，其行腔、润腔、演唱方法也有所区别，生、旦角色的行腔更为清丽柔婉，润腔更细腻多装饰，演唱更讲究咬字吐词、收音归韵；北【净】、杂角色的行腔更显高亢粗犷，润腔更朴直而少装饰，演唱中的咬字吐词更直截了当。

② 节奏

泉州提线木偶戏唱腔的节奏以常规节奏为主，即以二分法的二分音符、四分音符、八分音符为主，但经常出现切分音。各乐句或各乐段，常以眼起、眼落板收，即开始音位于撩上，终止音在撩上开始，延长到拍上才结束。这在当地称为"坐拍"。在七撩、三撩的曲牌中，常有长短不一的拖腔，以此较为充分地抒发人物的内心感情。

同样，不同行当在节奏处理上也有不同特点。生、旦角色的唱腔，往往字少腔多，比较常用长拖腔，内心感情的抒发更显细致入微；北（净）、杂角色的唱腔，往往字多腔少，比较少用拖腔，强调字腔结合，感情表达更显直率朴实。

2. 器乐与乐队、乐器

（1）器乐

① 过场牌子

泉州提线木偶戏的过场牌子与梨园戏、十音、笼吹有十分紧密的关联。大致可分为丝弦曲牌和吹打曲牌两大类。

丝弦曲牌有：【二字锦】【过江龙】【北上小楼】【西湖柳】【玉美人】【一条青】【银柳青】【百家春】【伴将台】【昭君闷】【火石榴】【粉红莲】【钟鼓声】【小开门】【三叠尾】【万年欢】等。

吹打曲牌有：【过江龙】【雷钟台尾】【一见大吉】【小排】等。

② 锣鼓经

泉州提线木偶戏的锣鼓经与梨园戏有着密切的关系，有"七帮锣仔鼓""八帮马锣鼓"之说。七帮锣仔鼓有【鸡啄粟】【大帮鼓】【擂鼓】【小帮鼓】【假煞鼓】【满山闹】【真煞鼓】等。八帮马锣鼓有【官鼓】【大帮鼓】【真煞】【一条鞭】【急鼓】【假煞】【单开】【双开】等。

还有自己特有的"傀儡点"，包括【点江】【正滚】【三通】【一二通】【三催紧】【鹊过枝】【满山闹】【凤凰归巢】【三跪九叩】【七星坠地】【呜呼入穴】等十八套锣鼓经。

（2）乐队

四美班时期，乐队由四名乐师组成，分别演奏南鼓、小唢呐（嗳仔）、锣仔、拍、钲锣、南锣、铜钹等乐器。五名家时期，增加了箫、笛、二弦、三弦等丝竹乐器。

（3）特色乐器

① 嗳仔

嗳仔，即小唢呐。由芦头、木管、喇叭口组成。木管首尾以铜箍饰，系以细环铜链。嗳仔为唱腔的主要伴奏乐器，同时也用于演奏过门。

② 南鼓

南鼓是节制傀儡音乐节奏的主要乐器，历来被尊为"万军主帅"。

演奏时，鼓师的左脚板置于鼓面上，边移动和挤压鼓面边击打，能奏出丰富多彩的音调，今称"压脚鼓"。打击套数称为鼓帮，有【官鼓】【素鼓】【一条鞭】【三脚鼓】等多种。每一套数的鼓帮，在具体打击技法上，又有几种较细的类别，如【官鼓】有【大帮官鼓】和【慢帮官鼓】之分。乐曲的起（开始）、落（转折）、煞（结束）处理，更有严格的成法。尤其是"起鼓"的鼓点，俗谓"鼓关"，十分严谨，绝对不能含混。不同撩拍类型的"鼓关"，鼓点完全不同。乐曲进行中间，鼓点轻重、缓急、强弱、高低的变化，除遵循本帮鼓点的基本成规外，鼓手可以根据剧情的气氛而灵活掌握，在通常情况下，演师演唱的速度、力度和节奏的具体变化，都要受制于南鼓。

③ 钲锣

钲锣是钲与锣的合称。这是两面直径约为 30～32 厘米且音调相近的铜制打击乐器。钲槌为长约 30 厘米、直径约 2.5 厘米的圆柱形木棍；锣槌为一块长度与钲槌相仿的扁体木板，各

以细绳系于架上，垂在钲、锣之下。从外形特征看，钲与锣虽然都是"形圆""如大铜叠"，但是钲的正中有一直径9厘米的半球状凸出部，实为乳锣。

在傀儡音乐中，钲锣配合南鼓使用，双槌齐下，同时击打。钲锣一般用于生、旦、北（净）行人物的上场或剧情跌宕、情绪激昂之处，并常用作气氛紧张、热烈的间奏。

④锣仔与拍

锣仔，今又称小锣。但古代演师的行业"隐语"，却称其为"口了"（泉州方言白读近 kao liao）。"口了"乃"古子"略笔，而"古子"则为"鼓仔"的泉州方言文读。由此可知，锣仔古称"鼓仔"，也就是小鼓，当与南鼓对应而言。

锣仔是一面直径为12.5厘米的小铜鼓，因其外形相似于铜锣，故近代始有其称。锣仔通常置于由竹篾编成而用两条细牛筋交叉悬为底部的圆箍之上。演奏时，乐师左手执拍板，在腿上击节，右手执槌击打锣子。

拍是节制"傀儡调"撩拍的主要乐器，由五块荔木板组成，上下两板稍厚，并呈弧形，后端穿孔，以线叠连。拍板的计撩方式，按照不同撩拍类型而有不同的击打法（× 为击拍，○ 为音符）：

七撩 ($\frac{8}{4}$)	X ○ ○ ○ ○ ○ X <u>X X</u> \| X ○ ○ ○ ○ ○ X <u>X X</u> \|……
三撩 ($\frac{4}{4}$)	X ○ X X \| X ○ X X \| X ○ X X \|……
一二 ($\frac{2}{4}$)	X ○ \| X ○ \| X ○ \|……
叠拍 ($\frac{1}{4}$)	X \| X \| X \|……

慢（散板）音每音击拍，延长音则用由缓而急的滚拍。

在傀儡戏演出中，锣仔与拍经常配合使用，故称"锣仔、拍"，谓其不可分。"锣仔、拍"又经常用于配合南鼓的"素鼓"套数，并在角色道白中，用作"明句读"的"点鼓"。"杂"行角色上、下场的快慢缓急，也主要是由"锣仔、拍"配合鼓点加以节制。此外，锣仔又以击槌技法配合滚拍，以表现人物的激动、紧张、愤恨等情绪。

⑤南锣与铜钹

南锣直径约40厘米，音调略低于钲锣，经常配合铜钹使用于【大帮官鼓】或【慢帮官鼓】，间或伴奏【点绛】等鼓吹乐谱，主要用于表现位高权重的文臣武将的显赫威仪。

<div align="right">（王州　黄少龙）</div>

二、传统曲牌

（一）品管小工调（1=♭E）

1. 一 江 风

《白蛇传》白娘子唱：心难移

2.一 盆 花

《孙庞斗智》王后唱：看你风姿

1=♭E 8/4

【七撩】

| 13 2 2 0 2 7 6 | 5 6 5 5 0 6 5 6 6 3 2 3 1 1 3 2 | 2 5 6 5 5 1 6 5 3 2 5 3 2 1 |

看 (看) 你　　　　风 姿　　　模

| 3 3 2 3 1 6 2. 2 5 6 6 5 3 2 | 1 3 3 2 2 7 6 5 1 6 7 6 5 4 6 5 |

样，　　　值 处　　　亲 像

| 5 1 1 5 5 1 6 5 3 2 5 3 2 1 | 3 3 2 3 1 6 2. 3 3 2 1 2 |

守 寡　　　姿　　　娘。　　　流 无 目 淬

| 2 5 6 5 5 1 6 5 3 2 5 3 2 1 | 3 3 2 3 1 6 2. 5 1 6 1 6 6 5 4 |

枉 面　　　忧，　　　额 前

| 6 5 5 6 5 3 2. 3 1 2 6 1 | 2 5 3 3 2 1 7 6 5 6 5 2. 4 5 6 |

一 (一) 瘤 你额前　　一　　瘤 为

| 5 6. 1 7 6 5 3 2 3 2 3 5 3 2 | 2 2 2 7 6 5 6 5 2 3 1 1 3 2 |

(为)　 风　　　流。

| 2 0 3 3 2 1 2 3 1 2 7 6 | 5 1 1 5 5 1 6 5 3 2 5 3 2 1 |

粉 洗 (都)未　 彻，抹 油　　　带 丁

| 3 3 2 3 1 6 2. 2 3 2 1 6 1 2 | 6 5 5 6 5 6 4 3 2. 3 2 1 |

香，　　　身 底　　　尽 (尽) 是　　　(尽是)

| 6 2 3 1 6 1 2 2 5 6 6 5 3 1 | 2.(1 6 1 1 2 3 1 2 - 0 0) ‖

艳 色　　 (于)衣　　　裳。

20

3.大 山 慢

《白蛇传》法海唱：深山修行

1=♭A

【散板】

3 3 2 - 5 - 3 2 1 - 6̣ 5̣ 1 - 6.5̲ 3̲6̲5̲ - 2 5 - 3 2 1 2 7̣.6̲̣ 5̣ 6̣ - 3

深山　　　　修行　　　千　余年，　　　要

3 2 - 5 - 3 2 1 - 1̣ 1̣ - 6.5̲ 3̲6̲5̲ - 2 5 - 3 2 1 1 3 2 7̣.6̲̣ 5̣ 6̣ - 3

论　　　法力　　　实　无比。　　　思

3 2 - 5 - 3 2 1 - 5̣ 1 - 6.5̲ 3̲6̲5̲ - 2 5 - 3 2 1 2 2 7̣.6̲̣ 5̣ 6̣ - 0 ‖

欲　　　下山　觅　知音。

4.大座黑麻序

《仁贵征东》段志贤唱：扶病痛疼

1=♭E 8/4 4/4

【七撩】

2̲1̲2̲2̲ 0 3̲2̲2̲ | 8/4 7̲7̲ 6̲7̲5̲5̲ 6̲. ∨ 3̲6̲5̲3̲ 2̲3̲2̲3̲ | 6̣ 6̣1̲1̲2̲. ∨ 6̣ 2̲3̲1̲6̲2̲ |

扶　(扶)病　(于)痛　疼，　再通

2̲5̲3̲2̲ 6̲1̲2̲3̲ 2̲5̲ - 3̲2̲ | 1̲ ∨ 3̲3̲2̲2̲7̲6̲1̲ 6̲0̲3̲ 1̲3̲2̲2̲ | 7̲7̲ 6̲7̲5̲5̲ 6̲. ∨ 3̲ 2̲3̲1̲6̲2̲ |

说　是　老　臣　(于)少　壮。　四肢

2̲5̲3̲2̲ 6̲1̲2̲3̲ 2̲5̲ - 3̲2̲ | 1̲ ∨ 3̲3̲2̲2̲7̲6̲2̲ 6̲0̲3̲ 1̲3̲2̲2̲ | 7̲7̲ 6̲7̲5̲5̲ 6̲. ∨ 3̲1̲2̲2̲ 3̲2̲2̲ |

八　脉　痛　疼　(于)难　当。　恓　(恓)

7̣̲ 6̣̲ 2̲5̲3̲2̲ 3̲5̲3̲2̲6̲1̲2̲ ∨ | 3̲3̲2̲3̲2̲7̲6̲1̲ 2̲2̲3̲6̲ 6̣ | 2 - 7̲2̲7̲6̲5̲7̲6̲ 3̲2̲1̲3̲2̲2̲ |

惶　急　不能　喘，　命在旦　(旦)夕

7̲7̲6̲1̲3̲2̲. ∨ 2̲2̲ 5 3̲3̲2̲3̲1̲ | 2 0 3̲2̲2̲2̲5̲2̲0̲5̲ 3̲3̲2̲1̲ | 2̲7̲6̲1̲1̲2̲. ∨ 6̣ 3̲2̲1̲6̲2̲ |

亡。　(合)愿　(于)诸　公　[今旦全望　(于)诸　公]　善事

3̲6̲5̲3̲5̲ 2̲3̲2̲5̲ 5̲6̲5̲5̲5̲3̲2̲ | 1̲ ∨ 3̲3̲2̲2̲7̲6̲2̲7̲6̣̲ 6̣ 6̣ 1 | 4/4 2 (5̲5̲3̲2̲6̲1̲ | 2 - 0 0) ‖

君　王，莫比段志贤，　虚　请　官家　俸。

5.大座皂罗袍

《说岳》康王唱：兵笃旦夕

22

6.山 坡 里

《宝莲灯》沉香唱：不妨生死

1=♭E 8/4 4/4

【七撩】

```
6 i 6 5  3 3  5 5   5ˇ6  i 5  6 i 6 5 3 5 | 3 5 3 3 0 3 2 7 6 2 7 6 5 6 5 5 |
不      妨   生  死     爬 山    （山）岭，
```

```
6 i 6 5  3 3 5  5 5 5. 5  6 i 6 5 3 5 | 3 5 3 3 0 3 2 7 6 2 7 6 5 6 5 5 |
四      野 尽 是 猿 啼   鸟  叫    （叫）声。
```

```
3 ♯4 3 2  1 2 5  3. 5 i 6 0ˇ5 5 5 3 2 | 1 3 3 2 2 1 2 6 2ˇ1 2 1 3 6 1 |
看     见  庙         宇  一 间 庙 宇
```

```
2 5 5 3 2 1 1 2 6 1 6 1 1 2 1 5 5 | 3 5 5 5 3 1 2 3 2 7 6 5 6 1 |
冷     落，   我 母 神 像   不   端
```

```
5 3  3 3 2 3 2 1 3 3  2 1 2 1 7 | 6 7 6 5 3 5 5 6.ˇ5 1 6 6 5 3 2 |
正。                 恶  舅 太
```

```
1 3 3 2 2 1 6 2ˇ2  1 3 6 1 | 2 5 3 3 2 2 1 2 6 2 6 1 1 2 1 5 6 |
残      忍 贼 杨 戬 太 残      忍，    我 母
```

```
5 5  1 3  1 3  2 7 6 5 6 1 | 5 3 - 2 3 1 2 3 3  2 1 2 1 7 |
劣 弱 不 敢 共 他   拼。
```

```
6 7 6 5 3 5 5 6.ˇ5 1 6 6 5 3 2 | 1 3  2 2 1 6 2  1 2 6 1 2 |
任   他 虽 有 神 通   大 沉 香 心
```

```
2 3 3 2 3 2 7 6 7 7 2 7 6 0 | 5 3 5 5 6. 5 6 5 5 3 5 3 3 |
（心）  不   惊，   有
```

```
2. 1 6 1  3 2 1 2 2 3  2 0 3 5 | 2 3 3 2 3 2 7 6 7 7 2 7 6 |
日           （有 日）遇 我   难 脱 一 条
```

```
4/4 5 - (5 5 | 5 - 3 3 | 3. 2 1 1 | 2 3 2 1 7 6 | 5 - 0 0)‖
命。
```

23

7. 太 平 歌

《吕后斩韩》戚妃唱：见人报心着惊

1=♭E 8/4 4/4

【七撩】

| 2 2 | 8/4 3 5̇ 6̇ 5̇ 3̇ 1̇ 3̇ 5̇ 3̇ 2̇ 1̇ 6̣ | 1 6̣ - 2 2 3 - 5 2 3 5 |
见 （见） 人 （见人）报 心 （报） 心

| 3 5̇ 6̇ 5̇ 3̇ 1̇ 3̇ 5̇ 3̇ 2̇ 1̇ 6̣ | 1 2.7 6 2 7 6 7 6 6 2 7 6 |
（心） 着 （着）惊, 见 人 报 心 着

| 5̣ 3̣ 5̣ 5̣ 6̣. 7̣ 6̣ 7̣ 5̣ 3̣ 5̣ 6̣ | 1 6̣ 3̣ 5̣ 2̣ 1̣ 7̣ 6̣ 2 2 2 7 6 5 3 5 |
惊, 说 是 我 子,

| 6̣ 6̣ 6̣ 2̣ 6̣ 1 - 2.7 6 2 7 6 | 5̣ 3̣ 5̣ 5̣ 6̣. 6̣ 7̣ 6̣ 5̣ 3̣ 5̣ 6̣ |
八 皇 入 皇 城。 慌 忙

| 1 6̣ 3̣ 5̣ 2̣ 1̣ 7̣ 6̣ 2 2 2 7 6 5 3 5 | 6̣ 6̣ 6̣ 2̣ 6̣ 1 - 2.7 6 2 7 6 |
赶 紧 都 袂 （都 袂）

| 5̣ 3̣ 5̣ 5̣ 6̣. 7̣ 6̣ 7̣ 5̣ 3̣ 5̣ 6̣ | 1 6̣ 3̣ 5̣ 2̣ 1̣ 7̣ 6̣ 2 2 2 7 6 5 3 5 |
行, 割 得 你 母

| 6̣ 6̣ 6̣ 2̣ 6̣ 1 - 2.7 6 2 7 6 | 5̣ 3̣ 5̣ 5̣ 6̣. 7̣ 6̣ 7̣ 5̣ 3̣ 5̣ 6̣ |
肠 肝 （肠肝） 疼。 叫 都

| 1 6̣ 3̣ 5̣ 2̣ 1̣ 7̣ 6̣ 2 2 2 7 6 5 3 5 | 6̣ 6̣ 6̣ 2̣ 6̣ 1 - 2.7 6 2 7 6 |
袂 应 袂 作 （袂 作）

| 5̣ 3̣ 5̣ 5̣ 6̣. 6̣ 7̣ 6̣ 5̣ 3̣ 5̣ 6̣ | 1 6̣ 6̣ 1 6̣ 1 3̣ 3̣ 3̣ 2̣ 3̣ 1 1̣ 3̣ 2 |
声, 亏 得 我 （我） 子,

| 2 2 2 2 2 7 6 7 6 6 2 7 6 | 5 2 2 2 2 7 6 7 6 6 2 7 6 |
亏 得 我 子 今 且 丧 性 命。亏 得 我 子 今 且 丧 性

| 4/4 5 - (5 5 | 5 - 3 3 | 3.2 1 1 | 2 3 2 1 7 6̣ | 5 -) ‖
命。

8.风云会醉仙子

《楚昭复国》潘玉蕴唱：身遭流离

1=♭E 8/4

【七撩】

（6 1 | 8/4 2）2 3 2 2 5 6 1 6 2 3 2 3 | 6̣ 3 2 1 3 2 3 1 2 5 0 5 3 #4 3 2 1 6̣ |
身遭 （不汝）流 离,苦 疼 今卜 共谁

1 6 7 5 5 6̣. 1 2 6̣ 7 7 | 6̣ - 1 2 1 6̣ 1 6 5 5 6 3.2 | 2 5 3 2 3 2 2 5 6 1 6̣ 2 3 2 3 |
投? 金井梧桐 叶（叶） 落 正是 晚 秋 （不汝）时

6̣ 3.2 1 3 2 1 2 2 5 3 2 1 6̣ | 1 1 6 5 7 6 7 5 6 6 1 6 5 3 | 5 3 1 2 2 3 2 3 5.3 2 #4 3 7 |
候.对景 （于）伤 情,对 景 （于）伤 情 阮思忆 （于）

6 - 1 2 1 6̣ 1 1 6 7 5 5 6 2 5 5 5 | 3 5.3 2 #4 3 1 6 5 3 6 5 | 5 3 5 3 #4 3 2 1 2 2 4 3 2 2 4 3 |
前（前） 后, 俩得（阮只）心头 会不 闷 成 糟?

3 - 6̣ 1 6̣ 1 2 1 6 6̣ 1 | 6 - 3 6 5 3 5 2 3 5 3 2 | 2 5 2 3 2 3 2 6 2 5 3 #4 3 2 1 6̣ |
未知 君主 奔出（今卜）值 处 投, 众官（人）扶 持 伊今有一 乜功

1 6̣ 0 1 1 2 1 6̣ 1 6̣ 2 1 6̣ | 6 - 1 2 1 6̣ 1 6 5 5 6 5 5 5 | 2 3 5 3 1 1 6̣ 1 6 5 3 6 5 3 |
效? 伊许地伤 心 为阮流尽 目 （目） 泽, 阮只地 为君 割吊得阮目 泽

5 2 3 5 3 #4 3 2 1 2 2 4 3 2 2 4 3 | 3 - 6̣ 1 6 2 6̣ 7 7 6̣ 1 | 6 - 1 2 1 6̣ 1 1 6 7 5 5 6 5 5 |
流。 值 时得见 君王 面, 将这

3.6 5 3 2 5 2 3 1 1 6 5 3 6 5 | 5 3 5 3 #4 3 2 1 2 2 4 3 2 2 4 3 | 3 0 6̣ 1 6̣ 1 2 ♭6̣ 1 1 1 |
衷 情 从头共君诉 卜 透。 亏 阮双人沉江死了

6 - 1 2 1 6̣ 1 6 5 5 6 5 2 | 3 3 2 5 2 3 3 3 7 6 6 5 3 | 5 2 3 5 3 #4 3 2 1 2 3 3 4 3 1 2 1 2 |
俩 生, 流落 东西,尽日（那是）跎 足蓬 头。 流 落

2 3 2 1 2 2 5 2 2 5 3 #4 3 2 1 6̣ | 5 2 3 5 3 #4 3 2 1 2 2 4 3 2 2 4 3 | 3 - 0 0 0 0 0 0 ‖
东 西,尽日跎 足蓬 头。

25

9.北上小楼

《牛郎织女》七仙女、董永唱：我共你情投意合心相印

1=♭E 8/4 1/4

【七撩】

廿 3.2 1 321 1 3 2 - 66 | 5 1 61 6 3 3 66 5 5 3 5 3 2 |
我 共你　　　情 投 意 合　　心 相

33 2 31 6 2　3 2 5 3 3 2.1 61 | 33 2 31 2 5 3 2 ♯4 3 2 5 3 2 |
印，　　　九 霄 云　外（九霄云 外）双 星

6 2 3 2 2 7 6 7 6 6 7 6 2 7 6 | 5 3 5 5 6. 2 5 3 2 ♯4 3 |
（星）会　　　　　面。　慢 步

6 - i 2 i 6 i i i 6 7 6 7 6 5 3 6 | 5 6 7 6 3 3 6 6 5 0 5 3 5 3 2 |
轻（轻）盈　　　隐 入 云

33 2 31 6 2.　5 3 3 2.1 61 | 33 2 31 2 5 3 2 ♯4 3 2 5 3 2 |
阵，　　　只 见 霞　光（只见霞 光）照得五色

6 2 3 2 2 7 6 7 6 6 7 6 2 7 6 | 5 3 5 5 6. 2 3 2 3 |
缤　纷。　　　人 间

6 - i 2 i 6 i i i 6 7 6 7 6 5 3 6 | 5 3 3 6 3 6 6 5 0 5 3 5 3 2 |
景（景）色　　　无 限　清

33 2 31 6 2.　2 5 3 2 3 2 1 61 | 33 2 31 2 3 3 5 5 2 5 3 2 |
明，　　　鸟 语 花　香（花香鸟 语）水 秀

6 2 3 2 2 7 6 7 6 6 7 6 2 7 6 | 5 3 5 5 6 5 2 3 2 3 |
山　清　　　咱 在 天

26

6 - 1̇ 2̇ 1̇ 6 1̇ | 1̇ 1̇ 6 7 6 5 3 6 | 5 6 7 6 3 3 6 6 5 0 5 3 5 3 2 |

愿（愿）做　　　比　羽　　　　（比羽）

3 3 2 3 1 6̣ 2. 2 5 3 2.1 6̣ 1 | 3 3 2 3 1 2 2 3 2 5 2 5 3 2 |

鸟，　　　在　地　愿　学（在地愿学）鸳鸯

6̣ 2 3 2 2 7̣ 6̣ 7̣ 6̣ 6̣ 7̣ 6̣ 2 7̣ 6̣ | 5 3 5 5 6. 3 3 5 2 2 #4 3 |

比翼飞，　　　　天上

6 - 1̇ 2̇ 1̇ 6 1̇ | 1̇ 1̇ 6 7 6 5 3 6 | 5 6 7 6 3 3 6 6 5 0 5 3 5 3 2 |

戏（戏）耍，　　　牵牛织女

3 3 2 3 1 6̣ 2. 5 3 5 2 3 2 1 6̣ 1 | 3 3 2 3 1 2 3 3 3 5.3 2 5 3 2 |

星　相依　相　倚（相依相倚）无限

6̣ 2 3 2 2 7̣ 6̣ 7̣ 6̣ 7̣ 6̣ 2 7̣ 6̣ | 5̣ 3 5 5 6. 5 5 3 5 3 2 |

钟　情，　　　你我双

5 3 5 2 2 3. 1̇ 1̇ 1̇ 6 1̇ 6 1̇ 5 | 1̇ 6 1̇ 5 5 6. 6 6 - 3 3 |

人　　　（你我双　人）情重义

6 5 3 - 3 3 5 6 6 0 7 6 6 5 5 | 3 #4 3 2 1 2 2 3 3 2 5 3 2.1 6̣ 1 |

深，　　　　　海枯

3 3 2 3 1 2 5 3 2 #4 3 2 5 3 2 | 6̣ 3 3 2 2 7̣ 6̣ 2 6 6 0 6̣ 1 |

石　烂（海枯石　烂）心志　（志）　坚

¼ 2(2 0 3 | 2 | 2 | 7 | 6 | 2 | 2 | 7 | 2 | 6 | 2 3 | 2 | 6 | 7 | 2 |

定。

2 | 2 3 | #4 | #4 3 | 2 | 3 #4 | 2 | 2 | 7 | 6 | 2 | 3 3 | 2 7 | 6 1 | 2 | 2)‖

10.四 朝 元

《刘祯刘祥》杨淑莲唱：读书识理

1=ᵇE 8/4 4/4

【七撩】

(6̣ 1 | 8/4 2) 2 5 3 2 2 5 6 i 6 5 6 5 3 | 5 2 3 5 3 ♯4 3 2 1 2 2 4 3 2 2 4 3
读 书　　　(不汝)识　理，

3 0 3 3 2 3 1 i 6 7 6 5 3 6 5 3 | 5 2 3 5 3 ♯4 3 2 1 2 2 4 3 2 2 4 3
教人 行 孝 顺，

3 0 1 3 2 3 1 6̣ ˇ6̣ 2 ♯4 3 ˇi | 6 - i 2 i 6 i 6 5 5 6 5 2 |
未 知父 叔 (生)拆(拆) 散，　恰似

3 3 5̣ 3. ˇi 6 7 6 5 3 6 5 | 5 ˇ3 5 3 ♯4 3 2 1 2 2 4 3 2 2 4 3
风 筝 索 断 飞 入　 云。

3 0 2 3 2 3 1 6̣ 2 5 3 ♯4 3 2 7 2 6 | 5̣ 3.2 1 3 2 3 1 5 2 0 5 3 ♯4 3 2 1 6 |
消息(都)未 得知 分　寸，枉 我 费尽 (于)金

1 i.6 5 i 6 5 i 6 i 6 6 5 3 | 5 3 2 1 2 3 3. ˇ3 3 ♯4 2 4 3 ˇi |
钱，枉 我 费尽于金 钱。 抽签 共

6 - i 2 i 6 i 6 5 5 6 3 5 | 2 5.3 2 ♯4 3 ˇi 6 7 6 5 3 6 5 |
祈 (祈)杯，　真个 是实 难 讨

5 ˇ3 5 3 ♯4 3 2 1 2 2 4 3 2 2 4 3 | 3 ♯4 3 2 1 2 2 3 3 6 5 6 2̇ 7 6 5 5 |
准。 看 我 子　(我子)

28

3 23 23 33 21 2 53 #43 21 6 | 5 32 1 3 231 55 05 3 #43 21 6 |

孙 生得聪明(你今)又兼(障)英 俊，即 会 解得(阮)心头

5 3 #4 343 21 2 243 22 43 3 | 3 0 5 1 65 1 6 0 i 66 53 |

闷。(嗦) 不通 懒惰 (共)粗

5 32 1 22 3. 36 5 32 #43 i | 6 - i 2 i 6 i 6 55 6 55 |

疏 (挨)过 (于)日 (日) 子， 恐畏

2 5 55 3 i 6765 365 | 5 35 3 #43 21 2 243 22 43 3 |

误除(我)子 你 青 春。

3 0 1 32 2 6 6 365 3 | 2 23 11 33 21 2 53 2 76 |

莫 乞外人 说 笑，笑咱觅父叔,(你今又兼) 失教

7 65 56 55 2 5.3 2 #43 i | 6 - i 2 i 6 i 6 55 6 55 |

训。 你着有孝 (共)有 (有) 义， 留卜

2 3 55 3 i 6765 365 | 5 35 3 #43 21 2 335 3 1 21 2 |

名声(乞人)上 史 文。 留卜

2 32 1 2 55 22 53 #43 21 6 | 52 35 3 #43 21 2 243 22 43 3 | 3 - 0 0 ‖

名 声 乞人上 (于)史 文。

29

11. 生 地 狱

《取东西川》刘协唱：亏娘娘

1=♭E 8/4 4/4

【七撩】

(6̣ 1 | 8/4 3̣ 3̣ 2̣3̣1̣ 6̣ 2̣) 1 2 5 3 2 1 6̣ 5̣ | 5̣ 3 3 2̣3̣2̣1̣ 6̣1̣ 2̣2̣ 3 2̌ʹ 1̣ 6̣ 6̣ 5̣ 6̣ |

　　　　　(于)亏　娘　　娘　　　　　遭横

6̣ 5̣ 6̣5̣6̣5̣4̣ 2̣ 4̣ 5̣ 5̣ 6̣ 5̣ 3̣ 3̣ | 2̣3̣2̣1̣ 6̣ 1̣ 1̣ 2 5 5 2 5̇·1̇ 6̣ 5̣ 3̣ 2̣ |

死,　　　　　　　　　　肝肠无刀

1 3 3 2̣3̣2̣1̣ 6̣1̣ 2 5 3 3 2 2 7̣̌ʹ 6̣ | 5̣ 6̣ 1 1 2̇· 5̇·6̣ 5̣ - 3̣ 2̣ |

寸　　寸　　　裂。　　　天　下

1 3 3 2 2 7̣̌ʹ 6̣ 5̣· 1̇ 6̣ 7̣ 5̣ 6̣ | 6̣ 5̣ 6̣5̣6̣5̣4̣ 2̣ 4̣ 5̣ 5̣ 6̣ 5̣ 3̣ 3̣ |

更　　无 只道　理,

2̣3̣2̣1̣ 6̣ 1̣ 1̣ 2 2 2 5 6̣ 6̣5̣3̣2̣ | 1 3 3 2̣3̣2̣1̣ 6̣ 1̣ 2 5 3 3 0 2̣ 7̣ 6̣ |

无 志枉 屈　　做　　男　（男）

5̇·6̣ 5̣ - 6̣ 5̣ 5̣ 1 6̣ 5̣ | 5̣ 3 3 2̣3̣2̣1̣ 6̣1̣ 2 5 3 3 2 1 7̣ 6̣ |

儿,　　珠泪盈 盈　　湿　　　衾

5̇·6̣ 5̣ - 5 5 2 5̇·1̇ 6̣ 5̣ 3̣ 2̣ | 1 3 3 2̣3̣2̣1̣ 6̣ 1̣ 2 5 3 3 0 2̣ 7̣ 6̣ |

衣,　　珠泪盈 盈　　湿　　衾　（衾）

4/4 5̣ - (1 2 | 3 5 3 2 | 2 - 6̣ 1 | 2̣3̣2̣1̣ 7̣ 6̣ | 5̣ -)‖

衣。

12. 死 地 狱

《楚昭复国》申包胥唱：为故国

1=♭E 8/4 4/4

【七撩】

(5 4̣ 2 5 3 2 | 3 1 3 2 0 5 3 2 | 3 1 3 3 2̣3̣2̣1̣ 6̣ 5̣6̣ | 1 1 0 2 1 2 1 1 |

8/4 3 5 3 2 1 2 2 3) 1 2 5 3 2 1 6̣ 7̣ | 5̣ 3 3 2̣3̣2̣1̣ 6̣1̣ 2̣2̣ 3 2̌ʹ 1̣ 6̣ 7̣ 6̣ 5̣ 6̣ |

　　　　　(于)为　故　　国　　　　遭茶

30

（前段曲谱）

6 5 6 5 6 5 4 2 4 5 5 6 5 3 3 | 2 3 2 1 6 1 1 2 2 5 5 5.1 6 5 3 2 |
毒，　　　　　　　　　　　　　　　　　　　社稷江　山

1 3 3 2 3 2 1 6 1 2 5 3 3 2 2 7 6 | 1 5 2 3 2 3 1 3 3 2.1 6 1 |
都　　　　倾　　　　覆。　君臣　尽拆

5 - 1 1 1 6 5 3 5 1 6 6 5 6 | 6 5 6 5 6 5 4 2 4 5 5 6 5 5 3 3 |
散，　骨肉　遭（于)沟　　壑。

2 3 2 1 6 1 1 2 5 5 3 2 3 5 5 3 5 | 3 3 2 3 2 1 6 1 2 5 3 3 2 2 7 6 |
　　　气杀申包胥,借无军马　通　　兴

5 6 5.1 1 1 6 5 6 1 1 6 1 | 5 3 3 2 3 2 1 6 1 5 3 3 2 2 7 6 |
复，　气　杀申包胥,借无军马　通　　兴

4/4 5 - 1 2 | 3 5 3 2 | 2 - 6 1 | 2 3 2 1 7 6 | 5 - ‖
复。

13.多 多 娇

《吕后斩韩》戚妃唱：阮母子乜罪过

1=♭A 8/4 4/4

【七撩】

(6 1 | 2) 2 2 2 7 6 7 6 6 2 7 6 | 5.3 5 7 6 1 1 1 1 6 5 3 5 6 |
阮　母子　乜　罪　过？　　　你此泼溅

1 6 3 5 2 1 7 6 2 2 2 7 2 7 6 5 3 5 | 6 6 6 2 6 1 - 2.7 6 2 7 6 |
心　　肝　　　毒成　虎共

5 3 5 5 6. 1 7 6 5 3 5 6 | 1 6 3 5 2 1 7 6 2 2 2 7.6 5 3 5 | 6 2 2 6 1 - 2.7 6 2 7 6 |
蛇，　我子　死了　　　你心　即恨

5 3 5 5 6. 7 7 6 5 3 5 6 | 1 6 6 1 6 1 3 3 2 3 1 1 3 2 | 2 0 2 2 7 6 2 2 6 2 7 6 |
灰。　秽德　彰（见)闻，　臭名　难洗　难

5 0 1 2 7 6 2 2 6 2 7 6 | 4/4 5 0 (5 5 | 5 - 3 3 | 3.2 1 1 | 2 3 2 1 7 6 | 5 -) ‖
淘。臭名　难洗　难　淘。

31

14.步步娇（一）

《白蛇传》白娘子唱：不辞奔波觅知音

1=♭E 8/4 4/4

【七撩】

15.皂 罗 袍

《孙庞斗智》苏岱唱：茶车整束

1=♭E 8/4

【七撩】

茶（茶）车　　　　　　　　整束　　　完

备，　　人马　　　紧行

不通　　　失　　时。　　　空激庞涓

一腹　　（一腹）　　　气，　　不思

孙（孙）膑，不思　孙　　　膑命

（命）　　由　　　天。

（合）同行　　　同　　　坐，半惊　半

喜。　　长瞑　不　　困，轻声　　细

语，　恍惚　　听　（听）见　　（听见）

灵鸡　　叫声　　　　啼。

33

16.袄 ①

《黄巢试剑》崔淑女唱：告妈亲

1=♭E 8/4 4/4

【七撩】

2̲6̲2 2̲ 3̲3̲2̲3̲1̲3̲2̲ | 2̲3̲2̲1̲ 2̲6̲6̲1̲ 2̲2̲3̲2̲ 6̲7̲6̲5̲5̲6̲ | 6 5̲6̲5̲6̲5̲3̲2̲2̲3̲5̲3̲2̲1̲2̲7̲6̲ |

告 (于)妈 亲 听 子 诉 (不汝) 起，

5̲ 6̲1̲3̲2. ˅2̲ 3̲2̲1̲3̲2̲ | 1̇ 6̲7̲6̲7̲6̲5̲5̲6̲ 5̲6̲5̲6̲5̲3̲2̲ 5̲5̲3̲2̲ | 6̲1̲3̲2̲ ˅5̲3̲2̲3̲1̲3̲2̲ ˅1̇6̲0 |

因 遇 清 明， 姐妹相邀去 (去) 游 (游)

5̲ 6̲1̲1̲2. ˅6̲ 3̲2̲1̲6̲1̲2̲ | 1̇ 6̲7̲6̲7̲6̲5̲5̲6̲ 5̲6̲5̲6̲5̲3̲2̲ 2̲5̲3̲2̲ | 6̲1̲3̲2̲ ˅5̲3̲2̲3̲1̲3̲2̲ ˅1̇ 6̲ |

戏。 一 时 笑 言， 是子虚情假 (假) 轻 (允)

5̲ 6̲1̲1̲2. ˅2̲ 3̲2̲1̲3̲2̲ | 1̇ 6̲7̲6̲7̲6̲5̲5̲6̲ 5̲6̲5̲6̲5̲3̲2̲ 2̲5̲3̲2̲ | 6̲1̲3̲2̲ ˅5̲3̲2̲3̲1̲3̲2̲ ˅1̇ 6̲ |

许， 将 力 手 帕 丢出空中献 (献) 作 (作)

5̲ 6̲1̲3̲2̲ ˅6̲3̲ 3̲2̲1̲3̲2̲ | 2̲˅2̲5̲ 3̲2̲ 1 3̲3̲2̲3̲2̲1̲6̲5̲ | 3̇.1̲2̲2̲0̲2̲6̲1̲2̲2̲3̲2̲ 5̲6̲7̲ |

戏。 (子)返 来 何曾(都也)有介 意？ 谁知 到

5̲ 3̲5̲6̲ 6̲6̲6̲5̲ 3̲5̲ 7̲5̲6̲3̲ | 2̲ ˅5̲6̲5̲5̲2̲2̲3̲ 3̲♯4̲3̲2̲1̲2̲7̲6̲ |

夜 深 (冤家)伊人迫 结连 理。

5̲ 6̲1̲3̲2̲1.̲6̲1̲2̲̇ 1̇ 6̲6̲ 7̲ | 5̲ 3̲5̲6̲ ˅6̲5̲3̲5̲ 7̲1̲5̲6̲6̲ |

子(即)惊 惶 千推共 万 托，都(也)袄抵 得(怪神)冤家

1̇ 6̲6̲0̲5̲3̲2̲ 3̲5̲3̲2̲1̲2̲7̲6̲ | 5̲ 6̲1̲3̲2. ˅6̲ 3̲2̲1̲6̲1̲2̲ |

回 (回) 避， 是 子

1̇ 6̲7̲6̲7̲6̲5̲5̲6̲ 5̲6̲5̲3̲2̲ 5̲3̲2̲3̲ | 5̲6̲5̲ - 3̲1̲3̲3̲0̲6̲5̲6̲5̲6̲ |

行 差， 望 妈亲为劝 爹 爹 免子 这伤

4/4 2̲1̲2̲2̲0̲3̲2̲3̲2̲1̲ | 2̲2̲0̲3̲1̲2̲7̲6̲ | 5 (6̲1̲1̲2̲3̲1̲ | 2 - 0 0) ‖

耻。

─────────

① 本曲牌在泉州地方研究社编《泉州传统戏曲丛书》第15卷第324页中称为【青衲袄】。

34

17. 泣颜回（一）

《吕后斩韩》周昌唱：扶病直入昭阳宫

1=♭E 8/4 4/4

【七撩】

| 21220322 | 7 67556. | 25332766 | 6 33 53523 231132 |

扶（扶）病　直　入　昭　阳　宫，

| 2 2276. 6 23161 2 | 25323123 2 331322 | 7 67556. 3 321322 |

寻思　莫作（莫作）泛　常，　笑里藏

| 7 67556. 25332.766 | 6 23227 62 331322 | 7 67556. 3122 322 |

刀，　不意　祸　起（祸起）萧　墙。　叩（叩）

| 7 67556. 36532323 | 6 6112. 25352.761 | 6 23227 62 331322 |

蒙（于）重　用，　虽死也　表（表）臣衷

| 7 67556 | 7 5. 7 62765 6 | 2 - 365 3 2.16 1132 |

肠。　你莫　执（执）迷，

| 2 6 266727765656 | 33231 62. 555 32 | 612 2 53523 23365 |

良言　不　从。　枉乞人　唾（唾）

| 5 3 63336 65 53532 | 3 231 62. 555 32 | 612 2 3276 0 62 |

骂周（周）　昌。　枉乞人　唾（唾）骂（骂）周

4/4 | 2 0 (5 5 | 5 - 3 3 | 3. 211 | 2321 76 | 5 -) ‖

昌。

18. 孩儿犯

《五关斩将》甘、糜夫人唱：恼杀杜鹃啼哭声

1=♭E 8/4 4/4

【七撩】

| (61 8/4 33231 62.) 5 5532♯43 | 6 - 12161 1767653 6 | 5 ∨3 633665 053532 |

恼杀　杜　鹃　啼哭　（啼哭）

| 33231 62. ∨2 2 2 2 22 | 6 23227 67607 6276 | 5 3556. ∨5 5 3501 |

声，　过小桥即得　安　心。　紧掠车马齐

35

6. 1 6 5 3 3 6 6 6 0 6 3 5 3 2 | 3 3 2 3 1 6 2. ⌄5 2 3 2 3 |
赶　　　　上，勿得相延　又相　　停。　　　得到冀州去

6. 1 6 1 2 0 5　5 2 3 2 2 3 | 3 3 3 2 2 7 6 7 6 0 2 7 6 3 |
找　　亲，夫妻　　　相　　　　见

6 2 3 1 1 3 2　5 3 3 2 1 | 1 6 0 5 5 3 2 2 6 1 $\frac{4}{4}$(5 5 3 2 6 1 | 2 - 0 0)‖
值千　（千）　金，许时相见 值千　　金。

19.桂 枝 香

《临潼斗宝》伍尚唱：君王失政

1=♭E $\frac{8}{4}$

【七撩】

(6 1 | $\frac{8}{4}$ 2) 2 2 3 2 2 5 6 6　i 5 6 5 3 | 2 3 2 - 2 4 5 5　6 5 5 3 3 |
　　　君 王　　失　政，

2 - 2 3 2 3 1 6 2　3 1 2 7 6 | 5. 6 5 1 1 2 ⌄6 6　2 3 1 6 1 2 | 2 5 3 2 3 2 2 5 6 6　i 5 6 5 3 |
奸臣　　可 非 是，　在朝中　搬唆嘴

2 - 3 3 2 3 1 2 3　3 1 2 7 6 | 5 ⌄5 - 3 1 2 3 2 7 6. 5 6 1 | 2 ⌄6 1 5 1 6 5 6　5 3 2 4 2 4 |
舌，做出　非理代　志。贪 恋 酒 色，贪恋　　酒

5 - i i 6 5 6 6　i 5 6 5 3 | 2 - 3 3 2 3 6 2　3 1 2 7 6 |
色，　政事　　　不　　理，　国家今要怙谁　扶

5 ⌄5 - 3 1 2 5 3 3 2 2 7 6 | 1 6 1 1 2. ⌄2　3 2 1 3 2 |
持。思　量　　　起，　昏君

6. 7 6 i 5 5 6　5 6. i 5 6 5 3 | 2 3 3 3 2 1 2 3 0 6 5 6 5 6 |
信　　　　谗　佞，想国家，今要　作俏

2 0 3 3 2 1 2 3 0 6 5 6 5 6 | 2 (3 3 1 2 3 1 2 - - 0)‖
治。国家　今要　作俏　治。

36

20.铧 锹 儿

《牛郎织女》牛郎唱：千山万水

1=♭E 8/4 4/4

【七撩】

(6 1 | 8/4 3 3 2 3 1 6 2.) 5　5 6 5 5 3 2 | 1　3 2 3 1 6 5 1 6 7 6 5 4 6 5 |
千　山　　万　水

5 - 6 5 5 1 6 5　3 2 5 3 2 1 | 3 3 2 3 1 6 2.　2　5 1 6 5 3 2 |
过不　（过不）　尽，　　含悲

1　3 3 2 3 1 6 5 1 6 7 6 5 4 6 5 | 5 - 6 5 5 1 6 5　3 2 5 3 2 1 |
忍　泪　　脚　步　（脚步）

3 3 2 3 1 6 2.　4 2 - 2 4 | 5 5　6 5 6 5 4 2 4 5 5 6 5　3 1 |
紧。　　鹊　（鹊）王

2　3 2 3 3 2 1 6　3 1 2 7 6 | 5 1 6 7 6 5 4 6 5　2 2　3 1 2 7 6 |
匆忙　来　（于）引　进，　　老牛　气

5 1 6 7 6 5 4 6 5　5 5　6 5　3 1 | 3 3 2 3 1 6 2.　2 2　3 1 2 7 6 |
喘　　腰软　头　眩，　　披星　戴

5 1 6 7 6 5 4 6 5　5 5　6 5　3 1 | 3 3 2 3 1 6 2.　2 2　3 1 2 7 6 |
月　　奔逃劳　神。　　前途　茫

5 1 6 7 6 5 4 6 5　5 5　6 5　3 1 | 3 3 2 3 1 6 2.　6　2 3 1 6 2 |
茫　　值处　安　身?　　一家

6 7 5 0 6 5 6 4 3 2 - 2.1 | 6　2 3 1 6 1 2 2 5　6 6 5 5 3 1 | 4/4 2 (6 2 2 6 1 | 5 1 6 5 1 6 5 |
逃　（逃）难，　今有　谁人　可　　怜。

6 4 5 6 5 3 2 4 | 5 3　2 4 3 2 | 1 6 2 3 1 6 1 2 2 | 5　6 5 2　5 6 | 4　2 3 2 7 6 1 | 2 -)‖

21. 渔 父 第 一

《目连救母》观音唱：掠这罗裙捎摺要伶俐

1=♭E 8/4 4/4

【七撩】

掠 这罗（罗）裙 咱来捎摺 要伶（伶）

俐， 到许林内 咱来砍 （砍）断这

（这）枯 枝。 春 入 幽 丛， 见许

百草 尽抽（抽）心， 看许树木 都发（发）青。

都 是 人造 化,安排乜 （乜）可

吝， 俩通 害 了 春生 （生）

意， 春 （春） 生

意。 咱不 是 要来拾 柴（要来）做

（做）生 理， 立志 要撩

醉 人 叫伊（叫伊） 醒， 叫

38

22. 望 孤 儿

《李世民游地府》李世民唱：听朕嘱咐

1=♭E 8/4 4/4

【七撩】

听（听）朕嘱（嘱）咐，说出几句言语。股（股）肱深（深）恩，不敢忘除。臣以君为元（元）首，臣以君为元首，望要壮（壮）帝居。龙王又来，命危心绪都茹。四体发热，气急难语。君臣交（交）情，君臣交情，谁疑一旦抛除？

40

23. 森 森 树

《三藏取经》齐天唱：听阮说

1=♭A 8/4 4/4

【七撩】

（3 5 | 8/4 6）6 1 2 7 6 7 6 6 0 2 7 6 | 5 3 5 5 6. 3 6 7 6 5 3 5 6 |
听阮说　出　因　依，　　一场

1 6 3 5 2 1 7 6 2 2 2 7 2 7 6 5 3 5 | 6 6 6 2 6 1 － 2.7 6 2 7 6 |
代　　志　　受人（受人）

5 3 5 5 6. 1 6 7 5 3 5 6 | 1 6 3 5 2 1 7 6 2 2 2 7 2 7 6 5 3 5 |
欺。　阮爹　说　　你

6 6 6 2 6 1 － 2 3 2 7 6 2 7 6 | 5 3 5 5 6. 3 6 7 5 3 5 6 |
无神（无　神）　通，　被人

1 6 3 5 2 1 7 6 2 2 2 7 2 7 6 5 3 5 | 6 6 6 2 6 1 － 2.7 6 2 7 6 |
打　　走　　都袂（都袂）

5 3 5 5 6. 6 7 6 5 3 5 6 | 1 6 3 5 2 1 7 6 2 2 2 7 2 7 6 5 3 5 |
变。　将阮　亲　情，

6 2.3 2 6 1 － 2.7 6 2 7 6 | 5 3 5 5 6. 3 6 7 5 3 5 6 6 |
许乞　别人　时。　迢递　来

1 6 6 0 1 6 1 3 3 3 2 3 1 1 3 2 | 2 6 1 2 7 6 6 7 6 2 7 6 |
寻　（寻）你，　　看官人你今有乜主

（赤西鬼唱）

5 2.7 6 2 7 6 7 6 6 2 7 6 | 5 3 5 5 6. 1 6 7 5 3 5 6 6 |
意。不须　你　挂　意，　我有　（有）

41

宝　珠　　　　　十分　灵应

时。　有人　捉着，我

变做　火球　哼。　一山　过

一　（一）山，　（想伊）无处　找得我　见。

24. 集 贤 宾

《刘祯刘祥》杨淑莲唱：从头说乞庵主听

1 = ♭E　8/4　4/4

【七撩】

从头　　　说　（说）乞庵

主　　听，

阮厝住　京　（京）口

在彭　（在彭）城。　刘祯

是　（是）阮　　　夫主　姓与

42

名。　　　因　　　贼　马　到

人　尽　（不汝）惊

（惊），　　　　　一家　走　　（于）（走）

散　　　无踪　影。

（于）阮　是　娣　　如

做　伴　　（不汝）同

行，　　　　　路途　生

份　　阮脚　又　疼。

借宿 几 时 自然 知恩 报　本，

就来答　　（答）谢。

43

25. 销 金 帐

《观音修行》妙善唱：做人仔

26.叠字风入松

《包拯断案》王什唱：平生经纪兴不衰

1=♭E 8/4 4/4

【七撩】

(6̣ 1 | 8/4 3 3 2̱3̱1̱ 6̣ 2.) 2 3̱2̱1̱3̱2 | 1 5 6̇ 2̇ 7̇6̇5̇3 5 3̇#4̇3̇2̇ 1 6̣1̣ 2 |
　　　　　　　　　　　　　　平 生　　经　　　　　纪 兴　不

1̇ 6̇7̇5̇5 6̇. ˇ1̇ 1̇ 5̇ 6̇7̇6̇5̇ 3̇2 | 2 5 3 3 2̱3̱1̱ 2̇ 7̇ 6̇ 6 2̇3̇1̇ 7̇ |
衰,　　　(只) 去　　　须　　识

6̇ 0 3̱2̱2̱5̱6̱6 | 1̇ 6̇7̇6̇5̇ 3̇2 | 3̱3̱ 2̱3̱1̱ 6̣ 2. ˇ3 2̱3̱1̱6̣1̣ 2 |
进　　(进)　　　退,　　　锦 缎

1̇ 7̇ 6̇ 2̇ 7̇6̇5̇3 5 3̇#4̇3̇2̇1̇ 3̇3̇ | 3̇ 2̇ 1̇ 6̇5̇3̇5 3̇2̇3̇2̇6̇ |
收　　　买　　　金 珠 共 宝　　(共 宝)

1̇ 6̣1̣ 1̇ 2 6̣ 3̱3̱ 2̱3̱1̱ 1̱3̱2 | 2̇3̇2̇1̇ 2̇6̇6̇1̇ 2̇2̇3̇ 2 ˇ2̇1̇2̇2̇ |
贝。　(我) 走　　江　　湖　　　两 京、两 广、

1̇ 6̣ 2 6̣2̣6̣ 6̣2̣6̣ 6̣ ˇ1̣ 2 6̣ | 2 6̣ 1̣ 1̣ 6̣1̣6̣ 1̣ 6̣1̣ 6̣ |
川　庆、湖 南、湖 北、云 贵、江 浙 (共) 福 建, 山 东 (共) 山 西, 辽 东 三

6̣. 3̱3̱ 5̱3̱2̱ 3̱2̱3̱2̱ 2̱3̱1̱ 1̱3̱2 | 2 2̱2̱7̱ 6̣. ˇ6̣ 2̱3̱1̱3̱2 |
蛮　　卫,　　　　不 识

2̱3̱2̱1̱ 2 6̣2̣6̣ 2 6̣2̣ 6̣ | 6̣ ˇ3̱3̱ 5̱3̱2̱ 3̱3̱ 2̱3̱1̱ 1̱3̱2 |
蚀　　本, 不 识 蚀 本, 年 年 得 胜　　　回。

2̱ 2̱2̱7̱ 6̣. ˇ3 3̱2̱ 1̱6̣1̣2 | 1̇ 6̇2̇7̇6̇5̇3 5̇ 3̱2̱ - 2̱2̱ |
(合) 许 时　　返　　来,　　夫 妻

3 3̱2̱1̱6̣1̣2 3 5̱6̱5̱5̱3̱1 | 4/4 2 (6̣1̣ 1̱2̱3̱1̱ | 2 - 0 0) ‖
畅 饮　　几　　　杯。

45

27.大座红衲袄

《说岳》秦桧唱：位列三台

1=♭E 8/4

【七撩散起】

卅 1 3 - 2 2 1 - 1 3 2 - ∨ 2 5 3 2 1 6 2 ｜ 3 2 3 1 6 2. ∨ 6 3 2 1 6 1 2 ∨

位 列　三 台　　　　　 坐 朝　堂，　辅 国

3 2 3 2 7 6 1 5 - 3 3 2 ｜ 1 3 2 3 2 1 6 1 2 5 3 5 2 1 7 6 ｜ 5 6 1 1 2. ∨ 3 3 2 1 6 1 2

宰　 相（宰 相） 八 面　 风。　 武 将

3 2 3 2 7 6 6 5 0 3 3 2 ｜ 1 ∨ 3 2 3 2 1 6 1 2 5 3 5 2 1 7 6 ｜ 5 6 1 1 2. ∨ 6 3 2 1 6 1 2

主　 战（主 战） 皆 贬　（贬）黜，　和 议

3 2 3 2 7 6 1 5 0 1 2 1 2 ｜ 2 0 3 5 6 1 2 5 3 ♯4 3 2 1 7 6 1

金　 国（和 议 金 国） 扶 朝

5 ∨ 3 3 2 3 2 1 6 1 1 3 2 3 1 1 3 2 ｜ 2 0 1 3 6 1 2 5 3 2 1 7 6 5 ｜ 1 0 5 1 6 5 6 5 3 2 2

纲。　　　　　　　　　 朝 政 为 吾　手，文 武　　 尽 尊

2 5 6 5 6 5 3 2 2 3 ♯4 3 4 3 2 1 3 3 ｜ 2 3 2 1 6 1 1 2. ∨ 3 3 2 1 6 1 2

崇，　　　　　　　　　　 一 声

1 6 7 6 6 5 6 5 6 5 3 2 - 5 5 ｜ 2 5 6 6 5 3 1 2 7 6 5 6 5 6 ｜ 2 - 0 0 ‖

号　 令　 （一 声 号 令） 裂 山 峰。

28.风 入 松

《牛郎织女》织女唱：自从牛郎

1=♭E 8/4

【七撩散起】

卅 1 3 2 1 1 3 2 - 0 ｜ 8/4 1 5 6 1 6 6 5 3 5 3. 2 1 6 1 2 ｜ 1 6 5 5 6. 5 1 5 6 5 3 2

自 从　　　　　 牛　 郎 被 贬 下 凡 尘，　日 思

2 5 3 3 2 3 1 2. 7 6 2 3 1 7 ｜ 6 2 3 2 5 6 1 6 1 6 5 3 2 ｜ 3 3 2 3 1 6 2. 6 2 3 2 1 6 1 2

夜 想　　　 费 心（费 心）　神，　难 得

46

1 5 6 1 6 6 5 3 5 3 4 3 2 1 6 1 2 | 3 2 6 1 6 5 3 5 6 5 3 2 3 2 6 | 1 6 1 1 2 2 3. #4 2 3 1 6 1 2 |
鹊　　　王　　下　　　　（下）凡　间,　　（于）且　将

2 3 2 7 6 2 1 1 2 7 6 | 6 3 3 5 3 2 3 3 2 3 1 1 3 2 | 2 2 2 1 7 6 2 3 5 3 2 1 3 2 |
消　　息(且 将 消 息)　说　认　真,　　　　　　（于）五　官

2 3 2 7 6 2 1 1 6 1 2 | 6 0 3 3 5 3 5 2 3 2 3 1 1 3 2 | 2 2 2 1 7 6 2 3 2 1 6 1 2 |
清　　正,五官清 正,身 体　强　　壮,　　　　　终　日

1 5 6 7 6 5 3 5. 3 2 - 1 2 | 6 2 3 1 6 1 2 5 3 5 6 5 3 1 | 2. (1 6 1 1 2 3 1 2 - 0 0) ‖
勤　　劳,　终日 勤 劳,　耕田 勤　　谨。

29.月儿高（一）

《五马破曹》马腾妻唱：夫主点军旗

1 = ♭E　8/4　4/4

【七撩散起】

廿 2　3 2 1 - 1 3 2 - 0 6 6 1 5 6 5 3 | 5 2 3 5 3 #4 3 2 1 2 2 4 3 2 2 4 3 |
夫　主　　　　　点 军 旗,

5 1 6 6 5 3 2 6 1 2 3 5 3 2 | 3 1 3 3 2 3 2 1 6 1 5 6 1 1 0 2 1 2 1 7 | 6 7 6 5 3 5 5 6. 6 2 1 2 1 7 6 6 |
至　今　未 返　圆。　　　　　　　　　　　　　目　跳

6 5 3 5 1 6 5 5 3 5 3 3 | 2 3 2 1 6 1 1 3 2 3 1 2 2 3 2 0 3 5 | 2 3 2 3 2 3 2 7 6 7 7 2 7 6 |
心　　横 提　　　（提),　令人　心 惊（惊)

5 3 5 5 6. 6 2 1 2 1 6 6 | 2 1 2 2 0 5 3 5 2. 1 6 1 1 3 2 | 5 1 6 6 5 3 2 6 1 2 3 5 3 2 |
疑。　树 鸟 声　（声)叫,　必 是 有 事

3 1 3 3 2 3 2 1 6 1 5 6 1 1 0 2 1 2 1 7 | 6 7 6 5 3 5 5 6. 6 2 1 2 1 1 6 6 | 2 1 2 2 0 5 3 5 2 3 1 - 2 6 |
志。　　　　　　　　　　　　愿 天 相 保　（保)庇,　凶

47

30.江 水 儿

《临潼斗宝》伍员唱：我哥哥且听

1=♭E 8/4

【七撩散起】

48

31.石 榴 花

《包拯断案》张真唱：记得前日

1=♭E 8/4

【七撩散起】

廿3 3 2 6 1 - 1 3 2 - ｜1 5 6 2 7 6 5 3 5 3 #4 3 2 1 6 1 2 ｜1 6 7 5 5 6. 1 1 5 6 7 6 5 3 2 ｜

(张唱)记 得　　　前　日离皇　朝，　　　一 向

2 5 3 3 2 3 1 2 6 2 3 1 7 ｜6 2 3 2 2 5 6 1 6 7 6 5 3 2 ｜3 2 3 1 6 2. 2 #4 3 2 1 6 1 2 ｜

鱼 沉　　　(于)雁　　　　杳。　(鲤唱)空 结

1 5 6 2 7 6 5 3 5 3. 2 1 6 1 2 ｜3 2 1 6 5 3 5 3 2 3 2 6 ｜1 6 1 1 2. 6 3 2 1 6 1 2 ｜

我　爹　　　一 腹　　　恨，　力 咱

2 3 2 2 7 6 1 2 2 3 2 2 2 6 2 7 ｜6 3 3 5 3 5 2 3 2 3 1 1 3 2 ｜2 2 2 7 6. 3 1 2 2 3 2 2 ｜

夫 妻　　　比做无 义 禽　鸟。　(包唱)今

7 6 7 5 5 6. 3 6 5 3 2 3 2 3 ｜6. 5 3 5 5 6. 1 1 5 6 5 3 2 ｜2 5 5 3 3 2 7 6 2 7 6 6. 2 3 #4 ｜

旦　返 来 了，　果 然　不 出　小

3 5. 6 5 5 3 2 6 1 2 2 3 2 2 ｜7 6 7 5 5 6. 7 5. 7 6 2 7 6 5 6 ｜2 - 3 6 5 3 2. 1 6 1 1 3 2 ｜

(小)　姐 所 料。　(合)改　愁 (愁) 眉

2 6. 2 6 6 2 7 2 7 6 5 6 5 6 ｜3 3 3 2 3 1 6 2. 5 2 3 5 3 2 ｜

何 必　　　心　焦，　且 对 花前

6 1 2 2 5 3 2 3 2 3 3 6 5 ｜5 3 6 3 3 6 6 5 5 3 5 3 2 ｜

遣 (遣)　兴　　　(于)逍　　　(逍)

3 3 2 3 1 6 2. 5 2 3 5 3 2 ｜6 1 2 2 3 2 1 2 6 6 6 1 ｜2 (5 5 3 2 6 1 2 - 0 0)‖

遥，　且 对 花前 遣 (遭) 兴 逍 遥。

49

32.驻 云 飞

《孙庞斗智》孙膑唱：切齿恨庞涓

1=♭E 8/4

【七撩散起】

卅 5 5 3 2 7. 6̂5 5 7 6̆ - 2 2 3 2 - 7 6̆ 2 3 6 5 5 3 5 2 3 | 2 2 2 7 6. 6̆ 2 3 1 6 1 2 |

切齿　　恨庞涓，　　　　嫉贤

5 6 5 3 2 3 2 6 2 7 6 5 6 5 6 | 2 6 2 2 5 3 2 1 3 1 1 3 2 2 7 5 | 6̆ - 3 5 3 2 6 6 1 5 6 5 3 |

妒　能　恩　反　怨。　　　　　　生入人罪

2 - 1 3 2 1 2 2 3 1 3 2 6 | 1 1. 2 1 6̆ 6 3 2 3 1 1 3 2 | 2 - 3 5 3 2 6 6 1 5 6 5 3 |

过，害我　丧黄　泉。嗦！　　　生擒贼奸

2 - 3 3 2 1 2 2 3 1 3 2 6 | 1 6̆ 1 1 2 3 1 2 - 1 6̆ | 6̆ 0 0 0 2 3 2 1 6 1 2 |

顽，碎尸　共万　断。　　　须着诈　（须着

1̇ 6 7 6 6 5 3 5 0 3 5 3 2. 3 | 2 - 3 3 2 1 1 2 1 3 2 6 | 1 6̆ 1 1 2. 6̆ 2 1 2 1 7 6̆ 6 |

诈）　死，须着　　诈死，埋名　计万　全，　　尽　洗　嗔

2 1 2 2 5 3 5 2 1 6̆ 1 1 3 2 | 2 - 5 5 3 2 3 5 6 5 5 3 1 | 2.（1 6̆ 1 1 2 3 1 2 - 0 0）‖

心　（心）恨，　　报了　刖足　冤。

33.红 衲 袄

《孙庞斗智》孙膑唱：伊贪我

1=♭E 8/4

【七撩散起】

卅 2 2 3 1 - - - 1 3 2 - - - - - 6 7 5 3 6 3 5 2 5 3 2 1 6 1 2 |

伊贪我　　　　三　（三）本《六甲　天

1̇ 6 7 5 5 6 5 3 2 5 3 2 1 6 1 2 | 1̇ 6 7 6 6 5 6 5 2 5 3 ♯4 3 2 |

书》，　　故力　我双　　脚　十趾头

1̇ 3 3 2 3 2 1 6̆ 1 2 5 3 5 2 1 7 6 | 5̣ 6̆ 1 1 2. 1 1 3 2 |

都　　刖　　除。　　　若不是

1. 6 7 6 6 5 6 5 3 2 5 5 3 2 | 1 3 3 2 3 2 1 6 1 2 5 3 5 2 1 7 6 |
天　　　差　好人　相　　点

5 6 1 1 2. 3 3 2 1 6 1 2 | 1 6 7 6 6 5 6 5 3 2 1 2 1 2 2 |
醒,　　鬼谷　真　　传（鬼谷

2 0 3 5 6 1 2 5 3 2 1 6 1 | 5 3 3 2 3 2 1 6 1 1 3 2 3 1 1 3 2 |
真传)险险写　　乞　伊。

2 0 1 2 6 1 2 5 3 2 1 7 6 1 | 5 1 1 3 2 6 1 2 5 3 2 1 7 6 1 |
(合)望公你着相　　救　　济,　全望叔公你着相　　救

5 0 1 1 6 1 5 6 5 3 2 2 | 2 5 6 5 3 2 2 3 #4 3 2 1 3 3 |
济,　脱出　　入网鱼。

2 3 2 1 6 1 1 2. 2 3 2 1 6 1 2 3 | 1 6 7 6 6 5 6 5 3 2 0 5 5 |
孙膑　　若　忘　　恩,　孙膑

2 2 5 6 5 5 3 1 1 2 2 6 5 6 5 6 | 5 (2 3 2 1 3 1 2 - 0 0)‖
若忘恩,　　恰是禽兽　狗共　　猪。

34. 好孩儿

《牛郎织女》织女唱：天宫一位美娇容

1=♭E 8/4

【七撩散起】

廿 2 2 1 1 3 2 - - - - 0 | 8/4 6 - 1 2 1 6 1 1 1 6 7 6 5 3 5 6 |
天宫　　　　　　　一（一）　位

5 6 7 6 3 3 6 6 5 0 5 3 5 3 2 | 3 3 2 3 1 6 2. 2 5 3 3 2. 7 6 1 |
美娇　　（美娇）　容,　　寂寞

3 3 2 3 1 2 2 5 3 2 5 2 5 3 2 | 6 2 3 2 2 7 6 7 6 7 6 7 6 6 |
凄　凉（寂寞凄凉）机房　　　　中。

51

$\underline{5}$ $\underline{\underline{3}\ \underline{5}}$ $\underline{5}$ $\underline{6}.$ $\underline{5}$ $\underline{\underline{5}\ \underline{\underline{3}\ 2}}$ $\underline{2\ {}^{\#}4}$ 3 | 6 - $\underline{1\ \underline{2}\ \underline{1}\ 6}$ $\underline{1}$ $\underline{1}$ $\underline{1}$ $\underline{\underline{6\ 7}\ \underline{6\ 5}}$ $\underline{3\ 5\ 6}$ |

赶织　　　云（云）锦

$\underline{5}$ $\underline{\underline{6\ 7}\ \underline{6\ 3}}$ $\underline{\underline{3\ 6}\ \underline{6\ 5}}$ $\underline{0\ 5}$ $\underline{3\ 5}$ $\underline{3\ 2}$ | $\underline{3\ 3}$ $\underline{\underline{2\ 3}\ 1}$ $\underline{6}.$ $\underline{2}.$ $\underline{2\ 5}$ $\underline{3\ 3}$ $\underline{2}.$ $\underline{7\ 6}$ $\underline{1}$ |

做天　　　（做天）　衣，　　思　想

$\underline{3\ 3}$ $\underline{\underline{2\ 3}\ 1}$ 2 $\underline{3\ 5}$ $\underline{3\ 2}$ 3 $\underline{2\ 5}$ $\underline{3\ 2}$ | $\underline{6}.$ $\underline{2\ 3}$ $\underline{2\ 2}$ $\underline{7\ 6}$ $\underline{7\ 6}$ $\underline{7\ 6}$ $\underline{7\ 6\ 6}$ |

孤　　单（思想孤单）忆　着　情　　郎。

$\underline{5}$ $\underline{3\ 5}$ $\underline{5}$ $\underline{6}.$ $\underline{3\ 2}$ $\underline{3\ 5}$ $\underline{3}$ $\underline{2\ 3}$ | 2 $\underline{2\ 2}$ $\underline{6\ 2}$ $\underline{1\ 6}$ $\underline{2}$ $\underline{6\ 1}$ $\underline{1\ 3}$ 2 |

天　　凡　阻　　隔

2 $\underline{6\ 6}$ $\underline{2\ 6}$ $\underline{6\ 2}$ $\underline{7\ 2}$ $\underline{7\ 6}$ $\underline{5\ 6}$ | $\underline{3\ 3}$ $\underline{\underline{2\ 3}\ 1}$ $\underline{6}.$ $\underline{2}.$ $\underline{2\ 5}$ $\underline{3\ 3}$ $\underline{2}.$ $\underline{7\ 6}$ $\underline{1}$ |

愁　恨　　无　　穷，　　未　见

$\underline{3\ 3}$ $\underline{\underline{2\ 3}\ 1}$ 2 $\underline{2\ 5}$ $\underline{2\ {}^{\#}4}$ 3 $\underline{2\ 5}$ $\underline{3\ 2}$ | $\underline{6}.$ $\underline{3\ 3}$ $\underline{2\ 2}$ $\underline{1\ 6}$ $\underline{6\ 6}$ $\underline{6}$ 1 | 2 ($\underline{5\ 5}$ $\underline{3\ 2}$ $\underline{6\ 1}$ 2 - 0 0) ‖

郎　面。未见郎　君　心　（心）　伤（伤）悲！

35. 两 休 休

《吕后斩韩》刘邦唱：想韩信数载大功

1=♭E $\frac{8}{4}$

【七撩散起】

卅 2 $\underline{6}$ $\underline{6}$ $\underline{3\ 2}$ 2 - 5 - $\underline{3}.$ $\underline{2}$ $\underline{7}.$ $\underline{6}$ $\underline{5}$ 6 - $^{\lor}$ | $\frac{8}{4}$ 2 $\underline{5\ 3}$ 2 $\underline{3\ 2}$ $\underline{2\ 5}$ 6 $\underline{1\ 1}$ 6 $\underline{5\ 6}$

想韩信　　　　数　载

$\underline{1}$ $\underline{6}.$ $\underline{7}$ $\underline{5}$ $\underline{6}$ 5 $\underline{3\ 5}$ $\underline{6\ 6}$ 5 | 5 $\underline{3\ 3}$ $\underline{3}$ $\underline{2}.$ $^{\lor}$ 5 5 $\underline{6\ 5}$ 2 |

大　（大）功，　　赢秦楚

$\underline{6}$ $\underline{1}$ 2 - 3 $\underline{2}$ $\underline{3}.$ $\underline{5}$ $\underline{2\ 3}$ $\underline{6}$ | 5 $^{\lor}$ $\underline{3\ 3}$ $\underline{6\ 3}$ $\underline{6\ 6}$ 5 5 $\underline{3\ 5}$ $\underline{3\ 2}$ |

大　（大）定　　（于）汉　　（汉）

$\underline{3\ 3}$ $\underline{\underline{2\ 3}\ 1}$ $\underline{6}$ 2 $\underline{7\ 6}$ $\underline{5}.$ $\underline{7}$ $\underline{6\ 2}$ $\underline{7\ 6}$ $\underline{5\ 6}$ | 2 - $\underline{3}$ $\underline{6}$ $\underline{5}$ $\underline{3}$ $\underline{2}.$ $\underline{1}$ $\underline{6\ 1}$ $\underline{1\ 3}$ 2 |

宗。　　恨　　　奸　臣　用

52

言　　　　诽　　谤。　　　　哀念痛

念　　珠　　泪　　　　　　　（于）汪　　　　（汪）

汪。　　　哀念痛　念　珠泪　汪汪。

36. 忒 忒 令

《四将归唐》独孤郡主唱：好亏人

1=♭E 8/4

【七撩散起】

好亏人，只是我表兄无眼力，

岗　　头　　石

错　认　　昆山　美　　（于）（美）

玉。　　　　　　　　桃　林

树　下，　　　空悬　落魂　（魂）魄。

不义　富贵　终　（于）何

益？　（合）且　听　劝，　莫　着

急，虑恐贪得那畏反　（反）成　　　失。

53

37. 步步娇（二）①

《武王伐纣》姜尚唱：臣祖贯

1=♭E 8/4 4/4

【七撩散起】

卅 2 2 6̣ 6̣ 2 - 1 3 2 3 2 6̣ 1 2 | 8/4 1 2 1 1 0 7̣ 6̣ 5̣ 5̣ 7̣ 6̣ 7̣ 5̣ 5̣ 7̣ 6̣ |

臣 祖 贯　　　 住 在 商　 都　 下，

3 5 6 5 5 3 2 3 2 1 2 3 6̣ 1 | 3 2 3 3 5 3 2 6̣ 1 2 2 3 2 6̣ |

姜　 尚　　　（姜尚）字 （字）子 （子）

1 2 1 1 0 7̣ 6̣ 7̣ 5̣ 5̣ 7̣ 6̣ 5̣ 5̣ 7̣ 6̣ | 6̣ (3 2) 1 3 2 1 3 3 2 7̣ 6̣ 5̣ 6̣ 1 |

牙。　　　　　　　　　　 避 纣 弃 祖

6̣ 7̣ 6̣ 7̣ 5̣ 5̣ 6̣. ∨ 2 3 5 2 ♯4 3 | 6 - 1̇ 2̇ 6 5 1 5 1̇ 6 5 3 5 |

家，　　 移 居 东 海，

3 - 2 3 6̣ 1 2 2 0 3 1 2 1 6̣ | 1 2 1 6̣ 6̣ 1. ∨ 3 5. 5 3 2 |

归 西 （来）养　 老。　 飞 熊

1 3 2 6̣ 6̣ 1. ∨ 5 1̇ 6 5 5 6 | 6 5 6 5 5 3 2 2 ♯4 3 2 2 4 3 |

臣 自　　 号，

3 6 6 5 3 2 3 2 1 1 2 6̣ 1 | 3 2 3 3 5 3 2 6̣ 1 2 0 3 2 6̣ |

隐　 在 磻 溪 钓 （钓）鱼 （鱼）

1 2 6̣ 6̣ 2 7̣ 6̣ 5 6 5 3 2 5 3 2 | 4/4 1 (2 2 6̣ 1 2 6̣ | 1 - 0 0) ‖

虾，隐 在 磻 溪 钓 鱼 虾。

① 本曲牌名，蔡俊抄曾另称【慢头步步娇】。

54

38. 园 林 好

《吕后斩韩》吕后唱：且勉强笑纳一盅

1=♭E 8/4 4/4

【七撩散起】

且勉强 笑纳一杯， 见

你（你）来 欢喜 （不汝）

无 （欢喜无） 尽。

长 时 数 念 呛得 见

子 面， 无 论 嫡

嬷 总 是 亲。无 见 却 官监酒来表

（表）度 诚。

39. 青 衲袄

《岳侯征金》孙宪唱：说起来

1=♭E 8/4

【七撩散起】

说起来 心 （心） 头

恼， 不疑 跋 落 （跋落）

1 <u>33</u> <u>23</u> <u>21</u> 6̣ 1 2 <u>53</u> <u>32</u> 2 7̣6̣ | 5̣ <u>6̣1</u> 1 2. 1 <u>32</u> <u>13</u> 2 |
伊 算 阉， 岳 侯

1̇ <u>76</u> <u>76</u> <u>65</u> <u>65</u> 3 2 <u>55</u> <u>32</u> | 1 <u>33</u> <u>23</u> <u>21</u> 6̣ 1 2 <u>53</u> <u>32</u> 2 7̣6̣ |
忠 心 （心） 贯 日

1 6̣ <u>11</u> 2. 1 <u>32</u> <u>13</u> 2 | 1̇ <u>76</u> <u>76</u> <u>65</u> <u>65</u> 3 2 <u>12</u> <u>12</u> |
月， 不 比 一 伙 误 国

2 0 <u>23</u> 6̣ 1 2 <u>53</u> 2 1 7̣ 6̣ 1 | 5̣ <u>33</u> <u>23</u> <u>21</u> 6̣ 1 1 <u>32</u> <u>31</u> <u>13</u> 2 |
奸 臣 恰 似 猪 共 狗。

2 - <u>23</u> 6̣ 1 2 <u>53</u> 2 1 6̣ 5̣ | 6̣ 0 6̣ 1 <u>65</u> <u>66</u> <u>53</u> 2 2 |
忠 臣 不 怕 死， 将 军 岂 惜

2 <u>56</u> <u>53</u> <u>22</u> 3 #4 3 2 1 3 | <u>23</u> <u>21</u> 6̣ <u>11</u> 2. ˅2 1 0 2 7̣ 6̣ |
头？ 激 得

5̣ 3 <u>55</u> 6. <u>56</u> <u>53</u> 2 2 | <u>23</u> <u>56</u> <u>53</u> <u>22</u> 3 #4 3 2 1 <u>33</u> |
我 气 平 喉，

<u>23</u> <u>21</u> 6̣ <u>11</u> 2. 1 <u>32</u> <u>13</u> 2 | 1̇ <u>76</u> <u>76</u> <u>65</u> <u>65</u> 3 2 - 2 5 |
无 辜 受 抑， 无 辜

2 <u>51</u> <u>65</u> <u>31</u> <u>33</u> 0 <u>65</u> <u>65</u> | 3 1 2 - 0 0 0 0 ‖
受 抑， 打 折 长 枷 镣。

56

40.念奴娇序①

《楚昭复国》潘玉蕴、柳金娘唱：偷闲行出门

1=♭E 8/4 4/4

【七撩散起】

廿 2 2 - 2 2 2 6 2 - 2 1 2 2 3 1 2 1 6 | 8/4 6 3 2 3 1 6 2 2 ♯4 2 3 1 3 2 |
(潘唱)偷 闲 　　行出门，　　　　　　　　　暗　静

6 7 6 5 6 3 3 6 6 7 6 5 3 5 3 5 2 | 6 6 2. 5 3 5 2 2 1 1 3 2 7 7 | 6 7 6 7 5 5 6. 2 2 3 1 3 2 2 |
去 　(去)到水 仙 宫 内。　　　　　　　香 烟 缭

7 7 6 7 5 5 6. 5 7 6 2 7 6 5 6 | 2 - 3 6 5 3 2.1 6 1 1 3 2 | 6 2 1 6 1 6 6 2 1 2 1 6 5 6 5 3 |
绕 　万 　家 (家)春，　真(于)个

1 5 6 6 5 3 2 3 2 3 1 1 3 2 | 2 3 3 5 2 3 2 6 2 5 3.2 1 2 | 7 7 6 7 5 5 6. 3 2.3 2 2 |
清 (清)趣 　(不汝)所 在，　力 心

7 7 6 7 5 5 6 2 6 2 6 6 7 6 | 6 3 3 5 3 2 3 2 3 1 1 3 2 | 2 2 2 1 7 6 3 6 1 1 3 2 ∨1 |
绪 　阮来祝 告 尊 神，　潘(氏 名)

6 - 1 2 1 6 1 6 5 6 5 3 | 2 5.3 2 ♯4 3 ∨1 1 5 6 - 5 6 | 6 5 6 1 6 1 - 2 2 1 6 5 |
玉 (于)蕴，　(阮)那为 姻缘 　(缘)(于)事。　(帮腔)做 　　(于)做

3 5 6 5 3 2 3 2 5 6 5 3 2 3 | 2 2 3 2 0 3 5 6 5 2 ∨2 2 5 3 2 | 5 2 3 5 3 ♯4 3 2 1 3 3 2 3 1 2 1 6 |
(做) 后 妃 非常福 分,(望娘娘你着)早 乞

6 3 3 5 2 3 2 6 2 5 3 ♯4 3 2 1 2 | 1 7 6 5 5 6. 3 2.3 2 2 | 7 7 6 7 5 5 6. 2 5 3 3 2.1 6 1 |
(不汝)和 谐。　(潘唱)光 景 恰 似 流水

① 【念奴娇序】又名【奴娇序】，参见泉州地方戏曲研究社编《泉州传统戏曲丛书》第11卷第110页，中国戏剧出版社，1999年9月第1版，北京。

41. 金 瓶 儿

《取东西川》左慈唱：想人生转眼兴废

1=♭E 8/4

【七撩散起】

丗3 1 2 2 2 2 － － 3 1 2 1 3 2 － － ｜
想　人　生，　　　　　想　人　生，

8/4
5 6 5 4 5 2 2 4 5 5 6 5 5 3 2 ｜ 1 3 3 2 3 2 1 6 1 2 5 3 3 2 2 7 6 ｜
转(于)　眼　　　　兴废恰是　驹　　过

1 2 3 1 3 2 3 1 2 1 2 6 5 6 ｜ 6 5 6 5 2 2 3 #4 3 2 1 1 2 ｜
隙，争名夺利　终　何　　益？　　　　　枉

2 5 6 5 3 1 2 5 3 2 1 6 ｜ 1 6 1 1 2 5 5 2 5 6 6 5 3 2 ｜
(枉)　　劳　(劳)　力，　　将军漫　夸

1 3 3 2 3 2 1 6 1 2 5 3 3 2 2 7 6 ｜ 1 0 2 3 1 3 2 3 1 2 1 2 6 6 5 6 ｜
赛　　无　　　敌。刀剑临头　悔莫　(于)

5 1 1 2 3 3 1 3 0 2 1 2 7 6 ｜ 5 6 5 0 5 5 6 6 1 1 1 1 ｜
及，(不汝)张子房　明哲　保身　策。　乐　道修　真，不老不死

5 3 3 2 3 2 1 6 1 2 5 3 3 0 2 7 6 ｜ 5 6 5 0 2 2 5 5 5 5 5 5 ｜
可　　安　(安)　逸。　　乐　道修　真，不老不死

1 3 3 2 3 2 1 6 1 2 5 3 3 0 2 7 6 ｜ 1 (6 1 1 2 3 1 2 － 0 0) ‖
可　　安　(安)　逸。

59

42.泣颜回（二）

《湘子成道》韩文公唱：添我烦恼

1=♭E 8/4

【七撩散起】

卅 3 5 3 2 <u>7.6</u> 5̣ 6 - ∨2 5 2 7̣ 6 - ∨2 3 6 5 0 5 3 5 2 3 |
　添 我　　　　烦 恼，

8/4 2 <u>2 2 7</u> 6. ∨6 <u>1 5 6 7 6 5</u> 3 2 | 6 1 2. 5 3 2 3 <u>2 3 3 6 5</u> | 5 6. <u>3 3 6 6 5</u> 0 5 3 5 3 2 |
　湘 子　　　望（望）　面　　颠　　（颠）

3 <u>2 3 1 6</u> 2. ∨3 2 1 3 2 2 | 7 <u>6 7 5 5</u> 6. ∨2 5 3 2 7̣ 6 | 6̣ 2 3 2 7̣ 6 2 6 2 3 7 5 |
倒。　　　口 中 念 邪，　　言 谈 举 止

6̣ 0 <u>3 2 2 5 6 6</u> <u>1 6 5 3 2</u> | <u>3 3 2 3 1 6</u> 2. ∨3 1 2 0 3 2 2 | <u>7 7 6 7 5 5</u> 6. ∨3 5 2 3 2 3 |
但　（但）　错。　　不（不）省（于）人

<u>6 5 3 5 5</u> 6. ∨5 <u>1 5 6 5 3 2</u> | 6 1 2 2 <u>3 2 7 6 1 7 6 6</u> 2 3 ♯4 | 3 <u>5 6 5 5 3 2 6 1 2 2</u> 3 2 2 |
事　　令 人　忧（忧）心 愁　　（愁）滔（滔

<u>7 7 6 7 5 5</u> 6. ∨5. <u>7 6 2 7 6 5 6</u> | 2 - <u>3 6 5 3 2. 7 6 1 1 3 2</u> | 2 ∨2 <u>2 6 6 2 7 2 7 6 5 6 5 6</u> |
滔。　　须　求（求）伊　医 治　卜

<u>3 3 2 3 1 6</u> 2. ∨5 2 5 5 3 2 | 6 1 2 2 <u>5 3 2 3 3 2 3 3 6 5</u> | 5 ∨6 <u>6 3 3 6 6 5</u> 5 3 5 3 2 |
好，　　妖 能 胜 正 岂（岂）是　　正　（正）

<u>3 3 2 3 1 6</u> 2. ∨5 2 5 5 3 2 | 6 1 2 2 3 2 1 7 6 6 ∨6 1 | 2 (<u>5 5 3 2 6 1 2</u> - 0 0) ‖
道？　　妖 能 胜 正 岂（岂）是　正　道。

60

43. 驻马听

《取东西川》刘备唱：孤心绸缪

44. 玳 环 着

《羚羊锁》苗郁青唱：听说此语

1=♭E 8/4

【七撩散起】

卅3 #4 3 - 4 4 3 - 6 - 4.3 2 4 3 - 3 4 3 5 6 6 7 6 6 5 |
听说　　此语　切　　齿恨，

8/4 3 #4 3 2 1 2 2 3. 5 3 5 2 4 3 | 6 7 6 5 6 3 3 5 6 6 7 6 7 6 6 4 3 |
丧尽　　天良

2 5 3 3 2 1 2 6 3 1 3 2 | 7 6 7 5 5 6. 3 5.3 2 #4 3∨3 |
负　　义辜　恩。　亏阮　来

6 - 1 2 1 6 1 1 1 6 7 6 5 3 6 | 3 7 6 5 6 3 3 6 6 5 3 5 3 3 |
为 (为) 你　　受苦　贫

6 7 6 5 3 - 3 4 3 5 6 6 7 6 6 5 5 | 3 #4 3 2 1 2 2 3. 2 5 3 3 2 3 2 1 6 1 |
困，　　　　　　谁　知

3 3 2 3 1 2 2 3 5 3 2 3 2 2 2 7 | 6 2 3 2 2 7 6 7 6 0 7 6 2 7 6 |
今　旦(谁知到今　旦)你心贪恋　新　　婚。

5 3 5 5 6. 5 3 5 2 #4 3 | 6 - 1 2 1 6 1 1 1 6 7 6 5 3 5 |
李　炎贼(贼)　子

3 6 6 5 6 3 3 6 6 5 3 5 3 | 6 7 6 5 3 - 3 4 3 5 6 6 0 7 6 6 5 5 |
背逆　　人　伦，

62

3 #4 3 2 1 2 2 3. 2 5 3 5 2.1 6 1 | 3 3 2 3 1 2 5 2 5 5 3 2 5 3 2 |

弃　觅　　结　发（弃觅结发)妻为人可

6 2 3 2 7 6 7 6 0 7 6 2 7 6 | 5 3 5 6 6. 5 - 3 5 3 2 |

背　　　本。　　　我只

5 3 2 2 3. i - 6 1 6 1 5 | i 6 5 5 6 6 3 6 7 6 - 3 3 |

遭　（我只　　遭）　去到番邦询

6 3 0 6 3 4 3 5 6 6 0 7 6 6 5 5 | 3 #4 3 2 1 2 2 3. 2 5 3 5 2 1 6 1 |

问，　　　　　　　拼却

3 3 2 3 1 2 5 5 5 5 2 5 3 2 | 6 2 3 2 2 7 6 2 2 2 7 2 7 6 5 3 5 |

一　死（拼却一死)免得　在　家

6 0 2 3 1 2 3 2 5 5 3 4 3 2 1 2 | 1 6 0 5 5 5 5 2 5 3 2 |

（于)心　（心）　　　闷，拼却一死免得

6 2 3 2 2 7 6 2 6 6 6 1 | 2 (5 5 3 2 6 1 2 - 0 0) ‖

在　家　心　闷。

45. 香　柳　娘

《白蛇传》白娘子唱：亏得许郎

1=♭E 8/4 4/4

【七撩散起】

廿 2 3 2 1 1 3 2 - 0 | 8/4 1 3 2 0 1 6 1 5 5 3 5 3 2 | 1 3 2 0 1 6 2 6 1 1 2 1 1 6 |

亏得　　许　（许）郎,(不汝)亏得我许　郎,　你今

5 1 6 5 3 6 5 5 5 i 6 6 5 6 | 6 1 1 0 1 2 3 3 5 3 - 1 2 |

被阮　惊丧　命，　　脚手

63

1 2·7 6 2 1 | 6·1 2 3 5 3 2 | 3 1 3 3 2 3 2 7 6 1 5 6 1 7 0 2 1 2 1 7 |

冰 冷 　 不 许 　 声。

6 7 6 5 3 5 5 5·6. 5·1 6 6 5 3 2 | 1 3 2 1 6·1 3 2 1 2 6 1 |

　 是 阮 贪 （贪） 杯，(不汝)是 阮

2 5 3 2 0 1 6 2 6 1 1 2 1 1 6 | 5· 6 7 6 5 3 6 5 5 5 1 6 6 5 6 |

贪 （贪） 杯， 小 青 言 语 我 （于）不

6 1 1 0 1 2 3 3 5 3 － 2 6 | 2 1 7 6 2 1 6·1 2 3 5 3 2 |

听， 陷 害 我 君 入 枉 死

3 1 3 3 2 3 2 7 6 1 5 6 1 1 0 2 1 2 1 7 | 6 7 6 5 3 5 5 5·6. 5·1 6 6 5 3 2 |

城。 劳 烦

1 3 2 1 6·1 3 2 1 2 6 1 | 2 5 3 2 1 6 2 6 1 1 2 1 1 5 |

小 （小） 妹,(不汝)劳 烦 小 （小） 妹， 照 顾

6 7 6 5 3 6 5 5 5 1 6 1 6 5 5 6 | 6 1 1 0 1 2 3 3 5 3 － 2 7 |

尸 体 休 （于）乱 行， 只 去

6 2·1 6 2 1 1 6·1 2 3 5 3 2 | 1 2 7 6 2 1 6 5 6 5 3 2 5 3 2 |

定 要 解 救 我 君 命,只 去 定 要 解 救 我 君

4/4 1 － (5 5 | 5 － 3 3 | 3·2 1 1 | 2 3 2 1 7 6 | 5 －) ‖

命。

64

46. 耍孩儿

《岳侯征金》秦桧妻、秦桧唱：举目看见

47.雁 儿 落

《李世民游地府》西海龙王唱：一腹恨怨气难伸

6 3 - 3 #435 66 07 66 55 | 3 #43 21 2 2 3.ᵛ2535 2321 61 |
平,　　　　　　　　　　　　　　　　　　　　　　拖　伊　同　入

33 2312 ᵛ5 3235 25 32 | 6 33 22 76 76 5 ᵛ6 1 | 4/4 (55 3261 :‖ 2 - 0 0 ‖
阴　　府,拖他入阴府,一腹怨气　　即　　会　得　伸。

48.黑 麻 序

《包公断案》张真、鲤鱼精唱：容我三思

1=♭E　8/4

【七撩散起】

廿2 #4 3 2　3 2 7 5̣ 6 -ᵛ2 - 1 63 2 -ᵛ21 13 22 7 5̣ |
(张唱)容　　　我　　　　　三　思,

8/4 6 3 23 16̣ 2.　2 #4 3 2 16̣ 1 2 | 25 32 31 23 2 5. 65 53 2 |
　　多　蒙　　　令　尊

1 33 22 76̣ 2 63 13 26̣ | 6̣ 1̣ 1 2. 6 23 1 61 2 |
深　　恩　(于)看　视。　俩　通

25 32 31 23 2 5. 65 53 2 | 1 33 22 76̣ 2 63 13 26̣ |
忘　恩　　　　失　德　(于)放

1 6̣ 1̣ 1 2. 3 2. 3 2 2 | 1 6 25 32 61 2 3 21 6̣ 2 |
肆。　　(鲤唱)就　吩　咐　夏鲈　共　秋

3 23 2 76̣ 1 22 3 2 6 27 6̣ | 2 22 72 76 5 76 32 13 26̣ |
鲗,　　　收拾　金　　(金)　共

1 6̣ ᵛ25 32 61 2 62 5 3 2 1 | 2. 1 61 1 2. 2 23 1 61 2 |
珠,　密密　去　雇　　伏,　　　直　奔

56 53 2 55 25 55 32 | 1 33 22 76̣ 2 6̣ 6 6̣ 1 | 2 (55 32 61 2 - 0 0) ‖
扬　州(直奔扬　州)双人　走　返　(去)厝。

67

49.得 胜 令

《岳侯征金》岳飞唱：幽冥下昏昏暗暗

50.普 天 乐

《刘祯刘祥》杨淑莲唱：望员外听阮说透

人　尽　(于)惊　　走。　　　　　掠

亲　(亲)　子　　弃　觅　　抱孙逃

走，　　说着起来　　　伤　　心目(于)淬　流。

举　　　　(于)举　目　　　(于)(举目)　无

主，　　　到此期段　　　今　　　　要

看　谁　　　　(于可　　　投。　　到此期段

今　　　　要看谁可　　　　投。

51.叠字普天乐

《仁贵征东》柳三娘唱：闷恹恹

1=♭E 8/4 4/4

【七撩散起】

闷　恹　恹，

愁　　　(愁)闷几　重　　　(重)。

风送玉箫，　　　巧　　作断肠

70

$\overline{7\ \underline{7}\ 6\ \underline{7}\ 5}\ \overline{5}\ \underline{6\cdot}$	$\overset{\vee}{1}\ \overline{3}\ \overline{\underline{1}\ \underline{3}\ 2\ 2}$	$7\ \overline{\underline{6}\ \underline{7}\ 5}\ 5\ \overline{\underline{6\cdot}}$	$\overset{\vee}{2}\ \overline{3}\ \overline{2\ \underline{3}\ 2\ 3}$

声。　　　　如泣似　诉，　　　　如怨似

$\overline{1\ \underline{5}\ 6}\ 6$	$\overset{\vee}{3}\ \overline{7\ 6}\ \overline{\underline{6}\ \underline{5}\ 0\ 3}\ 5$	$\overline{6\ \underline{7}\ 6}\ 6\ 0\ \overline{6}\ 3$	$\overline{6\ 5\ 3\ 6\ 5\ 3}$

慕，　譬做幽壑潜　沟，　　孤舟婺妇

2	$\overset{\vee}{5}\ \overline{5\ 3}\ \overline{3\ 2\ 1}\ \overline{\underline{7}\ 6}\ \overline{\underline{1}\ \underline{3}\ \underline{1}\ \underline{3}\ 2\ 2}$	$\overline{7\ \underline{7}\ 6\ \underline{7}\ 5}\ 5\ \overline{\underline{6\cdot}}$	$\overset{\vee}{2}\ 3\ \overline{\underline{1}\ \underline{1}\ 6\ 5}$

听　　　见　也着伤　情。　　　论天

$\overline{1\ \underline{7}\ 6}\ \overline{7\ 5}\ \overline{5\ 6}\ \overset{\vee}{2}\ \overline{2\ 3}$	$\overline{5\cdot}\ \overline{3}\ \overline{2\ 3\ 2\ 3}$	$\overline{1\ \underline{5}\ 6}\ 6\ 0\ 3\ \overline{7\ 6\ 5}$	$\overline{6\ 6\ 2\ 5\ 2\ 5}$

仙　　也有恩（恩）共　爱，　贬阮夫妻长年那障

2	$\overset{\vee}{5}\ \overline{3\ 3}\ \overline{3\ 2\ 1}\ \overline{\underline{7}\ 6}\ \overline{2\ 3}\ \overline{\underline{1}\ \underline{3}\ 2\ 2}$	$\overline{7\ \underline{7}\ 6\ \underline{7}\ 5}\ 5\ \overline{\underline{6\cdot}}$	$\overset{\vee}{2}\ 3\ \overline{1}\ \overline{6\ 7\ 5}$

分　　　开　不见踪　影。　　　想　薄

$\overline{1\ \underline{6}\ 5}\ 5\ \overline{6\cdot}$	$\overset{\vee}{3}\ \overline{5}\ \overline{5\ 3}\ \overline{2\ 3\ 2\ 3}$	$\overline{1\ \underline{5}\ 6}\ 6\ \overset{\vee}{6}\ \overline{6\ 3}\ 6$	$\overline{3\ 6\ 5\ 2}$

情　　　可见负　　心，　贪恋异乡花草，故意

$5\ \overline{3\ 2\ 1}\ \overline{\underline{6}\ 3}\ \overline{3\ 2}\ 2$	$\overline{2\ \underline{3}\ \underline{1}\ 3\ 2\ 2}$	$\overline{7\ \underline{7}\ 6\ \underline{7}\ 5}\ 5\ \overline{\underline{6\cdot}}$	$\overset{\vee}{2}\ 3\ \overline{1\ 6\ 5}$

丢　觅　阮,此孤栖谁是　亲。　　　莫畏

$\overline{1\ \underline{6}\ 5}\ 5\ \overline{6\ 3}\ \overline{2\ 3}\ \overline{6\ 5\ 3}\ \overline{2\ 3\ 2\ 3}$	$\overline{1\ \underline{5}\ 6}\ 6\ 0\ 3\ \overline{2\ 5\ 2}\ \overline{3\ 2\ 5\ 3\ 2\ 7\ 6}$

是　　君学百　里　奚，　弃觅庱廖妇不肯相

$5\ \overline{6\cdot}\ \overline{6}$	$\overset{\vee}{3}\ \overline{7\ 6\ 5}\ 6\ \overline{5\ 2}\ 5$	$\overline{2\ 5\ 3}\ \overline{2\ 3}\ \overline{\underline{1}\ 1\ 2}\ \overline{3\cdot}\ \overline{5}\ 3$	$\overline{2\ 3\ 2\ 1}$

认?　对景伤　情，试问（于）嫦　娥　　诉出只拙

$\overline{6\cdot}\ \overline{7\ 6\ 5}\ \overline{6\ 5\ 6}\ \overline{2\ 3\ 2\ 1}\ \overline{6\ 6\ 1}$	$1\ \overset{\vee}{3}\ \overline{2\ 3}\ \overline{2\ 2\ 5}\ \overline{3\ 5\ 2}\ \overset{\#}{4}\ 3\ \overset{\vee}{7}$

来　　　　　　因。　　　你今可知阮

$5\ \overline{7\ 6\ 5}\ 6$	$\overline{2\ 3\ 5}\ \overline{3\ 3}\ 2\ \overline{3\ 5\ 2}\ 5$	$2\ \overset{\vee}{5}\ \overline{5\ 3}\ \overline{3\ 2\ 1}\ \overline{\underline{7}\ 6}\ \overline{2\ 3}\ \overline{\underline{1}\ \underline{3}\ 2\ 2}$

守　只（守只)孤栖债，今卜何时　可　　　得

$\frac{4}{4}\ \overline{6\ 6\ 7}\ \overline{6\cdot}\ (\overline{3\ 3\ 3\ 5}\ |\ \overline{6\ 5\ 6}\ \overline{3\ 2\ 5\ 2}\ |\ \overline{5\ 2\ 0\ 5}\ \overline{3\ ^{\#}4\ 3\ 2\ 1\ 3}\ |\ \overline{3\ 2\ 0\ 3}\ \overline{1\ 2\ 1\ 5}\ |\ \overline{6\cdot}\ \overline{3\ 2\ 5\ 2\ 3\ 2}\ |$

尽?

6̣ 2 5 3ᵃ4̲3̲2̲1̲2) |⁸₄ 6 6̲6̲1̲6̲1̇ - 2̲2̲1̲7̲6̲7̲5̲ | 1̇ 6̲7̲5̲5̲ 6. ⌄3 5. 3̲2̲3̲2̲3̲ |

怨　　　　　（于）（怨）　伊（阮）恨

1̇ 5 6̲6̲ ⌄3 7̲6̲5̲6̲ 3̲5̲5̲2̲ | 2 ⌄5̲5̲3̲3̲ 1̲3̲3̲2̲ 3̲1̲2̲1̲5̣ |

伊，　问你千　声因何无一　半　　声

6̣ ⌄3̲2̲3̲2̲ 3̲2̲6̲2̲ 5 3ᵃ4̲3̲2̲1̲2 | 7̲7̲6̲ 0 3̲ 7̲6̲5̲6̲ 3̲5̲5̲2̲ |

（肯来）相　　　　　应?　问　你　千　声因何无一

2 ⌄5̲5̲3ᵃ4̲3̲2̲1̲3̲ 3̲2̲2̲3̲1̲3̲2̲ |⁴₄ 1̇ 6̲7̲6̲6̲5̲6̲ | 5̲6̲5̲3̲2̲3̲2̲3̲ | 2 - 0 0 ‖

半　　声　通来相应。　哩唠哗唠哩哗　　哗。

52. 叠字驻马听

《李世民游地府》李世民唱：情由诉起

1=♭E ⁸₄ ⁴₄

【七撩散起】

卅2 5 3 2 7̲.6̲5̲ 6̣ - 5 5 2 - 7 6̣ ⌄3̲.3̲6̲6̲5̲ 3̲3̲2̲ |⁸₄ 2 2̲2̲1̲7̲6̲ 2 3̲2̲1̲3̲2̲ |

情由　　　　诉起，　　　　　　阴司

5̲6̲5̲3̲2̲ 6̲1̲2̲3̲ 2̲2̲7̲6̲ | 3̲5̲ 2̲3̲1̲ 1̲3̲2̲6̲2̲ 7̲2̲7̲6̲ 5̲6̲5̲6̲ |

法　度刑罚有　例，掌罚　不　（不）　轻

2̲6̲2̲2̲ 5̲3̲2̲2̲1̲1̲3̲2̲ 7̲5̲ | 6̲5̲3̲1̲6̲2̲. 6̣ 3̲2̲1̲3̲2̲ | 2̲5̲3̲2̲3̲1̲2̲3̲2̲ 6̲7̲6̲ 7 |

微。　　　　　十殿　阎罗　（十殿阎罗）

6̣ 3̲3̲ 5̲3̲2̲3̲ 2̲3̲1̲1̲3̲2̲ | 2 2̲2̲1̲7̲6̲ 6̣ 3̲2̲1̲3̲2̲ | 5̲6̲5̲3̲2̲ 6̲2̲1̲6̲ 2̲3̲2̲1̲ |

齐　到，　　　　前遮　后　拥罗列,皆是星宿

3̲3̲2̲1̲1̲3̲2̲6̲2̲ 7̲2̲7̲6̲5̲6̲5̲6̲ | 2̲6̲2̲2̲ 5̲3̲2̲2̲1̲1̲3̲2̲ 7̲7̲ | 6̲5̲3̲1̲6̲2̲. 6̣ 3̲2̲1̲3̲2̲ |

相　　（相）　随　侍。　　　　　忽见

5̲6̲5̲3̲5̲ 2̲2̲1̲ 2 1̲1̲2̲6̲ | 3̲3̲2̲3̲1̲1̲3̲2̲6̲2̲ 7̲6̲ 5̲6̲5̲6̲ |

龙　王　端立丹墀,声声讨命来　　　相

72



```
2 6 2 2 5 3 2 2 1 1 3 2  7 7 | 6 5 3 1 6 2. 6  3 2 1 3 2 | 5 6 5 3 2  2 6 1 1  2 2 2 2 |
缠。                              幸 得 崔   判 喝 退 冤 家, 吓 得 我 这
```

```
1 3 2 1 3 2 6 2  7 2 7 6 5 6 5 6 | 2 6 2 2  5 3 2 2 1 1 3 2  7 5 | 6 - 1 3 2 1 2 2  3 1 3 2 6 |
心 神 如 醉 痴。                         (合)文 卷 依 律
```

```
1 6 6 5 7 6 7 5  6 6  i 5 6 5 3 | 5  3 1 6 2. 6  3 2 1 3 2 | 5 6 5 3 2  1 1 2 2  6 2 1 |
拟,文 卷    依 律 拟。      幸 得 崔   判 将 三 改 五,回 阳
```

```
3  3 2 1 3 2 ˇ 5  3 5 6 5  3 2 | 2 6 2 2  5 3 2 2 1 1 3 2 2 7 5 | 4/4 6 - 0 0 ‖
增 寿    二 纪。
```

53. 催　拍

《吕后斩韩》刘盈唱：仿佛间见你

1=♭E 8/4 4/4

【七撩散起】

```
廾 3 - 3 2 - 1 3 3. 3 6 1 3 3 1 3 2 - 6 6 1 1  2 1 2 1 6 | 8/4 6 5 3 2 2 3. 5  5 3 2 #4 3 |
仿 佛 间 见 你 来(我)自 己 喉 短,                            细
```

```
6 - i 2 6 5  i 5  i 6 7 6 5  3 6 | 3 6 5 3 3 2 2 #4 3 - 2 3 2 6 |
思 量     我 母 后        (不 汝)
```

```
1. 6 1 6 1 1  2 1  5. 3 2 3 2 3 | i 6 6  i 6 7 6 5 3 6  5 6 5 5 |
    做 可 绝。
```

```
3 #4 3 2 1 2 2 3. 5 i 6 6  5 3 2 | 2  3 3  5 3 2 2/3 3  2 7 6 2 7 |
总   是   父   王,只 总  是
```

```
6  3 3  5 3 5 2 3  2 3 1 1 3 2 | 2  2 2 7 5 6  2  5. 3 2 #4 3 |
父   王           在 日
```

```
6 - i 2 i 6 i  6 i 5 5 6 5 5 | 5 5. 3 2 #4 3 i 5 6 - 5 3 | 5 3 5 5  5 3 3 6 5 0 5 3 5 2 3 |
虐(虐)爱,  爱 恁 母 子 会 可   (可)  过,
```

73

2 2 2 7 6. 5 5.3 2 #4 3 | 6 - 1 2 1 6 1 6 1 5 5 6 5 2 |

致 使 今 (今) 日 才 会

5 5.3 2 #4 3 ˇ1 6 5 6 - 5 6 | 5 3 5 5 5 3 3 6 5 0 5 3 5 2 3 |

结 成 这 冤 (冤) 祸。

2 6 2 - 0 1 6 5 3 6 5 3 | 2 3 1 2 #4 3. 5 1 6 6 5 3 2 |

蹉 跎 间 要 说

2 3 3 5 3 2 6 1 7 6 6 1 3 5 | 3 5 6 5 5 3 2 6 1 2 2 3 2 6 |

这 话 不 (不) 敢

1 6 6 1 2 2 3 2/3 0 2 2 - | 6 2 3 1 6 1 2 ˇ5 3 5 6 5 5 3 1 | 4/4 2 3/2 0 0 0 ‖

说, 可 惜 年 岁 天 句 未。

54. 赛 红 娘

《三藏取经》深沙神唱：天赐我好食禄

1=♭E 8/4 4/4

【七撩散起】

卅2 3 3 - 3 1 3 1 1 1 3 2 - ˇ5. 1 6 6 5 6 | 8/4 5 6 5 3 3 5 3 2 5 3 2 1 1 6 1 |

天 赐 我, 好 食 禄、 好 (于) 适 骚, 肥 (肥)

5 5 3 3 5 3 3 2 3 1 7 6 1 2 | 2 ˇ3 3 2 3 2 7 6 5 6 1 1 0 2 7 6 |

和 (和) 尚 不 (不) 轻 (轻)

5 3 5 5 6 6 2 2 2 7 2 7 6 5 6 | 2 3 2 3 1 6 2 6 6 0 2 7 2 7 6 5 6 |

可。 紧 磨 刀, 掠 只 和 尚 泼 头

2 3 2 3 1 6 1 0 3 2 5 3 3 2 3 1 | 1 0 5 5 3 2 5 2 2 5 3 2 | 4/4 1 (3 2 7 6 1 2 6 | 1 - 0 0) ‖

剖, 慢 慢 配 酒 吃 适 骚。

74

55. 千 秋 岁

《子仪拜寿》琼英唱：数枝头，花红白

75

迷。　正是花不迷人,果然　咱　人　(于)自　迷,(帮腔)哩　唠哩　哇,

哩　唠　哇,　哇啊哩哇　唠,　哇啊哩哇　唠,哩哇　唠哩　哇　唠哩

哩,　哩哇　唠哩　哇　哩　唠,唠哩　哇。

56.带 花 回

《李世民游地府》何翠莲唱：伸玉指

1=♭E 8/4 4/4

【七撩散起过三撩】

伸玉指

拾　起

炉　(炉)香,　　　深　深　百　　拜(深深百　拜)求保

佑。　　　愿得　夫　君

早返　(返)乡里,　何　氏　情　愿(何氏情　愿　情愿)减

岁　寿。　　　再　(再)　告

(告　于告)　路　上　　君身

76

6 - 1̇ 2̇ 1̇ 6̇ 1̇ | 1̇ 1̇ 6 7 6 5 3 6 | 5 6̇ 7 6 3 3 6 6 5 5 | 3 5 3 2 | 5 2 3 1 6̇ 2· | 2 5 3 3 2· 1̇ 6 1 |
莫（莫） 得 贪 花 （共）恋 酒， 须 念

3 3 2 3 1 2 | 3 2 5 2 5 2 5 3 2 | 6̇ 3 3 2 2 7 6 7 6 6 7 6 6 | 5̣ 3 5 5 6· 2 5 3 3 2 1 6 1 |
旧 人（须 念）阮（旧 人）情 意 绸 缪。 许 时

3 3 2 3 1 2 | 5 5 5 5 5 2 5 3 2 | 6̇ 3 3 2 2 7 6 2 | 2 2 7 2 7 6 5 5 | 6̣ ˇ3 2 3 1 2 - 5 5 3 3 2 3 |
返 来，许 时 返 来，咱 夫 妻 恩 爱 （不汝）依 （依）

⁴⁄₄ 2 0 0 0 | (1̇ 6 7 6 5 5 6 | 5 6 5 3 3 6 5 | 5̣ ˇ3 2 6̇ 1 1 2 | 3 - 3 6 5 3 |
旧。 （帮腔）哽 唠哩， 哩 唠 哽， 哽啊哩哽

2 2 6̇ 2 3 6 5 3 | 2 5 3 2 5 3 2 | 1 3 3 2 3 2 3 1 | 2 6̇ - 3 2 |
唠， 哽啊哩哽 唠哩哽 唠哩哽 唠 哽 哩 哩哽

1 3 3 2 3 2 3 1 | 2 3 2 7 6̇ 6̇ 2 | 1 7 6 - 6 1 | 2 2 3 2 2 7 7 | 6̣ - 0 0)‖
唠哩 唠哩 唠唠哩哽。

57.误　佳　期

《取东西川》伏氏唱：终日皱双眉

1=♭E ⁸⁄₄ ⁴⁄₄

【七撩散起过三撩】

卄2 3 2 1 1 3 2 - ˇ6 6 1̇ 5 6 5 3 | ⁸⁄₄ 5 2 3 5 3 #4 3 2 1 2 2 5 3 2 2 #4 3 ˇ|
终 日 皱 双 眉，

5 1 6 6 5 3 2 6̇ 1 1 2 3 5 3 2 | 3 1 3 3 2 3 2 7 6 1 5 6 1 1 0 2 1 2 1 7 |
倚 门 空 等 待，

6 7 6 5 3 5 5 6· ˇ6 2 1 2 1 7 6 6 | 6 5 6 5 1̇ 6 5 3 5 3 2 | 2 3 2 1 6 1 1 3 2 3 1 2· 3 2 0 5 3 2 |
一 去 无 消 息， （于）

2[#]43 23 276 77 276 | 5 3556. ⌄62121166 | 212205352.161132 |
至今 未返 来。 坐卧 不 (不) 安，

5166 5 3 261 235 32 | 31332327615611021217 |
烦恼 计 反 败。

6765 3 55 6. ⌄62121166 | 212205352.161132 |
恭祝 皇 (皇) 天，

5166 5 3261 12 3532 | 31332327615611021217 |
暗 处 (相) 推 排。

6165 3 55 6. ⌄62121166 | 212205352.161132 |
内外 相 (相) 应，

5166 5 3261 12 3532 | 313323276156110 21 ⌄12 |
曹 贼 定 遭 败。 (合)树鸟

31332327615611021211 | 5166 5 3261 12 353.2 |
叫， 枉 你 声 声

1327656162121.766 | 212205352 31 - 2.7 | 6 27621656532532 |
哀， 想阮 一 (一) 身， 阮身除死 无 大

1 ⌄2.7621656532532 | 4/4 1(61.) 2 6 | 1 2122 66 | 212205 31 |
灾，阮身除死 无 大 灾。 哩唠 哖,哩哖哩 唠 哖， 啊哩唠

2122 ⌄55 | 1 653653 | 2. 53216 | 2(227257 | 6 - 0 0) ‖
哖， 唠唠哩哖 哖啊哩哖唠， 啊哩唠哖。

58. 渔 家 傲

《岳侯征金》银瓶唱：素患难，非分享尊荣

59. 蔷 薇 花

《楚昭复国》潘玉蕴、柳金娘唱：池水明镜

80

60.山坡里羊

《织锦回文》苏若兰唱：强企阮行上几里

1=♭E 8/4 4/4

【七撩过三撩】

6765 33 55 05 1︱1 5 6765 3 5︱35 33 03 27 62 76 56 55︱
强　企　阮行上　有几　（几）里，

6765 33 55 05 1︱1 5 6765 3 5︱35 33 03 27 62 76 56 55︱
值　曾　识出　此宅　（宅）院？

3 ♯4 3 2 1 2 4 3ˇ2 5 3434 3.2 1 2 1 2︱3 2 ♯4 3 0 5 3 2 3 1 1 0 1 2︱
见许崎　岖　高低重叠　山　（山）岭，　　况兼

3 5 3 21 3 3 23 27 61 65 11︱5 3. 3 23 12 3 53 21 21 7︱
坑　水声真个噪　人　耳。

6765 3 5 55 6. ˇ5 1 66 5 3 2︱1 33 32 17 61 1ˇ33 13 61︱
　　竹　林　鹧　　　鸪，见许树林内

25 33 21 76 26 11 21 33︱3 5 6 5 1 1 33 23 27 01 56 11︱
鹧　鸪　声声，为阮出路人许　　处

5 3. 3 23 21 3 53 21 21 7︱6765 3 5 55 6. ˇ5 1 66 5 3 2︱
啼。　　　　　　　　　　　负　义

1 33 32 17 6 3ˇ333 32 61︱25 33 21 76 26 11 2 153︱
禽　　鸟，见许障般负义　禽　　　鸟，　　亲像

81

61.孝　顺　歌

《征取河东》薛王唱：心忧虑，愁双眉

1=♭E 8/4 4/4

【七撩过三撩】

(6 6 | 8/4 1) 2 2321 3327 6561 | 5 32 #43 25 35 231 –
心 忧虑，愁 双 眉，恨 杀

1 0 1321 3527 6561 | 5 3532 122 #43 2243
南宋 兴 兵 来。

3 0 1321 32 312656 | 1 0 6272 – 72766
杨业 不 出 战，未知 为 乜

23266 1. 62 2 72766 | 23266 1. 5 532 ♮43
事？ 乜人 疑 猜， 要是

6 – 1265 35 1 61653 5 | 3 0 5532 3323 126 56
私（私）通 不 良 心 行

1216 61. 2532 1 61 | 5 33 535 231 – 62
歹？ 三 军 不（不） 发， 令人

1 266 216 56535 2532 | 1 621 276 56535 2532
多少 乜 挂 碍。令人 多少 乜 挂

4/4 1(61) 02 6 | 1 21226 6 | 21220531 2122 55
碍。（帮腔）哩 唠 哩哩哩 唠 哩哩 哩哩 哩哩

1 65365 3 | 2. 5321 6 | 2(22722 5 | 6 –)
哩哩，哩哩哩哩哩唠， 哩 唠 哩哩。

83

62.狮 子 序

《斩赵期》姚期唱：行装收拾了当

1=♭E 8/4 4/4

【七撩过三撩】

2 1 2 2 0 3 2 2 | 8/4 7 6 7 5 5 6. ∨ 3 5 2 3 2 3 |
行 （行） 装 收 拾 了

6 7 6 5 3 5 5 6 5 1 1 5 6 7 6 5 3 2 | 2 3 1 1 ∨ 1 2 3 5 3 5 2 3 |
当, 咱夫妻 恩 （恩） 爱（不汝）怎

3 5 6 5 5 3 2 6 1 2 2 0 3 2 2 | 7 6 7 5 5 6. ∨ 2 2 2 3 #4 3 2 2 3 |
（在） 甘 放 （放） 断。 相 邀 出

2 6 2 2 0 3 2 2 2 1 0 7 7 2 7 6 5 5 | 6 7 6 7 5 5 6. ∨ 5 5 6 7 6 5 3 2 |
门, 勿 问

2 1 1 0 1 2 3 5 3 5 2 3 | 3 5 6 5 5 3 2 6 1 2 2 0 3 2 2 |
山 （山） 高 水 深 共 （共） 路 （路）

7 6 7 5 5 6. ∨ 3 2 0 3 2 2 | 7 6 7 5 5 6. ∨ 1 1 5 6 7 6 5 3 2 |
远。 见 前 村, 种 竹

2 3 1 1 ∨ 1 2 3 5 5 2 2 3 | 3 ∨ 5 6 5 5 3 2 6 1 2 2 0 3 2 2 |
栽 （栽） 花 插 柳 又 （又） 间 （间）

7 6 7 5 5 6. ∨ 2 2 3 #4 3 2 2 3 | 2 6 2 - 2 2 2 1 0 6 7 2 7 6 5 5 |
桑。 山 溪 水 反

6 7 6 7 5 5 6. 2 5. 3 2 3 2 3 | 6 7 6 5 3 5 5 6. ∨ 5 5 6 7 6 5 3 5 2 |
是 好 光 景, 任 那 是

2. 3 1 1. ∨ 1 2 3 5 5 3 5 6 | 6 7 5 5 6 7 6 2 2 7 2 7 7 6 7 |
丹 （丹） 青 一 笔 画 （画）不

4/4 6 - (5 5 3 5) | 6 - 6 2 7 6 | 5 3 5 6 2 7 6 | 5 ∨ 6 1 6 5 3 2 |
全。 唠 哖, 哖啊哩哖 唠, 哖啊哩哖 唠, 哖 唠

84

5 2 3 - 2 3 1 | 2 1 2 0 3 5 | 2 - 5 1 6 5 | i 5 6 7 6 5 6 |
哩，　　　哩唠哖，　　哖哩唠，　　唠哩哖唠哩，　　　唠哩

5 3 5 - 3 3 | 6 6 5 3 3 2 | 2（2 2 7 2 2 5 | 6 - 0 0）‖
哖。

63. 锦 缠 道

《湘子成道》韩湘子唱：论天机人岂知

1=♭E　8/4　4/4

【七撩散起过三撩】

6 - 2 2 6 - 3 2 - 5 - 3 2 - 7·6 5 6 - 5· 7 6 2 7 6 5 6 |
论 天 机，　　　　　　　　　　　人

3 2 3 3 5 3 2 3 2 3 1 1 3 2 | 2 2 1 6 3 6 7 6 7 6 5 3 6 5 3 |
岂　　知，　　　　　　看世人

2 5 5 3 3 2 1 7 6 2 3 1 3 2 2 | 7 7 6 7 5 5 6· 5· 7 6 2 7 6 5 6 |
纷　纷为名 利。　　　都

2 - 3 6 5 3 2 3 2 1 6 1 1 3 2 | 6 2 i 6 i 5 5 7 6 5 5 3 2 3 2 3 |
不（不）如　做仙可办

i 5 6 6 6 6 3 6 6 3 6 5 3 | 2 5 5 3 3 2 1 7 6 2 3 1 3 2 2 |
宜，　身乘白鹤 飞　上 九 重

7 6 7 5 5 6· 5· 7 6 2 7 6 5 6 | 2 - 3 6 5 3 2 3 2 1 6 1 1 3 2 |
天，　醉　卧 白 云

6 2 i 6 i 5 5 7 6 5 6 5 3 2 3 2 3 | i 5 6 6 3 5 6 7 6 7 6 5 3 6 5 3 |
深 处　浪 里。 恨（于）我 叔

2 5 5 3 3 2 1 7 6 2 3 1 3 2 2 | 7 6 7 5 5 6· 5· 7 6 2 7 6 5 6 |
把　我言语如风过 耳，　患

2 - 3 6 5 3 2 3 2 1 6 1 1 3 2 | 6 2 i 6 i 5 5 7 6 5 6 5 3 2 3 2 3 |
难（难）处　反悔 （于）可

85

迟。 蓝关岭上 雪霏霏 高接

天， 马 不(不) 前

寸(于) 步 (于) 难 移， 受(于)雪 冻

谁 人 通 扶 持。 我

须(须) 着 展 起 (于) 神

机， 举 起 扫 帚 掠霜雪 扫 去 北

天， 即 知 韩 湘 子 是 活 仙 觉 悟

真 机， 即 知 韩 湘 子 是 活 仙

觉 悟 (于) 真 机。 哩 唠哩

哇， 哩 唠 哇， 哇啊哩哇 唠， 哇啊哩哇

唠,哩哇 唠哩 哇， 唠哩 哇 唠哩， 哩哇 唠哩 哇， 唠

哩 唠 唠哩 哇。

86

64.醉 扶 归

《桃园结义》吕布唱：小姐千金身

87

65.三 遇 犯

《白蛇传》小青唱：娘娘一去

1=♭E 4/4

【三撩】

(2 2 5 5 3 2 6 1 | 2) 2 #4 3 | 6 1 2 1 6 7 6 5 | 5 3 5 2 3 6·5 3 6
　　　　　　　　　　　　娘娘　一（于）去　　至今　未　见返

5 3 0 5 3·5 2 6 | 2 - 2 5 | 2 5 3 3 2 3 2 6 | 7 7 0 2 7 2
圆，　　　　　　为着　人　情　即着拼生　舍

6·7 5 5 6 7 6 | 6 ᵛ5 5 3 | 6 1 2 1 7 6 5 | 5 3 2 3 6·5 3 6
死。　　　　　枉阮　此地　　等，望不见归

5 3 0 5 3·5 2 6 | 2 0 2 5 2 | 0 5 3 2 6 1 2 | 6 7 0 2 7 2
期。　　　　　烦恼　此去，　　逢着　劫

6·7 5 5 6 7 6 | 6 ᵛ6 - 1 | 2 ᵛ6 1 2 6 5 | 3 6 6 3 7 6 5
星，　　　　误　官　人（误　官　人）此地　袂救得会再

6 3 0 5 3·5 2 6 | 2 0 2 6 2 | 6 2 0 3 2 1 | 6 6 6 0 3 2 1 | 2 0 3 2
生，　　　　致误阮　娘娘　此地无　倒　边。　今日

3 6 5 3 2 3 1 | 1 0 3 2 1 2 | 3 6 5 3 2 6 1 | 3 1 0 1 2·7 6
方　知，　　今日　方　知阮怯命障不

5 ᵛ1 6 6 5 1 | 3 5 5 1 1 6 5 | 1 0 2 3 3 5 | 3 2 1 0 1 3
是。悔当初娘娘怎可结连　理，　致惹今日有这

2 3 2 1 3 2 7 | 6 6 6 1 6 1 | 1 ᵛ3 2 6 1 2 | 1 0 2 3 3 5 | 3 2 1 0 1 3
千辛万苦,今卜共谁人　可诉　起。　致惹今日有这

1 3 2 3 2 1 | 6 6 6 1 6 1 | 1 ᵛ3 2 3 2 1 6 1 2 | 6 1 3 2 1 7 6 5 | 6 - 0 0 ‖
万苦千辛,今卜共谁人　可诉　　起。

88

66. 无 处 栖 尾①

《羚羊锁》苗郁青唱：兄妹强企

1=♭E 4/4

【三掂】

6 - 1̇ 6 1 2̇ | 1̇ 1̇ 6 5 6 5 3 | 2̇ 3 5 7 6 | 6 - 7 6 7 6 5 |

兄 妹 （不 汝）强 企 披 星

5 2 3 2̇3̇2̇7̇6̇ | 2̇ 3 1 6 2̇ ∨6 5 3 2 | 3̇#4̇3̇1 2 | 1.2 3 4 | 3.2 3 3 3 6 |

戴 月 阮 向 前 去， 阮 家 乡 遭 兵 乱， 掠 阮

3̇#4̇3̇5 6 6 0 2 5 | 3 2 3.2 1 2 3 5 | 2 5 3 3 3 5 | 2 2 3̇2̇1̇3̇2̇1̇ |

一 家 拆 散 分 开， 那 得 我 目 淬 汪 汪 只 地 泪 （于）淋

1̇7̇6̇5̇5̇7̇6̇ | 6 - 1.3 2 7 | 6 7 6 5 6 - 5 | 5 3 2 1 2 | 3 4 3 2 1 2 2 4 3 |

滴。 恨 杀 冤 家 可 （于）负 义，

3 5 3̇#4̇3̇2 1 2 | 3 ∨2̇ 3 2 7 6̇ | 2̇ 3 2 1 2 5 3 2 | 3.2 3 3 ∨5 3 |

贪 恋 幸 富 贵， 将 这 结 发 妻 一 旦 来 抛 弃， 只 遭

5 2̇ 2 3 5 | 3 5 2̇2̇5̇2̇ | 0 5 3 2̇ 6.1 6 1 2̇ | 2̇ 3 5 3 2 7 6 | 7̇5̇6̇ 2 6 |

见 面， 将 拙 真 情 从 头 责 问 亏 心 薄 （于）情 人。 劝 贤

2̇3̇2̇1̇2̇2̇4̇3̇ | 6.2 7 6 5 6 5 3 | 2̇ 3 5 7 6 | 6 - 7 6 7 6 5 | 5 2 3 2̇3̇2̇7̇6̇ |

妹， 劝 （不 汝）贤 妹 你 今 不 用 （于）珠 泪

2̇ 3 1 6 2̇ 3 3 | 2 2 - 1 7̇ | 1̇7̇3̇2̇0̇5̇3̇2̇ | 3 - 3 5 | 5 3 2 0 1 2̇ |

啼， 心 坚 何 怕 硷 得 相 见， 风 雪 急（于）霏

3̇2̇3̇3̇ ∨5.5 | 3 5 2̇ ∨3 5 | 2 5 3 2̇5̇2̇ | 0 5 3 2̇ 6.1 6 1 2̇ |

霏， 迢 迢 奔 驰 千 里 路 途， 兄 妹 赶 到 城 内

2̇ 3 5 3 2 7 6 | 7̇5̇6̇ 6 5 5 | 3 5 2̇ ∨3 5 | 2 5 3 2̇5̇2̇ |

找（于）店 铺， 迢 迢 奔 驰 千 里 路 途， 兄 妹 赶 到

0 5 3 2̇ 6.1 6 1 2̇ | 2̇ 3 5 3 2 7 6 | 7̇5̇5̇6̇7̇6̇ | 6 - 0 0 ‖

城 内 找（于）店 铺。

① 据查南音相类似曲目，本曲牌名为【北相思】，"无处栖止"为曲目名，《无处栖尾》是《无处栖止》曲目邻近结束的部分。

89

67.月儿高（二）

《临潼斗宝》费无忌唱：心喜欢

1=♭E 4/4

【三撩】

(2 5̲5̲3̲2̲6̲1 | 2 -)2̲3̲ | 2 6̲6̲1̲6̲ 3̲ | 2̲.1̲6̲1̲3̲3̲2̲ | 2 ᵛ2̲ 5̲3̲2̲ |
　　　　　　　　心喜　欢,(我今)心内喜　欢,　　　　　入朝

2 0 3̲3̲2̲1̲ | 3 2̲7̲6̲1̲ | 2̲ 6̲5̲5̲6̲7̲6̲ | 6̲ ᵛ5̲ 5̲3̲2̲ | 2 0 3̲3̲2̲1̲ |
不论　早共许暗,　　　楚王　　心内

3 2̲7̲6̲1̲ | 2̲ 6̲.7̲5̲5̲6̲7̲6̲ | 6̲ 2 5̲3̲2̲ | 2 0 1̲3̲2̲1̲ | 3 2̲.7̲6̲1̲ 2̲ |
专爱　我。　　　刘武　　　尽由　我摆

6̲.7̲5̲5̲6̲7̲6̲ | 7̲ 7̲7̲6̲5̲ | 7̲ 5̲5̲6̲ - | 2̲ 5̲3̲2̲1̲ | 5̲′0 0 0 | 6̲6̲7̲5̲ |
拨。　　值个　无　理,　　搬挑　就杀。　　　　值一人无

7̲ 5̲5̲6̲ - | 2̲ 5̲3̲2̲1̲6̲ | 5̲′0 0 0 | 6̲ 2 7̲6̲ | 7̲ 5̲5̲6̲ - | 2̲ 5̲3̲2̲1̲6̲ |
理,　搬挑　就杀。　　　　唠哐　唠哩,　　　唠哩　唠

2 - - 7̲2̲ | 6̲ 2̲ 7̲2̲5̲ | 7̲ 5̲ 6̲ 3̲5̲ | 2̲ 5̲5̲3̲2̲1̲6̲ | 2(5̲5̲3̲2̲6̲1 | 2 - - 0)‖
哐,　　哐哩唠哐　唠哩,　　哐哩唠哩　唠哐。

68.书　中　说

《十朋猜》王母唱：书中说

1=♭E 4/4

【三撩】

2 2̲3̲ | 2̲′6̲6̲2̲3̲2̲1̲ | 6̲ 6̲6̲2̲2̲1̲ | 6̲ 6̲6̲2̲ 6̲ | 6̲ 6̲6̲2̲2̲1̲6̲ |
书中　说,(尔只)书中　说　　话　可不　是,

1 - 2̲3̲ 5̲ | 2̲ 3̲.5̲3̲ 2̲3̲1̲ | 3̲.5̲3̲3̲2̲ | 2̲ 3̲3̲2̲3̲2̲1̲6̲1̲2̲ |
　致惹　一家人　都　　　(都)怨

6̲1̲3̲2̲1̲7̲6̲ | 6̲ - 3̲.2̲1̲2̲ | 5̲2̲3̲3̲0 3̲5̲ | 3̲5̲3̲2̲1̲ 1̲2̲ |
气。　　伊骂你　　(骂你)辜恩共负

$\overline{3\ 2\ 3}\ 3\ \ 3\ \ 2\ |\ \overline{1\ 1}\ 0\ \overline{1\ 2}\ \dot6\ |\ \overline{\dot6\ \dot6}\ \overline{\dot6\ 2}\ \overline{2\ 1}\ \dot6\ |\ 1\ -\ \dot3.\ \underline{2}\ \overline{1\ 2}\ |$

义， 伊今 又骂 你无 行 止。 伊后

$\overline{5\ 2\ 3}\ \ 5\ \overline{\dot1\ 6\ 5}\ |\ \overline{3\ \ 3}\ \overline{3\ \dot6}\ \overline{\dot6\ 5}\ |\ 5\ -\ 2\ 3\ 5\ |\ \overline{3\ 5}\ \overline{3\ 2}\ \overline{1\ 2}\ \overline{5\ 5}\ |$

母 相迫 勒， 迫甲 媳妇 着再 做

$\overline{3\ 2\ 3}\ 3\ 0\ \overline{1\ \dot6}\ 1\ |\ \overline{3\ 2}\ 0\ 1\ \underline{2.\dot7}\ \overline{6\ 7}\ |\ \overline{\dot6\ \ \dot6}\ \overline{\dot6\ 2}\ \overline{2\ 1}\ |\ \overline{1\ 1}\ \dot6\ \overline{5\ \dot6}\ 1\ |$

亲， 甲我 主张 都此 事 情， 我 媳妇伊即

$5\ \overline{1\ 1}\ \overline{\dot6\ 7}\ \overline{6\ 5}\ \dot3\ {}^{\sharp}4\ |\ \dot3\ \overline{\dot3\ \ \dot3}\ \overline{\dot6\ 5}\ |\ 5\ -\ 2\ 5\ |\ 3\ 2\ \overline{5\ 2}\ \overline{5\ 3}\ |$

推 说， 说 此 书， 说着 此休

$\overline{3\ 5}\ \overline{\dot6\ 1}\ \overline{6\ 1}\ |\ \underline{3.\ 5}\ \overline{3\ 3}\ 2\ |\ 2\ \overline{3\ 3}\ \overline{2\ 3}\ \overline{2\ 1}\ \overline{\dot6\ 1\ 2}\ |\ \overline{\dot6\ 1}\ \overline{3\ 2}\ \overline{1\ 7}\ \dot6\ |\ \dot6\ -\ \dot3.\ \underline{2}\ \overline{1\ 2}\ |$

书写 不是 我子 亲笔 字。 伊情

$\overline{3\ 2\ 3}\ \ 5\ \overline{\dot1\ 6\ 5}\ |\ \overline{5\ 5}\ 0\ \overline{5}\ \underline{3.\ 2}\ \overline{1\ 2}\ |\ \overline{3\ 2\ 3}\ \overline{5\ \dot6}\ 5\ |\ \overline{1\ 1}\ 0\ \overline{1}\ \overline{6\ 7}\ \overline{6\ 5}\ \overline{3\ 5}\ |$

愿 （情 愿） 削发 要做 尼 姑， 情愿 削发 要做 尼

$\overline{\dot6\ 5}\ \dot6\ \ 2\ \ 1\ |\ \overline{3\ 3}\ 0\ 1\ \underline{2.\dot7}\ \overline{6\ 7}\ |\ \overline{\dot6\ \ \dot6}\ \overline{\dot6\ 2}\ \overline{2\ 1}\ |\ 6.\ \underline{1}\ \overline{6\ 7}\ \overline{6\ 5}\ \dot3\ {}^{\sharp}4\ |$

姑， 甘心 守节 要过 一 世， 更 不迟

$\overline{3\ \ 3}\ \overline{3\ \dot6}\ \overline{\dot6\ 5}\ |\ 5\ -\ \underline{3.\ 2}\ \overline{1\ 2}\ |\ \overline{5\ 2\ 3}\ \ 5\ \overline{\dot1\ 6\ 5}\ |\ \overline{3\ \ 3}\ \overline{3\ \dot6}\ \overline{\dot6\ 5}\ |\ 5\ -\ 5\ \overline{5\ 5}\ |$

疑。 伊后 母 相迫 勒， 嗳！

$3\ -\ \overline{2\ 3}\ \overline{1\ \dot6}\ |\ \overline{1\ \dot6}\ -\ \dot6\ |\ 2\ \underline{2.\ 3}\ \overline{2\ \dot6}\ |\ \overline{2\ \dot6}\ -\ 2\ |\ \overline{2\ \dot6}.\ \overline{\dot1\ \dot6}\ \overline{\dot1\ \dot6}\ |\ \overline{\dot1\ \dot6}\ -\ 2\ |$

天！ 万 事到 头不 由 己， 到 许半 暝三 更， 投 落

$\overline{1\ 2}\ \overline{2\ \dot6}\ 1\ |\ \underline{3.\ 5}\ \overline{3\ 3}\ 2\ |\ 2\ \overline{3\ 3}\ \overline{2\ 3}\ \overline{2\ 1}\ \overline{\dot6\ 1\ 2}\ |\ \overline{\dot6\ 1}\ \overline{3\ 2}\ \overline{1\ 7}\ \overline{6\ 5}\ |\ \dot6\ -\ \|$

江 水死， 投落 深 江 （于） 水 死。

91

69.双 闺 尾

《牛郎织女》织女唱：咱夫妻

1=♭E 4/4

【三撩】

6 5 3 | 5 2 0 3 2.7 6 | 2 1 6 2 5 6 7 6 5 | 3 3 5 3 #4 3 2 |
咱 夫 妻 （于）隔 天 河， 每 日 相 思 情 深，阮

7 7 2 5 5 3 2 | 3 - 2.3 1 6 | 1 3 2 3 3 1 | 1 3 2 2 6 1 |
望 得 眼 将 穿， 深 恨 王 母，深 恨 王 母 你 来 拆 散

0 5 3 2 6 1 2 | 2 5 2 3.2 7 6 | 6.5 5 6 7 7 6 | 6 - 6.5 6 |
一 对 好 夫 妻。 感

6 2 2 1 7 6 7 | 6 6 5 6 5 3 2 | 2 3 6 6 6 5 | 5 3 5 5 6 1 6 5 |
（于）百 鸟 来 （于）仗 义，架 起

1 2 1 5 6 7 6 5 3 5 | 2 5 3 2 6 1 2 | 2 2 2 3 3 2 2 | 5 3 5 7 6 |
鹊 桥 （于）渡 阮 双 人 再 团 圆。

6 - 6 5 3 | 5 2 0 3 2 3 2 7 6 6 | 2 3 1 6 2 1 3 2 1 | 1 3 2 2 6 1 |
七 月 七 （于）来 相 会，任 凭 银 河 阻 隔 难 移

0 5 3 2 6 1 2 | 2 5 2 3 #4 3 2 7 6 | 6 5 5 6 7 7 6 | 6 - 6.3 6 |
心 爱 铁 石 坚。 鹊

6 2 2 1 7 6 7 | 6 5 6 5 3 2 | 2 3 6 6 5 | 6 3 5 5 6 1 6 5 |
（于）桥 会 不 再 来，任 待

5 1 2 5 2 5 | 0 5 3 2 6 1 2 | 2 2 2 3 3 2 2 | 5 3 5 5 6 1 6 5 |
王 母 暴 力 难 灭 夫 妻 （于）情 爱。任 待

5 1 2 5 2 5 | 0 5 3 2 6 1 2 | 2 2 2 3 3 2 2 | 5 3 5 7 6 | 6 - |
王 母 暴 力 难 灭 夫 妻 （于）情 爱。

92

70. 节 节 高

《楚昭复国》潘玉蕴、柳金娘唱：再尝玉液池

1=♭E 4/4

【三撩】

(2̲2̲ 5̲5̲ 3̲2̲ 6̲1̇ | 2 -) 3̲6̲ 5̲3̲ | 2̲3̲ 2̲1̲ 2̲2̲ #4̲3̲ | 1̇ 6̲5̲ 3̲6̲ 5̲3̲ |
　　　　　　　　　 再　　 尝　　　 玉　 液

2̲3̲ 2̲1̲ 2̲2̲ #4̲3̲ | 6 3̲6̲ 5 | 5 ˅5̲3̲ 2̲5̲ 3̲5̲ | 2̲·1̲ 6̲1̲ 1̲3̲ 2 |
池，　　　　　　 好　　　　 (于) 景　　　 致。

2̲ 0̲1̲ 2̲3̲ | 1̲ 2̲ ˅3̲3̲ | 1̲ 2̲ 6̲1̇ | 6̲7̲ 6̲5̲ 3̲6̲ 5̲3̲ | 5̲0̲3̲ 3̲2̲ 6̲1̇ |
透　出　御沟(透　出　御沟)　流　水　 急，流 不 尽

2̲·3̲ 2̲6̲ 7̲6̲ | 6̲5̲ 5̲6̲ 7̲7̲6̲ | 6̇ 0 1̲2̲ 3̲ | 2 2̲ ˅1̲2̲ 3̲ | 2̲ 2̲ 6̲1̇ |
小　洞　天，　　　 鱼　水　相　邀(鱼　水　相　邀)

6̲ 3̲6̲ 5̲ | 5 ˅5̲3̲ 2̲5̲ 3̲3̲ | 2̲·1̲ 6̲1̲ 1̲3̲ 2̲ | 2̲ ˅3̲3̲ 2̲ | 2̲ ˅5̲5̲ 2̲ |
春　　(春)　生　意。　　　　　 金　龟　　 摆　 水

2̲ ˅2̲ 3̲3̲ 2̲1̲ | 2̲·3̲ 2̲6̲ 7̲6̲ | 7̲6̲ 5̲6̲ 7̲7̲6̲ | 6̇ 0 1̲2̲ 3̲ | 2̲ 2̲ 6̲1̇ |
(龟　摆 水)　 来　游　 戏，　　　　 两　眼　睁　睁

3̲·5̲ 3̲ 2̲ | 2̲ ˅2̲3̲ 2̲7̲7̲6̲ | 7̲ - 3̲3̲ | 2̲ 2̲ 1̲2̲ | 3̲ 2̲ 2̲6̲1̇ |
目　泽　　　(目　泽)　滴。　两　眼　睁　睁(两　眼　睁　睁)

3̲·5̲ 3̲3̲ 2̲ | 2̲ ˅2̲3̲ 2̲6̲7̲6̲ | 7̲ (3̲5̲ 5̲6̲ 7̲5̲ | 6̇ - 0 0) ‖
目　泽　　　(目　泽)　滴。

71. 玉 抱 肚 （一）

《三藏取经》齐天、二郎神唱：拜告尊者

1=♭E 4/4

【三撩】

(6 1̲7̲ 6̲7̲ 6̲5̲ 3̲5̲ | 6 -)1̲6̲ | 5 3̲5̲ 1̲6̇ | 3̲5̲ 6̲5̲ 3̲5̲ | 5 ˅5̲3̲ 2̲5̲ 3̲5̲ |
　　　　　　　　　　 拜　告(拜　告)　　　 (于) 尊

2̲3̲ 1̲ 1̲2̲ 3̲5̲ | #4̲3̲ | 2̲·1̲ 6̲1̲ 2̲1̲ 6̲1̇ | 3̲5̲ 6̲ 6̲5̲3̲5̲ | 5̲ 0 1̲2̲ |
者，　　　　　　　　　　　　　　　　　　　　 为　阮

93

5 3 23 <u>2 3 1</u> | 1 ˅5 2 1 | <u>1 1</u> 6 - | 2 <u>1 1</u> 5̣ | 1̣ 5̣ - 3 |
本 师 （为 阮） 即 来 只 路 行。

<u>2 5 3 2</u> <u>1 3 2 3</u> | <u>1 2</u> <u>7 6</u> <u>5 1</u> <u>6 3</u> | 5̣ 0 2 1 | <u>1 6</u> 5̣ <u>5 5 1</u> | 1 - 0 <u>1 6 1</u> |
唐 三 藏 是 我 本 师

5̣ <u>3 3</u> <u>5 6 5̣</u> | 5̣ ˅<u>1 6</u> 1 | 3 - 3 2 | 2 - <u>1 6</u> 2 | <u>5. 6</u> <u>5 3</u> 5 |
名。 因 为 腹 饥 思 物 吃，

5̣ ˅2 2 1 | <u>1 1</u> <u>1 1</u> 6 | 5̣ <u>1. 6 1</u> | 5̣ <u>3 3</u> <u>5 6 5̣</u> | 5̣ ˅<u>1 6</u> 1 |
我 去 讨 水 要 来 给 他 吃。 返 来

3 - 3 2 | 2 0 <u>1 6</u> 2 | <u>5. 6</u> <u>5 3</u> 5 | 5̣ ˅6 - 1 | <u>5 6</u> <u>5 5</u> 3 |
本 师 不 见 影， 知 共 不 （于）知 你 着

2 5 <u>5 5</u> <u>3 5</u> | <u>2 3 1</u> <u>1 2 3 5</u> [#]<u>4 3</u> | 2 <u>1 6</u> 1 <u>2 1</u> <u>6 1</u> | <u>3 5̣</u> <u>6 5 3</u> 5 | 5 - ‖
共 阮 说 分 明。

72.玉抱肚（二）

《三藏取经》齐天、二郎神唱：拜告尊者

1=♭E 4/4

【三撩】

(6 <u>1 7 6</u> <u>5 3 5</u> | 6 -) <u>1 6</u> | 5 <u>3 5</u> <u>1 6</u> | 5 ˅<u>5 3 2</u> <u>5 3 5</u> | 2 ˅0 1 2 |
拜 告 （拜 告）（于）尊 者， 为 阮

2 3 2 - | 1 <u>1 1</u> 5 | 1 ˅<u>1 6</u> 5̣ <u>5 1</u> | 1 - 0 <u>1 6 1</u> | 5̣ ˅<u>1 6</u> 1 |
本 师 即 来 只 路 行。 唐 三 藏 是 我 本 师 名。 因 为

3 - 3 2 | 2 0 <u>1 6</u> 2 | 5̣ ˅2 2 1 | <u>1 1</u> <u>1 1</u> 6 | 5̣ 1 0 <u>1 6 1</u> | 5̣ ˅<u>1 6</u> 1 |
腹 饥 思 物 吃，我 去 讨 水 要 来 给 他 吃。 返 来

3 - 3 2 | 2 0 <u>1 6</u> 2 | 5̣ ˅6 - 1 | <u>5 6</u> <u>5 5</u> 3 | 2 5 <u>5 5</u> <u>3 5</u> | 5 0 ‖
本 师 不 见 影。知 共 不 （于）知 你 着 共 我 说 分 明。

73. 北 吾 乡

《羚羊锁》苗郁青唱：可恨番寇

95

74. 北 青 阳

《湘子成道》武淑金唱：强承尊命

1=♭E 4/4

【三撩】

75. 光 光 乍

《三藏取经》长老唱：居住方广寺

1=♭E 4/4

【三撩】

```
1 - - 6̲1̲ | 5̲̇ 5̲6̲6̲2̲1̲ | 1 - 0̲1̲6̲1̲ | 5̲̇ 5̲6̲6̲2̲1̲ | 1 - 2̲5̲3̲2̲ |
```
居　　　住　　方　广　寺，　　　　　　　　　　　　　直　来

```
1 6̣̲1̲ 2̲5̲3̲2̲ | 1̲3̲2̲7̣̲ 6̣̲2̲1̲6̣̲ | 1 - 5̲5̲3̲2̲ | 1̲3̲2̲7̣̲ 6̲5̲6̲1̲ |
```
庆　寿　　　生。　　　　　　　且　喜　太　子

```
1̲ 0̲5̲5̲ | 2̲ 0̲1̲3̲ | 2̲3̲ 0̲3̲2̲1̲ | 7̣̲6̣̲ 1̲2̲5̲3̲2̲ | 1 6̣1̲ - ‖
```
再　出　世，　五　百　尊　者　齐　贺　　喜。

76. 北猿餐（一）

《三藏取经》三藏唱：西天一路几万里

1=♭E 4/4

【三撩】

```
6 - 1̲7̲6̲7̲ | 6 - 5̲6̲5̲ ∨ | 3̲ 5. 5̲3̲2̲ | 1. 6̣̲5̣̲6̣̲5̣̲ | 1 2̲2̲2̲1̲6̣̲1̲ |
```
(帮腔)弥　陀　佛，　　弥　陀　佛，阿弥(阿弥)陀　佛，南无阿弥陀

```
5. 7̣̲6̣̲5̣̲6̣̲ | 6̣̲ 3̲ #4̲3̲ | 3̲ 2̲ ∨#4̲3̲ | 6 - 1̲7̲6̲7̲ ‖ 6 - 0 0 |
                                                        6 - 1̲7̲6̲7̲
```
佛。　　(三藏唱)西　天　一　路　几　万　　里，
　　　　　　　　　　　　　　　　　　　　(帮腔：弥　陀

```
6 - 5̲6̲5̲ | 3̲ 5. 5̲3̲2̲ | 1. 6̣̲5̣̲6̣̲5̣̲ | 1 2̲2̲2̲1̲6̣̲1̲ |
```
佛，　　弥　陀　佛，阿弥(阿弥)陀　佛，南无阿弥陀

```
5. 7̣̲6̣̲5̣̲6̣̲ | 6̣̲ 0̲1̲3̲ | 3̲ 2. 3̲2̲1̲ | 7̣̲6̣̲ 1̲2̲5̲3̲2̲ | 1. 6̣̲5̣̲6̣̲5̣̲ |
```
佛。　　(三藏唱)何　时　得　到　极　乐　　市?(帮腔)阿弥(阿弥)陀

```
1 2̲2̲2̲1̲6̣̲1̲ | 5. 7̣̲6̣̲5̣̲6̣̲ | 6̣̲ 2̲ #4̲3̲ | 3̲ ∨2̲ #4̲3̲ | 6 - 1̲7̲6̲7̲ |
```
佛，南无阿弥陀　佛。　　(三藏唱)一　路　行　来　受　奔

97

6 - 0 0 |

驰，

6 - 1̇ 7 6 7 | 6 - 5 6 5 | 3 5. 5 3 2 | 1. 6̣ 5̣ 6̣ 5̣ 6̣ |

（帮腔）弥　陀　　佛，　　弥　陀　佛，阿弥（阿弥）陀

1. 6̣ 5̣ 6̣ 5̣ 6̣ | 1 2̣ 2̣ 2̣ 1̣ 6̣ 1̣ | 5̣. 7̣ 6̣ 5̣ 6̣ | 6̣ 0 3 2 | 1 2. 3 2 1 | 7̣ 6̣ 1 2 5 3 2 |

佛，南无阿弥陀　佛。　　（三藏唱）四边人家　看　不

1. 6̣ 5̣ 6̣ 5̣ 6̣ | 1 2̣ 2̣ 2̣ 1̣ 6̣ 1̣ | 5̣. 7̣ 6̣ 5̣ 6̣ | 6̣ 2 ♯4 3 | 3 ∨ 2 4 3 |

见。（帮腔）阿　弥（阿弥）陀　佛，南无阿弥陀　佛。　　（三藏唱）面　前　　又　是

6 - 1̇ 7 6 7 | 6 - 0 0 |

大　江　池，

6 - 1̇ 7 6 7 | 6 - 5 6 5 ∨ | 3 5. 5 3 2 |

（帮腔）弥　陀　　佛，　　弥　陀

1. 6̣ 5̣ 6̣ 5̣ 6̣ | 1 2̣ 2̣ 2̣ 1̣ 6̣ 1̣ | 5̣. 7̣ 6̣ 5̣ 6̣ | 6̣ 0 1 3 | 1 3. 3 2 1 |

佛，阿弥（阿弥）陀　佛，南无阿弥陀　佛。　　（三藏唱）无　船　袂　得

7̣ 6̣ 1 2 5 3 2 | 1. 6̣ 5̣ 6̣ 5̣ 6̣ | 1 2̣ 2̣ 2̣ 1̣ 6̣ 1̣ | 5̣. 7̣ 6̣ 5̣ 6̣ | 6̣ 2 ♯4 3 |

过　江　时，（帮腔）阿弥（阿弥）陀　佛，南无阿弥陀　佛。　　（三藏唱）那　望

3 ∨ ♯4 4 3 | 6 - 1̇ 7 6 7 | 6 - 0 0 |

我　佛　相　扶　　持，

6 - 1̇ 7 6 7 | 6 - 5 6 5 ∨ |

（帮腔）弥　陀　　佛，

3 5. 5 3 2 | 1. 6̣ 5̣ 6̣ 5̣ 6̣ | 1 2̣ 2̣ 2̣ 1̣ 6̣ 1̣ | 5̣. 7̣ 6̣ 5̣ 6̣ | 6̣ 0 1 3 |

弥　陀　佛，阿弥（阿弥）陀　佛，南无阿弥陀　佛。　　（三藏唱）扶　持

2 3. 3 2 1 | 7̣ 6̣ 1 2 5 3 2 | 1 0 1 3 | 2 3. 3 2 1 | 7̣ 6̣ 1 2 5 3 2 |

三　藏　过　江　池，　扶　持　三　藏　过　江

1. 6̣ 5̣ 6̣ 5̣ 6̣ | 1 2̣ 2̣ 2̣ 1̣ 6̣ 1̣ | 5̣. 7̣ 6̣ 5̣ 6̣ | 6̣ - 0 0 ‖

池。（帮腔）阿　弥（阿弥）陀　佛，南无阿弥陀　佛。

78.红绣鞋（一）

《骂秦桧》李直、王能唱：秦桧该斩头项

1=♭E 4/4

【三撩】

```
      1 3 2 | 2 3 - 1 | 2 - - 0 | 2 0 0 0 | 2 0 3 2 1 | 2 2 #4 3 2 1 |
(李、王唱)秦 桧  该 斩 头 项。   (帮唱)通      通  弄通通，通 通啊弄通通
```

```
2 6 2 7 6 5 | 6 7 5 5 6 7 5 | 6 2 3 2 | 2 3 - 1 | 2 - - 0 |
通，一个弄 叮 咚。      (李、王唱)三 族  当夷 尽 空。
```

```
2 0 0 0 | 2 0 3 2 1 | 2 2 #4 3 2 1 | 2 6 2 7 6 5 | 6 7 5 5 6 7 6 |
(帮唱)通      通  弄通通，通 通啊弄通通 通，一个弄 叮 咚。
```

```
6 2 3 2 | 2 3 3 - | 1 2 - 2 3 | 2 - - 0 | 2 0 0 0 | 2 0 3 2 1 |
(李、王唱)天 圣   即日 灾(于) 祸 降。   (帮唱)通      通  弄通通，
```

```
2 2 #4 3 2 1 | 2 6 2 7 6 5 5 | 6 7 5 5 6 7 6 | 6 0 1 2 | 3 - 1 1 |
通 通啊弄通通 通，一个弄 叮  咚。      (李、王唱)绝宗 祀，未 是
```

```
2 - 1 1 | 1 3 3 3 | 2 - 3 1 | 2 - - 0 | 2 0 3 2 1 | 2 2 #4 3 2 1 |
重，六世 为牛，九世 娟 即 见 通。   (帮唱)通  弄通通，通 通啊弄通通
```

```
2 6 2 7 6 5 5 | 6 7 5 5 6 7 6 | 6 1 3 2 | 2 3 3 - | 2 3 1 1 |
通，一个弄 叮 咚。    (李、王唱)岳 侯  赠爵 封王 也是，
```

```
2 - - 0 | 2 0 0 0 | 2 0 3 2 1 | 2 2 #4 3 2 1 | 2 6 2 7 6 5 5 |
(帮唱)通      通      通  弄通通，通 通啊弄通通 通，一个弄 叮
```

```
6 7 5 5 6 7 6 | 6 1 3 2 | 2 3 3 - | 1 2 - 2 | 2 - - 0 |
咚，     (李、王唱)入 庙  绘形 就 兴 工，
```

100

2 0 0 0 | 2 0 3 2 1 | 2 2 #4 3 2 1 | 2 6 2 7 6 5 5 | 6 7 5 5 6 7 6 |

(帮唱)通　　　　　通　弄通通，通通啊弄通通通，一个弄 叮　咚。

6 2 3 2 | 2 1 3 - | 1 2 1 1 | 2 - - 0 | 2 0 0 0 | 2 0 3 2 1 |

(李、王唱)虽死　万古　名声也是　香。　(帮唱)通　　　　　通　弄通通，

2 2 #4 3 2 1 | 2 6 2 7 6 5 5 | 6 7 5 5 6 7 6 | 6 0 3 3 | 2 3 1 2 |

通　通 啊弄通通 通，一个弄 叮　咚。　(李、王唱)好子 孙，壮家

2 - 3 1 | 3 1 0 0 | 1 2 - 2 | 2 - - 0 | 2 0 0 0 |

邦，　足见 报应　有　　轻　重。　(帮唱)通

2 0 3 2 1 | 2 2 #4 3 2 1 | 2 6 2 7 6 5 5 | 6 7 5 5 6 7 6 | 6 - - - ‖

通　弄通通，通　通啊弄通 通，一个弄 叮　咚！

79. 红绣鞋（二）

《三藏取经》三藏、齐天唱：面前又是岭共山

1=♭E　4/4

【三撩】

(0 3 3 2 3 2 7 6 1 | 2 -) 2 #4 | 3 - 2 3 | 6 - 3 - | 6 3 3 6 6 5 3 | 5 - 5 - |

面前　又是 岭 共　山，　　　咱

3 - 2 3 1 6 | 1 - 6 6 | 6 2 6 2 | 1 6 6 2 2 1 6 | 1 2 #4 3 | 3 2 #4 3 |

今 紧　行上 莫得(于)放　宽。　　一路　行来

6 - - 3 | 6 3 3 6 6 5 3 | 5 - 3 1 | 3 1 6 1 | 3. 5 3 3 2 |

好　大　山，　　　得到 许地　心　内

2 3 3 2 3 2 1 1 2 | 6 1 2 1 7 6 | 6 2 6 2 | 2 - - - | 6 7 6 3 |

(于)即　　安。　　勿得(于)礼侪①　莫得(于)办

6 3 3 6 6 5 3 | 5 - 1 3 | 3 - 6 1 | 1 3 2 6 1 2 | 1 - ‖

咱②　　值时　得 到　阿弥陀　山？

① 礼侪："惜身"的意思。　　② 办咱：借音字，指"贫瘠"。

101

80. 抛 盛（一）

《白蛇传》和尚唱：从幼出家入沙门

1=♭E 4/4 2/4

【三撩过一二】

(1 11 1 2 7 6 5 6 | 1 -) 5 5 3 2 | 1 3 2 7 6 5 6 1 | 3 - 3 6 5 3 | 5 2 3 - (2 3 |

从幼　　出家　　入沙　门，

1 3 2 7 6 1 5 6 | 1 -) 1 3 2 | 1 2 2 0 3 2 1 | 7 6 1 2 5 3 2 | 1 (3 2 7 6 1 5 6 |

一日　吃菜（不汝）三　日　闷，

1 -) 2 3 1 | 6 1 6 7 6 5 6 | 5 3 5 5 0 5 2 | 3 3 - 2 3 | 1 2 7 6 5 6 5 6 |

看见　山下人杀　狗，　脱落袈裟　分两

1 - 5 2 2 5 | 3 3 - 2 3 | 1 2 7 6 5 6 5 6 | 1 0 6 5 6 5 6 | 1 0 2 1 6 |

份，　脱落一领袈裟　分双　　份。　阿弥(阿弥)陀佛，　阿弥陀

2 0 6 5 6 5 6 | 2/4 1 0 | 2 1 6 | 2 0 | 2 0 | 2 0 | 2 2 | 2 0 ‖

佛，　阿弥(阿弥)陀佛，　阿弥陀佛，　佛，　佛，　佛，佛，佛。

81. 沙 淘 金

《目连救母》观音唱：提篮采桑

1=♭E 4/4

【三撩】

3 - 6 3 6 | 6 6 #4 3 6 4 3 | 3 #4 2 2 3 4 6 4 3 | #4 2 4 3 0 2 7 | 6 6 7 6 2 3 2 3 |

提篮　采　　桑　　　来　（来）　到　（来到）

6 #4 3 6 6 4 3 6 | 5 3 0 5 3 5 2 6 | 2 0 2 3 5 | 2 3 2 3 6 1 | 0 5 3 2 3 1 3 2 |

只桑　　园，　　桑许园内　看许光　景

2 7 7 2 7 6 7 | 6. 7 5 5 6 7 6 | 6 3 2 5 2 3 | 6 5 7 6 0 1 6 5 | 6 3 5 3. 5 2 6 |

七十　全。　　花红白绿间　妆，　黄

2ᵛ 2 1 3 6 1 | 3. 5 3 3 2 | 2 7 7 2 7 6 7 | 6. 7 5 5 6 7 6 | 6 0 5 3 2 |

蜂共蝶　飞来　都频　忙。　　　　　障般样

3 3 2 3 2 2 | 6 5 7 6 0 1 6 5 | 6 5 5 5 5 2 6 | 2ᵛ 3 2 1 3 | 1 6 1 3 2 3 |

光景，但恐　无久　　（久）　长。　　恰亲像许人　生

2ᵛ 7 7 2 7 6 7 | 6. 7 5 5 6 7 6 | 6ᵛ 3 2 2 2 5 | 2 5 3 2 #4 3 3 | 6 5 7 6 0 1 6 5 |

不停当，　　衣裳破但得　饲蚕　来采　　（采）

6 3 5 3. 5 2 6 | 2 - 1 3 2 1 | 1 3 6 1 6 1 | 3 - 3 3 2 | 2 7 7 2 7 6 7 | 6 0 7 6 5 |

桑。　（合）须　着勤谨，但恐为了　西　山　日易　　晚。　必须着

3 6 3 6 3 3 | 0 1 6 5 6 3 5 | 5 1 7 6 7 6 5 3 5 | 3 - （3 6 6 3 | 5 3 6 #4 3 2 1 | 2 - - 0）‖

勤　谨，但恐为了　西　山　日易　　　晚。

82. 画 眉 滚

《子仪拜寿》郑文唱：相依相倚

1=♭E 4/4

【三撩】

（2 2 5 5 3 2 6 1）| 2 2 - 2 3 | 2 6 1 1 3 2ᵛ | 6 6 - 6 7 | 6 3 5 5 7 6 |

相依　相倚，　相依　相倚

6 0 6 6 5 3 | 5 2 3 1 1 6 5 | 1 6 5 3 6 5 3 | 2 3 1 2 2 #4 3 | 2 3 2 - 6 |

相牵　手，放脚　最紧　行。　林深路

2 6 1 1 3 2 | 6. 7 6 - 3 | 6 6 3 5 5 7 6 | 6 0 6 6 5 3 | 5 2 3 5 7 6 5 |

狭，　林深路狭　　　乜怨　煞猿啼

1 6 5 3 6 5 3 | 2 3 1 2 2 #4 3 | 2 2 6 6 | 2 6 1 1 3 2ᵛ | 6 7 6 6 3 3 |

鸟　叫　声。　　阮今何曾识，　阮今何曾

6. 5 3 5 5 7 6 | 6 0 6 6 5 3 | 5 2 3 0 6 6 5 3 | 5 2 3 0 3 3 5 | 6 5 6 0 3 3 2 |

识　　　行只路　障辛苦，汗流气喘、脚酸与

5 0 5 0 3 2 1 | 6. 6 1 3 3 2 | 2ᵛ 5 3 2 7 6 | 7. 6 5 6 7 7 6ᵛ | 6 2 - 2 |

手软，这都是为　君　恁人　情。　　平埔旷

103

2 61132ᵛ | 36 - 67 | 6. 535576 | 60(52 | 32032766 |
野， 　　　平埔旷野。

212 2525 | 2#4332327 | 6 220321 | 26 7656 | 6 -)6 53
　　　　　　　　　　　　　　　　　　　　　　　　　　　　　　　石桥

332 6653 | 332 - 61 | 3. 5332 | 2ᵛ5 3276 | 7 675675 |
下 水流深， （不汝）光 都 　　（于）成 镜。

6(553261) | 22 - 23 | 2 61132 | 66 - 76 | 6635576
　　　　　　孤村 狗吠， 　　　孤村 狗 吠。

60 6653 | 523 6653 | 523 - 2.7 | 6. 1332 | 2ᵛ5 3276 |
日落西， 人关门， （于） 不 见 人踪

7(655675 | 6 176535 | 6 -)6653 | 523ᵛ5765 | 1 653653 |
影。 　　　　　　举目 看 面前都是莱 州

⅗5ᴸ0廿53 1 27.65 | 7ᴗ6……ᵛ6 1 2 - 6 26 27.65 | 7ᴗ6……ᵛ
城， 我心着 　 惊。 劝官人 勿得着 　 惊，

⁴⁄₄3 1 2361 | 3. 5332 | 2 55 3276 | 5̣ - 31 |
客店安宿 心 头 （于） 即 定。 讨卜

3 1 2361 | 3. 5332 | 2ᵛ553276 | 5(576535 | 6 - 00)‖
客店安宿 心 头 （于） 即 定。

83.卖 粉 郎

《目连救母》沙僧唱：看你有孝心

1=♭E ⁴⁄₄

【三撩】

(22553261 | 2 -)2 - | 26ᵛ2 - | 2 621 | 66̣ - 3 | 2 662216
看 你（看 你） 有 孝心，

1 05 - | 3. 32316 | 1 - 53 | 23 - 5 | 3 223#43 | 302 -
要 救 （要救）你 母 亲。 只

104

遭 投活 佛，救 母 出 地 狱。 千载传汝 声，

万载闻汝 名。 许时 功德 圆满， 同 归 （于）天 庭。 许时

功德 圆满， 同 归 （于）天 庭。唠 唠 哩 嗏,唠 嗏 哩 唠

哩 唠 嗏,唠 唠 哩 嗏,唠嗏 唠 哩 嗏, 哩 唠 嗏。

84.鱼 儿（一）

《六出祁山》费祎唱：好笑鼠辈小娇才

1=♭E 4/4

【三撩】

好笑 鼠辈 小 娇才， 蚯

蚓 敢望 上天 台？ 丞相 眼力

很 通 使， 忆 见 昔 日 乖共 歹。

只事 那 有 你 知 我 知,我 今 明 白 共 你 说出 只事

志,想 魏延 不久 定 着 （于）遭 败。

105

85.金乌噪（一）

《包拯断案》鲤鱼精唱：出世江深

1=♭E 4/4

【三撩】

(0 5 3 2 3 2 7 6 1 | 2 -) 5 3 | 6 1 2 1 7 6 5 | 3 3 - 1 7 | 6 7 6 5 7 6 | 6 0 2 3 3 |
　　　　　　　　　　　　　出 世 江(于)深，　有 谁 得 知?　　　　共 水

0 6 5 3 5 2 3 | 3 0 2 3 2 3 | 3 6 6 5 3 5 3 2 | 1 6 3 2 5 3 2 | 3 1 2 1 7 6 5 | 6 - 0 0 ‖
相 邀，　　　共 水 相 邀 傍 土　　埋。

(0 5 3 2 3 2 7 6 1 | 2 -) 3 3 | 6 1 2 1 7 6 5 | 6 6 3 7 | 6 7 6 5 7 6 | 6 0 5 3 3 |
　　　　　　　　　　　　　千 年 蓄(于)气　妖 娇 姿 态，　　　胜 似

0 6 5 3 5 2 3 | 3 0 2 3 2 3 | 3 6 6 5 3 5 3 2 | 1 6 3 2 5 3 2 | 3 1 2 1 7 6 5 | 6 - 0 0 ‖
仙 女，　　　胜 似 仙 女 下 瑶(瑶) 台。

(0 5 3 2 3 2 7 6 1 | 2 -) 2 3 | 6 1 2 1 7 6 5 | 3 6 3 6 | 6 7 6 5 7 6 | 6 0 3 5 3 |
　　　　　　　　　　　　　腾 云 驾(于)雾　步 入 天 台。　　　　多 少

0 6 5 3 5 2 3 | 3 0 3 5 2 3 | 3 6 6 5 3 5 3 2 | 1 6 2 3 5 3 2 | 3 1 2 1 7 6 5 | 6 - 0 0 ‖
郎 君，　　　多 少 郎 君 尽 遭 阮 手　内。

(0 5 3 2 3 2 7 6 1 | 2 -) 2 3 | 6 1 2 6 ∨ 6 7 | 5 6 6 7 6 | 7 7 6 5 7 6 | 6 0 3 5 3 |
　　　　　　　　　　　　　神 通 广(于)大,吐出 明 珠 乜(于)光 彩。　　　　摄 人

0 6 5 3 5 2 3 | 3 0 2 3 2 3 | 3 6 6 5 3 5 3 2 | 1 6 3 2 5 3 2 | 3 1 2 1 7 6 5 | 6 - 0 0 ‖
无 数，　　　摄 人 无 数 归 去 江 海。

(0 5 3 2 3 2 7 6 1 | 2 -) 5 3 | 6 1 7 1 6 7 | 5 1 6 5 3 | 6 7 6 5 7 6 | 6 0 3 5 3 |
　　　　　　　　　　　　　变 作 人 身(于)直 入 城 来，　　　摇 头

0 6 5 3 5 2 3 | 3 0 2 3 2 3 | 3 6 6 5 3 5 3 2 | 5 3 2 1 5 3 2 | 3 1 2 1 7 6 5 | 6 - 0 0 ‖
摆 尾，　　　摇 头 摆 尾 藏 在 凤 池　内。

(0 5̲3̲2̲3̲2̲7̲6̲1̲ |2 -)3 3 |6 1̲2̲1̲7̲6̲5̲ |1̲ 6̲ 3 6 |6 7̲6̲5̲7̲6̲ |6 0 5̲3̲|

喷 气 吐（于）出　牡 丹 花 开，　引动

0̲6̲5̲3̲5̲2̲3̲ |3 0 5̲3̲2̲3̲ |3̲6̲6̲5̲3̲5̲3̲2̲ |1̲6̲2̲ 5̲5̲3̲2̲ |3̲1̲ 2̲1̲7̲6̲5̲ |6 - 0 0‖

小 姐，　引动 小 姐　时 常（只路）　来。

0 (5̲3̲2̲3̲2̲7̲6̲1̲ |2) - 5 5̲3̲ |6 1̲2̲1̲7̲6̲5̲ |6 6 3 7 |6 7̲6̲5̲7̲6̲ |6 0 2 3̲3̲|

脱 体 戏（于）弄　张 真 秀 才，　共伊

0̲6̲5̲3̲5̲2̲3̲ |3 0 2̲3̲2̲3̲ |3̲6̲6̲5̲3̲5̲3̲2̲ |5̲ 5̲2̲5̲5̲3̲2̲ |3̲1̲ 2̲1̲7̲6̲5̲ |6 - 0 0‖

结 托，　共伊 结 托　百 年 好 恩　爱。

5 3 3̲ 2̲1̲ 2̲ #4̲3̲ - ∨2̲3̲2̲3̲ |⁴₄3̲6̲6̲5̲3̲5̲3̲2̲ |1̲6̲3̲ 2̲ 5̲3̲2̲|

阮 邀 伊，　阮今　邀　伊　前 世 推

3 0 2̲3̲2̲3̲ |3̲6̲6̲5̲3̲5̲3̲2̲ |1̲6̲3̲2̲ 5̲3̲2̲ |3 (1̲2̲1̲7̲6̲5̲ |6 - 0 0)‖

排，　阮今 邀 他 前 世 推 排。

86. 金乌噪（二）

《吕后斩韩》戚妃唱：才见绿暗红稀

1 = ♭E ⁴₄

【三撩】

(2̲3̲2̲3̲ |3̲6̲ 6̲5̲3̲5̲3̲2̲ |1̲2̲1̲2̲3̲2̲3̲ 2̲1̲ |2 - 7̲6̲7̲6̲5̲ |6 2̲2̲7̲6̲5̲5̲ |

6̲7̲6̲5̲6̲7̲6̲ |6 0)6 - |2̲3̲2̲1̲2̲2̲#4̲ 3 |6 7 6̲7̲6̲5̲3̲ |6̲.2̲7̲2̲7̲6̲5̲7̲6̲ |

才　见　绿 暗 红 稀，

6 0 6̲.7̲6̲6̲5̲ |3̲6̲5̲3̲5̲2̲#4̲3̲ |3 ∨2̲3̲6̲.7̲6̲6̲5̲ |3̲6̲6̲5̲3̲5̲3̲2̲ |1̲6̲3̲#4̲3̲2̲1̲5̲3̲2̲|

因 乜 东 君，　（不汝）因 乜 东 君　去 得 障

3̲1̲2̲1̲7̲6̲ |6̲∨#4̲4̲3̲ |6̲.2̲7̲2̲7̲6̲5̲6̲7̲ |5 7 6̲7̲6̲5̲3̲ |6̲.2̲7̲2̲7̲6̲5̲7̲6̲|

紧？　恼 煞 枝 头 啼 黄　莺。

6 0 6̲.7̲6̲6̲5̲ |3̲6̲5̲3̲5̲2̲#4̲3̲ |3 ∨2̲3̲6̲.7̲6̲6̲5̲ |3̲6̲6̲5̲3̲5̲3̲2̲ |1̲6̲3̲#4̲3̲2̲1̲5̲3̲2̲|

记 得 共，　（不汝）记 得 共 君 花 前 月 下 弄 金

2̲7̲ 6̲ (2̲3̲2̲3̲ |3̲6̲6̲5̲3̲5̲3̲2̲ |1̲2̲1̲2̲3̲2̲3̲ 2̲1̲ |2 - 7̲6̲7̲6̲5̲ |6 2̲2̲7̲.6̲5̲5̲|

钟。

6 7 6 5 6 7 6 | 6) ᵛ#4 4 3 | 6.2 7 2 7 6 5 6 6 7 6 5 | 3 6 #4 3 7 | 6.2 7 2 7 6 5 7 6 |

我子 如 意， 在赵邦 守镇，

6 0 6 6 7 6 5 | 3 6 3 6 5 3 | 5 2 #4 3 5 5 3 2 3 | 3 6 6 5 3 5 3 2 | 1 6 3 #4 3 2 1 5 3 2 |

伊 许地望云 思 亲。 你母独守深 宫 记数时

3 1 2 1 7 6 | 6) ᵛ#4 4 3 | 6.2 7 2 7 6 5 6 5 7 | 5 6 5 6 5 3 | 2 3 5 7 6 |

日， 倚门 等 望并无一封书 信。

6 0 3 6 3 3 | 6 7 6 3 6 5 3 | 5 2 3 3 5 3 2 | 1 6 3 #4 3 2 1 5 3 2 | 2 7 6 (2 3 2 3 |

任你那是宰予昼 寝， 阮今瞓都 不成 眠。

3 6 6 5 3 5 3 2 | 1 2 1 2 3 2 3 2 1 | 2 - 7 6 7 6 5 | 1 2 2 7 6 5 5 | 6 7 6 5 6 7 6 |

6) ᵛ#4 4 3 | 6.2 7 2 7 6 5 6 6 7 | 5 7 6 7 6 5 3 | 6.2 7 2 7 6 5 7 6 | 6 0 6.7 6 6 5 |

君王若 还 有灵共 有圣， 早来

3 6 5 3 5 2 4 3 | 3 ᵛ 2 3 6.7 6 6 5 | 3 6 6 5 3 5 3 2 | 1 6 3 #4 3 2 1 5 3 2 | 3 1 2 1 7 6 |

邀阮， (不汝)早来 邀 阮同入黄 泉 到幽 冥。

6 ᵛ#4 4 3 | 6.2 7 2 7 6 5 6 6 7 | 5 7 6 7 6 5 3 | 6.2 7 2 7 6 5 7 6 ᵛ | 3 1 2 3 5 3 2 |

即显 节 烈 人志 行， 留名传古

3 1 2 1 7 6 | 6) ᵛ#4 4 3 | 6.2 7 2 7 6 5 6 7 | 5 7 6 7 6 5 3 | 6.2 7 2 7 6 5 7 6 |

今。 今旦 且 掠 此琵琶来 再整，

6 0 3 3.5 | 6 7 6 #4 3 6 4 3 | #4 2 3 3 5 3 2 | 2 1 1 2 3 5 3 2 | 2 7 6 ᵛ 6 3 7 |

弹 出寡妇上 坟 调， (不汝)一 段相思 引。 弹出

6 7 6 #4 3 6 4 3 | #4 2 2 3 4 6 4 3 | 3 1 2 3 5 3 2 | 2 7 6 (2 3 2 3 | 3 6 6 5 3 5 3 2 |

寡妇上 坟 调， 一 段相思 引。

1 2 1 2 3 2 3 2 1 | 2 - 7 6 7 6 5 | 6 2 2 7 2 7 6 5 5 | 6 7 6 5 6 7 6 | 6 - 0 0)‖

87.金 钱 经

《三藏取经》三藏、如来唱：得到西天

1=♭E 4/4

【三撩】

5.6121656 | 1216621 | 5.6121656 | 1216621 | 2 6125 32 | 1327 6216 |
(三藏唱)得 到 西 天 心 欢 喜，

1 - 3.21 | 2 3. 321 | 76 12532 | 1327621 | 1 - - 61 | 5 566216 |
看 见 尊 者 来 道 佃。 好 景 致

1 - 3532 | 1 6125 32 | 1.327621 | 1 - - 61 | 5. 66216 | 1 - 5532 |
清 幽 实 可 客。 到 极 乐 得 见

1 6125 32 | 1.327621 | 5 5 22 | 3 - 5 32 | 1 - 76 1 | 2 - 2. 3 |
大 阿 弥。 南 无 大 慈 悲 观 世 音， 大 菩 萨， 摩 诃

5 553532 | 1 332766 | 1162161 | 56121656 | 1216621 | 56121656 |
萨。 (如来唱)看 见 乜

1216621 | 76 12532 | 1327 6216 | 1 - 31 | 33. 321 | 76 12532 |
僧 来 到 只， 正 是 乜 名 共 乜

1327621 | 1 - 0161 | 5. 66216 | 1 - 5532 | 76 12532 | 1327621 |
姓， 卜 值 去？ (三藏唱)卜 到 极 乐 市。

1 - - 61 | 5. 66216 | 1 - 2321 | 76 12532 | 1327 6216 | 1 - 3532 |
(如来唱)乜 名 姓 分 明 说 细 腻。 (三藏唱)尊 者

1327 6561 | 1 0 53 | 3 - 1 3 | 2 3. 321 | 76 12532 | 1327621 |
听 我 来 说 因 依， 三 藏 正 是 我 名 字。

1 - - 61 | 5. 66216 | 1 - 5532 | 76 12532 | 1327621 | 1 - 0161 |
念 慈 悲 卜 到 极 乐 市。 取 经

5. 66216 | 1 - 11 | 33. 321 | 76 12532 | 1327 6156 | 1 - 0 0 ‖
文 遇 暗 借 宿 过 一 暝。

109

88.沽 美 酒

《番仔投壶》佚名唱：秋天马正肥

1=♭E 4/4

【三撩】

(一)（2 2 5 5 3 2 6 1 | 2 -）3 3 | 6 3 - 6 | 6 - 5 6 5 | 5 0 5 5 | #4 3 2 1 3 |
秋天马 正肥， 人健壮， 大手

2 2 0 3 2 3 2 1 | 1 6 3 2 | 2 3 2 6 1 2 | 6 1 0 2 1 7 6 | 6 3 3 - |
捎， 大 （大） （于）脚 （于）腿， 心粗

3 6 3 - | 6 3 6 3 | 3 3 3 6 6 5 3 | 5 0 2 1 | 1 6 1 3 3 2 | 2 1 3 2 |
胆大， 实是乞人畏。 关将受惊 不敢

2 3 2 6 1 2 | 6 1 0 2 1 7 6 | 6 5 3 - | 3 3 3 - | 3 3 - 3 | 3 3 3 6 6 5 |
长吐 （于）气， 咱今 办咀 上 云梯，

1 6 3 2 | 2 3 2 6 1 2 | 6 1 0 2 1 7 6 | 6 3 6 - | 6 6 6 3 | 3 3 3 6 6 5 |
不用 使枪 （于）槌， 就掠 三当酒米开，

5 0 3 1 | 1 6 1 3 3 2 | 2 3 3 2 6 1 2 | 6 1 3 2 1 7 6 5 | 6 - 0 0 ‖
桌上 宴 席 （吃要)到 （许） 口。

(二)（2 2 5 5 3 2 6 1）| 3 3 6 3 | 6 - 5 6 5 | 5 0 3 1 | 2 3 1 2 |
就掠拳来 猜， 断定 先出后猜

1 6 1 3 2 | 2 1 3 2 | 2 3 2 6 1 2 | 6 1 3 2 1 7 6 5 | 6 - 0 0 ‖
莫 得 闲争 （于）闹 （于）沸。

110

(三)(**2 2 5 5 3 2 6 1** | 2 -)3 3 | 3 6 3 3 | 6 66 5 65 | 5ᵛ1 6 3 | 3 3 3 3 |
就掠　骰子提来掷，　　掷　要虎头老鼠

3 0 3 3 | 3 3 2 33 | 1 61 3 3 2 | 2 3 2 61 2 | 6 1 3 21 765 | 6 - 0 0 ‖
尾。　呼色　呼(于)三　郎要成　双　　(于)成　(于)对。

(四)(**2 2 5 5 3 2 1 6** | 2 -)6 6 | 3 3 3 3 | 6 66 5 65 | 5 0 2 5 | 5 2ᵛ5 3 |
掠此　壶箭提来投，　　投过桥，站中

3 2ᵛ3 3 | 3 3 61 | 3 - 2 2 | 2 3 2 61 2 | 6 1 0 2 17 6ᵛ | 6 1 1 6 |
间，　鲤鱼滚浪　牛　　(于)车　(于)水，　　大家拼一

6 6 - - | 2 6 6 6 | 6 6 - - | 2 6 2 6 | 6 0 2 2 | 6 2 2 6 |
醉。　　你醉未是　醉，　　我醉得人　畏，　吃甲　头壳仔，

2 1 1 6 | 2 2 2 6 | 6ᵛ2 2 7 6 | 6 2 5 3 | 2 2 3 2 | 1 61 3 2 |
疼威威，　疼坠坠，　　吃那　不死晋兵　一齐到，　也　通

2 3 2 61 2 | ²⁄₄ 1 (1 2 | 7 65 6 | 1 -) | 2 6 6 6 | 6 0 | 2 6 2 6 |
做饱　(于)鬼。　　　　你醉未是　醉，　我醉得人

6ᵛ6 2 | 6 2 2 6 | 2 1 1 6 | 2 2 2 6 | 0 2 6 6 2ᵛ | 2 1 6 6 | 6 0 |
畏，吃甲　头壳仔，　疼威威啊，疼坠坠啊，　吃那　不死　晋兵一齐　到，

6 1 2 2 | 2 0 | 2 1 6 6 | 6 0 | 6 1 2 2 | 2 (1 2 | 7 65 6 | 1 -)‖
也通做饱　鬼。　晋兵一齐　到，　也通做饱　鬼。

111

89. 相 思 引

《织锦回文》苏若兰唱：岭路崎斜

1=♭E 4/4 2/4

【三撩】

(5 3 5 | 4/4 1 3 2 7 6̣ 1 3 | 2 -) 3 6 5 3 | 2 #4 3 2 1 2 2 4 3 | 3 6 7 6 7 6 5 3 |

　　　　　　　　　　　　　　　岭　　路　　　　　(不汝)崎

6̣.2 7 2 7 6 5 6 7 2̇ 6 | 6 0 5 5 3 2 3 | 6 7 6 5 6 5 3 2 1 2 | 3 - 5 3 5 3 2 |

斜，　　　　　　　　行　　来　到　只　脚　又　酸，果　然

1 2 2 5 2 5 3 2 | 3 1 2 1 7 6̣ | 6 0 2 2 3 | 1 #4 3 2 3 2 7 6̣ | 2 3 2 1 2 2 #4 3 |

一 山　过　了　又 一　　岭。　　当　初 阮　未 知　出　路　恶，

3 6̣.7 5 6 7 | 5 7 7 6 7 6 5 3 | 6̣.2 7 2 7 6 5 6 7 6 | 6 0 5 3 5 3 5 |

当　原初 我　未 识　出　路　恶，　　　　都　那　是

6 7 6 5 6 5 3 2 1 2 | 3 ∨5 5 3 2 3 2 3 | 3 6 6 5 3 5 3 2 | 5 3 3 2 1 5 3 2 | 3 1 2 1 7 6̣ |

坚　心 要　来　找　君，阮 即　比 做　路 远　如　　天，　　阮 也要 来 强 企　　行。

6̣ 2 #4 3 2 1 1 | 2 #4 3 3 2 3 2 7 6̣ | 2 3 2 1 2 2 #4 3 | 3 ∨6̣.7 7 6 5 5 | 6̣.7 7 7 6 7 6 5 3 |

到　只地 逢着　山　岭 (于)　崎　岖，　　到　只地 逢着 山　岭 (于)　崎

6̣.2 7 2 7 6 5 6 7 6 | 6 0 6 7 6 5 | 3.6 5 ∨1.2 3 6 | 5 2 3 ∨7 6 5 | 3 5 1.2 3 6 |

岖，　　　　　　兼　又 茫 茫 长 江　水，　况兼 又 茫 茫 长　江

5 2 3 ∨6 3 6 | 5 3 5 ∨3 3 3 5 | 2∨5 3 #4 3 2 1 2 3 5 | 2 3 2 1 2 1 7 6̣ | 6 ∨1 2 5 3 |

水，　叫阮 只　姿娘 人　独自 行来，　俩会　不(于)心　酸？　　(不汝)忽 听

112

$\overbrace{2\ 3\ 2\ 1\ 2}\ 2\ \overbrace{{}^{\sharp}4\ 3}\ |\ 3^{\vee}\ \overbrace{7.6}\ \overbrace{5\ 6}\ 5\ 6\ |\ \overbrace{2\ 7}\ \overbrace{6\ 7\ 6}\ \overbrace{5\ 3\ 6}\ |\ 3\ 3\ 3\ \overbrace{6\ 7\ 6}\ \overbrace{5\ 3}\ |\ \overbrace{6.2}\ \overbrace{7\ 2}\ \overbrace{7\ 6}\ \overbrace{5\ 6\ 7\ 6}$

见, 阮又听见林内 有只 鹤泪(共)猿 啼声,

$6\ 0\ \overbrace{5\ 3}\ \overbrace{5\ 2\ 3}\ |\ 6\ 3\ \ 3\ \overbrace{6.7}\ \overbrace{5\ 3}\ |\ 5\ 2^{\sharp}4\ 3\ ^{\vee}3.6\ 5\ |\ 3^{\sharp}\overbrace{4\ 3\ 2}\ 3\ ^{\vee}3\ 5\ 5\ 5\ |\ 2^{\vee}5\ \overbrace{3\ 2\ 1.2}\ \overbrace{3\ 5}$

他是 为阮 出路人许 地 啼, 含情欲 诉,越惹得我 心 都会不爱

$\overbrace{2\ 3\ 2\ 1}\ \overbrace{2\ 1\ 7}\ \underset{\cdot}{6}\ |\ \underset{\cdot}{6}^{\vee}\ \overbrace{1\ 2\ 3}\ \overbrace{6\ 5\ 3}\ |\ \overbrace{2\ 3\ 2\ 1\ 2}\ 2\ \overbrace{{}^{\sharp}4\ 3}\ |\ 3^{\vee}\ \overbrace{7.6}\ \overbrace{5\ 6}\ 5\ 6\ |\ \overbrace{2\ 7}\ \overbrace{6\ 7\ 6}\ \overbrace{5\ 3\ 3}$

听。 (不汝又 看见, 阮又看 见天 边 有只

$6\ 3\ \ 3\ \overbrace{6\ 7\ 6}\ \overbrace{5\ 3}\ |\ \overbrace{6.2}\ \overbrace{7\ 2}\ \overbrace{7\ 6}\ \overbrace{5\ 6\ 7}\ 6\ |\ 6\ 0\ \overbrace{5\ 3}\ \overbrace{5\ 3\ 5}\ |\ 2\ \overbrace{3\ 2}\ \underset{\cdot}{6}\ 1\ 2\ |\ 3^{\vee}\overbrace{5\ 5}\ \overbrace{3\ 2}\ \overbrace{5\ 2\ 5}$

孤雁(来)单 飞 影。 人 说雁伊会 传 书,人 常说(叫)

$\overbrace{2\ 2\ 3}\ \overbrace{2\ 6}\ 1\ \underset{\cdot}{2}\ |\ 3\ -\ ^{\vee}6\ \overbrace{5\ 3}\ |\ 2\ 2\ \overbrace{3\ 2.3}\ \overbrace{2\ 7}\ |\ \underset{\cdot}{6}\ \overbrace{3.5}\ \overbrace{5\ 5}\ \overbrace{5\ 3\ 2}\ |\ 1\ 2\ 1\ \overbrace{2\ 3}\ \overbrace{5\ 3\ 2}$

鸿雁伊会 传 书。 举头 看 天 边 雁,望 不见 长安有只佳音

$\overbrace{6.2}\ \overbrace{7\ 2}\ \overbrace{7\ 6}\ \overbrace{5\ 7\ 6}\ |\ \underset{\cdot}{6}^{\vee}\ \overbrace{1\ 2}\ ^{\sharp}4\ 3\ 5\ |\ \overbrace{3\ 2\ 2}\ 3\ \overbrace{{}^{\sharp}4\ 6\ 4}\ 3\ |\ 3\ \overbrace{2\ 2\ 3}\ \overbrace{{}^{\sharp}4\ 3\ 2}\ \overbrace{7\ 2}\ |\ \overbrace{7\ 6}\ \overbrace{7\ 6}\ \overbrace{5\ 5}\ \overbrace{7\ 6}$

信, (不汝)阮夫 妻,

$\underset{\cdot}{6}^{\vee}\ \overbrace{5\ 6}\ \underset{\cdot}{2}\ 7\ |\ \overbrace{7\ 6}\ \overbrace{7\ 5}\ 7\ |\ \overbrace{6.7}\ \overbrace{6\ 5}\ 3\ \ 7\ |\ \overbrace{6.2}\ \overbrace{7\ 2}\ \overbrace{7\ 6}\ \overbrace{5\ 6\ 7\ 6}\ |\ 6.\ 0\ \overbrace{2\ 3}\ \overbrace{2\ 3}$

(不汝)阮夫 妻 所望要 相 随 同 欢 庆, 谁知那是

$6\ \overbrace{6\ 3}\ 0\ \overbrace{6\ 5}\ 3\ |\ \overbrace{5\ 2\ 3}\ ^{\vee}\overbrace{2.3}\ \overbrace{2\ 2}\ |\ \overbrace{2.7}\ \overbrace{6\ 6}\ 0\ 5\ \ 5\ |\ \overbrace{3\ 5\ 3}\ \overbrace{2\ 1}\ \overbrace{2\ 3\ 2}\ |\ 5\ 2\ \ 3\ 1\ \overbrace{3\ 2\ 1}$

君秦 妾 楚, 参商 两地, 掠我 恩爱 尽都割 舍。 幸得伊人

$2\ \overbrace{3\ 3}\ \overbrace{2\ 3\ 2}\ \overbrace{7\ 6}\ \underset{\cdot}{6}\ |\ \overbrace{2\ 3\ 2\ 1\ 2}\ 2\ \overbrace{{}^{\sharp}4\ 3}\ |\ 3\ \ \overbrace{7\ 6\ 7}\ \overbrace{5\ 7\ 6}\ 5\ |\ 6\ 7\ \overbrace{6\ 7\ 6}\ \overbrace{5\ 3}\ |\ \overbrace{6.2}\ \overbrace{7\ 2}\ \overbrace{7\ 6}\ \overbrace{5\ 6\ 7\ 6}$

功名早 成 器, (今) 幸得伊人 功名早 成 器。

$6.\ 0\ \overbrace{2\ 7}\ \overbrace{6\ 6}\ |\ \overbrace{5\ 2\ 3}\ ^{\vee}6\ \overbrace{3\ 3}\ |\ \overbrace{5\ 3\ 2}\ \overbrace{3\ 2}\ \overbrace{7\ 6}\ |\ \overbrace{5\ 2\ 3}\ ^{\vee}\overbrace{2\ 3}\ \overbrace{2\ 3}\ |\ {}^{\sharp}4\ -\ \overbrace{3\ 4\ 3}\ \overbrace{2\ 1\ 2}$

又烦恼 贪别人 楚馆 秦 楼, 不肯学许 宋 弘 念阮

113

3.5 3 2 1 5 3 2 | 3ˇ1 2 1 2 3 | 1 5 3 5 2 3 2 7 6 | 2 3 2 1 2 2 #4 3 | 3 5 6 5 6 7 |
糟 糠 旧 恩　情。细 思 量 割 阮 肠 肝　越　疼。　　细 思 量 割 阮

5 7 7 6 7 6 5 3 | 6.2 7 2 7 6 5 6 7 6 | 6 0 7 6 7 | 6.7 6 7 6 5 3 6 5 3 | 5 2 3ˇ1 2 3 |
肠 肝 越　疼。　　亏 阮 深 闺 红 粉　女,　那 亏 我

2.3 2 7 6 2 7 6 | 7 5 6 6 0 3 5 | 2.5 3 2 1.2 3 5 | 2ˇ5 3 2 6 1 3 2 | 2 5 3 #4 2 |
孤 身 来 到　只,　今 来 为 君 受 尽 千 里 磨 难 行,磨　难

5 0ˇ2 7 6 | 5 3 2 1 1 2 | 3ˇ6.7 5 7 6 7 | 5 7 7 6 7 6 5 3 | 6.2 7 2 7 6 5 6 7 6 |
行。 空 望　想, 白 云　遮,空 望 想 许 地 白 云　　遮,

6 0 5 6 | 7 6 5 3 2 5 3 | 2 #4 3 2 0 5 5 | 3.5 3 2 1 5 3 2 | 3ˇ2.3 1 3 1 1 |
长 安 不 知 何 处　是?　回 想 家 乡 不 见　影,今 但 得 着 来

2 3 3 2 3 2 7 6 6 | 2 3 2 1 2 2 #4 3 | 3ˇ6.7 5 7 5 5 | 6 7 7 6 7 6 5 3 |
忍 气 (于)　吞　声。　　(今) (但 得)着 来 忍 气 (于)　吞

6.2 7 2 7 6 5 6 7 6 | 6 0 3 3 5 | 6 7 6 5 5 2 0 2 5 | 2 3 2 0 2 5 | 3 #4 3 2 1 2 3 2 |
声。　　未 信 伊 人 读 圣 贤 书, 学 许 辜 恩　负 义 所

2 7 6 6ˇ3 3 5 | 7 6 6 0 5 2 | 5 2 3 5 5 2 5 | 3 #4 3 4 3 2 1 2 3 2 | 3 1 2 1 7 6 |
行,　未 信 我 君 读 尽 圣 贤 书,肯 学 许 辜 恩　负 义 所　行。

2/4 6 0 | (2 3 | 5 - | 5 1 3 | 2 5 | 3 2 | 1 2 | 6 1 | 2 5 | 3 1 | 2 -) ‖

90.柳 梢 青

《三藏取经》三藏、齐天唱：锡杖钵盂

1=♭E 4/4

【三撩】

(2 2 5 5 3 2 6̇ 1 | 2) 5 3 - | 6 1̇ 2̇ 1̇ 6 5 | 3 6 3 6.7 | 6 6̇ 6 5 6 5.3
(三藏唱)锡 杖 钵 盂 提 觅 在 身 边，

5 - 2 5 | 2 5 3 3 2 3 2 7̣ | 6̣ 6̣ 2 7̣ | 7̣ 2 7̣ 6 5 6 7 5 | 6̣ 2 ♯4 3 |
上 高 落 低 又 过 只 深 坑， 高 山

6 1̇ 2̇ 1̇ 6 5 | 6.7 6 3 6 6 | 3 3 3 6 6 5.3 | 5 - 5 3 2 | 2 5 3 3 2 3 2 7̣ |
险 岭 须 着 细 腻。 (合唱)障 般 样 光 景，

6̣ 2 7̣ 6̣ 2 | 6̣ 6̣ 6 2 2 1 6̣ | 1 - 1 3 2 7 | 6̣ 6̣ 6 1 6 1 | 1 3 3 2 3 2 1 6 1 2 |
未 曾 (于)识 见， 值 时 会 得 到 西

6̣ 1 0 2 1 7̣ 6̣ | 6̣ 5 3 - | 6 1̇ 2̇ 1̇ 6 5 | 3 6 3 6 7 | 6 6̇ 6 5 6 5.3 |
天? (齐天唱)本 师 紧 行 勿 得 (于)放 迟，

5 - 5 2 | 5 3 3 2 3 2 6̣ | 2 7̣ - 6̣ | 7̣ 2 7̣ 6 5 6 7 5 | 6̣ 2 ♯4 3 |
只 处 正 是 黑 沙 洞 边， 那 畏

6 1̇ 2̇ 1̇ 7 6 5 | 3 6 3 6.7 | 6 6̇ 6 5 6 5.3 | 5 - 5 3 2 | 2 5 3 3 2 3 2 7̣ |
妖 怪 来 相 侵 欺。 (合唱)障 般 样 光 景，

6̣ 2 6̣ 2 | 6̣ 6̣ 6 2 2 1 6̣ | 1 - 1 3 2 7 | 6̣ 6̣ 6 1 6 1 | 1 3 3 2 3 2 1 6 1 2 | 1 - 0 0 ‖
未 曾 识 见， 值 时 会 得 到 西 天?

91. 倒拖船（一）

《牛郎织女》牛郎唱：自从哥嫂将家分

1=♭A 4/4

【三撩】

(2 2 5 5 3 2 6 1 | 2 -) 1 1 6 | 3 2 3 1 7 6 5 | 5 3 5 1 7 6 5 | 6 7 6 5 3 5 7 6 |
　　　　　　　　　　　　自 从 哥 　嫂 　将 　家 　分，

6 - 6 1 6 5 | 6 1 5 3 6 5 | 3 5 3 2 1 2 | 3 5 1 6 1 2 | 2 5 5 3 2 3 | 3 - 5 5 3 2 |
终 日 耕 种 　更 　辛 　勤。　　　　　　　　　　日 伴

1 3 2 7 6 5 6 1 | 3 3 5 2 5 3 2 | 3 1 2 1 5 6 | 6 - 5 6 | 2 3 1 2 1 7 6 1 | 5 1 6 7 6 5 3 5 |
老 牛 田 中 　忙，　　　　夜 观 星 斗 　又 望

6 1 5 6 | 1 2 1 2 | 2 5 3 2 1 2 | 3 | 1 3 1 2.1 6 6 | 5 - (3 5 6 5 | 3.5 6 5 6 |
云，　夜 观 　星 斗 　又 望 　云。

6 2.3 1 7 | 6 0 6 7 6 5 | 3.5 6 7 6 | 6 2 1 7 | 6 7 6 5 6 7 5 | 6 - 0 0) ‖

92. 梁 州 令

《包拯断案》张真唱：自细读书

1=♭E 4/4

【三撩】

6 1 | 6 1 2 1 7 6 5 | 5 3 5 2 3 6 7 6 5 | 6 3 5 3 5 2 6 | 2 - 2 3 2 |
自 细 读（于）书，　只 　望 应 举，　　　　那 恨

0 5 3 2 3 1 2 | 2 - 2 3 2 5 | 2 5 3 2 3 2 6 | 2 2 3 2.7 6 1 | 7 6 7 6 5 6 |
家 贫，　　那 恨 家 贫 舱 得 通 自 如。

6 - 6 1 | 6 1 2 1 7 6 7 | 6 6 3 7 6 5 | 6 3 5 3 5 2 6 | 2 - 2 3 2 |
命 乖 运（于）蹇 我 只 心 头 乜 忧 虑。　　　　那 望

0 5 3 2 3 1 2 | 2 - 2 3 2 5 | 2 5 3 2 3 2 6 | 2 7.2 7 6 7 | 6 5 5 6 7 6 |
苍 天，　　那 望 苍 天 好 相 看 视。

116

6 - 2̇3̇ 2̇3̇ | 6̇7̇6̇5̇ 3̇7̇6̇5̇ | 6̇3̇ 5̇3̇5̇2̇6̇ | 3̇2̇ 3̇2̇7̣6̣ | 2̇ 6̣ 6̣1 2 |

求　得　驷马驾高　车，　　　即显我真男　子，到许

6̇ 2 2 6̣ | 6̇ 2 2 2 6̣ 6̣ | 0 3̇ 2̇1̇2̇6̣1 | 1 3 2̇7̣6̇7̣ | 6̣ - 6̣1 2 |

时候改换　门楣,返来定卜　封　妻　　　（于）荫　　子。到许

6̣ 2̇ 6̣ 3 | 3 6 6 6̇3̇3̇ | 0 7̣6̣5̣6̣3̣5̣ | 5 1̇1̇ 6̣7̣6̣5̣3̣5̣ | 3 - (6 6 |

时候改换　门楣,返来定卜　封　妻　　　（于）荫　　子。

1̇ 6̇ 2̇ 6̇ | 1̇ 6̇ 6̇1̇6̇5̇ | 3 - 6̇1̇6̇5̇ | 3 6 5 2 | 3̇5̇3̇2̇0̇3̇2̇1̇ | 3 2 1 2 |

2 6̣ - 3 | 6̇5̇ 3̇6̇5̇3̇ | 0̇6̇ 5̇6̇3̇5̇ | 5 6̇6̇3̇5̇ | 6 2̇1̇5̇ | 6 -) ‖

93. 偈　　赞

《目连救母》观音唱：观世音我今观尽世间人

1=♭E　4/4

【三撩】

1·2̇ 5̇3̇2̇ | 3 - 3̇5̇3̇2̇ | 1̇ 2̇5̇3̇3̇2̇1̇ | 7̣6̣ 1̇2̇5̇3̇5̇ | 1̇3̇2̇7̣6̣1̇5̇6̣ |

观世　音　我 今 观尽　　世 间　人。
　　　　　　　　　　　　（帮腔）弥　陀　佛

1̇ - 5̇5̇3̇2̇ | 1̇3̇2̇7̣6̣2̇1̇ ∨ | 3 - 3̇6̇5̇3̇ | 5 0 3̇ 2̇ | 2 3̇3̇2̇3̇2̇1̇ |

你今　为　母　心 坚　诚，一肩 挑母

7̣6̣ 1̇2̇5̇3̇2̇ | 1̇3̇2̇7̣6̣1̇5̇6̣ | 1̇ - 5̇5̇3̇2̇ | 1̇ 2̇3̇6̇2̇1̇ ∨ | 3 - 3̇6̇5̇3̇ |

一　肩挑　经。　　　挑经　向前　恐背
（帮腔）弥　陀　佛

5 0 2̇3̇ | 3 3̇3̇2̇3̇2̇1̇ | 7̣6̣ 1̇2̇5̇3̇2̇ | 1̇3̇2̇7̣6̣1̇5̇6̣ | 1̇ - 5̇5̇3̇2̇ |

母，掠母　向前　背　了　经。　　　安排
　　　（帮腔）弥　陀　佛

1̇3̇2̇7̣6̣2̇1̇ ∨ | 3 - 3̇6̇5̇3̇ | 5 0 3̇1̇ | 2 3̇3̇2̇3̇2̇1̇ | 7̣6̣ 1̇2̇5̇3̇5̇ |

经母　卜　并　行，直到　桑林　迷　路
　　　　　　　　　　　（帮腔）弥　陀

$1 \overline{3 2 7} \overline{6 1 5 6} | 1 - 5 5 3 2 | \overline{1 3 2 7} \overline{6 2 1} ^{\vee} | 3 - 3 6 5 3 | 3 0 1 3 |$

径。　　　幸然　与我　来相　扶，自持
佛

$1 \overline{3 3 2} \overline{3 2 1} | \overline{7 6} 1 2 \overline{5 3 2} | \overline{1 3 2 7} \overline{6 1 5 6} | 1 - 5 5 3 2 | \overline{1 3 2 7} \overline{6 2 1} ^{\vee} |$

不起　贪花　心。　　　知子　积德
　(帮腔)弥　陀　佛

$3 - 3 6 5 3 | 5 0 3 1 | 2 \overline{3 3 2} \overline{3 2 1} | \overline{7 6} 1 2 \overline{5 3 2} | \overline{1 3 2 7} \overline{6 1 5 6} |$

从来　久，赈济孤贫　又　散　金。
　　　　　(帮腔)弥　陀　佛

$1 - ^{\vee} 5 5 3 2 | \overline{1 3 2 7} \overline{6 2 1} ^{\vee} | 3 - 3 6 5 3 | 5 0 1 3 | 1 \overline{2 2 0} \overline{3 2 1} |$

你今　为母　弃了　俗，落发　为僧

$\overline{7 6} 1 2 \overline{5 3 2} | \overline{1 3 2 7} \overline{6 1 5 6} | 1 - 5 5 3 2 | \overline{1 3 2 7} \overline{6 2 1} ^{\vee} | 3 - 3 6 5 3 |$

修果　因。　　　只恐　路途　生退
(帮腔)弥　陀　佛

$3 0 2 2 | 2 \overline{3 3 2} \overline{3 2 1} | \overline{7 6} 1 2 \overline{5 3 2} | \overline{1 3 2 7} \overline{6 1 5 6} | 1 - ^{\vee} 5 5 3 2 |$

意，观音亲到　黑双　林。　　　母在
　　　　(帮腔)弥　陀　佛

$\overline{1 3 2 7} \overline{6 2 1} ^{\vee} | 3 - 3 6 5 3 | 5 0 3 2 | 2 \overline{3 3 2} \overline{3 2 1} | \overline{7 6} 1 2 \overline{5 3 2} |$

十八　地狱　里，矽烧春磨　受极
　　　　　　　(帮腔)弥　陀

$\overline{1 3 2 7} \overline{6 1 5 6} | 1 - ^{\vee} 5 5 3 2 | \overline{1 3 2 7} \overline{6 2 1} ^{\vee} | 3 - 3 6 5 3 | 3 0 1 3 |$

刑。　　　速往　西天　叩世　尊，路途
佛

$1 \overline{2 2 2} \overline{3 2 1} | \overline{7 6} 1 2 \overline{5 3 2} | \overline{1 3 2 7} \overline{6 1 5 6} | 1 - ^{\vee} 5 5 3 2 | \overline{1 3 2 7} \overline{6 2 1} ^{\vee} |$

十万　八千　零。　　　见佛　速往
　(帮腔)弥　陀　佛

$3 - 3 6 5 3 | 5 0 3 3 | 3 \overline{3 3 2} \overline{3 2 1} | \overline{7 6} 1 2 \overline{5 3 2} | \overline{1 3 2 7} \overline{6 1 5 6} | 1 - ^{\vee} 5 5 3 2 |$

地狱　里，超度你母　刘世　真。　　　路中
　　　　　(帮腔)弥　陀　佛

$\overline{1 3 2 7} \overline{6 2 1} ^{\vee} | 3 - 3 6 5 3 | 5 0 2 1 | 3 \overline{2 2 2} \overline{3 2 1} | \overline{7 6} 1 2 \overline{5 3 2} | 1 \overline{6} 1 - \|$

若还　遇急　难，高叫　一声　南无观世　音。

94.鱼 儿 犯

《目连救母》众唱：酒醉肉饱

1=♭E 4/4

【三撩】

(酒醉 (于)肉 饱，

逍遥 山上来去看 景致。 看见

山下 两个姿娘， 打扮 乜伶

俐。 此妇人，所见 浅。 来此山

边， 不畏 虎狼 来相 侵欺。

因势 落山来去问 因伊， 见他

面 说出 这道 理。 (白)硬就和他

硬， 软就和他软。想他 要掠(要掠) 袂得

近得他身 边， 想他 要掠(要掠) 袂得 近得他身

边。 二人 山上

来紧都如 箭， 要是 歹人起 歹

119

5 4 2 4 5 6 5 | 5 ˅5 3 2 | 2 0 2 3 2 3 1 | 2. 3 2 6 7. 2 |

意，　　　　咱今　　需着　早回

7 6 5 6 7 7 6 | 6 ˅5 3 2 | 2 ˅5 5 - | 2 3 - 6 6 | 5 3 2 4 5 6 5 |

避。　　　姐妹　紧走　勿放迟，

5 0 5 3 | 5 5 5 5 5 3 2 | 1 6 1 3 3 2 7 | 6 2 2 7 | 6 - 5 3 |

想他　要捉(要捉)　唥得　近得咱身　边，　想他

5 5 5 5 5 3 2 | 1 6 1 3 3 2 7 | 6 2 2 7 | 7 2 7 6 5 6 7 5 | 6 - 0 0 ‖

要捉(要捉)　唥得　近得咱身　边。

95. 寄生草（一）

《说岳》兀术唱：城池真严守

1 = ♭E　4/4

【三撩】

(2 2 5 5 3 2 6 1 | 2) 2 #4 3 ˅ | 3 3 - 3 | 6 3 3 6 6 5 3 | 5 - 3 - |

城池　真严　守，　　　　三

3 - 2 3 1 6 | 1 - 2 3 2 1 | 3 3 2 3 2 1 6 1 2 | 6 1 0 2 1 7 6 | 6 ˅#4 4 3 |

军　　　(三军)　性命　　休。　　暗想

3 #4 3 - | 6 3 - 3 | 3 3 3 6 6 5 3 | 5 ˅3 - 1 | 3 - 3 3 2 |

此功　不　成就，　　赢我　眼泪

2 ˅3 3 2 3 2 1 6 1 2 | 6 1 0 2 1 7 6 | 6 ˅2 3 - | 3 ˅#4 4 3 | 6 3 - 6 |

暗双　　流。　　　拼命　奋勇　齐杀

3 3 3 6 6 5 3 | 5 ˅3 - 1 | 1 3 6 1 | 3 - 3 2 | 2 ˅3 2 3 2 1 6 1 2 |

上，　踏破城池　变成　(于)荒　丘，

1 ˅3 - 1 | 1 3 6 1 | 3 - 3 2 | 2 ˅3 2 3 2 1 6 1 2 | 6 1 3 2 1 7 6 5 | 6 0 ‖

踏破城池　变成　(于)荒　　丘。

120

96.绵 答 絮

《黄巢试剑》黄巢、仙姑唱：听阮说起

1=♭E 4/4

【三撩】

$(2\ 2\ 5\ 5\ 3\ 2\ 6\ 1)$ | $2.\ 3\ 2\ 6\ 2$ | $2\ 2\ 7\ 6\ 2\ 7\ 7$ | $6.7\ 5\ 5\ 6\ 7\ 6$ ᵛ | $3\ 6.7\ 6\ 3$ |

(黄巢唱)听 阮 (于)说 起， 佛家

$6\ 3\ 6\ 6\ 5$ | $5\ 5\ 3\ 2\ 5\ 3\ 3$ | $2.1\ 6\ 1\ 1\ 3\ 2$ | $2\ 0\ 2\ 2\ 1$ | $3\ 2.7\ 6$ |

人 (于)无 忌。 当初冯少

$6\ 6\ 2\ 1\ 1\ 6$ | $3\ 2\ 3.6\ 5\ 3$ | $5\ 2\ 2\ 3\ 3$ | $6\ 6\ -\ 3$ | $6\ 3\ 6\ 5$ |

女，想起当初冯少 女 共许八仙 人

5 ᵛ $5\ 3\ 2\ 5\ 3\ 3$ | $2\ 7\ 6\ 1\ 1\ 3\ 2$ | $2.\ 3\ 2\ 6\ 2$ | $2\ 2\ 7\ 6\ 2\ 7\ 7$ | $6.7\ 5\ 5\ 6$ ᵛ $6\ 3$ |

(于)同立 起， 伊是 (于)女 流 不避

$6\ 3\ 6\ 6\ 5$ | $5\ 5\ 3\ 2\ 5\ 3\ 3$ | $2\ 7\ 6\ 1\ 1\ 3\ 2$ | $2.\ 3\ 2\ 6\ 2$ | $2\ 2.7\ 6\ 2\ 7\ 7$ |

嫌 (于)嫌 疑。 恁来 (于)到

$6\ 5\ 5\ 6\ 7\ 6$ | 6 ᵛ $6\ 5\ 3\ 3\ 3$ | $6\ 3\ 6\ 6\ 5$ | 5 ᵛ $5\ 3\ 2\ 5\ 3\ 3$ | $2\ 6\ 1\ 1\ 3\ 2$ |

只， (仙姑唱)阮 今旦共恁 相 (于)(相) 见。

2 ᵛ $2.7\ 6\ 2\ 7\ 6$ | $3\ 2\ 3.6\ 5\ 3$ | $5\ 2\ 2\ 3\ -$ | $3\ 6\ 6\ 5\ 5\ 3\ 2$ | $1\ 3\ 2\ 5\ 3\ 2$ |

阮 不比凡俗 (俗) 人 生 心 生春 (春)

$1\ 2\ 1\ 1\ 1\ 6\ 5$ | $5\ 7\ 6\ 5\ 5\ 7\ 6$ | $6.7\ 6\ 6\ 5$ | 5 ᵛ $5\ 3\ 2\ 5\ 3\ 3$ | $2\ 6\ 1\ 1\ 3\ 2$ |

意。 (黄巢唱)拙 时 (于)苦 气，

$2\ 0\ 6\ 5\ 3\ 3$ | $6\ 3\ 6\ 6\ 5$ | $5\ 5\ 3\ 2\ 5\ 3\ 3$ | $2\ 6\ 1\ 1\ 3\ 2$ ᵛ | $2.\ 3\ 2\ 6\ 2$ |

今旦共恁 相 (于)(相) 见， 心

2 ᵛ $2.7\ 6\ 2\ 7\ 7$ | $6\ 2\ 2\ 1\ 2\ 6\ 6$ | $3\ 2\ 3\ 3\ 6\ 5\ 3$ | $5\ 2\ 2\ 3\ 3\ 6$ | $3\ 6\ 3\ 3$ |

(于)欢 喜，我只心头 欢 (欢)喜， 愿要共你

$6\ 3\ 6\ 6\ 5$ | 5 ᵛ $5\ 3\ 2\ 5\ 3\ 3$ | $2\ -\ 6\ 1\ 6$ | $3\ 2\ 3\ 3\ 6\ 5\ 2$ | $3\ 2\ 2\ 3\ -$ |

结 (结)做相 知。 任是 神 (神) 仙

3 3̆ 3 | 6 3̆ 6̆ 6̆ 5 | 5 5̆3̆2̆5̆3̆ 3 | 2.7̆6̆ 1̆1̆3̆2̆ | 2 0 6̆ 1̆7̆6̆ |

也动　春　　（春）心　　意。　　　（仙姑唱）闲花

3̆2̆#4̆3̆ 3̆ 0 6̆5̆3̆ | 5 ∨6̆2̆6̆ 1̆7̆6̆ | 3̆2̆#4̆3̆ 3̆ 0 6̆5̆3̆ | 5 2̆2̆3̆ 6̆6̆ | 6̆ 3̆ 6̆6̆5̆ |

野　　（野）草, 看许闲花　野　　（野）草　　不必提

5 5̆3̆2̆5̆3̆ 3 | 2̆7̆6̆ 1̆1̆3̆2̆ | 2 ∨2.7̆6̆ 6̆2̆7̆6̆ | 3̆2̆#4̆3̆ 3̆ 0 6̆5̆3̆ | 5 2̆2̆2̆ #4̆3̆ ∨ |

（于）（提）起,　　　阮　不比许凡俗　（俗）　　人

3̆ 6̆6̆5̆ 3̆2̆ | 1 3̆2̆ 5̆3̆2̆ | 1 ∨2.7̆6̆ 1̆7̆6̆ | 3̆2̆#4̆3̆ 3̆ 0 6̆5̆3̆ | 5 2̆2̆3.#4̆3̆ ∨ |

生　心　又春　（春）意, 阮　不比许凡　俗　（俗）　人

3̆ 5̆.6̆ 5̆3̆2̆ | 1 3̆2̆ 5̆3̆2̆ | 1̆2̆1̆1̆1̆1̆6̆5̆ | 5̆7̆6̆5̆5̆5̆7̆6̆ | 6 - 0 0 ‖

生　心　又生春　意。

97. 雁　影

《李世民游地府》李世民唱：忆昔尧帝继位时

1 = ♭E　　4/4

【三撩】

(2̆2̆5̆5̆ 3̆2̆6̆1̆ | 2 -) 2̆5̆3̆2̆ | 3 2̆2̆7̆6̆5̆6̆ | 3̆3̆2̆3̆1̆1̆3̆2̆ | 2 0 1̆3̆2̆1̆ |

　　　　　　　　　　　　忆　昔（忆　昔）　　　　尧帝

3̆ 2̆7̆6̆2̆7̆5̆ | 6̆ 5̆5̆5̆6̆7̆6̆ | 6 ∨5̆ 3̆ 2 | 2 0 1̆3̆2̆1̆ | 3̆3̆2̆7̆6̆2̆7̆5̆ | 6̆ 5̆5̆5̆6̆7̆6̆ |

继　位　时,　　舜帝　禅禹　天　下　治,

6̆ ∨2̆3̆ 2 | 2 0 3̆3̆2̆1̆ | 3̆3̆2̆7̆6̆2̆7̆5̆ | 6̆ 5̆5̆5̆6̆7̆6̆ | 6̆ ∨5̆ 3̆ 2 | 2 0 1̆3̆2̆1̆ |

成汤　放桀民雍　熙。　　只因　纣王

3̆3̆2̆7̆6̆2̆7̆5̆ | 6̆ 5̆5̆5̆6̆7̆6̆ | 6̆ ∨5̆ 5̆3̆2̆ | 2 0 3̆3̆2̆1̆ | 3̆3̆2̆7̆6̆2̆7̆5̆ | 6̆ 5̆5̆5̆6̆7̆6̆ |

恋　妲　妃,　　致此　武王　亲征伐　伊,

6̆ ∨6̆1̆1̆ | 2 0 1̆6̆ | 2̆2̆7̆2̆7̆6̆ | 5 5̆5̆6̆ - | 2̆5̆5̆3̆2̆1̆6̆ | 2 - - - ‖

（于）周　承（周承）一统(一统),　八　百　（百）余　纪。

122

98. 锦 衣 香

《楚昭复国》楚狂唱：论天道

1=♭E 4/4

【三撩】

(2 2 5 5 3 2 6 1 | 2 -) 2 3 | 3 5 3 2 1 6 2 | 2 5 3 5 2 #4 | 3 - 3 2 | 2 3 3 - |
　　　　　　　　　　论 天 道，　　　　　　　　　　论　天 道

5. 3 2 3 | 5 3 2 1 6 2 | 2 5 3 #4 2 4 | 3 - 6. 7 | 6 6 2 2 | 6 0 2 2 |
楚　未 该 亡，　　　　　　　论 (啊 论, 论, 论 论, 论, 论) 人

3 2 - 6 6 | 2 2 1 2 7 6 | 7. 2 7 6 5 6 7 5 | 6 7 7 7 6 | 2 7 2 7 6 5 |
事　(你今) 楚 国 该 得 兴　旺。　　　伊 兄 弟 共 妻

6 0 2 3 | 5 3 2 1 6 2 | 2 5 3 5 2 #4 | 3 - 2 2 | 6. 1 3 3 2 |
妾　达 天 伦，　　　　　　　比 许 流 俗，

2 0 5 5 3 5 | 2 #4 3 2 3 2 6 | 2 2 7 2 7 6 | 7 2 7 6 5 6 7 5 | 6 - 6. 2 |
比 许 流 俗　志 节 大 不 相　同。　　　　　谢 得

1 1 6 6 1 | 2 - 6 6 2 | 1 1 6 6 1 | 2 - 0 1 2 | 1 2 1 2 7 6 |
湘 江 大 灵　龟，又 谢 得 湘 江 大 灵　龟，(掠伊) 双 人 尽 都 救

7. 2 7 6 5 6 7 5 | 6 - 2 3 2 | 0 5 3 2 3 1 2 | 2 0 2 5 3 5 | 2 #4 3 3 2 3 2 6 | 2 2 7 6 |
起。　　　又 生 太 子，又 生 太　子　继 祖 (于) 传

7. 2 7 6 5 6 7 5 | 6 0 2 2 | 3 2 - 0 | 5 2. 5 3 3 | 2. 1 6 1 2 3 2 | 2 0 2 2 |
宗。　　　为 人 君　恐 累 百　姓，　　　为 人

5 2 0 2. 1 | 6 2. 3 2 3 1 | 2 6 7 6 5 6 | 6 0 2 2 | 6 6 6 1 2 | 6 6 0 2 1 |
臣　(伊今) 殉 君 死 难，　　　做 小 弟 (伊今), 做 小 弟　(伊今)

6 6 2 3 2 3 1 | 2 6 7 6 5 6 | 6 0 2 5 2 5 | 3 - 2 3 2 7 | 6 2 2 0 3 2 3 1 | 2 6 7 6 5 6 |
顾 替 他 兄　死，　　　被 恁 掠 去 拘　禁　辱 身 丧　志。

6 0 5 5 | 5 2 - 1 6 | 1 6 6 6 6 1 | 6 0 2 5 | 2 5 3 3 2 3 2 6 | 2 3 2 7 6 |
只 几 人　(伊今) 忠 义 是 实 无　比，万 古 纲　常　乞 人 (于) 提

123

起。　　　沈诸良（伊今）奋不顾　身，

拼命　断后　　　救脱君王　身。太行　山上，　太行

山　上　招集万军　兵，　终有　一　日　　共你见死

阵。　　　申包胥　哭泣秦　庭，　　七日　不

食，　　七夜不　寝。　　不断　哀声，感动　秦国君(仔)君相

宰。(论啊,论,论,论)　借出　二十万军　　兵，　终有　一　日

共你逞战　征。任你　英　雄　定着(于)遭　擒。

99. 童调西地锦

《黄巢试剑》崔小妹唱：谢得二姐去相请

$1 = {}^{\flat}E$　$\frac{4}{4}$ $\frac{2}{4}$

【三撩】

　　　　谢得　二姐　　去　相　请，

梳妆　打扮　　因势　行。　　　　未知

正是　为乜　事?　　轻移　莲步

问分　明,轻移　莲　步　　问分　明。

$\frac{2}{4}$ $2^{\sharp}4\ 31$ | $2\ -$ | $21\ 12$ | $33\ 33$ | $2^{\sharp}4\ 31$ | $2\ -$ | $14\ 21$ | $66\ \dot1\dot2$ |

$\dot14\ 5$ | $6\ \dot1$ | $6\dot1\ 65$ | $66\ \dot1$ | $6\dot1\ 65$ | 46 | $56\ 54$ | 24 |

$24\ 24$ | 66 | $56\ 54$ | 24 | $65\ 53$ | $2.\ \underset{.}{1}6\underset{.}{1}$ | $12\ 31$ | $2\ -$)‖

100.童调剔银灯

《李世民游地府》何翠莲唱：望面去

1=♭E $\frac{4}{4}$

【三撩】

($22\ 55\ 32\ 6\underset{.}{1}$ | 2) $-\ 23$ | $6\ \dot16566\dot1$ | $5\ \dot156532$ | $32\ 6557$ |
望　面　　怃人　　凄　惶，

$6\ -\ \dot165$ | $36532\ -$ | $20\ 33231$ | $332.\ 327$ | 62765675 |
水　面　去　　恐遇　怯（怯）风。

$\underset{.}{6}\ -\ 6276$ | $5\ 67576$ | $6.\ \underset{.}{2}\dot166$ | $5\ 35576$ | $60\ \dot165$ | $36532\ -$ |
路上　恐畏　三欺　两，　　闷恢恢

$20\ 23231$ | $332.\ 327$ | 62765675 | $6\ -\ 1\ -$ | $1\ 276\underset{.}{1}\overset{\vee}{1}$ | $16\ -\ 55$ |
珠泪　汪　（汪）。　　　　心　香，阮今办心香

$35321\ 6\underset{.}{1}$ | $2\ -\ 76$ | $2\ -\ 765$ | 67675676 | $60\ \dot15$ | $6\dot16\dot1$ |
祝告　上　苍，　　保庇　官人身旺

$5\ \dot16535$ | $053261\dot2$ | $2\overset{\vee}{2}2332$ | $656\overset{\vee}{\dot15}\dot1$ | $6\dot15\dot1$ |
财旺，　经纪　（于）亨　通，　保庇阮官人身旺

$5\ \dot16532$ | $053261\dot2$ | $2\overset{\vee}{2}23322$ | 5 (355675 | $6\ -\ -\ -$)‖
财旺，　经纪　（于）亨　通。

125

101. 献 花

《三藏取经》三藏唱：念小僧祖居崇林蟠桃寺

102. 摇 船 歌

《牛郎织女》牛郎唱：五月小暑

103. 照 山 泉

《楚昭复国》申包胥唱：朝入秦关，暮叩秦壁

1=♭E 4/4

【三撩】

2 ♯4 3 - | 6 i̅ 2̅ i̅ 6̅5̅ | 3 3 - 3̅3̅ | 6̅6̅ 5̅6̅5̅ | 5 0 5 5 |
朝 入 秦（于）关， 暮 叩 秦 壁。 借 无

3̅ 3̅3̅ 3̅.3̅1̅ | 1 0 5̅5̅2̅5̅ | 3 - 2̅3̅2̅1̅ | 3̅3̅ 5̅3̅3̅2̅ | 2 ˅3̅3̅ 2̅3̅2̅1̅ 6̅1̅2̅ |
军 马， 借 无 军 马，空 负 七 暝 （于）七

6̅1̅0̅2̅1̅7̅6̅ ˅| 5 2 3 - | 6 6̅6̅3̅6̅ | 3 3̅5̅6̅6̅5̅ ˅| 1 - 3̅3̅2̅ |
日。 岂 不 知 救 灾 恤 难， 仁 君

2 ˅3̅3̅ 2̅3̅2̅1̅ 6̅1̅2̅ | 6̅1̅0̅2̅1̅7̅6̅ | 6̅ ˅2̅5̅3̅2̅1̅2̅ | 2̅2̅1̅1̅3̅ 2̅1̅ | 3. 5̅3̅3̅2̅ |
（于）大 德？ 若 不 幸 人 灾， 利 人 厄，非 是 霸 王

2 ˅3̅3̅ 2̅3̅2̅1̅ 6̅1̅2̅ | 6̅1̅0̅2̅1̅7̅6̅ ˅| 6̅ ˅6 - 3 | 3̅6̅3̅6̅ | 6̅ 6̅6̅5̅6̅5̅ |
（于）气 色。 （白：伍员啊）你 是 旧 楚 世 臣，

5̅ 0 5̅ 2̅ | 3 - 2̅3̅1̅ ˅| 3. 5̅3̅3̅2̅ | 2 ˅3̅3̅ 2̅3̅2̅1̅ 6̅1̅2̅ | 6̅1̅0̅2̅1̅7̅6̅ |
臣 仇 君， 理 可 不 直。

6̅ 0 2 5 | 3̅♯4̅3̅2̅1̅2̅ 3̅3̅ | 5̅2̅3̅0̅6̅5̅ | 3 3 - 3̅3̅ | 6̅6̅ 5̅6̅5̅ |
乱 楚 宫， 灭 天 伦， 赛 过 禽 兽 夷 狄。

5 0 5 5 | 5 - 3̅2̅1̅2̅ | 3̅2̅3̅ - 1̅1̅ | 3. 5̅3̅3̅2̅ | 2 ˅3̅3̅ 2̅3̅2̅1̅ 6̅1̅2̅ |
霸 楚 祀， 鞭 王 尸， 未 闻 有 此 （于）横

6̅1̅0̅2̅1̅7̅6̅ ˅| 2̅2̅ 2̅2̅ 2̅2̅ | 1̅ 6̅ - 1̅6̅ | 1̅ 6̅1̅2̅3̅1̅ | 1 ˅1̅6̅5̅ 6̅ 1̅ |
逆。 说 起 来 我 惊 （惊） （惊）得，（于）

127

$\overline{\underset{.}{5}}5\overline{\underset{.}{6}5}\overline{\underset{.}{3}3}^{\vee}|\overline{3}\overline{6}6-|\overline{3}\overline{6}\overline{3}\overline{6}|\overline{6}\overline{5}\overline{6}\overline{5}\overline{6}5|5^{\vee}5\overline{55}\overline{61}|$

我　　惊得我　亡魂丧魄，　　　啼得我

$3.\overline{5}\overline{33}2|2^{\vee}\overline{33}\overline{2321}\overline{612}|\overline{6}\overline{10}\overline{2}\overline{176}|2\underset{.}{6}-\overline{16}|\overline{11}\overline{61}\overline{231}|$

目眴　（于）成瞽，　　　　　切

$1^{\vee}\overline{16}\underset{.}{5}\overline{61}|\overline{\underset{.}{5}5}\ \overline{65}\underset{.}{5}\overline{33}^{\vee}|\overline{3}\overline{6}6|\overline{33}0\overline{33}|\overline{6}\overline{66}\overline{56}5|$

（切）得（于）我，　切得我　恨气　填胸，

$\underset{.}{5}^{\vee}1\overline{33}\underset{.}{6}1|3.\overline{5}\overline{33}2|2\ \overline{33}\overline{2321}\overline{612}|\overline{6}\overline{10}\overline{2}\overline{176}|\underset{.}{7}\underset{.}{6}-\overline{16}|$

饿得我　体无　（于）完　肤，　　　嗓

$\overline{17}\overline{61}\overline{231}|1^{\vee}\overline{16}\underset{.}{5}\overline{61}|\overline{\underset{.}{5}5}\ \overline{65}\overline{53}3|\overline{3}\overline{6}6-|\overline{3}6-3|$

（嗓）得（于）　我，　　嗓得我　面无　颜

$6\overline{33}\overline{66}5|5\ 0\ \overline{12}\overline{12}|5---|3-\overline{23}\overline{16}|1-55|$

色。　　　　　枉我只处　叫　　天，　　　枉叫

$\overline{33}\overline{21}55|\overline{32}3^{\vee}2.\ 3|1\overline{33}\ \overline{33}\underset{.}{6}1|3.\overline{5}\overline{33}2|2\ \overline{33}\overline{2321}\overline{612}|$

天，　投告天，　天你何不怜楚国　君臣　遭殃惨

$\overline{6}\overline{10}\overline{2}\overline{176}|2\underset{.}{6}\underset{.}{6}1|\underset{.}{6}\ 0\ 0\ 0|6.\ \dot{1}\ \underset{.}{6}3|6\overline{33}\overline{66}5|$

极？　　死者受鞭　打，　生　者遭牢　狱。

$\underset{.}{5}\ 0\ 55|5-3.\underline{2}\overline{12}|\overline{32}3\ 0\ \overline{11}|3.\overline{5}\overline{33}22|2^{\vee}\overline{33}\overline{2321}\overline{612}|$

何不　怜申包胥，　要掠英雄　（于）屈

$\overline{6}\overline{10}\overline{2}\overline{176}|\underset{.}{6}\ 0\ 5\ \overline{35}|\overline{3^{\#}4}\overline{32}\overline{1}255|\overline{32}3^{\vee}\overline{23}|\overline{11}\overline{1321}|$

抑？　　只冤仇　若无　报，　忠臣　含恨　不如刎死

$\underset{.}{6}\ \overline{66}\overline{16}1|1^{\vee}\overline{33}\overline{2321}\overline{612}|1\ 0\ \overline{35}|\overline{11}\ \overline{13}\overline{27}|\underset{.}{6}\ \overline{66}\overline{16}1|$

秦庭　可明　　　白。忠臣　含恨　不如刎死　秦　庭

$1 \overset{\vee}{\underline{3\,3}}\ \underline{2\,3}\underline{2\,1}\ \underline{6\,1}\,2\ |\ 1\ \overset{\vee}{(5}\ -\ 2\ |\ 5\ 3)\,\underline{1\,3}\underline{2\,1}\ |\ \underline{0\,3}\underline{2\,1}\underline{2\,6}\,1\ |\ 1\ \overset{\vee}{\underline{3\,3}}\underline{3\,0}\ 1\ 2\ |$

可明　　　白。唥　唥哩哖,唥哩哖,唥　哩　唥　哩唥

$3\ \overset{\vee}{5}\ -\ 2\ |\ 5\ 3\ \underline{1\,3}\underline{2\,1}\ |\ \underline{0\,3}\underline{2\,1}\,1\ \underline{2\,6}\ |\ 1\ \underline{3\,3}\underline{0\,1}\ 2\ |\ 3\ 6\ 5\ 2\ |\ 3\ -\)\|$

哖,唥　唥　哩哖,唥哩哖,唥　哩　唥　　哩唥哖啊,哩唥哖。

104.福马郎（一）

《羚羊锁》苗郁青唱：恩公听说

$1 = {}^{\flat}E$　$\frac{4}{4}$

【三撩】

$\overset{\frown}{6\ 7}6\ -\ \underline{5\ 3}2\ |\ 3\ \underline{2\ 2}\underline{{}^{\#}4\ 3}\overset{\vee}{2}\ |\ \underline{6.\ 1}\underline{6\ 1}\underline{3\ {}^{\#}4}\underline{3\ 1}2\ |\ 2\ \underline{5\,6}\underline{5\,3}\underline{2\,3}\underline{2\,5}\ |\ \underline{0\,5}\underline{3\,2}\underline{3\,1}\underline{3\,2}\ |$

恩公听　说，　怎未　知，　怎　未　知阮　心　头

$2\ \underline{7\,7}\underline{2\,7}\underline{6\,7}\ |\ 6\ \underline{5\,5}\underline{6\,7}6\ |\ 6\ 5\ \underline{3\,5}\underline{3\,2}\ |\ 5\ 3.\ \underline{5\,2}3\ 3\ |\ \underline{6\,5}\underline{7\,6}\ \underline{7\,6}5\ |$

一拙代　事，　　　阮自配乞　李炎　结亲　（亲）

$\underline{6\,3}\underline{0\,5}\underline{3\,5}\underline{2\,6}\ |\ 2\ -\ \underline{2\,3}\underline{{}^{\#}4\,3}2\ |\ 3\ \overset{\vee}{3}\ \underline{3\,2}\underline{2\,6}1\ |\ \underline{0\,5}\underline{3\,2}\underline{3\,1}\underline{3\,2}\ |\ 2\ \underline{7\,7}\ \underline{2\,7}\underline{6\,7}\ |$

仪，　　逢　着兵荒,阮夫妻母子　拆　散　　分　作二

$6\ \underline{5\,5}\underline{6\,7}6\ |\ 6\ 5\ \underline{3\,3}\underline{2\,2}\ |\ 3\ \underline{5\,6}\underline{5\,3}\underline{2\,3}\ 3\ |\ \underline{6\,5}\underline{7\,6}\ 7\,6\,5\ |\ \underline{6\,3}\underline{0\,5}\underline{3\,5}\underline{2\,6}\ |\ 2\ -\ 2\ 5\ |$

边。　　阮单身直入　番营　来找　（找）伊，　　谁想

$3\ \underline{{}^{\#}4\,3}\underline{1\,2}\underline{2\,2}\underline{0\,5}\ |\ 2\ |\ 5\ \underline{2\,2}\underline{6\,1}\ 6\,1\ |\ \underline{0\,5}\underline{3\,2}\underline{3\,1}\underline{3\,2}\ |\ 2\ \underline{7\,7}\underline{2\,7}\underline{6\,7}\ |\ 6\ \underline{5\,5}\underline{6\,7}6\ |$

他　一旦　反面绝情,掠只　恩　情　　一旦抛　弃。

$\underline{\overset{\frown}{6}\ 0}\ \underline{6\,6}\underline{3\,6}\ |\ 3\ 6\ \underline{5\,5}\underline{5\,6}\ |\ 3\ \underline{3\,3}\underline{6\,3}5\ |\ 5\ 7\ \underline{6\,7}\underline{6\,5}\underline{3\,5}\ |\ 3\ 3\ \underline{6\,6}\underline{3\,3}\ |$

将掠　阮一身受禁(于)只后　营　　遭凌　　迟,怎　叫阮会不

$\underline{6\,7}6\ \underline{5\,5}\underline{5\,6}\ |\ 3\ \underline{3\,3}\underline{6\,3}5\ |\ 5\ 7\ \underline{6\,7}\underline{6\,5}\,3\,5\ |\ 3\ -\ (\underline{3\,6}\underline{6\,5}\ |\ 5\ \underline{3\,3}\underline{5\,3}\underline{3\,2}\ |\ 2\ -\ 0\ 0\)\|$

心头伤悲,阮目　滓　暗流　　滴。

129

105. 滚（一）

《说岳》周侗唱：纸笔墨砚

1=♭E 4/4

【三撩】

(5 3 2̲3̲2̲7̲6̲1 - | 2)ˇ5 5 3 | 6 1̲2̲1̲7̲6̲5 | 6 7 6.̲5̲3 | 3 3̲3̲6̲6̲5̲3 |

纸 笔 墨（于）砚 书 册 须 齐 备，

5 0 2̲3 | 3 - 3̲2 | 6̲ 6̲ 2 2 | 7̲2̲7̲6̲5̲6̲7̲5 | 6ˇ5 5 3 | 6 1̲2̲1̲7̲6̲5 |

苦 心 雕 琢 闲 事 我 不 知。 昔 日 曾（于）教

3 6 3 6 | 3 3̲3̲6̲6̲5̲3 | 5 0 3 3 | 1 6̲1̲2 - | 1 6̲1̲3̲3̲2 | 2 3 2̲6̲1̲2 |

林 冲 卢 俊 义， 水 浒 寨 中 名 声 天 下

6̲1̲0̲2̲1̲7̲6̲ | 6̲ 0 2̲3 | 5 2̲3 - | 6 3 - 3 | 6 3̲3̲6̲6̲5̲3 |

驰。 恨 奸 臣 生 害 他，

5 0ˇ3̲3̲ 3 | 1 6̲1̲3̲3̲2 | 2 3 2̲6̲1̲2 | 1ˇ1 - 3 | 3 - 3̲2 |

致 惹 我 老 来 无 倒 边， 权 且 教 读

2 3 2̲6̲1̲2 | 1ˇ5 - 2 | 5 3 1̲3̲2̲1 | 0̲3̲2̲1̲2̲6̲1̲ | 1 3̲2̲6̲1̲ 2 |

小 娃 儿。 唠 唠 哩 嗹，唠 嗹 唠 哩 唠 哩 唠

3ˇ5 - 2 | 5 3 1̲3̲2̲1 | 0̲3̲2̲1̲2̲6̲1̲ | 1 3̲2̲6̲1̲ 2 | 3(5̲5̲3̲2̲6̲1̲ | 2 - 0 0)‖

嗹，唠 唠 哩 嗹，唠 嗹 唠 哩 唠 哩 唠 嗹。

106. 滚（二）

《仁贵征东》高琼郡主唱：听见人报说

1=♭E 4/4

【三撩】

(6 1̲7̲6̲5̲3̲5̲) | 6 7 6 5̲3 | 5̲3̲2̲2̲3̲ 7̲6̲ | 5̲6̲ 7̲6̲ 5̲3 | 5̲3̲2̲2̲3̲ 2̲2̲ | 6̲ 2̲6̲3 |

听 见 人 报 说， 阮 又 听 见 人 报 说， 惊 得 神 魂 四 散

2.̲ 1̲1̲3̲2 | 2 0̲6̲6 | 6 1̲2̲1̲7̲6̲5̲6̲ | 5̲3̲5̲2̲3̲6̲5̲3̲6̲ | 5̲3̲ 5̲3̲5̲2̲6̲ |

飞。 夫 妻 所 望 到 百 岁，

130

131

107.滚（三）

《楚昭复国》楚狂唱：我是楚狂士

1=♭E 4/4

【三撩】

6 3 - - | 6 3 - 3 3 | 6 66565 | 5 0 25 | 5 0 1 3.2 | 1 - 3 3 2
我是 楚 狂 士， 曾接舆，谁人 不 识

2 33 2321 612 | 61 21 56 | 62 #43 3 | #43 - | 2 3 - 3 | 3 33665
我名 字， 那因 世界 纷纷乱，

5 - 61 | 3. 53 2 | 2 33 2321 612 | 61 21 56 | 62 53.2 12 | 323 - 6
我即守分 乐耕 锄。 一卜贪名利，（我）

3 63 3 | 3 33 665 | 5 - 31 | 1 31 1 | 5 ²0 3.2 12 | 323 31 61
事楚归大 夫。 王事 勤劳无暇日。 遭危难 岂不 着

3. 53 2 | 2 33 2321 612 | 61 21 56 | 6 33 3 | 3 0 3525 | 3 - - 6.7
抛妻 共离 子， 伊是 金屋玉堂 千 金

6 665656 | 5 0 3.2 12 | 323 0 61 | 3. 53 2 | 2 33 2321 612 | 61 21 56
身， 遭危难 即来托 身 （于）寄 寓。

6 33 3 | 3 0 3636 | 33 - 3 | 3 33665 | 5 - 31 | 3. 53 2
伊是 龙楼凤阁椒 房贵， 龙游浅 水

2 33 2321 612 | 61 21 56 | 6 33 - | 6 636 | 3 33665 | 5 - 3.2 12
遭虾 戏， 伊是 霸王 气量 天

323 11 | 3 11 2 | 2 - 3 21 | 6 - 66 | 6 6621 | 1 - 0 0 ‖
相， 有日 再见旧江 山， 许时 定 不饶 你。

132

108.舞霓裳

《十朋猜》钱成唱：泥金书

1=♭E 4/4

【三撩】

(2 2 5 5 3 2 6 1 | 2 -) 2 4 3 | 6 1 2 1 7 6 5 6 | 5 3 2 3 6 5 3 5 | 5 3 5 3 3 2 |
　　　　　　　　　　　　泥金书　报　曾　读　知，

6. 1 3 3 2 1 | 2 - 6 1 2 | 6 2 6 6 | 6 - 1 1 | 2 6 6 2 1 |
也　称　意！读到状元二个字，爹欢喜(不汝)娘欢

2 - 1 2 6 2 | 2 7 6 2 7 | 7 2 7 6 5 6 7 5 | 6 - 1 6 | 6 1 2 1 7 6 5 6 |
喜，亲姆共我　姐(伊人)笑眯眯。　　　　我爹夸说，

5 3 2 3 6 7 6 5 | 6 3 5 3 5 2 6 | 2 - 6 2 | 1 2 6 6 1 | 2 - 6 1 |
选择有只好子　婿，　　　男儿伸手撑着　天，状元

6 1 2 1 7 6 5 | 6 7 6 3 6 | 3 3 3 6 6 5 3 | 5 - ∨6 1 2 | 6 2 2 0 2 2 |
岳　父　脚踏无着地。　　　我只舅爷，我只

6 2 2 6 2 6 | 2 - 2 6 | 7 2 7 6 5 6 7 5 | 6 - 1 6 2 | 2 0 2 6 2 1 |
舅爷哪好来跳　(跳)上　天？　　　　书读到尾，读到只书

2 2 2 2 6 1 | 3 2 3 1 2 1 6 | 1 7 6 5 6 7 5 | 6 - 2 5 | 3 2 6 3 2 3 1 |
尾，掠我(掠我)兴柄尽都打　折。　　　　说只书　是休

2 - 1 6 | 2 - 2 6 | 2 - 1 2 6 2 | 2 7 6 2 2 | 7 2 7 6 5 6 7 5 |
书，爹也啼，娘也啼，亲姆共我　姐(伊人)切切　啼。

6. - 3 5 | 3 2 6 6 | 1 - 1 1 | 2 6 6 2 3 2 1 | 6 0 1 2 |
他说是　状元妻，更休离，也曾更休　弃，贪谋

2 2 1 1 | 2 0 3 3 5 | 2 5 3 2 3 2 7 | 6 2 - 6 | 7 2 7 6 5 6 7 5 |
我姐生新醒，三遭二　遭　不肯从伊。

6. - ∨6 6 1 | 6 1 2 1 7 6 5 | 6 3 6 3 | 6 6 6 5 6 5 3 | 5 - ∨6 1 6 |
袂受得迫　勒　舍命去投　江。　　　　脱落

1 2 2 6̣ |6̣ - 66 |6 1̇2̇1̇765 |6 6 3 67 |6 6 665653 |
弓 鞋 做为 记，身尸 葬 在　　江鱼 腹 里，

5 - 2̣3 5 |2 33 2327 |6̣ 6̣ 27̣ |7̣27̣65675 |6̣ - 55 |
　一 点 灵　魂 要 来 随 到 只 京 畿。　　　你 既

3̣ 2̣ᵛ2̣3 |5 2̣ 3̣2 |2̣2̣ 3̣26̣ |6̣ -ᵛ1̇6 |6 1̇2̇1̇765 |
是 读 书 人，不 知 恩， 不 念 旧， 一 朝 身富 贵，掠阮

3 336̣35 |5 676535 |3 336653 |5 -ᵛ12 |2 6̣ 6̣3 2̣31 |
旧　人　尽 轻　弃。　　　　弓 鞋 准 见 贤妻

2̣7̣6̣12̣32̣ᵛ|6̣6̣ - 7̣ |2̣7̣65675 |6̣ -ᵛ66 |6 1̇2̇1̇765 |
面，　　越 自 伤 情，　　　　追 思 夫 人

3 33 6̣ |6̣ 66 565ᵛ|3 6̣3 6 |5653 2̣326̣ |2 -ᵛ22 |
为 谁 丧 了 身，　　坠 落 幽 冥。　　　　当 初

6̣ 2̣ 6̣3 2̣31 |6̣ - 2̣3 5 |2̣5 33 2̣32̣6̣ |2 6̣6̣ 7̣ |2̣7̣65675 |
望 要 荣 封　诰，谁 知 到 今 旦　　反 做 含 冤 人。

6̣ -ᵛ3̣2̣ |3̣2̣ - 6̣6̣ |1 2 0 6̣ |2̇12 - 16̣ |26̣ 06̣ 1 |
都 不 念　（念）着 爹 妈 年 老，　伊 今 别 更 无

2 - 1̇1̇ |6 1̇2̇1̇765 |3 336̣35 |5 67653#4 |3 336653 |
亲，养 育 深 恩 怎 报　　得　　尽。

5 -ᵛ6̣2 |2 6̣ 6̣3 2̣31 |2 2 0 6̣2̣ |6̣26̣ᵛ6̣1 |2 - 1̇1̇ |
十 朋 誓 愿 不 再 娶，　存 要 一 点 立 心，九泉

6 1̇2̇1̇765 |3 33 6̣35 |5 676535 |3 -ᵛ1̇1̇ |6 1̇2̇1̇765 |
地 下 与 我 娘 子　相 见　面，九泉 地 下 要 与

3 336̣35 |5 676535 |3 - (3 665 |5 335321 |2 - 00)‖
你 姐　再 相　见。

134

109. 大 真 言

《三藏取经》三藏、释迦文佛对唱

1=♭E 4/4

【三撩散起】

廿 3.2 1 3 2 - - | 5̣ 6̣ 1 2 1 6 5 6 | 1 2 1 6 6̇ 2̇ 1 ∨ | 3 5 6 5 2 |
(帮腔)阿弥陀 佛, 南 无 三

3 - - - | 5 - - 3 2 | 1 - 2 3 1 2 | 3 - 2 3 1 | 1 ∨ 1. 1 6 1 |
千 牟 尼 佛, 稽首南 无 三 千 牟尼

5̣ 5 6 6 2 1 6̣ | 1 - 0 0 | 5̣ 6̣ 1 2 1 6 5 6 | 1 2 1 6 6̇ 2̇ 1 ∨ | 5̣ 6̣ 1 2 1 6 5 6 | 1 2 1 6 ∨ 2̇ 3̇ |
佛。 (三藏唱)念 小 僧 祖 居 崇林

7̣ 6̣ 1 2 5 3 2 | 1 3 2 7̣ 6̣ 1 5 6 | 1 - ∨ 3̇ 1 | 1 3 3 0 3 2 1 | 7̣ 6̣ 1 2 5 3 2 |
蟠 桃 寺, 正 是 唐 王 义 子

1 3 2 7̣ 6̣ 2 1 6̣ | 1 - 5 5 3 2 | 1 3 2 7̣ 6̣ 2 1 ∨ | 3 - 3 6 5 3 | 5 0 2 2 |
儿。 弃 了 荣 华 共 富 贵, 甘 心

1 3 3 2 3 2 1 | 7̣ 6̣ 1 2 5 3 2 | 1 3 2 7̣ 6̣ 2 1 6̣ | 1 0 5 5 3 2 | 1 3 2 7̣ 6 2 1 |
落 发 蟠 桃 寺。 因 为 众 生

3 - 3 6 5 3 | 5 0 1 1 | 3 2̇ 2̇ 0 3 2 1 | 7̣ 6̣ 1 2 5 3 2 | 1 3 2 7̣ 6̣ 2 1 6̣ |
受 灾 厄, 立 誓 要 到 极 乐 市。

1 - 2 5 3 2 | 1 3 2 7̣ 6̣ 2 1 ∨ | 3 - 3 6 5 3 | 3 0 3 1 | 3 2̇ 2̇ 0 3 2 1 |
有 乜 宝 经 赐 三 藏, 返 去 满 寺

7̣ 6̣ 1 2 5 3 2 | 1 - 0 0 |
尽 欢 喜。
 5 5 2 2 | 3 - 5 3̇ 2̇ | 1 - 7̣ 6̣ 1 | 2 - 2. 3̇ |
 (帮腔)南 无 大 慈 悲 观 世 音, 大 普 萨, 摩 诃

5̣ 5 5 3 5 3 2 | 1 3 3 2̇ 7̣ 6̣ | 1 1 0 2 1 6 1 | 1 0 2 5 3 2 | 1 3 2 7̣ 6̣ 2 1 |
萨。 (释迦文佛唱)弟 子 听 我

1 0 5 3 | 3 0 3 1 | 2 3 3 2 3 2 1 | 7̣ 6̣ 1 2 5 3 2 | 1 3 2 7̣ 6 1 5 6 |
说 因 依, 我 有 经 文 圣 无 偏。

1 0 ∨ 2 5 3 2 | 1 3 2 7̣ 6̣ 2 1 ∨ | 3 - 3 6 5 3 | 5 0 2 3 | 1 2̇ 2̇ 0 3 2 1 |
落 水 不 沉 烧 不 焚, 阴 府 阳 间

$\overset{\curvearrowright}{7\ 6}\ \overset{\frown}{1\ 2}\ \overset{\frown}{5\ 3\ 2}\ |\ \overset{\frown}{1\ 3}\ \overset{\frown}{2\ 7}\ \overset{\frown}{6\ 2\ 1\ 6}\ |\ 1\ -\ \overset{\vee}{5}\ \overset{\frown}{5\ 3\ 2}\ |\ \overset{\frown}{1\ 3}\ \overset{\frown}{2\ 7}\ \overset{\frown}{6\ 2\ 1}\ |\ 3\ -\ \overset{\frown}{3\ 6\ 5\ 3}\ |$

通　用　伊。　　　　　　　每早　净口　　勤　礼

$3\ 0\ \overset{\frown}{3\ 1}\ |\ 1\ \overset{\frown}{2\ 2\ 0\ 3\ 2\ 1}\ |\ \overset{\curvearrowright}{7\ 6}\ \overset{\frown}{1\ 2}\ \overset{\frown}{5\ 3\ 2}\ |\ \overset{\frown}{1\ 3}\ \overset{\frown}{2\ 7}\ \overset{\frown}{6\ 2\ 1\ 6}\ |\ 1\ -\ \overset{\vee}{5}\ \overset{\frown}{5\ 3\ 2}\ |$

念，　变化　灵　通　　　　目　前　　见。　　　　　　赐你

$\overset{\frown}{1\ 3}\ \overset{\frown}{2\ 7}\ \overset{\frown}{6\ 2\ 1}\ \overset{\vee}{|}\ 3\ -\ \overset{\frown}{3\ 6\ 5\ 3}\ |\ 5\ 0\ \overset{\frown}{2\ 1}\ |\ 3\ 3.\ \overset{\frown}{3\ 2\ 1}\ |\ \overset{\curvearrowright}{7\ 6}\ \overset{\frown}{1\ 2}\ \overset{\frown}{5\ 3\ 2}\ |$

地　藏　　经　文　返，　超度　忏悔　人　慈

悲。

（帮腔）南

$\overset{\frown}{5\ 6}\ \overset{\frown}{1\ 2\ 1}\ \overset{\frown}{6\ 5\ 6}\ |\ \overset{\frown}{1\ 2\ 1}\ \overset{\frown}{6\ 6\ 2\ 1}\ |\ \overset{\frown}{3\ 5\ 6\ 5}\ 2\ |\ 3\ -\ -\ -\ |\ 5\ -\ -\ \overset{\frown}{3\ 2}\ |$

（帮腔）南　　　　　　无　　　　三　　　千　　　牟　尼

$1\ -\ \overset{\frown}{2\ 3}\ \overset{\frown}{1\ 2}\ |\ 3\ -\ \overset{\frown}{2\ 3}\ \overset{\frown}{1}\ |\ 1\ \overset{\vee}{1.}\ \overset{\frown}{1}\ \overset{\frown}{6\ 1}\ |\ 5\ \overset{\frown}{5\ 6}\ \overset{\frown}{6\ 2\ 1\ 6}\ |\ 1\ -\ \overset{\vee}{5}\ \overset{\frown}{5\ 3\ 2}\ |$

佛，　稽首　南　无　三　千　　牟　尼　佛。　　　　（三藏唱）拜　辞

$\overset{\frown}{1\ 3}\ \overset{\frown}{2\ 7}\ \overset{\frown}{6\ 2\ 1}\ \overset{\vee}{|}\ 3\ -\ \overset{\frown}{3\ 6\ 5\ 3}\ |\ 5\ 0\ \overset{\frown}{1\ 3}\ |\ 3\ \overset{\frown}{2\ 2\ 0\ 3\ 2\ 1}\ |\ \overset{\curvearrowright}{7\ 6}\ \overset{\frown}{1\ 2}\ \overset{\frown}{5\ 3\ 2}\ |$

世　尊　　便　起　程，　何日　得　到　　崇　林

$1\ 0\ \overset{\frown}{5\ 5\ 3\ 2}\ |\ \overset{\frown}{1\ 3}\ \overset{\frown}{2\ 7}\ \overset{\frown}{6\ 5\ 6\ 1}\ \overset{\vee}{|}\ 3\ -\ \overset{\frown}{3\ 6\ 5\ 3}\ |\ 3\ 0\ \overset{\frown}{2\ 1}\ |\ 1\ \overset{\frown}{3\ 3\ 2\ 3\ 2\ 1}\ |$

寺？　三十　六劫　　磨　难　　尽，　今旦　从　头

$\overset{\curvearrowright}{7\ 6}\ \overset{\frown}{1\ 2}\ \overset{\frown}{5\ 3\ 2}\ |\ 1\ -\ 0\ \ 0\ |$

各　做　　起。

（帮腔）南

$\overset{\frown}{5\ 6}\ \overset{\frown}{1\ 2\ 1}\ \overset{\frown}{6\ 5\ 6}\ |\ \overset{\frown}{1\ 2\ 1}\ \overset{\frown}{6\ 6\ 2\ 1}\ \overset{\vee}{|}\ \overset{\frown}{3\ 5\ 6}\ \overset{\frown}{5}\ 2\ |$

（帮腔）南　　　　　　无　　　　三

$3\ -\ -\ -\ |\ 5\ -\ -\ \overset{\frown}{3\ 2}\ |\ 1\ -\ \overset{\frown}{2\ 3}\ \overset{\frown}{1\ 2}\ |\ 3\ -\ \overset{\frown}{2\ 3}\ \overset{\frown}{1}\ |\ 1\ \overset{\vee}{1.}\ \overset{\frown}{1}\ \overset{\frown}{6\ 1}\ |$

千　　　　牟　尼　佛，　稽首　南　无　三　千　牟　尼

$\overset{\frown}{5}\ \overset{\frown}{5\ 6}\ \overset{\frown}{6\ 2\ 1\ 6}\ |\ 1\ -\ \overset{\vee}{5}\ \overset{\frown}{5\ 3\ 2}\ |\ \overset{\frown}{1\ 3}\ \overset{\frown}{2\ 7}\ \overset{\frown}{6\ 2\ 1}\ \overset{\vee}{|}\ 3\ -\ \overset{\frown}{3\ 6\ 5\ 3}\ |\ 5\ -\ \overset{\frown}{1\ 2}\ |$

佛。　　（释迦文佛唱）三　藏　听　我　　说　起　理，风　云

$2\ \overset{\frown}{3\ 3\ 2\ 3\ 2\ 1}\ |\ \overset{\curvearrowright}{7\ 6}\ \overset{\frown}{1\ 2}\ \overset{\frown}{5\ 3\ 2}\ |\ 1\ 0\ \overset{\frown}{5\ 5\ 3\ 2}\ |\ \overset{\frown}{1\ 3}\ \overset{\frown}{2\ 7}\ \overset{\frown}{6\ 2\ 1}\ \overset{\vee}{|}\ 5\ 3\ 5\ -\ |$

吹散　　　随步　　起。　便差　金　刚　四菩　萨，

$5\ 0\ \overset{\frown}{3\ 3}\ |\ 3\ \overset{\frown}{2\ 2\ 0\ 3\ 2\ 1}\ |\ \overset{\curvearrowright}{7\ 6}\ \overset{\frown}{1\ 2}\ \overset{\frown}{5\ 3\ 2}\ |\ 1(\overset{\frown}{3\ 2\ 7\ 6}\ \overset{\frown}{1\ 5\ 6}\ |\ 1\ -\ 0\ \ 0)\ ‖$

送你　返去　　　蟠　桃　　寺。

136

| 5 5 3 2 2 ⌢#4 3 | 3 0 6 6 3 3 | 6.5 6 6 1 6 5 | 5 5 3 2 2 #4 3 ∨ | 3 6 6 5 5 3 2 |
咱今来相 (相) 邀， 莫得

| 1 3 2 0 5 3 2 | 1 0 6 1 7 6 | 3 2 #4 3 0 6 5 3 | 5.3 2 2 3 — | 3 6 6 5 5 3 2 |
拆分 (分) 离。 傍花 共 随柳， 前村

| 1 3 2 0 5 3 2 | 1 — 6 2 7 6 | 3 2 #4 3 0 6 5 3 | 5 3 2 2 3 — | 3 6 6 5 5 3 2 |
去游 (游) 戏， 胜似 蓬 (蓬) 莱 (蓬莱)

| 1 3 2 0 5 3 2 | 3 — ∨6 2 7 6 | 3 2 #4 3 0 6 5 3 | 5 3 2 2 3 — |
一洞 (洞) 天， 胜似 蓬 (蓬) 莱

| 3 6 6 5 5 3 2 | 1 3 2 0 5 3 2 | 1 2 1 1 0 7 6 5 | 5 7 6 5 6 5 7 6 | 6 — 0 0 ‖
(蓬 莱) 一洞 (洞) 天。

111.北驻马听

《三藏取经》蜘蛛精、三藏唱：听说因依

1=♭E 4/4

【三撩散起】

廿3 5 3 — 6 1 6 5 2 #4 3 — — | 6 — 1 6 7 | 6 5 1 6 5 3 2 |
(蛛唱)听说 因依， 天差 (于) 今

| 3 5 3 2 1 3 2 | 2 5 3 3 2 3 1 | 3 2 1 2 1 7 6 | 6 5 3 2 | 2 — 2 5 3 2 |
旦 来到 只。 你今 勿想

| 1 7 2 5 3 2 | 3 5 3 2 1 3 2 | 2 1 7 2 | 3 #4 3 2 | 5 — 5 5 3 5 |
去 取 经， 共阮 做夫 妻 过一

| 3.2 1 3 2 7 6 6 | 2 6 1 2 3 2 | 2 2 3 3 2 | 2 — 2 5 3 2 | 1 7 2 5 3 2 |
(一) 世。 半步 不甘 放你

| 3 5 3 2 1 3 2 | 6 2 7 6 5 5 3 2 | 3 2 5 5 | 5 — 5 6 5 | 3.2 1 3 2 7 6 6 |
离， 双 双永远要 团

138

$\underline{2 \cdot 1} \underline{61} \underline{23} \underline{2} \mid \underline{6} \underline{2} \underline{76} \mid \underline{3} \underline{2} \underline{3^{\#}43} \mid 3 \underline{66} \underline{55} \underline{32} \mid 5 \underline{2} \underline{25} \underline{53} \mid$

圆。　　(合唱)人情 做要　　　(要)　　好，月老注定

$2 - \underline{55} \underline{35} \mid \underline{3 \cdot 2} \underline{13} \underline{27} \underline{6} \mid 2 \underline{61} \underline{23} \underline{2} \mid \underline{2} \underline{33} - 3 \mid \underline{53} \underline{23} \underline{3} \mid$

勿　差　(差)　　移。　　(三藏唱)仙 妃　(于)听

$\dot{1} \underline{65} \underline{3^{\#}43} \mid 6 - \dot{1} \underline{67} \mid \underline{6} \underline{57} \underline{65} \underline{32} \mid \underline{35} \underline{32} \underline{13} \underline{2} \mid 5 \underline{5} \underline{33} \underline{231} \mid$

起，　　我 是 凡 人　小 身

$3 \underline{12} \underline{17} \underline{6} \mid \underline{6} \underline{23} \underline{2} \mid 2 - \underline{35} \underline{32} \mid \underline{17} \underline{2} \underline{53} \underline{2} \mid \underline{35} \underline{32} \underline{13} \underline{2} \mid$

己。　　自幼　修行　来 出家，

$\underline{6} \underline{27} \underline{65} \underline{32} \mid \underline{3} \underline{22} \underline{5} \mid 2 - \underline{55} \underline{35} \mid \underline{32} \underline{13} \underline{27} \underline{6} \mid 2 \underline{61} \underline{23} \underline{2} \mid 2 \underline{13} \underline{1} \mid$

一　心 望要到 西　(西)　　天。　　不 疑

$\dot{1} \underline{11} \underline{11} \underline{3} \mid \underline{23} \underline{27} \underline{6} - \mid 2 \underline{62} \underline{33} \underline{2} \mid \underline{6} \underline{76} \underline{55} \underline{32} \mid \underline{53} \underline{22} \underline{3} \mid \underline{5 \cdot 6} \underline{55} \underline{35} \mid$

路上共你相　遇　见，　劝　　你　回心准布

$\underline{3 \cdot 2} \underline{13} \underline{22} \underline{6} \mid 2 \underline{66} \underline{23} \underline{2} \mid \underline{6} \underline{2} \underline{76} \mid \underline{3} \underline{2} \underline{3^{\#}43} \mid 3 \underline{66} \underline{53} \underline{2} \mid$

施。　　(合唱)伏望　乞 慈

$3 \underline{2} \underline{53} \underline{5} \mid 2 \underline{0} \underline{55} \underline{35} \mid \underline{3 \cdot 2} \underline{13} \underline{27} \underline{6} \mid 2 (\underline{61} \underline{12} \underline{31} \mid 2 - 0 0) \parallel$

悲，带着 南 海　普陀　寺。

112.金乌噪（三）①

《三请诸葛》糜夫人唱：左腿着伤

$1 = {}^{\flat}E$　$\frac{4}{4}$

【三掇散起】

廿 5 $\underline{5}$ $\underline{3}$ - 2 3 - 6 - $^{\#}\underline{43}$ $\underline{2}$ $\underline{43}$ 3^{\vee} - $\underline{5}$ $\underline{5}$ \mid 6 $\underline{1}$ $\underline{2}$ $\underline{1}$ $\underline{7}$ $\underline{65}$ $\underline{6}$ \mid

左腿　着伤 血 淋 漓，　　左 腿 着(于)伤

$\underline{5} \underline{32} \underline{36} \underline{65} \underline{36} \mid \underline{53} \underline{0} \underline{53} \underline{52} \underline{6} \mid 2 \underline{0} \underline{52} \mid \underline{05} \underline{32} \underline{31} \underline{2} \mid 2 \underline{0} \underline{55} \underline{25} \mid$

血 淋 漓，　　　到只 期 段，　　到只

$\underline{2} ^{\#}\underline{43} \underline{33} \underline{23} \underline{27} \mid \underline{6} \underline{2} \underline{72} \underline{76} \underline{7} \mid \underline{6 \cdot 7} \underline{55} \underline{67} \underline{6}^{\vee} \mid 6 3 - 3 \mid \underline{63} \underline{0} \underline{65} \underline{32} \mid$

期 段 那 瀛 得阮 好 啼。　　腹内 又 饥，

139

$\widehat{22}$ 3 $\widehat{27}$ $\dot{6}$ | $\overline{76}$ $\widehat{\dot{765}6}$ | 6 0 2 $\overline{52}$ | 0 $\overline{532}$ $\overline{312}$ | 2 $\overline{532}$ $\overline{325}$ |
腰 软 都 袂 止。　　曹 贼 得 知，　想 曹 操 那 要

2 $^{\#}$4 3 3 2 3 $^{\vee}$2 2 | $\dot{6}$ 2 2 7 | 7. 2 $\overline{72}$ $\overline{767}$ | $\dot{6}$. 7 5 5 $\overline{676}$ $\dot{6}$ $^{\vee}$ |
得 知，母 子 两 条 性 命 那 成 听　死。

6. 7 $\overline{65}$ 3 | $\overline{63}$ 5 $\overline{76}$ $^{\vee}$ | 3. $\overline{33}$ $\overline{65}$ 3 | $\overline{53}$ 0 $\overline{532}$ $\overline{6}$ | 2 0 5 $\overline{52}$ |
但 得 着 强 企　　行 上 有 几 里。　　走 起

0 $\overline{532}$ $\overline{312}$ | 2 0 $\overline{55}$ $\overline{25}$ | 2 $^{\#}$4 3 3 2 $\overline{36}$ | 7 2 $\overline{72}$ $\overline{767}$ | $\dot{6}$ 0 (6 6 $\dot{1}$ |
着 跋，　走 起 着　　跋，阮(今) 脚 疼 都(于) 袂　止。

5 - 6 $\dot{1}$ 6 5 | 3 5 $\overline{35}$ $\overline{32}$ | 1 - $\overline{16}$ 2 | 5 $\overline{65}$ $\overline{435}$ | 2 - 3 $\overline{532}$ | 1 1 1 1 6 6 5 |

$\dot{6}$ $^{\vee}$ 1 $\overline{23}$ $\overline{27}$ | $\dot{6}$ 7 $\overline{67}$ $\overline{65}$ | 6 0 6 6 | 6 2 $\overline{76}$ 5 | 6 0) $^{\vee}$ 6 $\dot{1}$ 6 |
　　　　　　　　　　　　　　　　　　　　　　　　　　　譬 做

$\dot{1}$ 2 - 3 6 | 6 - $\overline{33}$ 5 | 5 $\overline{1}$ $\overline{7}$ $\overline{676}$ $\overline{535}$ | 3 - $^{\vee}$ 6 $\dot{1}$ 6 | $\dot{1}$ 2 - 3 6 |
生 死，也 卜 照 顾　　我 子　　儿。譬 做 生 死，亦 卜

6 - $\overline{33}$ 5 | 5 $\overline{1}$ $\overline{7}$ $\overline{676}$ $\overline{535}$ | 3 - (3 $\overline{66}$ 5 | 5 $\overline{33}$ $\overline{532}$ 1 | 2 - 0 0) ‖
照 顾　　我 子　　儿。

① 【金乌噪】在泉州地方戏曲研究社编《泉州传统戏曲丛书》第11卷第572页被称作【福马郎】。

113. 流 水 下 滩

《目连救母》观音、势至、雷有声唱：人客听说起拙来因

1 = $^{\flat}$E　$\frac{4}{4}$

【三撩散起】

　　　卅 1 $\widehat{3}$ 1……$\widehat{3}$ 2…… $^{\vee}$ | 6 - $\dot{1}$ 6 | $\dot{1}$ 6 5 $\dot{1}$ 6 5 3 5 | 5 3 2 3 1 2 3 2 |
(观音、势至唱)人 客　　　　听 说 起

6 5 $\overline{65}$ $\overline{32}$ 2 | 5. 3 2 $^{\#}$4 5 6 5 | 5 $^{\vee}$ 2 5 3 2 | 2 5 3 3 2 | 5. 6 6 2 $\dot{1}$ 6 |
拙 来 因，　　　恨 阮　　出 世　命 带 孤

$\dot{1}$ 5 5 $\dot{1}$ 6 5 3 5 | 5 3 2 3 1 2 3 2 | 2. 3 2 6 7 6 | 7 6 5 6 7 7 6 | $\dot{6}$ $^{\vee}$ 2 5. 3 2 |
尅　　　别 更 无　　亲。　　　但 得

140

$2^\vee22\ 3\ 2$ | $2^\vee2\ 5\ -$ | $2\ 3\ -\ 6\ 6$ | $\underline{5.4}\ \underline{24}\ \underline{56}\ 5$ | $5\ 0\ 1\ 2\ 1$ |

吃长菜，　　念佛共看　经。　　　　　　　　　　　　愿要

$3\ 2\ \underline{26}\ \underline{76}$ | $\underline{7.6}\ \underline{56}\ \underline{77}\ \dot{6}$ | $3\ 3\ -\ 3$ | $\underline{63}\ \underline{65}\ \underline{53}\ 2^\vee$ | $2\ \underline{23}\ 0\ 2\ 1$ |

保护　阮一身，　　　不愿事人，　　　不愿招

$2\ -\ 5\ 2$ | $3\ 2^\vee\ 5\ 2$ | $3\ 2\ \underline{13}\ \underline{21}$ | $\underline{2.3}\ \underline{26}\ \underline{76}$ | $\underline{7.6}\ \underline{56}\ \underline{77}\ \dot{6}$ |

亲。　姐共妹，　做群阵。　　求化暂度　日，

$\dot{6}^\vee\ 3\ 3\ 2$ | $2\ 2\ 2\ 0$ | $\underline{5.6}\ 5\ 2$ | $5\ \underline{24}\ \underline{56}\ 5$ | $5\ 3\ 5\ 2$ |

家中　无欠　又都无　缺，　　　　　　双人

$2\ 0\ 2\ 2\ 1$ | $2\ 2\ \underline{32}\ \underline{676}$ | $\underline{7.6}\ \underline{56}\ \underline{77}\ \dot{6}$ | $\dot{6}\ 0\ 6\ 6$ | $\underline{15}\ \underline{51}\ \underline{65}\ \underline{35}$ |

相邀　来采　薪。　　　　　千般苦，

$\underline{53}\ \underline{231}\ \underline{232}^\vee$ | $\underline{5.6}\ 5\ 2$ | $5\ \underline{24}\ \underline{56}\ 5$ | $5\ 0\ 3\ 2$ | $3\ 2^\vee\ \underline{65}\ \underline{57}$ |

话说都袂尽，　　　相盘问，　愧

$\dot{6}\ -\ \underline{33}\ \underline{21}$ | $2\ 2\ \underline{32}\ \underline{676}$ | $\underline{7.6}\ \underline{56}\ \underline{77}\ \dot{6}$ | $\dot{6}^\vee\ 3\ \underline{5.3}\ 2$ | $2\ 5\ 3\ 3\ 2$ |

(愧)羞　满　面。　　　　（雷有声唱）听恁　说出

$\underline{2.3}\ \underline{62}\ \underline{16}$ | $\underline{15}\ \underline{51}\ \underline{65}\ \underline{35}$ | $\underline{53}\ \underline{231}\ \underline{232}$ | $2^\vee2\ 2\ 5\ 3$ | $2\ 3\ -\ 6\ 6$ |

我心　疑，　　　　未信恁是良　家

$5\ \underline{24}\ \underline{56}\ 5$ | $5\ 0\ \underline{23}\ \underline{21}$ | $2\ 2\ \underline{32}\ \underline{676}$ | $\underline{7.6}\ \underline{56}\ \underline{77}\ \dot{6}$ | $\dot{6}^\vee\ 5\ 3\ 2$ |

女，　　轻身　来到　只。　　　　要是

$2^\vee22\ 3\ 3\ 2$ | $2\ 3\ -\ 6\ 6$ | $\underline{5.4}\ \underline{24}\ \underline{56}\ 5$ | $5\ 3\ 3\ 3\ 6\ 1$ |

桃源洞　两仙妃，　　　寻　不见刘辰、

$\underline{3.5}\ 3\ 3\ 2$ | $2\ \underline{23}\ \underline{26}\ \underline{76}$ | $\underline{7.6}\ \underline{56}\ \underline{77}\ \dot{6}$ | $\dot{6}\ 0\ 5\ 2$ | $5\ 2\ 0\ 5\ 3$ |

阮肇　会佳　期。　　（观音、势至唱）阮双　人（者）　恰是

$2\ 3\ \underline{23}\ \underline{23}$ | $6\ \underline{56}\ \underline{53}\ 2$ | $\underline{5.3}\ \underline{24}\ \underline{56}\ 5$ | $5^\vee2\ 3\ 2$ | $2\ 0\ 1\ \underline{32}\ 1$ |

地下（地下）一家小　神仙，　　　　也共　　刘、阮

2. 32676 | 7.656776 | 6052 | 3200 | 556532 |

一般　　　哶。　　　(雷有声唱)恁未　嫁(者)　阮都　未

5.324565 | 502321 | 2.32676 | 7.656776 | 65 - 5 |

娶，　　　双人来结亲　谊，　　　　　免　得

2352 | 3 - 53 | 301321 | 2.32676 | 5000 ‖

男孤女又　单，　做夫妻　偕老　　到百　　年。

114. 琴　韵

《宝莲灯》沉香唱：思虞舜

1=♭E　4/4

【三掁散起】

廿1 - 676 - 32 - 5 - 3212 7.65 6 - ˇ(2323 |

思　虞舜，

36653532 | 121232321 | 2 - 76765 | 6 227655 | 6765076 |

6)ˇ2#43 | 6 121765 | 67 653 | 6.272 76576 | 60 2323 |

寒来　暑往　春和　秋，　　　　　夕阳

36653532 | 5 321532 | 276 (2323 | 36653532 | 121232321 |

西下　水长　流。

2 - 76765 | 6 227655 | 6765676 | 6)ˇ3#43 | 6 121765 | 67 653 |

将军　战马　今何

6.272 76576 | 60 2323 | 36653532 | 5 321532 | 276 (2323 |

在，　　　闲花　野草　满地　愁。

36653532 | 121232321 | 2 - 76765 | 6 227655 | 6765676 | 6. -)‖

142

115. 八 金 刚

《目连救母》众唱：南无观世音菩萨摩诃萨

1=♭E 4/4

【三撩过散】

```
2 5 3 2 | 1 - 5 5 2 #4 | 3 #4 3 2 1 6 1 2 | 3 - 5 3 2 | 1 - 2 5 3 2 | 1 - 5 5 2 #4 |
南   无  观 世 音    大 菩 萨 摩 诃 萨。 南   无  观 世

3 #4 3 2 1 6 1 2 | 3 - 5 3 2 | 1 - 2 5 3 2 | 1 - 5 2 | 5 3 2 1 6 1 2 |
音  大 菩 萨 摩 诃 萨。 南   无  弥 勒 佛  大 菩

3 - 5 3 2 | 1 - 2 5 3 2 | 1 - 5 2 | 5 3 2 1 6 1 2 | 3 - 5 3 2 |
萨 摩 诃 萨。 南   无  弥 勒 佛  大 菩 萨 摩 诃

1 - 2 5 3 2 | 1 - 5 2 | 5 3 2 1 6 1 2 | 3 - 5 3 2 | 1 - 2 5 3 2 |
萨。 南   无  普 贤 佛  大 菩 萨 摩 诃 萨。 南

1 - 5 2 | 5 3 2 1 6 1 2 | 3 - 3 3 2 | 1 - 2 5 3 2 | 1 - 2 2 | 5 3 2 1 6 1 2 |
无  普 贤 佛  大 菩 萨 摩 诃 萨。 南   无  文 殊 佛  大 菩

3 - 5 3 2 | 1 - 2 5 3 2 | 1 - 2 2 | 5 3 2 1 6 1 2 | 3 - 5 3 2 |
萨 摩 诃 萨。 南   无  文 殊 佛  大 菩 萨 摩 诃

1 - 2 5 3 2 | 1 - 3 3 | 5 3 2 1 6 1 2 | 3 - 5 3 2 | 1 - 2 5 3 2 | 1 - 3 3 |
萨。 南   无  金 刚 佛  大 菩 萨 摩 诃 萨。 南   无  金 刚

5 3 2 1 6 1 2 | 3 - 5 3 2 | 1 - 2 5 3 2 | 1 - 5 2 | 5 3 2 1 6 1 2 | 3 - 5 3 2 |
佛  大 菩 萨 摩 诃 萨。 南   无  妙 吉 祥  大 菩 萨 摩 诃

1 - 2 5 3 2 | 1 - 5 2 | 5 3 2 1 6 1 2 | 3 - 5 3 2 | 1 - 2 5 3 2 | 1 - 2 5 |
萨。 南   无  妙 吉 祥  大 菩 萨 摩 诃 萨。 南   无  徐 盖

3 #4 3 2 1 6 1 2 | 3 - 5 3 2 | 1 - 2 5 3 2 | 1 - 2 5 | 3 #4 3 2 1 6 1 2 | 3 - 5 3 2 |
彰  大 菩 萨 摩 诃 萨。 南   无  徐 盖 彰  大 菩 萨 摩 诃

1 - 2 5 3 2 | 1 - 2 2 | 5 3 2 1 6 1 2 | 3 - 5 3 2 | 1 - 2 5 3 2 | 1 - 2 2 |
萨。 南   无  地 藏 王  大 菩 萨 摩 诃 萨。 南   无  地 藏

5 3 2 1 6 1 2 | 3 - 5 3 2 | 1 - 2 5 3 2 | 1 - 廿 5 - 3 2 6 1 - 0 ‖
王  大 菩 萨 摩 诃 萨， 摩 诃 萨，  摩 诃 萨。
```

143

116.双鹧鸪

《湘子成道》韩愈妻、武淑金唱：我劝你莫得伤悲

1=♭E 4/4

【三撩过散】

(2 2 5 5 3 2 6 1 | 2 -) 2 3 | 6 2 1 6 5 6 5 3 | 2 5 3 2 6 1 2 | 2 5 5 3 2 7 6 |
　　　　　　　　　　　(韩妻唱)我　　劝　你　　莫　得　　　(于)伤

7 6 5 5 7 7 6 | 6 - 3 5 | 5 2.7 6 1 | 0 5 3 2 6 1 2 | 2 3 5 3 2 7 6 |
悲，　　　　　须　勉　强　　(不汝)拭　去　　(于)泪

7 6 5 5 7 7 6 | 6.2 1 6 1 | 1 2 2 1 7 6 7 | 6 5 6 5 3 2 | 2 3 - 6 6 |
滴，　　　　是　　(于)你　命　障　斗

5 2 4 5 6 5 | 5 - 2 5 | 3 5 3 2 1 2 3 5 | 3 2 3 2 2 2 7 | 6.1 3 3 2 |
凑，①　　　是　你　命　障　斗　凑，今旦　即　会

2 5 5 3 2 7 6 | 7 6 5 5 7 7 6 | 6 - 5 3 | 5 - 2 5 | 3 2 2 3 2 6 |
(于)此　　事。　　　　　你　须　着　用　小　心，　扮　虔

2 1 2 1 3 2 1 | 3 3 2 3 1 | 3 3 - 6 1 | 3.5 3 3 2 | 2 5 5 3 2 7 6 |
意，花　言　巧　语，花言共　巧语　(不汝)引　伊　　芳　心

7 6 5 6 7 7 6 | 6 - 2 2 | 5 2 2 3 2.7 6 | 2 1 2 1 2 2 1 |
起。　　　就　掠　此　世　情　事，(今)我　子　你　去

6 6 1 3 3 2 | 2 5 5 3 2 7 6 | 7 6 5 5 7 7 6 | 6 - 1 6 1 | 1 2 2 1 6 1 |
共　伊　　(于)论　譬。　(武淑金唱)细　　(于)思

6 5 6 5 3 2 | 6 5 6 5 3 2 | 5 5 2 4 5 6 5 | 5 - 2 3 | 5 2 2 3 2.7 6 |
量　　此　大　事，　细　思　量　　事

2 2 2 1 6 1 | 0 5 3 2 6 1 2 | 2 5 5 3 2 7 6 | 7 6 5 5 7 7 6 | 6 - 3 5 |
情，要　障　做　好　见　(好见)羞　耻。　(韩妻唱)须　勉

144

| 5 2 3 2 7 6 | 2 1 2 1 2 3 | 1 3 0 2 7 | 6. 1 3 3 2 | 2 5 5 3 2 7 6 |

强　进前去，　为求绵远（不汝）偕老　　到百

| 7 6 5 5 7 7 6 | 6 - 2 5 | 3 5 3 2 1 2 5 5 | 3 2 3 1 2 1 | 3 1 3 2 6 1 |

年。　　　用小　心　去劝　他，　学要古例（古例）

| 3. 5 3 3 2 | 2 5 5 3 2 7 6 | 7 6 5 5 7 7 6 | 6 - 2 2 | 5 3 2 1 2 3 |

举案　（于）齐　眉。　　若会　得病痊

| 5 2 3 1 2 1 | 3 3 2 2 2 1 | 3 3 - 2.7 | 6. 1 3 3 2 | 2 5 5 3 2 7 6 |

时，　夫妻永远,夫妻　永远　　要　　（要）如

| 7 6 5 6 7 7 6 | 6 - 3 2 | 3 2 3 5 | 3 3 2 1 2 3 | 2 2 6 1 |

是。　（合唱）夫和　顺　妻敬　他，　鱼　水相邀

| 3. 5 3 3 2 | 2 5 5 3 2 7 6 | 5 - 1 3 | 2 2 1 2 3 | 2 2 6 1 |

同　　（同）游　戏，　鱼水　相邀鱼　水相邀

| 3. 5 3 3 2 | 2 5 5 3 2 7 6 | 7 (5 7 6 5 3 5 | 6.) 廾6 6 5 3 - 2 5 -

同　　（同）游　戏。　　　遵命　不敢

| 5 2 5 - 1 2 #4 3 - 2 6 - 2 - 7 2 7 6 5 7 6 - 5 2

稍延　迟，　　　　拭去　哀　　泪　　忍羞

| 5 - 1 2 #4 3 - 5 1 1 1 6 5 3 - 6 - #4.3 2 4 3 (1 7 6 7 1 6 7）‖

耻。　（韩妻唱）欲图　百年　偕　　老期。

① 斗凑——凑巧之意。

117.寡　北（一）

《湘子成道》韩湘子唱：云霄外

1=♭E　4/4　2/4

【三撩过散】

| 2 6 - 1 6 | 1 6 1 2 3 1 | 1 3 5 3 | 2 6 2 - 5 5 | 5 3 3 2 3 2 3 | 3 5 3 2 3 2 3 2 1 |

云　　　　（于）霄　外,

| 6 1 2 1 7 6 | 1.3 2 7 6 7 6 | 6 6 - 1 | 0 5 3 2 3 1 1 3 | 2 1 7 6 7 6 5 3 5 |

云霄外　　（不汝）采药　（共）炼

| 6 7 6 7 5 6 7 6 | 5 5 3 2 6 1 2 | 3 3 3 2 3 1 | 1 1 3 2 3 2 1 6 1 | 0 5 3 2 3 1 1 3 |

丹，　一　　望　间，　一望　间看许　江水

146

118.北 调(一)

《织锦回文》杨管唱：十年窗前看文章

1=♭E 4/4

【三撩散起过散】

卅 3 - 1̇ 6 5.3 2 3 - ˇ3 5 5 2 | 4/5 5 3 2 1 3 | 3 3 3 3 |
十 年　　　　窗 前　　看 文

2.1 2 1 2 | 2 5 2 5 3 2 1 | 2 2 5 6 7 5 | 6 6 7 6 5 6 | 6 0 1 3 | 0 3 2 1 2 3 2 |
章,　　　　　　　　　一 举　成 名,

2 0 1 3 | 1 3 2 6 1 | 2.3 6 1 2 3 2 | 2 0 6 7 | 6 5 7 5 | 6 0 7 5 |
一 举 成 名 天 下 扬,　　腰 悬 金 带 为 卿 相, 为 卿

6(1̇ 7 6 5 3 5 | 6 0)2 3 | 2 1 2 6 1 | 2.3 6 1 2 3 2ˇ | 1 3 2 7 6 | 6 3 5 3 2 |
相。　　　腰 悬 金 带 为 卿 相。　　自 古 道,　男 儿

5 3 2 1 3 | 3 3 3 3 | 2.1 2 1 2 | 2 5 2 5 3 2 | 1 2 2 5 6 7 5 | 6 6 7 6 5 6 |
当 自 强,　　　　　　　　　　　　

6 0 3 7 | 6 - ˇ3 7 | 6(1̇ 7 6 5 3 5 | 6 0)3 3 | 3 5 - - | 7 7 6 7 6 7 |
画 堂 上, 画 堂 上,　　画 堂 上　拜 贺(拜 贺)爹

5.7 6 5 6 | 6 0 6 6 | 7 7 - 5 5 | 5 7 7 5 | 6 0 7 6 5 | 6(1̇ 7 6 5 3 5 |
娘。　　金 鞍 骏 马 (就 会) 排 列 朝 门 外, 朝 门 外,

6 0)2 2 | 3 3 - 1 1 | 1 3 2 6 1 | 2 3 6 1 2 3 2ˇ | 3 1 2 7 6 | 6 3 5 - |
金 鞍 骏 马 (就 会) 排 列 朝 门 外,　　那 时 节　衣 锦

3 #4 3 2 1 3 | 3 3 3 3 | 2.1 2 1 2 | 2 5 2 5 3 2 | 1 2 2 5 6 7 5 | 6 6 7 6 5 6 |
回 家　　乡。

6 0 1 3 | 2 1 2 6 1 | 2.3 6 1 2 3 2 | 2 0 1. 3 | 2 3 2 7 6 7 6 | 6 3 3 - |
翰 林 风 月 选 文 才,　　两 袖　　春 风

147

$\widehat{3}$ $^\sharp\widehat{43}\widehat{21}$ $\widehat{1}$ 3 | 3 3 3 3 | $\underline{2.}\underline{1}\underline{2}\underline{1}2$ | 2 5 $\underline{25}\underline{32}$ | 1 $\underline{22}\underline{56}\underline{75}$ | $\underline{66}$ $\underline{76}\underline{56}$ |

登　御　　　　　阶。

$\widehat{\dot6}$ 0 7 7 | 5 6 7 5 | $\underline{6.}\underline{2}\underline{76}5$ | $6(\underline{17}\underline{65}\underline{35}$ | 6 $-)3$ $\widehat{32}$ | 1 2 $\underline{26}$ $\widehat{1}$ |

头插　金花帽前　跨，帽前　跨，　　头插　金花帽前

$\underline{23}\widehat{61}\underline{23}\widehat{2}^\vee$ | 3 1 $\underline{27}\widehat{6}$ | $\widehat{6}$ 5 5 $-$ | $\widehat{3}$ $^\sharp\widehat{43}\widehat{21}$ $\widehat{1}$ 3 | 3 3 3 3 | $\underline{2.}\underline{1}\underline{2}\underline{1}2$ |

跨，　　气昂昂　志满　到　江　　淮。

2 5 $\underline{25}\underline{32}$ | 1 $\underline{22}\underline{56}\underline{75}$ | $\underline{66}$ $\underline{76}\underline{56}$ | $\widehat{6}$ 0 3 1 | 1 3 $\underline{26}\widehat{1}$ | $\underline{2.}\underline{36}\widehat{1}\underline{23}2$ |

正是　十年　窗下　坐，

2 0 $1.$ $\widehat{3}$ | $\underline{23}\underline{27}\widehat{67}\widehat{6}$ | $\widehat{6}$ 3 3 $-$ | 5 $\underline{32}\widehat{1}$ 3 | 3 3 3 | $\underline{2.}\underline{1}\underline{2}\underline{1}2$ |

今朝　三公　位上　排，

（散板）

2 5 $\underline{25}\underline{32}$ | 1 $\underline{22}\underline{56}\underline{75}$ | $\underline{66}$ $\underline{76}\underline{56}$ | 6 $-^\vee$ 卅3 3 3 5 $-$

读书家

3 1 2 3 0 5 3 $-$ $\widehat{1}$ 6 $\underline{53}\underline{53}$ 2^\vee | 2 $\underline{72}\underline{76}\underline{56}\widehat{1}$ $-$ $-^\vee$ ‖

志量高才，　志量　高　　才。

119. 北猿餐（二）

《湘子成道》韩文公唱：专行邪术

$1=\flat E$ $\frac{4}{4}$

【三撩散起过散】

卅3 5 3 $-$ 3 $\widehat{1}$ $\widehat{6}$ 5 2 $^\sharp\widehat{4}$ 3 $-^\vee$ | $\frac{4}{4}\widehat{1}\underline{32}\underline{76}\widehat{76}$ | $2.$ $\widehat{35}$ $-$ | 5 5 2 3 |

专行　　邪术，　　说起来　令人　性恼,(不汝)

$\underline{62}\widehat{76}\underline{53}2$ | $\underline{5.}\underline{3}2$ $-$ 55 | $\underline{35}\underline{32}\underline{13}\underline{23}$ | $\underline{22}\widehat{1}$ $\underline{22}\underline{35}$ | 3 $\underline{22}\underline{72}\widehat{66}$ |

令　　　　人　　　　性

148

这是一页戏曲简谱（工尺谱/简谱），内容如下：

$\widehat{7.\underset{\cdot}{6}}\underset{\cdot}{5}\underset{\cdot}{5}\widehat{\underset{\cdot}{6}7\underset{\cdot}{6}}$ | $\overset{\vee}{6}\underset{\cdot}{2}$ 5 $-$ | $6\widehat{6}5\widehat{6}5\widehat{3}2^{\#}4$ | $5\widehat{3}2^{\#}\widehat{4}5\widehat{6}5$ | $5^{\vee}3\widehat{5}2$ |

恼。　　　　　不读　圣　贤　书，　　　终日

2 3 $\widehat{3}\widehat{3}\widehat{2}1$ | $\widehat{1}$ $\widehat{3}3\widehat{2}7\underset{\cdot}{6}$ | 2 $\underset{\cdot}{6}\widehat{2}3\widehat{3}2$ | $2^{\vee}2.\widehat{3}2$ | 2 3 2 3 |

唱野歌，行邪　　术，　　不　顾　前后,(不汝)

$\widehat{6}\underset{\cdot}{2}\widehat{7}6\widehat{5}5\widehat{5}3\widehat{2}$ | 3 2 $-$ 55 | $\widehat{3}5\widehat{3}2\widehat{1}3\widehat{2}3$ | $\widehat{2}3\widehat{1}$ $\widehat{2}2\widehat{3}5$ | $3^{\#}\widehat{4}2\widehat{2}7\widehat{2}\underset{\cdot}{6}$ |

不　　顾　　　　前　　　　　　　　　　　　　

$\widehat{7.\underset{\cdot}{6}}\widehat{5}5\widehat{5}\widehat{6}7\underset{\cdot}{6}$ | 2 2 3 2 | $2^{\vee}2$ 5 2 | $2^{\vee}3$ 5 2 | $6\widehat{6}5\widehat{6}5\widehat{3}24$ |

后。　　又不念　　父母　生你　劬　劳

$\widehat{5.3}\widehat{2}4\widehat{5}65$ | $5^{\vee}2-2$ | 5 $\widehat{3}2$ 2 | 5 $\widehat{3}2\widehat{1}\widehat{3}2$ | 5 2 5 2 | 5 2 5 2 |

恩，　　　你　是　世间　大不　孝。　　我是你　叔共婶，

5 5 $\widehat{2}$ 2 | 5 $6\widehat{6}5\widehat{3}2^{\#}4$ | $5\widehat{3}2^{\#}\widehat{4}3\widehat{6}5$ | $2-5-$ | $2\widehat{3}1\widehat{2}$ | $6\widehat{6}5-\dot{1}\dot{1}$ |

教你话　全都　不听，　是　实　难教(不汝)，是

$\widehat{6\dot{1}}\widehat{6}5^{\#}\widehat{4}6\overset{\vee}{5}$ | $\widehat{2}$ 3 $\widehat{2.1}\underset{\cdot}{6}$ | $\widehat{2.1}\widehat{6}1\widehat{2}3\overset{\vee}{2}$ | 3 1 $-$ 55 | 3 $\widehat{3}3\widehat{2}3\widehat{2}$ |

(是)实　难　教。　　　　　从

$2^{\vee}\underset{\cdot}{7}\widehat{7}7\widehat{6}7$ | $\widehat{5}$ $\widehat{5}5\widehat{5}\widehat{6}7\underset{\cdot}{6}$ | 2 $\widehat{3}3$ 2 | 2 5 $\widehat{3}2$ | $2^{\vee}6\widehat{6}65$ | 2 5 $\widehat{3}2$ |

今　后，　　从今后，　就改过，　若　是　不改过，

$2^{\vee}\underset{\cdot}{1}\widehat{7}2$ | 5 3 5 $-$ | $2.\dot{3}5$ $-$ | 2 3 2 3 | $6\widehat{2}7\widehat{6}5\widehat{5}3\widehat{2}$ | $\widehat{5.3}2-55$ |

咱这叔孙情　就此　绝交,(不汝)就　　此

$\widehat{3}5\widehat{3}2\widehat{1}3\widehat{2}3$ | $\widehat{2}3\widehat{1}$ $\widehat{2}2\widehat{3}5$ | 3 $\widehat{2}2\widehat{7}2\underset{\cdot}{6}$ | $\widehat{3}3\widehat{2}7\widehat{6}7\underset{\cdot}{6}$ | $\widehat{3.2}\widehat{1}$ $-$ $3\widehat{5}$ |

绝　　　(绝)　　交。　　　　　我

3 $-$ $2\widehat{3}2$ | $2^{\vee}\underset{\cdot}{7}\widehat{7}7\underset{\cdot}{6}$ | $\widehat{7.\underset{\cdot}{6}}\widehat{5}5\widehat{5}\widehat{6}7\underset{\cdot}{6}^{\vee}$ | 5 3 $\widehat{5}2$ | 2 $\widehat{3}3$ 2^{\vee} | 5 2 5 2 |

湘　子，　我湘子　有仙机，　想肉眼

$\widehat{5.\underset{\cdot}{6}}5$ $-$ | 2 $\widehat{5.3}\widehat{1}2$ | $6\widehat{6}5-\dot{1}\dot{1}$ | $\widehat{6\dot{1}}\widehat{6}5\widehat{4}65$ | 5 0 $\widehat{3}3\widehat{2}1$ | 2 3 $2\widehat{1}\underset{\cdot}{6}$ |

岂能　尽识,(不汝)岂　　　　　(岂)能　尽

149

```
2̣ 6̲1̲2̲3̲2̲ |2ᵛ5 5 - |1 1̲ 2̲ |3#4̲3̲2̲1̲3̲2̲ |3̲ 2̲ 5 - |2 - 3 - |
识。          采药 共炼 丹,   跨白鹤  云中

3 5 2̲ 3̲ |6̲2̲·7̲6̲5̲5̲5̲3̲2̲ |5̲3̲2̲ - 5̲5̲ |3̲5̲3̲2̲1̲3̲2̲3̲ |2̲3̲1̲ 2̲2̲3̲5̲ |
高 吟,(不 汝) 云     中          高

3 2̲2̲·7̲ 6̲ |7̲·6̲5̲5̲6̲7̲6̲ |3̲ 3̲ 5̲ 2̲ |5̲ 3̲ 3̲ 2̲ |5̲ 3̲ 5̲ 2̲ |2ᵛ5̲ 3̲ 2̲ |
高    吟,   邀仙朋  唱仙歌,   饮仙酒,  醉卧

1 1̲ 2̲ |3̲5̲3̲2̲1̲3̲2̲ᵛ |3̲1̲ - 3̲5̲ |3̲ 3̲3̲2̲3̲2̲ |2ᵛ·7̲ 7̲7̲6̲ |7̲·6̲5̲5̲6̲7̲6̲ᵛ |
白 云 深。    枉        世   人,

5̲ 5̲ 5̲ 2̲ |3̲ 2̲ 3̲ 2̲ |2ᵛ2̲ 6̲ 6̲6̲ |2 7̲2̲7̲7̲6̲ |7̲·6̲5̲5̲6̲7̲6̲ |3 - 3 - |
枉世人  争名利,  世上(那是)纷 纷   走,    奔 波

2 5̲ 2̲ 3̲ |6̲2̲·7̲6̲5̲5̲5̲3̲2̲ |5̲3̲2̲ - 5̲5̲ |3̲5̲3̲2̲1̲3̲2̲3̲ |2̲3̲1̲ 2̲2̲3̲5̲ |
浮 沉,(不 汝) 奔     波          浮

3ᵛ2̲2̲·6̲6̲1̲ |2 0 0 0 |3̲1̲ - 5̲5̲ |3̲ 3̲3̲2̲3̲2̲ |2ᵛ·7̲ 7̲7̲6̲7̲ |
(哎呀)(浮) 沉。   从             今

5̣ 5̲5̲5̲6̲7̲6̲ |2̲ 3̲ 3̲ 2̲ |2̲ 5̲ 3̲ 2̲ |2ᵛ·6̲ 6̲6̲5̲ |3̲ 5̲ 3̲ 2̲ |
后,     从今后  就改过,   若 是 不改过,

2 1̲ ·7̲ 2̲ |5̲ 3̲ 5 - |2.̲ 3̲5̲ - |2̲ 3̲ 2̲ 3̲ |6̲2̲·7̲6̲5̲5̲5̲3̲2̲ |
咱 这叔孙情  就 此  绝 交,(不 汝) 就

5.̲ 3̲ 2 - 5̲5̲ |3̲5̲3̲2̲1̲3̲2̲3̲ |2̲3̲1̲ 2̲2̲3̲5̲ |3̲ 2̲2̲·7̲2̲6̲ |卄6̣. - |
此        绝          交            交。

5̲ 3̲ 5̲ 3̲ 5̲ 3̲ ……ᵛ5̲ 1̇ …… 6̲ 5̲ 3̲ 5̲ 3̲ 2̲ 3̲ 2̲ 7̲·6̲5̲ 6̲ ……ᵛ0 ‖
叔孙情就此   绝             交。

150
```

120.满江红（一）

《岳侯征金》岳飞唱：怒发冲冠

1=♭E　4/4

【三撩散起过散】

廿 2 #4 3 …… 6 1 6 5.32 4 3 …… 3.2 1 6 1 …… 3 5 3 2 ……
怒　发　　冲　冠，　　　　　　　凭　栏　处，　　潇　潇

1 2 7.65 7 6 …… 2 2 5 7 65 5 76 …… 7 7 7 6 ……
雨　　歇。　抬　望　眼，　仰　天　长　啸，　壮　怀　激　烈。

5 5 3 …… ∨1 …… 6 5 3 5 3 2 3 2 7.65 6 …… | 4/4 1 6 - 1 2 |
壮　怀　激　　　　　烈。　　　　　　　三　（不汝）

2 6 3 5 3 2 | 1 2 3 1 2 7 6 | 1.6 5 5 5 6 7 6 | 6 ∨6 6 5 | 5 2 6 6 |
十　功　名　尘　与　土，　　　　　八　千　里　路

2 6 - 1 2 | 2 6 3 5 3 2 | 1 0 1 1 3 | 2 6 1 2 7 6 | 1.6 5 5 5 6 7 6 |
云　（不汝）和　　　　　　　　月。

6 0 6 1 2 | 1 6 - 2 2 | 1 1 1 6 1 6 5 | 3 3 3 6 6 5 | 5 3 #4 3 2 |
莫　等　闲，

2 #4 4 3 - | 3 6 6 5 | 5 ∨2 - 5 | 2 3 3 0 3 2 1 | 6 1 2 1 6 |
莫　等　闲，　白　了　少　年　头，

1 6 - 1 2 | 2 6 3 5 3 2 | 1 0 1 1 3 | 2 6 1 2 1 6 | 1.6 5 5 5 6 7 6 |
空　（不汝）悲　　　　　　　　切。

6 0 6 1 | 1 6 - 2 2 | 1 1 1 6 7 6 5 | 3 3 3 6 6 5 | 5 3 #4 3 2 |
靖　康　耻，

2 #4 4 3 - | 3 6 6 5 | 2 3 0 3 2 1 | 6 1 2 1 7 6 ∨ | 6 2 6 ∨1 2 |
靖　康　耻，　犹　未　雪。　臣　子　恨，今　要

151

2̣ 6̣ - 1̇ 2̇ | 2̣ 6̣ 3̇5̇3̇2̇ | 1̇ 0̇ 1̇1̇ 3̇ | 2̇ 6̣1̣ 2̇7̇6̇ | 1̇.6̣5̇5̇6̇7̇6̇ |

何　（不汝）时　　　　　　　灭?

6̣ 0 6̣6̣ | 1̇ 6̣ - 2̇2̇ | 1̇ 1̇1̇6̇7̇6̇5̇ | 3̇ 3̇3̇6̇6̇5̇ | 5̇ 3̇#4̇3̇3̇2̇ |

驾长车,

2̇ #4̇4̇3̇ - | 3̇ 3̇ 6̇5̇ | 5̇ᵛ2̇ - 5̇ | 2̇ 3̇3̇0̇3̇2̇1̇ | 6̣1̣ 2̇1̇7̇6̇ |

驾长车,　踏破贺兰山缺。

6̣ 6̣ 6̣5̇ | 5̇ᵛ3̇3̇ - | 2̇ 3̇ 0̇3̇2̇1̇ | 6̣1̣ 2̇1̇7̇6̇ | 6̣ᵛ 6̣6̣1̣ 1 |

壮志　饥餐胡虏肉,　　笑　谈

1 0 3̇3̇2̇3̇ | 1̇ 2̇3̇1̇2̇7̇6̇ | 1̇.6̣5̇5̇6̇7̇6̇ | 6̣ 0 6̣6̣ | 1̇ 6̣ - 2̇2̇ |

渴饮　匈奴血。　　　　待何时,

1̇ 1̇1̇6̇7̇6̇5̇ | 3̇ 3̇3̇6̇6̇5̇ | 5̇ 3̇#4̇3̇2̇ | 2̇ #4̇4̇3̇ - | 3̇ 3̇ 6̇6̇5̇ |

待何时,

5̇ᵛ3̇ - 5̇ | 2̇ 3̇3̇0̇3̇2̇1̇ | 6̣1̣ 2̇1̇7̇6̇ᵛ | 2̇ 3̇3̇0̇3̇2̇1̇ | 6̣1̣ 2̇1̇7̇6̇5̇ |

收拾旧　山　河,　朝　天　阙。

廾6̣ 3̇ 5̇ 2̇ 3̇ 5̇ - 5̇ | 1̇ 6̣ 5̇ 3̇ 5̇ 3̇ 2̇ | 3̇ 2̇ 7̣.6̣5̇ 6̣ - 0 ‖

收拾旧山河朝天　　　　阙。

121.满江红（二）

《临潼斗宝·伍员叹》伍员唱：一望楚江山

1=♭E 4/4

【三撩散起】

廾2̇ #4̇3̇ - 6̣ 3̇ - 6̣ 7̣ 7̣ 6̣ 5̣.3̣2̇#4̇3̇ - ᵛ6̣ 3̇6̣5̇ - 5̇5̇ -

一望　楚　江山,　　赢　得我

5̇ 5̇3̇ - ᵛ2̇2̇3̇3̇ - 6̣1̣ - 3̇5̇3̇2̇ - 1̇2̇ 7̣.6̣5̇ 7̣ 6̣ -

故乡思,　伤心梓里,　我今　伤心　梓　里。

152

(5 3 2 3 2 7 6̣ 1̣ | 2 -) 2 3 | 1̇ 6 - 2̇ 6 | 1̇ 3̇ 2̇ 7 6 2̇ 7 6 |

未　　得　知,

5 3 6 - 1̇ 6 | 5 1̇ 6 5 3 #4 3 | 5 6 5 3 2 | 5 3 2 6̣ 1̣ 2 | 3 #4 3 2 1 3 2 |

未　得　知　　　父　　共　　兄,

2ᵛ 1 2 - | 2̣ 7̣ 6̣ - 5 | 3 #4 3 2 1 3 2 | 2ᵛ 7̣ - 6̣ | 7̣. 6̣ 5̣ 5̣ 6̣ 7̣ 6̣ᵛ |

(于)我　母　　　　　共　　　　　嫂。

6 - 1̇ 7 6 7 | 6 5 6 5 5 3 2 | 3 #4 3 2 1 3 2ᵛ | 6 - 1̇ 7 6 7 | 6 5 6 5 5 3 2 |

三　魂　　　七　　　魄,　　七　　魄　　三

3 #4 3 2 1 3 2ᵛ | 3 1 2̇ 7 6̣ | 6̣ᵛ 2 - 2 | 5 0 5 - | 2 5 3 3 5 |

魂　　　　渺　茫　茫。　茫　茫　渺　渺,　未　得　知　今　卜

2 0 2 - | 3 3 6 6 | 3 6 5 5 3 2 | 3 2 - 5 | 3 #4 3 2 1 3 |

何　处　归　依?　今　卜　何　　　　处

2 3 1 6̣ 1̣ 3 #4 | 3 ᵛ 2 7̣ 6̣ | 5̣ (3̣ 5̣ 5̣ 6̣ 7̣ 5̣ | 6̣ - 0 0) ‖

归　　　　　(归)　　依。

(三撩)(5 3 2 3 2 7 6̣ 1̣ | 2)ᵛ#4 2 3 | 1̇ 6 - 2̇ 6 | 1̇ 3̇ 2̇ 7 6 2̇ 7 6 |

我　但　得

5 3 6 - 1̇ 6 | 5 1̇ 6 5 3 #4 3 | 3ᵛ 6 3 5 | 6 - 1̇ 7 6 7 | 6 0 5 2 |

(但　得)奔　投　　　　出　外

5 ᵛ 2 5 5 3 5 | 1 2 2 0 5 3 1 | 2 (2 2 7̣ 2 2 5̣ | 6̣ - 0 0) ‖

国, 誓　不　与　仇　人　共(于)　戴　　　　天。

153

(5 3 2 3 2 7 6 1 | 2) - 2 3 | i 6 - 2 6 | i 3 2 7 6 2 7 6 | 5 3 6 - i 6 |

但 可 惜,

5 i 6 5 3 #4 3 | 3ⱽ 6 - 5 | 3 5 5 5 3 2 | 1 1 3 1 | 3 2 3 2 7 6 |

我 今 但 可 惜, 渔 丈 人、 浣 沙

2. #4 3 3 2 | 2ⱽ 6 - 5 | 2 - 3 2 | 2 7 - 2 | 5 - 3 - | 2 - 3 - |

女, 伊 今 无 辜 为 阮 舍 身 投 江

3 5 2 3 | 6 - 5 - | 5 - 5 - | 3 - 3 - | 3 #4 3 2 1 2 6 1 |

身 死。 为 阮 舍 身

2ⱽ 0 2 3 | 2 1 1 5 | 3ⱽ 2 7 6 | 7 (5 5 5 6 7 5 | 6 - 0 0) ‖

投 江 身 (身) 死。

(5 3 2 3 2 7 6 1 | 2)ⱽ 3 2 3 | i 6 - 2 6 | i 3 2 7 6 2 7 6 | 5 3 6 - i 6 |

生 不 能,

5 i 6 5 3 #4 3ⱽ | 6 6 6 3 6 | 3 - i 7 6 7 | 6 5 6 5 5 5 3 2 | 3 #4 3 2 1 3 2 |

生 不 能 为 我 父 兄 复 仇,

2 1 6 1 | 3 3 2 - | 1 1 2 7 6 | 6ⱽ 2 - 5 | 3 - 5 - | 2 - 3 - |

(我 今) 到 死 后 何 面 目 共 许 先 人 地 下

2 3ⱽ 2 3 | 6 6 5 5 5 | 5 - 5 - | 3 - - - | 3 #4 3 2 1 2 6 1 |

相 见? 共 许 先 人

2 - ⱽ 2 3 | 2 1 - 5 | 3ⱽ 2 7 6 | 5 (3 5 5 6 7 5 | 6 - 0 0) ‖

地 下 相 (相) 见。

154

(5 3 23 27 61 | 2) ˇ5 3 2 3 | 1̇ 6 - 2̇ 6 | 1̇ 3̇ 2 7 6 2̇ 7 6 |

我　　定　卜，

5 3 6 - 1̇ 6 | 5 1̇ 6 5 3 #4 3 3 ˇ | 6 6 6 5 | 5 2 - 5 | 5 5 5 2 |

我　只　遭　　定　卜　握　虎　符(来)

5 3 2 6 1 2 | 3 #4 3 2 1 3 2 | 2 ˇ 2 - 2 | 6̣·7̣ 6̣ - | 3 6 6 5 |

提　重　兵，　　　重　重　阵　阵，　重(于)重

3 #4 3 2 2 - | 2 5 3 2 | 3 #4 3 2 1 3 2 | 2 ˇ 2 - 5 | 5 2 3 5 |

阵　阵　芟　孽　如　夷。　　直　抵　陆　地　攻　楚

5 0 2 3 | 6 - 5 5 | 5 - - - | 3 - 3 - | 3 #4 3 2 1 2 6̣ 1̣ |

城，　势　如　摧　　　　枯

2 0 3 3 2 | 2 6 1 - 3 5 | 3 ˇ 2 7̣ 6̣ | 5̣ (3 5 5 6 7 5 | 6̣ - 0 0) ‖

(摧枯)拉　朽　　　(朽)　　易。

(5 3 23 27 61 | 2) 5 3 2 3 | 1̇ 6 - 2̇ 6 | 1̇ 3̇ 2 7 6 2̇ 7 6 | 5 3 6 - 1̇ 6 |

我　只　遭，

5 1̇ 6 5 3 #4 3 | 6 6 6 5 | 5 ˇ 2 - 5 | 2 3 - 2 | 5 5 2 2 |

我　只　遭　　定　卜　掠　伊　来　碎　剐　慢　凌

5 3 2 1 3 2 | 1 3 1 2 | 2 2 3 2 1 | 1 ˇ 5 - 2 | 3 - 5 - | 5 - 5 - |

迟，　灭　族(于)加　刑，　　即　会　消　得　伍　员

2 - 5 - | 2 3 ˇ 2 3 | 2 1 - 3 5 | 3 ˇ 2 7̣ 6̣ | 5̣ (3 5 5 6 7 5 | 6̣ - 0 0) ‖

一　腹　恨　气，一　腹　恨　(恨)　气。

(三撩过撩)

我定卜，

我只遭定卜掠伊（来）

挖坟（于）剖棺，粉骨（共）碎尸，伏家邦，

灭宗祀，伏家邦，灭宗祀，即会消得

伍员父兄九泉地下（一腹的）

恨（根）气。

（三撩过撩）

我但知，

但知　为我父兄复仇，岂惮天下后世人

论訾，后世人论訾。

156

122.十 八 春

《桃园结义》貂蝉唱：春景致

1=♭E 4/4 2/4

【三撩散起过一二】

卅 3 - 5 3 2 1 6̣ 1 - 5 3 2 1 2 7̣. 6̣ 5̣ 6 - | 4/4 1 1. 3 2 7 6̣ |
春 景　　　致，　　　　　　　　　　　　春 光 明

6̣ 1 2 1 1 6̣ 1 | 3 3 2 - 5 5 | 5 3 2 3 2 3 | 3 5 3 2 3 2 2 | 6̣ 1 2 1 7 6̣ | 1 1. 3 2 6̣ 1 |
媚。　　　　　　　　　　　　　　　　　　　　春 花　 发，(不汝)

3 5 3 3 2 7 6̣ 1 | 0 5 3 2 3 1 1 3 | 2 1 1 6̣ 7̣ 6̣ 5̣ 3 5 | 6̣. 7̣ 6̣ 7̣ 5 6̣ 7̣ 6̣ | 6̣ 3 6 6 5 |
春 柳 绿，(看许) 春 草　　　青　　青。　　　　　春 蝶

5 5 2 2 5 | 2 3 3 3 2 1 | 6̣ 1 2 1 7 6̣ | 6̣ 1 6̣ 5 6̣ 1 | 1 0 2 2 1 3 | 1 2 3 1 2 7 6̣ |
对 对(在许) 花　 前　 舞，　　春 燕　　双 双(在许) 梁 上

1 5 5 6 7 6̣ | 6̣ 3 6 6 5 | 5 3 5 - | 3 5 3 2 1 3 | 2 3 2 7 6̣ 7 6̣ | 2 1 2 7 6̣ |
戏。　　游 春　　公 子 舞 春　 衣，　　　饮 春 酒，

2 3 3 3 2 1 | 6̣ 1 2 1 7 6̣ | 6̣ 6 6 6 5 | 5 3 6 6 5 | 5 2 2 - | 2 3 3 3 2 1 |
吟 春 诗。　　　　说 是　春 寒　　雨 过 春 花

6̣ 1 2 1 7 6̣ | 6̣ 1 6̣ 1 | 1 0 2 3 6̣ 1 | 1 2 3 1 2 7 6̣ | 1. 6̣ 5 5 6 7 6̣ | 6̣ 3 6 6 5 |
发，　　春 残　　莺 老　春 归　 期。　　　　(合)人 生

5 2 2 3 5 | 3 3 - 2 | 5 2 - 5 5 | 5 3 3 2 1 3 | 2 3 2 7 6 7 6̣ | 6̣ 6 - 1 |
一 世 须 趁 青 春　来 赏　　　　　春，　　　　　莫 负

1 0 2 2 2 3 | 1 2 3 1 2 7 6̣ | 1 3. 2 1 3 | 0 0 2 2 6̣ 1 | 3 2 3 1 2 7 6̣ |
青 春　　少 年　　 时，莫 辜 负　　　 青 春　　 少 年

2/4 2 ³/₇ 0 | 2 6̣ | 2 ³/₇ 0 | 2 6̣ | 2 ³/₇ 0 | 2 2 | 2 ³/₇ 6̣ | 2 2 | 2 ³/₇ 0 ‖
时。　长 呀 稍，　长 呀 稍，　长 长 稍 呀 长 长 稍。

157

124.北 耍 孩 儿

《楚汉争锋》韩信唱：三呼四拜

1=♭E 4/4 2/4

【三撩散起过一二】

廿3 3 - 7 6 - 5.3 2 #4 3 - ∨ | 4/4 5 3 2 3 1 | 1 3 2 7 6 1 2 3 | 2 - 2 3 |
三 呼 四 拜 谢 主 (谢主)

1 6 - 2 6 | 1 3 2 7 6 2 7 6 | 5 3 6 - 1 6 | 5 1 6 5 3 #4 3 | 3 ∨ 6 6 5 | 5 5 5 3 2 |
恩， 三 呼 四 拜

1 2 2 0 5 3 2 | #4 3 2 1 3 2 | 2 ∨ 5 3 2 | 2 0 1 1 | 3 - 5 3 #4 | 3 2 1 3 2 7 6 |
谢 主 恩， 臣 当 效 命 方 称 平

2 7 6 1 1 3 2 1 | 6 2 3 2 6 2 | 2 ∨ 5 3 2 | 2 5 5 3 2 ∨ | 5. 3 2 3 1 | 1 3 2 7 6 1 2 3 |
生， 除 秦 破 楚 合 尽

2 ∨ 3 2 3 | 1 6 - 2 6 | 1 3 2 7 6 2 7 6 | 5 3 6 - 1 6 | 5 1 6 5 3 #4 3 | 3 5 5 6 5 3 |
(合尽) 根。 除 秦

3 5 5 3 2 | 5 3 2 6 1 2 | 3 #4 3 2 1 3 2 | 2 ∨ 5 3 2 | 2 2 2 2 2 5 | 3 0 5 3 #4 |
破 楚 合 尽 根。 拨 开 云 雾(啊)得 见 天 日

3 2 1 3 2 7 6 | 2. 7 6 1 1 3 2 1 | 6 2 3 2 6 2 ∨ | 2 2 2 3 2 | 5 3 2 3 1 |
(日) 近， (合)报 了 义 帝 冤、 鸿 门

1 3 2 7 6 1 2 3 | 2 ∨ 3 2 3 | 1 6 - 2 6 | 1 3 2 7 6 2 7 6 | 5 3 6 - 1 6 |
(鸿门) 恨，

5 1 6 5 3 #4 3 | 3 ∨ 1 - 3 | 1 3 2 - | 2 2 6 6 | 2. #4 3 3 2 ∨ |
报 了 义 帝 冤， 雪 了 鸿 门 恨，

2/4 6 1 7 6 | 3 2 #4 3 | 0 6 5 3 | 3 0 | 5 5 | 3 2 1 6 | 2 3 2 | 6 1 7 6 |
共 立 汉 (汉) 家 一 统 乾 坤。 共 立

3 2 #4 3 | 0 6 5 3 | 3 0 | 5 5 | 3 2 1 6 | 2 (6 1 | 1 2 3 1 | 2 -) ‖
汉 (汉) 家 一 统 乾 坤。

159

125. 北 调 元①

《楚昭复国》潘玉蕴唱：万里云烟

1=♭E 4/4 2/4 1/4

【三撩散起，过一二、过散】

卅2 ♯4 3……3 5 7 6 5 3 2 ♯4 3……6 i | 4/4 6 - 5 6 5 | 5 6 5 3 3 |
万里 云 烟， 万里 云 （于）（云）

i 6 - 7 6 | 3 5 5 6 5 3 2 | 2 3 ♯4 5 2 3 | 6 7 6 5 5 3 2 | 3 3 2 - 5 5 |
烟， 遮 罩

3 5 3 2 1 3 2 3 | 2 3 1 2 2 3 5 | 3 2 3 1 6 1 | 3 5 2 7 6 7 6 | 6 3 3 2 | 5 3 2 3 1 |
林 径 深， 春 今 要 返

1 1 1 6 1 2 | 2 5.3 2 ♯4 3 | i 6 - 2 2 | i 3 2 7 6 2 7 6 | 5 3 6 - i.6 | 5 i 6 5 3 ♯4 3 |
（要 返） 去，

3 5 5 3 2 | 6 1 2 0 3 5 | 2 6 2 3 3 | 6 2 7 6 5 5 3 2 | 5 3 2 - 5 5 | 5 5 3 2 1 3 2 |
春 今 要 返 去， 转 眼

2 0 2 3 5 | 2 3 1 2 2 3 ♯4 | 3 2 3 1 6 1 | 3 3 2 7 6 7 6 | 6 2 - 5.3 | 2 - 5 3 3 |
又是 夏 天。 见 许 蝶 嚷

2 3 1 1 1 | 1 1 1 1 6 1 2 3 | 2 5.3 2 ♯4 3 | i 6 - 2 2 | i 3 2 7 6 2 7 6 | 5 3 6 - i.6 |
蜂 喧，

5 i 6 5 3 ♯4 3 | 3 - i 6 7 | 6 5 7 6 5 3 2 | 3 5 3 2 1 3 2 | 6 - i 5 6 7 | 6 5 7 6 5 3 2 |
蝶 嚷 （于）蜂 喧， 飞 来 （于）飞

3 5 3 2 1 3 2 | 6 - i 5 6 7 | 6 5 7 6 5 3 2 | 3 5 3 2 1 3 2 | 2 - 5 - | 2 3 2 3 |
去， 飞 去 （于）飞 来， 连 忙 不 离,(不 汝)

6 2 7 6 5 5 3 2 | 5 3 2 - 5 5 | 3 5 3 2 1 3 2 3 | 2 3 1 6 2 2 3 5 | 3 2 3 1 7 6 1 | 3 3 2 7 6 7 6 |
连 忙 不 离。

6 2 3 5 | 3 - 5 5 3 3 | 2 3 1 1 1 | 1 1 1 1 6 1 2 | 2 5.3 2 ♯4 3 | i 6 - 2 2 |
又听见 莺 声 燕 婉，

160

1 3̲2̲7̲6̲ 2̲7̲6̲ | 5 3 6 - i̲.̲ 6̲ | 5 1̲6̲5̲3̲ #4̲3̲ | 6 - 1̲7̲6̲7̲ | 6 5̲5̲0̲5̲3̲2̲ | 3̲5̲3̲2̲1̲3̲2̲ |

莺 声 （于）燕 婉，

2̲3̲2̲7̲6̲7̲6̲ | 6̲ 3̲2̲6̲1̲ 2 | 3̲5̲3̲2̲1̲3̲2̲ | 1̲2̲3̲ 1 | 2. 3̲2̲3̲2̲7̲ | 6̲6̲ 0̲6̲5̲ |

燕 子 （不汝）呢 喃， 尽 都 是 伤 春 情 意，（不汝）

3̲5̲ 6̲5̲ 3̲2̲ | 3 2 - 5̲5̲ | 3̲5̲3̲2̲1̲3̲2̲3̲ | 2̲3̲1̲6̲2̲2̲3̲5̲ | 3 2̲2̲7̲2̲6̲ |

伤 春 情

7̲6̲5̲5̲6̲7̲6̲ | 6. 2̲1̲5̲6̲7̲ | 6̲ 5̲7̲6̲5̲3̲2̲ | 3̲5̲3̲2̲1̲3̲2̲ | 2̲3̲2̲7̲6̲7̲6̲ |

意。 枝 头 （于）禽 鸟 说 破

6̲ 2̲2̲ 5̲3̲2̲ | 3̲5̲3̲2̲1̲3̲2̲ | 2̲ 5̲3̲2̲ | 2̲ 5̲3̲2̲ | 2̲ 2̲3̲2̲ | 5 3̲3̲2̲3̲1̲ |

（于）天 机， 说 是 满 地 落 花 随 水

1 1̲1̲6̲1̲2̲3̲ | 2 5.3̲2̲#4̲3̲ | i̲ 6 - 2̲2̲ | 1̲3̲2̲7̲6̲2̲7̲6̲ | 5 3 6 - i̲.̲ 6̲ | 5 1̲6̲5̲3̲#4̲3̲ |

（随 水） 去，

3̲ 6̲6̲ 5̲ | 5̲ 5̲3̲2̲ | 2̲0̲ 2̲5̲3̲2̲ | 1̲7̲ 2̲0̲3̲5̲ | 2̲ 6̲2̲3̲3̲2̲ | 2̲ 2̲7̲ 2 |

说 是 满 地 落 花 随 水 去， 正 是

6̲ 7̲6̲5̲5̲3̲2̲ | 3 2 - 5̲5̲ | 3̲5̲3̲2̲1̲3̲2̲ | 2̲0̲ 3̲3̲5̲ | 2̲3̲1̲6̲2̲2̲3̲5̲ | 3 2̲ 7̲2̲6̲ |

东 君 （东君）要 归

7. 6̲5̲5̲6̲7̲6̲ | 6̲ 3̲3̲ 2̲ | 5̲3̲ 2̲3̲1̲ | 1̲ 1̲1̲6̲1̲2̲ | 2̲ 5.3̲2̲#4̲3̲ | i̲ 6 - 2̲2̲ |

期。 光 阴 紧 如 （紧如）箭，

1̲3̲2̲7̲6̲2̲7̲6̲ | 5 3 6 - i̲.̲ 6̲ | 5 1̲6̲5̲3̲#4̲3̲ | 3̲ 2̲3̲2̲ - | 3̲ 2̲3̲2̲7̲6̲ | 2̲ 6̲2̲3̲3̲2̲ |

光 阴 紧 都 如 箭，

2̲ 6̲6̲ 5̲ | 5̲ 2̲3̲2̲ | 5̲ 3̲2̲6̲1̲ 2 | 3̲5̲3̲2̲1̲3̲2̲ | 6 - 1̲7̲6̲7̲ | 6̲ 5̲7̲6̲5̲3̲2̲ |

人 无 二 度 再 后 生。 青 春 易

3̲5̲3̲2̲1̲3̲2̲ | 2̲ 3̲2̲3̲ | 6̲ 7̲6̲5̲5̲3̲2̲ | 5̲3̲2̲ 5̲5̲3̲5̲ | 2 - 5̲5̲3̲5̲ | 3̲2̲1̲3̲2̲7̲6̲ |

过， 不 如 早 早 （早早）会 佳

161

164

以下为简谱内容。

7̣ 5̣ 7̣ | 6̣· 3̣ 5̣ | 5̣ 6̣ 7̣ 5̣ | 6̣ - | 5̣ 2̣ 2̣ 2̣ | 5̣ 5̣ | 5̣ 3̣ 2̣ 2̣ |
仪　尊。　　　　　　　岂 不 强 过 布 裙　竹 钗 有 只

6̣ - | 6̣ 5̣ | 5̣ 5̣ 3̣ | 2̣ 3̣ 2̣ | 2̣ ∨ 5̣· 3̣ | 2̣ #4̣ 3̣ | i̊ 6̣ 6̣ 2̊ | i̊ i̊ i̊ |
糟　糠　　　　　　　　　（糟　糠）　妇，

6̣ 2̊ 7̣ 6̣ | 5̣ 6̣ 7̣ | 6̣ 5̣ 3̣ 3̣ | 0 3̣ 1̣ | 1̣ 1̣ 3̣ 3̣ | 3̣ 2̣ 3̣ | 2̣ 7̣ 6̣ | 7̣ 5̣ 6̣ サ 1̣ 3̣ 2̣ 3̣ |
　岂 不 强 过 布 裙　竹 钗（于）糟 糠　妇，　　尽 日 山 头

1̣ 3̣····3̣ 2̣ 2̣····7̣ 7̣ 5̣ 7̣ 6̣····5̣ 5̣ 2̣ #4̣ 3̣····i̊ 6̣ 5̣ 3̣ 5̣ 3̣ 2̣ 3̣ 2̣ 7̣· 6̣ 5̣ 6̣ 0 ‖
路尾　斗娇巧，抄褶罗裙，抄褶　　罗　　　裙。

① 《泉州传统戏曲丛书》第十一卷"傀儡戏·落笼簿（上）"第119页，称为【四朝元】，中国戏剧出版社，1999年9月版，北京。

126. 乌　猿　悲

《说岳》梁红玉唱：论用兵

1=♭E 4/4 2/4

【三撩散起过一二】

サ 1 1 2 1 - 2 - | 4/4 6̣ 6̣ 5̣ - i̊ i̊ | 6̣ i̊ 6̣ 5̣ 4̣ 6̣ 5̣ | 5̣ 0 3̣ 3̣ 2̣ 1 | 2 3̣ 3̣ 2̣ 6̣ 1 |
论用兵　古　　　　　　　　（古）今　难

2 6̣ 1 3̣ 3̣ 2̣ | 2 2̣ 2̣ 7̣ 2̣ 6̣ | 7̣· 6̣ 5̣ 3̣ 6̣ - | 3 2̣ 5 - | 2 - 5 - | 5̣ 3̣ 1 2 |
并，　孙 吴 法　　（孙 吴 法）　筹 谋　最 精，

6̣ 6̣ 5̣ - i̊ i̊ | 6̣ i̊ 6̣ 5̣ 4̣ 6̣ 5̣ | 5̣ 0 ∨ 2̣ 5̣ 3̣ 2̣ | 6̣ 2 3̣ 2̣ 7̣ 6̣ | 2 6̣ 1 3̣ 3̣ 2̣ |
筹　　　　　　　　（筹）谋　最　　　精。

2 2̣ 2̣ 7̣ 2̣ 6̣ | 7̣· 6̣ 5̣ 5̣ 6̣ 7̣ 6̣ | 2 2̣ 5̣ 2̣ ∨ | 5̣ 2̣ 5̣ 2 | 2 3̣ 5̣· 3̣ 2̣ | 5 - 5 - |
临 大 敌　　（临 大 敌）　不 惧 却，　运 机 筹　好 谋

5̣ 5̣ 1 2 | 6̣ 6̣ 5̣ - i̊ i̊ | 6̣ i̊ 6̣ 5̣ 4̣ 6̣ 5̣ | 5̣ ∨ 0 5̣ 5̣ 3̣ 2̣ | 6̣ 2 3̣ 2̣ 7̣ 6̣ | 2 6̣ 1 3̣ 3̣ 2̣ |
而 成，　好　　　　　　　　（好）谋　而　　　成。

165

$\overset{\frown}{2}^\vee \underset{\smile}{2\;5\;2}$ | $2^\vee \overset{\frown}{5\;3}$ 3 - | $\overset{\frown}{2\;3}$ - $\overset{\frown}{6\;6}$ | 5 $\overset{\frown}{2\;4}\;\overline{6\;6}$ 5$^\vee$ | $\overset{\frown}{5\;5\;3}$ 2 | 3 $\overset{\frown}{5\;5.}\;\overset{\frown}{3\;2}$ |

莫说　　阮身　是　女　流，　　结细腰，　眷试马，

5 - 5 - | 2 $\overset{\frown}{3\;2}\;\overline{1\;2}$ | $\overset{\frown}{6\;5}$ - $\overline{1\;1}$ | $\overset{\frown}{6\;1}\;\overset{\frown}{6\;5}\;\overset{\frown}{4\;6\;5}$ | $\overset{\frown}{5\;0}\;\overset{\frown}{3\;3\;2\;1}$ | 2 $\overset{\frown}{3\;3}\;\overset{\frown}{2\;7\;6}$ |

绣　口　谈兵，　绣　　　　　（绣）口　谈

$\overset{\frown}{2}\;\overset{\frown}{6\;1}\;\overset{\frown}{3\;3}\;2^\vee$ | 2 - $\overset{\frown}{7\;2\;6}$ | 5 $\overset{\frown}{5\;5}\;\overset{\frown}{6\;7\;6}$ | 2 $\overset{\frown}{5\;3}$ 2 | $\overset{\frown}{3\;5\;3}$ 2 | $\overset{\frown}{5\;5\;3}$ 2 |

兵。　为　国　家　（为国家）　亲舍身，　击鼓音

3 - 2 - | $\overset{\frown}{3\;3\;1}$ 2 | $\overset{\frown}{6\;6\;5}$ - $\overline{1\;1}$ | $\overset{\frown}{6\;1}\;\overset{\frown}{6\;5}\;\overset{\frown}{4\;6\;5}$ | $\overset{\frown}{5\;0}\;\overset{\frown}{2\;3\;2\;1}$ | 2 $\overset{\frown}{3\;5}\;\overset{\frown}{2\;7\;6}$ |

催趱　军兵，　催　　　　　（催）趱　军

$\overset{\frown}{2}\;\overset{\frown}{6\;1}\;\overset{\frown}{3\;3}\;2^\vee$ | 2 $\overset{\frown}{2\;2}\;\overset{\frown}{7\;2\;6}$ | $\overset{\frown}{7\;6\;5\;5}$ 6 - | $\overset{\frown}{3\;5\;5}$ 2 | 5 $\overset{\frown}{2\;3}$ 2 | $\overset{\frown}{5\;5\;3}$ 2 |

兵。　今旦　日　　（今旦日）　只一阵，　杀甲伊

2. $\overset{\frown}{3}$ 5 - | 5 $\overset{\frown}{3\;2}\;\overline{1\;2}$ | $\overset{\frown}{6\;6\;5}$ - $\overline{1\;1}$ | $\overset{\frown}{6\;1}\;\overset{\frown}{6\;5}\;\overset{\frown}{4\;6\;5}$ | $\overset{\frown}{5\;5\;3}\;\overset{\frown}{2\;5\;3\;2}$ | $\overset{\frown}{6\;2}\;\overset{\frown}{3\;2\;7\;6}$ |

一　齐　丧命，　一　　　　　（一）齐　丧

$\overset{\frown}{2}\;\overset{\frown}{6\;1}\;\overset{\frown}{3\;3}\;2^\vee$ | 2 $\overset{\frown}{2\;2}\;\overset{\frown}{7\;2\;6}$ | 5 $\overset{\frown}{5\;5}$ 6 - | $\overset{\frown}{3\;5\;5}$ 2 | 5 $\overset{\frown}{2\;3}$ 2 | $\overset{\frown}{5\;5\;3}$ 2$^\vee$ |

命。　今旦　日，　　今旦日　只一阵，　杀甲伊

2. $\overset{\frown}{3}$ 5 - | 5 $\overset{\frown}{3\;2}\;\overline{1\;2}$ | $\overset{\frown}{6\;6\;5}$ - $\overline{1\;1}$ | $\overset{\frown}{6\;1}\;\overset{\frown}{6\;5}\;\overset{\frown}{4\;6\;5}$ | $\overset{\frown}{5\;6\;5\;3\;2}\;\overset{\frown}{5\;3\;2}$ | $\overset{\frown}{6\;1}\;\overset{\frown}{3\;3}\;\overset{\frown}{2\;7\;6}$ |

一　齐　丧命，　一　　　　　（一）齐　丧

\Vert $\frac{2}{4}$ 2　0 |

命。

$\frac{2}{4}$ 5　6 | $\overset{\frown}{1}$ 6 | $\overset{\frown}{6\;4}$ 5 | 6$^\vee$ $\overset{\frown}{5}\;\overline{1}$ | 6 $\overset{\frown}{1}$ 6 | $\overset{\frown}{1}\;\overset{\frown}{5}\;\overline{1}$ | 6. $\overline{5}$ |

（帮腔）唠唓　哩唓　哩唠　　唓，唠哩　唓哩唓唠

$\overset{\frown}{6\;5}$ 6 6 | $\overset{\frown}{0\;4}$ 4 | $\overset{\frown}{5\;4}$ 2 | $\overset{\frown}{0\;2}$ 4 | 6 5 | $\overset{\frown}{3\;2\;1\;3}$ | $\overset{\frown}{2\;3}\;\overset{\frown}{1\;2}$ | $\overset{\frown}{6}\;\overset{\frown}{1}$ 2 |

唠唠唓，　唠唠哩唓　哩啊唠哩　唓　哩唓唠唓，

$\overset{\frown}{0\;4}$ 3 | $\overset{\frown}{2\;3}\;\overset{\frown}{2\;1}$ | $\overset{\frown}{6}\;\overset{\frown}{1}$ 2 | $\overset{\frown}{0\;4}$ 3 | 2 $\overset{\frown}{3}$ 2 | $\overset{\frown}{1\;2}\;\overset{\frown}{3\;1}$ | 2 - \Vert

唠哩　唓啊哩唓　唠唓，　唠哩　哩哩唓　唠唓哩唠唓。

166

127.相思引犯

《目连救母》刘世真、鬼唱：来到滑油山岭

1=♭E 4/4 2/4

【三撩散起过一二】

廿2 ♯4 3 - i 6 5 3 5 3 2 3 6̣ 1 - 3 2 - 5 - 3 2 1 2 7̣.6̣

(刘唱)来 到　滑 油 山　　岭，

5̣ 6̣ - 2 3 2 3 | 4/4 3 6 6 5 3 5 3 2 | 1 6 3 2 0 5 3 2 | 3 1 2 1 7̣ 6̣ 5 | 6̣ᵛ 2 3 2

路径　崎 岖 实 恶 行。　　　　一步

2 0 1 3 | 1 3 3 2 7̣ 6̣ | 2ᵛ 6̣ i 6 | 6 0 5 i 6 | 5 7 7 6 5 3 3 |

行来 一步　　斜，一步　　　　行来　一步

6 3 5 5 7 6 | 6 0 i 6 5 | 3 5 5 2 3 5 | 2 5 3 2 6 1 2 | 2ᵛ 3 3 6 5 3 2 |

斜。　　　障般样 艰难 苦痛　袂 顾　　得 性

3 1 2 1 7̣ 6̣ 7̣ 5 | 6̣ᵛ 5 3 2 | 2 0 3 2̣3̣ | 1 3 3 2.7̣ 6̣ | 2ᵛ 6̣ 7 6 |

命，　　　　要 过　　此 山 又都　　滑 泽，要过

6̣ 0 i 6 7 | 5 i 6 5 3 | 6 6 3 5 5 7 6 | 6 0 6 5 3 | 5 2 3 3 2 3 5 |

此 山 又都 滑 泽，　　　思 量 (思量)

2 5 3 2 6 1 2 | 2 3 5 0 5 3 2 | 3 1 2 1 7̣ 6̣ 7̣ 5 | 6̣ᵛ 2 3 2 | 2 0 1 3.2 |

越 自　心　惊。　　　一路　　行来

1 3 3 2 7̣ 6̣ | 2ᵛ 6̣ i 6 | 6 0 5 7̣.6̣ | 5 7 7 6 5.3 3 | 6.5 3 5 5 7 6 |

无人 相随 伴，一路　　　行来　无人 相随 伴，

6 0 6 6 5 3 | 5 2 3 3 2 3 5 | 2 5 3 2 6 1 2 | 2ᵛ 3 3 0 5 3 2 | 3 1 2 1 7̣ 6̣ 7̣ 5 |

真 情 (真情)今要 诉 乞　谁　听。

6̣ᵛ 3 3 2 | 2 0 1 3 2 | 1 3 3 2 7̣ 6̣ | 2ᵛ i i 6 | 6 0 5 7 6 |

早 知　　善恶 有此　　报，早 知　　善恶

167

5 `776.53` | `6635576` | 6 0 `6653` | `523` `3235` | `2532612` |

有此　　报，　　　　生　前(生前)岂可　不　　服

`2` `333532` | 3 `121765` | 6 - 0 0 | (6 `17676535` | 6 -)`5656` |

(服)　　圣　　　　　　　　　　　　枉我此地

`2` - `2` - | 7 - 7 - | `6.7653` | `6.535576` | 6 0 5 5 |

叫　　天　　　天你都不　应。　　　枉叫

`32232.76` | 2 0 `6161` | 0 `532612` | `2` `33532` | 3 `121765` |

天，　天不应，枉我此地　叫地，　地不闻。

`6` - 0 0 | (6 `17676535` | 6 -)`6116` | 5 `1.7653` | `6635576` |

　　　　　　　　夫主你今值所　值　在，

6 0 `6653` | `523` `3235` | `2532612` | `2` `330532` | 3 `1217675` |

因　何(因何)无踪又　无　(无)　影?

`6` 0 2 2 | `2` - 0 0 | (6 `17676535` | 6 -)`7767` | 5 `77653` |

我子你　　　　　　　　我子你不知母受

`6635576` | 6 0 `5165` | `35` `2235` | `2532612` | `2` `33532` |

苦，　　　　哪知我受苦受痛?子你也　着　受尽

3 `121765` | `6` - 0 0 | (6 `17676535` | 6 -)`1167` | 5 7 `653` |

惊。　　　　　　　　鬼使你也着　怜

`6.535576` | 6 0 `5765` | `35` `2235` | `2532612` | `2` `330532` |

悯　　　　可怜我受苦受痛,从容给　我　慢慢

3 `1217675` | `6` - 0 0 | $\frac{2}{4}$(6 `17` | `676535` | 6 -)`1.2` | `1662` | `111` |

行。　　　　　　(鬼唱)恶　妇

168

$\widehat{6\ \dot{2}\ 7\ 6}$ | $5\ 6\ |\ 7\ |\ \widehat{6\ 5\ 3\ 3}\ |\ 5\ 3\ |\ 2\ 5\ 0\ 3\ |\ \overset{\frown}{2.3}\ \dot{6}\ \dot{6}\ |\ \widehat{2\ 1\ 2}\ |\ 3\ 3\ 5\ |$

(恶妇) 不合 (于) 触 神 明，　 今 来

$3\ 5\ |\ 2\ 5\ 3\ 2\ |\ \overset{\frown}{3\ 5\ 2}\ ^{\vee}|\ 1\ 2\ |\ 1\ 3\ 1\ 3\ |\ \overset{\frown}{2.7}\ 6\ 6\ |\ \widehat{2\ 1\ 2}\ |\ \widehat{5\ 1\ 6\ 5}\ |$

阴 府 也 难 谅 情。　 油 山 滑 泽 着 你 相 连 累，　 着 跋

$\widehat{3\ 3\ 5}\ |\ \widehat{5\ 1\ 6\ 5}\ |\ \widehat{3\ 3\ 5}\ |\ 2\ 2\ 6\ 1\ |\ 0\ 5\ 3\ 2\ |\ \overset{\frown}{6.}\ 1\ 2\ |\ 2^{\vee}\ 3\ 3\ |\ 0\ 5\ 3\ 2\ |$

着 蹶，　 着 跋 着 蹶 真 个 那 是　 损 害　 我 身

$3\ \overset{\frown}{1\ 2}\ |\ \overset{\frown}{1\ 7\ 6\ 7\ 5}\ |\ \dot{6}\ -\ |\ 3\ 1\ |\ 1\ 2\ |\ \overset{\frown}{3\ 2}\ 3\ |\ \overset{\frown}{2.7}\ 6\ 6\ |\ \widehat{2\ 1\ 2}\ |$

命。　　 去 见 阎 君 判 断　 你 罪　 名，

$\widehat{5\ 1\ 6\ 5}\ |\ \widehat{3\ 3\ 5}\ ^{\vee}|\ \widehat{5\ 1\ 6\ 5}\ |\ \widehat{3\ 3\ 5}\ |\ 5\ 5\ 2\ 3\ |\ 3\ 2\ |\ \dot{1}\ 6\ |$

十 八 地 狱，　 十 八 地 狱 你 即 知 惊。(刘唱)且 从

$\dot{1}\ 6\ 6\ \dot{2}\ |\ \dot{1}\ \dot{1}\ \dot{1}\ |\ \widehat{6\ \dot{2}\ 7\ 6}\ |\ 5\ 6\ 7\ |\ \widehat{6\ 5\ 3\ 3}\ |\ 5\ 3\ 5\ |\ 2\ 2\ 2\ 7\ |\ \dot{6}\ \dot{6}\ |$

容，　　 且 从 容 乞 阮　 慢 慢

$2\ 6\ |\ \dot{1}\ \dot{1}\ |\ \dot{1}\ 6\ 6\ \dot{2}\ |\ \dot{1}\ \dot{1}\ \dot{1}\ |\ \widehat{6\ \dot{2}\ 7\ 6}\ |\ 5\ 6\ 7\ |\ \widehat{6\ 5\ 3\ 3}\ ^{\vee}|\ 5\ 5\ 5\ 2\ |$

行。(鬼唱)做 紧 行，　　 做 紧 行，

$5\ 5\ 5\ 2\ |\ 0\ 2\ 5\ |\ 3\ 2\ |\ 5\ 3\ 2\ 2\ |\ 3\ 2\ ^{\vee}\ |\ 3\ 3\ |\ \overset{\frown}{5.3}\ 2\ |\ 2\ 5\ 2\ 3\ |$

放 紧 行，　 任 你 千 口 说 都 无 路 来。(刘唱)阴 司 法 度 恁 人 惊

$\overset{\frown}{5.3}\ 2\ ^{\vee}\ |\ 2\ 5\ |\ 5\ 5\ |\ 2\ 2\ 3\ |\ 3\ 2\ |\ 2\ 5\ 3\ |\ 5\ 3\ |\ 3\ \overset{\frown}{2.3}\ |$

骇，　 神 魂 渺 渺 觅 在 东 西，　 未 得 知 阮 身 拘 禁

$1\ 2\ 3\ 5\ |\ 3\ 3\ 2\ |\ \dot{1}\ \dot{1}\ |\ \dot{1}\ 6\ 6\ \dot{2}\ |\ \dot{1}\ \dot{1}\ \dot{1}\ |\ \widehat{6\ \dot{2}\ 7\ 6}\ |\ 5\ 6\ 7\ |\ \widehat{6\ 5\ 3\ 3}\ ^{\vee}|$

值 一 乜 所 在?(鬼唱)你 所 为，

$5\ 5\ 5\ 2\ |\ 5\ 5\ 2\ 3\ |\ 3\ 3\ 2\ |\ 2\ 2\ 5\ |\ 2\ 2\ 5\ |\ 3\ 3\ 2\ |\ 3\ 5\ |\ 3\ 5\ |$

你 所 为 恶 迹 当 戒，　 昧 神 明 如 是 草 芥，　 今 来 阴 府

5 32 | 1235 | 332 | 23 | 55 | 22 | 5523 | 332 |
判 断 乞 你 知。 油 山 过 了 又 是 鬼 门 关 隘,

333 | 1203 | 2.76 | 212 | 011 | 3332 | 1 32 | 0532 |
枉 死 城 就 在（于）目 前 来， 任 是 铁 打 心 肝 也 流 目

3512 | 17675 | 6 - ∨ | 16 | 1662 | 1 11 | 626 | 567 |
滓。 （刘唱）障 拖 磨，

6533∨ | 5355 | 255 | 2532 | 332 | 5165 | 35 | 5165 |
障 拖 磨 阮 袂 顾 得， 是 实 无 奈。 横 身 做 一 倒， 横 身 做

35 | 2532 | 17 2 | 332 | 013 | 333 | 2276 | 756 |
一 倒， 除 死 都 也 无 大 灾。 人 说 广 行 方 便 路，

011 | 123 | 1 32 | 0532 | 3∨11 | 123 | 1 32 | 0532 |
任 那 铁 坚 也 难 布 摆，任 那 铁 坚 也 难 布

3 12 | 1765 | 6 - | (6 17 | 676535 | 6 -) | 61 |
摆。 （鬼唱）阎 君

16 2 | 1 11 | 626 | 567 | 6533∨ | 232 | 15 3 |
令， 阎 君 令 一 刻

26 | 212 | 225 | 123 | 216 | 212 | 5165 |
难 换 改， 奈 何 桥 就 在 目 前 来。 十 八

35 | 5165 | 35 | 2235 | 3322 | 011 | 3322 | 1 32 |
地 狱， 十 八 地 狱 就 在 此 所 在， 任 那 铁 打 心 肝 也 流

0532 | 3∨11 | 3322 | 1 32 | 0532 | 3 12 | 1765 | 6 - ‖
目 滓，任 那 铁 打 心 肝 也 流 目 滓。

170

128.紧 板

《楚昭复国》潘玉蕴、柳金娘唱：林径深，春色早

1=♭E 4/4

【三撩散起过一二】

(潘、柳唱)林 径深， 春色 （春色）

早； 林径深，

春（于）色 早。 红粉 佳人 罩绞绡，

恰 似琼林 花一 朵。 谁不

爱 顶凤

（顶凤） 冠，

谁不爱 顶凤冠， 谁不爱 颁凤

诰？ 谁不 爱

登 龙 （登龙） 楼，

谁不爱 登龙楼，

172

129. 川 拨棹

《吕后斩韩》刘盈唱：何不听周昌数言语

1=♭E 4/4 2/4

【三撩过一二】

$(\underline{2}\,\underline{2}\,\underline{5}\,\underline{5}\,\underline{3}\,\underline{2}\,\underline{6}\,\underline{1}$ | $2\,-)\,5\quad2$ | $\underline{3}\,\underline{{}^\#4}\,\underline{3}\,\underline{2}\,\underline{1}\,2$ | $2\,\underline{{}^\#4}\,\underline{3}\,\underline{5}\,2$ | $3\,-\,3\quad2$ |
　　　　　　　　　　何　不　听，　　　　　　　　　　何

$\dot{1}\,\underline{6}\,\underline{7}\,\underline{6}\,\underline{5}\,\underline{6}$ | $5\,3\,-\,\underline{6}\,\underline{6}$ | $\underline{5}\,\underline{6}\,\underline{5}\,\underline{3}\,\underline{2}\,\underline{3}\,\underline{2}\,\underline{6}$ | $2\,-\,3\quad2$ | $3.\,\underline{2}\,\underline{2}\,\underline{2}\quad3$ |
不　　听　　　　　　　　　周　　昌　（周昌）

$1\,3\,\underline{2}\,\underline{7}\,\underline{6}$ | $\underline{2.}\,\underline{1}\,\underline{6}\,\underline{1}\,\underline{1}\,\underline{3}\,\underline{2}$ | $2\,-\,3\quad2$ | $\dot{1}\,\underline{6}\,\underline{7}\,\underline{6}\,\underline{5}\,\underline{6}$ | $5\,3\,-\,\underline{6}\,\underline{6}$ |
数　言　语，　　　　　枉　屈　　伊

$\underline{5}\,\underline{6}\,\underline{5}\,\underline{3}\,\underline{2}\,\underline{3}\,\underline{2}\,\underline{6}$ | $2\,-\,3\quad2$ | $3\,0\,\underline{1}\,\underline{3}\,\underline{2}\,\underline{1}$ | $1\,3\,\underline{2.}\,\underline{7}\,\underline{6}$ | $\underline{2.}\,\underline{1}\,\underline{6}\,\underline{1}\,\underline{1}\,\underline{3}\,\underline{2}$ |
抱　恨　（抱恨）黄　泉　去。

$2\,-\,3\quad2$ | $\dot{1}\,\underline{6}\,\underline{7}\,\underline{6}\,\underline{5}\,\underline{6}$ | $5\,3\,-\,\underline{6}\,\underline{6}$ | $\underline{5}\,\underline{6}\,\underline{5}\,\underline{3}\,\underline{2}\,\underline{3}\,\underline{2}\,\underline{6}$ | $2\,-\,5\quad2$ |
不　觉　察　　　　　　　　这　一

$5\,0\,5\,5$ | $3\,0\,3\,2$ | $2\,-\,-\,2$ | $\dot{1}\,\underline{6}\,\dot{1}$ | $1\,3\,\underline{2}\,\underline{3}\,\underline{1}$ | $2\,-\,1\,-$ |
纸　假　诏　书，我　　　母　后　　　　　端

$2\,0\,2\,\dot{6}$ | $2\,0\,2\,\underline{5}\,\underline{3}\,\underline{2}$ | $2\,5\,\underline{5}\,\underline{3}\,\underline{2}$ | $2\,0\,2\,\dot{6}$ | $1\,0\,6\,\dot{2}$ | $\dot{6}\,1\,1\,2$ |
的　要　害　你。恨　恁　　母　子　　海　样　深，尽　日　共　她　相　结

$\dot{6}\,0\,3\,3$ | 2/4 $6\,3\,\underline{6}\,\underline{6}$ | $5\,\underline{3}\,\underline{2}$ | $0\,2\,2$ | $\dot{6}\,2\,\underline{7}\,\underline{5}$ | $\underline{6}\,\underline{5}\,\dot{6}$ |
据。　莫　蹉　跎，　　　　　母　子　相　会

$2\,5$ | $2\,2\,2$ | $\dot{6}\,2\,\underline{7}\,\underline{5}$ | $\underline{6}\,\underline{5}\,\dot{6}$ | $2\,5$ | $2.\,(\underline{3}\,\underline{2}\,\underline{1}$ | $\dot{6}\,1\,2$ | $2\,0)$ ‖
何　难　处，母　子　相　　见　何　难　处？

173

130.五 供 养

《三国归晋》钟会唱：虔诚再拜

1=♭E 4/4 2/4

【三撩过一二】

(1̲1̲1̲1̲ 1̲2̲7̲6̲5̲6̲ | 1 -) 1 - | 3̲#4̲3̲2̲ 1̲6̲2̲ | 5̲.6̲3̲5̲ | 5̲ 5̲3̲2̲5̲3̲5̲ |
　　　　　　　　　　虔　诚　（虔　诚）　　　（于）再

2̲1̲1̲2̲3̲5̲#4̲3 | 2̲.1̲6̲1̲2̲1̲6̲1 | 3̲5̲ 6̲5̲3̲5̲ | 5̲ 0 1̲2̲ | 2̲3̲ 2̲3̲1̲ |
拜，　　　　　　　　　　　祭　　先　生，

1̲ 0 2̲1̲ | 1̲6̲6̲ - | 6̲1̲ - 5 | 6̲5̲ - 3 | 2̲5̲3̲2̲1̲3̲2̲3̲ | 1̲2̲7̲6̲5̲6̲5̲3̲ |
祭　先　生　英　灵　如　在。

5̲ 0 1̲1̲6̲5̲ | 1 - 0 1̲6̲1̲ | 5̲ 3̲3̲5̲6̲5̲ | 5̲ˇ 3̲2̲1̲6̲2̲ | 5̲.6̲3̲5̲ | 5̲ 0 3 - |
竭力　扶　先　主，　　除　大　害　　盖

2̲#4̲3̲2̲ 1̲6̲2̲ | 5̲.6̲3̲5̲ | 5̲ˇ 5̲3̲2̲5̲3̲5̲ | 2̲1̲1̲2̲3̲5̲#4̲3̲ | 2̲.1̲6̲1̲2̲1̲6̲1 |
世（盖　世）　　（于）英　才，

3̲5̲ 6̲5̲3̲5̲ | 5̲ 0 1̲2̲ | 2̲3̲ 2̲3̲1̲ | 1̲ 0 2̲1̲ | 1̲6̲1̲ - | 6̲1̲ 6̲1̲5̲ |
留　芳　名，　　留　芳　名　青　史　万

6̲5̲ - 3̲3̲ | 2̲5̲3̲2̲1̲3̲2̲3̲ | 1̲2̲7̲6̲5̲6̲3̲ | 5̲ 0 5̲1̲6̲5̲ | 1 - 0 1̲6̲1̲ |
代。　　　　　　　　　　　人　生　不　再

5̲ 3̲3̲5̲6̲5̲ | 5̲ˇ 1 3̲ 2 | 2̲ 3̲2̲1̲6̲2̲ | 5̲.6̲3̲5̲ | 5̲ˇ 5̲ 2̲3̲1̲ |
来，　　从　今　空　恩　爱，　　零　零

1̲ˇ 1̲1̲ - | 2/4 5̲1̲ | 6̲ˇ 5̲6̲ | 5̲6̲5̲ | 1̲1̲3̲ | 2 (1̲2̲ | 7̲6̲5̲6̲ | 1 -) ‖
几　点　　泪　满　腮，零　零　几　点　泪　满　腮。

174

131. 玉 交 枝

《孙庞斗智》孙膑唱：脚疼袂行

1=♭E 4/4 2/4

【三撩过一二】

(0 1 2 7 6 5 6 | 1 -) 2 - | 3 ♯4 3 2 1 6 2 | 5. 6 5 3 5 | 5 5 3 2 5 3 5 |
　　　　　　　　　　　 脚　疼，　脚　疼　　都　袂

2 1 2 3 5 4 3 | 2 1 6 1 2.1 6 | 3 5 6 5 3 5 | 5 0 1 2 | 2 3 2 3 1 |
行，　　　　　　　　　　　听　后　面，

1 0 2 1 | 1 5 1 - | 6 1 5 6 | 1 6 5 - 3 | 2 5 3 2 1 2 5 6 |
听　后　面　金　鼓　声　鸣。

1 2 7 6 5 1 6 3 | 5 ⌵3 2 3 1 | 1 6 5 6 - | 6 6 1 6 1 | 5 3 3 5 6 5 | 5 ⌵3 - 1 |
决是　　　庞涓　差军赶来掠，　　　忍疼

3 - 3 2 | 2 0 1 2 | 5. 6 5 3 5 | 5 0 1 6 | 5 3 5 1 6 | 3 5 6 5 3 5 |
紧　走　勿着　惊。　　心　神，心　神

5 5 3 2 5 3 5 | 2 1 2 3 5 ♯4 3 | 2.1 6 1 2 7 6 | 3 5 6 5 3 5 | 5 0 1 2 |
且　把　定，　　　　　　　　　　待

2 3 2 3 1 | 1 0 2 1 | 1 6 1 6. | 6 5 6 5 6 | 1 6 5 0 3 | 2 5 3 2 1 2 5 6 |
伊来，　　待　伊来我自有　解　拆。

1 2 7 6 5 1 6 3 | 5 3 2 3 1 | 1 5 1 5 1 | 1 - - 6 | 5 3 3 6 6 5 | 0 3 - 3 |
看见　　一人(在许)田　内　立，　　赶去

2/4 2 1 2 1 | 3 1 | 3 3 3 | 1 2 1 | 3 1 | 3.(2 1 2 | 7 6 5 6 | 1 -)‖
傍伊　且逃　避，赶去　傍伊　且逃　避。

175

132. 扑灯蛾（一）

《越跳檀溪·襄阳会》尹籍、蔡瑁、蒯越对唱

1=♭E 4/4 2/4

【三撩过一二】

(2 2 2 3 2 7̣ 6̣ 1 | 2 −) 3 6 5 3 | 2 3 2 1 2 2 ♯4 3 ∨ | i 6 5 3 6 5 3 | 2 3 2 1 2 2 ♯4 3 |

　　　　　　　　　　(尹唱)尹　　籍　　　字怕机，

3 0 3 2 | 3 0 1 2 | 2 0 6̣ − | 6̣ 1 1 3 2 | 2 0 3 6 5 3 | 2 3 2 1 2 2 ♯4 3 ∨ |

家　居　丹阳　人　氏。　　现　任

i 6 5 3 6 5 3 | 5 2 0 3 3 | 1 3 6̣ 2 | 2 0 2 2 | 6̣ 1 1 3 2 | 2 0 5 − |

幕　宾　职，　请卜皇叔入内　　(去)更　衣。(蔡、蒯唱)鼓

5 2 − 5 | 3 ♯4 3 2 1 6̣ 1 | 2 ∨ 2 2 6̣ 6̣ 1 | 2 6̣ 1 2 3 2 | 2 5 3 2 |

乐　　　　　(嗳呀)喧　天，　　　赛　过

2 5 2 5 | 2 0 5 2 | 3 2 ∨ 3 2 3 | 2 − 7̣ 5 | 6̣ ∨ 2 − 2 | 2/4 6 2 7 5 |

蓬莱(于)景　致。暗藏　钩(于)怎知(于)防　　备? 管　取　有

6̣ 0 | 3 3 | 3 ∨ 2 2 | 6̣ 2 7 5 | 6̣ 0 | 3 3 | 3 (2 3 | 2 7̣ 6̣ 1 | 2 −) ‖

日　干戈　静,管取有　日　干戈　静。

133. 扑灯蛾（二）

《牛郎织女》织女唱：天上一机房

1=♭E 4/4 2/4

【三撩过一二】

(2 2 5 5 3 2 6̣ 1 | 2) 1 2 3 6 5 3 | 2 3 2 1 2 2 ♯4 3 | i 6 5 3 6 5 3 | 2 3 2 1 2 2 ♯4 3 |

(不汝)天　　上　一　机　房，

3 0 3 2 | 5 − 1 3 2 1 | 6̣ 2 3 1 3 2 6̣ | 1 6̣ 1 1 3 2 | 2 1 2 3 6 5 3 |

有　一(有一)亲　浅　人，　　(不汝)织

$2\underline{32}\underline{12}2$ $\overline{\text{♯}43}$ | $\dot{1}$ $\underline{65}\underline{36}\underline{53}$ | $2\dot{6}2$ $-$ $\underline{32}$ | $\dot{1}\underline{6}2$ $\underline{01}\underline{32}\underline{1}$ | $\dot{6}\underline{23}\underline{1}\underline{32}\underline{6}$ |

女 她 名 字， 要 下 凡 间 共 你 结 (于)成

$\dot{1}$ $\underline{61}\underline{13}2$ | 2 $\underline{05.6}$ | $5\underline{2}$ $-$ 5 | $\underline{35}\underline{32}\underline{1}$ $\underline{61}$ | 2 $\underline{32}\underline{13}\underline{26}$ |

双。 性 情 (情) 她 温

$\dot{1}$ $\underline{61}\underline{13}2$ | 2 $\underline{25}\underline{5}$ $\underline{35}$ | $\underline{25}\underline{32}\underline{6}\underline{12}$ | $\dot{6}2\dot{1}\dot{6}$ | 5 $\underline{35}\underline{57}\underline{6}$ |

纯 人 品 好， 又 兼 爱 做 工，

$\dot{6}$ 0 $\dot{1}$ $\underline{65}$ | $\underline{36}\underline{53}\underline{2}\dot{6}2$ | 2 0 $\underline{13}\underline{21}$ | 3 $\underline{2.3}\underline{2}\underline{7}$ $\frac{2}{4}\dot{6}$ $\underline{22}$ | $\dot{6}\underline{27}\underline{6}$ |

紧 来 去， 不 可 放 (放) 松， 才 知 老

$\underline{75}\underline{6}$ | $\underline{25}$ | 5 $\underline{22}$ | $\dot{6}\underline{27}\underline{6}$ | $\underline{75}\underline{6}$ | $\underline{25}$ | 5 $(\underline{23}$ | $\underline{21}\underline{61}$ | 2 $-)$ ‖

牛 无 骗 人， 才 知 老 牛 无 骗 人。

134. 叫 山 泉

《五关斩将·灞陵桥送别》关羽、糜夫人、甘夫人唱：脱出北门

1 = ♭E $\frac{4}{4}$ $\frac{2}{4}$

【三撩过一二】

$(\underline{22}\underline{55}\underline{32}\underline{61}$ | $2)$ $\underline{5}\underline{5}$ 3 | 6 $\underline{\dot{1}2}\dot{1}\underline{76}5$ | 63 $-$ 3 | 6 $\underline{66}\underline{56}5$ |

(关唱)脱 出 北 门， 因 势 便 行。

5 0 3 $-$ | 3 $\underline{33}\underline{23}\underline{1}\dot{6}$ | $1^{\vee}\underline{2}2$ $-$ | $\dot{6}\dot{6}$ $-\dot{6}$ | 2 $\underline{22}\underline{12}1$ |

心 内 半 喜， 一 半 着 惊。

$1^{\vee}\underline{2}$ $\underline{♯4}3$ | 6 $\underline{\dot{1}2}\dot{1}\underline{76}5$ | 3 $\underline{63}6$ | 6 $\underline{66}\underline{56}5$ | 5 0 $\underline{2.♯4}$ |

人 马 紧 行， 莫 得 (于) 做 声。 (糜、甘唱)曹

3 $\underline{33}\underline{26}\dot{1}$ | 1 $\underline{21}\underline{11}\dot{6}$ | $\underline{11}\underline{26}$ | 2 $\underline{03}5$ | 5 $\underline{32}\underline{12}5$ |

公 得 知(啊)他 会 差 军 赶 来 掠， 到 许 时 定 丧

177

3（2 2 2 3 #4 2｜3 -）ˇ6 - ｜6 - 5 - ｜5（1̇ 7 6 5 3 5｜6）6 7 6
命。　　（关唱）催　军　　　　　　　　　（催军）

6 ˇ5 5 - ｜5 - 2 3 ｜5 2 2 3 #4 3 ˇ｜3 3 2 2 ｜5 2 3 2
发　马　走　如　飞　龙。　（糜、甘唱）东风送暖马蹄轻，

2 ˇ6 6 5 ｜5 3 3 - ｜2 2 - 5 ｜3（2 2 2 3 #4 2｜3 -）3 -｜
满目　江山　景（于）色　新，　　　　　　　猿

7 - 6 - ｜6（2̇ 2 7 6 3 5｜6）ˇ3 6 7 6 ｜6 5 2 6 2 ｜3 - 3 -｜
啼　　　　（猿 啼）　鸟　叫　声　相

2 2 3 - ｜²⁄₄ 2 2 3 2 2 ｜5 2 3 2 ｜0 1 3 ｜2 2 6 1 ｜3 2 1 2 ｜0 1 6̇｜
应。　　雁飞过，排成阵　恁人　伤心，　马　步　不

5 ˇ1 3 ｜2 2 6̇ 1 ｜3 2 1 2 ｜0 1 6̇ ｜5̇（5 7 ｜6 5 3 5 ｜6 -）‖
进，恁人　伤心，　马　步　不　　进。

135. 浆水令（一）

《包拯断案》张真、鲤鱼精唱：感小姐

1 = ♭E　⁴⁄₄ ²⁄₄ ⁴⁄₄
【三撩过一二】

（0 1̇ 1̇ 1̇ 6 7 6 5 3 5 ｜6 -）6 6 ｜6 3 6 5 0 5 3 2 ｜5 3 2 3 3 2 1 ｜2 7 6̇ 1 1 3 2 ｜
（张唱）感 小　姐　（于）顾盼（于）周　旋，

2 0 6 6 ｜6 3 6 5 2 5 3 2 ｜2 3 2 7 6̇ ｜2 6̇ 1 1 3 2 ｜2 0 2 2 6 6̇｜
心挂碍　　千事（于）万　端。　　你爹若卜

2 7 2 7 6 5̇ ｜6̇ 7 5 5 6 7 6 ｜6 6 7 6 3 ｜6 3 - 6 6 ｜5 6 5 3 2 3 2 6 ｜
得　　知，　定是　埋　怨，

178

2 - 2 5̇2 | 0 5̇ 3 2 6̇ 1 2 | 2 0 2 5̇ 2 5̇ | 2 5̇ 3 3 2 3 2 2 | 6̇ 7̇·2 7̇ 6̇ |

骂我　狗行，　　骂我　狗　行，说我　将恩反

6̇·7̇5̇5̇6̇7̇6̇ | 6̇ 0 6̇2 7̇6̇ | 7̇ 6̇7̇5̇7̇6̇ | 6̇ 6̇7̇7̇6̇5̇3 | 6̇3 - 6̇6̇ |

怨，　　（鲤唱）万事　放下　　休得　愁管，

5̇6̇5̇3 2 3 2 6̇ | 2 - （5̇ 2 | 3 2 3 2 7̇6̇ | 2 0 2 5̇2 5̇ | 2 #4 3 2 3 2 7̇ |

6̇ 2 2 3 2 1 | 2 6̇ 7̇6̇5̇6̇ | 6̇ 0）2 3 2 | 0 5̇ 3 2 6̇ 1 2 | 2 2 5̇ 3 2 5̇ |

为君　丧身，　　为我君　恁

2 5̇ 3 2 6̇ 2 | 7̇ 7̇·2 7̇6̇7̇ | 6̇ 5̇5̇6̇7̇6̇ | 6̇ 2 - 7̇ | 6̇ - - 7̇ |

丧　身是阮　甘心情　　愿。　　（合唱）初　相　见，　　咱

2/4
6̇7̇6̇5̇ | 6̇5̇6̇6̇ | 1 3 1 2 | 2 6̇ 1 |（1 3 1 2 | 2 6̇ 1）| 0 1 2 3 0 7 |

初相　见　若鱼水之　欢，　　　　　　　长　相　守，咱

6̇7̇6̇5̇ | 6̇5̇6̇ | 2 3 1 | 3 1 2 | 3 0 | 2 3 1 | 3 （1 2 | 7̇6̇5̇6̇ |

长相　守　胶漆绵　远，长相　守　胶漆绵　远。

1）3 | 3 2 1 | 1 6̇ 5̇ | 5̇ 3 | 2 - | 3 2 1 | 2 6̇ 1 | 3 2 1 |

即　速　　　起身　无迟　缓，（帮唱：无迟

2 6̇ 1 | 0 2 3 | 1 2 7̇6̇ | 1 - | 3 1 | 3 2 1 | 3 1 | 3 2 1 |

缓）　直奔扬　州　计万　全。（帮唱：计万　全）

0 2 3 | 3 2 1 | 2 1 | 1 2 3 3 2 1 | 2 1 | 1 0 ‖ 1/4 （2 2 | 0 3 |

君子见机　终无　患，君子见机　终无　患。

2 2 | 7̇ 6̇ | 2 | 2 7̇ | 2 | 2 6̇ | 7̇ | 2 2 | 2 3 |

#4 | #4 3 2 | 3 #4 2 | 2 7̇ | 6̇ 2 | 3 3 2 7̇ | 6̇ 1 | 2 2）‖

179

136.灯 蛾 滚

《仁贵征东》柳三娘唱：银烛秋光

1=♭E 4/4 2/4 1/4

(三撩)(0 2 3 2 7 6 1) | 2 3 3 2 7 6 | 2 3 2 1 2 2 ♯4 3 | 3 0 2 3 |
　　　　　　　　　　　银　　　烛　　　　　　　　　　　　　　　（银　烛）

6 7 6 - | 7 6 3 6 5 3 | 5 3 5 3 5 2 6 | 2 0 3 5 2 | 0 5 3 2 6 1 2 |
秋（于）光　冷（都）画　屏，　　　　　　　轻移　莲　步，

2 0 3 5 2 5 | 3 ♯4 3 3 2 3 2 6 | 2 3 2 7 6 7 | 6 (7 6 5 6 7 5 | 6 - 0 0) ‖
轻移　莲　步　　（步）出（于）中（于）庭。

(一二)(6 1 7 | 6 7 6 5 3 5 | 6) 6 | 7 6 | 6 6 5 5 7 7 | 6 3 6 6 0 6 3 | 5 5 5 3 |
　　　轻落　　　　　　　　　　　　　　　　　　　　　　　（轻落）手扇阮来

5 3 2 | 5 3 2 | 1/4(3 | 5 | 3 6 | 5 3 | 2 3 | 1 2 | 1 7 | 6 5 | 6 7 | 6 ∨ 3 |
扑　流　萤。

5 | 3 6 | 5 3 | 2 3 | 1 2 | 1 7 | 6 5 | 6 7 | 2/4 6 ∨ 1 7 | 6 7 6 5 3 5 | 6) ∨ 6 | 1 1 |
　　　　　　　　　　　　　　　　　　　　　　　　　轻落手

6 6 5 | 5 7 7 | 6 3 6 6 | 0 6 3 | 5 5 5 3 | 5 3 2 | 5 (2 3 | 2 7 6 1 | 2 -) ‖
扇，　　　轻落　手扇阮来　扑流　萤。

(三撩)(0 2 3 2 7 6 1 | 2 -) 2 5 2 | 0 5 3 2 3 1 2 | 2 0 2 5 2 5 |
　　　　　　　　　　　流萤　亲　像，　　　流萤

2 ♯4 3 3 2 3 2 6 | 2 3 2 0 3 2 1 | 2 (2 3 2 7 6 1 | 2 - 0 0) ‖
亲　像　秉烛　夜　行。

(三撩过一二过三撩)(0 5 3 2 3 2 7 6 1 | 2 -) 5 5 3 | 6 1 2 1 7 6 5 | 5 1 7 6 5 5 6 | 5 3 0 5 3 5 2 6 |
　　　　　　　　　　小可　虫（于）蜓伊有一片丹　（于）心，

180

2 - ⌄2 5 2 | 0 5 3 2 3 1 2 | 2 5 3 2 3 3 5 | 6 - 5 6 5 3 | 2 3 3 2 3 2 6 |

腾腾　飞　去，　　伊　腾腾那阵飞　　去，

2. 3 2 7 6 1 | 7 6 7 6 5 6 | 6 ⌄3 5 3 | 6 1 2 1 7 6 5 | 1 6 5 3 3 6 |

我　要伊群　阵。　　　　天寒　夜(于)色　冷(都)如

5 3 0 5 3 5 2 6 | 2 0 3 5 2 | 0 5 3 2 6 1 2 | 2 0 2 5 5 5 | 2 #4 3 3 2 3 2 7 |

冰，　　　　羞耻　畏　看，　　禿人八死　畏　看

6 2 6 6 2 3 | 2 6 1 2 3 2 | 2 ⌄5 5 3 | 6 1 2 1 7 6 5 | 5 1 7 6 5 3 5 |

牛郎织女　星，　　鸟鹊　搭(于)桥　渡(于)私

2/4 5 0 | (6 - | 2 3 1 | 2 3 | 2 - | 6 - | 5 3 | 2 5 | 3 2 1 | 2 3 |

情。

2 - | 1 1 | 6 6 | 5 6 | 5 - | 5 1 | 6 6 | 5. 6 | 4 5 | 6. 1 |

5 3 | 2 - | 3 2 3 | 5. 6 | 4 5 | 6. 1 | 5 3 | 2 5 | 3 1 | 2 3 |

2. 7 | 6 - | 2 3 1 | 2 3) ⌄ 4/4 2. 3 2 7 6 | 2 7 6 1 2 3 2 | 2 0 1 7 6 5 |

几　　点　　　　　(几点)的

5 6 6 5 6 5 3 | 2 0 1 6 2 1 | 6 6 2 2 1 6 | 6 2 6 2 6 6 | 3 3 2 3 1 1 3 2 |

丝　　雨,(哼)(是了)思是 牛郎织女相见 目淬 滴盈　盈。

2 0 3 5 6 | 5 3 5 6 7 6 5 | 5 5 3 2 3 2 6 | 2 ⌄2 3 3 2 2 | 3 5 5 3 2 1 |

论天　仙，　　论天仙也有　恩　共

2 0 5 5 2 | 0 5 3 2 3 1 2 | 2 0 5 5 2 5 | 2 #4 3 3 3 2 3 2 2 | 6 2 2 0 3 2 1 |

爱，贬阮　夫妻，　　贬阮　夫　妻分成二处孤

$2 \quad 0 \quad \widehat{2 \, 5} \, \widehat{5 \, 5} \mid 5 \, \widehat{2 \, 2} \, 0 \, \widehat{5 \, 3} \, \widehat{1} \mid \dot{2}.\, \widehat{\underline{6}} \, \widehat{2 \, 2} \, 0 \, 1 \, \dot{6} \mid 1 \, \dot{6} \, 1 \, \widehat{6 \, 1} \mid 2 \quad 0 \quad \widehat{2 \, 5} \, \widehat{5 \, 5} \mid$

行。　俚学百子　楼上　夫　妻　　伊人相敬（相敬）如　宾。俚学百子

$5 \, \widehat{2 \, 2} \, 0 \, \widehat{5 \, 3} \, \widehat{1} \mid \dot{2}.\, \widehat{\underline{6}} \, \widehat{2 \, 2} \, 0 \, 1 \, \dot{6} \mid 1 \, \dot{6} \, 0 \, 1 \, \widehat{6 \, 1} \mid 2 \quad 0 \quad \widehat{3 \, 5} \, \widehat{6} \mid \widehat{5 \, 3} \, \widehat{5 \, 6} \, \widehat{7 \, 6} \, 5 \mid$

楼上　夫　妻　　伊人相敬（相敬）如　宾。　唠哇　哩，

$5 \quad \widehat{5 \, 3} \, \widehat{2 \, 3} \, \widehat{2 \, 6}^{\vee} \mid 5 \quad \widehat{3 \, 5} \, \widehat{3 \, 2} \, \widehat{1 \, 6} \mid 2 - {}^{\vee}1 \, \dot{6} \mid 2 \, 1 \, \dot{6} \, 1 \, \dot{7} \, \dot{6} \mid 0 \, \dot{1} \, \dot{6} \, 5 \, \widehat{3 \, 5} \, \widehat{6}^{\vee} \mid$

哩（呵）唠哇，唠唠哩哇唠哇唠哩，

$5 \quad \widehat{3 \, 5} \, \widehat{3 \, 2} \, \widehat{1 \, 6} \mid 2 - {}^{\vee}3 \, \widehat{3 \, 2} \mid 6 \, \widehat{1 \, \dot{2}} \, \dot{1} \, 5 \, 5 \mid 6 \, \widehat{1 \, 7} \, \widehat{6 \, 7} \, \widehat{6 \, 5} \mid 5 \quad \widehat{5 \, 3} \, \widehat{2 \, 3} \, \widehat{2 \, 6} \mid$

哩（呵）唠哇。记得　去（于）年逢着七夕（于）良　辰，

$2 \quad 0 \quad \widehat{2 \, 2} \mid 0 \, \widehat{5 \, 3} \, \widehat{2 \, 3} \, \widehat{1 \, 2} \mid 2 \quad 0 \quad \widehat{2 \, 5} \, \widehat{2 \, 5} \mid \widehat{2^{\#}4 \, 3} \, \widehat{3 \, 2} \, \widehat{3 \, 2} \, \widehat{6} \mid 2 \quad \widehat{3 \, 2} \, 0 \, \widehat{3 \, 2} \, \widehat{1} \mid$

自共　君　恁，　自共　我　君楼上开怀　畅

$2 \quad 0 \quad \widehat{5 \, 5} \mid \widehat{5 \, 3} \, \widehat{5 \, 6} \, \widehat{7 \, 6} \, 5 \mid 5 \quad \widehat{5 \, 3} \, \widehat{2 \, 3} \, \widehat{2 \, 6}^{\vee} \mid 2 \, 5 \, 0 \, \widehat{5 \, 3} \, \widehat{1} \mid 2 \quad 0 \quad \widehat{2} \, \dot{6} \mid$

饮。低低唱，　　　满满斟，　君学

$\dot{6} \quad 2 \, \widehat{6 \, 6} \, \dot{1} \mid \widehat{3 \, 3} \, \widehat{2 \, 1} \, \widehat{2}^{\vee} \, \widehat{2 \, 6} \mid 2 \quad \widehat{2} \, \widehat{6 \, 6} \, \widehat{3 \, 1} \mid 2 \quad 0 \quad \widehat{3} \, \widehat{5 \, 2} \mid 0 \, \widehat{5 \, 3} \, \widehat{2 \, 3} \, \widehat{1 \, 2} \mid$

牛郎渡银　河，　姜学织女长弄金　梭，　相扶　相邀，

$2 \quad 0 \quad \widehat{3} \, \widehat{5 \, 2 \, 5} \mid \widehat{2^{\#}4 \, 3} \, \widehat{3 \, 2} \, \widehat{3 \, 6 \, 6} \mid 2 \quad \widehat{3 \, 2} \, 0 \, \widehat{3 \, 2} \, \widehat{1} \mid \dot{2} \quad 0 \quad \widehat{3 \, 5} \, \widehat{6} \mid \widehat{5 \, 3} \, \widehat{5 \, 6} \, \widehat{7 \, 6} \, 5 \mid$

相扶　相　邀做卜欢欢兴　兴。谁思疑

$5 \quad \widehat{5 \, 3} \, \widehat{2 \, 3} \, \widehat{2 \, 6} \mid 2 \quad 0 \quad \widehat{2} \, \widehat{5 \, 2} \mid 0 \, \widehat{5 \, 3} \, \widehat{2 \, 3} \, \widehat{1 \, 2} \mid 2 \quad 0 \quad \widehat{2 \, 5} \, \widehat{2 \, 5} \mid \widehat{2^{\#}4 \, 3} \, \widehat{3 \, 2} \, \widehat{2 \, 2} \, 6 \mid$

长年　分　开，　长年那障　分　开，恰是

$\dot{6} \quad 2 \, \widehat{6 \, 6} \, \widehat{3 \, 1} \mid 2 \quad 0 \quad \widehat{3 \, 5} \, \widehat{6} \mid \widehat{5 \, 3} \, \widehat{5 \, 6} \, \widehat{7 \, 6} \, 5 \mid 5 \quad \widehat{5 \, 3} \, \widehat{2 \, 3} \, \widehat{2 \, 6} \mid \widehat{2}^{\vee} \, 5 \, \widehat{3 \, 5} \, \widehat{3 \, 2} \mid$

银瓶坠落金　井。贼冤家，　　　贼冤家你今

182

5 3[#]43216 | 2 0 0 21 | 1 2 6 6 6 31 | 2 0 55 | 3 6 7 6 7 6 5 |
可见　　负心,(哼……)(你今)真个是实歹　辛。　见许　形容飞过

5 333 2326 | 2[∨]2 2 2253 | 55 25 31 | 2 0 25 | 3 2 35 | 3 2 - 66 |
雁,　　　　望不见我君寄来一封书　信。　掠桂　英书拆破,　　(你今)

1 6 6 0 321 | 2 0 5 335 | 2[#]433 23 66 | 3 2 2 0 3 231 | 2 0 1 1 |
耽误阮　身,　障般艰难苦　疼,是实恶吞　恶　忍。(幺幺

2 0 0 7 65 | 3 3 7 6 7 6 5 | 6 0 2 3 | 5 2 0 3 2 7 6 1 | 2 0 2 2 |
六)　听见月下捣衣　声,　外方客(于)都来尽,　不见

0 5 3 2 3 1 2 | 2[∨]2 2 2 | 5 2 3 0 3 2 31 | 2 0 3 5 | 2 2 5 3 3 |
君　身,　　　望不见我君怎　面。　莫非　是学许张君

2 6 2 0 1 6 | 2 2 2 3 2 31 | 2 0 2 3 | 2. 5 2 5 | 3 3 2 0 1 6 |
瑞　(伊人)弃觅崔莺　莺,又亲像许王俊民　(伊人)

6 2 6 6 31 | 2 0 3 52 | 0 5 3 2 3 1 2 | 2 0 3 5 2 5 | 2[#]433 23 62 |
负除敫(于)桂　英,司马　相　如,　　司马　相　如误了

6 2 2 2 3 21 | 2 7 6 7 6 5 6[∨] | 3 3 - 3 | 5 3 5 6 7 6 5 | 5 5 3 2 3 26[∨] |
文君白(于)头　吟。　一片　白云

2 6 6 3 2 31 | 2 0 2 2 | 6. 1 3 3 2 | 2 0 5 5 3 5 | 2[#]433 23 27 |
遮罩望夫　山,草色溶溶,　　草色　溶　溶

6 2 2 0 3 2 31 | 2 7 6 7 6 5 6[∨] | 6 6 - 3 | 6 3 - 6 | 5 6 5 5 3 2[∨]33 |
长安　难　认。　　武陵　路远　　隔别

2 3̂3̂2̂7̂6̂1̂ | 2 0 2 5̂2̂ | 0 5̂3̂2̂3̂1̂2̂ | 2 0 2 5̂2̂5̂ | 2̲#̲4̲3̲3̲2̲3̲2̲7̲ |
天台　云深。　蓝桥　水涨，　　　　蓝桥　水涨

6̣ 2̲2̲0̲3̲2̲3̲1̲ | 2 0 0̲3̲3̲ | 6̲7̲6̲0̲6̲5̲3̲ | 2̲6̲2̲ - 2̲2̲ | 6̣ 2̲6̲0̲3̲2̲3̲1̲ |
阳台　茫沉。　一　卜舍　身去　寻，　　恐畏　路隔　天

2 0 1̇ - | 6̲ 5̲3̲2̲3̲2̲6̲ | 2 0 6̲5̲3̲3̲ | 6̲ 5̲5̲0̲6̲5̲3̲ | 5̲ 2̲³̄²̲ 2̲6̲6̲6̲ |
津。　早　知，　　　早知那卜　见君　障　恶，(哎)　再来找见

2 3̲2̲0̲3̲2̲3̲1̲ | 2 0 5̲3̲ | 5̲3̲ 5̲6̲7̲6̲5̲ | 5̲ 5̲3̲2̲3̲2̲6̲ | 2 0 3̲3̲3̲3̲ |
衣紫　腰金。　今若还，　　　　若还那卜

7̲ 6̲6̲0̲6̲5̲3̲ | 2 0 2̲5̲2̲2̲ | 2 3̲#̲4̲3̲2̲1̲ | 2̲6̲2̲2̲0̲2̲7̣ | 6̣ 2̲2̲0̲3̲2̲3̲1̲ |
见君　恁面，　任你　那有口出　莲花，　　阮都　不甘　放

2 0 2̲5̲2̲2̲ | 2 3̲#̲4̲3̲2̲1̲ | 2̲6̲2̲2̲0̲2̲7̣ | 6̣ 2̲2̲0̲3̲2̲3̲1̲ | ²⁄₄ 2(1̇7̲ | 6̲7̲6̲5̲3̲5̲ |
恁，　任你　那有口出　莲花，　　阮都　不甘　放　恁。

6 -) | 6 3 | 6̲5̲0̲3̲ | 6 3 | 5̲3̲2̲ | 2 5 | 5 5 | 2̲3̲6̲6̲ |
　　　君在　楚邦　妾在　秦，　秦楚　隔别　在(于)天

5̲3̲2̲2̲ | 0̲1̲ 6̣ | 2̲2̲0̲7̣ | 6̣ 6̣ | 2 ˅3̲2̲ | 5̲5̲0̲3̲ | 2 2 ‖: 5 | 0 |
津，　辜负　美景　共良　辰,辜负　美景　共良　辰。
　　　　　　　　　　　　　　　　　　　　　　　　　　　　　¹⁄₄ 2̲2̲ | 0̲3̲ |

2 | 2 7̣ | 6̣ | 2 | 2 7̣ | 2 | 6̣ | 2 | 2 6̣ | 7̣ | 2 | 2 | 2̲3̲ |

#̲4̲ | #̲4̲3̲ | 2 | 3̲#̲4̲ | 2 | 2 | 7̣ | 6̣ | 2 | 3̲3̲2̲7̣ | 6̣1̲ | 2 | 2) :‖

184

137. 青 牌 令

《李世民游地府》西海龙王唱：感谢救我命

1=ᵇE 4/4 2/4

【三撩过一二】

感 谢，真感谢， 救 我 命，

不 合 （不合） 赌 输 赢。

一时 做错， 今来受只惊， 一心 慌忙

都 （于）不 定。 若会得 免送

命， 千年 万载 也 着 （于）答 谢。

大 家 面 前 说因 伊，（帮腔:说因 伊），

免 得 你 身 受 凌 迟，（帮腔:受 凌 迟） 悔我

当初 可 不 是,悔我 当初 可 不 是。

138. 鱼 儿（二）

《五台进香》潘美唱：旌旗挥摆

1=ᵇE 4/4 2/4

【三撩过一二】

旌 旗 （于）挥 摆， 锣

2 0 2̆5̆3̆2̆ | 5 2 0̆5̆3̆5̆ | 2̇.1̆6̆1̆1̆2̆3̆1̆ | 2 - 0 0 | (2̆2̆5̆5̆3̆2̆1̆6̆

鼓（锣鼓）闹　声　嗨。

2 -) 3̆3̆2̆1̆ | 3 2 0̆3̆2̆7̆ | 6̆2̆7̆6̆5̆6̆7̆5̆ | 6̇ 0 6̆2̆1̆6̆ | 1 0 5̆5̆3̆2̆ |

张弓　设（设）弩，　　挂　　箭（挂箭）

5 2 0̆5̆3̆5̆ | 2̇.1̆6̆1̆1̆2̆3̆1̆ | 2 0 1̆3̆2̆1̆ | 3 2 0̆3̆2̆1̆ | 6̆2̆7̆6̆5̆6̆7̆5̆ |

等　伊　来。　　　　　无敌　一（一）　去，

6̇ 0 6̆2̆1̆6̆ | 1 0 2̆5̆3̆2̆ | 5 2 0̆5̆3̆5̆ | 2̇.1̆6̆1̆1̆2̆3̆1̆ | 2 0 3̆3̆2̆1̆ |

未　知（未知）胜　共　败。　　　　等望　无

3̆2̆.3̆2̆1̆ | ²⁄₄ 2̆2̆ᵛ6̇ | 1 ᵛ2̆6̇ | 2 ᵛ6̇ | 1 0 | 2̆6̇1 | 2 (5̆5̆ | 3̆2̆6̇1 | 2 -) ‖

消　　息，同　上　托露台，同　上　托露　台。

139.金钱花（一）

《白蛇传》白娘子唱：清明时节雨纷纷

1 = ♭E ⁴⁄₄ ²⁄₄

【三撩过一二】

(6̇1̆ | ⁴⁄₄ 2̆ 5̆5̆3̆2̆6̆1̆ | 2 -) 3̆5̆ | 2 5̆3̆2̆#4̆3̆ | 6 - 0̆2̆7̆2̇ | 6̇.5̆3̆5̆7̆6̇ |

清明　时节　雨纷　　纷，

6 - 3̆6̆5̆3̆ | 2 5̆3̆2̆#4̆3̆ | 6 - 0̆2̆7̆2̇ | 6̇.5̆3̆5̆7̆2̇6̇ | 6 - 3̆6̆5̆3̆ |

路上　行人　乱奔　　奔；　　　郎君

2 5̆.3̆2̆4̆3̆ | 2 - 3 - | 5 2̆2̆3̆#4̆3̆ | ²⁄₄6 5̆3̆ | 5̆2̆3̆ | 5 2 | 5̆3̆2̆ |

为人　性温　纯，　　咱三人　搭同　船，

186

1 3̲2̲ 6̲ | 1 6̇ | 2 2 | 3̲5̲3̲2̲ | 1 3̲2̲ 6̲ | 1 - | 2 2 | 2 (5̲3̲ | 2̲3̲6̲1̲ | 2 -)‖

也是 前世　有缘　分,　　　也是 前世　有缘　分。

140.金钱花（二）

《刘祯刘祥·草鞋公打子》刘袒唱：读书畏坐书窗

1=♭E　4/4　2/4

【三撩过一二】

(2̲2̲2̲3̲2̲7̲6̲1̲ | 2 -) 2̲ 3 | 5 3̲. 5̲3̲2̲ | 1̲3̲2̲7̲6̲1̲2̲6̲ | 1 - 2̲5̲3̲2̲ |

　　　　　　　　 读　书　　　　　　　　　　　　　（读书）

3̲1̲ 6̲2̲1̲ | 1 1̲ 1̲2̲ | 5 3̲. 5̲3̲2̲ | 1̲3̲2̲7̲6̲1̲2̲6̲ | 1 0 1̲2̲ | 2̲3̲ 2̲3̲1̲ |

畏坐　书　　窗,　　　　　　　　　　　甲我　拾柴,

1 - ∨1 3̲2̲ | 5 3̲2̲1̲2̲2̲3̲ | 1 2̲3̲1̲2̲7̲6̲ | 1̲.6̲5̲5̲6̲7̲6̲ | 6̇ - 0 0 ‖

甲我　拾　柴　　柴担又　重。

(2̲2̲2̲3̲2̲7̲6̲1̲ | 2 -) 5̲5̲3̲2̲ | 1̲3̲2̲7̲6̲5̲6̲1̲ ∨1 | 1 1̲ 1̲2̲ | 5 3̲. 5̲3̲2̲ |

亲生　父 母　　是 谁　　人?

1̲3̲2̲7̲6̲1̲2̲6̲ | 1 - ∨5̲ 3 | 3̲6̲5̲3̲2̲3̲1̲6̲ | 1 - 3̲3̲2̲1̲ | 2̲3̲ 1̲2̲7̲6̲ |

啼　　　　得我　双 目 又

1̲.6̲5̲5̲6̲7̲6̲ ∨ | 1 - 0̲1̲ 6̲1̲ | 2/4 5̲3̲5̇ | 3̲1̲1̲2̲ | 3 ∨5̲3̲ | 5̲5̲5̲ |

红,　　　公卜 打,　踣无　空。我公 赶来 卜

2̲5̲3̲2̲ | 1 0 | 1 5̇ | 1̲1̲5̲6̇ | 1 (1̲2̲ | 7̲6̲5̲6̇ | 1 -) ‖

打　我,　走踣 讨无　空。

141. 胜 葫 芦

《三姐下凡》三公主唱：一声嘱咐

1=♭E 4/4 2/4

【三撩过一二】

(2 2 5 5 3 2 6 1 | 2 -) 3. 2 1 2 | 3 5 2 3 1 7 6 7 5 | 5 3 5 1 7 6 7 5 | 6. 5 3 5 6 7 6 |
　　　　　　　　　　　　一 声　嘱　咐　　一　声　啼，

6 1 1 6 5 | 5 - 1 2 | 3. 2 1 6 1 2 | 2 5 5 3 2 3 | 3 - 5 5 3 2 |
说　起　　　肠 肝　裂。　　　　　　　　　　　等 待

1 3 2 7 6 5 6 1 | 3 3 5 2 5 3 2 | 3 1 1 2 1 5 6 | 6 - 5 1 | 1 6 5 6 3 5 |
子 儿　身　成　器，　　　交 伊　宝 扇

5 1 6 6 6 1 | 0 1 6 5 6 3 5 | 5 - 1 - | 2 3 1 6 1 2 | 2 5 3 - | 3 6 5 3 2 3 1 6 |
(你 交 伊　　宝　扇)　　上　天

2/4 1 1 | 1 1 | 6 5 6 | 1 1 0 5 | 1 1 | 6 (1 1 | 6 7 6 5 3 5 | 6 -) ‖
救 阮 出 火 坑。(上 天　救 阮　　出 火　坑)

142. 洞仙歌（一）

《取东西川》左慈唱：荣华等风絮

1=♭E 4/4 2/4

【三撩过一二】

【引子】2. ♯4 3 2 1 6 | 2 - 6 2 7 6 5 - 1 5 | 6 - 6 2 7 5 | 6 7 6 7 5 ˇ 5 6 5 3 |
(帮腔) 哇　阿 哩 唠　哇，　哇阿 哩哇唠，　唠　唠　哇，　哇阿 哩唠　哇，　　哇阿 哩唠

2 2 2 3 1 2 3 2 | 2 ˇ 5 3 2 5 3 2 | 6 2 5 3 2 1 6 | 2 0 2 3 2 - | 5 2 3. 6 5 2 |
唠　哇，　　哩哇唠 哩哇 唠 阿哩 唠　哇，　唠哇唠　哩，　阿 哩唠

3 - 7 7 | 6. 7 6 2 7 5 | 6 7 6 7 5 ˇ 3 6 5 3 | 2 2 3 1 2 3 2 | 2 ˇ 5 5 2 5 3 2 |
哇，　哩 哩　哇，　哇阿 哩唠　哇，　　哇阿 哩哇　唠　　哇　　哩哇唠　哩哇

6 2 5 3 2 1 6 | 2 (2 2 7 2 7 5 | 6 -) 6 6 | 2 3 2 1 2 2 ♯4 3 | 3 0 2 5 3 2 |
唠　哩　唠　哇　　　　(左慈唱) 荣　华　　　　　　　(荣华)

| 6̣1 23653 | 232122#43 | 3032 | 502321 | 6232676 |
| 等 风 絮, | | 山 水（山 水） | | 万 年 |

| 675677̣6̣ | 6̣032 | 2ˇ53 - | 1311 2 | 321122#4 3 |
| 居。 | | 劝 世 人 | 莫 买 误 人 | 书, |

| 3025 | 52ˇ35 | 5ˇ213321 | 22 32676 | 675677̣6̣ |
| 劝世人 | 需 积 | 德 须 着 积 德 | 行（于）好 | 事。 |

| 6ˇ5 5532 | 2ˇ5 5332 | 5 32112 | 321122#43 | 3ˇ2 532 |
| 举 头 | 不 老 天, | 更 无 | 私。 | 但 存 |

| 2035 | 201321 | 6232275 | 2/4 6̣. | ˇ(5.3 | 2233 | 3ˇ61 | 332 |
| 方 寸 地, | 留 子 孙（于）和 | | 于。(帮腔)哩哖 | 唠 哖, | 唠唠 哩 | 哖, |

| 7̣257 | 6̣ 6̣1 | 3322 | 7̣257 | 6̣(535 | 5675 | 6̣ -) |
| 哩唠唠哩 | 哖唠唠 | 哩 哖 | 哩唠 | 哩 | 哖。 |

143. 洞仙歌（二）

《织锦回文》太白金星唱：做善降百福

1=♭E 4/4 2/4

【三撩过一二】

| 2.#43216̣ | 2 - 6276 | 5 - 15̣ | 6̣ - 6275 | 67675 3653 |
| 哖（阿）哩 唠 哖, | 哖(阿)哩哖唠, | 唠唠哇 哖, | (阿)哖唠 哖哇, | 哖(阿)哩哖 |

| 2 231 232 | 2ˇ53 2532 | 625 3216̣ | 20232 | 523.652 |
| 唠 哖, | 哩哖唠 哩哖唠, | (阿)哩唠 哖, | 唠哖唠哩, | (阿)哩唠 |

| 3 - 7̣7̣ | 6̣.7̣6275 | 67675ˇ3653 | 2 231232 | 2ˇ53 2532 |
| 哖, | 哩哩哖, | 哖(阿)哩唠哖, | 哖(阿)哩 哖 | 哩哖唠 哩哖 |

| 6̣2 5 3216̣ | 2(227225 | 6̣ -)ˇ3653 | 232122#43 | 30532 |
| 唠,(阿)哩 唠 哖。 | | 做 善 | | 做善 |

189

降 百 福， 做 恶 做恶 降（于）千

灾。 奉 劝 世人 休 劳 碌，

举头 自有 神 明 知。 举头 自有

神 神（于）明 知。哩 哇唠 哇， 唠唠哩 哇，

哩唠唠哩 哇，唠唠 哩 哇， 哩哇 哩 哇。

144.真旗儿（一）

《临潼斗宝》伍尚唱：虽然障行放

1=♭E 4/4 2/4

【三撩过一二、过三撩过一二】

虽 然（你虽然） 障 行 放，

转 1=♭A（前5＝后2）

只 事

只事 句未 通。 祖代 功 勋

不 胡 忙， 不 胡 忙， 以臣 弑君 罪过 重。

转 1=♭E(前5＝后1)

（员唱）心 中(哥你心 中) 障 迟 疑。

190

转1=♭A（前5=后2）

$$1\ 0\ \|\!\!: \tfrac{2}{4}\ (2\ \underline{5\ 5}\ |\ \underline{3\ 2}\ \underline{6\ 1}\ |\ 2\ -)\ |\ 3\ -\ |\ 2\ (\underline{5\ 5}\ |\ \underline{3\ 2}\ \underline{6\ 1}\ |\ 2\ -)\ |$$

只　　　　　　　　　　　　　　　　去

$$3\ 2\ |\ \underline{1\ 2}\ 3\ |\ 2\ (\underline{5\ 5}\ |\ \underline{3\ 2}\ \underline{6\ 1}\ |\ 2\ -)\ |\ \underline{6\ 1}\ |\ 2\ 6\ |\ 2\ \underline{1\ 2}\ |$$

只去　落伊计智，　　　　　　　　　　　　不听　我言　语（哥你

$$\underline{6\ 1}\ |\ 2\ 6\ |\ 2\ 0\ |\ 5\ 5\ |\ \underline{5.\ 5}\ 2\ (\underline{5\ 5}\ |\ \underline{3\ 2}\ \underline{6\ 1}\ |\ 2\ -)\ |$$

不听　我言　语）　反悔　迟，

$$2\ 2\ |\ 6\ 2\ |\ \underline{6\ 2}\ \underline{6\ 1}\ |\ 6\ 0\ |\ 2\ 6\ |\ 2\ 0\ |\ 2\ 5\ |\ 3\ 2\ |\ 2\ 0\ \|$$

猛虎　落橱　难脱　身离。　　（虎落　橱　难脱　身离）

145.真旗儿（二）

《包拯断案》康七唱：平地起风波

1=♭E　4/4　2/4

【三撩过一二】

$$(\underline{2\ 2}\ \underline{2\ 3}\ \underline{2\ 7}\ \underline{6\ 1}\ |\ 2\ -)\ 6\ -\ |\ 6\ -\ \underline{6\ 1}\ 2\ |\ \underline{6\ 6}\ \underline{2\ 1}\ |\ 6\ 6\ -\ \underline{2\ 3}\ |\ 2\ -\ \underline{1\ 2}\ \underline{1\ 6}\ |$$

平　地　（平呵许地）　起　风　波，

$$1\ 0\ 2\ -\ |\ \underline{3.\ 3}\ \underline{2\ 3}\ \underline{1\ 6}\ |\ 1\ 0\ 2\ 3\ |\ 6\ 3\ -\ 3\ |\ 6\ \underline{3\ 3}\ \underline{6\ 6}\ \underline{5\ 3}\ |\ 5\ 0\ 5\ 2\ |$$

无　罪　（无罪）受　坐　牢。　既有

$$5\ 3\ \underline{2\ 3}\ 1\ |\ 1\ 0\ \underline{5\ 5}\ \underline{5\ 3}\ |\ \underline{2\ ^{\#}\!4}\ \underline{3\ 3}\ \underline{2\ 3}\ \underline{6\ 1}\ |\ 2\ 2\ 1\ 6\ |\ 2\ \underline{6\ 6}\ \underline{2\ 2}\ 1\ |\ 5\ 2\ 3\ 2\ |$$

通奸，　　（娴仔既有通　奸）俩甘　杀死他老　婆？　只道理

$$6\ 6\ 3\ 6\ |\ 6\ \underline{3\ 3}\ \underline{6\ 6}\ \underline{5\ 3}\ |\ 5\ 1\ -\ 1\ |\ \tfrac{2}{4}\ \underline{1\ 3}\ \underline{1\ 6}\ |\ 1\ 3\ |\ 3\ 2\ |\ 0\ 1\ 2\ |\ 1\ \underline{1\ 1}\ |$$

天下人更　无。　　　　伏　望　老爷（你看）察情由　评公　道。（伏望

$$\underline{1\ 3}\ \underline{1\ 1}\ |\ 3\ 2\ |\ 0\ 1\ 2\ |\ 2\ (\underline{1\ 2}\ |\ \underline{7\ 6}\ \underline{5\ 6}\ |\ 1)\ 2\ |\ 2\ 1\ |\ 1\ 1\ |\ 1\ 1\ |$$

老爷，你着察　情由　评公　道）　　　（包拯唱）奸　夫　害　命

$$2\ 1\ |\ 3\ 1\ |\ 1\ \underline{2\ 3}\ |\ \underline{1\ 2}\ \underline{1\ 6}\ |\ 1\ 0\ |\ 3\ 3\ |\ \underline{3\ 2}\ 1\ |\ 1\ \underline{2\ 3}\ |$$

罪难　逃，　将你　情　由　　说到　倒，　即显

$$3\ 1\ |\ 1\ 1\ |\ 3\ \underline{2\ 3}\ |\ 3\ 1\ |\ 1\ 1\ |\ 3\ (\underline{1\ 2}\ |\ \underline{7\ 6}\ \underline{5\ 6}\ |\ 1\ -)\ \|$$

我是　包阎　罗（即显　我是　包阎　罗）。

191

146.彩　旗　儿

《李世民游地府》西海龙王唱：素闻先生课

1=♭E 4/4 2/4

【三撩过一二】

(2 2 5 5 3 2 6 1 | 2)ⱽ 5 5 3 | 2 3 - 6 7 | 6 3 3 6 6 5 3 | 5.3 2 - | 5.3 2 3 1 6 |
　　素 闻　先　生 课，　　　共 你

1 - 1 5 3 2 | 1 3 3 2 3 1 2 | 6 1 0 2 1 7 6 | 6ⱽ 5 3 - | 3 3 3 - | 6 6 - 3 |
共你　相 赌　赛。　　　慢 诔 天 罡 贤，勿

3 3 3 6 6 5 3 | 5 - 2 - | 6 6 6 1 2 | 6 6 6 0 1ⱽ | 6 6 - 6 | 6 6 6 2 2 1 6 |
说　　　约 定 约 定　午　时 过。

1 - 1 1 | 2 3 1 3 2 1 | 6 6 6 1 6 1 | 1ⱽ 3 2 3 1 2 | 6 1 0 2 1 7 6 | 6ⱽ 2 #4 3 |
若有　雨来,一头输你乜 话　(于)可　说？　　文 王

2 3 - 6 7 | 6 3 3 6 6 5 3 | 5 - 2 - | 3 3 2 3 1 6 | 1 - 2 5 3 2 | 1 3 3 2 3 1 2 |
当　初 时，　　纣 王　纣王　要 害

6 1 0 2 1 7 6 | 6ⱽ 2 3 - | 6 - - 3 | 3 3 6 6 5 3 | 5 - 3 3 2 | 1 3 6 1 |
伊。　预 先 卜 一 卦，　　七 年　牢 厄

3.5 3 3 2 | 2ⱽ 3 2 6 1 2 | 6 1 0 2 1 7 6 | 6ⱽ 2 - 2 | 2/4 2 2 6 1 | 1 1ⱽ 1 | 1 3 2 1 |
方　(于)归　期。　　应 损　长子卦先 知凭定 六爻推算

3 5 1 2 | 0 1 6 | 1ⱽ 1 1 | 1 3 2 1 | 3 5 1 2 | 0 1 6 | 1 (2 2 | 6 1 2 6 | 1 -)‖
岂会　差　移？凭定 六爻推算 岂会　差　移？

192

147. 寄生草（二）

《征取河东》呼延赞唱：忽听金鼓响

1=♭E 4/4 2/4

【三撩过一二】

(2 2 2 3 2 7̣ 6̣ 1̣ | 2) 5 3 - | 3 3 - 6 | 6 3 3 6 6 5 3 | 5 - 2 - | 5 3 2 3 1 6 |
忽　听　金　　鼓　响，　　　　文　武

1 - 1 3 2 3 | 1 3 3 2 6 1 2 | 6 1 0 2 1 7 6 | 6 ∨ 5 5 3 | 3 ∨ 6 3 - | 6 3 - 3 |
(文武) 齐　赶　　　上。　果　然　圣　驾　出　行

6 3 3 6 6 5 3 | 5 - 0 (2̇ 2̇ | 2/4 7 6 3 5 | 6 -) | 2 - | 7· 5 | 6 (2̇ 2̇ | 7 6 3 5 |
宫。　　　　　　　见　许

6 -) | 6 6 | 3 3 | 6 5 | 6 3 | 7· 5 | 6 (2̇ 2̇ | 7 6 3 5 | 6) 7 |
(见许) 随　驾　将　军，　个　个　好　模　样，　　　　披

7 6 | 6 5 | 6 3 | 7 7 | 6 0 | #4 4 | 3 3 | 2 0 | #4 4 |
挂　　衣　甲　就　赶　上。　叩　头　三　呼　拜，　显　我

#4 2 | 3 0 | 6 6 | 5 5 | 3 0 | 1̇ 1̇ | 1̇ ♮4 | 5 0 ‖
栋　梁　才。　叩　头　三　呼　拜，　显　我　栋　梁　将。

148. 麻 婆 子

《岳侯征金》银瓶唱：日斜西山近

1=♭E 4/4 2/4

【三撩过一二】

(2 2 5 5 3 2 6̣ 1̣ | 2) 2 3 3 2 3 1 | 2 3 6 1 3 3 2 | 2 0 2 5 3 2 | 5 3 2 2 0 5 3 2 | 2· 1 6 1 1 | 3 2 |
日　斜　　日　斜　西　山　近

2 0 6 2 7 6 | 1 - 2 5 4 2 | 5 2 2 0 5 3 3 | 2· 7 6 1 1 3 2 | 2 0 (6 6 1̇ | 5 - 6 1 6 5 |
心　慌　步　紧　脚　畏　行。

3 5 3 5 3 2 | 1· 6 1 2 | 5 6 5 4 3 5 | 2 - 3 5 3 2 | 1 1 1 1 6̣ 6̣ 5̣ | 6̣ 1 2 3 2 7 |

193

6̇ 7̇ 6̇7̇6̇5̇ | 6̇7̇6̇5̇6̇7̇6̇) | 2 3̲3̲2̲7̲6̇ | 2 6̇1̲3̲3̲2 | 2 0 3̲5̲3̲2 | 5 2̲2̲0̲5̲3̲3̲ |

攀　带　　　攀带杨柳

2.1̲ 6̲1̲1̲3̲2 | 2 0 6̲2̲1̲6̇ | 2 0 5̲5̲3̲2 | 5 2̲2̲0̲5̲3̲3̲ | 2.1̲ 6̲1̲1̲3̲2 | 2ᵛ3̲3̲ 3 2 |

枝，　　助力　跳过　心　即　定。　　鸳鸯

2ᵛ3̲2̲ 2 - | 2 3̲ - 6̲6̇ | 5̲4̲2̲ - 5̲6̲5̲ | 5ᵛ2̲ 5̲3̲2̲ | 2ᵛ5̲ 3̲ 2ᵛ | 2 3̲ - 6̲6̇ |

飞过　得　人　惊，　　横船　野渡　无　人

5̲4̲2̲4̲5̲6̲5̲ | 5ᵛ2̲ 3̲2̲ | 2 0 6̲1̇ | 6̇ - 6̲2̲1̲6̇ | 1̇ - 2̲5̲3̲2̲ | 5 2̲2̲0̲5̲3̲3̲ |

影。　　行过　　临安市，直　　向　直向　湖边

2.1̲ 6̲1̲1̲3̲2 | 2 0 3̲3̲ | 6̲3̲6̲5̲3̲2̲ | 2ᵛ2̲ - 2 | ²/₄ 6̲2̲7̲5̲ | 6̲5̲6̲ |

行。　　　见父兄，　说　起肠　肝

5 5 | 2ᵛ2̲2̲ | 6̲2̲7̲5̲ | 6̲5̲6̲ | 5 5 | 2 (5̲3̲ | 3̲2̲6̲1̲ | 2 -) ‖

做寸　疼。说起肠　肝　做寸　疼。

149.福马郎（二）

《李世民游地府》何翠莲唱：光阴如箭紧相催

1=♭E 4/4 2/4

【三撩过一二】

(2̲2̲5̲5̲3̲2̲6̲1̲ | 2 -) 3̲3̲ | 6̲ 1̇2̲1̇7̲6̲5̲6̲ | 5̲3̲2̲3̲6̲.5̲3̲6̲ | 5̲3̲ 5̲3̲.5̲2̲6̲ |

光阴如箭　紧相　催，

2 - 2 2 | 2ᵛ6̲ 1̲3̲3̲2̲ | 2 0 5̲5̲3̲5̲ | 2ᵛ#4̲3̲3̲2̲3̲2̲6̲ | 2 7̲. 2̲7̲6̲7̲ |

怨煞落花　怨煞　落花　随流

6̲. 7̲5̲5̲6̲7̲6̲ | 6̲ 0 2̲3̲ | 6̲ 1̇2̲1̇7̲6̲5̲6̲ | 5̲3̲5̲2̲3̲6̲.5̲3̲6̲ | 5̲3̲ 5̲3̲.5̲2̲6̲ |

水。　　人生一世　趁青　春，

194

2 - 6 2 | 2 7 7 2 7 6 7 | 6. 7 5 5 6 7 6 | 6 0 2 3 | 6 1 2 1 7 6 5 6 |

愿百年永相　随。　　　　愿君只去

5 3 2 3 6. 5 3 6 | 5 3 5 3. 5 2 ∨ | 2 2 0 6 1 | 3 3 2 3 1 1 3 2 | 2 0 5 5 2 |

身　得　意，　早早回归。　　　　　许时

0 5 3 2 6 1 2 | 2 0 3 3 2 5 | 2#4 3 2 3 2 2 | 6 2 7 2 7 6 7 | 6. 7 5 5 6 7 6 |

春风　春风依　旧，阮只愁眉即得展　志，

6 0 2 3 | 6 1 2 1 7 6 5 6 | 5 3 5 2 3 6. 5 3 6 | 5 3 5 3. 5 2 6 | 2 - 6 2 |

路上平(于)安　　　　勿惹得是　　非。　　　愿康

2 7 7 2 7 6 7 | 6. 7 5 5 6 7 6 | 6 0 3 3 | 6 1 2 1 7 6 5 6 | 5 3 5 2 3 6. 5 3 6 |

宁，无　灾　危。　　　君去登(于)山　　共　涉

5 3 5 3. 5 2 6 | 2 - 2 2 | 2 ∨ 6 1 3 3 2 | 2 0 5 ∨ 3 5 | 2#4 3 3 2 3 2 6 ∨ |

水，　　　妾身冥日　妾身冥日

2 7 7 2 7 6 7 | 6. 7 5 5 6 7 6 | 6 0 2 3 | 6 1 2 1 7 6 5 6 | 5 3 5 2 3 6. 5 3 6 |

长　吐　气。　　　值时会得　君返

5 3 5 3. 5 2 6 | 2 - ∨ 2 2 | 6. 1 3 3 2 | 2 0 5 5 3 5 | 2#4 3 3 2 3 2 6 |

来，　　　免阮颜　容　免阮颜　容

7 - 0 2 7 6 7 | 6. 7 5 5 6 7 6 | 6 0 6 6 6 7 | 6 5 6 3 3 6 3 | 0 1 6 5 6 3 5 |

自　憔　悴，　　　也免得阮孤　身独自只处　闷　坐

5 1 7 6 7 6 5 5 6 | 3 - ∨ 6 6 | **2/4** 1 6 | 2 6 | 1 6 | 6 1 6 5 |

(于)绣　　帏。唠唠　唑阿　哩唠　唑阿　唑阿哩唑

3 - | 6 1 6 5 | 3 6 | 5 2 | 3#4 3 2 | 1 2 1 | 3 2 | 1 3 | 2 ∨ 6 | 6 3 |

唠　唑阿哩唑唠阿　哩唠　唑　唠唑唠哩唑　唠哩　唑唠　唠

6 5 | 3 6 5 3 | 0 6 5 | 6 3 5 | 5 6 6 | 0 3 5 | 6 2 | 7 6 5 | 6 - ‖

哩唑　唠哩唑唠　哩　唠　哩　唠　唑阿　哩唠　唑。

195

150. 滩 破 石 流

《五关斩将·扶刀过桥》关羽唱：劝嫂嫂

1=♭E 4/4 2/4

【三撩过一二】

(2 2 5 5 3 2 6 1 | 2 -) 2 5 | 5 3 2 1 6 2 | 2 5 3 #4 2 |
　　　　　　　　　（关羽唱）劝　嫂　嫂，

3 - 3 2 | 2 5 5 - | 5 3 - 2 | 3 #4 3 2 1 6 2 | 2 5 3 #4 2 |
（劝　嫂　嫂）　且　放　落　心，

3 0 3 2 | 2 1 1 - | 2 2 - 6 | 2 7 6 5 6 3 5 | 6 0 2 2 7 6 |
见　哥　哥　终　有　信　音。　　　　　心 如

5 6 7 5 7 6 | 3 3 3 3 | 6 3 - 6 6 | 5 6 5 3 2 3 2 6 | 2 - - 6 |
乾 坤　　日 月 一 般　明，　　　　　　　　　　任

6. 1 3 3 2 | 2 0 3 3 | 2 #4 3 3 2 3 2 2 | 6 2 - 2 | 7 2 7 6 5 6 3 5 |
那　是　　天 边 海　角，关 某　独 行　卜 尽

2/4 6 2 2 | 2 0 | 1 3 1 1 | 2 3 3 | 3 0 | 1 3 1 1 | 2 (1 2 | 7 6 5 6 | 1 -) ‖
心，即 显　得　桃 园 情 义　深。（即 显　得　桃 园 情 义　深）。

151. 滚（四）

《五台进香》王氏唱：亏得饲蚕人

1=♭E 4/4 2/4

【三撩过一二】

(2 5 5 3 2 6 1 | 6 -) 3 4 3 | 6 1 2 1 7 6 5 6 | 5 3 2 3 6 7 6 5 | 6 3 3 5 3. 5 2 6 |
亏 得　饲（于）蚕　人 受 尽 这 艰　辛，

2 - 3 5 | 5 2 3 - | 6 6 5 6 5 3 | 5 3 5 3. 5 2 6 | 2 - 2 2 |
千　百 丛　　叠 成 一（于）匹　绢，　　天 生

196

197

152.寡 北（二）

《目连救母》吴小四、何有声唱：我当初也是富贵人子儿

1=♭E 4/4 2/4 1/4

【三撩散起过一二、三撩一二、叠拍】

卅 ♯4 3 3 2 - 4 3 - - ˇ3 3 | 4/4 6 3 - 5 | i 5 6 i 6 5 | 3 - 3 5 3 2 |
(吴、何)我 当 初　　　　也 是　富 贵 人 子

1 - 1 1 1 3 | 2 6 1 0 2 7 5 | 1 6 5 5 6 7 6 | 6 3 6 6 5 | 5 5 3 3 2. 7 |
　　儿，　　　　那 因　　贪 花

6 6 6 6 0 | 6 2 6 6 1 2 | 1 6 1 2 3 1 | 1 - 3 5 3 2 | 1 2 3 1 2 7 6 |
恋 酒，　恋 酒 共 贪 花。　　　即 力 只 家 缘

‖ 5 0 0 0 |
弃。

0 0 2/4 5 i | 6 5 3 | 5 3 2 | 3. 2 3 3 | 0 6 1 | 2 3 1 2 | 3 3 2 2 | 0 6 1 |
(帮腔)哩 嗹 花　嗹花 来 啰 啰啰 荷　花 荷花 哩嗹花　荷

2 3 1 2 | 3 3 1 3 | 2 6 2 2 | 0 5 3 2 | 1 1 1 1 | 1 1 6 5 | 4/4 6) 6 - 1 2 |
花 荷花 哩嗹荷 花　　　　　(吴、何)那 因

6 2 3 2 3 2 | 6 6 6 1 6 | 6 2 3 2 1 | 6 - 0 2 2 | 6 2 6 2 3 |
父 母 早 过 世，　遇 着 歹 兄 弟。　力 我 田 园 共 厝

2 0 0 2 6 | 2 3 2 7 6 6 | 1 6 1 2 3 1 | 1 - 3 5 3 2 | 1 2 3 1 2 7 6 |
宅，　(我的 厝宅 共 田 园)　　占 去　 无 分

‖ 2/4 5 0 |
厘。

2/4 (5 i | 6 5 3 | 5 3 2 | 3 3 3 | 0 6 1 | 2 3 1 2 | 3 3 2 2 | 0 6 1 |
(帮腔)哩 嗹 花　嗹花 来 啰 啰啰，荷　花 荷花 哩嗹花　荷

2 3 1 2 | 3. 2 1 3 | 2 6 2 2 | 0 5 3 2 | 1 1 1 1 | 1 1 6 5 | 4/4 6) 1 - 6 |
花 荷花 嗹 荷 花　　　　　(吴、何)今 来

198

1 2 $\dot{6}$ 2 | $\overset{\frown}{\dot{6} \ \dot{6} \ \dot{6} 1}$ $\dot{6}^{\lor}$ | $\dot{6}$ 1 2 $\dot{6}$ | $\overset{\frown}{\dot{6} \ \dot{6} \ \dot{6} 1}$ $\dot{6}$ | $\dot{6} \ \dot{6} \ 2 \ \dot{6}$ |

挨门共塞户，　　　前街透后　巷，　　　后巷透前

$\overset{\frown}{\dot{6} 1 \ 2 3 1}$ | 1 $\overset{\frown}{1 2 3}$ $\overset{\frown}{1 \dot{6} \dot{1}}$ | 5 $\dot{1}$. | $\frac{2}{4}$ 5 $\dot{1}$ | 6 5 3 | 5 3 2 |

街，　　　大声叫一官人　奶奶。(帮腔)哩 哇 花　　哇花来

3 3 3 | 0 $\dot{6}$ 1 | 2 3 1 2 | 3 3 2 2 | 0 $\dot{6}$ 1 | 2 3 1 2 | 3. $\underline{2}$ 1 3 | 2 $\dot{6}$ 2 2 |

啰 啰啰　荷 花 荷花哩哇花　　荷 花 荷花 哇 荷 花

0 5 3 2 | $\overset{\frown}{1 1 1 1}$ | $\overset{\frown}{1 1 \dot{6} \dot{5}}$ | $\frac{4}{4}$ $\dot{6}$) | $\dot{6}$ - 2 3 | $\overset{\frown}{2 3 \dot{6}}$ 1 - | $\dot{6}$ $\dot{6}$ 2 0 |

(吴、何)叫　　得我喉又干　嘴又渴，

$\overset{\frown}{3 5 3 2 1}$ $\dot{6}$ | 5 3 2 2 3 $^\sharp 4$ 3 | $\dot{6}$ 2 3 2 $\dot{6}$ | $\dot{6}$ $\dot{6}$ - 2 $\dot{6}$ | 2 2 $\overset{\approx}{6}$ 0 |

腰　又　软　　无人可怜　见。　你着舍施我

$\dot{6}$ $\dot{6}$ 2 - | $\dot{6}$ $\dot{6}$ 2 - | 1 3 $\overset{\frown}{3 2 1}$ | 1 3 $\overset{\frown}{3 2 1}$ | 1 3 2 0 |

一厘银、　一个钱、　一把米，　枉我　　叫尽

0 0 0 0 |

(官人奶奶)

(帮腔)

$\frac{2}{4}$ (5 $\dot{1}$ | 6 5 3 | 5 3 2 | 3 3 3 | 0 $\dot{6}$ 1 | 2 3 1 2 | 3 3 2 2 | 0 $\dot{6}$ 1 |

(帮腔)哩 哇 花　　哇花来啰啰啰　荷 花 荷花哩哇花　　荷

2 3 1 2 | 3. $\underline{2}$ 1 3 | 2 $\dot{6}$ 2 2 | 0 5 3 2 | $\overset{\frown}{1 1 1 1}$ | $\overset{\frown}{1 1 \dot{6} \dot{5}}$ | $\dot{6}$ - | $\dot{6}$ (1 2 | 7 6 5 6 |

花 荷花 哇 荷 花。

$\frac{1}{4}$ 1) $\dot{6}$ | $\dot{6}$ 2 | $\dot{6}$ $\dot{6}$ 2 | $\dot{6}$ 2 | $\dot{6}$ 2 1 | 2 2 | 1 1 | 2 | $\dot{6}$ 2 | $\dot{6}$ | $\dot{6}$ 2 |

(吴、何唱)见　许会缘桥竖起白布 幡，只人修阴 马。有赈济、有布

1 | 1 2 | $\dot{6}$ $\dot{6}$ | $\dot{6}$ | $\dot{6}$ | $\dot{1}$ | 5 | 6 5 3 | 5 | $\dot{1}$ | 6 5 3 |

施，修桥(共)造路　起寺　院。(帮腔)哩 哇 花　

5 3 | 0 2 | 3. $\underline{2}$ | 3 3 | 0 $\dot{6}$ | $\dot{6}$ 1 | 2 3 | 1 2 | 3 3 | 2 2 | 0 $\dot{6}$ | $\dot{6}$ 1 | 2 3 |

哇花 来啰　啰啰荷　花 荷花哩哇花　荷 花

1 2 | 3. $\underline{2}$ | 1 3 | 2 $\dot{6}$ | 2 2 | 0 5 | 3 2 | 1 1 | 1 1 | 1 1 | $\dot{6}$ $\dot{5}$ | $\dot{6}$ | $\dot{6}$ |

荷花 哇 荷　花。

153. 浆水令（二）

《子仪拜寿》琼英唱：燕双飞莺声叫起

1＝♭E 4/4 2/4 1/4

【三撩过一二】

3 6 ｜4/4 6 3 6 5 3 2 ｜3 3 3. 6 5 3 ｜2 2 2 3 － 6/0 6. 7 6 5 ｜3 6 6 5 3 3 ｜
燕 双 飞　　　　莺 声 叫 起，　　（啐）东 风 送

2 3 3 2 6 1 ｜3 3 2 3 1 1 3 2 ｜2 － 6 2 7 6 ｜7 7 6 7 5 5 7 6 ｜6 3 － 6 7 ｜
绿 柳（都）垂 丝。　　　　　黄 蜂 共 尾 蝶　　宿 在 花

6 3 － 6 6 ｜5 6 5 3 2 3 2 ｜2 － 2 2 ｜2 6 1 3 3 2 ｜2 2 5 3 3 2 5 ｜
枝，　　　　　　　双 双 来 去　　（看 许 飞 来

2 5 3 2. 7 6 6 ｜2 7 7 2 7 6 7 ｜6. 7 5 5 6 7 6 ｜6 － 6 2 7 6 ｜2 2 6. 7 5 7 6 ｜
飞 去 冥 日）采 花 又 都 不 离。　　　　日 头 要 落，

3 6 3 6 7 ｜6 3 － 6 6 ｜5 6 5 3 2 3 2 ｜2 － 2. 3 2 ｜2 7 6 1 3 3 2 ｜
黄 昏 天 时。　　　　　　怨 杀 杜 鹃，

2 － 5 5 3 5 ｜2 5 3 3 2 6 6 ｜2 2 7 2 7 6 7 ｜6. 7 5 5 6 7 6 ｜6 2 － 2 7 ｜
（怨 杀 杜 鹃）冥 日 催 春 许 处 声 啼。　　　　请 返

6 － － 7 ｜2/4 6 2 7 5 ｜6 5 6 ｜3 3 2 ｜2 1 ｜1 1 ｜6/0 7 ｜6 2 7 5 ｜
去 （咱）（请 返 去）　醉 倒 眯 眯。　相 牵 手 （咱）相 牵

6 5 6 ｜1 2 3 ｜1 2 2 ｜6 3 2 ｜1 2 3 2 ｜1（1 2 ｜7 6 5 6 ｜1）1 ｜3 2 1 ｜
手　不 甘 分 离，相 牵 手（咱 今）不 甘 放 分 离　　　　　一 年

1 6 ｜5 － ｜5 3 2 ｜1 6 1 ｜2 5 3 2 ｜1 3 2 1 ｜0 5 3 2 ｜1 2 7 6 ｜1 6 1 ｜
四 季　春 景 致，　　若 不 得 桃

200

2532 | 1321 | 0531 | 3101 | 331 | 2 13 | 3101 | 321 |

空 过 世， 人 老 永 袂 （是） 再 后 生。（人 老 永 袂 （是） 再 后

¼ 2(2 | 03 2 | 2 7 6 | 2 2 7 | 2 6 | 23 2 | 6 7 2 |

生）。

2 | 23 | ♯4 | ♯43 | 2 | 3♯4 | 2 | 2 | 7 6 | 2 | 33 | 27 | 61 | 2 | 2) ‖

154.扑灯蛾（三）

《仁贵征东·责仕贵》尉迟敬德唱：立心太不轨

1=♭E 4/4 2/4

【三撩过一二过散】

(2223 2761 | 2 -) 2 - | 3 - 2 - | 3 2 - 5 | 3♯4 321 261 |

立 心 （立 心）

2ˇ 2 1216 | 2761 132 | 2 0 32 | 3 - 33 | 13 276 |

太 不 轨， 起 意 起意 害 栋

2.761 132 | 2 0 2 - | 50 22 | 50 33 | 1212 | 2 02 6 |

梁。 嫉 贤 敬明 主， 恼煞 鄂公 （鄂公） 尉 迟

1 611 32 | 2 02 5 | 50 22 | 3 255 5 | 2 01 2 |

恭。 就扯 你 入御 寨来 去见 主上， 然后

3 3 333 33 | 13 276 | 2 6113 2 | 2 02 - | 22 25 |

碎 斩 （碎斩你只）贼奸 雄。 （薛仁贵）仁 贵 愿请

50 33 | 12 1323 | 13 276 | 2761 132 | 2ˇ 6 - 2 |

死， 免得 罪累 （罪累） 我本 官， 望 停

201

$\frac{2}{4}$ 6 2 · 7 5 | 6 5 6 | 5 3 | 5 6 2 | 6 2 · 7 5 | 6 5 6 | 5 3 |

虎　　威　　且 从　容。(望 停　虎　　威　　且 从

5 1 2 #4 3 - 1 1 | 6 5 3 - 3 2 - 5 2 3 1 2 #4 3 - 6 |

容)　(尉迟敬德唱) 只 秉　　公,　举 大 义,　　　论

2 - 6 2 - 7 · 6 5 7 6 - 2 2 5 - 1 2 #4 3 - 2 2 2 5 5 5 2 |

罪 合　　该　　受 凌 迟。　　　大 则 掠 你 斩 首 示

3 - 5 2 2 5 3 5 3 - 3 6 - #4 3 2 3 2 7 6 7 (1 7 6 7 1 6 7 -) ‖

众,　小 则 掠 你 官 职 退　　　还 他。

155. 南　北　交

《目连救母》刘世真、司报司对唱: 告大人

1=♭E $\frac{4}{4}$ $\frac{2}{4}$

【三撩过一二、过三撩、过一二、过散】

2 · 3 2 7 6 - | 3 3 3 5 2 - | 3 - 5 6 5 3 | 2 3 #4 3 - | 6 6 5 - 1 1 |

(刘) 告　大　人,　　　听 诉　　　　　起。

6 1 6 5 4 6 5 | 5 6 5 3 2 3 2 | 2 · 3 5 3 2 | 2 7 7 7 2 | 5 · 5 2 3 2 |

念 妾 身　　　住 在　　两 道 山

3 2 3 2 | 2 2 5 3 2 2 | 5 · 6 5 2 3 #4 | 3 · 2 1 3 2 · 7 6 6 | 2 6 1 1 2 3 1 |

追 阳 县,　刘 世 真 正 是 我　名　(名)　字。

2 2 3 2 6 2 | 1 5 6 5 3 | 1 5 6 5 3 | 1 1 1 0 6 1 | 5 · 7 6 5 6 |

(司) 我 问 你,　你 丈 夫　姓 什 么 名　谁?

6 5 · 3 2 5 3 2 | 1 2 2 5 6 7 5 | 6 6 6 7 6 · 5 6 | 5 · 3 2 3 2 | 3 · 6 5 3 3 2 |

(刘) 阮　儿 婿,　名 傅 相。

202

2ᵛ3 - 2 | 2ᵛ2 5. 32 | 2ᵛ7 77 2 | 5 2 5 53 | 2 - 55 35 |
生　有　一　子，　　名　叫　傅罗卜，送去　灵　山

3.213276 6 | 2.161 1 231 | 2223262ᵛ | i5 653 | i 5 653 |
修　　　行。　　　　　　　　（司）此贱人　太无知。

i5 653 | 1.32 676 | 6 2 111 2 | 3.23 - 77 | 67 67 67 |
你丈夫　傅天王，　他怎么知　道　　你敢杀狗破了天

5557 656 | 6 552 532 | 1 2256 75 | 6667656 | 22 52 |
戒？　　　　　　　　　　　　　　　　　（刘）望达人，

5 2 332 | 6 66 53 2ᵛ | 2 2 332 | 35 32 | 2ᵛ7 - 2 |
乞慈悲。　阮生前　持长斋　曾布施，　怎敢

2ᵛ5.6 5 25 | 2 - 5 35 | 3.213276 6 | 2(611231 | 2 - 0 0 |
起　得有此杀　狗　毒　意？

²⁄₄ 6 i7 | 676535 | 6 -) i i | i(66 66 7 | 6 i7 | 676535 | 6 -) |
　　　　　　　　　　（司）真好笑

i i | 6765 | 3 65 | 5355 | 0 i 2 | 3 1 | 111 2 | 3.23 3 | 07 22 |
真好笑，事蹊　跷。　为官秉正　神断无　差，　岂容你

77 | 6767 | 5557 | 656 | 6ᵛ5.3 | 2532 | 1 22 | 5675 | 6667 | 656 |
案前　糊涂　说话

⁴⁄₄ 3 5 32 | 2 5 332 | 2ᵛ7 77 2 | 33 5.32ᵛ | 2 2 232 |
（刘）听此话　如醉痴，　是　阮当初时　不服圣，

2ᵛ2 3212 | 55 65235 | 3.213276 6 | 2(611 23 | 2 -) 0 0 |
到今旦阮反悔　可　　迟。

$\frac{2}{4}$ (6 $\underline{i7}$ | $\underline{676}\ \underline{535}$ | 6 -) | \dot{i} \dot{i} | \dot{i} ($\underline{66}$ | $\underline{66}\ \underline{7}$ 6 | $\underline{i7}$ | $\underline{676}\ \underline{535}$ |

　　　　　　　　　　我　看　你

6 -) | $\underline{3\ 5}$ | $\underline{5\ 1}$ | $\underline{1\ 1}\ \underline{2}$ | $3^{\vee}\ \underline{3\ 5}$ | $\underline{5\ 1}$ | $\underline{1\ 1}\ \underline{2}$ | $\underline{3\ 3}\ \underline{5}$ |

(司)看　我　堂上　摆刑　具。看　我　堂上　摆刑　具。

$\underline{2}\ \underline{2\ 2}$ | $\underline{0\ 5}\ \underline{3\ 2}$ | $\underline{1\ 1}\ \underline{1}$ | $\underline{1}\ \underline{6\ 6\dot{5}}$ | 6 - | \dot{i} \dot{i} | \dot{i} ($\underline{6\ 6}$ | $\underline{6\ 6}\ \underline{7}$ |

　　　　　　　我　不　打，

$\underline{6}$ $\underline{i7}$ | $\underline{676}\ \underline{535}$ | 6 -) | \dot{i} \dot{i} | $\underline{6\ 7\ 6\ 5}$ | 3 $\underline{6\ 6}$ | $\underline{5\ 3\ 5\ 5}$ | $\underline{0\ 1\ 2}$ |

　　　我　不　打，　你　不　招。　为　官

$\underline{3\ 1}$ | $\underline{1\ 1}\ \underline{1\ 2}$ | $\underline{3.}\ \underline{2}\ \underline{3\ 3}$ | $\underline{0\dot{7}\ \dot{7}}\ \dot{6}\ \dot{7}$ | $\underline{6\ 7}\ \underline{6\ 7}$ | $\underline{5\ 5\ 5\ 7}$ | $\underline{6\dot{5}\ 6}$ |

秉　正　神断无　差，　你　敢　糊里　糊涂　说话

$\dot{6}^{\vee}\ \dot{5}$ | $\underline{2\ 5}\ \underline{3\ 2}$ | $\underline{1}\ \underline{2\ 2}$ | $\underline{5\ 6\ 7\ 5}$ | $6^{\vee}\ \dot{i}$ | $\dot{i}\ \underline{6\ 6\ 2}$ | \dot{i} \dot{i} | $\underline{6\ 2\ 7\ 6}$ |

　　　　　　　　　　　　　　　(刘)阮　惊

$\underline{5\ 6\ 7}$ | $\underline{6\ 5\ 3\ 2}$ | $\underline{3\ 5\ 5}$ | $\underline{2\ 5}$ | $\underline{3\ 2}$ | $\underline{6\ 5\ 5\ 7}$ | 6 - | $\underline{3\ 5\ 5}$ |

惊得阮　神魂　四　散，　　　　惊得我

$\underline{2\ 5\ 2\ 5}$ | $\underline{3\ 2}$ | $\underline{3\ 5\ 2}$ | $\underline{3\ 5\ 3\ 2}$ | $\underline{1\ 1\ 2\ 3\ 1}$ | $\underline{0\ 1\ 3}$ | $\underline{2\ 2\ 6\ 1}$ | $\underline{3\ 2\ 3}$ |

神魂(于)四　散，　到此地，　脚手疵，　无奈何　(但得)招认我今　免受

$\underline{2\dot{7}\ 6}$ | 2 (\dot{i} \dot{i} | $\underline{676}\ \underline{535}$ | 6 -) | \dot{i} \dot{i} | $\dot{i}\ \underline{6\ 6\ 2}$ | \dot{i} \dot{i} | $\underline{6\ 2\ 7\ 6}$ |

凌　迟。　　　　　　　　因当初、　　因当初、

$\underline{5\ 6\ 7}$ | $\underline{6\ 5\ 3\ 2}$ | $\underline{3\ 3\ 2}$ | $\underline{3\ 5\ 3\ 2}$ | $\underline{5\ i\ 6\ 5}$ | $\underline{3\ 5\ 3\ 2}$ | $\underline{0\ 2\ 7\ 2}$ | $\underline{2\ 3\ 5}$ |

因当初、　身得病，　信(于)听我小弟，　去到　后花园

$\underline{2\ 5}$ | $\underline{3\ 3}$ | $\underline{3\ 5\ 2\ 5}$ | $\underline{2\ 3\ 5}$ | $\underline{3\ 2\ 1\ 1}$ | 2 ($\underline{i7}$ | $\underline{676}\ \underline{535}$ | 6 -) |

杀狗　开荤，　因此上即　坠落　阴　司。

\dot{i} \dot{i} | 6 ($\underline{6\ 6}$ | $\underline{6\ 6}\ \underline{7}$ 6 | $\underline{i7}$ | $\underline{676}\ \underline{535}$ | 6 -) | \dot{i} \dot{i} | $\underline{6\ 7\ 6\ 5}$ |

(司)听说罢，　　　　　　　　　　听说罢，

204

3 6 |5 3 5 5|0 3 2 2 1|1 2|3 1 1 2|3 2 3 3|0 7 7|
气 冲 天。　你 家 三 代 受 戒 七 代 持 斋，　你 敢

6 7|6 7 6 7|5 5 5 7|6 5 6|6ᵛ5|2 5 3 2|1 2 2|5 6 7 5|
杀 狗 破 了 天 戒。

6 6 7|6 5 6 1|1 6 6 2|1 1 1|6 2 7 6|5 6 7|6 5 3 2|5 5 2|
（刘）阮 苦　　　　　　　　此 苦 痛

2 3 6 6|5 3 2|5 1 6 5|3 5 3 2|5 0|5 6 5|1 1 1 6|5 6 5 3|
那 叫 天，　啼 得我 目 泮 流 滴。　除 非 看 见 我 子 罗 卜

2 3 1 2|5 3 2 3|0 2 1|2 7 6|5 6 5|1 1 1 6|5 6 5 3|2 3 1 2|
面，阮 即 免 受 凌 迟。　除 非 看 见 我 子 罗 卜 面，阮 即

⁴⁄₄5. 6 5 2 3 5|3. 2 1 3 2 7 6 6|2 6 1 1 2 3 1|2 - ㄕ 5 5 3 5 3 1 2 -ᵛ
免 受 凌 迟。　（司）叵 耐 贱 人 太 无 知，

6 1 2 3 3 2 1 -ᵛ 5 5 3 6 3 3 6 5 - 6 1 2 3 2 3 1 -
敢 来 故 违 你 失 意。 今 且 合 该 受 凌 迟，　以 敬 后 人 不 敢 欺。

6 6 6 6 6 6 2 6 6 6 6 1 2 3 - 5 2 3 1 2 3 2 - 0 |（尾声）|
你 们 把 刘 世 真 押 过 滑 油 山 去。

¹⁄₄（5 5|3 6|5 5|3 2|1 1|6 1|2 5|3 6|1 2|²⁄₄1 1）|0 5 5|
　　　　　　　　　　　　　　　　　　　速 报

3 5|5 1|2ᵛ6 1|1 3|2 #4 3 2|1ᵛ3 3|3 3|3 #4 3 2|1 0 3 3|
司 爷 有 名 声，判 断 善 恶 便 分 明。为 善 之 士 升 天 界，作 恶

2 3|0 1 2|1ᵛㄕ 3 3 3 3 3 5 - ᵛ6 6 6 6 6 6 - ᵛ6 6
之 人 坠 幽 冥。 叫 叫 叫 牛 马 头，　老 爷 判 断 明 白，你 们

6 6 6 6 6 0 6 6 6 6 6 1 2 5 - 3 2 1 2 3 1 2 - 0 ‖
打 起 退 堂 鼓，　各 各 退 下 听 命。

205

156.南 海 赞

《目连救母》众唱：南海普陀山

206

1. 3 2 3 2 7 | 6 7 6 7 5 7 6 | 6 0 5 5 | 6. 1 7 6 | 5 - 3 5 |
珑。　　　　　　　　　　（案来）紫　金　妙　像

6 7 6 5 3 #4 3 3 | 2 3 2 1 3 2 | 2 0 1 2 | 6. 1 7 6 | 6 0 5 6 |
难　描　画，　　　　（案来）难　描　　描

7 - 0 7 6 7 | 5 - 3 5 | 6 - - - | 3 5 7 6 7 6 5 | 3 #4 3 2 4 3 |
难　　画　难　画，　无　　　　穷，

3 0 3 5 | 6. 1 7 6 | 5. 5 3 5 | 6 7 6 5 3 #4 3 3 | 2 3 2 1 3 2 |
（案来）无　穷。　无　尽，　度　众　生，

2 0 1 2 | 5 5 3 - | 3. 3 2 3 2 1 | 3 2 - 3 | 5 - 0 5 3 2 | 1. 3 2 3 2 7 |
（案来）众　生，　　　　出　（出）樊　　笼。

6 7 6 7 5 7 6 | 6 0 3 5 | 6. 1 7 6 | 5. 5 3 5 | 6 7 6 5 3 #4 3 3 |
　　　　　（案来）观　音　大　圣　大　慈

2 3 2 1 3 2 | 2 0 1 2 | 5 5 3 - | 3. 3 2 3 2 1 | 3 2 - 3 | 5 - 0 5 3 2 |
悲，　　（案来）观世音　　　度　（度）众

1. 3 2 3 2 7 | 6 7 6 7 5 7 6 | 6 0 3 5 | 6. 1 7 6 | 5. 5 3 5 |
生。　　　　　　　　　（案来观　音　大　圣

6 7 6 5 3 #4 3 3 | 2 3 2 1 3 2 | 2 0 1 2 | 5 5 3 - | 3. 3 2 3 2 1 |
大　慈　悲，　　　案来　观世音

3 2 - 3 | 5 - 0 5 3 2 | $\frac{2}{4}$ 1 ∨3 2 5 3 2 | 1 2 1 | 2 - | 3 5 3 2 |
度　度　众　　　生)南无　水月　轮　菩　萨

1 2 1 | 3 3 2 1 | 3 ∨3 2 5 3 2 | 1 2 1 | 2 - | 3 5 3 2 | 1 2 1 | 3 3 2 1 |
摩　诃　萨，(南无　水月　轮　菩　萨　摩　诃

3 ∨3 2 5 3 2 | 5 3 2 | 1 2 1 | 2 - | 3 5 3 2 | 1 2 1 | サ5 - 3 2 6 1 - 0 ‖
萨)南无海会　水月　轮　菩　萨　摩　（摩）诃　萨。

207

157.寡 北（三）

《目连·开荤》流丐唱：父母亲来

1=♭E 2/4 1/4

【一二】

6 | 2³7⁻6 | 2³7⁻66 | 2³7⁻66 | 2³7⁻3 | 756 | 6 6 | 1.767 | 6653 |
（胖 七、胖 七、胖胖 七、胖胖 七）父 母 亲 来

5 - | 3 66 | 5355 | 055 | 2502 | 352 | 352 | 222 |
也 不 亲， 说起父母 无恩 情。 若是

5552 | 3653 | 2 12 | 3101 | 3 23 | 2.761 | 03231 | 2 6 |
仔儿 失奉 侍，言三 语四 不安 宁。 （胖

2³7⁻6 | 2³7⁻66 | 2³7⁻66 | 2³7⁻6 | 535 | 5 6 | 1.767 | 6653 |
七、胖 七、胖胖 七、胖胖 七）兄 弟 亲 来

5 - | 3 66 | 5355 | 055 | 352 | 352 | 3.52 | 22 |
也 不 亲， 说起兄弟 无恩 情， 从小

3502 | 3653 | 2 231 | 23 2 | 1 1 | 2.161 | 03231 | 2 6 |
之时 是兄 弟，长大 分业 件件 争。 （胖

2³7⁻6 | 2³7⁻66 | 2³7⁻66 | 2³7⁻3 | 7.56 | 6 6 | 1.767 | 6653 |
七、胖 七、胖胖 七、胖胖 持）老 某 亲 来

5 - | 3 66 | 5355 | 055 | 25 | 352 | 352 | 22 |
也 不 亲， 说起老某 无恩 情。 若是

23 2 | 3653 | 5 23 | 1101 | 3 1 | 2 61 | 03231 | 2 6 |
丈夫 先死 了，梳起 头髻 是嫁别 人。 （胖

208

$2\frac{3}{7}\dot{6}$ | $2\frac{3}{7}\underline{6}\,6$ | $2\frac{3}{7}\underline{6}\,6$ | $2\frac{3}{7}\dot{6}\,\dot{1}$ | $\dot{1}\,6\quad6\;6$ | $\dot{1}.\,\underline{7}\,6\,7$ | $6\,6\,\underline{5}\,3$ |

七、胖　七、胖胖　七、胖胖　七）查某　子　　亲来

$5\;-$ | $3\;\underline{6}\,6$ | $\underline{5\,3}\,5\,5$ | $0\;\underline{5}\,5$ | $3\,5\,5$ | $\underline{3\,5}\,2$ | $\underline{3\,5}\,2$ | $0\;\underline{2}\,2$ |

也不　亲，　　　说起　查某子　无恩　情。　　　　饲大

$2\,2\,5$ | $3\,\underline{6\,5}\,3$ | $2\;\underline{1}\,2$ | $3\,\underline{1}\,3$ | $3\,3\,3$ | $3\,3\,0$ | $1\;3$ | $\dot{2}.\,\underline{7}\,6\,1$ |

嫌父母　无嫁　　妆，跺脚　顿蹄(那吼　那啼，横横　横横)　不　出　门。

$0\,\underline{3}\,2\,\underline{3}\,1$ | $2\;\underline{5}\,5$ | $\underline{5\,3}\,2\,3$ | $\underline{2\,6}\,2$ | $2\;6$ | $\underline{5\,3}\,5$ | $5\;6$ | $\dot{1}.\,\underline{7}\,6\,7$ |

(啰……………………………………)媳　妇　　　亲来

$6\,6\,\underline{5}\,3$ | $5\;-$ | $3\;\underline{6}\,6$ | $\underline{5\,3}\,5\,5$ | $0\;\underline{5}\,5$ | $\underline{3\,5}\,2$ | $\underline{3\,5}\,2$ | $3\,3\,2$ |

也不　亲，　　　说起　媳妇　无恩　情。

$3\;5$ | $2\,\underline{3}\,5\,2$ | $3\,\underline{6\,5}\,3$ | $5\;\underline{2}\,1$ | $2\,\underline{3}\,3\,1$ | $3\;1$ | $\underline{2\,1}\,6\,1$ | $0\,\underline{3}\,2\,\underline{3}\,1$ |

公婆　力伊做一　亲生　子，伊力　公婆做一　陌路　人。

$\dot{2}(2\;\underline{3}$ | $2\;-$ | $3\,3\,\underline{1}\,3$ | $2\,3\,2\,\dot{7}$ | $\dot{6}\,1\,1\,3$ | $2\;-$ | $5\,5\,0\,3$ | $\underline{2\,6}\,2$ |

$2)\,3$ | $\dot{7}.\,\underline{5}\,6$ | $6\;6$ | $\dot{1}.\,\underline{7}\,6\,7$ | $6\,6\,\underline{5}\,3$ | $5\;0$ | $3\;\underline{6}\,6$ | $\underline{5\,3}\,5$ |

朋　友　　亲来　　　　　也不　亲，

$0\;\underline{5}\,5$ | $2\,\underline{5}\,0\,2$ | $\underline{3\,5}\,2$ | $\underline{3\,5}\,2$ | $5\;5$ | $5\,5\,0\,2$ | $3\,\underline{6\,5}\,3$ | $2\,3\,1$ |

说起　朋友　无恩　情。　有酒　有肉　皆兄　弟，急难

$1\,3\,0\,1$ | $1\;3$ | $\underline{2\,1}\,6\,1$ | $0\,\underline{3}\,2\,\underline{3}\,1$ | $2\;-$ | $\frac{1}{4}(3\,2$ | $2\,3$ | $6\,6\;6$ |

何曾　见一　人。

$\overline{5\ 5}$ | 06 | $\overline{3\ 5}$ | $\overline{3\ 2}$ | $\overline{1\ \dot{6}}$ | $\overline{1\ 2}$ | 3 | $\overline{3\ 5}$ | 2⌒ | 2 | $\overline{2\ 5}$ | $\overline{3\ 2}$ | $\overline{7\ \underset{\cdot}{2}}$ | $\overline{7\ \underset{\cdot}{6}}$ |

$\overline{\underset{\cdot}{5}\ \underset{\cdot}{5}}$ | 0$\underset{\cdot}{6}$ | $\overline{2\ 2}$ | 0$\underset{\cdot}{3}$ | $\overline{2\ 3}$ | $\overline{6\ \underset{\cdot}{6}}$ | $\overline{2\ 3}$ | $\overline{3\ 1}$ | 2 | $|\frac{2}{4}$2) | 3 | 7⌒ | 6 | 6 |

十 不 亲

$\overline{1.\ \underset{7}{7}\ 7}$ | $\overline{6\ 6}$ $\overline{5\ 3}$ | 5 - | 3 | 6⌒6 | $\overline{5\ 3}$ $\overline{5\ 5}$ | 0$\overline{5\ 3}$ | $\overline{2\ 2}$ 2 | $\overline{3\ 6}$ $\overline{5\ 3}$ |

来 十 不 亲, 阮 今 奉 劝 世 间

$\overline{5\ 3\ 2}$ | $\overline{2\ 5}$ | $\overline{5\ 5}$ 2 | $\overline{3\ 6}$ $\overline{5\ 3}$ | 5 $\overline{1\ 1}$ | $\overline{1\ 3}$ 0$\overline{1}$ | 3. $\overline{2\ 1}$ | 2 $\overline{6\ \underset{\cdot}{1}}$ |

人。 外 人 有 钱 人 情 好, 自 己 有 钱 可 是 亲。

$\overline{0\ 3\ \underline{2\ 3\ 1}}$ | 2 - | $\frac{1}{4}$($\overline{3\ 2}$ | $\overline{2\ 3}$ | $\overline{6\ 6}$ | 6 | $\overline{5\ 5}$ | 0$\underset{\cdot}{6}$ | 7 | $\overline{7\ 7}$ | $\overline{6\ 6}$ | 0$\overline{7\ 6}$ | $\overline{5\ 5}$ |

0$\underset{\cdot}{6}$ | $\overline{3\ 5}$ | $\overline{3\ 2}$ | $\overline{1\ \dot{6}}$ | $\overline{1\ 2}$ | 3 | $\overline{3\ 5}$ | 2⌒ | 2 | $\overline{2\ 5}$ | $\overline{3\ 2}$ | $\overline{7\ \underset{\cdot}{2}}$ | $\overline{7\ \underset{\cdot}{6}}$ | $\overline{5\ 5}$ |

0$\underset{\cdot}{6}$ | $\overline{2\ 2}$ | 0$\underset{\cdot}{3}$ | $\overline{2\ 3}$ | $\overline{6\ \underset{\cdot}{6}}$ | $\overline{2\ 3}$ | $\overline{3\ 1}$ | 2 | 2) | $\frac{2}{4}$$\overline{6\ 6}$ 5⌒ | $\overline{3\ 5}$ | $\overline{3\ 2}$ |

天 那 有 钱 天 是

3 2 | $\overline{3\ 3}$ | $\overline{3\ 5}$ 3⌒ | $\overline{2\ 2}$ | $\overline{3\ 2}$ | 0$\overline{1\ 1}$ | $\overline{1\ 3}$ $\overline{1\ 1}$ | $\overline{2\ 1}$ 3 |

亲, 烧 金 烧 纸 也 回 心。 地 那 有 钱 地 是 亲, 有 钱

$\overline{3\ 1}$. | $\overline{1\ 3}$ | $\overline{2.\ 1}$ $\overline{6\ \underset{\cdot}{1}}$ | $\overline{0\ 3\ \underline{2\ 3\ 1}}$ | 2 - | $\frac{1}{4}$($\underset{\cdot}{6}$ | 2 | 7 | 7 | $\overline{7\ \underset{\cdot}{2}}$ |

买 路 任 君 行。

$\overline{7\ \underset{\cdot}{6}}$ | $\overline{5\ 5}$ | 0$\underset{\cdot}{6}$ | $\overline{2\ 2}$ | 0$\underset{\cdot}{3}$ | $\overline{2\ 3}$ | $\overline{6\ \underset{\cdot}{6}}$ | $\overline{2\ 3}$ | $\overline{3\ 1}$ | 2⌒ | 2) | $\frac{2}{4}$$\overline{2\ 5}$ | $\overline{2\ 5}$ 0$\overline{3}$ |

父 母 有 钱

$\overline{2\ 2}$ | $\overline{3\ 2}$ | $\overline{5\ 5}$ | $\overline{5\ 3}$ 2⌒ | $\overline{3\ 6}$ $\overline{5\ 3}$ | 2 $\overline{2\ 2}$ | $\overline{1\ 3}$ $\overline{1\ 1}$ | $\overline{2\ 1}$ 3 |

也 是 亲, 饱 食 暖 衣 欢 喜 兴。兄 弟 有 钱 也 是 亲, 惟 求

210

1 1 0 1 | 3 2̑3 | 2 6̣1 | 0 3 2̑3̲1 | 2 － | $\frac{1}{4}$ (2 2 0 3 | 2 | 2 |

田地　　不相　争。

7̣ | 6̣ 2 | 3 2 | 1 2 | 3 2 | 6̣ | 6̣ | 6̣1 | 0 6̣ | 1 | 2 | 3 2 | 2 3 |

5 6 | 5 3 | 2 | 3 5 | 2 5 | 3 2 | 1 2 | 6̣1 | 2 5 | 3 1 | 2̑ 2) | $\frac{2}{4}$ 2 2 5 |

老婆

2 5 0 2 | 5 3̑3 | 5̑3 2 | 5 5 | 2 5 5 2 | 5 2 | 5̑3 2 | 3 5 5 |

有钱 是敬夫主，　仔儿 有钱要来敬父　母。　　查某仔

2 5 0 2 | 3 6̑5 3 | 2 ∨ 2 2 | 1 3 0 1 | 3 2̑3 | 2 6̣1 | 0 3 2̑3̲1 | 2 6̣ |

有钱 是欢喜　嫁,媳妇 有钱　不生　嗔。　　　　（胖

2³⎯6 | 2³⎯6 6̣ | 2³⎯6 6̣ | 2³⎯0 | 2 5 | 2 5 0 2 | 3 6̑5 3 | 5̑3 2 |

七、胖 七、胖胖 七、胖胖 七)　朋友 有钱 是寻知 己,

0 5 5 | 5 2 5 2 | 5 2 | 3̑3 2 | 2 2 | 2 2. | 3 6̑5 3 | 5 2 2 |

算来 算去钱是 骨肉 亲,　不信 但看　筵中　酒,杯杯

1 1 0 1 | 1 1 | 3 2 2 | 1 1 0 1 | 1 1 | 3 6̣1 | 0 3 2̑3̲1 | 2 (2 3 |

奉劝　有钱 人,杯杯奉劝 是有 钱人。

$\frac{1}{4}$ 2 | 2 | 7̣ | 6̣ | 2 | 2 | 2 | 7̣ | 2 | 6̣ | 2 3 | 2 | 6̣ | 7̣ | 2 | 2 |

2 3 | #4 | #4̑3 2 | 3 #4 | 2 | 2 | 7̣ | 6̣ | 2 | 3 3 | 2 7̣ | 6̣ 7̣ | 2̑ 2 ‖

158. 大迓鼓

《三藏取经》唐三藏唱：望面听见

1=♭E 2/4

【一二】

(3 5 | 6 2̇2̇ | 7635 | 6 -) | 3 - | 7 - | 6(钟锣)(2̇2̇ | 7635 | 6 -) | 5 6 |
　　　　　　　　　　　　　　　　望　　面　　　　　　　　　　　　　　　　　(望　面)

5 7 6 5 | 5 2 3 | 5 7 6 5 | 5 2 3 | 3 2̇ | 2̇ 2 | 2̇ 6 | 7 6 | 6(钟锣)(2̇2̇
又　听　见　(又听　见)　　　乜　人　叫　我　名　字?

7635 | 6) 6 | 6 6 | 3 #4 | 3 - | 2̇ 7 | 7 6 | i 7 | 6(钟锣)(2̇2̇
返　前　返　后　　　　看　都　不　见。

7635 | 6) 7 | 7 6 | 6 6 | 3 - | 3 7 | 6(钟锣)(2̇2̇ | 7635 | 6 -)
卜　是　　妖　怪　来　相　欺，

3 6 | 3 3 | 3635 | 6 0 | 3 6 | 3 3 | 3636 | 7 6 | 6 - ‖
一场　代志　恁人惊疑。　(一场　代志　恁人惊疑)

159. 千里急

《三国归晋》魏军唱：高山峻岭

1=♭E 2/4

【一二】

(6 i 7 | 676535 | 6 -) | 6 6 i | i 6 6 2̇ | i - | 6 2̇ 7 6 | 5 6 7
　　　　　　　　　　　　　高山　峻　岭，

6 5 3 | 6 6 6 | 0 5 3 | 5 0 | 1 3 2 | 0 1 6 | 1 5̣ 6̣ | 2 5
看　来　岩　崖　欹成　(成)　壁。　举目

5 2 | 1. 2 6 6 | 5 3 2 2 | 0 1 2 | 1 3 3 1 | 3 1 3 | 2 3 2 | 0 1 6̣
看见　心(于)肝　疼，　　未知　值日　得见　某(共)子　弟共　(共)

1 5̣ 6̣ | 5 2 5 2 | 2 3 2 | 2. 3 6 6 | 5 3 2 | 0 2 2 | 1 2 0 3 | 1 3 2
兄?　说是　赏赐　黄金　千　百　锭，　官封　万户　值日

212

第一段延续：

```
0 1 6 | 1 5 6 ˇ | 1 2 6 | 2 ˇ 1 1 | 6 6 1 6 | 2 ˇ 1 3 | 3 3 1 1 | 3 3 2 |
```
(日) 成?　青苔 滑 泽，双脚　踏去 都着 析，爬走　起来 也着　发 愤

```
0 1 6 | 1 ˇ 1 3 | 3 3 1 1 | 3 3 2 | 0 1 6 | 1 (2 2 | 6 1 2 6 | 1 -) ‖
```
(愤)　行。(爬走　起来 也着　发 愤、　愤 行)

160.专　草

《三国归晋》魏军唱：草刺横遮

1=♭E 2/4

【一二】

```
(6 1 7 | 6 7 6 5 3 5 | 6 -) 1 6 0 6 | 1 6 6 2 | 1 1 7 | 6 2 7 6 | 5 6 7 | 6 5 3 ˇ |
```
　　　　　　　　　　　　　　　草刺　横 遮，

```
2 3 | 3 3 | 2 3 6 6 | 5 3 2 | 0 3 3 | 1 3 1 1 | 1 3 2 | 0 1 6 | 5 5 6 ˇ |
```
万丈 深坑 光成　镜，　　看见 头眩目暗 心肝　(肝)　疼，

```
0 2 6 | 2 6 6 6 | 1 ˇ 3 1 | 3 1 0 3 | 1 3 2 | 0 1 6 | 1 (5 7 | 6 5 3 5 | 6 -) ‖
```
且就 此地停一 停。去　赊 得到　爬 袂　得 起。

161.风　检　才

《吕后斩韩》英布唱：兴兵勒马

1=♭E 2/4

【一二】

```
(2 2 5 5 | 3 2 6 1 | 2 -) 3 - | 3 - | 2 (2 3 | 2 5 5 | 3 2 6 1 |
```
　　　　　　　　　　　　兴　　兵，

```
2 -) 1 1 | 2 2 | 6 6 | 3. 1 | 2 (5 5 | 3 2 6 1 | 2) 3 |
```
(兴兵) 勒马 齐围　上，　　　　　　　　碎

```
3 2 | 2 ˇ 6 | 1 - | 5 3 | 5. 3 | 2 (5 5 | 3 2 6 1 | 2 -) |
```
斩　吕 雉　野姿 娘，

```
5 - | 3. 1 | 2 (2 3 | 2 5 5 | 3 2 6 1 | 2 -) 2 1 | 1 6 | 6 1 |
```
只　遭，　　　　　　　　　　(只遭) 相见 不相

```

```
6 0 |(6 i 6 0)| 6 5 | 6 - | 7̂ 6 5 | 7 - |(7̂ 6 5 | 7 0)|
让, 不相 让, 需用 兵 战 一 场, 战 一 场,

7 7 | 7 5 | 5 7 | 6 ˇ 3̇ | 3̇ 2̇ | 2̇ 2̇ | 6 0 | 6 3̇ | 2̇ 0 ‖
管取 得 胜 回本 乡。(管 取 得 胜 回 本 乡)
```

## 162. 四 季 花

《牛郎织女》嫂唱：尽日走

1=♭E  2/4

【一二】

```
3 7 | 7̂ 6 5 | 3 7 | 6 5 5 7 | 6.͜ 5 3 5 | 6.͜ 3 6 6 | 0 6̣ 1 | 6̣ 6̣ 6̣ | 2 6̣
尽日 走东 又走 西, 在 家 无事 爱 赌

2 7̣ 6̣ | 3 6 | 3 5 3 | 3 7 | 6 5 5 7 | 6.͜ 5 3 5 | 6.͜ 3 6 6 | 0 6̣ 2 | 2 2 7̣
牌, 赢了 回家 笑微 微, 恨阮 小叔

6̣ 2 | 6̣ 3 6 | 3 6 3 | 2 5 | 3.͜ 5 2 |(5 6 5 3 | 2 2 0 6 | 5 6 5 3 | 2 2 0 6
来阻 隔。(恨阮 牛郎 来阻 碍)

5 5 3 5 | 6 7 5 6 | 5 6 5 3 | 2 3 1 2 | 5 5 3 5 | 2 3 1 2 | 6̣ 6̣ 1 | 2.͜ 3 1.͜ 2 | 5 5 3 5 | 2ˇ -)‖
```

## 163. 北 调（二）

《目连救母》樵夫唱：干柴好烧

1=♭E  2/4

【一二】

```
3 3 7 | 6 - | 3 5 1 | 2 0 | 3 3 | 5 1 | 1 3̂ 1 3 | 2 0 | 3 5 | 5 5 1
干柴好 烧, 路远难 挑, 挑到 半路, 遇桥 一 条。 跌一 倒倒 下,

1 1 3 | 2 0 | 3 5 | 5 0 | 3 2 1 | 2ˇ 5 5 | 3 3 5 | 5ˇ 3 3 | 3 3 1 | 2 0 5
地下 一 踬, 爬起 来 我心 又 患。你有 枪刀 战马,我有 斧头 柴刀,你

3 3 5 | 5 0 3 | 3̂ 3 1 3 | 2ˇ 5 5 | 5 5 3 | 5ˇ 2 2 | 6̣ 6̣ | 6̣ 2 | 1 - | 1 0 ‖
射我 一 箭, 我砍你 一 刀。你有 老婆孩 子,我有 大 大 软 包。
```

214

# 164. 北 叠（一）

《白蛇传》许仙唱：急忙忙

1=♭E　2/4

【一二】

（6　i7 | 6765 35 | 6 -）| i 6 | i 66 2 | i 1 1 | 6 2 76 | 5 6 7 |
　　　　　　　　　　　　　　　　急 忙 忙

6 5 3 2 | 5 2 3 2 | 0 1 3 | 2 3 | 2. 7 6 | 2 1 2 | 2 3 2 2 | 0 2 5 |
（急忙忙）逃 出 金 山（于）禅 堂，　回家去　不 见

3 5. 3 | 2 3 6 6 | 5 3 2 2 | 0 5 2 | 3 2 3 2 | 0 1 3 | 1 3 2 | 0 1 6 |
青 姐　共伊妻 娘；　来 到 西湖边，　提 起 前 情 惨

1 5 6 | 6 6 | i 66 2 | i i i i | 6 2 76 | 5 6 7 | 6 5 3 2 | 3 3 5 2 |
伤，　初 相 逢　　　　　　　　　　　（初相逢）

3 5 2 2 | 0 3 2 | 1 3 2 | 0 1 6 | 1 5 6 | 6 2 | i 66 2 | i 1 1 |
相敬爱　（不 汝）门 户　同　撑，　恨 法 海

6 2 76 | 5 6 7 | 6 5 3 2 | 2 5 5 2 | 0 1 3 | 1 3 2 | 0 1 6 | 1 5 6 |
（恨法海）害 阮 一 家　遭 殃；

5 3 3 2 | 5 3 2 2 | 0 2 1 | 1 3 2 | 0 1 6 | 1 5 6 | 5 6 5 | 5 1 5 1 |
阮夫妻　爱相见　须着南柯　梦 里，　除非看 见我娘子

5 6 5 3 | 2 3 1 2 | 2 5 | 3 2 1 3 | 2. 7 6 | 5 6 5 | 5 1 5 1 | 5 6 5 3 |
一　面（不汝）共诉　衷 情。　除非看 见我娘子 一

2 3 1 2 | 2 0 | 5 2 3 5 | 3. 2 1 3 | 2. 7 6 | 2（6 1 | 1 2 3 1 | 2 -）‖
面（不汝）共 诉　衷　情。

215

# 165. 北 叠（二）

《吕后斩韩》巡捕唱：我是燕京巡捕

1=♭E 2/4

【一二】

$(3\ 3\ |\ 2\ \underline{7}\ \underline{6}\ 1\ |\ 2\ -\ )\ |\ 2\cdot\ {}^{\#}\underline{4}\ |\ 3\ 2\ |\ 2\ (\underline{2\ 2}\ |\ \underline{2}{}^{\#}\underline{4}\underline{3}\underline{2}\ |\ 3\ -\ )\ |\ 5\ 2\ |$

我　　　　　　是　　　　　　　　　　　　（我是）

$3\ 3\ |\ 5\ 3\ |\ \underline{2\ 3}\ 1\ |\ 1\ 1\ |\ \underline{6\ 1}\ \underline{2\ 3}\ |\ 2\ -\ |\ 2\ 3\ |\ 1\ 6\ |\ 6\ (\underline{2\ 2}\ |$

燕　京　巡　　捕　　　　　　　　　　　（巡捕）官，

$\underline{2}{}^{\#}\underline{4}\underline{3}\underline{2}\ |\ 3\ -\ )\ |\ 7\ 5\ |\ 6\ 6\ |\ 5\cdot\ 7\ |\ \underline{6\ 5}\ \underline{6}\ |\ 6\ \underline{5\ 3}\ |\ 3\ 5\ |\ 0\ \underline{5\ 3}\ |$

（我　是　燕　京　巡　捕　官）　　　身上　事，（身上

$3\ 5\ |\ 5\ \underline{3}{}^{\#}\underline{4}\ |\ \underline{3}\underline{2}\underline{1}\underline{3}\ |\ 2\ (\underline{5\ 5}\ |\ \underline{5}\underline{7}\underline{6}\underline{5}\ |\ 6\ 0)\ |\ 3\ \underline{3}\underline{7}\underline{5}\ |\ 6\ (\underline{2\ 2}\ |$

事）　千　　万　般。　　　　　　　　大大　亦是　官

$\underline{2}{}^{\#}\underline{4}\underline{3}\underline{2}\ |\ 3\ 0\ )\ |\ \underline{5}\underline{5}\underline{7}\underline{5}\ |\ 6\cdot\ 7\ |\ \underline{7}\underline{7}\underline{5}\underline{5}\ |\ 6\ 0\ |\ 6\cdot\ 6\ |\ 7\cdot\ 6\ |$

（大大　亦是　官）（我）小小　亦是　官，官虽小，（阿

$\underline{5}\cdot\ 7\ |\ \underline{6\ 5}\ \underline{6}\ |\ 6\ \underline{5\ 3}\ |\ 5\ 5\ |\ 5\ \underline{5\ 3}\ |\ \underline{5\ 5}\ \underline{2\ 2}\ |\ 5\ \underline{3}{}^{\#}\underline{4}\ |\ \underline{3}\underline{2}\underline{1}\underline{3}\ |$

事多　端，　　人人　叫我　（人人　叫我）　久　　年

$2\ (\underline{5\ 5}\ |\ \underline{5}\underline{7}\underline{6}\underline{5}\ |\ 6\ 0)\ |\ 3\ 3\ 7\ |\ 6\ (\underline{2\ 2}\ |\ \underline{2}{}^{\#}\underline{4}\underline{3}\underline{2}\ |\ 3\ 0)\ |\ \underline{5\ 5}\ 1\ |$

官，　　　　　　　　　俩等　得，　　　　　　　（俩等　得）

$\underline{1\ 2}\ 1\ |\ \underline{1\ 2}\ 1\ |\ \underline{6\ 1}\ \underline{1\ 1}\ |\ \underline{1\ 1}\ \underline{5\ 1}\ |\ 1\ 0\ |\ \underline{6\ 7}\ \underline{6}\ |\ 6\ \underline{3\ 5}\ |\ \underline{5\ 5}\ 0\ \|$

一　年　二　年　三四五六　七八(于)九　年　官差　够　满。

# 166. 地 锦 裆

《补大缸》补锅匠唱：钦奉佛旨收狐狸

1=♭E 2/4

【一二】

$(\underline{2\ 2}\ \underline{5\ 5}\ |\ \underline{3\ 2}\ \underline{6\ 1}\ |\ 2\ -\ )\ |\ 3\ -\ |\ 3\ -\ |\ 2\ (\underline{2\ 3}\ |\ 2\ \underline{5\ 5}\ |\ \underline{3\ 2}\ \underline{6\ 1}\ |\ 2\ -\ )\ |\ 1\ \underline{6}\ |$

钦　　奉　　　　　　　　　（钦　奉）

$\underline{6}\ \underline{6}\ |\ 2\ \underline{6}\ |\ \underline{6}\ \underline{6}\ |\ 2\ \underline{6}\ |\ 3\cdot\ \underline{1}\ |\ 2\ (\underline{5\ 5}\ |\ \underline{3\ 2}\ \underline{6\ 1}\ |\ 2\ \underline{5\ 5}\ |\ \underline{3\ 2}\ \underline{6\ 1}\ |\ 2\ -\ )\ |$

佛旨　（佛旨）收狐狸，

216

1 6 | 6 2 | 0 1 6 | 2 6 | 1 6 | 2 6 | 6 26 | 2 2 | 6 2 |

(钦奉 佛旨 收狐 狸 收狐 狸) 变做 补碗 (补

2 6 | 6 3 | 3. 1 | 2 (2 3 | 2 5 5 | 3 2 6 1 | 2 -) | 3 - | 3. 1 |

碗) 共补 蝶。 先 将

2 (2 3 | 2 5 5 | 3 2 6 1 | 2 -) | 1 1 | 6 1 | 0 6 2 | 6 6 | 6 2 |

(先 将) 大缸 来打 破,(来打

6 6 | 6 7 7 | 6 7 0 6 | 5 7 | 7 ᵛ3 | 3 2 | 2 1 | 2 - | 6 3 |

破) 看你 妖狐 何处 逃。(看 你 妖狐 何处

3 2 | (2 5 3 2 3 | 5 - | 3 5 3 1 | 2 3 2 1 | 6 1 6 | 2 5 | 2 2 3 1 | 2 -) ‖

逃)

# 167.曲 仔（一）

《取东西川》左慈唱：虚名薄利

1=♭E  2/4

【一二】

( 6 1 | 2 - ) | 1 2 | 6 - | 1 2 1 | 6 - | 1 2 | 6 6 |

虚名 兮, (帮腔:虚名 阿 兮), 虚名 薄利

6 2 | 2 0 | 6 6 6 2 | 2 0 2 2 | 1 6 | 6 1 | 2 - |

无意 图。 (帮腔:无阿 无意 图)。 且学 姜尚 钓东湖,

6 6 6 1 | 2 0 | 6 1 | 6 - | 6 6 1 | 6 0 | 6 1 | 6 6 |

(帮腔:钓阿 钓东 湖), 池中 兮, (帮腔:池 中 兮), 池中 下钓

1 6 | 2 - | 1 1 6 | 2 0 | 6 6 | 1 1 | 2 6 | ³₅ - ‖

香饵 隐。 (帮腔:香 饵 隐) 直到 湘江 取鱼 鲈。

217

# 168. 曲 仔（二）

《取东西川》左慈唱：蓬岛阆苑

1=ᵇE 2/4

【一二】

6 2 | 6 - | 6 2 1 | 6 0 | 6 2 | 6 2 | 2 1 | 2 0 | 2 2 2 1 | 2 0 |

蓬岛 兮,(帮腔:蓬岛 兮　蓬岛) 阆苑 不知 寒,(帮腔:不阿不知 寒)

2 1 | 1 6 | 6 1 | 2 - | 6 6 1 | 2 0 | 1 6 | 6 - | 1 6 | 6 0 |

百花 开透 尽凋 残,(帮腔:尽 凋 残) 专令 兮,(帮腔:专令 兮)

1 6 | 1 2 | 1 6 | 5 2 0 | 1 6 | 5 2 0 | 7 7 | 5 6 | 5 7 | 6 - ‖

专令 仙童 殷勤 借,(帮腔:殷勤 借) 借出 一支 嫩牡 丹。

# 169. 曲 仔（三）

《抢卢俊义》邹润唱：我卖龟印

1=ᵇE 2/4

【一二】

(6 2 2 | 7 6 3 5 | 6 - ) | 2 6 | 1 6 | 2 6 | 6 1 | 2 | 6 0 |

我 卖 龟印、龟印、木梳、虱篦,

6 2 | 1 2 | 6 2 6 1 | 6 0 | 2 6 6 1 | 1 0 | 2 6 6 6 | 2 0 |

大学、中庸、论语、先 进。 德化瓷观 音, 木的木加 仄,

6 1 2 6 | 2 0 | 2 2 6 | 2 6 6 | 6 6 2 6 | 2 6 2 6 | 2 0 ‖

当靴戴大 笠, 岙仔盖、 铁铫盖、 桃红纸, 我今一下 鞋。

# 170. 曲 仔（四）

《五马破曹》苗泽唱：只是乜事志

1=ᵇE 2/4

【一二】

(5 3 | 2 3 2 7 6 1 | 2 - ) | 5 2 5 2 | 3 2 3 | 2 3 2 7 6 6 | 2 3 1 2 | 2 5 2 | 5 2 2 | 5 2 3 2 |

只是乜事 志? 我猜 不出。 为乜事, 好共怯, 假共真,

0 7 2 | 3 3 2 5 | 5 5 | 3 2 1 2 | 5 3 2 3 | 0 2 1 | 2 (2 3 | 2 7 6 1 | 2 - ) ‖

全望 春香娘子 乞一 开嘴,(望你 乞一 开 嘴)

218

# 171. 曲 仔（五）

《李世民游地府》传侍小鬼唱：手倚后门凳

1=♭E 2/4

【二】

```
5 1 | 1 1 2 | 3. 2 3 3 | 0 5 3 2 | 1 2 1 | 2 5 3 2 | 1 2 2 3 1 6 | 1 - |
手 倚 后 门 凳， 真 个 是 实 恶 等 倾。
```

```
3 5 | 3 - | 1. 2 3 5 | 3 2 3 3 | 0 3 5 | 2 5 3 2 | 1ˇ 3 2 | 1 3 | 3 2 3 2 |
千 等 君， 万（于）等 君， 千 等 万 等、等 都 袂 得 我 君 恁 来
```

```
1ˇ 3 5 | 2 5 3 2 | 1ˇ 3 2 | 1 3 | 3 2 3 2 | 1. (6 5 6 | 1 3 2 6 | 1 -) ‖
到。（千 等 万 等、等 都 袂 得 我 君 恁 来 到）。
```

# 172. 尪 姨 叠

《墓婆癫》墓婆唱：祖师发毫光

1=♭E 2/4

【一二】

```
(5 3 | 2 3 2 7 6 1 | 2 -) | 5 3 | 3 1 2 | 3 2 3 | 3 2 1 | 2 7 6 6 | 1 6 1 |
 祖 师 发 毫 光， 本 师 来 扶 童。
```

```
0 1 2 | 6 1 6 6 | 2ˇ 1 3 | 1 2 0 1 | 2 7 6 6 | 1 6 1 | 3 5 | 3 5 2 | 3 2 1 2 |
千 里 毫光炎炎 火，万 里 毫光 照 童 身。 直 入 花园 花 味
```

```
3 2 3 3 | 0 1 1 | 3 1 0 1 | 6 1 2 3 | 1 6 1 | 2 3 | 3 5 2 | 3 2 1 6 | 1ˇ 3 1 |
香， 直 入 酒店（都）面（于）带 红。 蜻 蜓 飞来 阵 成 阵，蝴蝶
```

```
2 3 0 1 | 2 7 6 6 | 1 6 1 | 3 5 | 5 2 2 | 5 3 5 3 2 | 3ˇ 3 1 | 1 2 3 |
飞来（都）双 成 双。 冥 阳 岭上 好 跷 蹊，我 今 过 此
```

```
1 3 1 | 2 3 2 1 | 1 6 1 | 3 3 | 2 3 2 | 3 2 1 6 | 1ˇ 3 3 | 1 3 1 |
冥 阳 心（于）欢 喜。 掀 开 罗巾 擦 汗 去，走 得 头 茹
```

```
2 3 2 7 6 6 | 1 6 1ˇ | 5 5 5 2 | 3 3 3 3 | 2 3 2 1 | 1 6 1 | 0 2 6 | 2 6 6 6 |
髻 又 欹。 急急行来（啰啰啰啰）急（阿）急 走， 走 到 只处 正 是
```

219

$\widehat{6}$ $\overbrace{1\ 2}$ $3$ | $\widehat{1}$ $\widehat{6}$ $1$ | $0$ $\widehat{5}$ $1$ | $\overbrace{5\ 5}$ $\overbrace{5\ 2}$ | $1^{\vee}$ $\overbrace{3\ 3}$ | $\overbrace{1\ 2}$ $1$ | $\widehat{6}$ $\overbrace{1\ 2}$ $3$ | $\widehat{1}$ $\widehat{6}$ $1$ |

六(于)角　亭。　　　六角　亭上六角　砖,六角　亭下(都)好茶　汤。

$0$ $\widehat{5}$ $1$ | $\overbrace{5\ 5}$ $\overbrace{5\ 1}$ | $1^{\vee}$ $\overbrace{3\ 3}$ | $\overbrace{1\ 2}$ $1$ | $\widehat{6}$ $\overbrace{1\ 2}$ $3$ | $\widehat{1}$ $\widehat{6}$ $1$ | $5$ $3$ | $\overbrace{2\ 5}$ $2$ | $\overbrace{1\ 2}$ $\overbrace{3\ 2}$ |

六角　亭上六角　石,六角　亭下(都)好蓼　叶。　　素香　不值　茉莉

$\overbrace{3\ 2}$ $\overbrace{3\ 3}$ | $0$ $\overbrace{3}$ $1$ | $\overbrace{1\ 2}$ $1$ | $\overbrace{2\ 3}$ $\overbrace{2\ 1}$ | $\widehat{1}$ $\widehat{6}$ $1$ | $\overbrace{3\ 3}$ $\overbrace{5\ 2}$ | $\overbrace{3\ 3}$ $\overbrace{3\ 3}$ | $\overbrace{5\ 3}$ $2$ |

香,　　蝴蝶　阵阵来　采阮花　丛。　　唾阿梆来　啰,(啰啰啰)梆唾来

$3$ $-$ | $\overbrace{2\ {}^{\#}4}$ $\overbrace{3\ 2}$ | $1$ $\widehat{6}$ $1$ | $\overbrace{2\ 5}$ $\overbrace{3\ 2}$ | $1$ $\overbrace{3\ 3}$ | $\overbrace{2\ 3}$ $\overbrace{2\ 1}$ | $\widehat{6}$ $\overbrace{1\ 2}$ $3$ | $\widehat{1}$ $\widehat{6}$ $1$ |

啰,　脚踏　草是实好救　桃,嗳阿　真个都是　好救　桃。

$\overbrace{5\ 5}$ $\widehat{5}$ | $\widehat{1}$ $\widehat{6}$ $1$ | $\overbrace{5\ 5}$ $\widehat{5}$ | $\overbrace{1\ 1}$ $1$ | $0$ $\overbrace{3}$ $1$ | $\overbrace{1\ 2}$ $1$ | $\widehat{6}$ $\overbrace{1\ 2}$ $3$ | $\widehat{1}$ $\widehat{6}$ $1$ | $\overbrace{2\ 2}$ $\overbrace{1\ \widehat{6}}$ |

前人叫,　你勿听。后人叫,　你紧行。　行到坛上　说分　明,　　说卜着(阿)

$\overbrace{2\ 2}$ $\widehat{6}$ | $0$ $\overbrace{3}$ $3$ | $\overbrace{2\ 3}$ $\overbrace{2\ 1}$ | $\widehat{6}$ $\overbrace{1\ 2}$ $3$ | $1^{\vee}$ $\overbrace{3\ 3}$ | $\overbrace{2\ 2}$ $\overbrace{1\ 3}$ | $\widehat{6}$ $\overbrace{1\ 2}$ $3$ | $\overbrace{1\ \widehat{6}}$ | $1$ $0$ ‖

说卜圣,　说卜分明　乞恁　听。(说卜　分分明明　乞恁　听)。

# 173. 抛　盛（二）

《目连救母》良女唱：二十年来守孤单

$1={}^{\flat}E$　$\frac{2}{4}$

【一二】

( $\overbrace{5\ 3}$ | $\overbrace{2\ 3}$ $\overbrace{2\ 1}$ $\widehat{6}$ $1$ | $2$ $-$ ) | $\overbrace{2\ 5}$ | $\overbrace{2\ 5}$ $\overbrace{0\ 2}$ | $5$ $\overbrace{3\ {}^{\#}4}$ $\overbrace{3\ 2}$ | $\overbrace{3.\ 5}$ $\overbrace{3\ 2}$ | $\overbrace{1\ 1}$ |

　　　　　　　　　　　　　二十　年来　是守孤　单,　花开

$\overbrace{2\ 1}$ | $\widehat{6}$ $\overbrace{1\ 2}$ $3$ | $\widehat{1}$ $\widehat{6}$ $1$ | $\overbrace{1\ 1}$ | $\overbrace{2\ 1}$ | $\overbrace{6\ 7}$ $\overbrace{6\ 5\ 6}$ | $\overbrace{5\ 3}$ $5$ | $0$ $\overbrace{3\ 3}$ |

花谢　在此　间。　三更　半夜永无　佛,　请卜

$\overbrace{1\ 3}$ $\overbrace{2\ 1}$ | $\widehat{6}$ $\overbrace{1\ 2}$ $3$ | $1^{\vee}$ $\overbrace{3\ 3}$ | $\overbrace{1\ 3}$ $\overbrace{2\ 1}$ | $\widehat{6}$ $\overbrace{1\ 2}$ $3$ | $\widehat{1}$ $\widehat{6}$ | $1$ $-$ ‖

郎君　过竹　杆。请卜　郎君　过竹　杆。

# 174. 尾　声

《吕后斩韩》如意唱：神魂失去肠肝裂

1=ᵇE　2/4

【一二】

(1322 | 7656 | 1) 1 | 321 | 13 | 1 - | 12 | 321 | 12 |

神魂　　失去　肠肝裂，　　　肠肝

321 | 23 | 1276 | 10 | 13 | 321 | 13 | 321 | 133 |

裂，　　一条性　命　那听死，　那听死。　　爱要

331 | 32 | 2 33 | 33·1 | 32 | 2 (12 | 7656 | 1 -) ‖

见母，着到阴司，爱要　见母，着到阴　司。

# 175. 青　草

《三国归晋》魏军唱：草刺横遮

1=ᵇE　2/4

【一二】

(6 17 | 676535 | 6 -) | 1606 | 1662 | 117 | 6276 | 56 7 | 653ᵛ |

草刺　横遮，

23 | 33 | 2366 | 532 | 03 3 | 1311 | 1 32 | 01 6 | 556ᵛ |

万丈　深坑　光成　镜，　看见　头眩目暗　心肝　（肝）疼，

02 6 | 2666 | 1ᵛ31 | 3103 | 1 32 | 01 6 | 1 (57 | 6535 | 6 -) ‖

且就　此地停一　停。去崄　得到　爬袂　得　起。

# 176. 牧　牛　歌

《牛郎织女》董永唱：牵牛间游在云霄

1=ᵇE　2/4

【一二】

(15 | 653 | 2312 | 31 | 276 | 6 61 | 2·312 | 35 | 32 |

22 | 266 | 272 | 7655 | 6 35 | 5625 | 6 -) | 3 - | 1662 |

牵　牛

221

$\widehat{\dot{1}\ \dot{1}\ \dot{1}}$ | $\widehat{6\ \dot{2}\ 7\ 6}$ | $5\ 6\ 7$ | $\widehat{6\ 5\ 3}$ | $\widehat{2\ 5}\ \widehat{5\ 3}$ | $\widehat{2\ 3\ 1\ 1}$ | $\underset{\cdot}{1\ 1\ 1\ 1}$ | $\underset{\cdot}{6\ 1\ 2\ 3}$ |

闲 游 在 云

$\widehat{2\ 5.}\ \widehat{3}$ | $2\ 5\ 3$ | $\widehat{\dot{1}\ 6\ 6\ \dot{2}}$ | $\widehat{\dot{1}\ \dot{1}\ \dot{1}}$ | $\widehat{6\ \dot{2}\ 7\ 6}$ | $5\ 6\ 7$ | $\widehat{6\ 5\ 3}$ | ($\dot{1}\ 5$ | $\widehat{6\ 5\ 3}$ |

（在 云） 霄，

$2\ 3\ 1\ 2$ | $3\ 1$ | $\widehat{2\ 7\ \underset{\cdot}{6}}$ | $\underset{\cdot}{6}$）$2\ 2$ | $2\ 2$ | $0\ 2\ 2$ | $\widehat{2\ 2\ 6\ 6}$ | $2\ \widehat{7\ 2}$ | $\widehat{7\ 6\ 5\ 5}$ |

居 住 天 宫 （居 住 天 宫） 实 无

$\underset{\cdot}{6}\ -$ | ($\widehat{6\ 6\ 6\ 1}$ | $2.\ 3\ 1\ 2$ | $3\ 5$ | $3\ 2$ | $2\ 2$ | $2\ 6\ 6$ | $2\ \widehat{7\ 2}$ | $\widehat{7\ 6\ 5\ 5}$ |

聊。

$\underset{\cdot}{6}\ \widehat{3\ 5}$ | $\widehat{5\ 6\ 7\ 5}$ | $\underset{\cdot}{6}\ -$) | $5\ 0\ 5\ 0$ | $2\ 0\ 3\ 0$ | $5\ \widehat{3\ 5}$ | $\widehat{2\ 3\ 1\ 1}$ | $\underset{\cdot}{1\ 1\ 1\ \dot{1}}$ |

不 及 人 间 好 美

$\underset{\cdot}{6\ 1\ 2\ 3}$ | $\widehat{2\ 5.}\ \widehat{3}$ | $2\ {}^{\#}4\ 3$ | $\widehat{\dot{1}\ 6\ 6\ \dot{2}}$ | $\widehat{\dot{1}\ \dot{1}\ \dot{1}}$ | $\widehat{6\ \dot{2}\ 7\ 6}$ | $5\ 6\ 7$ | $\widehat{6\ 5\ 3\ 2}$ |

（好 美） 景，

($\dot{1}\ 5$ | $\widehat{6\ 5\ 3}$ | $2\ 3\ 1\ 2$ | $3\ 1$ | $\widehat{2\ 7\ \underset{\cdot}{6}}$ | $\underset{\cdot}{6}$）$6\ 2$ | $2\ 2$ | $0\ \underset{\cdot}{6}\ 2$ | $\widehat{2\ 2\ 6\ 6}$ |

愿 与 织 女 （愿 与 织 女)结 做

$2\ \widehat{7\ 2}$ | $\widehat{7\ 6\ 5\ 5}$ | $\underset{\cdot}{6}\ -$ | ($\widehat{6\ 6\ 6\ 1}$ | $2\ 3\ 1\ 2$ | $3\ 5$ | $3\ 2$ | $2\ 2$ | $2\ 6\ 6$ |

比 羽 鸟。

$2\ \widehat{7\ 2}$ | $\widehat{7\ 6\ 5\ 5}$ | $\underset{\cdot}{6}.\ \widehat{5\ 3\ 5}$ | $\widehat{5\ 6\ 7\ 5}$ | $\underset{\cdot}{6}\ -$ | $\dot{1}\ 5$ | $6\ \dot{2}$ | $\dot{1}\ 5$ | $6\ -$)‖

# 177. 念　经（一）

《三藏取经》社头唱：吁阿吁

1 = ♭E  $\frac{2}{4}$

【一二】

　　　　　　　　　　　　　　　（鼓声）

$\widehat{2\ 3\ 2\ 1}$ | $2\ 0$ | $\widehat{2\ 2\ 3\ 1}$ | $2\ 0$ | $X\ X\ X\ X$ | $X\ 0$ | $1\ 2\ 1\ 3$ | $2\ 0$ |

吁阿吁阿 吁，　师公地落 吁。　（痛阿弄痛 疼）　后生数十 阄，

　　　　　　　　　　　　　　　（鼓声）

$\widehat{3\ \underset{\frown}{2\ 3}\ 1\ 3}$ | $2\ 0$ | $\widehat{2\ 2\ 3\ 3}$ | $2\ 0$ | $X\ X\ X\ X$ | $X\ 0$ | $1\ 2\ 2\ 3$ | $1\ 2\ 2$ |

到老 无半 阄，　司公地走 阄。　（痛阿弄痛 疼）　一公曹阿 二公曹，

　　（呼猎声）　　　　　（鼓声）

$\widehat{2\ 3\ 2\ 2}$ | $2\ 0$ | $3\ 3\ 3\ 3$ | $3\ 0$ | $X\ X\ X\ X$ | $X\ 0$ | $\widehat{2\ 2\ 3\ 1}$ | $2\ -$ |

三呀三公 曹，　嬴嬴嬴嬴 嬴，　（痛阿弄痛 疼）　三公曹来 啰，

222

(摇铃声) (鼓声)

2 2 2 | 2 0 | 3 3 2 2 | 2 0 | X X X X | X 0 | 1 2 2 2 | 3. 2 |

(硬锵硬铿) 恁娘生乳猫。 (痛阿弄痛 疼) 兹因登仙 阁,

1 1 1 | 2 - | 1 1 1 | 2ˇ 3 5 | 2 3 2 | 5ˇ 3 | 1 3 3 | 3ˇ 1 1 | 2 2 2 |

灵应大 仙, (灵应大 仙)今日 寿生日 子。众 善男信女预备 香花灯

3 0 | 3 1 1 | 2 0 | 3 1 1 | 2 0 | 3 1 2 2 | 3 2 1 1 | 2 2. 1 |

果, 庆贺神 光。 (庆贺神 光) 初上香(阿) 酒初献。(阿 啰啰啰

(鼓声)

6 1 2 6 | 1 - | X X X X | X 0 | 2 2 1 | 2 - | 2 1 2 | 3 2ˇ |

啰啰啰啰 啰, 痛阿弄痛 疼) 以今 奉道, 宣诵经 文。

(鼓声)

2 1 2 | 3 2ˇ | 2 1 2 | 5 5 2 2 | 3 2. 1 | 6 1 2 6 | 1 - | X X X X |

(宣诵经 文) 再上 香,酒再献。(阿 啰啰啰 啰啰啰啰 啰。 (痛阿弄痛

X 0 | 1 3 1 | 2 0 | 2 3 2 | 3 2ˇ | 2 3 2 | 3 2ˇ | 3 2 3 3 |

疼) 就造寿龟, 披除牲仪 (披除牲仪) 三上香,(阿)

(鼓声)

5 3 2 2 | 3 2. 1 | 6 1 2 6 | 1 - | X X X X | X 0 | 1 3 1 | 3ˇ 1 3 |

酒三献。(阿 啰啰啰 啰啰啰啰 啰。 痛阿弄痛 疼) 祈(母祈) 求(祈求)

1 3 1 | 2ˇ 2 2 | 2 2 2 2 | 2 0 | 2 2 1 | 3 0 | 1 1 3 | 2 0 |

合境平 安,家家 (家家家家 吉(白:咬落去略)家家) 清吉, 男耕女 织。

(鼓声)

X X X X | X X X ‖

咚 咚咚咚 咚咚咚

(鼓声)

X X X X | X 0 | 1 3 2 | 6 1 2ˇ | 3 3 2 | 6 1 2 | 3 3 2 | 3 0 |

(痛阿弄痛 疼) 男女昌 盛, (男女昌 盛) 洞真玄 虚,

2 2 3 1 | 3 2 | 2 2 3 1 | 3 2ˇ | 5 5 5 | 3 0 | 2 3 1 | 2 0 |

师公(处)念 茹。 (师公处念 茹)。 手提桶柿, 腰系裙裾。

3 5 5 | 3#4 3 2 | 2 1 2 | 3 2 | 3 5 5 | 3#4 3 2ˇ | 1 3 1 | 3 2 |

下头拜 上, 亲像蟑蜍。 无物敬 奉, 二尾曳鱼。

5 5 3 | 5 0 | 3 3 1 | 2 0 | 5 5 5 5 | 5 5 5 2 | 3 5 3 3 | 3 2 1 |

趁钱饲某, 可肥大 猪。 (我死我苦) 叫我作俩, 呼请天师。(啰 啰啰

（鼓声）

**6̣ 1 2 6̣ | 1 0 | X X X X | X 0 | 1̲ 3 2 | 2 0 | 1̲ 3 2 | 2 0 |**

啰啰啰啰 啰。 痛阿弄痛 疼) 牛角 弯 弯, (牛角 弯 弯)

**5 3 5 | 3̲#4̲3̲2̲ | 1 3 3 | 3⌒2ˇ | 2 3 5 | 5ˇ1 1 | 1 2 1 | 3 2ˇ |**

福州福 清, 莆田算 岭, 忍安走 落, 就是 泉州 大 城。

**3 3 2 2 | 5 0 | 2 2 1 1 | 3 2 | 3 5 3 3 | 5ˇ1 3 | 3 3 1 | 2 6̣ |**

东街(人)卖 鱼, 西街(人)卖 饼, 有钱(便)来 买, 无钱 枉你 (是) 叫 大

**1 0 | 2 6̣ | 1̲6̣̲1 ˇ | 6̣ 2 1 6̣ | 6̣ 2 6̣ 2 | 2ˇ 6̣ 2 | 2 0 | 3 3 2 2 |**

兄。 (叫大 兄) (若你)偷拈 一粒 大饼 麻、大饼 槌, 梓乞你(阿

**2 2 3 | 6̣̲1̲2 | 5 5 5 5 | 5 5 5 2 | 3 5 3 3 | 3 2 1 | 6̣ 1 2 6̣ | 1 - ‖**

拖膀半 命, (我死我苦) 叫我作俩, 呼请天师。(啰 啰啰 啰啰啰啰 啰)

---

① 本曲在泉州地方戏曲研究社编《泉州传统戏曲丛书》第15卷第80页中，称为"唱诵"。

# 178. 念 经（二）

《三藏取经》社头唱：家有北斗经

1=♭E 2/4

【一二】

（一）（鼓声）

**X X X X | X 0 | 3 5 5 5 | 3 2 3 3 | 3 3 3 3 | 3 3 3 3 | 1 1 0 1 | 2·7̣ 6̣ |**

(痛阿弄痛 疼) 家有北斗 经,(来啰啰 啰啰啰啰 啰啰啰啰) 拔剑 (都) 斩 蛟

**1̲6̣̲1 | 2·7̣ 6̣ | 1̲6̣̲1 ) | 0 6̣ 7̣ | 7̣ 7̣ 6̣ 5̣ | 6̣ˇ 1 1 | 2·7̣ 6̣ | 1ˇ ( 1 1 |**

龙。 (帮腔:斩 蛟 龙) 家有 北斗 经,(来 啰)拔剑 斩 妖 精。(帮腔:拔剑

**2·7̣ 6̣ | 1̲6̣̲1 | 0 3 5 | 5 5 3 2 | 3 3 3 3 | 3 3 3 3 | 1 1 0 1 | 2·7̣ 6̣ | 1̲6̣̲1 |**

斩 妖 精) 家有 北斗 经,(来 啰啰啰啰 啰啰啰啰) 头戴 (都) 破 笠 筐。

**2·7̣ 6̣ | 1̲6̣̲1 | 0 6̣ 7̣ | 7̣ 7̣ 6̣ 5̣ | 6̣ˇ 2 1 | 2·7̣ 6̣ | 1 ( 2 1 | 6̣ 1 2 6̣ | 1 - ) ‖**

(帮腔:破 笠 筐) 家有 北斗 经(来 啰)总是 茹 卵 卿。

224

(二)

```
3 3 5 5 | 5 5 5 5 | 5 5 0 2 | 3͡5 2 | 3 2 3 | 3͡5 2 | 3 2 3 |
```
大圣(啰啰 啰啰啰啰) 北斗 (都)七 贤 君,(来 啰)(帮腔:七 贤 君来啰)

```
0 1 1 | 2 3 0 1 | 6̣1͡2 3 | 1͡6 1 | 6̣1͡2 3 | 1͡6 1 | 0 5 5̣ | 1 1 1 5̣ |
```
(社头唱)值厝 公妈 (都)不 疼 孙? (帮腔:不 疼 孙) (社头唱)大圣 北斗七贤

```
6̣ 5 6̣ | 0 1 1 | 1 3 0 1 | 6̣1͡2 3 | 1͡6 1 | 6̣1͡2 3 | 1͡6 1 | 3 5 5 5 |
```
君,(来 啰) 值厝 娘子 (都)不 思 君? (帮腔:不 思 君) (社头唱)大圣(啰啰

```
5 5 5 5 | 5 5 0 2 | 3͡5 2 | 3 2 3 | 3͡5 2 | 3 2 3 | 0 1 1 | 2 3 0 1 |
```
啰啰啰啰) 北斗 (都)七 贤 君,(来 啰)(帮腔:七 贤 君来 啰)(社头唱)值厝 猪仔 (都)

```
6̣ 6̣ | 1͡6 1 | 6̣ 6̣ | 1͡6 1 | 0 5 5̣ | 1 1 1 5̣ | 6̣ 5 6̣ | 0 1 1 |
```
不 吃 奔? (帮腔:不 吃 奔。) (社头唱)大圣 北斗七贤 君,(来 啰) 值厝

```
3 2 0 1 | 6̣1͡2 3 | 1͡6 1 | 6̣1͡2 3 | 1͡6 1 ‖ 丗3 6 5 5 5 - - 0 ‖
```
灶脚 (都)断 火 烟。 (帮腔:断 火 烟) 坏了 天尊 (啰)。

---

① 本曲在泉州地方戏曲研究社编《泉州传统戏曲丛书》第15卷第82页中称为"唱诵"。

# 179. 紧 叠

《子仪拜寿》库吏唱:我姓戴

1=♭E 2/4

【一二】

```
5̣1͡6 5 | 5̣2 3 | 6̣2͡6 2 | 6̣ - | 2͡2 2 6̣ | 2 - | 2 2 6̣ | 2 0 |
```
我姓 戴, 戴(阿戴)破 裤, 是实 受 苦, 果然 受 苦。

```
6̣ 2 | 6̣ 2 | 6̣2͡6 6̣ | 2 0 | 2 6̣ 6̣ | 2 6̣ 6̣ | 2 2 6̣ 6̣ |
```
人说 外 廊 枵(阿枵)成 虎。 讼原告、 讼被告、 讼谗告(阿),

```
0 6̣ 2 | 6̣ 1͡1 | 2 2 6̣ 2 | 2 0 | 2 2 2 2 | 6̣ 0 | 6̣ 2 | 1 1 6̣ 2 |
```
告到 上 司 一等不识 谱。 乞人去告诉, 便着 央三 托

```
6̣ 0 | 6̣6̣ 2 | 6̣6̣ 2 | 0 6̣ 2 | 1 2 6̣6̣ | 2 2 2 6̣ | 2 0 ‖
```
五。 卖一 某, 卖二 某, 卖到 三四 五六 七八九个 某。

# 180. 巢 梨 花

《黄巢试剑》崔大姐唱：我返来厝

1=♭E 2/4

【一二】

```
7 - | 7 - | 6 7 5 | 5 (6 7 | 6 3 6 6) | 0 6 i | 5 7 6 5 | 5 2 3 | 3 5 2 |
我 返 我 返 来 厝， 大家（是）

3 7 | 6 7 5 5 7 | 6 (3 5 | 6 5 6 6) | 0 3 3 | 6.7 6 | 0 3 3 | 6.7 6 | 6 6 3 |
笑 都 沸。 未 上 几 日、 未 上 几 日， 大 姆 共

3 3 | 5 6 7 | 5 5 6 | 5 6 7 | 5 5 6 | 3 5 6 5 | 6 - | 5 7 7 | 5 5 6 6 |
小 姆 尽 都 叫 畏， 尽 都 叫 畏。 那 亏 阮 爹 娘 生 我 到 嫁，

0 6 i | 5 6 5 3 | 2 3 1 2 | 5 2 3 | 0 2 1 | 2 6 1 | 5 6 5 3 | 2 3 1 2 | 2 5 5 |
果 然 随 夫 贵 随 夫 贱， 果 然 随 夫 贱 随 夫

3 2 1 3 | 2 7 6 6 | 0 i i | 5 6 5 3 | 2 3 1 2 | 2 5 5 | 3 2 1 1 | 2 7 6 | 6 - ‖
贵， 果 然 随 夫 贱 随 夫 贵。
```

# 181. 寡 叠（一）

《楚昭复国》归道唱：入孔门

1=♭E 2/4

【一二】

```
(6 i 7 | 6 7 6 5 3 5 | 6 -) | 6 i | i i 6 5 | 3 3 6 5 | 5 (3 ♯4 | 2 3 ♯4 2 |
 入 孔 门

3 -) | 3 5 | 5 - | 3 2 1 2 | 5 2 3 | 1 1 6 6 | 5 2 0 | 2 2 1 6 |
（入 孔 门） 三 年 久。 三 千 徒 弟 子， 七 十 二 贤

2 - | 2 6 2 6 | 2 1 2 6 | 0 5 3 2 | 1 1 | 1 6 5 | 6 5 3 2 | 3 2 1 |
人， 你 二 贤， 我 三 贤， （叮 叮 咚 咚 郎 咚 叮 咚)都 是 子 孙、

1 3 2 | 0 1 6 | 1 5 6 | 1 2 1 6 | 1 2 2 3 | 2 2 2 2 | 6 3 0 | 2 6 2 2 |
同 窗 朋 友。 夫 子 之 道 皆 不 悦， （你 说 做 你 说 悦 就 做 我
```

226

2\ <sup>6</sup>⁄ 0 | 2 2 1 | 1 0 | 6̣ 1 2 | 1 0 | 2 2 6̣ 6̣ | 1̣ 6̣ 2̣ ³⁄ | 5 3 2 | 5 3 2 |
(悦) 好色之心 人皆 有。 (照你嘴呀 之莫值) 卜知 是 国君

3 3 3 | 2 3 2 1 6̣ 1̣ | 3 2 1 2 | 0 1 6̣ | 1 5̣ 6̣ | 1 2 1 6̣ | 2̣ 6̣ 2 0 2 | 1 0 |
夫 人 怎敢起 脚动 手? 今即知 此情由。 我 惊、

1 2 2 | 2 1 6̣ | 1 2 6̣ 1̣ | 3 5 3 2 | 0 1 6̣ | 1(3 2 2 | 6̣ 1 2̣ 6̣ | 1 -) | 2 6̣ |
惊得我 遍身汗, 难看 满 面 羞。 (请城

2 0 | 6̣ 2 6̣ | 2 0 | 1 2̣ 6̣ 2 | 2 0 | 6̣ 6̣ 2 2 | 6̣ 0 | 2 2 1 1 | 2 0 |
隍) 城隍诚恐, 稽首顿首。 (顿仔论顿 顿) 俯伏君夫 人,

6̣ 6̣ 1 | 1 0 | 6̣ 6̣ 1 | 1ᵛ 2 6̣ | 2 2 6̣ | 1 0 | 2 2 6̣ | 1 0 | 6̣ 2 6̣ 2 |
万岁(生 须, 万岁)千秋。带念 赤子无 知, (赤子无 知, 不识 礼

2 0 | 2 1 6̣ 1̣ | 2 0 | 1 6̣ 2 | 6̣ᵛ 1 1 | 2 3 6̣ 1 | 3 5 3 2 | 0 1 6̣ | 1(2 2 |
仪) 冒渎 天 颜, 罪难赦 宥。伏望 夫人你着 海涵 高抬 手。

6̣ 1 2̣ 6̣ | 1)ᵛ 2 6̣ | 6̣ 1 1 6̣ | 2̣ ³⁄ 0 | 2 2 6̣ 2 | 1ᵛ 1 1 | 2 3 6̣ 1 | 3 5 3 2 | 0 1 6̣ |
(楚狂唱)带念 德夫村俗 儿, 不识(又)不 知,伏望 夫人(你着) 赦 宥

1(2 2 | 6̣ 1 2̣ 6̣ | 1 -) | 6̣ 1̇ | 1̇ 6 6 2 | 1̇ 1̇ 6 5 | 3 3 6 5 | 5(3 #4 | 2 3 #4 2 |
伊。 (潘玉蕴唱)谢公 公,

3 -) | 6̣ 1 1 6̣ | 2 1 2 | 1 1 2 3 | 6̣ 2 2 | 0 5 3 2 | 1 2 6̣ 1 | 3 5 3 2 | 0 1 6̣ |
(谢公公) 好收留。深恩德, 难报酬, 过去 代志(阮今再) 不敢 提

2(2 2 | 6̣ 1 2̣ 6̣ | 1)ᵛ 1 2 | 6̣ 6̣ 6̣ 6̣ | 2ᵛ 6̣ 1 | 1 2̣ 6̣ 2 | 6̣ᵛ 6̣ 6̣ | 1 1 2̣ 6̣ | 2̣ 6̣ 1 |
究。 (归道唱)君王 被困在隋 城,吴兵 攻围难解 救,无奈 亲身去投 降,被伊

6̣ 6̣ 2 5 3 | 0 0 | 2 1 6̣ 1̣ | 3 5 3 2 | 0 1 6̣ | 1(2 2 | 6̣ 1 2̣ 6̣ | 1 -) | 1̇ 6 |
捉去拘拘拘 (白) 拘禁 拘禁 作 吴 囚。 (潘玉蕴唱)忽 闻

1 6 6 2̇ | 1̇ 6 5 | 3 3 6 5 | 5 (3 #4 | 2 3 #4 2 | 3 -) | 1̇ 6̇ 1̇ 6̇ | 2 1 2 | 1 1 1 2̇ |
(闻　　　　　　　　　　　　　　　忽闻)　只消息，心忧忧、

6̇ 6̇ 2 | 0 2 1 | 3 1 6̇ 1 | 1 3 2 | 0 1 6̇ | 1 (2 2 | 6̇ 1 2 6̇ | 1)ˇ 1 2 | 6̇ 2 6̇ 1 |
闷忧忧。　思量　苦痛，(阮今) 目滓　难　收。　　　(归道唱) 君王　洪福有天

6̇ˇ 2 2 | 1 2 6̇ 6̇ | 6̇ 2 3 | 2 1 6̇ 1 | 3 5 3 2 | 0 1 6̇ | 1 (2 2 | 6̇ 1 2 6̇ | 1 -) ‖
祐，霸王　基业有日　就，夫人　哀泪(你着)　且　　暂　收。

## 182. 寡 叠（二）

《孙庞斗智》孙膑唱：颠又倒

1 = ♭E  2/4

【一二】

(2 2 5 5 | 3 2 6̇ 1 | 2 -) | 3 3 | 7̇ 6̇ 7̇ | 6̇ (2 2 | 2 3 #4 2 | 3 -) | 3 3 |
　　　　　　　　　　颠又　倒，　　　　　　　(颠又

3 5 | 5 3 5 | 3 2 1 3 | 2 (5 5 | 5 6 7 5 | 6̇ -) | 6̇ 6̇ | 7̇ 7̇ | 7̇ 6̇ 5̇ 7̇ |
倒)　倒　又　颠，　　　　　　　颠颠　倒倒　倒又

6̇ 5̇ 6̇ | 7̇ 6̇ 5̇ 7̇ | 6̇ 5̇ 6̇ | 0 3 3 | 5 5 | 5 3 3 | 5 5 | 5 3 5 | 3 2 1 3 |
颠，　(倒又　颠)，　人人　叫　我　(人人　叫我)　小　　神

2 (5 5 | 5 6 7 5 | 6̇ -) | 3 3 7 | 6̇ (#4 3 | 2 3 #4 2 | 3 -) | 3 3 5 | 5 3 2 |
仙。　　　　　　　借我　一　万　　　　　　　　(借我　一万)

1 3 1 3 | 2 7̇ 6̇ | 1 3 1 3 | 2 7̇ 6̇ | 0 5 5 | 3 5 | 3 1 3 |
还我　三　千。　(还我　三　千)　快来　还我，我要　升

2 7̇ 6̇ | 3 1 3 | 2 7̇ 6̇ | 3 3 | 7̇ 6̇ 7̇ | 6̇ (2 2 | 2 3 #4 2 | 3 -) | 3 3 |
天。　(我要　升天)　煎又　忧、　　　　　　　(煎又

3 5 | 3 2 1 3 | 2 7̇ 6̇ | 3 2 1 3 | 2 7̇ 6̇) | 6̇ 6̇ | 6̇ 7̇ 6̇ | 5 7̇ | 6̇ 5̇ 6̇ |
忧)　忧又　煎，　(忧又　煎)　心中　事，　与谁　言？

6̇ 3 3 | 3 5 | 5 0 | 5 3 5 | 3 2 1 3 | 2 (5 5 | 5 6 7 5 | 6̇ -) ‖
(心中　事　　　　与　　谁　言)？

# 183.寡 叠（三）

《说岳》疯僧唱：就下笔

1=♭E 2/4

【一二】

( 6 1̇ 7 | 6̲7̲6̲5̲3̲5̲ | 6 - ) | 6 6 | 1̇6̲6̲2̇ | 1̇ 6̲5̲ | 3̲3̲6̲5̲ | 5 ( 3 #4 |
　　　　　　　　　　　　　　　就 下 笔,

2̲3̲ #4̲2̲ | 3 - ) | 3 3 | 5̲ 3̲2̲ | 1̲2̲5̲ | 3̲2̲3̲3̲ | 0 2̲2̲ | 1̲1̲6̲6̲ | 0 2̲2̲ |
（就 下 笔） 来 做 诗,　　　把 你 心 中 事,（把 你

1̲1̲6̲6̲ | 0̲6̲1̲ | 3̲5̲3̲2̲ | 0̲1̲6̲ | 1̲5̲6̲ | 6 1̇ | 1̇6̲6̲2̇ | 1̇6̲5̲ | 3̲3̲6̲5̲ |
心 中 事） 从 头 一 一 讥 刺。　笑 老 秦,

5 ( 3 #4 | 2̲3̲ #4̲2̲ | 3 - ) | 3 5 | 5 - | 3̲.2̲1̲2̲ | 5̲2̲3̲ | 1̲6̲2̲6̲ |
（笑 老 秦） 真 呆 痴,　居 极 品

2̲2̲6̲6̲ | 0 2̲2̲ | 1̲3̲6̲1̲ | 3̲5̲3̲2̲ | 0̲1̲6̲ | 1̲5̲6̲ | 6 6 | 1̇6̲6̲2̇ | 1̇ 6̲5̲ |
不 足 意,　通 金 卖 国 是 何 理。　叹 人 生,

3̲3̲6̲5̲ | 5 ( 3 #4 | 2̲3̲ #4̲2̲ | 3 - ) | 2̲6̲1̲2̲ | 6̲2̲2̲ | 1̲1̲1̲2̲ | 6̲2̲6̲6̲ | 0 1̲3̲ |
　　　　　叹 人 生 有 几 时, 千 机 关, 万 计 智,　留 得

3̲3̲6̲1̲ | 3̲5̲3̲2̲ | 0̲1̲6̲ | 1 ( 1̲2̲ | 6̲1̲2̲6̲ | 1 ) 2̲1̲ | 2̲1̲6̲6̲ | 2 2̲2̲ | 2̲6̲6̲6̲ |
臭 名 有 何 美?　　　　不 思 差 恋 有 报 时, 岂 可 暗 计 昧 神

6̲ 2̲2̲ | 6̲2̲2̲6̲ | 2 3̲3̲ | 1̲3̲6̲1̲ | 3̲5̲3̲2̲ | 0̲1̲6̲ | 2 ( 2̲2̲ | 6̲1̲2̲6̲ | 1 - ) ‖
祇, 到 底 害 人 则 害 己。（到 底 害 人 则 害 己）

# 184.舞 猿 餐 叠

《湘子成道》仙婢唱：把那金杯

1=♭E 2/4 1/4

【一二】

( 1̇ 1̇ | 6̲7̲6̲5̲3̲5̲ | 6 ) 5̲ 1̇ | 6 6 | 6 5̲3̲ | 2̲2̲ 3 | 1̲2̲2̲3̲ | 2̲2̲7̲5̲ | 6̲ ( 1̇ 1̇ |
　　　　　　　　把 那 金 杯 满 斟,

1/4 6̲ 1̇ | 6̲5̲ 6 | 1̇.̲6̲ | 5̲ 1̇ | 6̲5̲ 3 | 3̲5̲ 6̲5̲ | 6 | 5̲ 1̇ | 6̲5̲ 6 | 3̲2̲ | 5̲3̲2̲ |

229

$\underline{1\,7}\ \dot{6}$ | $\underline{3\,2}$ 3 | $\underline{5\,5}$ | $\underline{3\,5}$ | $\underline{3\,2}$ $\underline{1\,\dot{6}}$ | $\underline{1\,2}$ | $\underline{3\,5}$ | $\underline{2\,1}$ 2 | $\dot{1}\,\dot{1}$ | $\underline{6\,7\,6\,5}$ | $\underline{3\,5}$ |

$\frac{2}{4}$ 6) $\underline{5\,5}$ | $\underline{5\,\dot{1}\,6}$ | 6 - | $\underline{5\,3}\,\underline{2\,2}$ | $\underline{0\,3}\,\underline{1\,2}$ | $\underline{2\,3}\,\underline{2\,2}$ | $\underline{7\,5\,6}$ | $\frac{1}{4}$(2 2 |
(再来 把那金 杯 满斟）

$\underline{3\,5}$ | $\underline{3\,2}$ 3 | $\underline{2\,1}$ $\dot{6}$ | $\underline{2\,3}$ | $\underline{2\,1}$ | $\underline{1\,2}$ | $\dot{6}$ | $\dot{6}$ | $\underline{6\,2}$ | $\underline{7\,6}$ | $\underline{5\,5}$ | $\dot{6}$ | $\underline{6\,2}$ |

$\underline{7\,6}$ | $\underline{5\,5}$ | $\dot{6}$ | $\underline{1\,6}$ | $\underline{6\,1}$ | $\underline{2\,2}$ | $\underline{0\,3}$ | $\underline{2\,1}$ | $\underline{1\,2}$ | $\dot{6}$ | $\dot{6}$ | $\dot{6}$ | $\dot{6}$ | 2 | 2 |

$\underline{3\,2}$ | $\underline{2\,3}$ | 5 | $\underline{5\,6}$ | 5 | $\underline{2\,3}$ | $\underline{5\,5}$ | $\underline{0\,6}$ | $\underline{5\,6}$ | $\underline{5\,3}$ | 2 | $\underline{3\,5}$ | $\underline{3\,2}$ | $\underline{1\,\dot{6}}$ | $\underline{0\,2}$ |

$\underline{2\,3}$ | 2 | $\underline{1\,2}$ | $\underline{0\,5}$ | $\underline{3\,2}$ | 3 | $\underline{2\,1}$ | $\underline{6\,2}$ | $\underline{1\,5}$ | $\dot{6}$ | $\dot{6}$ | $\underline{3\,3}$ | $\underline{3\,3}$ | $\underline{2\,1}$ | $\underline{6\,\dot{1}}$ |

$\frac{2}{4}$ 2) 3 | 3 $\underline{2\,2}$ | $\underline{6\,5}$ | 5 $\underline{\dot{1}\,\dot{1}}$ | $\underline{6\,\dot{1}}\,\underline{6\,5}$ | $\underline{4\,6\,5}$ | 2 2 | 2 3 |
仙 婢（直来）奉　　　　　　　　（奉) 劝 盏

$\underline{5\,2}$ | 2 $\underline{5\,5}$ | $\underline{3\,6}\,\underline{5\,3}$ | $\underline{2\,5}\,\underline{3\,2}$ | $\underline{1\,2}\,\underline{2\,3}$ | $\underline{2\,2}\,\underline{7\,5}$ | 6 - | 2 5 |
酒。　　　　　　　　　　　　　　　　　　 又 有

2 5 | $\underline{2\,3}\,\underline{6\,6}$ | $\underline{5\,3}$ 2 | $\underline{0\,3}$ 2 | $\underline{3\,3}\,\underline{0\,3}$ | 2 $\underline{7\,6}$ | $\underline{7\,5\,6}$ | 2 5 |
猿 鹤 来 献 花，　　 百 般 好 玩（于) 都 齐 番。　 无 所

$\underline{5\,2}\,\underline{1\,2}$ | $\underline{6\,6\,5}$ | 5 $\underline{\dot{1}\,\dot{1}}$ | $\underline{6\,\dot{1}}\,\underline{6\,5}$ | $\underline{4\,6\,5}$ | 2 5 | 5 | $\underline{3\,2}$ |
不 就，　（无　　　　　　　　 无 所 不 就)

2 $\underline{5\,5}$ | $\underline{3\,6}\,\underline{5\,3}$ | $\underline{2\,5}\,\underline{3\,2}$ | $\underline{1\,2}\,\underline{2\,3}$ | $\underline{2\,2}\,\underline{7\,5}$ | 6 - | 1 $\underline{3\,2}$ | $\underline{0\,1}$ $\dot{6}$ |
　　　　　　　　　　　　　　　　　　　 若 饮 只

5 $\underline{3\,2}$ | $\underline{2\,3}\,\underline{3\,2}$ | 1 $\underline{3\,2}$ | $\underline{0\,1}$ $\dot{6}$ | $\underline{1\,5}$ $\dot{6}$ | 2 5 | $\underline{3\,2\,1}$ | 2 - |
酒，（相公 夫人 你 今 若 饮 只 酒)　 无 虑　 无 忧。

230

$\frac{1}{4}$(3 2 | 1 | 6 5 6 | 1 | 3 2 | 1 6 | 1 2 | 0 5 | 5 6 | 5 | 3 2 | 3 | 3 5 | 3 5 |

2 3 | 5 | 6 7 6 | 5 | 3 5 | 2 3 | 1 2 | 0 3 | 3 5 | 2 5 | 3 2 | 1 | 6 7 6 | 5 |

6 7 6 | 5 | 3 5 | 2 3 | 2 1 6 | 6 1 | 2 5 | 3 2 | 1 6 | 1 2 | 0 3 | 3 5 | 2 3 |

2 7 | 6 | 1 6 | 5 5 3 | 5 6 | 1 2 | 1 6 | 5 | 1 2 | 1 | 6 5 | 6 | 2 1 | 6 1 | 5 6 |

$\frac{2}{4}$ 1 i̅ i̅ | 6 7 6 5 3 5 | 6) 5 i̅ | 6 i̅ 6 | 0 5 3 | 2 5 i̅ | 6 6 6 | 5.3 2 |
便　安　排　彩　绣　舞,向　樽　前

3 5 | 3 2 1 | 2 7 6 6 | 0 5 i̅ | 6 6 5 3 | 2 3 1 2 | 3 5 5 | 3 2 1 1 | 2 7 6 |
殷　勤　劝　酒。　　向　樽　前　殷　勤　劝　酒。

$\frac{1}{4}$(0 6 | 5 6 | 5 3 | 2 2 | 0 6 | 5 6 | 5 3 | 2 2 | 0 6 | 5 5 | 3 5 | 6 7 | 5 6 | 5 6 | 5 6 |

5 3 | 2 3 | 1 2 | 5 5 | 3 5 | 2 3 | 1 2 | 6 6 | 6 1 | 2 3 | 1 2 | 5 5 | 3 5 | 2 | 2)‖

# 185.北 乌 猿 悲

《织锦回文》苏若兰唱：今且喜

1=♭E $\frac{2}{4}$

【一二过散】

(3 3 | $\frac{2}{4}$ 2 3 2 1 | 6 1) | 3. 5 | 2 2 | 2 2 | 2 6 | 6 | 7 6 | 5 | 6.7 | 6 5 6 |
今　　且　喜

3 5 5 2 | 6 5 6 | 5 3 2 | 5 3 5 | 2 3 5 2 | 0 5 3 | 2 2 3 | 5 5 i̅ | 6 6 5 |
(今且喜)锦织　(了)完备，　就收拾　阮今　就来　收拾力只弓

$\overline{5 \ \underline{1 \ \dot{1}}} \ | \ \underline{\dot{6} \ \dot{1} \ \underline{6} \ 5} \ | \ \underline{4 \ 6 \ 5} \ | \ 5 \ 0 \ | \ \underline{2 \ 3 \ \underline{2 \ 3} \ 1} \ | \ \underline{2 \ \underline{2 \ 7} \ \dot{6}} \ | \ \underline{7 \ \underline{5} \ \dot{6}} \ | \ \underline{2 \ \underline{2 \ 7} \ \dot{6}} \ | \ \underline{7 \ \underline{5} \ 6 \ 6}$

　　　　　　　　　　　　　　弓 扣　来 吊　起。　　将 只 锦

$0 \ \underline{5 \ 3} \ | \ \underline{2 \ 3 \ 5} \ | \ 5 \ - \ | \ \underline{3 \ 5} \ | \ \underline{2 \ 2 \ \underline{1 \ 2}} \ | \ \underline{3 \ 5} \ | \ \underline{3 \ 2 \ 1} \ | \ \underline{\dot{2} \ \underline{7} \ \dot{6}} \ | \ \underline{\dot{2} \ \underline{7} \ 2}$

(阮 今　就 将 只 锦)　收 拾　完 备,(阮 今　收 拾　　完 备)　　明 旦

$\underline{2 \ 5} \ | \ \underline{2 \ 3 \ \underline{6 \ 6}} \ | \ \underline{5 \ 3 \ \underline{2 \ 2}} \ | \ \underline{0 \ 3 \ 1} \ | \ \underline{2 \ \dot{7}} \ | \ \underline{6 \ 5} \ | \ 5 \ \underline{\dot{1} \ \dot{1}} \ | \ \underline{\dot{6} \ \dot{1} \ \underline{6} \ 5} \ | \ \underline{4 \ 6 \ 5}$

就 辞 我 妈 亲　　即 便 起 里

$\underline{3 \ 3 \ 2 \ 1} \ | \ \underline{2 \ \underline{2 \ 7} \ \dot{6}} \ | \ \underline{7 \ \underline{5} \ 6 \ 6} \ | \ 0 \ \underline{5 \ 3} \ | \ \underline{2 \ 2} \ | \ \underline{2 \ 5 \ 5} \ | \ 3 \ - \ | \ \underline{2 \ 3 \ 2} \ | \ \underline{2 \ 2 \ \dot{7}}$

即 便　起　　里。　　　阮 今 那

$6 \ - \ | \ \underline{2 \ \dot{6}} \ | \ \underline{\dot{6} \ \dot{7}} \ | \ \underline{\dot{7} \ \dot{7}} \ | \ \underline{\dot{7} \ \underline{2 \ 7} \ \dot{6}} \ | \ \underline{5 \ \underline{6} \ 7} \ | \ \underline{6 \ 5 \ 6 \ 6} \ | \ 0 \ \underline{5 \ 3} \ | \ \underline{2 \ 2 \ \underline{5} \ 2}$

烦　恼　　　　　　　　　　　　　　　　(阮 今　那 烦 恼)

$\underline{3 \ 3 \ \underline{2} \ 3} \ | \ \underline{2 \ \underline{7} \ \dot{6}} \ | \ \underline{7 \ \underline{5} \ 6} \ | \ \underline{5 \ 2 \ 5 \ 2} \ | \ 0 \ \underline{3 \ 5} \ | \ \underline{2 \ 2} \ | \ \underline{2 \ 2 \ 3 \ 5} \ | \ \underline{2 \ 2 \ 5} \ | \ \underline{3 \ 2 \ 1 \ . \ 3}$

我 妈 亲　老 年 纪,　　早 共 晚　　今 卜 乎 谁 奉 侍。(今 卜 怙 谁　奉

$\underline{2 \ 6 \ 2 \ 2} \ | \ 0 \ \underline{5 \ 3} \ | \ \underline{2 \ 2} \ | \ \underline{2 \ 5 \ 5} \ | \ \underline{3 \ 3 \ 3} \ | \ \underline{2 \ 3 \ 2} \ | \ 2 \ - \ | \ \dot{6} \ - \ | \ \underline{2 \ \dot{6}}$

侍)　　阮 今 又　　　　　　　烦　恼

$\dot{6} \ \dot{7} \ | \ \underline{\dot{7} \ \dot{7}} \ | \ \underline{\dot{7} \ \underline{2 \ 7} \ \dot{6}} \ | \ \underline{5 \ \underline{6} \ 7} \ | \ \underline{6 \ 5 \ 6 \ 6} \ | \ 0 \ \underline{5 \ 3} \ | \ \underline{2 \ 2 \ \underline{5} \ 2} \ | \ 0 \ \underline{3 \ 2} \ | \ \underline{1 \ 1 \ 0 \ 3}$

　　　　　　　　　　　　(阮 今　又 烦 恼)　　只 去 路 上

$\underline{2 \ \underline{2 \ 7} \ \dot{6}} \ | \ \underline{7 \ \underline{5} \ 6} \ | \ \underline{2 \ 5 \ 3 \ 2} \ | \ 0 \ \underline{3 \ 5} \ | \ \underline{2 \ 2} \ | \ \underline{3 \ 3 \ 3 \ 5} \ | \ \underline{2 \ 3 \ 5} \ | \ \underline{3 \ 2 \ 1} \ | \ \underline{2 \ 6 \ 2 \ 2}$

风 霜 冷,　　未 得 知　　今 卜 值 处 归 依?(今 卜 值 处　归 依)

$0 \ \underline{5 \ 3} \ | \ \underline{2 \ 2} \ | \ \underline{2 \ 5 \ 5} \ | \ \underline{3 \ 3 \ 3} \ | \ \underline{2 \ 3 \ 2} \ | \ 2 \ - \ | \ \dot{6} \ - \ | \ \underline{7 \ \dot{6}} \ | \ \underline{0 \ 2 \ \underline{7} \ 6}$

阮 今 那　　　　　　　望　天

$\underline{5 \ \underline{6} \ 7} \ | \ \underline{6 \ 5 \ 6 \ 6} \ | \ 0 \ \underline{5 \ 3} \ | \ \underline{2 \ 2 \ 3 \ 2} \ | \ \underline{3 \ 5 \ 2} \ | \ 0 \ \underline{5 \ 2} \ | \ \underline{3 \ 2 \ 5 \ 2} \ | \ \underline{5 \ 2 \ 3} \ | \ 0 \ \underline{2 \ 1}$

(阮 今　那 望 天)　相 保 庇,　保 庇 苏 若 兰　早 到 京

232

2 - |5 2 5 |3 3 3 |2 - |3 5 2 |3ⁱ 2 2 |0 5 1̇ |6 6 5 3 |2 3 1 2 |
畿。　许时节　夫妻相见　母子团圆，　　亦免忧　虑只处

5 2 3 |0 2 1 |2 2 2 |0 5 3 |2 2 |2 5 5 |3 3 3 |2 3 2 |2 - |
苦(疼)　伤悲。　阮今又

6 - |2 6̣ |0 2 7̣ 6̣ |5̣ 6̣ 7̣ |6 5 6 6 |0 5 3 |2 2 5 2 |3 2 2 |1̣ · 3 2 3 |
恨　杀　　　　　　(阮今又根杀)　周巨万　贼畜生，

1 1 3 |2̣ · 1 6̣ |2 1 2 |3 5 3 2 |5 2 3 2 |5 5 |3 2 1 |2 2 2 |0 2 5 |
无人伦　无仁　义，　阮几遭　险为伊人送了　残生。　　任你

5 2 3 5 |5 2 |2 2 5 |3 2 5 |2 5 |3 5 |3 2 1 |2 6 |6 - |
有陶朱的　富贵，难移得苏若兰　一点　贞烈　　心　性。

廿 5 1̇ 5 6 1̇ |6 5 4 - 4 6 6 5 4 6 - ˇ 4 1̇ 6 1̇ - 6 5 - 4 5 3̣ · 2 1 |3 2 - - :||
(任你陶朱富　贵，难移得苏若兰　一点贞烈　　　心　　　性)

# 186. 倒拖船（二）

《喊棚》内场众唱：哇哩嗠

1=♭E 2/4

【一二过散】

引子

廿 3 5 2 |3ⁱ - |（铜锣）
哇 哩 嗠

（一）

2 3 |3 5 |3ⁱ - |1̣ 2 3̣ |2 3 |2 1 |2 - |6̣ 5̣ |
嗠　　哩 哇，　嗠哇哩 哇哩 哇嗠 哇，　哇嗠

6̣ 7̣ |6̣ 5̣ |6̣ 7̣5̣ |6̣ - |5̣ 3̣ |2 3 |6̣ 1 |2ⁱ - ||（铜锣）
哇哩　哇嗠　哇哩嗠哇，　哇哩　嗠哇　哩嗠哇。

唠　　哩　哎，　　哎哩哎，　　哎唠哎，　　唠哎唠哩哎唠，　　哩

哎，　哎唠　哎哩　哎唠　哎哩唠哎，　　哎哩　唠哎　哩唠　哎。　（铜锣）

尾声

唠　　哩哎　唠哎哩，　哎哩唠哎哩唠哎，　唠哩哎。

# 187.锦　　板

《目连救母》郭良唱：叹无常

$1 = {}^\flat E$　$\frac{2}{4}$　$\frac{1}{4}$

【一二过散、过叠、过散】

（打·七｜匡 0｜打·七｜匡 0｜打 0｜七匡七匡｜0七匡）｜2 3 2 3｜2 3 2 3｜

叹

无　常　啰，　　（打·七｜匡 0｜打·七｜匡 0｜打 0｜七匡七匡

0七匡）｜3 2 1｜2 0｜3 5｜3 3 2｜1 2｜2 0｜6·6｜2 2｜3 1｜

（叹　无　常）　为人　忠厚　素性　狂，　汗马　功勋　一旦

2 0｜5 5｜5 5｜1·3｜2 0｜6·1｜3 1｜3 1｜2 0｜6 3｜

空。　左手　拿来　右手　空，　右手　拿到　左手　空。　不见

5 -｜（打·七｜匡 0｜打·七｜匡 0｜打 0｜七匡七匡｜0七匡）｜5 3｜

啰，　　　　　　　　　　　　　　　　　　　不见

3 3 2｜1·3｜2 0｜6·1｜2 2｜3 2 1 6｜2 0｜1 3 2 2｜3 1 2｜

章师　魂魄　茫，　见了　章师　理便　懂，　（魂魄茫阿　理便懂，

234

3 1 2 3 | 1 3 2ˇ | 7777 | 7 5 6 7 | 6 7 6 7 | 6 7 6ˇ | 3 — 3 3 | 6 — |
理便懂阿　魂魄茫)　少不得(阿)　见阎　王。　　　　　见　阎　王

5 —ˇ | (打. 七 | 匡 0 | 打. 七 | 匡 0 | 打 0 | 七匡七匡 | 0 七匡) | 3 2 1 6 |
啰。　　　　　　　　　　　　　　　　　　　　　　叹　无

2 — | 5. 5 3 3 2 | 1 3 | 2 3 2 7 | 6. 1 2. 3 | 2. 1 2 0 | 3 3 |
常，　八十　公公　入花　园，　直入花园　花味香。　花开

3 2 | 1. 3 2 0 | 7 7 | 6 6 | 3 3 | 6 5 5 — | 3 3 | 6 5 |
花谢　年年　有，　手抱　花枝　泪绵绵　　泪绵　绵啰。

5 —ˇ | (打. 七 | 匡 0 | 打. 七 | 匡 0 | 打 0 | 七匡七匡 | (散板)
　　　　　　　　　　　　　　　　　　　0 七匡) | 2 3 2 3
　　　　　　　　　　　　　　　　　　　　　　　　叹

2 3 2 | 2 3 | 6 — | 5 — | (打. 七 | 匡 0 | 打. 七 | 匡 0 | 打 0 | 七匡七匡 |
　无　常啰，

0 七匡) | 卅3 3 6 5 — — — — — 打 | 2/4 匡 咧咧 | 匡 咧咧 | 匡 0 )|
黄狗

1/4 3 | 3 | 3 | 5 | 0 3 3 1 | 2 | 1 6 | 3 | 3 | 0 3 3 1 | 2ˇ 3 1 | 1 |
看见　黄狗　汪汪叫，白狗　赶来　又　来帮，头似　葫

3 | 0 3 3 1 | 2ˇ 2 1 | 2 | 2 | 0 3 3 1 | 2ˇ 3 1 | 3 | 3 | 3 | 3 3 |
芦尾　似枪，　身似冬　瓜　脚似姜，　碰到　好主人，　赏你

3 | 3 | 0 3 3 1 | 2ˇ 3 1 | 3 | 3 | 3 | 0 3 3 3 | 1 | 0 1 | 1 2 | 2 |
一碗　白米汤，碰到　坏主　人　叫　你一夜　到　天光。

卅3. 3 6 3 5 — | 2/4 (打 打打 | 匡 0 | 卅5 5 5 — 2 2 — 6 6 6 1 — |
三个马钱子，　　杀你头，　拿你　见阎王。

2/4 打 0 | 匡 咧咧 | 匡 咧咧 | 匡 0 | 卅5 5 5 — 2 2 — 6 6 6 1 — 2. 3 1 2 3 1 2 —ˇ |
　　　　　　杀你头　拿你　见阎王

2/4 (匡. 七 | 仓 0 ) | 1 1 | 3 5 | 5 1 6 5 | 3 5 | 5 1 2 | 3. 2 1 2 | 0 3 2 | 1 1 | 1 — ‖

235

# 188. 大 嗦 呾

《大出苏》众唱：唠哇唠哩

1=♭E 4/4

【叠拍】

2 3 | 3 2 | 6 2 | 2 5 | 3 1 | 2 ⌐2ⱽ | 2 3 | 3 2 | 6 2 | 2 5 | 3 1 | 3 2 3 | 2 3 1 |
唠哇 唠哩， 阿 哩唠 哇。 唠哇 唠哩， 阿 哩唠 哇。

6 2 | 2 2 | 3 5 | 3 2 | 1 3 | 2 ⱽ | 5 | 3ⱽ2 | 6 2 | 2 5 | 3 1 | 2 ⌐2ⱽ | 2 3 | 3 2 |
唠 哇 唠 哇， 唠哩 阿 哩唠 哇。 唠哇 唠

6 2 | 2 5 | 3 1 | 2 #4 | 3 1 | 2 ⌐2ⱽ | 2 3 | 3 2 | 6 2 | 2 5 | 3 1 | 3 2 3 | 2 3 1 |
哩， 阿 哩阿 哇 唠唠 哇。 唠哇 唠哩， 阿 哩唠 哇。

6 2 | 2ⱽ2 | 3 5 | 3 2 | 1 3 | 2 | 5 | 3 2 | 6 2 | 3 #4 3 2 | 1 3 | 2 ⱽ | 5 | 3ⱽ2 |
唠 哇 唠 哇 哩 唠哩 哇， 唠

6 2 | 2 5 | 3 1 | 2 ⌐2ⱽ | 2 3 | 3 2 | 6 2 | 2 3 | 6 6 | 6 1 | 2 | 2 3 | 3 | 2 3 |
哩 阿 哩唠 哇。 唠哇 唠哩 哩唠 哇。 哩唠 哇哩

1 2 | 3 2 | 1 1 | 3 1 | 2 ⌐2ⱽ | 2 | 2 | 3 | 5 2 | 3 3 | 2 2 | 1 6 | 2 | 5 |
唠哇 哩哇 唠唠 哩唠 哇。 唠 唠 哇， 哩唠 哇 哩阿 哇。 唠

5 2 | 3 | 2 2 | 1 6 | 2 | 2 3 | 3 5 | 2 ⌐ | 3 1 | 2 6 | 2 2 | 0 3 | 3 5 | 2 | 2ⱽ |
里唠 哇 哩阿 哇， 哇 哩 唠 哩唠 哇， 哇 哩唠

2 3 | 3 2 | 5 | 5 | 2 2 | 3 1 | 2 ⌐2ⱽ | 2 | 2 | 3 | 5 2 | 3 | 2 3 | 1 3 |
唠哇 唠哩 唠唠 哩唠 哇。 唠 唠 哇 哩唠 哇哩，

2ⱽ | 5 | 5 2 | 3 | 2 2 | 1 3 | 2 | ₦6 1 | 3 5 | 2 - - - - - - 0 ‖
唠 哩唠 哇 哩阿 哇 唠 里 哇。

236

# 189. 北 调（三）

《岳侯征金》疯僧唱：你作亏心

1=♭E 4/4

【叠拍】

| 3 5 | 5 | 5 5 | 3 5 | 5 1 | 2ˇ | 3.1 | 2 2 | 6 2 | 1 2 | 6 2 | 2 6 | 1 2 |

你 做（你做）亏心 无人 晓，我在 空中 详察 分明。（详察 分明）

| 1 ˇ | 3 5 | 3 5 | 5 5 | 3 5 | 1 1 1 3 | 2 ˇ | 6 2 | 1 2 | 6 1 | 2 3 | 1 ˇ | 3 6 |

那时节 天昏 地暗，日月无 光，莫道 不是 了。 老

| 5 | 5 3 | 5 1 | 2 ˇ | 3 6 | 3 5 | 5 1 | 2 ˇ | 3 3 | 3 5 | 3 5 | 5 1 | 2 |

天（老天）痛伤 情，神鬼 也是 泪 涟。岳家 父子 冤魂 耿耿，

| 2 6 | 6 1 | 2 6 | 6 1 | 2 3 | 1 ˇ | 3 6 | 3 5 | 3 6 | 5 1 | 2 ˇ | 3 6 |

怨气 难伸。（怨气 难伸） 因只 上（因只 上阿）奉佛 旨，化作

| 3 5 | 3 6 | 3 6 | 5 1 | 2 ˇ | 3 2 | 6 | 1 1 | 2 2 | 6 1 | 2 3 | 1 ˇ |

九僧 就把 善恶 说分 明。可知 道 湛湛 青天 难欺 情。

| 3 3 | 5 | 3 5 | 5 1 | 2 ˇ | 6 6 | 6 | 1 2 | 2 2 | 1 2 | 2 6 | 1 2 | 1 ˇ |

有一 日 拿你 见阎 君，那时节 方终 觉醒。（方终 觉醒）

| 3 7 | 6 | 3 5 | 3 5 | 3 1 | 2 ˇ | 3 5 | 3 1 | 2 | 1 2 | 6 6 | 1 1 | 6 1 |

秦桧 妻（秦桧 妻）好不 贤，转眼 两鬓 斑，争名 夺利 空嗟 叹。

| 2 3 | 1 ˇ | 6 3 | 3 5 | 3.5 | 3 1 | 2 | 6 2 | 1 1 | 6 6 | 6 1 | 2 3 | 1 ˇ ‖

到头 来 有事 难逃 闪，自有 空中 神明 见。

# 190. 夜 夜 月

《牛郎织女》众唱：搭鹊桥

1=♭E 4/4

【叠拍】

| 6 2 | 2 | 6 3 | 3 | 2 | 2 | (5 5 | 3 2 | 1 3 | 2) | 3 | 2 | 7 6 |

搭鹊 桥 搭鹊 桥， 冲破 天

| 5 | 6 | (2 2 | 5 5 | 3 2 | 6 1 | 2) | 2 | 3 | 2 | 2 | 3 | 0 |

河 潮， 招 集 百 鸟

| 5 | 5 | 6 | (2 2 | 5 5 | 3 2 | 6 1 | 2 2) | 2 | 3 | 2 | 7 6 | 5 |

闹 云 霄。 翅搭 翅 架

237

7 | 7 6 | (5 5 | 3 2 | 1 3 | 2) | 6 | 3 2 | 5 6 | 0 7 | 6 |

鹊桥，　　　　　莫把　时　间　耽

5 | 7 6 | (5 5 | 3 2 | 1 3 | 2 2) | 6 2 0 1 | 6 0 | 5 5 0 6 |

误了，　　　　　牛女　相会　就在　今

6 0 | 6 2 0 1 | 6 6 | 6 6 6 3 | 2 (5 5 | 3 2 | 7 2 | 3 3) ‖

朝。　(牛女　相会　就在　今　朝)

# 191.念　咒（一）

《目连救母》众唱：急急修

1 = ♭E  1/4

【叠拍散板】

3. 2 1 | 3 2 | - | 5 5 | 3 | 5 | 1 | 3 | 2 | 2 | 6 | 1 | 2 |

阿弥陀佛　　急　急　修　来　急　急　修，　茫　茫　苦

5 3 1 | 2 2 5 | 3 2 | 3 2 | 2 2 | 3 2 1 | 2 |

海易浮沉。　却将　名利　为香　饵，　钓住人心

3 | 1 | 2 2 5 | 5 3 2 | 3 2 | 2 2 | 6 6 1 | 2 | 3 3 |

哪时休？　举世尽从　梦里　过，　何人　肯向死

1 | 2 2 | 5 2 2 5 | 3 #4 3 2 | 1 3 1 3 | 3 2 | 5 2 2 5 | 3 #4 3 2 |

前修？　如其　不修，　如何　肯休？　（如其　不修，

1 3 1 3 | 2 2 | 3 2 1 1 | 1 3 | 3 2 1 | 1 3 3 3 2 |

如何　肯休）。　劝君莫向　许巢　由，　巢由晓得修

2 | 3 3 2 23 1 | 2 | 6 1 | 2 2 | 6 6 6 1 | 2 2 | 2 1 1 6 |

修法，　修到神仙云外游。　南无阿　阿弥陀

2 0 | 6 6 6 1 | 2 | 2 1 1 6 | 2 0 | 2 6 | 2 6 | 2 2 2 ‖

佛，　南无阿　阿弥陀佛，　佛呀佛呀佛佛佛。

238

# 192.念 咒（二）

《三藏取经》三藏念：念起三宝

1=♭E 1/4

【叠拍散起】

（一）

廿 3.21 3 2 - ∨ | 1/4 2 | 5 | 3 | 5 | 2 | 3 | 5 | 5 ∨ | 3 | 3 2 |
阿弥陀佛　　　念 起 三 宝 大 真 宫，　变 山

1 | 3 | 3 | 1 | 3 | 3 ∨ | 2 | 5 | 2 | 3 | 3 | 5 | 5 | 5 ∨ | 3
成 海 海 成 田。　念 起 毫 光 都 去 了，　救

3 3 | 1 | 2 | 6 6 | 6 1 | 2 | 2 | 2 | 2 | 5 | 3 | 1 | 3 | 2 | 2 ‖
出 猿 孙 大 齐 天。　南 无 阿 弥 陀 佛。

【叠拍散起】

（二）

廿 3.21 3 2 - ∨ | 1/4 2 | 5 | 3 | 5 | 2 | 3 | 5 | 5 | 3 | 3 2 |
阿弥陀佛　　　念 起 三 宝 大 真 言，　变 山

1 | 3 | 3 | 1 | 3 | 3 | 2 | 5 | 5 | 5 | 5 | 2 | 2 ∨ | 3
成 海 海 成 田。　念 去 铁 锁 都 污 烂，　救

3 3 | 1 | 2 | 6 6 | 6 1 | 2 | 2 ∨ | 2 | 2 | 5 | 3 | 1 | 3 | 2 | 2 ‖
起 猿 孙 大 齐 天。　南 无 阿 弥 陀 佛。

【叠拍散起】

（三）

廿 3.21 3 2 - | 1/4 2 | 5 | 3 | 5 | 2 | 3 | 5 | 5 ∨ | 3
阿弥陀佛　　　念 起 三 宝 大 真 言，　变

3 2 | 1 | 3 | 3 | 1 | 3 | 3 ∨ | 2 | 5 | 3 | 3 | 2 | 2 ∨ | 2 | 2 3 |
山 成 海 海 成 田。　念 起 催 箍 咒，　催 返

1 | 2 | 6 6 | 6 1 | 2 | 2 ∨ | 2 | 2 | 5 | 3 | 1 | 3 | 2 | 2 ‖
猿 孙 大 齐 天。　南 无 阿 弥 陀 佛。

# 193. 正　慢

《白蛇传》帮唱：家家都来庆端阳

1=♭E

【散板】

卅 3　3　2　-　3　-　2　-　7.6 5 7 6　-　3　-　6　7　6　5.3 2 #4 3　-

家　家　都　　　　来　庆　端　阳

1　3　1　1　6　1　-　5　-　3　2　1　2　7.6 5 7 6　-　5　5　3　-

父　叶　蒲　剑　　挂　　门　　墙。　角　黍

5　-　3　2 7 6 5 7 6.　3　6　7　6　5　3 2 #4 3　-　#4　3　4　3　-

投　　江　悼　高　贤，　　斗　龙　舟

6　-　#4　3　2　-　6　2　-　7.6 5 7 6　-　3　-　#4 3 2　3　1 7 6 7　-‖

男　女　　同　　逝　尝。

# 194. 连　里　慢①

《五马破曹》黄奎唱：恭诣将门

1=♭E

【散板】

卅 2 #4 3　-　1 1 6 5 2 #4 3　-　1　1　-　1　5　3　2　-　1　2　7.6 5ˇ

恭　诣　将　门，　　　　直　共　明　公　　商

7 6　-　5　2 #4 3　-　3　1 1 6 5 2 #4 3　-　#4　3　4　3　-　6　-

议。　劳　玉　步，　来　到　只，　　失　迎　接，

4　3　2　-　6　6　2　6　2　-　7.6 5 7 6　-　3　6　-　#4.3 2　4　3　-　0‖

（望侍郎）勿　得　　怪　　见。

---

① 泉州地方戏曲研究社编"泉州传统戏曲丛书"第12卷《傀儡戏·落笼簿》第142页中，本曲牌名为【正慢】，中国戏剧出版社1999年12月第1版，北京。

# 195.吟 诗 慢

《楚昭复国》潘玉蕴唱：因贪香饵

1=♭E

【散板】

艹 3 3 - 2 ♯4 3 - 6 3 3 5 7 6 - ∨5 6 ♯4 3 2 4 3 -
因贪　香饵　　悔难收，

5 2 - 2 3 5 3 2 6̣ 1 - ∨2 5 3.2̲1̲ ∨1 2 7̣.̲6̣ 5̣ 6̣ -
却向　明君　　　　眼　泪　流。

2 3 - ♯4 3 - 6 3 3 5 7 6 - 5 6 ♯4 3 2 4 3 -
自是　放君　归大海，

2 3 - 2 5 3 2 6̣ 1 - 2 5 3.2̲1̲ 2 7̣.̲6̣ 5̣ 6̣ - 2 3
任教　鳞甲　　　再　　添　筹。　（任教

2 5 3 2 6̣ 1 ∨ - 2 5 - 3.2̲ 1 2 2 7̣.̲6̣ 5̣ 6̣ - 0 ‖
鳞甲　　再　　添　筹）

# 196.金 蕉 叶 慢

《十朋传》王母唱：心内暗寻思

1=♭E

【散板】

艹 3 3 - 3 3 - i̇ 6 5.3̲2̲ 3 - 3 2 1 3 - 2 2 3 5 3 2 - 3 1 2
心内　暗寻思，　　仔今在只，又未知　我媳妇　今何

7̣.̲6̣ 5̣ 7̣ 6̣ - - 5 3 - 3 2 3.5̲2̲ - 6 3 6 i̇ 6 5.3̲2̲ 3 -
值?　　　得见　妈　面，仔闷尽消除，

♯4 4 4 3 - 6 - 4 3 2 - 7̣ 2 2 7̣2̲7̣6̣5̣ 6̣ - 3 6 - ♯4 3 2 ♯4 3 - 0 ‖
不孝仔　　将我妈亲　　觅　　　处。

241

# 197. 美 人 慢

《吕后斩韩》戚妃唱：莺花未老春先往

1=♭E

ƗƗ 6 6 - ⁱ̇ 3 2 7.6̲5̲ 5 | ⁷̲5̲6 - ⁱ̇ 6.5̲3̲5̲7 6 - 2̇ 2̇ 6 ⁱ̇ - 5 ⁱ̇ - 6.5̲3̲6

莺花 未　　　老春先　往，　倚门　　无语

5 - 3 5 - 3 2̲ ⁱ̲ 2 2̇ 2̲ ⁱ̲ 2̲ ♯4̲ 3 - 6 2̲ 6̲ ⁱ̇ - ⁱ̇ 3 2 7.6̲5̲ | ⁷̲5̲6 - ⁱ̇ 6.5̲3̲5

对　　　东风。　　昨夜　梦　　　里　情似

⁷̲5̲6 - 2̇ 2̇ 6 ⁱ̇ - 6 ⁱ̇ 6.5̲3̲6̲5 - 2̇ 5̇ - 3̇ 2̇ 6 6 2̲ 6̲ ⁱ̇ (6̲7̲5̲6̲7̲5̲6 -) ‖

真，　懒对　妆台　　理　　　云鬟。

# 198. 怨 慢

《羚羊锁》

1=♭E 散板

ƗƗ 5 7̲ 6 - 5 7̲ 6 - 2̇ - 7.6̲5̲7 ⁷̲5̲6 - - ⁱ̇ 5 ⁱ̇ ⁱ̇ 6̲ 5̲ 3̲ 2̲ - 5 - 3.2̲1̲2 2

一家　流离　十　七年，　只望早日　　来　相

³̲5̲2 - 5 6 - ⁱ̇ 6̲ - 2̇ - 7.6̲5̲6 ⁷̲5̲6 - - 6 ⁱ̇ ⁱ̇ 6̲ 5̲ 3̲ 2̲ - 5 - 3.2̲1̲2 ³̲5̲2 - - 0 ‖

见，谁知李炎丧　天良，贪图富贵　　弃　妻娘。

# 199. 贤 后 慢①

《楚昭复国》潘玉蕴唱：身居后位

1=♭E

【散板】

ƗƗ 3 3 - 5 - 3 2̲ 7̣̲6̣̲5̣ 5̲ 7.6̲ - 3 ⁱ̇ 6̲ 5̲ 2 ♯4̲ 3 - 1 3 - 3 ⁱ̇ 6̣

身居　后　　　位乜富贵，　妇人　德行

1 - 5 5̲ 3̲ 2 - 1 2̲ 7.6̣̲5̣̲ 7.6̲ - 5 5̲ 3 - 5 - 3 2̲ 7.6̣̲5̣ 7.6̲ - 3 ⁱ̇

谨守　无　　　亏，　母仪　相　　　君　勤致

242

6 5 2 #4 3 - 1̇ 1̇ 5 - 3 5 3 2 - 1 2 7̣.6̣5̣ 7̣ 6̇ - 5 5 5 3 - -
治，　　　勿迷恋　花酒　沉　醉，　早起来

6 6 3 7̣ 6 5 2 #4 3 - 3.2 1 - 5 5 3 2 - 3 1 2 7̣.6̣5̣ 7̣ 6̇ - 2
梳妆完备，　　　谨将　礼法　整宫　闱。　为

#4 3 - 6 4 3 2 - 7̣ 7̣ 2 6 6 - 7̣ 2 7̣.6̣5̣ 7̣ 6̇ - 3 6 - #4.3 2 4 3 - 0 ‖
国　　　担忧，贤内助　度几　无　　愧。

_____

① 本曲牌又名【正慢】，参见泉州地方戏曲研究社编"泉州传统戏曲丛书"第11卷第127页，中国戏剧出版社1999年12月第1版，北京。

# 200. 破 阵 子 慢

《包拯断案》金线女唱：可惜一丛牡丹花

1=♭E

【散板】

卅 3 2 - 7̣.6̣5̣ 7̣ 6̇ - 6 - 1̇ 2̇ 7 6 5 1̇ 6 5 3 - 5 - 3 2 - 1 2 7̣.6̣5̣ 7̣ 6̇ -
可　惜一 （一）　丛　牡　丹　花，

6 2 - 6̇ 2̇ - 7̣.6̣5̣ 7̣ 6̇ - 5 5 5 0 1 2 #4 3 - 3 2 - 7̣.6̣5̣ 7̣ 6̇ - 1̇ 1̇
不寒 不　热 死得快。　从　今 恶见

6 5 3 - 5 - 3 2 1 2 7̣.6̣5̣ 7̣ 6̇ - 2 6 - 6̇ 2̇ - 7̣.6̣5̣ 7̣ 6̇……2 3 5 0 1 2
见　只 花面，割得 寝　食　尽俱废，

#4 3 - 6 - 1̇ 2̇ 1̇ 6 5 1̇ 6 5 4 3 - 3 6 - #4 3 2 2 3 2 7̣.6̣5̣ 6̇ - 0 ‖
形 （形）　容　瘦 又哀。

243

# 201. 湘 子 慢

《取东西川》伏氏唱：曹贼常怀

1=♭E

【散板】

卅 3 6 - 5 6 - 2 3 2 1 2 #4 3 - ∨i 6 5 2 #4 3 - 6 6 5 - 5

曹贼　常怀　废主　　　图，　　　汉家　社

3 - 5 3 2 1 - 3 1 2 1 7.6 5 7 6 - 5 5 3 - 2 #4 3 - 2 3 2

稷　　　不日枯，　　　满朝　文武　皆袖

3 2 1 2 4 3 - i 6 5 2 #4 3 - ∨3 3 - 2 5 - 3 2 1 - 3 1

手，　　　夫妻　难保　　朝

2 7.6 5 7 6 - ∨3 3 2 #4 3 - i 6 5 3 5 3 2 0 3 2 7.6 5 6 - 0 ‖

暮。　夫妻　难保　朝　　　　暮。

# 202. 连 环 慢

《楚汉争锋》刘邦唱：驾入鸿门

1=♭E

【过三撩】

卅 2 #4 3 - 3 7 6 5 3 2 3 - ∨2 1 - 2 5 3 2 - ∨i 2 7.6 5 7 6 -

驾入　鸿门，　　　真是　神仙　景　致。

2 3 - 5 - 3 2 7.6 5 7 6 - i i i 6 5.3 2 #4 3 - ∨3 3 -

事在　心　　头　恶说起，　　　且忍

1 2 7.6 5 7 6 - ∨6 - 2 7 6 - 3 7 6 - 5.3 2 3 - ∨2 6 1 -

苦　　气。　说　好话　去就伊，　　须扮

5 5 - 3 2 - 1 2 7.6 5 7 6 - ∨2 - 6 6 - 3 6 7 6 3.3 2

软弱　　心　性，　果然　是　人君相貌。

3 - ∨#4 4 3 - 4 3 2 - 6 2 - 7.6 5 7 6 - ∨3 6 - #4 3 2 #4

一见　　　令人　爱　　　伊。

（转 1=F 前 3 = 后 2）

3 - ∨2. 5 |4/4 3. 3 2 3 1 6 | 2 - 2. 5 | 3. 3 2 3 2 7 | 6 2 7.6 5 | 6 - ‖

唠哩　唑，　唑哩唠，　　唠哩　唑。

244

（二）品管四空（1＝F）

# 锁 南 枝

《五马破曹》马腾唱：入朝去才返圆

1＝F ⁸₄ ⁴₄

【七撩】

（ 6̣ 6̣ | ⁸₄ 1 ) 1  1 3 2 1 3  2 7̣ 6̣ 5 6 1 | 5  3 2 2 3.  2 5 3 3 2 6 1 |
入 朝 去 才 返 圆， 一 场

1  0  1 3 2 1  3 3 2 7̣  6̣ 5 6 1 | 5  3 5 3 2 1 2 2  ♯4 3 2 2 4 3 |
事 情 恨 切 齿。

3  0  3 3 2 1  2 2  3 1 2 1 6̣ | 1  0  2 2 7̣ 6̣ 2  2 2 7̣ 2 7̣ 6̣ 5̣ 6̣ |
去 见 君 王 面， 说 着 珠 泪

2 3 2 1 6̣ 1.  6̣.  2 7̣ 2 7̣ 6̣ 5̣ 6̣ | 2 3 2 6̣ 6̣ 1.  2 6̣  2 7̣ 2 7̣ 6̣ 5̣ 6̣ |
滴， 恨 奸 臣 要 篡 皇

2 3 2 6̣ 6̣ 1.  2 5 3 3 2 6 1 | 1  0  2 5 3 2 5  5 2 0 5 3 2 |
基。 用 计 除 灭， 显 我 忠

1ᵛ  6̣ 6̣ 6̣ 2 5 5  5 3 2 2 0 5 3 2 | ⁴₄ 1 ( 6̣ 1.  2  6̣ | 1  2 1 2 2 6 6̣ |
义。（用计除灭，即显马 家 忠 义）

2 1 2 2 0 5 3 1 | 2 1 2 2 5 5 | i 6 5 3 6 5 3 | 2 2 2 7̣ 2 5 7̣ | 6̣ - 0 0 ) ‖

# 1. 下 山 虎

《目连救母》傅罗卜唱：三官圣帝

1=♭E  8/4  4/4

【七撩】

$\widehat{6\;5}$ $\overset{\frown}{6\;5}$ 0 $\overset{\frown}{6\;5\;3}$ | 3 $\overset{\frown}{5\;5}$ 0 1 $\overset{\frown}{6}$ $\overset{\frown}{5\;5}$ $\overset{\frown}{5\;6}$ $\overset{\frown}{6\;2}$ 1 ˅

三 官 圣 （圣） 帝，

2 5 3 2 $\overset{\frown}{5\;2}$ 2 $\overset{\frown}{5\;3}$. $\underline{2}$˅1 1 $\overset{\frown}{2\;3}$ $\overset{\frown}{2\;7}$ $\overset{\frown}{6\;2}$ | $\overset{\frown}{1\;7}$ 6 — 6 $\overset{\frown}{6\;6}$1 $\overset{\frown}{2\;2}$ 0 $\overset{\frown}{3\;2}$ $\overset{\frown}{2\;7}$7

听 臣 从 头 拜 禀。

$\overset{\frown}{6\;7}$ $\overset{\frown}{6\;5}$ $\overset{\frown}{3\;5}$7 6. ˅6 $\overset{\frown}{7\;6}$ $\overset{\frown}{5\;7}$6 | 1 $\overset{\frown}{6\;6}$ 0 6 $\overset{\frown}{1}$ $\overset{\frown}{3\;3}$ $\overset{\frown}{2\;3}$ $\overset{\frown}{1\;1}$ $\overset{\frown}{3\;2}$˅

因 为 救 （救） 母

2 5 3 2 $\overset{\frown}{3\;2}$ 2 $\overset{\frown}{5\;3}$. $\underline{2}$˅1 1 $\overset{\frown}{2\;3}$ $\overset{\frown}{2\;7}$ $\overset{\frown}{6\;2}$ | $\overset{\frown}{1\;7}$ 6 — 6 $\overset{\frown}{6\;6}$6 $\overset{\frown}{2\;2}$ 0 $\overset{\frown}{3\;2}$ $\overset{\frown}{2\;7}$7

修 行 暂 违 圣 明，

$\overset{\frown}{6}$ 0 $\overset{\frown}{5\;7}$ $\overset{\frown}{6\;5}$ $\overset{\frown}{6\;6}$ 1 $\overset{\frown}{5\;6}$ $\overset{\frown}{5\;3}$ | $\overset{\frown}{2}$˅2 3 $\overset{\frown}{2\;2}$ $\overset{\frown}{5\;3}$ 2 $\overset{\frown}{7}$ $\overset{\frown}{6\;2}$ $\overset{\frown}{7\;6}$5

伏 望 相 怜 悯。伏 望 垂 灵

$\overset{\frown}{7\;7}$ $\overset{\frown}{6\;7}$ $\overset{\frown}{5\;3}$ 6. ˅3 6 $\overset{\frown}{7}$ $\overset{\frown}{5\;3}$6 | 1 $\overset{\frown}{6\;6}$ 0 6 $\overset{\frown}{1}$ $\overset{\frown}{3\;3}$ $\overset{\frown}{2\;3}$ $\overset{\frown}{1\;1}$ $\overset{\frown}{3\;2}$˅

圣， 一 路 登 （登） 山

2 5 3 2 $\overset{\frown}{5\;2}$ 2 $\overset{\frown}{5\;3}$. $\underline{2}$˅1 3 $\overset{\frown}{2\;3}$ $\overset{\frown}{2\;7}$ $\overset{\frown}{6\;2}$ | $\overset{\frown}{1\;7}$ 6 — 6 $\overset{\frown}{6\;6}$1 $\overset{\frown}{2\;2}$ 0 $\overset{\frown}{3\;2}$ $\overset{\frown}{2\;7}$7

涉 水 愿 得 安 宁。

$\overset{\frown}{6}$ 0 $\overset{\frown}{1\;1}$ $\overset{\frown}{6}$˅$\overset{\frown}{1}$ $\overset{\frown}{5}$ 1 1 $\overset{\frown}{5\;6}$ $\overset{\frown}{5\;3}$ | $\overset{\frown}{2}$˅2 3 $\overset{\frown}{2\;2}$ $\overset{\frown}{5\;3}$ 2 $\overset{\frown}{7}$ $\overset{\frown}{6\;2}$ $\overset{\frown}{7\;6}$5

紧力 只行李 来收 整，经 母 卜 并

$\overset{\frown}{7\;7}$ $\overset{\frown}{6\;7}$ $\overset{\frown}{5\;3}$ 6. ˅6 $\overset{\frown}{7\;6}$ $\overset{\frown}{5\;7}$6 ˅ | 3 2 0 $\overset{\frown}{3\;2}$ 3 $\overset{\frown}{1\;7}$ 6 ˅ $\overset{\frown}{6\;7}$6 5

行， 西 出 阳 （阳） 关 （关）

$\overset{\frown}{5}$˅ $\overset{\frown}{6\;7}$ $\overset{\frown}{6\;6}$ #4 3 6 $\overset{\frown}{4\;6}$ $\overset{\frown}{4\;3}$ $\overset{\frown}{2\;3}$ $\overset{\frown}{2\;3}$ | 4/4 $\overset{\frown}{7}$7($\overset{\frown}{6\;7}$ $\overset{\frown}{5\;6}$ $\overset{\frown}{7\;5}$ | 6 — 0 0) ‖

（关） 无 故 人。

246

# 2.大 圣 乐

《目连救母》益利唱：相公听�说

# 3. 青 牌 歌①

《七擒孟获》孟节唱：何幸丞相

1=♭E 8/4 4/4

【七撩】

6̣ 5̣ 7̣ 5̣ 6̣ 5̣ 3̣ | 8/4 3 2 2 3 6 6 5 3 5 2 3 #4 3 2 1 3 2 7̣ 6̣ | 5̣ 7̣ 6̣ 3 2 2 5 3 2 0 2 7̣ 2 7̣ 6̣ 5̣ 6̣ |
何　幸　丞　　　相　　　轻　玉　（轻玉）

3 3 2 3 1 6̣ 2̣. ˅ 5 3 2 2 5 3 1 | 2 1 2 2 0 3 2 1 1 7̣ 6̣ 6̣ 7̣ 6̣ 5̣ |
步，　　引军　（不汝）亲　　到　（到）

5̣ 6̣ 7̣ 6̣ 6̣ 5̣ 6̣ 3̣ 6̣ 6̣ 4̣ 6̣ 4̣ 3̣ 2̣ 2̣ 3̣ 3̣ | 7̣ 7̣ 6̣ 7̣ 5̣ 3̣ 6̣. ˅ 7̣ 7̣ 6̣ 5̣ 7̣ 6̣ |
甘　（甘）　泉　　所。　　饮　水

3 2 2 3 6 6 5 3 5 2 3 #4 3 2 1 3 2 7̣ 6̣ | 5̣ 7̣ 6̣ 3 2 2 5 3 2 0 2 7̣ 2 7̣ 6̣ 5̣ 6̣ |
恶　涎　　　　随　即　（即）

3 3 2 3 1 6̣ 2̣. ˅ 2 5 2 2 5 3 1 | 2 1 2 2 0 3 2 1 1 7̣ 6̣ 6̣ 7̣ 6̣ 5̣ |
吐，　言语　（不汝）如　　（如）旧　（旧）

5̣ 6̣ 7̣ 6̣ 6̣ 5̣ 6̣ 3̣ 6̣ 6̣ 4̣ 6̣ 4̣ 3̣ 2̣ 2̣ 3̣ 3̣ | 7̣ 7̣ 6̣ 7̣ 5̣ 3̣ 6̣. ˅ 6̣ 6̣ 1 5̣ 6̣ 5̣ 3̣ |
病　（病）　已　　苏。　　些小　名

2̣ 5̣ 3̣ 2̣ 1 3̣ 2̣ ˅ 2̣ 2̣ 3 2 7̣ 5̣ | 7̣ 7̣ 6̣ 7̣ 5̣ 3̣ 6̣. ˅ 5 5 2 2 5 3 1 |
利　　无　（于）心　睹，　　损　人　（不汝）

2 1 2 2 0 3 2 1 2 7̣ 6̣ 6̣ 7̣ 6̣ 5̣ | 5̣ 6̣ 7̣ 6̣ 6̣ 5̣ 6̣ 3̣ 6̣ 6̣ 4̣ 6̣ 4̣ 3̣ 2̣ 2̣ 3̣ 3̣ |
利　（利）己　终　　（终）　　（终）　自

7̣ 7̣ 6̣ 7̣ 5̣ 3̣ 6̣. ˅ 6̣ 6̣ 1 5̣ 6̣ 5̣ 3̣ | 2̣ 5̣ 3̣ 2̣ 1 3̣ 2̣ ˅ 2̣ 2̣ 3 2 7̣ 5̣ |
误。　　方　寸　地，　　作　（于）田

7̣ 7̣ 6̣ 7̣ 5̣ 3̣ 6̣. ˅ 6̣ 6̣ 7̣ 6̣ 5̣ 6̣ | 3 1 2 2 0 3 2 7̣ 6̣ 1 2 6̣ 2 |
圃，　风　月　　为　　（为）朋　风月为朋

6̣ 2 7̣ 6̣ 3̣ 5̣ 6̣ 7̣ 6̣ 2 3 2 2 7̣ 5̣ | 4/4 6̣ (3 5̣ 5̣ 6̣ 7̣ 5̣ | 6̣ - 0 0 )‖
伴　猴　　　兔。

① 本曲牌名又称【排歌】。参见泉州地方戏曲研究社编"泉州传统戏曲丛书"第12卷第315页，中国戏剧出版社1999年12月第1版，北京。

248

# 4. 森 森 树

《三藏取经》齐天唱：听阮说

# 5.薄眉序

《入吴进赘》孙权、刘备、吴氏对唱：皇叔汉宗亲

250

# 6. 一 封 书

《白蛇传》白娘子、许仙对唱：谢恩人

1=♭E 8/4

【七撩散起】

（白娘子唱）谢 恩 人　（于）有 好

意，自 愧 薄（薄）筵 失

（失）礼 仪。（许仙唱）感 小

姐 挂 心 意，厚 礼 款 待

当 不 （不）起。难 得

恩 （恩）人 来 （来）到

只，撞 开 肺 腑（撞 开 肺 腑）

心 欢 （心 欢）喜。（白娘子唱）郎 君 （于）昨

日 冒 雨 离 归，使 阮

感（感）激 在 （在）心 底。

251

# 7.五 更 子①

《包拯断案》金线女唱：望大人

1=♭A 8/4

【七撩散起】

廿 $\widehat{6}$ $\stackrel{\cdot}{6}$ $\stackrel{\cdot}{2}$ $\stackrel{\cdot}{6}$ 1 - 0 1 $\widehat{3}$ $\widehat{3}$ $\widehat{2}$ $\widehat{7}$ $\widehat{6}$ $\widehat{2}$ $\widehat{7}$ $\widehat{6}$ | 5 $\widehat{3}$ $\widehat{5}$ $\widehat{7}$ $\widehat{6}$ $\widehat{1}$ $\widehat{6}$ 1 $\widehat{6}$ $\widehat{7}$ $\widehat{6}$ $\widehat{5}$ $\widehat{3}$ $\widehat{6}$ $\widehat{5}$ |

望大人 （于）听 说 起， 阮身正是

$\widehat{3}$ $\widehat{5}$ $\widehat{3}$ $\widehat{2}$ $\widehat{2}$ $\widehat{3}$ 1 $\widehat{3}$ $\widehat{2}$ $\widehat{7}$ $\widehat{6}$ $\widehat{7}$ $\widehat{5}$ $\widehat{6}$ $\widehat{1}$ | 5 3. $\widehat{3}$ $\widehat{2}$ $\widehat{3}$ $\widehat{1}$ $\widehat{2}$ $\widehat{3}$ $\widehat{5}$ $\widehat{3}$ $\widehat{2}$ $\widehat{1}$ $\widehat{2}$ $\widehat{1}$ $\widehat{7}$ |

千 （于）金 身 己。

$\widehat{6}$ $\widehat{7}$ $\widehat{6}$ $\widehat{5}$ $\widehat{3}$ $\widehat{5}$ $\widehat{5}$ 6. 7 $\widehat{6}$ $\widehat{7}$ $\widehat{5}$ $\widehat{3}$ $\widehat{5}$ 6 | 1 $\widehat{6}$ $\widehat{3}$ $\widehat{5}$ $\widehat{2}$ $\widehat{1}$ $\widehat{7}$ $\widehat{6}$ 2 $\widehat{2}$ $\widehat{2}$ $\widehat{7}$ $\widehat{2}$ $\widehat{7}$ $\widehat{6}$ $\widehat{5}$ $\widehat{3}$ $\widehat{5}$ |

可恨 妖 怪

$\widehat{6}$ $\stackrel{\cdot}{2}$ $\stackrel{\cdot}{2}$ $\stackrel{\cdot}{6}$ 1 - 2. 7 $\widehat{6}$ $\widehat{2}$ $\widehat{7}$ $\widehat{6}$ | 5 $\widehat{3}$ $\widehat{5}$ $\widehat{5}$ 6. 1 $\widehat{7}$ $\widehat{6}$ $\widehat{5}$ $\widehat{3}$ $\widehat{5}$ 6 |

起 怯 （起 怯） 意， 变阮

$\widehat{1}$ $\widehat{6}$ $\widehat{3}$ $\widehat{5}$ $\widehat{2}$ $\widehat{1}$ $\widehat{7}$ $\widehat{6}$ $\widehat{2}$ $\widehat{2}$ $\widehat{2}$ $\widehat{7}$ $\widehat{2}$ $\widehat{7}$ $\widehat{6}$ $\widehat{5}$ $\widehat{3}$ $\widehat{5}$ | $\widehat{6}$ $\stackrel{\cdot}{6}$ $\stackrel{\cdot}{2}$ $\stackrel{\cdot}{6}$ 1 - 2. 7 $\widehat{6}$ $\widehat{2}$ $\widehat{7}$ $\widehat{6}$ |

模 样 一 般 （于） 无

5 $\widehat{3}$ $\widehat{5}$ $\widehat{5}$ 6. 1 $\widehat{6}$. 7 $\widehat{6}$ $\widehat{1}$ $\widehat{5}$ | $\widehat{6}$ 0 $\widehat{2}$ $\widehat{5}$ $\widehat{3}$ $\widehat{2}$ $\widehat{3}$ 1 $\widehat{3}$ 2 $\widehat{6}$ $\widehat{6}$ |

二。 （合）凭 公 断， ［凭 （于） 公

1 $\widehat{6}$ $\widehat{2}$ $\widehat{6}$ $\widehat{2}$ $\widehat{1}$ $\widehat{6}$ 1 1 2. 7 $\widehat{6}$ $\widehat{2}$ $\widehat{7}$ $\widehat{6}$ | 5 $\widehat{3}$ $\widehat{5}$ $\widehat{5}$ 6. 3 $\widehat{6}$ $\widehat{7}$ $\widehat{5}$ $\widehat{3}$ $\widehat{5}$ 6 |

断] 为阮辨明 只 代 志， 鱼目

$\widehat{1}$ $\widehat{6}$ $\widehat{3}$ $\widehat{5}$ $\widehat{2}$ $\widehat{1}$ $\widehat{7}$ $\widehat{6}$ $\widehat{2}$ $\widehat{2}$ $\widehat{2}$ $\widehat{7}$ $\widehat{2}$ $\widehat{7}$ $\widehat{6}$ $\widehat{5}$ $\widehat{3}$ $\widehat{5}$ | $\widehat{6}$ $\stackrel{\cdot}{6}$ $\stackrel{\cdot}{2}$ $\stackrel{\cdot}{6}$ 1 - 2. 7 $\widehat{6}$ $\widehat{2}$ $\widehat{7}$ $\widehat{6}$ |

混 珠 瞒 眛 （于） 天

5 $\widehat{3}$ $\widehat{5}$ $\widehat{5}$ 6. 1 $\widehat{7}$ $\widehat{6}$ $\widehat{5}$ $\widehat{3}$ $\widehat{5}$ 6 | 1 $\stackrel{\cdot}{6}$ 0 $\stackrel{\cdot}{6}$ 1 $\widehat{3}$ $\widehat{3}$ $\widehat{2}$ $\widehat{3}$ 1 1 $\widehat{3}$ 2 |

理， 恳 求 碎 （碎） 斩

2 $\widehat{2}$ $\widehat{2}$ $\widehat{2}$ $\widehat{2}$ $\widehat{7}$ $\widehat{6}$ 1 $\stackrel{\cdot}{6}$ $\stackrel{\cdot}{6}$ 0 $\widehat{2}$ $\widehat{7}$ $\widehat{6}$ | 5 $\widehat{2}$ $\widehat{2}$ $\widehat{2}$ $\widehat{2}$ $\widehat{7}$ $\widehat{6}$ 1 $\stackrel{\cdot}{6}$ $\stackrel{\cdot}{6}$ 0 $\widehat{2}$ $\widehat{7}$ $\widehat{6}$ | 5 - ）‖

（恳求碎斩） 贼 妖 精。恳求碎斩 贼 妖 精。

---

① 本曲唱词为《包拯断案》改编剧目的唱词。

# 8. 红绣儿 ①

《临潼斗宝·警变》伍员唱：朦胧梦内

1 = ♭A  8/4  4/4

【七撩散起】

卅 6 2 - 1 6 5 3 - | 8/4 6 6. 6 5 6 2 3 2 3 1 6 1 6 5 1
朦 胧 梦 内　　　乜 怪 (慢) 异，

1 6 5 3 ˅ 6 1 6 7 5 7 6 ˅ | 6 2 7 6 7 5 6 7 6 - 3 6 5 3 |
我 梦 见　　虎 狼　　吃 血 来

6 6 #4 3 6 3 4 2 7 7 6 7 5 5 7 6 | 6 6 5 3. ˅ 6 7 6 5 7 6 ˅ |
相 争。　　　　　未 知

6 2 7 6 7 5 6 7 6 ˅ 6 6 5 3 | 6 6 6 3 6 #4 3 7 7 6 7 5 5 7 6 |
吉 凶 (吉 凶) 再 哼?

6 6 5 3. ˅ 3 5 3 2 7 6 | 7. 6 3 #4 2 2 7 6 7 6 0 3 3 |
轩 辕 黄 帝, 梦 游

6 6. 5 3 6 5 6 3 5 0 5 3 5 3 2 | 5 3 2 #4 3. ˅ 2 6 7 2 7 6 |
华 胥 天 下 治。 仔 细 思 量,

3 5 6 6 0 2 7 7 6 #4 3 6 6 7 5 #4 | 3 ˅ 6 6 2 6 1 - 2. 7 6 2 7 6 |
共 (共) 伊 难 (难)

5 3 3 0 2 6 1 2 2 2 7 6 | 3 5 6 6 0 2 1 7 6 3 3 0 1 6 5 | 4/4 6 (7 7 6 7 6 5 3 5 | 6 - 0 0) ‖
比。 仔 细 思 量 共 (共) 伊 (是 实) 难 比。

---

① 本曲在泉州地方戏曲研究社编"泉州传统戏曲丛书"第11卷第90页中曲牌名称为【红衫儿】。

253

# 9.罗带儿

《李世民游地府》李世民唱：领朕旨

1=♭A 8/4 4/4

【七撩散起】

廿6 5 6 - 6 3 - 6 6 3 6 - 6 5 6 6 0 6 5 6 5 3 | 3 7 6 7 5 5 6. 1. 6 5 6 1 6 1 |

领朕旨 即便 起程，　　　　　　　　　　阴

6 2 7 6 7 5 6 7 6. 6 5 6 5 3 | 6 6 6 ♯4 3 3 4 2 3 4 3 2 3 6 7 6 5 5

司 地　　　非比 凡 (凡)　　　尘。

3 7 6 7 5 5 6. 1. 6 5 6 1 6 1 | 6 2 7 6 7 5 6 7 6 3 5 6 6 ♯4 3

见　　十 王　　(为朕)顿首

6 6 6 ♯4 3 3 4 2 3 4 3 2 3 6 7 6 5 5 | 3 7 6 7 5 5 6. 1 6 1 6 |

拜　　禀，　　　　　进 瓜果

6 2 7 6 7 5 6 7 6 0 6 6 5 3 | 6 6 6 ♯4 3 3 4 2 3 4 3 2 3 6 7 6 5 5

表 朕　　(表朕) 虔　　诚。

3 7 6 7 5 5 6. 1. 6 5 6 1 6 1 | 6 2 7 6 7 5 6 7 6 0 3 6 6 5 |

再　　拜 崔 爷 大 人，　(说伊)深

6 6 6 ♯4 3 3 4 2 3 4 3 2 3 6 7 6 5 5 | 3 7 6 7 5 5 6. 6 2 2 2 7 6 |

恩　　情　　　　刻骨

3 5 6 6 0 2 1 7 6 5 3 3 6 7 5 ♯4 | 3 6 6 2 6 1 - 2. 7 6 2 7 6 |

铭　(铭) 心　　当 报 (于) 卜

5 3 5 7 6. 7 6. 7 6 5 | 6 0 2 5 3 2 3 1 2. 7 6 2 | 6 1 2 6 1 - 2. 7 6 2 7 6 |

尽。 (合)速 回 命，(速 于 回 命)封赏 事 非

5 3 3 2 2 6 2 2 2 7 6 | 3 5 6 6 0 2 1 7 6 5 3 3 3 5 | 4/4 6 - 0 0 ‖

轻， 显 祖 荣 宗 (返来) 继　(继) 世 恩 荣。

254

# 10.四 换 头

《岳侯征金》韦后唱：苦难言

1=♭A 8/4

【七撩散起】

廿3 - 5 3 2 1 6 1 - 5 3 2 1 2 7 5 6 - 0 5 1 6 7 6 5 3 6 5 |
苦 难 言、 (于)当 初

8/4 3 5 3 2 2 3 5 2 5 3 2 1 6 1 | 5 3 3 5 3 2 1 3 2 2 7 6 5 3 5 |
事, 山 河 社 (社) 稷 变

6 1 3 2 7 6 7 5 1 2 7 6 5 6 5 3 | 5 3 2 2 3. 3 - 3 5 3 2 |
(变) 丘 墟。 亡 国

1 3 3 2 7 6 5 6 1. 6 5 6 5 3 | 5 3 2 2 3. 1 5 6 7 6 5 |
君, 舍 当 死, 耻 向 江 山

6 6 5 3 2 3 - 5 5 3 ♯4 3 2 1 2 | 5 5 3 2 2 3. 2 5 3 2 1 6 1 |
再 出 (再 出) 师。 祖 宗

5 3. 5 3 2 1 3 2 2 7 6 5 3 5 | 6 1 3 2 7 6 5 1 2 1 6 5 6 5 3 |
基 (基) 业 无 (无) 挂

5 5 3 2 2 3. 1 1 6 6 5 | 3 5 6 5 3 7 5 3 2 2 3 2 1 |
虑, 戴 天 冤 恨(戴 天 冤 恨)

2. 7 6 1 3 3 2 - 0 5 5 | 6 1 1 6 1 5 1 1 5 6 5 3 |
不 寻 (不 寻) 思。只 为 我 一 把 臭 骨

5 3 2 2 3. 2 3 2 1 2 7 6 | 1 3 2 7 6 1 5 5 6 1 0 5 6 5 3 |
头, 归 国 卜 何 如? 全 无 英 明 (于)勇

5 3 2 2 3. 1 2 3 1 2 7 6 | 1 3 2 7 6 1. 2 5 3 2 1 6 1 |
决, 又 无 高 举, 姑 息

5 5 3 3 5 3 2 1 3 2 2 7 6 5 5 | 6 1 3 2 7 6 5 1 2 7 6 5 6 5 3 |
忍 (忍) 辱 非 (非) 男

255

## 11.降黄龙滚

《七擒孟获》孟获唱：三江城破

1=♭A 8/4 4/4

【七撩散起】

卅1 1 - 2 6 1 3 2 - XX 2235321217 | 8/4 6765 35 76. 2533 2276 |

三 江 城 破， 见 说

5 3 66 0 2 1 76. 5 3 3 6. 75 #4 | 3 66 2 61 - 2. 76 2 76 |

心 （心） 如 如 刀 （于） 刀

5 3 5 7 6. 3 5 3 53 2 | 5 3 2 4 3. 2 5 3 3 2276 |

割。 蜀 兵 势 大， 一 到

3 5 66 0 2 1 76. 5 3 36. 75 4 | 3 66 2 61 - 2. 76 2 76 |

如 （如） 水 （于） 崩 （崩）

5 3 5 7 6. 6 7 6 5 76 | 1 63521 76 2 6 77 6 65 |

沙。 抄 肠 搅 肚 （抄肠搅肚）

6 (7 6) 5 7 65 66 01 56 53 | 2 532 13 2. 66 1 56 53 |

无 摆 （无 摆） 拔。 望 夫

25 32 13 2. 2 2 3 2 75 | 7 7 65 3 6. 6 6 75 36 |

人， 准 为 我 生 擒

25 32 3 16 1 2 0 26 | 26 12 1 76 1 76 01 56 53 |

诸 葛，（生擒诸葛） 即 会 消 得

3 0 6 76 56 1 56 53 | 2 53 2 13 2. 6 76 576 |

冲 天 （于）恨（于） 化。 （生擒

25 32 3 161 2 0 26 | 26 12 1 76 1 7 66. 3 5 | 6 (17 6765 35 | 4/4 6 - 0 0) ‖

诸 葛 生擒诸葛 即会消 得冲天恨 化)

256

# 12. 眉 娇 序①

《刘祯刘祥》刘祯唱：今旦返家山

1=♭A 8/4

【七撩散起】

卅2 ̣6 ̣2 1 - 1 | 6. 5 ̲3 5 2 | ̣6 1 - ˇ6 5 6 6 0 6 5 6 5 5 |

今 旦 返 家 山，

3 ̲♯4 ̲3 ̲2 1 ̲2 ̲2 3. ˇ6 | 5. 7 ̲6 ̲3 5 | 3 5 6 5 5 3 2 3. 2 ̲1 ̲3 ̣2 ̣6 |

身 受 朝 廷

1 ˇ3 3 ̲1 ̲1 ̲3 ̣2 | 1 7 ̲6 ̲7 ̲6 ̲5 3 5 | ̣6 7 ̲6 ̲7 ̲5 5 6 6 | 1 2 1 7 ̲6 ̲7 ̲6 ̲5 |

武 职 (武 职) 官。 出 入

5 ̲3 5 5 0 1 ̣6 | 1. 6 ̲5 ̲6 ̣6 ̣2 1 | 1 ˇ1 1 3 ̲1 ̲1 ̲3 ̣2 | 1 7 ̲6 ̲7 ̲6 ̲5 3 5 |

兵 (兵) 马 挂 (挂) 金

6 7 ̲6 ̲7 ̲5 5 6. ˇ | 1 2 1 7 ̲6 ̲7 ̲6 5 6 | 5 ̲3 5 5 0 1 ̣6 | 1. 6 ̲5 ̲6 ̣6 ̣2 1 |

鞍， 受 俸 禄 (俸 禄)

1 ˇ1 1 2 ̲3 ̲1 ̲3 ̣2 | 1 7 ̲6 ̲7 ̲6 ̲5 3 5 | 6 7 ̲6 ̲7 ̲5 5 6. ˇ | 1 2 3 1 7 ̲6 ̲7 ̲6 5 6 |

(掠) 门 风 (来) 改 换。 愿

5 ̲3 5 5 0 1 ̣6 | ̣6. 7 ̲5 ̲6 ̣6 ̣2 1 | 1 3 5 ̲3 ̲1 ̲1 ̲3 ̣2 | 1 7 ̲6 ̲7 ̲6 ̲5 3 5 |

高 (高) 迁 紫 袍 金 腰

6. 7 ̲6 ̲7 ̲5 5 6. | 1 2 3 1 7 ̲6 ̲7 ̲6 5 6 | 5 ̲3 5 5 0 1 ̣6 | 1. 6 ̲5 ̲6 ̣6 ̣2 1 |

带。 (合) 相 劝 (劝) 酒

1 ˇ3. ̲♯4 ̲3 ̲1 ̲1 ̲3 ̣2 | 1 7 ̲6 ̲7 ̲6 ̲5 3 5 | 6 7 ̲6 ̲7 ̲5 5 6 ˇ 7 5 | 6 6 7 ̲6 ̲5 6 |

深 饮 卜 乾 盏， (于) 大 家

5 ̲3 5 5 0 1 ̣6 | 1. 6 ̲5 ̲6 ̲6 ̲6 ̲2 1 | 1 ˇ2 3 2 2 5 3 - 2 ̲3 ̲2 1 |

相 (相) 庆 心 喜

5 3 2 ̣3 ̣2 ̣7 ̣6 ̣1 ̣5 ̣6 1 1 0 2 1 2 1 7 | 6 7 ̲6 ̲5 3 5 5 6 7 5 | 6 - 0 0 ‖

欢。

---

① 本曲牌名另称【薄眉序】。参见泉州地方戏曲研究社编"泉州传统戏曲丛书"第12卷424页，中国戏剧出版社，1999年12月第1版，北京。

# 13. 梧 桐 树

《五路报仇》刘备唱：恍惚心神乱

1=♭A  8/4 4/4

【七撩散起】

卅2 26̣1 - 27̣6̣276|8/4 5 ⌵2 2̣6̣1 - 2.7̣6̣276|5 3̣576. ⌵7 76̣576|
恍惚　　心神　　乱，夏苦　又生　烦。　切恨

163̣52̣176̣2 22̣7̣27̣6̣5̣7|6 ⌵2 2̣6̣1 - 2̣7̣6̣276|5 3̣576. ⌵7 76̣576|
曹　操，　　恼杀（于）孙　权。　不平

163̣52̣176̣2 22̣7̣27̣6̣5̣7|6 ⌵66̣2̣6̣1 - 2.7̣6̣276|5 3̣576. ⌵1 67̣576|
江　南，　　未足（于）心　愿。　想朕

163̣52̣176̣2 22̣7̣27̣6̣5̣7|6 ⌵66̣2̣6̣1 - 2.7̣6̣.276|5 3̣576. ⌵3 5 65 32|
寿　数　　想朕（于）寿　数尽，是

3 2 1 - 1.2̣35̣32̣12̣1̣5|6 - 0 2 7̣6̣ 2 2276|5̣366 2̣1̣7̣6̣53 6754|
非　　　　　终（于）不　管，　终 不 管。

3 ⌵66̣2̣6̣1 - 2.7̣6̣276|54̣3 0̣1 2̣6̣ 2 22̣76|5̣366 2̣1̣7̣6̣53 63 5|
须召（于）孔　明，　托孤守蜀　川。　托孤 守蜀

4/4 6̣ - (5 5|5 - 3 3|3. 2̣1 1|2 32̣17̣ 6̣|5̣ - 0 0)‖
川。

# 14. 绣 停 针

《孙庞斗智》苏夫人唱：生死大数

1=♭A  8/4 4/4

【七撩散起】

卅3 2 - 1 6̣ 1 332 - 22̣353̣2̣12̣1̣7|8/4 676̣5 3̣5 56. 0 0 0 0|
生死 大　数，　　　　　　　　　　　　（和曲）

8/4(3̣2 2̣36̣ 5 - 0 55̣32|
（帮唱）生　　　生死

258

# 15. 啄 木 儿

《入吴进赘》吴氏、孙权、乔宰公唱：念老身仅生一女

1=♭A 8/4

【七撩散起过散】

卅 132- 61- 226 1- 6566015655343212223.6 15665 ｜
念老身 仅生 一女， 聪明

3 565532 5 013231 ｜ 2.761332161232 2765 ｜ 776755 6.3321 65 ｜
贤 达贤达类诸 子。(孙权、乔宰公唱)丹山鸾须待

5355 161 56621 ｜ 1 66553 1 116165 ｜ 5355 2166 56621 ｜
凤 侣。 (吴氏唱)敢把婚姻

11 31132 11676535 ｜ 11655 6 13132 1 6 ｜ 1 5556 13132 1 6 ｜
妄相 (妄相) 许。(孙权、乔宰公唱)来 (来)日堂堂

16- 223 51156 ｜ 6 121 653 55 653 ｜ 2 2223.3 5-32 ｜
上。(吴氏唱)待阮亲 (亲) 一视， 英雄

231.1 23 33612 ｜ 2 33232766 21 276 ｜ 5 3566 11 6165 ｜
入 (入)眼我子便 (便) 配 (配)许， 倘若

5355 2161 56621 ｜ 1 2232253- 2321 ｜ 31332321661102 1211 ｜
庸 (庸)才 任区 处。

67655 35 56756 卅6 2 1- 66- 5 1 6.5357 6- ｜
图复 荆州 无高 举。

2 2621- 66- 5 1- 6.5357 6- 2621- ｜
(孙权、乔宰公唱)敢把 婚姻妄(于)相 许。(吴氏唱)可恨

61 65365 5- 2 5- 32 6 ∨6 261-(675 6756- )‖
周瑜 贼 竖子。

260

# 17.太 师 引

《辕门射戟》刘备唱：听此话心焦躁

1=♭A  4/4

【三撩】

(6  17 676 5 3 5 | 6 - )6  17 | 6.5 3 5 6 2 17 | 6.5 3 5 5 7 6 ˇ|
　　　　　　　　　(刘备唱)听 此　　话　　我 今 听 此　话

3.5 3 5 2 3 | 2 1 6 1 2 16 7 | 6.5 3 5 5 7 6 | 6 0 1 - |
心　　　　焦　　躁，　　　　　　　　　　　果

6.1 5 6 2 | 3 - 5 76 5 | 7 65 36 #42 | #42 3 4 3 4 43 | 3 0 1 - |
然　　　有 此　不 测 灾　祸。　　　　　　巨

6.1 5 6 2 | 3 - 5 76 5 | 7 65 36 #42 | #42 3 4 3 4 43 | 3 ˇ3 - 3 |
耐　　　吕 布　贼 不　仁，　　　　　　不 念

6.7 6 7 65 | 3 3 65 3 | 3 0 2 1 | 3 1 612 | 2 ˇ5 3 #42 |
咱　　　兄　弟　　恩 情 好。

3 0 16 | 2 - 16 | 2 35 7 76 ˇ| 3 6 3 3 67 | 6.5 3 5 5 7 6 |
(关羽唱)都 是 你，都 是 你　　　吃 酒 失 错，

6 0 1 - | 6.1 532 4 | 3 - 5 76 5 | 7 7 65 36 7 #43 | #42 3 2 3 4 43 |
致 惹　　奸雄 谋 只 计　策。

3 0 15 | 6 3 5 15 | 6 35 5 7 6 | 66 - 3 | 6 35 5 7 6 | 6 ˇ6 - 6 |
失 徐 州(你今)失 徐 州　　陷 了 二 嫂，　　汝 此

3 3 3 56 | 3 - 5 #43 | 3 0 2 - | 3 212 | 2 5 3 52 #4 | 3 - 00 ‖
罪 过(今卜)何 处　　可　逃？

262

# 18. 地　锦

《羚羊锁》李良佐唱：年少英雄有志量

1=♭A　4/4

【三撩】

$\widehat{2\ {}^{\#}4}$ | 3 - 0 3 2 1 | 6 2 3 2 2 | 3 0 2 5 2 3 ${}^{\#}4$ | 3 2 ${}^{\#}4$ 3 2 1 6 1 | 2 - 6 3 |

年少　　　　　　　　　　（年少）　　英雄　　有志

3 2 0 3 2 1 | 6 2 3 2 2 | 3 2 3 2 3 ${}^{\#}4$ | 3 2 ${}^{\#}4$ 3 2 1 6 1 | 2 5 3 2 5 3 2 |

量，　　　　　　　平生　　侠义　　的心

3 2 2 7 6 5 3 | 6 3 5 2 3 ${}^{\#}4$ | 3 2 ${}^{\#}4$ 3 2 1 6 1 | 2 0 6 6 | 3 2 0 3 2 3 1 |

肠。　　番冠　　无知　　来犯界，

6 2 3 2 2 2 | 3 ${}^{\#}4$ 3 2 1 3 | 2 7 6 7 6 5 5 | 6 - 5 3 | 3 ${}^{\#}4$ 3 2 1 3 |

尽忠　报　国　　守边　疆。（尽忠

2 7 6 7 6 5 5 | 6 - 2 6 1 | 2 - (2 5 3 2 | 0 5 3 2 3 5 1 6 | 2 3 2 1 6 6 | 3 5 3 2 1 6 | 2 -) ‖

报　国　　守边　疆）

# 19. 正　　慢

《白蛇传》帮唱：家家都来庆端阳

1=♭E

【散板】

卅 3　3　2 - 3 - 2 - $\underline{7.6}$ $\underline{5\ 7}$ 6 - 3 - 6 7 6 $\underline{5.3}$ $\underline{2\ 4}$ 3 -

家家　都　　　来　庆　端阳，

1 3 1 1 $\dot{6}$ 1 - 5 - 3 2 1 2 $\underline{7.6}$ $\underline{5\ 7}$ 6 - 5 5 3 -

父叶蒲剑　挂　　门　　墙。　角黍

5 - 3 2 $\underline{7\ 6\ 5}$ $\underline{7\ 6.}$ 3 6 7 6 5 $\underline{3\ 2}$ ${}^{\#}4$ 3 - ${}^{\#}4$ 3 ${}^{\#}4$ 3 -

投　　江　悼　高贤，　　斗龙舟

6 - ${}^{\#}4$ 3 2 - $\dot{6}$ 2 - $\underline{7.6}$ $\underline{5\ 7}$ 6 - 3 6 - ${}^{\#}4$ 3 2 3 $\underline{1\ 7\ 6}$ $\dot{7}$ -‖

男女　　　同　　逝尝。

263

# 20. 北 下 山 虎

《牛郎织女》七仙女唱：明月浮沉

1=♭A  4/4

【三撩】

2 3 2 | 2 3 5 3 2 7 6 | 5 3 5 6 - 6 1 | 2 2 2 7 7 6 | 6 0 6 6 5 6 | 2 3 2 7 6 1 6 1
明 月 　　浮 沉 　隐 在 云 　间，　　　　星 光 闪 闪

5 1 6 7 6 5 3 5 | 3 3 3 6 6 5 | 5 6 6 1 5 6 | 5 1 6 0 6 5 3
流 水 潺 　　　潺，　　风 吹 来 荷 花 摇 摆 （于）香

2 3 3 3 2 2 3 2 | 2. #4 3 3 2. 1 6 1 | 2 2 2 7 6 | 3 5 3 6 5 3
飘，　　水 上 鸳 鸯 任 回 　旋。　　　愿 学 比 翼

1 1 6 5 5 7 6 | 6 3 3 2 | 2 1 2 6 2 | 1 2 2 6 1 | 2 3 2 2 7 6
鸟，　　双 飞 　　双 宿 在 许 天 涯 海 　边。

6 - 5 2 3 2 | 1 6 5 5 1 5 6 | 0 6 5 6 3 5 | 5 1 1 6 7 6 5 3 5 | 3 3 3 6 6 5
就 学 许 世 上 男 女 情 侣 双 双 （于）对 　对，

5 2 3 3 2 | 2 1 2 - | 1 6 0 6 1 | 2 2 2 1 7 6 | 6 0 3 6 6
人 间 　欢 乐 　夫 唱 妇 　随。　　　奈 何

3 6 6 2 1 6 | 2 ³⁄₂ 0 6 2 6 | 6 1 0 6 1 | 5 1 6 5 6 3 5 | 5 1 6 7 6 5 3 5
人 天 相 阻 　隔，愿 留 在 人 间，阮 今 不 爱 　（于）回

3 2 6 2 6 | 6 1 - 6 1 | 5 1 6 5 6 3 5 | 5 1 6 7 6 5 3 5 | 3 3 3 6 6 5 | 5 -
归。阮 愿 留 在 人 间，阮 今 不 爱 　（于）回 　归。

# 21. 红 芍 药 ①

《五马破曹》马超唱：苦煞人天无端祸

1=♭A  4/4

【三撩】

( 6 1 7 6 5 3 5 ) | 6 6 - 3 | 6. 5 3 5 7 7 6 | 6 - 1 - | 6. 1 5 6 2
苦 煞 人 天，　　　无 　端

3 - 5 7 6 5 | 7 6 #4 3 6 4 2 | 3 2 2 3 #4 3 | 3 - 1 6 | 1 6 1 6 7
（端）祸，　目 前 　见。　　千 万 恨 （千 万

264

6 5 3 5 5 7 6 | 3 3 7 6 | 6.5 3 5 5 7 6 | 6 3 - 6 | 3 5 5 6 |
恨)　　　　　曹操太相　欺，　　　力我一家都杀

6 - 1 1 | 1 6 5 3 1 | 1 6 5 5 7 6 | 6 - 3 3 | 6.5 3 5 5 7 6 | 6 5 - 6 |
死。切得我（切得我）　　　　头举不起。　　　　双眼

3 6 5 3 | 6 - 5 3 3 - 2 1 | 3 1 6 1 2 | 2 5 5 3 5 2#4 | 3 - 0 0 ‖
泪淋　　恰是　　春雨滴。

① 本曲牌在泉州地方戏曲研究社编"泉州传统戏曲丛书"第12卷第15页中称为【赚】，曲文略有差异。

# 22.雁 过 滩

《织锦回文》苏若兰唱：从君一去绝断信音

1 = ♭A　4/4　2/4

【三撩】

(6 1 7 6 7 6 5 3.6) | 5 7 6 2 7 6 5 7 6 | 2 3 3 3 2 3 2 7 6 | 5 7 6 2 7 6 5 5 7 6ˇ5 |
　　　　　　　　从君　　一（于）去　　绝断　　信

3 2 3 2 3 1 1 3 2 | 2 0 5 6 5 6 | 2 3 2 7 6 7 6 5 | 1 7 6 7 6 7 6#4 3 |
音，　　　　蓝桥　路　远（于）水都　又

7 6 7 6 7 5 5 7 6 | 6 0 2 5 3 1 | 2 3 1 7 6 7 5 6 | 1 | 5 3 5 2 5 3 2 |
深。　　　　未知（于）君身　　好　共（于）

3 1 2 1 7 6 | 6 0 5.7 6 | 2 7 6 5 5 7 6 | 6 7 6 5 6 5 6 |
怯，　　　为君割吊　　　阮为君恁

2 3 2 7 6 1 6 7 6 | 5 1 7 6 7 6 5 3 6 | 3 3 3 6 6 5ˇ | 6 5 3 3 |
割　吊得阮忘食废　　寝。　　　妈亲在堂

7 7 6 7 5 5 6ˇ2 3 | 1 2 1 2 3 5 3 2 | 3 1 2 1 7 6 | 6 0 6 1 2 |
上，　　今要乎谁人通应　承，　　　　值时

265

6 2 0 6. 76 | 5165 635 | 5 ˇ2 61 6 | 323 ˇ23 5 | 2 5 76 76 |
会得　君恁　返来　　返来乡　井？　值　时　会得我君思

5165 635 | 5 ˇ2 61 6 | 323 ˇ233 2 | 5 3 ˇ5765 | 0165 635 | 5 ˇ65 3 5 |
返来　　返来乡　井？　唠　唠哩哇,唠哇唠　哩唠,　　哩唠

6 0 2 33 2 | 523 ˇ5 6 5 | 0165 635 ˇ | 2 5 3216 | 2 - ˇ(2 3 |
哇,　唠哇唠　哩唠哇,唠哇唠　哩　唠,　　唠哇　哩(阿)唠　哇。

稍快

2/4 3 2 | 3 5 | 3 - | 5 5 | 5 6 | 5 6 | 5 - | 3 5 | 3 2 | 1 1 | 1 2 |

3 2 | 3 - | 5 67 | 675 | 6 76 | 5 6 | 1 23 | 1 7 | 6 - | 1 2 | 3. 6 |

5 - | 5 3 | 3 2 | 1 23 | 1 7 | 6 - | 1. 2 | 3 - | 5. 6 | 5 3 | 3 5 |

2 3 #4 | 3 2 | 3 - | 5 5 | 5 ˇ1 | 1 7 | 6 35 | 676 | 6 ˇ6 | 5. 6 | 5. 6 |

5 3 | 3 ˇ3 | 2317 | 6 56 | 1 1 | 1 ˇ3 | 231 | 6 - | 1 3 | 2 76 | 567 | 6 -)‖

# 23. 滚

《越跳檀溪》关羽、张飞唱：小弟劝哥

1=♭A 4/4

【三撩】

(22 553261 | 2 -) 321 | 3 231765 | 53 51765 | 6.535 76 | 6 0 33 5 |
　　　　　　　小弟劝　哥　莫得苦伤　悲,　　　　兴衰

2#43 3222 3 | 13 276 | 535 76 | 66 - 3 | 77675576 | 1 321 |
得　失　自有定　时。　困龙　未遇　　也(曾)遭虾

3 1 1 2 | 2 55323 | 3 0 3535 | 2#43 32 21 | 2 3127 6 |
戏,　　　　风云际　会　(将会)登天

266

$5 \underline{\dot{3} 5 \dot{7} 6} | \dot{6} \stackrel{\vee}{\dot{6}} 0 \underline{1 \dot{5}} | \dot{6} \dot{3} 0 \underline{6 \dot{5}} | \dot{6} \stackrel{\vee}{1} \underline{\dot{5} 6 7 \dot{5}} | \underline{\dot{6}.\dot{5}} \dot{3} 0 \underline{6 \dot{5}} |$

池。　　　　哥　你是 真命 天　生,(我 大哥 你是 真命 天

$\dot{6} 0 \underline{2 \dot{3} \dot{5}} | \underline{\dot{2} \#4 \dot{3} \dot{3}} \underline{\dot{2} \dot{3} \dot{2} 1} | 3 \underline{\dot{3} 1 \dot{2} 7 6} | 5 \underline{\dot{3} 5 0 \dot{7} 6} | \dot{6} 0 \underline{5 \dot{6}} |$

生) 曹操贼奸　雄　枉相　窃视。　　　　望 荆

$\dot{6} \underline{\dot{6} \dot{5} 0 \dot{3} \dot{5}} | \dot{6} 0 \underline{1 \dot{2} 1 \dot{2}} | \underline{\dot{2} 5 \dot{3} \dot{2} 3} \underline{\dot{2} 1} | 3 \underline{\dot{3} 1 \dot{2} 7 6} | 5 \underline{\dot{3} 5 \dot{7} 6} |$

州 水涌 连　天,　路遥　心　急,　马步(于) 行迟。

$\dot{6} 0 \underline{5 \dot{1}} | \dot{6} \stackrel{\vee}{\underline{\dot{6} \dot{5} 0 \dot{3} \dot{5}}} | \dot{6} 0 \underline{1 \dot{2} 1 \dot{2}} | \underline{\dot{2} 5 \dot{3} \dot{3} \dot{2} 3} \underline{1 1} | \dot{2} \underline{\dot{3} 1 \dot{2} 7 6} |$

投景 升整 军　旗,　除了　奸　雄,　定卜 恢复(于) 汉

$\dot{5} 0 \underline{1 \dot{2} 1 \dot{2}} | \underline{\dot{2} 5 \dot{3} \dot{3} \dot{2} 3} \underline{1 1} | \dot{2} \underline{\dot{3} 1 \dot{2} 7 6} \underline{7 6} | 5 (\underline{\dot{3} 5 5 6 7 \dot{5}} | \dot{6} - 0 0) \|$

天。 除了　奸　雄,　定卜 恢复(于) 汉　天。

# 24. 滴溜子（一）

《楚昭复国》申包胥唱：申包胥再启王知

$1 = {}^{\flat}A$　$\frac{4}{4}$

【三撩】

$\dot{6} 5 | \dot{6} \underline{\dot{6} \dot{6} \dot{5} 7 6 5} | \underline{0 1 6 5 6 3 5} | \dot{5} 6 5 - | \dot{6} \underline{5 5 7 7 6} | \dot{6} 0 0 5 7 |$

申包 胥申包胥　再 启　(于) 王　知,　　　秦楚

$\dot{6} 5 \underline{1 6 5} | 3 - \underline{6 3 5} | 5 0 \underline{6.7} | \dot{6} \underline{6 5 5} \underline{7 7 6} | \dot{6} 2 2 1 |$

邦 秦楚邦　唇 齿　相　依　　　楚邦

$1 \underline{1 6 5 1} | \underline{6 7 5 5 5 7 7 6} | \dot{6} \dot{6} 2 1 | 5 1 \underline{6.5} 3 | \underline{6.5 3 5 7 7 6} |$

倘 若(于) 不 利,　　　　秦邦 亦若　如 是

$\dot{6} 5 - 5 | 5 1 6 5 | \underline{6.5} 3 - | 3 0 1.2 | 1 \underline{5 5 7 7 6} | \dot{6} - \|$

伏 望 大王,　乞 降　圣旨。

267

# 25. 潮　调

《五马破曹》李春香唱：正更深天边月上

1 = ♭A  4/4

【三撩】

3  5  3#4 3 2 1 2 | 3 - 2 2 2 1 | 2 2 2 3 1 3 3 2 | 2  3  2 3 2 1 1 |
正(于)更　深　　天　边　　(于)月

2 1 2 1 6 5 7 6 7 6 5 | 1.3 2 3 1 1 - | (1 1 2 1) 3 5 5 | 1 6 1 1  5 3 2 |
上，　　　　　　　　　　　怨　杀　雁　报　声

3  3#4 3 2 1 1 1 3 | 2 1 3 2  5 3 2 | 1 2 2.3 2 3 1 | 1.6 5 6 1 2 1 |
秋。阮　独对一盏孤灯，阮　即独自暗(于)思　想。

(1 1 2 1) 1 1 5 5 | 6 1 6 7 6 5 6 | 5 3 5 5 5 3 6 | 5 3 5 3 5 3 3 |
空房　内清　　　冷，　(绣房内障清

2 3 2 1 1 2 3 2 1 2 | 3 3 2.3 2 3 1 | 1.6 5 6 1 2 1 | (1 1 2 1) 5 1 6 5 |
冷)，　　叫人俩(于)年　守。　　　料想伊有

6 1 6 7 6 5 6 | 5 3 5 3 6 5 3 | 5 6 5 1.2 3 6 | 5 2 3 3 3 2 3 |
亲人在许枕　上，(料想他有亲人在许枕　上)　枉我只地

1 2 2.3 2 3 1 | 1.6 5 6 1 2 1 | (3 5 6 5 3 2 2 | 3 5 5 3 5 3 3 | 2 3 1 1 2 3 2 1 2 |
眠思眠思梦　想。

2 3 3 3 2 3 2 3 1 | 1.6 5 6 0 1 3 | 1 2 3 2 1 | 2 3 1 - | 0 1 2 7 6 5 6 |

1 -) 5 1 5 | 1 2 1 6.7 6 5 6 | 5 3 5 3 5 3 | 5 1 1.2 3 2 | 3 5.3 2 5 2 5 |
恨杀短命贼冤　家，(恨　杀　短命贼冤　家)阮着恁有只

3 2 3  5 3 5 | 2 5 3 2 3 1 2 1 2 2 | 1 3 2.3 2 3 1 | 1.6 5 6 1 2 1 |
亏心，早知恁薄(于)　情，当初何卜结做凤　俦?

268

2.3 1 6.7 6 5 6 | 5 5 3 3 6 5 | 5 3 2 1 2 3 6 | 5 2 3 1 2 1 2 | 2 5 3 2 1 2 2 3 |
你 心 若 要 休　　　　阮 心 未 肯 休。 神 魂 若 要 飞 去,(飞去)

1 2 2.3 2 3 1 | 1.6 1 3 6 3 6 | 5 3 5 3 5 3 3 | 2 3 2 1 1 2 3 2 1 2 | 2 3 2 2 3 |
共 君 结 做 一 树。 (神魂若卜飞　　　去,　　　　阮 飞 去

1 3 2 2.3 2 3 1 | 1.6 5 6 1 2 1 | 1 (3 2 1 2 1 2 | 3 1 1 2 2 #4 3 | 3 3 3 2 2 1 |
共 我 君 结 做 一　 树)

2.7 6 1 5 6 7 | 6 3 2 1 3 | 1 3 2.3 2 3 1 | 1.6 5 6 1 2 1 | 3 5 3 3 3 6 | 5 3 5 3 5 3 3 |

2.3 1 1 2 3 2 1 2 | 2 3 5 5 1 | 2 | 3.3 2 6 1 | 1 2.7 6 5 6 1 | 2.3 1 3 1 2 |

5 3 2 6 1 | 1 2.7 6 5 6 1 | 2.3 1 1 3 2 3 1 | i 6 7 5 6 7 5 | 6 - 0 0 )‖

# 26.一 封 书

《织锦回文》窦福唱：滔百拜

1=♭A  4/4

【三撩散起】

卅 3 - 5 3 2 1 6 1 - 5 - 3 2 1 2 7 5 6 - ˅5 6 |
滔　 百　　拜,　　　　　　　　　　　　　　(不 汝)

2 - 1 6 | 6 1 2 1 1 6 1 | 3 3 2 - 5 6 | 5 5 3 2 3 2 3 | 3 5 3 1 3 2 7 |
母 座　　　　　　母座 前,

6 1 0 2 1 7 6 | 6 ˅6 1 5 3 5 | 1 7 0 7 6 5 3 | 6.5 3 5 6 7 6 | 6 ˅2 - 5 3 |
滔 百 拜,　 母　　座 前,　　　详 复

269

2 3 3 0 3 2 1 | 1 7 6 ˇ6 1 6 | 0 5 3 2 3 1 2 3 | 2 7 6 1 0 2 7 6 | 1.6 5 5 6 7 6

贤（贤）妻（不汝）苏 若（若）兰。

6 6 6 2 1 2 | 6 - ˇ3 3 2 7 | 6 6 1 2 1 1 6 1 | 3 3 2 - 5 6 | 5 5 3 2 3 2 3

自 离别，入 科（科）场，

3 5 3 1 3 2 7 | 6 1 0 2 1 7 6 | 6 ˇ2 - 5 3 | 2 3 3 0 3 2 1 | 1 6 - 3 2 |

幸 中 状（状）元（不汝）

1 6 1 3 3 2 3 | 2 7 6 1 0 2 7 6 | 1.6 5 5 6 7 6 | 6 ˇ6 1 6 | 6 ˇ6 1 6 ˇ6 |

为 魁（魁）首。 除 授 皇 都

6 - 3 3 2 1 | 6 1 2 1 1 6 1 | 3 3 2 - 5 6 | 5 5 3 2 3 2 3 | 3 5 3 1 3 2 7 |

刺 史 官，

6 1 0 2 1 7 6 | 6 ˇ6 1 6 | 6 0 6 7 6 5 | 3 3 5 6 7 6 5 | 6.5 3 5 6 7 6

除 授 皇 都 做 了 刺 史 京 官，

6 ˇ3 - 3 5 | 2 3 3 0 3 2 1 | 1 ˇ6 - 1 6 | 0 5 3 2 3 1 2 3 | 2 7 6 1 0 2 7 6 |

钦 差 领（领）兵 要 去 收 番

1.6 5 5 6 7 6 | 6 - 2 6 1 2 | 1 6 5 ˇ3 5 | 6.5 3 5 6 7 6 | 3.5 3 3 2 3

将。 （合）若 建（于）大 功 加 官

2.7 6 1 0 2 7 6 | 1.6 5 5 6 7 6 | 6 2 2 7 6 | 6 ˇ6 2 7 6 | 6 ˇ2 1 2 6 1 2

重 赏， 以 此 袂 得 返 来

1 7 5 7 6 5 3 3 | 6.5 3 5 6 7 6 | 6 ˇ2 - 5 3 | 2 3 3 0 3 2 1 | 6 ˇ6 - 1 6 |

家 乡。 以 此 袂（袂）得 袂 得

0 5 3 2 3 1 2 3 | 2.7 6 1 0 2 7 6 | 1 （5 7 6 5 3 5 | 6 - 0 0） ‖

返 来 家 乡。

# 27.八仙甘州歌

《五台进香》王氏唱：光阴易过

1=♭A 4/4

【三撩散起】

廿(2 2……1 6̲1̲ 3 | 2……ⅴ2̲2̲ - | 4/4 3̲5̲ 3̲2̲1̲2̲1̲7̲ | 6̲7̲6̲5̲ 5̲3̲5̲6̲ 3 | 2̲5̲3̲3̲ 2̲ 7̲6̲ |

光阴 易 过， （于）怎 可

5̲3̲6̲6̲ 0̲2̲1̲7̲ | 6̲5̲3̲3̲ 6̲7̲5̲♯4 | 3̲ ⅴ6̲6̲2̲6̲1̲ | 1 2̲.7̲6̲2̲7̲6̲ | 5̲ 3̲5̲5̲6̲. ⅴ |

虚 （虚） 度 （度）时 （于）时 月？

3̲ 5̲ 3̲5̲3̲2̲ | 5̲ 3̲2̲2̲3̲ 3 | 2̲5̲3̲3̲ 2̲ 7̲6̲ | 5̲3̲6̲6̲ 2̲1̲7̲ | 6̲5̲3̲3̲ 6̲7̲5̲♯4 |

男耕女 织 （于）莫 得 荒 （荒）废

3̲ ⅴ6̲6̲2̲6̲1̲ | 1 2̲.7̲6̲2̲7̲6̲ | 5̲ 3̲5̲5̲6̲. | 3̲ 5̲ 3̲5̲3̲2̲ | 5̲ 3̲2̲2̲3̲ ⅴ3̲ |

（于）工 （于）工 课。 夫唱妇 随 （于）

2̲5̲3̲3̲ 2̲ 7̲6̲ | 5̲3̲6̲6̲ 2̲1̲7̲ | 6̲5̲3̲ 6̲7̲5̲♯4 | 3̲ 6̲6̲2̲6̲1̲ | 1 ⅴ2̲.7̲6̲2̲7̲6̲ |

创 （创） 家 （于）立 （于）（立）

5̲ 3̲5̲5̲6̲. ⅴ | 3̲ 6̲7̲5̲7̲6̲ | 1̲.2̲5̲3̲2̲ 7̲5̲ | 6̲ ⅴ5̲7̲6̲6̲6̲7̲5̲ | 6̲ 1̲.6̲5̲7̲6̲7̲5̲ |

业， 坐 食 山 崩,坐食山崩 到 尾

6̲6̲ 1̲5̲6̲5̲3̲ | 2̲5̲3̲2̲1̲3̲2̲ ⅴ | 6̲6̲ 1̲5̲6̲5̲3̲ | 2̲5̲3̲2̲1̲3̲2̲ | 2̲.3̲2̲2̲7̲5̲ |

无结 果。 日 易 过， 人（于）添

6̲ 3̲5̲5̲6̲. ⅴ | 3̲ 7̲7̲6̲6̲ | 1̲ 6̲ - 6̲1̲ | 3̲3̲2̲3̲1̲1̲3̲2̲ | 2̲ ⅴ6̲6̲2̲6̲1̲ |

岁。 一要 舒身 舒 （舒） 身， 但恐畏

1 2̲7̲6̲2̲7̲6̲ | 5̲ 3̲5̲5̲6̲. | 6̲6̲ 1̲5̲6̲5̲3̲ | 2̲5̲5̲2̲1̲3̲2̲ | 2̲2̲2̲3̲ 2̲ 7̲5̲ |

做 不成像 伙。 须 勤 谨， 莫 闲

6̲.5̲3̲5̲5̲6̲. ⅴ | 1̲6̲1̲2̲7̲6̲ | 1̲ 6̲ 0̲6̲1̲ | 3̲3̲2̲3̲1̲1̲3̲2̲ | 2̲ⅴ2̲2̲6̲2̲7̲6̲ | 7̲ 6̲.2̲7̲5̲ |

坐。 享 尽家庭 艳 （艳）福， 比许神仙 会 可

271

6⌄2.76276 | 7 6.275 | 6 6 - 35 | 2 353211 | 523301 5 | 6 6 0212 |

过 比许神仙 会 可 过。(帮腔)咍哩 唠哖， 唠哩 哩唠哖， 咍哩

2.36 0212 | 61767 5 | 6 660212 | 61767 5 | 6(66♯4624 | 3 - 0 0) ‖

唠， 咍哩唠哖 哩唠哖， 咍哩唠哖 哩唠哖。

# 28.锦　板

《织锦回文》苏若兰唱：光阴催紧

1=♭A　4/4

【三撩散起】

廿 77……2 7276 | 7 … 35 … 2 … 76 | 56 4.323 3……⌄767 6 |

光阴 催　　紧，　　　　　　　　　堪叹

4/4 6⌄327 61 | 33216 76 | 6⌄1 6 1 | 0 532 3123 | 2 610276 |

(不汝)人　生　　　如似　彩 云 易

5 35676 | 6⌄6 - 2 | 6 - 1 1 2 | 6 - 3321 | 6 521161 |

散。　　　记得 共 君恁临别

332 - 55 | 53323 23 | 3⌄53232 | 610 2176 | 6⌄1 165 |

时，　　　　　　　　　　　　　记得

5⌄5 16 1 | 5 61653 3 | 6 35676 | ⌄26 26 | 6⌄3 1261 |

共 我 君恁临别　时，　正逢着　正逢着

0 532 3123 | 2 610276 | 5 35676 ⌄ | 35321 1 | 532 - 3.2 |

夏　天　小　满。　　今不觉

3332 3.23 | 3⌄53232 2 | 61121 76 | 6⌄2 - 5 | 2 330321 |

暑往寒

610 2176 | 6⌄1 61 | 0532 1 61 | 0 532 3113 | 2⌄1161 35 |

来，　寒来暑往，又是岁暮 岁暮冬

# 29.长　滚

《黄巢试剑》文石将军、崔淑女唱：灯花开透闹浪

1=♭A　4/4

【三撩过散】

```
 1 3 2̄3̄1̇ 6̣ 1 | 2 3̄ 2̄3̄1̄ 3̇3̇ 2 | 2 3̇3̇2̇3̇2̇1 | 2̄1̄2̄1̄1̣6̣5̣ 6̣ | 1̄1̄2̄3̄2̄1 - |
```
(文唱)灯　花　开　透　(于)闹　浪，

```
 5̣7̣6̣5̣3̣#4̣3̣2̣1̣2 | 5̄5̄3̄2̄2̄#4̄3 | 3 1·6̄5̄1̄1̄6̣ | 5̣ 2̄3̄1̄1̣6̣7̣5̣ | 5̣3̣5̣ 1̄3̄2̄3̄1 |
```
透　入　罗　帐　中。　　看　娘子你是　如金(于)似　玉。(崔唱)见我君你着

```
 1 3̄1̄2̄3̄2̄1̣6̣7̣6̣ | 5̣ 3̣5̣0̣7̣6̣ | 6̣ - 1̣5̣ 2 | 1̣ 2̄1̄0̄1̣6̣7̣5̣ | 5̣3̣5̣5̣ 3 2 |
```
如昼(于)似　妆。　　　　一　返　心　欢　(于)欢　喜，　阮今

```
 1̄1̄0̄1 2·7̣6̣7̣6̣ | 5̣ 3̣5̣ 7̣6̣ | 6̣ - 5̣1̣1̣6̣5̣ | 2·3̄1 6̣6̣7̣6̣5̣6̣ | 5̣3̣5̣ 2̄1̄1̄5̣ |
```
一半(都)心　惊　惶。　　念阮正是　牡丹才郎含　蕊，　阮身恰是

```
 2̄1̄1̣ 6̣6̣7̣6̣5̣6̣ | 5̣3̣5̣ 1̄2̄6̄1̣ | 3 3̄3̄2̄3̄2̄7̣6̣1̣ | 3̄2̄ 1̄2̄3̄2̄7̣6̣7̣6̣ | 5̣ 3̣5̣0̣7̣6̣ |
```
牡丹花才即含　蕊，　俩当得我　君　恁只采花人　性　任。

```
 6̣ - 5̣1̣ 1̣ | 5̣ 1̣ 5̣1̣6̣7̣5̣ | 5̣3̣5̣ 2̄2̄ 3̄ | 1 - 3 3̄2̄ | 2̄5̄3̄2̄1 6̣1̣ |
```
(文唱)想　是　不合弄假即会成　真，　　今宵来成　就你着

```
 3̄1̄0̄ 3̄2̄3̄2̄7̣6̣7̣6̣ | 5̣ 3̣5̣0̣7̣6̣ | 6̣ 1̣ 6̣5̣6̣1̣ | 5̣ 2̄1̄0̄1̣6̣5̣6̣ | 5̣3̣5̣ 5̣3̣ 2 |
```
忍耐(于)着　当。　　咱　双人做要　如鱼　(于)邀　水，　只般样

```
 2̄5̄3̄2̄1 6̣1̣ | 2 - 2̄3̄2̄7̣6̣1̣ | 3̄1̄0̄1 2̄3̄2̄7̣6̣6̣ | 5̣ 3̣5̣0̣7̣6̣ | 6̣ - 1̣5̣ 2 |
```
乐　趣,那望天　(匕)你着且慢(于)者　光。　　(崔唱)人　说

```
 2̄1̄0̄5̣ 3̣#4̣3̣2̣1̣2 | 5̄2̄3̄ 2̄3̄1̄2 | 2̄5̄3̄2̄1 6̣1̣ | 3̄1̄1̄ 2̄3̄2̄7̣6̣7̣6̣ | 5̣ 3̣5̣0̣7̣6̣ |
```
恩爱(都)生　烦　恼,　爹妈那要得　知,二条　性命都送　阎　王。

274

6 5̣ 6̇1̇6̇ 5̣ | 5̣ 3̣5̣1̣7̣6̣7̣5̣ | 6̣ 5̣1̣5̣1̣6̣5̣6̣ | 5̣3̣ 5̣1̣6̣ 5̣ | 6̣ - 2̣5̣ |

(文唱) 劝  娘子你也 勿  得心  酸, 劝我娘子你也  勿  得苦伤  悲,  有好

2̣5̣3̣2̣1̣ 6̣1̣ | 3̣1̣ 1̣2̣3̣2̣7̣6̣6̣ | 5̣ - 5̣.6̣5̣3̣ | 2̣5̣3̣2̣1̣ 6̣1̣ | 3̣1̣ 1̣2̣3̣2̣7̣6̣7̣6̣ |

怯  怯, 自有 小人 都去 担  当。 好好 怯  怯 自有 小神 都去 担

5̣ 3̣5̣0̣1̣6̣ | 6̣ - ‖ サ 2̣1̣ - 6̣1̣ - 5̣1̣ - 6̣.5̣3̣5̣7̣ 6̣ - 6̣5̣ - 5̣1̣ - 6̣.5̣3̣5̣ |

当。              咱  双人 如蜜 调 糖,  恩爱 怎甘 放

7̣ 6̣ - 2̣2̣6̣2̣1̣ - 5̣1̣6̣5̣3̣6̣5̣ - 2̣5̣ - 3̣2̣6̣2̣2̣6̣1̣(6̣7̣5̣6̣7̣5̣6̣ -) ‖

断, 做要   地久   共     天长。

# 30. 倒 拖 船①

《织锦回文》苏若兰唱：满面霜

1 = ♭A  4/4

【三撩过散】

3̣2̣1̣6̣ | 4/4 4̣3̣3̣2̣3̣1̣ 6̣5̣ | 5̣3̣ 5̣7̣ 6̣ | 6̣ 1̣.6̣5̣6̣5̣6̣ | 2̣3̣1̣2̣1̣ 6̣5̣ |

满 面 霜 风 寒  冷,     我 值曾 识出  路

3̣6̣ 3̣1̣ 6̣ | 1̣ 6̣7̣5̣5̣7̣6̣ | 6̣ 0̣ 2̣5̣3̣1̣ | 2̣3̣1̣ 6̣2̣1̣ | 3̣3̣ 5̣2̣5̣3̣2̣ |

受 尽只 艰 辛。        骆驼 拖车 去 得 响

3̣1̣0̣2̣1̣7̣6̣ | 6̣ 0̣ 1̣2̣1̣6̣ | 2̣ 1̣2̣1̣ 6̣5̣ | 3̣6̣ 5̣3̣6̣3̣3̣ | 7̣ 6̣5̣5̣7̣6̣ |

紧,     沙土 尽飞 起,  看 都 不见 人  面。

6̣ 6̣3̣1̣ | 1̣ 6̣5̣5̣7̣6̣ | 3̣5̣ 3̣2̣1̣2̣ | 3̣ - 6̣1̣ 2̣ | 6̣6̣1̣ 1̣1̣6̣ | 2̣ 2̣0̣7̣6̣1̣ |

弓 鞋又 短 小,  坑水(都) 又 深。听 见 猿啼声悲悲共 惨惨, 真 个

5̣1̣6̣5̣6̣3̣5̣ | 5̣ 6̣5̣0̣3̣5̣ | 6̣♭2̣6̣1̣ 2̣ | 6̣6̣1̣ 1̣1̣6̣ | 2̣ 2̣0̣7̣6̣1̣ |

闷  割  (割) 人  心。阮又听见 猿啼声, 悲悲 共 惨惨, 真 个

5̣1̣6̣5̣6̣3̣5̣ | 5̣ 6̣5̣0̣3̣5̣ | 6̣ - (1̣ 5̣ | 6̣.5̣3̣5̣1̣6̣ 5̣ | 6̣ 3̣5̣6̣2̣1̣6̣ |

闷  割  (割) 人  心。

5̣ 0̣ 1̣6̣ 5̣ | 6̣ 1̣6̣ 3̣ | 5̣ 3̣5̣6̣2̣1̣6̣ | 5̣ 0̣ 3̣2̣1̣ | 3̣ 3̣1̣2̣.1̣6̣ |

275

5 3̣ 5 7̣ 6̣ | 6̣ 0) 3 5 3 2 | 1 3 2 3 1 6 5 | 5̣ 3̣ 5 1. 6 | 5 3̣ 5 6 7 6 |
过 了 长 亭 又 是 短 径,

5 6 1 6 5 3 5 | 2 2 2 3 5 3 | 3 - 5 3 2 | 5 1 6 1 2 | 2 5 3 2 3 |
一 望 残 竹 篱。

3 0 5 5 3 1 | 2 3 1 6 5 6 1 | 3. 5 2 5 3 2 | 3 1 0 2 1 7̣ 6̣ | 3̣ 3̣ 0 6̣ |
返 头 家 乡 看 都 不 见, 高 低 山

1 5̣ 6̣ 0 5̣ 6̣ | 3 6 3 3 6 | 1 5̣ 6̣ 3 2 5 | 3 5 3 2 3 1 2 3 | 1 3 1 2. 1 6 |
岭, (看 许 高 低 重 叠 山 岭) 孤 径 阴 影 都 上 青

5 3̣ 5 7̣ 6̣ | 6̣ 0 (6. 5 | 6̣ 3 0 6̣ 5̣ | 6̣ 1 5 6 7 5 | 6 3 0 6̣ 5̣ |
苔。

6̣ 0 2 2 5 | 3 - 2 1 2 3 | 1 3 1 2 3 2 1 6 6 | 5̣ 3̣ 5 7̣ 6̣ | 6̣ ) 5 3. 2 1 |
阮 思

1 1 1 2 | 3 - 3 3 5 | 2 6̣ 1 2. 1 6 6 | 5 - 3 5 3 2 | 1 3 2 3 1 6 5 |
君, (思 君) 忆 母

5̣ 3̣ 5 6 3 | 1 6 5 5 7 6 | 5 6 1 6 5 3 5 | 2 2 2 3 5 3 | 3 5 3 2 1 2 |
闷 在 心 头 起, 目 滓 暗 流

3 1 6̣ 1 2 | 2 5 5 3 2 3 | 3 0 2 5 3 2 | 1 2. 1 6 5 6 1 | 2 5 0 5 3 2 |
滴。 为 着 薄 情, 行 来 到

3 1 0 2 1 7̣ 6̣ | 6̣ 0 5̣ 6̣ 1 | 6̣ 3 0 6̣ 5̣ | 6̣ 1 5 6̣ 1 | 6̣ 3 0 6̣ 5̣ |
只。 自 细 生 长 深 闺,(阮 自 细 生 长 深

6̣ 0 3 3 5 | 2 3 5 3 2 1 2 | 3 - 3 5 2 5 | 3 - 2 1 2 3 | 1 3 1 2. 7̣ 6̣ |
闺) 况 兼 只 路 途 又 生, 坑 水(又)障 沧 沧 割 我 肠 肝 做 寸

5 3̣ 5 0 7̣ 6̣ | 6̣ (5 6̣ 1 6̣ 5 | 5̣ 3̣ 5 1 6̣ 5 | 6̣ 1 1 5 6 5 | 5̣ 3̣ 5 0 6̣ 1 |
裂。

5̣ 0 2 5 3 2 | 3 5 3 2 1 6 1 | 3 2 3 3 1 1 1 | 3 2 0 1 2. 1 6 | 5 3̣ 5 7̣ 6̣ |

276

（6 0)5 5 1 | 6 6 5 6 5 3 | 1 1 5 1 5 1 | 6 6 5 6 5 3 | 2 2 2 3 3 5 |
为着 恁 乾埔(人)心 肠 割,(阮 但 得)为 着 乾埔(人)心 肠 割。 许 处

2 3 5 3 2 1 2 | 3 - 3 2 5 | 3 - 2 1 2 3 | 1 3 1 2 1 6 | 5 3 5 7 6 |
易 交 易 妻, 耽误 阮青 春(只处)无 依 无 倚。

6 0 1 5 | 6 7 6 5 3 3 5 | 6 0 3 1 | 1 2.5 3 2 | 3 - 5 5 3 2 |
举目 看, 白云 遮, 苦 伤 悲。(苦伤

3 - 3 3 2 | 1 3 1 3 2 1 | 6 6 6 1 6 1 | 1 3 2 1 1 2 | 1 0 3 3 |
悲) 关山 万里,未 知 值 日 得 相 见?(关山

2 5 2 3 5 | 3 2 3 1 3 2 1 | 6 6 6 1 6 1 | 1 3 2 3 1 1 2 | 6 1 0 2 1 7 6 5 | 6 - |
万 里、万 里 关 山,未 知 值 日 得 相 见)

（尾声）
廿2 6 2 1 - 6 1 0 1 6.5 3 5 1 6 - 6 6 6 1 0 1 6.5 3 5 7 6 -
过 尽 山 岭 识 尽 路, 单 身 婆 娘 走 江 湖,

2 2 6 1 - 5 1 - 6.5 3 6 5 - 2 5 - 3 2 1 2 6 1 (6 7 5 6 7 5 6 -)
忆 着 我 妈 亲, 越 自 苦。

---

① 此曲蔡本标为"满面霜",实为取唱词头三字的曲目名。现据泉州地方戏曲研究社编 "泉州传统戏曲丛书" 第15卷
第202页,用曲牌名【倒拖船】称之。另据同页注释,该曲文在该丛书第13卷第158页脚注中,称为"福马再入金钱花·滚"。

# 31.大坐浆水令

《取东西川》关平唱：劝爹宗

1=♭A 4/4 2/4

【三撩过一二】

(2 2 2 3 2 7 6 1 | 2 -)2 3 | 3 #4 3 2 1 6 2 | 2 5 3 5 2 | 3 - 3 2 ∨ 2
劝 爹 亲 (劝

2 3 3 - | 2 3 - 5 | 5 2 - 5 | 3 - 2 3 2 | 2 0 6 2 1 | 1 6 6 1 6 5 5 |
爹亲) 不 可 执 迷,

277

$\widehat{6}\ 0\ \overbrace{3\ 2}\ |\ 2\ \overbrace{2\ 2}\ -\ |\ \overbrace{1\ 2}\ \overbrace{6\ 2}\ |\ \underline{2}\ \overbrace{\underline{7}\ \underline{6}\ \underline{5}\ \underline{6}}\ \underline{3}\ \underline{5}\ |\ \widehat{6}\ 0\ \overbrace{2\ 2}\ \underline{7}\ \underline{6}\ |$

忌　　鲁　肃　设　行(于)诡　计　　　　创　成

$\widehat{5}\ \overbrace{\underline{6}\ \underline{7}}\ \underline{5}\ \underline{7}\ \widehat{6}^{\vee}\ |\ 3\ 3\ -\ 2\ |\ 5\ 2\ -\ 5\ |\ 3\ -\ \underline{2}\ \underline{3}\ 2\ |\ 2\ 0\ \overbrace{6\ 2}\ \underline{1}\ |\ \widehat{1}\ \overbrace{\underline{6}\ \underline{6}\ \underline{1}\ \underline{6}\ \underline{5}\ \underline{5}}\ |$

陷　阱　　虚　办　礼，

$\widehat{6}\ 0\ \overbrace{6\ 2}\ |\ \widehat{\underline{6}\cdot\ \underline{1}}\ \underline{3}\ \underline{3}\ 2\ |\ 2\ 0\ \overbrace{\underline{2}\ \underline{5}\ \underline{3}\ \underline{5}}\ |\ \overbrace{2^{\#}\underline{4}\ \underline{3}\ \underline{3}}\ \overbrace{\underline{3}\ \underline{2}\ \underline{3}\ \underline{2}\ 2}\ |\ \widehat{6}\ \overbrace{1\ 6}\ 1\ |$

何　必　自　轻，　　　（何　必　自　　轻　爹亲）万　金　身

$\underline{2}\ \overbrace{\underline{7}\ \underline{6}\ \underline{5}\ \underline{6}}\ \underline{3}\ \underline{5}\ |\ \widehat{6}\ 0\ \overbrace{2\ 2}\ \underline{7}\ \underline{6}\ |\ \widehat{5}\ \overbrace{\underline{6}\ \underline{7}}\ \underline{5}\ \underline{7}\ \underline{6}\ |\ 5\ 3\ -\ 2\ |\ 3\ 2\ -\ 5\ |\ 3\ -\ \underline{2}\ \underline{3}\ 2\ |$

体？　　孤　军　突　入　虎　狼　阵。

$2\ 0\ \overbrace{6\ 2}\ \underline{1}\ |\ \widehat{1}\ \overbrace{\underline{6}\ \underline{6}\ \underline{1}\ \underline{6}\ \underline{5}\ \underline{5}}\ |\ \widehat{6}\ 0\ \underline{1}\ \widehat{6}\ |\ \widehat{6}\ 3\ \overbrace{3\ \underline{2}\ \underline{3}}\ |\ 2\ 0\ 3\ 3\ |\ \overbrace{2^{\#}\underline{4}\ \underline{3}\ \underline{3}}\ \overbrace{\underline{3}\ \underline{2}\ \underline{3}\ \underline{2}\ 7}\ |$

非　重　伯　父　　　（非　重　伯　　父）

$\widehat{6}\ \overbrace{2\ 6}\ 1\ |\ \underline{2}\ \overbrace{\underline{7}\ \underline{6}\ \underline{5}\ \underline{6}}\ \underline{3}\ \underline{5}\ |\ \widehat{6}\ 0\ \overbrace{3\ 2}\ |\ 2\ \overbrace{2\ 6}\ -^{\vee}\ |\ \frac{2}{4}\ \overbrace{6\ 2}\ \overbrace{7\ 5}\ |\ \overbrace{\underline{6}\ \underline{5}\ 6}^{\vee}\ |\ \underline{1}\ \underline{1}\ 2\ |$

城　池　节　制。　　　　　若　卜　去（若卜　去）　多带　人

$\overbrace{\underline{3}\ \underline{2}\ 1}\ |\ \widehat{1}^{\vee}\ \overbrace{2\ 3}\ |\ 2\ 0\ |\ \overbrace{6\ 2}\ \overbrace{7\ 5}\ |\ \overbrace{\underline{6}\ \underline{5}\ 6}\ |\ 3\ 3\ 2\ |\ 1\ (\underline{1}\ \underline{2}\ |\ \overbrace{7\ 6}\ \overbrace{5\ 6}\ |\ 1\ -\ )\ \|$

马，　　　着　三　思　（着　三　　思）　防　备　奸　计。

## 32.女　冠　子

《三藏取经》三藏唱：灌口山下

$1 = {}^{\flat}A\ \frac{4}{4}\ \frac{2}{4}$

【三撩过一二】

$\frac{4}{4}\ (\overbrace{2\ 2}\ \overbrace{5\ 5}\ \overbrace{3\ 2}\ \overbrace{6\ 1}\ |\ 2\ -\ )\ \overbrace{2\ 5}\ \overbrace{3\ 2}\ |\ 3\ \overbrace{2\ 2}\ \overbrace{7\ 6}\ \underline{5}\ \underline{6}\ |\ \overbrace{3\ 3}\ \overbrace{2\ 3\ 1}\ \overbrace{1\ 3\ 2}\ |\ 2\ 0\ \overbrace{1\ 3\ 2\ 1}\ |$

灌　口（灌　　口）　　　山　下

$3\ \overbrace{\underline{2}\ \underline{7}\ \underline{6}}\ \overbrace{2\ 7\ 5}\ |\ \overbrace{\underline{6}\ \underline{7}\ \underline{5}\ \underline{5}}\ \overbrace{\underline{6}\ \underline{7}\ 6}\ |\ \widehat{6}\ 0\ \overbrace{3\ 2}\ |\ 2\ 0\ \overbrace{1\ 3\ 2\ 1}\ |\ \overbrace{3\ 3}\ \overbrace{\underline{2}\ \underline{7}\ \underline{6}}\ \overbrace{2\ 7\ 5}\ |$

好　景　致　　　说　二　郎　神　通　无

$\overbrace{\underline{7}\ \underline{6}\ \underline{5}\ \underline{5}}\ \overbrace{\underline{6}\ \underline{7}\ 6}^{\vee}\ |\ {}^{\flat}\widehat{2}\ \overbrace{5\ 3}\ 2\ |\ 2\ 0\ \overbrace{1\ 3\ 2\ 1}\ |\ \overbrace{3\ 3}\ \overbrace{\underline{2}\ \underline{7}\ \underline{6}}\ \overbrace{2\ 7\ 6}\ |\ \widehat{\underline{7}\cdot\ \underline{6}}\ \overbrace{\underline{5}\ \underline{5}\ \underline{6}\ \underline{7}\ 6}\ |$

比，　　谁　疑　着　咱　收　在　只。

$\widehat{6}\ 5\ \overbrace{3\ 2}\ |\ 2\ 0\ \overbrace{1\ 3\ 2\ 1}\ |\ \overbrace{3\ 3}\ \overbrace{\underline{2}\ \underline{7}\ \underline{6}}\ \overbrace{2\ 7\ 5}\ |\ \widehat{\underline{6}\cdot\ \underline{7}}\ \overbrace{\underline{5}\ \underline{5}\ \underline{6}\ \underline{7}\ 6}^{\vee}\ |\ 5\ 5\ -\ 5\ |$

咱　今　相　共　去　西　天　一　路　行

278

33.水车歌

《李世民游地府》众唱：今旦日今通且喜

1=♭A 4/4 2/4

【三撩过一二】

（尾声）

南山（不汝）寿纪。　　　天子　自有　天子福，

帝王　自有　帝王　基，天增　岁月　万　千年。

# 34.长　夜　月

《楚汉争锋》韩信唱：创楚歌，铁笛高声吹

1=♭A 4/4 2/4

【三撩过一二】

（韩信唱）创楚　歌，　创楚　歌，铁笛　高声

吹。　　勿说　楚兵　勇无　赛，

听见　歌声兵自　退。　　项王　孤

身　　有翅也恶　飞。

（白）杀义帝、杀义帝，滔天　逆恶　罪。

万民　　受苦　遭灾　祸。　　诸侯

合兵　也脱　不过。　　（合）项王　孤身，

有翅也恶　飞。　项王　孤　身，想伊　有翅也恶　飞。

280

# 35.北 葫 芦

*《抢卢俊义》卢俊义唱：拜别恩人便起里*

1=♭A  4/4 2/4

【三撩过一二】

(2 2 2 3 2 7 6 1 | 2 - ) 3 2 1 | 3 2 3 1 7 6 5 | 5 3 5 1 7 6 5 | 6.5 3 5 7 6 |
　　　　　　　　　　　　拜　别　恩　人　　便　起　里，

6 0 1 1 6 5 | 6 6 5 3 6 5 | 3 5 3 2 1 2 | 3 2 1 6 1 2 | 2 5 5 3 2 3 |
报答　恩德　　终有　　时，

3 0 2 5 3 2 | 1 3 2 7 6 2 1 | 3 3 5 2 5 3 2 | 3 1 2 1 5 6 | 6ˇ6 - 6 | 1 5 6 6 |
仇人　藏毒　紧防　备。　　　　燕　青　此　去　同　生

1 0 6 6 | 5 1 6 5 3 3 5 | 5 0 1 - | 3 1 1 2 | 2 5 3 - | 3 6 5 3 2 3 1 6 |
死,(合)恩冤　有日　报，　　何　时

1ˇ1 - 6 | 2/4 5 6 1 | 5 1 | 6ˇ1 6 | 5 6 1 | 3 5 1 | 6 (1 7 | 6 5 3 5 | 6 - )‖
火　内　莲花　再发　枝?火内　莲花　再发　枝?

# 36.刘 拨 帽

*《破天门阵》八王唱：奉旨直到*

1=♭A  4/4 2/4

【三撩过一二】

(2 2 5 5 3 2 6 1 | 2 - ) 2 5 3 1 | 3 2 1 7 6 5 6 | 3 2 3 1 1 3 2ˇ | 3 2 1 6 2 7 6 |
　　　　　　　　　　直　到　直　到　　　无　佞

7.6 5 5 6 7 6 | 6 0 3 2 | 2 0 1 3 2 1 | 3 3 2 7 6 2 6 | 7.6 5 5 6 7 6 |
府，　　为　番蛮　扬威奋　武，

6ˇ2 3 2 | 2 0 3 3 2 1 | 1 3 2 6 | 7.6 5 5 6 7 6 | 6ˇ2 - 2 | 2/4 6 2 2 2 |
立心　　不轨　意图　取，　　聘请　六郎出头

6 2 6 | 0 6 1 | 2ˇ2 2 | 6 2 2 2 | 6 2 6 | 0 6 1 | 2 (5 5 | 3 2 6 1 | 2 - )‖
定着　服　输。(聘请　六郎出头　定着　服　输。)

281

## 37.金 莲 子

《李世民游地府》刘全唱：深下拜

1=♭A 4/4 2/4

【三撩过一二】

```
(6 1 7 6 5 3 5 | 6 -) 6 6 | 3 3 3 6 6 | 3 3 5 5 7 6 | 6 0 1 - |
 深 下 拜，(我今深 下 拜) 赏

6. 1 5 6 2 | 3 0 5 7 6 5 | 7 6. #4 3 6 4 3 | #4. 3 2 2 3 4 3 | 3 0 1 - |
赐 御 酒 恩 如 海。 即

6. 1 5 3 2 #4 | 3 0 5 7 6 5 | 7 6. #4 3 6 4 3 | 4. 3 2 2 3 4 3 | 3 0 3 5 | 6 - 3 7 6 |
使 直 往 阴 司 界。 见妻儿 （见我妻

7 7 6 5 5 7 6 | 2/4 1 1 1 6 | 5 5 6 | 6 1 5 1 | 1 - | 3 5 3 5 | 6 (1 1 | 6 7 6 5 3 5 | 6 -) ‖
儿） 说出拙恩 爱， 瓜果便进 明， 文字来交 代。
```

## 38.大 河 蟹①

《刘祯刘祥》草鞋公唱：我今年老

1=♭A 4/4 2/4

【三撩过一二】

```
(2 2 5 5 3 2 6 1 | 2 -) 3 5 3 2 | 1 3 2 3 1 7 6 5 | 1 6 7 6 5 3 5 | 6. 5 3 5 5 7 6 |
 我 今 年 老恰是日 落 西，

6 1 1 6 5 | 5 0 1. 2 3 3 | 2 3 1 6 1 2 | 2 5 5 3 2 3 | 3 0 5 5 3 2 |
妍 怯 谁 得 知， 心肝

1 3 2 7 6 5 6 1 | 5 3 2. 5 3 2 | 3 1 2 1 5 6 | 6 0 1 6 | 5 3 5 1 1 6 1 |
割 碎 流 尽 目 滓。 你须 念 （你须

5 3 1 6 5 1 | 5 6 5 6 6 1 | 5 1 6 5 6 3 | 5 - 0 0 | 0 0 3. 5 |
念，你须念）我 年 老(年老)今且 无 子， (兮兮兮)早
```

282

3. 2 1 6 1 2 | 2 5 3 3 | 3 6 5 3 2 3 1 6 | 1 - 3 1 2 3 | 1 3. 1 2 7 6 7 |
晚　　　　　　　　　　　　　　　腹疼今卜　情谁　通奉

5 3 5 7 6 | 6 0 1 6 | 5 - 1 6 1 | 5 3 5 0 6 1 | 5 6 3 3 3 5 |
侍。　　　　恁兄弟　（恁兄于弟）　　兄去　投充，若还那卜

6 6 1 5 1 6 | 5 - 1 - | 2 1 1 2 | 2 5 3 3 | 3 6 5 3 2 3 1 6 |
称心　意，阿囡呀，　一　　　　　　　封

1 6 - 5 | 2/4 1 1 5 1 | 1ˇ 5 6 | 6 5 1 5 | 1 1 5 1 | 1（1 1 | 6 7 6 5 3 5 | 6 - ）‖
书　信　早早寄返　圆。（一封　书信你着　早早寄返　圆）

① 【大河蟹】又名【胜葫芦】，参见泉州地方戏曲研究社编"泉州传统戏曲丛书"第12卷第457页，中国戏剧出版社，1999年12月第1版，北京。

# 39. 剔　银　灯①

《包拯断案》金线女、鲤鱼精唱：望爹爹

1=♭A  4/4 2/4

【三撩过一二】

（2 2 5 5 3 2 6 1 | 2 - ）2 3 | 3 #4 3 2 1 2 | 2 5 3 #4 2 |
　　　　　　　　　望爹　爹

3 - 3 2 | 2 3 3 - | 3 5. 3 2 | 3 #4 3 2 1 2 |
望　　爹　爹　　须着　用　心，

2 5 3 #4 2 | 3 - 3 2 | 2 5 3 2 3 | 2 0 1 3 | 1 3 2 7 6 |
便　认出　　是假是

2 7 6 5 6 7 5 | 6 - 6 2 | 6 2 7 6 5 | 6 7 5 5 6 7 6 | 6 - 3 5 |
真。　　寻思妖　怪　　真可

5 3 2 1 2 | 2 5 3 #4 2 | 3 - 3 2 | 2 2 3 2 3 | 2 0 1 3 |
恨，　　　变　人身　以假

283

| 1 3 2̇ 7̣ 6̣ | 2 7̣ 6̣ 5̣ 5̣ 6̣ 7̣ | 6̣ 0 2 - | 2 0 2 2 | 2 6̣ 0 5 |

作　真。　　　　　　（合）许　时　（到许时）

| 3 5 3 2̇ 1̇ 2̣ 6̣ 1̣ | 2 - 1̇ 2̇ | 6̣ 2 7̣ 6̣ 5̣ 5̣ | 6̣ 7̣ 5̣ 5̣ 6̣ 7̣ 6̣ | 6̣ 2 - 2 |

查出你原　　形，　　　　　教　你

$\frac{2}{4}$ | 2 2̇ 7̣ 2̣ | 6̣ 2̇ 6̣ | 0 5 3 1 | 2ᵛ 5 5 | 5 5 3 5 | 2 5 | 3 2̇ 1̇ 6̣ | 2 - ‖

性命　定送　幽　冥。（教你　性　命　定送　幽　　冥）

———————

① 本曲唱词为《包拯断案》改编剧目的唱词。

# 40. 赏　宫　花

《吕后斩韩》刘盈唱：走马射弓

1 = ♭A　$\frac{4}{4}$ $\frac{2}{4}$

【三撩过一二】

( 2 5 3 5 2̇ 1̇ 6̣ 1̣ | 2 - ) 2 5 3 2̇ | 3 2̇ 7̣ 6̣ 5̣ 6̣ | 2̇. 1̇ 6̣ 1̣ 2 3 2̇ | 2 5. 5 3 5 |

走　马　走　马　　（于）射

| 2̇. 1̇ 6̣ 1̣ 1̣ 2 3 5 | 2 2̇ 2̇ 7̣ 6̣ 5̣ 7̣ | 6̣ - 3 - | 2 - 7̣. 6̣ 5̣ | 6̣ - 3 3̇ 2̇ 1̇ |

弓，　　　　　见兔　　见兔

| 3 2̇ 7̣ 6̣ 2̣ 7̣ 5̣ | 6̣. 5̣ 3̣ 5̣ 6̣ 7̣ 6̣ | 6̣ 0 1 3̇ 2̇ 1̇ | 3 3̇ 2̇ 7̣ 6̣ 2̣ 7̣ 5̣ | 6̣. 5̣ 3̣ 5̣ 6̣ 7̣ 6̣ |

即　放　鹰。　　开弓　射熊　鹿，

| 5 5 5 3 | 2̇. 1̇ 6̣ 1̣ 1̣ 3 2̇ | 2 5 3 2̇ | 2 0 2 3̇ 2̇ 1̇ | 3 2̇ 1̇ 2̣ 1̇ 6̣ |

走狗捉山　禽，　　曾闻　　张道　访魏

| 2 6̣ 1̣ 1̣ 2 3 5 | 2 2̇ 2̇ 7̣ 6̣ 5̣ 7̣ | 6̣ 2 - 6̣ | $\frac{2}{4}$ 2 - | 2 6̣ | 6̣ 5 |

野，　　　　　一　夜　胜　读　十

| 3 1 | 2 - | 2 6̣ | 2 - | 2 6̣ | 6̣ 5 | 3 1 | 2 ( 5 5 | 3 2̇ 6̣ 1̣ | 2 - ) ‖

年书。　一　夜　胜　读　十　年　书。

284

# 42.缕缕金（一）

《楚昭复国》柳金娘唱：恨阮身，遭流离

1=♭A 4/4 2/4

【三撩过一二】

(2 2 3 3 2 7 6 1 | 2 - ) 2 5 | 3 5 3 2 1 6 2 | 2 5 3 5 2 | 3 - ∨ 3 2

恨 阮 身， （恨

2 5 3 2 | 6 5 6 5 3 2 | 5 2 4 5 6 5 | 5∨3 5 3 2 | 2 0 6 3 | 6 3 3 6 5 2 5

阮身） 遭 流 离， 双人 今流 落， 在只

5 5 2 0 5 3 5 | 2．7 6 1 2 3 2 | 2∨3 5 3 2 | 2 0 2 5 | 3 2 0 6 6 | 7 7 7 2 7 6 7

(于) 西 东。 思前 （共）忆 后， （阮今）心 酸乜苦

6 7 5 5 6 7 6 | 6∨2 5 3 2 | 2∨2 5 2 | 6 5 6 5 4 2 | 5 4 2 4 5 6 5 | 5∨2 - 2

痛。 （合）尽 日 不 敢 偷 闲 坐， 却 柴

2/4 1 2 6 | 0 6 1 | 2 2 2 | 1 2 6 | 0 6 1 | 2 (5 5 | 3 2 6 1 | 2 - )‖

须 着 用 工。(却柴 须 着 用 工)

# 43.缕缕金（二）

《抢卢俊义》卢俊义唱：一路来受尽艰呆

1=♭A 4/4 2/4

【三撩过一二】

(2 2 5 5 3 2 6 1 | 2 - ) 2 2 | 5 3 2 1 6 2∨ | 2 5 3 5 2 | 3 - ∨ 3 2

一 路 来 一

2∨ 2 5 5 5 | 2 2 - 3 | 5 3 2 1 6 2∨ | 2 5 3 5 2 #4 | 3∨ 2 3 2

路来 受尽 艰呆， 一关

2 0 3 5 | 5 3 2 - 1 2 | 6 2 1 2 7 6 | 7．6 5 5 6 7 6 | 6∨2 5 3 2

才过 了 看许 面前又都一 隘。 为着

286

2 0 3 2 | 3 2 - 2 7 | 6 6̣ 2 3 2 1 | 2 6̣ 7̣ 6̣ 5̣ 6̣ | 6̣ᵛ 3 5 3 2
贼叛奴　　　即会　行　到此　所　在，　　　脚手

2ᵛ 5 2 6̣ 2 | 2 2 3 2 7̣ 6̣ | 2. 1 6̣ 1 2 3 2 2 | ²⁄₄ 0 2 6̣ | 1 6̣ 2 2
疼痛　袂　得通　自　在。　　　　　　　得到　沙门岛, 此

1 6̣ 6̣ | 0 3 1 | 2ᵛ 2 6̣ | 1 6̣ 2 2 | 1 6̣ 6̣ | 0 3 1 | 2 ( 5̣ 5̣ | 3 2 6̣ 1 | 2 - )‖
心内　宽　骇。得到　沙门岛, 此　心内　宽　骇。

## 44.滚

《目连救母》傅相、刘世真、傅罗卜唱：人鬼皆殊途

1＝♭A ⁴⁄₄ ²⁄₄

【三撩过一二】

( 6̣ 1 7̣ 6̣ 7 6 5 3 5 ) | 3 6 5 3 | 7 7 6 7 5 5 7 6ᵛ | 1 3 2 1 | 3 2 1 6̣ 1 2
(傅相等唱)人 鬼 皆 殊　途，　　(帮腔)(人 鬼 皆 殊　途)

2 5 5 3 2 3ᵛ | 3 3 1 2 7̣ 6̣ | 3 3 1 2 7̣ 6 7 6 | 5̣ 3 5 7̣ 6̣ᵛ | 5̣ 6 3 3
(傅相等唱)幽冥 (都)各　一 (帮腔)(幽冥 都各　一)　　天。　(傅相等唱)人　有　善

7 7 6 7 5 5 7 6ᵛ | 3 3 2 1 1 | 3 2 1 6̣ 1 2 | 2 5 5 3 2 3 | 3 0 6̣ 1
愿　　(帮腔)(人 有　善　愿)　　　　　　　　(傅相等唱)天　眼

6̣. 5̣ 3 5 5 7̣ 6̣ᵛ | 1 3 2 7̣ 6̣ᵛ | 1 3 2 7̣ 6̣ | 5̣ 3 5 0 6 3 | 6̣ 6̣ 5 3 1
开，　　　　天心　(帮腔)(天心)　　　怜。(傅相等唱)富贵 百 年 相 保

7̣ 6 5 5 7̣ 6̣ᵛ | 3 3 2 1 2 3 | 3 2 1 6̣ 1 2 | 2 5 5 3ᵛ 1 3 | 1 2 1 2 7̣ 6̣
守，　　(帮腔)(百 年 相 保 守)　　　　　(傅相等唱)轮 回 六 道 容 易

5̣ 3 5 7̣ 6̣ᵛ | 6̣ 3 - 3 | 7 7 6 7 5 5 7 6ᵛ | 2 1 - 1 | 3 2 1 6̣ 1 2
牵。　堪 叹 阳 世　　(帮腔)(堪 叹 阳 世)

287

（傅相等唱）纷纷乱，　　　　　枉徒　（帮腔）枉徒

然。（傅相等唱）笼鸡有食　　　（帮腔）（笼鸡有食）

镬汤近,（傅相等唱）野鹤无粮　天地宽，　不如早早来参

禅。（帮腔）（早早来参禅）　　（傅相等唱）度尽苦海　门中

客，　　化做　灵山会上　仙,却把　名利(那是)　枉徒

然。　　云路　茫茫　飘渺　然,(帮腔)(飘渺然)

（傅相等唱）欲同　仙槎　坊张　骞。　佛无　二心,佛化有　缘。

# 45.滴溜子（二）

《入吴进赘》吴氏唱：真佳婿

1=♭A　4/4　2/4

【三撩过一二过散】

（吴氏唱）真佳　婿（真佳婿）　可人　　（于）体

态，　　　　　　配吾　儿,(配小女)　女貌

288

5ᵛ 3 2 1 - | 3 1 6̣ 1 2 | 2 5 5 3 2 3 | 3ᵛ 5 2 2 | 3 2 - 5
(于)郎　才。　　　　　　　　　　　　　　(刘备唱)(阮)一　　对

3 6 5 3 2 3 1 6 | 1 0 5̇ 6̇ 7̇ | 6̇ 6̇ 5̇ 6̣5 | 0 1̇ 6̇ 5̇ 6̇ 3̇ 5̇ | 5̇ 5̇ 6̇ 2 1
(一　对)夫妻从天　降　来，　　　　　功　业

1̇ 6̇ 5̇ 7̇ 6̇ 5 | 0 1̇ 6̇ 5̇ 3̇ 2̇ 5̇ | 5̇ᵛ 2 - 2 | ²⁄₄ 5 3 2 1 | 2 2 1
定　期　　远　大。　　畅　饮　几　杯，　　教　人

0 3 2 | 3ᵛ 2 2 | 5 3 2 1 | 2 6̣ 1 | 0 3 2 | 3 0 卅 3 3 - 2 #4 3 - 0
喝　彩。(畅饮　几　杯，　教人　喝　　彩)　百　年　姻　缘

1 2 7̣ .6̣ 5̣ 7̣ | 6̇ - ᵛ 2 2 6̇ 1̇ - 1 5 5 1 6̇ .5̇ 3̇ 5̇ 7̣ | 6̇ - ᵛ
今　日　　　谐,(刘备、孙权唱)喜　气　　酒　色上(于)脸　　　腮，

2 6̣ 1 - 6̣ 1 3̇ 5̇ᵛ - 2 5 - 3 2 6̇ 2 6̇ 1 (6̇ 7̣ 5̣ 6̣ 7̣ 5̣ 6̇ -)‖
(众唱)胜　似　仙　子　醉　　蓬　莱。

# 46.薄媚滚（一）

《大出苏》相公唱：好香树上生

1= ♭A　⁴⁄₄ ²⁄₄

【三撩过一二】

(6̣ 1 7̣ 6̣ 7̣ 6̣ 7̣ 6̣ 5̣ 3̣ 5̣) | 6̇ . 7̇ 6̇ 5̇ 3̇ 3 | 7̇ 7̇ 6̇ 7̇ 5̇ 5̇ 7̇ 6̇ᵛ | 5̇ 3̇ 2̇ 1̇ 6̇ 1
　　　　　　　　好　香　树　上　生，　　(帮腔)(好　香　树　上

3̇ 2̇ 1̇ 1̇ 6̇ 1̇ 2̇ | 2̇ 5̇ 5̇ 3̇ 2̇ 3̇ | 3̇ 2 . 3̇ 1̇ 7̣ 6̇ | 6̇ 0 2̇ #4̇ 3̇ 2̇ | 1̇ 3̇ 1̇ 2̇ 7̣ 6̇
生)　　　　　(相公唱)敬　奉　　三　界　神明(都)着　用

5̇ 3̇ 5̇ 7̇ 6̇ᵛ | 3̇ 1̇ - 1̇ | 1̇ 7̣ 6̇ 7̣ 5̇ 5̇ 7̣ 6̇ᵛ 5̇ | 3̇ 3̇ 7̣ 6̇ 7̣ 6̇ 5̇
伊。　　　刘　锡　秀　才　　(人)人　庙　去　烧

289

6. 5 3 5 6 7 6 | 6 0 6 1 2 | 6 2 1 2 1 6 | 6 3 3 0 5 3 1 | 3 3 0 1 2 7 6 |
香， 共 许 华 岳 三 娘 生 有 一 子 (伊人) 表名 (都)沉 香

2/4 5 - |
儿。

2/4 5 6 | 6 6 | 6 6 | 5 6 | 6 5 3 | 6 3 3 | 0 6 5 | 6 - | 2 3 2 |
(帮腔)�364 哩 唠唠 哩 唪唠 哩唪唠 哩唠 哩唠唪 唠唪唠

5 - | 3 5 3 2 | 2 2#4 | 3 2 1 6 | 2 - | 5 6 | 3 3 3 | 6 6 5 3 | 5 - ‖
哩 唪阿哩唪 唠唠 哩唠 唪 唪哩 唠。

## 47.薄媚滚（二）

《大出苏》相公唱：好花地下栽

1=♭A 4/4 2/4

【三撩过一二】

(6 1 7 6 7 6 5 3 5) | 6. 6 5 3 3 | 7 7 6 7 5 5 7 6 5 | 3 2 1 6 1 |
好 花 地下 栽， (帮腔)(好 花 地 下

3 2 1 1 6 1 2 | 2 5 5 3 2 3 | 3 2 2 1 7 6 | 6 0 2 3 2 1 | 3 2 1 2 7 6 1 |
栽) (相公唱)天 上 仙女(伊人)爱花 (都)降 凡

5 3 5 7 6 | 6 0 3 6 7 | 6 5 6 6 0 6 5 | 3 6 3 7 6 7 5 | 6. 5 3 5 6 7 6 |
来。 黄 秋 公 (伊今)入 园 去赏 花，

6 0 6 1 2 | 6 3 2 1 3 2 1 | 3 3 0 1 2 7 6 | 2/4 5 - |
共 许 芙蓉 娘子(伊人)结成 (都)好 恩 爱。

2/4 5 6 | 6 6 |
(帮腔)唪 哩 唠唠

6 6 | 5 6 | 6 5 3 | 6 3 3 | 0 6 5 | 6 - | 2 3 2 | 5 - |
哩 唪唠 哩唪唠 哩唠 哩唠唪 唠唪唠哩

3 5 3 2 | 2 2#4 | 3 2 1 6 | 2 - | 5 6 | 3 3 3 | 6 6 5 3 | 5 - ‖
唪阿哩唪 唠唠 哩唠 唪 唪哩 唠。

# 48.薄媚滚（三）

《大出苏》相公唱：点灯上元暝

1=♭A 4/4 2/4

【三撩过一二】

（6̣ 1̣ 7̣ 6̣7̣6̣5̣ 3̣5̣）| 6̣· 7̣ 6̣5̣ 3̣ 3 | 1̣7̣ 6̣7̣5̣ 5̣7̣6̣ˇ | 5 3̣2̣1̣6̣1 |
　　　　　　　　　　　　　点　灯　上　元　暝，　　　（帮腔）（点　灯　上　元

3̣2̣1̣1̣6̣1̣2 | 2 5̣5̣3̣2̣3 | 3̣ 6̣1̣7̣6̣ | 6 0 2̣3̣2̣1 | 3̣2̣0̣1̣2̣7̣6̣ |
暝）　　　　（相公唱）王　孙　　　士女（伊人）看　灯　尽　都

5̣3̣ 5̣7̣6̣ | 6 0 3̣1 | 1̣7̣6̣6̣0̣7̣6̣5̣ | 3̣ 6̣3̣7̣6̣7̣5̣ | 6̣· 5̣3̣5̣6̣7̣6̣ |
佃。　　　曹　国　华　　（伊人）上　街　去　睇　灯，

6̣ 0 6̣1̣ | 2 | 6̣6̣1̣ 1̣3̣2̣1 | 3̣3̣0̣1̣2̣7̣6̣ | 2/4 5 - |
共　许　窦文卿　娘子（伊人）结　成　好　连　理。

2/4 5̣ 6̣ | 6̣ 6̣ |
（帮腔）哇　哩　唠　唠

6̣ 6̣ | 5̣ˇ 6̣ | 6̣5̣ 3̣ | 6̣ 3̣ | 0 6̣ 5̣ | 6̣ -ˇ | 2̣3̣ 3 | 5 - |
哩　哇唠　哩哇唠哩唠　哩唠哇　　唠哇唠哩

3̣5̣3̣2 | 2 2̣#4̣ | 3̣2̣1̣6̣ | 2 - | 5̣ 6̣ | 3̣ 3̣3̣ | 6̣6̣5̣3̣ | 5̣ - ‖
哇阿哩哇　唠　唠　哩　唠　哇　　哇哩　唠。

# 49.薄媚滚（四）

《大出苏》相公唱：好烛香腊味

1=♭A 4/4 2/4

【三撩过一二】

（6̣ 1̣ 7̣ 6̣7̣6̣5̣ 3̣5̣）| 6̣7̣ 6̣ 6̣5̣ 3 | 7̣7̣ 6̣7̣5̣ 5̣7̣6̣ˇ | 5 5 3̣2̣1̣2̣ˇ |
　　　　　　　　　　　好　烛　香　腊　味，　　　（帮腔）（好　烛　香　腊

3̣2̣1̣1̣6̣1̣2 | 2 5̣5̣3̣2̣3 | 3̣ˇ 2̣3̣2̣7̣6̣ | 6 3̣3̣2̣3̣2̣1 | 3̣1̣ 1̣2̣7̣6̣7̣6̣ |
味）　　　　（相公唱）点　起　　　满　厅　堂，　照耀（都）真　光

291

$5\ \underset{.}{3}\ 5\ \underset{.}{7}\ \overset{\frown}{6}\ |\ 6\ 0\ 1\ 1\ |\ 2\ \underset{.}{7}\ 6\ \overset{\frown}{7}\ 6\ 5\ |\ 7\ 6\ ^{\lor}5\ 7\ |\ \overset{\frown}{6}\ 5\ 6\ 6\ 0\ 2\ 2\ |$

生。　　　关 夫 子　送 二 嫂　过 五 关，　秉 烛

$\underset{.}{6}\ \underset{.}{6}\ 0\ 1\ 1\ |\ 2\ \underset{.}{7}\ 6\ 6\ 0\ 1\ 3\ |\ 1\ 3\ 0\ 1\ 2\ \underset{.}{7}\ 6\ |\ \overset{2}{4}\ 5\ -\ |$

达 旦　真 忠 义，　万 古 流 传 （于）名　　字。

$\overset{2}{4}\ 2\ 5\ 6\ |\ \overset{\frown}{6}\ 6\ |$

（帮腔）�哩 唠 唠

$\overset{\frown}{6}\ 6\ |\ 5\ ^{\lor}6\ |\ \underset{.}{6}\ 5\ 3\ |\ \underset{.}{6}\ \underset{.}{3}\ 3\ |\ 0\ \underset{.}{6}\ 5\ |\ 6\ -\ |\ 2\ 3\ 2\ |\ 5\ -\ |$

哩　哇 唠　哩 哇 唠 哩 唠　　哩 唠 哇　　唠 哇 唠 哩

$3\ 5\ 2\ 2\ |\ 2\ \overset{\frown}{2\ ^{\#}4}\ |\ \overset{\frown}{3\ 2\ 1\ 6}\ |\ 2\ -\ ^{\lor}\ |\ 5\ 6\ |\ \overset{\frown}{3\ 3\ 3}\ |\ \overset{\frown}{6\ 6\ 5\ 3}\ |\ 5\ -\ ‖$

哇 阿 哩 哇　唠 唠　哩 唠 哇　　哇　哩　唠。

# 50.三　稽　首

《目连救母》明月唱：稽首皈依佛

1=♭A　2/4

【一二】

(一)

$\overset{\frown}{6\ 6\ 6\ 1}\ |\ 2\ 3\ 1\ |\ \underset{.}{6}.\underset{.}{5}\ 3\ \underset{.}{6}\ |\ 3\ \underset{.}{5}\ \underset{.}{6}\ |\ \overset{\frown}{5\ 5}\ \underset{.}{6}\ |\ 5\ -\ |\ 2\ 5\ |\ \overset{\frown}{3\ 2\ 1\ 6}\ |\ 2\ -\ ^{\lor}\ |\ 2\ 3\ 3\ 1\ |$

稽首(阿　稽首阿)皈(阿)依　佛。　　　　　佛在给孤　园，　孤园里说

$\overset{\frown}{2\ 3\ 2\ 7}\ |\ \overset{\frown}{6\ 2\ 7\ 6}\ |\ \underset{.}{5}\ -\ |\ \overset{\frown}{6\ 6\ 6\ 1}\ |\ 2\ 2\ 1\ |\ \underset{.}{6}.\underset{.}{5}\ 3\ \underset{.}{6}\ |\ 3\ \underset{.}{5}\ \underset{.}{6}\ |\ \overset{\frown}{5\ 5}\ \underset{.}{6}\ |\ 5\ -\ ‖$

法　　（说法)利人 天。　南无(阿)　真如(阿)　佛(阿)伽　耶。

【一二】

(二)

$\overset{\frown}{6\ 6\ 6\ 1}\ |\ 2\ 3\ 1\ |\ \underset{.}{6}.\underset{.}{5}\ 3\ \underset{.}{6}\ |\ 3\ \underset{.}{5}\ \underset{.}{6}\ |\ \overset{\frown}{5\ 5}\ \underset{.}{6}\ |\ 5\ -\ |\ 2\ 5\ |\ \overset{\frown}{3\ 2\ 1\ 6}\ |\ 2\ -\ |\ 2\ 3\ 3\ 1\ |$

稽首(阿　稽首阿)皈(阿)依　法，　　　　法宝离龙　宫，　龙宫并海

$\overset{\frown}{2\ 3\ 2\ 7}\ |\ \overset{\frown}{6\ 2\ 7\ 6}\ |\ \underset{.}{5}\ -\ |\ \overset{\frown}{6\ 6\ 6\ 1}\ |\ 2\ 2\ 1\ |\ \underset{.}{6}.\underset{.}{1}\ 3\ \underset{.}{6}\ |\ 3\ \underset{.}{5}\ \underset{.}{6}\ |\ \overset{\frown}{5\ 5}\ \underset{.}{6}\ |\ 5\ -\ ‖$

藏　　海藏演三 乘。　南无阿　海藏(阿)　达摩　耶。

(三)

6̇ 6̇ 6̇ 1 | 2 3 1 | 6̇·5̇ 3̇ 6̇ | 3̇ 5̇ 6̇ | 5̇ 5̇ 6̇ | 5̇ - 2 5 | 3̇ 2̇ 1 6̇ | 2 - | 2 3 1 3 |

稽首(阿　稽首阿)皈(阿)依　僧，　　　　　僧心如水　清，　水清秋月

2 3 2 7̣ | 6̣ 2 7̣ 6̣ | 5 - | 6̇ 6̇ 6̇ 1 | 2 2 1 | 6̇·5̇ 3̇ 6̇ | 3̇ 5̇ 6̇ | 5̇ 5̇ 6̇ | 5 - ‖

现，　　恁祷福田僧。　南无(阿)　福田(阿)　僧(阿)伽　耶。

【一二】

(四)

6̇ 6̇ 6̇ 1 | 2 3 1 ˇ | 6̇·5̇ 3̇ 6̇ | 3̇ 5̇ 6̇ | 5̇ 5̇ 6̇ | 5 - | 2 5 |

稽首(阿　稽首阿)皈(阿)依　佛，　　　　　　　　佛法

3̇ 2̇ 1 6̇ | 2 - ˇ | 3̇ 2̇ 1 3 | 2 3 2 7̣ | 6̣ 2 7̣ 6̣ | 5̇ ˇ 6̇ | 3̇ 6̇ 5̇ 3̇ |

僧　三　宝，　众生能福田。　　惹人皈正　者，(底)佛法广无

5 - | 6̇ 6̇ 6̇ 1 | 2 2 1 | 3̇ 6̇ 5̇ | 3̇ 5̇ 6̇ | 5̇ 5̇ 6̇ | 5 - ‖

边。　南无(阿)　皈依(阿)　佛法僧三　宝。

【一二】

(五)

7̣ 7̣ | 7̣ 6̣ | 5̣ - 6̣ | - | 7̣ 2 7̣ 6̣ | 5̇ 6̇ 5̇ | 7̇ 6̇ 5̇ | 6̇ ˇ 7̇ 6̇ |

南无　云来　集，　菩　萨　　摩　诃　萨。(南无

7̇ 6̇ | 5̇ - ˇ | 6̇ - | 7̇ 2 7̇ 6̇ | 5̇ 6̇ 5̇ ˇ | 7̇ 6̇ 5̇ | 6̇ ˇ 7̇ 6̇ | 2 7̣ |

云来　集，　菩　萨　摩　诃　萨)南无　海会

2 7̣ 6̣ | 5̇ 6̇ 5̇ ˇ | 6̇ - | 7̇ 2 7̇ 6̇ | 5̇ 6̇ 5̇ | 廿 2̇ - 7̇ 6̇ 3̇ | 5̇ - 0 ‖

云来　集，　菩　萨　摩　摩　诃　萨。

# 51.太 平 歌

《三请诸葛》曹仁唱：喧天响

1=♭A　2/4

【一二】

(2̇ 2̇ 3̇ | 2̇ 5̇ 5̇ | 3̇ 2̇ 6̇ 1̇ | 2̇ -) | 3̇ - | 3̇· 1̇ | 2̇ (2̇ 3̇ | 2̇ 5̇ 5̇ | 3̇ 2̇ 6̇ 1̇ |

　　　　　　　　　　　　　　　　喧　　天

2̇) - | 1̇ 1̇ | 2̇ 6̇ | 3̇· 1̇ | 2̇ (5̇ 5̇ | 3̇ 2̇ 6̇ 1̇ | 2̇) 3̇ | 3̇ 2̇ | 2̇ 2̇ |

喧天　打锣　鼓，　　　　　　　　肃整　肃

2̇ 6 | 2̇ 6 | 3̇.1̇ | 2̇ (5̲5̲ | 3̲2̲6̲1̲ | 2̇) 3̇ | 3̇ 2̇ | 2̇ 2̇ | 2̇ 6 | 6 3̇ |

整　好　队　伍。　　　　　金　戈　铁　马　万　里

3̇.1̇ | 2̇ (2̲3̲ | 2̇ 5̲5̲ | 3̲2̲6̲1̲ | 2̇ -) | 6 5 | 6.7 | 6 7 | 7 0 |

途，　　　　　　　枭　雄　猛　将　驱　猛　虎，

2̇ 2̇ | 6 2̇ | 3̇ 5 | 3̇.1̇ | 2̇ (5̲5̲ | 3̲2̲6̲1̲ | 2̇) 6 | 3̇ 2̇ | 2̇ 6 | 2̇ 2̇ |

马　头　直　指　新　野　路。　　　　任　他　谋　略

6 1̇ | 2̇ 0 | 2̲̇1̲̇ 2̇ | 6 0 | 1̲̇ 6 2̇ | 2̇ 0 | 2̲̇1̲̇ 2̇ | 6 0 | 1̲̇2̲̇ 6̲2̲ |

赛　孙　吴，　管　教　一　战　破　丑　虏，　柱　教　强　梁　跋

2̇ 0 | 2̲̇3̲̇ 2̇ | 5.3̇ | 2̲̇2̲̇3̲1̲ | 2̲̇3̲̇2̲1̲ | 6 1̇ 6 | 2̇ 5̲3̲ | 2̲̇2̲̇3̲1̲ | 2̇ - ‖

扈。　　唠　哇　唠　哩，　　唠　唠　哩　唠　哇，　　　唠　哇　唠　哩　　唠　唠　哩　唠　哇。

# 52.五　方　旗

《黄巢试剑》法明唱：我暗算，试剑共我有相妨

1=♭A 2/4

【一二】

(2̲2̲ 3̇ | 2̇ 5̲5̲ | 3̲2̲6̲1̲ | 2̇ -) | 5 5 | 3̲̇4̲̇#3̲2̲ | 1̲2̲ 3 | 2̇ (2̲3̲ | 2̇ 5̲5̲ |

　　　　　　　　　　　　　　我　暗　算，　我　暗　算，

3̲2̲6̲1̲ | 2̇) 5 | 3̇ 2̇ | 2̇ 1 | 3 - | 1̲2̲ 2 | 2̇ (5̲5̲ | 3̲2̲6̲1̲ | 2̇ 5̲5̲ |

试　剑　　共　我　有　相　妨，

3̲2̲6̲1̲ | 2̇) 3̇ | 3̇ 2̇ | 2̇ 3̇ | 1 - | 1̲2̲ 1̇ | 2̇ (2̲3̲ | 2̇ 5̲5̲ | 3̲2̲6̲1̲ |

我　今　　要　走　值　一　方？

2̇) 5 | 3̇ 2̇ | 2̇ 3̇ | 3 0 | 1̲2̲ 3̇ | 3̇ (2̲3̲ | 2̇ 5̲5̲ | 3̲2̲6̲1̲ | 2̇) 1 |

我　今　　走　上　天　花　板，　　　　　　　　又

294

$\overset{\frown}{3\ 2}$ | 2 2 | 3 0 | 1 3 | $\overset{\frown}{1\ 2}$ 2 | 2 ( $\underline{2\ 3}$ | 2 5 5 | 3 2 6 $\underset{\cdot}{1}$ | 2 5 5 |

畏　　伊来　看见　不　定当。

3 2 6 $\underset{\cdot}{1}$ | 2 ) 5 | $\overset{\frown}{3\ 2}$ | 2 3 | $\overset{\frown}{3\ 2}$ | $\overset{\frown}{1\ 2}$ 2 | 3 ( $\underline{2\ 3}$ | 2 5 5 | 3 2 6 $\underset{\cdot}{1}$ |

紧紧　走上　大　法堂，

2 ) 1 | $\overset{\frown}{3\ 2}$ 2 2 | 3 0 | 3 1 | $\overset{\frown}{1\ 2}$ 1 | 2 ( $\underline{2\ 3}$ | 2 5 5 | 3 2 6 $\underset{\cdot}{1}$ |

又畏　伊来　共我　相　冲撞。

2 ) 2 6 | $\overset{\frown}{\overset{\wedge}{\underset{\cdot}{2}}}$ - | $\overset{\wedge}{\underset{\cdot}{7}}$ - | $\overset{\wedge}{\underset{\cdot}{6}}$ ( $\underline{2\ 3}$ | 2 5 5 | 3 2 6 $\underset{\cdot}{1}$ | 2 ) 2 6 | $\overset{\wedge}{\underset{\cdot}{2}}$ - | $\overset{\wedge}{\underset{\cdot}{7}}$ - |

我今走东　　　又　走　西，

$\overset{\wedge}{\underset{\cdot}{6}}$ ( $\underline{2\ 3}$ | 2 5 5 | 3 2 6 $\underset{\cdot}{1}$ | 2 ) 2 6 | 2 1 $\underset{\cdot}{6}$ | 2 0 | 2 1 $\underset{\cdot}{6}$ | 1 0 |

我今　走东　不　得，　走西　不　密，

5 5 | 5 $\overset{\frown}{3\ 2}$ | $\overset{\frown}{1\ 2}$ 2 | 3 ( $\underline{2\ 3}$ | 2 5 5 | 3 2 6 $\underset{\cdot}{1}$ | 2 ) 6 2 | 6 2 6 2 |

走得　我　目　都黄。　　　　　见许　大鬼共小

2 $\overset{\vee}{\phantom{a}}$ 1 1 | 2 2 2 | 2 1 1 | 1 1 | 0 2 3 | $\overset{\frown}{1\ 2}$ 3 | 3 ( $\underline{2\ 3}$ | 2 5 5 |

鬼，哇哇　鬼，唎唎鬼，相牵　相拖，　拖我　入　死门。

3 2 6 $\underset{\cdot}{1}$ | 2 ) 2 6 | 1 2 6 $\underset{\cdot}{6}$ | 2 2 6 | 2 2 2 6 | 2 $\overset{\vee}{\phantom{a}}$ 1 3 | 3 3 | 3 3 |

拜告　诸佛及大　王，保庇　法明头圆　圆。谢你　七日　七冥

2 1 | 3 3 | $\overset{\frown}{1\ 2}$ 2 | 2 ( $\underline{2\ 3}$ | 2 5 5 | 3 2 6 $\underset{\cdot}{1}$ | 2 5 5 | 3 2 6 $\underset{\cdot}{1}$ | 2 - ) $\|$

清醮　做要　到　天光。

295

# 53.五 供 养

《临潼斗宝》伍通唱：心急如火

1=♭A 2/4

【一二】

（一）

(1 1 1 1 2 | 7 6 5 6 | 1) 2 | 3 - | 0 2 | 3 - | 1 2 | 5 3 |

心 急 （心 急） 如 火，

3 3 | 3 3 | 3 6 5 3 | 2 6 1 | 2 1 6 1 | 5 - | 6 1 5 | 1 5 |

（心 急 如 火，

6 1 5 | 1 5 | 0 5 1 | 5 6 | 5 5 1 | 5 6 | 6 1 1 | 3 2 3 |

心 急 如 火） 恨 我 一 身 那 恨 我 一 身 袂 生 翼

1 6 2 | 2 5 | 3 3 | 3 3 | 3 6 5 3 | 2 6 1 | 2 1 6 1 | 5 - ‖

飞。

（二）

(1 1 1 1 2 | 7 6 5 6 | 1 -) | 1 1 | 1 2 | 5 3 | 3 3 | 3 3 | 3 6 5 3 |

二 老 爹

2 6 1 | 2 1 6 1 | 5 1 1 | 5 5 | 1 6 1 | 5 5 | 1 6 1 | 1 2 | 2 1 | 1 6 5 |

（哎哟）二 老 爹， 二 老 爹， 你 今 料

5 - | 6 1 1 | 1 1 5 6 | 6 5 | 5 1 1 | 6 1 7 6 | 5 1 6 5 | 4 5 6 | 5 5 3 1 | 2 - ‖

定 今 旦 日 不 测 灾 祸

（三）

(1 1 1 1 2 | 7 6 5 6 | 1 -) | 1 1 | 1 2 | 5 3 | 3 3 | 3 3 | 3 6 5 3 |

大 老 爹

2 6 1 | 2 1 6 1 | 5 1 1 | 5 5 | 1 6 1 | 5 5 | 1 6 1 | 1 2 | 2 1 | 1 6 6 |

（哎哟）大 老 爹， 大 老 爹， 你 今 因

1 - | 5 6 1 | 1 6 | 1 6 5 | 5 1 1 | 6 1 7 6 | 5 1 6 5 | 4 5 6 | 5 5 3 1 | 2 - ‖

何 不 听 你 小 弟 说

296

（四）

(1 <u>1 1</u> 1 2 | 7 6 <u>5 6</u> | 1 -) | 1 3 | 2̂ 3 1 | 1 2 | 2 5 | 3 3 | 3 3 |
　　　　　　　　　　　　　　　　老 相 公

3 <u>6 5 3</u> | 2̇ <u>6̇ 1</u> | 2̇ <u>1̇ 6̇ 1</u> | 5̇ᵛ <u>1 1</u> | 5̇ 1 | 6̇ <u>1 5</u> | 0 <u>6̇ 1</u> | 5̇ 6 | 5̇ <u>6̇ 1</u> | 5̇ 6 |
（哎哟）老 相　公　　　亏 你 年 老

5̇ <u>6̇ 5</u> | 6̇ 1 | 1 <u>6̇ 5</u> | 5 <u>1 1</u> | 6̇ <u>1 7 6</u> | 5̇ <u>1 6̇ 5</u> | 4̇ <u>5̇ 6</u> | 5̇ <u>5̇ 3 1</u> | 2 - ‖
无 罪 来　遭 鼎　　　　　　　　　　　　　　镶。

（五）

(1 <u>1 1</u> 1 2 | 7 6 <u>5 6</u> | 1 -) | 1 - | 3̂ <u>#4̇ 3 2</u> | 1 3 | 5 0 | 5 - |
　　　　　　　　　　　　　　谗　臣　 贼谗 臣　做

5 3 | 3 3 | 3 3 | 3 <u>6 5 3</u> | 2̇ 6̇ 1 | 2̇ <u>1̇ 6̇ 1</u> | 5̇ᵛ 5̇ 1 | 5̇ 1 1 1 |
绝　　　　　　　　　　　　　恨 杀　谗 臣 做 可

1 <u>6̇ 5</u>ᵛ | 5̇ 1 1 1 | 1 <u>6̇ 5</u> | 0 <u>1 1</u> | 6̇ <u>5 6</u> | 0 <u>1 1</u> | 6̇ <u>5 6</u> | 5̇ 1 5 5 |
绝，　谗 臣 做 可 绝，　阮 厝 忠 臣 家，　阮 厝 忠 臣 家，　共 你 有 一

1 6̇ 1 | 5̇ <u>3 5</u> | 5̇ᵛ <u>1 1</u> | 6̇ <u>1 7 6</u> | 5̇ <u>1 6̇ 5</u> | 4̇ <u>5̇ 6</u> | 5̇ <u>5̇ 3 1</u> | 2 - ‖
乜 干　系。

（六）

2/4 (1 <u>1 1</u> 1 2 | 7 6 <u>5 6</u> | 1 -) | 1 1 | 1 2 | 5 3 | 3 3 | 3 3 |
　　　　　　　　　　　　　　　一　　　脚

3 <u>6 5 3</u> | 2̇ 6̇ 1 | 2̇ <u>1̇ 6̇ 1</u> | 5̇ - | 5 6 | 5̇ 5 | 2 2 | 2 0 |
　　　　　　　　　　　　　一 脚 行 尽（底）（底）

5 6 | 5̇ <u>3 5</u> | 5̇ <u>1 1</u> | 6̇ <u>1 7 6</u> | 5̇ <u>1 6̇ 5</u> | 4̇ <u>5̇ 6</u> | 5̇ <u>6̇ 3 1</u> | 2 - ‖
一 脚　退。

（七）

(1 <u>1 1</u> 1 2 | 7 6 <u>5 6</u> | 1) 5 6 | 5̇ 5 5 6 | 5̇ᵛ 3 1 | 3 3 0 1 | 3 3 |
　　　　　　　　　　　一 脚　行 进 一 脚　退，走 到 储 城（是）去 报

3 ᵛ3 1 | 3 3 0 1 | 3 3 | 3 ᵛ1 1 | 3 2 0 1 | 2 6̇ | 0 3 1 |
说，走 到 储 城（是）去 报　说，唠 唠 哩 啀 唠 哩 唠　哩 唠

2 ᵛ1 1 | 3 2 0 1 | 2 6̇ | 0 3 1 | 2（5 5 | 3 2 6̇ 1 | 2 -) ‖
啀，唠 唠 哩 啀 唠 哩 唠　哩 唠 啀。

297

# 54.双 闺 叠①

《三藏取经》大头鬼唱：告大圣听说因依

1=♭A 2/4

【一二】

( 2 2 5 5 | 3 2 6 1 | 2 - ) 6 6 | 3 - | 2 ( 5 5 | 3 2 6 1 | 2 - ) 6 6 |
　　　　　　　　　　　告 大 圣　　　　　　　　　　　　　　　　告 大

6 - | 1 2 6 1 | 1 6 | 5 7 | 5 5 | 5 7 6 5 | 6 - | 3 3 | 3 - |
圣　　 听 说 因 依，　 一 场 代 志 大 都 如 天。　 乜 囝 耐

2 ( 5 5 | 3 2 6 1 | 2 - ) 7 7 | 5 - | 6 5 | 5 5 | 6 - | 7 7 |
　　　　　　　　　　乜 囝 耐　　 三 藏 共 猴 精，　 要 取

6. 7 | 5 6 | 6 - | 6 2 | 6 2 | 1 6 | 6 - | 6 2 | 6 2 |
经　 到 西 天。　 共 咱 娘 娘 相 遇 见，　 掠 咱 娘 娘

6 3 | 3 - | 2 ( 5 5 | 3 2 6 1 | 2 - ) 5 5 | 3 - | 2 ( 5 5 | 3 2 6 1 |
就 打 死。　　　　　　　　乜 囝 耐

2 - ) 7 7 | 5. 7 | 5 7 | 6 - | 2 2 6 | 2 - | 7 7 5 6 | 6 - |
　　 乜 囝 耐　 小 畜 生，　 敢 障 无 理　 做 太 相 欺。

6 6 | 3 - | 2 ( 5 5 | 3 2 6 1 | 2 - ) 6 6 | 6 - | 2 2 | 2 - |
被 那 做　　　　　　　被 那 做　 卜 打 死，

6 5 | 7 7 | 7 6 | 6 - | 6 2 6 | 1 - | 2 6 3 | 3 - | 2 ( 5 5 |
都 不 带 着 咱 兄 弟。　 有 乜 神 通　 敢 障 无 理？

3 2 6 1 | 2 - ) 3 5 | 5 3 | 2 ( 5 5 | 3 2 6 1 | 2 - ) 6 7 |
　　　　　 须 仔 细　　　　　　　　　　须 仔

---

① "泉州传统戏曲丛书"第10卷《傀儡戏〈目连〉全簿》第86页，称此曲牌为【双鹨鹕】，中国戏剧出版社，1999年9
月第1版，北京。

5. 7 | 6 5 | 6 - | 6̣ 2 | 6̣ 2 | 2 6̣ | 3 - | 2 (5̱5̱ | 3̱2̱ 6̣̱1̱ |
细　关防伊。　不通　自恃　泛常　比，

2 - ) | 2 6̣ | 3 - | 2 (5̱5̱ | 3̱2̱ 6̣̱1̱ | 2 - ) | 卅 7̣ 5̣ | 6̣ 6̣ | 7̣
展神　通　　　　　　　　　展　神　通　去

5̣ 6̣……ᵛ 6̣ | 6̣ 6̣ 2 | 2 6̣ | 6̣ 2……ᵛ 2̱ | 1̱ 2̱ | 2 6̣ | 5̣ 5̣ | 3̱ 2̱……ᵛ ‖
掠　伊。　掠来　醉　剮　慢　凌迟，　叫伊卜　死　袂　得　死。

# 55.玉 交 枝

《临潼斗宝》伍员唱：哥哥见知短

1=♭A　2/4

【一二】

(一)

( 1̱ 1̱1̱1̱2̱ | 7̱ 6̱5̱6̱ | 1 - ) | 3 - | 2̱ #4̱3̱2̱ | 1̱ 6̱2̱ | 5. 6̱ | 5̱3̱5̱
　　　　　　　　　　　　　　哥　哥　　哥　哥　（哥）

5̱ ( 6̱6̱ | 5̱3̱2̱3̱ | 5 - ) | 5. 6̱ | 5̱3̱ 3̱3̱ | 3̱3̱ 3̱3̱ | 3̱6̱5̱3̱ | 2̱ 6̣̱1̱ |
见　知　短，

2̱1̱6̣̱1̱ | 5̣ - | 1̱ 2̱ | 2̱ᵛ3̱ | 2̱3̱1̱ | 1̱ 0 | 2̱ 1̱ | 1̱ᵛ1̱6̣̱ | 5̣ 0 |
军　马　到　　　（军　马　到）

5̣̱1̱5̣̱1̱ | 6̣̱ 5̣̱ | 5̣̱ᵛ3̱ | 2̱5̱3̱2̱ | 1̱3̱2̱3̱ | 1̱2̱7̣̱6̣̱ | 5̣̱1̱6̣̱3̱ | 5̣ - ‖
谁人　敢退？

(二)　　　　　　　　　　　（快）

( 1̱ 1̱1̱1̱2̱ | 7̱ 6̱5̱6̱ | 1 ) 卅 6̣……⌢ 6̣ 5̣……ᵛ 5̣̱1̱6̣̱1̱ | 5̱3̱5̱ | (5̣̱1̱6̣̱1̱ | 5̱3̱5̱) | 5̱ 6̱ | 5̣̱1̱6̣̱1̱ |
爹亲　有乜　罪？（有乜　罪）　父亲　有乜

5̱3̱5̱ | (5̣̱1̱6̣̱1̱ | 5̱3̱5̱) | 0 1̱ | 3̱ 2̱ | 2̱ 3̱2̱ | 1̱ 6̣̱2̱ | 5. 6̱ | 5̱5̱2̱3̱ | 5 - ‖
罪，　　　　合该　　着　　说。

(三)

谗臣 贼谗臣

做绝， 论我

威风， 论我 威风， 名声实无赛。

我是男子 汉，（男子

汉， 我是 男子 汉） 敢争 长共短。

(四)

一 伙 奸臣 尽都杀

绝。（一伙 奸臣 尽都 杀 绝）

# 56. 玉 胞 肚①

《五马破曹》曹操唱：敌兵势猛

1=♭A 2/4

【一二】

敌兵 敌兵 势猛，

敌兵势猛， 敌兵势猛 惊得

300

5 - | 5 2 0 3 | 3 - | 2 (5 5 | 3 2 6 1 | 2 -) | 5 - |
我　　　战　战　　兢　兢，　　　　　　　　　　　　　　　　迫

5 - | 3 - | 2 (5 5 | 3 2 6 1 | 2 -) | 2 2 2 | 2 1 | 2 0 |
得　　我，　　　　　　　　　　　　　　迫　得　我　弃　盔　走

2 1 | 2 0 | 3 3 | 5 5 | 0 2 | 3 - | 2 (5 5 | 3 2 6 1 |
弃　盔　走。　心　慌　喘　息　　未　定，

2 -) | 2 1 2 | 1 2 | 2 0 | 1 2 | 2 0 | 5 5 | 5 2 | 3 - |
马　家　儿　追　赶　紧　　追　赶　紧，　脱　袍　且　逃　命，

2 (5 5 | 3 2 6 1 | 2 -) | 2 - | 5 - | 3 - | 2 (5 5 | 3 2 6 1 |
败　得　我，

2 -) | 廿 6 2 2 | 2 1 2 | 6 2 0 | 2 6 2 0 | 2 1 2 | 6 2 2 |
败　得　割　须　却　命　走　却　命　走。　魂　飞　魄　散　神　不

2 0 | 2 2 2 | 0 2 1 | 2 6 - | 5 - | 3. 2 1 3 | 3 2 - 0 ‖
灵，　神　不　灵，　魂　飞　魄　散　神　　　不　灵。

① 本曲文在泉州地方戏曲研究社编"泉州传统戏曲丛书"第12卷《五马破曹》剧目中未见，暂原样照录。

# 57.四　腔　锦

《观音雪狱》刘世真唱：叩慈悲

1=♭A　2/4

【一二】

( 6 1 7 | 6 7 6 5 3 5 | 6 -) 6 6 | 2 1 | 2 6 | 6 ᵛ 1 2 | 1 6 1 | 3 3 2 |
　　　　　　　　　　　　　　　叩　慈　悲　听　诉　（诉）　　　　起，

2 5 5 | 5 3 3 2 | 3 3 3 | 0 5 3 2 | 1 2 1 1 | 1 7 6 5 | 6 - | 5 5 | 1 6 5 |
　　　　　　　　　　　　　　　　　　　　　　　　　　　　　　（叩　慈　悲

301

3 1̣2̣ | 15̣ 6̣ | 0 3̣ 5 | 2̣5̣3̣2̣ | 1̣ 6̣1̣ | 1̣ 3̣2̣ | 0 1̣ 6̣ | 15̣ 6̣ | 5̣6̣ 1̣ |

听诉起) 奴婢生 前 无歹（歹） 意。 那因

6̣ 3̣3̣ | 6̣5̣ 6̣ | 1̣ 3̣2̣ | 0 1̣ 6̣ | 5̣ (3̣5̣ | 5̣6̣7̣5̣ | 6̣ -) | (6̣ 1̣7̣ |

偷刣 鸡, 别无 大代 志。

6̣7̣6̣5̣3̣5̣ | 6̣) 5̣6̣ | 1̣1̣1̣1̣ | 6̣ 3̣ | 6̣5̣ 6̣ | 0 3̣ 5 | 2̣5̣3̣2̣ | 1̣1̣6̣1̣ |

任他 恶言恶语 相骂 詈, 假做耳 聋

1̣ 3̣2̣ | 0 1̣ 6̣ | 15̣ 6̣ | 6̣6̣2̣6̣ | 2̣ 0 | 6̣7̣6̣5̣ | 3̣ 6̣ | 15̣ 6̣ |

不听（听） 伊。 那恨我父 母， 生我 贼心 性，

6̣ 3̣5̣ | 2̣5̣3̣2̣ | 1̣ 6̣1̣ | 1̣ 3̣2̣ | 0 1̣ 6̣ | 5̣ (3̣5̣ | 5̣6̣7̣5̣ | 6̣ -) ‖

若不 偷刣 鸡阮今 无吃 就会 病。

# 58. 生 地 狱

《楚汉争锋》项羽唱：记得当初时

1=♭A 2/4

【一二】

(2̇2̇ 3̇ | 2̇ 55 | 3̇2̇6̇1̇ | 2̇ -) 5 - | 3̇. 1̇ | 2̇(2̇3̇ | 2̇ 55 | 3̇2̇6̇1̇ |

记得

2̇ -) | 3̇3̇ | 1̇2̇ 2̇ | 3̇(2̇3̇ | 2̇ 55 | 3̇2̇6̇1̇ | 2̇)2̇ | 3̇2̇ | 2̇1̇ |

(记得) 当 初 时， 谁 人 （谁

2̇ 0 | 66 3̇ | 2̇(55 | 3̇2̇6̇1̇ | 2̇ -) | 2̇2̇ | 2̇6 | 1̇(76 | 5675 |

人 谁人） 敢抨? 杀入 秦 邦，

6 -) | 2̇6 | 61̇ | 16 | 6. 6 | 3̇. 1̇ | 2̇(2̇3̇ | 2̇ 55 | 3̇2̇6̇1̇ | 2̇ -) |

杀入 秦 邦，征战 十 余年。

多少英雄汉， 多少英雄汉， 遭我剑下丧残生，

天 不由人，

（皇天不由人）甲我作哢哾。

# 59.出坠子

《临潼斗宝》迎春太子唱：心慌步颤

1=bA 2/4

【一二】

心 慌

心慌步 颤， 步 颤， 说着

目淳 泪纷纷， 父王信谗

败人伦。 奸臣 无忌 要掠

楚邦吞， 先斩无 忌， 后上表

文， 先斩费无忌， 后上表 文。

# 60.地锦裆（一）①

《魏延友》佚名唱：是乜通

1=♭A 2/4

【一二】

(2̣2̣ 3̣ | 2̣ 5̣5̣ | 3̣2̣6̣1̣ | 2̣) 6̣2̣ | 1̇ 6̇3̇ | 3̇. 1̇ | 2̇ (5̣5̣ | 3̣2̣6̣1̣ | 2̣) 5̣ | 7̇. 7̇ |

是乜　通,(是乜　通)　　　　　一　时(阿

5̣5̣ | 7̇. 5̣ | 6̇ (7̣6̣ | 5̣6̣7̣5̣ | 6̇) 3̇ | 3̇2̇ | 2̇ 2̇ | 2̇ 0̇ | 7̇. 5̣ | 6̇ (7̣6̣ |

一　时)人,　　　　　兵　书　战　册　腹　内　空。

5̣6̣7̣5̣ | 6̇) 3̇ | 3̇2̇ | 2̇ 2̇ | 2̇. 2̇ | 5̣. 5̣ | 6̇ (7̣6̣ | 5̣6̣7̣5̣ | 6̇ 0̇) | 6̇7̇6̇7̇ |

斗　智　斗　力　实　无　双,　　　　　兵　对　兵(阿)

5̣7̣5̣ | 6̇7̇6̇7̇ | 6̇7̇6̇ | 2̇2̇1̇ | 6̇6̇ | 3̇. 1̇ | 2̇ (5̣5̣ | 3̣2̣6̣1̣ | 2̣ -) ‖

将　对　将,　刀　对　刀(阿)　枪　对　枪,　杀　教　他　无　命　返　家　乡。

---

① 曲文查无出处，暂原样照录。

# 61.地锦裆（二）

《三请诸葛》淳于芳唱：满天烟尘

1=♭A 2/4

【一二】

(2̣2̣ 3̣ | 2̣ 5̣5̣ | 3̣2̣6̣1̣ | 2̣ -) | 5̣ - | 3̇. 1̇ | 2̇ (2̣3̣ | 2̣ 5̣5̣ | 3̣2̣6̣1̣ |

满　天

2̇ -) | 3̇2̇ | 2̇3̇ | 1̇3̇2̇1̇ | 1̇5̣6̣ | 6̇ 2̇ | 6̇ 2̇ | 2̇ 7̣5̣ | 6̣ - |

满　天　烟　尘　尽　飞　起,　　遍　地

2̇6̇ | 6̇2̇ | 1̇6̇ | 3̇. 1̇ | 2̇ (5̣5̣ | 3̣2̣6̣1̣ | 2̣ -) | 5̣5̣ | 3̇. 1̇ |

遍　地　锣　鼓　枪　共　旗。　　　　　恁　众　军,

2̇ (5̣5̣ | 3̣2̣6̣1̣ | 2̣ -) | 7̇7̇ | 6̇. 7̇ | 6̇5̣ | 6̇. 7̣ | 5̣. 5̣ | 6̣ - | 1̇6̇ |

恁　众　军,　须　用　心,　着　用　意,　当　阳

2̇2̇ | 6̇6̇ | 6̇0̇ | 1̇6̇ | 2̇2̇ | 5̇. 1̇ | 2̇ (5̣5̣ | 3̣2̣6̣1̣ | 2̣ -) ‖

坂,　擒　刘　备。　当　阳　坂,　擒　刘　备。

# 62. 曲　仔（一）

《楚汉争锋》渡子唱：四山乌暗

1=♭A　2/4

【一二】

(5 3 | 2 7 6 1 | 2 - ) | 3 2 2 | 6 1 2 | 6 1 5 1 | 3 5 6 | 2 2 3 3 | 2 3 2 7 |
　　　　　　　　　　　　四山 乌 暗，　　雨落 又 惨 惨。　棕簑却 倒 膀，

1 1 1 5 | 6 1 5 | 1 2 3 1 | 2 3 2 7 | 5 1 1 1 | 3 5 6 | 1 1 1 2 | 3 2 7 |
裤插 底淡 淡。　大风 泼头 吹，　笠仔 戴赣 赣。　一个 钱烧 酒，

1 5 1 6 | 6 5 | 1 1 1 2 | 3 2 7 | 1 1 1 5 | 6 5 | 2 2 1 | 2 3 2 7 |
吃去 醉酣 酣。　一个 钱经 纪，　某子 笑哈 哈。　漳州 自 礁

5 6 1 1 | 1 6 5 | 2. 1 | 2 0 | 6 7 6 5 | 6 0 | 1 2 1 | 1 1 | 6 1 |
南靖 去贩 柴。　咧阿 咧，　咧阿 咧阿 咧。　恁某 阮某，　三日

5 1 | 1 1 5 5 | 6 5 | 2 3 | 1 3 | 3 2 1 | 2 6 5 | 5 1 | 7 6 5 |
五日 纺无 一钱 沙。　脚踏 龙船 走梭 梭，脚踏 龙船 走梭

6 0 | 3 1 | 2 3 2 7 | 6 1 6 | 5 0 | 3 1 | 2 3 2 7 | 6 1 6 | 5 - ‖
梭。　嗨啰 哧，　嗨啰 哧，　嗨啰 哧，　嗨啰 哧。

# 63. 曲　仔（二）

《目连救母》佚名唱：你等舍子众

1=♭A　2/4

【一二】

‖: 5. 7 | 6. 5 | 3 5 3 | 2 - | 5. 7 | 6. 5 | 3 5 3 | 2 - |
你　　 等　　 舍子 众，　我　 今　　 施你 供。

5. 7 | 6. 5 | 3 5 3 | 2 - | 5. 7 | 6. 5 | 3 5 3 | 2 - :‖ (任意反复)
只　　 食　　 变十 万，　一　 切　　 舍子 众。

305

# 64. 胜 葫 芦

《三国归晋》钟会唱：但见阴云中人马杀来

1=♭A 2/4

【一二】

(2255 | 3261 | 2 -) 6 - | 3 - | 2 (23 | 2 55 | 3261 | 2 -) |
但　见

16 | 16 | 6 - | 62 | 6 - | 55 | 32 | 2 (55 | 3261 | 2) 6 |
阴云中　　　人马　　杀来，　　　　　　　　　　　　　　　焉

32 | 2 6 | 20 | 33 | 5. 3 | 2 (55 | 3261 | 2 -) | 61 |
人　焉人　心惊骇。　　　　　　　　　　　　　将士

6 6 | 22 | 61 62 | 10 | 61 | 66 | 22 | 61 63 | 2 (55 |
跌损，落盔　失器　械。　横冲　直撞　马走　逃东又闪西。

3261 | 2 -) | 22 6 | 20 | 22 6 | 20 | 22 | 35 | 55 3 | 2 - ‖
果然无失，　果然无失，　慢慢　思量　好怪　哉。

# 65. 剔 银 灯

《补大缸》韦陀唱：遵法旨

1=♭A 2/4

【一二】

(2255 | 3261 | 2 -) | 35 | 5 32 | 162 | 2 5 | 352 ♯4 | 3 - |
遵法旨，

32 | 25 | 5 - | 25 2 | 5 32 | 162 | 2 5 | 352 ♯4 | 3 - |
(遵　法旨)　不敢延迟，

32 | 2 2 | 5 - | 12 3 | 2 75 | 6 0 | (2255 | 2261 | 2 -) |
须　会同　雷电　风　雨。

廿5 7…… | 7 6…… | 2/4 55 | 35 32 | 162 | 2 5 | 352 ♯4 | 3 - |
疾打　猛攻　百草山，

306

3 2 | 2ˇ3 | 5 - | 1 2 3 | 2 7 5 | 6̣ 0 |（2 2 5 5 | 3 2 6 1̣ |
定　歼　灭　玉　面　狐　狸。

2 -）| 6̣ - | 6̣ - | 3 2 | 3 2 | 2 5 | 3 3 | 3 3 |
神　　将　（诸　神　将）

3 3 3 | 2 0 | 1 2 3 | 2 7 5 | 6̣ 0 |（2 2 5 5 | 3 2 6 1̣ | 2 )ˇ6 2 |
即　便　起　程，　　　　　　　　　芸芸

2 1 1 6̣ | 2 6̣ 6̣ | 0 3 1 | 2ˇ2 5 | 5 5 3 2 | 5 3 5 | 3 2 1 6̣ | 2 - ‖
众　生　得　安　居。(芸芸　众　生　得　　安　居)

# 66. 浆水令

《说岳》岳飞、岳云对唱：恼得我怒气冲天

1 = ♭A　2/4

【一二】

（2 2 5 5 | 3 2 6 1̣ | 2 -）| 5 5 | 5 3 2 | 1 6̣ 2 | 2 5 | 3 3 2 | 3 - |
恼　得　我

3 2 | 2 5 | 5 - | 2 2 3 | 3 ♯4 3 2 | 1 6̣ 2 | 2 5 | 3 5 2 | 3 - |
(恼　得　我)　怒　气　冲　天，

3 2 | 2 5 | 5 3 | 2 - | 1 2 3 | 2 7 5 | 6̣（7 6̣ | 5 6 7 5 | 6̣ -）ˇ |
不　肖　子　忤　逆（于）无　知。

7 6̣ | 6̣ 5 | 7 6̣ | 6̣ - | 3 6̣ | 6̣ 3 | 7 6̣ | 6̣（5 5 | 3 2 6 1̣ |
一　声　号　令，　万　军　难　移。

2 -）| 6̣̂ 6̣ | 6̣ 3 | 3. 1 | 2（5 5 | 3 2 6 1̣ | 2 0）| 2 5 | 2 3 |
用　法　不　严，　　　　　　用　法　不（于）

2 0 | 7̣ 7̣ 6̣ 2 | 7̣ 2 7̣ 6̣ | 5 6 7 5 | 6̣ 0 | 7̣ 7̣ | 7̣ 5 | 7̣ 6̣ | 6̣ - |
严　兵　家　所　忌。　　　敢　逆　吾　令，

3 3 | 3 3 | 7 6̣ | 6̣（5 5 | 3 2 6 1̣ | 2 -）| 6̣̂ 6̣ | 6̣ 3 | 3. 1 |
合　受　凌　迟。　　　　　若　复　废　法，

2 (5 5 | 3 2 6 1 | 2 0) | 2 5 | 2 3 | 2 0 | 2 2 6 7 | 7 2 7 6 | 5 6 7 5 |

(若复废 法) 恐误(于)军 机。

6 0 | 3 2 | 2 2 | 2 0 | 6 7 6 5 | 7 5 6 | 3 3 3 1 | 3 2 1 | 1 1 3 |

当 斩首, (当斩 首) 免乞人论 譬。 父子

3 0 | 6 2 7 6 | 7 5 6 | 1 3 1 2 | 1 1 3 | 3 0 | 1 3 1 2 | 1 (1 2 |

情, (父子 情) 从此 抛 弃。(父子 情, 从此 抛弃)

(尾声)

7 6 5 6 | 1) 2 | 2 1 1 | 3 1 3 1 | 3 2 1 3 1 | 3 2 1 |

(岳云唱)君 父 暂 息 只 怒 气, (只怒 气)

1 2 3 | 1 2 7 6 | 1 6 1 | 2 3 | 3 2 1 2 3 | 3 2 1 1 2 2 |

带念初 犯 非 故 意, (非故 意) 将功

3 2 1 | 3 3 | 3 2 3 | 3 2 1 | 3 3 | 3 (1 2 | 7 6 5 6 | 1 -) ‖

补过 免 一 死。(将功 补过 免 一 死)

# 67.雀 踏 枝

《楚汉争锋》韩信唱：二十年来学兵机

1=♭A  2/4

【一二】

(2 2 5 5 | 3 2 6 1 | 2 -) | 6 - | 3. 1 | 2 (2 3 | 2 5 5 | 3 2 6 1 |

二 十

2 -) | 1 3 | 1 3 | 1 3 2 1 | 1 5 6 | 1 3 2 1 | 1 5 6 | 2 6 | 2 2 |

二 十 年 来 学兵 机, 学兵 机, 只 望 发 迹

6 - | 5 3 | 2 5 | 5 3 | 2 (5 5 | 3 2 6 1 | 2 -) | 6 - | 3. 1 |

我 身 成 器。 谁 知

2 (2 3 | 2 5 5 | 3 2 6 1 | 2 -) | 1 2 | 2 3 | 1 3 2 1 | 1 5 6 |

谁 知 今旦 着书 误，

308

(1 3 2 1 | 1 5 6) | 5 3 | 5 3 | 3 2 | 2 (5 5 | 3 2 6 1 | 2 -) |

着 书 误， 枉 相 耽 置，

2 2 | 1 6 | 2 6 | 2ˇ3 | 3 2 | 2 1 | 6 0 | 2 6 | 3 2 |

弃 楚 归 汉 合 道 理。弃 楚 归 汉 合 道 理。

(2 3 2 | 5 - | 3 5 3 1 | 2 - | 6 5 6 1 | 2 5 | 3 5 1 6 | 2 -) ‖

# 68. 铧 锹 儿

《抢卢俊义·射解差》卢俊义唱：急背逃走

1=♭A 2/4

【一二】

(2 2 5 5 | 3 2 6 1 | 2) 3 | 3 2 | 2 7 | 6 3 | 5 (6 6 | 6 3 3 1 |

急 背 （于）逃 走，

2 -) | 5 5 3 | 2 (2 3 | 2 5 5 | 3 2 6 1 | 2) 3 | 3 2 | 2 7 |

走卜 身 离， 慌 慌 （于）

6 3 | 5 (6 6 | 6 3 3 1 | 2 -) | 2 6 3 | 3. 1 | 2 (2 3 | 2 5 5 |

冒 死， 行 上 几 里。

3 2 6 1 | 2 3 5 5 | 3 2 6 1 | 2 -) | 6 2 | 1 1 | 6 6 | 2 0 |

跋 落 翻 身 又 爬 起，

7 7 6 | 5 5 | 7 6 5 | 6 0 | 7 6 | 7 7 | 5 7 | 5 7 6 5 | 6 0 |

头 眩 目 暗 腹 内 又 饥， 报 恩 报 德 逃 出 梁 山 市。

6 1 | 6 6 | 6 2 6 1 | 2 0 | 6 1 | 6 6 | 6 2 6 3 | 5. 3 | 2 - |

上 天 落 地， 也卜 同 生 死。 （上 天 落 地 也卜 同 生 死）

2 3 2 | 5. 3 | 2 2 3 1 | 2 3 2 1 | 6 1 6 | 2 5 3 | 2 2 3 1 | 2 - ‖

唠 � 唠 哩， 唠 唠 哩 唠 唠， 唠 唠 唠 哩， 唠 唠 哩 唠 唠。

# 69.叠字五更子

《吕后斩韩》谢青远唱：念奴婢姓谢名青远

1=♭A  2/4

【一二】

(6 17 | 676535 | 6 -) 66 | 12 | 62 | 16 | 612 | 161 |
　　　　　　　　　　　　　念 奴　婢 姓　谢 名 青

32 | 256 | 5532 | 333 | 0532 | 1211 | 1165 | 6 - | 55 |
远，　　　　　　　　　　　　　　　　　　　　　念 奴

611 | 511 | 6.535 | 156 | 653 | 2532 | 161 | 3532 |
婢 名 叫 谢 青　　远，　我 兄 公　著　屈 死

01 6 | 156 | 21 | 61 | 22 | 612 | 161 | 332 | 2 56 |
含　冤。　只 因 淮 阴 侯 韩　　信，

5532 | 333 | 0532 | 1211 | 1165 | 6 - | 16.5 | 3515 | 656 |
　　　　　　　　只 因　淮 阴 侯 韩 信，

01 6 | 1 02 | 1216 | 1 6 | 5 1 | 6.535 | 156 | 6 35 |
伊 人 唉 阿 唉阿唉啰 唉唉甲 陈 稀　谋 反，　密 书

2.5 32 | 1 61 | 3532 | 01 6 | 156 | 1166 | 261 | 6 6 |
来　往 终 为 后 患。　兄 公 著，劝 不 听，命 丧

26 | 612 | 161 | 332 | 256 | 5532 | 333 | 0532 | 1211 |
黄　　丧黄 泉。

1165 | 6 - | 6655 | 156 | 6635 | 156 | 33 | 31 | 1137 |
　　　兄 公 著，劝 不 听，性 命 丧 黄 泉。伏 望 娘 娘 乞示伊圣

756 | 6 55 | 2532 | 161 | 3532 | 01 6 | 1(35 | 5675 | 6 -)‖
断，　杀 人 偿　命，甘 心 无　怨。

310

# 70.五更子

《十八国》伍员唱：无端祸目前见

1=♭A 2/4

【一二过散】

( 2 2 5 5 | 3 2 6 1 | 2 ) 2 3 | 3 2 3 | 3 - | 2 ( 5 5 | 3 2 6 1 | 2 - ) | 3 2
　　　　　　　　　无端 祸（无端 祸）　　　　　　　　　　　　　　　　　　目

2 6 | 3 2 | 2 ( 5 5 | 3 2 6 1 | 2 ) 6 | 3 2 | 2 1 | 1 0 | 2 6 2 6 |
前 见，　　　　　　　　　　　　　　父 母　兄 弟　拆散 分

3 - | 2 ( 5 5 | 3 2 6 1 | 2 ) 3 | 3 2 | 2 1 6 | 0 | 6 2 2 6 | 3 - |
离。　　　　　　　　　　　　四 目　相 看，　俩得（咱）不 啼，

2 ( 5 5 | 3 2 6 1 | 2 - ) | 2 6 | 2 2 | 6 1 | 2 0 | 6 1 | 2 0 |
　　　　　　　　　说 着　起 来　肠 肝　裂。（肠 肝　裂）

7 6 | 5 5 | 7 5 | 6 0 | Ⅵ 6 2 1 6　　5 2 - 5 3 5 3 2…… ‖
拆 分 离，　做 二 边。（白：若要有命）有 日 相 见（白：若要无命）只 处　准 相 辞。

# 71.哭 断 肠

《织锦回文》苏若兰唱：乾家病沉重

1=♭A

【散板】

Ⅵ 6 2 - 6 6 2 5 - 3 2 1 2 7.6 5 6 - Ⅴ 5 1 - 1 6.5 3 5 7 6 - Ⅴ 6
乾家　病沉重，　　　　　　　　　逢着 怯年　冬。　若

6 1 1 - 6 1 6 1 2 5 - 3 2 1 2 7.6 5 6 - Ⅴ 1 1 5 1 0 1 6.5 3 5
有 东 西　共只　许，　　　　　　　　甲阮 乜物　通殡

7 6 - Ⅴ 5 1. 5 1 6.5 3 6 5 - Ⅴ 2 5 3 2 6 2 2 6 1 ( 6 7 5 6 7 5 6 - ) ‖
葬？ 到今旦　　无　　看 望。

311

# 72.粉 蝶 儿

《岳侯征金》赵构唱：车声辚辚

1=♭A

【散板】

卅 3 3 - 5 - 3 2 7.6 5 7 6 - ∨6 6 3 7 6 5.3 2 #4 3 - ∨1 3 1 1 6

车 声 辚 辚， 簇 拥 入 帝 京， 文 武 俯 伏

1 - 5 - 3 2 1 2 7.6 5 7 6 - ∨3 #4 4 3 - 5 3 3 5 7 6 5.3 2 #4

(尽) 恭 敬。 喧 鼓 乐， 排 队 阵，

3 - ∨3 1 2 3 6 1 - 5 - 3 2 1 2 7.6 5 7 6 - ∨3 #4 4 3 - - -

百 姓 歌 舞 尽 欢 声。 尽 说 是

6 #4 3 2 - ∨2 7 6 2 7 7 5 7 6 - 3 6 - #4 3 2 #4 3 - 0 ‖

太 后 回 朝 当 今 福 庆。

# 73.得 胜 慢

《楚昭复国》伍员唱：统领三军

1=♭A

【散板】

卅 #4 4 3 - 2 1 2 3 - 6 6 2 2 7.6 5 7 6 - 3 6 - - - #4 3

统 领 三 军 直 来 诛 讨， 卜

转 1=♭B（前 3=后 2）

2 #4 3 - ∨2.5 | 3.3 2 3 1 6 | 2 - ∨2.5 | 3.3 2 3 2 7 | 6 2 7 6 5 | 6 -

烦。 唠 哩 哒 哒 哩 唠 唠 哩 哒 哒 哩 唠 哩 唠 哒。

312

# 74.赚　慢

《五马破曹》马岱唱：紧走如箭

1=♭A

【散板】

紧走如箭，　　　　急返西凉州，

报过哥哥得知机。你为因何

颜色怆惶都改变，必是京师有乜事

情听说起。　　叔叔同黄

奎谋害曹操,扶汉天，被苗泽

出首露（于）根机，叔叔同黄奎被杀死，两家良贱

尽诛夷。肝肠寸裂双眼泪滴,

亏我爹爹　忠烈遭横死，时

耐逆臣曹操太无理,力我一家

都杀死，乜人悲伤。（乜人于伤悲）

# 75. 贺 圣 朝 慢

《李世民游地府》李世民唱：一统乾坤干戈静

$1={}^{\flat}A$ 转 $1={}^{\flat}B$

【散板过三撩】

卄 3 3 2 - 5 - 3 2 7.6 5 6 - 3 3 6 - 5 3 2 ♯4 3 - ˅

一统　乾　　坤　干戈静，

1 1 6 1 - 3 5 3 2 - 3 1 2 7.6 5 7 6 - ˅2 3 - 5 -

士庶　欣歌　管弦　　声。　全望天

3 2 7.6 5 6 - ˅3 6 7 6 5.3 2 ♯4 3 - ˅♯4 4 3 - 6 - 4 3

地　相庇佑，　　　　四海

2 - 7 2 - 7.6 5 7 6 - ˅3 6 - ♯4 3 2 4 3 - ˅2.5

安定　　乐　　　升平。　唠哩

转 $1={}^{\flat}B$（前 3 = 后 2）

$\frac{4}{4}$ 3. 5 2 3 1 6 | 2 - ˅2 5 | 3. 3 2 3 2 7 | 6 2 7.6 5 | 6 - ‖

哇，　哇哩唠，　　唠唠哇，　哇　哩唠，　哩唠哇。

# 76. 临 江 仙

《包拯断案》张真唱：慢说读书

$1={}^{\flat}A$

【散板过三撩】

卄 6 2 0 6 1 6 2 - 5 3 2 1 2 7.6 5 6 - ˅6 1 - 5 1 0

慢说　读书才能，　　　　书你　误我

5 1 6.5 3 5 7 6 - ˅6 2 0 1 1 6 1 - 3 2 - 5 - 3 2 1 2

平　生。　劳碌　空嗟　叹，

7.6 5 6 - ˅6 6 5 1 6.5 3 6 5 - 2 5 - 3 2 6 2 6 1 - ˅1. 3 |

惺惺莫与　　命　争。　唠哩

$\frac{4}{4}$ 2 7 6 - 1 | 1 5 - 7 | 6 - 5 6 5 3 | 2 5 3 2 1 6 | 2 - 0 0 ‖

哇，　哩唠　哩哇

314

# 77.嗦 呾

《大出苏》众唱：唠哗哩哗

1=♭A 1/4

【叠拍】

2 | 3 | 5 | 3 | 3 | 5 | 3 | 3ˇ | 2 | 3 | 5 | 3 | 23 16 | 2 | 2 |
唠 哗 哩 哗 哗 哩 哗 唠 哗 哩 哗 哗 哩 唠 哗

23 | 32 | 5 | 5 | 3 | 2 | 3 | 2 | 2ˇ | 2 | 2 | 1 | 2 | 21 16 | 2 | 66 |
唠哗 唠哩 哩 阿 哗 唠 哩 哗 唠 哩哗 唠 哩 唠

02 | 21 | 2ˇ | 22 | 53 | 32 | 3 | 2 | 2 | サ 2 3 5 …… 32 16 2 …… 0 ‖
哩 唠 哗 唠唠 哩哗 唠 哩 唠 唠 哩 哗

# 78.北地锦裆（一）

《大出苏》相公唱：相公本姓苏

1=♭A 2/4 1/4

【三撩慢起过一二过慢】

( 22 3 | 2 55 | 32 61 | 2 - ) 5 - | 3. 1 2 ( 23 | 2 55 |
相 公

32 61 | 2 - ) | 21 | 62 | 1 6ˇ | 66 2 | 1 6 | 6ˇ 26 |
（相公）本 姓 苏，（帮腔)(本 姓 苏） （相公唱)厝 住

61 | 22 | 62 | 62 66 | 35 3 | 2 0 | 35 3 | 2 ( 23 |
杭州 铁板 桥头，离城(只有) 三里 路。（帮腔)(三里 路)

2 55 | 32 61 | 2 - ) | 57 | 77 | 56 5 | 60 | 56 5 |
（相公唱)唐王 见我 甚风 骚,（帮腔)(甚风

656 | 6ˇ 22 | 66 1 | 60 | 66 1 | 6 | ˇ66 | 21 62 | 2ˇ 66 |
骚) （相公唱)赐我 游遍 天 下,（帮腔)(游遍 天 下)(相公唱)为人 解冤 释 结, 为人

315

2 6̣ 6̣ 3 | 5· 3 | 2（23 | 2 55 | 32 6̣1 | 2 -）| 5 - | 3 - |
赛愿叩天 曹。　　　　　　　　　　　　　　　　忽　听

2（23 | 2 55 | 32 6̣1 | 2 -）| 21 | 6̣· 2 | 7 6 5 | 6̣ ᵛ6̣ 6̣ |
见　　　　　　　　　　　　（忽听见）彩屏内（有只）

（X X | X 0 | X X | X 0）
2̣ 6̣ | 2̣ 0 | 2̣ 6̣ | 2̣ 0 | 5̣ 6̣ | 5· 2 | 7 6 5 | 6̣ ᵛ6̣ 6̣ |
好大 鼓,（帮腔）（好大 鼓）（相公唱）又 听 见 彩 屏 内（有只）

（X X | X 0 | X X | X 0）
1 3 2 1 | 2 0 | 1 3 2 1 | 2 0 | 6̣ 2 1 2 | 2 0 | 2 2 1 6̣ | 2 ᵛ7 7 |
好小 鼓。（帮腔）（好小 鼓）（相公唱）大鼓邀小 鼓,　小鼓邀大 鼓,打得

5 6 7 5 | 6̣ 0 | 5 6 7 5 | 6̣ 0 | 2 6̣ | 3· 1 | 2（23 | 2 55 |
叮当响叮 当。（帮腔）（叮当响叮 当）（相公唱）我 平 生,

3 2 6̣1 | 2 -）| 7 5̣ | 6̣· 7̣ | 6̣ 7̣ | 6̣ 0 | 6̣ 7̣ | 6̣ 0 |
　　　（我平 生）专 爱 舞,（帮腔）（专 爱 舞）

6̣ 1 7̣ | 6̣ 3̣ 5̣ | 6̣· 1 | 3̣ 3̣ 5̣ | 6̣ 0 | 2 6̣ | 2 ᵛ6̣ 2 | 5 3 |
（相公唱）舞 出 雁儿 舞。（帮腔）（雁儿 舞）（相公唱）再 来 踏,踏得好脚

2 0 | 5 3 | 2 0 | 7̣ 7̣ | 7̣ 6̣ 5̣ | 6̣ - | 6̣ 6̣ 1 | 3 5̣ 3 | 2 - |
步。（帮腔）（好脚 步）（相公唱）唱 出 太 平 歌,（帮腔）一 段 哎哩 唠。

1 2 2 6̣ | 1 - | 6̣ 1 1 2 | 1 - | 1 2 2 6̣ | 1 - | 1 2 2 6̣ | 1 - | 6̣ 1 1 2 |
哎阿哩唠 哎　　唠哎哎哩 哎　　哎阿哩唠 哎　　哎阿哩唠 哎　　唠哎哎哩

6̣ - | ¼ 2 | 3 | 5 | 3 | 2 | 2 | 1 | 2 | 2 1 | 1 6̣ | 2 | 6̣ 6̣ | 0 2 |
哎　　唠　哎哩 哎 唠 哩 哎 唠 哩哎　唠哩 唠 哩

2 1 | 2 ᵛ | 2 2 | 5 3 | 3 2 | 3 | 2 | ⩕2 3 | 5 …… 3 2 1 6̣ 2 …… 0 ‖
唠哎　唠唠 哩哎　唠哩 唠　唠 哩哎

316

# 79.北地锦裆（二）

《大出苏》相公唱：鼓板声响

1=♭A 2/4 1/4

【三撩慢起过一二过慢】

( 2̲ 2̲ 3̲ | 2̲ 5̲ 5̲ | 3̲2̲ 6̲1̲ | 2 -) | 3 - | 3.̲ 1̲ | 2 (2̲3̲ | 2̲ 5̲ 5̲ |

鼓 板

3̲2̲ 6̲1̲ | 2 -) | 3̲ 3̲ | 2̲ 3̲ | 3̲2̲1̲6̲ | 2 - | 3̲2̲1̲6̲ | 2̲ 0̲ |

（鼓 板）声 响 劝 人 唱,（帮腔）(劝 人 唱)

6̲ 6̲ | 2̲ 1̲ | 6̲ 6̲ 1̲ | 2̲ 0̲ | 6̲ 6̲ 1̲ | 2̲ 0̲ | 6̲ 6̲ 1̲ | 2̲ 0̲ |

（相公唱）一 炷 好 香 叩 天 庭。（帮腔）(叩 神 明)（相公唱）文 章

6̲ 1̲ | 2̲ 2̲ | 1̲ 1̲ | 6̲ 0̲ | 1̲ 1̲ | 6̲ 0̲ | 5̲ 5̲ | 3̲ 3̲2̲ |

（文 章）做 出 千 般 妙,（帮腔）(千 般 妙)（相公唱）且 力 胭 脂

1̲2̲ 3̲5̲ | 2 - | 2.̲ 3̲ | 2 - | 2̲2̲ 2̲3̲1̲ | 2 - | 1/4 2̲ | 3̲ | 5̲ | 3̲ |

画 牡 丹。（帮腔）哰 哩 唠 唠唠 哩唠 哇 唠 哇 哩 哇

2̲ | 2̲ | 1̲ | 2̲ ∨ | 2̲1̲ | 1̲ 6̲ | 2̲ | 6̲ 6̲ ∨ | 0̲ 2̲ | 2̲ 1̲ | 2̲ |

唠 哩 哇 唠 哩 哇 唠 哩 唠 哩 唠 哇

2̲ 2̲ | 5̲ 3̲ | 3̲ 2̲ | 3̲ | 2̲ ∨ | 卄 2̲ | 3̲ | 5 …… 3̲2̲ 1̲6̲ | 2 …… 0 ‖

唠唠 哩哇 唠 哩 唠 唠 哩 哇。

# 80.北地锦裆（三）

《大出苏》相公唱：紫袍金腰带

1=♭A 2/4 1/4

【三撩慢起过一二过慢】

(2̲ 2̲ 3̲ | 2̲ 5̲ 5̲ | 3̲2̲ 6̲1̲ | 2 -) | 5 - | 5.̲ 3̲ | 2 (2̲3̲ | 2̲ 5̲ 5̲ | 3̲2̲ 6̲1̲ |

紫 袍

2 -) | 2̲ 2̲ | 1̲ 1̲ | 6̲(6̲1̲ | 2̲ 5̲ 5̲ | 3̲2̲ 6̲1̲ | 2 -) | 3̲ 2̲ | 3̲2̲ 1̲ |

（紫袍）金 腰 带, 手 攀 牡 丹

2 - | 3̲2̲ 1̲ | 2 (2̲3̲ | 2̲ 5̲ 5̲ | 3̲2̲ 6̲1̲ | 2 -) | 1̲ 1̲ | 6̲ 2̲ |

花。（帮腔）(牡 丹 花) （相公唱）金 阶 玉 女

317

2 6̇ | 6̇ 2 | 2 (6̇1 | 2 55 | 32̇6̇1 | 2 -) | 5 - | 5. 3 | 2 (23 |
扶,(帮腔)(玉　女　扶)　　　　　　　　　(相公唱)醉　　倒

2 55 | 32̇6̇1 | 2 -) | 22 | 6̇ 3 | 2 - | 2. 3 | 2 - | 2231 |
(醉　倒)　实　堪　夸。(帮腔)哎　哩　唠　　唠唠哩唠

2 - | ⅟₄2 | 3 | 5 | 3 | 2 | 2 1 | 2ˇ | 21 | 16̇ | 2 | 6̇6̇ |
哎　　唠哎　哩　哎　唠　哩　哎　唠　哩哎　唠　哩　唠

0 2 | 21 | 2ˇ | 22 | 53 | 32 | 3 | 2ˇ | 卄 2 | 3 5…… | 32̇16̇2 ……0 ‖
哩　唠哎　唠唠　哩哎　唠哩　唠　唠　哩　哎。

# 81.北地锦裆（四）

《大出苏》相公唱：看见月上

1 = ♭A 2/4 4/4

【三撩慢起过一二过慢】

(22 3 | 2 55 | 32̇6̇1 | 2 -) | 5 - | 3. 1 | 2 (23 | 2 55 | 32̇6̇1 |
　　　　　　　　　　　　看　　见

2 -) | 2 6̇ | 6̇6̇3 | 2 - | 6̇6̇3 | 2 (23 | 2 55 | 32̇6̇1 | 2 -) |
(看　见)月上海　棠,(帮腔)(月上海　棠)

2 1 | 1 2 | 11 6̇ | 276̇ | 11 6̇ | 276̇ | 7 7 | 5 - |
(相公唱)劝君休得贪花恋酒。(帮腔)(贪花恋酒)(相公唱)雨打梨

6̇ - | 6̇ - | 6̇3 | 2 2♯4 | 32̇16̇ | 2 - | 2. 3 | 2 - | 2231 |
花,　　　十八青春少年来。(帮腔)哎哩唠　　唠唠哩唠

2 - | ⅟₄2 | 3 | 5 | 3 | 2 2 | 1 | 2ˇ | 21 | 16̇ | 2 | 6̇6̇ | 02 |
哎　　唠哎　哩　哎　唠哩　哎　唠　哎哎　唠哩　唠　哩

2 1 | 2ˇ | 22 | 53 | 32 | 3 | 2ˇ | 卄 2 | 3 5…… | 32̇16̇2 ……0 ‖
唠哎　唠唠　哩哎　唠哩　唠　唠　哩　哎。

# 82.北地锦裆（五）

《大出苏》相公唱：正月十五

1=♭A 2/4 1/4

【三撩慢起过一二过慢】

$(\underline{2}\ 2\ 3\ |\ 2\ \underline{5\ 5}\ |\ \underline{3\ 2}\ \underline{6\ 1}\ |\ 2\ -)\ |\ 3\ -\ |\ 5.\ \underline{3}\ |\ 2\ (\underline{2\ 3}\ |\ 2\ \underline{5\ 5}\ |$
　　　　　　　　　　　　　　　　　　　正　月

$\underline{3\ 2}\ \underline{6\ 1}\ |\ 2\ -)\ |\ \underline{2\ 3}\ |\ \underline{1\ 2}\ |\ \underline{3\ 1}\ |\ 2\ 0\ |\ \underline{3\ 2}\ \underline{1\ 6}\ |\ 2\ (\underline{2\ 3}\ |$
　　　　　　（正月）十五　赏元　宵,（帮腔）（赏元　宵）

$2\ \underline{5\ 5}\ |\ \underline{3\ 2}\ \underline{6\ 1}\ |\ 2\ -)\ |\ \underline{1\ 2}\ |\ \underline{2\ 2}\ |\ \underline{6\ 6}\ 1\ |\ 2\ -\ |\ \underline{6\ 6}\ 1\ |$
　　　　　　　　　　（相公唱）不觉　过了　又是　清　明。（帮腔）（又是　清

$2\ (\underline{2\ 3}\ |\ 2\ \underline{5\ 5}\ |\ \underline{3\ 2}\ \underline{6\ 1}\ |\ 2\ -)\ |\ 2.\ \underline{3}\ |\ 5.\ \underline{3}\ |\ 2\ (\underline{2\ 3}\ |\ 2\ \underline{5\ 5}\ |$
明）　　　　　　　　　　　　　（相公唱）夏　　天

$\underline{3\ 2}\ \underline{6\ 1}\ |\ 2\ -)\ |\ \underline{1\ 2}\ |\ \underline{3\ 3}\ |\ \underline{1\ 3}\ |\ 3\ 0\ |\ \underline{3\ 3}\ |\ \underline{2\ 3}\ \underline{1\ 6}\ |$
　　　　　（夏　天）季节　才过　了,　　忽闻　孤雁

$3\ \underline{2\ 1}\ |\ 2\ -\ |\ 2.\ \underline{3}\ |\ 8\ 2\ -\ |\ \underline{2\ 2}\ \underline{2\ 3\ 1}\ |\ \frac{1}{4}\ 2\ -\ |\ 2\ |\ 3\ |\ 5\ |\ 3\ |$
叫秋　声。（帮腔）哴　哩唠　唠唠哩唠　哇　　唠　哇哩哇

$2\ |\ 2\ |\ 1\ |\ 2\ |\ \underline{2\ 1}\ \underline{1\ 6}\ |\ 2\ |\ \underline{6\ 6}\ |\ \underline{0\ 2}\ \underline{2\ 1}\ |\ 2\ |$
唠　哩　哇　唠　哩哇　唠哩　唠　哩　唠哇

$\underline{2\ 2}\ |\ \underline{5\ 3}\ \underline{3\ 2}\ |\ 3\ |\ 2\ |\ \text{廿}\ \underline{2\ 3}\ 5\ \cdots\cdots\ \underline{3\ 2}\ \underline{1\ 6}\ 2\ \cdots\cdots\ 0\ \|$
唠唠哩哇　唠哩唠　唠哩　　哇。

319

# 83.北地锦裆（六）

《大出苏》相公唱：少小书勤读

1=♭A  2/4 1/4

【三撩慢起过一二过慢】

( 2 2 3 | 2 5 5 | 3 2 6 1 | 2 - ) | 2. 3 | 5. 3 | 2 ( 2 3 | 2 5 5 |
（帮腔）唠　　　　　　　�揑

3 2 6 1 | 2 - ) | 1/4 2 | 3 | 5 | 3 | 2 | 2 | 1 | 2 |
　　　　　　唠　啚　哩　啚　唠　唠　啚　唠

2 1 | 1 6 | 2 | 6 6 | 0 2 | 2 1 | 2ˇ | 2 2 | 5 3 | 3 2 | 3 | 2 |
哩啚　唠哩　唠　　哩　唠啚　唠唠　哩啚　唠哩唠

卅 2 3 5 …… 3 2 1 6 2 …… ( 5 5 | 3 2 6 1 | 2 - ) |
　唠哩　啚

3 3 | 2 1 | 3 - | 1 2 | 3 2 1 6 | 2 - | 3 2 1 6 | 2 ( 2 3
（相公唱）少小书勤读，文章可立　　身。（帮腔）（可立　身）

2 5 5 | 3 2 6 1 | 2 - ) | 2 2 | 1 2 7 | 6 - | 6 6 | 6 3 |
　　　　　　　　　（相公唱）满朝　朱紫　贵，　尽是　读书

5. 3 | 2 - | 2. 3 | 2 - | 2 2 3 1 | 2 - | 1/4 2 | 3 | 5 | 3 |
人。　（帮腔）啚哩　唠　唠唠哩唠啚　唠啚　哩啚

2 | 2 | 1 | 2 | 2 1 | 1 6 | 2 | 6 6 | 0 2 | 2 1 | 2ˇ |
唠　哩　啚　唠　哩啚　唠哩　唠　　哩　唠啚

2 2 | 5 3 | 3 2 | 3 | 2ˇ | 卅 2 3 5 …… 3 2 1 6 2 …… 0 ‖
唠唠哩啚　唠哩　唠　唠　唠哩　啚。

320

# 84.北地锦裆（七）

《大出苏》相公唱：春来到

1=♭A 2/4 1/4

【三撩慢起过一二过慢】

（2 2 3 | 2 2 5 5 | 3 2 6 1 | 2 -）| 2. 3 5. 3 2（2 3 | 2 5 5 |

（帮腔）唠　　　哜

3 2 6 1 | 2 -）| 1/4 2 | 3 | 5 | 3 | 2 | 2 | 1 | 2 |

唠　哜　哩　哜　唠　唠　哜　唠

2 1 | 1 6 | 2 | 6 6 | 0 2 | 2 1 | 2ⅴ | 2 2 | 5 3 | 3 2 |

哩哜　唠哩　唠　　哩　唠哜　唠唠　哩哜　唠

3 | 2ⅴ | 廿 2 3 5 …… 3 2 1 6 2 …… （5 5 | 3 2 6 1 |

哩　唠　　唠　哩　哜

2 -）| 2 3 2 1 6 | 2. ♯4 | 3 2 1 6 | 2 - | 3 2 1 6 |（2 2 3 | 2 5 5 |

（相公唱）春　来　到，　百花　开，（帮腔）（百　花　开）

3 2 6 1 | 2 -）| 6 2 | 2 3 | 3 2 | 5 0 | 3 2 | 5（2 3 |

（相公唱）夏天　莲花　滩头　水。（帮腔）（滩　头　水）

2 5 5 | 3 2 6 1 | 2 -）| 2. 1 | 2 2 | 3 - | 2. 1 | 2 3 |

（相公唱）秋　天　金风　剪，　冬天　霜雪

2 - | 2. 3 | 2 - | 2 2 3 1 | 2 - | 1/4 2 | 3 | 5 | 3 |

堆。（帮腔）哜哩　唠　唠唠哩唠　哜　唠　哜哩哜

2 | 2 | 1 | 2 | 2 1 | 1 6 | 2 | 6 6 | 0 2 | 2 1 | 2ⅴ |

唠　哩　哜　唠　哩哜　唠　哩　唠　哩　唠哜

2 2 | 5 3 | 3 2 | 3 | 2ⅴ | 廿 2 3 5 …… 3 2 1 6 2 …… 0 ‖

唠唠　哩哜　唠哩　唠　唠　哩　　哜。

# 85.北地锦裆（八）

《大出苏》相公唱：中秋月

1=♭A 4/4 1/4

【三撩慢起过一二过慢】

$(\underbrace{2}\ 2\ \underset{\cdot}{3}\ |\ 2\ \underbrace{5\ 5}\ |\ \underbrace{3\ 2}\ \underbrace{6\ 1}\ |\ 2\ -)\ |\ 2.\ 3\ |\ 5.\ 3\ |\ 2\ (\underbrace{2\ 3}\ |\ 2\ \underbrace{5\ 5}\ |$
（帮腔）唠　　　　嗹

$\underbrace{3\ 2}\ \underset{\cdot}{6\ 1}\ |\ 2\ -)\ |\ \tfrac{1}{4}\ 2\ |\ 3\ |\ 5\ |\ 3\ |\ 2\ |\ 2\ |\ 1\ |\ 2\ |$
　　　　唠　嗹　哩　嗹　唠　哩　嗹　唠

$\underbrace{2\ 1}\ |\ 1\ \underset{\cdot}{6}\ |\ 2\ |\ \underbrace{6\ 6}\ |\ \underbrace{0\ 2}\ |\ \underbrace{2\ 1}\ |\ 2\ ^\vee\ |\ \underbrace{2\ 2}\ |\ \underbrace{5\ 3}\ |\ \underbrace{3\ 2}\ |\ 3\ |$
哩嗹　唠　哩　唠　　哩　唠　嗹　唠唠　哩嗹　　唠　哩

$2\ ^\vee\ |\ ₦\ \underbrace{2\ 3}\ |\ 5\ \cdots\cdots\ \underbrace{3\ 2}\ \underbrace{1\ 6}\ 2\ \cdots\cdots\ (\underbrace{5\ 5}\ \underbrace{3\ 2}\ \underset{\cdot}{6}\ 1\ 2\ -)\ |$
唠　　唠　哩　嗹

$\underbrace{2\ 2}\ |\ \underbrace{3\ 1}\ |\ \underbrace{3}\ \underbrace{2\ 1}\ |\ 2\ -\ |\ 3\ \underbrace{2\ 1}\ |\ 2\ (\underbrace{2\ 3}\ |\ 2\ \underbrace{5\ 5}\ |\ \underbrace{3\ 2}\ \underset{\cdot}{6}\ 1\ |$
（相公唱）中秋　月，　　照纱　窗，　（照纱　窗）

$2\ -)\ |\ \underbrace{2\ 2}\ |\ \underbrace{3}\ \underbrace{2}\ |\ \underbrace{5\ 2}\ |\ 3\ 0\ |\ 1.\ \underbrace{2}\ |\ 1\ 2\ |\ \underset{\cdot}{6}\ \underset{\cdot}{6}\ |\ 2\ -\ ^\vee$
（相公唱）闷栏　杆，　倚栏　杆，　（栏杆）思忆　旧情　人。

$5\ -\ |\ 3.\ \underbrace{1}\ |\ 2\ (\underbrace{2\ 3}\ |\ 2\ \underbrace{5\ 5}\ |\ \underbrace{3\ 2}\ \underset{\cdot}{6}\ 1\ |\ 2\ -)\ |\ 3\ \underbrace{2\ 1}\ |\ 2\ 0\ |\ 1\ 3\ |$
忽　听　见，　　　　　　　　（忽听　见）　檐前

$3\ 3\ |\ \underbrace{3\ 2}\ 1\ |\ 2\ 0\ |\ 1\ 3\ |\ 2\ 2\ |\ 3\ 3\ |\ 2\ 2\ |\ \underset{\cdot}{6}\ \underset{\cdot}{6}\ |\ 2\ 1\ |$
铁马　响声叮　当，（帮腔）(叮　叮　当　当　叮叮　当当)(相公唱)越惹　小苏

$\underset{\cdot}{6}\ 2\ |\ 3\ \underbrace{5\ 3}\ |\ 2\ -\ |\ 2.\ \underbrace{3}\ |\ 2\ -\ |\ \underbrace{2\ 2}\ \underbrace{2\ 3}\ 1\ |\ 2\ -\ |\ \tfrac{1}{4}\ 2\ |\ 3\ |\ 5\ |\ 3\ |$
一点　春心　动。（帮腔）嗹哩唠　　唠唠哩唠嗹　　唠嗹哩嗹

$2\ |\ 2\ |\ 1\ |\ 2\ |\ \underbrace{2\ 1}\ |\ 1\ \underset{\cdot}{6}\ |\ 2\ |\ \underbrace{6\ 6}\ |\ \underbrace{0\ 2}\ |\ \underbrace{2\ 1}\ |\ 2\ ^\vee\ |$
唠　哩　嗹　唠　哩嗹　唠哩　唠　　哩　唠　嗹

$\underbrace{2\ 2}\ |\ \underbrace{5\ 3}\ |\ \underbrace{3\ 2}\ |\ 3\ |\ 2\ |\ ₦\ \underbrace{2\ 3}\ |\ 5\ \cdots\cdots\ \underbrace{3\ 2}\ \underbrace{1\ 6}\ 2\ \cdots\cdots\ 0\ ‖$
唠唠　哩嗹　　唠　哩　唠　唠　哩　嗹

322

# 86.北地锦裆（九）

《大出苏》相公唱：上马落马

1=♭A 2/4 1/4

【三撩慢起过一二过慢】

( 2̲2 3̲ | 2 5̲5̲ | 3̲2̲6̲1̲ | 2 - ) | 1 3 | 1 3 | 1 3 | 2 - |

上马　落马　来管　军，

1 3 | 2 0 | 2 2 | 5 2 | 5 - | 3 2 | 1 0 | 3 2̲1̲ |

(帮腔)(来 管 军)(相公唱)劝恁 世上 人，　做兄 弟、　做夫

2 - | 3 2̲1̲ | 2 0 | 2 2 | 2 3 | 2 1 | 2 - | 2 1̲6̲ |

妻，(帮腔)(做夫 妻)(相公唱)相 邀 相 惜 相 和 顺。(帮腔)(相 和

2 0 | 1̲6̲ | 6̲ 2 | 2 2 | 6̲ 3 | 2 - | 6̲6̲ 3̲ | 2 0 |

顺)(相公唱)今旦 弟子 请我 来赛 愿，(帮腔)(来 赛 愿)

3 1 | 2 0 | 2 6̲ | 6̲ 2 | 2 2 | 6̲6̲ | 2 6̲ | 3. 1̲ |

(相公唱)赛愿 后，　保庇 弟子 出了 大阵 小阵 好儿

2 - | 3̲3̲ 1̲ | 2 0 | 1. 1̲ | 6̲ 1 | 2 6̲ | 1 - | 1 2 |

孙。(帮腔)(好 儿 孙)(相公唱)登科 连枝 乞人 编，　编出

6̲6̲ 1̲ | 3 5̲3̲ | 2 -∨ | 2.3̲ | 2 - | 2̲2̲3̲1̲ | 2 - | 1̲/4 2 3 |

一段　好戏 文。(帮腔)哩哩 唠　唠唠哩唠 哇　唠哇

5 | 3 | 2 | 2 | 1 | 2 | 2̲1̲ | 1̲6̲ | 2 | 6̲6̲ | 0̲2̲ | 2̲1̲ |

哩哇 唠 哩 哇 唠 哩哇 唠哩 唠 哩 唠

2∨ | 2̲2̲ | 5̲3̲ | 3̲2̲ | 3 | 2∨ | ∀ 2 3 5 …… 3̲2̲1̲6̲ 2 …… 0 ‖

哇 唠唠 哩哇 唠哩 唠 唠 哩 哇。

323

# 1. 出 坠 子

《五马破曹》马超唱：统领貔貅

1=♭B 8/4 4/4

【七撩散起】

卅 3 3 1 - 1 3 2 - | 3 2 2 5 3 2 ♯4 2 1 1 3 2 | 2 2 2 7 6 5 2 2 3 1 6 1 2 |
统 领 貔 貅， 英 风

2 5 3 2 3 1 3 2 6 1 2 7 6 | 5 6 1 1 2. 5 5 6 5 3 2 | 1 3 3 2 2 7 6 7 6 5 - 1 2 |
雄 镇 西 凉 州。 爹 亲 奉 诏 运 机

3 2 3 1 6 2 3 1 3 2 1 6 1 2 | 2 5 3 2 3 1 3 2 6 1 2 7 6 | 5 6 1 1 2. 3 2 2 5 3 2 |
筹， 伺 机 谋 图 国 贼 苗。 安 汉 社 稷

1 3 3 2 2 7 6 7 6 5 - 1 3 | 4/4 2 - (3 2 1 6 | 2 3 2 1 6 1 | 3 5 1 6 | 2 - 0 0) ‖
芳 名 万 古 留。

# 2. 抛 盛 慢

《三藏取经》三藏唱：白云悬挂

1=♭B 4/4

【七撩散起】

卅 1 3 2 - 2 3 - 5 - 3 2 1 1 3 2 -ᵛ 3 2 - 3 3 - 5 - 3 2 1 3 2 -ᵛ 5 5 3 2 |
白 云 悬挂 蟠 桃寺， 修行 安居 可 便宜。 免得

4/4 1 3 2 7 6 5 6 1ᵛ | 3 - 3 6 5 3 | 5 3. 3 2 6 | 1 3 2 7 6 1 5 6 | 1 -ᵛ 2 2 | 1 3. 3 2 1 |
俗 缘 相 牵 缠， 修心 吃素

7 6 1 2 5 3 2 | 1 0 3 3 | 2 5 1 6 5 3 2 | 7 6 1 2 5 3 2 | 1 (3 2 7 6 1 5 6 | 1 -) ‖
念 阿 弥。 (修心 吃素 念 阿 弥)

# 3. 好 姐 姐

《五马破曹》合唱：曹操可无天理

1=♭B 4/4 2/4

【三撩过一二】

曹 操　　　　　曹 操 可 无 天

理，　　　挟 天 子 要 篡 皇 基，

杀 害 忠 良　　　万 古　　人 较 议。

那 恨 天，　(白)(那 恨　　天)　　自 古

忠 臣 遭 横 死, 死 到 阴 司　不 饶 伊。死 到 阴 司　不 饶 伊。

# 4. 大 迓 鼓

《宝莲灯》三圣母唱：望面怪风起

1=♭B 2/4

【一二】

望 面　　　　　怪 风 起，

地 暗　　天 乌，　　　　　黑

雾　遮 蔽 康 庄 大 路。

$\overset{.}{2}$ - ) | 7 7 | 6 $\overset{\frown}{7\ 6}$ | 5 7 | 7 0 | (5 7 | 7 0) | 6 7 |

野 狗 凶 恶 如 猛 虎。　　　　　　　　脚 手

6 7 | $\underline{7\ 6\ 5\ 6}$ | 6 0 | ($\underline{7\ 6\ 5\ 7}$ | 6 0) | 7 7 | 7 5 | 7 5 |

酸 软 行 都 不 得 进，　 行 都 不 得 进，　 想 我 性 命 送 南

6 0 | $\overset{.}{3}\ \overset{.}{3}$ | $\overset{.}{3}\ \overset{.}{1}$ | $\overset{.}{3}$ $\overset{.}{1}$ | $\overset{.}{2}$ ($\underline{5\ 5}$ | $\underline{3\ 2\ 6\ 1}$ | $\overset{.}{2}$ - ) ‖

柯，　　 想 我 性 命 送 南 柯。

# 5.女 冠 子

《四将归唐》李渊唱：望面看见

1 = ♭B　$\frac{2}{4}$

【一二】

( $\underline{5\ 5}$ | $\underline{3\ 2\ 6\ 1}$ | $\overset{.}{2}$ ) 6 6 | $\overset{.}{2}$ 6 6 | $\overset{\frown}{3.}$ $\overset{.}{1}$ | $\overset{.}{2}$ ($\underline{5\ 5}$ | $\underline{3\ 2\ 6\ 1}$ | $\overset{.}{2}$ ) $\overset{.}{2}$ | 6 6 |

望 望 面,(望 望 面)　　　　　　　看 见

7 5 | $\overset{\frown}{7.}$ $\underline{5}$ 6 ($\underline{7\ 7}$ | $\underline{5\ 6\ 7\ 5}$ | 6) $\overset{.}{2}$ | $\overset{\frown}{3\ 2}$ | $\overset{.}{2}$ $\overset{.}{1}$ | $\overset{.}{1}$ 0 | $\overset{.}{1}$ 6 6 3 |

只 图 形，　　　　　铁 面 将 军 真 个 是 勇

$\overset{\frown}{3.}$ $\overset{.}{1}$ | $\overset{.}{2}$ ($\underline{5\ 5}$ | $\underline{3\ 2\ 6\ 1}$ | $\overset{.}{2}$ ) 6 | $\overset{\frown}{3\ 2}$ | $\overset{.}{2}$ $\overset{.}{1}$ | 6 6 | $\overset{\frown}{7.}$ $\underline{5}$ | 6 ($\underline{7\ 7}$ |

猛。　　　　　又 兼 打 扮 得 人 惊，

$\underline{5\ 6\ 7\ 5}$ | 6 0) | $\overset{.}{1}$ 6 6 6 | $\overset{\frown}{3.}$ $\overset{.}{1}$ | $\overset{.}{2}$ ($\underline{5\ 5}$ | $\underline{3\ 2\ 6\ 1}$ | $\overset{.}{2}$ ) 3 | $\overset{\frown}{3\ 2}$ | $\overset{.}{2}$ 6 |

真 个 是 劳 荣。　　　　　铁 鞭 在

$\overset{.}{2}$ 6 | $\underline{7\ 5\ 5\ 5}$ | $\overset{\frown}{7.}$ $\underline{5}$ | 6 ($\underline{7\ 7}$ | $\underline{5\ 6\ 7\ 5}$ | 6) $\overset{.}{3}$ | $\overset{\frown}{3\ 2}$ | $\overset{.}{2}$ $\overset{.}{2}$ | $\overset{.}{2}$ 6 |

手，　 武 艺 定 是 精。　　　　声 声 说 卜

6 7 | $\overset{\frown}{7.}$ $\underline{5}$ | 6 ($\underline{7\ 7}$ | $\underline{5\ 6\ 7\ 5}$ | 6 0) | $\underline{6\ 6}$ $\overset{.}{2}$ | $\overset{.}{2}$ 0 | 5 5 6 |

攻 太 原，　　　　　　若 不 献 城，　定 是 兴

6 0 | $\overset{.}{1}$ 6 | 6 $\overset{.}{2}$ | 6 $\overset{.}{1}$ | $\overset{.}{3}$ $\overset{.}{5}$ | $\overset{\frown}{3.}$ $\overset{.}{1}$ | $\overset{.}{2}$ (5 | $\underline{3\ 2\ 6\ 1}$ | $\overset{.}{2}$ - ) ‖

兵，　只 遭 谁 人 共 伊 相 对 逞?

# 6. 古 月 令

《水浒》宋江唱：整军马

1=♭B 2/4

【一二】

( 2̇ 3̇ | 2 2 5 5 | 3̇ 2̇ 6 1̇ | 2̇ ) 5 3 | 5̇ 2̇ 5 3 | 5̇ 2̇ | 2̇ ( 2̇ 3̇ | 2̇ 5 3 | 3̇ 2̇ 6 1̇ |
　　　　　　　　　　　　　　　整军 马，整军 马，

2̇ ) 2̇ | 2̇ 0 | 6 6 | 7̇ 6̇ | 6 6 | 3̇ 2̇ | 2̇ 6 | 2̇ 0 | 5 6 |
器械　　　须精　细，　　　前后　协力　齐攻

7̇ 6̇ | 6 ( 2̇ 2̇ | 7 6 5 3 | 6 ) 6 | 3̇ 2̇ | 2̇ 6 | 6. 7 | 5 6 7 | 6 ( 2̇ 2̇ |
寨，　　　　　上阵　交锋　略施巧　计。

7 6 3 5 | 6 - ) | 1̇ 1̇ 2̇ | 2̇ 0 | 6 6 1̇ | 6̇ ∨ 6 6 | 2̇ 1̇ 1̇ | 6 2̇ | 2̇ 6 |
催军 拔 马，　内外相 应。剿灭 祝家庄，踏成 平

6̇ ∨ 6 6 | 2̇ 1̇ 1̇ | 6 2̇ | 2̇ 6 | 3̇. 1̇ | 2̇ ( 5 5 | 3̇ 2̇ 6 1̇ | 2̇ - ) ‖
地。(剿灭 祝家庄，踏 成 平 地)

# 7. 四边静（一）

《李世民游地府》迦菩提师祖唱：看你做人

1=♭B 2/4

【一二】

( 2̇ 2̇ 3̇ | 2̇ 5 5 | 3̇ 2̇ 6 1̇ | 2̇ - ) | 3 - | 3. 1̇ | 2̇ ( 2̇ 3̇ | 2̇ 5 5 |
　　　　　　　　　　看　你

3̇ 2̇ 6 1̇ | 2̇ - ) | 3̇ 3̇ | 3̇ 3̇ | 3̇ 2̇ | 2̇ ( 5 5 | 3̇ 2̇ 6 1̇ | 2̇ ) 3 |
(看你) 做人 可生 硬，　　　　　　做

3̇ 2̇ | 2̇ 2̇ | 6 6 | 6 1̇ 6 | 2̇ ( 2̇ 3̇ | 2̇ 5 5 | 3̇ 2̇ 6 1̇ | 2̇ ) 2̇ |
事　(做事) 不存 天。　　　　　　生

327

立 人罪 过，诬伊 共人 私情外 意。

3 1 | 1 1 1 | 1 7 6 | 5 7 | 6 7 5 | 6(2 3 | 2 5 5 | 3 2 0 1 |

2 -)| 3 3 3 | 2(5 5 | 3 2 6 1 | 2 -)| 3 3 3 | 2 3 2 1 | 6 1 6 2 | 2 0 |
(合)致惹屈 害， （致惹屈 害） 无罪受屈 死。

1 1 | 3 1 | 3 0 | 7 7 | 5 6 | 6(2 3 | 2 5 5 | 3 2 6 1 | 2 -)‖
不识 我是 佛， 顷刻 上西 天。

# 8.北 地 锦 裆

《织锦回文》窦滔唱：槐花正红

1=♭B  2/4

【一二】

(2 2 3 | 2 5 5 | 3 2 6 1 | 2 -) | 6 - | 3. 1 | 2(2 3 | 2 5 5 |
　　　　　　　　　　　　　　　　　　　　　　槐　　花

3 2 6 1 | 2 -) | 6 1 | 1 6 1 | 7 6 | 6 ∨ 2 | 2 6 | 2 7 2 |
(槐 花) 正(于) 红， 考 选 举

7 6 5 7 | 6(3 5 | 5 6 7 5 | 6) 1 2 | 1 2 1 6 | 1 5 6 | 2 7 2 | 7 6 5 7 |
子 忙。 白衣 卿(于) 相，暮登 天 子

6(3 5 | 5 6 7 5 | 6 -) | 3 - | 3. 1 | 2(2 3 | 2 5 5 | 3 2 6 1 |
堂。 天 地

2 -) | 1 6 | 6 2 | 5 7 | 5. 6 | 7 0 | 2 1 6 | 6 0 | 6 2 6 2 |
(天地) 玄黄，念得 二 三 行。 假装 模样， 直来赴科

2 0 | 1 1 1 6 2 | 6 0 | 6 1 1 2 | 2 0 | 1 1 1 2 6 | 2 0 | 2 2 1 6 | 2 0 |
场。 今科若不 中， 回家挑屎 桶。 苏州好大 饼 腹里皆是 糖。

6 1 6 | 6 2 | 2 2 | 2 6 2 2 | 2(2 3 | 2 5 5 | 3 2 6 1 | 2 -)‖
尽都 是 白糖、黑糖、 糖(仔)糖糖 糖。

328

# 9. 好 姐 姐

《五马破曹》曹操唱：反贼可见无礼

1=♭B 2/4

【一二】

(2̇2̇5̇5̇ | 3̇2̇6̇1̇ | 2̇ -) | 5̇ - | 5̇· 3̇ | 2̇ (2̇3̇ | 2̇2̇5̇5̇ | 3̇2̇6̇1̇ | 2̇ -) |
　　　　　　　　　　　　反　　　　贼

5̇5̇ | 5̇ 2̇ | 2̇5̇3̇2̇ | 5̇ (3̇2̇ | 1̇6̇2̇ | 2̇ 5̇ | 3̇5̇2̇ | 3̇ -) | 3̇ 2̇ |
(反贼) 可见　无　理，　　　　　　　　　　　　敢

2̇ 2̇ | 5̇ - | 5̇2̇5̇ | 5̇ (3̇2̇ | 1̇6̇2̇ | 2̇ 5̇ | 3̇5̇2̇ | 3̇ -) | 5̇5̇ |
同谋　要害我死。　　　　　　　　　　　　看恁

2̇5̇ | 3̇2̇1̇ | 3̇1̇2̇ | 1̇5̇6̇ | 6̇1̇ | 2̇6̇ | 6̇ 0 | 2̇5̇ | 3̇(5̇3̇2̇ |
二　人　　合该着　断火星。

1̇6̇2̇ | 2̇5̇ | 3̇5̇2̇ | 3̇ -) | 2̇5̇ | 5̇0 | 2̇5̇3̇2̇ | 5̇(3̇2̇ | 1̇6̇2̇ |
(合唱)恨切齿，(恨切齿)

2̇5̇ | 3̇5̇2̇ | 3̇)2̇ | 5̇3̇2̇ | 2̇5̇ | 2̇6̇2̇ | 2̇6̇ | 6̇6̇1̇6̇ |
是恁　　擅自　起毒意(阿),今旦

6̇2̇7̇6̇ | 2̇0 | 2̇5̇ | 5̇(3̇2̇ | 1̇6̇2̇ | 2̇5̇ | 3̇5̇2̇ | 3̇ -)‖
反(于)悔　会可迟。

# 10. 鱼 儿

《取东西川》曹操唱：骏马嘶风

1=♭B 2/4

【一二】

(2̇2̇ | 2̇2̇3̇ | 2̇5̇5̇ | 3̇2̇6̇1̇ | 2̇)5̇ | 5̇·3̇2̇ | 2̇ⱽ6̇ | 2̇6̇1̇ | 2̇(2̇3̇ |
　　　　　　　　　骏马　嘶风，

2̇5̇5̇ | 3̇2̇6̇1̇ | 2̇)2̇ | 3̇2̇ | 2̇1̇ | 2̇0 | 3̇1̇ | 2̇(2̇3̇ |
金鼓　　(金鼓)响叮当。

329

旌旗艳冶， 剑戟列秋霜。 前遮后拥， 军威如虎狼。 顺吾者生， 逆吾命遭亡。（顺吾者生， 逆吾命遭亡）

# 11.柳梢青

《光武中兴》马武唱：说着昏君

1=♭B 2/4

【一二】

（说着）昏君一腹气都喷， 不共他拼，（不共他拼） 生死都未准。 恨我命乖运行都未顺， 且掠苦气来吞何必心闷？ 那望皇天可怜我， 助我困龙一阵雷电风云。（助我

尾声

$\overset{.}{2}$ $\overset{.}{2}$ | 6 6 | 6 $\overset{.}{2}$ 6 $\overset{.}{1}$ | 5. $\overset{.}{3}$ | 2（5 5 | 3 $\overset{.}{2}$ 6 $\overset{.}{1}$ | $\overset{.}{2}$）$^{\vee}\overset{.}{1}$ | $\overset{.}{3}$ $\overset{.}{1}$ |

困龙 一阵 雷电风 云）　　　　　　　　一 腹

$\overset{.}{1}$ $\overset{.}{3}$ | $\overset{.}{1}$ 0 | $\overset{.}{1}$ $\overset{.}{3}$ | $\overset{.}{2}$ $\overset{.}{3}$ $\overset{.}{1}$ | $\overset{.}{1}$ 5 $\overset{.}{3}$ $\overset{.}{2}$ | $\overset{.}{1}$ $\overset{.}{2}$ $\overset{.}{1}$ 6 | $\overset{.}{1}$ 0 | $\overset{.}{3}$ $\overset{.}{3}$ |

郁 气 俩得 化?　　说 着昏 君 激杀

$\overset{.}{3}$ $\overset{.}{2}$ $\overset{.}{1}$ | $\overset{.}{1}$ $^{\vee}\overset{.}{1}$ $\overset{.}{1}$ | $\overset{.}{1}$ $\overset{.}{3}$ - | $\overset{.}{1}$ $\overset{.}{2}$ $\overset{.}{3}$ | $\overset{.}{3}$ $^{\vee}\overset{.}{1}$ $\overset{.}{1}$ | $\overset{.}{1}$ $\overset{.}{3}$ $\overset{.}{1}$ $\overset{.}{2}$ | $\overset{.}{3}$ 0 $\overset{.}{3}$ 0 | $\overset{.}{3}$ 0 0 ‖

我，　　　恨袂 掠来 万刀 碎 剐。（恨袂 掠来万刀 碎 碎 剐）

# 12.真 旗 儿

《四将归唐》李密唱：遇厌真可厌

1=♭B $\frac{2}{4}$

【一二】

（$\overset{.}{2}$ $\overset{.}{2}$ 5 5 | $\overset{.}{3}$ $\overset{.}{2}$ 6 $\overset{.}{1}$ | $\overset{.}{2}$ -）| 6 - | $\overset{.}{3}$ - | 2（5 5 | 3 $\overset{.}{2}$ 6 $\overset{.}{1}$ | $\overset{.}{2}$）6 |

　　　　　　　　　　　　　遇　厌　　　　　　　遇

6 - | $\overset{.}{3}$ 5 | $\overset{.}{2}$（5 5 | 3 $\overset{.}{2}$ 6 $\overset{.}{1}$ | $\overset{.}{2}$）3 | $\overset{.}{3}$ $\overset{.}{2}$ | $\overset{.}{2}$ $\overset{.}{2}$ | $\overset{.}{2}$ - |

厌　真可 厌，　　　　　见 险　见险

6 6 | $\overset{.}{3}$ $\overset{.}{2}$ | $\overset{.}{2}$（5 5 | 3 $\overset{.}{2}$ 6 $\overset{.}{1}$ | $\overset{.}{2}$）6 | $\overset{.}{3}$ $\overset{.}{2}$ | $\overset{.}{2}$ 6 | $\overset{.}{1}$. $\overset{.}{2}$ |

何愁 险，　　　　　是 吉　是凶

6 6 | $\overset{.}{3}$ $\overset{.}{2}$ | $\overset{.}{2}$（5 5 | 3 $\overset{.}{2}$ 6 $\overset{.}{1}$ | $\overset{.}{2}$ -）| $\overset{.}{1}$ $\overset{.}{2}$ | $\overset{.}{1}$ $\overset{.}{1}$ | $\overset{.}{2}$ 0 |

何愁 嫌?　　　　　　须 筹 安邦 策，

6 6 $\overset{.}{2}$ $\overset{.}{1}$ | 6 0 | $\overset{.}{1}$ $\overset{.}{2}$ $\overset{.}{1}$ $\overset{.}{1}$ | $\overset{.}{2}$ 0 | 6 6 5 3 | $\overset{.}{2}$（5 5 | 3 $\overset{.}{2}$ 6 $\overset{.}{1}$ | $\overset{.}{2}$ -）‖

全赖火星 剑，须 筹安邦 策，　全赖火星 剑。

# 13. 笑 和 尚

《火烧赤壁》诸葛亮唱：五色旗森森坛上起

1=♭B 2/4

【一二】

五色旗， 五色旗 森森 森森 坛上 起，

管取 东风 出巽离。 成 周郎 赤壁火攻智， 丧尽 奸雄 气。

两国 开 皇基， 江东 基业都是 诸葛 力 致。江东 基业都是 孔明 力 致。

# 14. 绕 绕 令

《楚昭复国》夫概、伍员唱：整军马

1=♭B 2/4

【一二】

整军马， （整军马） 即 便 操练 （便）起程。 水陆 并进，

攻破楚 城， 楚将 不 敢 拼 输赢。若卜

$\dot{2}$ $\dot{2}$ | $\dot{2}$ $\underline{\dot{2}\,\dot{1}}$ | $\underline{6\ \dot{2}}$ | $\underline{6\ 5}$ | $\underline{3\ 2}$ | $2$ ($\underline{5\,5}$ | $\underline{3\,2\,6\,1}$ | $2$ -) | $\dot{1}$ $\dot{1}$ |

对 咱，甲伊 定着 丧性 命。　　　　　　　　　　　（众过）论 用

$\dot{2}$ - | $\underline{\dot{1}\,3\,\dot{1}}$ | $\dot{2}^{\vee}6$ | $\underline{3\ 2}$ | $\underline{2\ 3}$ | $3$ - | $\underline{\dot{1}\,2}$ $\dot{2}$ | $\dot{2}$ - | $\dot{2}$ - |

兵，（论我用兵）文 韬　武 略　尽(于)都 精。　　锐

$\underline{3\ 2}$ | $\dot{2}^{\vee}5$ | $\underline{3\,5\,3\,2}$ | $\underline{\dot{1}\,\dot{1}\,6\,1}$ | $\dot{2}$ - | $\underline{\dot{2}\ 6}$ | $\dot{2}\ 0$ | $\underline{3\ 3}\ \dot{1}$ |

志　　　（于）　　　　　　　（卜）复 仇　奋勇 前

$\dot{2}^{\vee}5$ | $\underline{3\ 2}$ | $\underline{\dot{2}\ \dot{1}}$ | $\dot{2}\ 0$ | $\underline{\dot{1}\,2}\ \dot{2}$ | $\underline{\dot{2}\ \dot{1}\,6}$ | $\underline{\dot{2}\,\dot{2}\,6\,6}$ | $\underline{\dot{2}\ \dot{2}\,6}$ |

进，楚 将　闻 风　心 胆 惊。攻破 楚城　指日

$\underline{0\ 3}\ \dot{3}$ | $\underline{\dot{2}\ \dot{1}\,6}$ | $\underline{\dot{2}\,\dot{2}\,6\,6}$ | $\underline{\dot{2}\ \dot{2}\,6}$ | $\underline{0\,5\,3\,5}$ | $\dot{2}$ ($\underline{5\,5}$ | $\underline{3\,2\,6\,1}$ | $\dot{2}$ -) ‖

吞 并。（攻破 楚城，　指日　吞　并）

## 15. 缕　缕　金

《楚昭复国》楚昭王唱：立后妃，正母仪

1=♭B　2/4

【一二】

($\underline{6\ 1}$ | $\dot{2}$ $\underline{5\ 5}$ | $\underline{3\,2\,6\,1}$ | $\dot{2}$ -) | $6\ 6$ | $\underline{3\ 2}$ | $\dot{2}$ ($\underline{6\ 1}$ | $\dot{2}$ $\underline{5\ 5}$ | $\underline{3\,2\,6\,1}$ |

　　　　　　　　　　　　立 后　妃，

$\dot{2}$ -) | $6\ 6$ | $\dot{1}$ - | $6\ 5$ | $\underline{5\ 3}$ | $\dot{2}$ ($\underline{5\ 5}$ | $\underline{3\,2\,6\,1}$ | $\dot{2}$) $3$ |

　　立 后　妃，　正 母　仪。　　　　　　　　　选

$\underline{3\ 2}$ | $\dot{2}^{\vee}\underline{\dot{2}\ 6}$ | $\dot{2}\ 0$ | $\underline{6\,1}\ 6$ | $\underline{3\ 2}$ | $\dot{2}$ ($\underline{5\ 5}$ | $\underline{3\,2\,6\,1}$ | $\dot{2}$)$6$ | $\underline{3\ 2}$ |

择　丑 陋 女，　莫相 嫌 弃。　　　　　　吴 王

$\dot{2}^{\vee}\underline{\dot{1}\,2}$ | $\dot{2}$ - | $\underline{\dot{2}\,6\,3\,3}$ | $\dot{2}$ ($\underline{5\ 5}$ | $\underline{3\,2\,6\,1}$ | $\dot{2}$)$3$ | $\underline{3\ 2}$ | $\dot{2}^{\vee}6$ |

贪 酒　色，　岂不来 相　争？　　　　　　只 代　不

$\dot{1}^{\vee}\underline{\dot{2}\ 6}$ | $\dot{2}\ \underline{\dot{2}\ 7}$ | $\dot{2}\ \dot{2}$ | $6\ \dot{3}$ | $\underline{5\ 3}$ | $\dot{2}$ ($\underline{5\ 5}$ | $\underline{3\,2\,6\,1}$ | $\dot{2}$ -) ‖

通 泛 常 比，必须 放早 张 弛。

333

# 16. 番 鼓 令①

《取东西川》诸葛亮唱：说南蛮

1=♭B 2/4

【一二】

（2̇ 2̇ | 2/4 2̇ 2̇ 2̇ 3̇ | 2̇ 5̇ 5̇ | 3̇ 2̇ 6̇ 1̇ | 2̇ -）| 2̇ 6̇ 2̇ | 2̇ 6̇ 3̇ | 2̇ （5̇ 5̇ | 3̇ 2̇ 6̇ 1̇ |

说南蛮　（说南蛮

2̇）3̇ | 3̇ 2̇ | 2̇ˇ 2̇ | 6̇ 6̇ˇ | 6̇ 2̇ | 3̇ （5̇ 5̇ | 3̇ 2̇ 6̇ 1̇ | 2̇）3̇ | 3̇ 2̇ |

景　致　（景致）实稀罕。　　　铁甲

2̇ 6̇ | 7 - | 5 7 | 6（2̇ 3̇ | 2̇ 5̇ 5̇ | 3̇ 2̇ 6̇ 1̇ | 2̇）6̇ | 3̇ 2̇ | 2̇ 1̇ |

雄兵　有数　万。　　　　　　人尽　花

6̇ 6̇ˇ | 6̇ 3̇ | 3̇ （5̇ 5̇ | 3̇ 2̇ 6̇ 1̇ | 2̇ -）| 6̇ 5̇ | 6̇ 6̇ | 7̇ 5̇ | 7̇ 0 |

面　（共）带甲。　　　　　开大刀，使大铜，

7̇ 5̇ | 7̇ 0 | 6̇ 7̇ | 6̇ 5̇ | 7̇ 7̇ | 7̇ 0 |（2̇ 2̇ 3̇ | 2̇ 5̇ 5̇ | 3̇ 2̇ 6̇ 1̇ |

（使大铜）开小刀，使铜仔。

2̇ -）| 6̇ 7̇ | 6̇ 5̇ | 7̇ 7̇ | 7̇ - | 6̇ 3̇ 2̇ | 2̇ 0 | 2̇ 6̇ 2̇ 2̇ | 1̇ 0 |

（白）开小　刀，　使小铜，　取了西川，　指在顷刻间。

3̇ 3̇ | 2̇ | 2̇ 0 | 2̇ 6̇ 3̇ 3̇ | 3̇. 1̇ | 2̇ （2̇ 3̇ | 2̇ 5̇ 5̇ | 3̇ 2̇ 6̇ 1̇ | 2̇ -）‖

（取了西川　指在顷刻　间）

---

① 本曲文暂查无出处。

# 17. 四边静（二）

《吕后斩韩》刘盈唱：推国让位

1=♭B 2/4

【一二过散】

（2̇ 2̇ | 2/4 2̇ 2̇ 2̇ 3̇ | 2̇ 5̇ 5̇ | 3̇ 2̇ 6̇ 1̇ | 2̇ -）| 3̇ - | 5̇. 3̇ | 2̇ （2̇ 3̇ | 2̇ 5̇ 5̇ |

推　国

3̇ 2̇ 6̇ 1̇ | 2̇ -）| 6̇ - | 2̇ - | 7̇ - | 6̇ （7̇ 7̇ | 5̇ 6̇ 7̇ 5̇ | 6̇）ˇ 2̇ 5̇ |

让　位　　　　　　　　　是子

334

$\underset{\cdot}{3}$ $\underset{\cdot}{3}$ $\overset{\cdot}{1}$ | $\overset{\cdot}{2}$ ($\underline{23}$ | $\overset{\cdot}{2}$ $\underline{55}$ | $\underline{3\overset{\cdot}{2}6\overset{\cdot}{1}}$ | $\overset{\cdot}{2}$ -) | $\widehat{6}$ - | $\overset{\cdot}{2}$ - | $\widehat{7}$ - | $\widehat{6}$ ($\underline{7\ 7}$ |

甘心情愿，　　　　　　　　　俩　通

$\underline{5\ 6}\underline{7\ 5}$ | $6$ ) $6$ | $\overset{\cdot}{1}$ $6$ | $5$ $5$ | $3.$ $\overset{\cdot}{1}$ | $\overset{\cdot}{2}$ ($\underline{23}$ | $\overset{\cdot}{2}$ $\underline{55}$ | $\underline{3\overset{\cdot}{2}6\overset{\cdot}{1}}$ | $\overset{\cdot}{2}$ ) $\overset{\cdot}{1}$ |

　　力　伊　手　足　断？　　　　　　　　并

$\underset{\cdot}{3}$ $\overset{\cdot}{1}$ | $\overset{\cdot}{1}^{\vee}$ $\overset{\cdot}{1}\overset{\cdot}{1}$ | $\underset{\cdot}{3}$ $^{\vee}$ $\overset{\cdot}{1}$ | $\underset{\cdot}{3}$ $\underline{2\ 7}$ | $5\ 7$ | $6$ ($\underline{23}$ | $\overset{\cdot}{2}$ $\underline{55}$ | $\underline{3\overset{\cdot}{2}6\overset{\cdot}{1}}$ | $\overset{\cdot}{2}$ -) |

无　大逆　恶，又　无　谋反　叛。

$\underset{\cdot}{3}$ $\underset{\cdot}{3}$ $\overset{\cdot}{1}$ | $\overset{\cdot}{2}$ ($\underline{3\overset{\cdot}{2}\overset{\cdot}{1}}$ | $\underline{6\overset{\cdot}{1}6\overset{\cdot}{1}}$ | $\overset{\cdot}{2}$ $\underline{55}$ | $\underline{3\overset{\cdot}{2}6\overset{\cdot}{1}}$ | $\overset{\cdot}{2}$ -) $^{\vee}$ | $\underset{\cdot}{3}$ $\underset{\cdot}{3}$ $\overset{\cdot}{1}$ | $\overset{\cdot}{2}$ $6$ | $6$ $\underline{2\ 6}$ |

(合)得乜罪过，　　　　　　(得乜罪　过)用　毒　酒来

$6$ ($\underline{7\ 6}$ | $\underline{5\ 6}\underline{7\ 5}$ | $6$ $\underline{2\ 2}$ | $\underline{7\ 6}\underline{5\ 7}$ | $6$ ) $\overset{\cdot}{1}$ | $\underset{\cdot}{3}$ $\overset{\cdot}{1}$ | $\overset{\cdot}{1}$ $\underset{\cdot}{3}\underset{\cdot}{3}$ | $\underset{\cdot}{3}$ $^{\vee}$ $7$ | $7$ $0$ |

灌？　　　　亏　得　恁母　子，屈　死

$5$ $5$ | $7$ ($\underline{23}$ | $\overset{\cdot}{2}$ $\underline{55}$ | $\underline{3\overset{\cdot}{2}6\overset{\cdot}{1}}$ | $\overset{\cdot}{2}$ -) | $5$ - | $3.$ $\overset{\cdot}{1}$ | $\overset{\cdot}{2}$ ($\underline{23}$ | $\overset{\cdot}{2}$ $\underline{55}$ |

入　黄　泉。　　　　　　　　巨　耐

$\underline{3\overset{\cdot}{2}6\overset{\cdot}{1}}$ | $\overset{\cdot}{2}$ -) | $\overset{\cdot}{2}$ $6$ | $\overset{\cdot}{2}$ $\overset{\cdot}{1}$ | $\overset{\cdot}{2}$ $6$ | $\overset{\cdot}{2}$ ($\underline{23}$ | $\overset{\cdot}{2}$ $\underline{55}$ | $\underline{3\overset{\cdot}{2}6\overset{\cdot}{1}}$ | $\overset{\cdot}{2}$ ) $\underset{\cdot}{3}$ |

(巨　耐)畜生　太弄　权，　　　　　套

$\underset{\cdot}{3}$ $\overset{\cdot}{2}$ | $\overset{\cdot}{2}^{\vee}\overset{\cdot}{2}$ | $\overset{\cdot}{2}$ $0$ | $\underset{\cdot}{3}$ $\overset{\cdot}{1}$ | $\overset{\cdot}{2}$ ($\underline{23}$ | $\overset{\cdot}{2}$ $\underline{55}$ | $\underline{3\overset{\cdot}{2}6\overset{\cdot}{1}}$ | $\overset{\cdot}{2}$ ) $\underset{\cdot}{3}$ | $\underset{\cdot}{3}$ $\overset{\cdot}{1}$ |

谋　(套　谋)敢自　专。　　　　　　杀你

$\overset{\cdot}{1}^{\vee}\underset{\cdot}{3}\underset{\cdot}{3}$ | $\overset{\cdot}{2}$ $\underline{2\ 7\ 6}$ | $5\ 7$ | $\underline{5\ 7}$ $7$ | $6$ ($\underline{23}$ | $\overset{\cdot}{2}$ $\underline{55}$ | $\underline{3\overset{\cdot}{2}6\overset{\cdot}{1}}$ | $\overset{\cdot}{2}$ -) | $\underset{\cdot}{3}$ $\underset{\cdot}{3}$ $\overset{\cdot}{1}$ |

准着　样，使乞　后人　不敢　紊　乱。　　　　　起不埋

$\overset{\cdot}{2}$ ($\underline{55}$ | $\underline{3\overset{\cdot}{2}6\overset{\cdot}{1}}$ | $\overset{\cdot}{2}$ -) | $\underset{\cdot}{3}$ $\underset{\cdot}{3}$ $\overset{\cdot}{1}$ | $\overset{\cdot}{2}\overset{\cdot}{3}\overset{\cdot}{2}\overset{\cdot}{1}$ | $\overset{\cdot}{1}$ $\overset{\cdot}{2}$ $6$ | $6$ ($\underline{23}$ | $\overset{\cdot}{2}$ $\underline{55}$ | $\underline{3\overset{\cdot}{2}6\overset{\cdot}{1}}$ |

冤，　　　(起不埋　冤)　终然　埋　怨。

$\overset{\cdot}{2}$ ) $\overset{\cdot}{1}$ | $\underset{\cdot}{3}$ $\overset{\cdot}{1}$ | $\overset{\cdot}{1}$ $\underset{\cdot}{3}\underset{\cdot}{3}$ | $\underset{\cdot}{3}$ $^{\vee}$ $7$ | $7$ $0$ | $5$ $5$ | $7$ ($\underline{23}$ | $\overset{\cdot}{2}$ $\underline{55}$ | $\underline{3\overset{\cdot}{2}6\overset{\cdot}{1}}$ |

误除　恁母　子，屈　死　　入　黄　泉。

不能 治 家，　　　　　　　　　　　　（不 能 治 家）

国事焉能 管？　　　　　　人 无　　　百岁寿，枉 设

（尾声）

计千 般。（枉 设 计 千 般）　死 入　　黄 泉，何 颜

见我父王共诉　　福　端？

# 18.四边静（三）
## 《羚羊锁》

1=♭B 2/4 4/4

【一二过三撩】

贱 人

（贱人）做事 太欺 心，　　　说 起　（说

起）怒 生 嗔，　　　　速 速　着招 认，皮

鞭 不 让 情。　　　　　　　　本 是 良家

妇，　（本 是 良 家 妇）　行 为 端 正，

打死阮　　也无　可招　认。（也 无　可 招 认）

（五）小工调（1=♭E）转头尾翘（1=♭A）

# 1.红 绣 鞋

《包拯断案》李全唱：说我做人生威

1=♭E 转 1=♭A  4/4 2/4

【三撩过一二】

（2 2 2 3 2 7 6 1 | 2 -）3 - | 3 3 2 3 1 | 1 3 2 2 | 2 5 5 3 2 | 2 2 2 7 6 |
　　　　　　　　　说　我　　　　　　说我　做人

6 5 3 2 5 3 3 | 2 7 6 1 1 3 2 | 2 5 3 2 | 2 6 2 6 | 6 5 3 2 5 3 3 | 2 7 6 1 1 3 2 |
（于）生　威，　　　谁人　见我　（于）不　畏?

转 1=♭A（前1=后5）

2 （5 5 | 3 2 6 1 | 2 -）| 7 7 5 | 6 0 | 7. 7 | 7. 6 | 6 0 | 7 6 7 |
　　　　　　　　　　府　县官　见我　涎都　垂，　小领官(呵)

5 7 6 | 7. 7 | 7. 5 | 5 6 0 | 6 6 1 1 | 2 0 | 2 6 2 6 | 6 0 | 7 7 6 5 |
杂职官 见 我 磕 磕 跪。 那是乾埔仔， 行到只处 位。 果然近大

6 0 | 7 7 5 7 | 6 0 | 2 2 1 6 | 6 0 | 5 5 2 5 | 3. 1 | 2 - ∨ | 2 3 2 |
贵， 必有 小贵。 果然近大贵， 必有 小 贵。 唠哒唠

5. 3 | 2 2 3 1 | 2 3 2 7 | 6 1 6 | 2 6 0 | 2 2 3 1 | 2 （5 5 | 3 2 6 1 | 2 -）‖
哩， 唠唠哩唠哒， 唠哒唠 哩， 唠唠哩唠 哒。

# 2.三 仙 桥

《目连救母》傅罗卜唱：盼望母真容

1=♭E 转 1=♭A  4/4

【三撩散起】

廿 6. 5 4 - 4 4 6 5 - - | 4. 5 6 6 5 6 | 5 2 5 5 5 3 5 | 2 5 3 2 3 1 1 3 | 2 ∨ 5. 3 0 6 1 |
盼望　　　　　母真　容，　情怀　　实惨

2 5 3 2 1 3 2 | 2 0 3 3 6 | 5 3 5 3 5 3 3 | 2 3 1 1 2 3 1 2 | 2 5 3 2 3 2 1 |
伤。　　　朝暮 致 奠　（奠）酒

337

$\frac{1}{(酒)}\; \underset{盈}{2\,2}\; \underset{盅}{0}\; \underset{}{\dot 6\,1}\; |\; \underset{}{2\,5\,3\,2}\; \underset{那}{1\,3\,2}\; |\; \underset{望}{2}\; \underset{我}{0}\; \underset{(我)}{3\,3}\; \underset{}{6}\; |\; \underset{母}{5\,3\,5}\; \underset{}{3\,5\,3\,3}\; |\; \underset{}{2\,3\,1\,1\,2\,1\,2}\; |$

转1=♭A（前1=后4）

$\underset{你}{2}\; \underset{尚}{3\,3\,1\,2\,1\,6}\; |\; \underset{食}{1}\; \underset{}{6\,6\,6\,7\,6}^\vee\; |\; \underset{进}{1}\; \underset{素}{-}\; \underset{饭}{0\,1\,6\,1}\; |\; \underset{}{5\,5\,5\,6\,2\,1}\; |\; \underset{奉}{1\,1}\; \underset{杯}{2\,5\,5\,3\,2}\; |\; \underset{羹}{3}^\vee \underset{}{2}\; \underset{望不见}{2\,5\,3\,2}\; |$

$\underset{我}{2\,5\,3\,2}\; \underset{母}{3\,2\,1}\; |\; \underset{}{1}\; \underset{(母)}{3\,3}\; \underset{你亲}{1\,2\,1\,6}\; |\; \underset{尝}{1.}\; \underset{}{6\,5\,5\,6\,7\,6}\; |\; \underset{}{6}\; \underset{}{0}\; \underset{枉}{3\,5\,3\,2}\; |\; \underset{仔}{1}\; \underset{叫}{6\,1\,2\,5\,3\,2}\; , 枉仔$

这首曲子暂以简谱呈现，歌词为"酒盈盅，那望我（我）母你尚食。进素饭，奉杯羹望不见我母（母）你亲尝。枉仔叫，枉仔叫，叫得千声娘。娘娘你在生在生前学不得反哺鸦，到死后反做跪乳羝羊。天高（不汝）地卑天高地卑，诉不尽仔衷肠。对只暮景凄凉悲伤，怎不得教人惆怅？怎不得教人惆怅？"

# 3. 寡 北

《抢卢俊义·押解》卢俊义唱：秋风惨凄

1=♭E 转1=♭A 4/4 2/4

【三撩散起过一二过散】

秋风惨凄，到只处我只心头愁闷。（不汝）

$\overline{6}$ 0 1. $\underline{2}$ | $\dot{1}$ $\underline{\dot{1} 6}$ - $\underline{\dot{2}\dot{2}}$ | $\dot{1}$ $\underline{\dot{1} 7}\underline{6 7 6 5}$ | $\underline{3 \ 3}\underline{3 \ 6 \ 6 \ 5}$ | $\underline{5 \ 3}^{\#}\underline{4 \ 3 \ 2}$ |

见　许

$2^{\#}\underline{4 \ 4 \ 3}$ - | $3^{\vee}2$ - 5 | $\underline{2 \ 3 \ 3}\underline{3 \ 2 \ 7}$ | $\underline{6 \ 1}\underline{2 \ 1 \ 7}\overset{\vee}{\underline{6}}$ | $\underline{2 \ 2 \ 2}\dot{6}$ | $\dot{6}^{\vee}\overset{}{\underline{6}}\underline{2 \ 7 \ 6}$ |

见　许　风　飘　飘、　雨　湿　湿，　泽　泥

$\overset{\vee}{6}\underline{2}\underline{6 \ 7 \ 6}^{\vee}$ | $\dot{6}\underline{2 \ 6 \ 2}$ | $1.\underline{6 \ 1 \ 6 \ 1 \ 2}$ | $1^{\vee}\underline{2 \ 3 \ 3}$ | $\underline{3 \ 3 \ 3}^{\#}\underline{4 \ 3 \ 2}$ | $1.\underline{6 \ 1 \ 6 \ 1 \ 2}$ |

满　地　难　行　分　　　　（不汝）　寸。

（稍快）

$\underline{1 \ 7}\underline{6 \ 7 \ 6 \ 5}$ | $\underline{5 \ 7}\underline{6 \ 7 \ 6}$ | $\dot{6}$ 0 $\dot{1}\dot{1}$ | $\dot{1}$ $\underline{\dot{1} 6}$ - $\underline{\dot{2}\dot{2}}$ | $\dot{1}$ $\underline{\dot{1} 7}\underline{6 7 6 5}$ | $\underline{3 \ 3}\underline{3 \ 6 \ 6 \ 5}$ |

想　我　身

（稍慢）

$\underline{5 \ 3}^{\#}\underline{4 \ 3 \ 2}$ | $2$ $\underline{4}^{\#}\underline{4 \ 3}$ - | $\dot{6}\dot{6}\underline{6 \ 5}$ | $5^{\vee}2$ - 5 | $\underline{2 \ 3 \ 3}\underline{3 \ 2 \ 7}$ | $\underline{6 \ 1}\underline{2 \ 1 \ 7}\overset{\vee}{\underline{6}}$ |

想　我　身　　陷　落　虎　口　中，

$\overset{}{\underline{6 \ 2}}\underline{1 \ 1 \ 2}$ | $\dot{6}\dot{6}\underline{2 \ \dot{6}2}$ | $2\dot{6}$ - 2 | $2\dot{6}$ - $1\dot{6}$ | $1\underline{6 \ 1 \ 2 \ 3 \ 1}$ | $1^{\vee}\underline{2 \ 3 \ 3}$ |

未　得　知（今要）值　日　会　得　脱　离　了　苦　　　　（不汝）

（稍快）

$\underline{3 \ 3 \ 3}^{\#}\underline{4 \ 3 \ 2}$ | $1.\underline{6 \ 1 \ 6 \ 1 \ 2}$ | $\underline{1 \ 7}\underline{6 \ 7 \ 6 \ 5}$ | $\underline{5 \ 7}\underline{6 \ 7 \ 6}$ | $\dot{6}$ 0 $\dot{1}\dot{1}$ | $\dot{1}$ $\underline{\dot{1} 6}$ - $\underline{\dot{2}\dot{2}}$ |

困？　　　　　　　　　　　悔　不　纳

（稍慢）

$\dot{1}$ $\underline{\dot{1} 7}\underline{6 7 6 5}$ | $\underline{3 \ 3}\underline{3 \ 6 \ 6 \ 5}$ | $\underline{5 \ 3}^{\#}\underline{4 \ 3 \ 2}$ | $2^{\#}\underline{4 \ 4 \ 3}$ -$^{\vee}$ | $\dot{6}\dot{6}\underline{6 \ 5}$ | $\underline{2 \ 3 \ 3}\underline{3 \ 2 \ 7}$ |

悔　不　纳　燕　青

$\underline{6 \ 1}\underline{2 \ 1 \ 7 \ 6}$ | $\dot{6}^{\vee}2$ - 1 | $\dot{6}\dot{6}\underline{6}\dot{6}$ | $\underline{1 \ 1}\underline{2 \ 1 \ 7 \ 6}$ | $2\dot{6}\underline{1 \ 1 \ 2}$ | $\dot{6}\underline{1}\dot{6}\underline{1 \ 2}$ |

语，　我　今　误　听　吴　用　言，　我　一　身　遭　此　淫　妇　害,(咳我

$2\dot{6}$ - $1\dot{6}$ | $\underline{1 \ 7 \ 6 \ 1 \ 2 \ 3 \ 1}$ | $1^{\vee}\underline{2 \ 3 \ 3}$ | $\underline{3 \ 3 \ 3}^{\#}\underline{4 \ 3 \ 2}$ | $1.\underline{6 \ 1 \ 6 \ 1 \ 2}$ | $\underline{1 \ 7}\underline{6 \ 7 \ 6 \ 6 \ 5}$ |

苦)　　　　　　　（不汝）苦　　难　分。

（稍快）　　　　　　　　　　　　　　　　　　　　　　　　　　（稍慢）

$\underline{5 \ 7}\underline{6 \ 7 \ 6}$ | $\dot{6}$ - $1\dot{6}$ | $\dot{1}$ $\underline{\dot{1} 6}$ - $\underline{\dot{2}\dot{2}}$ | $\dot{1}$ $\underline{\dot{1} 7}\underline{6 7 6 5}$ | $\underline{3 \ 3}\underline{3 \ 6 \ 6 \ 5}$ | $\underline{5 \ 3}^{\#}\underline{4 \ 3 \ 2}$ |

贼　叛　奴

339

$\overbrace{2}^{\phantom{x}}$ #$\overbrace{443}$ $3$ $-\vee$ | $\overbrace{636}$ $5$ | $\overbrace{5}$ $5$ $-3$ | $2$ $\overbrace{33}$ $\overbrace{327}$ | $\underset{\cdot}{6}$ $\overbrace{1}$ $\underset{\cdot}{2}$ $\overbrace{176}^{\vee}$ | $\underset{\cdot}{6}$ $\underset{\cdot}{2}$ $\underset{\cdot}{6}$ $\overbrace{21}$ |

贼叛奴　　你　是　虎　狼　心，　　害　我　一　命

$\underset{\cdot}{6}$ $\underset{\cdot}{2}$ $\underset{\cdot}{6}$ $-$ | $\underset{\cdot}{6}^{\vee}$ $2$ $-2$ | $\underset{\cdot}{6}$ $\underset{\cdot}{6}$ $-2$ | $1.$ $\overbrace{\underset{\cdot}{6}1}$ $\overbrace{61}$ | $1^{\vee}$ $2$ $\overbrace{33}$ | $\overbrace{333}$ $\overbrace{33}$ #$\overbrace{432}$ |

还　我　命，　我　即　愿　散　了　三　　　　（不汝）

$1.$ $\overbrace{\underset{\cdot}{6}1}$ $\overbrace{612}$ | $\overbrace{176}$ $\overbrace{765}$ | $5$ $\overbrace{57}$ $\overbrace{676}$ | $\underset{\cdot}{6}^{\vee}$ $\overbrace{365}$ | $\overbrace{5}^{\vee}$ $5$ $-3$ | $23$ $-25$ |

魂。　　　　　　　　　值　时　火　内　莲　花　会　得

$2$ $\overbrace{33}$ $\overbrace{327}$ | $\underset{\cdot}{6}$ $\overbrace{1}$ $\underset{\cdot}{2}$ $\overbrace{176}$ | $\underset{\cdot}{6}^{\vee}$ $\underset{\cdot}{6}$ $-\underset{\cdot}{6}$ | $\underset{\cdot}{2}$ $\overbrace{16}$ $\underset{\cdot}{2}$ | $1$ $0$ $\overbrace{353}$ $2$ | $1$ $0$ $\overbrace{11}$ $3$ |

再　发　蕊，　又　是　月　光　见　了　天

$2$ $\overbrace{61}$ $2$ $\overbrace{76}$ | $\frac{2}{4}$ $1(\overbrace{55}$ | $\overbrace{56}$ $\overbrace{75}$ | $6$ $-)$ | $\overbrace{11}$ | $\dot{1}$ $\overbrace{\dot{1}}$ $\overbrace{6}$ $\dot{2}$ | $\overbrace{\dot{1}76}$ $5$ | $3$ $\overbrace{65}$ |

云？　　　　　　做紧　行、

$5$ $\overbrace{3}$ #$\overbrace{4}$ | $23$ #$\overbrace{42}$ | $3$ $-$ | $\overbrace{222}$ $\underset{\cdot}{6}$ | $\overbrace{222}$ $\underset{\cdot}{6}$ | $\overbrace{61}$ $\underset{\cdot}{6}$ $\underset{\cdot}{6}$ | $0$ $\overbrace{12}$ |

做紧　行、　放紧　行，　莫心　闷，　生死

$\overbrace{62}$ $\underset{\cdot}{6}$ $\underset{\cdot}{6}$ | $1$ $0$ | $\overbrace{21}$ $\overbrace{2}$ $\underset{\cdot}{6}$ | $1$ $0$ | $\overbrace{222}$ $\underset{\cdot}{6}$ | $\overbrace{222}$ | $21$ | $\underset{\cdot}{6}$ $\overbrace{23}$ |

是你　前定　分。　你妻　不为　妻，　你双　反背　主，算来　谁通　恨？(不汝)

$\overbrace{353}$ $2$ | $1.$ $\underset{\cdot}{6}$ | $\overbrace{16}$ $\overbrace{16}$ | $1(\overbrace{767}$ | $\overbrace{567}$ $3$ | $6$ $-)$ | $\dot{1}$ $6$ | $\overbrace{\dot{1}}$ $6$ $\dot{2}$ |

谁　通　恨？　　　　　　沙门　岛，

$\overbrace{\dot{1}\dot{1}}$ $\overbrace{16}$ $5$ | $3$ $\overbrace{65}$ | $5$ $\overbrace{3}$ #$\overbrace{4}$ | $\overbrace{234}$ $2$ | $3$ $-$ | $\overbrace{16}$ $\overbrace{26}$ $2$ | $\overbrace{11}$ $\underset{\cdot}{6}$ $\underset{\cdot}{6}$ |

沙门　岛有只　三千　路，

$0$ $\underset{\cdot}{2}$ $\underset{\cdot}{6}$ | $\overbrace{26}$ $\underset{\cdot}{6}$ $\underset{\cdot}{6}$ | $\overbrace{26}$ $\overbrace{1}$ $\underset{\cdot}{6}$ | $\overbrace{26}$ $\overbrace{26}$ | $\overbrace{26}$ $\overbrace{26}$ | $\overbrace{26}$ $\overbrace{26}$ | $1$ $\underset{\cdot}{2}$ |

来到　此地正是　鬼门　关，　你莫想　我共你、　你共我　相随

$\underset{\cdot}{6}^{\vee}$ $\overbrace{23}$ | $\overbrace{33}$ $2$ | $1.$ $\underset{\cdot}{6}$ | $\overbrace{16}$ $\overbrace{12}$ | $1(\overbrace{767}$ | $\overbrace{567}$ $5$ | $6)$ $\overbrace{36}$ | $\overbrace{532}$ $3$ |

（不汝）　顺。　　　　　　　　值时　火内　莲花

340

# （七）头尾翘（1=♭A）转小工调（1=♭E）

## 1. 望 吾 乡

《孙庞斗智》王后唱：羽扇掩拥遮凤辇

1=♭A 转♭E 8/4

【七撩】

（以下为工尺谱曲谱，略）

羽扇　　掩　拥　　遮凤　　辇，宫　（宫）

娥　（宫娥）美女　列　三　（三）

千。叮咛　安　静　莫乱　言，梓

堂　（梓堂）密密　请孙　（孙）

转 1=♭E（前5＝后1）

仙。失　迎　接，罪　（于）滔

天，唯愿　圣　（圣）寿（唯愿圣　寿）

万　　年。

343

# 2. 小 桃 红

《五关斩将》甘、糜二夫人唱：做仔拙大

1=♭A 转 ♭E  8/4 4/4

【七撩过三撩】

344

## 3. 北 铧 锹 儿

《越跳檀溪·别徐庶》徐庶唱：逃难江湖有几年

6 ˇ7 6 5 7 6 5 6. 6 #4 3 2 3 | 6 7 6 7 5 3 6. ˇ3 2 0 2 4 |
离别 （做）二 边， 未 （未）

5 5 6 5 6 5 4 2 4 5 5 0 6 5 5 3 1 | 2 ˇ3 2 1 3 2 1 2 2 0 2 7 6 5 6 |
知 安否 是俩

2 3 2 3 1 6 2. ˇ2. 2 7 2 7 6 5 6 | 2 — 1 3 2 1 2 2 0 2 1 2 7 6 |
咛？ 雁杳鱼 沉，（鱼沉 于雁于

5 ˇ6 6 5 5 1 6 5 0 2 5 3 1 | 3 3 2 3 1 6 2. ˇ2 1. 2 7 6 |
杳）音信 （实）罕 稀。 怙 小

5 ˇ3 1 2 6 1 1 2 0 2 1 2 7 6 | 5 ˇ5 5 2 2 5 5 0 6 5 5 3 1 |
弟，老母 （今全怙 我小 弟）早晚（为我小心 来）奉

3 3 2 3 1 6 2. ˇ3 3 2 1 3 2 | 6 4 5 5 0 2 4 5 ˇ3 3 2 2 2 7 |
侍。 养育 深 （深）恩，（母你深恩）子（都）

6 2 3 1 3 2 ˇ2 5 6 6 5 3 1 | 2. 7 6 1 1 2. ˇ 5 1 6 6 6 5 4 |
未报 （一）些 儿。 养育

6 4 5 0 2 4 5 3 3 2 2 2 7 | 6 2 3 1 3 2 ˇ2 5 6 6 5 5 3 1 |
深 （深）恩，母你深恩，子都 未报 一些

4/4 2 6 2 2 ˇ6 1 | 5 1 6 5 1 6 5 | 6 4 5 6 5 4 2 4 | 5 3 2 4 3 2 |
儿 哎哩 唠哩哎 唠哩哎唠 哩， 哩唠 哩，唠 唠哎哩哎

1 6 2 3 1 6 2 ˇ2 | 5 6 5 2 5 6 | 4（2 3 2 7 6 1 | 2 — 0 0）‖
唠哎， 唠哩 唠哩 哎。

346

# 4. 甘 州 歌

《宝莲灯》沉香唱：母子天性

1=♭A 8/4 4/4

【七撩散起】

母子天性　　　　　不见

娘（娘）亲　　　珠泪（于）滢

滢，　全望爹　爹　共　子

说（说）透　　（于）分　（于）分

明，　爹爹　　若　　不

共　子　说真　情，　愿懂

阶　　前，愿懂阶前，　无非

今　　免　被

免被外人说子不（不）孝

（于）罪　（于）罪　名。　免被外人说子

不（不）孝　罪　名。

347

# 5.李子花

《楚汉争锋》陈平唱：谢大王恩赐不小

1=♭A  8/4

【七撩散起】

卅3 3 6 - 5 3 3 6 3 5 6 - 6 5 6 6 0 1 5 6 5 3
(陈平唱)谢 大 王 恩 赐 不 小，

8/4 3 7 6 7 5 3 6 ∨ 6 1. 6 5 6 1 6
但 军 民 尽 都

6 3 6 5 5 3 4 2 3 2 3 6 7 5 5 3 7 6 7 5 3 6. ∨ 6 2 1 6 5 7 6
爱 (爱) 惜。 贤 臣

6 2 1 6 1 5 6 7 6 7 6 4 3 6 5 3 6 3 6 5 5 3 2 3 3 3 2 3 6 7 5 5
择 主 择 主 而 (而) 事，

3 7 6 7 5 3 6. ∨ 6 2 1 6 5 7 6 6 2 1 6 1 5 6 7 6 7 6 4 3 6 5 3
良 禽 相 木 相 木

6 3 6 5 0 5 3#4 2 3 2 3 6 7 5 5 3 7 6 7 5 3 6. ∨ 3 3 6 5 3 2
宿 (宿) 歇。 (合)因

3 2 1 - 1. 2 3 5 3 2 1 2 1 7 6 - 6 1 2 6 2 6 2 7 6
此 因 此陈平自知,弃楚

3 5 6 6 2 1 6. 5 3 5 6 7 5 5 ∨ 6 6 2 6 1 - 2 7 6 2 7 6
归 (归) 汉 (于) 会 (于) 可

5 3 0 1. 2 6 2 6 2 7 6 3 5 6 6 2 1 6 3 3 ∨ 3 5 6 (2 2 7 6 5 7 6 - 0 0)
着。 因 此陈平自知,弃楚归 (归) 汉 会 可 着。

348

# 6.宜 春 令

《岳侯征金》岳飞唱：功名事，如是风前柳絮

# 7. 黄 莺 儿

《临潼斗宝》马昭仪唱：且忍耐

1=♭A 8/4

【七撩散起过散】

卅3 - 5 3 2 1 6̣1 1 - 5 3 2 1 2 7̣. 6̣5 6 - ˇ 0 5̣ 1 1 6765 3 6 5 |

且 忍 耐 （于）息 怒

8/4 5 1 - 6 7 5 6̣ 6̣ 1 5 6 5 5 | 3 ♯4 3 2 1 2 2 3. ˇ 5̣ 1 6 7 6 5 5̣ |

气， 待 阮

3 5 6 5 3 2 3. 2 1 3 2 1 | 2. 1 6̣ 1 3 3 2 3 2 1 6̣1 2 3 2 7̣ 5̣ |

从 头 从 头 说 就

7̣ 6 7 5 5̣ 6̣. ˇ 1 5 6̣ 5 3 | 3 1 2 2 3 2 1 6̣ 5 1 6̣ 5 |

理。 只 事 （志 被 被 阮） 瞒 过 （都 也）

5̣ 1 6̣ 1 5 5 3 3 ˇ 5̣ 3 4 3 2 1 2 | 5 6 5 5 0 6 5 3 5 5 0 6 5 6 5 5 |

有 拙 （有 拙） 时，

3 ♯4 3 2 1 2 2 3. ˇ 5̣ 1 6 7 6 3 5̣ | 3 5 6 5 3 2 3. 2 1 3 2 1 |

不 疑 今 旦 露 出

2. 1 6̣ 1 3 3 2 1 6̣1 2 3 2 7̣ 5̣ | 6̣ 0 0 0 0 0 0 (5̣ 5̣ |

（只） 根 基。

6 7 6 7 5 5̣ 6̣. ˇ ) 1 1 6 7 6 5 | 5 3 5 5 0 1 6̣ 5 0 5 3 |

阮 名 正 （正） 叫 马 昭

5 0 卅(2 2 5 5 3 2 6̣1 2 - ) 6̣ 6̣ 6̣ 6̣ ˇ 6̣ 6̣ 3 2 …… (5 5 3 2 6̣1 2) 6̣ 3 3 2 …… |

仪， 被 费 无 忌 被 无 忌 用 计 智，

(5 5 3 2 6̣1 2) 1 6̣ 6̣ 2 1 2 0 2 6̣ 1 1 0 6̣ 2 6̣ 2 0 5 1 2 0 ‖

将 力 无 祥 公 主 送 入 西 宫， 还 你 父 王 宠 乱 伊。

350

# 8. 锁 南 枝

《取东西川》穆顺唱：禁宫外

1=♭A 转 1=♭E  2/4 8/4 4/4

【一二过七撩、三撩】

(2̇2̇55 | 3̇2̇6i | 2̇ -) 5̇ 3 | 3. i | 2̇ (55 | 3̇2̇6i | 2̇ -) | 2̇ i |

禁宫 外，　　　　　　　　　　(禁宫

6 6 | 3̇ 3̇ | 3̇. i | 2̇ (55 | 3̇2̇6i | 2̇) 3̇ | 3̇ 2̇ | 2̇ 6 | i 6 |

外)　军声 闹，　　　　　　　　决是　曹操

5̇ 2̇ | 3̇. i | 2̇ (55 | 3̇2̇6i | 2̇ -) | 6 - | 2̇ - | 7. 6 |

兵来 到。　　　　　　　　　　思 量

5 6̲3̲5 | 6 - | 6 i | 6 2̇ | 2̇ 0 | i 2̇ | 6 6 | 2̇ 0 ‖

(思量) 无处 逃，　思量 无路　走。

转1=♭E（前3＝后6̣）  8/4 4/4

(6̣ 6̣ | 8/4 1̲2̲1̲2̲1̲6̣6̣1̣.) 2̇ - 7̲2̲7̲6̲5̲6 | 2̲3̲2̲6̲6̲1. ˇ 6̣. 2 7̲2̲7̲6̲5̲6 |

莫 着 惊，　　　(愿) 舍 一

2̲3̲2̲3̲1̲6̣1. ˇ 2̲5̲3̲3̲2̲3̲1 | 1 0 2̲5̲3̲2̲2̲ 2̲2̲0̲5̲3̲2 |

头，　　乞 人　　传说 穆顺尽 忠

1 ˇ 2̲2̲6̲2̲ 6̲2̲ 2̲2̲0̲5̲3̲2 | 4/4 1̲6̲1. 2̲ 6̣ | 1 2̲1̲2̲2̲6̲6̣ | 2̲1̲2̲2̲0̲5̲3̲1 |

孝，(乞人传说　穆 顺尽 忠　孝)　哩唠哖 哩哖唠 哩唠哩，(阿)哩唠

2̲1̲2̲2̲0̲5̲5 | i 6̲5̲3̲6̲5̲3 | 2̲5̲ 3̲2̲1̲6̣ | 2 (2̲2̲7̲2̲2̲5̣ | 6̣ - 0 0) ‖

哖，　唠唠 哩哖　哖阿哩哖唠，　哩唠 哖。

351

# 三、传统剧目《目连救母》

## （一）尼姑化缘

## 1.贺 元 旦

### （1）正 慢（一）

1=♭A 散板

卅 5 5 3 - 5 - 3 2 7 6 5 7 6 - 3 6 7 6 5 3 2 ♯4 3 - ⌄1 1 1 5 3 2 0 3

（傅罗卜唱）少年 养 正 学修行， 论为人子 当

1 2 7 6 5 7 6 - ⌄2 ♯4 3 - 5 3 2 7 6 5 7 6 - 3 6 7 6 5.3 2 ♯4

尽 心， 须当 竭 力 事双亲，

3 - ⌄3 ♯4 3 - 6 4 3 2 - 6 7 2 2 7 2 7.6 5 6 - 3 6 - ♯4 3 2 4

菽 水 承欢舞彩殷勤 孝 敬。

3 - 2.5 | 4/4 3. 3 2 3 1 6 | 2 - ⌄2.5 | 3. 3 2 3 2 7 | 6 2 7 6 5 | 6 - ‖

唠哩 哇， 哇哩唠， 唠哩 哇， 哇 哩 唠， 哩 唠 哇。

### （2）正 慢（二）

1=♭A 散板

卅 2 3 - 5 3 2 7 6 5 7 6 - 3 6 7 6 5 3 2 ♯4 3 - ⌄(3) 1 1 5 3 2 1 - 3 3 0

（傅相唱）平生 学 艺 贯天人， 愧庸才 德薄

1 2 7.6 5 7 6 - ⌄2 5 3 - 5 3 2 7 6 5 7 6 - 6 5 6 3 5 0 6 5 3

兮 轻，（刘世真唱）惧乐 宠 辱 不须惊，

2 ♯4 3 - ⌄3 ♯4 3 - 6 - 4 3 2 - 7 7 7 2 7.6 5 6 - 3 6 - ♯4 3 2

为 善 斋僧当承 天

4 3 - ⌄2.5 | 4/4 3. 3 2 3 1 6 | 2 - ⌄2.5 | 3. 3 2 3 2 7 | 6 2 7 6 5 | 6 - ‖

命。 唠哩 哇， 哇哩唠， 唠哩 哇， 哇 哩 唠， 哩 唠 哇。

352

相白：益利，进香案伺候。
相白：进香来。

## （3）二 字 锦

1=♭E 4/4

3.2̣ 1 2̣ ♯4 | 3 - 5.1̇ 65 ‖: 3 - 5.1̇ 61̇ | 56 ♯43 2317 | 6̣ - - 32 | 1 3 2327 |

6̣.7̣ 6̣ 53 235 | 6̣ 2̇ - 7 | 6̣7̣ 6̣ 53 235 | 6̇ ˇ1̇.65̣ 1̇65 | 3.5̣ 2.3 |

5.1̇ 6532 | 1̣61̣ 1232 | 1 ˇ5.1̇ 6532 | 1̣61̣ - 7 | 6̣.1̇ 5635 |

26̣ 2 - 32 | 1 232 | 1̣61̣ - 5 | 351 2 | 3 - 5.1̇ 65 :‖

## （4）黑 麻 序

1=♭E 8/4

（傅相唱）
廿2 5 3 2 ˇ3 2 7̣6̣5̣ 6̣ - 6̣ 2 6̣ - 3 2 - ˇ21̣ 1 322 75̣ |
叩　　天　　　投　拜，

6̣ 32̣31̣ 6̣ 2. 3.♯42̣ 332 | 2532 31 232 565532 | 1 ˇ33 22 7̣6̣ 2̣6̣ 31 32̣6̣ |
金 炉 内 香 烟　　　郁　郁　霭

1 6̣1̣ 1 2. ˇ2 32̣1̣ 61̣2 | 2532 31 232 565532 | 1 ˇ33 22 7̣6̣ 2̣6̣ 31 32̣6̣ |
霭，　恭 答　乾 坤　　深 恩 覆

1 6̣1̣ 1 2. ˇ31̣ 2 2 0 32̣6̣ | 17̣ 6̣ 35 325 3♯432 161̣ 2 |
载，　但 （但）愿 山 河 壮 帝

33 23 2 7̣6̣1̣ 22̣32 6̣27̣6̣ | 2 2 227̣276̣ 536̣ 0 31 32̣6̣ |
居，　　万民 尽　　　（尽）康

1 6̣1̣ 1 2. ˇ3 2 2 0 32̣6̣ | 1 ˇ1 21 3 61̣ 22 0 31 32̣6̣ | 1 6̣1̣ 1 2. ˇ6̣ 231̣ 61̣2 |
泰。（合句）全 托 赖 一家虔诚 全托 赖，　唯 愿

56 5 3 2 532 5.65 5 3 2 | 1 ˇ33 22 7̣6̣ 2̣ 6̣6̣ ˇ6̣ 1̣ | 2 - 0 0 ‖
圣　寿（圣寿）无 疆　　连 绵 万 代。

353

# （5）浆 水 令

1=♭A  4/4  2/4

（2 5 3 5 2 7 6 1 | 2 -）5 2 | 3 #4 3 2 1 6 2 | 2 5 3 5 2 #4 | 3 - 3 2 | 2 ∨2 3 -|
（傅相唱）宝 篆 香，　　　　　　　　宝　　篆　　香

2 3 - 2 | 3 #4 3 2 1 6 2 | 2 5 3 5 2 #4 | 3 - 3 2 | 2 6 2 - | 2 2 7 6 |
焚烧 炉内，　　　　　　　双　凤烛　点插　银

7 2 7 6 5 6 3 5 | 6 0 2 2 7 6 | 7 6 7 5 7 6 ∨ | 3 3 - 6 7 | 6 3 - 6 6 |
台。　（刘世真唱）满街　竹炮　闹　声 嗨，

5 6 5 3 2 3 2 6 | 2 0 6 6 | 6 ∨3 3 2 | 2 0 2 5 3 5 | 2 #4 3 3 3 2 3 2 6 |
　　　　旧岁　送去，　　旧岁　送　去

7 7 - 6 | 7 2 7 6 5 6 3 5 | 6 - ∨6 2 7 6 | 6 6 7 5 7 6 ∨ | 6 6 3 6 |
新春 迎来。　　　　唯愿　椿萱　身已 康

6 3 - 6 6 | 5 6 5 3 2 3 2 6 | 2 0 3 3 | 3 6. 1 3 3 | 2 0 5 5 3 5 |
泰，　　　　　　　寿比　南 山，　寿比

2 #4 3 3 2 3 2 6 | 2 2 6 7 | 2 7 6 5 6 3 5 | 6 - ∨3 2 | 2 - - 6 |
南　山 福如 东海。　　　（合句）但　愿

2/4 2 - | 6 2 7 6 | 7 5 6 | 1 3 2 | 1 6 1 | 1 ∨1 3 | 1 0 | 6 2 7 6 |
得，　但愿　得　万民　安 泰，　愿圣寿，　愿圣

（尾声）
7 5 6 | 3 2 1 | 2（1 2 7 6 5 6 | 1）2 | 2 1 | 1 ∨1 | 3 0 |
寿　继世 万 代。　　　　　修 善　不 如

2 3 | 3 2 1 | 1 ∨3 3 | 1 2 7 6 | 1 0 | 1 1 | 3 2 1 | 1 ∨3 3 |
阴骘 好，　积德　最　乐　无烦 恼，　世人

1 3 1 0 | 3 2 | 2 ∨3 3 | 1 3 0 1 | 3 3 | 2（1 2 7 6 5 6 | 1 -）‖
劳碌　枉奔　波，世人 劳碌　枉奔 波。

354

# 2.尼姑化缘
## （1）抛 盛 引

1=♭E  4/4

（逐水）

5 5 | 161 - 23 | 127651 61 | 5653 65 | 3 - 3653 |

（尼姑、内众唱）南 无 阿 （阿） 弥 陀 佛， 念 弥

523 ∨2312 | 3. 53212 | 523 - 23 | 76 12532 | 1 - ‖

陀， 稽首南无阿 弥 陀 佛， 弥 陀 佛。

## （2）抛 盛（一）

1=♭E  4/4

5532 | 1327651 ∨ | 3 - 3653 | 53 - 23 | 1327651 56 |

（尼姑唱）鸟飞 兔走 急 如 梭，

1 - 21 | 1 220321 | 76 12532 | 1327651 56 | 1 - ∨51 |

堪叹人生 有 几 何？ 荣华

165 67 656 | 535 - 22 | 5 5 2321 | 76 12532 | 1 - 0 0 |

富贵如春 梦， 不如早早 念 弥 陀。

1211 01 61 |

（帮腔）观音菩

5 3356 5 ∨ | 3 32161 2 | 523 ∨2321 | 76 12532 |

萨 观音大菩萨， 菩萨 南无观世

1 0 32 | 1 330321 | 76 12532 | 1.(327651 56 | 1 -)‖

音， 阿弥陀佛， 弥 陀 佛。

## （3）北 江 儿 水

1=♭E  8/4

(61 | 3323 1 62. ) 16231 61 2 | 5654 52 24 55 65 5532 |

（尼姑唱）一 炷 清 香

1∨33 2321 61 25 3321 76 | 165 ∨1321 231 2 6656 | 6 56 565424 55 65533 |

烧 炉 内， 虔诚 专 礼 拜。

355

2 0 1̲3̲ 3̲2̲1̲ 2̲3̲1̲ 2 6̲6̲5̲6̲ | 5 0 2̲3̲ 6̲1̲ 2̲5̲ 3̲3̲ 2̲2̲7̲6̲ | 1̲6̲5̲ 0 5̲ 1̲ 6̲1̲5̲ 6̲5̲

长念慈悲 佛， 修行食长 菜。 愿求超度

5 3̲3̲ 2̲3̲2̲1̲ 6̲1̲ 2̲5̲ 3̲3̲2̲1̲7̲6̲ | 5̲6̲5̲5̲ 0 2̲ 5̲5̲ 5̲.1̲ 6̲5̲3̲2̲ | 1 3̲3̲ 2̲3̲2̲1̲ 6̲1̲ 2̲5̲ 3̲3̲2̲1̲7̲6̲ | 5

尘 世 界， 愿求超度 尘 世 界。

## （4）正 慢

1=♭E 散板

卅 5 3 - 5 - 3 2 7̲.6̲5̲ 7̲ 6 - 3 7̲ 7̲ 6 - 5̲ 3̲2̲3 -

（刘世真唱）百 花 争 妍 开可吝，

2̲ 3̲2̲ 1 - 1 5 3̲ 2 0 1 2 - 7̲.6̲5̲ 7̲ 6 - 2 #4

芳 草 渐 渐 回 春 意。 （金奴唱）禽 鸟

3 - 5 - 3 2 7̲.6̲5̲ 6 - 3 7̲ 7̲ 6 #4̲.3̲2̲ 3 - #4̲ 4̲.

声 声 弄 巧 舌， 一年

3 - 6 - 4̲ 3̲ 2 - 2̲ 6̲ 7̲ 2 7̲.6̲5̲ 6 - 3 6 - #4̲3̲2

四 季 春 光 明

#4̲ 3 - 2.5̲ | 4/4 3̲.3̲2̲ 3̲2̲1̲ 6̲ | 2 - 2.5̲ | 3̲.3̲2̲ 3̲2̲7̲ | 6̲ 2̲ 7̲.6̲5̲ | 6 -

媚。 唠哩哇 哇哩唠 唠哩哇 哇 哩唠 哩唠哇。

## （5）北 调

1=♭E 4/4 2/4

卅 3̲ 2̲3̲ 1 1̲ 3̲2̲ 2 - | 6 - 5 3̲2̲ | 3̲2̲1̲ - 5 | 3̲5̲ 3̲2̲1̲ 3̲2̲3̲ |

（尼姑唱）出 家 人 到 处 皆

2̲3̲1̲ - 5 | 3̲3̲2̲2̲7̲6̲ | 7̲.6̲5̲5̲ 5̲6̲7̲6̲ | 6̲ 5 5̲ 3̲2̲ | 6̲ 1̲ 2̲3̲ 5̲3̲2̲ |

乡 井， 姓 胡 名 真

3 0 0 0 | 3̲2̲ 5̲3̲2̲ | 2 5̲ - 5 | 2̲ 5̲3̲2̲ | 3̲5̲ 3̲2̲1̲3̲2̲ |

静。 剃云鬓 掠 此 烦恼根除尽，

2 ˇ2 - 5 | 3 2 5 65 | 3 665 32 | 532 - 5 | 35321323 |

露　出　堂　堂　顶,(不汝)露　　出

231·635 | 3 276 | 7· 6 5 5 6 7 6 | 6ˇ3 2532 | 1 220532 |

堂　　　　顶。(真白:你做妇人两截衣裳,因何只穿长衫?)衣 裳 长　可　蔽

35321 32 ˇ | 6·75 32 | 3ˇ532 53 | 2 05 35 | 3213276 |

身。　　　　进　　步 要 共 许 禅 僧

2·3 6123 2 | 2ˇ5 - 53 | 2 05 - | 2 - 5 - | 2532 3 | 6·75 32 |

平。(真白:因何做男子作揖?)掠　此 妇 人 仪 容 断 整,(不汝)仪

532 - 5 | 35321 3 | 231·635 | 3 276 | 7·655676 | 6ˇ12313 |

容　　　　　(容)断　　　　　整 (真白:每天所干何事?)自 清晨焚起

2·76 6 | 2 #4 332 | 2ˇ5·32 | 2 05 - | 5·32 - | 33 23 |

香 炉 喷,　　　此 是 虔 诚 敬 念 真 经,(不汝)

6·75532 | 32 - 5 | 35321 3 | 231·635 | 3 276 | 7·655676 |

敬　念　　　　真　　　　　　　经。(真白:念经何用?)

6ˇ33 - | 2 - 76 | 7·655676 | 6ˇ5·65 | 2533 | 3232 |

忏 悔 冤 孽 债,　　掠 此 罪 赎 都 消 尽。

²⁄₄ 6166 | 32 #43 | 0653 | 2ˇ22 | 3 56 | 3216 | 2 (61 | 1231 | 2 -) ‖

木鱼 敲 几　(几)　声,自会 风 尘　　净。

## (6) 抛 盛 (二)

1=♭E 4/4

(1111 27 656 | 1 -) 5532 | 13 27 656 1 ˇ | 3 - 3653 |

(尼姑唱)佛 在　灵 山　塔 上

5 3 - 23 | 13 27 656 | 1 - 13 | 2 330321 | 76 12532 |

修,　　　　俗 人 都 向　　别　处

| 1 3 2 7 6 1 5 6 | 1 - ᵛ1 5 | 6 1 6 7 6 5 6 | 5 3 5 5 0 5 5 | 2 5 6 5 3 2 |
求。　　　　　　　　处 处 都 有 灵 山 路，　何 向 灵 山

| 7 6 1 2 5 3 2 | 1. 6 5 6 5 6 | 1 ᵛ2 2 2 1 6 1 | 5. 7 6 5 6 | 6 - ‖
塔 上　　　 修。(阿)弥(阿)弥 陀 佛，南 无 阿 弥 陀　佛。

## (7)抛　盛（三）

1=♭E　4/4

| (1 1 1 1 2 7 6 5 6 | 1 - ) 5 5 3 2 | 1 3 2 7 6 5 6 1 ᵛ | 3 - 3 6 5 3 |
　　　　　　　　　　(尼姑唱) 劝 你　 修 时　　 不 肯

| 5 3 - 2 3 | 1 3 2 7 6 1 5 6 | 1 - ᵛ2 2 | 2 3 3 0 3 2 1 |
修，　　　　　　　　　　　　 光 阴 虚 度

| 7 6 1 2 5 3 2 | 1 3 2 7 6 1 5 6 | 1 - ᵛ5 1 | 1 6 5 6 7 6 5 6 |
紧 如　 流。　　　　　　　 有 日 去 到 阴 司

| 5 3 5 5 0 5 5 | 3 3 2 3 2 1 | 7 6 1 2 5 3 2 | 1 ᵛ2 2 2 1 6 1 | 5 0 ‖
路，　悔 却 当 初　　 结 业 由。南 无 阿 弥 陀　佛。

## (8)抛　盛（四）

1=♭E　4/4

| (1 1 1 1 2 7 6 5 6 | 1 - ) 5 5 3 2 | 1 3 2 7 6 5 6 1 ᵛ | 3 - 3 6 5 3 |
　　　　　　　　　　(尼姑唱) 奉 劝　 贫 人　　 正 好

| 5 3 - 2 3 | 1 3 2 7 6 1 5 6 | 1 - ᵛ1 1 | 3 2 2 0 3 2 1 | 7 6 1 2 5 3 2 |
修，　　　　　　　　　　　莫 待 富 贵　　 乱 心

| 1 3 2 7 6 1 5 6 | 1 - ᵛ6 6 | 6 1 1 6 7 6 5 6 | 5 3 5 5 0 5 3 | 2 5 2 3 2 1 |
头。　　　　　　 心 心 修 到 功 成　 处，　富 贵 荣 华

| 7 6 1 2 5 3 2 | 1. 6 5 6 5 6 | 1 2 2 2 1 6 1 | 5. 7 6 5 6 | 6 - ‖
事 事　 优。(阿)弥(阿)弥 陀 佛，南 无 阿 弥 陀　佛。

358

## （9）抛 盛（五）

1=♭E 4/4

（1 1 1 1 2 7 6 5 6 | 1 -）5 5 3 2 | 1 3 2 7 6 5 6 1ᵛ | 3 - 3 6 5 3 |
（尼姑唱）富贵　　之人　　　　正　好

5 3 - 2 3 | 1 3 2 7 6 1 5 6 | 1 - ᵛ2 2 | 1 2 2 0 3 2 1 |
修，　　　　　　　　金　妆　佛　像

7 6 1 2 5 3 2 | 1 3 2 7 6 1 5 6 | 1 - ᵛ6 6 | 5 1 6 7 6 5 6 |
起　　高　　楼。　　　　光　阴　成　就　天　报

5 3 5 5 0 5 2 | 3 5 2 3 2 1 | 7 6 1 2 5 3 2 | 1ᵛ 2 2 2 1 6 1 | 5 - ‖
应，　福　寿　康　宁　　福　自　　由。南无阿弥陀　佛。

## （10）抛 盛（六）

1=♭E 4/4

（1 1 1 1 2 7 6 5 6 | 1 -）5 5 3 2 | 1 3 2 7 6 5 6 1ᵛ | 3 - 3 6 5 3 |
（尼姑唱）无 男　　无 女　　　　正　好

5 3 - 2 3 | 1 3 2 7 6 1 5 6 | 1 - ᵛ1 3 | 3 2 2 0 3 2 1 | 7 6 1 2 5 3 2 |
修，　　　　　　　　念　佛　看　经　舍　灯

1 3 2 7 6 1 5 6 | 1 - ᵛ5 6 | 6 6 6 7 6 5 6 | 5 3 5 5 0 5 5 | 2 5 2 3 2 1 |
油。　　　命　内　孤　星　推　转　了，　　多　男　多　女

7 6 1 2 5 3 2 | 1. 6 5 6 5 6 | 1ᵛ 2 2 2 1 6 1 | 5. 7 6 5 6 | 6 - ‖
绍　箕　裘。(阿)弥(阿)弥陀　佛，南无阿弥陀　佛。

## （11）抛 盛（七）

1=♭E 4/4

（1 1 1 1 2 7 6 5 6 | 1 -）5 5 3 2 | 1 3 2 7 6 5 6 1ᵛ | 3 - 3 6 5 3 |
（尼姑唱）多 男　　多 女　　　　正　好

5 3 - 2 3 | 1 3 2 7 6 1 5 6 | 1 - ᵛ1 2 | 3 2 2 0 3 2 1 |
修，　　　　　　　　前　生　做　事

$\overline{7\,6}\ \overline{1\,\underline{2}\,\underline{5}\,\underline{3}\,2}\ |\ \overline{1\,3\,\underline{2}\,\underline{7}\,\underline{6}\,1\,\underline{5}\,6}\ |\ 1\ -\ {}^{\vee}\underline{6}\ 6\ |\ 1\ \overline{1\,\underline{7}\,\underline{6}\,\underline{7}\,\underline{6}\,5\,6}\ |$

善　根　　由。　　　　　　　　今生　再掠阴德

$\underline{\underline{5}\,\underline{\underline{3}}\,\underline{\underline{5}}\,\underline{\underline{5}}\,5}\ \underline{0\,5}\ 2\ |\ 3\ \underline{5}\ \underline{2\,3\,2\,1}\ |\ \overline{7\,6}\ \overline{1\,\underline{2}\,\underline{5}\,\underline{3}\,2}\ |\ 1^{\vee}\,\underline{2\,2\,2\,1}\,\underline{6\,1}\ |\ 5\ -\ \|$

积，　　世世生福　　福　自　　　修。南无阿弥陀　佛。

## （12）抛　盛（八）

1=♭E　4/4

$(\ \underline{1\,1\,1\,1}\ \underline{2\,7}\ \underline{6\,5\,6}\ |\ 1\ -\ )\ \underline{5\,5\,3}\,2\ |\ \overline{1\,3\,\underline{2}\,\underline{7}\,\underline{6}\,5\,6}\,1^{\vee}\ |\ 3\ -\ \underline{3\,6}\,\underline{5\,3}\ |$

（尼姑唱）有病　之人　　正　好

$\underline{5}\ 3\ -\ \underline{2\,3}\ |\ \overline{1\,3\,\underline{2}\,\underline{7}\,\underline{6}\,1\,\underline{5}\,6}\ |\ 1\ -\ \underline{1\,2}\ |\ 3\ \underline{2\,2}\,\underline{0}\,\underline{3\,2\,1}\ |\ \overline{7\,6}\ \overline{1\,\underline{2}\,\underline{5}\,\underline{3}\,2}\ |$

修，　　　　　　　一身　危似　　浪　中

$\overline{1\,3\,\underline{2}\,\underline{7}\,\underline{6}\,1\,\underline{5}\,6}\ |\ 1\ -\ {}^{\vee}\underline{6}\,1\ |\ 5\ 1\ \underline{6\,7}\,\underline{6\,5}\,6\ |\ \underline{5\,3\,5}\,\underline{5}\,\underline{0\,5}\,5\ |\ \underline{2}\ 5\ \underline{2\,3\,2\,1}\ |$

舟。　　　　修时　浪静舟平　稳，　病不期疗

$\overline{7\,6}\ \overline{1\,\underline{2}\,\underline{5}\,\underline{3}\,2}\ |\ 1.\ \underline{6}\,\underline{5\,6}\,5\,6\ |\ 1^{\vee}\,\underline{2\,2\,2\,1}\,\underline{6\,1}\ |\ 5.\ \underline{7\,5}\,6\ 6\ |\ 6\ -\ \|$

亦　自　　疗。(阿)弥(阿)弥陀　佛，南无阿弥陀　佛。

## （13）抛　盛（九）

1=♭E　4/4

$(\ \underline{1\,1\,1\,1}\ \underline{2\,7}\ \underline{6\,5\,6}\ |\ 1\ -\ )\ \underline{5\,5\,3}\,2\ |\ \overline{1\,3\,\underline{2}\,\underline{7}\,\underline{6}\,5\,6}\,1^{\vee}\ |\ 3\ -\ \underline{3\,6}\,\underline{5\,3}\ |$

（尼姑唱）无病　之人　　正　好

$\underline{5}\ 3\ -\ \underline{2\,3}\ |\ \overline{1\,3\,\underline{2}\,\underline{7}\,\underline{6}\,1\,\underline{5}\,6}\ |\ 1\ -\ {}^{\vee}\underline{2}\,3\ |\ 3\ \underline{3\,3}\,\underline{0}\,\underline{3\,2\,1}\ |$

修，　　　　　　　精神　贯日

$\overline{7\,6}\ \overline{1\,\underline{2}\,\underline{5}\,\underline{3}\,2}\ |\ \overline{1\,3\,\underline{2}\,\underline{7}\,\underline{6}\,1\,\underline{5}\,6}\ |\ 1\ -\ {}^{\vee}\underline{1}\,1\ |\ 5\ 1\ \underline{6\,7}\,\underline{6\,5}\,6\ |$

冲　斗　　牛。　　　　古人　有语终须

$\underline{5\,3\,5}\,\underline{5}\,\underline{0\,5}\,5\ |\ 5\ \underline{5\,3}\,\underline{2\,3\,2\,1}\ |\ \overline{7\,6}\ \overline{1\,\underline{2}\,\underline{5}\,\underline{3}\,2}\ |\ 1^{\vee}\,\underline{2\,2\,2\,1}\,\underline{6\,1}\ |\ 5\ -\ \|$

记，　　让德滚滚　　出　公　　侯。南无阿弥陀　佛。

## （14）抛 盛（十）

1=♭E 4/4

(1 1 1 1 1 2 7 6 5 6 | 1 -) 5 5 3 2 | 1 3 2 7 6 5 6 1 ˇ | 3 - 3 6 5 3 |

（尼姑唱）出家 之人 正 好

5 3 - 2 3 | 1 3 2 7 6 1 5 6 | 1 - ˇ 1 3 | 1 2 2 0 3 2 1 | 7 6 1 2 5 3 2 |

修， 父母 抛除 在 阴

1 3 2 7 6 1 5 6 | 1 - 5 6 | 6 1 6 7 6 5 6 | 5 3 5 - 3 2 | 2 5 3 2 3 2 1 |

州， 也须 修得 阴功 果， 超度 父母

7 6 1 2 5 3 2 | 1. 6 5 6 5 6 | 1 ˇ 2 2 2 1 6 1 | 5. 7 6 5 6 | 6 - ‖

异天 游。(阿)弥(阿)弥陀 佛，南无 阿弥陀 佛。

## （15）抛 盛（十一）

1=♭E 4/4

(1 1 1 1 1 2 7 6 5 6 | 1 -) 5 5 3 2 | 1 3 2 7 6 5 6 1 ˇ | 3 - 3 6 5 3 |

（尼姑唱）夫亦 修行 妻亦

5 3 - 2 3 | 1 3 2 7 6 1 5 6 | 1 - ˇ 2 2 | 3 3 3 0 3 2 1 |

修， 夫妻 一同

7 6 1 2 5 3 2 | 1 3 2 7 6 1 5 6 | 1 - ˇ 5 5 | 6 1 6 7 6 5 6 |

登 瀛 洲。 若是 妻不从

5 3 5 5 0 5 5 | 2 5 2 3 2 1 | 7 6 1 2 5 3 2 | 1 0 5 5 |

夫命， 夫无 忧时 妻 亦 忧， 夫无

2 5 2 3 2 1 | 7 6 1 2 5 3 2 | 1. 6 5 6 5 6 | 1 ˇ 2 2 2 1 6 1 | 5 - ‖

忧时 妻亦 忧。(阿)弥(阿)弥陀 佛，南无 阿弥陀 佛。

## （16）童调剔银灯

1=♭E 4/4

(2 2 5 5 3 2 6 1 | 2 -) 2 #4 3 | 6 7 6 5 6 6 7 | 5 7 5 6 5 3 2 | 3 2 6 5 5 7 |

（尼姑唱）论 世人 同天 同性，

6 0 1 6 5 | 3 6 5 3 5 3 2 | 2 0 2 3 2 1 | 3 2 2 0 3 2 7 | 6 2 7 6 5 6 3 5 |

但 做事 须着 警 (警) 醒。

361

$\widehat{\overset{.}{6}}$ 0 $\overset{\frown}{2\ 2}\ 7\ \overset{.}{6}$ | $\overset{\vee}{7}\ \overset{\frown}{7\ 6}\ \overset{\frown}{5\ \overset{.}{7}\ \overset{.}{6}}\ \overset{\vee}{}$ | 6 6 - $7\ \overset{.}{2}$ | $\overset{.}{6.5}\ \overset{\frown}{3\ 5}\ \overset{\frown}{5\ 7\ 6}$ | 6 0 $\overset{\frown}{1\ 6}\ 5$ |

亲像　　铁杵　　　磨成　　针，　　　　　　　　心

$\overset{\frown}{3\ 6}\ \overset{\frown}{5\ 3}\ \overset{\frown}{5\ 3\ 2}$ | 2 0 $\overset{\frown}{1\ 3}\ \overset{\frown}{2\ 1}$ | 3 $\overset{\frown}{2\ 2}$ 0 $\overset{\frown}{3\ 2\ 7}$ | $\overset{\frown}{6\ 2}\ \overset{\frown}{7\ 6}\ \overset{\frown}{5\ 6\ 3\ 5}$ | $\overset{.}{6}$ - $\overset{\vee}{6}\ \overset{.}{6}$ |

若　坚　　有日　终　（终）　成。　　　　　（合句）勿

2.$\overset{\frown}{2}\ \overset{.}{6}$ | 2 $\overset{.}{6}$ - 5 | $\overset{\frown}{3\ 5}\ \overset{\frown}{3\ 2}\ \overset{\frown}{1\ 1}\ \overset{\frown}{6\ 1}$ | 2 0 2 2 | $\overset{\frown}{6\ 2}\ 7\ \overset{\frown}{6\ 5}$ |

惜，你勿　　惜　　　　区区　岁　月

$\overset{.}{6.5}\ \overset{\frown}{3\ 5}\ \overset{\frown}{6\ 7\ 6}$ | $\overset{.}{6}$ 0 $\overset{\frown}{6}\ 5$ | 5 7 $\overset{\frown}{6\ 5}\ \overset{\frown}{3\ 2}$ | 0 $\overset{\frown}{5\ 3}\ \overset{\frown}{2\ \overset{.}{6}\ 1}\ 2$ | $2\ \overset{\vee}{}\ \overset{\frown}{2\ 5}\ \overset{\frown}{3\ 2}$ |

新，　　　　终有　一　日　脱俗　（于）离

**(前调)**

5 $\overset{\frown}{3\ 5}\ \overset{\frown}{5\ 7\ 6}$ | 6 0 $\overset{\frown}{2\ \overset{\#}{4}\ 3}$ | 6 $\overset{\frown}{7\ 6}\ \overset{\frown}{5\ 6\ 7}$ | 5 $\overset{\frown}{7\ 5}\ \overset{\frown}{6\ 5\ 3\ 2}$ | 3 $\overset{\frown}{2}$ $\overset{\frown}{6\ 5\ 5\ 7}$ |

尘。　　　听　尼姑　话说　（有）来　因，

$\overset{.}{6}$ 0 $\overset{\frown}{1}\ 6$ 5 | $\overset{\frown}{3\ 6}\ \overset{\frown}{5\ 3}\ \overset{\frown}{3\ 3\ 2}$ | 2 0 $\overset{\frown}{3\ 3}\ \overset{\frown}{2\ 1}$ | 3 $\overset{\frown}{2\ 2}$ 0 $\overset{\frown}{3\ 2\ 7}$ | $\overset{\frown}{6\ 2}\ \overset{\frown}{7\ 6}\ \overset{\frown}{5\ 6\ 3\ 5}$ |

句　句　是　劝人　为　（为）　善。

$\overset{.}{6}$ 0 $\overset{\frown}{2\ 2}\ 7\ 5$ | $\overset{.}{6}\ \overset{\frown}{6\ 7}\ \overset{\frown}{5\ 7\ 6}\ \overset{\vee}{}$ | 6 6 - 7 $\overset{.}{2}$ | $\overset{.}{6.5}\ \overset{\frown}{3\ 5}\ \overset{\frown}{5\ 7\ 6}$ | 6 0 $\overset{\frown}{1}\ 6$ 5 |

忏悔　罪孽　都　锄尽，　　　　　　　见

$\overset{\frown}{3\ 6}\ \overset{\frown}{5\ 3}\ \overset{\frown}{3\ 3\ 2}$ | 2 0 $\overset{\frown}{3\ 3}\ \overset{\frown}{2\ 1}$ | 3 $\overset{\frown}{2\ 2}$ 0 $\overset{\frown}{3\ 2\ 7}$ | $\overset{\frown}{6\ 2}\ \overset{\frown}{7\ 6}\ \overset{\frown}{5\ 6\ 3\ 5}$ | $\overset{.}{6}$ 0 $\overset{\frown}{6}\ \overset{.}{6}$ |

灵　山　只在　此　（此）　心。　　　（合句）勿

2.$\overset{\frown}{2}\ \overset{.}{6}$ 1 | 1 1 1 1 | 5 $\overset{\frown}{3\ 2}\ \overset{\frown}{1\ 1}\ \overset{\frown}{6\ 1}$ | 2 0 2 2 | $\overset{\frown}{6\ 2}\ 7\ \overset{\frown}{2\ 5}$ | $\overset{.}{6.5}\ \overset{\frown}{3\ 5}\ \overset{\frown}{6\ 7\ 6}$ |

惜，你勿　　惜　　　区区　岁　月　新，

$\overset{.}{6}$ 0 $\overset{\frown}{6}\ 5$ | 5 $\overset{\frown}{1}\ \overset{\frown}{6\ 5}\ \overset{\frown}{3\ 2}$ | 0 $\overset{\frown}{5\ 3}\ \overset{\frown}{2\ \overset{.}{6}\ 1}\ 2$ | 2 $\overset{\frown}{2\ 5}\ \overset{\frown}{3\ 2}$ | 5 $\overset{\frown}{3\ 5}\ \overset{\frown}{5\ 6\ 7\ 5}$ | 6 - 0 0 ‖

终有　一　日　脱俗　（于）离　尘。

362

# 3.路边丐

## （1）寡北

1=♭E 4/4 2/4

廿#4 | 3 3 2 - 4 3 - ᵛ3 3 | 4/4 6 3 - 5 | 1 5 6 1 6 5 | 3 - 3 5 3 2 |
(盲丐唱)我 当初，　　　　也是 富 贵 人 子

1 - 1 1 3 | 2 6 1 0 2 7 6 | 1.6 5 5 6 7 6 | 6 ᵛ3 6 6 5 | 5 5 3 2 7 |
儿，　　　　那因　贪　花

6 6 6 2 0 | 0 6 2 6 1 2 | 1 6 1 2 3 1 | 1 0 3 5 3 2 | 1 2 3 1 2 7 6 |
恋 酒，　恋酒共贪 花，　　　致掠　家 缘 败

‖ 5 0 |
　弄。

5 1 | 6 5 3 | 5 3 2 | 3.2 3 3 | 0 6 1 | 2.3 1 2 | 3 3 2 2 | 0 6 1 |
(帮腔)哩 哇 花，　　哇花来啰　　嗬　嗨啰花 哩哇花，　嗬

2.3 1 2 | 3 3 1 3 | 2 6 2 2 | 0 5 3 2 | 1 1 1 1 | 1 6 7 6 5 | 6 ᵛ6 - 1 2 |
嗨 啰花 哩啊哩哇 花。　　　　　　　　　(盲丐唱)那 因

6 2 3 2 3 2 | 6 6 6 1 6 ᵛ | 6 2 3 2 1 | 6 - 0 2 2 | 6 2 6 2 3 |
父 母 早 过 世，　遇着 歹①兄 弟，　掠②我 田 园 共 厝

2 5 0 0 2 6 | 2 3 2 7 6 6 | 1 6 1 2 3 1 | 1 - 3 5 3 2 | 1 2 3 1 2 7 6 |
宅，　我的 厝宅共田 园　　占去　无 分

‖ 2/4 5 0 |
　厘。

2/4 5 1 | 6 5 3 | 5 3 2 | 3.2 3 3 | 0 6 1 | 2.3 1 2 | 3 3 2 2 | 0 6 1 |
(帮腔)哩 哇 花，　　哇花来啰　　嗬　嗨啰花 哩哇花，　啰

2.3 1 2 | 3 3 1 3 | 2 6 2 2 | 0 5 3 2 | 1 1 1 1 | 1 6 7 6 5 | 6 ᵛ1 - 6 |
嗨 啰花 哩啊哩哇 花。　　　　　　　(盲丐唱)今 来

363

1 2 6̣ 2̣ 3 | 6̣ 6̣ 6̣ 1 6̣ᵛ | 6̣ 1 2 3 6̣ | 6̣ 6̣ 6̣ 1 7̣ 6̣ᵛ | 6̣ 6̣ 2 3 6̣ |

挨门共塞户， 前街透后巷， 后巷通前

1 1 6̣ 1 2 3 1 | 1ᵛ 1 2 3 1 | 1 3 2 3 1ᵛ | 6̣ 1 6̣ 5̣ 1 6̣ 5̣ | 1̇ 6̣ 5̣ 3 |

街， 大声 叫尽 官人奶奶。哩哇花，

5̣ 3̣ 2 | 3.2̣ 3̣ 3 | 0 6̣ 1 | 2 3 1 2 | 3 3 2 2 | 0 6̣ 1 | 2 3 1 2 | 3 3 1 3 |

哇花来啰 嗬 嗨啰花 哩哇花， 嗬 嗨啰花 哩啊哩哇

2̣ 6̣ 2 2 | 0 5̣ 3 2 | 1 1 1 1 | 1 6̣ 7̣ 6̣ 5̣ | 6̣ᵛ 6̣ - 2 3 | 2 3 6̣ 1 - | 6̣ 6̣ 2 6̣ |

花。 叫 得我喉又干， 嘴又渴，

3 5̣ 3̣ 2 1̣ 7̣ 6̣ 6̣ | 5̣ 3 2 2 3 #4 3ᵛ | 6̣ 6̣ 2 3 6̣ | 6̣ 6̣ - 2 1 | 2 1 2.6̣ | 6̣ 6̣ 2.3 |

腰 又 软， 无人可怜见， (可来)舍施我 一个钱、

6̣ 6̣ 2.3 | 1 3 3̣ 2 1 | 1ᵛ 3 3̣ 2 1 | 1ᵛ 3 1 0 | 1 3 1 2 7̣ 6̣ | 5̣ 0 0 0 |

一厘银、 一把米， 枉我 叫尽 鼻流涎 滴。(白:官人奶奶!)

2/4
5̣ 1̇ | 6̣ 5̣ 3 | 5̣ 3̣ 2 | 3.2̣ 3̣ 3 | 0 6̣ 1 | 2 3 1 2 | 3 3 2 2 | 0 6̣ 1 |

(帮腔)哩 哇 花， 哇花来啰 嗬 嗨啰花 哩哇花， 嗬

2 3 1 2 | 3 3 1 3 | 2̣ 6̣ 2 2 | 0 5̣ 3 2 | 1 1 1 1 | 1 6̣ 7̣ 6̣ 5̣ | 6̣ᵛ(1 2 | 7̣ 6̣ 5̣ 6̣ |

嗨 啰花 哩啊哩哇 花。

1)ᵛ 6̣ 2 | 6̣ 6̣ 2 | 6̣ 2 6̣ 2 | 1 0 | 2 2 1 1 | 2 0 | 6̣ 2 6̣ | 6̣ 2 1ᵛ | 1 2 6̣ 6̣ |

(盲丐唱)见 许 会 缘桥， 竖起白布幡， 此人修阴骘， 有赈济， 有布施， 修桥(共)造

6̣ 0 | 1̇ 5̣ | 6̣ 5̣ 3 | 5̣ 1̇ | 6̣ 5̣ 3 | 5̣ 3̣ 2 | 3.2̣ 3̣ 3 | 0 6̣ 1 | 2 3 1 2 |

路 起寺院。 哩哇花， 哇花来啰 嗬 嗨啰花

3 3 2 2 | 0 6̣ 1 | 2 3 1 2 | 3 3 1 3 | 2̣ 6̣ 2 2 | 0 5̣ 3 2 | 1 1 1 1 | 1 6̣ 7̣ 6̣ 5̣ | 6̣ - ‖

哩哇花， 嗬 嗨啰花 哩啊哩哇 花。

---

① 歹——坏。　　　② 掠——把。

364

# （2）曲　仔

1=♭E　2/4

（2̲ 3̲ | 2̲ 7̲ 6̲ 1̲ | 2）1̲ 6̲ | 6̲ 2̲ 6̲ | 6̲ 2̲ 6̲ | 2̲ 6̲ 1 | 2̲ 2̲ 2̲ 2̲ | 1 0 |

（盲丐唱）伊那<sup>①</sup>　有赈济，　有布施，　我愿伊　出得好子　孙，

6̲ 1̲ 1̲ 2̲ | 6̲ 0 | 6̲ 6̲ | 1̲ 2̲ 2̲ | 6̲ 6̲ | 1̲ 6̲ 2̲ | 6̲ 1̲ 6̲ | 2̲ 6̲ 2̲ |

有乳兼好　饲，　饲大　聪明伶　俐，肴读<sup>②</sup>书，有志　气，伊会　中状元，

2̲ 2̲ 2̲ | 2̲ 2̲ 1̲ | 2̲ 2̲ 1̲ 6̲ | 2̲ 2̲ 2̲ | 7̲ 7̲ 7̲ 7̲ | 7̲ 6̲ 5̲ | 6 - | 0 0 0 0 |

中榜眼、中探花，中进士，　中举人，　进学即搁<sup>③</sup>中　童　生。　（白：正中我也会！）

（2̲ 3̲ | 2̲ 7̲ 6̲ 1̲ | 2）1̲ 6̲ | 6̲ 2̲ 6̲ 6̲ | 2̲ 6̲ 1 | 2̲ 2̲ 2̲ 2̲ | 1 0 | 6̲ 1̲ 1̲ 6̲ | 6̲ 0 |

伊那　有赈济，　我愿伊　出得好子　孙，　有乳兼好　饲，

6̲ 6̲ | 1̲ 2̲ 2̲ | 6̲ 6̲ | 1̲ 6̲ 2̲ | 6̲ 1̲ 6̲ | 2̲ 2̲ | 2̲ 2̲ | 5̲ 5̲ 7̲ | 6̲ 0 |

饲大　聪明伶　俐，肴读书，有志　气，伊会　进学　中举，连中　进　士，

1̲ 6̲ 6̲ | 6̲ 6̲ 2̲ 6̲ | 0̲ 7̲ 6̲ 2̲ | 6̲ 2̲ 6̲ 6̲ | 2̲ 3̲ 6̲ 2̲ | 7̲ 5̲ 6̲ 5̲ | 6̲ 0 | 3̲ 3̲ 5̲ |

三及第　连提起，　门口　竖起状元　旗。状元　拜相天下　知，　官封

5̲ 1̲ | 6̲ 5̲ 3̲ | 5̲ 1̲ | 6̲ 5̲ 3̲ | 5̲ 3̲ 2̲ | 3.̲2̲3̲3 | 0̲ 6̲ 1̲ | 2̲ 3̲ 1̲ 2̲ |

布政　司。　哩哖花，　　哖花来啰　　嗬　嗨啰花

3̲ 3̲ 2̲ 2̲ | 0̲ 6̲ 1̲ | 2̲ 3̲ 1̲ 2̲ | 3̲ 3̲ 1̲ 3̲ | 2̲ 6̲ 2̲ 2̲ | 0̲ 5̲ 3̲ 2̲ | 1̲ 1̲ 1̲ 1̲ | 1̲ 6̲ 7̲ 6̲ 5̲ | 6 - ‖

哩哖花，　嗬　嗨啰花　哩啊哩哖　花。

白：打无裤（丢了裤），代二咱乞食偷收（诬蔑咱乞丐偷收），我发一下给他站来跳都会，你要怎样去毒他
（去谩骂他），你听我说：

365

(2 3 | 2 7̣ 6̣ 1̣ | 2̇) 1 6̣ | 6̣ 2̇ 6̣ | 6̣ 2̇ 6̣ | 2̇ 6̣ 1 | 2̇ 2̇ 2̇ 2̇ | 1 0 | 6̣ 1 1 2̇ |

伊那 无赈济， 无布施， 我愿伊 出得歹子 孙， 无乳兼歹

6̣ 0 | 6̣ 6̣ | 2̇ 1 6̣ | 1 0 | 6̣ 1 2̇ | 2̇ 0 | 2̇ 1 6̣ | 1 0 | 2̇ 2̇ 6̣ 6̣ |

饲， 饲大 臭头烂耳， 启④脚手折， 稳龟坠胸， 扩额⑤红目

2̇ 2̇ 2̇ | 6̣ 6̣ 6̣ 1 | 2̇ 0 | 2̇ 1 6̣ | 3 0 | 1 1 2̇ 2̇ | 2̇ 0 | 2̇ 2̇ 6̣ 6̣ |

墩，照我 样 目青瞑⑥； 泰膏⑦烂 罗， 生疮汁那 滴， 臭甲⑧不是

6̣ 1 2̇ | 6̣ 6̣ 2̇ 6̣ | 6̣ 2̇ 6̣ 6̣ | 2̇ 1 2̇ | 6̣ 7̣ 5̣ | 7̣ 7̣ 5̣ 5̣ | 6̣ 5̣ 6̣ | 6̣ 5̣ 7̣ 7̣ |

味， 查某⑨看见已 贮 骂， 你一个 臭短 命， 你着 紧紧脚一 边，⑩不通⑪惊着阮阿

6̣ 0 | 2̇·3̇ 2̇ | 1 6̣ | 2̇ 6̣ 6̣ 2̇ | 2̇ 0 | 2̇ 2̇ 6̣ 2̇ | 1 5̣ 1 | 5̣ 1 6̣ 1 |

囝。 恁子 受气，⑫ 冷饭不去 底⑬ 冷粥不去 添，兔你⑭ 脚阿脚骨

5̣ 1 1 | 1 5̣ 7̣ | 2̇ 1 6̣ 2̇ | 1 6̣ 1 | 6̣ 6̣ 1 1 | 2̇ 6̣ 2̇ | 2̇ 2̇ 6̣ | 6̣ 6̣ 2̇ 6̣ |

又要折， 叫卡 嘴箍又要 裂，沿街 沿巷相牵 赏一文， 乞人 骂一乞食

2̇ 6̣· | 5̣ 1 | 6̣ 5̣ 3 | 5̣ 3 2̇ | 3·2̇ 3̇ 3̇ | 0 6̣ 1 | 2̇ 3̇ 1 2̇ | 3̇ 3̇ 2̇ 2̇ |

短命， 臭死 尸 嗬 嗨啰花 哩连花，
(帮腔) 哩哇 花， 哇花来 啰

0 6̣ 1 | 2̇ 3̇ 1 2̇ | 3̇ 3̇ 1 3̇ | 2̇ 6̣ 2̇ 2̇ | 0 5̇ 3̇ 2̇ | 1 1 1 1 | 1 6̣ 7̣ 6̣ 5̣ | 6̣ - ‖

嗬 嗨落花 哩啊哩哇 花。

① 伊那——他若。　② 肴读——善读。　③ 即搁——再次。　④ 启——歹。
⑤ 扩额——额头凸出。　⑥ 青瞑——瞎眼。　⑦ 泰膏——麻疯。　⑧ 臭甲——臭得。
⑨ 查某——女人。　⑩ 脚一边——站一边。　⑪ 不通——不可。　⑫ 受气——生气。
⑬ 底——盛。　⑭ 兔你——给你。

（二）会缘桥

# 1.神 司 会

## （1）正 慢

1=♭A 散板

（傅相唱）才离禅 道 斋僧馆，

会 缘 桥 上 济 贫 寒。 不 论

残 疾 共 孤 寡， 愿 伊

一 般 饱 暖。 唠 哩

哎， 哎哩唠， 唠 哩 哎， 哎 哩 唠， 哩 唠 哎。

## （2）北驻云飞（一）

1=♭E 4/4

（盲丐唱）祖 上 家 财， 只 因 兄

弟 共 浪 呆。 好 酒 共 贪

花， 即 掠（即掠）家 缘

败。 摇摆
（嗦）

好 开 怀， 自 己（自己）不 成

3. 2 1 3 2 7 6 | 3. #4 3 2 1 3 2 ∨ | 6 3 3 3 | i. 7 6 7 6 | 6 5 6 5 5 3 2 |
才。　　　祖 上 田　　（田）

3 #4 3 2 1 1 6 1 | 2 0 3 2 | 5 0 3 5 3 2 | 1 5 3 3 2 1 | 3 1 2 1 7 6 ∨ |
园，　　钱 银　浪 尽　今 何　　　在?(白:长老呀!布施。)

2 1 6 6 | 3. 2 3 #4 3 | 3 ∨ 6 5 3 2 | 5 3 2 - 2 3 | 3 0 5 2 3 #4 |
(合句)恰 似 枯　（枯）木 逢　春 花 再

（前调）
3. 2 1 3 2 7 6 | 2. 1 6 1 2 3 2 | 2 ∨ 3 5 3 | 3 ∨ 5 3 2 #4 3 | i 7 6 5 3 #4 3 |
开。　　（傅相唱)听 我　（于）叮　咛，

3 0 i 7 6 7 | 6 ∨ 5 6 5 5 3 2 | 3 #4 3 2 1 3 2 | 1 5 3 3 2 1 | 3 1 2 1 7 6 |
在 世 为 人　　要 老　诚。

6 0 2 5 3 2 | 1 6 2 2 0 5 3 2 | 3 #4 3 2 1 3 2 ∨ | 6. 7 5 3 2 | 5 3 2 ∨ 5 5 |
勤 俭 治 家 本，　酒 色　　（酒色)

2 0 5 2 3 #4 | 3. 2 1 3 2 7 6 ∨ | 2. 1 2 6 2 | 2 ∨ 5 3 2 5 3 2 | 6 1 2 7 6 5 |
入 魂　阵。
　　　　　　（嗦）

6 6 0 7 6 3 6 | 6 0 5 5 3 1 | 2 3 2 7 6. 1 | 2. #4 3 1 2 | 6. 7 5 #4 3 2 |
此 去 好 营 生，　须

5 3 2 ∨ 3 2 | 5 0 5 2 3 #4 | 3. 2 1 3 2 7 6 | 2. 7 6 1 2 3 2 ∨ | 6 6 3 3 |
着 （须着）战 兢　　兢。　（合句)改 却

i. 7 6 7 6 | 6 ∨ 5 6 5 #4 3 2 | 3 #4 3 2 1 1 6 1 | 2 0 3 2 | 3 0 5 3 2 |
前　（前）　非，　天 地　　（天地)

1 5 3 3 2 1 | 3 1 2 1 7 6 ∨ | 6 1 6 6 | 3. 2 3 #4 3 | 3 ∨ 6 5 3 2 |
自 然　怜。　（合句)勿 负 区　（区)

3 2 - 3 5 | 2 0 5 2 3 #4 | 3. 2 1 3 2 7 6 | 2 (6 1 1 2 3 1 | 2 - 0 0)‖
区　一 片　　心。

# （3）青 牌 令

1=♭E 4/4

（2 2 5 5 3 2 6 1 | 2）5 5 3ˇ | 3 3 - 6 | 6 - 5 6 5 3 | 5 0 2 - |
（孝妇陈氏唱）只 为　我　亲姑　　　　命

3. 3 2 3 1 6 | 1 - ˇ 2 5 3 2 | 1 3 3 2 6 1 2 | 6 1 2 1 7 6 | 6ˇ 3 5 3 |
归　　（命归）黄 泉　　路，　　　　夫主

3ˇ 5 3 - | 6 6 3 6 | 3 3 3 6 6 5 3 | 5 - ˇ 3 1 | 2 3 6 1 |
过世 棺 木 无 可 怙。　　　　　仔细 思 量

3. 5 3 3 2 | 2ˇ 3 2 6 1 2 | 6 1 2 1 7 6 5 | 6（2 3 2 7 6 1）| 3 6 3 - |
做 怎 （于）摆 布？　　　　　　　　到 此 处

3 6 3 3 | 6 3 3 6 6 5 3 | 5 0 2 3 | 5 3 2 1 2 5 | 5 0 3 1 |
但 得 无 奈 何，　　　细 思 量，乜 样 苦，忍 除

3 3 - 2 7 | 6 6 6 1 6 1 | 1ˇ 3 2 6 1 2 | 6 1 2 1 7 6 1 5 | 6 - 0 0 ‖
八 死① （我今）近 前 　（于）哀 诉。

────────────
① 八死——羞耻。

# （4）孝 顺 歌

1=♭E 8/4

卄 1 2 3 1 1 2……0 1 3 3 2 7 6 5 6 1 ˇ | 3 5 3 2 2 3. ˇ 2 5 3 3 2 3 1 |
（公背婆唱）丈 夫 哑，　　（于）妾 又 疯，　无 男

1 0 1 3 2 1 3 5 2 7 6 5 6 1 | 5 3 5 3 2 1 2 2 ♯4 3 2 2 4 3 | 3 0 3 3 2 1 2 2 3 1 2 6 5 6 |
无 女 家 又　空。　　　　　说起 目 （于）泟

1 0 1 2 7 6 2 - 7 2 7 6 5 6 | 3 3 2 3 1 6 2. 6 6 2 7 2 7 6 5 6 | 2 3 2 3 6 6 1. ˇ 2 6 2 7 2 7 6 5 6 |
流，思量 乜① 苦 痛。（合句）背 出 门 来 乜样 惊

369

$\overset{\frown}{3\,3}\,\underline{2\,3}\,\overset{\cdot}{6}\overset{\cdot}{6}\,\overset{\frown}{1}.\quad 5\;\underline{5\,3}\,\overset{\frown}{2\overset{\#}{4}\,3}$ | $6\,-\,\overset{\frown}{\overset{\cdot}{1}\overset{\cdot}{2}\,\underline{6\,5}\,\underline{3\,5}}\;\overset{\frown}{\overset{\cdot}{1}\overset{\cdot}{6}\,\underline{5\,3\,5}}$ | $3\;0\;\underline{3\,3}\,\underline{2\,1}\,\overset{\frown}{2\,2}\;\underline{3\,1}\,\overset{\frown}{2\,\overset{\cdot}{6}\,\overset{\cdot}{5}\,\overset{\cdot}{6}}$ |

恐，　见说　长　者　　赈济孤贫急

$\overset{\frown}{\overset{\cdot}{1}\overset{\cdot}{2}\,\underline{1\,2}\,\overset{\cdot}{6}\overset{\cdot}{6}\,1.}\quad \overset{\frown}{\underline{2\,5}\,\underline{3\,2}\,1}\overset{\vee}{}\,\overset{\frown}{\overset{\cdot}{6}\,1}$ | $5\;\overset{\frown}{3\,3}\;\underline{5\,3\,5}\,\underline{2\,3}\,1\,-\,\overset{\cdot}{6}\,2$ | $\overset{\frown}{\underline{2\,6}\,\overset{\cdot}{6}\,\underline{2\,1}\,\overset{\cdot}{6}\,\underline{5\,6}\,\underline{5\,3}\,\underline{2\,5}\,\underline{3\,2}}$ |

难。　但　得进前哀 (哀) 求，望济饥寒　共　饿

$1\overset{\vee}{}\,\overset{\frown}{\overset{\cdot}{6}\,2\,1\,\underline{2\,7}\,\overset{\cdot}{6}\,\underline{5\,6}\,\underline{5\,3}\,\underline{2\,5}\,\underline{3\,2}}$ | $\frac{4}{4}\,\overset{\frown}{\underline{1\,6}\,1\,1\,0\,2}\;\overset{\cdot}{6}$ | $1\;\overset{\frown}{2\,1}\,\overset{\frown}{2\,2}\,\overset{\cdot}{6}\overset{\cdot}{6}$ | $\overset{\frown}{2\,6}\,\overset{\cdot}{2}\,2\,0\,\underline{5\,3}\,1$ |

冻，望济饥寒　共　饿　冻。　哩唠　哇哩哇哩唠　哇　啊哩唠

$\overset{\frown}{2.}\;\overset{\cdot}{6}\,2\,2\overset{\vee}{}\,\overset{\frown}{5\,5}$ | $\overset{\cdot}{1}\;\overset{\frown}{6\,5}\,\underline{3\,6}\,\underline{5\,3}$ | $2.\;\underline{5\,3}\,\underline{2\,1}\,\overset{\cdot}{6}$ | $2\,(\overset{\frown}{2\,2}\,\underline{7\,2}\,\underline{2\,5}$ | $\overset{\cdot}{6}\,-\,0\,0)\,\|$ |

哇，　唠唠哩哇　哇啊哩哇唠　啊哩唠　哇。

————

① 乜——这样。

## (5) 念　词

$1=\flat E\quad \frac{2}{4}$

$(\overset{\cdot}{6}\,1\mid 2\,0)\mid 2\;\overset{\frown}{2\,7}\mid \overset{\cdot}{6}\,-\mid \overset{\frown}{2.\;3}\,\overset{\frown}{2\,7}\mid \overset{\cdot}{6}\,-\mid 1\;\overset{\cdot}{6}\mid \overset{\frown}{2\,3}\,2\mid \overset{\frown}{2.\;3}\,\overset{\frown}{2\,7}\mid$

(公背婆唱) 奉劝　兮，　奉劝　兮，　奉劝　世人　子女

$\overset{\cdot}{6}\,-\mid \overset{\frown}{2.\;3}\,\overset{\frown}{2\,3}\mid \overset{\cdot}{6}\,-\mid \overset{\frown}{2.\;3}\,\overset{\frown}{2\,3}\mid 1\,2\mid \overset{\cdot}{6}\,1\mid 1\,0\mid \overset{\frown}{\overset{\cdot}{6}\,6}\,1\mid 1\,0\mid$

听，　子女　听。　子女　须着　孝双　亲，　孝双　亲。

$\overset{\cdot}{6}\,2\mid \overset{\cdot}{6}\,1\mid 2\,2\mid 2\overset{\vee}{}\,\underline{1\,2}\mid \overset{\frown}{2\,\overset{\cdot}{6}.}\mid \overset{\frown}{\overset{\cdot}{6}\,6}\,2\mid 1\,-\mid \overset{\frown}{\overset{\cdot}{6}\,6}\,2\mid 1\,0\mid 1\,\underline{2\,5}\mid$

十月　怀胎　娘腹　里，三年　乳哺　在　母身，　在　母身。　男教

$\overset{\cdot}{5}\,\overset{\cdot}{6}\mid \overset{\cdot}{6}\,\overset{\frown}{2\,3}\mid \overset{\cdot}{6}\,\underline{2\,6}\mid \underline{1\,2}\,\overset{\cdot}{6}\mid 2\,2\mid 1\,0\mid \overset{\frown}{2\,3}\,2\mid 2\,1\mid 2\,\overset{\cdot}{6}\mid$

读书　娶媳　妇，女教　针黹　嫁好　亲。　养得　男高　女又

$\overset{\cdot}{6}\overset{\vee}{}\,\overset{\frown}{\overset{\cdot}{6}\,6}\mid \overset{\cdot}{6}\,2\mid 2\,\overset{\cdot}{6}\overset{\cdot}{6}\mid \overset{\cdot}{6}\,1\mid 1\,0\mid \overset{\frown}{\overset{\cdot}{6}\,6}\,1\mid 1\,0\mid 2\,\overset{\frown}{2\,7}\mid \overset{\cdot}{6}\,-\mid \overset{\frown}{2.\;3}\,\overset{\frown}{2\,7}\mid$

大，受尽　万苦　共千　辛，　共千　辛。　再劝　兮，　再劝

$\overset{\cdot}{6}\,0\mid \overset{\frown}{2.\;3}\,\overset{\frown}{2\,7}\mid \overset{\cdot}{6}\,1\mid 1\,\overset{\cdot}{6}\mid 1\overset{\vee}{}\,\overset{\frown}{\overset{\cdot}{6}\,1}\mid \overset{\frown}{\overset{\cdot}{6}\,6}\,0\,2\mid \overset{\cdot}{6}\,1\mid 1\,0\mid \overset{\frown}{\overset{\cdot}{6}\,6}\,1\mid$

兮，　再劝　人家　兄共　弟，连枝　互契　同胞　生，　同胞

370

| 1 0 | 1 2 | 1 0 | $\widehat{6\,2}$ 6̣ | 2 0 | 1 2 | 1 0 | $\widehat{6\,2}$ 2̣ | 2 0 | 2 2 |
生。 弟敬兄 如敬父母， 兄爱弟 如爱子儿， 爱子

| $\overset{\frown}{2}$6̣ 0 | 1 1 | 6̣ 6̣ | 1 6̣ | 6̣ˇ6̣ 1 | $\widehat{2\,3}$ 6̣ | 6̣ 6̣ 1 | 1 0 | 6̣ 6̣ 1 | 1 0 |
儿。 兄弟和气家自旺，勿因小事便 相争， 便相争。

| 2. 3̣ 2 | 1 2 6̣ | 1 6̣ | 1 6̣ 6̣ | 6̣ 6̣ 6̣ | 1 1 6̣ | $\overset{3}{2}$ 0 | 1 1 6̣ | $\overset{3}{2}$ 0 2 |
劝恁兄弟都来听，鸿雁 也有 兄 弟情， 兄弟情。 再

| 1 1 6̣ | 6̣ - | 1 1 6̣ | 6̣ - | 1 1 6̣ | 2 6̣ | 1 6̣ | 1ˇ1 1 | 2 6̣ 6̣ |
奉劝兮， 奉劝 兮， 奉劝 世上 夫妇 听，夫妻 匹配

| 6̣ 6̣ 1 | 1 0 | 6̣ 6̣ 1 | 1 0 | 2 6̣ | 1 2 | 6̣ 6̣ 2 | $\overset{\frown}{2}$6̣ 2 2 | 6̣ 6̣ | 6̣ 1 |
事 非轻， 事 非轻。 七世 修来 共 一枕，百年 和顺 勿生

| 1 0 | 1 2 | 1 6̣ | 1 2 | 1 0 | 2 6̣ | 1 1 6̣ | 2 2 | 1 0 | 2 2 2 |
嗔。 妻敬夫呀 夫敬妻， 一夜 夫妻 百世恩， 百世

| 1 0 | 6̣ 5̣ | 7̣ 6̣ | 6̣. 5̣ | 6̣ - | 5̣ 1 | 1 2 | 7̣ - | 5̣ - | 6̣ 0 ‖
恩。 奉劝 世间 夫共妇， 偕老 到头 不 离 分。

## （6）金 钱 花

1=♭E  $\frac{4}{4}$ $\frac{2}{4}$

| (2 2 5 5 5 3 2 6̣ 1 | 2 -) 3 3 3 5 | 2 $\widehat{3\,5\,2}$ #4 3 ˇ | 7̣ 6̣. $\widehat{2\,7\,2}$ | 6̣. 5̣ 3 5 5 7̣ 6̣ |
(疯脚、乞丐唱)疯脚 落地 实 恶行，

| 6̣ 0 3 5 3 2 | 3 $\widehat{3\,5\,2}$ #4 3 | 7̣ 6̣. $\widehat{2\,7\,2}$ | 6̣. 5̣ 3 5 5 7̣ 6̣ | 6̣ 0 5 5 3 2 |
双手 双脚 都 不 定， 见说

| 5 5 3 2 #4 3 ˇ | 6̣. 7̣ 3 2 | 5 $\widehat{2\,2\,3}$ #4 3 ˇ | 2 0 5. 6 | 2 2 3 2 |
长者 济孤 贫。 (合句)求 赈 济，

| 2 2 - 2 | 3 $\widehat{2\,2\,3}$ #4 3 ˇ | 1 2 7̣ 6̣ | 1 5 5 5 7̣ 6̣ ˇ | 2 2 - 3 |
度 余生。 得一 口， 值 千

371

$\widehat{3\ 2\ 2\ 3\ \sharp 4\ 3}$ | $3\ 0\ 2\ \widehat{5\ 3\ 2}$ | $5\ \widehat{5\ 3\ 2}\ \sharp 4\ \overset{\vee}{3}$ | $7\ \underline{6.}\ \overset{\frown}{\underline{2}\ 7\ 2}$ | $\underline{6.}\ \underline{5}\ \overset{\frown}{3\ 5\ 5\ 7\ 6}$ |

金。　　　会缘　桥上　闹奔　奔,

$\overset{\frown}{6\ 0\ 3\ \widehat{5\ 3\ 2}}$ | $5\ \widehat{5\ 3\ 2}\ \sharp 4\ \overset{\vee}{3}$ | $7\ \underline{6.}\ \overset{\frown}{\underline{2}\ 7\ 2}$ | $\underline{6.}\ \underline{5}\ \overset{\frown}{3\ 5\ 5\ 7\ 6}$ | $6\ 0\ 5\ \overset{\frown}{3\ 3\ 5}$ |

孤贫　求济　人　纷　纷,　　　　摆脚

$3\ \widehat{5\ 3\ 2}\ \sharp 4\ \overset{\vee}{3}$ | $\underline{6.}\ 7\ \overset{\frown}{5\ 3\ 2}$ | $\overset{\vee}{5}\ 2\ -\ 5$ | $\frac{2}{4}\ \overset{\frown}{2\ 2\ 2\ 3}\ \overset{\vee}{2}$ | $2\ 3$ | $\overset{\frown}{5\ 2\ 3\ 2}$ | $2\ 5$ |

腰软　　命恶　存,求赈　济,　度孤贫,　　有舍

$\overset{\frown}{2\ 2\ 2\ 3\ 2}$ | $3\ 2$ | $\sharp 4\ \overset{\frown}{3\ 2}$ | $\overset{\frown}{1\ 3\ 2\ 1}$ | $1\ \underline{5\ \dot{6}}$ | $3\ 2$ | $3\ 0$ | $2\ \overset{\frown}{3\ 2}$ | $5\ 0$ |

施　都无　论。　有舍　施　都无　论。　唠嗹唠哩,

$\overset{\frown}{3\ 3\ 5\ 2}$ | $3\ \sharp \overset{\frown}{4\ 3\ 2}$ | $\overset{\frown}{1\ 2\ 7\ \dot{6}}$ | $1\ 7\ \dot{6}$ | $\overset{\frown}{3\ 3\ 5\ 2}$ | $3\ (\underline{5\ 5}$ | $\underline{3\ 2}\ \overset{\frown}{6\ 1}$ | $2\ -)$ ‖

唠唠哩唠　嗹,　唠嗹　唠哩　唠唠哩唠　嗹。

## （7）北驻云飞（二）

$1 = {}^{\flat}E$　$\frac{4}{4}$

廿 $5\ 3\ -\ 6\ \overset{\frown}{1\ 6\ \underline{5.\ 3}\ 2}\ \sharp 4\ 3\ -\ \overset{\vee}{}$ | $\underline{6.}\ 7\ \overset{\frown}{1\ 7\ 6\ 7}$ | $6\ \overset{\frown}{5\ 6\ 5\ 5\ 5\ 3\ 2}$ |

(疯脚、乞丐唱)　将相　公　侯,　　　　衣紫　腰

$\sharp \overset{\frown}{4\ 3\ 2\ 1\ 3\ 2}\ \overset{\vee}{}$ | $1\ 5\ \overset{\frown}{3\ 3\ 2\ 1}$ | $\overset{\frown}{3\ 1\ 2\ 1\ 7\ \dot{6}}$ | $6\ 0\ \overset{\frown}{5\ 5\ 3\ 2}$ | $1\ \overset{\frown}{2\ 2\ 0\ 5\ 3\ 2}$ |

金　　第一　　道。　　　笔下　走龙

$\sharp \overset{\frown}{4\ 3\ 2\ 1\ 3\ 2}\ \overset{\vee}{}$ | $\underline{6.}\ 7\ \overset{\frown}{5\ 5\ 3\ 2}$ | $3\ 0\ 5\ 3$ | $3\ 0\ \overset{\frown}{5\ 2\ 3}\ \sharp 4$ | $\underline{3.}\ \underline{2}\ \overset{\frown}{1\ 3\ 2\ 7\ \dot{6}}$ |

蛇,　　腹中　(腹中)　珠玑

$\underline{2.}\ \underline{1}\ \overset{\frown}{6\ 1\ 2\ 3\ 2}$ | $2\ 0\ 5\ \overset{\frown}{5\ 3\ 3}$ | $\underline{2.}\ 7\ \dot{6}\ -$ | $\underline{2.}\ \sharp \overset{\frown}{4\ 3\ 3\ 2}\ \overset{\vee}{}$ | $\underline{6.}\ 7\ \overset{\frown}{5\ 5\ 3\ 2}$ |

吐　　　名挂　龙虎　榜,　　身
(嗦)

（合句）

$5\ 0\ 3\ 5$ | $2\ 0\ \overset{\frown}{5\ 2\ 3}\ \sharp 4$ | $\underline{3.}\ \underline{2}\ \overset{\frown}{1\ 3\ 2\ 7\ \dot{6}}$ | $\underline{2.}\ 7\ \overset{\frown}{6\ 1\ 2\ 3\ 2}\ \overset{\vee}{}$ | $6\ 6\ 3\ 3$ |

人　(身入)凤凰　　　　楼。　　　尽忠

372

$\widehat{3 1}$ $\widehat{2 1 7 \dot{6}}$ | $\underline{6} 0$ $\widehat{3 5 3 2}$ | $\widehat{1 6} \widehat{2 2} 0 \widehat{5 3 2}$ | $\widehat{3^{\#}4 3 2} \widehat{1 3 2}^{\vee}$ | $6.$ $7$ $\widehat{5^{\#}4 3 2}$ |

求。 饥饿 实 难 禁， 受

$\widehat{5 3 2}$ $- 2 5$ | $2 0$ $\widehat{5 2 3^{\#}4}$ | $3.$ $\underline{2 1} \widehat{3 2 7 \dot{6}}$ | $2.$ $\underline{7} \widehat{6 1} \widehat{2 3 2}$ | $2 0$ $\underline{5} 5 3 3$ |

苦 (受苦) 实 难 受。 两眼

(嗦)

$2.$ $\underline{7 \dot{6}}$ $-$ | $2.$ $\widehat{{}^{\#}4 3 3 2}^{\vee}$ | $6.$ $7$ $\widehat{5^{\#}4 3 2}$ | $\widehat{5 3 2}^{\vee}$ $2 2$ | $5 0$ $\widehat{5 2 3^{\#}4}$ |

珠 泪 流， 都 是 前世 不 肯

(合句)

$3.$ $\underline{2 1} \widehat{3 2 7 \dot{6}}$ | $2.$ $\underline{7} \widehat{6 1} \widehat{2 3 2}$ | $6$ $6$ $3$ $3$ | $\dot{1}.$ $\underline{7 6 7 6}$ | $6$ $\widehat{5 6 5} \widehat{5 5 3 2}$ |

修。 前世 做 (做)

$\widehat{3^{\#}4 3 2} \widehat{1 1 6 \dot{1}}$ | $2 0$ $3 2$ | $3 0$ $\widehat{3 5 3 2}$ | $1 5$ $\widehat{3 3 2 1}$ | $\widehat{3 1}$ $\widehat{2 1 7 \dot{6}}^{\vee}$ |

事 今 生 (今生) 当 自 受，

$2 2$ $\widehat{6 \dot{6}}$ | $\frac{2}{4}$ $\widehat{3 3} \widehat{2 3 3}$ | $0 \widehat{6 5 3}$ | $2^{\vee} 3 2$ | $1 5$ | $\widehat{3 2 1 \dot{6}}$ | $2 (\underline{6 \dot{1}}$ | $\underline{1 2} \underline{3 1}$ | $2$ $-)$ ‖

算来 出 (出) 世 都是 一 般 样。

急使白：升公堂，站班伺候！
（双大嗳奏牌子）

$\frac{2}{4}$ $\dot{1}$ $\dot{1}$ | $3 5$ | $\widehat{5 \dot{1} 6 5}$ | $3 5$ | $\widehat{5 \dot{1}} 2$ | $3.$ $\underline{2} \underline{1 2}$ | $0 \widehat{3 2}$ | $1 1$ | $1 0$ ‖

## （8）二 字 锦

（土地公出场）

$3.$ $\underline{2 1} 2^{\#}4$ | $\frac{4}{4} 3$ $-$ $\widehat{5 \dot{1} 6 5}$ ‖: $3$ $-$ $\widehat{5 \dot{1} 6 \dot{1}}$ | $5 6$ $\widehat{{}^{\#}4 3 2} \widehat{3 1 7}$ | $\dot{6}$ $-$ $-$ $\widehat{3 2}$ | $1$ $3$ $\widehat{2 3} \widehat{2 7}$ |

$6.$ $\underline{7} \widehat{6 5 3} 2 3 5$ | $6$ $\dot{2}$ $-$ $7$ | $6.$ $\underline{7} \widehat{6 5 3} 2 3 5$ | $6$ $\widehat{\dot{1} 6 5} \widehat{\dot{1} 6 5}$ | $3.$ $5 2.$ $3$ |

$5.$ $\widehat{\dot{1} 6 5} 3 2$ | $\widehat{1 6 1}$ $\widehat{1 2 3 2}$ | $\dot{1}^{\vee} \widehat{5 \dot{1} 6} 5 3 2$ | $\widehat{1 6 1}$ $-$ $7$ | $6.$ $\dot{1}$ $5^{\#}4 3 5$ |

$\widehat{2 6} 2$ $-$ $3 2$ | $1 2 3 2$ | $\widehat{1 6 1}$ $-$ $5$ | $3 5 1 2$ | $3$ $-$ $\widehat{5 \dot{1} 6 5}$ :‖

374

# （9）西地锦（一）

1=♭A  4/4  2/4

2 #4 | 3 - 0321 | 62 3 2 2 | 3 0232 3#4 | 3 2#4 32 16 1 | 2 - 33 |
（土地公唱）阳 间　　　　　　　（阳间）　做事　　　阴司

53 2 0321 | 62 3 2 2 | 3ˇ 3 32 3#4 | 3 2#4 32 16 1 | 2ˇ 53 25 32 |
受，　　　　　　天地　神明　　　不轻

3 227653 | 6ˇ 5 523#4 | 3 2#4 32 16 1 | 2 - 63 | 3 2 0321 |
宥。　　　世人　若有　　　行歹意，

62 3 2 2 | 3#4 321 3 | 2 767655 | 6 - 25 | 3#4 321 3ˇ | 2 767655 |
　　　　幽冥苦楚　　谁肯救?　幽冥苦楚

6 - ˇ663 | 2 - ˇ(25 32 | 05 32 35 16 | 23 21 6̣ 6̣ | 3 5 32 16 | 2 -) ‖
谁　肯　救?

牌子（一、二通）
公白：吾老矣，以德为尊。神明哉，不威自畏。

2/4 i i | 35 | 5i 65 | 3 5ˇ | 51 2 | 3. 21 2 | 03 2 | 11 | 1 0 ‖

# （10）过　江　龙

（灶君出场）

4/4 5 i i - 65 | 3 - 36 | 5 - 56 | i - 2. i | 6 2i 6 | 5 - 323 |

5 - i5 | 6 - 2i | 2. 3 i 7 | 6 - i5 | 6 i 65 | 3 - 36 | 5. 643 |

2 - 5 - | 25 32 | 3 - 6 6i | 5 i 63 | 5 - 22 | 25 32 | 1 - ‖

## （11）西地锦（二）

1=♭A 4/4

5 5 | 3 - 0 3 2 1 | 6 2 3 2 2 | 3 0 5 5 2 3 #4 | 3 2 #4 3 2 1 6 1 | 2 - ∨ 6 6 |
（灶君唱）七 代 （七代） 看 经 布

3 2 2 0 3 2 1 | 6 2 3 2 2 | 3 ∨ 3 3 2 3 #4 | 3 2 #4 3 2 1 6 1 | 2 ∨ 5 3 2 #4 3 2 |
施， 斋 僧 礼 佛 （于）仳

3 2 2 7 6 5 3 | 6 ∨ 3 5 2 3 #4 | 3 2 #4 3 2 1 6 1 | 2 0 6 6 | 3 2 0 3 2 3 1 |
离。 中 元 广 建 盂 兰 会，

6 2 3 2 2 2 | 3 #4 3 2 1 3 | 2 7 6 7 6 5 5 | 6 - 3 3 | 5 3 2 1 3 | 2 7 6 7 6 5 5 |
有 日 逍 遥 升 天 地，有 日 逍 遥

6 - 2 6 1 | 2 - (2 5 3 2 | 0 5 3 2 3 5 1 6 | 2 3 2 1 6 6 | 3 5 3 2 1 6 | 2 -)‖
升 天 地。

（接入白，入白后一、二通）

## （12）剔 银 灯

1=♭A 4/4 2/4

(2 2 5 5 3 2 6 1 | 2 -) 5 5 | 3 #4 3 2 1 6 2 ∨ | 2 5 3 5 2 #4 | 3 - 3 2 |
（灶君唱）傅 斋 公 傅

2 ∨ 3 3 2 ∨ | 5 2 - 5 | 3 #4 3 2 1 6 2 ∨ | 2 5 3 5 2 #4 | 3 - 3 2 |
斋 公 七代 持 斋， 结

2 ∨ 3 5 3 2 | 2 0 2 3 | 1 3 2 7 6 | 7 2 7 6 5 6 3 5 | 6 - ∨ 2 2 |
因 果， 功 德 浩 大。 赈 济

6 2 7 6 5 | 6 7 5 5 6 7 6 | 6 0 2 2 | 3 #4 3 2 1 6 2 | 2 5 3 5 2 #4 |
孤 贫 共 造 路，

376

3 - ⌣3 2 | 2 ⌣2 5 3 2 | 2 0 1 3 | 1 3 2 7͘6͘ | 7͘2͘7͘6͘5͘6͘3͘5͘

会　　缘桥　　　是伊起　　盖。

6͘ - 6͘ - | 2 6͘⌣6͘ - | 2 6͘ - 5 | 3 5 3 2 1 1 6 1 | 2 0 2 2 |

(合句)善　恶　(善　恶)　　　　　天　地

6͘ 2 7͘6͘5͘ | 6͘ · 7͘5͘5͘6͘7͘6͘ | 6͘ 1 - 6͘ | 2 - 6͘ 6͘ | 6͘⌣2 - 1 |

先　知，　　　　　须　着　保　奏，　早　升

(前调)

6͘⌣5͘ 3 1 | 2 ( 5 5 3 2 6͘1 | 2 - ) 5 2 | 5 3 2 1 6͘ 2 | 2 5 3 5 2 ♯4 |

天　界。　　　(土地唱)傅　罗　卜，

3 - ⌣3 2 | 2 ⌣2 5 3 2⌣ | 3 3 - 2 | 3♯4 3 2 1 6͘ 2 | 2 5 3 5 2 ♯4 |

傅　　罗　卜，　坚心　持斋，

3 - 3 2 | 2⌣3 5 3 2 | 2 0 3 3 | 1 3 2 7͘6͘ | 7͘2͘7͘6͘5͘6͘3͘5͘ |

修　阴骘　　布德浩　　大。

6͘ - 2 2 | 6͘ 2 7͘6͘5͘ | 6͘7͘5͘5͘6͘7͘6͘ | 6͘ 0 3 2 | 3♯4 3 2 1 6͘ 2 |

奉劝世　人，　　　须念善，

2 5 3 5 2 ♯4 | 3 - 3 2 | 2 5 5 3 2 | 2 0 1 3 | 1 3 2 7͘6͘ |

举　起头　　自有　神明

7͘2͘7͘6͘5͘6͘3͘5͘ | 6͘ 0 6͘ - | 2 0 6͘ - | 2 6͘ - 5 | 3 5 3 2 1 1 6 1 |

在。　(合句)善　恶　善　恶

2 0 2 2 | 6͘ 2 7͘6͘5͘ | 6͘7͘5͘5͘6͘7͘6͘ | 6͘⌣1 - 6͘ | ²⁄₄ 2 6͘ · | 2 2 6͘ |

天地先　知，　　　须　着　保奏，早升

0 3 2 3 1 | 2⌣3 2 | 5 2 · | 5 5 | 3 2 1 6͘ | 2 ( 6͘1 | 1 2 3 1 | 2 - ) ‖

天　界。(须着　保奏　早升　天　界)　　　(入白后用一、二通)

377

# 2. 三 官 奏

## （1）西 地 锦

1=♭A  4/4

2 #4 | 3 - 0 3 2 1 | 6 2 3 2 2 | 3 0 2 5 2 3 #4 | 3 2 #4 3 2 1 6 1 | 2 - 2 6 6 |

（玉皇唱）极 乐　　　　　　（极乐）　　世 界　　　　隔 凡

3 2 0 3 2 1 | 6 2 3 2 2 | 3 3 3 2 3 #4 | 3 2 #4 3 2 1 6 1 | 2 5 3 2 5 3 2 |

尘，　　　　　　　威 光　　灵 应　　耀 化

3 2 2 7 6 5 3 | 6 2 5 2 3 #4 | 3 2 #4 3 2 1 6 1 | 2 - 3 3 | 3 2 0 3 2 3 1 |

身。　　大 发　　慈 悲　　救 世 人，

6 2 3 2 2 2 | #4 3 2 1 3 | 2 7 6 7 6 5 5 | 6 - 2 5 | 3 #4 3 2 1 3 | 2 7 6 7 6 5 3 |

　　无 边 无 量　　度 众 生，　无 边 无 量

6 - 2 6 3 | 2 - （2 5 3 2 | 0 5 3 2 3 5 1 6 | 2 3 2 1 6 6 | 3 5 3 2 1 6 | 2 -）‖

度 众 生。

## （2）出 队 子①

1=♭A  8/4  4/4

卅 3 3 3 2 1 0 1 3 2 - | 8/4 3 2 2 5 3 2 3 #4 2 1 1 3 2 | 2 2 2 7 6. 6 3 2 1 6 1 2 |

（三官唱）执 笏　　　　　丹 墀，　　　　　下 头

2 5 3 2 3 1 2 3 2 | 6 1 2 7 6 | 4/4 5 （6 1 1 2 3 1 | 2 - 0）（6 1 |

叩 拜　　启 玉　　旨。

8/4 3 3 3 2 3 1 6 2.）2 5. 1 6 5 3 2 | 1 3 3 2 2 7 6 7 6 5 - 1 3 |

阳 间　　　傅 相　　有 布

4/4 2 （2 3 1 1 2 3 1 | 2 - 0）（6 1 | 8/4 3 3 3 2 3 1 6 2.）2 3 2 1 6 1 2 |

施。（加钟锣）　　　　　　　　功 德

---

① "泉州传统戏曲丛书" 称作【出坠子】。

378

$\overbrace{2\ 5}\ \overbrace{3\ 2}\ \overbrace{3\ 1}\ \overbrace{2\ 3}\ 2\ \ \overbrace{\overset{.}{6}\ 1}\ \ \overbrace{2\ \overset{.}{7}\ \overset{.}{6}}\ |\ \overbrace{5\ \overset{.}{6}\ 1}\ 1\ \ 2.\ \ \overbrace{5\ 5}\ \overbrace{2\ 5}\ \overbrace{3\ 2}\ |$

浩　　大　　人　钦　　依。　　　　方　知　善　恶，

$1^{\vee}\ \overbrace{3\ 3}\ \overbrace{2\ 2}\ \overbrace{\overset{.}{7}\ \overset{.}{6}}\ \overbrace{\overset{.}{7}\ 6}\ \overbrace{5\ 5}^{\vee}\ \overbrace{\overset{.}{6}\ 1}\ |\ \dfrac{4}{4}\ \overbrace{2\ 0}\ \overbrace{3\ 2}\ \overbrace{1\ \overset{.}{6}}\ |\ 2\ -\ \overbrace{\overset{.}{6}\ \overset{.}{6}}\ 1\ |\ \overbrace{2\ 5}\ \overbrace{3\ 2}\ \overbrace{1\ \overset{.}{6}}\ |\ 2\ -\ \|$

注　　定　无(差)　移。　　哩　啊　唠　　咙　唠　　咙　啊　哩　啊　唠　　咙。

## （3）雷钟台尾

$\|:\ \dfrac{2}{4}\ \overbrace{\overset{.}{3}\ \overset{.}{2}}\ \overset{.}{1}\ |\ \overbrace{\overset{.}{3}\ \overset{.}{1}}\ \overset{.}{2}\ |\ \overbrace{\overset{.}{3}\ \overset{.}{5}}\ \overbrace{\overset{.}{2}\ \overset{.}{3}}\ |\ \overbrace{\overset{.}{1}\ \overset{.}{2}}\ \overbrace{\overset{.}{3}\ \overset{.}{5}}\ |\ \overbrace{\overset{.}{3}\ \overset{.}{2}}\ \overset{.}{1}^{\vee}\ |\ \overbrace{\overset{.}{1}\ \overset{.}{6}}\ \overset{.}{1}\ |\ \overbrace{\overset{.}{2}\ \overset{.}{3}}\ \overset{.}{2}\ 7\ |\ \overbrace{6\ 5}\ 6\ |$

$\overbrace{4\ 5}\ 6\ |\ \overbrace{\overset{.}{1}\ \overset{.}{3}}\ \overset{.}{2}\ |\ \overbrace{\overset{.}{3}\ \overset{.}{5}}\ \overbrace{\overset{.}{2}\ \overset{.}{3}}\ |\ \overbrace{\overset{.}{2}\ 7}\ 6\ |\ \overbrace{\overset{.}{1}\ 6}\ \overbrace{5\ 6}\ |\ \overbrace{5\ 6}\ \overbrace{5\ \overset{.}{1}}\ |\ \overbrace{6\ 5}\ \overbrace{3\ 5}\ |\ \overbrace{\overset{.}{3}\ \overset{.}{2}}\ \overset{.}{1}\ |\ \overbrace{\overset{.}{5}\ 6}\ 5\ :\|$

## （4）驻　马　听

$1=\flat E\ \ \dfrac{8}{4}\ \dfrac{4}{4}$

廿 $5\ \ 3\ \ 2\ \overbrace{\overset{.}{7}.\ \overset{.}{6}\ \overset{.}{5}}\ \overset{.}{6}\ -\ 3\ \ 5\ \ 2\ -\ 7\ \ 6\ -^{\vee}\ \overbrace{2\ 3}\ \overbrace{6\ 5}\ \overbrace{5\ 3}\ \overbrace{3\ 2}\ 3\ |$

（三官唱）启　奏　　　　　天　　　庭，

$\overbrace{2\ \ 2}\ \overbrace{2\ \overset{.}{7}}\ \overbrace{5\ \overset{.}{6}}^{\vee}\ \overset{.}{6}\ \overbrace{3\ 2}\ \overbrace{1\ \overset{.}{6}}\ \overbrace{1\ 2}\ |\ \overbrace{5\ 6}\ \overbrace{5\ 3}\ \overbrace{2\ 3}\ \overbrace{6\ 2}\ \overbrace{7\ 2}\ \overbrace{7\ 6}\ \overbrace{5\ 6}\ \overbrace{5\ 6}\ |$

奉　旨　　查　勘　善　　　　恶

$\overbrace{2\ 6}\ \overbrace{2\ 2}\ \overbrace{5\ 3}\ \overbrace{3\ 2}\ \overbrace{3\ 1}\ \overbrace{1\ 3}\ \overbrace{2\ 2}\ \overbrace{7\ 5}\ |\ \dfrac{4}{4}\ \overset{\frown}{6}\ (\overbrace{2\ 3}\ \overbrace{1\ 2}\ \overbrace{3\ 1}\ |\ 2\ -\ \overset{\frown}{0}\ \overbrace{\overset{.}{6}\ 1}\ |$

情。

$\dfrac{8}{4}\ \overbrace{3\ 3}\ \overbrace{2\ 3}\ \overbrace{1\ \overset{.}{6}}\ \overset{.}{2}.)^{\vee}\ \overset{.}{2}\ \overbrace{3\ 2}\ \overbrace{1\ \overset{.}{6}}\ \overbrace{1\ 2}\ |\ \overbrace{2\ 5}\ \overbrace{3\ 2}\ \overbrace{3\ 1}\ \overbrace{2\ 3}\ 2\ -\ \overbrace{\overset{.}{6}\ 2}\ 7\ |\ \overset{.}{6}^{\vee}\ \overbrace{3\ 3}\ \overbrace{5\ 3}\ \overbrace{2\ 3}\ \overbrace{3\ 2}\ \overbrace{3\ 1}\ \overbrace{1\ 3}\ 2\ |$

东岳　　二　　司　　　（二　司）表　　　呈，

$\overbrace{2\ \ 2}\ \overbrace{2\ \overset{.}{7}}\ \overset{.}{6}.^{\vee}\ \overset{.}{6}\ \overbrace{3\ 2}\ \overbrace{1\ \overset{.}{6}}\ \overbrace{1\ 2}\ |\ \overbrace{\overset{.}{1}\ 6}\ \overbrace{7\ 6}\ \overbrace{6\ 5}\ \overbrace{3\ 5}\ \overbrace{3\ 2}^{\vee}\ \overbrace{2\ 5}\ \overbrace{3\ 2}\ |\ \overbrace{2\ 0}\ \overbrace{3\ 3}\ \overbrace{\overset{.}{6}\ 1}\ \overbrace{3\ 3}\ \overbrace{2\ 1}\ \overbrace{3\ 2}\ \overset{.}{6}\ |$

城隍　　土　　　地，城隍　　土　地　考　察　来

379

$\overline{1\ 6\underbrace{1\ 1}}\ \underset{\cdot}{2}.\overset{\vee}{\ }\ \underbrace{2\ \underbrace{3\ 2}\underbrace{1\ 6}\underbrace{1\ 2}}\ |\ \underset{\cdot}{1}.\ \underbrace{7\ 6}\underbrace{7\ 6}\underbrace{6\ 5\ 3\ 2}\ 0\ \underbrace{3\ \overbrace{3\ 3}}\ |\ \underbrace{2\ 3\ 2\ 1}\underbrace{6\underbrace{1\ 1}}\underbrace{2\ 5}\ \underbrace{1\ 5}\underbrace{6\underbrace{1\ 6}}\underbrace{6\ 5\ 3}\ |$

因。　功德　浩　大人　　（人）钦

$5\ \underbrace{6\underbrace{1\ 1}}\ \underset{\cdot}{2}.\overset{\vee}{\ }\ \underbrace{2\ \underbrace{2\ 3}\underbrace{1\ 6}\underbrace{1\ 2}}\ |\ \underbrace{1\ 7\ 6}\underbrace{7\ 6}\underbrace{6\ 5\ 3}\underbrace{5\ 3}\underbrace{2\ 1}\underbrace{6\underset{\cdot}{1}\ 2}\ |\ \underset{\cdot}{2}\overset{\vee}{\ }\underbrace{3\ 3\ 2}\underbrace{6\ 1\ 2}\underbrace{2\ 6\ 2\ 1}\ \underbrace{3\ 2\underset{\cdot}{6}}\ |$

敬，　斋僧　布　施鬼　（鬼）神　（神）

$1\ \overset{\vee}{\ }\ 3\ \underbrace{1\ 3}\underbrace{2\underset{\cdot}{6}}\underbrace{2\ 2}\ 0\ \underbrace{3\ 1}\underbrace{3\ 2\underset{\cdot}{6}}\ |\ \underset{\cdot}{1}\ \underset{\cdot}{1}\ \underbrace{5\ 1}\underbrace{6\ 5}\underbrace{6\ 6}\ \underset{\cdot}{1}\ \underbrace{5\ 6\ 5\ 3}\ |\ 5\ \underbrace{2\ 3\ 1}\underbrace{6\ \underset{\cdot}{2}}.\overset{\vee}{\ }\ \underset{\cdot}{6}\ \underbrace{3\ 2\ 1}\underbrace{6\underset{\cdot}{1}\ 2}\ |$

惊。（合句）臣　直来　　（于）奏禀，臣　直来　　（于）奏禀，　　不敢

$\underset{\cdot}{1}\ \underbrace{6\ 7}\underbrace{6\ 6}\underbrace{5\ 3}\underbrace{5\ 3\ 2}\ -\ \underbrace{6\ 2}\ |\ 3\ \underbrace{3\ 2}\underbrace{1\ 6\ 1}\ \underset{\cdot}{2}\overset{\vee}{\ }5\ 3\ \underbrace{5\ 6}\underbrace{5\ 5\ 3\ 1}\ |\ \underbrace{3\ 3}\underbrace{2\ 3\ 1}\ \underbrace{6\ \underset{\cdot}{2}}.\overset{\vee}{\ }3\ 5\ \underbrace{1\ 6}\ 2\ |$

隐　匿，　不敢　隐匿　　把表　陈情。　　　（玉皇唱）听说来

$\underbrace{3\ 3}\underbrace{2\ 3\ 1}\ 6\ \underset{\cdot}{2}.\overset{\vee}{\ }\ \underset{\cdot}{6}\ \underbrace{2\ 3\ 1}\underbrace{6\underset{\cdot}{1}\ 2}\ |\ \underbrace{5\ 6}\underbrace{5\ 3}\underbrace{2\ 3}\underbrace{2\ 6\ 2}\ \underbrace{7\ 2\ 7}\underbrace{6\ 5\ 6}\ |\ \underbrace{2\ 6}\underbrace{2\ 2}\ \underbrace{5\ 3\ 3}\underbrace{2\ 3\ 1}\underbrace{1\ 3\ 2}\underbrace{2\ 7\ 5}\ |$

因，　奉劝　世　人　好修　　行。

$\underbrace{6\ 3}\underbrace{2\ 3\ 1}\ 6\ \underset{\cdot}{2}.\overset{\vee}{\ }\ 2\ \underbrace{3\ 2\ 1}\underbrace{6\underset{\cdot}{1}\ 2}\ |\ \underbrace{2\ 5}\underbrace{3\ 2\ 3}\underbrace{1\ 2\ 3\ 2}\ -\ \underbrace{6\ 2\ 7}\ |\ \underset{\cdot}{6}\overset{\vee}{\ }\underbrace{3\ 3}\ \underbrace{5\ 3\ 2}\underbrace{3\ 3\ 2\ 3}\underbrace{1\ 1\ 3\ 2}\ |$

天堂　地　狱　　（地狱）二　　路，

$\underbrace{2\ 2}\underbrace{2\ 7}\ \underset{\cdot}{6}.\overset{\vee}{\ }\ 3\ \underbrace{3\ 2\ 1}\underbrace{6\underset{\cdot}{1}\ 2}\ |\ \underset{\cdot}{1}.\ \underbrace{7\ 6}\underbrace{7\ 6}\underbrace{6\ 5\ 3\ 5}\ 0\ \underbrace{5\ 3}\ 2\ |\ 2\ 0\ \underbrace{1\ 3\ 2}\underbrace{1\ 3\ 3}\ \underbrace{3\ 1\ 3}\underbrace{2\underset{\cdot}{6}}\ |$

赏善　罚　　恶，　赏善　　罚恶　鉴察（于）分

$\underline{1\ 6\underbrace{1\ 1}}\ \underset{\cdot}{2}.\overset{\vee}{\ }\ \underset{\cdot}{6}\ \underbrace{3\ 2\ 1}\underbrace{6\underset{\cdot}{1}\ 2}\ |\ \underset{\cdot}{1}.\ \underbrace{7\ 6}\underbrace{7\ 6}\underbrace{6\ 5\ 3\ 5}\underbrace{3\ 2}\ 3\ \overbrace{3\ 3}\ |\ \underbrace{2\ 3\ 2\ 1}\underbrace{6\underbrace{1\ 1}}\underbrace{2\ 5}\ \underbrace{1\ 5}\underbrace{6\underbrace{1\ 6}}\underbrace{6\ 5\ 3}\ |$

明。　作恶　之　人　坠　　（坠）地

$5\ \underbrace{2\ 3\ 1}\underbrace{6\ \underset{\cdot}{2}}.\overset{\vee}{\ }\ \underset{\cdot}{6}\ \underbrace{3\ 2\ 1}\underbrace{6\underset{\cdot}{1}\ 2}\ |\ \underset{\cdot}{1}.\ \underbrace{7\ 6}\underbrace{7\ 6}\underbrace{6\ 5\ 3\ 5}\ 3\ \underbrace{6\underset{\cdot}{1}\ 2}\ |\ 2\ \underbrace{3\ 3\ 2}\underbrace{6\ 1\ 2}\underbrace{2\ 6\ 2\ 1}\ \underbrace{3\ 2\underset{\cdot}{6}}\ |$

狱，　为善　之　人　登　天　　（于天）

$1\ 0\ \underbrace{1\ 3\ 2}\underbrace{1\ 2\ 2}\ \underbrace{3\ 1\ 3}\underbrace{2\underset{\cdot}{6}}\ |\ 1\ 0\ \underbrace{5\ 1}\underbrace{6\ 5}\underbrace{6\ 6}\ \underset{\cdot}{1}\ \underbrace{5\ 6\ 5\ 3}\ |\ 5\ \underbrace{2\ 3\ 1}\underbrace{6\ \underset{\cdot}{2}}.\overset{\vee}{\ }\ 2\ \underbrace{2\ 3\ 1}\underbrace{6\underset{\cdot}{1}\ 2}\ |$

庭。（合句）善恶　有报　　应，　善恶　有报　应，　　方知

$\underset{\cdot}{1}.\ \underbrace{7\ 6}\underbrace{7\ 6}\underbrace{6\ 5\ 3}\underbrace{5\ 3\ 2}\ -\ \underbrace{1\ 1}\ |\ 1\ \underbrace{2\ 3\ 1}\underbrace{6\underset{\cdot}{1}}\ \underbrace{2\ 5}\ 3\ \underbrace{5\ 6}\underbrace{5\ 5\ 3\ 1}\ |\ \frac{4}{4}\ 2.\ (\underbrace{7\underset{\cdot}{6}\ 1}\underbrace{1\ 2\ 3\ 1}\ |\ 2\ -\ 0\ 0)\ \|$

天　理，　方知　天理　　不徇　情。

380

# 3.走 灵 官

## （1）地 锦 裆

1=♭A 2/4

( 2222 | 22 3 | 2 255 | 3261 | 2 - ) | 3 - | 3. 1 | 2( 23 | 2 55 | 3261 |

（灵官唱）钦　　奉

2 - ) | 16 | 66 | 65 | 5. 3 | 2( 23 | 2 55 | 3261 | 2 - ) | 16 |

（钦奉）玉帝降敕旨，　　　　　　　钦奉

66 | 62 | 20 | 26 | 12 | 63 | 3#431 | 2( 23 ‖: 2 55 | 3261 |

玉帝降勅旨，　直到阴府无放迟。　（此次钟锣梆比较长）

2 23 ): ‖ 3. 5 | 3. 1 | 2( 23 | 2 55 | 3261 | 2 - ) | 16 | 26 | 66 |

查　勘　　　　　　　　　　（查勘）傅相如寿

1 サ 咶 哐 7 5 | 56 | 65 | 57 | 0 26 | 11 | 6 - | 66 | 532 | 2 -∨‖

终，　送入天宫勿延迟，　送入天宫　　勿延迟。

## （2）出 队 子

（彩钺、然后唱）

1=♭A 8/4

サ 2 3 1 - 1 3 2 -∨ | 8/4 3 22 | 5 3 2 3#421 13 2 | 2 2276. ∨3 321 612 |

（阎君唱）阴府　　独（独）掌，　　　　　　　　赏善

2532 31 32 61 276 | 1 611 2. 5 5.16532 | 1 3322 76 765 - 12 |

罚恶　　无纵　惠。　天人　　　鬼神　尽钦

3323 16 2 3 6 | 32 16 12 | 2532 31 23 2 | 61 276 |

仰，　　地府　　　臣僚　都惶

5 611 2. ∨5 5 2532 | 1 ∨3322 76 765 - 13 | 4/4 2 - 0 0 ‖

恐。　浩浩乾坤，　威风　显扬。

（坐白：百般刑罚不徇情……后用一、二通）

381

## （三）升天套

# 1. 接 玉 旨
## （1）过 江 龙

（整香案迎接，奏三通）

```
‖:5 1̇ - 65 | 3 - 36 | 5 - 56 | 1̇ - 2̇·1̇ | 6 2̇ 1̇ 6 | 5 - 3 23 |
5 - 1̇ 5 | 6 - 2̇ 1̇ | 2̇·3 1̇ 7 | 6 - 1̇ 5 | 6 1̇ 6 5 | 3 - 36 | 5·6 43 |
2 - 5 - | 2 5 3 2 | 3 - 66 1̇ | 5 1̇ 6 3 | 5 - 22 2 5 3 2 | 1 - 0 0 :‖
```

（至阎君跪停奏）

"……玉旨毕……"（奏一、二通，至坐停）

## （2）剔 银 灯

1=♭A  4/4  2/4

```
（2 5 3 5 2 7̣ 6̣ 1̣ | 2 -）2 2 | 5 3 2 1 6 2 | 2 5 3 5 2 #4 | 3 - 3 2 |
```
（灵官唱）奉　玉　　旨，　　　　　　奉

```
2 2 5 3 2 | 2 5·3 2 | 3 #4 3 2 1 6 2 | 2 5 3 5 2 #4 | 3 0 3 2 |
```
玉旨，　不敢　延迟，　　　　　　　诸

```
2 5 5 3 2 | 2 0 1 3 | 1 3 2 7 6 | 7 2 7 6 5 6 3 5 | 6 - 2 2 | 6 2 7 6 5 |
```
鬼神　　合着尊　依。　　　　　注定善

```
6 7 5 5 6 7 6 | 6 0 3 2 | 3 5 3 2 1 6 2 | 2 5 3 5 2 #4 | 3 - 3 2 |
```
恶　　　皆受　报，　　　　　　看

（合句）
```
2 2 3 3 2 | 2 0 2 2 | 6̣ 2 7̣ 6̣ 5 | 7̣ 2 7̣ 6̣ 5 6̣ 3̣ 5 | 6̣ 0 1 - | 1 6̣ 1 - |
```
业镜　半点无差　移。　　　　　　阴　司（阴

```
1 6̣ - 5 | 3 5 3 2 1 1 6̣ 1 | 2 - 2 2 | 6̣ 2 7̣ 6̣ 5 | 6 7 5 5 6 7 6 | 6̣ 2 - 2 |
```
司）　　法度　严　仪，　　　　　报　应

382

6 2̣ 7̣ 6̣ | 2 - 2̣ 6̣ | 6̣ ᵛ 5̣ 3 1 | 2 (5̲5̲3̲2̲6̲1̲ | 2 -) 5 3 | 3̲#̲4̲3̲2̲1̲6̲2̲ |

善恶，　　眼　前　便　　见。　　　　　傅斋公，

2̲ 5̲ 3̲5̲2̲#̲4̲ | 3 - 3̲2̲ | 2 3̲3̲2̲ | 5̲ 3̲2̲5̲ | 3̲#̲4̲3̲2̲1̲6̲2̲ | 2̲ 5̲ 3̲5̲2̲#̲4̲ |

　　傅　斋　公　果　有　布　施，

3 - 3̲2̲ | 2ᵛ2̲ 5̲3̲2̲ | 2 0 3 1 | 2 3̲ 2̲7̲6̲ | 7̲2̲7̲6̲5̲6̲3̲5̲ | 6 - 2 2 |

会　　缘　桥　赈　济　僧　　尼。　　　功德

6̣ 2̣ 7̣ 6̣ 5̣ | 6̲7̲5̲5̲6̲7̲6̲ | 6̣ 0 3 2 | 5̲ 3̲2̲1̲6̲2̲ | 2̲ 5̲ 3̲5̲2̲#̲4̲ | 3 -ᵛ 3̲2̲ |

浩　大　　　　实　无　比，　　　　　　算

2̲ 5̲ 5̲3̲2̲ | 2 0 1 3 | 1 3̲ 2̲7̲6̲ | 7̲2̲7̲6̲5̲6̲3̲5̲ | 6̣ 0 1 - | 1 6̣ᵛ1 - |

起　来　　谁　人　及　得　伊?　　　（合句）阴　司（阴

1 6̣ - 5 | 3̲5̲3̲2̲1̲1̲6̲1̲ | 2 0 2 2 | 6̣ 2̣ 7̣ 6̣ 5̣ | 6̲7̲5̲5̲6̲7̲6̲ | 6̣ᵛ2 - 2 |

司)　　　　法　度　严　　仪，　　　　报　应

²⁄₄ 6̣ 2̣ 7̣ 6̣ | 2 2̣ 6̣ | 0 5̣ 3 1 | 2ᵛ5 3 | 2̲ 5̲3̲2̲ | 5 5 | 5̲5̲3̲1̲ | 2 0 ‖

善恶，　眼　前　便　　见。报　应　善　恶　眼　前　便　见。

# 2. 烧　夜　香

## （1）正　慢

1 = ♭A　散板

卅 3 3 - 5 - 3 2 7̣̇.6̣5̣ 7̣ 6̣ -ᵛ 6̣ 6̣ 7̣ 3 5 -ᵛ#̲4̲ 4. 3 -

（傅相唱）鸟　兔　忙　　　忙　相　催　趱，　　一　年

6 - 4 3 2 - 6̣ 2 - 7̣.6̣5̣ 6 - 3 6 -#̲4̲ 3 2 3 -ᵛ2. 5

（年）　　　春　色　　　终　　　日　闲。　　唠哩

⁴⁄₄ 3. 3̲2̲3̲1̲6̲ | 2 -ᵛ2. 5 | 3. 3̲2̲3̲2̲7̲ | 6̣ 2 7̣6̣5̣ | 6̣ - 0 0 ‖

哇，　哇哩唠，　　唠哩哇，　哇　哩唠，　哩唠哇。

傅罗卜白：禀爹亲，香案已便，请爹爹拈香。

傅相白：伺候。

（用三撩北鼓谱，【北上小楼】）

## （2）北上小楼

1=♭E 4/4

‖: 6 5 | 6·7 5 ♯4 3 5 | 2 - 2 6 | 7·2 7 2 7 6 | 5 - 6 7 6 | 2·3 2 2 3 |

2 0 3 2 7 | 6 2 7 6 | 5·6 5 5 6 | 5 0 3 2 | 3 ♯4 3 3 4 | 3 - 6·7 |

5·7 6 7 6 ♯4 | 3 6 5 3 | 2 3 2 1 3 3 | 3 6 5 3 | 2 6 2 - 3 5 | 2 6 2 - 3 2 |

1·2 7 6 | 2 0 2 3 2 | 5 6 ♯4 3 | 2 5 3 2 1 | 2 3 2 2 3 | 2 0 6 5 |

6 7 6 6 7 | 6 - 6 5 6 | 2 - 2 3 2 | 1·2 7 6 5 | 6 7 6 6 7 | 6 - 3 2 6 |

2 0 3 5 2 6 | 2 0 3 3 5 | 2 5 3 2 | 6 2 7 6 5 | 6 2·7 6 5 | 3 6 5 3 |

2 0 2 2 | 5 - 3 ♯4 3 2 | 1 - 2 3 2 7 | 6 2 7 6 5 | 6 7 6 6 7 | 6 - :‖

## （3）泣　颜　回

1=♭E 8/4

卅 2 3 2 7·6 5 6 - 3 5 2 7 6 - 2 3 6 5 0 5 3 5 3 3 |
（傅相唱）玉 兔　　　　东 起，

2 2 2 7 6· 6·7 5 6 5 3 2 | 6 1 2 2 5 3 2 3 3 2 3 6 5 | 5·3 6 3 3 6 6 5 0 5 3 5 3 2 |
金 炉 内 龙 （龙）香　　　　清 香　　（香）（香）

3 3 2 3 1 6 2· 2 3 3 1 3 2 2 | 7 7 6 7 5 5 6· 2 5 3 3 2 7 6 6 | 6·2 3 2 2 7 6 2 6 6 2 3 7 5 |
味。　　殷 勤 四 拜，　　叩 首 祷　告

6·2 3 2 2 5 6 1 6 1 6 5 3 2 | 3 3 2 3 1 6 2· 3 1 2 2 0 3 2 2 | 7 7 6 7 5 5 6· 5 5 2 3 2 3 |
（于）苍　　　　天。　　惟 愿　　圣 寿 海 樺

384

$\widehat{6 \cdot \underline{5}} \ \widehat{3 \ 5 \ 5} \ 6 \cdot \overset{\vee}{\underline{5}} \ | \ \widehat{1 \ \underline{5 \ 6 \ 5 \ 3 \ 2}} \ | \ \underline{6 \ 1} \ \widehat{2 \ 2} \ \underline{0 \ 5} \ \widehat{3 \ 2 \ 5} \ \widehat{6 \cdot \underline{1}} \ \underline{3 \ 2 \ 3} \ | \ \widehat{3 \overset{\vee}{\ } \ 5 \ 6 \ 5 \ 5} \ \widehat{3 \ 2} \ \underline{6 \ 1} \ \widehat{2 \ 2} \ \underline{0 \ 3} \ \widehat{2 \ 2} \ |$

比, 　　田 园　大　（大）熟 三 钱 一　（一）斗　（斗）

（合句）

$\widehat{7 \ 7} \ \widehat{6 \ 7} \ \widehat{5 \ 5} \ 6 \cdot \overset{\vee}{\underline{5}} \cdot \underline{6 \ 5} \ \widehat{6 \ 5 \ 6} \ | \ 2 \ - \ \widehat{3 \ 6 \ 5} \ \widehat{3 \ 2 \ 7} \ \widehat{6 \ 1} \ \widehat{1 \ 3} \ 2 \ | \ \widehat{2 \overset{\vee}{\ } \ 6} \ \widehat{2 \ 6} \ \widehat{6 \ 2} \ \widehat{7 \ 2} \ \widehat{7 \ 6} \ \widehat{5 \ 6 \ 5 \ 6} \ |$

米。　　愿　万　（万）民　　　无 灾　（可）无

$\widehat{3 \ 3} \ \widehat{2 \ 3} \ \underline{1 \ 6} \ 2 \cdot \overset{\vee}{\underline{5}} \ 5 \ \widehat{5 \ 5 \ 3 \ 2} \ | \ \underline{6 \ 1} \ \widehat{2 \ 2} \ \underline{0 \ 5} \ \widehat{3 \ 2 \ 5} \ \widehat{2 \ 3 \ 3 \ 6} \ 5 \ | \ \widehat{5 \overset{\vee}{\ } 3} \ \widehat{6 \ 3 \ 3} \ \widehat{6 \ 6 \ 5} \ 0 \ \widehat{5 \ 3 \ 5 \ 3 \ 2} \ |$

病, 　保 庇 天 下　永　（永）远　　太 平　（太平）

$\widehat{3 \ 3} \ \widehat{2 \ 3} \ \underline{1 \ 6} \ 2 \cdot \overset{\vee}{\underline{5}} \ 5 \ \widehat{5 \ 5 \ 3 \ 2} \ | \ \underline{6 \ 1} \ \widehat{2 \ 2} \ \underline{0 \ 5} \ \widehat{3 \ 2 \ 2} \ \widehat{7 \ 6 \ 6} \ \overset{\vee}{6} \ 1 \ | \ 2 \ (\widehat{5 \ 5 \ 3 \ 2} \ \underline{6 \ 1} \ 2 \ - \ 0 \ 0) \ \|$

年。　　保 庇 天 下　永　（永）远　太 平 年。

## （4）缕 缕 金

$1 = {}^{\flat}\text{A}$　$\frac{4}{4}\frac{2}{4}$

$(\widehat{2 \ 2} \ \widehat{5 \ 5} \ \widehat{3 \ 2} \ \underline{6 \ 1} \ | \ 2 \ -) \ 5 \ 2 \ | \ 5 \ \widehat{3 \ 2} \ \widehat{1 \ 6} \ 2 \ | \ \widehat{2 \ 5} \ \widehat{3 \ 5 \ 2} \ {}^{\sharp}4 \ | \ 3 \ - \ 3 \ 2 \ | \ \widehat{2 \ 2} \ \widehat{5 \ 3 \ 2} \ |$

（傅相唱）暗 想 起,　　　　　 暗 　想 起

$\widehat{2 \ 6} \ \widehat{2 \ 2} \ \underline{0 \ 3} \ 3 \ | \ 2 \cdot (\underline{7 \ 6} \ \widehat{1 \ 1} \ \widehat{2 \ 3 \ 1} \ | \ 2 \ - \ 0 \ 0 \ | \ \widehat{2 \ 3 \ 3} \ \widehat{2 \ 7 \ 6} \ 1 \ | \ 2) \ \widehat{2 \ 3} \ 2 \ | \ \underline{2 \ 0 \ 3 \ 3} \ |$

七 怪 异,　　　　　 一 阵　 狂 风

$\widehat{2 \ 6} \ \widehat{2 \ 2} \ \underline{0 \ 6} \ 6 \ | \ 2 \ 7 \ - \ 7 \ 2 \ | \ 7 \ (\widehat{7 \ 6 \ 5} \ \widehat{6 \ 7 \ 5} \ | \ 6 \ - \ 0 \ 0 \ | \ \widehat{2 \ 3 \ 3} \ \widehat{2 \ 7 \ 6} \ 1 \ | \ 2) \ \widehat{6 \ 6} \ 5 \ |$

吹,　　（我 今）冷（都）微 微,　　　　　 要 是

$5 \ 0 \ 3 \ 2 \ | \ 3 \ \widehat{3 \ 2} \ - \ - \ | \ 2 \ 2 \ - \ 2 \ | \ 7 \cdot (\underline{2 \ 7} \ \widehat{6 \ 5 \ 6} \ \widehat{3 \ 5} \ | \ 6 \ - \ 0 \ 0 \ | \ \widehat{2 \ 3 \ 3} \ \widehat{2 \ 7 \ 6} \ 1 \ |$

天 共 地,　　 鉴 纳 我 意。（钟、锣、梆）

（合句）

$2) \ \widehat{3} \ \widehat{5 \ 3 \ 2} \ | \ 2 \ 0 \ 3 \ 3 \ | \ \widehat{2 \ 6} \ 2 \ - \ 6 \ | \ 2 \ - \ 6 \ 6 \ | \ 2 \ (\widehat{7 \ 6 \ 5} \ \widehat{6 \ 7 \ 5} \ | \ 6 \ - \ 0 \ \underline{2 \ 3} \ |$

精 神　 昏 昏 乱,　 我 头　 举 不 起,（钟、锣、梆）

$\frac{2}{4} \ \widehat{2 \ 7} \ \underline{6 \ 1} \ | \ 2) \ \widehat{2 \ 6} \ | \ \widehat{6 \ 6} \ \widehat{1 \ 1} \ | \ \widehat{2 \ 7} \ \underline{6 \ 6} \ | \ 0 \ \underline{3 \ 2 \ 3 \ 1} \ | \ 2 \ \overset{\vee}{2 \ 6} \ | \ \widehat{2 \ 6} \ \widehat{1 \ 1} \ | \ 2 \ \widehat{6 \ 6} \ |$

　　 想 是 寿 数 该 终, 即 会　 障　 生。想 是 寿 数 该 终, 即 会

385

| 0 3 1 | 2 0 ‖: 咚咚. | 哐哐. :‖ (5 3 | 2 7 6 1 | 2) 1 | 3 2 1 | 1 3 |
| 障 生。 | | | (叫白：嗳咦!) 门 楼 鼓 |

| 3 0 | 3 1 | 2 1 | 1 ˅ 2 3 | 1 2 7 6 | 1 0 | 2 2 | 3 2 1 | 1 ˅ 3 3 |
| 角 转 二 更， 寒鸦 树 上 声声 啼， 最紧 |

| 1 3 0 1 | 1 1 | 3 ˅ 3 3 | 1 3 0 3 | 1 1 | 3 (1 2 | 7 6 5 6 | 1 —) ‖
| 扶返 画堂 里。最紧 扶返 画堂 里。 |

# 3. 傅相辞世
## （1）一 封 书

1=♭A 8/4

サ 3 — 5 3 2 1 6 1 — 5 3 2 1 2 7 6 5 | 6 — 0 5 1 1 6 7 6 5 3 6 5 |
（傅相唱）亲 嘱 咐， （于）妻 共

8/4 3 5 3 2 2 3 3 2 5 3 2 1 1 6 1 | 5 3 3 5 3 2 1 3 2 2 7 6 5 3 5 | 6 ˅ 1 2 1 1 7 6 5 1 2 7 6 5 6 5 3 |
儿， 食 菜 念（念）经 着（着） 诚

5 3 2 2 3. ˅ 3 — 3 5 3 2 | 1 3 3 2 3 1 6 5 1 2 7 6 5 6 5 3 | 5 3 2 2 3. ˅ 1 5 6 1 6 5 |
意。 斋 僧 道， 广 布 施， 敬奉 三 官

6 5 3 2 3 — 5 3 #4 3 2 1 2 | 5 6 3 5 2 3 3 2 5 3 2 1 1 7 6 1 | 5 3 3 5 3 2 1 3 2 2 7 6 5 3 5 |
依 我 在 时。 不 可 开（开）荤 昧

6 ˅ 1 2 1 1 7 6 5 1 2 7 6 5 6 5 3 | 5 3 2 2 3. ˅ 5 5 6 1 6 5 | 3 5 6 5 3 2 3 3 3 2 3 2 3 1 |
（昧） 神 祇， 凡 是 做 事（做事） 你 着

（合句）
2. 7 6 1 3 3 2 3 2 7 6 5 6 5 6 | 1 0 1 7 6 5 6 6 0 1 5 6 5 3 | 5 3 2 2 3. ˅ 2 2 3 1 2 1 6 |
合 天 （合天）理。 须念 （于）我 祖 斋僧 布

1 3 2 6 6 1. ˅ 2 5 3 2 1 6 1 | 5 3 3 5 3 2 1 3 2 2 7 6 5 3 5 | 6 ˅ 1 2 1 1 7 6 5 1 2 7 6 5 6 5 3 |
施， 若 有 亏 心 天 （天） 鉴

386

（前调）

5 3 2 2 3. 3 - 3 5 3 2 | 1 3 3 2 3 1 6 5 1 2 7 6 5 6 5 3 | 5 3 2 2 3. 2 5 3 2 1 1 7 6 1 |

知。(刘世真、傅罗卜唱)听 此 话， 好 心 悲， 令 人

5 3 3 5 3 2 1 3 2 2 7 6 5 3 5 | 6 1 2 1 1 7 6 5 1 2 7 6 5 6 5 3 | 5 3 2 2 3. 3 - 3 5 3 2 |

点 (点)(点)目 （目） 淬 滴。 咱（父
（夫

1 3 3 2 3 1 6 5 1 2 7 6 5 6 5 3 | 5 3 2 2 3. 5 6 6 1 6 1 5 | 6 5 3 2 3 - 5 3 4 3 2 1 2 |

子） 所望 到百 年， 谁知今旦 拆分 （拆分）
妻）

5 6 3 5 2 2 3 3 2 5 3 2 1 1 7 6 1 | 5 3 3 5 3 2 1 3 2 2 7 6 5 3 5 | 6 1 2 1 1 7 6 5 1 2 7 6 5 6 5 3 |

离？ 枉 事 神 （神）明 勿 （勿） 保

5 3 2 2 3. 5 1 6 1 6 5 | 3 5 6 5 3 2 3 1 3 2 3 2 3 1 | 2. 7 6 1 3 3 2 3 2 7 6 5 1 |

庇， 谁 想 今 旦, 谁想今旦 那 此 （那此）

1 0 1 1 7 6 5 6 6 0 1 5 6 5 3 | 5 3 2 2 3. 2. 4 3 2 1 2 1 6 | 1 3 2 6 6 1. 2 5 3 2 1 6 1 |

呢。 须念 我 祖 斋僧 布 施， 若 有

5 3 3 5 3 2 1 3 2 2 7 6 5 3 5 | 6 1 2 1 1 7 6 5 1 2 7 6 5 6 5 3 | 5 0 ‖

亏 心 天 （天） 鉴 知。

(紧接三撩谱子【西湖柳】)

## （2）西 湖 柳

1=♭A 4/4

3. 4 3 2 ‖: 1. 7 6 7 6 5 | 3 - 6 2 3 | 1 2 7 6 5 6 5 6 | 1 - 6 1 |

(傅相白：金童你来接引我升天……)

2 3 2 3 1 | 1 6 7 6 5 4 | 3 - 3. 2 3 5 | 6 7 5 3. 4 3 2 | 3. 2 3 - |

5 3 3 5 | 6 5 6 1 2 | 1 2 1 7 6 7 6 5 | 3 - 3. 2 3 5 | 6 1 6 7 5 | 6 - 2 1 |

1 2 3 2 3 | 5 3 - 5 | 3 2 1 2 | 3 2 5 3 | 3 5 - 3 2 :‖ (至玉女入为止)

387

# （3）怨　慢

1=♭E

廿 5 7̂6̂ - 7 7̂6̂ - 2 - 7̂6̂5 5 7̂6̂ -ⱽ 6̂6̂1̂1̂ 6̂5̂3̂2 - 5 -
(刘世真唱)父　子　一朝　成　　　未　央，　夫妻半途　　　两

3.̇2̇1̂3̂2 -　　5 6̂ - 7 7̂6̂ - 2 - 7̂6̂5 6 7̂6̂ -ⱽ 1̂1̂ 5̂1̂6̂5̂3̂2 -
离　伤。(傅罗卜唱)归去　不敢　高　　声哭，　旁人闻说

5 - 3̂2̂1 1̂3̂2 -ⱽ 5̂1̂5̂1̂0̂2̂4̂6̂5̂3̂2 - 6̂2̇ - 7̂6̂5 5 7̂6̂ -‖
也　　断肠。　旁人闻说　　　　　也　　断肠。

# （4）抛　盛

1=♭E　4/4

( 1̲1̲1̲1̲1̲2̲7̲6̲5̲6̲ | 1 - ) 5̲5̲3̲2̲ | 1̲3̲2̲7̲6̲5̲6̲1̲ | 3 - 3̲6̲5̲3̲ | 5 3 - 2̲3̲ |
(刘世真唱)呼号　啼泣　　　总　不　　知，

1̲3̲2̲7̲6̲5̲6̲ | 1 - 2̲1̲ | 1̲3̲3̲0̲3̲2̲1̲ | 7̲6̲1̲2̲5̲3̲2̲ | 1̲3̲2̲7̲6̲5̲6̲ | 1̲0̲6̲6̲ |
岁在　龙蛇　　骑　箕　尾。　　　悲声

6̲1̲6̲7̲6̲5̲6̲ | 5̲3̲5̲5̲0̲3̲5̲ | 5̲5̲2̲3̲2̲1̲ | 7̲6̲1̲2̲5̲3̲2̲ | 1 0 0 0 |
涕哭泰山　崩，　脚踏彩云　上　天　　池。

1̲2̲1̲1̲0̲1̲6̲1̲ | 5̲3̲3̲5̲6̲5̲ⱽ |
(帮腔)观音菩萨，

3̲3̲2̲1̲6̲1̲2̲ | 5̲2̲3̲2̲3̲2̲1̲ | 7̲6̲1̲2̲5̲3̲2̲ | 1̲0̲3̲2̲ | 1̲2̲2̲0̲3̲2̲1̲ |
观音大菩萨　菩萨　南无观世　音，　阿弥陀佛，

7̲6̲1̲2̲5̲3̲2̲ | 1.̇(3̲2̲7̲6̲1̲5̲6̲ | 1 - ) 5̲5̲3̲2̲ | 1̲3̲2̲7̲6̲5̲6̲1̲ⱽ | 3 - 3̲6̲5̲3̲ |
弥　陀　佛，　(金童、玉女唱)世人　修行　善无

388

$5\ 3\ -\ \underline{23}\ |\ \underline{1\ 3}\ \underline{27}\ \underline{61}\ \underline{56}\ |\ 1\ 0\ 3\ 3\ |\ 3\ \underline{2\ 20}\ \underline{32}\ 1\ |\ \underline{76}\ \underline{12}\ \underline{53}\ 2\ |\ \underline{1\ 3}\ \underline{27}\ \underline{61}\ \underline{56}$

偏， 　　　　作恶报应 　　在眼 前。

$1\ 0\ \underline{5\ 5}\ |\ \underline{17}\ 1\ \underline{67}\ \underline{56}\ |\ \underline{53}\ 5\ \underline{50}\ \underline{55}\ |\ 2\ 5\ \underline{23}\ 21\ |\ \underline{76}\ \underline{12}\ \underline{53}\ 2\ |\ 1\ 0\ \|$

奉劝世人休作 恶， 　　上有明白 　　不老 天。

文判武将，城隍登殿，站班伺候……（三通、火石榴）

## （5）火 石 榴

$2\ 1\ 2\ \|:\ 3.\ \underline{2}\ \underline{3^{\#}4}\ 3\ |\ 3\ 2\ 1\ 2\ |\ 5.\ \underline{6}\ 5\ 3\ |\ 3\ ^{\vee}5\ \underline{65}\ \underline{32}\ |\ \underline{1\ 2}\ \underline{7\ 6}\ \underline{5\ 6}\ 1\ |$

$1\ ^{\vee}\underline{5\ 1}\ \underline{6\ 5}\ \underline{3\ 2}\ |\ 1\ \underline{6\ 5}\ 1\ 2\ |\ 3\ 5\ \underline{3\ 2}\ \underline{7\ 5}\ |\ \underline{6}\ \underline{5\ 6}\ 1\ 2\ |\ 3\ 5\ \underline{3\ 2}\ \underline{7\ 5}\ |$

$\underline{6\ 7}\ \underline{6\ 5}\ \underline{3\ 5}\ \underline{6}\ |\ \underline{6}\ ^{\vee}2\ -\ 7\ |\ \underline{6\ 7}\ \underline{6\ 5}\ \underline{3\ 5}\ \underline{6}\ |\ \underline{6}\ ^{\vee}2\ 3\ 1\ 7\ :\|$

## （6）西 地 锦

$1 = {}^{\flat}\mathrm{A}\quad \frac{4}{4}$

$3\ ^{\#}4\ |\ 3\ -\ 0\ \underline{3\ 2}\ \underline{3\ 1}\ |\ \underline{6\ 2}\ \underline{3\ 2}\ 2\ |\ 3\ 0\ \underline{3\ 5}\ \underline{2\ 3^{\#}4}\ |\ 3\ \underline{2^{\#}4}\ \underline{3\ 2}\ \underline{1\ 6}\ 1\ |\ 2\ -\ \underline{6}\ \underline{6}\ |$

（城隍唱）英灵 　　　　　　（英灵） 显耀 灵

$\underline{3\ 2}\ 0\ \underline{3\ 2}\ 1\ |\ \underline{6\ 2}\ \underline{3\ 2}\ 2\ |\ 3\ ^{\vee}5\ \underline{5\ 2}\ \underline{3^{\#}4}\ |\ 3\ \underline{2^{\#}4}\ \underline{3\ 2}\ \underline{1\ 6}\ 1\ |\ 2\ \underline{5\ 3}\ \underline{2\ 5}\ \underline{3\ 2}\ |$

通， 　　　　至广 　　至大 　　（于）城

$3\ \underline{2\ 2}\ \underline{7\ 6}\ \underline{5\ 3}\ |\ \underline{6}\ ^{\vee}2\ \underline{5\ 2}\ \underline{3^{\#}4}\ |\ 3\ ^{\vee}\underline{2^{\#}4}\ \underline{3\ 2}\ \underline{1\ 6}\ 1\ |\ 2\ -\ ^{\vee}\underline{6}\ 3\ |\ 3\ 2\ 0\ \underline{3\ 2}\ \underline{3\ 1}\ |$

隍。 　　护国 　　庇民 　　施雨露，

$\underline{6\ 2}\ \underline{3\ 2}\ 2\ 2\ |\ \underline{3^{\#}4}\ \underline{3\ 2}\ ^{\vee}1\ 3\ |\ 2\ \underline{7\ 6}\ \underline{7\ 6}\ \underline{5\ 5}\ |\ 6\ -\ ^{\vee}2\ 5\ |\ \underline{3^{\#}4}\ \underline{3\ 2}\ ^{\vee}1\ 3\ |\ 2\ \underline{7\ 6}\ \underline{7\ 6}\ \underline{5\ 5}\ |$

　　　　　　邪魅闻声 　自悽 惶。邪魅闻声

$\underline{6}\ -\ \underline{2\ 6}\ 1\ |\ 2\ -\ ^{\vee}(\underline{2\ 5}\ \underline{3\ 2}\ |\ 0\ \underline{5\ 3}\ \underline{2\ 3}\ \underline{5\ 1}\ \underline{6}\ |\ \underline{2\ 3}\ \underline{2\ 1}\ 6\ \underline{6}\ |\ 3\ 5\ \underline{3\ 2}\ \underline{1\ 6}\ |\ 2\ -\ )\ \|$

自悽 　惶。

（接一、二通）

389

# （7）正　慢

1=♭A

（傅相唱）心绪　纷　　　纷　（又）茫　茫，

直来　　　参　谒　　城　　隍。

# （8）玉　美　人

1=♭A　4/4

# （9）驻　马　听

1=♭E　8/4

（傅相唱）微　躯　　　凡　身，

多蒙　尊神　重　相　敬。

七代　　修斋　（修）积　德，

为何　　今　　日，为何　　今日　坠落　幽

390

1 6 1 1 2. 6 2 3 1 6 1 2 | 1 6 7 6 6 5 3 3 3 2 3 3 3 2 3 2 1 6 1 1 2 1 1 5 6 1 6 6 5 3 |
冥？ 又蒙 神 君 相 （相）指

5 2 3 1 6 2. 3 3 2 1 6 1 2 | 1 6 7 6 6 5 3 5 3 2 1 6 1 2 2 3 3 2 6 1 2 2 6 2 1 3 2 6 |
示， 乞赐 文 引 便 （便） 通 （于）通

1 0 1 3 2 1 2 2 3 1 3 2 6 | 1 0 5 1 6 5 6 6 1 5 6 5 3 5 2 3 1 6 2. 3 2 3 1 6 1 2 |
行。（合句）伏望 相怜 悯， 伏望 相 怜 悯， 报恩

（前调）

1 6 7 6 6 5 3 5 3 2 2 1 2 1 2 6 2 3 1 6 1 2 5 3 5 6 5 5 3 1 2 (2 3 1 6 2.) 3 5 1 6 1 2 |
报 德，报恩报德 长记 （记）在 心。（城隍唱）钦 仰 高

3 3 2 3 1 6 2. 3 2 3 1 6 1 2 | 5 6 5 3 2 3 2 6 7 2 7 6 5 6 5 6 2 6 2 2 5 3 3 2 3 1 1 3 2 2 7 5 |
名， 结修 因 果 真 善 心。

6 3 2 3 1 6 2. 3 3 2 1 6 1 2 | 2 5 3 2 3 1 2 3 2 0 1 1 7 6 3 3 5 3 2 3 3 2 3 1 1 3 2 |
积德 当 行 （当行） 方 便，

2 2 2 7 6. 3 3 2 1 6 1 2 | 1 6 7 6 6 5 3 5 3 2 5 5 5 3 2 3 2 0 1 3 6 1 2 3 2 1 3 2 6 |
布满 乾 坤， 布满 乾坤 诸神 钦

1 6 1 1 2. 2 2 3 1 6 1 2 1 6 7 6 6 5 3 5 3 2 3 3 3 2 3 2 1 6 1 1 2 5 1 5 6 1 6 6 5 3 |
敬。 天堂 地 狱 都 （都）有

5 2 3 1 6 2. 3 3 2 1 6 1 2 | 1 6 7 6 6 5 3 5 3 2 1 6 1 2 2 3 3 2 6 1 2 2 6 2 1 3 2 6 |
定， 好为 善 事 入 （于）灭 （于）天

1 0 1 3 2 1 2 2 3 1 3 2 6 | 1 0 5 1 6 5 6 6 0 1 5 6 5 3 5 2 3 1 6 2. 3 2 3 1 6 1 2 |
庭。（傅相唱）伏望 相怜 悯，伏望 相 怜 悯， 报恩

1 6 7 6 6 5 3 5 3 2 2 1 2 1 2 6 2 3 1 6 1 2 5 3 5 6 5 5 3 1 2 (6 1 1 2 3 1 2 - 0 0) ‖
报 德（报恩报德） 长记 在 心。

入白："……为善之人登天庭……"并下。（用一、二通）

391

# 4. 过 破 钱 山
## （1）抛　盛

1=♭E 4/4

( 1 1 1 1 2 7 6 5 6 | 1 - ) 5 5 3 2 | 1 3 2 7 6 5 6 1 | 3 - 3 6 5 3 |

（傅相唱）身骑　　　白鹤　　飞　尘

5 3 - 2 3 | 1 3 2 7 6 1 5 6 | 1 - 1 3 | 2 3 3 0 3 2 1 | 7 6 1 2 5 3 2 |

来，　　　　　路引　朱幡　　上　玉

1 3 2 7 6 1 5 6 | 1 - ˅5 1 | 6 6 6 7 6 5 6 | 5 3 5 5 0 5 3 | 2 5 2 3 2 1 |

台。　　　迎到　天宫　无限　乐，　　帝心　感载

7 6 1 2 5 3 2 | 1. 6 5 6 5 6 | 1 ˅2 2 2 1 6 1 | 5. 7 6 5 6 | 6 - ‖

果　非　　凡。（帮腔）阿弥（阿弥）陀　佛，南无阿弥陀　佛。

## （2）甘　州　歌

1=♭A 8/4

廿 2 3 - 2 6 1 3 2 - ˅2 2 2 3 5 3 2 1 2 1 7 | 8/4 6 7 6 5 3 5 5 6 3 2 5 3 3 2 7 6 |

（傅相唱）来到　破钱　山，　　　　　思量

5 3 6 6 0 2 1 7 6 5 3 6 6 7 5 ♯4 | 3 ˅6 6 2 6 1 - 2. 7 6 2 7 6 | 5 3 5 5 6. ˅3 5 3 5 3 2 |

苦　痛　　　千万（千万）　般。　　魂魄茫

5 3 2 2 3. ˅2 5 3 3 2 2 7 6 | 5 3 6 6 0 2 1 7 6 5 3 6 6 7 5 ♯4 | 3 ˅6 6 2 6 1 - 2. 7 6 2 7 6 |

茫，　遥望　家　乡　　白云（白云）

5 3 5 5 6. ˅6 6 7 5 3 5 6 ˅| 1 6 3 5 2 1 7 6 2 2 2 7 6 5 3 5 | 6 ˅6 6 2 6 1 - 2. 7 6 2 7 6 |

栏。　生寄　死　归　　自古　（于）（自古）

392

5̲3̲5̲5̲ 6. ˇ3̲ 6̲7̲5̲3̲5̲6̲ | 1̲6̲3̲5̲ 2̲1̲7̲6̲2̲ ˇ5̲7̲5̲7̲ 6̲7̲5̲
有, 何必 长 吁,何必长吁

6̲ˇ 1̲6̲5̲1̲ 6̲1̲5̲6̲ 6̲ | 1̲5̲6̲5̲3̲ | 2̲5̲3̲2̲1̲3̲2̲ ˇ3 - 5 3̲2̲
共 短 （共短） 叹? （合句）看 人

3̲2̲1̲ - 1̲1̲2̲3̲5̲3̲2̲1̲2̲1̲7̲ | 6̲.3̲6̲6̲0̲6̲ 6̲1̲1̲ 2̲2̲7̲6̲
间, 不 如修斋 积德

3̲5̲6̲6̲0̲2̲1̲7̲ 6̲5̲3̲ 3̲ ˇ3̲ 5̲ | 6̲（1̲7̲ 6̲7̲6̲5̲3̲5̲ | 6 - 0 0 ）‖
可 （可） 见 稀 罕。

# 5.上望乡台
## 北驻云飞

1=♭E  4/4

卅2 #4̲ 3 - 6̲ 7̲6̲ 5̲3̲2̲#4̲3 - | 6̲.6̲1̲7̲6̲7̲ | 6̲ 5̲6̲5̲5̲3̲2̲ |
（傅相唱）遥 望 乡 井， 不 觉 汪

3̲#4̲3̲2̲1̲3̲2̲ ˇ | 3 - 5̲5̲3̲2̲ | 6̲1̲ 2̲7̲ 6̲ | 7̲.6̲5̲5̲6̲7̲6̲ | 3̲2̲3 - 5̲3̲ |
汪， 不 觉 （于)汪 汪 珠

2̲ ˇ5̲ 3̲3̲2̲1̲ | 3̲2̲1̲ 0̲2̲1̲7̲ | 6̲1̲6̲6̲1̲6̲1̲ ˇ | 3̲ 5̲5̲3̲3̲2̲1̲ | 3̲1̲ 2̲1̲7̲6̲ |
（珠） 泪 （珠泪) 盈。

6̲ˇ3̲ 5̲3̲2̲ ˇ | 6̲.1̲6̲5̲ | 5̲5̲ 5̲5̲ | 5̲6̲5̲3̲2̲3̲2̲6̲ | 2 ˇ5̲3̲2̲#4̲3 |
妻 子 两 分 （两分）

1̲6 - 2̲6̲ | 1̲3̲2̲7̲6̲2̲7̲6̲ | 5̲3̲6 - 1̲6̲ | 5̲1̲6̲5̲3̲#4̲3 | 3 ˇ3̲ 5̲ 3̲2̲ |
开， 妻 子

7̲2̲2̲0̲5̲3̲2̲ | 3̲5̲3̲2̲1̲3̲2̲ ˇ | 6̲.1̲5̲ 3̲2̲ | 5̲3̲2̲ ˇ5̲ 5̲ | 2̲0̲ 5̲2̲3̲#4̲ |
两 分 开， 隔 别 （隔别） 在 幽

$\overline{3 \cdot \underline{2} 1 3 \underline{3} \underline{2} 7 \underline{6}} | 2 \cdot \underline{1} \underline{2} \underline{6} 2 | 2 \underline{5} \underline{3} \underline{2} \underline{5} \underline{3} \underline{2} | \underline{6} \underline{1} 0 \underline{2} \underline{7} \underline{6} \underline{5} | \underline{5} \underline{6} 0 \underline{7} \underline{6} \underline{3} \underline{6} |$

冥,
(嗦)

$\overline{\underline{6} \underline{3} \underline{3} \underline{2}} | 6 \cdot \underline{1} \underline{6} \underline{5} | \underline{5} \underline{5} \underline{5} \underline{5} | \underline{5} \underline{6} \underline{5} \underline{3} \underline{2} \underline{3} \underline{2} \underline{6} | 2 \underline{5} \underline{3} \underline{2} \underline{\#4} \underline{3} | \underline{1} 6 - \underline{2} \underline{6} |$

须听 我 叮　　　　　(我 叮) 咛,

$\overline{\underline{1} \underline{3} \underline{2} \underline{7} \underline{6} \underline{2} \underline{7} \underline{6}} | \underline{5} \underline{3} 6 - \underline{1} \underline{6} | \underline{5} \underline{1} \underline{6} \underline{5} \underline{3} \underline{\#4} \underline{3} | 3 \underline{5} \underline{5} \underline{3} \underline{2} | \underline{6} 1 \underline{2} 0 \underline{5} \underline{3} \underline{2} |$

须听 我 叮

$\overline{\underline{3} \underline{5} \underline{3} \underline{2} \underline{1} \underline{3} \underline{2}} | 6 \cdot \underline{1} \underline{5} \underline{3} \underline{2} | 3 \underline{2} \underline{5} \underline{2} | 2 0 \underline{5} \underline{2} \underline{3} \underline{\#4} | \underline{3} \underline{2} \underline{1} \underline{3} \underline{2} \underline{7} \underline{6} | 2 \cdot \underline{1} \underline{6} \underline{1} \underline{2} \underline{3} \underline{2} |$

咛,　　斋　僧 布 施 无 失 前　　因。

$\overline{6 6 3 3} | 1 \cdot \underline{7} \underline{6} \underline{7} \underline{6} | 6 \underline{5} \underline{6} \underline{5} \underline{5} \underline{3} \underline{2} | 3 \underline{\#4} \underline{3} \underline{2} \underline{1} \underline{1} \underline{6} \underline{1} | 2 0 3 2 | 3 - \underline{3} \underline{5} \underline{3} \underline{2} |$

今旦 离　　(离)　　别,　　你 在 阳间

$\overline{1 5 \underline{3} \underline{3} \underline{2} \underline{1}} | \underline{3} \underline{1} 0 \underline{2} \underline{1} \underline{7} \underline{6} | 6 \underline{2} 6 6 | 3 \cdot \underline{2} \underline{3} \underline{\#4} \underline{3} | 3 \underline{6} \underline{5} \underline{3} \underline{2} | \underline{5} \underline{3} 2 - 3 5 |$

我 在 阴,　(合句)提 起 令　(令)　人

$\overline{2 0 \underline{5} \underline{2} \underline{3} \underline{\#4}} | \underline{3} \cdot \underline{2} \underline{1} \underline{3} \underline{2} \underline{7} \underline{6} | \underline{2} \cdot \underline{7} \underline{6} \underline{1} \underline{2} \underline{3} \underline{2} | 6 \underline{2} 6 6 | 3 \cdot \underline{2} \underline{3} \underline{\#4} \underline{3} | 3 \underline{6} \underline{5} \underline{3} \underline{2} |$

珠 泪 满　襟。　　提 起 令　(令)

$\overline{\underline{5} \underline{3} 2 - 3 5} | 2 0 \underline{5} \underline{2} \underline{3} \underline{\#4} | \underline{3} \cdot \underline{2} \underline{1} \underline{3} \underline{2} \underline{7} \underline{6} | 2 \cdot (\underline{1} \underline{6} \underline{1} \underline{1} \underline{2} \underline{3} \underline{1} | 2 - 0 0) \|$

人　珠 泪 满　襟。

# 6. 过奈何桥

## （1）北驻云飞

$1 = {}^{\flat}E \quad \frac{4}{4} \frac{2}{4}$

$(\underline{5} \underline{3} \underline{2} \underline{3} \underline{2} \underline{7} \underline{6} \underline{1} | 2) \underline{5} 3 3 | 3 \underline{5} \underline{3} \underline{2} \underline{5} \underline{3} \underline{3} | \underline{1} 6 - \underline{2} \underline{6} | \underline{1} \underline{3} \underline{2} \underline{7} \underline{6} \underline{2} \underline{7} \underline{6} |$

(傅相唱)忽 听　此　言,

$\overline{\underline{5} \underline{3} 6 - \underline{1} \underline{6}} | \underline{5} \underline{1} \underline{6} \underline{5} \underline{3} \underline{\#4} \underline{3} | 5 5 \underline{6} \underline{5} \underline{3} \underline{2} | 5 - 3 \underline{3} \underline{5} | 2 3 2 3 |$

沉 吟 间 好 堪 为 善,(不 汝)

千，　（合句）灾祸　临　（临）　头　（到此）

亦　难　　　　免。　　　　灾祸　临　（临）

头　到此　亦　难　　　　免。

## （2）月　儿　高

1=bE 8/4

（菜公、菜妈唱）行　歹　　　　枉　修　行，

心　好　强　食　菜。

（菜妈唱）莫　说　无　报

应，　　　　　死后　今　即

知。[1]　（合句）今　且　别　世　上，　　枭人

腰软　　流　目　　　淬。枭人腰软　　流　目

淬。

①　据"泉州传统戏曲丛书"第10卷第310页，此后漏了两句唱词："生前不行善，反悔在后来"。

# （3）金 刚 经

1=♭E  4/4

卅 3. 21 3 2 - ∨ | 1/4 5 | 5 | 3 5 | 1 | 1 3 | 2 3 | 2 7 |
（菜公、菜妈唱）阿 弥陀 佛，　　　急 急 修 来 急 急 修，

6 | 6 1 | 2 | 3 | 0 3 | 3 1 | 2 2 | 0 5 | 5 3 | 2 | 3 | 3 5 | 5 3 |
茫 茫苦海 易 浮 沉。 却 将 名 利 为 香

2 2 | 0 3 | 3 2 | 1 | 2 | 3 3 | 0 1 | 2 | 0 | 2 2 | 0 2 | 6 | 2 2 |
饵， 钓 住人 心 哪 时 休? 休 （啊） 煞， 休

0 2 | 6 | 2 2 | 　　　　　　　　　　X X | 5 | 2 | 2 | 3 |
（啊） 煞， 休。 （白：煞咯，顿脚还猞晓煞…… 阿牛听我念。）　 举 世 尽 从

3 5 | 5 3 | 2 3 | 2 7 | 6 6 | 6 1 | 2 | 3 | 3 | 1 | 2 | 0 |
梦 里 过， 何 人 肯 向 死 前 休?

5 2 | 0 5 | 3 #4 | 3 2 | 1 3 | 1 3 | 2 | 0 | 5 2 | 0 5 | 3 #4 | 3 2 |
如 其 不 休， 如 何 肯 修? 如 其 不 休，

1 3 | 1 3 | 2 | 0 | 3 | 2 | 1 | 1 | 0 3 | 3 1 | 3 | 0 | 1 |
如 何 肯 修? 劝 君 莫 问 许 巢 由， 巢

3 | 3 | 3 | 0 2 | 2 2 | 3 | 0 | 2 | 3 | 1 | 2 2 | 0 6 | 6 1 |
由 晓 得 修 身 法， 修 到 神 仙 云 外

2 | 2 | 6 6 | 6 1 | 2 | 0 | 2 1 | 1 6 | 2 | 0 | 6 6 | 6 1 | 2 |
游。 南阿 南无 阿 （阿）弥 陀 佛， 南阿 南无 阿

0 | 2 1 | 1 6 | 2 | 0 6 | 2 | 0 6 | 2 | 0 6 | 2 | 2 | 2 | 0 ‖
（阿）弥 陀 佛， 阿佛， 阿佛， 阿佛， 佛， 佛。

397

## （4）私 脚 经

1=♭E 1/4 2/4

廿 X X | 5 | 5 | 3 5 | 0 1 1 3 | 2 | 2 | 3 5 | 5 3 |
（肥和尚念）急　急　修　来　　急　急　修，　　猪　油　炒

2 1 6 1 | 2 | 0 1 | 3 2 | 2 3 | 3 3 | 2 2 | 1 2 | 1 |
菜　强　麻　油。　人　说　猪　脚　剔　剔　骨，我　这　脚　挖　弯，

0 | 6 2 | 6 | 6 2 | 0 | 2/4 6 6 | 6 1 | 2 | 0 | 2 1 | 1 6 | 2 | 0 |
　一　块　大　肥　瘤。　　南阿　南无　阿　（阿）弥　陀　佛。

6 6 | 6 1 | 2 | 0 | 2 1 | 1 6 | 2 | 0 6 | 2 | 0 6 | 2 | 0 6 | 2 | 2 | 2 ‖
南阿　南无　阿　（阿）弥　陀　佛，　阿　佛，　阿　佛，　阿　佛，佛，佛。

# 7.骑 鹤 升 天
## 地 锦 裆

1=♭A 2/4

（2 2 3 | 2 2 5 5 | 3 2 6 1 | 2 -）| 6. 6 | 3 ♯4 3 1 | 2（2 3 | 2 5 5 | 3 2 6 1 |
　　　　　　　　　　　　　　　　　（傅相唱）柱　　国

2 -）| 6 2 | 6 2 | 6 5 | 3. 1 | 2（2 3 | 2 5 5 | 3 2 6 1 | 2 -）| 6 2 |
（柱国）阎罗　自古　论，　　　　　　　　　　　　　柱　国

6 2 | 6 2 | 6 0 | 1 2 | 6 1 | 2 6 | 3 ♯4 3 1 | 2（2 3 | 2 5 5 | 3 2 6 1 |
阎罗　自古　论，　生　为　善　士　死　后　闻。

2 -）| 3 - | 5. 3 | 2（2 3 | 2 5 5 | 3 2 6 1 | 2 -）| 廿 1 2 6 2 1 1 6 |
逍　　遥　　　　　　　　　　　　　　　（逍遥）骑鹤升天去，

咚 呛 5 5 5 6 7 5 7 0 咚 呛 5 5 5 1 7 6 0 2 6 5. 3 2 - ‖
原　是　南　都　傅　氏　魂。　　原　是　南　都　傅　氏　魂。

398

## （四）做功德

# 1.请 和 尚

## （1）抛 盛

1=♭E 4/4

(1 1 1 1 2 7 6 5 6 | 1 - )5 5 3 2 | 1 3 2 7 6 5 6 1ⱽ | 3 - 3 6 5 3 |

（肥和尚唱）人生　　恰　似　　　一　孤

5 3 - 2 3 | 1 3 2 7 6 1 5 6 | 1 - ⱽ1 2 | 3 2 2 0 3 2 1 | 7 6 1 2 5 3 2 |

舟，　　　　　朝　朝　暮　暮　　　水　中

1 3 2 7 6 1 5 6 | 1 - ⱽ6 6 | 1 1 7 6 7 6 5 6 | 5 3 5 - 2 5 | 5 5 2 3 2 1 |

流。　　　　孤　舟　破　了　堪　修　补，　人　生　死　了

7 6 1 2 5 3 2 | 1. 6 5 6 5 6 | 1 ⱽ2 2 2 1 6 1 | 5. 7 6 5 6 | 6 - ‖

万　事　　休。阿　弥（阿弥）陀　佛，南　无　阿　弥　陀　　佛。

## （2）缕 缕 金

1=♭A 4/4

(2 2 5 5 3 2 6 1 | 2 - )2 3 | 5 3 2 1 6 2 | 2 5 3 5 2 #4 | 3 - ⱽ3 2 |

（益利唱）奉　安　人，　　　　　　奉

2 ⱽ3 5 3 2 | 2 6 2 - 3 | 2. 7 6 1 2 3 2 | 2 ⱽ2 3 2 | 2 0 3 2 | 3 3 2 - 0 |

安　人　有　钧　旨。　　　来　到　　波　利　寺，

6 1 1 0 3 2 1 | 2 6 7 6 5 6 | 6 ⱽ2 3 2 | 2 0 5 2 | 3 2 - 2 2 | 6 2 2 0 3 2 1 |

专　致　意。　　那　因　　阮　员　外，（不幸）早　过

2 6 7 6 5 6 | 6 ⱽ5 5 3 2 | 2 5 5 3 2 | 2 0 1 6 | 2. 1 6 1 2 3 2 | 2 ⱽ6 - 1 |

世。　（合句）拜　请　　长　老　　超　度　伊，　　愿　伊

2/4 2 2 6 | 0 3 1 | 2 ⱽ6 1 | 2 2 6 | 0 3 1 | 2 (5 5 | 3 2 6 1 | 2 - )‖

早　早　升　天　池。愿　伊　早　早　　升　天　池。

399

# （3）好 姐 姐

1=♭A 4/4 2/4

（2 2 2 3 2 7 6 1 | 2 -）3. 3 | 3 - 2 3 1 | 1 3 2 3 1 | 2ˇ5 5 3 2 |
（益利唱）长　　　老　　　　　　　　　　　　　　（长　老）

2 0 3 5 | 2 5 3 2 1 | 3 1 2 1 7 6̣ | 6̣ 0 3 2 | 2ˇ2 5. 3 | 2 3 - 2 |
听我 说因　依，　　　　自　恨我 命内 不

3 ♯4 3 2 1 6 2 | 2 5 3 5 2 ♯4 | 3 - ˇ3 2 | 2 5 3 2 1 | 3 1 2 1 5̣ 6̣ |
是。　　　　　　　今旦 不　幸，

6̣ ˇ6̣ 7 6 | 6̣ 0 5 5 | 3 ♯4 3 2 6 1 2 | 2 5 3 5 2 ♯4 | 3 - ˇ3 2 |
员外　　早 过 世。　　　　　　　　　（合句）就

2 5 5. 3 | 2 5 3 2 1 | 3 1 2 1 7 6̣ | 6̣ ˇ5 2 6 2 | 2 ˇ5 2 6 2 |
起 里，　就起　里　　　　　　即便　前去

2 1 - 6̣ | 1 ˇ2 - 1 | 2 - 2 6̣ | 6̣ 0 3 3 | 5 3 2 1 6 2 | 2 5 3 5 2 ♯4 |
超 度伊，乞 伊早 早　升天 池。

（前调）
3 0 3. 3 | 3 - 2 3 1 | 1 3 2 3 1 | 2 ˇ3 3 2 | 2 0 5 5 |
（肥和尚唱）听　你　　　　　　　　（听你）　　说出

2 5 3 2 1 | 3 1 2 1 7 6̣ | 6̣ 0 3 2 | 2 5 3 - | 2 5 - 3 | 3 5 3 2 1 6 2 |
就　理，　　　真　个是 焦人 心 悲。

2 5 3 5 2 ♯4 | 3 - 2 5 | 2 5 3 2 1 | 3 1 2 1 7 6̣ | 6̣ ˇ1 2 7 6̣ |
善有 善　报，　　　　　超度

6̣ 0 3 3 | 5 3 2 1 6 2 | 2 5 3 5 2 ♯4 | 3 - 0 0 | 2 5 5 3 |
升天 池。　　　　　　　　　（合句）就 起 里，

400

$\overset{\frown}{2}\ \overset{\frown}{5}\ \overset{\frown}{3}\ \underline{2\ 1}\ |\ \overset{\frown}{\underline{3\ 1}}\ \overset{\frown}{\underline{2\ 1}}\ \underline{7\ \dot{6}}\ |\ \overset{\frown}{\dot{6}}{}^{\vee}\overset{\frown}{5}\ \underline{2\ 6\ 2}\ |\ \overset{\frown}{2}{}^{\vee}\ \overset{\frown}{5}\ \underline{2\ 6\ 2}\ |\ 2\ {}^{\vee}1\ -\ \overset{\frown}{\dot{6}}\ |\ \frac{2}{4}\ 1\ {}^{\vee}\overset{\frown}{2\ 1}\ |$

就起　　里，　　　即便　前去　超度　伊, 乞伊

$\overset{\frown}{2}\ \overset{\frown}{2\ 6}\ |\ 0\ \underline{3\ 1}\ |\ 2\ {}^{\vee}\overset{\frown}{2\ 1}\ |\ \overset{\frown}{2}\ \overset{\frown}{2\ 6}\ |\ 0\ \underline{3\ 1}\ |\ 2\ (\underline{5\ 5}\ |\ \underline{3\ 2}\ \underline{6\ 1}\ |\ 2\ -\ )\ \|$

早早　　升天　池。乞伊　早早　　升天　池。

# 2. 出　笼
## （1）抛　盛

$1=\flat E\quad \frac{4}{4}$

$(\ \overset{\frown}{\underline{1\ 1\ 1}}\ \overset{\frown}{1\ \dot{2}\ \dot{7}}\ \overset{\frown}{6\ \dot{5}\ \dot{6}}\ |\ 1\ -\ )\ \overset{\frown}{5\ 5}\ \underline{3\ 2}\ |\ \overset{\frown}{\underline{1\ 3}}\ \overset{\frown}{2\ \dot{7}}\ \overset{\frown}{6\ \dot{5}\ \dot{6}}\ 1\ {}^{\vee}\ |\ 3\ -\ \underline{3\ 6}\ \underline{5\ 3}\ |$

（老和尚唱）人生　　恰似　　　采花

$\overset{\frown}{5}\ \overset{\frown}{3}\ -\ \underline{2\ 3}\ |\ \overset{\frown}{\underline{1\ 3}}\ \overset{\frown}{2\ \dot{7}}\ \overset{\frown}{6\ \dot{1}}\ \overset{\frown}{5\ \dot{6}}\ |\ 1\ -\ {}^{\vee}\underline{1\ 2}\ |\ 3\ \overset{\frown}{2\ 2}\ \underline{0\ 3}\ \underline{2\ 1}\ |\ \overset{\frown}{\dot{7}\ \dot{6}}\ \underline{1\ 2}\ \underline{5\ 3}\ 2\ |$

蜂，　　　　朝朝　暮暮　　忙又

$\overset{\frown}{\underline{1\ 3}}\ \overset{\frown}{2\ \dot{7}}\ \overset{\frown}{6\ \dot{1}}\ \overset{\frown}{5\ \dot{6}}\ |\ 1\ -\ {}^{\vee}\underline{1\ 1}\ |\ \overset{\frown}{\dot{6}}\ 1\ \overset{\frown}{6\ 7}\ \underline{6\ 5\ 6}\ |\ \overset{\frown}{\underline{5\ 3}}\ \overset{\frown}{5\ 5}\ \underline{0\ 2}\ 5\ |\ \overset{\frown}{5}\ \overset{\frown}{5}\ \underline{2\ 3}\ \underline{2\ 1}\ |$

忙。　　　劝君　休设　千般　计，　无常　一到

$\overset{\frown}{\dot{7}\ \dot{6}}\ \underline{1\ 2}\ \underline{5\ 3}\ 2\ |\ 1.\ \overset{\frown}{\dot{6}}\ \overset{\frown}{5\ 6}\ \overset{\frown}{5\ 6}\ |\ 1\ {}^{\vee}\overset{\frown}{2\ 2}\ \overset{\frown}{2\ 1}\ \underline{6\ 1}\ |\ \overset{\frown}{5}.\ \overset{\frown}{\dot{7}}\ \overset{\frown}{6\ 5}\ \dot{6}\ |\ \dot{6}\ -\ \|$

万　事　　空。阿　弥(阿弥)陀　佛，南无阿弥陀　佛。

## （2）昭　君　闷

$1=\flat E\quad \frac{4}{4}$

$1\ 3\ \|:\ 2.\ \underline{3}\ 1\ 3\ |\ \overset{\frown}{\underline{2\ 3}}\ \overset{\frown}{2\ \dot{7}}\ \overset{\frown}{6\ \dot{5}}\ \underline{6\ 1}\ |\ \overset{\frown}{2}\ 5\ \underline{3\ 2\ 1}\ |\ \overset{\frown}{\underline{2\ 3}}\ \overset{\frown}{2\ 1}\ \underline{3\ 2}\ |\ \overset{\frown}{6}\ \overset{\frown}{5}\ \underline{5\ 6}\ |$

$1.\ \overset{\frown}{\underline{3}}\ \overset{\frown}{\underline{2\ 1}}\ \overset{\frown}{\dot{7}\ \dot{6}}\ |\ \overset{\frown}{5\ 5}\ \overset{\frown}{6\ 5}\ -\ |\ \overset{\frown}{5}\ \overset{\frown}{6}\ 1\ |\ \overset{\frown}{5}\ \overset{\frown}{6}\ {}^{\vee}5\ \underline{3\ 2}\ |\ 1\ {}^{\vee}\overset{\frown}{2\ 2}\ 5\ \underline{3\ 2}\ |$

（三和尚上拈香）

$1\ {}^{\vee}\overset{\frown}{\dot{6}\ \dot{6}}\ 1\ 3\ |\ \overset{\frown}{\underline{2\ 3}}\ \overset{\frown}{2\ 1}\ \underline{6\ 2}\ \underline{7\ 6}\ |\ 5\ -\ \underline{5.\ 6}\ \underline{5\ 3}\ |\ \overset{\frown}{2.\ 3}\ \overset{\frown}{2\ \dot{7}}\ \underline{6\ 2}\ \underline{7\ 6}\ |\ 5\ -\ {}^{\vee}1\ 3\ :\|$

（三叩首请神）

401

## （3）慢　头

ᵮ2　5　- 3　2　6̣　1　- ᵛ1　1　6̣　1　2　5　- 3　2
(老和尚唱)香　花　　　请。(小和尚帮腔)香　花　奉

6̣　1　- ᵛ6̣　1　2　5　- 3　2　6̣　1　- ᵛ6̣　1　2　5　- 3　2
请。(老和尚唱)专　心　三　拜　　　请。(小和尚帮腔)专　心　三　拜

6̣　1　- 6̣　1　2　5　3. 2　6̣　1　- ᵛ ‖
请。(老和尚唱)请　看　天　花　乱　坠。

## （4）八　金　刚

1 = ♭E 𝄴

2 5 3 2 | 1 - ᵛ5 2 ♯4 | 3 ♯4 3 2 1 6̣ 1 2 | 3 - ᵛ5 3 2 | 1 - ᵛ2 5 3 2 |
(老和尚唱)南　　无　观世　音　大菩　萨，摩　诃　萨。(众僧唱)南

1 - ᵛ5 2 ♯4 | 3 ♯4 3 2 1 6̣ 1 2 | 3 - 5 3 2 | 1 - ᵛ2 5 3 2 | 1 - ᵛ5 2 |
无　观世　音　大菩　萨　摩　诃　萨。(老和尚唱)南　　无　弥勒

5 3 2 1 6̣ 1 2 | 3 - ᵛ5 3 2 | 1 - ᵛ2 5 3 2 | 1 - ᵛ5 2 | 5 3 2 1 6̣ 1 2 |
佛　大菩　萨　摩　诃　萨。(众僧唱)南　　无　弥勒　佛　大菩

3 - ᵛ5 3 2 | 1 - ᵛ2 5 3 2 | 1 - ᵛ5 2 | 5 3 2 1 6̣ 1 2 | 3 - ᵛ5 3 2 |
萨　摩　诃　萨。(老和尚唱)南　　无　普贤　佛　大菩　萨　摩　诃

1 - ᵛ2 5 3 2 | 1 - ᵛ5 2 | 5 3 2 1 6̣ 1 2 | 3 - ᵛ5 3 2 | 1 - ᵛ2 5 3 2 |
萨。(众僧唱)南　　无　普贤　佛　大菩　萨　摩　诃　萨。(老和尚唱)南

1 - ᵛ2 2 | 5 3 2 1 6̣ 1 2 | 3 - ᵛ5 3 2 | 1 - ᵛ2 5 3 2 | 1 - ᵛ2 2 |
无　文殊　佛　大菩　萨　摩　诃　萨。(众僧唱)南　　无　文殊

402

佛 大菩 萨 摩诃萨。(老和尚唱)南 无 金刚佛 大菩

萨 摩诃萨。(众僧唱)南 无 金刚佛 大菩萨 摩诃

萨。(老和尚唱)南 无 妙吉祥 大菩 萨 摩诃 萨。(众僧唱)南

无 妙吉祥 大菩 萨 摩诃 萨。(老和尚唱)南 无 徐盖

彰 大菩 萨 摩诃 萨。(众僧唱)南 无 徐盖彰 大菩

萨 摩诃 萨。(老和尚唱)南 无 地藏王 大菩萨 摩诃

萨。(众僧唱)南 无 地藏王 大菩 萨 摩诃

萨。 摩诃 萨。(内外齐唱)摩 诃 萨！

## （5）心 经

1=♭E 4/4

（三和尚诵经，老和尚为主）

阿弥陀佛, 摩诃般若波罗蜜多

心经。观自在菩萨,行深 般若波

403

5 | 1 | 2 | 2 | 2 | 3 | 5 | 5 | 3 | 3 | 1 | 3 |
罗　蜜　多　时，　照　见　五　蕴　皆　空，　度　一

1 | 3 | 3 | 0 | 5 3 | 3 | 5 | 5 | 1 | 2 | 2 | 3
切　苦　厄。　　舍　利　子，　色　不　异　空，　空　不

1 | 2 | 3 | 3 1 | 2 | 2 | 3 1 | 3 | 1 | 3 ∨ | 1 | 3 |
异　色。　色　即　是　空，　空　即　是　色。　受　想　行　识，

1 | 3 | 1 | 2 | 0 | 5 3 | 5 | 1 | 2 | 3 | 2 | 2 |
亦　复　如　是。　　舍　利　子，　是　诸　法　空　相。

3 | 2 | 3 | 3 ∨ | 3 | 1 | 3 | 2 | 3 | 2 | 3 | 3 |
不　生　不　灭，　不　垢　不　净，　不　增　不　减。

0 | 3 3 | 2 | 2 | 1 | 3 | 1 | 3 | 3 | 1 | 3 | 1 |
　是　故　空　中　无　色，　无　受　想　行　识，　无

3 | 3 | 1 | 3 | 2 | 1 | 1 | 3 | 2 | 2 | 1 | 3 |
眼　耳　鼻　舌　身　意，　无　色　声　香　味　触
　　　　　　(帛)

3 | 0 | 3 5 | 3 | 5 5 | 3 | 5 | 5 | 1 | 3 | 1 | 3 |
法，　　无　眼　界，　乃　至　无　意　识　界。　无　无　明，

1 3 | 1 | 3 | 2 | 5 3 | 3 | 5 | 5 | 1 3 | 1 | 3 | 2 |
亦　无　无　明　尽，　乃　至　无　老　死，　亦　无　老　死　尽。

1 3 | 1 | 3 | 2 | 0 | 3 3 | 3 | 3 | 5 ∨ | 3 1 | 3 | 3 |
无　苦　集　灭　道，　无　智　亦　无　得，　以　无　所　得

2 ∨ | 3 5 | 5 | 5 ∨ | 3 | 5 5 | 3 | 5 | 1 | 2 | 5 | 3 |
故。　菩　提　萨　埵　依　般　若　波　罗　蜜　多。　故　心

404

| 3 | 5 | 1 | 1 | 3 | 1 | 1 | 1 | 3 | 3 | 1 ˇ | 5 |
|---|---|---|---|---|---|---|---|---|---|---|---|

无　挂　碍，无　挂　碍，故　无　有　恐　怖。远

| 1 | 2 | 3 | 1 | 3 ˇ | 3 | 1 | 5 5 | 3 | 1 | 2 | 3 ˇ |
|---|---|---|---|---|---|---|---|---|---|---|---|

离　颠　倒　梦　想。究　竟　涅　槃　三　世　诸　佛。

| 3 | 5 5 | 3 | 5 | 1 | 2 | 1 | 3 | 2 | 3 | 2 | 3 |
|---|---|---|---|---|---|---|---|---|---|---|---|

依　般　若　波　罗　蜜　多，故　得　阿　耨　多　罗，

| 2 | 3 | 2 | 1 | 3 | 5 3 | 3 | 5 | 3 | 5 | 1 | 2 ˇ |
|---|---|---|---|---|---|---|---|---|---|---|---|

三　藐　三　菩　提。故　得　般　若　波　罗　蜜　多，

| 2 | 2 | 2 | 1 ˇ | 1 | 1 | 1 | 1 ˇ | 1 | 3 | 1 | 1 ˇ |
|---|---|---|---|---|---|---|---|---|---|---|---|

是　大　神　咒，是　大　明　咒，是　无　上　咒，

| 1 | 3 | 3 | 3 | 1 ˇ | 1 3 | 3 | 1 | 5 ˇ | 3 | 5 | 5 |
|---|---|---|---|---|---|---|---|---|---|---|---|

是　无　等　等　咒，能　除　一　切　苦，真　实　不

| 3 | 0 | 5 5 | 3 | 5 | 2 | 3 2 | 1 | 2 | 7. | 6. ˇ | 3 |
|---|---|---|---|---|---|---|---|---|---|---|---|

虚。　　故　说　般　若　波　罗　蜜　多　咒，　即

| 3 | 7. | 6. | 5 | 3 | 5 | 3 | 0 | 3 5 | 3 | 5 | 3 |
|---|---|---|---|---|---|---|---|---|---|---|---|

说　咒　曰，揭　谛　揭　谛，　　波　罗　僧　揭　谛，

| 0 | 6. | 7. | 7. 6. | 5 | Ⅵ 6. | 6. 6. 7. 7. | 2 | - | 7. 6. 3. | 5. | - ˇ ‖ |
|---|---|---|---|---|---|---|---|---|---|---|---|

菩　提　萨　摩　诃。南　无　阿　弥　陀　　佛。

## (6) 伴　将　台

1 = ♭E  4/4

（老和尚喊："请孝男转西方！"）

| 3. 5 6 2̇ | i. 6̣ 5 i 6̣ 5 | 3 - 3 6̣ 5 3 | 2 3 2 1 6̣ 5 | 1 2 3 1 6̣ 1 | 1 6̣ 5 1 2 |
|---|---|---|---|---|---|

| 3. 2̣ 3 - ‖: 5 2 2 3 | 5. 5̣ 3 3 5 | 3 5 3 2 1 3 2 7̣ | 6̣ 7̣ 6̣ 5. 6̣ |
|---|---|---|---|

405

1 - - - ✓ | 6. 5 4 - | 5 4 4 5 | 6 1̇ 6 5 1̇ 6 5 | 3 - 3 6 5 3 |

2 3 2 1 6̣ 5̣ | 1 2 3 1 6̣ 1 | 1 ✓ 6̣ 5̣ ✓ 1 2 | 3. 2 3 - | 5 2 2 3 |

5. 5̣ 3 3 5 | 3 5 3 2 1 3 2 7̣ | 6̣ 7̣ 6̣ 5̣ 6̣ | 1 - - - ✓ | 2 3 6̣. 1 |

2 5 0 5 3 2 | 1 - 1 7̣ 6̣ 1 | 2 3 2 7̣ 6̣ 5̣ 6̣ | 6̣ ✓ 6̣ 5̣ 4 5 | 6. 5 6 7 6 |

6̣ ✓ 6̣ - 1 | 2 3 2 1 3 2 7̣ | 6̣ - ✓ 1̇. 6̣ 5̣ 1̇. 7 6 5 | 3. 2 1 2 | 3. 2 3 - ‖

### （7）南 海 赞

1=♭E　4/4　2/4

1 1 2 | 3 - 3 ♯4 3 2 1 3 | 2 - - - | 2. 5 3 ♯4 3 2 | 1. 3 2 3 2 7̣ | 6̣ 7̣ 6̣ 7̣ 5̣ 7̣ 6̣
（老和尚唱）南　海　普　陀　山，　　　　一　　　　座

6̣ 0 5 - | 6̣ - 7̣ 6̣ | 6̣ 0 5 6̣ | 7̣. 2̇ 7̣ 2̇ 7̣ 6̣ | 5̣. 5̣ 3 5̣ 7̣ | 6̣ - - - |
（座）巍　（巍）　　巍　百　　宝　（百宝）孤

5̣. 7̣ 6̣ 7̣ 6̣ 5̣ | 3 ♯4 3 2 4 3 | 3 0 5 5 | 6̣. 1 7̣ 6̣ | 5̣ - 3 5 |
峰。　　　　　　　　　（案来）足　踏　莲　花

6̣ 7̣ 6̣ 5̣ 3 ♯4 3 3 | 2 3 2 1 3 2 | 2 0 1 2 | 5 5 3 - | 3. 3 2 3 2 1 |
碧　波　　中。　　　（案来）碧　波　中，

3 2 - 3 | 5. 5̣ 3 ♯4 3 2 | 1. 3 2 3 2 7̣ | 6̣ 7̣ 6̣ 7̣ 5̣ 7̣ 6̣ | 6̣ 0 5 5 |
水　晶　　宫，　　　　　　　　　　　（案来）

6̣. 1 7̣ 6̣ | 5̣ - 3 5 | 6̣ 7̣ 6̣ 5̣ 3 ♯4 3 3 | 2 3 2 1 3 2 | 2 0 3 5 |
水　晶　宫　内　端　严　　坐，　　　（案来）

406

6 0 3 5 | 6· 1 7 6 | 5· 5 3 5 | 6 7 6 5 3 #4 3 3 | 2 3 2 1 3 2 |

（案来）观　音　　大　圣　　大　慈　　悲，

2 0 1 2 | 5 5 3 － | 3· 3 2 3 2 1 | 3 2 － 3 | 5 － 0 5 3 2 |

（案来）观　世　音，　　　　　度（度）　众

²⁄₄ 1 ᵛ3 2 | 5 3 2 | 1 2 1 | 2 － | 3 #4 3 2 | 1 2 1 ᵛ | 3 3 2 1 | 3 ᵛ3 2 |

生。南无　水　月　轮　菩　萨　摩　诃　萨。南无

5 3 2 | 1 2 1 ᵛ | 2 － | 3 #4 3 2 | 1 2 1 | 3 3 2 1 | 3 ᵛ3 2 | 5 3 2 |

水　月　轮　菩　萨　摩　诃　萨。南无　海　会

5 3 2 | 1 2 1 | 2 － ᵛ | 3 #4 3 2 | 1 2 1 ᵛ | サ5 － 3 2 6 1 － 0 ‖

水　月　轮　菩　萨　摩　摩　诃　萨。

## （8）一　条　青

1＝♭E ⁴⁄₄

（转完西方，各归原位奏乐）

3 #4 3 2 | 1· 7 6 5 6 | 1 － 3 #4 3 2 | 1 6 1 2 | 2 ᵛ5 － 6 | 5 － 3 2 |

3 － 3 5 | 3 5 2 3 | 5 － 6 7 6 | 5 － 3 5 | 2 3 1 2 |

2 ᵛ3 － 5 | 2 5 3 2 | 1 － 6 7 6 | 5 － ᵛ6 7 6 | 5 － ᵛ3 5 |

2 3 2 1 | 6 － 6· 1 | 2 5 3 2 | 1· 6 1 2 | 2 ᵛ3 － 5 |

2 3 2 1 | 6 － 1· 6 | 5· 3 5 6 | 1 ᵛ2 1 6 | 5 － ᵛ1 2 |

1· 7 6 5 | 6 － ᵛ2· 1 | 6 1 5 6 | 1 － ᵛ5 3 | 5 － 3 #4 3 2 | 1 － ‖

## （9）拜 千 佛

1=♭E  2/4

卅 **3.2 1** | **3 2** - ∨ **3.3 3 2** | 2/4 **1** - ∨ | **6.1 2 3** | **1** - ∨ |
（老和尚唱）阿 弥 陀　佛，　　　南 无 普 光　佛，　　　南 无 弥 勒　佛，

**3.3 3 2** | **1** - ∨ | **6.1 2 3** | **1** - ∨ | **3.3 3 2** | **1** - ∨ | **6.1 2 3** |
南 无 精 进　佛，　　南 无 宝 火　佛，　　南 无 宝 月　佛，　　南 无 无 垢

**1** - ∨ | **5.5 5 3** | **1** - ∨ | **6.1 2 3** | **1** - ∨ | **5.5 5 3** | **1** - ∨ |
佛，　　南 无 勇 施　佛，　　南 无 清 净　佛，　　南 无 水 天　佛，

**6.1 2 3** | **1** - ∨ | **5.5 5 3** | **1** - ∨ | **6.1 2 3** | **1** - ∨ | **5.5 2 3** |
南 无 坚 德　佛，　　南 无 无 忧　佛，　　南 无 德 念　佛，　　南 无 善 游

**1** - ∨ | **6.1 2 3** | **1** - ∨ | **5.5 2 3** | **1** - ∨ | **6.1 2 3** | **1** - ∨ | **5.5 3 3** |
佛，　　南 无 功 德　佛，　　南 无 自 在　佛，　　南 无 善 游　佛，　　南 无 战

**5 3 1** | **6.1 3 2** | **1 2.** | 卅 **3 3 5** - **3 2** **6.1** - ∨ ‖
胜 佛，　南 无 法 界 藏 身　　　　阿 弥 陀　　　佛。

## （10）手 疏（一）

1=♭A

散板

**6 6 3 2 0 1 1 2 0 1 6 6 0 2 2 2 1 1 6 1** - ∨ **1**
（老和尚唱）大 唐 国　　襄①州 府　　追 阳 县　　王 舍 城 居 住，（小和尚帮腔）居

**1 6 1.** ∨ > > **3 3 2** - **1 1 1 5 1 0 5 1 5 5 1 1 6 6 5 5 5 1** ∨
住，（老和尚唱）报 恩　　孝 男 傅 罗 卜　　暨 孝 眷 人 等，仰 千 金 相 上 如 来，

**6 5 3 3 3 5** - ∨ **6 3 2** - **5 6 1 5 0 5 1 1 1 0 6**
所 申 意 者（下），　　言 念　　慈 父 傅 相，　为 人 积 德，　斋

409

6 1 5̣ 0 5̣ 6̣ 6̣ 6̣ 1 0 5̣ 7̣ 5̣ 6̣ 0 2 3 2̂1̂6̣ 1 - ᵛ2̂1̂6̣

僧布施，　善修因果，　布满乾坤，　功德浩大。（小和尚帮腔）浩大。

1 - ᵛ3̂3. 2̂2̣ 6̣ 1 1 1 1 1 1 1 1 1 5̣5̣. ᵛ1. 5̣5̣ 1 6̣ 6̣ - ᵛ

（老和尚唱）不幸　于某年某月某日某时辞世，恐坠地狱之中，

3. 6̣5̣ 6̣ 5̣ 3 6̣ 3̂5̂ - ᵛ5̂ 6̂ 3̂5̂ - ᵛ3. 1̣5̣ 1 1 1 1 0

轮回幽冥之　苦。（小和尚帮腔）之苦。　（老和尚唱）今择良时吉日，

5̣7̣ 5̣ 6̣ - 5̂5̂ 6̂ 1 0 6̂.1̂6̣1̣ 5̣ 1 0 6̣ 5̂1̂5̂ 1ᵛ 1 5̣ 5̣ 5̣ -

召请员僧　直入沙门，　参谒三宝、如来、　诸菩萨殿前，启赞读诵，

5̣ 3̂3̂ 6̂5̂3̂6̣ 3̂5̂ - ᵛ5̂ 6̂ 3̂5̂ - ᵛ3 3 2 - 5̣ 1 - ᵛ1̣ 6̣ 5̣

超度拔亡经（阿）文。（小和尚帮腔）经文。　（老和尚唱）礼拜　如来，　燃灯造

6̣ 0 1 5̣ 1 1 0 5̣.1̂6̣1̣ 6̣ 0 1 1 5̣ 5̣ - 6̣ 5̂5̂ 5̣ 1 6̣ 1

幡，礼忏破狱，　放诸众生，　引魂还库，方离地狱之苦。

0 6̣ 6̣ 5̣ 5̂3̂ 5̂ - ᵛ5̣ 5̣ 3̂5̂ - ᵛ2̂2̂ 3̂3̂ 5̂ - 3 2 6̣ 1 - ᵛ‖

降祸消灾，（小和尚帮腔）消灾，　　奉献化财化　　　疏。

───────

① 襄——湘。

## （11）抛　盛（一）

1=♭E　4/4

(1̂1̂1̂1̂2̂7̣6̣5̂6̂ | 1 - )5̂5̂3̂2 | 1̂3̂2̂7̣6̣5̂6̂1 ᵛ | 3 - 3̂6̂5̂3 | 5 3 0 3̂2̂3

（老和尚唱）日出　山头　　渐渐　高，

1̂3̂2̂7̣6̣5̂6̂ | 1 - ᵛ2 1 | 1 2̂2̂0̂3̂2̂1 | 7̣6̣ 1̂2̂5̂3̂2 | 1(3̂2̂7̣6̣5̂6̂ | 1 - 0 0)

堪叹人生　有　几　何。

(1̂1̂1̂1̂2̂7̣6̣5̂6̂ | 1 - )6̂6̂ | 1 1 6̂7̂6̂5̂6̂ | 5̂3̂5̂ 5̣. 2̂2̂ | 5̂5̂ 2̂3̂2̂1̂

（钟锣助舞）堆金　积玉终　何　益，　　　不如早早

410

念 弥　　陀。

（伴唱）观 音 菩　萨，　　　 观 音 大 菩 萨（菩萨），

南 无观世　音，阿弥 陀佛　弥　陀　佛。

## （12）抛 盛（二）

1=♭E 4/4

（肥和尚唱）无情 无 义 倚栏 杆，

碧水 波深 百 千 般。

（钟锣）　　 独占 一方 花世 界， 无忧

生死 不 可 观。阿弥（阿弥）陀 佛，南无阿弥陀 佛。

## （13）火 石 榴

1=♭E 4/4

## （14）抛 盛（三）

1=♭E 4/4

(1 1 1 1 1 2 7 6 5 6 | 1 - ) 5 5 3 2 | 1 3 2 7 6 5 6 1ˇ | 3 - 3 6 5 3 | 5 3 - 2 3 |

(小和尚唱)心 似　　浮 云　　　　任 往　　还,

1 3 2 7 6 1 5 6 | 1 - ˇ 3 3 | 3 2 2 0 3 2 1 | 7 6 1 2 5 3 2 | 1 (3 2 7 6 1 5 6 |

功 名　富 贵　　　眼　　前　　花。

1 - 0 0 | 1 1 1 1 1 2 7 6 5 6 | 1 - ) 5 6 | 1 5 6 7 6 5 6 | 5 3 5 5 0 5 3 |

人 生　恰 似 风 外　　鸟,　　　早 知

5 5 2 3 2 1 | 7 6 1 2 5 3 2 | 1 . 6 5 6 5 6 | 1ˇ 2 2 2 1 6 1 | 5 . 7 6 5 6 | 6 - ‖

不 若　　井 底　　蛙。阿 弥 (阿 弥) 陀　佛,南 无 阿 弥 陀　　佛。

（老和尚喊："朝灵！"钟锣后奏一段谱，用【粉红莲】，有时也用指谱。）

## （15）粉 红 莲

1=♭E 2/4

1 2 | 5 6 | 1 2 | 1 - ˇ | 6 1 6 | 5 6 | 2 1 | 2 - ˇ | 1 6 1 | 3 1 | 2 5 |

3 2 3 | 1 2 | 5 6 | 5 1 2 | 1 - ˇ | 2 5 | 3 2 1 | 6 2 | 1 6 | 5 1 | 6 5 3 |

3 5 6 | 5 - ‖: 5 . 6 | 5 4 | 5 . 6 | 5 3 | 2 3 2 1 | 6 5 6 1 | 2 3 2 1 | 2 0 :‖ 1 6 1 |

3 1 | 2 5 | 3 2 | 1 2 | 5 6 | 5 1 2 | 1 - | 2 5 | 3 2 1 | 6 2 | 1 6 |

5 1 | 6 5 3 | 3 5 6 | 5 0 | 3 3 | 1 2 | 3 1 | 2 3 2 1 | 2 0 | 3 3 1 2 |

3 1 2 ˇ | 3 5 5 1 | 2 0 | 1 3 2 1 | 6 0 | 1 6 1 | 2 5 | 3 2 | 1 2 | 5 6 |

5 1 2 | 1 0 | 2 5 | 3 2 1 | 6 2 | 1 6 1 | 5 1 | 6 5 3 | 3 5 6 | 5 - :‖

412

## （16）手 疏（二）

1=♭A 散板
（用默念式）（老和尚念）

```
6 6 3 2 0 1 1 2 0 1 6 6 0 2 2 2 1 1 6 1 - 3 3 2 - 1 1 1 5 1 0
大唐国 襄州府 追阳县 王舍城居住, 报 恩 孝男傅罗卜,

5 1 5 1 1 1 6 6 5 5 5 1 0 6 5 3 3 3 5 6 3 2 - 5 6 1 5 0 5
暨孝眷人等,仰千金相上如来, 所申意者(下), 言念 慈父傅相, 为

1 1 1 0 5 6 1 5 0 5 6 6 1 0 5 7 5 6 0 2 3 2 1 6 1 - 3 3.2 2 6 1 1
人积德, 斋僧布施, 善修因果, 布满乾坤, 功德浩大。 不幸 于某年某

1 1 1 1 1 5 5. 1. 5 5 1 6 6 - 3. 6 5 6 5 3 6 3 5 - 3. 1 5 1 1 1 0
月某日某时辞世,恐 坠地狱之中, 轮 回幽冥之 苦。 今 择良时吉日,

5 7 5 6 - 5 5 6 1 0 6. 1 6 1 5 1 0 6 5 1 5 1 1 5 5 - 5 3 3 6 5 3
召请员僧, 直入沙门, 参 谒三宝、如来、诸 菩萨殿前,启赞读诵, 超度拔亡经(阿)

6 3 5 - 3 3.2 - 5 1 0 1 6 5 6 0 1 5 1 1 0 5. 6 1 6 0 1
文。 礼拜 如来, 燃灯造幡, 礼忏破狱, 放诸众生, 引

1 5 5 - 6 5 5 1 6 1 0 6 6 5 5 3 5 - 2 2 3 3 5 - 3 2 6 1 -
魂还库, 方离地狱之苦。 降祸消灾, 奉献化财化 疏。
```

# 3.见 灵

## （1）生 地 狱（一）

1=♭A 8/4 4/4

```
(6 1 | 3 3 2 3 1 6 2) 1 2 5 3 2 1 7 6 5 | 5 3 3 2 3 2 1 6 1 2 2 3 2 1 6 6 5 6
(老和尚唱)(于)劝 世 人, 好修

6 5 6 5 6 5 4 2 4 5 5 6 5 5 3 3 | 2 3 2 1 6 1 1 2 5 5 5 5. 1 6 5 3 2
收。 惟使今日

1 3 3 2 3 2 1 6 1 2 5 3 3 2 1 7 6 4/4 5 (6 1 1 2 3 1 | 2 - 0 6 1 |
心 无 忧,(钟锣)
```

413

$\frac{8}{4}$ 3 3 2 3 1 6̣ 2.) 5. 6̂ 5 - 3 2 | 1ᵛ 3 3 2 2 7̣ 6̣ 5. i 6 7 5 6 |

千　　般　　苦　难　甘　授

6ᵛ 5 6 5 6 5 4 2 4 5 5 6 5 5 3 3 | 2 3 2 1 6̣ 1 1 2ᵛ 5 5 3 5. i 6 5 3 2 |

受。　　　　　　　　誓　入　灵　山

1ᵛ 3 3 2 3 2 1 6̣ 1 2 5 3 3 2 1 7̣ 6̣ | 5 6 5 5 0 1 1 5̣ 1 7̣ 6 1 6̣ |

诉　　因　　由，　教　人　无　语

5ᵛ 3 3 2 3 2 1 6̣ 1 2 5 3 3 2 1 7̣ 6̣ | 5 6 5 5 0 5 5 2 5. i 6 5 3 2 |

泪　　双　　流。　教　人　无　语

1ᵛ 3 3 2 3 2 1 6̣ 1 2 5 3 3 2 1 7̣ 6̣ | $\frac{4}{4}$ 5 0 5 5 5 | 5 i 6 5 5 6 |

泪　　双　　流。　唠　哩　唠　哩　　唠　哩

5 6 5 4 0 2 4 | 6 5 3 3 5 2 | 3 - ᵛ 3 3 5 3 | 5 3 2 1 2 3 |

哇，　　唠　唠　哩　哇　哇　啊　哩　唠　哇，　哇　啊　哩　哇　唠　　唠　哇　哩

2 7̣ 6̣ ᵛ 3 3 5 3 | 5 3 2 1 2 3 | 2 (2 2 7̣ 2 2 5̣ | 6̣ - 0 0) ‖

哇，　　哇　啊　哩　哇　唠　　唠　哇　哩　哇。

## （2）生　地　狱（二）

1=♭A　$\frac{8}{4}$ $\frac{4}{4}$

(6̣ 1 | 3 3 2 3 1 6̣ 2) 1 2 5 3 2 1 7̣ 6 5 | 5ᵛ 3 3 2 3 2 1 6̣ 1 2 2 3 2ᵛ i 6 6 5 6 |

(肥和尚唱)(于)真　　可　惜，　　实　堪

6ᵛ 5 6 5 6 5 4 2 4 5 5 6 5 5 3 3 | 2 3 2 1 6̣ 1 1 2ᵛ 5 5 3 5. i 6 5 3 2 |

羡。　　　　　　　　堪　羡　斋　公

1ᵛ 3 3 2 3 2 1 6̣ 1 2 5 3 3 2 1 7̣ 6 | $\frac{4}{4}$ 5 (6̣ 1 1 2 3 1 | 2 - 0 6̣ 1 |

真　　大　　贤。(钟锣)

$\frac{8}{4}$ 3 3 2 3 1 6̣ 2.) 5. 6̂ 5 - 3 2 | 1ᵛ 3 3 2 2 7̣ 6̣ 5. i 6 7 5 6 |

寸　心　　犹　如　铁　石

414

6 5 6 5 6 5 4 2 4 5 5 6 5 5 3 3 | 2 3 2 1 6 1 1 2 2 5 5 5. i 6 5 3 2 |
坚。　　　　　　　　　　　　　　　不幸夭折

1 3 3 2 3 2 1 6 1 2 5 3 3 2 1 7 6 | 5 6 5 5 0 1 1 6 1 7 6 1 6 |
上　　西　　　天，　教人双眼

5 3 3 2 3 2 1 6 1 2 5 3 3 2 1 7 6 | 5 6 5 5 0 5 5 2 5. i 6 5 3 2 |
泪　潸　　　然。　教人双眼

1 3 3 2 3 2 1 6 1 2 5 3 3 2 1 7 6 | 5 0 5 5 5 | 5 i 6 5 5 6 |
泪　潸　　　然。唠哩唠哩　唠哩
　　　　　　　　　　　（加钟锣）

5 6 5 4 0 2 4 | 6 5 3 3 5 2 | 3 - 3 3 5 3 | 5 3 2 1 2 3 |
哇，　　唠唠哩哇哇啊哩唠哇，　哇啊哩哇唠　唠哇哩

2 7 6 3 3 5 3 | 5 3 2 1 2 3 | 2 (2 2 7 2 2 5 | 6 - 0 0) ‖
哇，　哇啊哩哇唠　唠哇哩　哇。

## （3）生　地　狱（三）

1=♭A 8/4 4/4

(6 1 | 3 3 2 3 1 6 2) 1 2 5 3 2 1 7 6 5 | 5 3 3 2 3 2 1 6 1 2 2 3 2 i 6 6 5 6 |
（小和尚唱）（于）叹　人　生，　　休私

6 5 6 5 6 5 4 2 4 5 5 6 5 5 3 3 | 2 3 2 1 6 1 1 2 2 5 5 5. i 6 5 3 2 |
想。　　　　　　　　　　　　道德堪称

1 3 3 2 3 2 1 6 1 2 5 3 3 2 1 7 6 | 4/4 5 (6 1 1 2 3 1 | 2 - 0 6 1 |
最　　为　　　上，（钟锣）

8/4 3 3 2 3 1 6 2.) 5. 6 5 - 3 2 | 1 3 3 2 2 7 6 5. i 6 7 5 6 |
进献　杯　茗　表衷

6 5 6 5 6 5 4 2 4 5 5 6 5 5 3 3 | 2 3 2 1 6 1 1 2 2 5 5 5. i 6 5 3 2 |
肠。　　　　　　　　　　　　早会清净

$1 \underset{}{\overset{\vee}{}} 3\underline{3} \ \underline{2\underline{3}2\underline{1}} \ \underline{6\cdot1} \ | \ \underline{2\underline{5}} \ \underline{3\underline{3}2\underline{1}} \ \underline{7\dot{6}} \ | \ \underline{5\underline{6}} 5\underline{5} \ \underline{0\underline{1}} \ \underline{1\underline{1}} 5 \ | \ \underline{6\underline{1}6} \ |$

大　　海　　　　　　众，　教　人　痛　心

$5\cdot \overset{\vee}{} 3\underline{3} \ \underline{2\underline{3}2\underline{1}} \ \underline{6\cdot1} \ | \ \underline{2\underline{5}} \ \underline{3\underline{3}2\underline{1}} \ \underline{7\dot{6}} \ | \ \underline{5\underline{6}} 5\underline{5} \ \underline{0\underline{5}} \ \underline{5\underline{5}} 5 \ | \ 5\cdot\underline{\dot{1}} \ \underline{6532} \ |$

泪　　汪　（汪）　　　洋。　教　人　痛　心

$1\overset{\vee}{} 3\underline{3} \ \underline{2\underline{3}2\underline{1}} \ \underline{6\cdot1} \ | \ \underline{2\underline{5}} \ \underline{3\underline{3}2\underline{1}} \ \underline{7\dot{6}} \ | \ 5 \ - \ \overset{\vee}{}5 \ \underline{5\underline{5}} \ | \ 5\underline{\dot{1}} \ \underline{6\underline{5}56} \ |$

泪　　汪　（汪）　　　洋。唠哩唠哩　　　唠哩

$\underline{5\underline{6}} 5\underline{4} \ \underline{0\underline{2}} 4 \ | \ 6 \ 5 \ \underline{3\underline{3}} \underline{5\underline{2}} \ | \ 3 \ - \ \overset{\vee}{}3 \ \underline{3\underline{5}3} \ | \ 5 \ \underline{3\underline{2}} \underline{1\underline{2}} 3 \ |$

哇，　　唠唠哩哇哇啊哩唠　哇，　哇啊哩哇唠　　唠哇哩

$\underline{2\underline{7}\dot{6}} \ \overset{\vee}{}3 \ \underline{3\underline{5}3} \ | \ 5 \ \underline{3\underline{2}} \underline{1\underline{2}} 3 \ | \ 2 \ (\underline{2\underline{2}} \underline{7\underline{2}} 25 \ | \ 6 \ - \ 0 \ 0) \ \|$

哇，　　哇啊哩哇唠　　唠哇哩哇。

## 4. 问　丧

### （1）北上小楼

$1 = {}^{\flat}E$ $\frac{4}{4}$

$6 \ 5 \ \| {:} 6\cdot \ \underline{7\underline{5}{}^{\sharp}\underline{4}35} \ | \ 2 \ - \ 2 \ \dot{6} \ | \ 7\cdot \ \underline{27} \underline{27} 6 \ | \ 5 \ - \ 6 \ \underline{7\dot{6}} \ | \ 2\cdot \ \underline{32} 2 3 \ | \ 2 \ 0 \ 3 \ \underline{27} \ |$

$\dot{6} \ \underline{27} \dot{6} \ | \ 5\cdot \ \underline{6\underline{5}} 5 6 \ | \ 5 \ 0 \ 3 \ 2 \ | \ 3 \ {}^{\sharp}\underline{4} \ \underline{33} \underline{4} \ | \ 3 \ - \ 6\cdot \ 7 \ | \ 5\cdot \ \underline{76} \underline{76} {}^{\sharp}\underline{4} \ |$

$3 \ \dot{6} \ 5 \ 3 \ | \ \underline{23} \underline{21} 3 \ 3 \ | \ 3 \ \dot{6} \ 5 \ 3 \ | \ \underline{2\dot{6}} 2 \ - \ 35 \ | \ \underline{2\dot{6}} 2 \ - \ 32 \ | \ 1\cdot \ \underline{27} \dot{6} \ |$

$2 \ 0 \ 2 \ \underline{32} \ | \ 5 \ 6 \ {}^{\sharp}\underline{4} \ 3 \ | \ 2 \ 5 \ \underline{32} 1 \ | \ 2 \ 3 \ \underline{22} 3 \ | \ 2 \ - \ 6 \ 5 \ | \ 6 \ 7 \ \underline{66} 7 \ |$

$6 \ - \ \underline{56} 6 \ | \ \dot{2} \ - \ \dot{2} \ \underline{3\dot{2}} \ | \ \dot{1}\cdot \ \underline{\dot{2}7} 6 5 \ | \ 6 \ 7 \ \underline{66} 7 \ | \ 6 \ - \ 3 \ \underline{2\dot{6}} \ | \ 2 \ 0 \ 3 \ \underline{52} \dot{6} \ |$

$2 \ 0 \ \underline{33} 5 \ | \ 2 \ 5 \ 3 \ 2 \ | \ 6 \ \dot{2} \ \underline{76} 5 \ | \ 6 \ 2\cdot \ \underline{76} 5 \ | \ 3 \ \dot{6} \ 5 \ 3 \ |$

$2 \ 0 \ 2 \ 2 \ | \ 5 \ - \ 3 \ {}^{\sharp}\underline{4} \underline{32} \ | \ 1 \ - \ 2\cdot \ 7 \ | \ 6 \ 2 \ \underline{76} 5 \ | \ 6 \ 7 \ \underline{66} 7 \ | \ 6 \ 0 \ {:}\|$

416

# （2）金 奴 哭

1=♭E 2/4

（用二弦单独伴奏）

（5̲3̲ | 2̲7̲ 6̲1̲ | 2 -）| 1̲2̲ 3̲3̲ | 2̲1̲ 1̌ | 2̲3̲ 2̲3̲ | 2̲3̲ 2̲3̲ | 2̲1̲ 1̲6̌ | 2̲3̲ 2̲3̲ |

（金奴唱）我苦呀， 员外呀， 你那一时 茫茫渺渺 做你去呀，放煞金奴

2̲1̲ 1̲6̲ | 0 0̂ | 0（5̲3̲ | 2̲7̲ 6̲1̲ | 2 -）| 1̲2̲ 3̲3̲ | 2̲1̲ 1̌ | 2̲3̲ 2̲3̲ |

要 怎 样？ （哭切） 我 苦呀， 员外呀， 你那一时

2̲3̲ 2̲1̲ | 1̲ 0 | 1̲2̲ 3̲2̲1̲ | 1̲ 0 | 0̂ 0̂ | 0（5̲3̲ | 2̲7̲ 6̲1̲ | 2 -）|

天乌共地 暗， 觞晓得了了 略。 （哭切）

1̲2̲ 3̲3̲ | 2̲1̲ 1̌ | 2̲3̲ 2̲3̲ | 2̲3̲3̲ 2̲3̲ | 2̲1̲ 1̌ | 0 0 | 0 0 | 0 0 | 0 0 |

我苦呀， 我苦呀，你着保庇 金奴着红帅、红仕呀。（内众白）你是去例博十二支仔①还不是？

0 0 | 0 0 | 0 0 | 0 0 | 0 0 | 0 0 | 0 0 | 0 0 | 0 0 | 0 0 |

（金奴白）是乜②博十二支仔？ （内众白）无那③着红帅、红仕呀。

0 0 | 0 0 | 0 0 | 0 0̂ | 0（5̲3̲ | 2̲1̲ 6̲1̲ | 2 -）| 1̲2̲ 3̲3̲ | 2̲1̲ 1̌ | 0 0 |

（金奴白）人是说，旺众旺士喏。（哭切） 我苦呀， 死人喂。

0 0 | 0 0 | 0 0 | 0 0 | 0 0 | 0 0 | 0 0 | 0 0 | 0 0 | 0 0 |

（内众白）好好，你是要给他做小姨还不是呀？无那哭死人呀。（金奴白）夭寿、短命，是乜做小姨呀？

0 0 | 0 0 | 0 0 | 0 0 | 0 0 | 0 0 | 0 0 | 0 0 | 0（5̲3̲ | 2̲7̲ 6̲1̲ |

怎都不知，人我嘴例哭，④心内忆着阮那个老的，所以即会⑤哭错喏。

稍慢、低沉而弱，不甚清楚地哭

2 -）| 1̲2̲ 3̲3̲ | 2̲3̲ 2̲1̲ | 1̲ 0 | 0̂ 0̂ | 1̲2̲ 3̲3̲ | 2̲1̲ 1̌3̲ | 2̲3̲ 2̲3̲ |

我苦呀， 我煞哭错 略。 （哭切） 我苦呀， 员外呀,你 放煞大小

2̲1̲ 1̲6̲ | 0 0̂ | 0 0 | 0 0 | 0 0 | 0 0 | 0 0̂ | 0（5̲3̲ |

要 怎 样？ （哭切）（内众白）你是无吃还不是呀？哭仔抽小声⑥。

417

稍快、激动又大声地哭

2̲ 7̣̇ 6̣̇ 1̣̇ | 2 - ) | 1̲ 2̲ 3̲ 3̲ | 2̲ 1̲ 1 | 2̲ 3̲ 2̲ 3̲ | 2̲ 3̲ 2̲ 3̲ | 2̲ 1̲ 1 ∨ | 2̲ 3̲ 2̲ 3̲ |

我 苦 呀，　　员 外 呀，　你 那 一 时　茫 茫 渺 渺　做 你 去，　　放 煞 某 子⑦

2̲ 1̲ 1 6̣̇ ∨ | 1̲ 2̲ 3̲ 3̲ | 3̲ 0̲ 3̲ 0̲ | 0 0 | 0 0 | 0 0 | 0 0 | 0 0 |

要 怎 样? 我 苦 呀，　我，我，　（金奴白）我苦咯，雷公那煞走去我腹肚例。

0 0 | 0 0 | 0 0 | 0 0 | 0 0 | 0 0 | 0 0 | 0 0 | 0 0 | 0 0 |

（内众白）举菜刀来破腹。（金奴白）破腹煞死，我苦咯，腹肚那拙疼呀。

0 0 | 0 0 | 0 0 | 0 0 | 0 0 | 0 0 | 0 0 | 0 0 | 0 0 | 0 0 |

我知吁，敢是那些煮吃短命，菜汤煮无滚，因子都即饮二三碗呢，所以腹肚即会拙疼。我苦咯，

0 0 | 0 0 | 0 0 | 0 0 | 0 0 | 0 0 | 0 0 | 0 0 | 0 0 | 0 0 |

（用嘴模仿拉肚子的声音）屎煞"禅"出来⑧咯。我苦呀! 闹屎⑨即贮着⑩屎盆满，

0 0 | 0 0 | 0 0 | 0 0 | 0 0 | 0 0 | 0 0 | 0 0 | 0 0 | 0 0̂ ‖

因子来去具屎学⑪，头闹闹例⑫即阁⑬来哭，去闹闹例即阁来哭。（最后一声更大声）

---

① 十二支仔——一种赌具。　② 乜——什么。　③ 无那——不然。　④ 人我嘴例哭——我在哭。
⑤ 即会——才会。　⑥ 拙小声——这样小声。　⑦ 某——老婆；子——儿子；某子——老婆、儿子。
⑧ "禅"出来——拉出来。"禅"读去声。　⑨ 闹屎——拉腹子。　⑩ 贮着——碰上。
⑪ 屎学——厕所。　⑫ 闹闹例——拉完。　⑬ 即阁——再来。

# 5.放　赦
## 五　更　撮①

1=♭E 4/4 2/4

（老和尚喊："放赦!"）

（一）

( 1̲ 1̲ 1̲ 1̲ 2̲ 7̣̲ 6̣̲ 5̣̲ 6̣̲ | 1 - ) 5̲ 5̲ 3̲ 2̲ | 1̲ 3̲ 2̲ 7̣̲ 6̣̲ 5̣̲ 6̣̲ 1 ∨ | 3 - 3̲ 6̲ 5̲ 3̲ | 5̲ 3 - 2̲ 3̲ |

（老和尚唱）朱门　半掩　　一 更　初，

1̲ 3̲ 2̲ 7̣̲ 6̣̲ 1̲ 5̣̲ 6̣̲ | 1 - ∨ 2̲ 2̲ | 3 3̲ 3̲ 0̲ 3̲ 2̲ 1̲ | 7̣̲ 6̣̲ 1̲ 2̲ 5̲ 3̲ 2̲ | 1̲ 3̲ 2̲ 7̣̲ 6̣̲ 1̲ 5̣̲ 6̣̲ |

鸟 飞 兔 走　　急 如 梭。

---

① 另称为【五更子段】和【五更殿】。

$\overline{13}\underset{\cdot}{\overline{27}}\underset{\cdot}{\overline{6}}\overline{15}\underset{\cdot}{\overline{6}}\ |\ 1\ -^\vee\overline{3}\ \underset{\cdot}{1}\ |\ 3\ \overline{33}\overline{03}\overline{21}\ |\ \underset{\cdot}{\overline{76}}\ \underset{\cdot}{\overline{12}}\overline{53}\overline{2}\ |\ \overline{13}\underset{\cdot}{\overline{27}}\underset{\cdot}{\overline{6}}\overline{15}\underset{\cdot}{\overline{6}}\ |$

照见竹影　摇　慷　慨。

$1\ -^\vee\widehat{0}\ \widehat{0}\ |\ (\overline{11}\underline{11}\overline{12}\underset{\cdot}{\overline{76}}\overline{56}\ |\ 1\ -)\underset{\cdot}{5}\ 1\ |\ 1\ 1\ \overline{67}\overline{656}\ |\ 5\overline{35}\overline{5}.\ {}^\vee5\ |$

（钟、锣）　　　　　木鱼打击观贤才，劝

$3\ -\ \overline{2}\overset{\#}{4}\overline{32}\ |\ 1\ -^\vee2\ 2\ |\ 5\ 5\ \overline{23}\overline{21}\ |\ \underset{\cdot}{\overline{76}}\ \underset{\cdot}{\overline{12}}\overline{53}\overline{2}\ |\ 1\ \widehat{0}\ \widehat{0}\ \widehat{0}\ \|$

君仔细戒，不如早早　念　如　来。

（四）

$(\overline{11}\underline{11}\overline{12}\underset{\cdot}{\overline{76}}\overline{56}\ |\ 1\ -)\overline{55}\overline{32}\ |\ \overline{13}\underset{\cdot}{\overline{27}}\underset{\cdot}{\overline{6}}\overline{56}\underset{\cdot}{1}{}^\vee\ |\ 3\ -\ \overline{36}\overline{53}\ |\ 5\ 3\ -\ \overline{23}\ |$

（弄钹、掷钹司唱）星移　斗转　四更　时，

$\overline{13}\underset{\cdot}{\overline{27}}\underset{\cdot}{\overline{6}}\overline{15}\underset{\cdot}{\overline{6}}\ |\ 1\ -^\vee2\ 1\ |\ 1\ \overline{22}\overline{03}\overline{21}\ |\ \underset{\cdot}{\overline{76}}\ \underset{\cdot}{\overline{12}}\overline{53}\overline{2}\ |\ \overline{13}\underset{\cdot}{\overline{27}}\underset{\cdot}{\overline{6}}\overline{15}\underset{\cdot}{\overline{6}}\ |$

堪叹人生　怎不　知，

$1\ -\ \widehat{0}\ \widehat{0}\ |\ (\overline{11}\underline{11}\overline{12}\underset{\cdot}{\overline{76}}\overline{56}\ |\ 1\ -)\underset{\cdot}{5}\ 1\ |\ 1\ 1\ \overline{67}\overline{656}\ |\ 5\overline{35}\overline{5}.\ {}^\vee5\ |$

（钟、锣）　　　　　黄泉路上无定　时，劝

$3\ -\ \overline{2}\overset{\#}{4}\overline{32}\ |\ 1\ -^\vee2\ 2\ |\ 5\ 5\ \overline{23}\overline{21}\ |\ \underset{\cdot}{\overline{76}}\ \underset{\cdot}{\overline{12}}\overline{53}\overline{2}\ |\ \overline{13}\underset{\cdot}{\overline{27}}\underset{\cdot}{\overline{6}}\overline{15}\underset{\cdot}{\overline{6}}\ |\ 1\ -\ \widehat{0}\ \widehat{0}\ \|$

君仔细记，不如早早　念　阿　弥。　　　　（钟、锣）

（五）

$(\overline{11}\underline{11}\overline{12}\underset{\cdot}{\overline{76}}\overline{56}\ |\ 1\ -)\overline{55}\overline{32}\ |\ \overline{13}\underset{\cdot}{\overline{27}}\underset{\cdot}{\overline{6}}\overline{56}\underset{\cdot}{1}{}^\vee\ |\ 3\ -\ \overline{36}\overline{53}\ |\ 5\ 3\ -\ \overline{23}\ |$

（打城、佛童唱）枕上　忽听　五更　鼓，

$\overline{13}\underset{\cdot}{\overline{27}}\underset{\cdot}{\overline{6}}\overline{15}\underset{\cdot}{\overline{6}}\ |\ 1\ -^\vee2\ 2\ |\ 2\ \overline{33}\overline{03}\overline{21}\ |\ \underset{\cdot}{\overline{76}}\ \underset{\cdot}{\overline{12}}\overline{53}\overline{2}\ |\ \overline{13}\underset{\cdot}{\overline{27}}\underset{\cdot}{\overline{6}}\overline{15}\underset{\cdot}{\overline{6}}\ |$

金鸡声唱　落银　河，

$1\ -\ 0\ 0\ |\ (\overline{11}\underline{11}\overline{12}\underset{\cdot}{\overline{76}}\overline{56}\ |\ 1\ -)^\vee\underset{\cdot}{6}\ 1\ |\ 1\ 1\ \overline{67}\overline{656}\ |\ 5\overline{35}\overline{5}.\ {}^\vee5\ |$

（钟、锣）　　　　　钟楼鼓角敲声噪，劝

$3\ -\ \overline{2}\overset{\#}{4}\overline{32}\ |\ 1\ -^\vee2\ 2\ |\ 5\ 5\ \overline{23}\overline{21}\ |\ \underset{\cdot}{\overline{76}}\ \underset{\cdot}{\overline{12}}\overline{53}\overline{2}\ |\ \overline{13}\underset{\cdot}{\overline{27}}\underset{\cdot}{\overline{6}}\overline{15}\underset{\cdot}{\overline{6}}\ |\ 1\ -\ \widehat{0}\ \widehat{0}\ \|$

君仔细过，不如早早　念　弥　陀。　　　　（落五音）

420

# 6.坐　座

## （1）钟　鼓　声

（用三撩北鼓谱）

$1={}^\flat E$　$\frac{4}{4}$

$\underline{2\ 2}\ \underline{3\ 2}\ \|\text{:}\ 6\ -\ \underline{2}\ \underline{6}\ 2\ |\ 3\ \underline{2\ 3\ 6\ 7\ 6\ 5}\ |\ 3\ 6\ \underline{5\ 3\ 2}\ {}^{\sharp}4\ |\ 3\ -\ \underline{2\ 2}\ \underline{3\ 2}\ |$

$6\ -\ 7\ 7\ |\ 6\ \underline{7\ 6\ 5}\ \underline{6\ 7\ 2}\ |\ 6\ -\ 5\ {}^{\sharp}4\ |\ 3\ -\ \underline{3\ 6}\ \underline{5\ 3}\ |\ \underline{2\ 3}\ \underline{2\ 1}\ \underline{1\ 2}\ 3\ 2\ |$

$2\ \overset{\vee}{3}\ \underline{2}\ \underline{7\ 6}\ |\ 1\ -\ \overset{\vee}{6}\ \underline{1}\ 2\ |\ 3\ 5\ \underline{3}\ {}^{\sharp}\underline{4}\ \underline{3\ 2}\ |\ 1\ 2\ \underline{3}\ {}^{\sharp}\underline{4}\ \underline{3\ 2}\ |\ 6\ -\ \overset{\vee}{7}\ 7\ |$

$6\ -\ \underline{3}\ {}^{\sharp}\underline{4}\ \underline{3\ 2}\ |\ 1\ 2\ \underline{3}\ {}^{\sharp}\underline{4}\ \underline{3\ 2}\ |\ 6\ -\ \overset{\vee}{7}\ 7\ |\ 6\ \underline{7\ 6\ 5}\ \underline{6\ 7\ 2}\ |\ 6\ -\ \overset{\vee}{\underline{2\ 2}}\ \underline{3\ 2}\ \text{:}\|$

## （2）慢　头

$1={}^\flat E$　散板

卅 2　5　-　3　2　6　1　-　ᵛ　1　1　6　1　2　5　-　3　2　6　1　-　ᵛ

（老和尚唱）香　花　　　　　请。（小和尚帮腔）香　花　奉　　　　　　请！

6　1　2　5　-　3　2　6　1　-　ᵛ　6　1　2　5　-　3　2　6　1　-　ᵛ

（老和尚唱）专　心　三　拜　　　　　请。（小和尚唱）专　心　三　拜　　　　　请！（紧接《诵经》）

## （3）诵　经（一）

（老和尚念）

拜请，如是等一切世界，
诸佛世尊，常住在世，
是诸佛世尊，当登知我，
当忆念我。若我此生，
若我余生，从无生死。
从无死生，始意如来，
所做众罪。若自作，
若叫他做，见做随喜。
物若自取，若叫他取，
见取随喜。吾无所问罪，
或有恶藏，应坠地狱。
饿鬼畜生，诸于恶取，遍地下贱，及裂戾年。

如是等处，
众罪说罢，　3　3　3　5　-　3　2　6　1　-　ᵛ

今皆忏　悔。

421

## （4）诵 经（二）

ㅑ **3. 21 3 2** - | $\frac{2}{4}$ **2 3** | **2 2** | **6 1** | **5. 6 5 0** | **2 3 2 3** |
（老和尚唱）阿 弥 陀 佛， 　稽 首 皈 依 索 释 谛， 　头 面 顶 礼

**6. 1** | **5. 6 5** - | **2 3** | **2 3** | **6 1** | **5. 6** | **5 0** | **2 3** |
七 俱 视。 　我 今 称 赞 大 准 提， 　惟 愿

**2 3** | **6 1** | **5 5 6** | **3 5 6** | **5** - ✓ | **2 2 2 6** | **2 0** | **1 2 1 6** | **2 0** |
慈 悲 垂 加 护。 　南 无 飒 哆 喃， 三 藐 三 菩 提。

**2 6 6 2** | **1 0** | **2 6 6 2** | **1 6** | **2 3 2** | **2 3 2** | **2 3 2** | **7 6 3 6** | **5 5 6** |
俱（呀）胝 喃， 但（呀）侄 他。 唵 析 戾， 主 戾 准 提 婆 婆 诃。

**3 5 6** | **5 0** | **7 7** | **7 6** | **5** - | **6** - | **7 2 7 6** | **5 6 5** | **7 6 5** |
　南 无 云 来 集， 菩 萨 摩 诃

**6 7 6** | **7 6** | **5** - | **6** - | **7 2 7 6** | **5 6 5** | **7 6 5** | **6 7 6** | **2 7** |
萨。南 无 云 来 集， 菩 萨 摩 诃 萨。南 无 海 会

**2 7 6** | **5 6 5** | **6** - | **7 2 7 6** | **5 6 5** | ㅑ **2** - **7 6 3 5** - ✓ ‖
云 来 集， 菩 萨 摩 （摩） 诃 萨。

## （5）诵 经（三）

（老和尚念）（在"稽首皈依索释谛"以下）

> 今诸佛世尊，当登知我，当忆念我。
> 我复于诸佛世尊前，做如是言。
> 若我此生，若我余生，
> 修行布施，或守净戒。
> 乃至施于畜生，一搏之食，或修净行。

所有善根，修行菩提。

所有善根，及无上智。

所有善根，一切合集较计。

筹量皆悉回响，阿耨多罗，三藐三菩提。

如是过去未来现在，诸佛所做回响，我亦如是回响。

众罪说罢，3  3  5  -  3  2 6 1  -  ‖ （下接《三稽首》）
　　　　今　皆　忏　　　悔。

# （6）三 稽 首

1=♭A  2/4

（老和尚唱）稽首呀，稽首呀，皈（啊）依 佛。　　　　佛在给孤园，孤园利说

法，　说法利人 天，　南无啊，真如呀，佛（啊）度　耶。

稽首呀，稽首呀，皈（啊）依 法。　　　　法宝利龙宫，龙宫开宝

藏。　金轮乘三圣，　南无啊，海藏啊，达摩 耶。

稽首呀，稽首呀，皈（啊）依 僧。　　　　僧心似水清，水清如月

现，　勤祷福田增，南无呀，福田呀，僧（啊）伽 耶。

稽首呀，稽首呀，皈（啊）依佛。佛法

僧三宝，众僧量福田。惹人反正者,(底) 佛法广无

边。南无呀，皈依呀，佛法僧三宝。

南无云来集，菩萨摩诃萨。南无

云来集，菩萨摩诃萨。南无海会

云来集，菩萨摩摩诃萨。

## （7）赞　曲

$1=\flat A$　$\frac{2}{4}$

（老和尚唱）你等佛诸将，我今为你供。
惟愿皆尚飨，此食化十方。
一切鬼神众，我今施你供。
惟愿皆尚飨，事此十方供。阿弥陀佛。（紧接下曲）

## （8）银　柳　丝

$1=\flat A$　$\frac{1}{4}$

424

# 1.吊 纸

## （1）地 锦 裆

1=♭A 2/4

( 2 2 3 | 2 5 5 | 3 2 6 1 | 2 - ) | 6. 6 | 3. #4 3 1 | 2 ( 2 3 | 2 5 5 |
（刘贾唱）尽　日

3 2 6 1 | 2 - ) | 6 2 | 6 6 | 2 1 | 2 0 | 5 5 | 6 6 | 6 2 |
（尽 日）历 遍 走 江 湖，　受 尽 风 霜 共 险

2 0 | 6 5 | 7 7 | 7 5 | 5 0 | 6 2 | 1 6 | 6 1 | 2 0 ‖
阻。　今 旦 且 喜 返 来 厝，　闻 声 哀 怨 实 悲 苦。

## （2）怨 慢

1=♭E 散板

卅 6 6 - 5 3 3 - 2 - 7 6 5 7 7 6 - ∨5 6 6
（刘世真唱）夫 妻 所 望 到 百 年，　谁 知 今

1̇ 6 5 3 2 - 5 - 3 2 1 2 2 ( 2 3 1 2 3 1 | 2 - 0 0 ) ‖
旦 　 拆 　 分 离？

## （3）生 地 狱

1=♭A 8/4 4/4

( 6̣ 1 | 3 3 2 3 1 6 2 ) 1 2 5 3 2 1 7 6 5 | 5 ∨3 3 2 3 2 1 6 1 2 2 3 2 ∨1̇ 6 6 5 6
（刘贾唱）（于）斟　　　　酌　　　　酒，　　　　　深 深

6 ∨5 6 5 6 5 4 2 4 5 5 6 5 5 3 3 | 2 3 2 1 6 1 1 2 ∨5 2 5 5 1 6 5 3 2 |
拜，　　　　　　　　　　　　忆 着 姐 夫

1 ∨3 3 2 3 2 1 6 1 2 5 3 3 2 1 7 6 | 5̣ 6 1 1 2. ∨5 6 5 - 3 2 | 1 ∨3 3 2 1 7 6 5̣. 1 6 7 5 6
流　　　　目　　　　滓，　斋 僧　　　布　　　施 修 因

6 ∨5 6 5 6 5 4 2 4 5 5 6 5 5 3 3 | 2 3 2 1 6 1 1 2 ∨5 2 5 2 5 1 6 5 3 2 | 1 ∨3 3 2 3 2 1 6 1 2 5 3 3 0 2 7 6
果，　　　　　　　　善 心 行 善　　　吃　　　长　（长）

425

$\frac{4}{4}$ 5 (6 1 1 2 3 1 | 2 - 0 5 5 | $\frac{8}{4}$ 6 7 6 7 5 5 6) 1 6 5 1 6 1 6 | 5 3 3 2 3 2 2 1 6 1 2 5 3 3 2 1 7 6 |

菜。　　　　　　　　　　　佛如有灵　何不　相　救

5 6 5 5 0 5 3 2 5.1 6 5 3 2 | 1 3 3 2 3 2 1 6 1 2 5 3 3 2 1 7 6 | 5 (6 1 1 2) 0 1 2 5 3 2 1 7 6 5

（前调）

解？　佛如有灵　何不　相　救　解？(刘世真唱)(于)谢 舅

5 3 3 2 3 2 1 6 1 2 2 3 2 1 6 6 5 6 | 6 5 6 5 6 5 4 2 4 5 5 6 5 5 3 3

亲，　　　　有好　意，

2 3 2 1 6 1 1 2 5 5 2 5.1 6 5 3 2 | 1 3 3 2 3 2 1 6 1 2 5 3 3 2 1 7 6 |

长念同胞　亲　兄

5 6 1 1 2. 2.3 5 - 3 2 | 1 3 3 2 2 7 6 5.1 6 7 5 6 | 6 5 6 5 6 5 4 2 4 5 5 6 5 5 3 3

弟。　那亏　你　姐夫先过　世，

2 3 2 1 6 1 1 2 5 5 5 5.1 6 5 3 2 | 1 3 3 2 3 2 1 6 1 2 5 3 3 0 2 7 6 |

不幸中途　拆　分　(分)

5 (6 1 1 2 3 1 2 5 5 3 2 6 1 | $\frac{4}{4}$ 2 - 0 5 5 | $\frac{8}{4}$ 6 7 6 7 5 5 6) 1 6 6 1 7 6 1 5

离。　　　　　　（哭，白：夫主啊！）　几番思 量

5 3 3 2 3 2 1 6 1 2 5 3 3 2 1 7 6 | 5 6 5 5 0 5 6 3 5.1 6 5 3 2 | 1 3 3 2 3 2 1 6 1 2 5 3 3 2 1 7 6 |

哀哀　啼。　几番思量　哀　哀

$\frac{4}{4}$ 5 - (1 2 | 3 5 3 2 | 2 - 6 1 | 2 3 2 1 7 6 | 5 - 0 0) ‖

啼。

## （4）罗 带 儿

1=♭A　$\frac{8}{4}$

廿2 1 6 - 6 2 2 7 6 2 - 2 1 2 2 0 3 1 2 1 6

(刘贾唱)且听劝　勿得 执性，

6 3 2 3 1 1 2. 1.6 5 6 1 6 1 | 6 2 7 6 7 5 6 7 6. 6 6 6 5 3 | 6 3 3 5 5 3 #4 2 3 3 3 6 6 5 4

想　　人生　更无 二 (二)世。

426

破 戒， 要障做恐畏外人

得 （得）知。 （刘贾唱）且忍

耐，且 （于）忍 耐放落 （于）心

怀， 人说心好 不 （不）用 吃长菜。

① 俪通——怎可。

# 2. 母 子 别

## （1）赚

1=♭A　散板

（傅罗卜唱）自恨 我命孤， 今旦无

看 怙， 母亲 （又）年老，

（我） 爹 归黄 土。 望诸佛 大发

慈 悲， 暗处①

相 扶护。 唠哩 嗹哩唠 唠哩 嗹。

① 暗处——冥间。

428

# （2）一 江 风

1=♭E 8/4 4/4

3 �#4 3 2 1 2 2 3　3 6 5 6 2 i 6 5 3 | 5 3 2 1 2 2 3. ⌄1 3 2 2 1 7 6 6 |
（傅罗卜唱）对　　　　（对）灵　前，　　　　下　头

6 ⌄3 3　5 3 2 6 1 2 5 3 2 7 6 | 7 7 6 7 5 5 6 ⌄2 2 6　2 7 6 | 6 ⌄3 3　5 3 2 6 1 2 5 3 2 7 6 |
深　（深）　拜，　　思前忆后　闷　如

7　6 6 0 6 3 5 6 6 7 6 | ⌄5. 6 5 5 | 3 �#4 3 2 1 2 2 3　3 6 5 6 2 i 6 5 3 |
海。　　　记　　　（记）我

5 3 2 1 2 2 3. ⌄2　3 5 2 �#4 3 | 6 - i 2 i 6 i　6 i 5 5 6 5 2 | 3　5 3 2 �#4 3 ⌄i 6 5 3 6 5 |
爹　坚心　为　善，　修行　吃长

5 ⌄3 5 3 2 1 2 2 �#4 3 2 2 4 3 | 3 0　2 3 2 3 1 2 7 6　3 6 5 3 | 5 0　2 3 2 3 1 3 3 2 7 6 2 7 5 |
菜。　　今日　归黄　土，　都是　命难

6 7 6 7 5 5 6 ⌄6 2 2　2 7 6 7 6 | 6 ⌄3 3　5 3 2 6 1 2 5 3 2 7 6 | 7　6 6 0 2　5 5　5 3 2 ⁇#4 3 |
排，　赢阮母子　泪　哀　哀。　赢阮母子

6 5 6 6　i 6 5 3　5 6 5 5 3 1 | 2 - ‖
泪　（泪）哀　哀。

（嗹尾）5 5 3 1 | 4/4 2　2 3 2 1 | 2 7 6 - 5 2 | 3 2 6 2 5 3 | 3 ⌄5 5 3 2 |
哩唠　嗹唠哩嗹唠哩　哩唠嗹　　唠哩嗹唠

5 2 3 ⁇#4 3　2 1 | 2 3 2 2 0 6 2 | 1 6 - 6 1 | 2 2 3 2 2 7 5 | 6　0 ‖
哩　嗹唠哩　唠哩嗹。　　　（前调）

| 8/4 3 ⁇#4 3 2 1 2 2 3　3 6 5 6 2 i 6 5 3 |
（刘世真唱）忽　　（忽）听

5 3 2 1 2 2 3. ⌄1 3 2 2 1 7 6 6 | 6 ⌄3 3　5 3 2 6 1 2 5 3 2 7 6 |
见，　　我　子　哀　怨

429

以下为简谱曲谱，按原谱逐行记录：

```
7 7 67 55 5 6 6 2 6 2 2 7 6 | 6 3 3 5 3 2 6 1 2 5 3 2 7 6 | 7 6 6 0 6 3 5 6 6 7 6 5. 6 5 5
啼， 嬴阮暝日暗 伤 悲。 亏
```

```
3#4 3 2 1 2 2 3 3 6 5 3 2 1 6 5 3 | 5 3 2 1 2 2 3. 3 5 3 2 #4 3 | 6 - 1 2 1 6 1 6 1 5 5 6 5 2
(亏)我 君 生 长 命 短，
```

```
5 5 5 3 2 #4 3 1 6 5 3 6 5 | 5 3 5 3 2 1 2 2 #4 3 2 2 4 3 | 3 0 3 3 2 3 1 2 7 6 3 6 5 3
不 幸 早 过 世。 苦疼 无 处
```

```
5 0 1 3 2 3 1 3 3 2 7 6 2 7 5 | 6 (6 7 5 6 7 5 6 - 0 5 5 | 6 7 6 7 5 5 6) 2 2 1 2 7 6
分， 有话 共谁 说？ 母子相看
```

```
6 3 3 5 3 2 6 1 2 5 3 2 7 6 | 7 6 6 0 5 5 3 5 3 2 #4 3 | 6 5 6 6 1 6 5 3 5 6 5 5 5 3 1
泪 淋 漓。 母子相看 泪 淋
```

```
4/4 2 - (5 5 | 5 - 3 3 | 3. 2 1 1 | 2 3 2 1 7 6 | 5 - 0 0)‖
漓。
```

## （3）红 纳 袄

1=♭E  8/4 4/4

```
サ 1 3 2 1 1 3 2…… | 1 6 1 5 5 6. 2 5 3 2 1 6 1 2 |
(傅罗卜唱) 劝 母 亲， 乞 (乞) 慈
```

```
1 1 67 55 6. 2 3 2 1 6 1 2 | 1 6 7 6 6 5 6 5 3 2 5 5 3 2 | 1 3 3 2 3 2 1 6 1 2 5 3 5 2 1 7 6
悲， 须念 我 祖 曾 布
```

```
5 6 1 1 2. 2 3 2 1 6 1 2 | 1 6 7 6 6 5 6 5 3 2 5 5 3 2 | 1 3 3 2 3 2 1 6 1 2 5 3 5 2 1 7 6
施。 思忆 爹 爹 亲 嘱
```

```
5 6 1 1 2. 6 2 3 1 6 1 2 | 1 6 7 6 6 5 6 5 3 2 1 2 1 2 | 2 0 2 2 6 1 2 5 3 2 1 7 6 5
咐， 俩通 开 荤 (俩 通 开荤) 昧神
```

```
(合句)
5 3 3 2 3 2 1 6 1 1 (3 3 1 2 3 1 | 4/4 2 0 0)(6 1 | 8/4 2 0) 3 3 6 1 2 5 3 2 1 7 6 5
祇？ 母亲 要障
```

（前调）

做，我母要障做，罪过较高天，

莫掠① 我祖（莫掠我祖）七代功劳尽抛

弃。（白：你母并无此心此念，我子且起）（刘世真唱）你障说，我（我）欢

喜，但试我子诚心

意。（白：方自喜嫁乃是戏你，你母岂有此心。）一来你爹

亲嘱咐，二来我子（二来

（合句）我子）真心意。

我子莫烦恼，罗卜我子莫烦

恼，你母俩无开荤意。若还

亏心，若还亏心，天地神明做证见。

---

① 莫掠——莫把。

431

# （4）川 拨 棹

1=♭E 4/4 2/4

（5 3 2 7 6 1 | 2 -）2 5 | 3 #4 3 2 1 6 2 | 2 5 3 5 2 #4 | 3 - ∨3 2 ∨ |
（傅罗卜唱）辞 母 亲， 辞

i 6 7 6 5 6 | 5 3 - 6 6 | 5 6 5 3 2 3 2 6 | 2 - 3 2 | 3. 6 2 2 3 | 1 3 2 7 6 |
母 亲 因 势（因势） 就 起

2. 1 6 1 1 3 2 | 2 0 3 2 | i 6 7 6 5 6 | 5 3 - 6 6 | 5 6 5 3 2 3 2 6 |
身， 暂 分 开，

2 0 3 2 | 5 0 1 3 2 1 | 1 3 2 7 6 | 2. 1 6 1 1 3 2 | 2 0 2 3 |
目 泪（目泪） 流 盈 盈。 （刘世真唱）我

i 6 7 6 5 6 | 5 3 - 6 6 | 5 6 5 3 2 3 2 6 | 2 0 3 2 | 3 0 2 5 3 2 |
子 去 路 上（路上）

1 3 2 7 6 | 2. 7 6 1 1 3 2 | 2 0 3 2 | i 6 7 6 5 6 | 5 3 - 6 6 | 5 6 5 3 2 3 2 6 |
须 顾 身， 愿 称 意

2 0 3 2 | 5 0 5 5 3 5 | 2 3 2 7 6 | 2 6 1 1 3 2 | 2 0 3 2 |
（合唱）早 早（早早） 回 家 庭。 今

3 2 ∨3 3 | 2 0 3 2 | 3 0 3 5 3 2 | i 6 7 6 5 3 | 6 3 5 6 7 6 | 6 - ∨6 5 |
旦 分 开 去， 相 见（相见） 在 何 日？ （合唱）乜 伤

6 3 - 6 6 | 5 6 5 3 2 3 2 6 | 2 ∨2 - 2 | 2/4 6 2 7 5 | 6 - | 3 3 5 3 | 2 ∨2 2 |
情， 母 子 何 时 相 见 面？母 子

6 2 7 5 | 6 - | 3 5 | 4/4 2 0 （5 5 | 5 - 3 3 | 3. 2 1 1 | 2 3 2 1 7 6 | 5 -）‖
何 时 相 见 面？

432

# 3.许豹殴父

## （1）西 地 锦

1=♭A  4/4

2 #4 | 3 - 0321 | 62 322 | 3 05 523#4 | 3 2#432 161 | 2 - ᵛ1 3 |

（许豹唱）幼 时　　　　　　　　　（幼时）　受 事　乜 富

3 220321 | 62 322 | 3 ᵛ5 523#4 | 3 2#432 161 | 2 ᵛ5 32 #432 |

贵，　　　　　　说 着　读 书　甚 是

3 227653 | 6 ᵛ3 523#4 | 3 2#432 161 | 2 - ᵛ6 6 | 3 20 3231 |

畏。　　终 日　街 上　浪 荡 耍，

62 322 | 3#432ᵛ1 3 | 2 767655 | 6 - ᵛ6 6 | 3#432ᵛ1 3 | 2 767655 |

日 日 都 要　醺 醺 醉。日 日 都 要

6 - ᵛ2 6 1 | 2 - ᵛ(2532 | 0532 3516 | 23216 6 | 35 3216 | 2 - )‖

醺 醺 醉。

## （2）正 慢

1=♭A　散板

卄2 32 - 7.65 6 - 66 #4 323 - ᵛ1 3 23 01 2 7.65 6 -

（许通唱）听见 一 官 叫声　乇我① 心头 着 惊。

23 - 2 - 7.65 76 - 36 - #4323 - ᵛ3 #4 3 - 6 4 3 2 -

家 中 欠　柴 无 米，　思 量

62 - 7.65 6 - 36 - 432 #43 (3#42342 | 3 - 0 0 )‖

俩 捱　得　命？

① 乇——使我。

## （3）红 衲袄

1=♭E　8/4

（白：老的呀，哼哼！）（鼓介）3 0 3 0 30 300 卄3 3 3 1 3 2 - ᵛ

　　　　（许豹唱）你，你，你，你，　你做人

8/4 1 6155 5. ᵛ3 5021 6 12 | 1 6155 6. ᵛ6 23161 2 | 1 767665 6532 5532 |

须　（须）着 识 尊　卑，　不通① 忤　逆

433

① 不通——不可。

# 4.劝开荤

## （1）赚

1=♭A  散板

卅 2 2 6̇ 6̇ - 2 1 6̇ 1 - 2 5 - 3 2 1 2 7̣ 6̣ 5̣ 6̣ - ∨
（刘世真唱）儿 子 一 去 乜 心　　酸,

5̣ 6̣ 1 5̣ - 3 1 6̣ 5̣ 3 5̣ 7̣ 6̣ - ∨ 2 6̣ 1 2 - 6̣ 6̣ 2 5 3 2 1 2 7 6 5 6 - ∨ 1 1 6̇
未 知 此 去　值 日　返? 简 劝 安 人　莫 烦 恼,　　　苦 切 身

5̣ 0 1 6̣ 5̣ 3 6̣ 5̣ 0 2 5 - 3 2 6̣ 2 6̣ 1 - (7̣ 6̣ 7̣ 5̣ 6̣ 7̣ 5̣ | 6̣ - - 0)‖
命　　　　　畏　病　损。

## （2）园 林 好

1=♭E  8/4  2/4

卅 3 1 2 3 1̇ 0 1 1 3 1 3 2 - ∨ 6̇ 6̇ 1 1 2 1 2 1 6̇ | 6̇ 5̇ 3 5̇ 2 2 . 3 ∨ 5̇ 5 3 2 #4 3 ∨
（刘世真唱)想 人 生 一 世　无 二 遭,　　　　　　　　　不

6 - 1̇ 2 6̇ 5̇ 3 5̇ 1̇ 6̇ 5̇ 3 5̇ | 3 6̇ 5̇ 3 5̇ 2 2 #4 3 - 2 3 2 6̇ | 1̇ . 6̇ 1 6̇ 1 1 2 1̇ | 5̇ 3 2 3 2 3
作 乐 枉 受　　（不 汝）　奔　　　（枉 受 奔)

1̇ 6̇ . 7̇ 6̇ 7̇ 6̇ 5̇ 3 5̇ 6̇ 5̇ 6̇ 5̇ 5̇ | 3̇ #4 3 2 1 2 2 3 . 3 3 1 2 3 2 6̇ 1 | 3 5̇ 3 2 3 1 1 2 3 3 5̇ 3 2 1 3 2 1
波。　　　　　　　　　算 来 持　斋　（持 斋）有

3 1 3 3 2 3 2 7 6̇ 5̇ 6̇ 1 . 3 2 6̇ 6̇ 6̇ 1 2 | 1̇ 6̇ 6̇ 1 . 0 2 1 . 2 7̇ 6̇ | 5̇ 3 5̇ 5̇ 6̇ . 3 2 1 3 5 3 2
乜　　　　　好,　　　　（合 句)寿 数 尽　也 难

（前调）（金奴唱）
1 ∨ 1 2 1 2 1 6̇ 1 - 1 6̇ 1 | 1 1 6̇ 6̇ 1 5̇ 3 5̇ 3 5̇ 3 2 | 1 3 2 6̇ 6̇ 1 1 3 . 5 3̇ #4 3 2 1 2
逃。寿 数 该　尽 也　　（也）难　　逃。　梁　（梁)

5̇ 2 3 3 5̇ 3 2 1 2 6̇ 6̇ 1 ∨ | 2 5 3 2 3 1 2 3 2 3 2 7 | 6̣ - 5̇ 6̇ 5̇ 6̇ 2 1̇ 2 6̇ 6̇ 1̇
武　（武）帝　　也 曾　持　斋,

1 1 2 6̇ 6̇ 1 . ∨ 5̇ 5 3 2 3 2 3 | 6 - 1̇ 2 6̇ 5̇ 3 5̇ 1̇ 6̇ 5̇ 3 5̇ | 3 6̇ 5̇ 3 5̇ 2 2 #4 3 - 2 3 2 6̇ |
临　难 时　神 明　（不 汝)

435

1. 6̇ 1̇ 6̇ 1̇ 1̇ 2̇ 1̇ | 5̇ 3̇ 2̇ 3̇ 2̇ 3̇ | 1̇ 6. 7̇ 6̇ 7̇ 6̇ 5̇ 3̇ 5̇ 6̇ 5̇ 6̇ 5̇ 5̇ | 3̇ ♯4̇ 3̇ 2̇ 1̇ 2̇ 2̇ 3. ˇ3 3̇ 1̇ 2̇ 3̇ 2̇ 6̇ 1̇ |

何　　　（何）　　在？　　　　　　　　亏伊

3̇ 5̇ 3̇ 2̇ 3̇ 1̇ 1̇ 2̇ 3̇ 3̇ 5̇ 3. 2̇ 1̇ 3̇ 2̇ 1̇ | 3̇ 1̇ 3̇ 3̇ 2̇ 3̇ 2̇ 1̇ 6̇ 5̇ 6̇ 1. 3̇ 2̇ 6̇ 6̇ 6̇ 1̇ 2̇ | 1̇ 2̇ 6̇ 6̇ 1̇ 1. 0 2̇ 1. 2̇ 7̇ 6̇ |

一　身　　饿死　城　　台，　　　　　（合句）佛　有

5̇ 3̇ 5̇ 5̇ 6. ˇ3 2̇ 1̇ 3̇ 5̇ 3̇ 2̇ | 3̇ ˇ1̇ 1̇ 2̇ 7̇ 6̇ 1̇ 1̇ 6̇ 2̇ 6̇ 1̇ | 1̇ 1̇ 2̇ 6̇ 6̇ 1̇ 5̇ 3̇ 5̇ 6̇ 5̇ 5̇ 5̇ 3̇ 2̇ |

灵　　何 不 救　　解？佛 有　灵 何 不 救　　　不 救

²₄1 （1̇ 2̇ | 7̇ 6̇ 5̇ 6̇ | 1̇ ） 1̇ | 3̇ 2̇ 1̇ | 1̇ 1̇ | 3̇ 0 | 1̇ 3̇ | 3̇ 2̇ 1̇ | 1̇ ˇ2̇ 3̇ | 1̇ 2̇ 7̇ 6̇ |

解？　　　　大 开　宴　席　来 庆　贺，　诸般 品

1̇ 0 | 3̇ 3̇ | 3̇ 2̇ 1̇ | 1̇ ˇ1̇ 3̇ | 1̇ 2̇ 0 3̇ | 1̇ 2̇ | 2̇ ˇ（1̇ 2̇ | 7̇ 6̇ 5̇ 6̇ | 1̇ － ）‖

味　整 要 好，　大 拼 一 醉　　任 欢　歌。

# 5. 金　地　国
## （1）地　锦　裆

1 = ♭A　²₄

（2̇ 2̇ 3̇ | 2̇ 5̇ 5̇ | 3̇ 2̇ 6̇ 1̇ | 2 － ）| 6̇ － | 3. ♯4̇ 3̇ 1̇ | 2 （2̇ 3̇ | 2̇ 5̇ 5̇ | 3̇ 2̇ 6̇ 1̇ | 2 － ）|

　　　　　　　　　　（张杨唱）尽　日

6̇ 2̇ | 2 2̇ | 6̇ 1̇ | 6̇ 0 | 2̇ 6̇ | 1̇ 6̇ | 6̇ 6̇ | 2̇ 0 | （2̇ 2̇ 3̇ | 2̇ 5̇ 5̇ |

（尽 日）饮酒 如痴 醉，　说话 光棍 如流 水。　（白：相等例。）

3̇ 2̇ 6̇ 1̇ | 2 － ）| 6̇ － | 3. ♯4̇ 3̇ 1̇ | 2 （2̇ 3̇ | 2̇ 5̇ 5̇ | 3̇ 2̇ 6̇ 1̇ | 2 － ）| 6̇ 2̇ | 2 2̇ |

　　　　　（秦福唱）盗　摸　　　　　　　　　　　　　　　　（盗 摸）剪 绺

2̇ 6̇ | 2̇ 0 | 7̇ 7̇ | 6̇ 6̇ | 7̇ 5̇ | 6̇ ˇ3̇ | 3̇ 2̇ | 2̇ 1̇ | 1̇ 0 | 2̇ 6̇ | 2̇ 0 ‖

你共 我，　果然 天生 咱一　对。果然　天 生　咱一　对。

436

## （2）鱼　儿

1=♭E　4/4

(2 5 3 5 2 1 6 1 | 2 - ) 6. 7 | 6 3 6 5 | 5 ∨5 5 2 5 3 3 | 2 7 6 1 1 3 2 | 2 0 6 1 6 |
（张杨唱）做　人　　（于）风　流，　　平

2 0 2 5 3 2 | 5 2 2 0 5 3 5 | 2. 1 6 1 1 3 2 | 2 0 3 3 2 1 | 3 2 2 0 3 2 7 |
生（平生）专　好　酒。　　街上　闲　（闲）

6 2 7 6 5 6 3 5 | 6 0 6 2 1 6 | 1 0 5 5 3 2 | 5 2 2 0 5 3 5 | 2. 1 6 1 1 2 3 1 |
耍，　　打　扮（打扮）好　模　样。

2 - 0 0 | 2 3 3 2 7 6 1 | 2 0 ) 2 3 2 1 | 3 2 2 0 3 2 7 | 6 2 7 6 5 6 3 5 | 6 0 6 2 1 6 |
专一　诈（诈）伪，　　盗

1 0 2 5 3 2 | 3 2 2 0 5 3 5 | 2. 1 6 1 1 3 2 | 2 0 1 3 2 1 | 3 2 2 0 3 2 7 |
摸（盗摸）共　剪　绺。　　有谁　得　（得）

6 2 7 6 5 6 3 5 | 6 0 6 - | 2 ∨6 6 0 5 3 5 | 2. 1 6 1 1 2 3 1 | 2 ) 2 5 3 2 |
知，　　白　贼袂①瞒本　乡　　（秦福唱）两人

2 ∨5 3 2 5 3 3 | 2. 7 6 1 1 3 2 | 2 0 6 1 6 | 2 0 5 5 3 2 | 5 2 2 0 5 3 5 |
（于）相　依，　　结　作（结作）兄　共

2 0 3 3 2 1 | 3 2 2 0 3 2 7 | 6 2 7 6 5 6 3 5 | 6 0 6 2 7 6 | 2 0 2 5 3 2 |
弟。割角　开　（开）空，　　第　一　（第一）

5 2 2 0 5 3 5 | 2. 1 6 1 1 2 3 1 | 2 - 0 0 | 2 5 3 5 2 7 6 1 | 2 - ) 2 3 2 1 |
好　手　势。　　　　　光棍

3 2 2 0 3 2 7 | 6 2 7 6 5 6 3 5 | 6 0 6 1 1 6 | 2 0 5 5 | 2 6 2 2 0 5 3 5 |
打　（打）包，　　转　眼（转眼）那　霎

2. 1 6 1 1 3 2 | 2 0 1 3 6 1 | 3 1 2 2 0 3 2 7 | 6 2 7 6 5 6 3 5 | 6 0 2 - | 2 0 2 2 ∨2 | 2 0 ‖
时。　　有人　相　识，　　走　闪　畏　做　乜②

前调

_____

①　袂——不会。　　②　走闪畏做乜——躲闪做什么或何须躲闪。

437

## （3）甘州歌

1= ♭A  8/4 2/4

廿 6̇ 6̇ 1̇ 2̇ 6̇ 1̇ 3̇ 2̇……ᵛ2̇2̇3̇5̇3̇2̇1̇2̇1̇7 | 6̇7̇6̇5̇3̇5̇5̇6̇ ᵛ3̇ 2̇5̇3̇3̇2̇2̇7̇6̇ |
（傅罗卜唱）受 尽 艰 辛，　　　　　　（于）行　过

3̇5̇6̇6̇0̇2̇1̇7̇6̇·5̇3̇3̇6̇6̇7̇5̇#4 | 3̇ ᵛ6̇6̇2̇6̇1̇ - 2̇·7̇6̇2̇7̇6̇ | 5̇ 3̇5̇5̇6̇· ᵛ3̇ 5̇ 3̇5̇3̇5̇3̇2̇ |
山　岭　　　有 几（有 几）重。　　深 坑 水

5̇ 3̇2̇2̇3̇ ᵛ3̇ 2̇5̇3̇3̇2̇2̇7̇6̇ | 3̇5̇6̇6̇0̇2̇1̇7̇6̇·5̇3̇ 6̇6̇7̇5̇#4 | 3̇ ᵛ6̇6̇2̇6̇1̇ - 2̇·7̇6̇2̇7̇6̇ |
响，（于）野　鸟　飞　来　排　成

5̇ 3̇5̇5̇6̇ 6̇3̇ 6̇7̇5̇3̇5̇6̇ | 1̇6̇3̇5̇2̇1̇7̇6̇2̇ 2̇2̇7̇2̇7̇6̇5̇3̇5 | 6̇ ᵛ6̇6̇2̇6̇1̇ - 2̇·7̇6̇2̇7̇6̇ |
阵。　石 头　岩　崖　　路 又（路 又）

5̇ 3̇5̇5̇6̇ 6̇·1̇ 6̇6̇7̇5̇3̇5̇6̇ | 1̇6̇3̇5̇2̇1̇7̇6̇2̇ 7̇6̇7̇5̇7̇6̇5 | 6̇ ᵛ1̇6̇5̇1̇6̇1̇5̇6̇6̇ 1̇5̇6̇5̇3̇ |
远，　林 内　乌　暗（林 内 乌 暗）　不　见

2̇5̇3̇2̇1̇3̇2̇ ᵛ3̇ - 5̇ 3̇2̇ | 3̇2̇1̇ - 1̇·2̇3̇5̇3̇2̇1̇2̇1̇7 | 6̇·3̇6̇6̇0̇6̇ 2̇2̇ 2̇7̇6̇2̇7̇6̇ |
日。（合句）何　　时　　（何　时）得 到

3̇5̇6̇6̇0̇2̇1̇7̇6̇·5̇3̇3̇ ᵛ3̇ 5̇ | 2/4 6̇（7̇7̇ 6̇7̇6̇5̇3̇5 6̇）2̇ | 1̇ 6̇ 6̇ ᵛ2̇ 6̇ - 2̇ 1̇ |
金　国　地　面？　　（尾声）　咱　今　出 路 乜 心

1̇ 6̇ 6̇ ᵛ7̇7̇ 6̇6̇0̇5̇ | 1̇ 5̇ 7̇ ᵛ7̇7̇ 7̇ 5̇ | 3̇3̇ 5̇ 6̇（7̇7̇ 6̇7̇6̇5̇3̇5 6̇ -）‖
酸，　看 见 西 山 日 又 晚，讨要①客 店 度 冥　昏。

────────
① 讨要——须找。

## （4）赚

1= ♭A  散板

廿 6̇ 2̇ - 6̇ 6̇ 2̇ 1̇ 2̇ 0̇ 2̇ 6̇ 2̇ 5̇ 3̇ 2̇ 1̇ 2̇ 7̇6̇5̇ 6̇ - ᵛ5̇ 6̇6̇ 6̇5̇0̇5
（许通唱）饲 子 望 要 应 承 我 年 老，　　　　　谁 知 今 旦 无

1̇ 6̇·5̇3̇ 5̇ 7̇ 6̇ - 6̇ 6̇2̇ 2̇6̇0̇6̇ 1̇6̇1̇ 2̇ 5̇ - 3̇2̇1̇2̇ 7̇6̇5̇ 6̇ - ᵛ
尾　　梢？　暝 日 打 骂 实 难　当，

1̇ 5̇6̇1̇0̇ 6̇·5̇3̇6̇5̇ - 2̇ 5̇ - 3̇2̇6̇2̇2̇6̇1̇ -（7̇6̇7̇5̇6̇7̇5 6̇ - - 0）‖
暗 处 思 量　　目　　泽 流。

# （5）步 步 娇

1=♭E 8/4 4/4

（6̣ 1 | 3 3 2̣3̣1 6̣ 2.）5 5̇3̇ 2 2♯4 3 | 6̣ - 1̇2̇6̣5̇3̣5̇ 1̇6̣5̇3̣2̇ |
（许通唱）我 今 年 老

3.23̇3̇0̇5̇3̇2̇6̣1̇2̇2̇0̇3̇2̇6̣ | 1̇2̇1̇1̇0̇7̣6̣5̇5̇7̣6̣5̇5̇7̣6̣ˇ | 3 6̣6̣5̇5̇3̣2̇3.2̇1̇ 3̣3̣6̣1 |
日 落 西，苦 痛（苦痛）

3̣2̇3̇3̇0̇5̇3̇2̇6̣1̇2̇2̇0̇3̇2̇6̣ | 1̇2̇1̇1̇0̇7̣6̣5̇5̇7̣6̣5̇6̣5̇7̣6̣ |
有 谁 知？

6̣ 0 1 3 2 1 3 3 2̇7̣ 6̣5̇6̣1 | 6̣7̣6̣7̣5̇5̇6̣.ˇ3 3̇5̇2̇2♯4̇3ˇ |
望 伊 应 承 我，伊 今

6̣ - 1̇2̇1̇6̣1̇5̇ 1̇6̣5̇3̣2̇ | 3̇0̇1̇3̣2̇1̇2̇2̇3̣1̇2̇1̇6̣ | 1̇2̇1̇2̇6̣6̣1.ˇ2̇ 5 3̇3̇2̇3 |
掠 我① 当 作 草 芥。（合句）暝 日

1̇2̇1̇2̇6̣6̣1.ˇ5 1̇ 6̣7̣6̣5̇5̇6̣ | 6̣ˇ5̇6̣5̇5̇3̣2̇ 2♯4̇3̇2̇2̇4̇3ˇ | 3 6̣6̣5̇5̇3̣2̇3̣2̇1̇ 1̇2̇3̣6̣1 |
受 打 骂，那 怙（那怙）
（前调）

3̣2̇3̇3̇0̇5̇3̇2̇6̣1̇2̇2̇0̇3̇2̇6̣ | 1（2̇2̇6̣1̇2̇6̣1 - 0）（6̣6̣ | 1̇2̇1̇2̇6̣6̣1.）5 5̇3̇2♯4̇3ˇ |
流 目 泽。（傅罗卜唱）一 别

6̣ - 1̇2̇6̣5̇3̣5̇ 1̇6̣5̇3̣2̇ | 3.23̇3̇0̇5̇3̇2̇6̣1̇2̇2̇0̇3̇2̇6̣ | 1̇2̇1̇1̇0̇7̣6̣5̇5̇7̣6̣5̇6̣5̇7̣6̣ˇ |
家 乡 有 几 时，

3 6̣6̣5̇5̇3̣2̇3̣2̇1̇ 2̇2̇3̣6̣1 | 3̣2̇3̇3̇0̇5̇3̇2̇6̣1̇2̇2̇0̇3̇2̇6̣ | 1̇2̇1̇1̇0̇7̣6̣5̇5̇7̣6̣5̇6̣5̇7̣6̣ |
多 少（多少）费 心 机。

6̣ 0 3 3 2 1 3 3 2̇7̣ 6̣5̇6̣1 | 6̣7̣6̣7̣5̇5̇6̣.ˇ3 5̇3̇2̇2♯4̇3 | 6̣ - 1̇2̇6̣5̇3̣5̇ 1̇6̣5̇3̣2̇ |
母 亲 又 年 老，早 晚 怙 谁

3̇0̇1̇3̣2̇1̇2̇2̇0̇3̇1̇2̇1̇6̣ | 1̇2̇1̇2̇6̣6̣1.ˇ2̇ 5 3̇3̇2̇3 | 1̇2̇1̇2̇6̣6̣1.ˇ5 1̇ 6̣7̣6̣5̇5̇ |
（怙谁）可 奉 侍？（合句）赊 得 亲 孝

439

6̌ 5655532 2#43 2243̌ | 3 6655 32321 1 23 6̣1 | 3233 0532 61 220 326 |

敬，　　　　　　　　　罪　过（罪过）较　高

（前调）

1(3266̣1.) 2 5 3323 | 1212 6̣6̣1. 5̌ 1̇ 6765 56 | 6̌ 5655532 2#43 2243̌ |

天。（许通唱）暝日　受　打　骂，

3 6655 32321 1 23 6̣1 | 3233 0532 61 220 326̣ | 1(266̣1.) 2 5 3323 |

那　怕（那怕）流　目　滓。　　　嫁得

1212 6̣6̣1. 5̌ 1̇ 6765 56 | 6̌ 5655532 2#43 2243̌ | 3 6655 32321 1 23 6̣1 |

亲　孝　敬，　　　　　　罪　过（罪过）

3233 0532 61 220 326̣ | 1(266̣1.)̌ 2 5 3323 | 1212 6̣1 - 5̌ 1̇ 6765 56 |

较　高　天。（许通唱）暝日　受　打

（傅罗卜唱）嫁得　亲　孝

6̌ 5655532 2#43 2243̌ | 3 6655 32321 1 23 6̣1 | 3233 0532 61 220 326̣ |

骂，　　　　　那　怕（那怕）流　目

敬，　　　　　罪　过（罪过）较　高

1 0 1 23 6̣1 5 6 5 3 2 5 32 | 4/4 1 (2 2 6̣1 26̣ | 1 - 0 0) ‖

滓。　那怕　流　目　滓。

天。　罪过　较　高　天。

_____

① 掠我——把我。

## （6）风　入　松

1=♭E 8/4 4/4

卅1 3 2 1……1 3 2……| 1̇ 5 6 1̇ 66 53 5 3#4 32 1 6̣1 2 |

（许通唱）人　客　听　说拙① 就

1̇ 7 6 1̇ 5 56 6 1̇ 1 5 65 32 | 2̌ 5 33 23 1 2 7̣ 6̣ 23 1 7̣ |

理，　说起　十　目

6̌ 2 32 22 56 1̇ 6̣16̣5 32 | 4/4 3(23 1 23 1 2 - 0 66̣ | 8/4 1212 6̣6̣1.) 3 321 61 2 |

也好　啼。　　　不幸

440

1 5 6 1 6 6 5 3 5　3#4 3 2 1 6 1 2｜3　2　6 5 3 5 6 5　3 2 3 2 6｜1　6 1 1 2ˇ 3　2　2 3 1 6 1 2｜
老　　　婆　　早 过　(早过)　世，　　(我)怙 伊

2 3 2 6 1ˇ 1 1 2　2 7 6 7 6｜6　3 3　5 3 2 3 3 2 3 1 1 3 2｜2　2 2 7 5 6ˇ 6　2 3 1 6 1 2｜
应　　承(怙伊应 承)　老 年　　纪。　　　　(合句)谁 知

2 3 2 6 1ˇ 6 1 1　2 7 6 7 6｜6ˇ 3 3　5 3 5 2 3 3 2 3 1 1 3 2｜2　2 2 7 5 6ˇ 3　2 3 1 6 1 2｜
今　旦(谁知今 旦)　枉 屈 养　饲，　　　　　　障 般②

(前调)
1 5 6 1 6 6 5 3 5　2　2 1 2 2｜6　2 3 1 6 1 2ˇ 5 3　5 6 5 5 3 1｜2(2 3 1 6 2ˇ)　2　2 3 1 6 1 2｜
忤　　逆　(障般忤逆)自 有　　天 地　　　见。(傅罗卜唱)听 公

1 5 6 1 7 6 5 3　5ˇ 5　3#4 3 2 1 6 1 2｜1 7 6 1 5 5 6　6 1　1 5 6 5 3 2｜2ˇ 5　3 3 2 3 1 2　6 6 2 3 7 5｜
障　　说 心 越　　悲，　　因 乜③　你　子

6ˇ 2　3 2 2 5 6　1 7 6 7 6 5 3 2｜3 3 2 3 1 6 2.　6　2 3 1 6 1 2｜1 5 6 1 6 6 5 3 5　3#4 3 2 1 6 1 2｜
障 行　　　　　宜?　　不 念　养 育

3　2　6 5 3 5 6 5　3 2 3 2 6｜4/4 1 (6 1 1 2 3 1｜2 - 0)(6 1｜8/4 3 3 2 3 1 6 2.)ˇ 3　3 2 1 6 1 2｜
深　恩　(深恩)　义，　　　　　　　　　　　说 着

2 3 2 6 1ˇ 2 6 2　2 7 6 1 2｜2　3 3　5 3 2 3 3 2 3 1 1 3 2｜2　2 2 7 5 6ˇ 3　3 2 1 6 1 2｜
起　　来(说着起 来)禽 兽　　一 般　　呢。　　　(合句)劝 你

2 3 2 6 1ˇ 2 2 6　2 3 2　2 7｜6ˇ 3 3　5 3 5 2 3 3 2 3 1 1 3 2｜2　2 2 7 5 6ˇ 3　2 3 1 6 1 2｜
勿　　得(劝你勿 得)苦 切　　啼，　　　　　　　障 般

1 7 6 7 6 6 5 3 5 3 2 - 6 6｜2　3 2 1 6 1 2ˇ 5 3　5 6 5 5 3 1｜4/4 2 (6 1 1 2 3 1｜2 - 0 0)‖
不　　孝　自 有 天 地　责 罚　　伊。

_____

① 拙——这些。　　　② 障般——这样的。　　　③ 因乜——为什么。

441

# 6.雷、电、风、雨

## 缕 缕 金

442

# 7.骗 银

## （1）地 锦 裆

1＝A  2/4

( 2 2 3 | 2 5 5 | 3 2 6 1 | 2 - ) 6 - | 3.#4 3 1 | 2 ( 2 3 | 2 5 5 |
（许豹唱）勤　　读

3 2 6 1 | 2 - ) 6 2 | 1 1 | 6 1 | 2 0 | 2 6 | 2 1 | 2 6 |
（勤　读）诗书劳心　力，　只望我身附凤

2 0 | 2 6 | 1 2 | 2 6 | 2 0 | 6 1 | 6 6 | 6 3 | 3 0 ‖
翼。　等待风云际会　时，　一身成器定发迹。

## （2）剔 银 灯

1＝A  4/4  2/4

( 2 5 3 5 2 1 6 1 | 2 - ) 2 2 | 5 3 2 1 6 2 | 2 5 3 5 2#4 | 3 - 3 2 |
（傅罗卜唱）一路　来　　　　　　　　（一

2 ˅2 5 3 2 | 2 6 2 - 3 | 3 5 3 2 1 6 2 | 2 5 3 5 2#4 | 3 ˅2 5 3 2 | 2 0 2 2 |
路来）受尽艰辛，　　　　　　上高　共落

3 2 - 2 6 | 2 3 2 0 3 2 6 | 7.2 7 6 5 6 3 5 | 6 0 2 2 | 6 2 7 6 5 |
低，　山岭几　重，　　　听见猿

6.7 5 5 6 7 6 | 6 0 2 5 | 3#4 3 2 1 6 2 | 2 5 3 5 2#4 | 3 ˅- 3 2 |
啼　　　共鸟叫，　　　　　　望

2 ˅3 3 2 | 2 0 1 3 | 1 3 2 7 6 | 7.2 7 6 5 6 3 5 | 6 - ˅6 - | 2 6 ˅6 - |
故乡　越自伤　情。　（合句）值　日　（值

2 6 - 5 | 3#4 3 2 1 1 6 1 | 2 0 2 6 | 1 2 - 5 | 6.7 5 5 6 7 6 | 6 ˅2 - 6 |
日）　　得到金国地　面？　　　返　去

2/4 1 1. | 6 6 6 | 0 3 1 | 2 ˅5 2 | 3 3 5 | 2 5 | 3 2 1 6 | 2 ( 5 5 | 3 2 6 1 | 2 -) ‖
家后，伏事母　亲。返去家后奉侍母　亲。

443

# 8.惩 恶

## （1）金 钱 花

1=♭E 2/4

( 2̲2̲ 3̲ | 2 5̲5̲ | 3̲2̲6̲1̲ | 2 - ) | 6̣ - | 3̲.#4̲3̲1̲ 2 ( 2̲3̲ | 2 5̲5̲ | 3̲2̲6̲1̲ |

（傅罗卜唱）望　　　面

2 - ) | 1 - | 2̲6̲⌢6̣ 6̣ - | 5 - | 3̲.#4̲3̲1̲ 2 ( 2̲3̲ | 2 5̲5̲ | 3̲2̲6̲1̲ |

天　时　　变　乌，　　　　（钟锣作风声）

2 ) 6̣ | 3̲ 2̲⌢2̲ˇ6̣ | 1̲6̣⌢6̣ 6̣0 | 3̲ 5̲ | 3̲.#4̲3̲1̲ 2 ( 2̲3̲ | 2 5̲5̲ |

雷　鸣　电　光　风　赶　雨，

3̲2̲6̲1̲ | 2 ) 3 | 3̲ 2̲⌢2̲ 6̲ | 2̲0̲ 3̲3̲ | 3̲.#4̲3̲1̲ 2 ( 2̲3̲ | 2 5̲5̲ |

鸟　雀　投　林　声　相　呼。

3̲2̲6̲1̲ | 2 - ) | 7̣ 5̣ | 7̣. 7̣ | 7̣ 5̣ | 6̣ 0 | 2̲ 1̲ | 2̲ 6̣ | 5 5 |

（合句）树　落　叶，　满　地　铺。　放　脚　行，　走　几

3̲.#4̲3̲1̲ | 2 ( 2̲3̲ | 2 5̲5̲ | 3̲2̲6̲1̲ | 2 - ) | 5. 6̲ | 3̲.#4̲3̲1̲ 2 ( 2̲3̲ | 2 5̲5̲ |

步。　　　　　　　　　　（张杨、秦福唱）看　　见

3̲2̲6̲1̲ | 2 - ) | 1 - | 2̲6̲⌢6̣ 6̣ - | 5 - | 3̲.#4̲3̲1̲ 2 ( 2̲3̲ | 2 5̲5̲ | 3̲2̲6̲1̲ |

天　色　　做　乌，　　　　　（前调）

2 ) 6̣ | 3̲ 2̲ 6̲ | 1̲0̲ 2̲5̲ | 3̲.#4̲3̲1̲ 2 ( 2̲3̲ | 2 5̲5̲ | 3̲2̲6̲1̲ | 2 ) 3 |

雷　鸣　电　光　风　赶　雨，　　　　　　　　　　慌

3̲ 2̲⌢2̲ 6̣ | 1̲0̲ 6̲3̲ | 3̲.#4̲3̲1̲ 2 ( 2̲3̲ | 2 5̲5̲ | 3̲2̲6̲1̲ | 2 - ) | 7̣ 6̣ |

忙　着　惊　唅　进　步。　　　　　　　　　（合句）到　今

5̣ 5̣ | 5̣ 7̣ | 7̣0 | 2̲ 1̲ | 2̲ 0̲ | 2̲ 2̲ | 6̣ 0 | 2̲ 1̲ | 2̲ 6̣ | 5 5 | 3̲.1̲ | 2̲0̲ ‖

旦，　即　知　苦。　放　紧　行，　走　几　步。　放　紧　行，　走　几　步。（叮当）

## （2）北 调

1=♭E 2/4

3̲ 3̲ 7̣ | 6̣ - | 3̲ 5̲ 1̲ | 2̲0̲ | 3̲ 3̲ | 5̲ 1̲ | 1̲3̲⌢1̲3̲ | 2̲0̲ | 3̲ 5̲ | 5̲ 5̲1̲ |

（许豹唱）干柴　好　烧，　路　远　难　挑。　挑　到　半　路，　遇　桥　一　条。　跌　一　倒，倒下

1̲ 1̲3̲ | 2̲0̲ | 3̲ 5̲ | 5̲0̲ | 3̲2̲ 1̲ | 2̲ˇ5̲5̲ | 3̲3̲ 5̲ | 5̲ˇ3̲3̲ | 3̲3̲ 1̲ | 2̲0̲ 5̲ |

地下　一　跌。　爬　起　来，　我　心　又　焦。你　有　弓箭　战　马，我　有　斧头　柴　刀，你

3̲3̲ 6̣ | 5̲0̲ 3̲ | 3̲3̲⌢1̲3̲ | 2̲ˇ5̲5̲ | 3̲5̲ 3̲ | 5̲ˇ2̲2̲ | 6̣6̣ 2̲ | 1 - | 1 0 ‖

射我　一　箭，　我　砍你　一　刀，你　有　老婆　孩　子，我　有　大大　软　泡。

444

# 9.审 三 人

## （1）百 家 春

（尾白……牛头不谅情……）出狱官崔志用"三通"

1=♭E 4/4

3 5 2 3 ‖: 1 - 1.3 2 1 | 6̣ - 6̣ 5 | 6̣ 2 1 6̣7̣ | 5̣ 3̣ 2 5 6̣ | 5̣ - 3.5̣ | 6̣ - 1.3 2 1 |

6̣ - 6̣ 6̣6̣ | 5.6̣5̣1̣6̣5̣ | 3 - 3 3 | 5 1 0 6̣5̣ | 3 - 5 3̣2̣ | 1 - 1 1 2 | 3 - 6.7̣6̣5̣ |

3 6̣5̣ ♯4 | 3 - 3 3 | 5 3 3.2̣3̣5̣ | 6 - ⌄5.1̣6̣5̣ | 1̣.6̣5̣1̣6̣5̣ | 3 - 5.3̣ | 5 1̇ 6̣5̣3̣5̣ |

2 - 3.2̣ | 1 3 2.3̣2̣1 | 6̣ 1̣6̣5̣5̣6̣5̣ | 1 2 3 1̣ 6̣5̣ | 1 2 3 1 2 | 1.‖1. 1 - 3 5 2 3 :‖终句 1 - |

## （2）西 地 锦

1=♭A 4/4

5 5 | 3 - 0 3 2 3 1 | 6̣ 2 3 2 2 | 3 0 5 5 2 3♯4 | 3 2♯4 3 2 1 6 1̣ | 2 - 6̣ 6̣ |

（狱官唱）职掌　　　　　（职掌）　　枉死　　地狱

3 2 0 3 2 3 1 | 6̣ 2 3 2 2 | 3⌄5 5 2 3♯4 | 3 2♯4 3 2 1 6 1̣ | 2⌄5 3 2♯4 3 2 |

城，　　　　　　　鬼犯　　闻风　　心胆

3 2̣2̣7̣6̣5̣3̣ | 6̣⌄2 5 2 3♯4 | 3 2♯4 3 2 1 6 1̣ | 2 - 6̣ 3 | 3 2 0 3 2 3 1 |

惊。　　莫说　　善恶　　无报 应，

6̣ 2 3 2 2 2̣ | 3♯4 3 2 1 3 | 2 7̣6̣7̣6̣5̣5̣ | 6̣ - 2 3 | 3♯4 3 2 1⌄3 | 2 7̣6̣7̣6̣5̣5̣ |

　　　业镜展开　　　便分 明。业镜展开

6̣ - 2 6̣ 1 | 2 - (2 5 3 2 | 0 5 3 2 3 5 1 6̣ | 2 3 2 1 6̣ 6̣ | 3 5 3 2 1 6̣ | 2 - ) ‖

便分　明。

（紧接一、二通）

## （3）剔 银 灯

1=♭A 4/4 2/4

(2 5 3 5 2 1 6̣ 1̣ | 2 - ) 2 2 | 5 3 2 1 6̣ 2 | 2 5 3 5 2♯4 | 3 - 3 2 |

（宛犯唱）望老 爷　　　　（望

2⌄2 5 3 2 | 5 3 2 5 | 5 3 2 1 6̣ 2 | 2 5 3 5 2♯4 | 3 - X X | X 0 0 0 |

老爷）乞听诉起，　　　　（张杨白：死简 仔）

445

0 0 0 0 | 0 0 0 0 | 0 0 0 0 | 0 0 <span>3 2</span> | <span>2 ˇ5</span> <span>5 5 3 2</span> | 2 0 1 3 |

许豹白：你句死大人，都不知道人还未娶某，说人死简仔。）（宛犯唱）是　　简仔　　一时

<span>1 3</span> <span>2 7 6</span> | <span>7.2 7 6 5 6 3 5</span> | 6 - ˇ6 2 | 6 2 <span>7 6 5</span> | <span>6 7 5 5 6 7 6</span> | 6 0 2 2 |

（可）见　　浅。　　　　习恶为　　非　　　　　度日

5 <span>3 2 1 6 2</span> ˇ | 2 5 <span>3 5 2#4</span> | 3 0 <span>3 2</span> | 2 5 <span>5 3 2</span> | 2 0 1 3 | <span>1 3</span> <span>2 7 6</span> |

子，　　　　　全　　不思　　　　坠落阴

<span>7.2 7 6 5 6 3 5</span> | 6 - ˇ6 - | 2 6 6 - | 2 6 - 5 | <span>3#4 3 2 1 1 6 1</span> | 2 0 1 2 |

司。　　　　有　嘴（有　嘴）　　　　　　通说

6 2 <span>7 6 5</span> | <span>6 7 5 5 6 7 6</span> | 6 ˇ2 - 2 | 6 <span>1 1 2</span> | 2 - 6 6 | 6 ˇ5 3 1 |

一　　　　也，　　　想　咱　一身，(今要)　做俩　　改

转♭D调（前5＝后2）（前调）

<span>2/4</span> 2 （<span>5 5</span> <span>3 2 6 1</span> | 2 -）| 2 5 | <span>3.(5 3 2</span> | <span>1 6 2</span> ˇ| 2 5 | <span>3 5 2</span> | 3 -）|

变?　　　　　　　　　（狱官唱）贼　畜　生（钟锣）

3 2 | 2 5 | 3 0 | <span>5 2 2 3</span> | <span>3.(5 3 2</span> | <span>1 6 2</span> | 2 5 | <span>3 5 2</span> | 3 -）|

（贼　　畜　　生）　做事不存　天，

3 2 | 2 5 | 5 0 | <span>1 2 3</span> | <span>2 2 7 5</span> | 6（<span>7 6</span> | <span>5 6 7 5</span> | 6 -）| 6 7 |

敢　罔　作　非为　事　志。　　　　　　　阴府

5 - | 7 - | <span>6 6 7</span> 6 0 | 2 2 | <span>3.(5 3 2</span> | <span>1 6 2</span> ˇ| 2 5 | <span>3 5 2#4</span> | 3 -）|

地　狱　　　　重　重　报，

转♭A（前6＝后2）

3 2 | 2 3 | <span>5 3 2</span> | <span>1 2 3</span> | <span>2 2 7 5</span> | 6（<span>5 5 6 7 6</span> | 6 -）ˇ6 - | 2 0 6 6 |

到　今旦　反悔　可　迟　　（宛犯唱）有　嘴（有

2 6 - 5 | <span>3 5 3 5 1 1 6 1</span> | 2 0 1 2 3 | <span>2 2 2 7 6 5</span> | <span>6.7 5 5 6 7 6</span> | 6 ˇ2 - 2 |

嘴）　　通说　　一　　也，　　想　咱

<span>2/4</span> 6 <span>1 1 2</span> | 2 <span>6 6</span> | 0 3 1 | 2 ˇ5 5 | 2 3 3 5 | 5 <span>3 5</span> | <span>3 2 1 6</span> | 2 0 ‖

一身,(今要)　做俩　　改　　变?想咱　一身,今要　做俩　　改　　变?

446

## （六）做生日套

# 1.换　货

## （1）洞　仙　歌

1=♭E  4/4 2/4

（相钟）

（二小道唱）哇 啊哩 唠 哇，　哇啊哩哇唠，　唠唠哇，　哇啊哩唠哇，　哇啊哩哇

（X　X｜X）

唠　哇，　哩哇唠哩哇唠 啊哩 唠 哇，　唠哇唠哩　啊哩唠

哇，　哩哩　哇　哇啊哩唠哇，　哇啊哩哇 唠　哇，　　哩哇唠 哩哇

唠 啊哩唠 哇。　荣　华　　　（荣华）等 风

絮，　　山　水　（山水）　万（于）年　居。

休　积 金，　莫买 误人 书。　　劝世

人　须 积 德，积德　行（于）好　　　事。　举头

不 老 天，更 无　私。但 存　　　方 寸 地，　留 与

孙 和　子,留　与　孙　　　（孙）和　子。哩 哇

唠哇，　唠唠哩 哇，哩唠唠哩 哇,唠唠 哩 哇　哩唠唠哩 哇。

447

## （2）缕　缕　金

1=♭E  4/4  2/4

(2 5 3 5 2 7̣ 6̣ 1 | 2 -) 2 2 | 5 3 2 1 6 2 | 2 5 3 5 2 #4 | 3 - 3 2 | 2 2 5 3 2 |

（二小道唱）奉　佛　旨　　　　　　　　　　　　（奉　　　佛　　旨）

2 6 2 - 3 | 2. 7̣ 6̣ 1 2 3 2 | 2ˇ 5 5 3 2 | 2 0 5 2 | 5 3 2 - 2 7̣ | 6̣ 2 2 0 3 2 1 |

不　　敢　迟。　　　　　只　为　　傅罗　卜　　有　孝

2 6̣ 7̣ 6 3 6 | 6ˇ 2 3 2 | 2 0 3 3 | 5 3 2 - 2 7̣ | 6̣ 2 2 0 3 2 1 |

义。　　　善　心　　修　因　果　　有　　布

2 (2 3 2 7̣ 6̣ 1 | 2 5 5 3 2 6̣ 1 | 2) 3 5 3 2 | 2ˇ 5 1 3 2 | 2ˇ 2 - 6̣ |

施。　　　　　　　将　此　　货　物　　兑　换

2/4 2 1ˇ 2 1 | 2 6̣ 6̣ | 0 3 1 | 2ˇ 2 1 | 2 6̣ 6̣ | 0 5 3 1 | 2 (5 5 | 3 2 6̣ 1 | 2 -) ‖

伊，叫伊　返去　乡　里。叫伊　返去　乡　里。

## （3）黑　麻　序

1=♭E  8/4

卅 2 5 3 2 | 3 2 7. 6̣ 5̣ 6̣ | 6̣ - 2 2 6̣ - 3 2 - ˇ 2 1 1 3 2 2 7̣ 5̣ |

（傅罗卜唱）听　　说　　　因　依，

8/4 6̣ 3 2 3 1 6̣ 2. ˇ 3 | 2 3 1 6 1 2 | 2 5 3 2 3 1 2 3 2 5 6 5 5 3 2 |

要　论　　交　易

1ˇ 3 3 2 2 7̣ 6 2 3 2 1 3 2 6̣ | 1 6̣ 1 1 2. ˇ 6̣ 2 3 1 6 1 2 | 2 5 3 2 3 1 2 3 2 5 6 5 5 3 2 |

须　着（须着）公　平，　俩　通　　掠　物

1ˇ 3 3 2 2 7̣ 6 2. 3 1 3 2 6̣ | 1 6̣ 1 1 2. 3 1 2 2 0 3 2 6̣ | 1 7̣ 6̣ ˇ 3 2 5 2 5 6 3 2 6 1 2 ˇ |

轻　贱（于）价　钱？　寻　（寻）思　知人　说是恁　甘

（合句）

3 3 2 3 2 7̣ 6̣ 1 2 2 3 2 6̣ 1 6̣ 2 | 6. 7̣ 5 5 6 7̣ 6̣ - 3 2 1 3 2 6̣ | 1 6̣ 1 1 2. 3 2 2 0 3 2 6̣ |

愿，　　不知人说（是）　　我　无公　平。　无　　此

448

1ᵛ3 13̲6̲1̲ 2̲2̲0̲3̲ 1̲3̲2̲6̲ | 1 6̲1̲1̲2̲. ᵛ2̲ 3̲2̲1̲6̲1̲2̲ | 5̲6̲5̲3̲2̲ 5̲5̲ 3 5̲6̲5̲5̲3̲2̲ |
理,此 事志　无此　　理，皆着 两　平(两平)交 易

（前调）
1ᵛ3̲3̲2̲2̲7̲6̲1̲ 0̲3̲ 1̲3̲2̲6̲ | 1 6̲1̲1̲2̲. 3̲1̲2̲2̲0̲3̲2̲2̲ | 7̲7̲6̲7̲5̲5̲6̲. 2̲5̲3̲3̲2̲7̲6̲6̲ |
即　合(于)道　　理。(二小道唱)听　(听)伊　说出

6̲.ᵛ3̲3̲ 5̲3̲2̲3̲3̲2̲3̲1̲1̲3̲2̲ | 2 2̲2̲7̲5̲6̲.ᵛ2̲ 3̲2̲1̲6̲1̲2̲ | 2̲5̲3̲2̲3̲1̲2̲3̲2̲ 5̲6̲5̲5̲3̲2̲ |
就　　理，　　真是 善　心

1ᵛ3̲3̲2̲2̲7̲6̲2̲7̲6̲ᵛ3̲1̲3̲2̲6̲ | 1 6̲1̲1̲2̲. 3̲1̲ 3̲ 2 | 2̲5̲3̲2̲3̲1̲2̲3̲2̲ 5̲6̲5̲5̲3̲2̲ |
慷　慨(于)男　儿。只 是阮 两 人

1ᵛ3̲3̲2̲2̲7̲6̲2̲6̲ 3̲1̲3̲2̲6̲ | 1 6̲1̲1̲2̲.ᵛ3̲1̲2̲2̲ 3̲2̲6̲ | 1̲7̲6̲ 5̲5̲3̲2̲5̲6̲3̲2̲6̲1̲2̲ |
甘　愿要对　换，古 (古)言 物稀 则 必

3̲3̲2̲3̲2̲7̲6̲1̲ 2̲2̲3̲ 2 | 2̲2̲7̲6̲ | 2 2̲2̲7̲2̲7̲6̲5̲3̲6̲. 3̲1̲3̲2̲6̲ |
罕，　　　　　物贱 不　　(不)值

1 6̲1̲1̲2̲. 3̲ 2̲. 3̲2̲6̲ | 1ᵛ3 1̲3̲6̲1̲2̲2̲ 3̲1̲3̲2̲6̲ | 1 6̲1̲1̲2̲. 3̲ 3̲2̲1̲6̲1̲2̲ᵛ |
钱。(合句)莫 嫌　弃,傅 财主 莫 (于)嫌　弃，即 便

5̲6̲5̲3̲2̲ 5̲2̲5̲ 5̲6̲5̲5̲3̲2̲ | 1ᵛ3̲3̲2̲2̲7̲6̲2̲ 6̲6̲ᵛ6̲1̲ | 2(5̲5̲3̲2̲6̲1̲2̲ - 0 0) ‖
交　易,即便交　易，再　莫迟 疑。

## （4）剔 银 灯

1=♭A 4/4 2/4
(2̲5̲3̲5̲2̲7̲6̲1̲ | 2 -) 2̲ 3̲ | 5̲ 3̲2̲1̲6̲2̲ᵛ | 2̲ 5̲ 3̲5̲2̲#4̲ | 3 - 3̲ 2̲ |
(傅罗卜唱)甚 多　蒙　　　　　　　　　　(甚

2̲ 3̲ 5̲3̲2̲ᵛ | 2̲ 3̲ - 5 | 3̲#4̲3̲2̲1̲6̲2̲ᵛ | 2̲ 5̲ 3̲5̲2̲#4̲ | 3 0 3̲ 2̲ |
多蒙) 二公 雅意，　　　　　　　　　　　　恁

2̲ 5̲ 5̲3̲2̲ | 2 0 1̲3̲ | 1̲ 3̲ 2̲7̲6̲ | 7̲2̲7̲6̲5̲6̲3̲5̲ | 6̲. -ᵛ2̲ 2̲ |
货物　　无量 价　钱。　　　　　是恁

449

6 2 7̇ 6̇ 5̇ | 6̇ 7̇ 5̇ 5̇ 6̇ 7̇ 6̇ | 6̇ 0 5 2 | 3 #4 3 2 1 6 2 | 2 5 3 5 2 #4 |
甘　　　愿　　　　　要　对　换，

3 0 3 2 | 2 3 3 2 | 2 0 2 2 | 6̇ 2 7̇ 6̇ | 7̇ 2̇ 7̇ 6̇ 5̇ 6̇ 3̇ 5̇ |
不　　可　怪　　小　弟　要　便　宜。

6̇ - 1 - | 2 6̇ 1 - | 2 6̇ - 5̇ | 3̇ 5̇ 3̇ 2̇ 1̇ 1̇ 6̇ 1̇ | 2 - 2 2 |
（合句）将　此　（将　此）　　　　　　货　物

6 2 7̇ 6̇ 5̇ | 6̇ 7̇ 5̇ 5̇ 6̇ 7̇ 6̇ | 6̇ 2̇ 6̇ 7̇ 6̇ 7̇ | 6̇ - 7̇ 6̇ | 6̇ 5̇ 3̇ 5̇ 1̇ 6̇ |
交　　　易，　　　再　后　去　勿　得　言　三　语

**（前调）**
2 （5̇ 5̇ 3̇ 2̇ 6̇ 1̇ | 2 - ） 2 5 | 3 #4 3 2 1 6 2 | 2 5 3 5 2 #4 | 3 - 3 2 |
四。　（小二道唱）看　傅　兄　　　　　　　（看

2 5 2 3 2 | 3 2 - 2 | 3 #4 3 2 1 6 2 | 2 5 3 5 2 #4 | 3 - 3 2 |
傅　兄）　真　是　仁　义，　　　　　　　兼

2 5 2 3 2 | 2 0 2 3 | 1 3 2 7̇ 6̇ | 7̇ 2̇ 7̇ 6̇ 5̇ 6̇ 3̇ 5̇ | 6̇ - 6̇ 2 |
德　量　　心　地　公　平。　　　　有　谁

6 2 7̇ 6̇ 5̇ | 6̇ 7̇ 5̇ 5̇ 6̇ 7̇ 6̇ | 6̇ 0 5 2 | 3 #4 3 2 1 6 2 | 2 5 3 5 2 #4 |
及　得　你　　　（你）　行　仪？

3 - 3 2 | 2 2 5 3 2 | 2 0 2 2 | 6̇ 2 7̇ 6̇ | 7̇ 2̇ 7̇ 6̇ 5̇ 6̇ 3̇ 5̇ |
世　上　人　　有　一　无　　二。

6̇ - 1 - | 2 6̇ 1 - | 2 6̇ - 5̇ | 3̇ 5̇ 3̇ 2̇ 1̇ 1̇ 6̇ 1̇ | 2 0 2 2 |
（合句）将　此　（将　此）　　　　　　货　物

6 2 7̇ 6̇ 5̇ | 6̇ 7̇ 5̇ 5̇ 6̇ 7̇ 6̇ | 6̇ 2̇ 6̇ 7̇ 6̇ 7̇ | 6̇ - 1 6̇ | 6̇ 5̇ 3̇ 5̇ 1̇ |
交　　　易，　　　再　后　去　勿　得　言　三　语

**2/4** 2 2 2 7̇ | 6̇ 7̇ 6̇ 7̇ | 6̇ 1 6̇ | 0 5̇ 3̇ 1̇ | 2 （5̇ 5̇ | 3̇ 2̇ 1̇ 6̇ | 2 5̇ 5̇ | 3̇ 2̇ 6̇ 1̇ | 2 - ） ‖
四。再　后　去　勿　得　言　三　语　四。

450

# 2.做 生 日

## （1）中 秋 月

1=♭E 2/4

稍快 活泼

6·7 5#4 | 3 3 2 | 5 3#4 3 2 | 3 3 2ˇ | 2 2 3 2 | 5 2 3 2 | 3 5 2 2 | 3 2 3·2 | 1 2 3 5 |

中秋月，　照纱　窗，　（栏杆）倚栏杆，　相倚傍，　心越酸，　误阮只地

2 0 | 2 5 3 2 | 1 3 2 7 | 6 0 | 2 3 2 | 5 1 6 5 | 3 5 | 5 5 | 1 2 3 1 | 2·6 2 2 |

嗡，　不见我情　人。　　又听见（又听见）檐前　铁马　叮当响,(叮 当 当 弄当)

0 5 1 6 6 | 5 6 6 6 | 5 − | 6 6 6 6 | 5 3 2 | 6 7 3 5 | 6 5 2 2 | 0 2 6 6 | 5 3 2 |

一点春心 着伊　来惹　　动。　倚凉亭，赏　（于)牡丹，

5 2 3 2 | 3 5 3 2 | 2 2 6 1 | 3 5 5 2 | 2 5 5 2 | 3 3 2 2 | 0 5 1 | 6 7 6 6 | 5 3 2 2 |

倚凉亭，　赏牡丹，　举目看，　光景好，　似美人，　相牵伴，　对景伤　　情（那是)

5 3 2 3 | 0 2 1 | 2ˇ 5 5 | 3#4 3 2 1 2 | 5 3 2 3 | 0 2 1 | 2 7 6ˇ | 3 5 | 6 5 |

割吊　肠　肝。见景伤　情(那是) 割吊　阮肠肝。　　弄咦柳咦

1 2 1 1 | 6 6 1ˇ | 6 1 6 6 | 2 6 1 1 | 0 5 3 2 | 1 2 | 5 3#4 3 2 | 3ˇ 6 2 | 6 2 6 2 |

咦柳咦啊 弄来咦。 鳌山去，剔桃仙，吹箫弹琴打秋　千,对许　嫦娥独酌

1 6 1 1 | 0 5 3 2 | 1 1 | 1 6 5 | 6ˇ 5 3 2 | 1 1 | 6 7 5 7 | 6 7 6 5 3 5 | 5 6 7 6 5 | 6 − ‖

金杯。　叮 叮 当当　柳啊弄咦,叮 叮 当当　咦柳弄柳　咦。（不汝)

## （2）正 慢

1=♭A 散板

卄2 #4 3 − 5 − 3 2 7·6 5 7 6 − 3 7 7 6 5 3 2 3 − ˇ5 3 5 7 6 1 −

(刘世真唱)画 堂　大　　设　华宴开，　　四边古画

5 − 3 2 0 1 2 7·6 5 7 6 − ˇ3 3 − 5 − 3 2 7·6 5 7 6 − 6 3 7 6 −

遍　　结　　彩。(刘贾唱)珍肴　百　　　味　巧安排，

451

【一条青】

（刘贾白：姐姐在上受弟拜寿。）　（刘贾念）风 和 气 满 乾

坤， 瑞日祥云弥 、宇宙 寿 比 南 山 长 不 老，

福如东海 水长 流。 （刘贾白：姐姐叩参！）　（刘世真白：小弟请起。）

## （3）好 孩 儿

1=♭E 8/4

（刘世真唱）炉 内 香 烧 清 （清）香

味， 银 台 蜡 烛(银台蜡 烛)乜 光 生。

桌 上 宴 席

有 百 （有百） 味， 再 饮

几 杯(再饮 几 杯)福 寿 加 添。

（合句)但 愿 得

452

# （4）寡　北

1=♭E　2/4　1/4

（文乞丐唱）（胖　七，胖　七，胖胖　七，胖胖　七）父　母　　亲来

也不亲，　　　说起父母　无恩情。　　　若是子儿　失奉

侍，言三语四　　不安　宁。　　　（胖　七，胖　七，胖胖　七，胖胖

七）兄　弟　　亲来　　　　也不　亲，　　　说起

兄弟无恩情。　　从幼　之时　是兄　弟，长大　分物　件件

争。　　　　（胖　七，胖　七，胖胖　七，胖胖　七）老　婆，

（金奴打乞丐）　　（刘世真白：金奴，你为何吵曲？金奴白：他都知道我在这里帮忙，故意叫我老婆。① 文乞丐白：

那就改一下。）　　老某　亲来　　　　也不亲，　　　说起

说起老某无恩　情。　若是　丈夫　先死　了，梳起头髻　去

嫁别　人。　　　（胖　七，胖　七，胖胖　七，胖胖　七）查某　子②

亲来　　　　也不　亲，　　　说起查某子　无恩

454

$\overline{3\ 5}\ 2$ | $0\ 2\ 2$ | $\overline{2\ 2\ 5\ 2}$ | $\overline{3\ 6\ 5}\ 3$ | $2^{\vee}\ \overline{1\ 2}$ | $3\ \overline{1\ 3\ 3}$ | $3\ 3\ 3\ 3$ | $3\ 3\ 0$ | $1\ 3$ |

情。　饲大 嫌父母　无嫁　妆,斗脚 顿地那吼 那啼横横 横横③　不出

$2.\ \underline{7}\ \overline{6\ 1}$ | $0\ 3\ \overline{2\ 3\ 1}$ | $2^{\vee}\ 5\ 5$ | $5\ 3\ 2\ 3$ | $\overline{2\ 6}\ 2$ | $2^{\vee}\ 6$ | $5\ 3\ 5$ | $5^{\vee}\ 6$ | $1.\ \underline{7}\ 6\ 7$ |

门。　　(啰啰 啰啰啰啰 啰啰啰)　媳 妇 亲来

$\overline{6\ 6\ 5}\ 3$ | $5\ -^{\vee}$ | $3\ \overline{6\ 6}$ | $\overline{5\ 3\ 5}\ 5$ | $0\ 5\ 5$ | $\overline{3\ 5}\ 2$ | $\overline{3\ 5}\ 2$ | $\overline{3\ 3\ 2}^{\vee}\ 3\ 5$ |

也不　亲,　　说起 媳妇 无恩 情。　公婆

$\overline{2\ 3\ 5}\ 2$ | $\overline{3\ 6\ 5}\ 3$ | $5^{\vee}\ \overline{2\ 1}$ | $\overline{2\ 3\ 3\ 1}$ | $3\ 1$ | $2.\ \underline{7}\ \overline{6\ 1}$ | $0\ 3\ \overline{2\ 3\ 1}$ | $\overline{2\ 2}\ 3\ 2\ -$ |

掠伊做一 亲生　子,伊掠 公婆做一 陌路 人。

$(3\ 3\ \overline{1\ 3}$ | $\overline{2\ 3\ 2\ 7}$ | $6\ 1\ \overline{1\ 3}$ | $2\ -$ | $\overline{5\ 5\ 2\ 3}$ | $\overline{2\ 6}\ 2$ | $2)\ 3$ | $\overline{7\ 6}\ 6\ 6$ |

　　　　　　　　　　　　　　　　　　　　　　　　　　朋 友 亲

$1.\ \underline{7}\ 6\ 7$ | $\overline{6\ 6\ 5}\ 3$ | $5\ -$ | $3\ \overline{6\ 6}$ | $\overline{5\ 3\ 5}\ 5$ | $0\ 5\ 5$ | $\overline{2\ 5}\ 0\ 2$ | $\overline{3\ 5}\ 2$ | $\overline{3\ 5}\ 2^{\vee}$ |

来　　　　　　也 不 亲,　说 起 朋友 无恩 情。

$5\ 5$ | $\overline{5\ 5}\ 0\ 2$ | $\overline{3\ 6\ 5}\ 3$ | $2^{\vee}\ \overline{3\ 1}$ | $1\ 3\ 0\ 1$ | $\overline{3\ 2}\ 1$ | $2.\ \overline{1}\ \overline{6\ 1}$ | $1\ 3\ \overline{2\ 3\ 1}$ | $2\ -$ |

有酒 有肉 皆兄　弟,急难 何曾 见 一 人。

$\frac{1}{4}(\overline{3\ 2}$ | $\overline{2\ 3}$ | $\overline{6\ 6}$ | $6$ | $\overline{5\ 5}$ | $0\ 6$ | $\overline{3\ 5}$ | $\overline{3\ 2}$ | $\overline{1\ 6}$ | $\overline{1\ 2}$ | $3$ | $\overline{3\ 5}$ | $2$ | $2$ |

$\overline{2\ 5}$ | $\overline{3\ 2}$ | $\overline{7\ 2}$ | $\overline{7\ 6}$ | $\overline{5\ 5}$ | $0\ 6$ | $\overline{2\ 2}$ | $0\ 3$ | $\overline{2\ 3}$ | $\overline{6\ 6}$ | $\overline{2\ 3}$ | $\overline{3\ 1}$ | $2$ |

$\frac{2}{4}2)^{\vee}\ 3$ | $\overline{7\ 6}\ 6\ 6$ | $1.\ \underline{7}\ 6\ 7$ | $\overline{6\ 6\ 5}\ 3$ | $5\ -$ | $3\ \overline{6\ 6}$ | $\overline{5\ 3\ 5}\ 5$ | $0\ 5\ 3$ | $\overline{2\ 2}\ 2$ |

十 不 亲来　　　　　　十 不 亲,　我 今 奉劝

$\overline{3\ 6\ 5}\ 3$ | $\overline{5\ 3\ 2}^{\vee}$ | $2\ 5$ | $5\ 5$ | $\overline{3\ 6\ 5}\ 3$ | $5^{\vee}\ \overline{1\ 1}$ | $1\ 3\ 0\ 1$ | $3.\ \overline{2}\ 1$ | $2.\ \underline{7}\ \overline{6\ 1}$ |

世间 人。　外人 只要 人情　好,自己 有钱　可 是 亲。

$0\ 3\ \overline{2\ 3\ 1}$ | $2\ -$ | $\frac{1}{4}(\overline{3\ 2}$ | $\overline{2\ 3}$ | $\overline{6\ 6}$ | $6$ | $\overline{5\ 5}$ | $0\ 6$ | $7$ | $7\ 7$ | $\overline{6\ 6}$ | $0\ \overline{7\ 6}$ |

$\overline{5\ 5}$ | $0\ 6$ | $\overline{3\ 5}$ | $\overline{3\ 2}$ | $\overline{1\ 6}$ | $\overline{1\ 2}$ | $3$ | $\overline{3\ 5}$ | $2$ | $2$ | $\overline{2\ 5}$ | $\overline{3\ 2}$ | $\overline{7\ 2}$ |

$\overline{7\ 6}$ | $\overline{5\ 5}$ | $0\ 6$ | $\overline{2\ 2}$ | $0\ 3$ | $\overline{2\ 3}$ | $\overline{6\ 6}$ | $\overline{2\ 3}$ | $\overline{3\ 1}$ | $2$ | $2)$ | $\frac{2}{4}6.\ \overline{7}\ 6\ 5$ |

天 若

3 5 | 3. 2 1 2 | 3 2 ∨ | 3 3 | 3 5 3 | 2 2 | 3 2 | 0 1 1 | 1 3 1 1 |

有钱　天　是　亲，　　　烧金烧纸　也　回　心。　　　地若　有钱地是

2 ∨ 1 3 | 3 1 0 | 1 3 | 2. 1 6 1 | 0 3 2 3 1 | 2 - | 1/4 ( 6 2 | 7 |

亲，有钱买路　任君　行。

7 | 7 2 | 7 6 | 5 5 | 0 6 | 2 2 | 0 3 | 2 3 | 6 6 | 2 3 | 3 1 | 2 | 2 ) |

2/4 2 5 | 2 5 0 3 | 2 2 | 3 2 ∨ | 5 5 | 5 3 2 | 3 6 5 3 | 2 ∨ 2 2 | 1 3 1 1 |

父母　有钱　也是　亲，　饱食暖衣　欢喜　兴。兄弟　有钱也是

2 ∨ 1 3 | 1 1 0 1 | 3 2 3 | 2. 7 6 1 | 0 3 2 3 1 | 2 - | 1/4 ( 2 2 | 0 3 | 2 |

亲，惟求　田地　不相　争。

2 | 7 | 6 | 2 | 3 2 | 1 2 | 3 2 | 6 | 6 | 6 1 | 0 6 | 1 ∨ | 2 | 3 2 |

2 3 | 5 6 | 5 3 | 2 | 3 5 | 2 5 | 3 2 | 1 2 | 6 1 | 2 5 | 3 1 | 2 | 2 ) |

2/4 2 5 | 2 5 0 2 | 5 3 3 | 5 3 2 ∨ | 5 5 | 2 5 5 2 | 5 2 | 5 3 2 ∨ | 3 5 5 |

老某　有钱　会敬夫　主，　子儿　有钱要来　敬父母。　查某子

2 5 0 2 | 3 6 5 3 | 2 ∨ 2 2 | 1 3 0 1 | 3 2 3 | 2. 7 6 1 | 0 3 2 3 1 | 2 ∨ 6 | 2/3 6 |

有钱　就欢喜　　嫁，媳妇　有钱　不生　嗔。　　　　　　（胖七，胖

2/3 6 6 | 2/3 6 6 | 2/3 0 | 2 5 | 2 5 0 2 | 3 6 5 3 | 0 5 5 | 5 2 5 2 | 5 2 |

七,胖胖　七,胖胖　七）　朋友　有钱（是）甚知己，　算来（算去)钱是　骨肉

3 3 2 ∨ | 2 2 | 2 2 0 | 3 6 5 3 | 5 ∨ 2 2 | 1 1 0 1 | 1 1 | 3 ∨ 2 2 |

亲。　不信　但看　宴中　酒，杯杯　奉劝　有钱　人。杯杯

1 1 0 1 | 1 1 | 3 6 1 | 0 3 2 3 1 | 2 ( 2 3 | 1/4 2 | 2 | 7 | 6 |

奉劝　有钱　人。

2 | 2 | 7 | 2 | 6 | 2 3 | 2 | 6 | 7 | 2 | 2 | 2 3 | #4 |

#4 3 | 2 | 3 #4 | 2 | 2 | 7 | 6 | 2 | 3 3 | 2 7 | 6 1 | 2 | 2 ) ‖

① 老婆——在这里指的是女佣人，而不是妻子。　　② 查某子——女儿。　　③ 横横——哭声。

456

# （5）地 锦 裆

1=♭A 2/4

打击乐 | 0 0 | 0 0 | 0 3 | 6 5 5 | 0 | 0 0 | 0 0 | 0 3 5 |
　　　喔切 | 喔切 喔 0 切 | 喔 0 | 0 0 | 喔切喔 | 切喔 0 切 | 喔 0 | 0 0 |
（武乞丐唱）项　　王　　　　　　　　　　　（项　王）

3 5 | 5. 1 | 2 - | 5. 1 | 2 - | 6 6 | 1 2 | 2 6 |
0 0 | 0 0 | 0 0 | 0 0 | 0 0 | 0 0 | 0 0 | 0 0 |
自　刎　在　乌　江，　在　乌　江，　韩　信　功　劳　一　旦

1 - | 0 0 | 0 0 | 0 0 | 0 0 | 0 0 | 0 0 | 3 6 5 0 |
0 0 | 喔切 喔切 | 喔切 喔切 | 打 - | 喔切 0 切 | 喔 0 | 0 0 | 喔 切喔 |
空。　　　　　　　　　　　　　　　　秦　琼

0 0 | 0 0 | 3 5 | 3 5 | 5. 1 | 2 - | 5. 1 | 2 - |
切喔 0 切 | 喔 0 | 0 0 | 0 0 | 0 0 | 0 0 | 0 0 | 0 0 |
（秦　琼）卖　马　单　雄　信，　单　雄　信，

6 6 | 7 7 | 7. 5 | 6 - | 0 0 | 0 0 | 0 0 | 0 0 |
0 0 | 0 0 | 0 0 | 0 0 | 喔切 喔切 | 喔切 喔切 | 打 - | 喔切 0 切 |
单　鞭　救　主　尉　迟　恭。

0 0 | 3 5 | 3 5 | 0 0 | 0 0 | 5 5 | 3 5 | 5. 1 |
喔 0 | 0 0 | 0 0 | 喔切 0 切 | 喔 0 | 0 0 | 0 0 | 0 0 |
云　横　　　　　　　（云　横）秦　岭　家　何

2 - | 5. 1 | 2 - | （打击乐）廿 2 1 6 1 0 | 1 3 21 6 21 | 1 - ‖
在，　家　何　在，　　　雪　拥　蓝　关　马　　　　不　前。

457

# （6）红衲袄

1=♭E 8/4

卅 3 1 2 3 1 1 3 2 - ∨ | 8/4 1 7 6 1 5 5 6　3 2 5 3 2 1 6 1 2 |
（李德厚唱）拜 告 安 人　　　乞　　（乞）　　慈

1 7 6 1 5 5 6　3 2 5 3 2 1 6 1 2 | 1 7 6 7 6 6 5 6 5 3 2　5 5 3 2 | 1 ∨ 3 3 2 3 2 1 6 1　2 5 3 5 2 1 7 6 |
悲，　　须 念 员　　外　　在 生

5 6 1 1 2. ∨ 2　2 3 1 6 1 2 | 1 7 6 7 6 6 5 6 5 3 2　5 5 3 2 | 1 ∨ 3 3 2 3 2 1 6 1　2 5 3 5 2 1 7 6 |
时。　斋 僧　布　施　　阴 骘

5 6 1 1 2. ∨ 6　2 3 1 6 1 2 | 1 7 6 7 6 6 5 6 5 3 2　1 2 1 2 | 2 0　2 2 6 1 2 5 3 2 1 7 6 1 |
大，　俩 通　开　荤（俩　通 开 荤）瞒 神

（合句）
5 3 3 2 3 2 1 6 1 1 3 2 3 1 1 3 2 | 2 0　3 3 6 1 2 5 3 2 1 7 6 5 | 1 0　5 1 6 5 6　5 3 2 2 |
祇？　　　劝 你 话 不　听，自 有　天 地

2 5 6 5 3 2 2 3 ♯4 3 2 1 2 7 6 | 5 6 1 1 2. ∨ 2　3 2 1 6 1 2 | 1 7 6 7 6 6 5 6 5 3 2 - 5 5 |
见。　　　　天 眼　恢　恢，（天 眼

（前调）
5 6 5 - 1 1 2 3 0 3 5 6 5 6 | 3 3 2 3 1 6 2. ∨ 3　1 3 1 2 ∨ | 1 7 6 7 5 5 6 5 3 2 5 3 2 1 6 1 2 |
恢 恢）自 有 东 岳　速 报　司。（刘世真唱）死 老 贼、可　（可） 无

1 7 6 1 5 5 6. ∨ 3　3 2 1 3 2 1 ∨ | 1 5 6 7 6 6 5 6 5 3 2　5 5 3 2 | 1 ∨ 3 3 2 3 2 1 6 1　2 5 3 5 2 1 7 6 |
知，　敢 来　（我）面　前　说　三

5 6 1 1 2. ∨ 2　3 2 1 6 1 2 | 1 7 6 7 6 6 5 6 5 3 2　5 5 3 2 | 1 ∨ 3 3 2 3 2 1 6 1　2 5 3 5 2 1 7 6 |
四。　夫 主　修 斋　事 神

5 6 1 1 2. 1 6 3 2 1 6 1 2 | 1 7 6 7 6 6 5 6 5 3 2 ∨ 1 2 1 2 | 2 0　3 3 6 1 2 5 3 2 1 7 6 5 |
明，　全 无　报　应（全　无 报 应）一 些

（合句）
5 ∨ 3 3 2 3 2 1 6 1 1 3 2 3 1 1 3 2 | 2 0　1 2 6 1 2 5 3 2 1 7 6 5 | 5　6 6 5 1 6 5 6 0 2 2 |
儿。　　　修 斋 我 心　愿，开 荤 共 你　非 干

458

| 2 5653 223 #4321 | 36 | 2321 61 12 2. ∨1 | 63 21 61 2 |
|---|---|---|---|

己。 　　　　　　　　　　　　　　　　　若 不

| 17676 656 532 - 22 | 565 - 3133 06 5656 | 4/4 3 1 2 - |
|---|---|---|

出　　　　去，　（若 不 出 去）　　叫 你 定 讨　　死。

# 3.刣 狗 斋 僧
## （1）洞 仙 歌

1=♭E  4/4 2/4

（场内伴唱）

（钟）|  2. #43 2 1 6 | 2 - 62 76 | 5 - ∨1 5 | 6 - 62 75 |

（X X | X）

（真人唱）哖 啊 哩 唠 哖，　哖 啊 哩 哖 唠，　唠 唠 哖，　哖 啊 哩 唠

| 67 675 36 53 | 2 231 23 2 | 2 ∨5 32 53 2 | 62 5 32 16 |
|---|---|---|---|

哖，　哖 啊 哩 哖 唠　　哖，　　哩 哖 唠 哩 哖 唠 啊 哩 唠

| 2 02 32 | 523. 65 2 | 3 - ∨7 7 | 6. 76 75 | 67 675 36 53 |
|---|---|---|---|---|

哖，　唠 哖 唠 哩　啊 哩 唠 哖，　哩 哩 哖　哖 啊 哩 唠 哖，　　哖 啊 哩 哖

| 2 231 23 2 | 2∨ 5 32 53 2 | 62 5 32 16 | 2 - ∨3 65 3 | 232 1 22 #4 3 |
|---|---|---|---|---|

唠　　哖，　　哩 哖 唠 哩 哖 唠 啊 哩 唠　哖。（真人唱）作　　善

| 3 0 55 32 | 1. 23 65 3 | 53 2 1 22 #4 3 | 3 0 3 2 | 5 0 33 231 |
|---|---|---|---|---|

（作善）　降 百 福，　　　　　　作 恶 （作恶）

| 22 32 27 5 | 6. 75 5 676 | 6 ∨2 32 | 2 0 55 32 | 1. 23 65 3 |
|---|---|---|---|---|

降 （于）千　灾。　　　奉 劝　世 人 休 劳

| 53 2 1 22 #4 3 | 3 ∨5 5 2 | 2 0 13 21 | 22 32 27 5 | 6 - ∨3 3 |
|---|---|---|---|---|

碌，　　举 头　自 有　神 明　在。举 头

| 1 36 1 | 3. 53 3 2 | 2 23 2 27 5 | 6 ∨5 - 3 | 2/4 2 3 3 | 0 6 1 |
|---|---|---|---|---|---|

自 有　神　　神 明　　在。哩 哖 唠 哖，　唠 唠

| 33 2 | 72 57 | 6 ∨6 1 | 33 2 2 | 72 57 | 6.（5 35 | 56 75 | 6 - ）|
|---|---|---|---|---|---|---|---|

哩 哖，　哩 唠 唠 哩 哖，　唠 唠 哩 哖，　哩 唠 唠 哩　哖。

459

## （2）诵　经

ㅂ 3.21 3 2 - ∨ | ¼ 33 | 23 | 21 3 | 3.1 3 | 3.1 3 | 3.1 |

（二小道唱）阿 弥 陀 佛，　　　南无 观世 音菩 萨，南无 佛，南无 法，南无

2 ∨ | 5.5 | 55 | 5.5 | 53 ∨ | 1.3 | 22 | 1.1 | 23 | 2 | 6.1 | 23 |

僧，与佛 有缘，与佛 有因，佛法 相同。朝 念 观世 音，暮 念 观世

2 ∨ | 11 | 12 | 3 ∨ | 1.3 | 31 | 2 ∨ | 32 | 5 | 6.1 | 3 | 31 | 23 |

音，念念 从心 起，念 佛 不离 心。天罗 神，地罗 神，人离 难，

3.1 | 2 ∨ | 31 | 22 | 6.1 | 3 ∨ | ㅂ 22 3 3 5 - 3 2 6 1 - ‖

难离 身，一切 灾殃 化为 尘。南无 阿弥陀　　　佛。

## （3）好　姐　姐

1=♭E 4/4 2/4

（ 2 2 2 3 2 7 6 1 | 2 - ）2. #4 | 3 - 231 | 1 3 231 | 2 ∨ 2 5 3 2 |

（众和尚唱）谢　得　　　　　（谢得）

2 0 2 5 | 2 5 3 21 | 31 2 1 5 6 | 6 0 3 2 | 2 ∨ 2 5. 3 | 2 2 0 2 3 |

神明（相）点　醒，　　险 被他 污秽 了身

3 5 3 2 1 6 2 ∨ | 2 5 3 5 2 #4 | 3 - ∨ 5 3 | 2 5 3 21 | 31 2 1 5 6 |

己，　　　障般 样　人

6 ∨ 2 2 7 6 | 6 0 2 2 | 3 #4 3 2 1 6 2 | 2 5 3 5 2 #4 | 3 - ∨ 5 3 |

做事　不存 天。　　（合句）咱 今

2 6 2 - - | 5 5 3 3 21 | 31 2 1 5 6 | 6 ∨ 5 5 3 2 | 2 3 2 6 2 |

旦　（咱 今　旦）　　众人　分 散

460

$2^{\vee}$ 2 - $\underset{\cdot}{6}$ | $2^{\vee}$ 2 - 2 | 2 - $\underset{\cdot}{6}\underset{\cdot}{6}$ | $\underset{\cdot}{6}$ 0 2 5 | 5 $\underline{3\,2}$ $\underline{1\,\underset{\cdot}{6}}$ $\underline{2}$ |

各　寺　院，免　得　此　处　　　　　无　了　时。

(前调)

$\underline{2\,5}$ $\underline{3\,5}$ $\underline{2^{\#}4}$ | 3 - 2 - | 3 - $\underline{2\,3}$ 1 | 1 $\underline{3}$ $\underline{2\,3}$ 1 | 2 3 $\underline{5\,3}$ 2 |

(真人唱)金　奴　　　　　　　　　　　(金奴)

$\underset{\cdot}{2}$ 0 5 5 | $\underline{2\,5}$ $\underline{3}$ $\underline{2\,1}$ | $\underline{3\,1}$ $\underline{2\,1}$ $\underline{5\,\underset{\cdot}{6}}$ | $\underset{\cdot}{6}$ - $^{\vee}$ 3 2 | $\underline{2\,5}$ $\underline{2\,\underset{\cdot}{6}}$ $2^{\vee}$ |

死　贼　贱　婢，　　　设　计　智

5 5 5 2 | $\underline{3^{\#}4}$ $\underline{3\,2}$ $\underline{1\,\underset{\cdot}{6}}$ $2^{\vee}$ | $\underline{2\,5}$ $\underline{3\,5}$ $\underline{2^{\#}4}$ | 3 - $^{\vee}$ 5 3 | $\underline{2\,5}$ $\underline{3\,3}$ $\underline{2\,1}$ |

害　人　则　害　己，　　　　　　不　思　阴

$\underline{3\,1}$ $\underline{2\,1}$ $\underline{5\,\underset{\cdot}{6}}$ | $\underset{\cdot}{6}$ - $^{\vee}$ $\underset{\cdot}{6}$ - | 2 0 2 2 | 5 $\underline{3\,2}$ $\underline{1\,\underset{\cdot}{6}}$ $\underline{2}$ | $\underline{2\,5}$ $\underline{3\,5}$ $\underline{2^{\#}4}$ |

府　　　地　狱　受　凌　迟。

3 - 5 3 | $\underline{2\,\underset{\cdot}{6}}$ 2 - - | 5 5 $\underline{3\,3}$ $\underline{2\,1}$ | $\underline{3\,1}$ $\underline{2\,1}$ $\underline{5\,\underset{\cdot}{6}}$ | $\underset{\cdot}{6}^{\vee}$ 5 $\underline{5\,3}$ 2 |

(合句)咱　今　旦　　　(咱　今　旦)　　众　人

$2^{\vee}$ 3 $\underline{2\,\underset{\cdot}{6}}$ 2 | $2^{\vee}$ 2 - $\underset{\cdot}{6}$ | $\frac{2}{4}$ 2 $2^{\vee}$ 2 2 | 2 $\underline{6\,6}$ | 0 6 2 | $2^{\vee}$ 2 2 | 2 $\underline{6\,6}$ | 0 6 5 | 5 - ‖

分　散　　各　寺　院，免　得　此　地　　无　了　时。免　得　此　地　　无　了　时。

# 4.普　陀　景

## （1）西地锦（一）

1 = $\flat$A $\frac{4}{4}$

5 5 | 3 - 0 $\underline{3\,2}$ 1 | $\underline{6\,2}$ $\underline{3\,2}$ 2 | 3 0 $\underline{5\,5}$ $\underline{2\,3^{\#}4}$ | 3 $2^{\#}\underline{4\,3\,2}$ $\underline{1\,6\,1}$ | 2 - 2 $\underset{\cdot}{6}$ |

(李纯元唱)铁　甲　　　　　(铁甲)　金　盔　　　武　艺

3 $\underline{2\,2}$ 0 $\underline{3\,2\,3\,1}$ | $\underline{6\,2}$ $\underline{3\,2}$ 2 | $3^{\vee}$ 3 $\underline{3\,2}$ $\underline{3^{\#}4}$ | 3 $2^{\#}\underline{4\,3\,2}$ $\underline{1\,6\,1}$ | $2^{\vee}$ $\underline{5\,3}$ $2^{\#}\underline{4\,3\,2}$ |

精，　　　　　　威　风　凛　凛　　实　劳

3 $\underline{2\,2}$ $\underline{7\,6\,5\,3}$ | $\underset{\cdot}{6}^{\vee}$ 5 $\underline{5\,2}$ $\underline{3^{\#}4}$ | 3 $2^{\#}\underline{4\,3\,2}$ $\underline{1\,6\,1}$ | 2 - $\underset{\cdot}{6}$ $\underset{\cdot}{6}$ | 3 2 0 $\underline{3\,2\,3\,1}$ |

荣①。　　斩　杀　　号　令　　皆　由　我，

461

$6\underline{2}$ $\underline{3}$ $\underline{2}$ $\underline{2}\underline{2}$ | $\underline{{}^{\#}\underline{4}\underline{3}}$ $\underline{2}\underline{1}$ $3$ | $2$ $\underline{7}\underline{6}$ $\underline{7}\underline{6}\underline{5}\underline{5}$ | $6-52$ | $\underline{{}^{\#}\underline{4}\underline{3}}$ $\underline{2}^{\vee}\underline{1}$ $3$ | $2$ $\underline{7}\underline{6}$ $\underline{7}\underline{6}\underline{5}3$

只望双手　　　要掠龙。只望双手

$6-2\underline{6}$ $\underline{1}$ | $2$ $-^{\vee}$ $(\underline{2}\underline{5}\underline{3}\underline{2}$ | $\underline{0}\underline{5}\underline{3}\underline{2}\underline{3}\underline{5}\underline{1}\underline{6}$ | $\underline{2}\underline{3}\underline{2}\underline{1}\underline{6}$ $\underline{6}$ | $\underline{3}$ $5$ $\underline{3}\underline{2}\underline{1}\underline{6}$ | $2-)$ ‖

要掠　龙。

① 劳荣——自鸣得意。

## （2）包 子 令

$1={}^{\flat}A$ $\frac{2}{4}$

$(\underline{2}\underline{2}$ $\underline{3}$ | $\underline{2}$ $\underline{5}\underline{5}$ | $\underline{3}\underline{2}\underline{6}\underline{1}$ | $2$ $-)$ | $3$ $-$ | $\underline{5}$·$\underline{3}$ | $2$ $(\underline{2}\underline{3}$ | $\underline{2}$ $\underline{5}\underline{5}$ | $\underline{3}\underline{2}\underline{6}\underline{1}$ |

（李纯元唱）聚　　　集

$2$ $-)$ | $\underline{2}\underline{3}$ | $\underline{1}\underline{3}$ | $\underline{6}\underline{3}$ | $\underline{5}$·$\underline{3}$ | $2$ $(\underline{2}\underline{3}$ | $\underline{2}$ $\underline{5}\underline{5}$ | $\underline{3}\underline{2}\underline{6}\underline{1}$ | $2)3$ |

（聚　集）人马　据山　营，　　　　　　　　　　　三

$\underline{3}$ $\underline{2}$ $\underline{2}$ $\underline{2}$ | $\underline{2}$ $0$ $\underline{2}$ $\underline{6}$ | $1$ $(\underline{2}\underline{3}$ | $\underline{2}$ $\underline{5}\underline{5}$ | $\underline{3}\underline{2}\underline{6}\underline{1}$ | $2)3$ | $\underline{3}$ $\underline{2}$ |

军　喊杀　得人惊。　　　　　　　　　　　　生擒

$\underline{2}$ $\underline{6}$ | $\underline{2}$ $0$ | $\underline{6}$ $\underline{6}$ | $2^{\vee}$ $\underline{6}\underline{6}$ | $\underline{6}\underline{2}\underline{7}\underline{5}$ | $\underline{6}$ $0$ | $\underline{6}$ $\underline{3}$ | $\underline{3}$·$\underline{1}$ | $2$ $(\underline{2}\underline{3}$

活捉　着让我，上阵无　输　那见　赢。

$\underline{2}$ $\underline{5}\underline{5}$ | $\underline{3}\underline{2}\underline{6}\underline{1}$ | $2)$ $\underline{6}\underline{2}$ | $\underline{2}$ $\underline{6}\underline{5}$ | $\underline{5}$·$\underline{3}$ | $2$ $(\underline{2}\underline{3}$ | $\underline{2}$ $\underline{5}\underline{5}$ | $\underline{3}\underline{2}\underline{6}\underline{1}$

（合句）就起　程，便出　营，

（前调）

$2)$ $\underline{6}\underline{6}$ | $\underline{2}\underline{2}\underline{6}\underline{6}$ | $\underline{3}$·$\underline{1}$ | $2$ $(\underline{2}\underline{3}$ | $\underline{2}$ $\underline{5}\underline{5}$ | $\underline{3}\underline{2}\underline{6}\underline{1}$ | $2-)$ | $\underline{6}$ $-$ | $\underline{3}$·$\underline{1}$

掠有　人呀便回　营。　　　　　　　　　（喽啰唱）大　　王

$2$ $(\underline{2}\underline{3}$ | $\underline{2}$ $\underline{5}\underline{5}$ | $\underline{3}\underline{2}\underline{6}\underline{1}$ | $2$ $-)$ | $\underline{6}$ $\underline{2}$ | $\underline{1}$ $\underline{6}$ | $\underline{6}$ $\underline{6}$ | $\underline{3}$·$\underline{1}$ | $2$ $(\underline{2}\underline{3}$

（大王）威势　好名　声，

$\underline{2}$ $\underline{5}\underline{5}$ | $\underline{3}\underline{2}\underline{6}\underline{1}$ | $2)3$ | $\underline{3}$ $\underline{2}$ | $\underline{2}$ $\underline{1}$ | $\underline{2}$ $0$ | $\underline{5}$ $\underline{3}$ | $\underline{5}$·$\underline{3}$ | $2$ $(\underline{2}\underline{3}$

麾　下　士卒　逞威名。

462

```
2 5̲5̲ | 3̲2̲6̲1̲ | 2)2 | 3̲2̲ 2̲1̲ | 2̲0̲ 6̲6̲ | 2˅6̲2̲ | 6̲7̲6̲5̲ |
 英 雄 跨 出 万 人 敌,遇 手 交
```
```
6̲ - | 6̲3̲ | 3̲. 1̲ | 2(2̲3̲ | 2 5̲5̲ | 3̲2̲6̲1̲ | 2)6̲2̲ | 2 6̲5̲ |
锋 定 丧 命。 就 起 程,便 出
```
```
5̲. 3̲ | 2(2̲3̲ | 2 5̲5̲ | 3̲2̲6̲1̲ | 2)6̲6̲ | 2̲2̲6̲6̲ | 5̲. 3̲ | 2 0 ‖
营。 掠 有 人,便 回 营。
```

## （3）甘州歌（一）

```
1=♭A 8/4 4/4 2/4
```
```
廿6̲ 2 - 6̲1̲ 6̲1̲ | 3̲2̲ -˅ 2̲2̲3̲5̲3̲2̲1̲2̲1̲7̲ | 8/4 6̲7̲6̲5̲3̲5̲5̲6̲ 3̲2̲ 2̲ 3̲2̲7̲6̲ |
（傅罗卜唱）回 首 望 高 城, 叹 人 生
```
```
3̲5̲6̲6̲0̲2̲1̲7̲ 6̲5̲3̲3̲ 6̲6̲7̲5̲♯4̲ | 3̲˅ 6̲6̲2̲6̲1̲ - 2̲. 7̲6̲2̲7̲6̲ |
相 逢 如 水 (水) 上
```
```
5̲3̲5̲5̲6̲ 7̲˅5̲5̲ 3̲5̲3̲2̲ | 5̲ 3̲2̲2̲3̲ 3̲2̲5̲3̲3̲ 2̲2̲7̲6̲ | 3̲5̲6̲6̲ 2̲1̲6̲1̲ 3̲3̲6̲6̲7̲5̲♯4̲ |
萍, 感君殷 勤 相 送 出 (出) 此
```
```
3̲˅ 6̲6̲2̲6̲1̲ - 2̲. 7̲6̲2̲7̲6̲ | 5̲ 3̲5̲5̲6̲ 7̲3̲ 6̲7̲5̲3̲5̲6̲ | 1̲6̲3̲5̲2̲1̲7̲6̲2̲ 2̲2̲7̲6̲5̲3̲5̲ |
（于) 门 (于) (门) 庭。 长 江 有 水
```
```
6̲˅ 6̲6̲2̲6̲1̲ - 2̲. 7̲6̲2̲7̲6̲ | 5̲ 3̲5̲5̲6̲ 6̲1̲ 7̲6̲5̲3̲5̲6̲ | 1̲6̲3̲5̲2̲1̲7̲6̲2̲ 1̲1̲5̲7̲6̲5̲ |
千 丈 (千丈) 深, 不 及 贤 公(不及贤公)
```
```
6̲˅1̲6̲5̲1̲6̲1̲5̲6̲6̲ 1̲5̲6̲5̲3̲ | 2̲5̲3̲2̲1̲3̲2̲3̲ 3̲ - 5̲ 3̲2̲ | 3̲. 2̲1̲ - 1̲. 2̲3̲5̲3̲2̲1̲2̲1̲7̲ |
送 我 情。 （合句)一 别
```
```
6̲6̲0̲2̲2̲6̲2̲ 2̲6̲2̲7̲6̲ | 3̲5̲6̲6̲˅1̲ 6̲6̲. 5̲3̲3̲6̲6̲7̲5̲♯4̲ | 3̲˅ 6̲6̲2̲6̲1̲ - 2̲. 7̲6̲2̲7̲6̲ |
（一别)值 时 会 得 再 (再)会 (于)仁 (仁)
```



兄？ 一别值时会得 再（再）会 仁 兄。

（尾声）

宾 主 今旦 相随迎， 三年

一别 泪盈 盈，俺由 得咱 会不 伤情？

## （4）甘州歌（二）

1=♭A

（傅罗卜唱）路 途 须 再 行， 叹 远

游 三 载。 喜归 （归）乡 井， 母亲 皓

首 倚 门 几 （几） 度 望 信

音。 今旦 急 掠 归鞭 （归鞭）

整， 心急 似 箭（心急 似箭） 步 不

进。 （合句）归 心 （归 心）忙 忙，

紧 （紧）行 不 停。

464

# （5）金 钱 花

1=♭A 2/4

（2 2 3 | 2 55 | 3261 | 2 -） | 2. #4 | 3 #431 | 2（23 | 2 55 |
（傅罗卜唱）听　　　　　　　　见

3261 | 2 -） | 6 2 | 6 - | 3 3 | 2（23 | 2 55 | 3261 | 2）2 |
　　　　　锣鼓　　　震天，　　　　　　　　　　　真

3 2 2 6 | 2 0 | 3 3 | 5. 3 | 2（23 | 2 55 | 3261 | 2）3 |
个　怣人　心惊疑，　　　　　　　　　　　咱

3 2 | 2 2 | 2 0 | 6 3 | 3 #431 | 2（23 | 2 55 | 3261 | 2 0）|
今　紧行　勿放　迟。

廿6 62（仓）6 22（仓）6 62 661（仓）| 6 6 | 2 0 | 6 6 | 5. 3 2 - ‖
（喽啰唱）掠有人，　定讨死。　遇着我，不饶伊。　遇着　我，　不饶　伊。

# （6）西地锦（二）

1=♭A 4/4

廿5 5 | 3 - 0321 | 62 3 2 2 | 3 0 55 23#4 | 3 2#432161 | 2 -ⱽ6 6 |
（李纯元唱）镇 守　　　　　　　　（镇守）　山寨　乜劳

3 2 0 3231 | 62 3 2 2 | 3ⱽ2 323#4 | 3 2#432161 | 2ⱽ53 2532 |
荣，　　　　　　　　部下　个　个　逞惺

3 227653 | 6ⱽ3 323#4 | 3 2#432161 | 2 - 6 6 | 3 2 0 3231 |
惺。　威风　凛凛　　　　人敬畏，

62 3 2 2 2 | 3#4321 3 | 2 767653 | 6 - 5 2 | 3#4321 3 | 2 767653 |
东西南　北　　任纵横。东西南　北

6 -ⱽ26 1 | 2 -ⱽ（2532 | 0 532 3516 | 23216 6 | 3 5 3216 | 2 -）‖
任纵　横。

465

# （7）五 更 子

1=♭A $\frac{8}{4}$ $\frac{4}{4}$

卅 6 6 2 6 1 - 0 1 3 3 2 7 6 2 7 6 | $\frac{8}{4}$ 5 3 5 5 6 1 6 1 6 7 6 5 3 6 5 |
(傅罗卜唱)望 大 王　　(于)听 拜 禀，小人厝住

2 5 3 2 2 3　1 3 3 2 7 6 1 5 6 1 | 5 3. 3 2 3 1 2 3 5 3 2 1 2 1 7 |
王　　(于)(王) 舍　　城。(内白: 老汉名叫什么?)

6 7 6 5 3 5 5 6. 1 7 6 5 3 5 6 | 1 6 3 5 2 1 7 6 2 2 2 7 2 7 6 5 3 5 |
名 叫　　益　　利，

6 6 6 2 6 1 - 2. 7 6 2 7 6 | 5 3 5 5 6. 1 6 7 5 3 5 6 | 1 6 3 5 2 1 7 6 2 2 2 7 2 7 6 5 3 5 |
是 我　(是 我)家 人。出外 经 纪，

6 6 6 2 6 1 - 2. 7 6 2 7 6 | 5 3 5 5 6. 1 6 6 7 6 7 5 | 6 3 2 5 3 2 3　1 1 2 3 2 1 6 2 |
奉 母　(于)严 命。(合句)因 家 中 奉 侍 (于)

1 6 2 2 6 6 1 2 2 6 2 7 6 | 5 3 5 5 6. 3 6 6 7 5 3 5 6 | 1 6 3 5 2 1 7 6 2 2 2 7 2 7 6 5 3 5 |
佛,事多端 使我去苏 城。别来 三 载

6 6 6 2 6 1 - 2. 7 6 2 7 6 | 5 3 5 5 6. 3 6 6 7 5 3 5 6 | 1 6 6 0 1 6 1 3 3 2 3 1 1 3 2 |
全 无　(无)信 音，伏望 大 (大) 王

2 2 2 2 2 7 6 1 2. 7 6 2 7 6 | $\frac{4}{4}$ 5 ( 3 5 5 6 7 5 | 6 - 0 0 ) ‖
放阮主仆 归 乡 井。

(前调)

( 6 1 | 2 ) 1 6 7 6 5 7 6 6 0 2 7 6 | 5 3 5 5 6 5 6 1 7 6 5 3 6 5 |
(益利唱)阮 官人 有 孝 行，论伊做 人

3 5 3 2 2 3 1 3 3 2 7 6 5 6 1 | 5 3. 3 2 3 1 2 3 5 3 2 1 2 1 7 |
实　(实) 清 净。

466

一生 行 善

念佛（于）看经，　食菜　斋僧

赈济　（于）孤　贫。（合句）饶　伊　命,饶　伊　（于）伊

命,放 伊去，　服侍阮安　人。　谁疑　主　仆

中途　两　断　情?(白:大王呀!)我 愿　　替（替）伊

一命　丧 幽　冥。

(前调)

（傅罗卜唱)论 益利 甚　忠　直，　平生 为人

又　　（又）谨　慎。

理历　家　事

真够　（于）诚　心,　奉佛　烧　香

虔诚　（于）致　　敬。(白:牛马湿生都要命。)

467

$\frac{8}{4}$ 7 7 6 7 5 3 6 · ) $^\vee$ 1 6 6 0 7 6 7 5 | 6 $^\vee$ 3 3 5 3 2 3 1 1 2 3 2 1 6 2 | 1 $^\vee$ 2 1 2 6 1 - 2 · 7 6 2 7 6 |

(合句)望　宽　恩，望　　　（于）宽　　　恩，放伊去　可报

$\frac{4}{4}$ 5 (3 5 5 6 7 5 | 6 - 0 3 5 | $\frac{8}{4}$ 7 7 6 7 5 3 6 · ) $^\vee$ 1 7 6 5 3 5 6 $^\vee$ |

信　　　　（道白）　　　　　　　说我

1 6 3 5 2 1 7 6 2 2 2 7 2 7 6 5 3 5 | 6 $^\vee$ 6 6 2 6 1 - 2 · 7 6 2 7 6 | 5 3 5 5 6 · $^\vee$ 1 6 7 5 3 5 6 $^\vee$ |

今　旦　　　　　寿　数　（于）皆　尽　你今

1 6 6 0 1 6 1 3 3 2 3 1 1 3 2 | 2 $^\vee$ 6 6 2 6 1 - 2 · 7 6 2 7 6 | 5 $^\vee$ 6 6 2 6 1 - 2 · 7 6 2 7 6 |

替　（替）我　　　　服　侍　我　母　亲，服　侍　我　母

$\frac{4}{4}$ 5 0 (5 5 | 5 - 3 3 | 3 · 2 1 1 | 2 3 2 1 7 6 | 5 - ) ‖

亲。

## （8）四　边　静

1 = ♭A $\frac{2}{4}$

(2 2 | 2 2 3 | 2 5 5 | 3 2 6 1 | 2 - ) 3 - | 3 · 1 2 (2 3 | 2 5 5 | 3 2 6 1 |

（傅罗卜唱）感　谢

2 - ) | 2 6 | 2 2 | 3 5 | 5 · 3 2 (2 3 | 2 5 5 | 3 2 6 1 | 2) 6 | 3 2 |

（感　谢）我　佛　相　点　醒，　　　　　　言　语

2 6 | 2 0 | 6 6 | 3 · 1 2 (2 3 | 2 5 5 | 3 2 6 1 | 2) 2 | 2 1 | 1 1 1 |

（言　语）实　投　机。　　　　　　　　修　心　吃长

2 0 | 3 3 2 7 | 6 2 7 5 | 6 (2 3 | 2 5 5 | 3 2 6 1 | 2 0) | 5 5 3 | 2 0 |

菜，　作　贼　无了　时。　　　　　　　　（观音唱）早早修　行，

5 5 3 | 2 3 2 7 | 6 1 6 2 | 6 $^\vee$ 2 | 3 1 3 | 3 0 | 2 3 0 6 | 5 6 | 6 0 ‖

早早修　行，　　祸　胎　脱离。空　门　度苦海，　方　得　到　西　天。

## （七）捉魂套

# 1.三 步 一 拜

## （1）北驻云飞

1=♭E 4/4 2/4

サ3 3 - i 6 - 5.3 2 3 - | 4/4 3 - i 7 6 7 | 6 5 6 3 5 3 2 | 3 #4 3 2 1 3 2ˇ |

（傅罗卜唱）归去 来兮，　　　路遇　金　刚

2 5 3 3 2 1 | 3 1 2 1 5 6 | 6ˇ 5 2 6 2 | 5 3 2 3 1 | 1 3 2 7 6 1 2 |

遭 险　　危。　　托赖　观　音

2ˇ 5 3 2 #4 3 | i 6 - 2 6 | i 3 2 7 6 2 7 6 | 5 3 6 - i 6 | 5 1 6 5 3 #4 3 |

（观 音）　佑，

3ˇ 5 2 6 2 | 1 2 2 0 5 3 2 | 3 #4 3 2 1 3 2ˇ | 6. 7 5 3 2 | 3 2ˇ 5 2 |

托赖　观　音　佑　　　急　　难，急难

3 - 5 3 5 | 3.2 1 3 2 7 6 | 2. 6 2 6 2 | 2ˇ 5 3 2 5 3 2 | 6 1 0 2 7 6 5 |

相　追　　随。　　　（嗦…………………………

6 6 0 7 6 5 6 | 6ˇ 5 3 2 | 5 3 2 3 1 | 1 3 2 7 6 1 2 3 | 2ˇ 5 3 2 #4 3 |

………………………）　我爹 亲嘱　　　　（亲 嘱）

i 6 - 2 6 | i 3 2 7 6 2 7 6 | 5 3 6 - i 6 | 5 1 6 5 3 #4 3 | 3 0 5 5 3 2 |

咐，　　　　　　　　　　我爹

1 2 2 0 5 3 2 | 3 5 3 2 1 3 2 | 6. 7 5 #4 3 2 | 5 3 2ˇ 3 3 2 5 | 2 0 5 2 3 #4 |

亲　嘱 咐，　我　母　俺通掠此 心 行

3.2 1 3 2 7 6 | 2.7 6 1 2 3ˇ 2 | 6 6 3 3 | i. 7 6 7 6 | 6 5 6 5 5 3 2 |

亏？　观 音　指

469

| 3 #4321 161 | 2 0 3 2 | 5 0 2532 | 16 22 0532 | 3 #432 132 ∨ |

点 催 促, 罗 卜 早 回 归。

| 2 2 66 | 3.23 #43 3 | 3 ∨6 5 32 | 5 ∨2 5532 | 5 0 523 #4 |

(合句)因 此 三 步 一 (一) 拜,替 我 母 忏 悔

| 3.213 276 | 2.76 1232 ∨ | 2/4 22 66 | 3233 | 0653 3 ∨2 | 5532 5 23 |

罪。 因 此 三 步 一 (一) 拜,替 我 母 忏 悔

(前调)

| 0 21 | 2(61 | 1231 | 2 - | 4/4 2 3327 61 | 2)2 #4 3 | 3 532 #43 |

消 灾。 (李德厚唱)暂 且 (于) 停

| 1 7653 #43 ∨ | 3 0 1767 | 6 5655 32 | 3 #432 132 | 1 5 3321 |

止, 听 我 言 语 说 几

| 31 2156 | 6 0 2532 | 16 22 0532 | 3 #432 132 ∨ | 6.75 #432 |

字。 令 堂 信 谗 言, 便

| 5325 2 | 3 0 523 #4 | 3.213 276 | 2 012 | 276 - 5 | 3532 1161 |

掉①(便掉)三 官 弃。(于)我 苦

| 2 ∨767 2 | 27 5676 | 6 0 3532 | 16 22 0532 | 3 #432 132 ∨ |

今 旦 障 所 行,②

| 6.75 #432 ∨ | 532 ∨25 | 2 0 523 #4 | 3.213 276 | 2.76 1232 ∨ |

令 堂 (令堂)可 不 是。③

| 5 5 33 | 1.7 676 | 6 5655 32 | 3 #4321 161 | 2 0 3 2 | 3 0 2532 |

亵 渎 神 明, 罪 过 (罪过)

| 1 5 3321 | 31 2156 ∨ | 2/4 22 66 | 32 #43 | 0653 | 5 ∨25 | 2 5 | 3216 |

不 轻 微, 说 着 起 (起) 来 令 人 好 伤

| 232 ∨ | 22 66 | 32 #43 | 0653 | 5 ∨25 | 2 5 | 3216 | 2(61 | 1231 | 2 -) ‖

悲。 说 着 起 起 来 令 人 好 伤 悲。

---

① 便掉——才把。　② 障所行——这样行，这般行。　③ 可不是——较不对，比较不对。

470

# （2）忆 多 娇

1=♭A 8/4

（刘世真唱）见　　我　　子（子）心

（心）　　欢　　喜，见 我 子 心 欢

喜，　三 步 一 拜

为 母 （为 母） 仪，　亏 你

诚　心　　　要 行 （于）孝

义。　等 望 无 消 （无消）息，

且喜母子 得 相 见。且喜母子 得 相 见。

# （3）怨 慢

1=♭E 散板

（傅罗卜唱）三魂 渺渺 七 魄驰。 非李公共子 说 详

细。（刘世真唱）今旦 离间 阮 母子， 必日共汝 结

2 2 - ᵛ1̣ 1̣ 5̣ 1̣ | 0 2 4 6 5 3 2 - 6 2̇ - 7.6̣ 5 6 6 (6̲7̲5̲6̲7̲5̲ | 6 - 0 0) ‖

冤家。　必日共汝　　　　　　结　　　　冤家。

## （4）过　江　龙

1=♭A  4/4

（土地公出场）

5 1̇ - 6̲5̲ | 3 - 3̲6̲ | 5 - 5̲6̲ | 1̇ - 2̇.1̇ | 6 2̇ 1̇ 6 | 5 - 3 2̲3̲ |

5 - 1̇ 5 | 6 - 2̇ 1̇ | 2̇.3̲1̇ 7 | 6 - 1̇ 5 | 6 1̇ 6 5 | 3 - 3̲6̲ | 5.6̲4̲3̲ |

2 - 5 - | 2̲5̲3̲2̲ | 3 - 6̲6̲1̇ | 5̲1̇6̲3̲ | 5 - 2 2 | 2̲5̲3̲2̲ | 1 - 0 0 ‖

## （5）西　地　锦

1=♭A  4/4

　　2 #4̲ | 3 - 0̲3̲2̲3̲1̲ | 6̣̇ 2̲ 3̲2̲ 2 | 3 ᵛ5 5̲2̲3̲#4̲ | 3 2̲#4̲3̲2̲1̲6̲1̲ |

（土地公唱）敕　赐　　　　　　　　　　　　　（敕赐）　　福　德

2 - 6̣ 6̣ | 3 2 0̲3̲2̲3̲1̲ | 6̣̇ 2̲ 3̲2̲ 2 | 3 ᵛ2 3̲2̲3̲#4̲ | 3 2̲#4̲3̲2̲1̲6̲1̲ |

正　神，　　　　　　　　　　　　名声　　人　尽

2 ᵛ5̲3̲2̲5̲3̲2̲ | 3 2̲2̲7̲6̲5̲3̲ | 6̣̇ ᵛ5 5̲2̲3̲#4̲ | 3 2̲#4̲3̲2̲1̲6̲1̲ |

钦　　敬。　　　　赏善　　　　　罚　恶

2 - 6̣ 6̣ | 3 2 0̲3̲2̲3̲1̲ | 6̣̇ 2̲ 3̲2̲ 2̲2̲ | 3 #4̲3̲2̲ᵛ1̲ 3 | 2 7̲6̲7̲6̲5̲3̲ |

目　前　见，　　　　　　阴阳　岂　可

6̣ - ᵛ2̲ 5 | 3 #4̲3̲2̲ᵛ1̲ 3 | 2 7̲6̲7̲6̲5̲3̲ | 6̣ - 2̲6̲ 1̲ | 2 - （一、二通）‖

无　报　应？　阴阳　岂　可　　无报　应？

472

# （6）剔 银 灯

1=♭A  4/4 2/4

（2 5 3 5 2 7̣ 6̣ 1 | 2 - ）5 3 | 3 #4 3 2 1 6̣ 2 | 2 5 3 5 2 #4 | 3 - 3 2 |

（土地公唱）傅 斋 公　　　　　　　　（傅

2 3 3 2 ˇ | 2 3 - 2 | 3 #4 3 2 1 6̣ 2 | 2 5 3 5 2 #4 | 3 - 3 2 | 2 5 3 3 2 |

斋公） 功 德 浩 大，　　　　　　　　刘 世 真

2 0 2 2 | 1 3 2̣ 7̣ 6̣ | 7̣ 2 7 6 5 6 3 5 | 6̣ - ˇ 2 2 | 6̣ 2 7̣ 6̣ 5̣ | 6̣ 7 5 5 6 7 6 |

开 荤 除 斋。 杀 生 害 命

6̣ 0 2 3 | 3 #4 3 2 1 6̣ 2 | 2 5 3 5 2 #4 | 3 0 3 2 | 2 5 5 3 2 | 2 0 1 3 |

罪 深 重，　　　　　　　　　论 起 来 该

1 3 2̣ 7̣ 6̣ | 7̣ 2 7 6 5 6 3 5 | 6̣ - ˇ 1 - | 2 6̣ ˇ 1 - | 2 6̣ - 5 | 3 5 3 2 1 1 6̣ 1 |

受 磨 殆。 （合句）差 遣 （差 遣）

2 - ˇ 2 2 | 6̣ 2 7̣ 6̣ 5̣ | 6̣ 7 5 5 6 7 6 | 6̣ ˇ 6 - 2 | 6̣ 1 - - | 6̣ - 2 6̣ |

同 入 花 园 内， 地 皮 裂 开 露 出

6̣ 5 3 5 1 6̣ | 2 （5 5 3 2 6̣ 1 | 2 - ）2 5 | 3 #4 3 2 1 6̣ 2 | 2 5 3 5 2 #4 | 3 - 3 2 |

骨 骸。 （判官唱）刘 世 真　　　　　　　　（刘

2 5 3 3 2 ˇ | 3 5 - 2 | 3 #4 3 2 1 6̣ 2 | 2 5 3 5 2 #4 | 3 - 3 2 | 2 ˇ 3 5 3 2 |

世真） 欺 罔 佛 界，　　　　　　　听 金 奴、

（前调）

2 0 1 3 | 1 3 2̣ 7̣ 6̣ | 7̣ 2 7 6 5 6 3 5 | 6̣ - 2 2 | 6̣ 2 7̣ 6̣ 5̣ | 6̣ 7 5 5 6 7 6 |

刘 贾 唆 使。 革 逐 僧 尼

473

$\overset{\frown}{\underset{\cdot}{6}}$ 0 3 2 | 3 $^\sharp$4 3 2 1 6 2 $^\lor$ | 2 5 3 5 2 $^\sharp$4 | 3 - $^\lor$3 2 | 2 $^\lor$2 3 3 2 | 2 0 2 2 |

烧 寺 院,　　　　　掠　前 功　一 旦

1 3 2 7 $\underset{\cdot}{6}$ | 7 2 7 6 5 6 3 5 | 6 - $^\lor$1 - | 2 $\underset{\cdot}{6}$ $^\lor$1 - | 2 $\underset{\cdot}{6}$ - 5 | 3 5 3 2 1 1 6 1 |

破　戒。　　(合句)差　遣　(差　遣)

2 - $^\lor$2 2 | $\underset{\cdot}{6}$ 2 7 6 5 | 6 7 5 5 6 7 6 | $\underset{\cdot}{6}$ $^\lor$6 - 2 | $\underset{\cdot}{6}$ 1 - - | 6 - 2 $\underset{\cdot}{6}$ |

同 入 花 园　内,　　地 皮 裂 开　露 出

$\overset{\frown}{\underset{\cdot}{6}}$ 5 3 5 1 $\underset{\cdot}{6}$ | $\frac{2}{4}$ 2 $^\lor$2 5 | 2 3. | 2 5 | 3 5 1 $\underset{\cdot}{6}$ | 2 ( 5 5 | 3 2 6 1 | 2 - ) ‖

骨　　骸。地 皮 裂 开 露 出 骨　骸。

# 2. 搬 埋 狗 骨
## (1) 锁 南 枝

1 = $^\flat$E　$\frac{8}{4}$　$\frac{4}{4}$

卅 1 2 3 1 1 2 - 0 1 3 3 2 7 $\underset{\cdot}{6}$ 5 6 1 $^\lor$ | 5 3 2 2 3. $^\lor$2 5 3 2 1 $\underset{\cdot}{6}$ 2 |

(刘世真唱)杜 鹃 叫 (于)黄 莺　啼,　　　梅　花

1 0 1 3 2 3 1 3 3 2 7 $\underset{\cdot}{6}$ 5 6 1 $^\lor$ | 5 3 5 3 2 1 2 2 $^\sharp$4 3 2 2 4 3 |

跌 落 满 地　是。

3 0 1 3 2 3 1. 3 1 2 1 $\underset{\cdot}{6}$ | 1 0 2 2 7 6 2 2 2 7 2 7 6 5 6 |

禽 鸟 声 咿　喔,　　叫 出 伤　春

2 3 2 3 6 $\underset{\cdot}{6}$ 1. $^\lor$6. 2 7 2 7 6 5 6 | 2 3 2 6 6 1. $^\lor$6 $\underset{\cdot}{6}$ 2 7 2 7 6 5 6 |

意。　　景 易　换,　　白 发

2 3 2 3 6 $\underset{\cdot}{6}$ 1. 2 5 3 3 2 6 1 | 1 0 2 5 3 2 5 5 2 0 5 3 2 |

添,　　甘 守　淡 泊 越 自 衰

1 ∨2 2 6 2 7 6 2　2 2 0 5 3 2｜⁴₄1 (6 1· 2 6｜1 2 1 2 2 6 6｜

微。甘守淡泊　越自　衰　微。(嗹尾)

2 1 2 2 0 5 3 1｜2 1 2 2 ∨5 5｜1 6 5 3 6 5 3｜2 2 2 7 2 7 5｜6 - 0 0 )‖

# （2）剔 银 灯

1=♭A 4/4 2/4

(2 5 3 5 2 7 6 1｜2 -) 3 3｜5 3 2 1 6 2｜2 5 3 5 2 #4｜3 - 3 2｜2 3 3 2 ∨

（刘世真唱）听 吩 咐　　　　（听　　　吩咐）

2 5 - 5｜3 #4 3 2 1 6 2 ∨｜2 5 3 5 2 #4｜3 - ∨3 2｜2 2 3 3 2｜2 0 2 2｜

莫得　放迟，　　　　　掠　廒内　骨骸

6 2 7 6｜7 2 7 6 5 6 3 5｜6 0 2 2｜6 2 7 6 5｜6·7 5 5 6 7 6｜6 0 3 2｜

搬　起。　　　最紧　收　在　　花园

3 #4 3 2 1 6 2｜2 5 3 5 2｜3 - ∨3 2｜2 3 5 3 2｜2 0 6 2｜6 2 7 6 5｜

里。　　　深　深埋，　莫乞　外人　知

6 7 5 5 6 7 6｜6 0 2 -｜6 6 ∨2 -｜6 6 - 5｜3 5 3 2 1 1 6 1｜2 - 6 2｜

机。　　此　事（此　事）　　　　　但恐

6 2 7 6 5｜6 7 5 5 6 7 6｜6 ∨2 - 2｜1 - 1 6｜6 ∨2 - 2｜6 ∨5 3 5 1 6｜

（会）漏 机，　　　母子伤恩，　失了　和

（前调）

2 (5 5 3 2 6 1｜2 -) 2 3｜5 3 2 1 6 2｜2 5 3 5 2｜3 - 3 2｜2 3 5 3 2｜

气。（金奴唱）老安　人　　　　（老　安人）

3 5 2 5｜5 3 2 1 6 2｜2 5 3 5 2｜3 0 3 2｜2 5 3 3 2｜2 0 2 3｜

听奴　说起，　　　　饮　几杯　消了

475

$\widehat{1\ 3}\ \underline{2\ \overset{\smile}{7}\ \dot{6}}\ |\ \overline{\underline{7\ 2\ 7\ 6}\ \underline{5\ 6\ 3\ 5}}\ |\ \dot{6}\ 0\ 2\ 2\ |\ \overline{\dot{6}\ 2\ \underline{7\ 6\ 5}}\ |\ \overline{\underline{6\ 7\ 5\ 5}\ \underline{6\ 7\ 6}}^{\vee}\ |\ 2\ 3\ 5\ 2\ |$

愁　　眉。　　　　　　　　草生一　春　人生过一

$\overline{3\ \overset{\#}{4}\ \underline{3\ 2\ 1\ \dot{6}}\ 2}\ |\ \widehat{2\ 5\ \underline{3\ 5\ 2}}\ |\ 3\ -\ 3\ 2\ |\ 2\ 2\ \underline{3\ 3\ 2}\ |\ 2\ 0\ 2\ 3\ |\ \widehat{1\ 3\ \underline{2\ \overset{\smile}{7}\ \dot{6}}}\ |$

世，　　　　　　吃　长　菜　终　无了

$\overline{\underline{7\ 2\ 7\ 6}\ \underline{5\ 6\ 3\ 5}}\ |\ \dot{6}\ 0\ 2\ -\ |\ \dot{6}\ \dot{6}^{\vee}\ 2\ -\ |\ \dot{6}\ \dot{6}\ -\ 5\ |\ \underline{3\ 5\ 3\ 2}\ \underline{1\ 1\ 6\ \dot{1}}\ |$

时。　　　　　此　事（此　事）

$2\ -\ \dot{6}\ 2\ |\ \widehat{\dot{6}\ 2\ \underline{7\ 6\ 5}}\ |\ \overline{\underline{6\ 7\ 5\ 5}\ \underline{6\ 7\ 6}}\ |\ \dot{6}^{\vee}\ 2\ -\ 2\ |\ \overset{\frac{2}{4}}{\underline{1\ 1}\ \underline{6\ 6}}\ 2\ \underline{2\ \dot{6}}\ |$

但恐　会　漏　机，　　　　母　子　伤恩　失了

$0\ \dot{6}\ \dot{1}\ |\ 2^{\vee}\ \underline{5\ 5}\ |\ \underline{3\ 3}\ \underline{2\ 2}\ |\ 5\ \ 5\ |\ \underline{3\ 5}\ \underline{1\ \dot{6}}\ |\ 2\ (\underline{5\ 5}\ |\ \underline{3\ 2}\ \underline{6\ \dot{1}}\ |\ 2\ -\ )\|$

和　气。母子　伤恩　失　了　　和　气。

# 3.遣　无　常
## （1）西　地　锦

1=♭A　4/4

$2\ \overset{\#}{4}\ |\ 3\ -\ 0\ \underline{3\ 2\ 3\ 1}\ |\ \widehat{\dot{6}\ 2\ 3\ 2\ 2}\ |\ 3^{\vee}\ 3\ \underline{3\ 2\ 3}\ \overset{\#}{4}\ |\ 3^{\vee}\ 2\ \overset{\#}{4}\ \underline{3\ 2\ 1\ \dot{6}\ 1}\ |\ 2\ -\ \dot{6}\ \dot{6}\ |$

（阎君唱）天　上　　　　　　（天上）　　至　尊　　　是玉

$\widehat{3\ 2\ 0\ \underline{3\ 2\ 3\ 1}}\ |\ \widehat{\dot{6}\ 2\ 3\ 2\ 2}\ |\ 3^{\vee}\ 2\ \underline{3\ 2\ 3}\ \overset{\#}{4}\ |\ 3\ 2\ \overset{\#}{4}\ \underline{3\ 2\ 1\ \dot{6}\ 1}\ |\ 2\ \underline{5\ 3\ 2}\ \underline{5\ 3\ 2}\ |$

皇，　　　　　　人间　　　最　贵　　是君

$\widehat{3\ 2\ \underline{2\ 7\ 6\ 5\ 3}}\ |\ \dot{6}^{\vee}\ 3\ \underline{3\ 2\ 3}\ \overset{\#}{4}\ |\ 3\ 2\ \overset{\#}{4}\ \underline{3\ 2\ 1\ \dot{6}\ 1}\ |\ 2\ -\ \dot{6}\ 3\ |\ 3\ 2\ 0\ \underline{3\ 2\ 3\ 1}\ |$

王。　　　　天　上　　　人　间　　同　一　理，

$\widehat{\dot{6}\ 2\ 3\ 2\ 2}\ |\ 3\ \overset{\#}{4}\ \underline{3\ 2}^{\vee}\ 1\ 3\ |\ 2\ \underline{7\ 6\ 7\ 6\ 5\ 3}\ |\ \dot{6}\ -\ 2\ 5\ |\ 3\ \overset{\#}{4}\ \underline{3\ 2}^{\vee}\ 1\ 3\ |\ 2\ \underline{7\ 6\ 7\ 6\ 5\ 3}\ |$

　　　　地府　阎　王　独主　张。　地府　阎　王

$\dot{6}\ -\ 2\ \dot{6}\ 3\ |\ 3\ 2\ -^{\vee}\ (\underline{2\ 5\ 3\ 2}\ |\ 0\ \underline{5\ 3\ 2}\ \underline{3\ 5\ 1\ 6}\ |\ \underline{2\ 3\ 2\ 1}\ \underline{6\ 6}\ |\ 3\ \underline{5\ 3}\ \underline{2\ 1\ 6}\ |\ 2\ -\ 0\ 0\ )\|$

独　主　张。

476

# （2）驻 云 飞

1=♭E 8/4 4/4

（阎君唱）总镇 阴司， 奖善 惩恶要公平。 劝人莫欺心，作事合天理。（嗦……）

阴府掌地狱，分毫不敢欺。刀山剑树（刀山 剑树）千生共万死。斫烧春（春）磨（斫烧春磨）不饶 伊。（崔判唱）恶妇无知，非为胡作瞒神祇。莫说无报应，来早共来迟。（嗦……）

亵渎诸神明，罪过当不起。作善有余庆，作善有余庆，作恶坠阴司。（合句）斫烧春（春）磨（斫烧春磨）不饶 伊。

477

# 4.打 益 利

## 红 衲 袄

1=♭E 8/4 4/4

478

$\frac{8}{4}$2) 331 36 1 25 32 1 76 5 | 1ᵛ 5 1 1 6 5 6 5 3 2 2 | 2 5 65 32 2 3 ♯4 3 2 1 ( 3 3

（合句）寸云何能　蔽　天　　日?望母海涵　　莫忧　苦。

$\frac{4}{4}$2 3 2 1 6 1 1 2 3 1 | 2 - ) 0 0 | 0 0 0 (6 1 | $\frac{8}{4}$3 3 23 1 6 2 3) 6 2 31 6 1 2 |

（道白略）　　　　　　　　　　　　　　容　伊

1 76 76 65 6 5 3 2 - 5 3 | 2 5 65 53 1 2 2 72 76 5 6 5 6 | $\frac{4}{4}$3 1 2 - |

改　　过，　母亲暂息　天　　威　　怒。（白：老安人

　　（前调）

(6 1 | $\frac{8}{4}$3 3 23 1 6 2ᵛ) 1 1 3 2 | 33 23 1 6 2 32 53 2 1 6 1 2 | 33 23 1 6 2.ᵛ 3 2 31 6 1 2 |

呀, 老奴我该死!）（益利唱）念贼奴　可　（可）　自　逞，　触犯

33 23 22 76 5 1 2 22 | 1ᵛ 33 23 1 6 1 25 33 22 76 | 1 6 11 2 3ᵛ6 32 1 6 1 2 |

天　威（犯天威）当　受　刑。　伏望

33 23 1 6 1 5 - 1 2 3 2 | 33 23 1 6 1 25 33 22 76 | 5 6 11 2 3ᵛ1 32 1 6 1 2ᵛ |

安　人 老安人 海　量　深,　仁慈

33 23 2 76 1 5 - 1 2 1 2 | 2 0 22 61 25 32 1 76 1 | 5 33 23 1 6 11 3 23 1 1 32 |

宽　厚（仁慈　宽厚）相　怜　悯。

2 0 1 36 1 25 32 1 76 5 | 1ᵛ 1 1 6 1 6 5 6 5 3 2 2 | 2 5 65 5 22 3 ♯4 3 2 1 3 3 |

（合句）是奴 可 痴　蠢,叩首阶前　　乞谅　情。

23 21 6 1 6 2 2ᵛ3 2 31 6 1 2 | 1 76 76 65 6 5 3 2 - 3 2 | 5 65 53 1 23 06 5 65 6 $\frac{4}{4}$3 1 2 - ‖

再后　若　犯,　后若再犯,　天雷　就劈　身。

# 5.后花园咒誓

## （1）一见大吉

（大高爷上场）

3 23 5 ‖: 3 5 3 23 6 | 1 - 3 23 5 | 3 5 3 23 6 | 1 - 1 23 1 | 2 5 3 21 3 |

2 - 66 1 | 66 1 66 2 | 1ᵛ 1 1 1 1 1 1 | 1 0 1 1 2 | 1 0 3 23 5 :‖

（根据提线进行决定时间）

479

# （2）锦 板 叠

1=♭E  2/4 1/4

（打．切｜哐 0｜打．切｜哐 0｜打 0｜切哐 切哐｜0 切哐）｜2 3 2 3｜2 3 2 3｜
（大高爷唱）叹

2 -｜2 ∨3 6 - 5 -∨｜（打．切｜哐 0｜打．切｜哐 0｜打 0｜切哐 切哐｜
无 常 啰,

0 切哐）｜3 2 1｜2 0｜3 5｜3 3 2｜1. 3｜2 0｜6. 6｜2 2｜
叹 无 常 为人好比 一 条 弓, 朝 朝 暮 暮

3. 1｜2 0｜5 5｜5 5｜1. 3｜2 0｜6. 1｜3 1｜3 1｜
在 掌 中。 有 朝 一 日 弓 弦 断, 左 手 拿 来 右 手

2 0｜6 3｜5 -｜（打．切｜哐 0｜打．切｜哐 0｜打 0｜切哐 切哐｜
空, 不 见 啰。

0 切哐）｜5 3｜3 3 2｜1. 3｜2 0｜6. 1｜2 2｜3 2 1 6｜2 0｜
不见 章 师 魂 魄 茫, 见 了 章 师 理 便 懂。

1 3 2 2｜3 1 2｜3 1 2 2｜1 3 2｜7 7 7 7｜7 5 6 7｜6 7 6 7｜6 7 6∨｜
魂 魄 茫(呵), 理便懂; 理 便 懂,(呵), 魂 魄 茫, 少不得(呵) 见 阎 王,

3 -｜3 3｜6 - 5 -∨｜（打．切｜哐 0｜打．切｜哐 0｜打 0｜
见 阎 王 啰。

切哐 切哐｜0 切哐）｜3 2 1 6｜2 -｜5. 5｜3 3 2｜1 3｜2 3 2 7｜6. 1｜
叹 无 常, 八 十 公 公 入 花 园, 手 拿

2. 3｜2. 1｜2 0｜3 3｜3 2｜1. 3｜2 0｜7 7｜6 6｜3 3｜
花 枝 花 味 香。 花 开 花 谢 年 年 有, 人 生 怎 可 误 少

480

6̇ 5̇ 5 - | 3 3 | 6 5̇ 5 - |(打.切 | 哎 0 | 打.切 | 哎 0 | 打 0 |
年，　　　　泪 连 绵 啰。

切哎 切哎 | 0切 哎) | 2 3 2 3 | 2 3 2 3 | 2 - | 2ˇ 3 6 - | 5 - |(打.切 |
叹　　　　无　常 啰，

哎 0 | 打.切 | 哎 0 | 打 0 | 切哎 切哎 | 0切 哎) | 3 6 | 5 - |(打 0 |
黄 狗

哎 咧咧咧 | 哎 咧咧咧 | 哎 0 )| $\frac{1}{4}$3 | 5 | 3 | 5 | 0 3 | 3 1 | 2ˇ | 1 3 | 3 | 3 |
（黄 狗、黄 狗） 汪 汪 吠， 白 狗 上 前

0 3 | 3 1 | 2ˇ | 3 1 | 1 | 3 3 | 0 3 | 3 1 | 2ˇ | 2 1 | 2 | 2 | 0 3 | 3 1 |
又 来 帮。头 似 葫 芦 尾 似 枪，身 似 冬 瓜 脚 如

2 | 3 1 | 3 | 3 | 3 3 | 3 3 | 3 3 | 0 1 | 1 3 | 2ˇ | 6̇ 6̇ |
姜。遇 着 好 主 人，赏 你 一 碗 白 米 饭，遇 着

6̇ 6̇ | 6̇ | 6̇ 6̇ | 6̇ 6̇ | 0 6̇ | 6̇ 1 | 1 | 卅3.3 6 3 | 5 0 0 0 |
歹 主 人， 叫 你 一 夜 到 天 光。 三 个 马 钱 子
　　　　　　　　　　　　　　　　　　（打 打打 | 哎 0）|

5 5 5 -ˇ 2 2 - 6̇ 6̇ 6̇ | 1 ……………………… |
杀 你 头 拿 你 见 阎 王。
（打 0 | 哎 咧咧咧 | 哎 咧咧咧 | 哎 0 ）|

5 5 5 - 2 2 - 6̇ 6̇ 6̇ 1 - 2. 3 1 2 3 1 2 - |
杀 你 头 拿 你 见 阎 王。
　　　　　　　　　（哎切 | 哎 0 ）|

$\frac{2}{4}$(1 1 | 3 5 | 5 1 6 5 | 3 5 | 5 1 2 | 3.2 1 2 | 0 3 2 | 1 1 | 1⌢ -)‖

## （3）四 边 静

$1=\flat A$  $\frac{2}{4}$

$(\underline{2}\ 2\ \underline{3} \mid \underline{2}\ \underline{5}\ 5 \mid \underline{3}\ \underline{2}\ \underline{6}\ \underline{1} \mid 2\ -) \mid \underline{6}\ - \mid \underline{3.\ \#4}\ \underline{3\ 1} \mid 2\ (\underline{2\ 3} \mid \underline{2}\ \underline{5}\ 5 \mid$

（无常爷唱）阎　王

$\underline{3}\ \underline{2}\ \underline{6}\ \underline{1} \mid 2\ -) \mid \underline{6}\ 2 \mid \underline{6}\ 2 \mid \underline{5}\ 3 \mid 3\ ^\vee 6 \mid \underline{3\ 2}\ 2 \mid 2\ \underline{2}\ 0 \mid$

（阎王）殿　前　做　公　差，提　了　铁　锁

$\underline{6}\ \underline{6} \mid \underline{3.\ \#4}\ \underline{3\ 1} \mid 2\ (\underline{2\ 3} \mid \underline{2}\ \underline{5}\ 5 \mid \underline{3}\ \underline{2}\ \underline{6}\ \underline{1} \mid 2)\ \underline{6} \mid \underline{3\ 2}\ 2 \mid 2\ \underline{2\ 1} \mid$

共　铜　枷。　　　　　　　　　　　直　到　　傅　家

$1\ 0 \mid \underline{6}\ 2 \mid \underline{6}\ 3 \mid \underline{5.\ 3} \mid 2\ 0 \mid 0\ 0 \mid 0\ (\underline{2\ 3} \mid \underline{2}\ \underline{5}\ 5 \mid \underline{3}\ \underline{2}\ \underline{6}\ \underline{1} \mid$

庄，　捉　了　刘　青　提。　　（白：再行呀。）

$2\ -) \mid \underline{2\ 1}\ \underline{6\ 6} \mid \underline{3.\ 1} \mid 2\ (\underline{2\ 3} \mid \underline{2}\ \underline{5}\ 5 \mid \underline{3}\ \underline{2}\ \underline{6}\ \underline{1} \mid 2\ -) \mid \underline{2\ 1}\ \underline{6\ 6} \mid$

教　伊　无　路　走，　　　　　　　　　　　　　　教　伊　无　路

$2\ 0 \mid \underline{5\ 7}\ \underline{5\ 7} \mid \underline{6}\ 0 \mid \underline{6}\ 5 \mid \underline{7}\ 6 \mid \underline{7}\ 0 \mid \underline{5}\ 7 \mid \underline{7}\ 6 \mid$

走，　有　钱　无　处　下。①　奉　劝　世　间　人，　勿　得　结　冤

$\underline{6}^\vee\ \underline{6} \mid 2\ 0 \mid \underline{5}\ 3 \mid \underline{3.\ 1} \mid 2\ (\underline{2\ 3} \mid \underline{2}\ \underline{5}\ 5 \mid \underline{3}\ \underline{2}\ \underline{6}\ \underline{1} \mid 2\ -) \parallel$

家。勿　得　结　冤　家。

---

① "有钱无处下"的"下"，意思是投下文牒，又曰下愿，亦作"求"字用。

## （4）风 入 松

$1=\flat E$  $\frac{8}{4}\frac{4}{4}$

$卅\ 1\ \underline{3}\ 1 \mid \underline{1}\ 3\ 2\ - \mid ^\vee\frac{8}{4}\ \underline{1}\ \underline{5}\ \underline{6}\ \underline{1} \mid \underline{6}\ \underline{6}\ \underline{5}\ 3\ 5 \mid \underline{3\ \#4}\ \underline{3\ 2}\ 1\ \underline{6}\ \underline{1}\ 2 \mid$

（刘世真唱）行　入　　花　　　　园　乜　心

$\underline{1}\ \underline{7}\ \underline{6}\ \underline{1} \mid \underline{5}\ 5\ \underline{6.}\ ^\vee\underline{1} \mid \underline{1}\ \underline{5}\ \underline{6}\ \underline{5}\ \underline{3}\ 2 \mid 2\ 5\ \underline{3\ 3}\ \underline{2\ 3\ 1} \mid \underline{2}\ \underline{7}\ \underline{6\ 6}\ \underline{2\ 2}\ \underline{3\ 1}\ \underline{7} \mid$

悲，　　见　此　　光　　　景

482

6 ˅2 3 3̲2̲2̲5̲6̲ i̲ | 6̲i̲6̲5̲3̲2̲ | 4/4 3 ( 2̲3̲1̲ 2̲3̲1̲ | 2 - 0 6̲1̲ |
闷 越　　　　　　　　　　　　　添。

8/4 3̲3̲3̲2̲3̲1̲ 6̲2̲.) 2 | 2̲3̲1̲ 6̲1̲2̲ | i̲5̲6̲i̲ 6̲6̲5̲3̲5̲ | 3̲⁴♯3̲2̲1̲ 6̲1̲2̲ |
　　　夫 妻　　　所　　望

3̲ 2̲ 6̲5̲3̲ 5̲6̲5̲ | 3̲2̲3̲2̲6̲ | 1̲ 6̲1̲1̲ 2̲. | ˅3̲3̲ 2̲3̲1̲ 1̲3̲2̲ |
到 百　（到 百）　年，　谁 知

2̲3̲2̲6̲ 2̲6̲6̲1̲ 2̲2̲3̲2̲ | 6̲7̲6̲7̲ | 6̲ ˅3̲3̲ 5̲3̲2̲ 3̲3̲( 2̲3̲1̲ 2̲3̲1̲ |
今(于) 旦　　凤 去 台 空 烟 雾 缠。

2 ) 0 0 0 0 0 0 ( 6̲1̲ | 3̲3̲ 3̲2̲3̲1̲ 6̲2̲.) ˅6̲ | 2̲3̲1̲ 6̲1̲2̲ |
　　　　　　　　　　　　　　　　　外 人

2̲3̲2̲6̲ 1̲ 6̲1̲6̲ 6̲ | 2̲7̲6̲7̲ 6̲ | 6̲ ˅3̲3̲ 5̲3̲5̲2̲ 3̲3̲ 2̲3̲1̲ 1̲3̲2̲ |
言 语（外 人 言 语）　　那 是 戏，

2̲ 2̲2̲7̲5̲ 6̲ ˅6̲ | 3̲2̲1̲ 6̲1̲2̲ | i̲5̲6̲i̲ 6̲6̲5̲3̲5̲ | 2 - 2̲6̲ |
　莫 得　　听　　人　　（听 人）

1̲ 1̲2̲6̲1̲ ˅5̲3̲ | 5̲6̲5̲5̲3̲1̲ | 4/4 2 ( 6̲1̲1̲ 2̲3̲1̲ | 2 0 0 0 0 ) ‖
嘟 唆 嘴　　舌。

## （5）剔 银 灯

1 = ♭A 2/4

( 5̲5̲ | 3̲2̲6̲1̲ | 2 -) | 2 5 | 3̲. 1̲ | 2 ( 5̲5̲ | 3̲2̲6̲1̲ | 2 -) |
　　　　　　　　　（傅罗卜唱）花 园　　　内

3̲ 2̲ | 2̲ 5̲ | 5̲ 0 | 5̲5̲2̲5̲ | 5̲ 3̲2̲ | 1̲6̲2̲ | 2̲ 5̲ | 3̲5̲2̲⁴♯ | 3 - |
火 焰　　冲 天，　忽 然 间 土 破　　　地 裂。

3̲ 2̲ | 2̲ 5̲ | 5̲ 0 | 1̲ 2̲3̲ | 2̲2̲7̲5̲ | 6̲( 7̲6̲ | 5̲6̲7̲5̲ | 6̲) 7̲7̲ |
猪 羊　狗 骨　满 地 是，　　　　　　乜 人

483

$\overset{\frown}{7}$ 7 | $\overset{\frown}{6}$ $\dot{0}$ | $\overset{\frown}{5}$ 2 | $\overset{\frown}{3\,{}^\#4\,3\,2}$ | $\overset{\frown}{1\,\dot{6}\,2}$ | 2 5 | $\overset{\frown}{3\,5\,2\,{}^\#4}$ 3 - |

损 害　　头　 牲?

$\overset{\frown}{3}$ 2 | 2 5 | $\overset{\frown}{5\,3\,2}$ | 1 2 3 | $\overline{\overset{\frown}{2\,2\,\underset{\cdot}{7}\,5}}$ | $\dot{6}\cdot(\overset{\frown}{7}$ $\overset{\frown}{6\,5\,5}$ | $\overset{\frown}{3\,2\,\dot{6}\,1}$ | 2 -) |

掠　　骨　骸　 来　埋(于)　在　　　　此,

$\dot{6}$ - | 2 0 | $\overset{\frown}{7\,\dot{6}}$ | 2 $\dot{6}$ | $\overset{\frown}{6\,5}$ | $\overset{\frown}{3\,5\,3\,2}$ | $\overset{\frown}{1\,1\,6\,1}$ | 2 0 | $\overset{\frown}{2\,2}$ 3 |

(合句)看　见　 心 内 警疑,　　　　　　　七 代

$\overline{\overset{\frown}{2\,2\,\underset{\cdot}{7}\,5}}$ | $\dot{6}\cdot(\overset{\frown}{2\,3}$ | $\overset{\frown}{2\,5\,5}$ | $\overset{\frown}{3\,2\,\dot{6}\,1}$ | 2) $\overset{\frown}{2\,\dot{6}}$ | $1\,2\,\dot{6}$ | $1\,\overset{\frown}{2\,\dot{6}}$ | $\overset{\frown}{0\,5\,3\,1}$ |

持　　斋,　　　　　　 乜 有(乜 有)　骨 骸　 在

(前调)

2 ($\overset{\frown}{5\,5}$ | $\overset{\frown}{3\,2\,\dot{6}\,1}$ | 2 -) | 2 5 | 5·3 | 2 ($\overset{\frown}{5\,5}$ | $\overset{\frown}{3\,2\,\dot{6}\,1}$ | 2 -) |

只?　　　　　　　 (刘世真唱)是 乜　 人

$\overset{\frown}{3}$ 2 | 2 5 | 5 0 | $\overset{\frown}{5\,5\,2\,5}$ | 3·1 | 2 ($\overset{\frown}{5\,5}$ | $\overset{\frown}{3\,2\,\dot{6}\,1}$ | 2 -) |

(是　　乜 人)　 起 此 蛇 蝎　 心,

$\overset{\frown}{3}$ 2 | 2 5 | $\overset{\frown}{5\,3\,2}$ | 1 2 3 | $\overline{\overset{\frown}{2\,2\,\underset{\cdot}{7}\,5}}$ | $\dot{6}\,(\overset{\frown}{7\,\dot{6}}$ | $\overset{\frown}{5\,6\,7\,5}$ | $\dot{6})$ $\overset{\frown}{7\,6}$ |

是　　乜　 人 做 只 鬼 魅　 行?　　　 杀 生

5 $\overset{\frown}{7}$ | $\overset{\frown}{6}$ $\dot{0}$ | 5 $\overset{\frown}{5}$ | $\overset{\frown}{5\,3\,2}$ | $\overset{\frown}{1\,\dot{6}\,2}$ | 2 5 | $\overset{\frown}{3\,5\,2\,{}^\#4}$ 3 - |

害 命　　起 恶　 意,

$\overset{\frown}{3}$ 2 | 2 5 | $\overset{\frown}{5\,3\,2}$ | 1 2 3 | $\overline{\overset{\frown}{2\,2\,\underset{\cdot}{7}\,5}}$ | 6·$\overset{\frown}{7}$ | $\dot{6}\,(\overset{\frown}{5\,5}$ | $\overset{\frown}{3\,2\,\dot{6}\,1}$ |

掠　　骨　骸　 埋 此 花　 阴。

2 -) | 2 - | $\dot{6}$ - | 2 - | $\overset{\frown}{6\,6}$ | $\overset{\frown}{6\,5}$ | $\overset{\frown}{3\,5\,3\,2}$ | $\overset{\frown}{1\,1\,6\,1}$ | 2 - |

(合句)看　见　 (看　见)　　　　　　

$\overset{\frown}{2\,2}$ 3 | $\overline{\overset{\frown}{2\,2\,\underset{\cdot}{7}\,5}}$ | $\overset{\frown}{7}$ $\dot{6}$ | $\dot{6}\,(\overset{\frown}{5\,5}$ | $\overset{\frown}{3\,2\,\dot{6}\,1}$ | 2) $\overset{\frown}{2\,\dot{6}}$ | $1\,2\,\dot{6}$ | $\overset{\frown}{6}$ $\overset{\frown}{2\,\dot{6}}$ |

心 惊　胆　 冷,　　　　　　 仔 细 思 量,　令 人

$\overset{\frown}{0\,3\,1}$ | 2$\overset{\vee}{\ }$ $\overset{\frown}{5\,2}$ | $\overset{\frown}{3\,5}$ 3 | 2 5 | $\overset{\frown}{0\,3\,1}$ | 2 ($\overset{\frown}{6\,1}$ | $\overset{\frown}{1\,2\,3\,1}$ | 2 -) ‖

不　 平。仔 细　 思 量,　令 人 不　 平。

# 6.捉　魂

## （1）怨　慢

1=♭F　散板

卅 5 7 6 0 7 7 6 - 2̇ - 7̲6̲ 5 6 6 - ˅6 6 6 i 1̇ 6 5

(刘世真唱) 茫 茫　　渺 渺　不　　　　知 天，　凄 凄 惨 惨

3 2 - 5 - 3̲2̲1̲ 3 3 2 - ˅6 7̲6̲ - 7 7 6 - 2̇ - 7̲6̲5

目　　　　前 见。　生 前　做 恶　今　　日

7̲6̲ - 5 i 6 i̇ 1̲6̲5 3 2 - 5 - 3̲2̲1̲ 1 3 2 - ˅5 i 6 i 0

报，　想 汝 千 嘴　　也　　难 辨。　想 汝 千 嘴

2 4 6 5 3 2 - 6 2̇ - 7̲6̲5 5 7 6（6̲7̲5̲6̲7̲5̲ | 6 - 0 0）‖

也　　难　辨。

## （2）诵《脱链经》

1=♭F　2/4

卅 3̲.2̲1̲ 3̲ 2 - ˅| 2/4 3̲.3̲ | 3 3 | 3 1 | 2̲3̲2̲1̲ | 3 0 | 5̲.3̲ |

(刘世真唱) 阿 弥陀 佛，　南 无 救 苦 救 难 观世音菩 萨，　百 千

2 5 | 5 0 | 1̲.3̲ | 2 3 | 3 0 | 6̇.1̲ | 2 3 | 3 0 | 5̲.2̲ | 3 2 |

万 亿 佛，　恒 河 沙 数 佛，　无 量 功 德 佛。　佛 告 阿 难

5 0 | 3̲.2̲ | 1 1 | 1 0 | 6̇.1̲ | 3̲2̲1̲ ˅| 6̇.1̲ | 3̲.1̲ | 3 0 |

言，　此 经 是 大 乘，　能 解 百 灾 病，　能 救 百 难 苦。

5̲.5̲ | 2 5 | 5 3 | 2 - | 1̲.2̲ | 1 3 | 2 0 | 5̲.5̲ | 2 5 | 5 2 |

有 人 念 得 一 千 遍，　全 身 离 苦 难。　有 人 念 得 一 万

3̲.2̲ | 1̲1̲1̲ 2̲ | 1̲1̲2̲ 2 | 2 0 | 5̲5̲5̲2̲ | 3 - | 3̲.3̲3̲1̲ | 2 0 | 5 5 |

遍，　全 家 离 祸 灾。　南 无 佛 力 威，　南 无 佛 力 护。　使 人

485

2 5 | 3 - | 3. 3 | 2 3 | 2 0 | 1 2 1 | 3#4 3 2 | 1 2 1 | 3 0 |

无 恶 心，　　使 人 勿 得 度。　回 光 菩 萨，　　回 善 菩 萨，

3 5 | 2 3 | 5 - | 3. 2 | 6. 1 | 2 - | 1 2 1 | 2 0 | 2 1 3 |

阿 育 大 天 王，　　正 殿 大 菩 萨。　麻 休 麻 休，　消 净 比

2 0 | 2 1 5 | 3#4 3 2 | 1 1 3 | 2 0 ‖ ₦ 2 2 3 3 5 - 3 2 6 1 - ‖

丘。　官 事 得 散，　讼 事 得 休。　　南 无 阿 弥 陀　　佛。

## （3）伴 将 台①

1 = ♭E  4/4

3 5 6 2 | i. 6 5 i 6 5 | 3 - 3 6 5 3 | 2 3 2 1 7 6 5 | 1 2 3 1 6 1 | 1∨6 5 1 2 |

3. 2 3 - ‖: 5 2 2 3 | 5. 5 3 3 5 | 3 5 3 2 1 3 2 7 | 6 7 6 5 6 |

1 - - - | 6 5 4 - | 5 4 4 5 | 6 i 6 5 i 6 5 | 3 - 3 6 5 3 |

2 3 2 1 7 6 5 | 1 2 3 1 6 1 | 1 6 5 1 2 | 3. 2 3 - | 5 2 2 3 |

5. 5 3 3 5 | 3 5 3 2 1 3 2 7 | 6 7 6 5 6 | 1 - - -∨ | 2 3 6. 1 |

2 5 0 5 3 2 | 1 - 1 7 6 1 | 2 3 2 7 6 5 6 | 6∨6 5 4 5 | 6. 5 6 7 6 |

6∨6 - 1 | 2 3 2 1 3 2 7 | 6 -∨i. 6 | 5 i. 7 6 5 | 3. 2 1 2 | 3. 2 3 - ‖:

---

① 此曲用于傅相、仙童云游时演奏。

486

# 7.还 魂
## 皂 罗 袍

487

（八）上台、速报审、过滑

# 1.托 梦

## （1）赚

1=♭A 散板 4/4

廿 1 2 2 2 0 6 1̇ 6 1 | 2 5 - 3.2 1 2 7̣ 6̣ 5̣ | 6̣ - 5̣ 1 0 1 |
(傅罗卜唱)亏 得 我 母 命 归 阴， 瞑 日 苦

1 0 3 6̣ - #4̣ 3̣ 2̣ | 3 - 7̣ 6̣ - ∨ 2 2 7̣ 6̣ 0 | 6̣. 1̣ 6̣ 1 2 5 - 3.2 1 |
切 费 心 神， 爱 要 相 见 着 梦 内，

2 7̣ 6̣ 5̣ - ∨ 5̣ 1 0 1 1 | 6̣. 5̣ 3 5 - 2 5 - | 3.2 6 2 2 6 1 - (2. 5 |
何 时 报 得 母 恩 情。

4/4 3. 3 2 3 1 6̣ | 2 - 2. 5 | 3. 3 2 3 2 7̣ | 6̣ 2 7̣ 6̣ 5̣ | 6̣ - )‖

## （2）生 地 狱

1=♭A 8/4 4/4

(6̣ 1̣ | 3 3 2 3 1 6̣ 2̣ )1 2 5 3 2 1 7̣ 6̣ 5̣ | 5̣ ∨ 3 3 2 3 2 1 6̣ 1 6̣ 2 2 3 2̇ ∨ 1̇ 6 6 5 6 |
(傅罗卜唱)(于)痛 念 母， 好 伤

6̣ 5 6 5 6 5 4 2 4 5 5 6 5 5 3 3 | 2 3 2 1 6̣ 1 1 2 5 2 5 5 1 6 5 3 2 |
悲。 忆 着 母 亲

1̣ ∨ 3 3 2 3 2 1 6̣ 1 2 5 3 3 2 1 7̣ 6̣ | 5̣ 6̣ 1 1 2. ∨ 5̣. 6̣ 5 - 3 2 1̇ ∨ 3 3 2 2 7̣ 6̣ 5̣. 1̇ 6 7 5 6 |
目 浡 滴， 朝 暮 致 祭 表 微

6̣ ∨ 5 6 5 6 5 4 2 4 5 5 6 5 5 3 3 | 2 3 2 1 6̣ 1 1 2 ∨ 5̣ 5 2 5. 1̇ 6 5 3 2 |
意。 亏 子 苦 切

1̇ ∨ 3 3 2 3 2 1 6̣ 1 2 5 3 3 2 1 7̣ 6̣ | 4/4 5̣ (3 5 5 6 7 5 | 6̣ - 0 )(3. 5̣ |
日 共 瞑[①]

8/4 7̣ 7̣ 6 7 5 3 6̣ )1 1 6 1 1 1 7 6 | 5̣ ∨ 3 3 2 3 2 1 6̣ 1 2 5 3 3 2 1 7̣ 6̣ |
我 母 阴 魂 显 现 乞 子

489

5 6 5 5 0 5 5 3 5 5 5 5 3 2 | 1 3 3 2 3 2 1 6 1 2 5 3 3 2 1 7 6 |
见。　　我 母 阴 魂 显 现　　乞　　子

4/4 5 0（1 2 | 3 5 3 2 | 2 - 6 1 | 2 3 2 1 7 6 | 5 - ）‖
见。

————————————

① 日共暝——日与夜。

# （3）四边静（一）

1=♭A 2/4 4/4

（2 3 | 2 5 5 | 3 2 6 1 | 2）5 | 3. 1 2（2 3 | 2 5 5 | 3 2 6 1 |
（刘世真白：罗卜呀，我子呀！）（刘世真唱）得　　见

2）2 | 2 - | 7 - | 7 7 5 | 6 0 | 5 1 | 2（2 3 | 2 5 5 | 3 2 6 1 |
我 子　　　　好 伤 悲，

2）6 | 2 - | 7 - | 7 7 5 | 6 6 | 2 0 | 6 6 | 5. 3 2（2 3 |
俩 得　　　　（俩 得） 会 不 啼？

2 5 5 | 3 2 6 1 | 2）3 | 3 1 | 1 1 2 | 2 6 | 2 - | 7 7 | 7. 5 |
　　　　你 母 坠 阴 司 袂 得① 通 相 见。

6 0 |（2 2 3 | 2 5 5 | 3 2 6 1 | 2 - ）| 3 3 2 | 2（2 3 | 2 5 5 |
（白：坠落地狱受苦。）　　　（合句）最 紧 超 度，

3 2 6 1 | 2 - ）| 3 3 2 | 2 3 2 1 | 2 2 6 2 | 1（2 3 | 2 5 5 | 3 2 6 1 |
最 紧 超 度　　乞 我② 出 世。

2）3 | 3 1 | 1 1 2 | 2 6 | 2 0 | 6 6 | 2 6 | 2 0 | 6 6 |
免 得　　坠 阴 司，地 狱　　受 凌 迟。地 狱　　受 凌

2 0 |（2 2 | 4/4 2 - 7 7 | 7. 6 5 5 | 6 7 6 5 4 3 | 2/4 2 - ）‖
迟。

————————————

① 袂得——不会得。　　② 乞我——给我。

490

## （4）怨 慢

1=♭E 散板

艹5 6 - 7 7 6 - 2 - 7 6 5 6 7 6 - ∨ 1 1 5 1 6 5 3 2 - 5 -
（刘世真唱）一 声 嘱 咐 一 声 啼， 母 子 但 得 拆

3 2 1 2 3 2 - ∨ 1 5 5 6 0 2 2 6 1 6 1 2 - 5 - 3 2 1 2 7 6 5 6 - ∨
分 离。 子 在 阳 间， 你 母 在 阴 司，

6 5 1 5 6 1 6.5 3 5 - 2 5 - 3 2 6 2 2 6.（7 6 7 5 6 7 5 | 6 - 0 0）‖
相 见 恰 似 枯 树 逢 春 天。 （钟、锣）

## （5）四边静（二）

1=♭A 2/4

（2 2 3 | 2 5 5 | 3 2 6 1 | 2 -）| 6 - | 3. 1 | 2（2 3 | 2 5 5 | 3 2 6 1 | 2）2 |
（傅罗卜唱）望 面 见

2 - | 7 - |（7 7 5 6 -）| 2 6 | 3. 1 | 2（2 3 | 2 5 5 | 3 2 6 1 | 2）6 |
母 说 来 因， 越

6 0 | 5 3 | 5. 3 | 2（2 3 | 2 5 5 | 3 2 6 1 | 2）3 | 3 1 | 1 2 2 | 1 ∨ 1 |
自 好 伤 情。 我 母 阴 司 去，

3 0 | 6 7 | 7. 5 | 6 0 | 0 0 | 0（5 5 | 3 2 6 1 | 2 0）| 2 6 3 | 5. 3 |
得 通 见 面。 （钟、锣） （白：我母呀！） 守 墓 三 年，

2（2 3 | 2 5 5 | 3 2 6 1 | 2 0）| 2 6 1 | 2 0 | 6 2 6 2 | 1（2 3 | 2 5 5 | 3 2 6 1 |
守 墓 三 年 略 表 寸 心。

2）3 | 1 6 1 | 1 3 3 | 3 ∨ 1 | 2 0 | 5 6 | 6 6 2 | 1 2 | 5 6 | 6 - ‖
乜 路 救 得 母，虽 死 也 甘 心，罗 卜 虽 死 也 甘 心。

491

# 2. 上望乡台

## （1）四边静

1=♭A 4/4 2/4

（22553261｜2）-2-｜3. 3231｜1 3 231｜2ˇ2 532｜
（刘世真唱）是　阮　　　　　　　　　　　　　（是阮）

2022｜13276｜1661｜1 3 231｜203-｜3. 32316｜
当初可不　是，　　　　　　　　　此苦

1-33｜13276｜2661｜1 3 231｜2-ˇ3-｜3. 133｜
（此苦）有谁　见？　　　　　　　　故违了誓

1000｜2321｜6276｜27661｜1 3 231ˇ｜2113｜
愿，开荤昧神祇。　　　　　　（合句）今旦来到

312-｜2113｜312-｜2262｜27661｜1 3 231｜
此，　今旦来到此，　说乜得是？

2/4 203-｜2. 113｜1000｜1327｜6276 5｜6355675｜
早知有报应，怎可瞒天理？

（前调）

2/4 6（55｜3261｜2-）6-｜3. 1｜2（23｜255｜3261｜2-）｜
（鬼白：吓吁!）（鬼唱）是　你

62｜12｜3. 1｜2（23｜255｜3261｜2）3-｜3 2｜2ˇ2｜60｜
（是你）生前可贪嗜，　　　做事　（做事）

66｜3. 1｜2（23｜255｜3261｜2）2｜31｜1 22｜30｜75｜
不存天。　　　烧毁斋僧馆，赶散

76｜75｜6（23｜255｜3261｜20）｜263｜5. 3｜2（23｜255｜
众僧尼。　　　　　（合句）七代功德，

492

$3\overline{2}\underset{\cdot}{6}\underset{\cdot}{1}\ |\ 2\ -\ )\ |\ \underset{\cdot}{2}\underset{\cdot}{6}\ \underset{\cdot}{1}\ |\ \underset{\cdot}{2}\ 0\ |\ \underset{\cdot}{2}\underset{\cdot}{6}\ 3\ |\ \dot{5}.\ 3\ |\ 2\ (\overline{23}\ |\ 2\ 55\ |\ 3\overline{2}\underset{\cdot}{6}\underset{\cdot}{1}\ |\ 2\ )1\ |$

七代功德　一旦抛弃。　　　　　　　　　　　掠

$3\ \overline{1}\ |\ 1\ \overline{3}2\ |\ 2^{\vee}2\ |\ 2\ 0\ |\ \underset{\cdot}{6}\underset{\cdot}{6}\ |\ 2^{\vee}2\ |\ 2\ 0\ |\ \underset{\cdot}{6}\underset{\cdot}{6}\ |\ \dot{5}.\ \underline{3}\ |\ 2\ -\ \|$（钟锣）

你　　到阴司,碎剐　慢凌迟碎剐　慢凌迟。

## （2）寡　北

$1=\flat E$　$\dfrac{4}{4}$

$(2\ \underset{\cdot}{3}\underset{\cdot}{3}\underset{\cdot}{2}\underset{\cdot}{7}\underset{\cdot}{6}\underset{\cdot}{1})\ |\ 2\ \underset{\cdot}{6}\ -\ \underline{1}\underset{\cdot}{6}\ |\ 1\ \underset{\cdot}{6}\underset{\cdot}{1}\overline{2}\overline{3}\overline{1}\ |\ 1\ \underline{2}\ \underline{2}\underline{0}\underline{5}\underline{3}\underline{2}\ |\ 1.\ \underline{\underset{\cdot}{6}}\underline{1}\underline{6}\underline{1}\underline{2}\ |$

（刘世真唱）来　　　　　　（于）到　此,

$1\ \underline{\underset{\cdot}{6}}\underline{7}\underline{6}\underline{5}\ |\ \underset{\cdot}{5}\ |\ \underset{\cdot}{5}\ \underline{6}\underline{7}\underline{6}\underline{5}\underline{6}^{\vee}\ |\ 1\ 3\ \underline{3}\underline{2}\underline{2}\underline{3}\ |\ 1\ \underline{2}\underline{3}\underline{1}\underline{2}\underline{7}\underline{6}\ |\ 1.\ \underline{\underset{\cdot}{6}}\underline{5}\underline{5}\underline{6}\underline{7}\underline{6}^{\vee}\ |$

　　　　来到此　心怀　　疑,

$1\ \underline{2}\underline{7}\underline{6}\underline{7}\underline{6}^{\vee}\ |\ \underset{\cdot}{6}^{\vee}\ 2\ \underline{2}\underline{6}\underline{1}\ |\ 1\ 0\ \underline{1}\underline{3}\underline{\underset{\cdot}{6}}\underline{1}\ |\ 3\ \underline{2}\underline{3}\underline{1}\underline{2}\underline{7}\underline{6}\ |\ 1.\ (\underline{\underset{\cdot}{6}}\underline{5}\underline{5}\underline{5}\underline{6}\underline{7}\underline{5}\ |$

尽都是　烟遮　云迷　看不　见。

$\underset{\cdot}{6}\ -\ 0\ 0\ )|(6\ \underline{1}\underline{7}\underline{6}\underline{5}\underline{3}\underline{5}\ |\ 6\ -\ )\underline{1}\ \underline{6}\ |\ \dot{1}\ \underline{6}\ -\ \underline{2}\underset{\cdot}{6}\ |\ \underline{1}\dot{2}\underline{1}\underline{7}\underline{6}\underline{7}\underline{6}\underline{5}\ |\ 3\ \underline{3}\underline{3}\underline{6}\underline{6}\underline{5}\underline{3}\ |$

　　举目　看,

$5\ \underline{3}\underline{{}^{\#}4}\underline{3}\ 2\ |\ 2\ \underline{{}^{\#}4}\underline{4}\underline{3}\underline{2}\underline{3}^{\vee}\ |\ \underline{6}\underline{3}\ \underline{6}\underline{5}\ |\ \underline{5}^{\vee}\underline{5}\ \underline{5}\underline{3}\underline{2}\ |\ 2^{\vee}\underline{2}\ \underline{5}\underline{3}\underline{2}\ |\ 2^{\vee}\underline{5}\underline{3}\underline{2}\ \underline{2}\underline{5}\ |$

　　举目看,　两岸　河水　隔断在许

$\underline{2}\ \underline{3}\underline{3}\underline{0}\underline{3}\underline{2}\underline{1}\ |\ \underset{\cdot}{6}(\underline{1}\ \underline{2}\underline{1}\underline{7}\underline{6}\underline{7}\underline{5}\ |\ \underset{\cdot}{6}\ 0\ 0\ 0\ )|(6\ \underline{1}\underline{7}\underline{6}\underline{5}\underline{3}\underline{5}\ |\ 6\ -\ 0\ 0\ )|$

黑　云　边。

$(6\ \underline{1}\underline{7}\underline{6}\underline{5}\underline{3}\underline{5}\ |\ 6\ -\ )\dot{1}\ -\ |\ \dot{1}\ 6\ -\ \underline{\dot{2}}\underline{2}\ |\ \underline{1}\dot{2}\underline{1}\underline{7}\underline{6}\underline{7}\underline{6}\underline{5}\ |\ 3\ \underline{3}\underline{3}\underline{3}\underline{6}\underline{5}\underline{3}\ |\ 5\ \underline{3}\underline{{}^{\#}4}\underline{3}\ 2\ |$

（刘世真哭:我子呀!）我　子

$2\ \underline{{}^{\#}4}\underline{4}\underline{3}\underline{2}\underline{3}\ |\ 3^{\vee}\ \underline{6}\underline{6}\ 5\ |\ 5^{\vee}\underline{5}\ -\ 3\ |\ 2\ \underline{3}\underline{3}\underline{0}\underline{3}\underline{2}\underline{1}\ |\ \underline{6}\underline{1}\ \underline{2}\underline{1}\underline{7}\underline{6}\ |\ \underset{\cdot}{6}^{\vee}\underline{2}\ \underline{2}\underline{7}\underline{6}\underline{2}\ |$

（我子）许　地思　念　母,　你母在此

493

$6\ 1\widehat{2\ 6}\ |\ 2\ 3\widehat{3}\ \overset{\smile}{0\ 3}\widehat{2\ 1}\ |\ \dot6\widehat{1}\ 2\widehat{1\ 5}\ \dot6^\vee\ |\ 2\widehat{1}\ \widehat{2\ 7}\dot6^\vee\ |\ 2\widehat{1}\ \widehat{2\ 7}\dot6\ |\ \dot6^\vee\ 2\ \widehat{2\ 6}\ 1\ |$

望乡台　忆　着　子。　　　子思母兮　母思子兮，　　思思

$\dot1^\vee\ 3\ \widehat{3\ 2\ 1}\ |\ \dot1^\vee\widehat{3\ 3}\ \widehat{2\ 2}\ \widehat{0\ 3}\ |\ 1\ \widehat{2\ 3}\widehat{1\ 2}\widehat{7\ \dot6}\ |\ 1\cdot\underset{\cdot}{(6\ 5}\ \underset{\cdot\cdot}{5\ 5}\ \underset{\cdot}{6}\ \underset{\cdot}{7}\ \underset{\cdot}{5}\ |\ \underset{\cdot}{6}\ -\ 0\ 0)\ |\ (\underset{\cdot}{6}\ \underset{\cdot}{1}\ \underset{\cdot}{7}\ \underset{\cdot}{6}\ \underset{\cdot}{5}\ \underset{\cdot}{3}\ \underset{\cdot}{5}\ |$

忆　忆，　忆忆　思思　　泪淋　　　漓。

$\underset{\cdot}{6}\ -)\ \underset{\cdot}{6}\ 1\ |\ 1\ 6\ -\ \widehat{2\ 6}\ |\ \widehat{1\ 2}\widehat{1\ 7}\widehat{6\ 7}6\ 5\ |\ 3\ \widehat{3\ 3}\widehat{6\ 6}\widehat{5\ 3}\ |\ 5\ 3\ {}^\sharp\widehat{4\ 3}\ 2\ |\ 2\ {}^\sharp\widehat{4\ 4}\widehat{3\ 2}3^\vee\ |$

记当　初，

$3\ \widehat{6\ 6}\ 5\ |\ 2\ 3\widehat{3}\ \overset{\smile}{0\ 3}\widehat{2\ 1}\ |\ \dot6\widehat{1}\ 2\widehat{1\ 5}\widehat{6}\ |\ \dot6^\vee\ 1\ -\ \underset{\cdot}{6}\ |\ \underset{\cdot}{6}\ 2\ \widehat{2\ 7}\dot6\ |\ \dot6^\vee\ 1\ \widehat{2\ 7}\dot6\ |$

记当初　在　生　时。　　　居有　七架　高堂，

$\dot6^\vee\ \widehat{7\ 6}\ 1\ |\ 1\ 0\ 5\ \widehat{5\ 5}\ 3\ 2\ |\ 1\ \widehat{2\ 3}\widehat{1\ 2}\widehat{7\ \dot6}\ |\ 1\cdot\underset{\cdot}{6}\ \underset{\cdot\cdot}{5\ 5}\ \underset{\cdot}{6}\ \underset{\cdot}{7}\ \underset{\cdot}{6}\ |\ \dot6^\vee\ 2\ -\ 5\ |\ 2\ 3\widehat{3}\ \overset{\smile}{0\ 3}\widehat{2\ 1}\ |$

凉亭　水阁　又花　　苑，　　　唤奴呼

$\dot6\widehat{1}\ 2\widehat{1\ 7}\dot6\ |\ \dot6^\vee\widehat{6}\ -\ \widehat{6\ 2}\ |\ 1\ 1\ \widehat{2\ 7}\dot6\ |\ \dot6\ 2\ \widehat{2\ 3}\ 2\ |\ 1\ \widehat{2\ 3}\widehat{1\ 2}\widehat{7\ \dot6}\ |\ 1\cdot\underset{\cdot}{6}\ \underset{\cdot\cdot}{5\ 5}\ \underset{\cdot}{6}\ \underset{\cdot}{7}\ \underset{\cdot}{6}\ |$

婢。　　又　在许斋僧馆　（斋僧馆）曾布　　施，

$\dot6\ 0\ 1\ \underset{\cdot}{6}\ |\ 1\ 6\ -\ \widehat{2\ 6}\ |\ \widehat{1\ 2}\widehat{1\ 7}\widehat{6\ 7}6\ 5\ |\ 3\ \widehat{3\ 3}\widehat{6\ 6}\ 5\ |\ 5\ 3\ {}^\sharp\widehat{4\ 3}\ 3\ 2\ |\ 2\ {}^\sharp\widehat{4\ 4}\widehat{3\ 2}3^\vee\ |$

赈饥　民，

$6\ 5\ \widehat{6\ 5}\ |\ 5^\vee\ 2\ -\ \widehat{5\ 3}\ |\ 2\ 3\widehat{3}\ \overset{\smile}{0\ 3}\widehat{2\ 1}\ |\ \dot6\widehat{1}\ 2\widehat{1\ 7}\dot6^\vee\ |\ 1\ 6\ \widehat{2\ 7}\dot6\ |\ \dot6^\vee\ 6\ -\ \widehat{6\ 2}\ |$

赈饥民　恤寡怜　（怜）贫　　　分钱米，　又在许

$1\ 1\ \widehat{2\ 7}\dot6\ |\ \dot6\ 2\ \widehat{2\ 3}\widehat{2\ 3}\ |\ 1\ \widehat{2\ 3}\widehat{1\ 2}\widehat{7\ \dot6}\ |\ 1\cdot\underset{\cdot}{(6\ 5}\ \underset{\cdot\cdot}{5\ 5}\ \underset{\cdot}{6}\ \underset{\cdot}{7}\ \underset{\cdot}{5}\ |\ \underset{\cdot}{6}\ -\ 0\ 0)\ |\ (\underset{\cdot}{6}\ \underset{\cdot}{1}\ \underset{\cdot}{7}\ \underset{\cdot}{6}\ \underset{\cdot}{5}\ \underset{\cdot}{3}\ \underset{\cdot}{5}\ |$

三官堂　（三官堂）念阿　　弥。

$\underset{\cdot}{6}\ -)\ 1\ 1\ |\ 1\ 6\ -\ \widehat{2\ 6}\ |\ \widehat{1\ 2}\widehat{1\ 7}\widehat{6\ 7}6\ 5\ |\ 3\ \widehat{3\ 3}\widehat{6\ 6}\ 5\ |\ 5\ 3\ {}^\sharp\widehat{4\ 3}\ 2\ |\ 2\ 3\ {}^\sharp\widehat{4\ 3}23^\vee\ |$

乜叵　耐，

$6\ \widehat{6\ 3}\ 5\ |\ 5^\vee\ 3\ 5\cdot\ \underline{3}\ |\ 2\ 3\widehat{3}\ \overset{\smile}{0\ 3}\widehat{2\ 1}\ |\ \dot6\widehat{1}\ 2\widehat{1\ 7}\dot6^\vee\ |\ \dot6^\vee\ 1\ -\ 2\ |\ 0\ 1\ \underset{\cdot}{6}\ 1\ \underset{\cdot}{6}\ 1\ |$

乜叵耐，　金奴贼　贱婢　　唆我开　辈，

494

# 3.速 报 审
## （1）点 绛 唇

以彩钹出场大嗳伴奏。

1=♭E

（师爷唱）镇 守 东 岳， 判 断 善 恶。 燮 理 阴
阳， 无 差 分 毫， 法 无 二 道。
（雷钟合尾）

## （2）锦 板

1=♭E $\frac{4}{4}\frac{2}{4}\frac{1}{4}$

（刘世真唱）告 大 人， 听 诉 起。
念 妾 身 住 在 两 道 山 追阳县， 刘 世 真 正 是
我 名 字。 （锣） （司爷唱）我 问 你， 你 丈 夫
姓 什 么 名 谁？ （锣） （刘世真唱）阮 儿 婿，
名 傅 相。 生 有 一 子 名 叫 傅罗卜，送 去 灵 山

496

3. 2 1 3 2 7 6 6 | 2 (6 1 1 2 3 1 | 2 2 3 2 6 2) | i 5 6 5 3 | i 5 6 5 3 | i 5 6 5 3 |
修　行。　　　　　（锣）（司爷唱）此贱人，　太无知。　你丈夫

1. 3 2 7 6 7 6 | 6 2 1 1 1 2 | 3. 2 3 - 7 7 | 6 7 6 7 6 7 | 5 5 5 7 6 5 6 | 6 5 3 2 5 3 2 |
傅天王，　他怎么知　道　你敢杀狗(杀狗)破戒？

1 2 2 5 6 7 5 | 6 6 6 7 6 5 6 | 2 2 5 3 2 | 5 2 3 3 2 | 6 6 6 5 3 2 | 2 2 3 3 2 |
（锣）（刘世真唱）望大人，　乞慈悲。　阮生前　持长斋

3 5 4 3 3 2 | 2 7 - 2 | 2 5 6 5 2 5 | 2 0 5 2 3 4 | 3. 2 1 3 2 7 6 6 | 2. (7 6 1 1 2 3 1 |
曾布施，　怎敢起得有此杀狗　心　意？

2 - 0 0) | 2/4 (6 i 7 | 6 7 6 5 3 5 | 6 -) | i i | i (6 6 6 6 7 | 6 i 7 | 6 7 6 5 3 5 |
（司爷白：好笑，哈……）　（司爷唱）真好　笑，
（击乐）

6 -) | i i | 6 7 6 5 | 3 6 6 | 5 3 5 5 | 0 1 1 2 | 3 1 | 1 1 1 2 | 3. 2 3 3 |
真好笑，　事蹊跷。　我为官秉正　神断无　差，

0 7 2 | 7 7 | 6 7 6 7 | 5 5 5 7 | 6 5 6 | 6 5 3 | 2 5 3 2 | 1 2 2 | 5 6 7 5 |
你敢案前　推了口　舌？

6 6 6 7 6 5 6 | 4/4 3 5 4 3 2 | 2 5 4 3 3 2 | 2 7 7 7 2 | 3 3 5. 3 2 | 2 2 4 3 2 |
（锣）（刘世真唱）听此话，　如醉痴，　是　阮当初时　不服圣，

2 5 3 2 1 2 | 5. 6 5 2 3 4 | 3. 2 1 3 2 7 6 6 | 2 (6 1 1 2 3 1 | 2 - 0 0) |
到今旦　反悔　可　迟。

2/4 (6 i 7 | 6 7 6 5 3 5 | 6 -) | i i | i (6 6 | 6 6 7 | 6 i 7 | 6 7 6 5 3 5 | 6 -) |
（司爷唱）你看　我
（击乐）

3 5 | 5 1 | 1 1 2 | 3 3 5 | 5 1 | 1 1 2 | 3 - | 3 3 5 | 2 2 2 |
（看我）堂上　摆刑　具,看我　堂上　摆刑　具。

497

0 5 3 2 | 1 11 | 1 6 6 5 | 6. - | i i | i (6 6 | 6 6 7 | 6 i 7 | 6 5 3 5 |

我 不 打，
（击乐）

6 -) | i i | 6 7 6 5 | 3 6 6 | 5 3 5 5 | 0 3 5 | 3 1 | 1 1 1 2 | 3. 2 3 3 |

我 不 打， 你 不 招。 燮理阴阳， 明察秋 毫。

0 7 7 | 6 7 | 6 7 6 7 | 5 5 5 7 | 6 5 6 | 6. ˅5. 3 | 2 5 3 2 | 1 2 2 | 5 6 7 5 |

你 敢 糊里 糊涂 言 道？

6. ˅ i | i 6 6 2 | i 1 1 | 6 2 7 6 | 5 6 7 | 6 5 3 2 ˅ | 3 5 5 | 2 5 | 3 2 |

（锣）（刘世真唱）阮 惊， 惊得我 神魂 四

6 5 5 7 | 6 - | 3 5 5 | 2 5 2 5 | 3 2 | 3 5 2 ˅ | 3 5 3 2 | 1 1 2 3 1 | 0 1 3 |

散， 惊得我 神魂 四 散。 到此处， 脚手瘴。 无奈何， 但 得

2 2 6 1 | 3 2 3 | 2 7 6 5 | 2 (i i | 6 7 6 5 3 5 | 6 -) | i i | i 6 6 2 | i 1 1 |

招认阮即 免受 凌 迟。 因当初，

6 2 7 6 | 5 6 7 | 6 5 3 2 | 3 3 3 2 | 3 5 3 2 | 5 i 6 5 | 3 5 3 2 | 0 2 7 2 |

因当初 身得病， 信 听我小弟， 去到

2 3 5 | 2 5 | 3 3 | 3 5 2 5 | 2 3 5 | 3 2 1 1 | 2 (i 7 | 6 7 6 5 3 5 | 6 -) |

后花园 杀狗 斋僧， 因此上即 坠落 阴 司。

（击乐）

i i | 6 (6 6 | 6 6 7 | 6 i 7 | 6 7 6 5 3 5 | 6 -) | i i | 6 7 6 5 | 3 6 6 |

（司爷唱）听 说 道， 听说 道， 气冲

5 3 5 5 | 0 3 2 | 2 1 | 1 2 | 3 1 1 2 | 3. 2 3 3 | 0 7 7 7 | 6 7 | 6 7 6 7 |

天。 你家 三代 持斋 七代 修 戒， 你竟敢 杀狗（杀狗）破

5 5 5 7 | 6 5 6 | 6. 5. 3 | 2 5 3 2 | 1 2 2 | 5 6 7 5 | 6 6 7 | 6 5 6 ˅ i | i 6 6 2 |

戒？ （刘世真唱）阮 苦，

i i i | 6 2 7 6 | 5 6 7 | 6 5 3 2 | 5 5 2 | 2 3 6 6 | 5 3 2 ∨ | 5 1 6 5 | 3 5 3 2 |
此苦痛　那叫天，　　啼得我目淬流

5 0 | 5 6 5 | i i i 6 | 5 6 5 3 | 2 3 1 2 | 5 3 2 3 | 0 2 1 | 2 7 6 | 5 6 5 |
滴。　除非着见我子罗卜　面，阮即免受　凌　迟。　除非着

i i i 6 | 5 6 5 3 | 2 3 1 2 | 4/4 5. 6 5 2 3 #4 | 3. 2 1 3 2 7 6 6 | 2 (6 1 1 2 3 1 | 2 - 0 0) ‖
见我子罗卜　面，阮即免受　　凌　　　迟。

廿 5 5 3 5 3 1 2 - ∨ 6 1 2 3 3 2 1 - ∨ 5 5 3 5 6 3 3 6 5 - ∨
(司爷唱)叵耐贱人太无知，敢来故违你夫意，今旦合该受凌迟，

6 1 2 3 2 3 1 - 6 6 6 6 6 6 7 6 6 6 6 1 2 3 -
以儆后人不敢欺。(白：叫它背!)你们把刘世真押过滑油山

(尾声)
5 2 3 1 2 3 2 - 0 ‖ 1/4 (5 5 | 3 6 | 5 5 | 3 2 | 1 1 | 6 1 | 2 5 | 3 6 |
去。　　(鬼押刘世真下)

1 2 | 1 1 ) 2/4 0 5 5 | 3 5 5 | 0 5 1 | 2 ∨ 6 1 | 1 3 | 2 #4 3 2 |
速报司爷　有名声,判断善恶甚分

1 ∨ 3 3 | 3 3 | 3 #4 3 2 | 1 0 3 1 | 2 3 | 0 1 2 | 1 0 | 廿 3 3 3 |
明。为善之士升天界,作恶之人　坠幽冥。　叫牛头

3 3 5 - 6 6 6 6 6 6 - 6 6 6 6 6 6 6
马面,　　老爷判断明白,　你们打起退堂鼓,

0 6 6 6 6 6 1 2 5 - ∨ (3. 2 1 2 3 1 2 - 0 0) ‖
各各退下　听命。
(四下鼓)

499

# 4.过 滑 油 山

## （1）怨 慢

1=♭E 散板

（刘世真唱）是阮 当初可 不是， 今旦有嘴 可 说也？

1=♭A

（鬼唱）杀狗 斋僧毁 寺院， 掠来阴司 万 凌迟。

## （2）相思引犯

1=♭E 4/4 2/4

（刘世真唱）来到 油山 岭， 路径

崎岖 实恶 行。 一步 行来 一步

一步 斜，一步 行来 一步 斜。

障般样 艰难苦痛 袂 顾 得性 命，

要过 此山又都 滑泽，要过

此山 又都 滑泽， 思量 （思量）起来

越自 心 惊。 一路 行来

500

可怜 我 受苦受疼,从容 给我 慢慢 行。

(鬼唱)恶 妇

(恶妇) 不合 (于) 触神 明, 今来 阴府 也难谅

情。 油山 滑泽着你 相 连累, 着 跋 着 蹶, 着 跋

着 蹶 真个那是 损 害 我 身 命。

去见 阎君 判断 你罪 名, 过 了 地狱、

十 八 地狱 你 即 知 惊。(刘唱)且 从 容,

且从容 乞阮 慢慢 行。(鬼唱)最紧 行,

最紧行, 放紧行, 任你 千 口

说都无路 来。(刘唱)阴司 法 度 忝人 惊骇, 神魂 渺渺

觅在 东 西。 未得 知 阮 身 拘禁 值一乜 所 在?(鬼唱)你 所

为, 你所为 恶迹 当 戒,

502

$$\underline{2}\ \underline{2}\ 5\ |\ \underline{2}\ \underline{2}\ 5\ |\ \underline{3}\ \underline{3}\ \underline{2}\ |\ \underline{3}\ 5\ |\ \underline{3}\ 5\ |\ 5\ \underline{3}\ \underline{2}\ |\ \underline{1}\ \underline{2}\ \underline{3}\ 5\ |\ \underline{3}\ \underline{3}\ \underline{2}^{\vee}\ |$$

昧 神明　如 是 草 芥。　　今 来 阴 府　判 断 乞 你　知，

$$\underline{2}\ 3\ |\ \underline{5}\ 5\ |\ \underline{2}\ 2\ |\ \underline{5}\ \underline{5}\ \underline{2}\ \underline{3}\ |\ \underline{3}\ \underline{3}\ \underline{2}^{\vee}\ |\ \underline{3}\ \underline{3}\ \underline{3}\ |\ \underline{1}\ \underline{2}\ \underline{0}\ \underline{3}\ |\ \underline{2}\ \underline{7}\ \dot{6}\ |$$

油 山　过 了　又 是　鬼 门 关　隘。　　枉 死 城　就 在（于）目 前

$$\underline{2}\ \underline{1}\ \underline{2}\ |\ \underline{0}\ \underline{1}\ 1\ |\ \underline{3}\ \underline{3}\ \underline{2}\ \underline{2}\ |\ 1\ \underline{3}\ \underline{2}\ |\ \underline{0}\ \underline{5}\ \underline{3}\ \underline{2}\ |\ 3\ (\underline{1}\ \underline{2}\ |\ \underline{1}\ \underline{7}\ \underline{6}\ \underline{7}\ \underline{5}\ |\ \dot{6}\ -\ )\ |$$

来，　　　任 是　铁 打 心 肝　也 流　目　淬。

$$\dot{1}\ 6\ |\ \dot{1}\ \dot{6}\ \dot{6}\ \dot{2}\ |\ \dot{1}\ \dot{1}\ \dot{1}\ |\ \underline{6}\ \underline{2}\ \underline{7}\ \underline{6}\ |\ \underline{5}\ \underline{6}\ 7\ |\ \underline{6}\ \underline{5}\ \underline{3}\ \underline{2}^{\vee}\ |\ \underline{5}\ \underline{3}\ \underline{5}\ 5\ |\ \underline{2}\ \underline{5}\ 5\ |$$

（刘唱）障 拖 磨，　　　　障 拖 磨 阮　袂 顾 得，

$$\underline{2}\ \underline{5}\ \underline{3}\ \underline{2}\ |\ \underline{3}\ \underline{3}\ \underline{2}\ |\ \underline{5}\ \underline{1}\ \underline{6}\ \underline{5}\ |\ 3\ \underline{5}\ 5^{\vee}\ |\ \underline{5}\ \underline{1}\ \underline{6}\ \underline{5}\ |\ 3\ 5\ |\ \underline{2}\ \underline{5}\ \underline{3}\ \underline{2}\ |\ 1\ \underline{7}\ 2\ |$$

是 实 无　奈。　　横 身 做 一　倒，横 身 做 一 倒，除 死 都 也　无 大

$$\underline{3}\ \underline{3}\ \underline{2}\ \underline{2}\ |\ \underline{0}\ 1\ 3\ |\ \underline{3}\ \underline{3}\ 3\ |\ \underline{2}\ \underline{2}\ \underline{7}\ \dot{6}\ |\ \underline{7}\ \underline{5}\ \underline{6}\ 6\ |\ \underline{0}\ \underline{1}\ 1\ |\ \underline{1}\ \underline{2}\ 3\ |\ 1\ \underline{3}\ \underline{2}\ |$$

灾。　　　人 说 广 行　方 便　路，　　任 是 铁 坚　也 难

$$\underline{0}\ \underline{5}\ \underline{3}\ \underline{2}\ |\ 3^{\vee}\ \underline{1}\ 1\ |\ \underline{1}\ \underline{2}\ 3\ |\ 1\ \underline{3}\ \underline{2}\ |\ \underline{0}\ \underline{5}\ \underline{3}\ \underline{2}\ |\ 3\ (\underline{1}\ \underline{2}\ |\ \underline{1}\ \underline{7}\ \underline{6}\ \underline{7}\ \underline{5}\ |\ \dot{6}\ -\ )\ |$$

布　　摆，任 是 铁 坚　也 难　布　摆。

$$(6\ \dot{1}\ 7\ |\ \underline{6}\ \underline{7}\ \underline{6}\ \underline{5}\ \underline{3}\ 5\ |\ \dot{6}\ -\ )\ 6\ \dot{1}\ |\ \dot{1}\ 6\ \dot{2}\ |\ \dot{1}\ \dot{1}\ \dot{1}\ |\ \underline{6}\ \underline{2}\ \underline{7}\ \underline{6}\ |\ \underline{5}\ \underline{6}\ 7\ |$$

　　　　　　（鬼唱）阎 君　令，

$$\underline{6}\ \underline{5}\ \underline{3}\ \underline{2}\ |\ \underline{2}\ \underline{3}\ 2\ |\ \underline{1}\ \underline{5}\ 3\ |\ \underline{2}\ \underline{7}\ \dot{6}\ |\ \underline{2}\ \underline{1}\ 2\ |\ \underline{2}\ \underline{2}\ 5\ |\ \underline{2}\ \underline{2}\ \underline{3}\ 5\ |\ \underline{3}\ \underline{3}\ 2\ |$$

阎 君 令　顷 刻　难 换　改，　奈 何 桥　就 在　只 所 在。

$$\underline{1}\ \underline{2}\ 3\ |\ 1\ 3\ |\ \underline{1}\ \underline{2}\ 3\ |\ 1\ 3\ |\ \underline{1}\ \underline{2}\ 3\ |\ \underline{2}\ \underline{7}\ \dot{6}\ |\ \underline{2}\ \underline{1}\ \underline{2}\ 2\ |$$

十　八 地 狱，十　八 地 狱　就 在　目 前 来，

$$\underline{0}\ \underline{1}\ 1\ |\ \underline{3}\ \underline{3}\ \underline{2}\ \underline{2}\ |\ 1\ \underline{3}\ \underline{2}\ |\ \underline{0}\ \underline{5}\ \underline{3}\ \underline{2}\ |\ 3\ (\underline{1}\ \underline{2}\ |\ \underline{1}\ \underline{7}\ \underline{6}\ \underline{7}\ \underline{5}\ |\ \dot{6}\ -\ )\ \|$$

任 是　铁 打 心 肝　也 流　目　淬。

## （九）再做功德

# 1.请 和 尚
## （1）抛 盛

1=♭E 4/4

( 1̲ 1̲ 1̲ 1̲ 2̲ 7̣̲ 6̣̲ 5̣̲ 6̣̲ | 1 - ) 5̲ 5̲ 3̲ 2̲ | 1̲ 3̲ 2̲ 7̣̲ 6̣̲ 5̣̲ 6̣̲ 1 ∨ | 3 - 3̲ 6̲ 5̲ 3̲ |

（肥和尚唱）人生　　恰　似　　　一　　孤

5̲ 3̲ - 2̲ 3̲ | 1̲ 3̲ 2̲ 7̣̲ 6̣̲ 1̲ 5̲ 6̲ | 1 - ∨ 1̲ 2̲ | 3 2̲ 2̲ 0̲ 3̲ 2̲ 1̲ | 7̣̲ 6̣̲ 1̲ 2̲ 5̲ 3̲ 2̲ |

舟，　　　　　　　朝　朝　暮　暮　　　水　中

1̲ 3̲ 2̲ 7̣̲ 6̣̲ 1̲ 5̲ 6̲ | 1 - ∨ 6̣̲ 6̣̲ | 1 1̲ 7̲ 6̲ 7̲ 6̲ 5̲ 6̲ | 5̲ 3̲ 5̲ - 2̲ 5̲ | 5̲ 5̲ 2̲ 3̲ 2̲ 1̲ |

流。　　　孤　舟　破　了　堪　修　补，　人　生　死　了

7̣̲ 6̣̲ 1̲ 2̲ 5̲ 3̲ 2̲ | 1. 6̣̲ 5̲ 6̲ 5̲ 6̲ | 1 ∨ 2̲ 2̲ 2̲ 1̲ 6̣̲ 1 | 5̣. 7̣̲ 6̣̲ 5̣̲ 6̣̲ | 6̣ - ‖

万　事　　休。阿弥(阿弥)陀　佛，南　无　阿弥陀　佛。

## （2）缕 缕 金

1=♭A 4/4

( 2̲ 2̲ 5̲ 5̲ 3̲ 2̲ 6̣̲ 1̲ | 2 - ) 2̲ 3 | 5 3̲ 2̲ 1̲ 6̣̲ 2 | 2 5 3̲ 5̲ 2̲ #4 | 3 - ∨ 3̲ 2 |

（益利唱）奉　安　人，　　　　　　　　奉

2̲ ∨ 3̲ 5̲ 3̲ 2̲ | 2̲ 6̣̲ 2 - 3 | 2. 7̣̲ 6̣̲ 1̲ 2̲ 3̲ 2̲ | 2 ∨ 2̲ 3̲ 2 | 2 0 3̲ 2 | 3̲ 3̲ 2̲ - 0 |

安　人　有　钩　旨。　　　来　到　　波　利　寺，

6̣̲ 1̲ 1̲ 0̲ 3̲ 2̲ 1̲ | 2̲ 6̣̲ 7̣̲ 6̣̲ 5̣̲ 6̣̲ | 6̣̲ ∨ 2̲ 3 2 | 2 0 5 2 | 3 2 - 2̲ 2̲ | 6̣̲ 2̲ 2̲ 0̲ 3̲ 2̲ 1̲ |

专　致　意。　那　因　　阮　员　外，　(不幸)早　过

2̲ 6̣̲ 7̣̲ 6̣̲ 5̣̲ 6̣̲ | 6̣̲ ∨ 5̲ 5̲ 3̲ 2̲ | 2̲ ∨ 5̲ 5̲ 3̲ 2̲ | 2 0 1̲ 6̣ | 2. 1̲ 6̣̲ 1̲ 2̲ 3̲ 2̲ | 2 ∨ 6̣ - 1 |

世。　（合句）拜　请　　长　老　　超　度　伊，　　愿　伊

2/4 2̲ 2̲ 2̲ 6̣ | 0̲ 3̲ 1 | 2̲ ∨ 6̣̲ 1 | 2̲ 2̲ 6̣ | 0̲ 3̲ 1 | 2 ( 5̲ 5̲ 3̲ 2̲ 6̣̲ 1 | 2 - ) ‖

早　早　　升　天　池。愿　伊　早　早　　升　天　池。

504

# （3）好 姐 姐

1=♭A 4/4 2/4

(2 2 2 3 2 7 6 1 | 2 - ) 3. 3 | 3 - 2 3 1 | 1 3 2 3 1 | 2ˇ5 5 3 2 |
（益利唱）长　老　　　　　　　　　　　　　　（长老）

2 0 3 5 | 2 5 3 2 1 | 3 1 2 1 7 6 | 6 0 3 2 | 2ˇ2 5. 3 | 2 3 - 2 |
听我 说因　依，　　　　自　恨我 命内 不

3ˣ4 3 2 1 6 2 | 2 5 3 5 2 ♯4 | 3 - ˇ3 2 | 2 5 3 2 1 | 3 1 2 1 5 6 |
是。　　　　　今旦 不　幸，

6 ˇ6 7 6 | 6 0 5 5 | 3 ♯4 3 2 6 1 2 | 2 5 3 5 2 ♯4 | 3 - ˇ3 2 |
员外　早过 世。　　　　　　　（合句）就

2 5 5. 3 | 2 5 3 2 1 | 3 1 2 1 7 6 | 6 ˇ5 2 6 2 | 2 ˇ5 2 6 2 |
起里，　就起　里　　　即便　前去

2 1 - 6 | 1 ˇ2 - 1 | 2 - 2 6 | 6 0 3 3 | 5 3 2 1 6 2 | 2 5 3 5 2 ♯4 |
超度伊,乞 伊早 早　升天 池。

（前调）
3 0 3. 3 | 3 - 2 3 1 | 1 3 2 3 1 | 2ˇ3 3 2 | 2 0 5 5 |
（肥和尚唱）听　你　　　　　　　　（听你）　　说出

2 5 3 2 1 | 3 1 2 1 7 6 | 6 0 3 2 | 2 5 3 - | 2 5 - 3 | 3 5 3 2 1 6 2 |
就　理，　　　真　个是　炁人 心悲。

2 5 3 5 2 ♯4 | 3 - 2 5 | 2 5 3 2 1 | 3 1 2 1 7 6 | 6 ˇ1 2 7 6 |
善有善　报，　　　　　　超度

6 0 3 3 | 5 3 2 1 6 2 | 2 5 3 5 2 ♯4 | 3 - 0 0 | 2 5 5 3 |
升天 池。　　　　　　　（合句）就 起里,

2 5 3 2 1 | 3 1 2 1 7 6 | 6 ˇ5 2 6 2 | 2 ˇ5 2 6 2 | 2 ˇ1 - 6 | 2/4 1 ˇ2 1 |
就起　里，　　　即便　前去　超度 伊,乞伊

2 2 6 | 0 3 1 | 2 ˇ2 1 | 2 2 6 | 0 3 1 | 2 ( 5 5 | 3 2 6 1 | 2 - ) ‖
早早　升天 池。乞伊早 早　升天 池。

505

# 2. 出　笼

## （1）抛　盛

1=♭E　4/4

（ 1 1 1 1 2 7 6 5 6 | 1 - ）5 5 3 2 | 1 3 2 7 6 5 6 1 ∨ | 3 - 3 6 5 3 |

（老和尚唱）人 生　恰 似　采 花

5 3 - 2 3 | 1 3 2 7 6 1 5 6 | 1 - ∨ 1 2 | 3 2 2 0 3 2 1 | 7 6 1 2 5 3 2 |

蜂，　　　朝 朝 暮 暮　忙 又

1 3 2 7 6 1 5 6 | 1 - ∨ 1 1 | 6 1 | 6 7 6 5 6 | 5 3 5 5 0 2 5 | 5 5 2 3 2 1 |

忙。　　劝 君 休 设 千 般　计，　无 常 一 到

7 6 1 2 5 3 2 | 1. 6 5 6 5 6 | 1 ∨ 2 2 2 1 6 1 | 5. 7 6 5 6 | 6 - ‖

万 事　　空。阿 弥(阿 弥)陀　佛，南 无 阿 弥 陀　佛。

## （2）昭 君 闷

1=♭E　4/4

1 3 ‖: 2. 3 1 3 | 2 3 2 7 6 5 6 1 | 2 5 3 2 1 | 2 3 2 1 3 2 | 6 5 5 6 |

1. 3 2 1 7 6 | 5 5 6 5 - | 5 6 6 1 | 5 6 ∨ 5 3 2 | 1 ∨ 2 2 5 3 2 |

（三和尚上拈香）

1 ∨ 6 6 1 3 | 2 3 2 1 6 2 7 6 | 5 - 5 6 5 3 | 2. 3 2 7 6 2 7 6 | 5 - ∨ 1 3 :‖

（三叩首请神）

## （3）慢　头

卅2 5 - 3 2 | 6 1 - ∨ 1 1 | 6 1 2 5 - 3 2 |

（老和尚唱）香 花　　请。（小和尚帮腔）香 花 奉

6 1 - ∨ 6 1 2 5 - 3 2 | 6 1 - ∨ 6 1 2 5 - 3 2 |

请。（老和尚唱）专 心 三 拜　　请。（小和尚帮腔）专 心 三 拜

6 1 - 6 | 1 2 5 3. 2 6 1 - ∨ ‖

请。（老和尚唱）请 看 天 花　乱 坠。

506

# （4）八　金　刚

1=<sup>b</sup>E  4/4

（老和尚唱）南　　无　观世　音　大菩　萨，摩诃　萨。（众僧唱）南

无　观世　音　大菩　萨摩诃　萨。（老和尚唱）南　　无　弥勒

佛　大菩　萨摩诃　萨。（众僧唱）南　　无　弥勒佛　大菩

萨　摩诃　萨。（老和尚唱）南　　无　普贤佛　大菩　萨摩诃

萨。（众僧唱）南　　无　普贤佛　大菩　萨摩诃　萨。（老和尚唱）南

无　文殊佛　大　菩　萨摩诃　萨。（众僧唱）南　　无　文殊

佛　大菩　萨摩诃　萨。（老和尚唱）南　　无　金刚佛　大菩

萨　摩诃　萨。（众僧唱）南　　无　金刚佛　大菩　萨摩诃

萨。（老和尚唱）南　　无　妙吉祥　大菩　萨摩诃　萨。（众僧唱）南

无　妙吉祥　大菩　萨摩诃　萨。（老和尚唱）南　　无　徐盖

彰　大菩　萨摩诃　萨。（众僧唱）南　　无　徐盖彰　大菩

507

$$3 - {}^\vee 5\ \overset{\frown}{3\ 2} \mid 1 - {}^\vee \overset{\frown}{2\ 5}\ \overset{\frown}{3\ 2} \mid 1 - {}^\vee 2\ 2 \mid 5\ \overset{\frown}{3\ 2}\ \overset{\frown}{1\ \dot6}\ \overset{\frown}{1\ 2} \mid 3 - {}^\vee 5\ \overset{\frown}{3\ 2} \mid$$

萨　摩　诃　萨。(老和尚唱)南　　无　地　藏　王　大　菩　萨　摩　诃

$$1 - {}^\vee \overset{\frown}{2\ 5}\ \overset{\frown}{3\ 2} \mid 1 - {}^\vee 2\ 2 \mid 5\ \overset{\frown}{3\ 2}\ \overset{\frown}{1\ \dot6}\ \overset{\frown}{1\ 2} \mid 3 - {}^\vee 5\ \overset{\frown}{3\ 2} \mid$$

萨。(众僧唱)南　　无　地　藏　王　大　菩　萨　摩　诃

$$1 - {}^\vee \overset{\frown}{2\ 5}\ \overset{\frown}{3\ 2} \mid 1 - \text{卅}\ 1\ 5 - \overset{\frown}{3\ 2}\ \overset{\frown}{\dot6\ 1} - 0 \parallel$$

萨。　　摩　诃　萨。(内外齐唱)摩　　诃　萨!

# （5）心　经

$1={}^\flat E$　$\dfrac{1}{4}$

（三和尚诵经，老和尚为主）

| 卅 $\overset{\frown}{3.\ 2}$ | 1 | 3 $\overset{\frown}{2}$ | - | 1 | 2 | 5 | 5 | 3 | 5 | 1 | 2 |
|---|---|---|---|---|---|---|---|---|---|---|---|
| 阿弥陀佛 | | 摩 | | 诃 | 般 | 若 | 波 | 罗 | 蜜 | 多 | |

| 2 | 2 ${}^\vee$ | 2 | 1 | 2 | 1 | 3 | 1 | 2 | 0 | 5 5 | 3 |
|---|---|---|---|---|---|---|---|---|---|---|---|
| 心 | 经。 | 观 | 自 | 在 | 菩 | 萨， | 行 | 深 | | 般 若 | 波 |

| 5 | 1 | 2 | 2 | 2 | 3 | 5 | 5 | 3 | 3 | 1 | 3 |
|---|---|---|---|---|---|---|---|---|---|---|---|
| 罗 | 蜜 | 多 | 时， | 照 | 见 | 五 | 蕴 | 皆 | 空， | 度 | 一 |

| 1 | 3 | 3 | 0 | 5 3 | 3 | 5 | 5 | 1 | 2 | 2 | 3 |
|---|---|---|---|---|---|---|---|---|---|---|---|
| 切 | 苦 | 厄。 | | 舍 利 | 子， | 色 | 不 | 异 | 空， | 空 | 不 |

| 1 | 2 | 3 | 3 1 | 2 | 2 | 3 1 | 3 | 1 | 3 ${}^\vee$ | 1 | 3 |
|---|---|---|---|---|---|---|---|---|---|---|---|
| 异 | 色。 | 色 | 即 是 | 空， | 空 | 即 是 | 色。 | 受 | 想 | 行 | 识， |

| 1 | 3 | 1 | 2 | 0 | 5 3 | 5 | 1 | 2 | 3 | 2 | 2 |
|---|---|---|---|---|---|---|---|---|---|---|---|
| 亦 | 复 | 如 | 是。 | | 舍 利 | 子， | 是 | 诸 | 法 | 空 | 相。 |

| 3 | 2 | 3 | 3 ${}^\vee$ | 3 | 1 | 3 | 2 | 3 | 2 | 3 | 3 |
|---|---|---|---|---|---|---|---|---|---|---|---|
| 不 | 生 | 不 | 灭， | 不 | 垢 | 不 | 净， | 不 | 增 | 不 | 减。 |

| 0 | 3 3 | 2 | 2 | 1 | 3 | 1 | 3 | 3 | 1 | 3 | 1 |
|---|---|---|---|---|---|---|---|---|---|---|---|
| | 是 故 | 空 | 中 | 无 | 色， | 无 | 受 | 想 | 行 | 识， | 无 |

| 3 | 3 | 1 | 3 | 2 | 1 | 1 | 3 | 2 | 2 | 1 | 3 |
|---|---|---|---|---|---|---|---|---|---|---|---|
| 眼 | 耳 | 鼻 | 舌 | 身 | 意， | 无 | 色 | 声 | 香 | 味 | 触 |

（帛）

3 | 0 | 3 5 | 3 | 5 5 | 3 | 5 | 5 | 1 | 3 | 1 | 3 |
法， 　 无 眼 界， 乃 至 无 意 识 界。 无 无 明，

1 3 | 1 | 3 | 2 | 5 3 | 3 | 5 | 5 | 1 3 | 1 | 3 | 2 |
亦 无 无 明 尽， 乃 至 无 老 死， 亦 无 老 死 尽。

1 3 | 1 | 3 | 2 | 0 | 3 3 | 3 | 3 | 5 ∨ | 3 1 | 3 | 3 |
无 苦 集 灭 道， 无 智 亦 无 得， 以 无 所 得

2 ∨ | 3 5 | 5 | 5 ∨ | 3 | 5 5 | 3 | 5 | 1 | 2 | 5 | 3 |
故。 菩 提 萨 埵 依 般 若 波 罗 蜜 多。 故 心

3 | 5 | 1 | 1 | 3 | 1 | 1 | 1 | 3 | 3 | 1 ∨ | 5 |
无 挂 碍， 无 挂 碍， 故 无 有 恐 怖。 远

1 | 2 | 3 | 1 | 3 ∨ | 3 | 1 | 5 5 | 3 | 1 | 2 | 3 ∨ |
离 颠 倒 梦 想。 究 竟 涅 槃 三 世 诸 佛。

3 | 5 5 | 3 | 5 | 1 | 2 | 1 | 3 | 2 | 3 | 2 | 3 |
依 般 若 波 罗 蜜 多， 故 得 阿 耨 多 罗，

2 | 3 | 2 | 1 | 3 | 5 3 | 3 | 5 | 3 | 5 | 1 | 2 ∨ |
三 藐 三 菩 提。 故 得 般 若 波 罗 蜜 多，

2 | 2 | 2 | 1 ∨ | 1 | 1 | 1 | 1 ∨ | 1 | 3 | 1 | 1 ∨ |
是 大 神 咒， 是 大 明 咒， 是 无 上 咒，

1 | 3 | 3 | 3 | 1 ∨ | 1 3 | 3 | 1 | 5 ∨ | 3 | 5 | 5 |
是 无 等 等 咒， 能 除 一 切 苦， 真 实 不

3 | 0 | 5 5 | 3 | 5 | 2 | 3 2 | 1 | 2 | 7 6 ∨ | 3 |
虚。 　 故 说 般 若 波 罗 蜜 多 咒， 即

3 | 7 | 6 | 5 | 3 | 5 | 3 | 0 | 3 5 | 3 | 5 | 3 |
说 咒 曰， 揭 谛 揭 谛， 　 波 罗 僧 揭 谛，

0 | 6 | 7 | 7 6 | 5 | 廿 6 | 6 6 7 7 | 2 — | 7 6 3 | 5 — ∨ ‖
菩 提 萨 摩 诃。 南 无 阿 弥 陀 佛。

509

## （6）伴 将 台

1=♭E  4/4

（老和尚喊："请孝男转西方！"）

3. 5̲ 6̲ 2 | i̇. 6̲5̲i̇ 6̲5 | 3 - 3̲6̲5̲3 | 2 3̲2̲1 6̲5̲ | 1 2̲3̲1̲6̲1 | 1̇ 6̲5̲1̇ 2̇ |

3. 2̲3 - ‖: 5 2 2 3 | 5. 5̲3̲3 5 | 3̲5̲3̲2̲1̲3̲2̲7̲ | 6̲ 7̲6̲5̲ 6̲ |

1 - - - ˅ | 6. 5̲4 - | 5 4 4 5 | 6 i̇ 6̲5̲1̇ 6̲5 | 3 - 3̲6̲5̲3 |

2 3̲2̲1 6̲5̲ | 1 2̲3̲1̲6̲1 | 1̇ ˅6̲5̲ ˅1̇ 2̇ | 3. 2̲3 - | 5 2 2 3 |

5. 5̲3̲3 5 | 3̲5̲3̲2̲1̲3̲2̲7̲ | 6̲ 7̲6̲5̲ 6̲ | 1 - - - ˅ | 2 3 6. 1 |

2 5 0̲5̲3̲2̲ | 1 - 1̲7̲6̲1̲ | 2̲3̲2̲7̲6̲5̲ | 6̲ ˅6̲5̲4̲5̲ | 6. 5̲6̲7̲6̲ |

6̲ ˅6̲ - 1 | 2 3̲2̲1̲3̲2̲7̲ | 6̲ - ˅1̇. 6̲ | 5 i̇. 7̲6̲5̲ | 3. 2̲1̲2 | 3. 2̲3 - :‖

## （7）南 海 赞

1=♭E  4/4 2/4

| 1 1̲2̲ | 3 - 3̲#4̲3̲2̲1̲3̲ | 2 - - - | 2. 5̲3̲#4̲3̲2̲ | 1. 3̲2̲3̲2̲7̲ | 6̲7̲6̲7̲5̲7̲ 6̲ |

（老和尚唱）南  海  普 陀 山，       一       座

6̲ 0 5 - | 6 - 7̲ 6̲ | 6 0 5̲ 6̲ | 7. 2̲7̲2̲7̲6̲ | 5. 5̲3 5̲7̲ | 6 - - - |

（座）巍（巍）   巍 百   宝（百宝）孤

5. 7̲6̲7̲6̲5̲ | 3̲#4̲3̲2̲4̲ 3 | 3 0 5 5 | 6. i̇ 7̲ 6̲ | 5 - 3 5 |

峰。           （案来）足 踏 莲 花

6̲7̲6̲5̲3̲#4̲3̲3 | 2̲3̲2̲1̲3̲ 2 | 2 0 1 2 | 5 5 3 - | 3. 3̲2̲3̲2̲1̲ |

碧  波  中。      （案来）碧 波 中，

3 2 - 3 | 5. 5̲3̲#4̲3̲2̲ | 1. 3̲2̲3̲2̲7̲ | 6̲7̲6̲7̲5̲7̲ 6̲ | 6̲ 0 5 5 |

水  晶  宫，            （案来）

6. i̇ 7̲ 6̲ | 5 - 3 5 | 6̲7̲6̲5̲3̲#4̲3̲3 | 2̲3̲2̲1̲3̲ 2 | 2 0 3 5 |

水 晶 宫 内 端 严    坐，        （案来）

6. i̇ 7̲ 6̲ | 6 0 5̲ 6̲ | 7 - 0̲7̲6̲7̲ | 5 - 3 5 | 6 - - - | 5. 7̲6̲7̲6̲5̲ |

端 严  （严）  坐   定（案来）金   容。

3̲#4̲3̲2̲4̲ 3 | 3 0 3 5 | 6. i̇ 7̲ 6̲ | 5 - 3 5 | 6̲7̲6̲5̲3̲#4̲3̲3 |

（案来）金 容 休 挂 玉 玲

510

## （8）一 条 青

1=♭E 4/4

（转完西方，各归原位奏乐）

3 #4 3 2 ｜ 1. 7 6 5 6 ｜ 1 - 3 #4 3 2 ｜ 1 6 1 2 ｜ 2 ∨5 - 6 ｜ 5 - 3 2 ｜

3 - 3 5 ｜ 3 5 2 3 ｜ 5 - 6 7 6 ｜ 5 - 3 5 ｜ 2 3 1 2 ｜

2 ∨3 - 5 ｜ 2 5 3 2 ｜ 1 - 6 7 6 ｜ 5 - ∨6 7 6 ｜ 5 - ∨3 5 ｜

2 3 2 1 ｜ 6 - 6. 1 ｜ 2 5 3 2 ｜ 1. 6 1 2 ｜ 2 ∨3 - 5 ｜

2 3 2 1 ｜ 6 - 1. 6 ｜ 5. 3 5 6 ｜ 1 ∨2 1 6 ｜ 5 - ∨1 2 ｜

1. 7 6 5 ｜ 6 - ∨2. 1 ｜ 6 1 5 6 ｜ 1 - ∨5 3 ｜ 5 - 3 #4 3 2 ｜ 1 - ‖

## （9）拜 千 佛

1=♭E 2/4

卅 3. 2 1 3 2 - ∨3. 3 3 2 ｜2/4 1 - ∨ ｜ 6. 1 2 3 ｜ 1 - ∨ ｜

（老和尚唱）阿 弥 陀 佛， 南 无 普 光 佛， 南 无 弥 勒 佛，

3. 3 3 2 ｜ 1 - ∨ ｜ 6. 1 2 3 ｜ 1 - ∨ ｜ 3. 3 3 2 ｜ 1 - ∨ ｜ 6. 1 2 3 ｜

南 无 精 进 佛， 南 无 宝 火 佛， 南 无 宝 月 佛， 南 无 无 垢

1 - ∨ ｜ 5. 5 5 3 ｜ 1 - ∨ ｜ 6. 1 2 3 ｜ 1 - ∨ ｜ 5. 5 5 3 ｜ 1 - ∨ ｜

佛， 南 无 勇 施 佛， 南 无 清 净 佛， 南 无 水 天 佛，

6. 1 2 3 ｜ 1 - ∨ ｜ 5. 5 5 3 ｜ 1 - ∨ ｜ 6. 1 2 3 ｜ 1 - ∨ ｜ 5. 5 2 3 ｜

南 无 坚 德 佛， 南 无 无 忧 佛， 南 无 德 念 佛， 南 无 善 游

1 - ∨ ｜ 6. 1 2 3 ｜ 1 - ∨ ｜ 5. 5 2 3 ｜ 1 - ∨ ｜ 6. 1 2 3 ｜ 1 - ∨ ｜ 5. 5 3 3 ｜

佛， 南 无 功 德 佛， 南 无 自 在 佛， 南 无 善 游 佛， 南 无 战

5 3 1 ｜ 6. 1 3 2 ｜ 1 2. ｜ 卅 3 3 5 - 3 2 6 1 - ∨ ‖

胜 佛， 南 无 法 界 藏 身 阿 弥 陀 佛。

## （10）手 疏（一）

1=♭A

散板

6 6 3 2 0 1 1 2 0 1 6 6 0 2 2 2 1 1 6 1 - ∨1

（老和尚唱）大 唐 国 襄①州 府 追 阳 县 王 舍 城 居 住，（小和尚帮腔）居

512

1 <u>61</u>. ˅ <sup>></sup>3 <sup>></sup>3 2 — <u>111</u><u>5</u>1 0 <u>5</u> 1 <u>5</u> <u>5</u> 1 1 <u>6</u> <u>6</u> <u>5</u> <u>5</u> <u>5</u> 1˅

住，(老和尚唱)报　恩　　孝男傅罗卜　　暨孝眷人等,仰千金相上如来，

<u>6</u> <u>5</u> 3 3 <u>3</u> <u>5</u> — ˅<u>6</u> 3 2 — <u>5</u> 1 <u>6</u> 1 <u>5</u> 0 <u>5</u> 1 1 1 1 0 <u>6</u>

所申意者(下)，　言　念　　慈　父　傅　相，　为　人　积　德，　斋

<u>6</u> 1 <u>5</u> 0 <u>5</u> <u>6</u> <u>6</u> 1 <u>5</u> 0 <u>5</u> <u>7</u> <u>5</u> <u>6</u> 0 2 3 <u>2</u><u>1</u><u>6</u> 1 — ˅<u>2</u><u>1</u><u>6</u>

僧布　施，　善修因果，　布满乾坤，　功德浩　大。(小和尚帮腔)浩　大。

1 — ˅<u>3</u>3. <u>2</u><u>2</u>6 1 1 1 1 1 1 1 1 <u>5</u><u>5</u>. ˅1. <u>5</u><u>5</u> 1 <u>6</u> <u>6</u> — ˅

(老和尚唱)不幸　于某　年某月某日某时辞世，　恐　坠地狱之中，

3.<u>6</u> <u>5</u> <u>6</u> <u>5</u> 3 <u>6</u> <u>3</u> <u>5</u> — ˅<u>5</u> <u>6</u> <u>3</u> <u>5</u> — ˅3.<u>1</u> <u>5</u> 1 1 1 0

轮回幽冥之　苦。(小和尚帮腔)之　苦。　(老和尚唱)今　择良时吉日，

<u>5</u> <u>7</u> <u>5</u> <u>6</u> — <u>5</u><u>5</u> <u>6</u> 1 0 <u>6</u>.<u>1</u> <u>6</u> 1 <u>5</u> 1 0 <u>6</u> <u>5</u> <u>1</u> <u>5</u> 1˅ 1 <u>5</u> <u>5</u> <u>5</u> —

召请员僧　直入沙门，　参谒三宝、如来、　诸菩萨殿前,启赞读诵，

<u>5</u> 3 <u>3</u> <u>6</u> <u>5</u> 3 <u>6</u> <u>3</u> <u>5</u> — ˅<u>5</u> <u>6</u> <u>3</u> <u>5</u> — ˅3 <u>3</u> 2 — <u>5</u> 1 — ˅<u>1</u> <u>6</u> <u>5</u>

超度拔亡经(阿)文。(小和尚帮腔)经　文。　(老和尚唱)礼　拜　　如来，　燃灯造

<u>6</u> 0 1 <u>5</u> 1 1 0 <u>5</u>.<u>6</u> 1 <u>6</u> 0 1 1 <u>5</u> <u>5</u> — <u>6</u> <u>5</u> <u>5</u> 1 <u>6</u> 1

幡，礼忏破狱，　放诸众生，　引魂还库，　方离地狱之苦。

0 <u>6</u> <u>6</u> <u>5</u> <u>5</u> <u>3</u> <u>5</u> — ˅<u>5</u> <u>5</u> <u>3</u> <u>5</u> — ˅<u>2</u><u>2</u> <u>3</u><u>3</u> <u>5</u> — 3 2 <u>6</u> 1 — ˅‖

降祸消灾，(小和尚帮腔)消　灾，　　奉献化财化　　疏。

_____

① 襄——湘。

## (11) 抛　盛（一）

1 = ♭E  4/4

(<u>1</u><u>1</u><u>1</u><u>1</u><u>2</u><u>7</u><u>6</u><u>5</u><u>6</u> | 1 -) <u>5</u><u>5</u><u>3</u>2 | <u>1</u><u>3</u><u>2</u><u>7</u><u>6</u><u>5</u><u>6</u>1˅ | 3 - <u>3</u><u>6</u><u>5</u>3 | 5 3 0<u>3</u>2 3 |

(老和尚唱)日出　山头　　渐渐　高，

<u>1</u><u>3</u><u>2</u><u>7</u><u>6</u><u>5</u><u>6</u> | 1 -˅2 1 | 1 <u>2</u><u>2</u>0<u>3</u>2 1 | <u>7</u><u>6</u> <u>1</u><u>2</u><u>5</u><u>3</u>2 | 1(<u>3</u><u>2</u><u>7</u><u>6</u><u>1</u><u>5</u><u>6</u> | 1 - 0 0) |

堪叹人生　有　几　何。

513

（ <u>1 1 1 1</u> <u>1 2</u> <u>7 6</u> <u>5 6</u> | 1 -）<u>6̣ 6</u> | <u>1 1</u> <u>6̂ 7̂</u> <u>6 5̂ 6̂</u> | <u>5̂ 3̂ 5̂ 5̂</u> . <u>2 2</u> | <u>5 5</u> <u>2 3̂ 2̂ 1̂</u> |

（钟锣助舞）堆 金 积 玉 终 何 益， 不 如 早 早

<u>7̣ 6̂</u> <u>1 2̂ 5̂ 3̂ 2̂</u> | 1 0 0 0 |

念 弥 陀。

| <u>1̂ 2̂ 1̂ 1̂</u> <u>0 1̂ 6̣̂ 1̂</u> | <u>5̣̂ 3̂ 3̂ 5̂ 6̂ 5̂</u> ⌄ 3 | <u>3̂ 3̂ 2̂ 1̂ 6̣ 1̂ 2̂</u> | <u>5̂ 2̂ 3̂</u> ⌄ <u>2̂ 3̂ 2̂ 1̂</u> |

（伴唱）观 音 菩 萨， 观 音 大 菩 萨 （菩 萨），

<u>7̣̂ 6̂</u> <u>1 2̂ 5̂ 3̂ 2̂</u> | <u>1 0 3 2</u> | 1 <u>2̂ 2̂ 0 3̂ 2̂ 1̂</u> | <u>7̣̂ 6̂</u> <u>1 2̂ 5̂ 3̂ 2̂</u> | 1 .（<u>3̂ 2̂ 7̂ 6̂ 1̂ 5̂ 6̂</u> | 1 - 0 0）‖

南 无 观 世 音， 阿 弥 陀 佛 弥 陀 佛。

## （12）抛 盛（二）

1=♭E  4/4

（ <u>1 1 1 1</u> <u>1 2</u> <u>7 6</u> <u>5 6</u> | 1 -）<u>5 5 3 2</u> | <u>1 3̂ 2̂ 7̂ 6̂ 5̂ 6̂ 1̂</u> ⌄ | 3 - <u>3̂ 6̂ 5̂ 3̂</u> | 5 3 - <u>2 3</u> |

（肥和尚唱）无 情 无 义 倚 栏 杆，

<u>1 3̂ 2̂ 7̂ 6̂ 1̂ 5̂ 6̂</u> | 1 - ⌄ <u>3 3</u> | 2 <u>3̂ 3̂ 0 3̂ 2̂ 1̂</u> | <u>7̣̂ 6̂</u> <u>1 2̂ 5̂ 3̂ 2̂</u> | 1 .（<u>3̂ 2̂ 7̂ 6̂ 1̂ 5̂ 6̂</u> |

碧 水 波 深 百 千 般。

1 - 0 0）|（<u>1 1 1 1</u> <u>1 2</u> <u>7 6</u> <u>5 6</u> | 1 -）<u>5̣ 1</u> | 1 <u>6̂ 6̂ 7̂ 6̂ 5̂ 6̂</u> | <u>5̂ 3̂ 5̂ 5̂ 0 2 2</u> |

（钟锣） 独 占 一 方 花 世 界， 无 忧

<u>5 5</u> <u>2 3̂ 2̂ 1̂</u> | <u>7̣̂ 6̂</u> <u>1 2̂ 5̂ 3̂ 2̂</u> | 1 . <u>6̂ 5̂ 6̂ 5̂</u> | 1 ⌄ <u>2̂ 2̂ 2̂ 1̂ 6̣ 1̂</u> | <u>5̣̂ . 7̂ 6̂ 5̂ 6̂</u> | 6 - ‖

生 死 不 可 观。阿 弥（阿 弥）陀 佛，南 无 阿 弥 陀 佛。

## （13）火 石 榴

1=♭E  4/4

<u>2 1</u> 2 ‖: 3 . <u>2 3̂ #4̂ 3̂</u> | 3 ⌄ <u>2̂ 1̂</u> 2 | 5 . <u>6̂ 5̂ #4̂ 3̂</u> | 3 ⌄ 5 <u>6 5 3 2</u> |

<u>1 2̂ 7̂ 6̂ 5̂ 6̂ 1̂</u> | 1 ⌄ <u>5̂ . 1̂ 6̂ 5̂ 3̂ 2̂</u> | 1 <u>6̣ 5̂ 1̂</u> 2 | 3 5 <u>3̂ 2̂ 7̂ 5̂</u> | 6̣ <u>5̂ 6̂ 1̂</u> 2 |

3 5 <u>3̂ 2̂ 7̂ 5̂</u> | <u>6̂ 7̂ 6̂ 5̂ 6̂ 7̂ 6̂</u> | 6 ⌄ 2 - 7 | <u>6̂ 7̂ 6̂ 5̂ 6̂ 7̂ 6̂</u> | 6 ⌄ <u>2 1</u> 2 :‖

## （14）抛　盛（三）

1=♭E 4/4

```
(1 1 1 1 2 7 6 5 6 | 1 -)5 5 3 2 | 1 3 2 7 6 5 6 1ᵛ | 3 - 3 6 5 3 | 5 3 - 2 3
```
（小和尚唱）心似　　浮　云　　　　任　往　　还，

```
1 3 2 7 6 1 5 6 | 1 - ᵛ3 3 | 3 2 2 0 3 2 1 | 7 6 1 2 5 3 2 | 1(3 2 7 6 1 5 6
```
功　名　富　贵　　眼　前　　花。

```
1 - 0 0 | 1 1 1 1 2 7 6 5 6 | 1 -)5 6 | 1 5 6 7 6 5 6 | 5 3 5 5 0 5 3
```
　　　　　　　　　　　　　　　人　生　恰　似　风　外　鸟，　　早　知

```
5 5 2 3 2 1 | 7 6 1 2 5 3 2 | 1. 6 5 6 5 6 | 1ᵛ2 2 2 1 6 1 | 5. 7 6 5 6 | 6 -
```
不　若　　井　底　　蛙。阿弥(阿弥)陀　佛，南无阿弥陀　　佛。

（老和尚喊："朝灵！"钟锣后奏一段谱，用【粉红莲】，有时也用指谱。）

## （15）粉　红　莲

1=♭E 2/4

```
1 2 | 5 6 | 1 2 | 1 - ᵛ | 6 1 6 | 5 6 | 2 1 | 2 - ᵛ | 1 6 1 | 3 1 | 2 5 |

3 2 3 | 1 2 | 5 6 | 5 1 2 | 1 - ᵛ | 2 5 | 3 2 1 | 6 2 | 1 6 | 5 1 | 6 5 3 |

3 5 6 | 5 - ‖: 5. 6 | 5 4 | 5. 6 | 5 3 | 2 3 2 1 | 6 5 6 1 | 2 3 2 1 | 2 0 :‖ 1 6 1 |

3 1 | 2 5 | 3 2 | 1 2 | 5 6 | 5 1 2 | 1 - | 2 5 | 3 2 1 | 6 2 | 1 6 |

5 1 | 6 5 3 | 3 5 6 | 5 0 | 3 3 | 1 2 | 3 1 | 2 3 2 1 | 2 0 | 3 3 1 2 |

3 1 2 ᵛ | 3 5 5 1 | 2 0 | 1 3 2 1 | 6 0 | 1 6 1 | 2 5 | 3 2 | 1 2 | 5 6 |

5 1 2 | 1 0 | 2 5 | 3 2 1 | 6 2 | 1 6 1 | 5 1 | 6 5 3 | 3 5 6 | 5 - :‖
```

## （16）手　疏（二）

1=♭A　散板

（用默念式）（老和尚念）

6 6 3 2 0 1 1 2 0 1 6 6 0 2 2 2 1 1 6 1 - 3 3 2 - 1 1 1 5 1 0
大 唐 国　　　 襄 州 府　追 阳 县　王 舍 城 居 住，　　报 恩 孝 男 傅 罗 卜，

5 1 5 5 1 1 6 6 5 5 5 1 0 6 5 3 3 3 5 6 3 2 - 5 6 1 5 0 5
暨 孝 眷 人 等, 仰 千 金 相 上 如 来，　所 申 意 者(下)， 言 念　　慈 父 傅 相，　为

1 1 1 0 5 6 1 5 0 5 6 6 1 0 5 7 5 6 0 2 3 2 1 6 1 - 3 3. 2 2 6 1 1
人 积 德，斋 僧 布 施，善 修 因 果，布 满 乾 坤，功 德 浩 大。　不 幸 于 某 年 某

1 1 1 1 1 5 5. 1. 5 5 1 6 6 - 3. 6 5 6 5 3 6 3 5 - 3. 1 5 1 1 1 0
月 某 日 某 时 辞 世，恐　坠 地 狱 之 中，轮 回 幽 冥 之 苦。　今 择 良 时 吉 日，

5 7 5 6 - 5 5 6 1 0 6. 1 6 1 5 1 0 6 5 1 5 1 1 5 5 5 - 5 3 3 6 5 3
召 请 员 僧，直 入 沙 门，参 谒 三 宝、如 来、诸 菩 萨 殿 前,启 赞 读 诵，超 度 拔 亡 经(阿)

6 3 5 - 3 3. 2 - 5 1 0 1 6 5 6 0 5 1 5 1 1 0 5. 6 1 6 0 1
文。　礼 拜　如 来，燃 灯 造 幡，礼 忏 破 狱，放 诸 众 生，　引

1 5 5 - 6 5 5 1 6 1 0 6 6 5 5 3 5 - 2 2 3 3 5 - 3 2 6 1 - ‖
魂 还 库，方 离 地 狱 之 苦。降 祸 消 灾，　奉 献 化 财 化　　　疏。

# 3.见　灵
## （1）生　地　狱（一）

1=♭A　8/4 4/4

(6 1 | 3 3 2 3 1 6 2) 1 2 5 3 2 1 7 6 5 | 5 3 3 2 3 2 1 6 1 2 2 3 2 1 6 6 6 5 6 |
　　　（老和尚唱）(于)劝　世　　人，　　　　　好 修

6 5 6 5 6 5 4 2 4 5 5 6 5 5 3 3 | 2 3 2 1 6 1 1 2 5 5 5 5. 1 6 5 3 2 |
收。　　　　　　　　　　惟 使 今 日

1 3 3 2 3 2 1 6 1 2 5 3 3 2 1 7 6 | 4/4 5 (6 1 1 2 3 1 | 2 - 0 6 1 |
心　　无　　　　忧,(钟锣)

$\frac{8}{4}$ 3 3 2̲3̲1̲ 6̣ 2. ) | 5̇. 6̲5̲ - 3̲2̲ | 1 ˅ 3̲3̲ 2̲2̲7̣̲6̣̲ 5̣. i̲6̲7̲5̲6̲ |

千 般　　苦　难 甘 授

6 ˅ 5̲6̲ 5̲6̲5̲4̲ 2̲4̲5̲5̲ 6̲5̲5̲3̲3̲ | 2̲3̲2̲1̲ 6̣̲1̲ 1̲2̲ ˅ 5̲5̲3̲ 5̣. i̲6̲5̲3̲2̲ |

受。　　　　　　　　　　誓 入 灵　山

1 ˅ 3̲3̲ 2̲3̲2̲1̲ 6̣̲1̲ 2̲5̲ 3̲3̲2̲1̲7̣̲6̣̲ | 5̲6̲5̲5̲0̲ 1̲5̲ 1̲7̲6̲1̲6̲ |

诉　　因　　　　由，　教 人 无 语

5̣ ˅ 3̲3̲ 2̲3̲2̲1̲ 6̣̲1̲ 2̲5̲ 3̲3̲2̲1̲7̣̲6̣̲ | 5̲6̲5̲5̲0̲ 5̲2̲ 5̣. i̲6̲5̲3̲2̲ |

泪　　双　　　　流。　教 人 无 语

1 ˅ 3̲3̲ 2̲3̲2̲1̲ 6̣̲1̲ 2̲5̲ 3̲3̲2̲1̲7̣̲6̣̲ |$\frac{4}{4}$ 5̣ 0̲ 5̲5̲ | 5̲ i̲ 6̲5̲5̲6̲ |

泪　　双　　　　流。　唠 哩 唠 哩　　唠 哩

5̲6̲5̲4̲0̲ 2̲4̲ | 6̲5̲ 3̲3̲3̲5̲2̲ | 3 - ˅ 3̲3̲3̲5̲3̲ | 5̲ 3̲2̲1̲2̲3̲ |

哇，　唠 唠 哩 哇 哇 啊 哩 唠 哇，　哇 啊 哩 哇 唠　　唠 哇 哩

2̲7̣̲6̣̲ ˅ 3̲3̲3̲5̲3̲ | 5̲ 3̲2̲1̲2̲3̲ | 2 ( 2̲2̲7̣̲2̲2̲5̣̲ | 6̣ - 0 0 )‖

哇，　哇 啊 哩 哇 唠　　唠 哇 哩 哇。

## （2）生 地 狱（二）

1 = ♭A $\frac{8}{4}$ $\frac{4}{4}$

( 6̣̲1̲ | 3̲3̲ 2̲3̲1̲ 6̣ 2̇ ) 1̲ 2̲5̲ 3̲2̲1̲7̣̲6̣̲ 5̣ | 5̇ ˅ 3̲3̲ 2̲3̲2̲1̲ 6̣̲1̲ 2̲2̲3̲ 2̇i̲ 6̲6̲5̲6̲ |

(肥和尚唱)(于)真　可　惜，　　　　实 堪

6 ˅ 5̲6̲ 5̲6̲5̲4̲ 2̲4̲5̲5̲ 6̲5̲5̲3̲3̲ | 2̲3̲2̲1̲ 6̣̲1̲ 1̲2̲ ˅ 5̲5̲5̲ 5̣. i̲6̲5̲3̲2̲ |

羡。　　　　　　　　　　堪 羡 斋 公

1 ˅ 3̲3̲ 2̲3̲2̲1̲ 6̣̲1̲ 2̲5̲ 3̲3̲2̲1̲7̣̲6̣̲ |$\frac{4}{4}$ 5̣ ( 6̣̲1̲ 1̲2̲3̲1̲ | 2 - 0 6̣̲1̲ |

真　　大　　　　贤。(钟锣)

$\frac{8}{4}$ 3 3 2̲3̲1̲ 6̣ 2. ) | 5̇. 6̲5̲ - 3̲2̲ | 1 ˅ 3̲3̲ 2̲2̲7̣̲6̣̲ 5̣. i̲6̲7̲5̲6̲ |

寸　心　　犹　　如 铁 石

517

$6^\vee \underset{\frown}{5 6} \underset{\frown}{5 6 5 4} \underset{\frown}{2 4} \underset{\frown}{5 5}$ $\underset{\frown}{6 5} \underset{\frown}{5 3 3}$ | $\underset{\frown}{2 3 2 1} \dot{6} \underset{\frown}{1} \underset{\frown}{1} 2^\vee \underset{\frown}{2} 5 5$ $5 . \underset{\frown}{\dot{1}} \underset{\frown}{6 5 3 2}$ |

坚。　　　　　　　　　　　　　　　　　不幸夭折

$1^\vee \underset{\frown}{3 3} \underset{\frown}{2 3 2 1} \dot{6} \underset{\frown}{1}$ | $\underset{\frown}{2 5} \underset{\frown}{3 3} \underset{\frown}{2 1} \underset{\frown}{7 \dot{6}}$ | $\underset{\frown}{5 6} \underset{\frown}{5 5} \underset{\frown}{0} \underset{\frown}{1} \underset{\frown}{6}$ $\underset{\frown}{1} \underset{\frown}{7 6 1 6}$ |

上　　西　　　　　天，　　　　　　教人双眼

$\underline{5}^\vee \underset{\frown}{3 3} \underset{\frown}{2 3 2 1} \dot{6} \underset{\frown}{1}$ | $\underset{\frown}{2 5} \underset{\frown}{3 3} \underset{\frown}{2 1} \underset{\frown}{7 \dot{6}}$ | $\underset{\frown}{5 6} \underset{\frown}{5 5} 0 \underset{\frown}{5} \underset{\frown}{5 2}$ $5 . \underset{\frown}{\dot{1}} \underset{\frown}{6 5 3 2}$ |

泪　　　潸　　　　　　然。　　　　　　教人双眼

$1^\vee \underset{\frown}{3 3} \underset{\frown}{2 3 2 1} \dot{6} \underset{\frown}{1}$ | $\underset{\frown}{2 5} \underset{\frown}{3 3} \underset{\frown}{2 1} \underset{\frown}{7 \dot{6}}$ | $\underline{5} 0 \underset{\frown}{5} \underset{\frown}{5 5}$ | $\underset{\frown}{5} \underset{\frown}{\dot{1}} \underset{\frown}{6 5 5 6}$ |

泪　　潸　　　　　然。唠哩唠哩　　唠哩
　　　　　　　　　　　　（加钟锣）

$\underset{\frown}{5 6} \underset{\frown}{5 4} 0 \underset{\frown}{2 4} 4$ | $\underset{\frown}{6 5} 5 \underset{\frown}{3 3 5} 2$ | $3 - 3^\vee \underset{\frown}{3 3 5 3}$ | $\underset{\frown}{5} \underset{\frown}{3 2 1 2} 3$ |

哇，　唠唠哩哇哇啊哩唠哇，　哇啊哩哇唠　　唠哇哩

$\underset{\frown}{2 7} \underset{\frown}{\dot{6}}^\vee \underset{\frown}{3 3 5 3}$ | $\underset{\frown}{5} \underset{\frown}{3 2} 1 2 3$ | $2 (\underset{\frown}{2 2} \underset{\frown}{7} 2 \underset{\frown}{2 5}$ | $\dot{6} - 0 0)$ ‖

哇，　　哇啊哩哇唠　　唠哇哩　哇。

## （3）生　地　狱（三）

$1 = {}^\flat A \frac{8}{4} \frac{4}{4}$

$(\underset{\frown}{\dot{6} 1} | \underset{\frown}{3 3} \underset{\frown}{2 3} \underset{\frown}{1 6} 2)1 \underset{\frown}{2 5} \underset{\frown}{3 2} \underset{\frown}{1} \underset{\frown}{7 6} 5$ | $\underline{5}^\vee \underset{\frown}{3 3} \underset{\frown}{2 3 2 1} \dot{6} \underset{\frown}{1} \underset{\frown}{2 2} \underset{\frown}{3} 2^\vee \underset{\frown}{\dot{1}} \underset{\frown}{6 6 5 6}$ |

（小和尚唱）（于）叹　人　生，　　休私

$6^\vee \underset{\frown}{5 6} \underset{\frown}{5 6 5 4} \underset{\frown}{2 4} \underset{\frown}{5 5}$ $\underset{\frown}{6 5} \underset{\frown}{5 3 3}$ | $\underset{\frown}{2 3 2 1} \dot{6} \underset{\frown}{1} \underset{\frown}{1} 2^\vee \underset{\frown}{2} 5 5$ $5 . \underset{\frown}{\dot{1}} \underset{\frown}{6 5 3 2}$ |

想。　　　　　　　　　　　　　　　　　道德堪称

$1^\vee \underset{\frown}{3 3} \underset{\frown}{2 3 2 1} \dot{6} \underset{\frown}{1}$ | $\underset{\frown}{2 5} \underset{\frown}{3 3} \underset{\frown}{2 1} \underset{\frown}{7 \dot{6}}$ | $\frac{4}{4} \underline{5} (\underset{\frown}{\dot{6} 1} \underset{\frown}{1} \underset{\frown}{2 3 1}$ | $2 - 0 \underset{\frown}{\dot{6} 1}$ |

最　　为　　　　　　上，（钟锣）

$\frac{8}{4} \underset{\frown}{3 3} \underset{\frown}{2 3} \underset{\frown}{1 \dot{6}} 2 .)$ $\underset{\frown}{5 . \underset{\frown}{6} 5} - \underset{\frown}{3 2}$ | $1^\vee \underset{\frown}{3 3} \underset{\frown}{2 2} \underset{\frown}{7 \dot{6}} \underset{\frown}{5 .}^\vee \underset{\frown}{\dot{1}} \underset{\frown}{6 7 5 6}$ |

进献　　　杯著　表衷

$6^\vee \underset{\frown}{5 6} \underset{\frown}{5 6 5 4} \underset{\frown}{2 4} \underset{\frown}{5 5}$ $\underset{\frown}{6 5} \underset{\frown}{5 3 3}$ | $\underset{\frown}{2 3 2 1} \dot{6} \underset{\frown}{1} \underset{\frown}{1} 2^\vee \underset{\frown}{5} 2 5$ $5 . \underset{\frown}{\dot{1}} \underset{\frown}{6 5 3 2}$ |

肠。　　　　　　　　　　　　　　　　　早会清净

$\overset{\frown}{1}^{\vee}\overset{\frown}{\underline{3\ 3}}\ \overset{\frown}{\underline{2\ 3\ 2\ 3\ 2\ 1}}\ \overset{\frown}{\underline{6\ 1}}\ |\ \overset{\frown}{\underline{2\ 5}}\ \overset{\frown}{\underline{3\ 3\ 3\ 2\ 1\ 7\ 6}}\ |\ \overset{\frown}{\underline{5\ 6}}\ \underline{5\ 5}\ \underline{0\ 1}\ \underline{1\ 1}\ \overset{\vee}{5}\ |\ \overset{\frown}{\underline{6\ 1}\ 6}\ |$

大　　海　　　　　　　众，　　教　人　痛　心

$\overset{\frown}{5}^{\vee}\overset{\frown}{\underline{3\ 3}}\ \overset{\frown}{\underline{2\ 3\ 2\ 3\ 2\ 1}}\ \overset{\frown}{\underline{6\ 1}}\ |\ \overset{\frown}{\underline{2\ 5}}\ \overset{\frown}{\underline{3\ 3\ 3\ 2\ 1\ 7\ 6}}\ |\ \overset{\frown}{\underline{5\ 6}}\ \underline{5\ 5}\ \underline{0\ 5}\ \underline{5\ 5}\ \dot{5}.\ \overset{\frown}{\underline{\dot{1}\ 6\ 5\ 3\ 2}}\ |$

泪　　　　汪（汪）　　洋。　　　教　人　痛　心

$\overset{\frown}{1}^{\vee}\overset{\frown}{\underline{3\ 3}}\ \overset{\frown}{\underline{2\ 3\ 2\ 3\ 2\ 1}}\ \overset{\frown}{\underline{6\ 1}}\ |\ \overset{\frown}{\underline{2\ 5}}\ \overset{\frown}{\underline{3\ 3\ 3\ 2\ 1\ 7\ 6}}\ |\ \dot{5}\ -\ ^{\vee}5\ \underline{5\ 5}\ |\ 5\ \dot{1}\ \overset{\frown}{\underline{6\ 5}\ 5\ 6}\ |$

泪　　　　汪（汪）　　洋。唠哩唠哩　　唠哩

$\overset{\frown}{\underline{5\ 6}}\ \underline{5\ 4}\ \underline{0\ 2}\ \underline{4}\ |\ 6\ 5\ \underline{3\ 3}\ \underline{5\ 2}\ |\ 3\ -\ ^{\vee}\underline{3\ 3}\ \underline{5\ 3}\ |\ 5\ \underline{3\ 2}\ \underline{1\ 2}\ 3\ |$

哇，　　　唠唠　哩哇　哇啊哩唠　哇，　哇啊哩哇唠　唠　唠哇哩

$\overset{\frown}{\underline{2\ 7}\ 6}\ ^{\vee}\underline{3\ 3}\ \underline{5\ 3}\ |\ 5\ \underline{3\ 2}\ \underline{1\ 2}\ 3\ |\ 2\ (\underline{2\ 2}\ \underline{7\ 2}\ \underline{2\ 5}\ |\ 6\ -\ 0\ 0)\ ‖$

哇，　　哇啊哩哇唠　唠哇哩　哇。

# 4. 问　丧
## （1）北上小楼

$1 = {}^{\flat}E\quad \frac{4}{4}$

$6\ 5\ \|:\ 6.\ \underline{7\ 5}\ ^{\sharp}\underline{4\ 3\ 5}\ |\ 2\ -\ 2\ \dot{6}\ |\ 7.\ \underline{2\ 7}\ \underline{2\ 7}\ 6\ |\ 5\ -\ 6\ \dot{7}\ |\ 2.\ \underline{3\ 2}\ \underline{2\ 3}\ |\ 2\ 0\ 3\ \underline{2\ 7}\ |$

$\dot{6}\ \underline{2\ 7}\ 6\ |\ \dot{5}.\ \underline{6\ 5}\ \underline{5\ 6}\ |\ \dot{5}\ 0\ 3\ 2\ |\ 3\ ^{\sharp}\underline{4}\ \underline{3\ 3}\ \underline{4}\ |\ 3\ -\ 6.\ \dot{7}\ |\ 5.\ \underline{7\ 6}\ \underline{7\ 6}\ ^{\sharp}\underline{4}\ |$

$3\ \dot{6}\ 5\ 3\ |\ \underline{2\ 3}\ \underline{2\ 1}\ \overset{\frown}{\underline{3\ 3}}\ |\ 3\ \dot{6}\ 5\ 3\ |\ \underline{2\ \dot{6}}\ 2\ -\ \underline{3\ 5}\ |\ \underline{2\ \dot{6}}\ 2\ -\ \underline{3\ 2}\ |\ 1.\ \underline{2}\ 7\ \dot{6}\ |$

$2\ 0\ 2\ \underline{3\ 2}\ |\ 5\ 6\ ^{\sharp}\underline{4}\ 3\ |\ 2\ 5\ \underline{3\ 2}\ 1\ |\ 2\ 3\ \underline{2\ 2}\ 3\ |\ 2\ -\ 6\ 5\ |\ 6\ 7\ 6\ 6\ \dot{7}\ |$

$6\ -\ 6\ \underline{5\ 6}\ |\ \dot{2}\ -\ \dot{2}\ \underline{3\ 2}\ |\ \dot{1}.\ \underline{\dot{2}}\ 7\ 6\ 5\ |\ 6\ 7\ 6\ 6\ \dot{7}\ |\ 6\ -\ 3\ \underline{2\ \dot{6}}\ |\ 2\ 0\ 3\ \underline{5\ 2}\ \dot{6}\ |$

$2\ 0\ 3\ 3\ \underline{5}\ |\ 2\ 5\ 3\ 2\ |\ 6\ \dot{2}\ \underline{7\ 6}\ 5\ |\ 6\ \dot{2}.\ \underline{7\ 6}\ 5\ |\ 3\ \dot{6}\ 5\ 3\ |$

$2\ 0\ 2\ 2\ |\ 5\ -\ 3\ ^{\sharp}\underline{4}\ \underline{3\ 2}\ |\ 1\ -\ 2.\ \underline{7}\ \dot{6}\ |\ 2\ \underline{7\ 6}\ 5\ |\ 6\ 7\ 6\ 6\ \dot{7}\ |\ 6\ 0\ :\|$

## （2）金 奴 哭

1=♭E  2/4

（用二弦单独伴奏）

（5 3 | 2 7̣ 6̣ 1 | 2 - ）| 1 2 3̂ 3 | 2 1 1ᵛ | 2 3 2 3 | 2 3 2 3 | 2 1 1 6̣ᵛ | 2 3 2 3 |

（金奴唱）我苦呀，　员外呀，你那一时　茫茫渺渺　做你去呀，放煞金奴

2 1 1 6̣ | 0 0̂ | 0 0 | 0（5 3 | 2 7̣ 6̣ 1 | 2 - ）| 1 2 3̂ 3 | 2 1 1ᵛ | 2 3 2 3 |

要 怎样？　（哭切）　　　　　　　　　我 苦呀，　员外呀，你那一时

2 3 2 1 | 1 0 | 1 2 3 2 1 | 1 0 | 0 0̂ | 0 0̂ | 0（5 3 | 2 7̣ 6̣ 1 | 2 - ）|

天乌共地　暗，　　嫩晓得了了　咯。　　（哭切）

1 2 3̂ 3 | 2 1 1ᵛ | 2 3 2 3 | 2 3 3 2 3 | 2 1 1ᵛ | 0 0 | 0 0 | 0 0 | 0 0 |

我苦呀，　我苦呀，你着保庇　金奴着红帅、红仕呀。（内众白）你是去例博十二支仔①还不是？

0 0 | 0 0 | 0 0 | 0 0 | 0 0 | 0 0 | 0 0 | 0 0 | 0 0 | 0 0 | 0 0 |

（金奴白）是乜②博十二支仔？　　　　（内众白）无那③着红帅、红仕呀。

0 0 | 0 0 | 0 0 | 0 0̂ | 0（5 3 | 2 1 6̣ 1 | 2 - ）| 1 2 3̂ 3 | 2 1 1ᵛ | 0 0 |

（金奴白）人是说，旺众旺士喏。（哭切）　　　　　　我苦呀，　死人喂。

0 0 | 0 0 | 0 0 | 0 0 | 0 0 | 0 0 | 0 0 | 0 0 | 0 0 | 0 0 |

（内众白）好好，你是要给他做小姨还不是呀？无那哭死人呀。（金奴白）夭寿、短命，是乜做小姨呀？

0 0 | 0 0 | 0 0 | 0 0 | 0 0 | 0 0 | 0 0 | 0 0 | 0（5 3 | 2 7̣ 6̣ 1 |

恁都不知，人我嘴例哭④心内忆着阮那个老的，所以即会⑤哭错喏。

稍慢、低沉而弱，不甚清楚地哭

2 - ）| 1 2 3̂ 3 | 2 3 2 1 | 1 0 | 0 0̂ | 1 2 3̂ 3 | 2 1 1ᵛ 3 | 2 3 2 3 |

我苦呀，　我煞哭错　咯。　（哭切）我苦呀，　员外呀,你　放煞大小

2 1 1 6̣ | 0 0̂ | 0 0 | 0 0 | 0 0 | 0 0 | 0 0̂ | 0（5 3 |

要 怎样？　　（哭切）（内众白）你是无吃还不是呀？哭仔拙小声⑥。

520

稍快、激动又大声地哭

$2\ \underset{\cdot}{7}\ \underset{\cdot}{6}\ \underset{\cdot}{1}\ |\ 2\ -\ )\ |\ 1\ 2\ \overset{\frown}{3\ 3}\ |\ 2\ 1\ 1\ |\ 2\ 3\ 2\ 3\ |\ 2\ 3\ 2\ 3\ |\ 2\ 1\ 1^\vee\ |\ 2\ 3\ 2\ 3\ |$

　　　　　　我苦呀，　　员外呀，　你那一时　茫茫渺渺　做你去，　放煞某子⑦

$2\ 1\ \underset{\cdot}{1}\ \underset{\cdot}{6}^\vee\ |\ 1\ 2\ \overset{\frown}{3\ 3}\ |\ 3\ 0\ 3\ 0\ |\ 0\ 0\ |\ 0\ 0\ |\ 0\ 0\ |\ 0\ 0\ |\ 0\ 0\ |\ 0\ 0\ |$

要 怎样?　我 苦呀，　我，我，　　（金奴白）我苦咯，雷公那煞走去我腹肚例。

$0\ 0\ |\ 0\ 0\ |\ 0\ 0\ |\ 0\ 0\ |\ 0\ 0\ |\ 0\ 0\ |\ 0\ 0\ |\ 0\ 0\ |\ 0\ 0\ |\ 0\ 0\ |$

（内众白）举菜刀来破腹。（金奴白）破腹煞死，我苦咯，腹肚那拙疼呀。

$0\ 0\ |\ 0\ 0\ |\ 0\ 0\ |\ 0\ 0\ |\ 0\ 0\ |\ 0\ 0\ |\ 0\ 0\ |\ 0\ 0\ |\ 0\ 0\ |\ 0\ 0\ |$

我知吁，敢是那些煮吃短命，菜汤煮无滚，因子都即饮二三碗呢，所以腹肚即会拙疼。我苦咯，

$0\ 0\ |\ 0\ 0\ |\ 0\ 0\ |\ 0\ 0\ |\ 0\ 0\ |\ 0\ 0\ |\ 0\ 0\ |\ 0\ 0\ |\ 0\ 0\ |\ 0\ 0\ |$

（用嘴模仿拉肚子的声音）屎煞"禅"出来⑧咯。我苦呀！闹屎⑨即贮着⑩屎盆满，

$0\ 0\ |\ 0\ 0\ |\ 0\ 0\ |\ 0\ 0\ |\ 0\ 0\ |\ 0\ 0\ |\ 0\ 0\ |\ 0\ 0\ |\ 0\ \overset{\frown}{0}\ \|$

因子来去具屎学⑪，头闹闹例⑫即阁⑬来哭，去闹闹例即阁来哭。（最后一声更大声）

---

① 十二支仔——一种赌具。　② 乜——什么。　③ 无那——不然。　④ 人我嘴例哭——我在哭。
⑤ 即会——才会。　⑥ 拙小声——这样小声。　⑦ 某——老婆；子——儿子；某子——老婆、儿子。
⑧ "禅"出来——拉出来。"禅"读去声。　⑨ 闹屎——拉肚子。　⑩ 贮着——碰上。
⑪ 屎学——厕所。　⑫ 闹闹例——拉完。　⑬ 即阁——再来。

# 5. 放　赦
## 五　更　撷①

$1 = {}^\flat E\quad \dfrac{4}{4}\ \dfrac{2}{4}$

（老和尚喊："放赦！"）

（一）

$(\ \underset{\cdot}{1}\ \underset{\cdot}{1}\ \underset{\cdot}{1}\ \underset{\cdot}{1}\ \underset{\cdot}{2}\ \underset{\cdot}{7}\ \underset{\cdot}{6}\ \underset{\cdot}{5}\ \underset{\cdot}{6}\ |\ 1\ -\ )\ 5\ 5\ 3\ 2\ |\ \overset{\frown}{1\ 3}\ \overset{\frown}{2\ \underset{\cdot}{7}\ \underset{\cdot}{6}\ \underset{\cdot}{5}\ \underset{\cdot}{6}\ 1}^\vee\ |\ 3\ -\ 3\ 6\ 5\ 3\ |\ 5\ 3\ -\ 2\ 3\ |$

　　　　　　　　　　（老和尚唱）朱门　半掩　　一　更　初，

$\overset{\frown}{1\ 3}\ \overset{\frown}{2\ \underset{\cdot}{7}\ \underset{\cdot}{6}\ 1}\ \underset{\cdot}{5}\ \underset{\cdot}{6}\ |\ 1\ -^\vee\ 2\ 2\ |\ 3\ \overset{\frown}{3\ 3}\ 0\ 3\ 2\ 1\ |\ \underset{\cdot}{7}\ \underset{\cdot}{6}\ 1\ 2\ 5\ 3\ 2\ |\ \overset{\frown}{1\ 3}\ \overset{\frown}{2\ \underset{\cdot}{7}\ \underset{\cdot}{6}\ 1}\ \underset{\cdot}{5}\ \underset{\cdot}{6}\ |$

　　　　　　鸟飞　兔走　　急　如　梭。

---

① 另称为【五更子段】和【五更殿】。

1 - 0 0)|(1 1 1 1 2 7 6 5 6 | 1 - ˇ)5 1 | 1 1 6 7 6 5 6 | 5 3 5 5. 5 |
（钟、锣）　　　　　　　　　　　　　　　　黄泉　路上　有几　何，　劝
　　　　　　　　　　　　　　　　　　　　　　　　　　　　　　　（一条青）

3 - 2 #4 3 2 | 1 - 2 2 | 5 5 2 3 2 1 | 7 6 1 2 5 3 2 | 1 0 0（3 2 |
君　细思　过，　不如　早早　　　　念弥　　陀。

2/4 ‖: 1 6 5 6 | 1 3 2 | 1 6 1 2 | 0 5 6 | 5 3 2 | 3 3 5 | 3 5 2 3 | 5 6 7 6 | 5 3 5 | 2 3 1 2 |

0 3 5 | 2 5 3 2 | 1 6 7 6 | 5 ˇ 3 5 | 2 3 2 1 | 6 6 1 | 2 5 3 2 | 1 6 1 2 | 0 3 5 | 2 3 2 1 |

6 1 6 | 5 3 5 6 | 1 2 1 6 | 5 ˇ 1 2 | 1 6 5 | 6 2 1 | 6 1 5 6 | 1 5 3 | 5 3 2 :‖

（二）

(1 1 1 1 2 7 6 5 6 | 1 -)2 5 3 2 | 1 3 2 7 6 5 6 1 ˇ | 3 - 3 6 5 3 | 5 3 - 2 3 |
（肥和尚唱）一更　过了　　　　　二　更　深，

1 3 2 7 6 1 5 6 | 1 - 2 3 | 3 3 3 0 3 2 1 | 7 6 1 2 5 3 2 | 1 3 2 7 6 1 5 6 |
　　　　　　　高楼　鼓阁　静沉　沉。

1 - ˇ 0 0 0 |(1 1 1 1 2 7 6 5 6 | 1 -)5 1 | 1 1 6 7 6 5 6 | 5 3 5 5. ˇ 5 |
（钟、锣）　　　　　　　　　　　　　　　　黄泉　路上　有定　心，　劝

3 - 2 #4 3 2 | 1 - ˇ 2 2 | 5 5 2 3 2 1 | 7 6 1 2 5 3 2 | 1
君　仔细　寻，　不如　早早　　　　念观　　　音。
　　　　　　　　　　　　　　　　　　　　　　　　（1. 6 1 6 1 |

1 ˇ 2 - 3 2 | 1. 6 1 6 1 | 1 ˇ 2 - 3 | 5. 6 5 6 5 |

5 ˇ 3 - 2 | 1. 6 1 6 1 | 1 ˇ 2 - 7 | 6 2 7 6 5 | 6 - 0 0)‖

（三）

(1 1 1 1 2 7 6 5 6 | 1 -)5 5 5 3 2 | 1 3 2 7 6 5 6 1 ˇ | 3 - 3 6 5 3 | 5 3 - 2 3 |
（小和尚唱）三更　明月　　　　照楼　台，

1 3 2̣ 7̣ 6̣ 1̣ 5̣ 6̣ | 1 - ˇ 3 1 | 3 3̇3̇0̇3̇2̇1̇ | 7̣ 6̣ 1̣ 2̣ 5̣ 3̣ 2̣ | 1 3 2̣ 7̣ 6̣ 1̣ 5̣ 6̣ |

照见竹影　摇　慷　慨。

1 - ˇ 0̂ 0̂ | (1̇1̇1̇1̇2̇7̣6̣5̣6̣ | 1 -) 5̣ 1 | 1 1 6̇7̇6̇5̇6̇ | 5 3 5̣5̣. ˇ 5 |

（钟、锣）　　　木鱼打击观贤　才，　劝

3 - 2̇⁴⁴⁴₃₂ | 1 - ˇ 2 2 | 5 5 2̇3̇2̇1̇ | 7̣ 6̣ 1̣ 2̣ 5̣ 3̣ 2̣ | 1 0̂ 0̂ 0̂ ‖

君仔细戒，不如早早　念　如　来。

**（四）**

(1̇1̇1̇1̇2̇7̣6̣5̣6̣ | 1 -) 5̣5̣3̣2̣ | 1 3 2̣7̣6̣5̣6̣1̣ ˇ | 3 - 3̇6̣5̣3̣ | 5 3 - 2̣3̣ |

（弄钹、掷钹司唱）星移　斗转　四更　时，

1 3 2̣ 7̣ 6̣ 1̣ 5̣ 6̣ | 1 - ˇ 2 1 | 1 2̇2̇0̇3̇2̇1̇ | 7̣ 6̣ 1̣ 2̣ 5̣ 3̣ 2̣ | 1 3 2̣ 7̣ 6̣ 1̣ 5̣ 6̣ |

堪叹人生　怎　不　知，

1 - 0̂ 0̂ | (1̇1̇1̇1̇2̇7̣6̣5̣6̣ | 1 -) 5̣ 1 | 1 1 6̇7̇6̇5̇6̇ | 5 3 5̣5̣. ˇ 5 |

（钟、锣）　　　黄泉路上无定　时，　劝

3 - 2̇⁴⁴⁴₃₂ | 1 - ˇ 2 2 | 5 5 2̇3̇2̇1̇ | 7̣ 6̣ 1̣ 2̣ 5̣ 3̣ 2̣ | 1 3 2̣ 7̣ 6̣ 1̣ 5̣ 6̣ | 1 - 0̂ 0̂ ‖

君仔细记，不如早早　念　阿　弥。　　　　　（钟、锣）

**（五）**

(1̇1̇1̇1̇2̇7̣6̣5̣6̣ | 1 -) 5̣5̣3̣2̣ | 1 3 2̣7̣6̣5̣6̣1̣ ˇ | 3 - 3̇6̣5̣3̣ | 5 3 - 2̣3̣ |

（打城、佛童唱）枕上　忽听　五更　鼓，

1 3 2̣ 7̣ 6̣ 1̣ 5̣ 6̣ | 1 - ˇ 2 2 | 2 3̇3̇0̇3̇2̇1̇ | 7̣ 6̣ 1̣ 2̣ 5̣ 3̣ 2̣ | 1 3 2̣ 7̣ 6̣ 1̣ 5̣ 6̣ |

金鸡声唱　落　银　河，

1 - 0 0 | (1̇1̇1̇1̇2̇7̣6̣5̣6̣ | 1 -) ˇ 6̣ 1 | 1 1 6̇7̇6̇5̇6̇ | 5 3 5̣5̣. ˇ 5 |

（钟、锣）　　　钟楼鼓角敲声　噪，　劝

3 - 2̇⁴⁴⁴₃₂ | 1 - ˇ 2 2 | 5 5 2̇3̇2̇1̇ | 7̣ 6̣ 1̣ 2̣ 5̣ 3̣ 2̣ | 1 3 2̣ 7̣ 6̣ 1̣ 5̣ 6̣ | 1 - 0̂ 0̂ ‖

君仔细过，不如早早　念　弥　陀。　　　　（落五音）

# 6.坐　座
## （1）钟　鼓　声

（用三撩北鼓谱）

1=♭E 4/4

2 2 3 2 ‖: 6̣ - 2̣ 6̣ 2̣ | 3 2 3 6 7 6 5 | 3 6 5 3 2 ♯4 | 3 - 2 2 3 2 |

6̣ - 7̣ 7̣ | 6̣ 7̣ 6̣ 5̣ 6̣ 7̣ 2̣ | 6̣ - 5̣ ♯4̣ | 3 - 3 6 5 3 | 2 3 2 1 2 3 2 |

2̣ ˅ 3̣ 2̣ 7̣ 6̣ | 1 - ˅ 6̣ 1 2 | 3 5 3 ♯4 3 2 | 1 2 3 ♯4 3 2 | 6̣ - ˅ 7̣ 7̣ |

6̣ - 3̣ ♯4̣ 3̣ 2̣ | 1 2 3 ♯4 3 2 | 6̣ - ˅ 7̣ 7̣ | 6̣ 2̣ 7̣ 6̣ 5̣ 6̣ 7̣ 2̣ | 6̣ - ˅ 2 2 3 2 :‖

## （2）慢　头

1=♭E 散板

廿 2 5 - 3 2 6̣ 1 - ˅ 1 1 6̣ 1 2 5 - 3 2 6̣ 1 - ˅
（老和尚唱）香 花　　请。（小和尚帮腔）香 花 奉　　　　请！

6̣ 1 2 5 - 3 2 6̣ 1 - ˅ 6̣ 1 2 5 - 3 2 6̣ 1 - ˅
（老和尚唱）专 心 三 拜　　　请。（小和尚唱）专 心 三 拜　　　请！（紧接《诵经》）

## （3）诵　经（一）

（老和尚念）

拜请，如是等一切世界，
诸佛世尊，常住在世，
是诸佛世尊，当登知我，
当忆念我。若我此生，
若我余生，从无生死。
从无死生，始意如来，
所做众罪。若自作，
若叫他做，见做随喜。
物若自取，若叫他取，
见取随喜。吾无所问罪，
或有恶藏，应坠地狱。
饿鬼畜生，诸于恶取，遍地下贱，及裂庚年。
如是等处，　3 3 3 5 - 3 2 6̣ 1 - ˅
众罪说罢，
　　今皆忏悔。

# （4）诵　经（二）

卅 3. 2 1 | 3 2 - |²/₄ 2 3 | 2 2 | 6 1 | 5. 6 | 5 0 | 2 3 | 2 3 |
（老和尚唱）阿 弥 陀 佛，　　　稽首 皈 依 索释谛，　　头面 顶礼

6. 1 | 5. 6 | 5 - | 2 3 | 2 3 | 6 1 | 5. 6 | 5 0 | 2 3 |
七 俱 视。　　　　我 今 称赞 大 准 提，　　　惟 愿

2 3 | 6 1 | 5 5 6 | 3 5 6 | 5 - ∨ | 2 2 2 6 | 2 ° 0 | 1 2 1 6 | 2 ° 0 |
慈悲 垂 加 护。　　　　南无 飒哆 喃，　三藐三 菩 提。

2 6 6 2 | 1 0 | 2 6 6 2 | 1 ∨ 6 | 2 3 2 | 2 3 2 | 2 3 2 | 7 6 3 6 | 5 5 6 |
俱（呀）胝 喃，　怛（呀）侄 他。 唵 析戾，主 戾 准 提 婆 婆 诃。

3 5 6 | 5 0 | 7 7 | 7 6 | 5 - | 6 - | 7 2 7 6 | 5 6 5 | 7 6 5 |
　　　　南无 云来 集，　菩 萨　 摩　 诃

6 ∨ 7 6 | 7 6 | 5 - | 6 - | 7 2 7 6 | 5 6 5 ∨ | 7 6 5 | 6 ∨ 7 6 | 2 7 |
萨。南无 云来 集，　菩 萨　 摩　 诃　 萨。南无 海会

2 7 6 | 5 6 5 | 6 - | 7 2 7 6 | 5 6 5 ∨ | 卅 2 - 7 6 3 | 5 - ∨ ‖
云来 集，　菩 萨 摩　（摩）诃 萨。

# （5）诵　经（三）

（老和尚念）（在"稽首皈依索释谛"以下）

今诸佛世尊，当登知我，当忆念我。
我复于诸佛世尊前，做如是言。
若我此生，若我余生，
修行布施，或守净戒。
乃至施于畜生，一搏之食，或修净行。

所有善根，修行菩提。

所有善根，及无上智。

所有善根，一切合集较计。

筹量皆悉回响，阿耨多罗，三藐三菩提。

如是过去未来现在，诸佛所做回响，我亦如是回响。

众罪说罢， 3 3 5 - 3 2 6 1 - ‸ ‖（下接《三稽首》）
今　皆忏　　悔。

## （6）三　稽　首

1=♭A 2/4

6 6 6 1 | 2 3 1 | 6. 5 3 6 | 3 5 6 5 5 6 | 5 - ‸ | 2 5 | 3 2 1 6 | 2 - | 2 3 1 3 |
（老和尚唱）稽首呀，　稽首呀，皈（啊）依　佛。　　　　　　　佛 在 给 孤 园，　孤园利说

2 3 2 7 | 6 2 7 6 | 5 - ‸ | 6 6 6 1 | 2 2 1 | 6. 5 3 6 | 3 5 6 5 5 6 | 5 - ‸ |
法，　　说法利人 天，　　南无啊，　真如呀，　佛（啊）度　　耶。

6 6 6 1 | 2 3 1 ‸ | 6. 5 3 6 | 3 5 6 5 5 6 | 5 - ‸ | 2 5 | 3 2 1 6 | 2 - | 2 3 2 2 |
稽首呀，　稽首呀，皈（啊）依　法。　　　　　　法 宝 利 龙 宫，　龙宫开宝

2 3 2 7 | 6 2 7 6 | 5 - ‸ | 6 6 6 1 | 2 2 1 | 6 1 3 6 | 3 5 6 5 5 6 | 5 - |
藏。　　金轮乘三 圣，　　南无啊，　海藏啊，　达 摩　耶。

6 6 6 1 | 2 2 1 ‸ | 6. 5 3 6 | 3 5 6 5 5 6 | 5 - | 2 5 | 3 2 1 6 | 2 - | 2 3 1 3 |
稽首呀，　稽首呀，皈（啊）依　僧。　　　　　僧 心 似 水 清，　水清如月

2. 3 2 3 | 6 2 7 6 | 5 - | 6 6 6 1 | 2 2 1 ‸ | 6. 5 3 6 | 3 5 6 5 5 6 | 5 - |
现，　　勤祷福田 增，　　南无呀，　福田呀，僧（啊）伽　耶。

526

6̣ 6̣ 6̣ 1 | 2 2 1 ∨ | 6̣· 5̣ 3̣ 6̣ | 3̣ 5̣ 6̣ | 5̣ 5̣ 6̣ | 5̣ - ∨ | 2 5 |
稽首呀，　　稽首呀，　皈（啊）依　佛。　　　　　　　　　佛法

3̣ 2 1 6̣ | 2 - | 3̣ 2 1 3 | 2 3 2 7̣ | 6̣ 2 7̣ 6̣ | 5̣ ∨ 6̣ | 3̣ 6̣ 5̣ 3̣ |
僧　三　宝，　众僧量福　田。　惹人反正　者，（底）佛法广无

5̣ - | 6̣ 6̣ 6̣ 1 | 2 2 1 ∨ | 3̣ 6̣ 6̣ 5̣ | 3̣ 5̣ 6̣ | 5̣ 5̣ 6̣ | 5̣ - |
边。　　南无呀，　皈依呀，　佛法僧三　宝。

7̣ 7̣ | 7̣ 6̣ | 5̣ - ∨ | 6̣ - | 7̣ 2̣ 7̣ 6̣ | 5̣ 6̣ 5̣ ∨ | 7̣ 6̣ 5̣ | 6̣ 7̣ 6̣ |
南无云来集，　菩　萨　摩　诃　萨。南无

7̣ 6̣ | 5̣ - ∨ | 6̣ - | 7̣ 2̣ 7̣ 6̣ | 5̣ 6̣ 5̣ | 7̣ 6̣ 5̣ ∨ | 6̣ 7̣ 6̣ | 2̣ 7̣ |
云来集，　菩　萨　摩　诃　萨。南无海会

2̣ 7̣ 6̣ | 5̣ 6̣ 5̣ | 6̣ - | 7̣ 2̣ 7̣ 6̣ | 5̣ 6̣ 5̣ | ₦2 - 7̣ 6̣ 3̣ 5̣ - ∨ 0 ‖
云来集，　菩　萨　摩　摩　诃　萨。

## （7）赞　曲

1=♭A　2/4

‖: 5̣· 6̣ 7̣ 7̣ | 6̣ 1 5̣ ∨ | 5̣· 6̣ 7̣ 7̣ | 6̣ 1 5̣ :‖ ₦3· 2 1 | 3 2 - - - - - ∨ ‖

（老和尚唱）你　等　佛诸　将，我　今　　为你　供。
　　　　　惟　愿　皆尚　飨，此　食　　化十　方。
　　　　　一　切　鬼神　众，我　今　　施你　供。
　　　　　惟　愿　皆尚　飨，事　此　　十方　供。　阿弥陀　佛。（紧接下曲）

## （8）银　柳　丝

1=♭A　1/4

1 2 | 3 5 | 3 2 | 1 | 2 3 | 1 2 | 1 | ‖: 5 3 | 3 2 | 1 2 | 1 | 6 5 |

3 5 | 6 | 5 6 | 1 | 2 3 | 1 2 | 1 6 | 5 | 1· 6 | 5 1 | 6 5 | 3 |

2 3 | 5 | 3 2 | 1 | 6 1 | 1 2 | 3 5 | 3 2 | 1 | 2 3 | 1 2 | 1 :‖

# （十）四海会

# 1.西 南 会

## （1）正 慢

$1=\flat A$ 散板

卅 5 5 3 - 2 1 2 3 - 3 7 7 6 - 5 3 2 3 - ˇ3 1 - 1 5
（南海龙王唱）掌 握　　海　邦　镇 一 隅，　　　　　职 司　行 云

3 2 - 1 2 7 6 5 7 6 - ˇ5 3 - 2 1 2 #4 3 - 6 3 3 5 0 6 - 5 3
致　　　　雨，　普 救　众　生　黎 元 裕。

2 3 - ˇ3 - 1 3 6 1 - 5 - 3 2 0 1 2 7 6 5 7 6 - ˇ3 #4 3 - 6 -
承　玉 命，　相　　　提　　举，　封 定

4 3 2 - 2 6 2 2 7 2 5 6 - 3 6 - #4 3 2 4 3 - ‖（紧接下曲）
爵 位 敢 与 诸 神　　　并　　　驱。

## （2）雷 钟 台 尾

（通鼓、大吹奏曲）

$1=\flat A$ $\frac{2}{4}$

‖: 3 2 1 | 3 1 2 | 3 5 2 3 | 1 2 3 5 | 3 2 1 | 1 6 1 | 2 3 2 7 | 6 5 6 |

4 5 6 | 1 3 2 | 3 5 2 3 | 2 7 6 | 1 6 5 6 | 5 6 5 1 | 6 5 3 5 | 3 2 1 | 5 6 5 :‖

## （3）西 地 锦

$1=\flat A$ $\frac{4}{4}$

5 5 | 3 - 0 3 2 3 1 | 6 2 3 2 2 | 3 ˇ5 5 2 3 #4 | 3 ˇ2 #4 3 2 1 6 1 | 2 - 3 3 |
（西海龙王唱）镇 守　　　　　（镇 守）　　西 海　　　　八 百

3 2 0 3 2 3 1 | 6 2 3 2 2 | 3 ˇ5 5 2 3 #4 | 3 ˇ2 #4 3 2 1 6 1 | 2 ˇ5 3 2 5 3 2 |
秋，　　　　化 云　施 雨　　播 风

3 2 2 7 6 5 3 | 6 ˇ2 5 2 3 #4 | 3 2 #4 3 2 1 6 1 | 2 - 6 6 | 3 2 0 3 2 3 1 |
州。　　蟠 桃　亦 曾　　分 一 朵，

528

$\widehat{6}\,2\ \widehat{3}\,2\ 2\ 2\ |\ 3^{\#}\widehat{4}\widehat{3}\widehat{2}1\ 3\ |\ 2\ \widehat{7}\widehat{6}\widehat{7}\widehat{6}\widehat{5}\widehat{3}\ \widehat{6}\,-\,5\ 3\ |\ 3^{\#}\widehat{4}\widehat{3}2^{\vee}\widehat{1}\,3\ |\ 2\ \widehat{7}\widehat{6}\widehat{7}\widehat{6}\widehat{5}\,5\ |$

年　年　福　海　　　　再　添　筹。年　年　福　海

$\widehat{6}\,-\,2\ \widehat{6}\ 1\ |\ 2\,-\,(\underline{2\,5\,3\,2}\ |\ 0\,5\,\underline{3\,2\,3\,5}\ 1\,6\ |\ 2\,3\,2\,1\,6\ 6\ |\ 3\,5\ \underline{3\,2\,1}\ 6\ |\ 2\,-\,0\,0)\|$

再　添　　筹。

<center>

## （4）好　孩　儿

</center>

1=♭E  $\frac{8}{4}\ \frac{4}{4}$

$\sharp\,2\ \ 2\ \ 1\ 1\ 2\,-\,^{\vee}\ |\ \frac{8}{4}\ 6\,-\,\widehat{1\,2}\ \widehat{1}\ 6\ 1\ \ \widehat{1}\ \widehat{1}\ 6\,7\,6\,5\ 3\,5\,6\ |$

（南海、西海龙王唱）天　下　　　　　名　　　　山

$5\ \widehat{6\,7\,6\,3}\ \widehat{3\,6\,6}\ 5\ 0\,5\,3\,5\,3\,2\ |\ 3\,3\,2\,3\,1\,6\,2.\ \underline{2\,5\,3\,3}\ \widehat{2.7\,6}\,1\ |\ 3\,3\,2\,3\,1\,2\ 2\,3\,2\,5\ \underline{2\,5\,3\,2}\ |$

佛　占　　　　多，　　　神　仙　聚　　会（神仙聚会）蓬　莱

$\widehat{6}\ 2\,3\,2\,2\,7\,6\,7\,6\ 0\,7\,6\,2\,7\,6\ |\ \underline{5}\ 3\,5\,5\,6.\ ^{\vee}\,2\ 5\,3\,2^{\#}\widehat{4}\,3\ |\ 6\,-\,\widehat{1\,2}\,\widehat{1}\,6\,1\ \ \widehat{1}\,\widehat{1}\,6\,7\,6\,5\,3\,5\,6\ |$

岛。　　　　　　　　南　海　普　　陀

$5\ \widehat{6\,7\,6\,3}\ \widehat{3\,6\,6}\ 5\ 0\,5\,3\,5\,3\,2\ |\ 3\,3\,2\,3\,1\,6\,2.\ ^{\vee}\,\underline{2\,5\,3\,3}\ \widehat{2.7\,6}\,1\ |\ 3\,3\,2\,3\,1\,2\ 2\,5^{\#}\widehat{4}\,3\ \underline{2\,5\,3\,2}\ |$

天　生　　　　成，　　　有　此　罗　汉（有　此　罗　汉）

$\widehat{6}\ ^{\vee}\,2\,3\,2\,2\,7\,6\,7\,6\ 0\,7\,6\,2\,7\,6\ |\ \underline{5}\ 3\,5\,5\,6.\ ^{\vee}\,3\,2\,3\,5\,3\ 2\,3\ |\ 2\ 2\,2\,6\,2\,1\,6\ 2\ 2\,6\,1\,1\,3\,2\ |$

台　　　阁。　　　　　（合句）真　　胜　　概

$2\ ^{\vee}\,2\ 2\,6\,6\,2\,7\,2\,7\,6\,5\,6\,5\,6\ |\ 3\,3\,2\,3\,1\,6\,2.\ \underline{2\,5\,3\,3}\ \widehat{2.7\,6}\,1\ |\ 3\,3\,2\,3\,1\,2\ 2\,5\,2\ 5\ \underline{2\,5\,3\,2}\ |$

多　少　　　是　好，　　齐　来　游　　赏（齐来游赏）

$\widehat{6}\ ^{\vee}\,2\,3\,2\,2\,7\,6\,2\ 2\,2\,7\,2\,7\,6\,5\,3\ |\ \widehat{6}\ 3\,2\,3\,1\,2\,-\,3\,3\,2\,3\,2\,6\ |\ 1\ 6\,1\,1\,2.\ 2\ 5\,3\,2^{\#}\widehat{4}\,3\ |$

饮　酒　　　　（于）欢　　（欢）　　　　歌。（西海龙王唱）从　来

$6\,-\,\widehat{1\,2}\,\widehat{1}\,6\,1\ \ \widehat{1}\,\widehat{1}\,6\,7\,6\,5\ 3\,5\,6\ |\ 5\ ^{\vee}\,\widehat{6\,7\,6\,3}\ \widehat{3\,6\,6}\ 5\ 0\,5\,3\,5\,3\,2\ |\ 3\,3\,2\,3\,1\,6\,2.\ ^{\vee}\,\underline{2\,5\,3\,3}\ \widehat{2.7\,6}\,1\ |$

神　仙　　　　芳　心　不　动，　　　风　流

3 3 2 3 1 2　3 5 2 3　2 5 3 2　| 6　2 3 2 2 7 6 7 6 0 7 6 2 7 6　| 5　3 5 5 6.　5　5 5 3 2 #4 3　|
情　性（风流情 性）共人　一　　同。　　　海味

6 - 1 2 1 6 1　1 1 6 7 6 5 3 5 6　5　6 7 6 3 3 6 6 5 0 5 3 5 3 2　| 3 3 2 3 1 6 2.　2 5 3 3 2.7 6 1　|
最　佳　　　烹龙　泡凤，　　安 排

3 3 2 3 1 2　3 2 5 6 5　2 5 3 2　| 6　2 3 2 2 7 6 7 6 0 7 6 2 7 6　| 5　3 5 5 6.　3 2 3 5 3 2 3　|
百　味（安排百 味）甚然　定　　当。　　　闲

2　2 2 6 2 1 6 2　6 1 1 3 2　| 2 6　2 6 6 2 7 2 7 6 5 6 5 6　| 3 3 2 3 1 6 2.　2 5 3 3 2.7 6 1　|
游　赏　　莫想　西　东，　　饮 要

3 3 2 3 1 2　5 5 5　5 3 2 #4 3 2　| 6　2 3 2 2 7 6 2　6 6　6 1　| 4/4 2（5 5 3 2 6 1　| 2 - 0 0）‖
到　醉（饮要到 醉）　　一　场 春　梦。

### （5）地　锦　裆

1=♭A　2/4

（2 3　| 2　5 5　| 3 2 6 1　| 2　-）| 5　-　| 5.　3　| 2（2 3　| 2　5 5　| 3 2 6 1　|
　　　　　　　　　　　　　　（四海龙王唱）鼓　　乐

2　-）| 2 2　| 1 1　| 6　6　| 3.　1　| 2（2 3　| 2　5 5　| 3 2 6 1　| 2）3　|
（鼓乐）声 喧　动地　鸣，　　　　　　　　　　　　　　众

3 2　| 2 6　| 6 0　| 2 6　| 3.　1　| 2（2 3　| 2　5 5　| 3 2 6 1　| 2　-）|
仙　聚 会　庆寿　辰。

6　-　| 3.　1　| 2（2 3　| 2　5 5　| 3 2 6 1　| 2　-）| 廿 6　2 6　1　6 2　|
寿　比　　　　　　　　　　　　　　　　（寿比）南 山 长 不

2（咚 呛）2 6 1 2 2 6 2（咚 呛）2 6 1 2 6　- 2 6　| 5.　3　| 2 0　‖
老，　　福 如 东海水 长 清。　　福 如 东海　水 长 清。

530

# 2. 贺 寿

## （1）抛 盛 引

1=♭E 4/4

5̇ 5̇ | 1 6 1 - 2 3 ‖: 1 2 7 6 5 1 6 1 | 5 6 5 3 3 6 5⌵ | 3 - 3 6 5 3 | 5 2 3 2 3 1 2 |

（内众唱）南 无 阿 （阿） 弥 陀 佛， 念 弥 陀 稽首南无

3. 5 3 2 1 2 | 5 2 3 - 2 3⌵ | 7̇ 6̇ 1 2 5 3 2 | 1 - 1. 6̇ 5̇ 6̇ | 1 6 1 - 2 3 :‖ 1.（3 2 7 6 1 5 6̇ | 1 -）‖

阿 弥 陀 佛， 弥 陀 佛。 佛呀南无阿 阿 佛。

## （2）抛 盛

1=♭E 4/4 2/4

（1 1 2 1 2 7̇ 6̇ 5̇ 6̇ | 1 -）5 5 3 2 | 1 3 2 7̇ 6̇ 5̇ 6̇ 1⌵ | 3 - 3 6 5 3 | 5 3 - 2 3 |

（善才唱）佛在 灵 山 何 处 求？

1 3 2 7̇ 6̇ 5̇ 6̇ | 1 - ⌵ 1 2 | 3 2 2 0 3 2 1 | 7̇ 6̇ 1 2 5 3 2 | 1 3 2 7̇ 6̇ 5̇ 6̇ |

灵 山 只 在 我 心 头。

1 - ⌵ 5̇ 1 | 6̇ 1 6̇ 7̇ 6̇ 5̇ 6̇ | 5 3 5 5 0 5 3 | 2 3 2 3 2 1 | 7̇ 6̇ 1 2 5 3 2 |

人人 有 过 灵 山 路， 好向灵 山 塔 上

1 0 0 0 |

修。

1 2 1 1 0 1 6̇ 1 | 5̇ 3 3 5 6 5⌵ | 3 3 2 1 6̇ 1 2 | 5 2 3⌵ 2 3 2 1 | 7̇ 6̇ 1 2 5 3 2 |

观音 菩 萨， 观音 大 菩 萨， 菩萨 南 无观世

（前调）

1 0 3 2 | 1 2 2 0 3 2 1 | 7̇ 6̇ 1 2 5 3 2 | 1.（3 2 7 6 1 5 6̇ | 1 -）5 5 3 2 |

音， 阿 弥 陀 佛 弥 陀 佛。 （良女唱）富贵

1 3 2 7̇ 6̇ 5̇ 6̇ 1⌵ | 3 - 3 6 5 3 | 5 3 - 2 3 | 1 3 2 7̇ 6̇ 5̇ 6̇ | 1 - ⌵ 1 2 |

贫穷 各 自 由， 前缘

3 2 2 0 3 2 1 | 7̇ 6̇ 1 2 5 3 2 | 1 - ⌵ 5̇ 1 | 6̇ 1 6̇ 7̇ 6̇ 5̇ 6̇ | 5 3 5 5 0 3 5 |

分定 莫 贪 求。 不曾 下 得 春 时 种， 空 守

531

（一条青）

3 3 2̲3̲2̲1̲ | 7̲̣6̲ 1̲2̲5̲3̲2̲ | <sup>2</sup>⁄<sub>4</sub> 1 <sup>∨</sup>(3̲2̲ ‖: 1 6̲5̲6̲ | 1 3̲2̲ | 1̣ 6̲1̲2̲ | 0 5̲ 6̲ |

荒丘　　望有　　收。

5 3̲2̲ | 3 3̲5̲ | 3̲5̲ 2̲3̲ | 5 6̲7̲6̲ | 5 3̲5̲ | 2̲3̲ 1̲2̲ | 0 3̲ 5̲ | 2̲5̲ 3̲2̲ |

1 6̲7̲6̲ | 5̣ 6̲7̲6̲ | 5̣ <sup>∨</sup>3̲5̲ | 2̲3̲ 2̲1̲ | 6̣ 6̲1̲ | 2̲5̲ 3̲2̲ | 1 1̲2̲ | 0 3̲ 5̲ |

2̲3̲ 2̲1̲ | 6̣ 1̲6̲ | 5̲3̲ 5̲6̲ | 1̲2̲ 1̲6̲ | 5̣ 1̲2̲ | 1 6̲5̲ | 6̣ 2̲1̲ | 6̲1̲ 1̲6̲ | 1 - :‖

## （3）慢头·抛盛

1 = ♭E　<sup>4</sup>⁄<sub>4</sub> <sup>2</sup>⁄<sub>4</sub>

廿 2̲3̲ - 2 ♯4̲3̲ - 6 - 4̲3̲2̲ 4̲3̲ - <sup>∨</sup>5 5̲2̲3̲ - 6 - ♯4̲3̲2̲3̲

（观音唱）长　空　万里　浮　云静，　日落婆娑慈　悲

4̲3̲ - 2̲5̲3̲2̲ | <sup>4</sup>⁄<sub>4</sub> 1̲3̲2̲7̲6̲5̲6̲1̲ <sup>∨</sup> | 3 - 3̲6̲5̲3̲ | 5 3 - 2̲3̲ | 1̲3̲2̲7̲6̲1̲5̲6̲ |

影。　　万劫身　潭　水　澄　清，

1 - <sup>∨</sup>1̲ 2̲ | 3 3̲3̲0̲3̲2̲1̲ | 7̲̣6̲ 1̲2̲5̲3̲2̲ | 1̲3̲2̲7̲6̲1̲5̲6̲ | 1 - 6̣ 6̣ |

朝阳　掩映　苦　提　境。　　花香

5̣ 1 6̲7̲6̲5̲6̲ | 5̲3̲5̲5̲0̲5̲ 5̲ | 2 3̲ 2̲3̲2̲1̲ | 7̲̣6̲ 1̲2̲5̲3̲2̲ | 1 0 5̲5̲ |

罗绮凤来迎，　海岛祥光　瑞　气　呈。海岛

（九连环）

2 3̲ 2̲3̲2̲1̲ | 7̲̣6̲ 1̲2̲5̲3̲2̲ ‖: <sup>2</sup>⁄<sub>4</sub> 1̲.6̲1̲6̲1̲ | 1(2̲ 3̲2̲ | 1̲.6̲1̲6̲1̲ | 1̲ <sup>∨</sup>2̲ 3 |

祥光　瑞　气　呈。

5̲.6̲5̲6̲5̲ | 5̲3̲ 2̲ | 1̲.6̲1̲6̲1̲ | 1̲ <sup>∨</sup>2̲ 7̲ | 6̲2̲ 7̲6̲5̲ | 6 - | 1̲̇1̲̇6̲5̲ | 6̲.5̲ | 3̲3̲3̲6̲ |

终句

5̲.6̲5̲ | 3̲3̲3̲6̲ | 5̲.6̲5̲6̲5̲ | 5̲6̲ 5̲ | 3̲♯4̲3̲2̲1̲2̲ | 3̲3̲ 5̲):‖ 1̲.6̲1̲6̲1̲ | 1 - ‖

呈。

# （4）净 瓶 儿

1=♭E 8/4 4/4

卅 3 1 2 1 3 2 - XX | 8/4 5 6 5 4 5 2 2 4 5 5 6 5 5 3 2 | 1 3 3 2 3 2 1 6 1 2 5 3 3 2 1 7 6 |
（观音唱）叹 人 生 一 梦 到 南

1 5 1 3 2 1 2 1 2 6 5 6 | 6 5 6 5 3 2 2 3 3 3 2 6 1 2 | 2 5 6 5 3 1 2 5 3 3 2 1 7 6 |
柯, 光 阴 有 几 何? 都 不

1 5 0 2 5 5 5 6 5 5 3 2 | 1 3 3 2 3 2 1 6 1 2 5 3 3 2 1 7 6 |
如 早 早 觉 悟 真 机,修 心 念 弥

1 5 1 3 2 3 1 3 3 2 3 2 1 6 1 | 2 0 1 1 6 5 3 5 1 6 7 6 5 5 6 | 6 5 6 5 6 5 4 2 4 5 5 6 5 5 3 3 |
陀。 白 雀 寺 中 修, 香 山 方 得 道,

2 3 2 1 6 1 1 2 5 2 6 5 6 5 5 3 2 | 1 3 3 2 3 2 1 6 1 2 5 3 3 2 1 7 6 | 1 6 5 - 0 0 0 0 |
今 来 化 身 在 普 陀。

（前调）
(2 2 6 6 2 3 2) 1 2 5 3 2 1 7 6 5 | 5 0 3 3 2 3 2 1 1 3 2 3 1 1 3 2 | 5 6 5 4 5 2 2 4 5 5 6 5 5 3 2 |
（于）想 人 生 养 育

1 3 3 2 3 2 1 6 1 2 5 3 3 2 1 7 6 | 1 6 5 1 3 2 1 2 1 2 6 5 6 | 6 5 6 5 3 2 2 2 #4 3 2 6 1 2 |
有 父 母, 俪 通 忘 劬 劳? 念

2 5 6 5 5 3 1 2 5 3 3 2 1 7 6 | 1 6 5 0 2 5 5 5.1 6 5 3 2 | 1 3 3 2 3 2 1 6 1 2 5 3 3 2 1 7 6 |
（念） 此 身 冈 极 深 恩,终 身 难 补

1 6 5 1 3 2 3 1 3 3 2 3 2 1 6 1 | 2 0 5 1 6 5 3 5 1 6 7 6 5 5 6 | 6 5 6 5 6 5 4 2 4 5 5 6 5 5 3 3 |
报。 佛 骨 列 仙 班, 佛 号 注 天 曹,

2 3 2 1 6 1 1 2 5 5 2 5 6 5 5 3 2 | 1 3 3 2 3 2 1 6 1 2 5 3 3 2 1 7 6 |
今 旦 寿 生 齐 庆

5 6 5 5 0 5 1 5 1 7 6 7 5 | 5 3 3 2 3 2 1 6 1 2 5 3 3 2 1 7 6 | 4/4 5 (6 1 1 2 3 1 | 2 - 0 0) ‖
贺。 是 阮 寿 生 齐 庆 贺。

## （5）出 队 子

1=♭A 8/4

サ 3 3̲2̲1 - 1 3̲2̲ - | 8/4 3 2̲2̲ 5̲3̲2̲3̲#4̲2̲1̲1̲3̲2̲ | 2 2̲2̲2̲7̲6̲. ∨2 3̲2̲1̲6̲1̲2̲ |

（四海龙王唱）众 仙　　　　聚（聚）会，　　　　　殷　勤

2̲5̲3̲2̲3̲1̲ 3̲2̲ 6̲1̲ 2̲7̲6̲ | 1 6̲1̲1̲2̲. 5 5̲.1̲6̲5̲3̲2̲ | 1 ∨3̲3̲2̲2̲7̲6̲7̲6̲5̲. - 1̲2̲ |

致 意 庆 寿 辰。　　不 辞　　千　里　恭 诣

3̲3̲2̲3̲1̲ 6̲2̲ 3̲2̲ 3̲2̲1̲6̲1̲2̲ | 2̲5̲3̲2̲3̲1̲2̲3̲ 6̲1̲ 2̲7̲6̲ |

迎，　　非 敢　　后　也　马 不

5̲ 6̲1̲1̲2̲. 5 5 2̲5̲3̲2̲ | 1 3̲3̲2̲2̲7̲6̲7̲6̲5̲. - 1̲3̲ | 2 - ‖

进，　　足 踏 空 门，　须　当　谨 慎。

## （6）桂 枝 香

1=♭E 8/4 4/4

(6̲1̲ | 2) 2̲2̲2̲3̲2̲2̲5̲6̲6̲ 1̲5̲6̲5̲3̲ | 2̲3̲2̲ - 2̲4̲5̲5̲ 6̲5̲5̲3̲3̲ |

（观音唱）真 机　　触 破，

2 - 1̲3̲2̲3̲1̲6̲2̲ 3̲1̲2̲7̲6̲ | 5̲6̲5̲1̲1̲2̲. ∨2 2̲3̲1̲6̲1̲2̲ | 2̲5̲3̲2̲3̲2̲2̲5̲6̲6̲ 1̲5̲6̲5̲3̲ |

佛 日　光　华。　　香 焚　金 炉 霭

5 - 1̲3̲2̲3̲1̲2̲3̲ 3̲1̲2̲7̲6̲ | 5 - 3̲3̲6̲1̲2̲2̲0̲3̲ 1̲2̲7̲6̲ | 5̲0̲ 1̲1̲6̲5̲6̲6̲ 1̲2̲2̲ 4 |

霭，寿 宴 佳 丽 堪　夸。老 雀 （于）闻　经，老 雀　闻

5̲0̲ 5̲1̲6̲5̲6̲6̲ 1̲5̲6̲5̲3̲ | 2̲0̲ 1̲3̲2̲1̲2̲2̲ 3̲1̲2̲7̲6̲ | 5 5 - 3̲1̲2̲5̲3̲5̲2̲2̲7̲6̲ |

经，神 龙　　听　法，莺 哥　点　化。斟　玉

1 6̲1̲1̲2̲. ∨3̲3̲3̲3̲ | 6̲5̲ 5̲1̲6̲5̲6̲6̲0̲6̲ 5̲6̲5̲3̲ | 2 ∨3̲3̲1̲3̲2̲1̲2̲2̲7̲2̲7̲6̲5̲6̲5̲6̲ |

斝　看 取海 堥 添 （添）筹 算，醉 倒 蓬 莱　仙 乡

3 ∨3̲3̲1̲3̲2̲1̲2̲2̲7̲2̲7̲6̲5̲6̲5̲6̲ | 4/3 (2̲3̲1̲2̲3̲1̲ | 2 - 0 0) ‖

外。醉 倒 蓬 莱　仙 乡　　外。

534

# （7）童调剔银灯

1=<sup>b</sup>E 4/4

(2 5 3 5 2 7 6 1 | 2 -) 2 <sup>#</sup>4 3 | 6 7 6 5 6 6 7 | 5 7 5 6 5 3 2 | 3 2 6 5 5 7 |
（观音唱）五　百　　人　罗　汉　　降　生，

6 - 1 6 5 | 3 6 5 3 3 3 2 | 2 0 1 3 2 1 | 3 2 2 0 3 2 7 | 6 2 7 6 5 6 3 5 |
点　化　伊　　奉　佛　修　（修）　行。

6 0 2 2 7 6 | 7 6 7 5 7 6 ∨ | 6 6 - 7 2 | 6.5 3 5 5 7 6 | 6 0 1 6 5 |
任　伊　杀　心　　（可）太　　重，　　　若

3 6 5 3 3 3 2 | 2 0 3 3 2 1 | 3 2 2 0 3 2 7 | 6 2 7 6 5 6 3 5 | 6 0 6 - |
斋　戒　　可　作　神　　明。　　（合句）有

2 6 ∨ 6 - | 2 6 - 5 | 3 5 3 2 1 1 6 1 | 2 0 2 2 | 6 2 7 6 5 | 6.7 5 5 6 7 6 |
日　（有　日）　　化　身　行　　　程，

6 0 6 5 | 5 7 6 5 3 2 | 0 5 3 2 6 1 2 | 2 ∨ 2 5 3 2 | 5 3 5 7 6 | 6 0 2 <sup>#</sup>4 3 |
前　世　有　缘　　今　生　（于）有　　幸。　　（龙王唱）功

6 7 6 5 6 6 7 | 5 7 5 6 5 3 2 | 3 2 6 5 5 7 | 6 0 1 6 5 | 3 6 5 3 3 3 2 |
德　大　佛　法　无　　边，　　千　万　变

2 0 3 3 2 1 | 3 2 2 0 3 2 7 | 6 2 7 6 5 6 3 5 | 6 0 2 2 7 6 | 7 6 7 5 7 6 |
只　在　眼　　前。　　　金　刚　宝　杵

6 6 - 7 2 | 6.5 3 5 5 7 6 | 6 0 1 6 5 | 3 6 5 3 3 3 2 | 2 0 3 3 2 1 |
法　华　经，　　　尽　都　是　劝　人

3 2 2 0 3 2 7 | 6 2 7 6 5 6 3 5 | 6 - ∨ 6 - | 2.2 6 1 | 1 1 1 1 | 5 3 2 1 1 6 1 |
为　（为）　善。　　（合句）从　来　（从　　来）

535

2 0 2 6 | 6 2 7̣ 6̣ 5̣ | 6̣·7̣ 5̣ 5̣ 6̣ 7̣ 6̣ | 6̣ 0 1 1 | 1 5 6 5 3 2 | 0 5 3 2 6 1 2 |

佛 化 有　　　缘，　　　　蝙 蝠 听 经　　　 终 作

2 2 5 3 2 | 6̣ 5̣ 6̣ ∨1 1 | 1 5 6 5 3 2 | 0 5 3 2 6̣ 1 2 | 2 2 5 3 2 |

（于）圣　 贤。　蝙 蝠 听 经　　　 终 作　　（于）圣

5 （3 5 5 6 7 5 | 6 - ）卅 6 5 5 3 0 2 2 6 3 5 0 1 2 #4 3 -

贤。　　　　（尾声）众 仙　　聚 会 赴 华 宴，

2 2 6̣ 2 7̣·6̣ 5̣ | 6̣ 0 3 5 3 0 1 2 #4 3 - ∨1 1 1 5 1 6 |

醉 倒 红　　光 生 满 面，　　　 再 祝 寿 龄

5 3 - 6̣ 2 - 7̣ 6̣ 5̣ | 7 7 6·（7 | 4/4 6 7 5 6 7 5 | 6 - 0 0 ）‖

八　　 百 千。

# 3.守 墓 招 朋
## （1）西 地 锦

1 = ♭A 4/4

5 5 | 3 - 0 3 2 3 1 | 6̣ 2 3 2 2 | 3 ∨5 5 2 3 #4 | 3 2 #4 3 2 1 6̣ 1 | 2 - 6̣ 6̣ |

（雷有声唱）天 地　　　　　　　（天 地）　赋 性　　　不 一

3 3 2 0 3 2 3 1 | 6̣ 2 3 2 2 | 3 ∨2 5 2 3 #4 | 3 2 #4 3 2 1 6̣ 1 | 2 5 3 2 #4 3 2 |

同，　　　 下 愚　　　不 移　　　自 古

3 2 2 7̣ 6̣ 5̣ 3 | 6̣ ∨2 5 2 3 #4 | 3 2 #4 3 2 1 6̣ 1 | 2 - 6̣ 6̣ | 3 2 0 3 2 3 1 |

难。　　 阳 世　　　不 修　　　阴 难 掩，

6̣ 2 3 2 2 2 | 3 #4 3 2 ∨1 3 | 2 7 6 7 6 5 5 | 6 - 2 3 | 3 #4 3 2 ∨1 3 | 2 7 6 7 6 5 3 |

何 愁 人　见　 其 肺 肝？何 愁 人 见

6̣ - ∨6̣ 6̣ 3 | 2 - （2 5 3 2 | 0 5 3 2 3 5 1 6̣ | 2 3 2 1 6̣ 6̣ | 3 5 3 2 1 6̣ | 2 - ）‖

其 肺 肝？

## （2）地锦裆（一）

1=♭A 2/4

0  0̂  |（2 2 3 | 2 5 5 | 3 2 6 1 | 2 -）| 6 - | 3. 1 | 2（2 3 | 2 5 5 |
（孙佑白：来啦！来啦！）　　　　　　　　　　　　　　（张循佑唱）罗　　汉

3 2 6 1 | 2 -）| 6 6 | 2 1 | 6 6 | 2⌒6̇ 0 | 6 2 | 1 2 | 6 1 |
（罗汉）脱　胎　状　貌　丑，　父　母　生　我　贼　脚

2（2 3 | 2 5 5 | 3 2 6 1 | 2 -）| 6 - | 3. 1 | 2（2 3 | 2 5 5 | 3 2 6 1 |
手。　　　　　　　　　　　　　落　　山

2 -）| 6 1 | 2 2 | 2 2 | 2 0 | 6 2 | 2 1 | 6 3 | 3̂ 0 ‖
（落山）打　劫　得　胜　返，　刮　人　炒　葱　来　配　酒。

## （3）地锦裆（二）

1=♭A 2/4

（2 2 3 | 2 5 5 | 3 2 6 1 | 2 -）| 3 - | 5. 3 | 2（2 3 | 2 5 5 | 3 2 6 1 |
　　　　　　　　　　　　　　　（雷有声唱）招　　朋

2 -）| 1 2 | 2 2 | 2 6 | 3#4 3 1 | 2（2 3 | 2 5 5 | 3 2 6 1 | 2）3 |
（招朋）结　党　做　强　　人，　　　　　　　　　　　　　　心

3 2 | 2 2 | 6 0 | 2 6 | 3#4 3 1 | 2（2 3 | 2 5 5 | 3 2 6 1 | 2 0）|
粗　胆　大　更　无　双。

5. 6 | 3#4 3 1 | 2（2 3 | 2 5 5 | 3 2 6 1 | 2 0）| 2 1 | 2 2 | 1 2 |
几　遭　　　　　　　　　　　　　　　　　（几遭）出　门　空　手

6̇ 3 | 3 2 | 2 6 | 2 0 | 5 5 | 3#4 3 1 | 2（2 3 | 2 5 5 | 3 2 6 1 |
去，返　来　　值　曾①　识　放　空②。

537

（张循佑唱）依　山　　　　　　　（依　山）靠　海

做强人，　刮人　放火　心不　松。

命好　推迁　别路去，　　果然　命怯　来　相　逢。果

然　　命怯　来　相　逢。

① 值曾——何曾。　② 放空——空手。

## （4）赚

**1 = ♭A 散板**

（傅罗卜唱）早起　真机　悟，　　　　　念佛　持斋

素。　父亲　登天　界，　　　　　　我

母　归黄　　土。　寻思　（我）为人子，

袂报得　（母你）十月怀胎　三年　乳　哺。　到此处

风水感　　悲，　　　　凄凉　朝　暮。　望

$\widehat{6}$ $\widehat{6}$ $\widehat{2}$ $\widehat{2}$ 0 1 $\widehat{2}$ $\widehat{2}$ $\widehat{2}$ 0 $\dot{\underline{6}}$ $\underline{2}$ $\underline{5}$ $\overline{\underline{3}\underline{2}}$ $\underline{1}$ $\underline{2}$ $\overline{\underline{7}\underline{6}\underline{5}}$ $\underline{6}$ - $^\vee$ $\underline{5}$ $\underline{1}$ $\underline{5}$

不 见 我 母　 阴 魂 渺 渺　 茫 茫，　　 泪 淬 流

1 0 $\dot{\underline{6}\underline{5}}$ $\underline{3}$ $\underline{5}$ - $\underline{2}$ $\underline{5}$ - $\overline{\underline{3}\underline{2}\underline{6}}$ $\underline{6}$ $\underline{2}$ $\underline{6}$ $\underline{1}$ $\underline{1}\cdot$ $(\overline{\underline{7}\underline{6}}$ $\overline{\underline{7}\underline{5}\underline{6}}$ $\overline{\underline{7}\underline{5}\underline{6}}$ - 0 0 $)\|$

落　　　 如　　 云　 雨。

## （5）三 仙 桥

1=♭E 转 1=♭A $\frac{4}{4}$

卅 $\dot{\underline{6}}\underline{5}$ $\underline{4}$ - 4 4 $\underline{4}$ $\underline{6}$ $\underline{5}$ - $^\vee$ | $\frac{4}{4}$ $\underline{4}\cdot$ $\underline{5}$ $\overline{\underline{6}\underline{6}}$ $\underline{5}$ $\underline{6}$ | $\underline{5}$ $\underline{2}$ $\underline{5}$ $\underline{5}$ $\underline{5}$ $\underline{3}$ $\underline{5}$ | $\underline{2}$ $\underline{5}$ $\underline{3}$ $\underline{2}$ $\underline{3}$ $\underline{1}$ $\underline{3}$ |

(傅罗卜唱) 盼　 望　　　　 母　 真　 容，　 情　 怀

$\underline{2}$ $^\vee$ $\underline{2}$ $\underline{2}$ $\underline{2}$ 0 $\dot{\underline{6}}$ $\underline{1}$ | $\underline{2}$ $\underline{5}$ $\underline{3}$ $\underline{2}$ $\underline{1}$ $\underline{3}$ $\underline{2}$ | $\underline{2}$ 0 $\underline{3}$ $\underline{3}$ $\underline{6}$ | $\underline{5}$ $\underline{3}$ $\underline{5}$ $\underline{3}$ $\underline{5}$ $\underline{3}$ $\underline{3}$ | $\underline{2}$ $\underline{3}$ $\underline{1}$ $\underline{1}$ $\underline{2}$ $\underline{3}$ $\underline{1}$ $\underline{2}$ |

实　 惨　 伤。　　　 朝 暮 致 祭　 奠，　 那 望　 我

0 $\underline{5}$ $\underline{3}$ $\underline{2}$ $\underline{3}$ $\underline{2}$ $\underline{1}$ | 1 $\underline{2}$ $\underline{2}$ $\underline{2}$ 0 $\dot{\underline{6}}$ $\underline{1}$ | $\underline{2}$ $\underline{5}$ $\underline{3}$ $\underline{2}$ $\underline{1}$ $\underline{3}$ $\underline{2}$ | $\underline{2}$ 0 $\underline{3}$ $\underline{3}$ $\underline{6}$ | $\underline{5}$ $\underline{3}$ $\underline{5}$ $\underline{3}$ $\underline{5}$ $\underline{3}$ $\underline{3}$ |

酒　　　 盈　 盅，　　　 那 望　 我

$\underline{2}$ $\underline{3}$ $\underline{1}$ $\underline{1}$ $\underline{2}$ $\underline{1}$ $\underline{2}$ | $\underline{2}$ $^\vee$ $\underline{3}$ $\underline{3}$ $\underline{1}$ $\underline{2}$ $\underline{1}$ $\dot{\underline{6}}$ | $\underline{1}\cdot$ $\underline{6}$ $\underline{5}$ $\underline{5}$ $\underline{5}$ $\underline{6}$ $\underline{7}$ $\dot{\underline{6}}$ $^\vee$ | 1 - 0 $\underline{1}$ $\underline{6}$ $\underline{1}$ | $\underline{5}$ $\underline{5}$ $\underline{5}$ $\underline{6}$ $\underline{6}$ $\underline{2}$ $\underline{1}$ $^\vee$ |

母　　　 (母)你 尚　 飨。　　 进　 素　 饭，

转♭A（前4=后1）

$\underline{1}$ $\underline{1}$ $\underline{2}$ $\underline{5}$ $\underline{5}$ $\underline{5}$ $\underline{3}$ $\underline{2}$ | $\underline{3}$ $^\vee$ $\underline{2}$ $\underline{2}$ $\underline{5}$ $\underline{3}$ $\underline{2}$ | $\underline{2}$ $\underline{5}$ $\underline{3}$ $\underline{2}$ $\underline{3}$ $\underline{2}$ $\underline{1}$ | 1 $\underline{3}$ $\underline{3}$ $\underline{1}$ $\underline{2}$ $\underline{7}$ $\dot{\underline{6}}$ | $\underline{1}\cdot$ $\underline{6}$ $\underline{5}$ $\underline{5}$ $\underline{5}$ $\underline{6}$ $\underline{7}$ $\dot{\underline{6}}$ |

奉　 杯　 羹，望 不 见　 我　 母　 (母)你 亲　 尝。

$\dot{\underline{6}}$ 0 $\underline{3}$ $\underline{5}$ $\underline{3}$ $\underline{2}$ | 1 $\dot{\underline{6}}$ $\underline{1}$ $\underline{2}$ $\underline{5}$ $\underline{3}$ $\underline{2}$ | $\underline{1}$ $\underline{1}$ $\underline{3}$ $\underline{2}$ $\dot{\underline{6}}$ $\dot{\underline{6}}$ | $\underline{1}$ $\underline{1}$ $\underline{2}$ $\underline{1}$ $\dot{\underline{6}}$ $\underline{1}$ | 1 0 $\underline{3}$ $\underline{5}$ $\underline{3}$ $\underline{2}$ |

枉 子 叫 (枉 子 叫)　　　　 (叫)得

1 $\underline{2}$ $\underline{3}$ $\underline{1}$ $\underline{2}$ $\underline{7}$ $\dot{\underline{6}}$ | $\underline{1}\cdot$ $\underline{6}$ $\underline{5}$ $\underline{5}$ $\underline{5}$ $\underline{6}$ $\underline{7}$ $\dot{\underline{6}}$ | $\underline{3}$ $\underline{5}$ $\underline{6}$ $\underline{5}$ $\underline{3}$ $\underline{2}$ $\underline{2}$ | $\underline{3}$ $\underline{5}$ $\underline{5}$ $\underline{3}$ $\underline{5}$ $\underline{3}$ $\underline{2}$ | 1 - $\underline{1}$ $\underline{1}$ $\underline{3}$ |

千 声　 娘　　　 (娘)。

$\underline{2}$ $^\vee$ $\underline{1}$ $\underline{1}$ $\underline{6}$ $\underline{7}$ $\underline{6}$ $\underline{5}$ $\underline{3}$ $\underline{5}$ | $\dot{\underline{6}}$ $\underline{3}$ $\underline{5}$ $\underline{6}$ $\underline{7}$ $\dot{\underline{6}}$ $^\vee$ | $\underline{3}$ $\underline{6}$ $\underline{7}$ $\underline{6}$ $\underline{6}$ $\underline{5}$ | $\underline{5}$ $^\vee$ $\underline{5}$ $\underline{5}$ $\underline{5}$ $\underline{3}$ $\underline{2}$ |

娘 你 在　 生　　　 (在 生) 前　 学 不 得

5 32 6̣ 1 2 | 3ˇ1 3 2 2 3 | 1 2̇3̇ 1̇ 2̣ 7̣ 6̣ | 1̇·6̣ 5̣ 5̣ 6̣ 7̣ 6̣ˇ |

反　哺　　鸦，到死后空做跪乳羝　羊。

1·32 1 | 1 6̣5̣ 0 3̣ 5̣ | 6̣ - 3 3 | 3 3 2 6̣ 1 2 | 3ˇ1 3 2 2 3 |

天　高（不汝）地　卑，天高（不汝）地　卑，诉不尽

1 2̇3̇ 1̇ 2̣ 7̣ 6̣ | 1̇·6̣ 5̣ 5̣ 6̣ 7̣ 6̣ˇ | 6̣ˇ3 - 6 | 3 6 5 6 | 3 5̇6̇5̇ 3 2 2 |

子衷　　肠。　对　此暮景凄凉悲

3ˇ5 5 5 3 5 | 3 3 3 2 3 1 | 1 2̇3̇ 1̇ 2̣ 7̣ 6̣ | 1ˇ5 5 5 3 5 | 3 3 3 2 3 1 |

伤，怎不得教　人　惆　怅。怎不得教　人

1 2̇3̇ 1̇ 2̣ 7̣ 6̣ | 1·(6̣5̣ 5̣ 5̣ 6̣ 7̣ 5̣ | 6̣ - 0 0) |

惆　怅。

(3　5̇6̇5̇ 3 2 2 | 3ˇ5 3 5 5 3 | 2̇3̇1̇ 1̇ 2̇ 1̇ 2̇ 2̇ | 2ˇ5̇ 3 2 3 2 1 |

1 6̣ 5̣ 6̣ˇ1 3 | 1 2 3̇ 2̇ 1̇ 6̣ | 2̇3̇ 1̇ 0 3̇ 2̇ 1̇ | 1̇ 7̣ 6̣ 5̣ 5̣ 7̣ 6̣ | 6̣ 0) ‖

（6）扑灯蛾犯

1=♭E 4/4

(2　3̇3̇ 2̇ 7̣ 6̣ 1̇ | 2̇ -) 3̇ 6̇ 5̇ 3̇ | 2̇3̇ 2̇ 1̇ 2̇ 2̇ #4̇ 3̇ˇ | 1̇ 6̣ 5̣ 3̣ 6̣ 5̣ 3̣ | 2̇3̇ 2̇ 1̇ 2̇ 2̇ #4̇ 3̇ |

（傅罗卜唱）筑　室傍荒　村，

3̣ 0 3̇ 2̇ | 5̣ 0 2̇ 5̇ 3̇ 2̇ | 7̣ 6̣ 1̇ 6̣ 1̇ | 2̇ (0 3̇3̇ 2̇ 7̣ 6̣ 1̇ | 2̇2̇ 0 3̇ 2̇ 7̣ 6̣ 1̇ |

寂　寞（寂寞）怨　黄　昏。　　　　X　X（二更，梆子）

2̇2̇ 5̇ 3̇ 2̇ 7̣ 6̣ 1̇ | 2̇ -) 6̇ - | 2̇3̇ 2̇ 1̇ 2̇ 2̇ #4̇ 3̇ | 1̇ 6̣ 5̣ 3̣ 6̣ 5̣ 3̣ | 2̇ˇ2̇ 2̇ 5̇ 3̇ 5̇ |

X　X　　巡　看　母　亲　墓，望　不　见

540

541

7.6̣5̣5̣5̣6̣7̣6 | 6̣ ᵛ5 3̣2̣ | 2̣0 5̣5̣3̣2̣ | 2̣0 3̣5̣3̣2̣ | 1̣7̣6̣6̣0̣5̣3̣2̣ |

闷。　　　　　要是　我母　阴魂　托鸦

3̣5̣3̣2̣1̣3̣2̣ | 2̣ᵛ2̣ 3̣2̣1̣ | 1̣ᵛ1̣3̣ - | 2̣3̣2̣7̣6̣ - | 2̣.#4̣3̣3̣2̣ | 2̣ᵛ3̣ 3̣2̣1̣ |

身，　　飞来　找子　作一　群。　　母你

1̣ᵛ2̣ 3̣2̣1̣ | 1̣ᵛ1̣3̣ - | 2̣3̣2̣7̣6̣ - | 2̣.#4̣3̣1̣2̣ | 2̣ᵛ3̣ 3̣2̣1̣ | 1̣ᵛ2̣3̣ - |

因何　不学　丁宁　威，　化鹤　飞来

1̣ 6̣1̣ 1̣ 1̣2̣ | 3̣5̣3̣2̣1̣3̣2̣ | 2̣ᵛ3̣ 3̣2̣1̣ | 1̣ᵛ2̣ 3̣2̣1̣ | 1̣0 2̣5̣3̣2̣ |

找儿　孙？　母你　因何　不学

2̣.3̣2̣7̣6̣ - | 2̣.#4̣3̣1̣2̣ | 2̣0 3̣3̣ | 1̣ 2̣2̣1̣2̣3̣ | 1̣2̣ 6̣1̣6̣1̣ | 3̣.5̣3̣3̣2̣ |

汉蜀　帝，　变作　杜鹃(变　作杜　鹃)啼破　三

2̣ 5̣5̣3̣2̣7̣6̣ | 7.6̣5̣5̣5̣6̣7̣6 | 6̣ᵛ2̣ 3̣2̣1̣ | 1̣ᵛ3̣ 2̣.3̣ | 2̣.3̣2̣7̣6̣ - |

(于)月　春？　　风水　感悲　长抱

2̣.#4̣3̣1̣2̣ | 2̣ᵛ3̣ 3̣2̣1̣ | 1̣0 2̣5̣3̣2̣ | 1̣7̣6̣6̣0̣5̣3̣2̣ | 3̣5̣3̣2̣1̣3̣2̣ |

恨，　风声　鹤唳　不堪　闻。

2̣ᵛ3̣ 3̣2̣1̣ | 1̣ᵛ2̣ 3̣2̣1̣ ᵛ | (哐 0 哐哐 | 梢)ᵛ2 - 3 | 2 2̣3̣2̣7̣6̣ |

月落　鸦啼　|X 0 X X | X 听见 三更　时
　　　　　　　　(三更，梆子)

2̣.#4̣3̣1̣2̣ | 2̣ᵛ6̣1̣6̣1̣ | 1̣2̣7̣6̣ | 5̣5̣5̣5̣ | 3̣5̣3̣2̣1̣6̣2̣ |

分，　　望　　(于)四　　野

2̣ 5̣3̣5̣2̣#4̣ | 3̣0 3̣5̣ | 5̣0 5̣6̣5̣ | 3̣5̣ᵛ2̣3̣5̣ | 3̣2̣3̣ᵛ1̣2̣1̣ |

(望四野) 清清　冷冷,冷　冷清　清，神嚎(共)

3̣3̣ - 2̣7̣ | 6̣.1̣3̣3̣2̣ | 2̣ᵛ5̣5̣ 3̣2̣7̣6̣ | 7̣(7̣7̣6̣5̣3̣5̣ | 6̣ - 0̣0̣) |

鬼哭　都是　无主　(无主)孤　魂。

`0 0 0 0 | 0 0 0 0 | 0 0 0 0̂ 0 (7 7 6 5 3 5 | 6 -) 5 1 6 5 | 3 2 ᵛ2 5 5 2 |`

（白：许，我母呀，我母呀，我母呀！）　　　　　　　　　　　　　到　此　期　段，怎得我不

`3 3 2 5 | 3 3 2 3 2 7 | 6.1 3 3 2 | 2 5 5 3 2 7 6 | 7 0 5 1 6 5 |`

思亲念母　心肝痛　　如割　（如割）似　焚？　到此

`3 2 2 5 5 2 | 3 3 2 5 | 3 3 2 3 2 7 | 6.1 3 3 2 | 2 0 5 5 3 2 |`

期段，　怎得我不思亲念母　心肝疼　　如割　（如割）似

`7 (5 7 6 5 3 5 | 6 0 0 0) | 廿 6 5 - 2 3 - 5 2 3 0 1 2 #4 3 -`

焚。　（哭母）　情　未安，　理未顺，

`6 2 6 2 7.6 5 6 - 3 3 5 0 1 2 #4 3 - 1 1 1 1 6 5 1`

徒劳此　地　空思忖。　　枉我看经念佛

`0 5 1 1 1 1 6 5 3 - 3 6 - #4 3 2 3 - (3 #4 2 3 4 2 | 3 - 0 0) ‖`

袂　报得我母　分　寸。

## （7）苦 芍 药

1=♭A　2/4

`(6 1 7 | 6 5 3 5 | 6) 1 2 | 2 2 6 | 2 6 6 1 2 | 1 1 6 1 | 3 3 2 | 2 5 5 |`

（傅罗卜唱）惊得　我　魂散魄　　　　　飞，

`2 5 3 2 | 3 2 3 3 | 0 5 3 2 | 1 2 1 1 | 1 6 7 6 5 | 6 - ᵛ 1 2 2 | 2 5 5 |`

惊得我　魂散魄

`6 5 6 | 1 2 3 | 1 3 2 | 0 1 6 | 5 (3 5 | 5 6 7 5 | 6) 2 2 | 6 2 |`

飞，　谁思疑　强盗　相　找？　（白：将军呀！）　要劫　钱银

`6 1 | 6 1 2 | 1 1 6 1 | 3 3 2 | 2 5 5 | 2 5 3 2 | 3.2 3 3 | 0 5 3 2 |`

无 分　　　　毫，

$1\overset{\frown}{2}11 \mid 1\overset{\frown}{6}7\underset{\cdot}{6}5 \mid \underset{\cdot}{6} - \mid 2\underset{\cdot}{2} \mid \underset{\cdot}{6}2 \mid 3\overset{\frown}{5}66 \mid 1\overset{\frown}{5}\underset{\cdot}{6}^{\vee} \mid 2\underset{\cdot}{6}\underset{\cdot}{6} \mid 0\underset{\cdot}{6}1 \mid$

　　要 劫　钱 银　无 分　毫，　此 案 上　都 是

$1 \overset{\frown}{3}\underset{\cdot}{2} \mid 0\underset{\cdot}{1}\underset{\cdot}{6} \mid 1\overset{\frown}{5}\underset{\cdot}{6}^{\vee} \mid \underset{\cdot}{6}2 \mid 3\overset{\frown}{1}07 \mid \overset{\frown}{6}5\overset{\frown}{6}6 \mid 0\underset{\cdot}{2}\underset{\cdot}{6} \mid \overset{\frown}{6}\underset{\cdot}{6}2\underset{\cdot}{2} \mid 0\underline{1}3 \mid$

神佛　香 火。　若 要　害 人　性 命，　我 是 奉　佛 人　也 无

$3 \underset{\cdot}{2}\underset{\cdot}{2} \mid 1 \overset{\frown}{3}\underset{\cdot}{2} \mid 0\underset{\cdot}{1}\underset{\cdot}{6} \mid 1(\overset{\frown}{3}5 \mid \overset{\frown}{5}6\overset{\frown}{7}5 \mid \underset{\cdot}{6} -) \mid (\overset{\frown}{6} \overset{\frown}{1}7 \mid \overset{\frown}{6}5\overset{\frown}{3}5 \mid \underset{\cdot}{6})\underset{\cdot}{6}2 \mid$

乜 罪，　也 无　乜　　过。(白:许，母呀!)　　　　　　事势

$2^{\vee}\underset{\cdot}{2}\underset{\cdot}{2} \mid 1\underline{2} \mid 1\overset{\frown}{2}7 \mid \underset{\cdot}{6} 1\underline{2} \mid 1\overset{\frown}{1}6\underset{\cdot}{1} \mid 3\overset{\frown}{3}2 \mid 2\underline{55} \mid 2\overset{\frown}{5}3\underline{2} \mid 3.\underline{2}33 \mid$

急，母你　阴 魂　相 随　　　　　缀。

$0\underline{5}3\underline{2} \mid 1\overset{\frown}{2}11 \mid 1\overset{\frown}{6}7\underset{\cdot}{6}5 \mid \underset{\cdot}{6} - \mid 3\underline{1} \mid 1^{\vee}\underline{11} \mid \underset{\cdot}{6}1\underline{0}5 \mid \overset{\frown}{6}5\underline{3} \mid \underset{\cdot}{6}0 \mid$

　　　　事势　急，母你　阴魂　着 相　随 缀。

$\underline{X}\ \underline{X} \mid \underline{X}\ 0 \mid 0\ 0 \mid \overset{\frown}{0}\ \underline{55} \mid 2\overset{\frown}{5}3\underline{2} \mid 1\underset{\cdot}{6}1 \mid 1\overset{\frown}{3}\underset{\cdot}{2} \mid 0\underset{\cdot}{1}\underset{\cdot}{6} \mid 5^{\vee}\underline{55} \mid$

我 佛 呀(白:许，我佛呀!)　我 佛 有　灵，　掠 贼　打 退。我佛

(尾声)

$\overset{\frown}{2}5\underline{3}\underline{2} \mid 1\underset{\cdot}{6}1 \mid 1\overset{\frown}{3}\underset{\cdot}{2} \mid 0\underset{\cdot}{1}\underset{\cdot}{6} \mid 5\ \overset{\frown}{0} \mid \text{卅}\ 2 \mid 1\ 2 \mid 2\ 2 \mid 2\ (呛)\underset{\cdot}{6}\ \underset{\cdot}{6}$

有　灵，　掠 贼　打 退。(贼白:呸!)(贼唱)障 般 人，使 泼 皮，　千 声

$1\ 1\ \underset{\cdot}{5}\ \underset{\cdot}{6}\ \underset{\cdot}{6}(咚呛) \mid 2\ 1\ \underset{\cdot}{6} \mid 2\ \underline{222}\overset{\frown}{6}\underline{22} \mid 0\ \underline{22}\ \underline{2} \mid \overset{\frown}{6} - 5 \mid \underline{5}3\underline{2} - \parallel$

叫 门 万 声 推，　劈 开 柴 门 将 你 性命 结果，　将 你 性 命　结果。

## (8) 剔 银 灯

$1 = {}^{\flat}A$　$\dfrac{4}{4}\dfrac{2}{4}$

$(2\overset{\frown}{5}3\underline{5}2\overset{\frown}{7}\underset{\cdot}{6}1 \mid 2\ -)\ 2\underline{5} \mid 3\overset{\frown}{5}3216\underline{2} \mid 2\underline{5}\ 3\overset{\frown}{5}2^{\sharp}4 \mid 3\ -\ 3\underline{2}$

(雷有声唱)男 子 汉　　　　　　　　　　　　　　(男

$2\underline{5}\ 3\underline{2}^{\vee} \mid \underline{2}\underline{5}\underline{2}\underline{3} \mid 3\overset{\frown}{5}3216\underline{2} \mid 2\underline{5}\ 3\overset{\frown}{5}2^{\sharp}4 \mid 3\ 0\ 3\underline{2} \mid 2^{\vee}\underline{5}\ 5\underline{3}\underline{2}$

子汉)　着 逞 惺 惺，　　　　　　　　　　　　论 做 贼

544

2 0 3 3 | 1 3 2 7̣ 6̣ | 2 (7̣ 6̣ 5̣ 6̣ 7̣ 5̣ | 6̣) (5̣ 5̣ 3̣ 2̣ 6̣ 1 | 2̣ 0) 2 2 | 6̣ 2 7̣ 6̣ 5̣ |
快乐受　　享。(白：雷鸣都不惊。)　　太行山

6̣·7̣ 5̣ 5̣ 6̣ 7̣ 6 | 6̣ 0 2 2 | 5 3 2 1 6̣ 2 | 2 5 3 5 2 #4 | 3 0 3 2 | 2 2 5 3 2 |
上　　皇帝远，　　　结　群党

2 0 1 3 | 1 3 2 7̣ 6̣ | 7̣ 2 7̣ 6̣ 5̣ 6̣ 3̣ 5̣ | 6̣ 0 2 - | 6̣ - 2 2 | 6̣ 6̣ - 5̣ |
不怕官　兵。　　　此　去，咱此去

3 5 3 2 1 1 6̣ 1 | 2 0 6̣ 2 | 6̣ 2 7̣ 6̣ 5̣ | 6̣·7̣ 5̣ 5̣ 6̣ 7̣ 6 | 6̣ 1 - 1 | 2 2 7̣ 6̣ |
协力同　心，　　依　山靠海

(前调)
6̣ - 7̣ 6̣ | 6̣ 5̣ 3̣ 5̣ 1 6̣ | 2 (5̣ 5̣ 3̣ 2̣ 6̣ 1 | 2 -) 2 2 | 5 3 2 1 6̣ 2 | 2 5 3 5 2 #4 |
预备　战　争。(傅罗卜唱)奉佛人

3 - 3 2 | 2 2 5 - | 2 3 - 2 | 3 #4 3 2 1 6̣ 2 | 2 5 3 5 2 #4 | 3 - 3 2 |
(奉　佛人)　长念慈悲，　　　论

2 5 5 3 2 | 2 0 2 6̣ | 2 7̣ - 6̣ | 2 7̣ 6̣ 5̣ 6̣ 7̣ 5̣ | 6̣ 0 0 0 | (2 3 3 2 7̣ 6̣ 1 |
做贼　岂是正经道理。　　(白：者。)

2 -) 2 - | 5 2 - 5 | 3 5 3 2 1 1 6̣ 1 | 2 - 6̣ 2 | 6̣ 2 7̣ 6̣ 5̣ | 6̣·7̣ 5̣ 5̣ 6̣ 7̣ 6 |
习恶　　　(习恶)　为　非

6̣ 0 3 5 | 5 3 2 1 6̣ 2 | 2 5 3 5 2 #4 | 3 - 3 2 | 2 2 3 2 | 2 0 1 3 | 1 3 2 7̣ 6̣ |
天不容，　　吃　长菜　望要上西

转 1=♭E
2 (7̣ 6̣ 5̣ 6̣ 7̣ 5̣ | ²⁄₄ 6̣)(5̣ 3̣ | 2̣ 7̣ 6̣ 1 | 2 -) | 2 - | 3 2 3 2 | 3 2 | 3 2 | 2 5 |
天。(道白略)　　(雷有声唱)呆　汉，痴呆汉

3 5 3 2 | 1 1 6̣ 1 | 2 0 | 6̣ 2 6̣ | 2 - | 7̣ 2 5 | 6̣ 5 5 5 6̣ 7̣ 5̣ | 6̣ (5 5 |
说话不投　机，

3 2 6̣ 1 | 2) 6̣ 6̣ | 1 2 7̣ 6̣ | 6̣ 1 6̣ | 0 3 1 | 2 2 5 | 3 5 3 2 | 2 5 | 3 2 1 6̣ | 2 0 ‖
若不相从，一剑杀死。若不相从，一刀杀死。

# （9）慢头·四边静

1=♭E 转 1=♭A 2/4

卅2 3 2 - ˅5 3 2 - 5 - 3 2 1 2 3 2 - ˅ | 2/4 (5 5 | 3 2 6 1 | 2 -) |
(傅罗卜唱) 收 拾　　宝 经　　共　　真 容，

3 - | 5.3 2 (2 3 | 2 5 5 | 3 2 6 1 | 2 -) | 1 6 | 2 1 | 6 3 | 5.3 |
收 拾　　　　　　　　（收 拾）宝 经 共 真 容，

2 (2 3 | 2 5 5 | 3 2 6 1 | 2) 2 | 3 2 | 2 1 | 6 0 | 6 3 | 2 ˅3 | 3 2 |
真 个　　　　　（真 个）　实 惨 伤。有 意

2 1 6 | 2 ˅2 | 6 0 | 2 6 | 3.1 | 2 (2 3 | 2 5 5 | 3 2 6 1 | 2 0) |
修 善 果，却 遇　虎 狼　殃。

3 3 1 | 2 0 | 3 3 1 | 2 3 2 7 | 6 2 6 6 | 2 ˅3 | 3 1 | 1 3 2 | 1 ˅2 |
(雷有声唱) 佛 无 二 心，佛 无 二 心，　从 贼 从　良。阮 从　你 三 事，勉
（钟、锣）　　　　　　　　　　　　（前调）

2 0 | 5 6 | 7 - | 6 - | (5 5 | 3 2 6 1 | 2) 5 | 5.3 | 2 (2 3 |
强　着 相　从。　　　(傅白：许，母啊！)　(傅唱) 拜 辞

2 5 5 | 3 2 6 1 | 2 -) | 2 2 | 2 6 | 6 3 | 3.1 | 2 (2 3 | 2 5 5 |
　　　　　　(拜辞) 母 墓 便 起　身，

3 2 6 1 | 2) 3 | 3 2 | 2 ˅2 | 6 0 | 3 3 | 5.3 | 2 ˅(2 3 | 2 5 5 |
暗 处　（暗　处）　相 耽　认。

3 2 6 1 | 2) 2 | 3 2 | 2 ˅1 2 | 1 ˅2 | 1 3 0 | 5 5 | 7.5 | 6 ˅(2 3 |
今 旦　　同 他 去，吉 凶　无 准 凭。

2 5 5 | 3 2 6 1 | 2 -) | 6 3 3 | 2 0 | 6 3 3 | 2 3 2 7 | 6 6 2 | 2 ˅3 |
(雷唱) 为 仁 不　富，为 富 不　仁。　为 富 不 仁 子

3 2 1 | 1 ˅1 3 | 3 ˅5 | 6 - | 2 2 | 6 5 | 6 0 | 2 2 | 6 0 ‖
孙　会 做 贼，未 是　不 长 进。未 是　不 长 进。

546

# 1.拾柴引贼

## （1）倒拖船

1=<sup>b</sup>A 4/4

（2 5 3 5 2 7 6 1 | 2）2 3 3 2<sup>ᵛ</sup> | 2 3 3 2 2 7 6 | 5 3 6. 1 6 1 | 2 2 2 7 6 | 6 0 5 6 5 6 |
（观音唱）日头 渐上 烟雾 消， 灵鸡

2 3 2 7 6 1 6 1 | 5 1 6 7 6 5 3 5 | 3 3 3 6 6 5<sup>ᵛ</sup> | 3 3 5 1 7 6 7 5 | 7 7 6 7 5 5 7 6<sup>ᵛ</sup> |
一 唱 天 渐 晓。 来 到 此 山 边，

2 3 3 2 7 6 1 | 2 6 1 1 3 2 | 2 0 1 2 5 6 | 2 3 2 1 6 7 6 5 | 1 7 7 6 5 3 5 |
人行 静 悄 悄。 山头 鹧 鸪 啼都 未

3 6 2 1 2 5 6 | 2 3 2 1 6 1 1 6 | 3 3 1 2 3 2 7 6 6 | 5（3 5 7 6 | 6）3 3 2 |
了。看许山头 鹧 鸪 啼都（于） 未 了。 （势至唱）因 为

2 3 3 2 2 7 6 | 5 3 6. 1 6 1 | 3 2 2 7 7 6 | 6 0 1 1 5 6 | 2 3 2 1 6 1 1 6 |
拾 柴 来 到 此， 满目 光景

5 1 6 7 6 5 3 5 | 3 3 3 6 6 5<sup>ᵛ</sup> | 3 6 3 3 | 7 7 6 7 5 5 7 6<sup>ᵛ</sup> | 2 3 3 2 7 6 1 |
乜 可 咨。 幸逢 二月 天， 春光 正明

2. 7 6 1 1 3 2 | 2 0 1 2 5 6 | 2 3 2 1 6 2 1 6 | 5 1 6 7 6 5 3 5 | 3<sup>ᵛ</sup>6 2 1 2 5 6 |
媚。 枝头 禽 鸟 说破天 机。看许枝头

2 3 2 1 6 1 1 6 | 3 3 1 2 3 2 7 6 6 | 5 0 3 5 6 5 | 0 3 5 6 5 6 | 6<sup>ᵛ</sup>1 - 7 |
禽 鸟 说破（于）天 机。唠嗹哩嗹 唠 嗹， 唠哩

6 0 5 1 6 5 | 0 3 5 6 5 6<sup>ᵛ</sup> | 1 3 1 2 7 6 6 | 5（3 5 5 6 7 5 | 6 - 0 0）‖
嗹， 唠嗹哩嗹 唠 嗹， 唠哩 唠 嗹。

## （2）渔父第一

1=♭E  8/4

6 16565‿3 | 6 - 1‿216‿1 6‿155‿6‿52 | 5 5.32#43‿1 156 - 56
（观音唱）掠　　　　这罗　　裙　　（咱来）捎折　　（要）伶

5 3 5 - 33 6 5 5 3 5 2 2 | 2 2 2 7 6 3 5 2 3 2 3 2 6 | 2 2 6 2 1 6 1 3 1 3 1 2
俐，　　　　　　　　到许林　内，（咱来）砍　　　断（砍断）这

2 3 2 3 2 1 1 2‿1 6 5 6 1 6 5 3#42 | 3 3 2 3 2 1 6 2.‿6 1.‿65653 | 6 - 1‿216‿1 6 5 5 6 2 5
（这）枯　　枝。　　春　入　幽　丛，　见许

5 5.32#43‿1. 1616‿15 | 6 6 1 5 5 6 3 5 2 5.32#43‿1 |
百草　　尽（都）抽　心，　看许树木　都

1 5 6 7 6 6 5 6 5 3 3 5 6 6 5 | 5 3 3 2 - 2 5 3 3 2.‿7 6 2 | 6 2 2 6 2 1 6 3 2 3 1 2
发　青。　　都是　人造　化，安排乜

2 2 3 1 6 2‿1 1 5 6 1 6 6 3 2 | 3 3 2 3 2 1 6 2.‿6 1 6 5 6 5 3 | 6 - 1‿216‿1 6 5 5 6 5 2
（乜）可　　　　亏，　俩通　害　了

3 3 2 3 1 6 - 1 6 7 6 6 5 6 | 5 3 5 - 3 3 6 5 3 2 3 2 2 | 7‿2 3 2 2 7 6 2 7 2 7 6 5 6 5 6
春　生　　意，　　春　　生

3 3 2 3 1 6 2 3 - 2 5 3 3 2 3 2 6 | 2 2 2 6 2 7 6 1 3 2 3 1 2 | 2 2 3 1 6 2‿1 6 5 6 1 6 5 3 2
意?（咱）不　是　要来　拾　柴,要来做　　（做）生

3 3 2 3 1 6 2.‿6 1 6 5 6 5 3 | 6 - 1‿216‿1 6‿155‿6‿52 | 3 2 156 - 1 1 6 7 6 6 5 6
理，　立心　要掠醉　人　叫伊

5 3 5 - 3 3 3 6 5 0 3 2 3 2 2 | 7‿2 3 2 2 7 6 2 7 2 7 6 5 6 5 6 | 3 3 2 3 1 6 2 3 2 5 3 3 2 7 6 2
醒，　　　　叫　　他　醒。　　笑许世

548

# （3）鱼 儿 犯

1=♭E  4/4

(2 2 5 5 3 2 6 1 | 2) - 6 - | 3 3 6 6 5 5 | 5 5 3 2 5 3 3 | 2 7 6 1 1 3 2 | 2 ⌄3 5 3 2
（雷有声唱）酒 醉 （于）肉 饱， 逍 遥

2 ⌄3 2 2 5 | 2 3 - 6 6 | 5 (2 4 4 5 6 4 | 5) (5 3 2 7 6 1 | 2) ⌄5 3 2 | 2 ⌄3 3 -
山 上（来去）看 景 致。（张循佑白：真可疑……） 忽 见 山 下

2 3 - 6 6 | 5 4 2 4 5 6 5 | 5 0 3 3 2 3 1 | 2 2 3 2 6 7 6 | 7. 6 5 5 6 7 6
两 个 姿 娘， 打 扮 乜 伶 俐。

6. 0 5 2 | 5 2 ⌄5 5 | 5 0 3 3 2 1 | 2. 3 2 6 7 6 | 7. 6 5 5 6 7 6 | 6 ⌄2 5 3 2
此 妇 人 所 见 浅， 莽 撞 来 此 山 边， 不 畏

2 ⌄5 5 - | 2 3 - 6 6 | 5 (2 4 4 5 6 4 | 5) (5 3 2 7 6 1 | 2) 2 3 3 2 | 2 ⌄2 3 2 5
虎 狼 （来）相 侵 欺。（佑白：者。） 因 势 落 山 来去

2 3 - 6 6 | 5 4 2 4 5 6 5 | 5 0 5 3 | 2 - 3 3 2 1 | 2 2 3 2 6 7 6 | 7. 6 5 5 6 7 6
问 因 依， 见 他 面 说 出 拙 就 理。

6. - 0 0 | 3 2 5 3 | 3 0 0 0 | 5 2 5 3 | 5 - 5 3 | 5 3 5 3 5 3 2
硬 就 和 伊 硬， 软 就 和 伊 软， 想 伊 瓮 内（瓮内）

1 6 1 3 3 2 | 2 0 6 1 2 | 2 ⌄0 5 3 | 5 3 5 3 5 3 2 | 1 6 1 3 3 2 | 2 0 6 1 2
袂 走 得（阿 去）鳖。 想 伊 瓮 内（瓮内） 袂 走 得（阿去）

（前调）
2 ⌄ (7 6 5 6 7 5 | 6) (5 3 2 7 6 1 | 2) ⌄2 5 3 2 | 2 ⌄3 2 - | 5. 6 5 2 | 5 2 4 5 6 5
鳖。 （观音、势至）唱）两 人 山 上 来 紧 如 箭，

5 ⌄5 3 2 | 2 ⌄5 5 - | 2 3 - 6 6 | 5 4 2 4 5 6 5 | 5 ⌄5 3 2 | 2 0 2 3 2 3 1
好 笑 世 人 真 呆 痴。 咱 今 假 意

550

2. 32676 | 7. 655676 | 6ˇ532 | 2ˇ55 - | 23 - 66 | 5424565 |
走回避，　姐妹　紧走　勿　放迟，

5 0 53 | 55 5532 | 1 61 3327 | 6 227 | 6 - ˇ53 |
想伊要掠（要掠）　袂近　（近）得咱身边。想伊

55 5532 | 1 61 3327 | 6 227 | 7.（27 65675 | 6 - 0 0）‖
要掠（要掠）　袂近　（近）得咱身边。

## （4）流水下滩

1=♭E  4/4

ㅐ13112 - ˇ | 4/4 6 - 16 | 16516535 | 53231232ˇ | 6 565422 |
（观音、势至唱）人客　听说　起　　　　　拙　来

5. 4 24565 | 5ˇ2 532 | 25 332ˇ | 5. 6 621 6 | 15516535 | 53231232ˇ |
因，　恨阮　出世　命带孤　剋，

2. 32676 | 7. 655676 | 6ˇ2 532 | 2ˇ22332 | 2 0 25 | 23 - 66 |
别　更无　亲。　但得　吃长菜　念佛共　看

5424565 | 5 0 121 | 3 2 2676 | 7. 655676ˇ | 33 - 3 | 6365532ˇ |
经，　愿要　保护　阮一身。　不愿　事人，

2 23021 | 2 - 52 | 32ˇ52 | 3 21321 | 2. 32676 | 7. 655676 |
不愿　招亲，姐共　妹做群阵，求化　暂度　日，

6ˇ332 | 2ˇ220 | 5. 65 2 | 5424565 | 5ˇ3 532 | 2 0221 |
家中　无欠　又都无　剩，　双人　相邀

22 32676 | 7. 655676 | 6 0 66 | 15516535 | 53231232ˇ | 5. 65 2 |
来采薪。　（合句）千般　苦　　　　　话　都说袂

551

5 4 2̲ 4̲ 5̲ 6̲ 5 | 5 0 3 2 | 3̲ 3̲ 2̲ 6̲ 5̲ 5̲ 7̲ | 6 0 3 3̲ 2̲ 1̲ | 2̲ 2̲ 3̲ 2̲ 6̲ 7̲ 6̲ | 7̲.̲ 6̲ 5̲ 5̲ 6̲ 7̲ 6̲ |

尽, 　　相盘 问 愧 （愧） 羞 满 面。

(前调)

6̇ ˇ 3 5̲ 3̲ 2̲ | 2̲ 5̲ 3̲ 3̲ 2̲ ˇ | 2̲ 3̲ - 7 | 6 2̲ 4̲ 5̲ 6̲ 5̲ | 5 ˇ 2̲ 2̲ 5̲ 3̲ | 2̲ 3̲ - 6̲ 6̲ |

(雷有声唱)听恁 这话 我 心 疑， 未信恁是 良 家

5 0 2̲ 3̲ 2̲ 3̲ 1̲ | 2̲ 2̲ 3̲ 2̲ 2̲ 7̲ 6̲ | 7̲.̲ 6̲ 5̲ 5̲ 6̲ 7̲ 6̲ | 6̇ ˇ 5 3̲ 3̲ 2̲ | 2̲ ˇ 2̲ 2̲ 3̲ 3̲ 2̲ ˇ |

女 轻身 来 只 山 边。 　　要是 桃源 洞

2̲ 3̲ - 6̲ 6̲ | 5 4 2̲ 4̲ 5̲ 6̲ 5̲ | 5 ˇ 3 3̲ 3̲ 6̲ 1̲ | 3.̇ 5̲ 3̲ 3̲ 2̲ | 2̲ ˇ 3̲ 5̲ 3̲ 2̲ 7̲ 6̲ |

两个 仙 姬， 　　寻 不见刘辰、阮 兆 会 佳

7̲.̲ 6̲ 5̲ 5̲ 6̲ 7̲ 6̲ | 6̲ ˇ 0 5̲ 2̲ | 5 2̲ 0 5̲ 3̲ | 2̲ 3̲ 2̲ 3̲ 2̲ 3̲ | 6 5̲ 6̲ 5̲ 4̲ 2̲ |

期？ 　　(观音、势至唱)阮 二 人 正是 地 下(地下)两个 小 神

5 4 2̲ 4̲ 5̲ 6̲ 5̲ | 5 ˇ 2̲ 3̲ 2̲ | 2̲ 0 1̲ 3̲ 2̲ 1̲ | 2.̇ 3̲ 2̲ 6̲ 7̲ 6̲ | 7̲.̲ 6̲ 5̲ 5̲ 6̲ 7̲ 6̲ | 6̇ 0 5̲ 2̲ |

仙， 　　也共 刘、阮 一 般 呢。 　　(雷唱)恁 未

3 2̲ 0 0 | 5.̇ 6̲ 5̲ 4̲ 2̲ ˇ | 5 4 2̲ 4̲ 5̲ 6̲ 5̲ | 5 0 2̲ 3̲ 2̲ 3̲ 1̲ | 2.̇ 3̲ 2̲ 6̲ 7̲ 6̲ | 7̲.̲ 6̲ 5̲ 5̲ 6̲ 7̲ 6̲ |

嫁 阮都 未娶， 　　双人 来 结 亲 谊。

6̇ ˇ 5 - 5 | 2̲ 3̲ 5̲ 2̲ | 3 - 5̲ 3̲ | 3 0 1̲ 3̲ 2̲ 3̲ 1̲ | 2.̇ 3̲ 2̲ 6̲ 7̲ 6̲ | 5̇ - 0 0 ‖

免 得 男孤女又 单， 做夫 妻 偕老 到 百 年。

## (5) 双 鹧 鸪

1 = ♭E 4/4

( 2̲ 2̲ 2̲ 3̲ 2̲ 7̲ 6̲ 1̲ | 2 - )3 5 | 5 3̲ 2̲ 1̲ 6̲ 2̲ | 2̲ 5̲ 3̲ 5̲ 2̲ ˇ | 6.̇ 1̲ 3̲ 3̲ 2̲ | 2̲ 5̲ 3̲ 2̲ 7̲ 6̲ |

(观音唱)相 断 约 　　勿 得 (于)失

7̲.̲ 6̲ 5̲ 5̲ 6̲ 7̲ 6̲ | 6̇ 0 2̲ 5̲ | 2̲ 6̲ 2.̇ 3̲ 2̲ 7̲ | 6.̇ 1̲ 3̲ 3̲ 2̲ | 2̲ 5̲ 3̲ 2̲ 7̲ 6̲ |

信，(雷、张白:恁说话有凭据?)(观音唱)阮 说 话 也 都 (于)有

7̲.̲ 6̲ 5̲ 5̲ 6̲ 7̲ 6̲ ˇ | 6̇ - 1̲ 6̲ 1̲ | 1̇ 2̲ 7̲ 6̲ 7̲ | 6̇ 5̲ 6̲ 5̲ 3̲ 2̲ | 2̲ 3̲ 3̲ 0 1̲ 6̲ 5̲ |

凭。 　　限 (于)三 日， 念 教

552

# 2.造土狮象

## （1）西地锦

1=♭A 4/4

5 5 | 4/4 3 - 0 3 2 3 1 | 6 2 3 2 2 | 3 ˅5 5 2 3 ♯4 | 3 2 ♯4 3 2 1 6 1 | 2 - 3 3 |

(李婆骚唱) 贼 性　　　　　　（贼 性）　凶　暴　　天　生

5 3 2 0 3 2 3 1 | 6 2 3 2 2 | 3 ˅2 5 2 3 ♯4 | 3 2 ♯4 3 2 1 6 1 | 2 ˅5 3 2 5 3 2 |

然，　　　　　　　　十　恶　　　为　非　　　在　眼

3 2 2 7 6 5 3 | 6 ˅5 5 2 3 ♯4 | 3 2 ♯4 3 2 1 6 1 | 2 - 6 3 | 3 2 0 3 2 3 1 |

前。　　　不　能　　留　芳　　传　百　世，

6 2 3 2 2 2 | 3 ♯4 3 2 ˅1 3 | 2 7 6 7 6 5 3 | 6 - 2 2 | 3 ♯4 3 2 1 3 | 2 7 6 7 6 5 3 |

　　　　亦　当　遗　臭　　万　万　年。　亦　当　遗　臭

6 - ˅2 6 1 | 2 - (2 5 3 2 | 0 5 3 2 3 5 1 6 | 2 3 2 1 6 6 | 3 5 3 2 1 6 | 2 -) ‖

万　万　年。

## （2）金 刚 经

卅 3.2 1 3 2 - | 1/4 5 5 | 3 5 | 1 | 1 3 | 2 3 | 2 7 | 6 | 6 1 | 2 |

(张循佑唱) 阿弥陀 佛!　急　急　修　来　急　急　修，　茫　茫　苦

3 | 0 3 3 1 | 2 2 | 0 5 5 3 | 2 | 3 ˅3 5 | 5 3 | 2 2 | 0 3 3 2 | 1 | 2 | 3 3 |

海　易　浮　沉。　却　将　名　利　为　香　　饵，　钓　住　人　心　哪

0 1 | 2 | 5 3 2 3 | 3 5 5 3 | 2 3 2 7 | 6 6 | 6 1 | 2 | 3 3 | 1 2 0 |

时　休?(雷有声唱)举　世　尽　从　梦　里　过，　何　人　肯　向　死　前　休?

5 2 0 5 | 3 ♯4 3 2 | 1 3 | 1 3 | 2 0 | 5 2 0 5 | 3 ♯4 3 2 | 1 3 | 1 3 | 2 0 |

如其　不　休，　如何　肯　修?　如其　不　休，　如何　肯　修?

554

3 2｜1 1｜0 3 3̂1̂｜3 0｜1｜3 3｜3̂｜0 2̂ 2̂｜3 0｜

劝 君 莫 问 许 巢 由，　巢 由 晓 得 修 身 法，

2 3 1｜2̂2̂ 0 6̂｜6̂1̂｜2｜2｜6̂6̂｜6̂1̂｜2 0｜2 1̂ 1̂ 6̂｜2 0｜

修 到 神 仙 云 外 游。　南(啊)南 无 阿　(阿)弥 陀 佛，

6̂6̂｜6̂1̂｜2 0｜2 1̂ 1̂6̂｜2̆ 0 6̂｜2̆ 0 6̂｜2̆ 0 6̂｜2̆ 2̆ 2̆ 0‖

南(啊)南 无 阿　(阿)弥 陀 佛，(啊)佛，(啊)佛，(啊)佛，佛，佛。

## （3）女 冠 子

1 = ♭E 4/4 2/4

(2 5 3 5̂ 2 7̂ 6̂1̂｜2 -) 2̂ 5 3 2｜3 2̂ 2̂ 7̂ 6̂ 5̂ 6̂｜3 3 2̂3̂1̂1̂3̂2̂｜2 0 2̂ 3̂ 2̂1̂｜

(李婆骚唱) 好　　笑 (好　　笑)　　兄 弟

3 3 2̂ 7̂ 6̂ 2̂ 7̂ 5̂｜6̂.7̂ 5̂ 5̂ 6̂ 7̂ 6̂｜6̂ 0 3 2｜2 0 1̂ 3̂ 2̂1̂｜3 3 2̂ 7̂ 6̂ 2̂ 7̂ 5̂｜

真 痴 呆，　　临　　 时 间 好 无 干

6̂.7̂ 5̂ 5̂ 6̂ 7̂ 6̂｜6̂ˇ3 5 3 2｜2 0 2̂ 3̂ 2̂1̂｜3 3 2̂ 7̂ 6̂ 2̂ 7̂ 5̂｜6̂.7̂ 5̂ 5̂ 6̂ 7̂ 6̂ˇ｜

才。　　亲 浅　　姿 娘 相 遇 头，

6̂ 6̂ 6̂ 2̂ 6̂｜2̂ 6̂ - 3 3｜2̂.7̂ 6̂1̂ 2̂ 3̂ 2̂｜2̂ ˇ2̂ 3̂ 2̂｜2 0 2̂ 3̂ 2̂1̂｜

掠 她 不 着 岂 有 此 事?　　不 是　　妖 精，

3 3 2̂ 7̂ 6̂ 2̂ 7̂ 5̂｜6̂.7̂ 5̂ 5̂ 6̂ 7̂ 6̂｜6̂ˇ5 3 3 2｜2 0 1̂ 3̂ 2̂1̂｜3 3 2̂ 7̂ 6̂ 2̂ 7̂ 5̂｜6̂.7̂ 5̂ 5̂ 6̂ 7̂ 6̂｜

必 是 鬼　怪。　　若 是　　人 家 深 闺

6̂.7̂ 5̂ 5̂ 6̂ 7̂ 6̂｜6̂ˇ5 3 2｜2 0 1̂ 3̂ 2̂1̂｜3 3 2̂ 7̂ 6̂ 2̂ 7̂ 5̂｜6̂.7̂ 5̂ 5̂ 6̂ 7̂ 6̂｜

女，　　想 伊　　不 敢 此 路 来。

(合句)

6̂ˇ6̂ 2̂ - ｜6̂ˇ2̂ - 6̂｜1 2̂ 7̂ 6̂｜2 - 2 6̂｜5 3̂ 5 3 2 1 6̂｜

(于) 此　　段(此　段) 姻 缘　　决 不 和

555

(前调)

2 61232 | 20 2532 | 3 227656 | 33231132 | 2ˇ0 3321 |
谐。（张循佑唱）不　知　（不　知）　　　　障般

33276275 | 6·755676 | 6ˇ3 532 | 20 3321 | 33276275 |
古　怪　事，　　　伊人　姐妹　吃　长

6·755676 | 6ˇ6 - 5 | 6 1515 | 1·655676 | 6ˇ2 522 |
菜。　　身　份　轻恰似纸蝴蝶，　　　（目前）

20 3321 | 33276275 | 6·755676ˇ | 15 - 1 | 1 55676ˇ |
走闪　如飞　摆。　　　人在　眼　前，

6 263 | 2·761232 | 2ˇ2 532 | 20 3321 | 33276275 |
如隔　天涯。　　　　但凭　此经　为　媒

6·755676 | 6ˇ5 332 | 20 2321 | 33276275 |
妁，　　约定　今日　午　时

(合句)

6·755676 | 6ˇ1 6 - | 6ˇ6 - 6 | 4/4 1276 | 6 26 | 061 |
来。　（于）未　信只　段　姻缘，会不　和

2ˇ66 | 1276 | 6 26 | 05351 | 2（55 | 3261 | 2 -）‖
谐。未信姻缘　会不　和　谐。

## （4）北驻云飞

1=♭E 4/4

卅5 3 - 3 765·32 3 - ˇ | 4/4 3 - 1767 | 6 565532 | 3·♯432132 ˇ |
（贼唱）咱今　在此，　　　未知　伊人

1 53321 | 31 2156 | 60 1532 | 16 220532 | 3·♯432132 ˇ |
今在　值？　　　共伊　相　断　约，

556

6. 7 5 #4 3 2 | 3 3 2 ᵛ5 2 | 2 0 5 3 #4 | 3 2 1 3 2 7 6̣ | 2. 6̣ 2 6̣ 2 |
约　　　　定　（约定）是　午　　　　　　　　时。
　　　　　　　　　　　　　　　　　　　　　　　　　　（嗦…………

2 ᵛ5 3 2 5 3 2 | 6̣ 1 0 2 7̣ 6̣ 5̣ | 6̣ 6̣ 0 7̣ 6̣ 5̣ 6̣ | 6̣ 0 2 5 3 3 | 2 3 2 7̣ 6̣ 6̣ |
　　　　　　　　　　　　　　　　　　　　　　　午　时　　今　未

………………………………………………………………………………）

2. #4 3 1 2 ᵛ | 6. 7̣ 5 5 3 2 | 5 3 2 ᵛ3 2 | 5 0 5 2 3 #4 | 3. 2 1 3 2 7 6̣ |
到，　　先　　来　（先来）等　望　　　　　　　（望）

（合句）
2. 7̣ 6̣ 1 2 3 2 ᵛ | 3 6̣ 3 3 | 1̇. 7 6 7 6 | 6 5 6 5 5 3 2 | 3. #4 3 2 1 3 2 |
伊。　　　愿　天　推　　（推）　　　　迁，

2 0 3 2 | 5 0 5 5 3 2 | 1 5 3 3 2 1 | 3（1 2 1 7̣ 6̣ | 6̣ - 0 0）|（2 3 3 2 7̣ 6̣ 1）|
牛　郎　织　女　会　佳　　期。　（雷白：你听我说。）

6̣ 1 6̣ 6̣ | 3. 2 3 #4 3 | 3 ᵛ6̣ 5 3 2 | 5 ᵛ3 3 5 3 2 | 5 0 5 2 3 #4 | 3. 2 1 3 2 7 6̣ |
（雷唱）刣牛　杀　　（杀）　　马，搬加礼　答　谢　　神

2（6̣ 1 1 2 3 1 | 2 - 0 0）|（2 3 3 2 7̣ 6̣ 1）6̣ 1 6̣ 6̣ | 3. 2 3 #4 3 | 3 ᵛ6̣ 5 3 2 |
天。　　　　　　　　　　　刣牛　杀　　（杀）

5 ᵛ3 2 5 3 2 | 5 0 5 2 3 #4 | 3 2 1 3 2 7 6̣ | 2（6̣ 1 1 2 3 1 | 2 - 0 0）|
马，搬加礼　答　谢　　（谢）　神　天。

（前调）
（2 3 3 2 7̣ 6̣ 1 | 2）2 3 2 | 2 5 3 2 #4 3 | 6 7 6 5 3 #4 3 | 3 - 1̇ 7 6 7 |
（观、势唱）心　急　（于）步　迟，　　　共　伊

6 5 6 5 5 3 2 | 3 #4 3 2 1 3 2 3 | 1 0 5 2 3 #4 | 3. 2 1 3 2 7 6̣ | 2. 7̣ 6̣ 1 2 3 2 |
断　约　倆通失信　（信）　　　义？

2 0 5 5 3 2 | 1 2 2 0 5 3 2 | 3 #4 3 2 1 3 2 ᵛ | 6. 7 5 5 3 2 | 3 2 ᵛ5 3 | 2 0 5 2 3 #4 |
姐妹　来　到　此，　　恐　　畏　（恐畏）误　佳

557

$\overline{3.\underline{2}}\,\underline{13}\,\underline{27}\,\dot{6}$ | $\overline{2.\dot{6}}\,\underline{2\dot{6}2}$ | $\overset{\frown}{2^{\vee}\underline{53}}\,\underline{2}\,\underline{53}\,2$ | $\dot{6}\,\underline{10}\,\dot{2}\,\underline{7\dot{6}5}$ | $\overset{\frown}{\dot{6}\dot{6}0\,\underline{7\dot{6}56}}$ | $\overset{\frown}{\dot{6}^{\vee}\dot{2}\,3\,\overset{\frown}{13}}$ |

（佳）　　　期。　　　　　　　　　　　　　　　　　　　一心要

（嗦⋯⋯⋯⋯⋯⋯⋯⋯⋯⋯⋯⋯⋯⋯⋯⋯⋯⋯⋯⋯⋯⋯⋯⋯⋯⋯⋯⋯⋯⋯）

$2.\dot{7}\dot{6}\,-$ | $2.\overset{\frown}{{}^{\sharp}4\underline{31}2}^{\vee}$ | $\overset{\frown}{\dot{6}.\dot{7}5\,{}^{\sharp}\underline{43}2}$ | $\overset{\frown}{\underline{53}2^{\vee}\underline{52}}$ | $5\,0\,\overset{\frown}{\underline{52}3^{\sharp}4}$ | $\overset{\frown}{3.\underline{4}\,\underline{13}\,\underline{27}\,\dot{6}}$ |

收　罗　汉，　故　　意　故　意　障　行

$\overset{\frown}{2.\dot{7}\dot{6}\,\dot{1}\,2\,\underline{32}}^{\vee}$ | $\dot{1}\,\overset{\frown}{6\,33}$ | $\overset{\frown}{\dot{1}.\underline{7}\,\underline{67}\,6}$ | $\overset{\frown}{6\,\underline{56}\,\underline{55}\,\underline{32}}$ | $\overset{\frown}{3\,{}^{\sharp}\underline{43}\,\underline{21}\,\underline{32}}$ | $2\,0\,\overset{\frown}{3\,2}$ |

谊。　　（合句）引伊　相　　　见，　　　佛

$5\,0\,\overset{\frown}{\underline{35}\,\underline{32}}$ | $1\,5\,\overset{\frown}{\underline{33}\,\underline{21}}$ | $\overset{\frown}{3\,\underline{1}\,\underline{21}\,\underline{56}}^{\vee}$ | $\dot{6}\,\underline{26}\,\dot{6}$ | $\overset{\frown}{3.\underline{23}\,{}^{\sharp}\underline{43}}$ | $\overset{\frown}{3\,\dot{6}\,\underline{53}\,2}$ |

化　有　　缘　　时。　　勿　负　宝　　　（宝）

$\overset{\frown}{3\,2^{\vee}\underline{5}\,\underline{53}}$ | $2\,0\,\overset{\frown}{\underline{52}3^{\sharp}4}$ | $\overset{\frown}{3.\underline{2}\,\underline{13}\,\underline{27}\,\dot{6}}$ | $2\,(\overset{\frown}{\underline{61}\,\underline{12}\,\underline{31}}$ | $\overset{\frown}{2\,\underline{55}\,\underline{32}\,\underline{61}})$ | $\dot{6}\,\underline{1}\,\dot{6}\,\dot{6}$ |

经，直来　点　化　　　　伊。　　　　　　　　（雷、张唱）刣　牛　共

$\overset{\frown}{3.\underline{23}\,{}^{\sharp}\underline{43}}$ | $\overset{\frown}{3^{\vee}\dot{6}\,\underline{53}\,2}$ | $\overset{\frown}{5^{\vee}3\,\underline{35}\,\underline{32}}$ | $5\,0\,\overset{\frown}{\underline{52}3^{\sharp}4}$ | $\overset{\frown}{3.\underline{2}\,\underline{13}\,\underline{27}\,\dot{6}}$ | $2\,(\overset{\frown}{\underline{61}\,\underline{12}\,\underline{31}}$ |

杀　　　　马，搬　加礼　答　谢　　（谢）神　天。

$2\,-\,0\,0\,)$ | $\dot{6}\,\underline{2}\,\dot{6}\,\dot{6}$ | $\overset{\frown}{3.\underline{23}\,{}^{\sharp}\underline{43}}$ | $\overset{\frown}{3^{\vee}\dot{6}\,\underline{53}\,2}$ | $\overset{\frown}{3\,2^{\vee}\underline{5}\,\underline{53}}$ | $2\,0\,\overset{\frown}{\underline{52}3^{\sharp}4}$ |

（观、势唱）勿　负　宝　　　（宝）　　经，　直　来　点　化

$\overset{\frown}{3.\underline{2}\,\underline{13}\,\underline{27}\,\dot{6}}$ | $2\,(\overset{\frown}{\underline{61}\,\underline{12}\,\underline{31}}$ | $\overset{\frown}{2\,\underline{55}\,\underline{32}\,\underline{61}})$ ‖ $\dot{6}\,\underline{1}\,\dot{6}\,\dot{6}$ | $\overset{\frown}{3.\underline{23}\,{}^{\sharp}\underline{43}}$ | $\overset{\frown}{3^{\vee}\dot{6}\,\underline{53}\,2}$ |

伊。　　　　　　　　　　　　　　　　（雷、张唱）刣　牛　共　杀

‖ $\dot{6}\,\underline{2}\,\dot{6}\,\dot{6}$ | $\overset{\frown}{3.\underline{23}\,{}^{\sharp}\underline{43}}$ | $\overset{\frown}{3^{\vee}\dot{6}\,\underline{53}\,2}$

（观、势唱）勿　负　宝

‖ $\overset{\frown}{5^{\vee}3\,\underline{35}\,\underline{32}}$ | $5\,0\,\overset{\frown}{\underline{52}3^{\sharp}4}$ | $\overset{\frown}{3.\underline{2}\,\underline{13}\,\underline{27}\,\dot{6}}$ | $2\,(\overset{\frown}{\underline{61}\,\underline{12}\,\underline{31}}$ | $2\,-\,0\,0\,)$ ‖

马，搬　加礼　答　谢　　　　　　神　天。

$\overset{\frown}{3\,2^{\vee}\underline{5}\,\underline{53}}$ | $2\,0\,\overset{\frown}{\underline{52}3^{\sharp}4}$ | $\overset{\frown}{3.\underline{2}\,\underline{13}\,\underline{27}\,\dot{6}}$ | $2\,(\overset{\frown}{\underline{61}\,\underline{12}\,\underline{31}}$ | $2\,-\,0\,0\,)$ ‖

经，直　来　点　化　　　　　　伊。

（雷有声白："小娘子听念。"以下念《金刚经》。）

## （5）金刚经（一）

廿 **3.2** 1 **3** 2 - | $\frac{1}{4}$ 5 | 5 | 3 | 5 | 1 | 1 3 | 2 3 | 2 7 | 6 | 6 1 | 2 |

（雷有声唱）阿弥陀佛，　　　　急 急 修 来 急 急 修，　　茫 茫 苦

3 | 0 3 | 3 1 | 2 2 | 0 5 | 5 3 | 2 | 3 | 3 5 | 5 3 | 2 2 | 0 3 | 3 2 | 1 | 2 | 3 3 |

海 易 浮 沉。　却 将 名 利 为 香　饵，　钓 住 人 心 哪

0 1 | 2 | | 5 | 3 | 2 | 3 | 3 5 | 5 3 | 2 3 | 2 7 | 6 6 | 6 1 | 2 | 3 | 3 | 1 |

时 休?（张循佑唱)举 世 尽 从 梦 里　　过，　何　人 肯 向 死 前

2 | 0 | 5 2 | 0 5 | 3 #4 | 3 2 | 1 3 | 1 3 | 2 | 0 | 5 2 | 0 5 | 3 #4 | 3 2 | 1 3 | 1 3 |

休?　如 其 不 休，　如 何 肯 修?　如 其 不 休，　如 何 肯

2 | 0 | 3 2 | 1 1 | 0 3 | 3 1 | 3 | 0 | 1 | 3 3 | 3 | 0 2 | 2 2 | 3 |

修?　劝 君 莫 问 许 巢 由，　巢 由 晓 得 修 身 法，

0 | 2 | 3 | 1 | 2 2 | 0 6 | 6 1 | 2 | 2 | 6 6 | 6 1 | 2 | 0 | 2 1 | 1 6 | 2 |

修 到 神 仙 云 外 游。　南(啊) 南 无 阿　(阿)弥 陀 佛，

0 | 6 6 | 6 1 | 2 | 0 | 2 1 | 1 6 | 2 | 0 6 | 2 | 0 6 | 2 | 0 6 | 2 | 2 | 2 | 0 ‖

南(啊) 南 无 阿　(阿)弥 陀 佛，(啊)佛，(啊)佛，(啊)佛，佛，佛。

## （6）金刚经（二）

（张循佑白："小娘子听念。"）

廿 **3.2** 1 **3** 2 - | $\frac{1}{4}$ 5 | 5 | 3 | 5 | 1 | 1 3 | 2 3 | 2 7 | 6 | 6 1 | 2 |

（张循佑唱）阿弥陀 佛，　　　　急 急 修 来 急 急 修，　　茫 茫 苦

3 | 0 3 | 3 1 | 2 2 | 0 5 | 5 3 | 2 | 3 | 3 5 | 5 3 | 2 2 | 0 3 | 3 2 | 1 | 2 | 3 3 |

海 易 浮 沉。　却 将 名 利 为 香　饵，　钓 住 人 心 哪

| 0 1 2 | 5 3 | 2 3 | 35 53 | 23 27ˇ | 66 61 | 2 | 3 3 | 1 |

时 休?(雷有声唱)举 世 尽 从 梦 里 过， 何 人 肯 向 死 前

| 2 | 0 | 52 | 05 | 3⁺4 | 32 | 13 | 13 | 2 | 0 | 52 | 05 | 3⁺4 | 32 | 13 | 13 |

休? 如 其 不 休， 如 何 肯 修？ 如 其 不 休， 如 何 肯

| 2 | 0 | 3 | 2 | 1 1 | 03 | 31 | 3 | 0 | 1 | 3 | 3 | 3 | 02 | 22 | 3 |

修? 劝 君 莫 问 许 巢 由， 巢 由 晓 得 修 身 法，

| 0 | 2 | 3 | 1 | 22 | 06 | 61 | 2 | 2 | 66 | 61 | 2 | 0 | 21 | 16 | 2 |

修 到 神 仙 云 外 游。 南(啊) 南 无 阿 (阿)弥 陀 佛，

| 0 | 66 | 61 | 2 | 0 | 21 | 16 | 2ˇ | 06 | 2ˇ | 06 | 2ˇ | 06 | 2ˇ | 2ˇ | 2ˇ | 0 ‖

南(啊) 南 无 阿 (阿)弥 陀 佛， (啊)佛， (啊)佛， (啊)佛， 佛， 佛。

（雷有声造土狮。）

雷有声快板：亲浅呀，亲浅姿娘得人爱，相思一病乜利害。（这里省一些碎白。）

雷有声念白：未信宝中有妙诀，请看弟子造土狮。（爬上狮背念《金刚经》。）

## （7）金刚经（三）

卄3.2̲1̲ 3̲ 2 - | ¼5 5 | 3 5 | 1 | 13 | 23 27ˇ | 6̲ 61 | 2 |

(雷有声唱)阿 弥 陀 佛， 急 急 修 来 急 急 修， 茫 茫 苦

| 3 | 03 | 31 | 22 | 05 | 53 | 2 | 3ˇ | 35 53 | 22 | 03 | 32 | 1 | 2 | 33 |

海 易 浮 沉。 却 将 名 利 为 香 饵， 钓 住 人 心 哪

| 0 1 2 | 5 3 | 2 3 | 35 53 | 23 27ˇ | 66 61 | 2 | 3 3 | 1 |

时 休?(张循佑唱)举 世 尽 从 梦 里 过， 何 人 肯 向 死 前

| 2 | 0 | 52 | 05 | 3⁺4 | 32 | 13 | 13 | 2 | 0 | 52 | 05 | 3⁺4 | 32 | 13 | 13 |

休? 如 其 不 休， 如 何 肯 修？ 如 其 不 休， 如 何 肯

| 2 | 0 | 3 | 2 | 1 1 | 03 | 31 | 3 | 0 | 1 | 3 | 3 | 3 | 02 | 22 | 3 |

修? 劝 君 莫 问 许 巢 由， 巢 由 晓 得 修 身 法，

修到神仙云外游。　南(啊)南无阿　(阿)弥陀佛，

南(啊)南无阿　(阿)弥陀佛，(啊)佛，(啊)佛，(啊)佛，佛佛。

雷有声念完《金刚经》后，白：飞去吧，不飞去我要打咯。（用手拍土狮，土狮破。）我苦咯，煞打开去咯。
再念快板：拍袂动，摇袂摆，枉我三日念经吃长菜。

（张循佑造土象。）
张循佑念快板：亲浅呀，亲浅姿娘不拉章，相思一病无落场。（这里省掉一些碎白。）
再念白：未信经有妙诀，请看弟子造土象。（造好土象后，爬上象背，念《金刚经》。）

## （8）金刚经（四）

（张循佑唱）阿弥陀佛，　急急修来急急修，　茫茫苦

海易浮沉。　却将名利为香饵，　钓住人心哪

时休?（张循佑唱）举世尽从梦里过，　何人肯向死前

休?　如其不休，　如何肯修?　如其不休，　如何肯

修?　劝君莫问许巢由，　巢由晓得修身法

修到神仙云外游。　南(啊)南无阿　(阿)弥陀佛，

南(啊)南无阿　(阿)弥陀佛，(啊)佛，(啊)佛，(啊)佛，佛佛。

张循佑念完《金刚经》后，白：飞去吧，不飞去我要打咯，（用手拍土象，土象破。）我苦咯，煞打开去咯。
再念快板：打袂动，摇袂摆，枉我三日念经吃长菜。

# （9）地锦裆

1=♭A 2/4

**（一）**

(2̲2̲2̲2̲ | 2̲2̲ 3 | 2̲ 5̲5̲ | 3̲2̲6̲1̲ | 2 -) 5 - | 3.̲1̲ 2̲(2̲3̲ | 2̲ 5̲5̲ | 3̲2̲6̲1̲ |

（观音、势至唱）宝　　经

2 -) | 2̲ 1 | 1̲6̲ | 3.̲1̲ | 2̲(2̲3̲ | 2̲ 5̲5̲ | 3̲2̲6̲1̲ | 2) 3 | 3̲ 2̲ |

（宝经）千卷　劝人善，　　　　　　　　　劝人

2̲ 6̲ | 1̲0̲ | 5̲1̲ | 2̲(2̲3̲ | 2̲ 5̲5̲ | 3̲2̲6̲1̲ | 2)5 | 3.̲1̲ 2̲(2̲3̲ |

学道　　把心坚。　　　　　　　　　土造

2̲ 5̲5̲ | 3̲2̲6̲1̲ | 2 -) | 2̲ 6̲ | 1̲1̲ | 6̲1̲ | 2̲0̲ | 6̲6̲ | 5̲7̲ | 5.̲5̲ |

　　　　（土造）狮象　能飞　腾，　方知　佛法　大无

6̲(2̲3̲ | 2̲ 5̲5̲ | 3̲2̲6̲1̲ | 2 -) | 6̲ - | 3.̲1̲ 2̲(2̲3̲ | 2̲ 5̲5̲ | 3̲2̲6̲1̲ |

边。　　　　　　　　　轮　回

2)卅5̲7̲5̲6̲5̲7̲6̲0̲7̲7̲6̲5̲7̲6̲6̲0̲2̲2̲1̲6̲6̲ - - - - - 5 - 3̲2̲1̲ 2̲2̲ - ‖

（轮回）六随容易牵，早早修行免忧煎。早早修行　免　忧煎。

**（二）（前调）**

(2̲3̲ | 2̲ 5̲5̲ | 3̲2̲6̲1̲ | 2 -) | 6̲ 6̲ | 3.̲1̲ | 2̲(2̲3̲ | 2̲ 5̲5̲ | 3̲2̲6̲1̲ |

（雷有声、张循佑唱）前　日　约，

2 -) | 5̲ 5̲ | 7.̲7̲ | 6̲5̲ | 1̲0̲ | 5̲ 7̲ | 6.̲7̲ | 5̲5̲ 1̲ | 1̲ 0̲ |

前日约，　非实言，　自古道（道）化有缘。

2̲ 2̲ | 1̲ 2̲ | 6̲ 6̲ | 2̲0̲ | 6̲ 2̲ | 2̲ 6̲ | 6̲ 6̲ | 3.̲1̲ | 2̲ 0̲ |

有缘　千里　来会　合，　无缘　对面　亦徒　然。

(钟、锣) | (<u>2 2 2 2</u> | <u>2 2</u> 3 | 2 <u>5 5</u> | <u>3 2</u> <u>6 1</u> | 2 -) | 3 5 | 5. 3 | 2 (<u>2 3</u> |

(白：我惊。) 惊 得 我

2 <u>5 5</u> | <u>3 2</u> <u>6 1</u> | 2 -) | <u>1 2</u> | 2 0 | <u>6 1</u> 2 | 6 0 | 7 5 | 7 <u>7 5</u> |

(惊 得 我) 汗 生 满 面， 此 两 人 必 是

<u>6 . 5</u> 6 0 | <u>5 7</u> | <u>7 5</u> | <u>6 . 5</u> 6 0 | <u>1 2</u> <u>6 6</u> | <u>6 5</u> | 5. 3 2 ‖

天 上 仙？ 腾 云 驾 雾 飞 上 天， 千 变 万 化 在 眼 前。

(三)(前调)

(<u>2 3</u> | 2 <u>5 5</u> | <u>3 2</u> <u>6 1</u> | 2 -) | 3 - | 3. 1 | 2 (<u>2 3</u> | 2 <u>5 5</u> | <u>3 2</u> <u>6 1</u> |

(傅罗卜唱) 伊 是

2 -) | <u>6 . 5</u> | <u>5 6</u> | <u>5 6</u> | <u>7 5</u> | <u>5 7</u> <u>6</u> | 6 0 | <u>5 5</u> |

(伊是) 诚 心 学 道， 即 会 白 日 异 天。 奉 劝

<u>7 6</u> | <u>7 5 7</u> | <u>6 5</u> | 6 0 | <u>5 5</u> | <u>6 . 7</u> | <u>5 6</u> | 6 0 |

世 间 人， 莫 把 经 文 贱。 朝 焚 香， 诵 千 遍，

<u>5 5</u> | <u>6 . 7</u> | <u>5 6</u> | 6 0 | <u>6 2</u> | 1 1 | <u>1 2</u> <u>0 5</u> | 5. 3 2 - ‖

暮 焚 香， 诵 千 遍， 悟 到 真 机， 终 作 圣 贤。

(四)(前调)

(<u>2 2</u> 3 | 2 <u>5 5</u> | <u>3 2</u> <u>6 1</u> | 2 -) | <u>6 5</u> | 3. 1 | 2 (<u>2 3</u> | 2 <u>5 5</u> |

(雷有声、张循佑唱) 梦 倒 颠，

<u>3 2</u> <u>6 1</u> | 2 -) | <u>5 7</u> | <u>6 . 7</u> | <u>6 5</u> | 1 0 | <u>6 7</u> | <u>6 . 5</u> <u>5 6</u> |

梦 倒 颠 呵， 心 悬 悬。 佳 人 飞 去 无 踪

<u>7</u> 0 | <u>2 2</u> | 6 0 | <u>2 7</u> | 6 0 | <u>2 6</u> 6 | 3. 1 | 2 ‖

迹， 枉 自 此 处 目 瞬 成 穿， 血 泪 连 绵。

(2̲3̲ | 2 5̲5̲ | 3̲2̲6̲1̲ | 2 -) | 2 6̣ | 3̇.1 2 (2̲3̲ | 2 5̲5̲ | 3̲2̲6̲1̲ | 2 -) |

（傅罗卜唱）总 是 恁

7̣ 5̣ | 7̣.6̣ | 5̲6̲5̲ | 1 0 | 5̣ 6̣ | 6̣.7̣ | 5̣ 7̣ | 6̣ 0 | 6̣ 5̣ | 6̣.7̣ |

（总 是 恁） 共伊无缘， 而今后 盼不见 青鸾信，

5̣̲5̣̲ 7̣ | 5̣ 0 | 2 6̣ | 2 X X | 卅 5̣̲ 5̣̲ 6̣̲ 6̣̲ 5̣̲ 0 6̣ | 2 6̣ | 3̇.1 | 2 0 ‖

望 不见 薛涛笺， 一场相思债， 枉 徒 然。

# 3.收 捕 走 船
## 金 钱 花

1 = ♭E  4/4  2/4

(5̲ 3̲2̲7̲6̲1̲ | 2 -) 2 5̲3̲2̲ | 5 5̲3̲2̲♯4̲3̲ ∨ | 7 6̇.2̲7̲2̲ | 6̇.5̲ 3̲5̲ 7̲6̲ |

（李婆骚、雷有声、张循佑唱） 自来 打劫 有 几 时，

6 0 2̲5̲3̲2̲ | 5 5̲3̲2̲♯4̲3̲ ∨ | 7 6̇.2̲7̲2̲ | 6̇.5̲ 3̲5̲ 7̲6̲ | 6 0 5̲5̲3̲2̲ |

名声 传说 到 京 畿， 官兵

3 5̲3̲2̲♯4̲3̲ ∨ | 2/4 6̣ 5̲3̲ | 5̲2̲3̲ | 5 2 | 5̲2̲3̲ ∨ | 5 2 | 3̲♯4̲3̲2̲ |

收捕 （合句）不 惊 伊。 走落 船， 且 逃 避。

（前调）

1̲3̲2̲6̣ | 1 6̣ | 2 3 | 3 (5̲5̲ | 3̲2̲6̲1̲ | 2 -) | 3 - | 7 - | 6 2̇ |

招军 马， 共伊 拼。 望 面 海

7 - | 7̲ 7̲ | 2̇.7̲ | 6 (2̲2̲ | 7̲6̲3̲5̲ | 6) 7 | 7̲6̲ | 6̣ 1̇ | 6 - | 6̣ 3̇ |

上 风浪 起， 满江 波浪 高接

3̇.1̲ | 2̇ (2̲3̲ | 2̇ 5̲5̲ | 3̇2̲6̲1̲ | 2̇) 6 | 3̇ 2̇ | 2̇ 6 | 2̇ 0 | 6̣ 1̇ |

天， 船只 摇摆 难支

2̇ 0 | 7̣ 5̣ | 6̣.6̣ | 7̣ 5̣ | 7̣ 0 | 7̣ 6̣ | 7̣.7̣ | 2̇ 2̣ | 5̣.3̣ | 2̣ 0 ‖

持。 走上 山， 且 逃 避。 看天 道， 是 怎 呢。

# 4. 良 女 引

## （1）金 莲 子

1=♭A  4/4 2/4

（2 2 2 3 2 7 6 1 | 2 - ) 2 1 | 3 2 3 2 7 6 | 2.7 6 1 2 3 2 | 2ᵛ 5 3 2 | 2 0 2 3 2 1 |
（傅罗卜唱）心 闷 寞，　心 闷 寞。　　船 到　江 中

3 2 7 6 2 7 5 | 6 3 5 6 7 6 | 6 0 2 2 | 6 6 6 3 5 3 | 2 6 1 1 3 2 | 2ᵛ 2 5 3 2 |
遇 风　波。　　此 苦 痛，　此 苦 痛，　　一 场

2 0 2 3 2 3 1 | 3 2 7 6 2 7 5 | 6.5 3 5 6 7 6ᵛ | 7 5 - 6 | 7 5 6 - | 2 3 2 7 6 6 |
灾祸 实 恶　逃。　　仔细 思 量，　越 添 我 烦

2 6 1 3 2 | 2/4 7 5 6 | 7 5 6 | 2 3 2 6 | 2 ( 6 1 | 1 2 3 1 | 2 - ) ‖
恼。　　　　仔细 思 量，　越 添 我 烦 恼。

## （2）孝 顺 歌

1=♭E  8/4 4/4

卅 3 1 3 1 1 2 - 0 1 3 3 2 3 2 7 6 1 5 6 1 | 8/4 3 5 3 2 2 3 3 2 5 3 2 3 2 1 |
（傅罗卜唱）傅 罗 卜　（于）奉 佛　人，　勉 强

1 0 1 3 2 3 1 3 5 2 7 6 1 5 6 1 | 5 3 5 3 2 1 2 2 ♯4 3 2 2 4 3 |
从 贼 岂　是　真？　　　千 灾

3 0 3 3 2 3 1 2 3 1 2 6 5 6 | 1 0 1 2 7 6 2 - 7 2 7 6 5 6 |
千灾　共万　劫，　奉佛　度 此

3 3 2 3 1 6 1 . 6 6 2 7 2 7 6 5 6 | 2 3 2 3 6 6 1 . ᵛ 2 2 2 7 2 7 6 5 6 |
身。　（合句）真容 当　作　我 母

3 3 2 3 6 6 1 . 5 5 3 2 ♯4 3 | 6 - 1 2 6 5 3 5 1 6 5 3 5 |
面，　颠 沛 流　离

3 0 3 3 2 3 1 2 3 2 1 2 1 2 6 | 1 2 1 2 6 6 1 . ᵛ 2 5 3 2 1 6 1 |
把我　一片 丹　心。　　我 佛 若

565

5 3 3 | 5 3 5 2 3 1 - 1 1 | 6 2 6 6 2 7 6 5 6 5 3 2 5 3 2 |
有　灵　圣，　　　推迁强盗　早散

（前调）

1　　1 1 3 2 1 3 3 2 3 2 7 6 1 5 6 1 | 3 5 3 2 2 3. 2 5 3 2 3 2 1 |
阵,(雷有声唱)是 谁人 苦 伤　悲，　焉 我

1 0 2 3 2 3 1 3 2 1 6 1 | 5 3 5 3 2 1 2 2 #4 3 2 2 4 3 |
心 内 也 好 啼。

3 0 2 3 2 3 1 2 2 3 1 2 7 6 | 1 0 3 3 2 3 1 2 2 2 7 2 7 6 5 6 |
目 前 遇 灾 难，众 人 心 惊

2 0 2 3 1 2 6 1 0 2 7 2 7 6 5 6 | 3 3 2 3 6 6 1. 3 5 3 2 #4 3 |
疑。思量今要值地 可归 依，　须着

6 - 1 2 6 5 3 5 1 6 5 3 5 | 3 0 1 3 2 3 1 2 2 3 1 2 7 6 |
同 心　　　　协力 相 扶

1 2 1 2 6 6 1. 2 5 3 2 1 6 1 | 5 3 3 5 3 2 3 2 1 - 2 7 |
持。　勿 得 长吁 短（短）叹，　事到

6 2 6 6 2 1 5 6 5 3 2 5 3 2 | 1 2 7 6 2 1 6 5 6 5 3 2 5 3 2 | 4/4 1.(3 2 2 6 1 2 6 | 1 - 0 0) ‖
头来 不 由 己。事到头来 不 由　己。

## （3）步 步 娇

1 = ♭E  8/4 4/4

(6 1 | 8/4 3 3 3 2 3 1 6 2.) 3 5 3 2 #4 3 | 6 - 1 2 6 5 3 5 1 6 5 3 2 |
(良女唱)千　磨　百　炼

3.2 3 3 0 5 3 2 6 1 2 2 0 3 2 6 | 1 2 1 1 0 7 6 5 6 5 7 6 5 5 7 6. |
学　（学）成　　　道，

3 6 6 5 3 2 3 2 1 1 2 3 6 1 | 3 2 3 3 0 5 3 2 6 1 2 2 0 3 2 6 |
蓬　头　（蓬头）　面　容

1 2 1 1 0 7 6 5 5 7 6 5 6 5 7 6 | 6 0 1 3 2 1 3 3 2 7 6 5 6 1 |
素,　　　　　　　　　　　　跌　足　念　弥

6 7 6 5 5 6. 2 5 3 2 ♯4 3 | 6 - 1 2 1 6 1 5 1 6 5 3 2 |
陀,　　　求　化　人　家

3 0 1 3 2 3 1 2 2 0 3 1 2 1 6 | 1 2 1 6 6 1. 5 5 3 3 2 3 |
随时　莫烦　恼。　　(合句)正　是

1 2 1 2 6 6 1. 5 1 6 7 6 5 5 6 | 6 5 6 5 5 3 2 2 ♯4 3 2 2 4 3 |
佛　家　风,

3 6 6 5 5 3 2 3 2 1 1 2 3 6 1 | 3 2 3 3 0 5 3 2 6 1 2 2 0 3 2 6 |
荣　辱　(荣　辱)　羞　(羞)　耻

1 0 6 2 7 6 5 6 5 3 2 5 3 2 | 4/4 1.(3 2 7 6 1 5 6 | 1 - 0 0)‖
无。　荣　辱　羞　耻　无。

## （4）四 边 静

1 = ♭A　2/4

( 3 3 | 2 7 6 1 | 2 - ) 5 3 | 5 5 | 1 3 2 1 | 1 5 6 | 6 1 |
　　　　　　　　　(良女唱)有 心　吃 得　肉 边　菜,　无 心

2 2 | 1 1 6 2 | 6 1 | 2 2 3 | 2 0 | 1 3 2 1 | 6 2 7 6 |
枉 屈　烧香共礼　拜。人　生 三界　中,　十 年　多 胜

(合句)
7 5 6 | 6 1 2 | 6 0 | 2 2 6 1 | 1 3 3 | 3 1 3 1 | 3 0 |
败。　明 心 见 性,　五 蕴 皆 空。许　时　驾慈　航,

(前调)
3 3 2 7 | 6 2 7 6 | 7 5 6 | 2 6 2 2 | 6 6 2 | 6 2 1 1 | 2 1 |
救人　渡苦　海。(雷有声唱)此 话说得　有 道 理,　乐我 心欢　喜。寻

2 3 3 | 3 0 | 3 3 2 7 | 6 2 7 6 | 7 5 6 | 2 2 6 1 | 6 0 |
思 做此 贼,　到 尾　无便　宜。　早 早 修 行,

6 1 2 | 6 3 3 | 3 2 1 2 | 3 0 | 2 3 2 1 | 5 6 | 6 0 ‖
祸胎 脱 离。许　时　踏空 门,　超 度　上 西 天。

# 5.有声驳佛

## （1）北江儿水（一）

1=♭E 8/4

（6̣ 6̣ | 1 2 1 2 1 2 6̣ 6̣ 1.） 1̣ 6̣ 2 3 1 6̣ 1 2ᵛ | 5 6 5 4 5 2 2 4 5 5 6 5 5 3 2 |

（观音唱）灵　山　　　会　　上

1ᵛ 3 3 2 3 2 1 6̣ 1 2 5 3 3 2 1 7̣ 6̣ | 1 5ᵛ 1 3 2 3 1 2 1 2 6̣ 6̣ 5 6 |

三　　　千　　　路，禅机　早　觉

6̣ᵛ 5 6 5 6 5 4 2 4 5 5 6 5 5 3 1 | 2 0 3 3 2 3 1 2 1 2 6̣ 6̣ 5 6 |

悟。　　　　　　　　　　　　五蕴　尽　皆

5 0 1 3 6̣ 1 2 5 3 2 1 7̣ 6̣ 5 | 1 6̣ 5 5 0 5̣ 6̣ 1 2 1 7̣ 6̣ 1 5̣ |

空，六根　真　皆　杜，　慈悲　急　把

5̣ᵛ 3 3 2 3 2 1 6̣ 1 2 5 3 3 2 1 7̣ 6̣ | 5 6 5 5 0 2 3 5 5 6 5 3 2 |

众　　　生　　　度。　慈悲　急　把

1ᵛ 3 3 2 3 2 1 6̣ 1 2 5 3 3 2 1 7̣ 6̣ | 5̣ 6̣ 5̣ - - ‖ （紧接下曲）

众　　　生　　　度。

## （2）小　开　门

1=♭E 4/4

‖: 5̣ 1 2 1 7̣ 6̣ 5̣ | 0 1 2 1 3 2 | 1 6̣ 1 - 6̣ 1 | 2 3 2 1 3 2 2 | 2ᵛ 5̣ 1 6̣ 5 3 5 |

2 3 2 1 3 2 2 | 2ᵛ 5̣ 1 6̣ 5 3 5 | 2 3 2 7̣ 6̣ 5 6 | 6̣ᵛ 5̣ - 1 | 6̣ 3 6̣ 5 3 5 6 |

6̣ᵛ 1 - 2 | 3 5 3 2 3 2 7 | 6̣ 2 7̣ 6̣ 5 6̣ 5 | 5̣ᵛ 6̣ 5 6̣ | 1 - 3 5 3 2 |

1 2 7̣ 6̣ 5̣ 6̣ 1 | 1ᵛ 2 2 7̣ 6̣ | 5̣ 0 6̣ 5̣ 6̣ 1 | 5̣ - 6̣ 5̣ 6̣ 1 :‖ 5̣ - ‖

终

568

# （3）北江儿水（二）

1=♭E 8/4

(6 1 | 1 2 1 2 1 2 6 6 1 1.) 1 6 2 3 1 6 1 2 | 5 6 5 4 5 2 2 4 5 5 6 5 5 3 2 |

（众贼唱）清 风　　明 月

1 3 3 2 3 2 3 2 1 6 1 2 5 3 3 2 1 7 6 | 1 5 1 3 2 3 1 2 1 2 6 6 5 6 |

映 禅　　林，灵 山 路 径

6 5 6 5 6 5 4 2 4 5 5 6 5 5 3 1 | 2 0 2 3 6 1 2 1 2 6 6 5 6 |

深。　　　　　　　　优 钵 兰 香

5 0 1 3 6 1 2 5 3 3 2 1 7 6 | 1 5 5 0 5 1 1 2 1 7 6 5 | 5 3 3 2 3 2 1 6 1 2 5 3 3 2 1 7 6 |

喷，菩 提 树 中　影，入 门 早 发　慈　　悲

5 6 5 5 0 2 5 5 5. 1 6 5 3 2 1 3 3 2 3 2 1 6 1 2 5 3 3 2 1 7 6 | 5 0 ‖（紧接下曲）

心。 入 门 早 发　慈　　悲　　心。

# （4）昭 君 闷

1=♭E 4/4

1 3 ‖: 2. 3 1 3 | 2 3 2 1 6 5 6 1 | 2 5 3 2 1 6 | 2 3 2 1 3 2 | 6 5 5 6 |

1. 3 2 1 7 6 | 5 5 6 5 - | 5 6 6 1 | 5 6 5 3 2 | 1 2 2 5 3 2 |

1 6 6 1 3 | 2. 3 2 1 6 7 6 | 5 - 5. 6 5 3 | 2. 3 2 1 6 7 6 | 5 - 1 3 :‖

# （5）北 调

1=♭E 4/4

卄 5 5 3 - 3 5 7 6 - 5 3 2 3 - | 4/4 3 5 3 - | 2 - 5 - |

（众贼唱）我 佛 慈 悲，　　　听 众 生 从 头

5 3 2 5 | 3. 6 5 #4 3 2 | 3 3 2 - 5 | 3 #4 3 2 1 6 3 | 2 3 1 - 3 5 |

叩 告 就 理。叩　　告　　　　就

569

3 2 7̣ 6̣ | 7̣. 6̣5̣5̣6̣7̣6̣ | 6̌ 2 - 3 | 6̣. 1̇ 7̣ 6̣7̣ | 6̣ 5̣6̣5̣5̣3̣2̣ |
　　　　　　　　　　理。　　　　　　　　那　因　杀　心　　未

3 #4̣3̣2̣1̣3̣2̣ | 2̌ 2 - 5 | 2 3̌ 2 5 | 5̌ 5 - 5 | 2̣6̣ 2 3 5 |
灭，　　　　　　聚　党　为　非　过　几　时，劫　掠　权　作　生　理，

3 6̣6̣5̣#4̣3̣2̣ | 3̣3̣2̣ - 5 | 3 #4̣3̣2̣1̣6̣3̣3̣ | 2̣3̣1̣ - 3 5 | 3 2 7̣ 6̣ |
权　作　　　　　　　生　　　　　　　　　　　　　　　　

7̣. (6̣5̣5̣5̣6̣7̣5̣ | 6̣ - 0 0) | (2̣2̣2̣3̣2̣7̣6̣1̣ | 2̣) 2 5 3 2 | 2̌ 2 - 3 |
理。　　　　　　　　　　（傅罗卜唱）遭　迫　　无　奈　

6̣. 2̇ 1̇ 7̣ 6̣7̣ | 6̣ 5̣6̣5̣5̣3̣2̣ | 3 #4̣3̣2̣1̣3̣2̣ | 2̌ 7̣ 6̣ 1 | 5 5̣ 3̣ 2̣ |
勉　强　　相　　　从，　　　　　　　爱　要　劝　恶　为

3 #4̣3̣2̣1̣3̣2̣ | 2̌ 2 - 3 | 5 - 5 - | 2 3 2 3 | 6̣. 1̇ 5 5 3 2 |
善，　　　　　　立　心　再　无　别　意，(不汝) 再

5 3 2 - 5 | 3 #4̣3̣2̣1̣6̣3̣ | 2̣3̣1̣ - 3 5 | 3 2 7̣ 6̣ | 7̣. 6̣5̣5̣6̣7̣6̣ 6̌ |
无　　　　　　　　别　　　　　　　　　　　意。

1̇ 6̣ 1̇ - 3 5 | 3 - 2 3 2 | 2̌ 7̣ - 6̣ | 7̣. 6̣5̣5̣6̣7̣6̣ 6̌ | 5 3 2̣ 6̣ 2 |
到　　　　　　　　　　今　旦　　　（到 今 旦）

5 3 2 3 | 5̌ 2 - 5 | 3 3 - 6̣5̣ | 3. 6̣5̣ 3̣2̣ | 5̣3̣2̣ - 5 |
众　生　醉　方　醒，奉　佛　皈　依，(不汝) 奉　　佛

　　　　　　　　　　　　　　　　　　　　　　　　　（前调）
3 #4̣3̣2̣1̣6̣3̣3̣ | 2̣6̣1̣ - 3 5 | 3 2 7̣ 6̣ | 7̣. 6̣5̣5̣6̣7̣6̣ | 6̣ 3̣ 5̣ 3̣ |
皈　　　　　　　　依。　　　　　　（观音唱）虚　听

3̌ 5̣3̣2̣#4̣3̣ | 1̇ 6̣ - 2̇ 6̣ | 1̇3̣2̣7̣6̣2̣7̣6̣ | 5̣3̣6̣ - 1̇ 6̣ | 5̣1̣6̣5̣3̣#4̣3̣ 3̌ |
（于）众　言，　　　　　　　　　　　　　　　

5 5 6̣5̣3̣2̣ | 5 - 5 - | 5 - 3 - | 3 5̣3̣2̣3̣ | 6̣ - 5̣5̣3̣2̣ |
沉　吟　间　　省　得　　众　生　可　堪　为　善，可

570

# （6）相思引犯

1=♭E  4/4

( 2 2 2 3 2 7 6 1 | 2 ) 1 2 3 6 5 3 | 2 3 2 1 2 2 ♯4 3 | 3 2 3 2 7 6 6 | 6. 2 7 2 7 6 5 7 6 |
（观音唱）（不汝）众　　生　　（于）醉　痴，

6 0 6 6 5 3 | 5 2 3 5 5 3 2 | 1 6 3 2 0 5 3 2 | 3 1 2 1 5 6 | 6 2 ♯4 3 2 |
点　化（点化）道　心（心）醒，　　　　但把

6 1 2 1 6 5 7 | 5 1 6 5 3 | 6. 2 7 2 7 6 5 7 6 | 6 0 6 7 6 3 | 0 6 5 3 5 2 3 |
金（于）刀　掠只头毛　披　剃。　　要　论　出　家，

3 0 2 3 2 3 | 3 6 6 5 3 5 3 2 | 1 6 3 2 0 5 3 2 | 3 1 2 1 7 6 | 6ᵛ 2 ♯4 3 |
要　论　出　家　事非容　易。　　　经忏

6 1 2 1 7 6 5 | 3 6 3 1 7 | 6. 2 7 2 7 6 5 7 6 | 6 0 2 3 | 6 6 5 3 0 6 5 3 |
山（于）堆，须着　读熟　长　记。　　从今　削发　披

5 2 3 3 0 5 3 2 | 6 1 2 3 5 3 2 | 6 2 7 2 7 6 5 7 6 | 6 0 2 3 | 3 2 2 3 ♯4 6 4 3 |
缁，　（不汝）尽　戒酒色财　气。　　食的是

3. 2 6 1 2 3 2 7 6ᵛ | 6 7 6 5 3 | 6. 2 7 2 7 6 5 7 6 | 6 0 2 3 2 3 | 3 6 6 5 3 5 3 2 |
清茶　淡饭，　　穿　的　是

1 6 3 2 0 5 3 2 | 3 1 2 1 5 6 | 6 0 2 3 | 2 1 1 2 3 6 ♯4 3 | 2 7 6 1 2 3 2 7 6 7 |
布葛　宽　衣。　　夜无眠，

6 6 6 5 7 6 | 6 0 1 5 5 1 | 6 1 7 6 5 3 | 6 2 7 2 7 6 5 7 6 | 6 0 3 6 3 |
只伴一盏清光　琉璃；　　　朝暮

0 6 5 3 5 2 3 | 3 0 2 3 2 3 | 3 6 6 5 3 5 2 5 | 3 5 3 2 1 5 3 2 | 6 2 7 2 7 6 5 7 6 |
早　起，　　朝暮　早　起，念得　千声　南无阿　弥。

572

$\widehat{6}$ 0 2 3 | $\widehat{2112}$ $^\sharp\widehat{4643}$ | 3. $\underline{2}$ $\underline{61}$ $\underline{2321}$ $\underline{67}$ | $\widehat{6665}$ $\widehat{76}$ | $\dot{6}$ 0 $\underline{67}$ |

蒲团坐, 蒲团

7 $\underline{6}$ - $\underline{67}$ | 3 $\underline{6}$ $\underline{53}$ 7 | $\dot{6}$. $\underline{\dot{2}}$ $\underline{72}$ $\underline{76}$ $\underline{576}$ | $\widehat{6}$ 0 2 3 | $\widehat{2112}$ $\underline{36}$ $^\sharp\widehat{43}$ |

坐 (坐)到月色 高 辉, 朗朗钟,

3. $\underline{2}$ $\underline{61}$ $\underline{2327}$ $\underline{67}$ | $\widehat{6665}$ $\widehat{76}$ | $\dot{6}$ 0 $\underline{67}$ | 7 $\underline{6}$ - $\underline{66}$ | 3 $\underline{6}$ $\underline{53}$ 7 |

朗朗 钟 敲得神天 开

$\dot{6}$. $\underline{\dot{2}}$ $\underline{72}$ $\underline{76}$ $\underline{576}$ | $\widehat{6}$ 0 2 3 | $\widehat{2112}$ $\underline{36}$ $^\sharp\widehat{43}$ | 3. $\underline{2}$ $\underline{61}$ $\underline{2327}$ $\underline{67}$ | $\widehat{6665}$ $\widehat{76}$ |

霁。 咚咚鼓,

$\dot{6}$ 0 $\underline{67}$ | 7 $\underline{6}$ - $\underline{67}$ | 3 3 - 7 | $\dot{6}$. $\underline{\dot{2}}$ $\underline{72}$ $\underline{76}$ $\underline{576}$ | $\widehat{6}$ 0 $\underline{67}$ $\underline{63}$ |

咚咚 鼓 播得夜气 清 虚。 此景

0 $\underline{65}$ $\underline{35}$ $\underline{23}$ | 3 $^\vee$3. $\underline{2}$ $\underline{12}$ $\underline{13}$ | $\underline{1}$ $\underline{6}$ $\underline{32}$ 0 $\underline{53}$ 2 | 3 0 $\underline{676}$ |

谁 知, 此 其间有此 无 穷 滋 味? 此苦

$\widehat{3665}$ $\underline{35}$ $\underline{32}$ | 5 $\underline{3}$ $^\sharp\underline{43}$ $\underline{21}$ $\underline{53}$ 2 | 3 ( $\underline{12}$ $\underline{17}$ $\underline{675}$ | $\dot{6}$ - 0 0 ) ‖

谁 知, 到底 快乐 无 比。

## （7）慢头·抛盛

1= $^\flat$E $\frac{4}{4}$

卅 5 $\widehat{53}$ - 2 3 - 6 - $^\sharp\widehat{43}$ $\underline{2}$ $\underline{43}$ - $^\vee$ 2 3 - 5 3 - 6 - $^\sharp\widehat{43}$ $\underline{2}$ 3 $\underline{43}$ - $^\vee$ |

(傅罗卜唱)足踏 莲花 万 劫身, 慈悲 普度 众 生 灵。

$\frac{4}{4}$ $\widehat{45}$ $\widehat{553}$ 2 | 1 $\underline{3}$ $\underline{27}$ $\underline{65}$ $\underline{61}$ 1 $^\vee$ | 3 - 3 $\underline{65}$ 3 | 5 0 2 3 | 2 $\widehat{2220}$ $\underline{321}$ |

三教 九流 儒道 释, 稽首皈依

$\underline{7}$ $\underline{6}$ $\underline{12}$ $\underline{53}$ 2 | 1 0 2 3 | 2 $\widehat{2220}$ $\underline{321}$ | $\underline{7}$ $\underline{6}$ $\underline{12}$ $\underline{53}$ 2 | 1.( $\underline{3}$ $\underline{27}$ $\underline{61}$ $\underline{56}$ | 1 - 0 0 ) ‖

同 此 心。 稽首皈依 同 此 心。

## （十二）过孤栖套

# 1.捉 金 奴

### （1）一见大吉

1=♭E 2/4

3 2 3 5 | 3 5 | 3 2 3 6 | 1 - | 3 2 3 5 | 3 5 | 3 2 3 6 | 1 - | 1 2 3 1 |

2 5 | 3 2 1 3 | 2 - | 6 6 1 | 6 6 1 | 6 6 2 | 1 2 1 | 6 1 2 3 | 1 - ‖

（紧接《锦板叠》）

### （2）锦 板 叠

1=♭E 2/4 1/4

（打. 切 | 哐 0 | 打. 切 | 哐 0 | 打 0 | 切哐 切哐 | 0 切 哐）2 3 2 3 | 2 3 2 3 |
（大高爷唱）叹

2 - | 2 3 | 6 - | 5 - （打. 切 | 哐 0 | 打. 切 | 哐 0 | 打 0 | 切哐 切哐 | 0 切 哐）
无 常 啰，

3 2 1 | 2 0 | 3 5 | 3 3 2 | 1. 3 | 2 0 | 6. 6 | 2 2 | 3. 1 | 2 0 | 5 5 |
叹 无 常， 为 人 好 比 一 条 弓， 朝 朝 暮 暮 在 掌 中。 有 朝

5 5 | 1. 3 | 2 0 | 6. 1 | 3 1 | 3 1 | 2 0 | 6 3 | 5 - （打. 切 | 哐 0 |
一 日 弓 弦 断， 左 手 拿 来 右 手 空， 不 见 啰。

打. 切 | 哐 0 | 打 0 | 切哐 切哐 | 0 切 哐）5 3 | 3 3 2 | 1. 3 | 2 0 | 6. 1 | 2 2 |
不 见 章 师 魂 魄 茫， 见 了 章 师

3 2 1 6 | 2 0 | 1 3 2 2 | 3 1 2 | 3 1 2 2 | 1 3 2 | 7 7 7 7 | 7 5 6 7 | 6 7 6 7 |
理 便 懂。 魂 魄 茫（呵），理 便 懂； 理 便 懂（呵）魂 魄 茫， 少 不 得（呵），见 阎 王。

6 7 6 | 3 - | 3 3 | 6 - | 5 - （打. 切 | 哐 0 | 打. 切 | 哐 0 | 打 0 | 切哐 切哐 | 0 切 哐）
见 阎 王 啰。

3 2 1 6 | 2 - | 5. 5 | 3 3 2 | 1 3 | 2 3 2 7 | 6. 1 | 2. 3 | 2. 1 | 2 0 | 3 3 |
叹 无 常， 十 八 公 公 入 花 园， 手 拿 花 枝 花 味 香。 花 开

574

3 2 | 1. 3 | 2 0 | 7 7 | 6 6 | 3 3 | 6 5 | 5 - | 3 3 | 6 5 | 5 - |
花　谢　　年　年　有，　人　生　怎　可　误　少　年，　泪　连　绵　啰。

（打.切 哐 0 | 打.切 哐 0 | 打 0 | 切哐切哐 | 0 切哐） 2 3 2 3 | 2 3 2 3 | 2 - | 2 3 |
叹　　无

6 - | 5 - | （打.切 哐 0 | 打.切 哐 0 | 打 0 | 切哐切哐 | 0 切哐） 3 6 | 5 - |
常　啰。　　黄　狗，

（打 0 | 哐 例例例 | 哐 例例例 | 哐 0）| 4/4 3 5 | 3 5 | 0 3 31 | 2 | 1 3 |
　黄　狗，黄　狗　汪　汪　吠，白　狗

3 | 3 | 0 3 31 | 2 31 | 1 | 3 3 | 0 3 31 | 2 21 | 2 | 2 |
上　前　又　来　帮。头　似　葫　芦　尾　似　枪，身　似　冬　瓜

0 3 31 | 2 | 31 | 3 | 3 | 3 3 | 3 3 | 3 3 | 0 1 | 1 3 | 2 66 | 66 |
脚　如　鱼，遇　着　好　主　人，　赏　你　一　碗　白　米　饭；遇　着　歹　主

6 | 66 | 66 | 0 6 61 | 1 | 廿 3. 36 3 | 5 0 0 0 |
人，叫　你　一　夜　到　天　光。　三　个　马　钱　子

（打 打打 哐 0）|

5 5 5 - | 2 2 - | 6 6 6 | 1 …… |
杀　你　头，　拿　你　见　阎　王。

（打 0 | 哐 例 例例例 | 哐 例 例例例 |

哐 0）| 5 5 5 - | 2 2 - | 6 6 6 | 1 - 2. 3 1 2 3 1
杀　你　头，　拿　你　见　阎　王。

2 - |
哐.切 2/4 哐 0）| (1 1 | 3 5 | 5 165 | 3 5 | 5 1 2 | 3. 2 1 2 | 0 3 2 | 1 1 | 1 -) ‖

## （3）地 锦 裆

1=♭A 2/4

（2 2 3 | 2 5 5 | 3 2 6 1 | 2 -）| 5 - | 5. 3 | 2（2 3 | 2 5 5 | 3 2 6 1 | 2 -）|
（众鬼唱）说　　　着

2 6 | 6 2 | 6 6 | 3. 1 | 2（2 3 | 2 5 5 | 3 2 6 1 | 2）2 | 3 2 | 2 6 |
（说着）阎 王 有 号　令，　　　　　　　　　　　因 势　就

2 0 | 6 3 | 3. 1 | 2（2 3 | 2 5 5 | 3 2 6 1 | 2 -）| 6 - | 3. 1 | 2（2 3 |
行　不 敢 停。　　　　　　　　　　掠 要

2 5 5 | 3 2 6 1 | 2 0）| 6 2 | 1 2 | 2 1 | 6 0 | 6 6 | 5 7 | 5 5 |
（掠要）金 奴 正 身　去，　方 知 地 府 不 徇

7 ⌄3 | 3 2 | 2 6 | 2 0 | 6 6 | 5. 3 | 2（2 3 | 2 5 5 | 3 2 6 1 | 2 -）‖
情。方 知　地 府　不 殉 情。

## （4）红 衲 袄

1=♭E 8/4

卅 3 2 2 1 1 3 2 - ⌄| 8/4 1 7 6 1 5 5 6 3 2 5 3 2 1 6 1 2 | 1 7 6 1 5 5 6. ⌄2 3 2 1 6 1 2 |
（金奴唱）悔 当初　　　　可　　（可）不　是，　心 迷

1 7 6 7 6 6 5 6 5 5 3 2 5 5 3 2 | 1 ⌄3 3 2 3 2 1 6 1 2 5 3 3 2 2 7 6 | 5. 6 1 1 2. ⌄3 3 2 1 6 1 2 |
失　误　　不 知　醒。　劝阮

1 7 6 7 6 6 5 6 5 5 3 2 5 5 3 2 | 1 ⌄3 3 2 3 2 1 6 1 2 5 3 3 2 2 7 6 | 5. 6 1 1 2. ⌄3 3 2 1 6 1 2 |
安　人　便 开 荤，　革逐

1 7 6 7 6 6 5 6 5 5 3 2 1 2 1 2 | 2 0 2 3 6 1 2 5 3 2 1 7 6 1 | 5 ⌄3 3 2 3 2 1 6 1 1 3 2 3 1 1 3 2 |
僧　尼（革逐 僧尼）无 依 倚。

◠（合句）
2 0 1 2 6 1 2 5 3 2 1 7 6 5 | 1 0 5 1 6 5 6 5 3 2 2 | 2 5 6 5 3 2 2 3 ♯4 3 2 1 3 3 |
致惹 事 机 露，人人　尽 知 机。

2 3 2 1 6 1 1 2. ⌄2 2 3 1 6 1 2 | 1 7 6 7 6 6 5 6 5 3 2 - 5 2 |
伊今　一　身 死到

5 5 6 5 5 3 1 2 3 0 6 5 6 5 6 | 3.（3 2 3 1 2 3 1 2 - ）‖
阴司，　未 知 是 俪　呢?

576

# （5）四 边 静

1=♭E  4/4 2/4

(2 2 2 3 2 7̣ 6̣ 1 | 2 -) 3 - | 3. 3 2 3 1 | 1 3 2 3 1 | 2ˇ 5 5 3 2 |
　　　　　　　　　　(金奴唱)恁　是　　　　　　　　　　　　　(恁 是)

2 0 3 3 | 1 3 2 7̣ 6̣ | 1 6̣ 6̣ 1 | 1 3 2 3 1 | 2 0 1 - |
乜 人 敢 障　生，　　　　　　　　　　　　　　掠

3. 3 2 3 1 6̣ | 1 - 1 3 | 1 3 2 7̣ 6̣ | 1 6̣ 6̣ 1 | 1 3 2 3 1 | 2 0 2 - |
我　　　(掠 我) 为 因 乜?　　　　　　　　　　　　惊

3. 1 1 3 | 1 0 0 0 | 3 3 2 1 | 6̣ 2 7̣ 6̣ | 2 7̣ 6̣ 6̣ 1 ˇ | 1 1 - 1 |
得 神 魂 散，　　遍 身　　脚 手 痹。(合句)无 罪　无

3 1 2 - ˇ | 1 1 - 1 | 3 1 2 - | 2 2 1 1 | 2 7̣ 6̣ 6̣ 1 |
过，　　　无 罪 无　过　　　敢 来(相) 交　缠。

1 3 2 3 1 | 2 0 1 - | 3. 1 1 3 | 3 0 0 0̂ | 1 3 2 7̣ 6̣ 2 7̣ 5 |
　　　　　若　　还 不 放 手(白:短命!)共 你　不 伶

（前调）转 1 = ♭A

2/4  6̣ (5 5 | 3 2 6̣ 1 | 2 -) 5 - | 3. 1 | 2 (2 3 | 2 5 5 | 3 2 6̣ 1 | 2 -) 2 6̣ | 2 1 |
俐。　　(鬼唱)你　是　　　　　　　　　　　(你 是) 傅 家

6̣ 2 | 1 (2 3 | 2 5 5 | 3 2 6̣ 1 | 2) 2 | 3 2 | 2 1 | 2 0 | 5 5 | 3. 1 | 2 (2 3 |
一 女 婢，　　　　　　　金 奴　(金 奴)　你 正 是。

2 5 5 | 3 2 6̣ 1 | 2) 1 | 3 1 | 1 2 3 | 2 0 | 3 3 | 2. 7̣ | 6̣ 6̣ | 2 (2 3 | 2 5 5 | 3 2 6̣ 1 |
搬 唆　刘 世 真　开 荤　　昧 神 祇。

2 0) | 1 3 2 | 2 (2 3 | 2 5 5 | 3 2 6̣ 1 | 2 -) | 1 3 2 | 2 3 2 1 | 1 2 6̣ 6̣ | 3. 1 | 2 (2 3 | 2 5 5 |
(合句)阎王 簿 上，　　　　　　　阎王 簿 上　勾 你　名 字。

3 2 6̣ 1 | 2) 2 | 3 1 | 1 | 1 1 | 3ˇ 2 | 2 0 | 6̣ 3 | 3ˇ 2 | 2 0 | 6̣ 5 | 5. 3 | 2 - ‖
差 我　来 掠 你,顷 刻　不 敢 迟。顷 刻　不 敢 迟。

# 2.过孤栖径

## （1）出队子

1=♭A 8/4

卅3 3 3 2 1 0 1 3 2 - | 3 2 2 5 3 2 3 ♯4 2 1 1 3 2 | 2 2 2 2 7 6. ∨3 3 2 1 6 1 2 |

（狱官唱）职 司　　　地　　狱，　　　　奖善

2 5 3 2 3 1 2 3 2 6 1 2 7 6 | 5 6 1 1 2. ∨5 5 6 5 3 2 | 1 ∨3 3 2 2 7 6 7 6 5 - 1 2 |

惩　恶　无　偏　行。　阴府　　事　宜　皆一

3 3 2 3 1 6 2 3 ∨2 3 2 1 6 1 2 | 2 5 3 2 3 1 2 3 6 1 2 7 6 |

理，　　分毫　　难　欺　不　谅

5 6 1 1 2. ∨2 5 6 5 3 2 | 1 ∨3 3 2 2 7 6 7 6 5 - 1 2 | 3 ‖

情，　善恶　到此，　便　见　分明。

## （2）怨　慢

1=♭E

卅6 6 - 7 7 6 - 2 - 7 6 5 5 7 6 - ∨5 6 1 1 6 5 3 2 - |

（刘世真唱）阴司　渺渺又　　茫茫，　一身到此

5 - 3 2 1 1 3 2 - ∨7 7 6 - 6 7 6 - 2 - 7 6 5 7 |

实　难当。　早知　今旦　受　苦

7 6 - ∨i i 6 i 6 5 3 2 - 5 - 3 2 1 2 3 2 - ∨i |

楚，　悔我当初　　着　伊误。　悔

i 6 6 0 2 4 6 5 3 2 - 6 - 7 6 5 7 6 - ‖

我当初　　着伊　误。

## （3）驻　马　听

1=♭E 8/4 4/4

卅3 3 2 - 7. 6 5 6 - 5 5 2 7 6 - 2 3 6 5 5 3 3 2 3 |

（刘世真唱）乞　容　　诉起，

8/4 2 2 2 7 5 6 ∨6 2 3 1 6 1 2 | 5 6 5 3 2 3 2 6 2 7 2 7 6 5 6 5 6 |

奴婢　　本　是　好厝人子

578

2 6 2 2　5 3 3　2 3 1　1 3 2 2 7 5 | 6 3 2 3 1 6 2. ⌄1.6 3 2 1 6 1 2 |
儿。　　　　　　　　　　　　　　　　　　　　　自 配

2 5 3 2 3 1 2 3 2 － 6 2 1 7 | 6 3 3 5 3 2 3 3 2 3 1 1 3 2 | 2 2 2 7 6. ⌄3 3 2 1 6 1 2 |
傅 相（傅 相）为 妻，　　　　　　　七 代

1 7 6 7 6 6 5 3 5 3 2 ⌄5 5 3 2 | 2 0 2 2 6 1 2 3　2 1 3 2 6 | 1 6 1 1 2. ⌄2 2 3 1 6 1 2 |
修 斋、七 代　　修 斋，金 帛 布 施。　斋 僧

1 7 6 7 6 6 5 3 2 0 3 3 3 | 2 3 2 1 6 1 1 2　5 1 5 6 1 6 6 5 3 |
礼　佛 起　　　　　（起）寺

5 6 1 1 2. ⌄6 2 3 1 6 1 2 | 1 7 6 7 6 6 5 3 5 3 2 1 6 1 2 | 2 ⌄3 3 2 6 1 2 2 6 2 1　3 2 6 |
院，　并 无 歹 心 共 （共）歹

1 ⌄3 1 3 2 6 2 2 0 3 1 3 2 6 | 1 0 5 1 6 5 6 6　1 5 6 5 3 5　5 2 3 1 6 2. ⌄3 3 2 1 6 1 2 |
意。（合句）伏 望　　可 怜　见，伏 望　可 怜　见，　乞 阮

（前调）转 1 = ♭A

1 7 6 7 6 6 5 3 5 3 2 － 6 2 | 1 2 1 6 2 1 5 3　5 6 5 5 3 1 | 3 3 2 3 1 6 2. ⌄3 5 6 1 6 1 2 |
超 生，　老 爷 阴 骘 大 如　天。　（狱官唱）泼 溅 无

3 3 2 3 1 6 2. ⌄3 3 2 1 6 1 2 | 5 6 5 3 2 3 2 6　7 2 7 6 5 6 5 6 | 2 6 2 2　5 3 3 2 3 1 1 3 2 2 7 5 |
知　敢 来　此 处 说 三　四。　开 荤

6 3 2 3 1 6 2. ⌄2 2 3 1 6 1 2 | 2 5 3 2 3 1 2 3 2 － 2 2 7 | 6 ⌄3 3　5 3 2 3 3 3 2 3 1 1 3 2 |
开 荤 亵 渎 （亵 渎）罪 重，

2 2 2 7 6. ⌄2 3 2 1 6 1 2 | 1 7 6 7 6 6 5 3 5 0 2 3 2 | 2 0 3 3 2 1 3 3　2 1 3 2 6 |
今 旦 到 此 （今 旦　到 此）还 敢 推 嘴

1 6 1 1 2. ⌄2 3 2 1 6 1 2 | 1 7 6 7 6 6 5 3 5 3 2 3 3 3 | 2 3 2 1 6 1 1 2 5 1 5 6 1 6 6 5 3 |
舌？　阴 司 法　度 谁　（谁）敢

5 2 3 1 6 2. ⌄6 2 3 1 6 1 2 ⌄| 1 7 6 7 6 6 5 3 5 3 6 1 2 | 2 ⌄3 3 2 6 1 2 2 6 2 1　3 2 6 |
欺，　重 重 地 狱 受 （受）凌 （于

1 0　1 3 2 1 2 2　3 1 3 2 6 | 1 0 5 1 6 5 6 6　1 5 6 5 6　5 2 3 1 6 2. ⌄3 3 2 1 6 1 2 |
迟。（合句）万 般　苦 滋 味（万 般　苦 滋 味）　以 儆

1 7 6 7 6 6 5 3 5 3 2 － 3 3 | 3 3 3 2 1 6 1 2 2 ⌄3 5 6 5 5 3 1 | ⁴⁄₄ 2（6 1 1 2 3 1 | 2 － 0 0）‖
世 人 （以 儆 世　人）不 敢　做 只 呢。

579

# （4）剔 银 灯

1=♭E  4/4  2/4

$(2255\overset{\frown}{32}6\overset{\cdot}{1}\mid 2-)22\mid 5\ \overset{\frown}{32}\overset{\frown}{16}2\overset{\vee}{\mid}25\ \overset{\frown}{35}\overset{\frown}{52}{}^{\#}4\mid 3-32\mid$

（金奴唱）望 老 爷　　　　　　　　　　（望

$\overset{\frown}{2\ 2}\ 5\overset{\frown}{32}\mid 3\ \overset{\frown}{23}5\mid 5\ \overset{\frown}{32}\overset{\frown}{16}\overset{\cdot}{2}\mid 2\ 5\ \overset{\frown}{35}\overset{\frown}{52}{}^{\#}4\mid 3-32\mid$

老爷）　听奴婢说 起，　　　　　　　　　念

$2\ 3\ \overset{\frown}{53}\overset{\frown}{2}\mid 2\ 0\ \overset{\frown}{32}\mid 1\ 3\ \overset{\frown}{27}\overset{\cdot}{6}\mid \overset{\frown}{72}\overset{\frown}{76}\overset{\frown}{56}\overset{\frown}{35}\mid 6-22\mid$

金奴　　 傅家 一 女 婢。　　　　　自幼

$\overset{\frown}{6\ 2}\ \overset{\frown}{76}5\mid \overset{\frown}{67}\overset{\frown}{55}\overset{\frown}{67}\overset{\vee}{6}\mid 2\ \overset{\frown}{32}3\mid 5\ \overset{\frown}{32}\overset{\frown}{16}\overset{\cdot}{2}\mid 2\ 5\ \overset{\frown}{35}\overset{\frown}{52}{}^{\#}4\mid$

服 侍　　 员外共 安 人，

（合句）

$3-32\mid 2\ 2\ \overset{\frown}{53}\overset{\frown}{2}\mid 2\ 0\ \overset{\frown}{32}\mid 1\ 3\ \overset{\frown}{27}\overset{\cdot}{6}\mid \overset{\frown}{72}\overset{\frown}{76}\overset{\frown}{56}\overset{\frown}{35}\mid 6\ 06-\mid$

阮　并无　　 歹 心 歹　 意。　　　　　　后

$2\ \overset{\cdot}{6}\overset{\vee}{6}-\mid 2\ \overset{\cdot}{6}-5\mid \overset{\frown}{35}\overset{\frown}{32}\overset{\frown}{11}\overset{\frown}{61}\mid 2\ 0\ 2\ 2\mid \overset{\cdot}{6}\ \overset{\frown}{2}\ \overset{\frown}{76}5\mid$

来（后 来）　　　　　　　　（不 汝）思吃荤

$\overset{\frown}{67}\overset{\frown}{55}\overset{\frown}{67}\overset{\cdot}{6}\mid \overset{\cdot}{6}\overset{\vee}{\ }2-2\mid \overset{\cdot}{6}1--\mid 2-\overset{\cdot}{6}\ \overset{\cdot}{6}\mid \overset{\cdot}{6}\ 5\ \overset{\frown}{35}\overset{\frown}{16}\mid$

味，　　　 致惹 一 身　 即 会　 障

（前调）转 1=♭A

2/4  $2\ (5\ 5\mid \overset{\frown}{32}\overset{\frown}{6}\overset{\cdot}{1}\mid 2-)\mid 2\ 3\mid \overset{\cdot}{3}.\overset{\frown}{(5}\overset{\frown}{32}\mid \overset{\frown}{16}2\mid 2\ 5\mid \overset{\frown}{35}\overset{\frown}{2}{}^{\#}4\mid 3-)\mid$

生。　　　（狱官唱）贼 肮 脏

$\overset{\frown}{3\ 2}\mid 2\ 3\mid 3\ 0\mid 5\ \overset{\frown}{2}\overset{\frown}{5}\mid \overset{\cdot}{3}.\overset{\frown}{(5}\overset{\frown}{32}\mid \overset{\frown}{16}2\overset{\vee}{\mid}2\ 5\mid \overset{\frown}{35}\overset{\frown}{2}{}^{\#}4\mid 3-)\mid$

（贼　　 肮 脏）　横秽贼　 婢，

$3\ 2\mid 2\ 5\mid 5\ 0\mid \overset{\frown}{2\ 2}\ 3\mid \overset{\frown}{22}\overset{\frown}{75}\mid 6\ \overset{\frown}{(76}\mid \overset{\frown}{56}\overset{\frown}{75}\mid 6-)\mid 5\ \overset{\frown}{7}\mid 7\ 6\mid$

心 不 轨 搬唆 嘴 舌。　　　　　　　刓狗斋

$6\ \overset{\frown}{(66}\mid \overset{\frown}{66}\overset{\frown}{7}\overset{\cdot}{6}\ 0)\mid 5\ 2\mid \overset{\cdot}{3}.\overset{\frown}{(5}\overset{\frown}{32}\mid \overset{\frown}{16}2\overset{\vee}{\mid}2\ 5\mid \overset{\frown}{35}\overset{\frown}{2}{}^{\#}4\mid 3-)\mid 3\ 2\mid 2\ 2\mid$

僧　　　　毁佛寺，　　　　　　　罪 如

3 3 2 | 1 2 3 | 2 2 7 5 | 6 (5 5 | 5 6 7 5 | 6 -) 1 - | 2 0 | 1 - |
山　　不是　轻　微。　　　　　　　　　　今　来　（今

2 6 | 6 5 | 3 5 3 2 | 1 1 6 1 | 2 0 | 1 2 3 | 2 2 7 5 | 6 (5 5 | 3 2 6 1 |
来）　　　　　　　　　　　合受　凌　迟，

2) 2 2 | 6 2 7 6 | 6 2 6 | 0 3 1 | 2 5 3 | 2 5 2 5 | 3 2 1 6 | 2 - ‖
以做　后人，　不敢　　做只　呢（以做　后人，不敢　　做只　呢）。

## （5）山坡里羊

1 = ♭E  8/4 4/4

6 7 6 5 3 3 5 5　5 1　1 5 6 7 6 5 3 5 | 3 5 3 3 0 3 2 7 6 2 7 6 5 6 5 5 |
（刘世真唱）一　　路　（于）孤　栖　障　清　（清）　冷，

6 7 6 5 3 3 5 5　5 1　1 5 6 7 6 5 3 5 | 3 5 3 3 0 3 2 7 6 2 7 6 5 6 5 5 |
今　　旦　（于）反悔　　无　（无）尽。

3 #4 3 2 1 2 2 3. 5 1 6 6 5 5 3 2 | 1 3 3 2 2 1 2 6 1 0 3 3 6 1 | 2 5 3 3 2 2 1 2 6 2 6 1 1 2 1 1 1 |
记　得　当　　初，记　得　当　　初

3　5 6 5 5 2 3 1 3 3 2 3 2 7 6 1 5 6 1 | 5 3. 3 2 3 1 2 3 5 3 2 1 2 1 7 |
我　厝　有　积　德，

6 7 6 5 3 5 5 6. 5 1 6 6 5 5 3 2 | 1 3 3 2 2 1 2 6 1 0 1 2 6 1 | 2 5 3 3 2 2 1 2 6 2 6 1 1 2 1. |
谁　知　一　身（谁　知　一　　身）

3　5 6 5 5 3 1 3 3 2 3 2 7 6 1 5 6 1 | 5 3. 3 2 3 1 2 3 5 3 2 1 2 1 7 |
拖磨　坠　幽　冥？

（前调）
6 7 6 5 3 5 5 6. 5 1 6 6 5 5 3 2 | 1 6 3 3 2 2 1 2 6 1 3 2 1 2 6 1 |
（鬼唱）违誓　开　荤　（违誓

2 5 3 3 2 2 1 2 6 2 6 1 1 2 1. 5 5 6 5 5 3 1 3 3 2 3 2 7 6 1 5 6 1 |
开　荤）　　褒渎　昧　神

5 3. 3 2 3 1 2 3 5 3 2 1 2 1 7 | 6 7 6 5 3 5 5 6. 5 1 6 6 5 5 3 2 |
明，　　　　　该　着　斫、烧、

581

$\overline{1\ \dot{6}\ 3\ 3}\ \overline{2\ 2\ 1}\ \overline{\dot{2}\ \dot{6}}\ \overline{\dot{2}\ \dot{6}\ 1}$ $\vee\overline{\dot{6}\ 1\ 2}$ | $2\ \overline{3\ 3\ 2\ 3}\ \overline{2\ 7\ \dot{6}}\ \overline{7\ 7}\ \overline{2\ 7\ \dot{6}}$ | $5\ \overline{3\ 5\ 5}\ 6\ \cdot\ \vee\overline{5\cdot\ 5}\ \overline{3\ 5\ 3\ 3}$ |
春、　　　磨 受（受）极（极）刑。(刘世真唱)只

$\overline{2\ 3\ 2\ 1}\ \dot{6}\ \overline{1\ 1}\ \overline{3\ 2\ 3\ 1}\ \overline{2\ 2\ 2}\ \overline{0\ 5\ 3\ 5}$ | $2\ \overline{3}\ \overline{3\ 2\ 7\ \dot{6}}\ \overline{7\ 7}\ \overline{2\ 7\ \dot{6}}$ | $\underset{\cdot}{5}\ 0\ \overline{3\ 5\ 6\ 5\ 6}\ -\ \overline{3\ 5\ 6\ 5}$ |
苦　　　（只苦)千口　说 袂 尽。只，（只，

$3\ \vee\overline{5\ 6\ 5\ 5}\ \overline{3\ 2\ 1}\ \overline{5\ 6\ 5\ 5\ 3\ 5}$ | $\overline{2\cdot\ \dot{6}\ 1\ 1}\ \overline{3\ 2\ 3\ 1}\ \overline{2\ 2\ 3}\ 2\ \overline{0\ 5\ 5}$ | $2\ \overline{3}\ \overline{3\ 2\ 7\ \dot{6}}\ \overline{7\ 7}\ \overline{2\ 7\ \dot{6}}$ |
只，　只)　苦，　　　（只苦)千口　说 袂

$\frac{4}{4}\underset{\cdot}{5}\ -\ (5\ 5$ | $5\ -\ 3\ 3$ | $3\cdot\ \underline{2}\ 1\ 1$ | $\overline{2\ 3}\ \overline{2\ 1}\ \overline{7\ \dot{6}}$ | $5\ -\ )$ ‖
尽。 (切尾)

## （6）北　调

$1=\flat E$　$\frac{4}{4}$

$(2\ \overline{3\ 3}\ \overline{2\ 7\ \dot{6}\ 1})$ | $1\ \dot{6}\ -\ \overline{1\ \dot{6}}$ | $\overline{1\ 1\ \dot{6}}\ \overline{1\ 2\ 3\ 1}$ | $1\ \vee\overline{2}\ \overline{3\ 2\ 1}$ |
(刘世真唱)风　　　吹 来

$1\ \vee\overline{2}\ \overline{2\ 3\ 3\ 1}$ | $2\ \overline{2\ 1}\ \overline{2\ 7\ \dot{6}}$ | $1\cdot\ (\overline{6\ 5\ 5\ 5}\ \overline{6\ 7\ \dot{5}}$ | $\dot{6}\ -\ 0\ 0\ )$ ‖
(风 吹来)　波涛闹声 沸，

$(2\ \overline{3\ 3}\ \overline{2\ 7\ \dot{6}\ 1})$ | $1\ \dot{6}\ -\ \overline{1\ \dot{6}}$ | $\overline{1\ 1\ \dot{6}}\ \overline{1\ 2\ 3\ 1}$ | $1\ \vee\overline{2}\ \overline{3\ 2\ 1}$ |
浪　　　滔 天，

$1\ \vee\overline{1}\ \overline{2\ 2\ 3}$ | $1\ \overline{2\ 3\ 1}\ \overline{2\ 7\ \dot{6}}$ | $1\cdot\ (\overline{6\ 5\ 5\ 5}\ \overline{6\ 7\ \dot{5}}$ | $\dot{6}\ -\ 0\ 0\ )$ ‖
(浪 滔天)　高千　　丈。

$(2\ \overline{3\ 3}\ \overline{2\ 7\ \dot{6}\ 1})$ | $1\ \dot{6}\ -\ \overline{1\ \dot{6}}$ | $\overline{1\ 1\ \dot{6}}\ \overline{1\ 2\ 3\ 1}$ | $1\ 3\ \overline{3\ 2\ 1}$ |
惊　　　得 我

$1\ \vee\overline{2}\ \overline{3\ 3\ 3\ 1}$ | $3\ 3\ \overline{1\ 2\ 7\ \dot{6}}$ | $1\cdot\ (\overline{6\ 5\ 5\ 5}\ \overline{6\ 7\ \dot{5}}$ | $\dot{6}\ -\ 0\ 0\ )$ ‖
(惊 得我)　战栗脚恶　行，

582

(2 <u>3 3 2 7̣ 6̣ 1</u>) | 1 6̣ - 1 6̣ | <u>1 1̣ 6̣ 1 2 3 1</u> | 1 <sup>∨</sup>3 <u>3 2</u> 1
　　　　　　　　　苦　　　　　　　　　　得　我

1 <u>3 3 3 2 3</u> | 1 <u>2 3 1 2 7̣ 6̣</u> | 1.(<u>6̣ 5 5 5 6 7 5</u> | 6̣ - 0 0) ‖
(苦 得 我)　身 疲 力　　　倦。(饿鬼抢衣服。)(一条鞭钟、锣)

(2 <u>3 3 2 7̣ 6̣ 1</u>) | 1 6̣ - 1 6̣ | <u>1 1̣ 6̣ 1 2 3 1</u> | 1 <sup>∨</sup>2 <u>2 6̣</u> 1
　　　　　　　　　打　　　　　　　　　　都　是

1 <sup>∨</sup>2 <u>3 3 2 3</u> | 1 <u>2 3 1 2 7̣ 6̣</u> | 1.(<u>6̣ 5 5 5 6 7 5</u> | 6̣ - 0 0) ‖
冤 债 鬼　来 相　　　缀，　　　　　(一条鞭钟、锣)

(2 <u>3 3 2 7̣ 6̣ 1</u>) | 1 6̣ - 1 6̣ | <u>1 1̣ 6̣ 1 2 3 1</u> | 1 <sup>∨</sup>3 <u>3 2</u> 1
(饿鬼抢口粮。)　抢　　　　　　　　　　口 粮

1 <sup>∨</sup>3 <u>2 3 3 2 3</u> | 1 <u>2 3 1 2 7̣ 6̣</u> | 1.(<u>6̣ 5 5 5 6 7 5</u> | 6̣ - 0 0) ‖
乜 般 恶 鬼　掠 人　　　拦。　　　　　(钟、锣)

(2 <u>3 3 2 7̣ 6̣ 1</u>) | 1 6̣ - 1 6̣ | <u>1 1̣ 6̣ 1 2 3 1</u> | 1 <sup>∨</sup>3 <u>3 2</u> 1
(恶鸟啄刘世真。)　鸟　　　　　　　　　啄　得

1 <sup>∨</sup>3 <u>3 3 2 3</u> | 1 <u>2 3 1 2 7̣ 6̣</u> | 1.(<u>6̣ 5 5 5 6 7 5</u> | 6̣ - 0 0) ‖
(啄 得)我　血 流 汪　　　洋，　　　　(钟、锣)

(2 <u>3 3 2 7̣ 6̣ 1</u>) | 1 6̣ - 1 6̣ | <u>1 1̣ 6̣ 1 2 3 1</u> | 1 <sup>∨</sup>1 <u>3 2</u> 1
(恶蛇咬刘世真。)　蛇　　　　　　　　　咬　人

1 <sup>∨</sup>1 <u>1 3 2 3</u> | 1 <u>2 3 1 2 7̣ 6̣</u> | 1.(<u>6̣ 5 5 5 6 7 5</u> | 6̣ - 0 0) ‖
害 人 命　掠 人　　　拖。

(2 <u>3 3 2 7̣ 6̣ 1</u>) | 1 6̣ - 1 6̣ | <u>1 1̣ 6̣ 1 2 3 1</u> | 1 <sup>∨</sup>3 <u>3 2</u> 1
　　　　　　　　　跋　　　　　　　　　　得　我

1 <u>1 1 3.</u> 1 | 3 <u>2 3 1 2 7̣ 6̣</u> | 1.(<u>6̣ 5 5 5 6 7 5</u> | 6̣ - 0 0) ‖
土 内 爬　(爬)都 不　　　起。

583

（2 332761）｜1 6 - 16｜116 1231｜1ᵛ3 2 16｜1 ᵛ1 2323｜
（刘世真白：皇天啊，天啊！）天，　　　　　　　　到今旦　　落得我

1 231276｜10 ⅃ 1 16 - ᵛ5 6 - 2 - 76576 - 1 1 56 5 32 -｜
目滓涟　　涟。　渺渺　路径都　行遍，　苦海林中

5 - 3212 2 - ᵛ1 1 5 60 2465 32 - 6 2 - 7.65 76 - ᵛ‖
苦　万千。　苦海林中　　　　　苦　　万千。

## （7）玉　交　枝

1=ᵇE　4/4 2/4

（111127 655｜1 -）2 - ｜3#432162 5.6535｜5 5532535｜
　　　（金奴唱）受　苦（受　苦）　　　（于）无

231 1235#43｜2.1612161｜35 6535｜5 01 2｜23 2231｜
尽，　　　　　　　　　　是我　当初

1 02 1｜1 66 - ｜5 6 51｜165 - 3｜2532 1256｜
（是我　当初）　不信神明。

12765163｜5ᵛ2 21｜1 61 - ｜1 - 0161｜5 33565｜5ᵛ1.62｜
劝阮　安人便开荤，　　谁知

3 - 3 2｜2 3 1 2｜5.6535｜5 5 21｜1ᵛ1 6 - ｜
土　地　件件　陈？　灶君　司命

1 - 0161｜5 33565｜5 01 2｜23 2231｜1 - 0161｜
启　天　庭，　　罚我今旦　受极

5ᵛ5 - 1｜5 6 - 52｜5 - 0535｜211235#43｜21612161｜
刑。罚　我今　旦受　极　刑。

（前调）
2/4 5（55｜3261｜2 -）3 - ｜2.3 1 2｜5.6535｜5 - ｜1 2｜5 3
　　（鬼唱）泼　贱（泼　贱）　　　无　知，

584

3 3 | 0 5 3 5 | 2. 1 6 1 | 2 1 6 | 5 - | 1 2 2 3 | 2 3 1 | 1 - ˇ

瞒　　　神　明

2 1 | 1 5 | 1 0 | 1 6 1 6 | 1 6 5 | 5 3 | 2. 3 | 1 6 1 | 1 1 6 |

(瞒　神　明)　做事非　　　　理。

5 1 6 3 | 5 ˇ 2 | 2 1 | 1 ˇ 1 | 6 1 6 | 5 1 | 1 6 1 | 5 3 5 | 5 ˇ 2 | 2 3 |

搬唆　你家主　便开　　荤，　　　今来

1 - | 3 2 | 2 ˇ 3 | 1 2 | 5. 6 | 5 3 5 | 5 ˇ 6 | 2 1 | 6 | 6 0 |

合　该　受凌　迟。　　　莫说阴光

5 1 6 5 | 5 3 5 | 5 ˇ 1 | 1 1 | 6 1 | 6 1 5 3 | 5 ˇ - (略) 5 | 5 1 |

无报　应，　举头三尺有神　祇。　　举头

5 6 | 6 5 2 | 5 - | 0 5 3 5 | 2. 1 1 2 | 3 5 #4 3 | 2. 1 6 1 | 2 1 6 1 | 5 - ‖

三　尺有　神　祇。

## （8）五　更　子

1=♭A　8/4　4/4

6 6 2 6 1 - 0 1 3 3 2 7 6 2 7 6 |8/4 5. 3 5 5 6 ˇ 1 6 1 | 6 7 6 5 3 6 5 |

(金奴唱)无奈何　(于)行　几　里，　障般苦痛

3 5 3 2 2 3 1 3 3 2 7 6 1 5 6 1 | 5 3. 3 2 3 1 2 3 5 3 2 1 2 1 7 |4/4 6 (3 5 5 6 7 5 |

谁　(于)(谁)　知　机？（饿鬼抢吃。一条鞭钟、锣)

6 - 0)(3 5 |8/4 6 7 6 7 5 3 6.)ˇ 3 6 7 5 3 5 6 | 1 6 3 5 2 1 7 6 2 2 7 2 7 6 5 3 5 |

恨阮　当　初

6 ˇ 2 2 2 6 1 - 2. 7 6 2 7 6 |4/4 5 (3 5 5 6 7 5 | 6 - 0)(3 5 |8/4 6 7 6 7 5 3 6.)ˇ 3 6 7 5 3 5 6 |

做事　不存　天。（饿鬼打架。乱槌钟、锣）　　坠落

1 6 3 5 2 1 7 6 2 2 7 2 7 6 5 3 5 | 6 ˇ 6 6 2 6 1 - 2. 7 6 2 7 6 | 5 3 5 5 6. ˇ 1 6 6 7 6 7 5 |

地狱　　凌迟乞人见。（合句）白　茫

585

6ˇ 3 25323 11 2321 6 2 | 1ˇ 1 2 2 6 1. ˇ2.7 6 2 7 6 | 5 3 5 5 6. ˇ1 6 1 7 6 |

茫,白 （于）茫 茫 江 海 水 高 接 天， 黑 风 洞

1 6 3 5 2 1 7 6 2 2 2 7 2 7 6 5 3 | 6ˇ 2 2 6 1 - 2.7 6 2 7 6 | 5 3 5 5 6. ˇ6 7 6 5 3 5 6 |

雷 声 震， 山 崩 （于）地 裂。 衣 裳

1 6 6 0 1 6 1 3 3 2 3 1 1 3 2 | 2 6 7 6 2 7 6 7 6 6 0 7 6 5 | 6ˇ 6 7 6 2 7 6 7 6 6 0 7 6 5 |

湿 （湿）透， 一 身 狼 狈 无 依 倚。一 身 狼 狈 无 依

$\frac{4}{4}$ 6 - （5 5 | 5 - 3 3 | 3. 2 1 1 | 2 3 2 1 7 6 | 5 -）‖

倚。 （切尾）

注：合句前，恶鸟啄金奴，钟、锣乱捶。
　　合句后，恶蛇咬金奴，钟、锣乱捶。

## （9）山坡里羊

1=♭E $\frac{8}{4}\frac{4}{4}$

6 7 6 5 3 3 5 5 5 1 1 5 6 7 6 5 3 5 | 3 5 3 3 0 3 2 7 6 2 7 6 5 6 5 5 |

（刘世真唱）金 奴 你 今 忽 然 到 （到） 此，

6 7 6 5 3 3 5 5 5 1 1 5 6 7 6 5 3 5 | 3 5 3 3 0 3 2 7 6 2 7 6 5 6 5 5 |

正 是 （于）他 乡 遇 故 知。

3♯4 3 2 1 2 2 3. ˇ5 1 6 6 5 5 3 2 | 1 6 3 3 2 2 1 2 6 1 0 1 2 3 6 1 |

恨 你 当 初 （恨 你

2 5 3 3 2 2 1 2 6 2 6 1 1 2 1 2ˇ | 5 5 6 5 5 2 3 1 3 3 2 3 2 7 6 1 5 6 1 ˇ |

当 初） 搬 唆 可 非

5 3. 3 2 3 1 2 3 5 3 2 1 2 1 2 1 7 | 6 7 6 5 3 5 5 6. ˇ5 1 6 6 5 5 3 2 |

理， 违 誓

（3 2）

1 6 3 3 2 2 1 2 6 1 0 1 2 3 6 1 | 2 5 3 3 2 2 1 2 6 2 6 1 1 2 1 2 |

开 荤， 违 誓 开 荤，

3 5 6 5 5 3 1 3 3 2 3 2 7 6 1 5 6 1 | 5 3. 3 2 3 1 2 3 5 3 2 1 2 1 2 1 7 |

天 地 因 乜 得 知 机？

586

6 7 6 5 3 5 5 6. ∨5 1 6 6 5 5 3 2 | 1 6 3 3 2 2 1 2 6 1 3 2 1 2 3 6 1 |

过 了 地 狱， 过 了

2 5 3 3 2 2 1 2 6 2 6 1 1 2 1 2 | 3 5 6 5 5 3 1 3 3 2 3 2 7 6 1 5 6 1 |

地 狱， 受 苦 楚 无 尽

5 3. 3 2 3 1 2 3 5 3 2 1 2 1 7 | $\frac{4}{4}$ 6.(5 3 5 5 6 7 5 | 6 - 0 0 )‖

时。 （刘白：贱婢，你着早死吁。）

$\frac{8}{4}$(5 5 6 7 6 7 5 5 6)5 1 6 6 5 5 3 2 | 1 6 3 3 2 2 1 2 6 1 (3 2)6 1 2 |

（金奴唱）婳 有 千 斤 重 担 担

2 ∨3 3 2 3 2 7 6 7 7 2 7 6 | 5 3 5 5 6. ∨5 5 5 3 5 3 3 |

（担） 不 起， （刘、金唱）亏

2. 1 6 1 1 3 2 3 1 2 2 3 2 0 3 5 | 2 3 2 3 2 7 6 7 7 2 7 6 |

咱 （亏 咱）娘 婳 相 看 只 处 淋 泪

5 0 3 5 6 5 6 - 3 5 6 5 | 3 ∨5 6 5 5 3 2 1 ∨5 6 5 5 3 5 |

滴。 亏 （亏、 亏、 亏）

2. 1 6 1 1 3 2 3 1 2 2 3 2 0 3 5 | 2 3 2 3 2 7 6 7 7 2 7 6 |

咱 （亏 咱）娘 婳 相 看 只 处 淋 泪

$\frac{4}{4}$ 5 - (5 5 | 5 - 3 3 | 3. 2 1 1 | 2 3 2 1 7 6 | 5 - )‖

滴。 （切尾）

## （10）皂 罗 袍

1=♭E $\frac{8}{4}$ $\frac{4}{4}$

1 3 2 2 0 2 7 6 | 5 6 5 5 0 6 5 6 6 3 2 3 1 1 3 2 | 2 ∨5 6 5 5 1 6 5 ∨3 2 5 3 2 1 |

（金奴唱）婳 （婳） 做 罪 过 累 安

3 3 2 3 1 6 2. ∨5 5 6 5 5 3 2 | 1 3 3 2 3 7 6 5 1 6 1 6 5 4 6 5 | 5 ∨5 6 5 5 1 6 5 3 2 5 3 2 1 |

人， 孤 栖 径 上 受 艰 （受艰）

3 3 2 3 1 6 2. ∨1 1 3 3 3 2 | 2 ∨5 6 5 5 1 6 5 3 2 5 3 2 1 | 3 3 2 3 1 6 2. ∨5 1 6 1 6 6 5 4 |

辛。 譬 做 粉 骨 碎 身 婳 亦 甘 心， 俺 通 掠

587

6 5̲5̲ 6̲5̲3̲2 - 1̲2̲3̲6̲1 | 2̲5̲3̲3̲2̲1̲7̲6̲5̲6̲5̌ ᵛ2̲4̲5̲6 | 5̌ᵛ6̲1̲6̲6̲5̲3̲2 3̲2̲3̲5̲3̲2 |

罪　（罪）过（俩通掠罪　　过）累　　　安

2 2̲2̲7̲2̲7̲6̲5̲6̲6̲3̲2̲3̲1̲1̲3̲2 | 2̲ 0̲ 1̲3̲6̲1̲ 2̲2̲ 3̲1̲2̲7̲6̌ | 5̌ᵛ5̲ 6̲5̲5̲1̲6̲5̲ 3̲2̲5̲3̲2̲1 |

人？　　　　　　　（合句）待姻　（于小　心扶你　行

3̲3̲2̲3̲1̲6̲2. ᵛ2̲2̲ 3̲1̲2̲7̲6̲ | 5̌ᵛ5̲ 6̲5̲5̲1̲6̲5̲ 3̲2̲5̲3̲2̲1 | 3̲3̲2̲3̲1̲6̲2. ᵛ6̲ 2̲3̲1̲6̲1̲2̲ |

进。（刘世真唱）跋得　脚　痛腰软　　头　眩。　　受此

6 5̲5̲ 6̲5̲6̲4̲3̲2 - 2̲3̲ 6̲ | 6̲ 2̲3̲1̲6̲1̲2̲ᵛ2̲5̲ 6̲6̲5̲5̲3̲1 | 4/4 2（6̲1̲1̲2̲3̲1 | 2 - 0 0）‖

苦　（苦）痛　（今要）值　时　　会得　　　　尽？

## （11）地 锦 裆

1=♭A 2/4

（2̲2̲ 3 | 2 5̲5̲ | 3̲2̲6̲1̲ | 2 -）5 - | 5. 3̲ | 2（2̲3̲ | 2 5̲5̲ | 3̲2̲6̲1̲ | 2 -）ᵛ
（乞丐鬼唱）说　　　　咱

2 6̲ | 1 1 | 2 6̲ | 3. 1̲ | 2（2̲3̲ | 2 5̲5̲ | 3̲2̲6̲1̲ | 2 -）| 2 6̲ | 1 1 |
（说咱）当初 乞食 时，　　　　　　　　　　说咱 当初

2 6̲ | 2 6̲ᵛ | 2 6̲ | 2̲ 3̲ | 3̲ 2̲ | 2̲ 1̲ | 2 0̲ 6̲3̲ | 3. 1̲ | 2（2̲3̲ |
乞食 时，（乞食 时）感　谢　安　人　有 布　施。

2 5̲5̲ | 3̲2̲6̲1̲ | 2 -）3 - | 3. 1̲ | 2（2̲3̲ | 2 5̲5̲ | 3̲2̲6̲1̲ | 2 -）| 1 6̲ |
今　旦　　　　　　　　　　　（今旦）

1 1 | 6̲1̲ | 6̲ 0̲ | 2 2 | 1 2 | 6̲1̲ | 6̌ᵛ3̲ | 3̲ 2̲ | 2̲ 1̲ | 2 0̲ 6̲3̲ |
阴司 重相 会，有缘 千里 来相 见。有缘 千　里　来相

3. 1̲ | 2 - | 2̲3̲ 2̲ | 5. 3̲ | 2̲2̲3̲1̲ | 2 - | 2̲3̲ 2̲ | 5. 3̲ | 2̲2̲3̲1̲ | 2 -‖
见。　　　唠哇唠　哩，　唠唠哩唠　哇，　　唠哇唠　哩，　唠唠哩唠　哇。

（前调）

（2̲2̲ 3 | 2 5̲5̲ | 3̲2̲6̲1̲ | 2 -）3 - | 5. 3̲ | 2（2̲3̲ | 2 5̲5̲ | 3̲2̲6̲1̲ | 2 -）
（鬼白：再行呀！）　　　　（鬼唱）扛　　　起

1 2 | 6̲ 6̲ | 2 6̲ | 1̌ᵛ3̲ | 3̲ 2̲ | 2̲ 6̲ | 6̲ - | 6̲3̲ | 3. 1̲ | 2（2̲3̲ |
（扛起）魂轿 走如　蜂，最紧　行上　勿放松。

588

2 55 | 3 2 6̣ 1 | 2 -) | 6̣ - | 3. 1 | 2 (2 3 | 2 55 | 3 2 6̣ 1 | 2 -) | 6̣ 1 |

利　刀　　　　　　　　　　　　　　　　　（利刀）

1 2 | 6̣ 6̣ | 6̣ 0 | 7̣ 5 | 7̣ 6̣ | 7̣ 6̣ | 7̣ 3 | 3 2 | 2 2 | 1 6̣ | 5 3 |

专杀　无义　汉，　出轿　带杠　报恩　人。出轿　　带杠　报恩

5. 3 | 2 0 | 2 3 2 | 5. 3 | 2 2 3 1 | 2 - | 2 3 2 | 5. 3 | 2 2 3 1 | 2 - ‖

人。　　　唠�唠哩，　唠唠哩唠哞，　唠哞唠哩，　唠唠哩唠哞。

# （12）北驻云飞

1=♭E　4/4　2/4

卅 2 3 - 3 5 7 6 5 3 2 ♯4 3 - | 4/4 6. 2 1 7 6 7 | 6 5 6 5 5 3 2 |

（金奴唱）魂轿如　飞，　　　　　我　今　　　步

3 ♯4 3 2 1 3 2 | 1 5 3 3 2 1 | 3 1 2 1 7 6̣ | 6̣ 0 3 5 3 2 | 1 2 2 0 5 3 2 |

行　　　实难　追。　　伊入　黑风

3 ♯4 3 2 1 3 2 | 6. 7 5 ♯4 3 2 | 3 3 2 5 3 | 2 0 5 2 3 ♯4 | 3. 2 1 3 2 7 6̣ |

洞，　阮　身（阮身）无　所

2. 6̣ 2 6̣ 2 | 2 5 3 2 5 3 2 | 6̣ 1 2 7̣ 6 5 | 6̣ 6̣ 0 7 6 3 6̣ | 6̣ 0 3 5 3 2 |

归。　　　　　　　　堪叹

（嗦………………………………………………………………………………………………………………………………）

1 2 2 0 5 3 2 | 3 ♯4 3 2 1 3 2 | 6. 7 5 ♯4 3 2 | 5 3 2 2 5 | 2 0 5 2 3 ♯4 |

德行饿鬼，　记　　得前日好恩

3. 2 1 3 2 7 6̣ | 2. 7 6̣ 1 2 3 2 | 6 6 3 3 | 1. 7 6 7 6 | 6 5 6 5 5 3 2 |

惠。　伊今　往

3 ♯4 3 2 1 1 6̣ 1 | 2 0 3 2 | 3 0 5 5 3 2 | 1 5 3 3 2 1 | 3 1 2 1 7 6̣ |

东，　　我今（我今）往西　坠。

2/4 6̣ 1 6̣ 6̣ | 3 2 3 3 | 0 6 5 3 | 5 0 2 5 | 5 3 5 | 3 2 1 6̣ | 2 3 2 | 6̣ 1 6̣ 6̣ |

（合句）未知　值　（值）日，娘嫺再相　随？　未知

3 2 3 3 | 0 6 5 3 | 5 2 5 | 2 5 | 3 2 1 6̣ | 2 (6̣ 1 | 1 2 3 1 | 2 - ) ‖

值　（值）日，娘嫺再相　　随。

# 1. 捉 刘 贾

## （1）北 调

1=♭E 2/4

```
 3 3 7 6 - | 3 5 1 | 2 0 | 3 3 | 5 1 | 1 3 1 3 | 2 0 | 3 5 |
（大高爷唱）干柴 好 烧， 路远 难 挑。 挑到 半路， 遇桥 一 条。 跌一
```

```
5 ∨5 1 | 1 1 3 | 2 0 | 3 5 | 5 0 | 3 2 1 | 2 ∨5 5 | 3 3 5 | 5 ∨3 3 | 3 3 1 |
倒，倒下 地下 一 跷。 爬起 来， 我心 又 焦。你有 弓箭 战马，我有 斧头 柴
```

```
2 0 5 | 3 3 6 | 5 0 3 | 3 3 1 3 | 2 ∨5 5 | 3 5 3 | 5 ∨2 2 | 6 6 2 | 1 - | 1 0 ‖
刀， 你 射我 一 箭，我 砍你 一 刀,你有 老婆孩 子,我有 大大 软 泡。
```

## （2）地 锦 裆

1=♭A 2/4

```
（2 2 3 | 2 5 5 | 3 2 6 1 | 2 -）| 5 - | 3. 1 | 2（2 3 | 2 5 5 | 3 2 6 1 | 2 -）|
 （大高爷唱）我 是
```

```
2 6 | 1 1 | 6 1 | 2（5 5 | 3 5 3 1 | 2）6 | 3 2 | 2 1 | 2 0 | 6 6 |
（我是）阴司 地方 鬼， 尽日 差 使 着 人
```

```
3. 1 | 2（2 3 | 2 5 5 | 3 2 6 1 | 2 -）| 5 - | 3. 1 | 2（2 3 | 2 5 5 | 3 2 6 1 |
累。 要 掠
```

```
2 -）| 2 6 | 6 2 | 6 6 | 2 0 | 7 7 | 5 5 | 7 7 7 | 6 ∨3 |
 （要掠）犯人 来找 我， 好人 不用 我 去 催。好
```

```
3 2 | 2 6 | 6 0 | 5 5 | 3. 1 | 2（2 3 | 2 5 5 | 3 2 6 1 | 2 -）‖
人 不用 我去 催。 （钟、锣）
```

590

# （3）玉 交 枝

1=ᵇE 4/4 2/4

(1 1 1 1 2 7 6 5 6 | 1 -) 2 - | 3 #4 3 2 1 6 2 | 5. 6 5 3 5 | 5 5 3 2 5 3 5 |

（刘贾唱）今　旦　（今旦）　　　　　　（于）受

2 1 1 2 3 5 #4 3 | 2. 1 6 1 2 1 6 | 3 5 6 5 3 5 | 5 0 1 2 | 2 3 2 3 1 |

苦，　　　　　　　　今　　即　知

1 0 2 1 | 1 1 6 - | 6 6 5 1 | 1 6 5 - 3 | 2 5 3 2 1 2 5 6 |

（今　　即　知）阴　司　法　度。

1 2 7 6 5 1 6 3 | 5 5 2 1 | 1. 6 5 1 - | 1 - 0 1 6 1 | 5 3 5 5 6 5 |

是　我　　不　合　做　可　过，

5 1. 6 1 | 3 - 3 2 | 2 3 1 2 | 5. 6 5 3 5 | 5 5 2 1 |

有　嘴　要　说　无　处　诉。　　　重　重

1 5 1 - | 1 - 0 1 6 1 | 5 3 3 5 6 5 | 5 0 1 2 | 2 3 2 3 1 |

地　狱　俩　得　过？　　粉　骨　碎　身

1 3 - 3 | 3 - 3 2 | 2 3 2 1 6 2 | 5. 6 5 3 5 |

（粉　骨　碎　身）　命　难　顾。

（转 1=ᵇA 前 i=后 5）

2/4 5 (5 5 | 3 2 6 1 | 2 -) | 3 - | 2 #4 3 2 | 1 6 2 | 5. 6 5 3 5 | 5 5 |

（鬼唱）你　今　（你　今）　　　　　　做

5 3 | 0 5 3 5 | 2. 1 6 1 | 2 1 6 | 5 0 | 1 2 | 2 3 | 2 3 1 | 1 0 |

人　　　　　毒　心　行

2 1 | 1 6 | 5 0 | 5 1 5 | 6 1 5 | 5 3 | 2. 3 | 1 6 1 | 1 6 |

（毒　心　行），害人行放。

591

5̣ 1̣ 6̣ 3̣ | 5̣ - | 6̣ 6̣ | 1 1 | 6̣ 1 6̣ | 5̣ 3̣ 5̣ | 5̣ ⌵ 2 3 | 1̣ 6̣ 2 | 1 2 |

搬唆你姐便开荤,　　　　　　烧毁寺院不念

1̣ 6̣ 2 | 5̣. 6̣ | 5̣ 3̣ 5̣ | 5̣ ⌵ 2 | 1̣ 6̣ 1 | 1̣ 6̣ 5̣ | 1 0 | 1̣ 6̣ 1 | 5̣ 3̣ 5̣ |

西东。　　　今旦　　合该　受凌迟,

5̣ ⌵ 3̣ 3̣ | 3̣ 3̣ 2̣ | 1̣ 1̣ | 3̣ ⌵ 3̣ 3̣ | 3̣ 3̣ 2̣ | 1̣ 1̣ | 3̣ (1̣ 2̣ | 7̣ 6̣ 5̣ 6̣ | 1̣ -) ‖

即显　报应　不　胡　忙。即显　报应　不　胡　忙。

# 2.辞　亲
## （1）西　地　锦

1=♭A 4/4

5 5 | 3 - 0 3 2 3 1 | 6̣ 2 3 2 2 | 3 ⌵ 5 5 2 3 #4 | 3 2 #4 3 2 1 6̣1 |

（曹献忠唱）职 居　　　　　　　（职 居）　五 品

2 - 6̣ 3 | 3 2 2 0 3 2 3 1 | 6̣ 2 3 2 2 | 3 ⌵ 2 5 2 3 #4 |

为 府 官,　　　　　　　　　　　　　　词 讼

3 2 #4 3 2 1 6̣1 | 2 ⌵ 5 3 2 5 3 2 | 3 2 2 7̣ 6̣ 5̣ 3̣ | 6̣ ⌵ 2 5 2 3 #4 |

简 息　　　政 事　宽。　　　　　　惟 愿

3 2 #4 3 2 1 6̣1 | 2 - 3 3 | 3 2 2 0 3 2 3 1 | 6̣ 2 3 2 2 | 3 #4 3 2 ⌵ 1 3 |

风 调　　　并 雨 顺,　　　　　　　　　　　百 姓

2 7̣ 6̣ 7̣ 6̣ 5̣ 3̣ | 6̣ - ⌵ 2 5 | 3 #4 3 2 ⌵ 1 3 | 2 7̣ 6̣ 7̣ 6̣ 5̣ 5̣ | 6̣ - 6̣ 6̣ 3 |

乐 业　　　　　　尽 心 安。百姓 乐 业　　　尽 心

2 - (2 5 3 2 | 0 5 3 2 3 5 1 6̣ | 2 3 2 7̣ 6̣ 6̣ | 3 5 3 2 1 6̣ | 2 -) ‖

安。

# （2）大 胜 乐

1=♭A 8/4 4/4

(3 5 | 7 7 6 7 5 3 6.) 1 6 7 5 7 6 | 6 2 7 6 7 5 6 7 6 5 3 6 5 3 |
（益利唱）相 公 听 娴 （听老娴）说

6 6 6 ♯4 3 3 4 2 3 2 3 6 7 5 5 | 3 7 6 7 5 5 6. ∨1. 6 5 6 1 6 1 ∨
起 理， 阮

6 2 7 6 7 5 6 7 6 - 6 6 5 3 | 6 6 6 ♯4 3 3 4 2 3 2 3 6 7 5 5 |
官 人 再 三 申 意。

3 7 6 7 5 5 6. ∨1 6 7 5 7 6 | 6 2 7 6 7 5 6 7 6 - 6 6 5 3 |
说 伊 不 幸 （不幸）双

6 6 6 ♯4 3 3 4 2 3 2 3 6 7 5 5 | 3 7 6 7 5 5 6. ∨6 7 7 6 |
亲 死， 袂 报 得

6 2 7 6 7 5 6 7 6 - 6 6 5 3 | 6 6 6 ♯4 3 3 4 2 3 2 3 6 7 5 5 |
养 育 （养育）一 些 儿。

3 7 6 7 5 3 6. ∨6 6 7 6 | 6 2 7 6 7 5 6 7 6 - 3 6 5 3 |
愿 落 发 出 家 为 僧 到

6 6 6 ♯4 3 3 4 2 3 2 3 6 7 5 5 | 3 7 6 7 5 3 6. ∨5 2 5 3 2 |
西 天， 投 活 佛

3 5 6 6 0 2 1 7 6 5 3 3 6 7 5 ♯4 | 3 ∨6 6 2 6 1 - 2 7 6 2 7 6 | 5 3 3 0 2 6 2 1 6 2 7 6 |
救 （救）母 （于）报 （报）恩 义。(合句)托 赖 相 公 上 表

3 5 6 6 0 2 7 6 6 3 3 0 3 5 | 4/4 6 (1 7 6 7 6 5 3 5 | 6 - 0 0) ‖
辞 （辞）官 辞 亲 谊。

593

# （3）太 师 引

1=♭A 4/4 2/4

(6̣ 1 7̣ 6̣ 5̣ 3 5 | 6̣· -) 1 2 1 7̣ | 1 3 5 6 2 1 7̣ | 1 3 5 6 7 6̇ |
（曹献忠唱）你 障 说，我 今 听 你 障 说

3̣· 5̣ 3 1 2 | 2 ᵛ6̣ 1 2 1 6̣ 7̣ | 6̣· 5̣ 3 5 7̣ 6̣ | 6̣ 1 1 6̣· 5̣ | 6̣· 1 5̣ 6̣ 5̣ 2 |
虽 （于） 然 是， 我 心 内

3̣ 0 7̣ 7̣ 6̣ 5̣ | 7̣ 6̣ 5̣ 3 6̣ 5̣ 2 | 3 2̣ 2̣ 3 ♯4 3 | 3 0 1· 5 | 6 - 5 6 5 2 |
半忧 又 半 喜。 伊 今

3 - 5 7 6 5 | 7 6 3 6 5 2 | 3 2̣ 2̣ 3 ♯4 3 | 3 ᵛ3 - 5 | 6 6 0 3 6 |
一心 爱卜 行孝 义， 那亏 我子 为伊

5 - 6 5 3 | 3 0 3 2 1 2 | 3 2 1 6 1 2 | 2 5 5 3 2 3 | 3 0 1 5 |
空守 过一 世。 （合句）算万

6̣ 3 5 1 3 5 | 3 6 3 5 6 7 6̇ ᵛ | 3 6̇ - 3 | 6 3 5 6 7 6̇ | 6̇ ᵛ3 - 3 |
事（算万 事） 尽 都 由 天， 前 世

（尾声）

2/4 5 6 5 5 | 6̇ 3 3 | 0 1 5 | 6̣ ᵛ6̣ 6̣ | 1 2 1 1 | 2 6̇ 6̇ | 0 1 5 | 6̇ (1 7̣ | 6̣ 5̣ 3 5 |
推排今生 即会 障 生。前世 推排今生 即会 障 生。

6̣) 6̣ | 2 6̣ 6̣ 1 | 1 0 6̣ 2 | 6̇ 6̇ | 6̇ ᵛ6̣ 1 | 1 6̣ 0 5̣ | 1 3 5 |
（益利唱）大 人 深恩 长卜记， 山海 誓重 更难

6̣ ᵛ1 5̣ | 5̣ 1 0 5̣ | 1 6̣ | 6̣ ᵛ2 6̣ | 6̣ 2 0 6̣ | 2 1 2 | 1· (7̣ | 6̣ 5̣ 3 5 | 6̣· -) ‖
移， 即便 上表 奏君 知。即便 上表 奏君 知。

594

# 3.辞 三 官

## 下 山 虎

1=♭A 转 1=♭E 8/4

```
6. 5 1 6 5 0 6 5 3 | 3 5 5 0 1 2 1 6 1. 6 5 6 6 2 1 |
```
（傅罗卜唱）三　官　　　圣　　　帝，

```
2 5 3 2 5 2 5 3 1 1 2 3 2 7 6 2 | 1 7 6 - 6 6 1 2 2 0 3 2 2 7 7 |
```
听　臣　从头拜　　　禀。

```
6 7 6 5 3 5 5 6 ⌄3 6 1 6 5 7 6 ⌄2 | 1 6 6 0 6 1 3 3 2 3 1 1 3 2 |
```
　（于）因　为　　要　救　　母

```
2 5 3 2 5 2 5 3 1 1 2 3 2 7 6 2 | 1 7 6 - 6 6 1 2 2 0 3 2 2 7 5 |
```
修　行，　暂违圣　　明，

```
6 0 5 7 6 7 5 6 6 1 6 5 6 5 3 | 2 ⌄2 3 2 2 5 3 2 0 2 7 6 2 7 6 5 |
```
伏望　　相　怜　　悯。伏望　　垂　灵

```
7 7 6 7 5 3 6. ⌄3 6 7 5 3 5 6 | 1 6 6 0 6 1 3 3 2 3 1 1 3 2 |
```
圣，　　　一　路　登　　　山

```
2 5 3 2 5 2 5 3 ⌄1 3 2 3 2 7 6 2 | 1 7 6 - 6 6 1 2 2 0 3 2 2 7 5 |
```
涉　水　祈保安　　宁。

（转1=♭E）

```
6 0 1 1 6 1 5 1 0 1 6 5 6 5 3 | 2 ⌄6 1 5 1 6 5 0 5 3 2 5 3 2 1 |
```
（白：益利！）紧掠　只行李　来　收　　整，经　母　　要　并

```
3 3 2 3 1 6 2. ⌄2 3 2 1 6 1 2 | 6 4 5 5 0 6 5 2 4 2 - 2 7 |
```
行，　　西　出　　阳　　（阳）关

```
6 2 3 2 2 7 6 2 7 2 7 6 5 6 5 6 | 3 1 2 0 0 0 0 0 0 |
```
无　故　　　人。

595

（前调转 1=♭A）

（3 5 | 7 7 6 7 5 3 6.）7 6 7 5 7 6 | 1 6 6 1 6 1 3 3 2 3 1 1 3 2 ∨|

（益利白：老婳当不起……） （傅罗卜唱）你 今 替（替）我

2 5 3 2 5 2 5 3 2 1 1 2 3 2 1 6 2 | 1 7 6 － 6 6 1 2 2 0 3 2 2 7 7 |

理 历（于）家 政，

转 1=♭E

6 7 6 5 3 5 5 6. ∨ 2 2 0 3 2 1 2 1 6 | 5 ∨ 5 6 5 5 1 6 5 5 3 2 5 3 2 1 |

勿（于）苟 且，须 当 （于）竭

3 ∨ 5 6 5 2 5 2 5 0 6 5 5 3 2 1 | 3 3 2 3 1 6. 2. ∨ 2 2 3 2 1 2 7 6 |

力，早 晚 为 我 佛 前 点 香 烛， 须 诚

5 1 6 1 6 5 4 6 5 ∨ 5 5 6 5 5 3 1 | 3 3 2 3 1 6 2. ∨ 6. 1 2 2 3 2 1 2 7 6 |

心， 着 谨 慎。 为 我 施 帛 共 施

5 1 6 1 6 5 4 6 5 ∨ 5 5 6 5 5 3 1 | 3 ∨ 2 3 2 6. 1 3 3 3 2 1 2 7 6 |

金， 赈 济 孤 贫。双 亲 隔 在 九 泉（于）地

3 ∨ 2 5 6 5 2 5 5 6 5 5 3 1 | 3 3 2 3 1 6. 2. ∨ 3 2 3 1 6 1 2 |

下，罗 卜 不 负 先 人 善 行， 正 是

6 4 5 5 0 6 5 2 4 2 － 2 7 | 6 2 3 2 2 7 6 2 7 2 7 6 5 6 5 6 |

事 死 如 事

（尾声）转 1=♭A

4/4 3（2 3 1 2 3 1 | 2/4 2）6 | 2 7 6 6 ∨ 6 2 0 6 2 2 2 7 6 6 ∨ 7 6 6 7 3 5 |

生。 （益利唱）万 种 离 愁 万 里 情， 一 肩 挑 母

7 5 6 6 ∨ 1 1 6 6 6 6 6 3 1 1 1 7 6 5 1 2 1（1 7 6 5 3 5 6 －）‖

一 头 挑 经。西 天 一 路 容 人 到，老 婳 不 能 代 主 行。

596

# 4.审 五 人
## （1）西 地 锦

1=♭E  4/4

5 5 | 3 - 0 3 2 3 1 | 6 2 3 2 2 | 3ˇ5 5 2 3 ♯4 | 3 2 ♯4 3 2 1 6 1 | 2 - 6 6 |
（狱官唱）职 受　　　　　　　　（职受）　丰 都　　　地 狱

3 2 0 3 2 3 1 | 6 2 3 2 2 | 3ˇ3 3 2 3 ♯4 | 3 2 ♯4 3 2 1 6 1 | 2ˇ5 3 2 5 3 2 |
官，　　　　　　堪 称　　富 贵　　　　与 荣

3 2 2 7 6 5 3 | 6ˇ2 3 2 3 ♯4 | 3 2 ♯4 3 2 1 6 1 | 2 - 3 3 | 3 2 0 3 2 3 1 |
华。　　为 善　　积 德　　升 天 界，

6 2 3 2 2 2 | ♯4 3 2ˇ1 3 | 2 7 6 7 6 5 5 | 6 - 2 5 | 3 ♯4 3 2 1 3 | 2 7 6 7 6 5 3 |
　　　作 恶 押 去　　上 刀 山。作 恶 押 去

6 - 2 6 1 | 2 -（2 5 3 2 | 0 5 3 2 3 5 1 6 | 2 3 2 7 6 6 | 3 5 3 2 1 6 | 2 -）‖
上 刀　　山。

## （2）怨 慢（一）

1=♭E  散板

廿5 6 - 6 7 6 - 2̇ - 7 6 5 7 7 6 -ˇ1̇ 1 6 5 1̇ 1 6 5 3 2 - 5 - 3 2 1 |
（刘世真唱）一 身 拖 磨 受　 苦 楚，　百 般 刑 罚　　　　不

1 3 2 - 6 6 - 7 7 6 - 2̇ - 7 6 5 6 7 6ˇ - 5 1̇ 5 1̇ 1 6 5 3 2 - |
如 土，　遍 身 痛 疼　如　　刀 割，　目 淬 流 落

5 - 3 2 1 1 3 2 - 5 1̇ 5 1̇ 1 0 2 4 6 5 3 2 - 6 2̇ - 7 6 5 5 7 6 -ˇ‖
如　　云 雨。目 淬 流 落　　　　　如　云 雨。

597

# （3）驻 马 听

1=♭E 8/4 4/4

ᅡ 5 3 2 - 7̣ 6̣ 5̣ 6̣ - 2 3 2 7 6 - ∨2 3 6 5 5 3 3 2 │ 8/4 2 2 2 2 7 6̣∨ 2 2 3 1 6̣ 1 2 │
（狱官唱）泼 贼　　无 知　　　　　　　开 辜

5 6 5 3 2 3 2 6 2 7 2 7 6 5 6 5 6 │ 2 6 2 2 5 3 3 2 3 1 1 3 2 2 7 5̣ │
亵　渎　昧 神　　祇。

6̣ 3 2 3 1 6̣ 2. ∨ 3 2 3 1 6̣ 1 2 │ 2 5 3 2 3 1 2 3 2 - 1 1 7 │
　你 夫 主　　积 德　　　（积 德）

6̣∨ 3 3 5 3 2 3 3 2 3 1 1 3 2 │ 2 2 2 7 6̣∨ 3 3 3 2 1 6̣ 1 2∨ │
持　斋，　　　　　　你 敢 掠

1̇ 7 6 7 6 6 5 3 5 3 2∨5 5 3 2 │ 2 0 1 3 2 3 1 3 3 3 2 1 3 2 6̣ │
前　　功　（敢 掠　　前 功）　一 旦 抛

1 6̣ 1 1 2. ∨ 6̣ 2 3 1 6̣ 1 2 │ 1̇ 7 6 7 6 6 5 3 5 3 2∨ 3 3 3 │
弃。　　　论 罪　　合　　该 万

2 3 2 1 6̣ 1 1 2∨ 5 1 5 6̣ 1 6 6 5 3 │ 5 2 3 1 6̣ 2. ∨ 3 2 3 1 6̣ 1 2 │
（万）刀　　剐，　　砍 烧

1̇ 7 6 7 6 6 5 3 5 3 2 1 6̣ 1 2 │ 2 3 3 2 2 2 3 2 6̣ 2 1 3 2 6̣ │
春　磨 受　　（受）　凌　（凌）

（合句）
1 0 2 3 1 6̣ 2 3 3 1 3 2 6̣ │ 1 0 1̇ 1̇ 6 5 6 6 1̇ 5 6 5 3 │
迟。　今 旦 通　说　也？　今 旦 通　说

5 2 3 1 6̣ 2. ∨ 2 2 3 1 6̣ 1 2 │ 1̇ 7 6 7 6 6 5 3 5 3 2 - 6̣ 6̣ │
也？　阴 司　注　　定　　（于）

（前调）
3 3 2 1 6̣ 1 2∨5 3 5 6 5 5 5 3 1 │ 3 3 2 3 1 6̣ 2. ∨ 3 5 1 6̣ 1 2 │
更 无　（无）差　　移。　（刘世真唱）乞 赐 慈

598

$3\ 3\ \underline{2\ 3}\ \underline{2\ 1}\ \underline{6}\ 2.\overset{\vee}{\cdot}\ \mid\ 6\ \underline{2\ 3}\ \underline{1\ 6}\ \underline{1\ 2}\ \mid\ \underline{5\ 6}\ \underline{5\ 3}\ \underline{2\ 3}\ \underline{2\ 6}\ 2\ \underline{7\ 2}\ \underline{7\ 6}\ \underline{5\ 6}\ \underline{5\ 6}\mid$

悲，　　　奴婢　　当初　曾　　布

$\underline{2\ 6}\ \underline{2\ 2}\ \mid\ \underline{5\ 3\ 3}\ \underline{2\ 3\ 1}\ 1\ \underline{3\ 2}\ \underline{2\ 7\ 5}\ \mid\ 6\ \underline{3}\ \underline{2\ 3}\ \underline{1\ 6}\ 2.\overset{\vee}{\cdot}\ 6\ \underline{2\ 3}\ \underline{1\ 6}\ \underline{1\ 2}\ \mid$

施。　　　　　　　　　　　一时

$\underline{2\ 5}\ \underline{3\ 2}\ \underline{2\ 3}\ \underline{1\ 2}\ 3\ 2\ -\ 1\ 1\ 7\ \mid\ 6\overset{\vee}{\cdot}\ 3\ 3\ \underline{5\ 3}\ \underline{2\ 3}\ \underline{3\ 3}\ \underline{2\ 3\ 1}\ \underline{1\ 3}\ 2\mid$

心　迷　　（心迷）失　误，

$2\ 2\ 2\ 7\ 6.\overset{\vee}{\cdot}\ 3\ \underline{2\ 3}\ \underline{1\ 6}\ \underline{1\ 2}\ \mid\ \underline{1\ 7}\ \underline{6\ 7}\ \underline{6\ 6}\ \underline{5\ 3}\ \underline{5\ 3}\ 2\overset{\vee}{\cdot}\ \underline{5\ 5}\ \underline{3\ 2}\ \mid$

信听　　金　　奴（信听

$2\ 0\ \underline{2\ 3}\ \underline{1\ 6}\ \underline{2\ 2}\ \underline{2\ 3}\ \underline{1\ 3}\ \underline{2\ 6}\ \mid\ 1\ \underline{6\ 1}\ \underline{1\ 2}.\overset{\vee}{\cdot}\ 6\ \underline{2\ 3}\ \underline{1\ 6}\ \underline{1\ 2}\ \mid$

金奴）搬　唆嘴　舌。　　伏望

$\underline{1\ 7}\ \underline{6\ 7}\ \underline{6\ 6}\ \underline{5\ 3}\ \underline{5\ 3}\ 2\overset{\vee}{\cdot}\ 3\ \underline{2\ 3}\ \mid\ \underline{2\ 3\ 2\ 1}\ \underline{6\ 1}\ \underline{1\ 2}\overset{\vee}{\cdot}\ 5\ \underline{1\ 5}\ \underline{1\ 6}\ \underline{6\ 6}\ \underline{5\ 3}\mid$

谅　情　乞　　　（乞）超

$5\ \underline{2\ 3}\ \underline{1\ 6}\ 2.\overset{\vee}{\cdot}\ 3\ \underline{2\ 3}\ \underline{1\ 6}\ \underline{1\ 2}\ \mid\ \underline{1\ 7}\ \underline{6\ 7}\ \underline{6\ 6}\ \underline{5\ 3}\ \underline{5\ 3}\ \underline{2\ 1}\ \underline{6\ 1}\ \underline{1\ 2}\mid$

生，　再后　　不　敢　做

$2\overset{\vee}{\cdot}\ \underline{3\ 3}\ \underline{2\ 2}\ 2\ \underline{3}\ \underline{2\ 6}\ \underline{2\ 1}\ 2\ \underline{3\ 2\ 6}\ \mid\ 1\ 0\ \underline{2\ 3}\ \underline{2\ 3\ 1}\ 2\ \underline{3\ 3}\ \underline{1\ 3\ 2\ 6}\mid$

（做）　　此　　（此）　呢。（狱官唱）今　旦　通　说

$1\ 0\ \underline{1\ 1}\ \underline{6\ 5}\ \underline{6\ 6}\ 1\ \underline{5\ 6}\ \underline{5\ 3}\ \mid\ 5\ \underline{2\ 3}\ \underline{1\ 6}\ 2.\ \ 2\ \underline{2\ 3}\ \underline{1\ 6}\ \underline{1\ 2}\mid$

乜？　今旦　通　说　乜？　　阴司

$\underline{1\ 7}\ \underline{6\ 7}\ \underline{6\ 6}\ \underline{5\ 3}\ \underline{5\ 3}\ 2\ -\ 2\ 1\ \mid\ 6\overset{\vee}{\cdot}\ \underline{3\ 2}\ \underline{1\ 6}\ \underline{1\ 2}\overset{\vee}{\cdot}\ \underline{5\ 3}\ \underline{5\ 6}\ \underline{5\ 5}\ \underline{3\ 1}\mid\frac{4}{4}2\ (\underline{6\ 1}\ \underline{1\ 2}\ \underline{3\ 1}\mid 2\ -\ 0\ 0)\ \parallel$

法　　度　　世间　有　谁　敢　欺？

## （4）缕缕金（一）

$1=\flat A\ \ \dfrac{2}{4}\dfrac{4}{4}$

$(\underline{5\ 5}\mid\underline{3\ 2}\ \underline{6\ 1}\mid 2\ -)\mid 5\ 2\mid 3\ (\underline{2\ 3}\mid 2\ \underline{5\ 5}\mid\underline{3\ 2}\ \underline{6\ 1}\mid 2\ -)\mid 3\ 2\mid$

（狱官唱）贼　贱婢　　（贼

$\underline{2\ 2}\mid 3\ 0\mid\underline{3\ 2}\mid 2\ 3\mid 2.\ \underline{1}\ \underline{6\ 1}\mid 2\ (\underline{2\ 3}\mid 2\ \underline{5\ 5}\mid\underline{3\ 2}\ \underline{6\ 1}\mid$

贱婢）可　　无　理，

599

2） 5 ｜2̂6̂2 2 5̂3̂｜5 0 ｜6̇̂ 2̂2̂｜0 3̂ 2̂3̂1̂｜2（2̂3̂｜2 5̂5̂｜

做事　　　可非为，　　不　　　存天。

3̂2̂6̇̂1̂｜2） 2 ｜3̂ 2̂2̂｜2̂2̂3̂｜3 2̂｜6̇̂ 2̂2̂｜0 3̂ 2̂3̂1̂｜2ᵛ 3

今旦　　　合该碎剐慢　　凌　　迟。开

(合句)

3̂ 2̂｜2̂ 2̂｜5̂3̂2̂ 2̂6̇̂｜6̂ 6̂｜1ᵛ 6̇̂2̂｜6̂2̂6̂6̂｜6̇̂ 6̂6̂｜0 3̂1̂｜

荤食肉昧　神祇，论起罪过，　不是轻

(前调)

⁴⁄₄ 2（5̂5̂3̂2̂6̇̂1̂｜2 -）2̂2̂｜5 3̂2̂1̂6̇̂2̂｜2 5̂3̂5̂2̂｜3 - 3̂2̂｜2̂2̂5̂3̂2̂｜

微。　（金奴唱）望老爷，　　　　望　老　爷

2̂6̇̂2̂ - 3｜2̇.̂7̇̂6̇̂1̂2̂3̂2̂｜2ᵛ 3̂2̂｜2 0 5̂3̂｜5̂3̂2̂ - 2̂7̇̂｜6̇̂ 2̂2̂0 3̂2̂3̂1̂｜

乞　慈悲。　奴婢　丧家狗，识　一

2̂6̇̂ 7̇̂6̇̂3̂6̂｜6̂5̂ 5̂3̂2̂｜2 0 3̂3̂｜2̂6̇̂2̂ - 2̇̂7̇̂｜6̇̂ 2̂2̂0 3̂2̂3̂1̂｜

乜？　乞赐　超生路，　准做布

(合句)

²⁄₄ 2̂2̂（5̂5̂｜3̂2̂6̇̂1̂｜2）3̂｜3̂ 2̂｜2̂ 2̂｜5̂3̂2̂｜2̂6̇̂｜6̂ 6̂｜

施。　（狱官唱）开荤　食肉　昧神

1ᵛ 6̇̂2̂｜6̂2̂6̂6̂｜6̇̂ 6̂6̂｜0 3̂ 1̂｜2（5̂5̂｜3̂2̂6̇̂1̂｜2 -）‖

祇，论起罪过　不　是　轻　微。

# （5）剔　银　灯

1=♭A ²⁄₄ ⁴⁄₄

（2̂2̂5̂5̂｜3̂2̂6̇̂1̂｜2 -）｜2 5̂｜3̇.̂（5̂3̂2̂｜1̂6̇̂2ᵛ｜2 5̂｜3̂5̂2̂

（狱官唱）贼　畜　生

3 -）｜3̂ 2̂｜2̂ 5̂｜3 0｜5̂2̂2̂2̂｜3̇.̂（5̂3̂2̂｜1̂6̇̂2ᵛ｜2 5̂

（贼　　畜　生）做事不存　天，

3̂5̂2̂｜3 -）｜3̂ 2̂｜2̂ 5̂｜5 0｜1̂2̂ 3̂｜2̂2̂7̂5̂｜6̇̂（7̂6̂

害　你姐身受凌　迟。

## （6）怨　慢（二）

1=♭E

廿 5 7̂6 - 7 7̂6 - 2̇ - 7̂65 676 - ᵛ6 55 1̂6 53 2 - 5 - 32̂1 1 3̂2 - ᵛ‖

（刘世真唱）是阮　当初听　人搬唆，　今旦一身　　　　亦　　难逃。

## （7）四　边　静

1=♭A 2/4

( 2̲3̲ | 2 5̲5̲ | 3̲2̲6̲1̲ | 2 - ) | 6̣ - | 3̇. 1 | 2 ( 2̲3̲ | 2 5̲5̲ | 3̲2̲6̲1̲ | 2 - ) |

（刘世真唱）是　阮

6̣2 | 1 1 | 2 6̣ | 3̇. 1 | 2 ( 2̲3̲ | 2 5̲5̲ | 3̲2̲6̲1̲ | 2 ) 3 | 3̂ 2 |

（是阮）当初可不是，　　　　　　　　开荤

2̂1 | 1 0 | 6̣ 6̣ | 3̇. 1 | 2 ( 2̲3̲ | 2 5̲5̲ | 3̲2̲6̲1̲ | 2 ) 3 | 3̂ 2 |

（开荤）昧神祇。　　　　　　　　　　今旦

2̂ 6̲6̲ | 2 0 | 6̣ 6̣ | 1 2 | 3̇. 1 | 2 ( 2̲3̲ | 2 5̲5̲ | 3̲2̲6̲1̲ | 2 - ) |

受刑罚，　有嘴可说乜？

2̲3̲3̲ | 3̇. 1 | 2 0 | 2̲3̲3̲ | 3 0 | 6̣ 1̣ | 2ᵛ 3 | 3̂ 2 |

（鬼唱）罪恶贯满，　　罪恶贯满，　合该凌迟。以做

2̂ 6̲6̲ | 2 0 | 6̣2̲6̲2̲ | 3ᵛ 6̣ | 2 0 | 6̣ 5 | 3̇. 1 | 2 0 ‖（一条鞭钟、锣）

后来者，　不敢做只呢。不敢　做只呢。

## （8）地　锦　裆

1=♭A 2/4

( 2̲2̲3̲ | 2 5̲5̲ | 3̲2̲6̲1̲ | 2 - ) | 3 - | 3̇. 1 | 2 ( 2̲3̲ | 2 5̲5̲ |

（狱官唱）阴　司

3̲2̲6̲1̲ | 2 - ) | 1 1 | 2 6̣ | 6̣ 3 | 5̇. 3̲ | 2 ( 2̲3̲ | 2 5̲5̲ |

（阴司）法度实惊人，

3̲2̲6̲1̲ | 2 ) 2 | 3̲ 2̲6̲ | 2 0 | 6̣ 5 | 3̇. 1 | 2 ( 2̲3̲ |

罪犯　逆恶　不放空。

602

2 55 | 3 2 6 1 | 2 -) 6 - | 3. 1 | 2 (2 3 | 2 55 | 3 2 6 1 |
　　　　　　　　　　　阳　法

2 -) | 6 2 | 2 6 | 1 6 | 2 0 | 6 6 | 6 7 | 5 7 | 6 3 |
(阳法) 易漏　阴难　逃，　刀　山　剑　树　共　火　烘。刀

3 2 | 2 1 | 2 0 | 6 5 | 3. 1 | 2 (2 3 | 2 55 | 3 2 6 1 | 2 -) ‖
山　　　剑树　共火　烘。

## （9）怨　慢（三）

1＝♭E

卅 5 7 6 - 7 7 6 - 2 - 7 6 5 7 7 6 - 5 5 6 1 6 5 3 2 - 5 - 3 2 1 1 3 2 -ˇ ‖
(林士春唱) 茫茫　渺渺　不　　见天，　伏望恩官　　可　　　怜见。

## （10）带　花　回

1＝♭E　8/4

卅 2 6 2 6 - 3 2 - 5 - 3 2 7. 6 5 6 -ˇ | 2 5 3 2 3 2 2 5 6 1 1 6 1 5 5 6 |
(狱官唱) 你　为人　　　　　　堪　称

1 6 - 5 6 5 3 5 6 6 5 | 0 3 3 3 2 3ˇ 2 5 3 3 2 3 2 1 6 1 |
行　　(行)(于)善，　　　　服　侍

3 3 2 3 1 2 2 2 3 3 2ˇ 2 5 3 2 | 6ˇ 2 3 2 2 7 6 7 6 0 7 6 2 7 6 |
三　官 (服侍三官) 好香　频　　献。

5 3 5 5 6.ˇ 2 5 3 2 #4 3ˇ | 6 - 1 2 1 6 1 1 1 6 7 6 5 3 6 |
　　　　朝暮　诵经

5ˇ 6 7 6 3 3 6 6 5 0 5 3 5 3 2 | 3 3 2 3 1 6 2 3 2 5 3 3 2. 7 6 1 |
礼拜　　圣　贤，　　做事

3 3 2 3 1 2ˇ 5 3 2 #4 3 2 5 3 2 6 | 3 3 2 2 7 6 7 6 0 7 6 2 7 6 |
并　无 (做事并无) 半点　私　偏。

5 3 5 5 6.ˇ 5 5 3 5 3 2 | 5 3 2 2 3.ˇ 1 1 1 6 1 6 1 5 |
(合句)今　　　旦　　(今

i 6i5̲5̲ 6 | 3 6̲6̲5̲3̲ 2̲3̲2̲3̲ | 3̲3̲ 6̲7̲6̲ #4̲3̲ 3̲6̲6̲ 4̲4̲4̲3̲ 2̲3̲2̲3̲2̲7̲ |
旦）　（于）虽　　　　然

6̲7̲6̲2̲2̲3. ᵛ2 4̲3̲2̲#4̲3̲ | 6 - 1̲2̲1̲6̲1̲ 1̲1̲6̲1̲5̲3̲6̲ | 5ᵛ6̲7̲6̲3̲3̲6̲6̲5̲ 5̲3̲5̲3̲2̲ |
　　来到　阴　司　　免遭　刑

3̲3̲ 2̲3̲1̲ 6̲ 2. ᵛ2̲5̲3̲3̲ 2. 1̲6̲1 | 3̲3̲ 2̲3̲1̲ 2 2̲2̲2̲ 5 2̲5̲3̲2̲ |
宪，　　也　是　佛　力（也是佛力）相扶

6̲ᵛ3̲3̲2̲2̲7̲6̲7̲6̲ 0̲7̲6̲2̲7̲6̲ | 5̲ 3̲5̲5̲6. ᵛ2̲5̲3̲3̲2̲7̲6̲1̲ | 3̲3̲2̲3̲1̲ 2 5̲2̲2̲5̲ 2̲5̲3̲2̲ |
荣　显。　　　　乞人　流　传，说是善恶到　此

6̲ᵛ3̲3̲2̲2̲7̲6̲2̲ 2̲2̲7̲2̲7̲6̲5̲3̲ | 6̲ᵛ3̲2̲3̲1̲2 - 5̲5̲3̲3̲2̲3̲ | 2 0 ‖（紧接《扑灯蛾》）
自　有　　　（不汝）分　（分）　辨。

## （11）扑 灯 蛾

1=♭E  4/4  2/4

（2̲2̲2̲3̲2̲7̲6̲1̲ | 2 -）3̲6̲5̲3̲ | 2̲3̲2̲1̲2̲2̲#4̲3̲ | i̲ 6̲5̲3̲6̲5̲3̲ | 5̲3̲2̲1̲2̲2̲#4̲3̲ | 3 0 3 2 |
（林士春唱）地　狱　　法无偏，　　　　做

5 - 3̲3̲2̲3̲1̲ | 2̲2̲ 3̲1̲3̲2̲6̲ | 1 6̲1̲1̲3̲2̲ | 2ᵛ1̲2̲ 3̲6̲5̲3̲ | 2̲3̲2̲1̲2̲2̲#4̲3̲ᵛ |
恶（做恶）罪（于）难　免。　　　　（不汝）自　幼

i̲ 6̲5̲3̲6̲5̲3̲ | 2̲6̲2̲ᵛ1̲2̲ | 1 3̲1̲3̲2̲1̲ | 6̲2̲ 3̲1̲3̲2̲6̲ | 1 6̲1̲1̲3̲2̲ |
读　诗　书，持斋　念佛（念佛）共　为　善。

2 0 2 - | 7̲6̲ - 5 | 3̲5̲3̲2̲1̲1̲6̲1̲ | 2 3̲2̲1̲3̲2̲6̲ | 1 6̲1̲1̲3̲2̲ | 2ᵛ5̲ 3̲5̲3̲2̲ |
（狱官唱）不　需　　（于）苦忧　煎，　你需着

0̲5̲3̲2̲3̲1̲2̲ | 2ᵛ6̲7̲6̲ | 5̲ 3̲5̲7̲6̲ | 6 0 i̲ 6̲5̲ | 3̲6̲5̲3̲2̲6̲2̲ | 2 0 1̲3̲2̲1̲ |
广　行　（于）方　便。　你　为　人　并无

3 2. 3̲2̲1̲ | 2/4 2ᵛ6̲2̲ | 6̲2̲7̲6̲ | 7̲5̲6̲ᵛ 5 2 | 5ᵛ6̲2̲ | 6̲2̲7̲5̲ | 6 0 | 5 2 |
罪（罪）愆，后来福　寿　永绵绵。后来福　寿　永绵

（尾声）

卅 5 0 1 2 #4 3 - i 1 6 5. 3 2 5 0 3 2 3 2 1 2 #4 3 - 2 2 6 2 7 6

绵。（林士春唱）感 谢　大 人　恩 不 轻，　　　 结 草 衔

7 6 - 3 5 3 1 2 #4 3 - ˇ6 6 i 6 5 3 2 - 2 2 | 2/4 5 (6 7 | 5 6 7 5 | 6 -) ‖

环　当 报 尽。　（狱官唱）阴 司 敬 重　　 为 善 人。

## （12）缕缕金（二）

1=♭A 2/4 4/4

( 5 5 | 3 2 6 1 | 2 -) | 2 5 | 3 2 | 2. 3 | 2 (3 3 | 2 7 6 1 | 2 -) | 3 2 |

（狱官唱）贼 畜　生　　　　　　　（贼

2 5 | 3 - | 3 2 | 2 3 | 2 7 6 1 | 2 (5 5 | 3 2 6 1 | 2) 2 | 5 3 2 | 2 3 |

畜 生）可　无　理，　　　　盗 宰　人 耕

5 0 | 6 2 2 | 0 3 2 3 1 | 2 (2 3 | 2 5 5 | 3 2 6 1 | 2) 5 | 5 3 2 | 2 5 3 |

牛，　损坏 头　牲。　　　　　做 事　可 非

（合句）

5 0 | 6 2 2 | 0 3 2 3 1 | 2 (5 5 | 3 2 6 1 | 2) 3 | 3 2 | 2 5 | 2 6 2 |

为，　不 存　天。　　　阴 司　法 度

（前调）

2 6 | 6 1 | 2 ˇ2 6 | 6 2 7 6 | 6 2 6 | 0 3 1 | 4/4 2 (5 5 3 2 6 1 | 2 -) 2 2 |

人 惊疑,损坏 六畜　合 该 凌　迟。　（林士春唱）望 老

5 3 2 1 6 2 | 2 5 3 5 2 | 3 - 3 2 | 2 5 3 2 | 2 6 2 - 3 | 2. 7 6 1 2 3 2 |

爷　　（望　 老 爷）可　怜 见，

2 ˇ5 2 6 2 | 0 3 2 | 5 3 2 - 2 7 | 6 2 2 0 3 2 3 1 | 2 6 7 6 3 6 |

带 念　村 愚 民，　乞 赐 残　生。

6 5 5 3 2 | 2 0 5 2 | 5 3 2 - 6 7 | 6 2 2 0 3 1 | 2 2/4 (5 5

且 饶　此 一　遭，　后 去 不 敢　做 只 呢。（狱官白:吓呼！）

（合句）

3 2 6 1 | 2) 3 | 3 2 | 2 5 | 2 6 2 | 2 ˇ6 | 6 1 | 2 ˇ2 6 | 6 2 7 6 |

（狱官唱）阴 司　法 度　人 惊 疑,损坏 六畜

6 1 6 | 0 3 1 | 2 ˇ2 6 | 6 2 7 6 | 6 1 6 | 0 3 1 | 2 (5 5 | 3 2 6 1 | 2 -) ‖

合 该 凌　迟。损坏 六畜　合 该 凌　迟。

605

# 5.飞 虎 洞

## （1）西 地 锦

1=♭A 4/4

（黑虎王唱）飞 虎 （飞虎） 洞中 黑虎

王， 威风 凛凛 显神 通。

吐气 吹嘘 冲斗牛， 一声

号 令 裂山 峰。 一声 号 令 裂 山 峰。

## （2）侥 侥 令

1=♭A 2/4

（黑虎王唱）大 慈 悲， 大 慈 悲， 无量 功德，

佛有 神机。 法旨 降来 须当 遵依。 虎豹 狮象 便 驱 驰。

莫放迟啊， 莫放 迟， 赶散伊兄弟 即 时 分 离。

（钟、锣）

（前调）

（小鬼唱）飞 虎 洞， 飞 虎

洞， 法力 有万 倍。 腾云 驾雾 快 如 火， 虎豹 驱出

走 如 飞。 莫放过啊， 莫放 过， 赶散伊弟兄 即 时 散 伙。

606

# 6.双 挑

## （1）步 步 娇

1=♭E 8/4 4/4

(6 1 | 3 3 2 3 1 6 2.) 3 3 5 2 2 ♯4 3 | 6 - 1 2 1 6 1 5 1 6 5 3 2 | 3. 2 3 3 0 5 3 2 6 1 2 2 0 3 2 6 |

（傅罗卜唱）挑 经　　挑 母　　　往　　　西

1 2 1 1 0 7 6 5 5 7 6 5 5 7 6 ∨ | 3 6 6 5 5 3 2 3 2 1　2 3 6 1 | 3 2 3 3 0 5 3 2 6 1 2 2 0 3 2 6 |

天，　　　　　　　　　心　急（心 急）步　　　难

1 2 1 1 0 7 6 5 5 7 6 5 5 7 6 | 6 0 0 0 0 0 0 0 | 0 0 1 3 2 3 1 3 3 2 7 6 5 6 1 |

前。　　　　　　　　　　　　　　父 亲　未　超

（0 0　6 6 1 1 2 6 2　2　2 6 | 6 0）

（傅厝兄弟怎着等，等，等一 下。）

6 7 6 7 5 5 6. ∨ 5　5 3 2 ♯4 3 | 6 - 1 2 1 6 1 5 1 6 5 3 2 | 5 0 1 3 2 3 1 2 2　3 1 2 1 2 6 |

度，　管乜 路　　途　　　十 万 零 八

1 2 1 6 6 1. ∨ 5 3 - 2 3 | 1 2 1 2 6 6 1. 5 1 6 7 6 5 5 6 | 6 ∨ 5 6 5 5 3 2 2 ♯4 3 2 2 4 3 ∨ |

千。　云 飞 宿　何　　处？

3 6 6 5 5 3 2 3. 2 1　2 3 6 1 | 3 2 3 3 0 5 3 2 6 1 2 2 0 3 2 6 | 1 0 1 2 7 6 5 6 5 3 2 5 3 2 |

伤　心 思母　泪　潸　　然。思母 泪 潸

4/4 1 0 0 0 |

然。

4/4 3 3 5 2 3 3 2 5 | 3 3 2 1 1 2 1 6 | 6 2 1 - 5 5 | 5 1 6 5 5 6 |

哇啊 哩唠 哇啊 唠哩 哇啊 哩哇 唠，　　　　哩唠 哩，　　唠哩

5 6 5 3 3 6 5 ∨ | 3 3 6 5 3 | 5 1 - 3 ♯4 | 3 2 1 3 ♯4 3 2 |

哇，　　　唠 哩哇 唠　　哇 啊 哩哇唠，哇 啊哩哇

1 3 2 6 1 2 | 1 - 3 ♯4 3 2 | 1 3 2 6 1 2 | 1（3 2 7 6 1 5 6 | 1 - 0 0）‖

唠哩　唠哩哇，哇啊哩哇 唠哩，　唠哩哇。

## （2）寡　北

1=♭E　4/4　2/4

卅5 2̂3̂ - 1 2̂6̂1 - 3 5̂ - 7̂ 6̂ - 5.3̂2̂ #4̂3̂ - | 1 2̂7̂6̂1̂2̂ | 1 - 2̂7̂6̂ |

（傅罗卜唱）只见　　树木　惨　凄，　　　　越惹得我只　心　头

2̂7̂6̂ - 1 6̂ | 1 1̂6̂1̂2̂3̂2̂1̂6̂ | 1 2̂3̂1̂6̂1̂2̂ᵛ | 5. 3̂5̂3̂5̂ | 5ᵛ1̂6̂5̂3̂6̂5̂ | 3 5̂3̂2̂5̂3̂2̂ |

愁　　　　　（心　愁）　闷。

1. 2̂3̂3̂2̂7̂6̂6̂ | 1 1̂0̂2̂1̂6̂1̂ | 1ᵛ5̂ 6̂5̂3̂5̂ | 1̇ 5̂ 6̂5̂3̂ | 5 3̂2̂6̂1̂ 2̂ |

　　　　　　　　寻思我只一头经，　　　一　头

5 2̂2̂3̂ #4̂3̂ | 3ᵛ1 - 2̂3̂ | 2̂3̂1 - 3 | 2̂3̂2̂1̂2̂1̂2̂ | 2̂3̂3̂2̂3̂2̂7̂ | 6̂1̂5̂6̂1̂6̂1̂2̂ |

母，　　　俩　通　偏背了分

1 2̂3̂1̂6̂1̂2̂ | 5. 3̂5̂3̂5̂ | 5 1̂6̂5̂1̂6̂5̂ | 3 5̂3̂2̂5̂3̂2̂ | 1. 2̂3̂3̂2̂7̂6̂6̂ |

（了　分）　寸?

1 1̂0̂2̂1̂6̂1̂ᵛ | 5 6̂5̂3̂5̂3̂ | 5 5̂6̂5̂5̂3̂5̂ | 1̇ 6̂1̂6̂5̂3̂ | 3ᵛ5 - 3̂5̂ |

　　　　到此处　泪盈盈（不汝）眼昏昏。　　叫　天

3 #4̂3̂2̂1̂1̂6̂1̂ | 3 2̂2̂3̂ #4̂3̂ | 3ᵛ2̂ 6̂1̂ | 2̂7̂6̂ - 1 6̂ | 1 1̂6̂1̂2̂3̂2̂1̂ |

天　都袂　应，　　叫地地（于）不

1 2̂3̂2̂1̂6̂2̂ | 5. 3̂5̂3̂5̂ | 5 1̂6̂5̂1̂6̂5̂ | 3 0̂5̂3̂2̂5̂3̂2̂ | 1. 2̂3̂3̂2̂7̂6̂6̂ |

（地　不）　闻。

1 1̂0̂2̂1̂6̂1̂ | 1ᵛ3 - 5 | 1. 2̂3̂ 5̂5̂ | 3 - 2̂3̂1 | 1ᵛ6 - 5 |

高　叫南　无观世　音，　（雷有声唱）高　叫

1. 2̂3̂ 5̂5̂ | 3 - 2̂3̂1 | 1ᵛ5̂ 3̂2̂3̂ | 1 - 3̂2̂3̂ | 3̂2̂1 - 3 | 2̂3̂2̂1̂2̂1̂ 2̂ |

南　无观世　音。　（傅唱）怎　生　扶　持（哎）我　苦

2̂ᵛ3̂3̂2̂3̂2̂7̂ | 6̂1̂5̂6̂1̂6̂1̂2̂ | 1ᵛ2̂3̂1̂6̂2̂ | 5. 3̂5̂3̂5̂ | 5 1̂6̂5̂1̂6̂5̂ | 3 5̂3̂2̂5̂3̂2̂ |

（我　苦）　困?

1. 2̲3̲3̲2̲1̲6̲6̣ | 1̲1̲0̲2̲1̲6̣1̣∨ | 3̲ⁿ4̲3̲2̲1̲ 6̣1̣ | 2̲2̲2̲3̲ⁿ4̲3̣∨ | 6̣ 2̲2̲6̣ 2 | 1̲ 6̣1̣2̲3̲1̣∨ |

须　臾　间　　树木尽趴地,

1. 2̲5̲3̲2 | 3̲ - 2̲3̲ 1 | 1∨2̲ - 6̣ | 1̲ 1̲2̲6̣ | 6̣ 6̲6̲1̲7̲6̣∨ |

森　草　两　旁　分。　　只　是　天心怜行　孝,

1. 2̲5̲2 | 3̲. 3̲2̲3̲1 | 1∨5̲6̲5̲3 | 3∨3̲3̲. 5 | 3̲ - 2̲3̲1 | 1∨2̲ 3̲2̲1 |

助　我摆　布　恩。　　方　得　　(方得)我挑　经　　挑母

1∨1̲ - 3 | 2̲3̲1 - 3 | 2̲3̲2̲1̲2̲. 1̲2̲ | 2̲ 3̲3̲2̲3̲2̲7̣ | 6̣1̣5̣6̣1̣6̲1̲2̲ | 1̲ 2̲3̲1̲6̣2̣ |

直　往　前　　　　　　　　　　　(往　前)

5̲. 3̲5̲3̲5 | 5̲ 1̲̇6̲5̲1̲̇6̲5̲ | 3̲ 5̲3̲2̲5̲3̲2̲ | 1̲2̲3̲3̲2̲7̲6̣6̣ | 1̲1̲0̲2̲1̲6̣1̣∨ |

奔。

1̲1̲ 2̲ 3 - | 5̲ 2̲2̲3̲ⁿ4̲3̲ | 6̣ 2̲1̲ 6̣ | 1̲ 1̲6̣1̣2̲3̲1̣∨ | 3̲ⁿ4̲3̲2̲1̲ 6̣1̣ | 5̲ 2̲2̲3̲ⁿ4̲3̲ |

母 (于)疼　儿　　刜却心头　肉,　　儿　为　母

3∨1̲ - 3̲3̲ | 2 - 3̲2̲1̲ | 1̲ 3̲3̲2̲3̲2̲1̲ | 2̲3̲2̲1̲2̲. 1̲2̲ | 2̲ 3̲ 2̲3̲2̲1̲ |

何　愁只肩　磨

6̣1̣5̣6̣1̣6̲1̲2̲ | 1̲ 2̲3̲1̲6̣2̣ | 5̲. 3̲5̲3̲5 | 5̲ 1̲̇6̲5̲1̲̇6̲5̲ | 3̲ 5̲3̲2̲5̲3̲2̲ |

(肩　磨)　损?

1̲2̲3̲3̲2̲1̲6̣6̣ | 1̲1̲0̲2̲1̲6̣1̣∨ | 1̲̇ 6̲ 6̲5̲3 | 1̲1̲ 2̲5̲ 5̲ⁿ4̣ | 3̲ - 2̲3̲1 | 1∨6̣ - 2 |

我坚心　报　答我母　恩,　　管乜

2̲1̲ 2̲7̲6̣∨ | 2̣6̣1̣0 | 6̣ 1̲2̲0 | 1̲1̲ 2̲ 3 - | 5̲ 2̲2̲3̲ⁿ4̲3̲ | 3∨1̲ - 3 |

黑桑林、　火焰山、　流沙河、寒 (于)水　池,　　前　途

3̲ 3̲0̲ 2 | 3̲2̲1̲ - 3̲3̲ | 2̲3̲2̲1̲2̲. 1̲2̲ | 2̲ 3̲ 2̲3̲2̲1̲ | 6̣1̣5̣6̣1̣6̲1̲2̲ |

险阻　多劳

609

$\overset{\smile}{1}\overset{\vee}{2}\overset{\frown}{3}\overset{\frown}{1}\overset{\frown}{6}2 \mid 5. \overset{\frown}{3}5\overset{\frown}{3}5 \mid 5\overset{\cdot}{\overset{\frown}{1}}6\overset{\cdot}{5}\overset{\cdot}{1}6\overset{\cdot}{5} \mid 3\overset{\frown}{5}3\overset{\frown}{2}5\overset{\frown}{3}2 \mid 1\overset{\frown}{2}33\overset{\frown}{2}1\overset{\cdot}{6}\overset{\cdot}{6} \mid 1\overset{\cdot}{1}02\overset{\cdot}{1}6\overset{\cdot}{1}^{\vee} \mid$
（多劳） 连。

1 2 - 3 5 | 2 2 2 3 #4 3 | 6 5 6 1 7 | 6 - - - | 1 1 2 3 5 #4 | 3 - 2 3 1 |
皮 烂 血 破， 山 也 不 怕 高， 水 也 不 怕 深。

焦 头 烂 额， 我 焦 头 烂 额，也 要 超 度 我 母 亲 早 脱 离（了）

苦 海 （苦 海） 门。

（雷唱）见 前 面

杏 花 树， 许 处 酒 旗 挂 起 闹 纷 纷。 许 处

有 酒 兼 有 肉， 烧 鸡 炖 鳖， 煎 螺 炒 肺， 刟 鸡 炯 面，我 只 处

空 嘴 哺 舌，惹 我 爱 食 又 爱 （不 汝） 吞。

（傅白：师弟啊！）（傅唱）咱 是 奉 佛 人， 不 饮 酒， 不 茹 荤。 素 时 有 只

思 鳏 念,正 是 道 心 迷， 欲 心 存。 只 恐 前 途 路 不 通,行 不 顺，

怎 生 经 过 了 西 天 （西 天） 门？

（雷唱）咱 是 奉 佛 人， 不 饮 酒， 不 茹 荤。 素 时 有 只 思 鳏 念,正 是

610

6 1̂2 6 | 1 2 3̂1 | 0 5̂3 2 | 1 3 1 3 | 2ᵛ 3 3 | 1 1 2 1 | 0 5̂3 2 | 2 1 3 | 2. 6̂2 2
道心迷， 欲心存。 只恐 前途路不 通,行不 顺， 怎 生 经过了 西 天

0 3̂2 1 | 6̣ 1̂5 6̣ | 1̣ 6̂1 2 | 1ᵛ 2 3 | 1 2 | 5 3 5 0 | 5 3̂2 3 5 | 1. 2̂3 5
（西 天） 门? 哢唠哩， 唠哩

3 2̂3ᵛ | 5 6̂5 | i 0 | 6̣ 6̂2 6̣ | 1 0 | 1 2̂2 3 | 3ᵛ 3 1 | 3 1 2 2 | 0 3 1
哢， 唠哢唠哩， 唠唠哩唠哢， 唠哢哢哩 唠， 唠唠 哩唠哢， 唠唠

3 2 2 3 | 3 2̂1 | 2̣ 6̂2 2 | 0 3 2 1 | 6̣ 1̂5 6̣ | 1̣ 6̂1 2 | 1ᵛ 2 3 | 1 2 | 5 3 | 5 -
哩哢哢哩 唠 哩 唠 哢。

## （3）胜 葫 芦

1=♭A 4/4 2/4

(2 5̂3 5̂2 7̂6 1 | 2)- 3 2̂1 | 3 2̂3 1̂7 6̂5 | 5 3̂5 1̂7 6̂5 | 6. 5̂3 5 6 7̂ 6
（傅罗卜唱）真 个 学 道 着 诚 心,

6̣ᵛ 5̂6 5 | 5 0 1 1 | 3 2̂1 6̂1 2 | 2 5̂5 3̂2 3 | 3 0 5̂5 3 2 | 1 3̂2 7̂6 5̂6 1ᵛ
俩 通 昧神 明? 一念 思辇

3 5̂5 0 5̂3 1 | 3 1̂2 1̂7 6̣ | 6 0 1 1̂1 2 | 3 0 3̂5 3 2 | 1 3̂2 1̂6 1̂2 3
吐 出 淫 欲 情。 六阿六士 乙 乙仪乙士 六乙士六工六士乙

1 0 6̣ 6̂5 | 6̣ 2̂7 6̂3 5 | 6̣. 5̂7 6 | 6 0 1 6̂6 | 0 1̂6 5̂6 3̂5 | 5 0 1 6̂6
六 工工噫 工阿六工下噫 工 乂六工 你心 不 坚， 你心

0 1̂6 5̂6 3̂5 | 5 0 1 - | 3 2̂1 6̂1 2 | 2 5̂3 3 | 3 - 2̂3 1̂6 | 1 -ᵛ 3 2̂3
不 坚， 有 羽 恶①飞

（前调）

1 3̂1 2̂7 6 | 5̣ᵛ 5̂1 5 | 5 0 3̂2 3 | 1 3̂1 2̂7 6̂1 | 5(3 5̂5 6̂7 5 | 6 -)1 6̂1
万里 程。有羽 恶飞 万里 程。(白:我苦, 虎啊!) 忽 然

611

3 2 3 1 7 6 5 | 5 3 5 1 7 6 5 | 6. 5 3 5 7 6 | 6 5 6 5 | 5 0 3 2 1 | 3 2 1 6 1 2 |
猛虎　来得　慌，　　　尽是　　虎共狼，

2 5 5 3 2 3 | 3 0 2 5 3 2 | 1 3 2 7 6 5 6 1 ∨ | 3 5 5 0 5 3 2 | 3 1 2 1 7 6 | 6 0 1 1 |
不通　触犯　伊威风。　　　　　　（合句）紧走

0 1 6 5 6 3 5 | 5 0 1 1 | 0 1 6 5 6 3 5 | 5 0 1 − | 3 2 1 6 1 2 | 2 5 3 3 |
要离，（白：师弟啊！）紧走　要离，　　勿靠

3 − 2 3 1 6 | 1 ∨ 5 − 1 | 2/4 5 5 6 | 5 1 | 5 1 0 1 | 5 5 | (6 6 7 | 6 5 3 5 | 6 − ) ‖
我　佛有神通。勿靠我佛　有神　通。

————————
① 恶——难。

## （4）玉　胞　肚 ①

1 = ♭A　2/4

1 1 | 1 2 1 | 2 7 6 | 6 1 2 | 1 1 6 1 | 3 3 2 | 2 5 6 | 2 5 3 2 |
（傅罗卜唱）山君（山君）有　　　　　　灵，

3. 2 3 3 | 0 5 3 2 | 1 2 1 1 | 0 7 6 5 | 6 0 | 6 6 | 3 1 | 1 5 6 ∨ |
　　　　　　　　　　　　山君　有灵，

1 6 2 | 2 6 0 6 | 1 5 6 ∨ | 1 1 | 6 2 | 1 6 | 6 1 2 | 1 1 6 1 |
听罗卜　叩诉衷情。　坚心　投佛超度

3 3 2 | 2 5 6 | 2 5 3 2 | 3. 2 3 3 | 0 5 3 2 | 2 1 1 1 | 0 7 6 5 | 6 0 |
母，　　　　　　坚心　投佛　超度母，

6 6 | 3 1 0 | 6 5 3 | 1 5 6 ∨ | 0 6 1 | 3 3 2 | 0 1 6 | 1 5 6 ∨ |
坚心　投佛　超度母，　　并无　怯心　毒　行。

3 6 | 3 1 1 | 6. 5 3 | 1 5 6 6 | 0 3 3 | 2 5 3 2 | 1 6 1 | 3 3 2 |
一路　神明　相扶持，　山君岂　可　不谅

0 1 6 | 1 ∨ 3 3 | 2 5 3 2 | 1 6 1 | 3 3 2 | 0 1 6 | 1 ( 3 5 | 5 6 7 5 | 6 − ) ‖
（谅）情。山君　岂可　不谅　（谅）情。

（前调）

（ 5 5 | 3 2 6 1 | 2 ) 2 | 5 0 | 0 2 | 5 0 | 0 5 2 | 3. 1

（雷有声唱）是　虎　　（是　虎）　　　还是彪,

2（ 2 3 | 2 5 5 | 3 2 6 1 | 2 0 ) | 6 2 6 | 1 6 | 6 5 2 | 5 5

是虎是彪　　只是乜人

5 5 | 5 5 | 5 3 | 5 0 | 5 - | 2 2 3 - | 2（ 2 3 | 2 5 5 |

驱　出　猛　兽?

3 2 6 1 | 2 ) 5 | 3. 1 | 2（ 2 3 | 2 5 5 | 3 2 6 1 | 2 0 ) | 2 1 | 1 6

看伊　　　　　　（看伊）开嘴

2 6 | 2 0 | 2 2 | 5 2 | 2 5 | 3. 1 | 2（ 5 5 | 3 2 6 1

卜咬人,　　那畏　性　命　在　此　休。（白:观音妈呀,虎卜咬和尚咯!）

2 - ) | 5 - | 5. 3 | 2（ 2 3 | 2 5 5 | 3 2 6 1 | 2 - ) | 2 2 | 6 2 | 6 6

我　佛　　　　　　（我佛）若　还　有　灵

6 0 | 2 6 | 6 2 | 1 2 | 6 0 | 2 6 | 6 2 | 1 2 | 6 0 ‖

圣,　暗处扶持相解救。　暗处扶持相解救。

① 【玉胞肚】实际上是【北青阳】或【北一封书】。

# （5）伏虎咒①

1=♭E 2/4

卅 3 2 1 3 2 - | 2/4 3 3 | 3 1 | 2. 3 | 2 0 | 2 6 6 2 |

（雷有声唱）阿弥陀佛,　救苦救难观世音,　脱离一场

3. 1 | 2 0 | 5 2 | 2 5 | 3 3 | 2 0 | 6 1 |

虎共熊。　途上无由受涂炭,　金蝉

3 3 | 3. 1 | 2 0 | 6 6 6 1 | 2 0 | 2 1 6 | 2 0 |

脱壳且藏身。　南(啊)南无阿　(阿)弥陀佛,

6 6 6 1 | 2 0 | 2 1 6 | 2 0 | 2 6 | 2 2 | 2 0 ‖

南(啊)南无阿　(阿)弥陀佛,　佛(啊),佛,佛,佛。

① 此处只用线乐。

613

# （2）北下山虎

1=♭A 4/4

（2 2 2 3 2 7 6 1 | 2）2 3 3 2ˇ | 2 3 3 2 2 7 6 | 5 3 6 6ˇ 6 1 | 2 2 2 1 7 6 |
（良女唱）儿夫　出　去　未见回　归，

6 0 1 1 6 5 6 | 2 3 2 3 1 6 1 7 6 | 5 6 1 6 7 6 5 3 5 | 3 3 3 6 3 5 | 5ˇ 5 1 1 5 1 |
枉我　此　处　独守孤　闱。　　想起来恨阮

5 1 6 0 6 5 3 | 2 5 3 2 2ˇ 3 3 | 2 3 3 2 6 1 | 2 2 2 1 7 6ˇ | 3. 3 6 1 6 |
红颜　（于）命　薄，　怨煞寂寞苦难　追，　闷人心都

1 7 6 5 5 7 6 | 6ˇ 5 3 3 2 | 2ˇ 2 3 2 6 2 | 2 2 2 6 1 | 2 2 2 1 7 6 |
碎。　　　我今　努　力掠此铁杵磨成　针，

6 0 5 6 1 | 6 1 6 5 1 6 1 | 0 1 6 5 6 3 5 | 5ˇ 1 7 6 7 6 5 3 5 | 3 3 3 6 3 5 |
又　畏天时寒冷　急　做　（于）寒　　衣，

5ˇ 2 3 3 2 | 2ˇ 3 2. 3 | 1. 2 3 2 6 1 | 2 2 2 1 7 6 | 6ˇ 6 5 6 1 |
未　知　我君　值日可回　归？　　伊许　处

5 1 5 1 6 1 | 5 6 1 1 6 7 6 5 3 5 | 3 2 6 1 2 | 1 6 1 1 1 6 1 | 5. 6 1 7 6 7 6 5 3 5 |
劳劳碌碌　暗挥　　泪，阮只　处清清冷冷　泪双

3 3 3 6 6 5 | 5ˇ 5 3 2 | 2 6 2 - | 6 1 6 6 1 | 2 2 2 1 7 6 |
垂。　　　正是　流水　无心恋落　花，

6 0 5 6 1 | 0 1 6 5 6 3 5 | 5ˇ 1 7 6 7 6 5 3 5 | 3 3 6 6 5 | 5ˇ 2 3 2 |
落花　有　意　随水　　流。　　又畏

2 3 2 2 2 3 | 1 3 3 2 7 6 1 | 2 2 2 1 7 6 | 6 0 6 5 | 1 5 6 3 5 |
我君身　临险临　危，　　朝暮　盼望倚柴

6ˇ 6 6 6 2 | 1 6 1 1 0 1 6 5 | 3 - 6 3 5 | 5 1 7 6 5 3 6 | 3ˇ 6 6 6 2 |
扉,望不见我君身　（得阮）如痴　（于）似　　醉。望不见我

615

(前调)

君身 如痴 （于）似醉。（雷有声唱）听伊拙话真个恁我① 叹伤， 原来有一守忠妇人许处 受苦 受凄凉。南无阿弥陀佛。

（白：恁我羞哉，愧哉。） 心坚磨杵要成针，譬如我学道未成须着勉励（于）自强。（良女问：你是乜人？）我是佛家弟子最善良。（良女问：要值去？）因要去到西天投活佛（嗳）超度父，到半路遇着虎狼我即险险受灾殃。（良女问：有同伴无？）同伴人拆散不见踪，存我（即）单身又兼日暮（于）途穷。但得望门来投宿，幸逢小娘子容纳一宵，阴骘无量。娘子你只阴骘（于）无量。南无阿弥陀佛。

① 恁我——令我，使我。

616

# （3）北驻云飞

1=♭E  4/4  2/4

（良女唱）青 灯 独 守，　岁 寒 松

柏　经 霜　久。　不 比 轻 薄

柳絮 因 风 动，　片　片 落 花

随 水　流。　（白：我也来坪一下）　（嗦……

持 斋　受 戒

心 行 修，　别 无 贪 求。

（合句）酒 色（呵）财（呵）气　罢罢 休，　正 是

坐 怀 不　乱（不汝）别 无　由。

坐 怀 不　乱（不汝）别 无　由。

良女白：阮入内捧酒。
（乐曲起）

## （4）土　析

1＝♭E　2/4

2 2 3 | 2 2 2 | 7 6 | 2 2 | 7 2 | 6 2 | 2 6 | 7 2 |

2 2 3 | #4 4 3 | 2 3 #4 | 2 2 | 7 6 | 2 3 3 | 2 3 6 1 | 2 - ‖

## （5）一、二北云飞

1＝♭E　2/4

( 1 7 | 6 5 3 5 | 6 - ) | i i 2 | i - | i 6 2 | i - |

（良女唱）老　酒　满　斟，

6 6 i | 5 6 i | 6 5 3 ∨ | 5 i 6 | 0 5 3 | 2 - | 1 2 3 |

权　且　作　饭，　权　且

1 2 7 6 | 5 0 | 2 3 | 3 ( 2 3 | 2 7 6 1 | 2 - ) |

作　饭　来　充　饥。

良女白：待阮提馒头来请您。
（乐曲起）

2/4 2 3 | 3 2 | 3 5 | 3 - | 5 5 | 5 6 | 5 6 | 5 - | 3 5 | 3 2 |

1 1 6 | 1 2 | 3 2 | 3 - | 5 6 7 | 6 7 5 | 6 7 6 | 5 6 | 1 2 3 | 1 7 |

6 - | 1 2 | 3. 6 | 5 - | 5 3 | 3 2 | 1 2 3 | 1 7 | 6 - | 1. 2 |

3 - | 5. 6 | 5 3 | 3 5 | 2 3 #4 | 3 2 | 3 - | 5 5 | 5 ∨ 1 |

1 7 | 6 3 5 | 6 7 6 | 6 ∨ 6 | 5. 6 | 5. 6 | 5 3 | 3 ∨ 3 | 2 3 1 7 |

6 5 6 | 1 1 | 1 ∨ 3 | 2 3 1 | 6 - | 1 3 | 2 7 6 | 5 6 7 | 6 - ‖

618

$(5\underset{\cdot}{3}\ |\ 2\underset{\cdot}{7}\ \underset{\cdot}{6}\ \underline{1}\ |\ 2\ -\ )\ |\ 5\ 3\ |\ 5\ 5\ |\ 5\ 2\ 3\ |\ 2\ \underline{1}\ 1\ |\ 1\ -\ |\ 1\ 0\ 1\ 1\ |$

（良女唱）有　心　吃　得　肉（于）边

$\underset{\cdot}{6}\ 1\ 2\ 3\ |\ 2\ \overset{\vee}{}\ \underline{3}\ 5\ |\ 2\ 3\ |\ \underline{1}\ \underline{6}\ \underline{6}\ \dot{2}\ |\ \dot{1}\ 0\ |\ (\underline{6}\ \underline{6}\ \underline{1}\ |\ 5\ \underline{6}\ \underline{1}\ |\ \underline{6}\ \underline{5}\ \underline{3}\ \underline{2}\ )\ |\ 5\ 3\ |$

（肉于边）菜，　　　　　　　　　　　　　有心

$5\ 5\ |\ \underline{1}.\ \underline{2}\ 3\ 3\ |\ 5\ 2\ 3\ \overset{\vee}{}\ |\ 2\ 3\ 2\ 5\ |\ 5\ 3\ 5\ |\ 3\ \overset{\vee}{}\ \underline{1}\ \underset{\cdot}{6}\ |\ 2\ (\underset{\cdot}{6}\ \underline{1}\ |\ 1\ 2\ 3\ 1\ |\ 2\ -\ )\ \|$

吃　得　肉边　菜，　　神仙　无酒　不　　成　仪。

$\underline{1}\ \underline{6}\ \underline{6}\ \dot{2}\ |\ \dot{1}\ -\ |\ (\underline{6}\ \underline{6}\ \underline{1}\ |\ 5\ \underline{6}\ \underline{1}\ |\ \underline{6}\ \underline{5}\ \underline{3}\ \underline{2}\ )\ |\ \dot{1}\ \underline{6}\ 5\ |\ 5\ \underline{6}\ \underline{5}\ 3\ |$

（白：叱！）嗟，　　　　　　　　　　　出家（人）奉（于）

$2\ \underline{1}\ 2\ |\ 5\ \underline{3}\ 5\ |\ 3\ \underline{1}\ \underset{\cdot}{6}\ 1\ |\ 2\ 0\ |\ \underline{6}\ \underline{2}\ \underline{6}\ \underline{6}\ |\ \underline{3}\ \underline{2}\ \underline{3}\ \underline{3}\ |\ 0\ \underline{6}\ \underline{5}\ \underline{3}\ |\ 5\ \underline{2}\ \underline{2}\ |$

佛，（你今）操执　不　是，　白玉　玷　　瑕

$5\ \underline{3}\ 5\ |\ 3\ \underline{2}\ \underline{1}\ \underset{\cdot}{6}\ |\ 2\ 0\ |\ \underline{6}\ \underline{2}\ \underline{6}\ \underline{6}\ |\ \underline{3}\ \underline{2}\ \underline{3}\ \underline{3}\ |\ 0\ \underline{6}\ \underline{5}\ \underline{3}\ |\ 2\ 0\ |\ 3\ 5\ |$

不值　一文　钱。　嫌疑　之　　　际　须当

$\underline{3}\ \underline{1}\ \underset{\cdot}{6}\ |\ 2\ 0\ |\ \underline{1}\ \underline{2}\ \underline{6}\ \underline{6}\ |\ \underline{3}\ \underline{2}\ \underline{3}\ \underline{3}\ |\ 0\ \underline{6}\ \underline{5}\ \underline{3}\ |\ 5\ 0\ |\ 3\ 5\ |\ 3\ 0\ \|$

谨　慎，　心术　不　　　　明　天　鉴　知。

## （6）一江风（一）

$1 = {}^{\flat}\text{E}\quad \frac{8}{4}$

$\underline{3}\ \underline{\#4}\ \underline{3}\ \underline{2}\ |\ \underline{1}\ \underline{2}\ \underline{2}\ \underline{3}\ |\ 3\ \underline{6}\ \underline{5}\ \underline{6}\ \dot{2}\ \dot{1}\ \underline{6}\ \underline{5}\ 3\ |\ \underline{5}\ \underline{3}\ \underline{2}\ \underline{1}\ \underline{2}\ \underline{2}\ 3.\ \overset{\vee}{}\ \underline{1}\ 3\ \underline{2}\ \underline{2}\ \underline{1}\ \underline{7}\ \underline{6}\ \underline{6}\ |$

（良女唱）一　　　（一）更　初　　月　色

$\underset{\cdot}{6}\ \overset{\vee}{}\ \underline{3}\ 3\ |\ \underline{5}\ \underline{3}\ \underline{2}\ |\ \underline{6}\ \underline{1}\ \underline{2}\ \underline{5}\ \underline{3}\ \underline{2}\ \underline{7}\ \underline{6}\ |\ \underline{7}\ \underline{7}\ \underline{6}\ \underline{7}\ \underline{5}\ \underline{5}\ \underline{6}\ \overset{\vee}{}\ \underline{2}\ \underline{1}\ \underline{6}\ |\ 2\ \overset{\vee}{}\ 7\ 6\ |$

天　　边　　　　　临，　四边虫　蛙

$\underset{\cdot}{6}\ \overset{\vee}{}\ \underline{3}\ 3\ |\ \underline{5}\ \underline{3}\ \underline{2}\ |\ \underline{6}\ \underline{1}\ \underline{2}\ \underline{5}\ \underline{3}\ \underline{2}\ \underline{7}\ \underline{6}\ |\ \underline{7}\ \underline{6}\ \underline{6}\ \underline{0}\ \underline{6}\ \underline{5}\ \underline{3}\ \underline{5}\ \underline{6}\ \underline{6}\ \underline{7}\ \overset{\vee}{}\ 5.\ \underline{6}\ 5\ 5\ |$

声　　声　　　　　吟。　　　　　　阮

$\underline{3}\ \underline{\#4}\ \underline{3}\ \underline{2}\ |\ \underline{1}\ \underline{2}\ \underline{2}\ \underline{3}\ |\ 3\ \underline{6}\ \underline{5}\ \underline{6}\ \dot{2}\ \dot{1}\ \underline{6}\ \underline{5}\ 3\ |\ \underline{5}\ \underline{3}\ \underline{2}\ \underline{1}\ \underline{2}\ \underline{2}\ 3.\ \overset{\vee}{}\ 5\ \underline{5}\ \underline{3}\ \underline{2}\ \underline{\#4}\ 3\ |$

（阮）思　　君，　　枕上

$6 - \overline{\dot{1}\dot{2}} \overline{\dot{1}6} \dot{1} \mid \overline{6\dot{1}5} \overline{5\dot{6}5\dot{2}} \mid 5 \quad \overline{5\dot{3}2} \overline{{}^{\#}43} \overline{\dot{3}^{\vee}\dot{1}} \mid \overline{65} \overline{365} \mid$

反　　　　复　　　　辗　转　　不　　成

$5^{\vee}\overline{35} \overline{532} \overline{1 2} \overline{2^{\#}43} \overline{2243} \mid 3 \quad \overline{21} \overline{3 3} \overline{21} \overline{2\dot{7}\dot{6}} \mid \overline{365 3} \mid$

眠。　　　　　　　　　(合句)将　掠　铁　杵　磨　成

$5 \quad 0 \mid \overline{13} \overline{231} \mid \overline{33} \overline{27} \overline{6 27 5} \mid \overline{67} \overline{675} \overline{56^{\vee}} \overline{22 2} \mid \overline{27676} \mid$

针，　　磨　针　恶　得　　成，　　只　恐　磨　人

$\overline{6^{\vee}\dot{3} 3} \quad \overline{532} \overline{6 12} \overline{5 327 6} \mid 7 \quad \overline{66} \overline{05} \overline{55} \overline{532^{\#}43} \mid$

不　　　坚　　　　心。　　只　恐　磨　人

$\overline{656 6} \overline{\dot{1}65} \overline{3} \overline{565 531} \mid 2^{\vee}\overline{2 321} \mid \overline{2\dot{7}6} - 52 \mid \overline{{}^{\#}4321} \overline{2 43} \mid$

不　(不)　坚　　　心。唠　哩　哖　唠　哩，　　哩　唠　哖，

$3^{\vee}\overline{55} \overline{32} \mid \overline{52} \overline{3^{\#}43} \overline{21} \mid \overline{232} \overline{10\dot{6}} 2 \mid 1 \overline{66} \overline{06} 1 \mid \overline{22} \overline{03} \overline{2275} \mid 6 - 0 \quad 0 \parallel$

唠　哩　哖　唠　哩，　　哖　唠　哩　　唠　哩　哖。

## （7）抛　盛（一）

$1 = {}^{\flat}E \quad \frac{4}{4}$

$(\overline{111} \overline{12} \overline{7 656} \mid 1 -) \overline{55} \overline{32} \mid \overline{13} \overline{27} \overline{656 1}^{\vee} \mid 3 - \overline{365 3} \mid \overline{53} - 23 \mid$

(雷有声唱)急　急　　修　来　　急　急　修，

$\overline{13} \overline{27} \overline{6156} \mid 1 - 23 \mid \overline{22} \overline{03} \overline{21} \mid \overline{76} \overline{12} \overline{532} \mid \overline{13} \overline{27} \overline{6156} \mid$

灯　火　无　芯　　枉　添　油。

$1 - \dot{5} 6 \mid \overline{165} \overline{6756} \mid \overline{535} \overline{503} 3 \mid 5 \overline{53} \overline{2321} \mid \overline{76} \overline{12} \overline{532} \mid$

前　生　做　事　今　生　收，　今　生　做　事　　来　生

$1 - 33 \mid 5 \overline{2} \overline{2326} \mid \overline{1.6} \overline{56} \overline{56} \mid 1 0 \overline{56} \overline{56} \mid 1 0 \overline{21} \overline{6} \mid$

休。　今　生　做　事　　来　生　　休。　弥(啊)弥　陀　佛，　阿　弥　陀

$\overline{2^{\vee}} 0 \overline{56} \overline{56} \mid 1 0 \overline{21} \overline{6} \mid \overline{2^{\vee}} 0 \overline{2} \overline{6} \mid \overline{2^{\vee}} 0 \overline{2} \overline{2} \mid 2 0 0 0 \parallel$

佛，　弥(啊)弥　陀　佛，　阿　弥　陀　佛，　佛(啊)，　佛，　佛，　佛，　佛。

# （8）一江风（二）

$1=\flat E$ $\frac{8}{4}$ $\frac{4}{4}$

（良女唱）二　　（二）更　初　月　色
穿　窗　　来，　　将只心绪　诉乞
嫦　娥　　知。　　　阮
（阮）思　　君，　　　割吊
得　阮　　日夜　　皱双
眉。　（合句）枉掠铁杵磨成
针，烦恼　我君不返　来，　枉我瞑日
空　等　　待。　枉我瞑日
空（空）等　　待。唠哩哖唠哩，　哩唠哖，
唠哩哖唠哩，　哖唠哩　唠哩哖。

## （9）抛　盛（二）

1=♭E 4/4

（1 1 1 1 2 7 6 5 6 | 1 -）5 5 3 2 | 1 3 2 7 6 5 6 1ᵛ | 3 - 3 6 5 3 | 5 3 - 2 3 |
（雷有声唱）急急　修来　　急　急　修，

1 3 2 7 6 1 5 6 | 1 - ᵛ2 3 | 3 2 2 0 3 2 1 | 7 6 1 2 5 3 2 | 1 3 2 7 6 1 5 6 |
功 名　富 贵　　莫　贪　求。

1 - ᵛ5 1 | 5 1 7 6 7 6 5 6 | 5 3 5 5 0 5 3 | 5 5 3 2 3 2 1 | 7 6 1 2 5 3 2 |
害 人　利 己　终　有　损，　损 阴 损 德　　　哪　时

1 - ᵛ5 3 | 5 5 2 3 2 6 | 1. 6 5 6 5 6 | 1 0 5 6 5 6 | 1 0 2 1 6 |
休？　损 阴　损 德　　哪　时　休。　弥(啊)弥 陀　佛，　阿 弥 陀

2 0 5 6 5 6 | 1 0 2 1 6 | 2 0 2 6 | 2 0 2 2 | 2 0 0 0 ‖
佛，　弥(啊)弥 陀 佛，　阿 弥 陀 佛，　佛 (啊)，　佛，　佛，佛，佛。

## （10）一江风（三）

1=♭E 8/4 4/4

3 ♯4 3 2 1 2 2 3　3 6 5 6 2 1 6 5 3 | 5 3 2 1 2 2 3. ᵛ1 3 2 2 1 7 6 6 |
（良女唱）三　　（三)更　初　月　色

6 ᵛ3 3　5 3 2 6 1 2 5 3 2 7 6 | 7 7 6 7 5 5 6 ᵛ6 2 2　2 7 6 7 6 |
天　边　　落，　牛 郎 织 女

6 ᵛ3 3　5 3 2 6 1 2 5 3 2 7 6 | 4/4 7 (6 7 5 6 7 5 | 6 - 0　0 ) |
隔　银　　河。(道白略。)

8/4 (0　5 5 6 7 6 7 5 5 6.) 0 5. 6 5 5 | 3 ♯4 3 2 1 2 2 3　3 6 5 6 2 7 6 5 3 |
看　　　　　　（看)伊

622

$5\ \underset{\smile}{3\ 2}\ \underset{\smile}{1}\ 2\ \underset{\smile}{2}\ 3.\quad {}^{\vee}5\ \underset{\frown}{5\ 3}\ \underset{\smile}{2\ {}^{\sharp}4}\ 3\ |\ 6\ -\ \underset{\frown}{\dot{1}\ \dot{2}}\ \underset{\smile}{\dot{1}\ 6}\ \dot{1}\ \ \underset{\frown}{6\ \dot{1}}\ \underset{\smile}{5\ 5}\ \underset{\smile}{6\ 5}\ 3\ |$

人　　　见景　伤　　　情，

$2\quad \underset{\frown}{5\ 3}\ \underset{\smile}{2\ {}^{\sharp}4}\ 3\ \ {}^{\vee}\dot{1}\ \underset{\smile}{6\ 5}\ \underset{\smile}{3\ 6}\ 5\ |\ 5\ {}^{\vee}\underset{\frown}{3\ 5}\ \underset{\smile}{3\ 2}\ \underset{\smile}{1\ 2}\ \underset{\smile}{2\ {}^{\sharp}4}\ \underset{\smile}{3\ 2}\ \underset{\smile}{2\ 4}\ 3\ |$

越惹　　心　焦　　咋。

$3\ {}^{\vee}\underset{\smile}{2}\ 1\ \underset{\smile}{3}\ \underset{\smile}{3}\ \underset{\smile}{2\ 3}\ \underset{\smile}{1}\ \underset{\smile}{2}\ \underset{\cdot}{7}\ \underset{\cdot}{6}\ \ \underset{\frown}{3\ 6}\ \underset{\smile}{5}\ 3\ |\ 5\ 0\ \ \underset{\smile}{1}\ \underset{\smile}{3}\ \underset{\smile}{2\ 3}\ \underset{\smile}{1}\ \underset{\smile}{3}\ \underset{\smile}{3}\ \underset{\smile}{2}\ \underset{\cdot}{7}\ \underset{\cdot}{6}\ \underset{\smile}{2}\ \underset{\cdot}{7}\ 5\ |$

(合句)将掠铁杵　磨　成　　针，磨针　恶　　得

$\underset{\cdot}{6}\ \underset{\cdot}{7}\ \underset{\cdot}{6}\ \underset{\cdot}{7}\ \underset{\cdot}{5}\ \underset{\cdot}{5}\ \underset{\cdot}{6}\ {}^{\vee}\underset{\cdot}{6}\ \underset{\cdot}{1}\ 2\ \ \underset{\smile}{2}\ \underset{\cdot}{7}\ \underset{\smile}{6}\ \underset{\cdot}{7}\ 6\ |\ 6\ {}^{\vee}\underset{\smile}{3}\ \underset{\smile}{3}\ \ \underset{\frown}{5\ 3}\ \underset{\smile}{2}\ \underset{\smile}{6}\ \underset{\cdot}{1}\ \underset{\smile}{2}\ \underset{\smile}{5}\ \underset{\smile}{3}\ \underset{\smile}{2}\ \underset{\cdot}{7}\ 6\ |$

好，　　未知我君　　值　日

$\underset{\cdot}{7}\quad \underset{\cdot}{6}\ \underset{\cdot}{6}\ 0\ 2\quad \underset{\smile}{3}\ 5\quad \underset{\frown}{3\ 5}\ 2\ {}^{\sharp}4\ 3\ {}^{\vee}\ |\ \underset{\frown}{6\ 5}\ \underset{\smile}{6\ 6}\ \ \underset{\frown}{\dot{1}\ 6}\ \underset{\smile}{5\ 3}\ \ \underset{\frown}{5\ 6}\ \underset{\smile}{5\ 5}\ \underset{\smile}{3\ 1}\ |$

到。　　未　知　我　君　　　值　(值)　日

$\overset{4}{_4}2\ {}^{\vee}\underset{\smile}{2}\ \underset{\smile}{3}\ \underset{\smile}{2}\ 1\ |\ \underset{\smile}{2}\ \underset{\cdot}{6}\ -\ 5\ 2\ |\ \underset{\frown}{3\ {}^{\sharp}4}\ \underset{\smile}{3\ 2}\ \underset{\smile}{1\ 2}\ \underset{\smile}{4}\ 3\ |\ 3\ {}^{\vee}\underset{\smile}{5}\ \underset{\smile}{5}\ 3\ 2\ |\ \underset{\smile}{5}\ \underset{\smile}{2}\ \underset{\smile}{3}\ {}^{\sharp}1\ \underset{\smile}{3}\ {}^{\vee}\underset{\smile}{2}\ 1\ |$

到。唠哩�磋唠哩，　哩唠磋，　　唠哩磋唠哩，　磋唠

$\underset{\smile}{2}\ \underset{\smile}{3}\ \underset{\smile}{2}\ 1\ 0\ \underset{\cdot}{6}\ 2\ |\ 1\ \underset{\smile}{6}\ \underset{\smile}{6}\ 0\ \underset{\cdot}{6}\ 1\ |\ \underset{\smile}{2}\ \underset{\smile}{2}\ 0\ \underset{\smile}{3}\ \underset{\smile}{2}\ \underset{\cdot}{2}\ \underset{\cdot}{7}\ 5\ |\ 6\ -\ 0\ 0\ \|$

哩，　唠哩　磋。

## （11）抛　盛（三）

$1={}^{\flat}\mathrm{E}\ \overset{4}{_4}$

$(\underset{\smile}{1\ 1}\ \underset{\smile}{1\ 1}\ \underset{\smile}{2\ 7}\ \underset{\smile}{6\ 5}\ \underset{\smile}{6}\ |\ 1\ -\ )\underset{\smile}{5\ 5}\ \underset{\smile}{3\ 2}\ |\ \underset{\smile}{1\ 3}\ \underset{\smile}{2\ 7}\ \underset{\cdot}{6}\ \underset{\smile}{5\ 6}\ \underset{\cdot}{1}\ {}^{\vee}\ |\ 3\ -\ \underset{\smile}{3\ 6}\ \underset{\smile}{5\ 3}\ |\ 5\ 3\ -\ \underset{\smile}{2\ 3}\ |$

(雷有声唱)急急　修来　　急　急　修，

$\underset{\smile}{1\ 3}\ \underset{\smile}{2\ 7}\ \underset{\cdot}{6}\ \underset{\smile}{1}\ \underset{\smile}{5\ 6}\ |\ 1\ -\ 3\ 1\ |\ 3\ \underset{\smile}{3\ 3}\ \underset{\smile}{2\ 3}\ \underset{\smile}{2\ 1}\ |\ \underset{\cdot}{7}\ \underset{\cdot}{6}\ \underset{\smile}{1}\ \underset{\smile}{2}\ \underset{\smile}{5}\ \underset{\smile}{3}\ 2\ |\ \underset{\smile}{1\ 3}\ \underset{\smile}{2\ 7}\ \underset{\cdot}{6}\ \underset{\smile}{1}\ \underset{\smile}{5\ 6}\ |$

人在　眼前　　如　隔天　　涯。

1 - 1̣ | 1̑2̑1̑7̣ 6̑7̣6̑5̑6̑ | 5̑3̑5 5̑0 2̑5 | 5 3 2̑3̑2̑1̑ | 7̣6̑ 1̑2̑5̑3̑2̑ |

有心　不怕　万　重　山，　何愁　竹竿　　来　为

1 0 2̑5 | 2̑3 2̑3̑2̑6̣ | 1̇·6̑5̑6̑5̑6̑ | 1 0 5̑6̑5̑6̑ | 1 0 2̑1̣6̣ |

界。　何愁　一枝竹　　竿　来　为　　界。　弥(啊)弥陀佛，　阿弥陀

2̑ 0 5̑6̑5̑6̑ | 1 0 2̑1̣6̣ | 2̑ 0 2̑6̣ | 2̑ 0 2̑ 2̑ | 2̑ 0 0 0 ‖

佛，　弥(啊)弥陀　佛，　阿弥陀　佛，　佛(啊)佛，　佛，佛，佛。

## （12）抛 盛 叠

1=♭E 2/4

( 5̑3 | 2̑7̣6̣1̣ | 2 - ) 2̑5 | 2̑5̑3̑2̑ | 5̑3̑#4̑3̑2̑ | 3 - | 1 1 |

　　　　　　　（良女唱）二十　年来　　守孤　　单，　花开

2̑3̑1̑7̣ | 6̣1̣2̑3̑ | 1̑6̣1̑∨ | 1 1 | 2̇·3̑1̑ | 6̑7̣6̑5̑6̑ | 5̑3̑5 5̑ | 0 3 3 |

花　谢　在　此　　间。　三更　半夜　永无　　佛，　请要

1̑3̑2̑1̑ | 6̣1̣2̑3̑ | 1̇∨3̑3̑ | 1̑3̑2̑1̑ | 6̣1̣2̑3̑ | 1̣ 6̣ | 1 - ‖（紧接乐曲）

郎君　　过竹　竿。　请要　郎君　　过竹　竿。

3̑3̑2̑3̑ | 1 2̇∨ | 3̑3̑2̑3̑ | 1 2 | 1 2 | 1 - ∨ | 1̑1̑6̣1̑ | 5̣ 6̣ |

5̣ 6̣ | 1 3 | 1 3 | 2 1̑2̑ | 3̑3̑2̑3̑ | 1 2 | 7̣ - | 6̣ - | 5̣ - ‖

( 5̑3 | 2̑7̣6̣1̣ | 2 - ) 2̑5 | 2̑5̑3̑2̑ | 5̑3̑#4̑3̑2̑ | 3 - | 1 1 |

　　　　　　　（雷有声唱）二十　年来　　守孤　　单，　花开

2̑3̑1̑7̣ | 6̣1̣2̑3̑ | 1̑6̣1̑∨ | 1 1 | 2̇·3̑1̑ | 6̑7̣6̑5̑6̑ | 5̑3̑5 5̑ |

花　谢　在　此　　间。　三更　半夜　永无　　佛，

```
0 3 3 | 1 3 2 1 | 6 1 2 3 | 1 0 | 1 1 | 1 0 | 5 6 5 6 | 5 6 5 |
请要 郎君 过竹 竿。 哎, 哎, 哎, 就来去(呵) 就来去;

2 2 | 2 0 | 5 6 5 6 | 5 6 5 | 5 (1 2 | 7 6 5 6 | 1 -)‖
底, 底, 底, 未通去(呵) 未通去。

(1 2 | 7 6 5 6 | 1 -) | 1 1 | 2. 3 1 | 6 7 6 5 6 | 5 3 5 5 |
(良女二试有声白：看有声菜心大发了……)(良女唱)三 更 半 夜 永 无 佛,

0 3 3 | 1 3 2 1 | 6 1 2 3 | 1 0 ‖ (紧接乐曲《三叠尾》)
请要 郎君 过竹 竿。

¼ 1 2 | 3 | 5 5 | 3 3 3 | 2 1 | 7 6 6 | 6 1 | 2 3 | 3 2 | 1 3

2 1 | 7 6 6 | 6 1 | 2 3 | 2 1 | 6 5 6 | 1 | 6 5 | 3 5 | 5 1

6 5 | 3 5 | 6 6 | 5 5 | 3 | 2 3 | 1 2 3 | 2 6 | 1 1 | 1 ‖

(1 2 | 7 6 5 6 | 1 -) | 1 1 | 2. 3 1 | 6 7 6 5 6 | 5 3 5 5 | 0 3 3 |
(雷有声醒后白：过来去给她请呀……)(雷有声唱)三 更 半 夜 永 无 佛, 请要

1 3 2 1 | 6 1 2 3 | 1 3 3 | 1 3 2 1 | 6 1 2 3 | 1 (1 2 | 7 6 5 6 | 1 -)‖
郎君 过竹 竿。请要 郎君 过竹 竿。（放屁声随最后一个强拍而响）
```

## （13）童调剔银灯

```
1 = ♭E 4/4
(2 2 2 3 2 7 6 1 | 2 -)2 #4 3 | 6 7 6 5 6 6 7 | 5 7 5 6 5 3 2 | 3 2 6 5 5 7 | 6 - 1 6 5 |
 (良女唱)奉 佛旨 直来 相 试, 试

3 6 5 3 3 3 2 | 2 0 3 3 2 3 1 | 3 2 2 0 3 2 7 | 6 2 7 6 5 6 3 5 | 6 0 6 2 7 6 | 5 6 7 5 7 6 |
你 心 可无 把 (把) 持。 吃酒 吃肉
```

625

难受戒，　　道心迷　欲心又（又）

醒。　　枉屈（枉屈）你　　　　　要到

西天，　坚心罗卜，　俩学（学）得

伊？譬为山　功亏一篑，　如

掘井　九仞易（易）为，　若不　及泉

是自弃，　　到中途　掠前功虚（虚）

费。　（合句）此去，我此去　　　　投佛

参禅，　悟到真机，　即肯（于）回

归。悟到真机，　即肯（于）回归。

(良女唱)要往　西天把心坚，　你心不坚，难到

西天。　　归去羞见　观音面。

626

# 2.罗卜单挑经

## （1）慢

1=♭E 散板 4/4

（傅罗卜唱）旦 夕 蹉 跎，　　只 为 西 天 难

到。　挑 经 挑 母 志 难 磨，　　为 经 心 劳，为

母 辛　　　苦。　　为 经 心 劳，为 我 母 辛

苦。　　　　唠 哩 嗹 嗹 哩 唠，　　唠 哩 嗹 嗹 哩 唠，哩 唠 嗹。

## （2）寡　北

1=♭E 4/4 2/4

（傅罗卜唱）只 见 山 岭

崎　　　　　　岖

路，趱 行 程 不 辞 劳

苦。(白：我行也要到……)　　　　　念 着 母 深

恩，　　　　岂 怕 路 途 苦。(白：两无相

627

2)ˇ(5 3 2 7̣ 6̣ 1 | 2) 5 5̂ 3 2 | 2 3 5̂ 3 2 | 2 0 1 1̇ | 1̇ 6 5 - 1̇ 1̇ |
背……)　　　　　　　　仔　细　　思　量　　　　　乜　摆　布?

6̇ 1̇ 6 5 4 6 5 | 5 3 2 3 5 | 0 3 1 2 3 2 | 2ˇ 2 - 5 | 2 2 5 2 |
　　　　　　　　　　　　　　　　　　但　得　掠　担　来　横

3 #4 3 2 1 3 2ˇ | 5 2 5 3 2 | 2ˇ 5 - 5 | 3 2 5 2 | 3 #4 3 2 1 3 2 |
挑,　　　　　　我　但　得　　掠　只　经　担　来　横　挑,

2ˇ 5 5̂ 3 2 | 2 5ˇ 5̂ 3 2 | 5 - 2 2 3 #4 | 3.2̲ 1 3 2 7̣ 6̣ | 2 (6̣ 1 1 2 3 1
趱　行　　去　路。　　不　背　经　　母,

2) 3 3 2 | 2ˇ 3 5 3 2ˇ | 6̣ 5̂ 6 5 3 2 | 5 2̲ 4 5 6 5 | 5ˇ 2 3 2 1 | 1 2 2.3̲ |
挑经　　挑母　往　前　途。　　挑往　西　天

2.7̲̣ 6̣.1̲ | 2. #4 3 1 2ˇ | 2 3 1̇ - 3 5 | 3 - 2 3 2 | 2ˇ 7̣ - 6̣ | 7̣.6̲̣ 5 5 6 7̣ |
投　活　佛,　慈　　　悲　告,

6̣ 0 6 6 | 1̇ 6 5 - 1̇ | 6̇ 1̇ 6 5 4 6 5 | 5 3 2 3 5 | 0 3 1 2 3 2ˇ | 2 3 2 6 2ˇ |
哀哀苦;　　　　　　　慈　悲　告,

3 3 5̂ 3 2 | 2ˇ 2 5 3 2 2 | 5 0 5 2 3 #4 | 3.2̲ 1 3 2 7̣ 6̣ | 2.7̲̣ 6̣ 1 2 3 2 |
哀哀苦,　叫　一声南无阿　弥　　　陀。

2ˇ 2 3 3 2 | 2ˇ 5 3 3 2 | 2 5 5 2 5 | 2 0 5 2 3 #4 | 3.2̲ 1 3 2 7̣ 6̣ | 2.7̲̣ 6̣ 1 2 3 2 |
愿救　母亲　早脱离了地　狱　黄　　　土。

2ˇ 5 - 5 | 2/4 6 5 4 6 | 5 3 2 | 6 6 4 6 | 4 6 5 | 0 4 2 | 4 1 2 | 2ˇ 3 2 |
愿救　母　亲　早脱离了地狱　黄　土。　哩�

6̣.1̲ 2 2 | 0 4̣ 3 | 2 4 3 2 | 6̣.1̲ 2 2 | 0 4̣ 3 | 2 (3 2 | 1 2 3 1 | 2 - ) ‖
唠啦　唠哩　啦啊哩啦　唠啦　唠哩　啦。

（i͡7 | 6 5 3 5 | 6 -）6 6 | 7͡6 7 | 6͡5 3 | 6͡5 6 | 5͡5 3 |

（白：看岭上树木丛杂，须当紧行……）望　　面　（望面）见　　两旁

2 5 | 2͡3 6͡6 | 5͡3 2͡2 | 0 1 1 | 2͡3 3 | 1͡3 1 2 | 3 3͡2 |

树木　尽都俯　伏，　　　又见　森草藤　罗列两边　偃趴

0 1 6̣ | 1̣ 5̣ 6̣ | 6 - | i͡6 7͡6 3 5 | 0 6͡5 6 | 2 - | 3 3 |

落　土。　挑　经　　　　　　　　　（挑经）

3 5 | 2͡3 6͡6 | 5͡3 2͡2 | 2͡5 5͡5 | 2 3͡5 | 3͡2 1 6̣ | 2 5 i |

挑母　无挂　碍，　罗卜　不辞　劳力　辛　苦。罗卜

6 - | 0 6͡5 6 | 4͡3 2 | 4 6͡5 | 0 4 2 | 4（4͡3 | 2͡3 4 2 | 3 -）‖

不　　（不）　辞　劳力　辛　苦。

4/4（2͡2 2͡3 2͡7 6̣ 1 | 2）7 - 2 | 3͡3 5͡3 2 | 2͡5 3 2 | i - i - | i͡6 5 - i |

（白：……是了，只是我佛可怜　只　是　天心怜，　地眼开，　佛有　灵，
罗卜并挑经母，乞赐罗卜
好行……）

6͡i 6͡5 4͡6 5 | 5 3 2͡3 5 | 0 3 1͡2 3͡2 | 2 5 5 - | 2 3 - 6 | 5 2͡4 5͡6 5 |

可怜　罗　卜　僧

5 2 3͡2 1 | 1 1 3͡2 1 | 1 1 6̣ 3 3 | 0 2 1͡2 3͡2 | 2 3͡3 2͡7 6̣ | 2 6̣ 1͡2 3͡2 |

心心　　念念　切切　思思　要救　母。

2 0 i - | i͡6 5 - i | 6͡i 6͡5 4͡6 5 | 5 3 2͡3 5 | 0 2 1͡2 3͡2 2 | 2 5 2͡5 5 |

我　娘，　　　　　　你袂记得

2 3 - 6 | 5 2͡4 5͡6 5 | 3͡3 2 1 | 1 3 2͡1 | 1 1 3͡2 1 | 2 3͡3 2͡7 6̣ |

临　终时，　七孔中　鲜血　流落　命都　难

629

$2.\overset{\frown}{{}^{\#}\underline{4\ \underline{3}\ \underline{1}\ 2}}$ | $2^{\vee}\ \underline{2}\ \overset{\frown}{\underline{6}\ 2}$ | $\underline{2}\ \underline{5}\ \underline{2}\ 5$ | $\overset{\frown}{3}{}^{\#}\underline{\underline{4}\ \underline{3}\ \underline{2}\ \underline{1}\ \underline{3}\ \underline{2}}^{\vee}$ | $2\ 0\ \overset{\frown}{\underline{5}\ \underline{2}\ \underline{3}}{}^{\#}\underline{4}$ | $3.\underline{2}\ \overset{\frown}{\underline{1}\ \underline{3}\ \underline{2}\ \underline{7}\ \dot{\underline{6}}}$ |

顾。　　　　任　是　卢　扁　再　生　　　也　难　　救

$2.\overset{\frown}{\underline{7}\ \dot{\underline{6}}\ \underline{1}\ \underline{2}\ \underline{3}\ \underline{2}}$ | $\underline{2}\ \underline{3}\ 1\ -\ \underline{3}\ \underline{5}$ | $3\ -\ \overset{\frown}{\underline{2}\ \underline{3}\ \underline{2}}$ | $2^{\vee}\ 7\ -\ \dot{6}$ | $\overset{\frown}{7.\underline{6}}\ \underline{5}\ \underline{5}\ \overset{\frown}{\underline{6}\ \underline{7}\ \underline{6}}^{\vee}$ | $\underline{5}\ \underline{5}\ \underline{5}\ 2$ |

护。　　赢　　　（赢）　　　得　我　　（赢　得　我）

$\underline{5}\ \underline{3}\ \overset{\frown}{\underline{3}\ 2}^{\vee}$ | $\underline{2}\ \underline{2}\ \overset{\frown}{\underline{5}\ \underline{3}\ 2}^{\vee}$ | $6\ -\ \dot{1}\ -$ | $\dot{1}\ \underline{6}\ \underline{5}\ -\ \dot{1}$ | $\overset{\frown}{\underline{6}\ \dot{\underline{1}}\ \underline{6}\ \underline{5}\ \underline{4}\ \underline{6}\ \underline{5}}$ | $\underline{5}\ \underline{3}\ \underline{2}\ \underline{3}\ 5$ |

眼　睁　睁，　泪　盈　盈，　哀　沥　　沥，

$\underline{0}\ \underline{2}\ \underline{1}\ \overset{\frown}{\underline{2}\ \underline{3}\ 2}$ | $2^{\vee}\ \underline{2}\ \overset{\frown}{\underline{7}\ 2}$ | $5\ 0\ \overset{\frown}{\underline{5}\ \underline{2}\ \underline{3}}{}^{\#}\underline{4}$ | $3.\underline{2}\ \overset{\frown}{\underline{1}\ \underline{3}\ \underline{2}\ \underline{7}\ \dot{\underline{6}}}$ | $2.\overset{\frown}{\underline{7}\ \dot{\underline{6}}\ \underline{1}\ \underline{2}\ \underline{3}\ \underline{2}}$ | $2\ 0\ \dot{1}\ -$ |

　　越　自　割　我　　肠　肚。　　　　　　我

$\dot{1}\ \underline{6}\ \underline{5}\ -\ \dot{1}$ | $\overset{\frown}{\underline{6}\ \dot{\underline{1}}\ \underline{6}\ \underline{5}\ \underline{4}\ \underline{6}\ \underline{5}}$ | $\underline{5}\ \underline{3}\ \underline{2}\ \underline{3}\ 5$ | $\underline{0}\ \underline{2}\ \underline{1}\ \overset{\frown}{\underline{2}\ \underline{3}\ 2}$ | $2^{\vee}\ \underline{3}\ \overset{\frown}{\underline{3}\ \underline{2}\ 1}$ | $\dot{1}^{\vee}\ \underline{1}\ \underline{3}\ \underline{1}\ 3$ |

娘，　　　　　　　枉　你　受　子　十　月

$\underline{1}\ \underline{3}\ \overset{\frown}{\underline{2}\ \underline{7}\ \dot{\underline{6}}}$ | $\underline{2}\ \overset{\frown}{\underline{6}\ \underline{1}\ \underline{2}\ \underline{3}\ \underline{2}}$ | $2^{\vee}\ 7\ -\ 2$ | $\underline{2}\ \underline{5}\ \underline{5}\ 5$ | $3\ -\ \overset{\frown}{\underline{5}\ \underline{2}\ \underline{3}}{}^{\#}\underline{4}$ | $3.\underline{2}\ \overset{\frown}{\underline{1}\ \underline{3}\ \underline{2}\ \underline{7}\ \dot{\underline{6}}}$ |

怀　胎　苦，　　子　也　袂　报　得　母　你　三　年　乳

$2.\overset{\frown}{\underline{7}\ \dot{\underline{6}}\ \underline{1}\ \underline{2}\ \underline{3}\ \underline{2}}$ | $2\ 0\ \underline{5}\ 6$ | $\dot{1}\ \underline{6}\ \underline{5}\ -\ \dot{1}$ | $\overset{\frown}{\underline{6}\ \dot{\underline{1}}\ \underline{6}\ \underline{5}\ \underline{4}\ \underline{6}\ \underline{5}}$ | $5^{\vee}\ \underline{3}\ \underline{2}\ \underline{3}\ 5$ | $\underline{0}\ \underline{2}\ \underline{1}\ \overset{\frown}{\underline{2}\ \underline{3}\ 2}$ |

哺。　　看　羜　羊

$2^{\vee}\ \underline{2}\ \overset{\frown}{\underline{5}\ \underline{3}\ 2}$ | $\underline{2}\ 3\ -\ 6$ | $\underline{5}\ \underline{2}\ \underline{4}\ \overset{\frown}{\underline{5}\ \underline{6}\ 5}^{\vee}$ | $3\ \underline{2}\ \overset{\frown}{\underline{2}\ \underline{6}\ 1}$ | $\dot{1}^{\vee}\ \underline{1}\ \underline{1}\ \underline{3}\ \underline{2}\ 1$ | $\dot{1}^{\vee}\ \underline{2}\ \underline{3}\ \underline{2}\ \underline{6}\ 1$ |

也　识　跪　乳　恩，　林　乌　鸦，　树　林　内　乌　鸦　尚　能

$2\ \overset{\frown}{\underline{3}\ \underline{3}\ \underline{2}\ \underline{7}\ \dot{\underline{6}}}$ | $\underline{2}\ \overset{\frown}{\underline{6}\ \underline{1}\ \underline{2}\ \underline{3}\ \underline{2}}$ | $2^{\vee}\ \underline{2}\ \overset{\frown}{\underline{5}\ \underline{3}\ 2}$ | $2^{\vee}\ \underline{1}\ 3\ -$ | $\underline{2}\ 3\ -\ 6$ | $\underline{5}\ \underline{2}\ \underline{4}\ \overset{\frown}{\underline{5}\ \underline{6}\ 5}^{\vee}$ |

知　反　哺。　　禽　兽　　也　识　知　　恩　义，

$\underline{1}\ \underline{1}\ \overset{\frown}{\underline{3}\ \underline{2}\ 1}$ | $\dot{1}^{\vee}\ \underline{3}\ \overset{\frown}{\underline{3}\ \underline{2}\ 1}$ | $\underline{2}\ \overset{\frown}{\underline{3}\ \underline{3}\ \underline{2}\ \underline{7}\ \dot{\underline{6}}}$ | $2.\overset{\frown}{\underline{7}\ \dot{\underline{6}}\ \underline{1}\ \underline{2}\ \underline{3}\ \underline{2}}$ | $2\ 0\ \dot{1}\ -$ | $\dot{1}\ \underline{6}\ \underline{5}\ -\ \dot{1}$ |

为　人　子　　岂　不　知　　有　　父　母？　　　我　母，

$\overset{\frown}{\underline{6}\ \dot{\underline{1}}\ \underline{6}\ \underline{5}\ \underline{4}\ \underline{6}\ \underline{5}}$ | $\underline{5}\ \underline{3}\ \underline{2}\ \underline{3}\ 5$ | $\underline{0}\ \underline{2}\ \underline{1}\ \overset{\frown}{\underline{2}\ \underline{3}\ 2}^{\vee}$ | $\underline{5}\ \underline{3}\ \underline{3}\ 2\underline{2}$ | $\underline{5}\ \underline{5}\ \underline{5}\ \underline{5}\ 3$ | $\underline{2}\ 3\ -\ 6$ |

　　　　　　　　　　子　当　初　也　曾　劝　叫　母　你　着　持　　斋

630

5 <u>24</u><u>56</u>5 ⌄ | 5 5 3 2 ⌄ | 2 5 3 2 | 3 5 <u>33</u>2 | 2 ⌄7 - 2 |
素。　　　母说是　持乜斋，　把乜素？　　若要

5 5 3 2 | 3<sup>#</sup><u>4</u><u>32</u><u>13</u>2 | 2 ⌄<u>12</u>1 | 1 3 <u>32</u>1 | 1 <u>21</u><u>23</u>2 |
戒酒(于)断荤，　　　除非着　铁树　开花，

2 ⌄1 <u>6</u> 3̣3 | 0 <u>21</u><u>23</u>2 ⌄ | 2 <u>33</u><u>27</u>6̣ | 2.<sup>#</sup><u>43</u>12 | 2 0 <u>56</u> i |
扬子江中　生出(于)莲蒲。　　　谁知到

6 - 5 3 | 2 - <u>55</u><u>22</u> | 3 0 <u>52</u> 3<sup>#</sup>4 | 3.<u>21</u><u>32</u><u>7</u>6̣ | 2.<u>7</u>6̣<u>12</u><u>3</u>2 ⌄ |
今　旦　我母坠落幽冥　苦　楚。

5 <u>33</u>3 2 ⌄ | 2 0 <u>52</u> 3<sup>#</sup>4 | 3.<u>21</u><u>32</u><u>7</u>6̣ | 2.<u>1</u>6̣<u>12</u><u>3</u>2 ⌄ | <u>23</u>1 - 3<sup>#</sup>4 |
子虽知　　也难救　护。　　　挑

3 - <u>23</u>2 | 2̣ 7 - 6̣ | 7̣.<u>6</u>5̣<u>56</u><u>7</u>6̣ ⌄ | 3 5 <u>53</u>2 | 6 <u>56</u><u>53</u>2 |
　　得我　(挑得我)　肩　皮

5 <u>24</u><u>56</u>5 | 5 ⌄3 <u>32</u>1 | 1 ⌄1 3 - | 2 <u>33</u><u>27</u>6̣ | 2 <u>6</u><u>12</u><u>3</u>2 |
破，　　鲜血　流落　满　道袍。

(合句)
2 ⌄7 - 2 | <u>55</u><u>2</u>5 | 3<sup>#</sup><u>4</u><u>32</u><u>13</u>2 | 2 ⌄2 <u>53</u>2 | 3 0 <u>5</u><sup>#</sup><u>4</u>3 4 |
譬做粉骨共碎　身，　　罗卜僧　心愿

3.<u>21</u><u>32</u><u>7</u>6̣ | 2.<u>7</u>6̣<u>12</u><u>3</u>2 | 2 ⌄5 - 5 | 2/4 i i 5 | 6 <u>54</u>6 |
救　　　母。　　譬做　粉骨共碎

5 ⌄4 | 6 <u>5</u>4 | 5 <u>6</u>5 | 0 <u>4</u>2 | 4 (2 4 | <u>45</u><u>6</u>4 | 5 -) ||
身，罗卜僧我　心愿　救　母。

(i7 | <u>65</u><u>3</u>5 | 6 -) i - | <u>i7</u><u>6</u>7 | <u>65</u><u>3</u>5 <u>05</u> 1 | 2 - <u>55</u> <u>2</u>3 |
(白：……须当紧行……)　忽　然　(忽然)　地暗

2̲3̲6̲6̲ | 5̲3̲2 2ᵛ | 2(1̲7̲ | 6̲5̲3̲5̲ | 6 -) | 55 | 23 | 2̲3̲6̲6̲ | 5̲3̲2ᵛ |

共天乌,　　　　　　　　　　　　　　忽然 地暗 共天乌,
(钟、锣)隆咚呛

2̲5̲ | 5̲3̲ 2 | 3̲6̲5̲3̲ | 3̲3̲2ᵛ | i - | 1̲7̲6̲7̲ 6̲5̲3̲5̲ | 0̲5̲1 |

雷鸣 闪光　风赶　雨,　一　来

2 - | 5̲2̲ | 5̲5̲3̲2̲ | 3̲6̲5̲3̲ | 5̲3̲2̲2̲ | 0̲3̲ 1 | 1̲2̲ 3 | 2̲7̲6̲ |

(一来)恐畏　惊吓　母,　二来　又畏　经文

2̲1̲2̲ | 2 3 | 5̲3̲2̲ | 2̲2̲ 6̲ | 6̲ 7̲ 2̲ | 7̲6̲5̲ | 7̲ 2̲2̲ | 6̲ 6̲ |

涂①,　三来　（三来）又畏　风雨　阻。哎哟!步步

2̲ 6̲ | 6̲ 7̲ | 7̲ 7̲7̲ | 0̲2̲7̲6̲ 5̲ 6̲7̲ | 6̲5̲6̲ᵛ | 2̲2̲5̲2̲ | 3̲3̲5̲ | 3̲2̲2̲.3̲ |

行,　　　　　　　　　　　　　步步行,　哀哀苦。往西天

1̲ 3̲3̲ | 2̲7̲6̲6̲ | 2 - | 6 - | 1̲7̲6̲7̲ 6̲5̲3̲5̲ | 0̲6̲5̲6̲1̲ | 2 - |

去救　母,　心慌

3̲ 3̲ | 2̲ 5̲ | 2̲3̲6̲6̲ | 5̲3̲2̲ | 5̲ 3̲2̲ | 3̲ 5̲ | 2̲3̲2̲3̲ᵛ | 5̲3̲2ᵛ |

(心慌)着蹶　不支　吾,　眼昏　腰软　不知　辛苦。

3̲ 3̲ | 3̲ 5̲ | 2̲5̲3̲3̲ | 2̲ᵛ2̲2̲ | 6̲ 6̲ | 2̲ 6̲ | 6̲ 7̲ | 7̲ 7̲7̲ |

挑经　挑母　直往　西天　路。哎哟!步步　行,

0̲2̲7̲6̲ 5̲ 6̲7̲ | 6̲ᵛ2̲2̲ | 5̲2̲3̲3̲ | 5̲ᵛ3̲2̲ | 2̲.3̲ | 1̲ 3̲3̲ | 2̲7̲6̲6̲ | 2 0 |

步步　行,　哀哀　苦。往西天　去救　母,

卅2 ♯4̲3̲3̲ - 5 i̲ - 6 ♯4̲3̲5̲ 3̲5̲2 | ⁴⁄₄ 3 (2̲3̲1̲2̲3̲1̲ | 2 - 0 0) ‖

直往西天　去救　母。

---

① 涂——墨渍散开。

632

# 3.观音试罗卜

## （1）抛 盛

1=♭E 4/4

(11112765̣6̣ | 1 -)5532 | 13̣2765̣6̣1ᵛ | 3 - 3653 | 53 - 23 |

(观音唱)日上　东方　　渐渐　高，

13̣2765̣6̣ | 1 - 21 | 3 332321 | 76̣ 12532 | 13̣2765̣6̣ | 1 - 6̣ 6̣ |

堪叹世人　　走奔　波。　　　堆金

12̣176765̣6̣ | 535 5. 22 | 5 532321 | 76̣ 12532 | 1(3̣2765̣6̣ | 1 - 0 0)‖

积玉终何　益? 不如早早　　念弥　陀。

## （2）沙 淘 金

1=♭E 4/4

3 - 636 | 6 6#43643 | 3#42234643 | #42443 27 | 66̣76̣ 2323 |

(观音唱)提篮　(来)采桑，　来　到　　(来到)

6̣. 53565 35 | 53 5332 | 2 0 23 5 | 2 33276̣ 1 | 05 323132 |

此　桑　园，　　桑　园内(看许)光景

2ᵛ7̣7̣ 2767 | 6̣. 75567 6 | 6̣ᵛ3 2523 | 65760765 | 63 535 26̣ |

七　十　全。　　花红白绿间　　黄，

2ᵛ2 1361 | 3. 5332 | 2ᵛ7̣7̣ 2767 | 6̣. 75567 6 | 6 0532 |

蜂共蝶　飞来　多频　忙。　　　障般样

3 5 2523 | 6566 765 | 63 535 26̣ | 2ᵛ3 2613 | 1 6̣13323 |

光景,但恐无久　　长。　　恰亲像(许)人生

2ᵛ7̣7̣ 2767 | 6̣. 75567 6 | 6̣ᵛ3 232553 | 2 532#433 | 6566 765 |

不　定　当，　　衣裳破但得　饲蚕　来采

① 值曾识受——何曾受过。

# （3）北驻云飞

1=♭E  4/4  2/4

サ 3 3 - i 6 5 3 2 3 - ∨ | 4/4 6. 2 1 7 6 7 | 6 5 6 5 5 3 2 | 3 #4 3 2 1 3 2 ∨ |
（傅罗卜唱）心 坚 意 坚，　　挑 经 挑 母

1 5 3 3 2 1 | 3 1 2 1 7 6 | 6 0 2 5 3 2 | 1 6 2 2 0 5 3 2 | 3 #4 3 2 1 3 2 ∨ |
往 西 天。　　来 到 桑 林 中，

6. 7 5 #4 3 2 | 5 3 2 ∨ 2 5 | 5 0 5 2 3 #4 | 3. 2 1 3 2 7 6 | 2. 6 2 6 2 |
逢 着 （逢 着）不 方 便。　　　　（嗦⋯⋯⋯⋯⋯⋯

2 5 3 2 5 3 2 | 6 1 2 7 6 5 | 6 6 0 7 6 3 6 | 6 ∨ 2 5 3 2 | 2 ∨ 2 5 3 2 ∨ |
⋯⋯⋯⋯⋯⋯⋯⋯⋯男 女 谈 论

1 2 2 0 5 3 2 | 3 #4 3 2 1 3 2 | 2 3 2 3 1 | 1 ∨ 2 3 2 1 | 6 2 7 6 |
大 礼 有 愆，　　林 内 乌 暗 不 见

7 6 5 5 6 7 6 ∨ | 6. 7 5 7 6 5 | 6 5 6 5 5 3 2 | 3 #4 3 2 1 3 2 ∨ | 3 0 5 2 3 #4 |
天。　　失 足 跌 落 身 无

3. 2 1 3 2 7 6 | 2. 7 6 1 2 3 2 ∨ | 2 7 6 6 | 3. 2 3 #4 3 | 3 6 5 3 2 |
朴 偃。　　（合句）一 担 经　　（经

5 3 2 - 3 5 | 2 0 5 2 3 #4 | 3. 2 1 3 2 7 6 | 2. 7 6 1 2 3 2 | 2/4 1 1 6 6 | 3 2 3 3 |
母 喜 得 自 然，　　方 知 佛

0 6 5 3 | 5 3 5 | 2 5 | 3 2 1 6 | 2 (1 7 | 6 5 3 5 | 6) 1 6 |
（佛）法 大 无 边。　　（观音唱）德 行

6 - | i 6 6 2 | i 2 i 7 | 6 2 7 6 | 5 6 7 | 6 5 3 ∨ | i 7 6 |
自 然，　　　　方 知

635

$0\ \underline{5}\ \overset{\frown}{\underline{3}}\ |\ 5\ 0\ |\ 2\ \underline{2\ 3}\ |\ \underline{1\ 2}\ \overset{\frown}{\underline{7\ 6}}\ |\ \overset{\frown}{\underline{7\ 5}}\ \underline{\dot{6}}\ |\ \underline{2\ 5\ 3\ 2}\ |\ \underline{2\ 5\ 3\ 2}\ |\ \underline{3\ 1\ 2\ \dot{7}}\ |$

罗　卜　（方　知　罗　卜）　有　　　　　　　佛

$\overset{\frown}{\underline{\dot{6}\ \dot{6}}\ 1}^{\vee}\ |\ \underline{5\ 5\ 3\ 2}\ |\ 5\ (\underline{1\ 2}\ |\ \underline{1\ \dot{7}\ \dot{6}\ \dot{5}}\ |\ \dot{6})\ \underline{3\ 3}\ |\ 5\ 3\ |\ \overset{\frown}{\underline{2\ 3\ 1}}\ |\ \underline{1}\ \overset{\frown}{\underline{\dot{6}\ 1}}\ |$

（有佛）　　缘。　　　　　　西天　在　何

$2\ \underline{5\ 3}\ |\ \underline{2}^{\#}\underline{4\ 3}\ |\ \overset{\frown}{\underline{\dot{1}\ \dot{6}\ \dot{6}\ \dot{2}}}\ |\ \underline{\dot{1}\ \dot{2}\ \dot{1}\ \dot{7}}\ |\ \underline{\dot{6}\ \dot{2}\ 7\ 6}\ |\ \underline{5\ 6\ 7}\ |\ \overset{\frown}{\underline{6\ 5\ 3}}^{\vee}\ |\ \underline{2\ 2}\ 3\ |$

（在　何）　处？　　　　　　　　　　　　　西天

$\underline{2\ 7\ \dot{6}}\ |\ \underline{2\ 1\ 2}^{\vee}\ |\ \underline{5\ 3}\ 2\ |\ 5\ \underline{3\ {}^{\#}4}\ |\ \overset{\frown}{\underline{3\ 2\ 1\ \dot{6}}}\ |\ 2\ (\underline{6\ 1}\ |\ \underline{1\ 2\ 3\ 1}\ |\ 2\ -)\ \|$

在　何　处？　只　在　　你　心　　　坚。

（观音白：我不免摘一枝桑，化一阵风雨迷他返来，试他心如何？（乐曲起）

$\frac{2}{4}\ (\underline{\dot{6}\ \dot{6}}\ |\ \underline{2.\ \underline{3}\ 1\ \dot{6}}\ |\ 2\ 3\ |\ 2\ -\ |\ 6.\ 6\ |\ \underline{5.\ 6\ 4\ 3}\ |\ 2\ 5\ |\ \underline{3.\ 2\ 1\ \dot{6}}\ |\ 2\ 3\ |$

$2\ -\ |\ \dot{1}\ \dot{1}\ |\ 6\ 6\ |\ 5\ 6\ |\ 5)(\underline{\dot{1}\ 7}\ |\ \underline{6\ 5\ 3\ 5}\ |\ 6)\ 5\ \dot{1}\ |\ 6\ \overset{\frown}{\underline{7\ 6}}\ |\ 0\ \underline{5\ \overset{\frown}{3}}\ |$

（观音唱）掠　此　桑　叶　　卷

$5\ 0\ |\ 1\ \underline{2\ \dot{7}}\ |\ \underline{6\ 7}\ \underline{6\ 7\ 5}\ |\ \dot{6}\ 0\ |\ (\underline{\dot{6}\ \dot{6}}\ |\ \underline{2.\ \underline{3}\ 1\ \dot{6}}\ |\ 2\ 3\ |\ 2\ -\ |\ 6.\ 6\ |$

水　　动　起　（动起）云　　烟。

$\underline{5\ 6\ 4\ 3}\ |\ 2\ 5\ |\ \underline{3.\ 2\ 1\ \dot{6}}\ |\ 2\ 3\ |\ 2)(\underline{\dot{1}\ 7}\ |\ \underline{6\ 5\ 3\ 5}\ |\ 6)\ 5\ \dot{1}\ |\ 6\ \overset{\frown}{\underline{7\ 6}}\ |\ 0\ \underline{5\ \overset{\frown}{3}}\ |$

掠　此　桑　叶　　卷

$5\ 0\ |\ 1\ \underline{2\ \dot{7}}\ |\ \underline{6\ 7}\ \underline{6\ 7\ 5}\ |\ \dot{6}(\underline{1\ 2\ 3\ 5}\ |\ 6.\ 6\ |\ \underline{5.\ 6\ 4\ 3}\ |\ 2\ 5\ |\ \underline{3.\ 2\ 1\ \dot{6}}\ |$

水　　动　起　（动起）云　　烟。

$2\ 3\ |\ 2\ -\ |\ \dot{1}\ \dot{1}\ |\ 6\ 6\ |\ 5\ 6\ |\ 5)(\underline{\dot{1}\ 7}\ |\ \underline{6\ 5\ 3\ 5}\ |\ 6)\ 5\ 5\ |\ 3\ 5\ 3\ 5\ |$

迷却　凡人（许处）

$\underline{2\ 5\ 3\ 2}\ |\ \underline{3\ 1\ 2\ 1}\ |\ \underline{\dot{6}\ 2\ 1}^{\vee}\ |\ \underline{2\ 5\ 3\ 5\ 2}\ |\ 3^{\vee}\ 5\ 5\ |\ 3\ 5\ 3\ 5\ |\ \underline{2\ 5\ 3\ 2}\ |\ 3.\ (\underline{6}\ |\ 4\ 5\ |$

步　难　　（步难）　　前。迷却　凡人　步难　　前。

636

6 76 | 5. 643 | 25 | 31 | 2. 327 | 6. 6 | 2316 | 23 | 2 - )‖

（1 7 | 65 35 | 6 ) 1 1 66 1 | 5653 | 2 52 | 3 5 | 3. 2 1 6 |
（观音白：……最紧返来去……）(观音唱)最紧 抽身 且返　　　去，恐畏 春水　　　连

2.（3 27 | 6. 6 | 2316 | 23 | 2 - | 6. 6 | 5. 643 | 25 |
天。

3216 | 23 | 2 - | 1 1 | 66 | 56 | 5 )（1 7 | 65 35 |
（傅罗卜白：整经担紧行……）

6 ) 1 1 | 5653 | 2312 | 5323 | 0 21 | 2 1 1 | 5653 |
（傅罗卜唱）苦苦 痛（于）　　痛，叫我 做俩　　　　免？苦苦 痛（于）

2312 | 5323 | 0 21 | 2.（3 27 | 6. 6 | 2316 | 23 | 2 - |
痛，叫我 做俩　　　免？

6. 6 | 5643 | 25 | 3216 | 23 | 2 - | 1 1 | 66 | 56 |

（观音、傅罗卜韵曲尾）
5 )（1 7 | 65 35 | 6 ) 1 1 | 66 | 1 | 5653 | 2 52 | 3 5 | 32 1 6 |
　　　（观音唱）最紧 抽身 且返　　　去，恐畏 春水　　　连

5 )（1 7 | 65 35 | 6 ) 1 1 | 66 | 1 | 5653 | 2 12 | 5323 | 0 21 |
　　　（傅罗卜唱）苦苦　　痛（于）　痛，叫我 做俩

2 1 1 | 66 | 1 | 5653 | 2 52 | 3 5 | 32 1 6 | 2（1 7 | 65 35 | 6 0 )‖
天。最紧 抽身 且返　　　去，恐畏 春水　　　连 天。

2 1 1 | 66 | 1 | 5653 | 2 12 | 5323 | 0 21 | 2（1 7 | 65 35 | 6 0 )‖
免？苦苦　　痛（于）　痛，叫我 做俩　　　免？

# （4）叠字驻马听

1=♭E 8/4

（傅罗卜唱）娘子 听起，

念小僧厝住天仁府，襄州山下追阳县王 （王）舍城里。 傅罗卜

正是小僧名字，父亲名傅相，七代持斋积德即会白日升天池。

我母亲刘世真，不合晚年开荤昧（昧）神祇。

倏然别世草殡荒丘，未能超度乜（乜）心悲。

（合句）谢得我佛相点醒，谢得我佛相点

639

2 6 2 2 | 5 3 5 2 2 3 1 1 3 2 2 7 5 | 6 3 3 2 1 3 1 3 0 3 1 3 2 6 |
期。　　　劝你 掠只头毛 再养

1 i i 1 6 5 1 5 1 0 1 5 6 5 3 | 5 2 3 1 6 2. 3 2 3 1 6 i i |
起，劝你 掠只头毛 再养　　起，　　咱今　夫唱

5 6 5 3 5 2 6 1 6 2 2 2 | 6 2 3 1 6 1 2 5 3 5 6 5 5 3 1 |
妇　随赛过天上比羽，地下　　　连

2 6 2 2 5 3 5 2 2 3 1 1 3 2 2 7 5 | 6 6 0 7 6 - ‖
理。
（预示下曲士头的鼓声）　咚 咚 0 咚 克

## （5）双 鹨 鹕

1=♭E 4/4

3 #4 3 | 6 2 7 6 5 6 6 7 | 5 7 5 6 5 3 2 | 3 2 6 5 5 7 | 6 - i 5 | 5 5 i 5 6 5 |
（傅罗卜唱）你 障 说 言语可 不 是，　　我是奉佛人

0 5 3 2 6 1 2 | 2 5 3 2 7 6 | 7. 6 5 5 6 7 6 | 6 - i 6 i | i 2 7 6 | 6 5 6 5 3 2 |
自有　钢肠志。　　恰　（于）亲 像

6 5 6 5 3 2 | 5 2 4 5 6 5 | 5 0 5 3 | 2 0 5 2 | 5 0 2 6 1 | 3 2 2 0 6 1 |
玉　无瑕，　　恰亲像玉无瑕，精神站，我今

3. 5 3 3 2 | 2 5 3 2 7 6 | 7. 6 5 5 6 7 6 | 6 0 2 3 | 3 2 5 5 3 | 2 3 - 2 7 |
所执　要如 是。　　入花街，过柳巷，小僧

6. 1 3 3 2 | 2 5 5 3 2 7 6 | 7. 6 5 5 6 7 6 | 6 0 5 5 | 5 2 5 2 | 3 0 5 3 |
俩 无　迷恋心 意。　　远女 色，弃淫 声，美声

5 2 - 6 1 | 3. 5 3 3 2 | 2 5 3 2 7 6 | 7. 6 5 5 6 7 6 | 6 0 2 3 | 2 - 2 5 |
色，全然 不 入 我目 耳。　　持三 畏，存四

640

$\widehat{3\ 2}\ \widehat{2\ 6}\ \widehat{1} \mid 2\ -\ \widehat{3\ 1}\ 3 \mid \widehat{3\ 3}\ \widehat{2\ \dot{6}1} \mid 3.\ \underline{5}\ \widehat{3\ 3}\ 2 \mid 2\ 5\ 3\ \widehat{2\ 7\ 6} \mid 7.\ \widehat{6\ 5}\ \widehat{5\ 6\ 7\ 6} \mid$

知, 防未　然　李下不整冠,　　瓜　田　　不纳　　履。

$\widehat{6}\ 0\ \widehat{5}\ 2 \mid \widehat{5}\ 2\ \widehat{5}\ 3 \mid 3\ 0\ \widehat{1\ 3\ 2.\ 3} \mid \widehat{3}\ 2\ \widehat{1\ 3}\ \widehat{1\ 3} \mid \dot{6}.\ \underline{1}\ \widehat{3\ 3}\ 2 \mid 2\ 5\ 3\ \widehat{2\ 7\ 6} \mid$

我为　母,　苦伤　悲,　未得知　我　母亲,值日会得　减　罪　升天

$7.\ \widehat{6\ 5}\ \widehat{5\ 6\ 7\ 6} \mid \widehat{6}\ 0\ \widehat{5}\ 2 \mid \widehat{5}\ 2\overset{\vee}{\ }\widehat{5}\ 2 \mid \widehat{3\ 3}\ \widehat{2\ 2}\ 0\ \widehat{6.\ \dot{6}} \mid \widehat{6}\ 6\ -\ 2 \mid 7.\ \widehat{6\ 6.}\ 2 \mid$

池?　　　　早共　晚,　口诵　念,　　念出南无　阿弥,南无阿

$\widehat{7\ 2\ 7\ 6\ 5\ 6\ 7\ 5}\overset{\vee}{\ } \mid 6\ -\ \widehat{\dot{1}\ 6\ \dot{1}} \mid \widehat{\dot{1}\ 2}\ \widehat{7\ 6} \mid \widehat{6}\ \widehat{5\ 6\ 5\ 3\ 2} \mid \widehat{6}\ \widehat{5\ 6\ 5\ 3\ 2} \mid 5\ \widehat{2\ 4\ 5\ 6\ 5} \mid$

弥。　(观音唱)阮　　(于)看　你　　真　　呆痴,

$5\ 0\ \widehat{\dot{1}\ 6} \mid \widehat{\dot{1}\ \dot{1}}\ \widehat{1\ 5\ 6\ 5\ 3\ 2} \mid 0\ \widehat{5\ 3\ 2\ 6}\ \widehat{1\ 2} \mid 2\overset{\vee}{\ }\ \widehat{2\ 5\ 3}\ 2 \mid 5\ 3\ \widehat{5\ 7\ 6} \mid \widehat{6}\ 0\ 5\ 3 \mid$

不知酒色　　非是　(于)男　儿。　　　咱今

$\widehat{2\ 6\ 2}\overset{\vee}{\ }\widehat{3\ 3} \mid \widehat{3\ \#4\ 3\ 2}\ \widehat{1\ 2\ 5} \mid 5\ 0\ \widehat{3\ 3} \mid \widehat{2\ 2}\ \widehat{3\ 3}\ 1 \mid \widehat{2\ 2}\ -\ \widehat{2\ 2} \mid \dot{6}.\ \underline{1}\ \widehat{3\ 3}\ 2 \mid$

旦　天推迁　来到　此,　月白　风清(月白　风清)乞咱会　合

$2\ 5\ 3\ \widehat{2\ 7\ 6} \mid 7.\ \widehat{6\ 5}\ \widehat{5\ 6\ 7\ 6}\overset{\vee}{\ } \mid 6\ -\ \widehat{\dot{1}\ 6\ \dot{1}} \mid \widehat{\dot{1}\ 2}\ \widehat{7\ 6} \mid \widehat{6}\ \widehat{5\ 6\ 5\ 3\ 2}\overset{\vee}{\ } \mid 2\ \widehat{3\ 3}\ 0\ \widehat{1\ 6\ 5} \mid$

(于)佳　　期。　　天　　(于)意　缘,　　人　意

$5\ \widehat{2\ 4\ 5\ 6\ 5} \mid 5\ 0\ \widehat{6}\ 5 \mid 5\ \widehat{\dot{1}\ 5\ 6\ 5\ 3\ 2} \mid 0\ \widehat{5\ 3\ 2\ 6}\ \widehat{1\ 2} \mid \widehat{2\ 2}\ \widehat{3}\ 2 \mid 5\ 3\ \widehat{5\ 7\ 6} \mid$

缘,　　天意人缘　　两　两　(于)相　宜。

$\widehat{6}\ 0\ 5\ 3 \mid 5\ 0\ \widehat{5}\ 2 \mid 5\ 0\ \widehat{3\ 3} \mid \widehat{2\ 2}\ \widehat{1\ 2\ 3} \mid \widehat{2\ 2}\ -\ \widehat{2\ 2} \mid \dot{6}.\ \underline{1}\ \widehat{3\ 3}\ 2 \mid$

咱双　人,　琴和　瑟,　乘鸾　跨凤(乘　鸾　跨凤)做要入　地

$2\ 5\ 3\ \widehat{2\ 7\ 6} \mid 7.\ \widehat{6\ 5}\ \widehat{5\ 6\ 7\ 6}\overset{\vee}{\ } \mid 6\ -\ \widehat{\dot{1}\ 6\ \dot{1}} \mid \widehat{\dot{1}\ 2}\ \widehat{7\ 6} \mid \widehat{6}\ \widehat{5\ 6\ 5\ 3\ 2} \mid 2\ \widehat{3\ 3}\ 0\ \widehat{1\ 6\ 5} \mid$

(于)升　　天。　(傅罗卜唱)心　　(于)意　坚,　　树　枝

5 24565 | 5 0 5 5 | 5 156532 | 0532612 | 25 3276 | 7. 655676 |

正，　　任待　狂风　吹摆　（于）不　移。

6 0 5 5 | 6 0 5 3 | 3 23 276 | 2 0 1 2 | 3 3 1 2 1 | 3 3 6 1 |

枉屈　你　起芳心　（于）迷恋　意，夜静　水寒（夜静　水寒）

3. 5332 | 25 3276 | 7. 655676 | 6 0 5 5 | 5 2 5 2 | 2 0 2 6 1 |

鱼　终　不　饵。　　　　我劝　你　去别　处　再择

2 21321 | 6. 1332 | 2 553276 | 7. 655676 | 6 0 5 2 | 5 2 3 5 |

亲，我共你　无　缘　枉相耽　置。　（观音唱）你勿　得　推嘴

5 2 1327 | 6. 1332 | 2 5 3276 | 7. (655 675 | 6 - 0 0)‖

舌，阮共你　都是　前　缘　（于）夙　世。

(2223 2761 | 2 -)　　2 3 | 5 2 5 3 | 2 0 2 2 3 | 1 1 3 21 |

（观音白：……那肯共阮做夫妻……）（观音唱）就　安排，好滋味，共恁　同床枕

6. 1332 | 2 5 3276 | 7. (655 675 | 6 - 0 0)‖

同　坐　又　同　　起。

(2223 2761 | 2 -) 5 5 | 5 2 5 2 | 5 0 5 1 | 5 156532 |

（观音白：……阮正是室家音。（观音唱）枉屈　你　做男　儿，全无　吟风
傅罗卜白：阿弥陀佛。）

0 532 612 | 2 523276 | 7. (655 675 | 6 - 0 0)‖

爱　月　心　性。

(2223 2761 | 2 -) 5 5 | 5 2 5 2 | 3 2 2 2 6 1 |

（观音白：好哉……）　　（观音唱）你　既　然　曾读　书，何　不　达

3. 5332 | 25 3276 | 7. (655 675 | 6 - 0 0)‖

关　雎　（于）之　　义？

(²2 2 2̲3̲ 2̲7̲6̲1̲ | 2 -)3 5 | 5 3̲2̲1̲2̲ 5 | 5 0 1 1 | 3̲2̲1̲2̲ 1 | 3 - 3̲2̲

（观音白：那障乱摸即是生意。）（观音唱）听你 说， 阮 八 死， 那畏 去后 为君 恁 割 吊

（傅罗卜白：阿弥陀佛。）

（尾声）

2 0 5̲ 6̲ | 6̲ 0 廾 6̲ 6̲ 5.̲ 3̲2̲ 5 0 3̲ 3̲ 5 0 1 2 #4̲3̲ - ˅2̲6̲ 2 - 7̲6̲5̲

病相 思。(傅罗卜唱)劝你 莫得 芳心 起， 因势 相

7̲6̲ - 2̲5̲ 5 0 1 2 #4̲3̲ - ˅6̲ i 5̲ i 6̲5̲ 3 - 6 - 5̲3̲2̲ 2 3(2̲3̲1̲2̲3̲1̲ | 2 - 0 0)‖

辞 便起里， 多蒙 娘子 深 恩义。

# （6）北 青 阳

1=♭A 2/4

（观音白：山神土地，放虎惊行人。）（虎声）

（傅罗卜白：虎啊，我惊……）

(2̲3̲ | 2̲7̲6̲1̲ | 2 -) | 2 2 | 2 2̲7̲ | 6̲ 1̲2̲ | 1̲1̲6̲1̲ | 3̲3̲2̲ | 2̲ 5̲6̲ | 5̲5̲3̲2̲ |

（傅罗卜唱）忽然 猛虎 声，

3.̲ 2̲3̲3̲ | 0̲5̲3̲2̲ | 1̲2̲1̲1̲ | 0̲7̲6̲5̲ | 6 - | 1 1 | 3̲5̲1̲1̲ | 6̲5̲6̲ | 6̲ ˅2̲3̲ |

忽然 猛虎 声， 刚把

1 3̲2̲ | 0 1̲ 6̲ | 1̲5̲6̲ ˅2̲ | 6̲ 6̲ | 1̲ 7̲6̲ | 6̲ 1̲2̲ | 1̲1̲6̲1̲ | 3̲3̲2̲ | 2̲ 5̲6̲ |

雄威 逞。 我若有亏 心，

5̲5̲3̲2̲ | 3.̲ 2̲3̲3̲ | 0̲5̲3̲2̲ | 1̲2̲1̲1̲ | 0̲7̲6̲5̲ | 6̲ ˅6̲ | 3̲ 3̲ 6̲ | 6.̲ 5̲6̲6̲ | 0 1 1 |

我 若有 亏 心， 天公

1 2̲2̲ | 2̲ 2̲5̲ | 2̲5̲3̲2̲ | 1̲ 6̲1̲ | 1 3̲2̲ | 0 1̲ 6̲ | 1 (3̲5̲ | 5̲6̲7̲5̲ | 6 -)‖

差你来， 被你咬 去 勿留 停。

（傅罗卜白：我不可叫它虎，着称它山君，哎呀山君啊！）

（ $5\ 3\ |\ 2\ \underset{\cdot}{7}\ \underset{\cdot}{6}\ 1\ |\ 2\ -$ ）$|\ 1\ 1\ |\ 1\ 1\ |\ 2\ \underset{\cdot}{7}\ \underset{\cdot}{6}\ |\ \underset{\cdot}{6}\ 1\ 2\ |\ 1\ 1\ \underset{\cdot}{6}\ 1\ |$

（傅罗卜唱）山　君　（山　君）　有

$3\ 3\ 2\ |\ 2\ 5\ 6\ |\ 5\ 5\ 0\ 5\ |\ 3.\ \underline{2}\ 3\ 3\ |\ 0\ 5\ 3\ 2\ |\ 1\ 2\ 1\ 1\ |\ 0\ \underset{\cdot}{7}\ \underset{\cdot}{6}\ 5\ |\ \underset{\cdot}{6}\ -\ |$

灵，

$\underset{\cdot}{6}\ \underset{\cdot}{6}\ |\ 3\ 1\ |\ 1\ 5\ 6\ 6\ |\ 0\ 2\ 2\ |\ \underset{\cdot}{6}\ 2\ |\ 3\ \underset{\cdot}{6}\ |\ 3\ 3\ |\ 1\ 5\ 6\ 6\ |$

山　君　　有　灵，　　可　恰　罗　卜　行　孝　奉　佛　人，

$0\ 1\ 3\ |\ 1\ 3\ 2\ |\ 1\ 3\ 2\ |\ 0\ 1\ \underset{\cdot}{6}\ |\ 1\ 5\ \underset{\cdot}{6}^\vee\ |\ 3\ 1\ 7\ |\ \underset{\cdot}{6}\ 5\ 3\ |\ \underset{\cdot}{6}.\ 5\ 6\ 6\ |$

也　着　怜　悯，　也　着　　怜　悯。　若　还　无　灵　圣，

$0\ 2\ 5\ |\ 2\ 5\ 3\ 2\ |\ 1\ \underset{\cdot}{6}^\vee\ 3\ |\ 1\ 3\ 2\ |\ 0\ 1\ \underset{\cdot}{6}\ |\ 1\ (3\ 5\ |\ 5\ \underset{\cdot}{6}\ \underset{\cdot}{7}\ 5\ |\ \underset{\cdot}{6}\ -\ )\ \|$

被　你　咬　　去　我　无　恨　　心。

（ $5\ 3\ |\ 2\ \underset{\cdot}{7}\ \underset{\cdot}{6}\ 1\ |\ 2\ -$ ）$|\ 1\ 2\ |\ 2\ \underset{\cdot}{7}\ \underset{\cdot}{6}\ |\ \underset{\cdot}{6}\ 1\ 2\ |\ 1\ 1\ \underset{\cdot}{6}\ 1\ |\ 3\ 3\ 2\ |$

（观音白：虎退去……）　　（观音唱）阶　前　虎　迫　　　人，

$2\ 5\ 6\ |\ 5\ 5\ 0\ 5\ |\ 3.\ \underline{2}\ 3\ 3\ |\ 0\ 5\ 3\ 2\ |\ 1\ 2\ 1\ 1\ |\ 0\ \underset{\cdot}{7}\ \underset{\cdot}{6}\ 5\ |\ \underset{\cdot}{6}\ -\ ^\vee\ |$

$\underset{\cdot}{6}\ 1\ |\ 1\ 1\ 7\ |\ 1\ 5\ 6\ 6\ |\ 0\ 3\ \underset{\cdot}{6}\ |\ \underset{\cdot}{6}\ 1\ |\ 3\ 5\ 1\ |\ 1\ 5\ 6\ |\ \underset{\cdot}{6}\ 0\ \|$

阶　前　虎　迫　人，　　阮　今　开　门　来　等　恁。

（ $5\ 3\ |\ 2\ \underset{\cdot}{7}\ \underset{\cdot}{6}\ 1\ |\ 2\ -$ ）$|\ 2\ 2\ |\ 2\ \underset{\cdot}{7}\ \underset{\cdot}{6}\ |\ \underset{\cdot}{6}\ 1\ 2\ |\ 1\ 1\ \underset{\cdot}{6}\ 1\ |\ 3\ 3\ 2\ |$

（观音白：尊师且入内……）（观音唱）何　不　进　门　　　庭？

$2\ 5\ 6\ |\ 5\ 5\ 0\ 5\ |\ 3.\ \underline{2}\ 3\ 3\ |\ 0\ 5\ 3\ 2\ |\ 1\ 2\ 1\ 1\ |\ 0\ \underset{\cdot}{7}\ \underset{\cdot}{6}\ 5\ |\ \underset{\cdot}{6}\ -\ ^\vee\ |\ 1\ 1\ |$

何　不

3 3 | 1 5̲6̲ 6 | 0 2̣ 6̣ | 2 2 | 6̣ 2 | 1 3̲ 2 | 1 3̲2 | 0 1 6̣ |
进门 庭， 脱离虎口和谐 衾枕， 和谐 衾

1 5 6̣ ∨ | 3̇ 1 | 1 1 | 1 5̣ | 5̣ 6̣ | 1 5̲6̲ 6 | 0 6̣ 6 | 2 2 |
枕。 若还 肯从， 一夜 同欢 庆； 若还 不从，

2 2 | 2 2 | 1 3̲ 6̣1̣ | 3 3̲2 | 0 1 6̣ | 1 (3̲5̲ | 5̲6̲7̲5̲ | 6 -) ‖
枉你 丧了 残命， 丧了 残 命。

(5̲3̲ | 2̣7̲6̲1̲ | 2 -) 2̣ 6̣ | 1 2 | 1 ∨2 | 2̲7̲6̲ | 6̣ 1̲2̲ | 1̲1̲6̲1̣ |
(傅罗卜白：……且喜啊……)(傅罗卜唱)只是 天眼 开，佛 有

3 3̲2 | 2̲ 5̲6̲ | 5̲5̲0̲5̲ | 3̲.̲ 2̲3̲3̲ | 0̲5̲3̲2̲ | 1̲2̲1̲1̲ | 0̲7̲6̲5̲ | 6 - | 6̲5̲3̲ |
灵， 只是

6̣ 1 | 6̲5̲3̲ ∨ | 1 1 | 1̲ 5̲6̲ | 0 6̣ 6̣ | 3̲ 6̲0̲3̲ | 3 3 | 1̲ 5̲6̲ | 6̣ 0 ‖
天眼 开， 佛有 灵， 猛虎从来 逐鹿性。

(5̲3̲ | 2̣7̲6̲1̲ | 2 -) 2 2 | 2̣ 6̣ | 2̲7̲6̲ | 6̣ 1̲2̲ | 1̲1̲6̲1̣ | 3 3̲2 |
(观音白：想你也袂沾得到光 (傅罗卜唱)岂不 闻汉 云 长，
傅罗卜白：……啊呷)

2̲ 5̲6̲ | 5̲5̲0̲5̲ | 3̲.̲ 2̲3̲3̲ | 0̲5̲3̲2̲ | 1̲2̲1̲1̲ | 0̲7̲6̲5̲ | 6 - | 1 1 | 1̲.̲ 7̣ |
岂不 闻

6̲5̲3̲ | 1̲ 5̲6̲ | 0 3̣ 3̣ | 1 1 | 3̣ 6̣ | 1̲ 5̲6̲ ∨ | 2̲ 6̲6̲2̲ | 2̲6̲1̲1̣ |
汉云 长 也曾 秉烛 到天 明， 再不学(许) 卓文君

0̣ 6̣ 2̣ | 1 2 | 1̲ 3̲ 6̣1̣ | 3 3̲2 | 0 1 6̣ | 1 (3̲5̲ | 5̲6̲7̲5̲ | 6 -) ‖
共许 相如 夜引，共许 相如 夜 引。

(5̲3̲ | 2̣7̲6̲1̲ | 2) 6̣ 6̣ | 2̣ 6̣ | 7̣ 6̲5̲3̲ | 1̲ 5̲6̲ | 6̣ 0 ‖
(观音白：腹疼，哎哟，阮疼死了……)(观音唱)一 阵 腹疼 都难 忍。

（ $\overset{\centerdot}{5}$ 3 ｜ 2 7 6 $\overset{\centerdot}{1}$ ｜ 2 - ）｜ $\overset{\centerdot}{6}$ $\overset{\centerdot}{1}$ ｜ 1 2 ｜ 2 $\overset{\centerdot}{7}$ $\overset{\centerdot}{6}$ ｜ $\overset{\centerdot}{6}$ 1 2 ｜ 1 1 $\overset{\centerdot}{6}$ 1 ｜

（观音白：起动尊师共阮摸一下……）（观音唱）除　非　伸　手　来

3 3 2 ｜ 2 5 6 ｜ 5 5 0 5 ｜ 3 . 2 3 3 ｜ 0 5 3 2 ｜ 1 2 1 1 ｜ 0 $\overset{\centerdot}{7}$ $\overset{\centerdot}{6}$ 5 ｜ $\overset{\centerdot}{6}$ - ｜

摸，

$\overset{\centerdot}{3}$ $\overset{\centerdot}{6}$ ｜ $\overset{\centerdot}{6}$ 1 $\overset{\centerdot}{3}$ ｜ 1 5 $\overset{\centerdot}{6}$ $\overset{\centerdot}{6}$ ｜ 0 2 3 ｜ 1 $\overset{\centerdot}{3}$ $\overset{\centerdot}{6}$ 1 ｜ 3 3 2 ｜ 0 1 $\overset{\centerdot}{6}$ ｜ 1 5 $\overset{\centerdot}{6}$ ˇ ｜

除非 伸手来 摸，　　方显 毛宁，　　方显　毛　宁。

1 1 ｜ 1 . $\overset{\centerdot}{7}$ ｜ 3 $\overset{\centerdot}{6}$ 3 $\overset{\centerdot}{6}$ ｜ 1 5 $\overset{\centerdot}{6}$ ˇ ｜ $\overset{\centerdot}{6}$ 1 ｜ 3 $\overset{\centerdot}{6}$ ｜ $\overset{\centerdot}{6}$ 5 $\overset{\centerdot}{6}$ $\overset{\centerdot}{6}$ ｜ 0 2 2 ｜

恁既　然　持斋 修 行，　当发 慈悲 心，　　放踵

1 $\overset{\centerdot}{3}$ $\overset{\centerdot}{6}$ 1 ｜ 3 3 2 ｜ 0 1 $\overset{\centerdot}{6}$ ｜ 1 5 $\overset{\centerdot}{6}$ ˇ ｜ 2 2 ｜ 2 2 ｜ 2 $\overset{\centerdot}{7}$ $\overset{\centerdot}{6}$ ｜ $\overset{\centerdot}{6}$ 1 2 ｜

摩顶，　放踵 摩 顶，　何 不 举 手 来

1 1 $\overset{\centerdot}{6}$ 1 ｜ 3 3 2 ｜ 2 5 6 ｜ 5 5 0 5 ｜ 3 . 2 3 3 ｜ 0 5 3 2 ｜ 1 2 1 1 ｜

摸？

0 $\overset{\centerdot}{7}$ $\overset{\centerdot}{6}$ 5 ｜ $\overset{\centerdot}{6}$ - ｜ 1 1 ｜ 1 1 5 ｜ 1 5 $\overset{\centerdot}{6}$ ˇ ｜ 2 2 2 ｜ 2 $\overset{\centerdot}{6}$ 1 $\overset{\centerdot}{6}$ ｜ 0 $\overset{\centerdot}{6}$ $\overset{\centerdot}{6}$ ｜

何 不 举 手 来 摸？　一举手 救人命，　强造

1 $\overset{\centerdot}{7}$ $\overset{\centerdot}{6}$ ｜ $\overset{\centerdot}{6}$ 2 ｜ 1 3 2 1 ｜ 1 3 2 ｜ 0 1 $\overset{\centerdot}{6}$ ｜ 1 （ 3 5 ｜ 5 6 7 5 ｜ 6 - ）‖

七 级 浮屠 顶胜，　浮屠 顶 胜。

（ $\overset{\centerdot}{5}$ 3 ｜ 2 7 6 $\overset{\centerdot}{1}$ ｜ 2 - ）｜ 2 2 ｜ $\overset{\centerdot}{6}$ 2 ｜ 1 $\overset{\centerdot}{6}$ 3 ｜ $\overset{\centerdot}{6}$ 5 $\overset{\centerdot}{6}$ ˇ ｜ 2 2 2 ｜

（观音白：……阮岂不是在难中……）（观音唱）你 说 男女 不亲授受，　岂不闻

2 $\overset{\centerdot}{6}$ $\overset{\centerdot}{6}$ ｜ 3 1 ｜ 3 $\overset{\centerdot}{6}$ $\overset{\centerdot}{6}$ ｜ 1 5 $\overset{\centerdot}{6}$ ˇ ｜ 1 5 ｜ 1 $\overset{\centerdot}{6}$ 1 ｜ $\overset{\centerdot}{6}$ 5 3 ｜ $\overset{\centerdot}{6}$ 0 ‖

柳下惠，抱 女 到 天 明？（傅罗卜唱）鲁 男 子 当 夜 深。

646

(5 3 | 2 7 6 1 | 2 - ) | 1 6 | 2 2 | 2 2 | 2 2 7 | 6 1 2 | 1 1 6 1 |

(傅罗卜白：贪夜突入书房求宿……)(傅罗卜唱)伊人 闭门 不纳 女子

3 3 2 | 2 5 6 | 5 5 0 5 | 3. 2 3 3 | 0 5 3 2 | 1 2 1 1 | 0 7 6 5 | 6 - |

进。

6 5 3 | 1 2 1 | 1 1 | 1 2 1 7 | 6 5 6 6 | 0 2 2 6 6 | 1 2 |

伊人 闭门 不纳 女子 进。 岂可掠只 清名

2 2 6 1 | 3 5 3 2 | 0 1 6 | 1 5 6 | 6 5 3 | 1 2 1 | 1 2 1 7 | 6 5 6 |

污损, 清名 污 损。 倘若 我 手搭 你 身,

6 6 6 | 1 1 2 6 | 2 1 2 6 | 1 3 2 | 1 1 6 1 | 1 3 2 | 0 1 6 | 1 5 6 |

譬那做 湘江水 满天河 羞 洗 难尽, 羞 洗 难 尽。

3 1 7 | 6 5 3 | 1 5 6 6 | 0 1 3 | 2 2 6 1 | 1 3 2 | 0 1 6 | 1 0 ‖

男女 当 避 嫌, 难依 尊命。 (难依 尊 命)

(鸡鸣声：喔！喔！喔……)

(5 3 | 2 7 6 1 | 2 - ) | 1 1 | 2 1 | 1 6 | 6 1 2 | 1 1 6 1 | 3 3 2 |

(罗卜白：阮死咯……) (观音唱)天将 晓, 鸡 初 鸣。

2 5 6 | 5 5 0 5 | 3. 2 3 3 | 0 5 3 2 | 1 2 1 1 | 0 7 6 5 | 6 - | 6 6 |

天将

1 2 1 7 | 6 7 6 6 | 1 5 6 6 | 0 3 5 | 2 5 3 2 | 1 6 1 | 3 3 2 | 0 1 6 |

晓, 鸡初 鸣。 翻来复 去 疼都 难

（7）偈　赞

1=♭E　4/4

（观音唱）观世音，我今观尽世间人，你今（帮腔）弥陀佛！

为母心坚诚。一肩挑母，一肩挑（帮腔）弥陀

经。挑经向前共背母，挑母佛！
向前背了经。安排经、母

要并行，行到桑林迷路径。（帮腔）弥陀佛！

幸然与我来相会，自恃不起

# （十五）见大佛套

# 1.罗卜小挑经

## （1）剔银灯

1=♭A　4/4　2/4

( 2̲5̲ 3̲5̲ 2̲.̣ 7̲6̣.̣ 1̲ | 2 - ) 5̲5̲ | 5̲ 3̲2̲1̲6̲2̲ | 2̲5̲ 3̲5̲2̲♯4̲ | 3 - 3̲ 2̲ |

(傅罗卜唱)感 我 佛　　　　　　　　（感

2̲5̲ 5̲3̲2̲ | 2̲6̲2̲ - 3 | 3̲♯4̲3̲2̲1̲6̲2̲ | 2̲5̲ 3̲5̲2̲♯4̲ | 3 - 3̲ 2̲ |

我 佛） 直 来 相 试，　　　　我

2̲ 3̲ 3̲3̲2̲ | 2̲ 0̲3̲3̲ | 1̲ 3̲ 2̲7̲6̲ | 7̲2̲7̲6̲5̲6̲3̲5̲ | 6̣.̣ᵛ- 2̲ 2̲ |

坚 心　 救 母 脱 身 离。　　　　任 待

6̣.̣ 2̲ 7̲6̲5̲ | 6̲7̲5̲5̲6̲7̲6̲.̣ᵛ| 2̲5̲ 5̲3̲ | 3̲♯4̲3̲2̲1̲6̲2̲ | 2̲5̲ 3̲5̲2̲♯4̲ | 3 - 3̲ 2̲ |

铁 石 难 移 我 心 性，　　　心

2̲ 2̲3̲3̲2̲ | 2̲ 0̲3̲3̲ | 1̲ 3̲ 2̲7̲6̲ | 7̲2̲7̲6̲5̲6̲3̲5̲ | 6̣.̣ 0̲1̲ - | 2̲ 6̣ᵛ1̲ - |

念 念　 要 到 西 天。　　(合句)参 禅（参

2̲ 6̣ - 5 | 3̲♯4̲3̲2̲1̲1̲6̲1̲ | 2̲ 0̲2̲6̣.̣ | 2̲ 2̲7̲6̲5̲ | 6̲7̲5̲5̲6̲7̲6̲.̣ᵛ| 6̣.̣ᵛ2 - 2̲ |

禅)　　得 道 念 阿　 弥，　　救 出

2/4　2̲ 2̲7̲6̣.̣ | 1 6̲6̲ | 0̲3̲ 1 | 2̲ᵛ5̲5̲ | 5̲5̲3̲2̲ | 3 5̲5̲ | 0̲6̣.̣ 1̲ | 2 0 ‖

母 亲， 心 内 欢 喜。救 出 母 亲 心 内 欢 喜。

## （2）北驻云飞

1=♭E　4/4　2/4

卅3̲ 3 - 6̲ 7̲6̲5̲3̲2̲ 3̲ -ᵛ| 6̣.̣ 2̣.̇1̲7̲6̲7̲ | 6̣ 5̲6̲5̲5̲3̲2̲ | 3̲♯4̲3̲2̲1̲3̲2̲ᵛ|

(傅罗卜唱)西 天 路 途　　　　千 灾 万 劫

1̲ 5̲ 3̲3̲2̲1̲ | 3̲1̲ 2̲1̲7̲6̲ | 6̣ 0 5̲5̲3̲2̲ | 1̲6̣.̣2̲2̲0̲5̲3̲2̲ | 3̲♯4̲3̲2̲1̲3̲2̲ᵛ|

受 尽 苦，　　 忆 着 我 母 亲

| 6. 7 5<sup>#</sup>4 3 2 | 5 3 2 3 3 | 2 0 5 2 3<sup>#</sup>4 | 3. 2 1 3 2 7 6 | 2. 6 2 6 2 |
深　　　　恩（深恩）难　报　　　　补。
(嗦⋯⋯⋯⋯⋯⋯⋯

| 2<sup>ⱽ</sup> 5 3 2 5 3 2 | 6 1 2 7 6 5 | 6 6 0 7 6 3 6 | 6 0 2 5 3 2 | 1 6 2 2 0 5 3 2 |
⋯⋯⋯⋯⋯⋯⋯⋯⋯⋯⋯⋯⋯⋯⋯⋯⋯⋯⋯⋯⋯⋯⋯⋯⋯⋯)　为子　当　尽

| 3<sup>#</sup>4 3 2 1 3 2<sup>ⱽ</sup> | 6. 7 5<sup>#</sup>4 3 2 | 3 2<sup>ⱽ</sup> 2 2 | 3 0 5 2 3<sup>#</sup>4 | 3. 2 1 3 2 7 6 |
孝，　　　　勿　吝（勿吝）艰　辛

| 2. 7 6 1 2 3 2<sup>ⱽ</sup> | 3 6 3 3 | 1. 7 6 7 6 | 6 5 6 5 5 3 2 | 3<sup>#</sup>4 3 2 1 1 6 1 |
苦。　　十　月　怀（怀）　　胎，

| 2 0 3 2 | 3 0 3 5 3 2 | 1 5 3 3 2 1 | 3 1 2 1 7 6<sup>ⱽ</sup> | 2 1 6 6 |
又　兼　三　年　乳　哺，　（合句）忆　着

| 3. 2 3<sup>#</sup>4 3 | 3<sup>ⱽ</sup> 6 5 3 2 | 5 3 2 - 3 5 | 2 0 5 2 3<sup>#</sup>4 | 3. 2 1 3 2 7 6 |
我　母（母）　亲，　何　怕　　天　涯
(前调)

| 2. 1 6 1 2 3 2 | 2<sup>ⱽ</sup> 5 5 3 | 3 5 3 2<sup>#</sup>4 3 | 1 7 6 5 3<sup>#</sup>4 3<sup>ⱽ</sup> | 3 0 1 7 6 7 |
路？　　　　我　佛　（于）扶　护，　　一　路

| 6 5 6 5 5 3 2 | 3<sup>#</sup>4 3 2 1 3 2<sup>ⱽ</sup> | 1 5 3 3 2 1 | 3 1 2 1 7 6 | 6 0 2 5 3 2 |
扶　持　　有　可　怙。　　望　天

| 1 6 2 2 0 5 3 2 | 3<sup>#</sup>4 3 2 1 3 2 | 6. 7 5<sup>#</sup>4 3 2 | 5 3 2 - 5 5 | 2 0 5 2 3<sup>#</sup>4 |
相　怜　悯，　　乞　母（乞母）离　黄

| 3. 2 1 3 2 7 6 | 2. 6 2 6 2 | 2<sup>ⱽ</sup> 5 3 2 5 3 2 | 6 1 2 7 6 5 | 6 6 0 7 6 5 6 |
土。
(嗦⋯⋯⋯⋯⋯⋯⋯⋯⋯⋯⋯⋯⋯⋯⋯⋯⋯⋯⋯

| 6 0 5 5 3 3 | 2 3 2 7 6. 1 | 2. <sup>#</sup>4 3 1 2 | 6. 7 5<sup>#</sup>4 3 2 | 5 3 2<sup>ⱽ</sup> 2 3 |
⋯）　许时　登　天　界，　大　家（大家）

| 2 0 5 2 3<sup>#</sup>4 | 3. 2 1 3 2 7 6 | 2. 7 6 1 2 3 2<sup>ⱽ</sup> | 6 3 3 | 1. 7 6 7 6 |
齐　起　　　　度。　　免　得　罗

651

$6 \widehat{565} \widehat{532} | \widehat{3}^{\sharp}\widehat{4}\widehat{32}\widehat{11}\underset{\cdot}{6}1 | 2 0 \widehat{32} | 5 0 \widehat{553}2 | 1 5 \widehat{3321} | \widehat{31} \widehat{21}\widehat{76}^{\vee} |$

（罗）　卜，　　　　　　暝　日（只地）哀　哀　　苦。

$\frac{2}{4} \widehat{22} \widehat{66} | 3.\underset{\cdot}{233} | 0 \widehat{653} | 5^{\vee} \widehat{22} | 3 \widehat{55} | \widehat{3216} | \widehat{2321} | \widehat{6166} |$

（合句）忆着 我 母　　　　亲, 何怕 天涯　　路?　　唠哒哩唠

$\widehat{3233} | 0 \widehat{652} | \widehat{3}^{\sharp}\widehat{432} | .\underset{\cdot}{6166} | \widehat{3233} | 0 \widehat{652} | 3 (\widehat{{}^{\sharp}43} | \widehat{2342} | 3 \quad -) \parallel$

哩,　　啊哩唠 哒,　　唠哒哩唠 哒,　　　啊哩唠 哒。

# 2.抢　经　担
## （1）抛　盛

$1={}^{\flat}E \quad \frac{4}{4}$

$(\widehat{1111}\widehat{27}\widehat{656} | 1 \quad -) \widehat{5532} | \widehat{13}\widehat{27}\widehat{656}1^{\vee} | 3 - \widehat{3653} | 5 \; 3 - \widehat{23}$

　　　　　　　　　（黄眉童子唱）身居　极乐　　好　世　界,

$\widehat{13}\widehat{27}\widehat{656} | 1 -^{\vee}\widehat{23} | 1 \widehat{220}\widehat{321} | \widehat{76} \widehat{1253}2 | \widehat{13}\widehat{27}\widehat{656} | 1 -^{\vee}\widehat{55} |$

　　　　　　　　超出 凡尘　　无 挂　碍。　　　　　　奉劝

$\widehat{121}\widehat{76}\widehat{656} | \widehat{535}5. \widehat{22} | 5 \widehat{5532}\widehat{1} | \widehat{76} \widehat{1253}2 | 1.(\widehat{327}\widehat{656} | 1 \quad -) \parallel$

世人 须 行 孝,　　后世 只有　　福禄　寿。

## （2）大　迓　鼓

$1={}^{\flat}A \quad \frac{4}{4}$

$(\widehat{653}5 | 6 \quad -) 1 \widehat{16} | 3 \widehat{23}\widehat{1765} | \widehat{53} \widehat{51}\widehat{765} | 6.\widehat{53}\widehat{5} \widehat{76} |$

　　　　　　（傅罗卜唱）自 离　家 乡　一 拙　　时,

$\underset{\cdot}{6} - \widehat{33} | 0 \widehat{532}\widehat{321} | 1^{\vee}\widehat{5} \widehat{33} \; 5 | \widehat{25}\widehat{23} \widehat{32} | \widehat{13} \widehat{12}\widehat{66} |$

　　　　心坚 救　母,　　我 心坚 要 救　母,我 今 愿要 到 西

$\widehat{5} \widehat{35}\widehat{76}^{\vee} | \widehat{33} - 6 | \widehat{1765} \widehat{76}^{\vee}\widehat{5} | 3 \; 5 \widehat{3}^{\sharp}\widehat{4321}2 | 3 - \widehat{52} \; 5 |$

天。　　磨难 辛苦　　我 甘 心　　　受,　　得见 我

652

$\overline{2\ 5}\ \underline{3\ 2}\ 3\ \ \underline{3\ 3}\ |\ 2\ \underline{3\ 1}\ \underline{2\ 7}\ \underline{6\ 6}\ |\ \underline{5\ \cdot}\ \underline{3\ 5}\ \underline{7\ 6}\ |\ 6\ 0\ 5\ \cdot\ 1\ |\ 1\ 1\ \underline{6\ 7}\ \underline{6\ 5\ 6}\ |$
母　亲,(许时)　心　内　即　欢　喜。　　　谢　得　我　佛　相　点

$\underline{5\ 3\ 5\ \cdot}\ \overset{\vee}{5}\ 5\ 1\ |\ \underline{6\ 6}\ 1\ \underline{6\ 1}\ \underline{6\ 5}\ |\ 5\ 0\ \underline{5\ 3}\ 2\ |\ 3\ -\ \underline{5\ 5}\ \underline{2\ 5}\ |\ \overline{\underline{2\ 5}\ \underline{3\ 2}\ 1\ \underline{1\ 6}\ 1}\ |$
醒, 又谢得观音佛相点　　醒, 说因　伊①, 说出(只拙)②因　伊

$3\ \underline{3\ 1}\ \underline{2\ 7}\ \underline{6\ 6}\ |\ \underline{5\ \cdot}\ \underline{3\ 5}\ \underline{7\ 6}\ |\ 6\ 0\ 1\ \cdot\ 1\ |\ \underline{6\ 6}\ \underline{5\ 1}\ \underline{6\ 5\ 6}\ |\ \underline{5\ 3\ 5\ \cdot}\ \overset{\vee}{1}\ 5\ 1\ |$
我　即(于)知　机。　　　得　到　西　天　雷　音　寺, 得　到

$\underline{6\ 7\ 6}\ \underline{5\ 1}\ \underline{6\ 5\ 6}\ |\ \underline{5\ 3\ 5\ \cdot}\ -\ 3\ |\ \underline{3\ 2\ 1}\ 1\ 2\ |\ 5\ \underline{3\ 3}\ 3\ |\ 3\ 0\ \underline{3\ 5}\ \underline{3\ 3}\ |$
西　天　雷　音　　寺　见　佛,

$\overline{\underline{2\ 1}\ \underline{6\ 1}\ \underline{2\ 1}\ \underline{6\ 1}}\ |\ 5\ -\ \overset{\vee}{5}\ \underline{2\ 5}\ |\ \overline{\underline{2\ 5}\ \underline{3\ 2}\ 3\ \overset{\vee}{2\ 2}}\ |\ 6\ -\ \underline{1\ 6}\ 1\ |\ 1\ \underline{3\ 3}\ \underline{2\ 6}\ \underline{1\ 2}\ |$
　　　得　见　我　佛(许时)一　家　得　团

$1\ \overset{\vee}{5}\ -\ 2\ |\ \underline{5\ 3}\ \underline{1\ 3}\ \underline{2\ 1}\ |\ 0\ \underline{3\ 2}\ \underline{1\ 2}\ \underline{6\ 1}\ |\ 1\ \underline{3\ 2}\ \underline{6\ 1}\ 2\ |\ 3\ \overset{\vee}{5}\ -\ 2\ |$
圆。唥　唥　哩　哖　唥　哖　唥　哩　唥　　唥　唥　唥,唥　唥

$\underline{5\ 3}\ \underline{1\ 3}\ \underline{2\ 1}\ |\ 0\ \underline{3\ 2}\ \underline{1\ 2}\ \underline{6\ 1}\ |\ 1\ \underline{3\ 2}\ \underline{6\ 1}\ 2\ |\ 3\ \cdot\ (\underline{6\ 5}\ 2\ |\ 3\ -)\ \|$
哩　哖　唥　哖　唥　哩　唥　　哩　唥　哖。

① 因伊——原因。　　② 只拙——这些。

## （3）玉 交 枝

$1=\flat A\quad \frac{2}{4}$

$(\underline{5\ 5}\ |\ \underline{3\ 2}\ \underline{6\ 1}\ |\ 2)\ 6\ |\ 5\ -\ \underline{5\ 6}\ |\ 5\ -\ \underline{5\ 2}\ |\ 5\ \cdot\ 3\ |\ 2\ (\underline{2\ 3}$
(傅罗卜唱)乜　人　(乜　人)　　无　理,

$\underline{2\ 5\ 5}\ |\ \underline{3\ 2}\ \underline{6\ 1}\ |\ 2\ 0)\ |\ \underline{2\ 2}\ 6\ |\ 2\ 0\ |\ 2\ 5\ |\ 3\ 2\ |\ 5\ 2\ |\ 3\ 2\ |\ 3\ (\underline{2\ 3}$
乜人无理,　掠我　经担　抢去　都不见?

$\underline{2\ 5\ 5}\ |\ \underline{3\ 2}\ \underline{6\ 1}\ |\ 2\ -)\ |\ 3\ -\ |\ \underline{3\ \overset{\sharp}{4}\ 3}\ 1\ |\ 2\ (\underline{2\ 3}\ |\ \underline{2\ 5\ 5}\ |\ \underline{3\ 2}\ \underline{6\ 1}\ |\ 2\ -)\ |$
　　　拼　命

653

1 6̣ | 1 2 | 2 0 | 2 2 | 3 (2̲3̲ | 2 5̲5̲ | 3̲2̲6̲1̲ | 2 0̣) 5 - | 3̲ꞏ#4̲3̲1̲ |

(拼命)赶进前， 不饶伊。(道白略) 巨 耐

2 (2̲3̲ | 2 5̲5̲ | 3̲2̲6̲1̲ | 2 0̣) | 2 6̣ | 6̣ 2 | 6̣ 1 | 6̣ 0 | 5̣ 2 | 2 5 |

(巨 耐)白 猿 毒 心 性， 赶 去 共 你

2 5 | 3̲ꞏ#4̲3̲1̲ | 2 (5̲5̲ | 3̲2̲6̲1̲ | 2) 5 | 3̲ꞏ#4̲3̲1̲ | 2 (2̲3̲ | 2 5̲5̲ | 3̲2̲6̲1̲ | 2) |

不 伶 俐。 (道白略) 我 今

卅 2 1 2 6̣ 2̲ 6̣ 6̣ 0 5̣ 5̲ 7̲ 5̲ 5̲ 7̲ 0 6̣ 2̲ 2 6̣ - 6̣ 5̲ 5ꞏ 3̲2̲ - ꞏⅤ‖

(我 今)拼命跳落去， 任待好怯是怎呢? ① 任待好怯 是 怎 呢?

____

① 怎呢——怎样。

## （4）抛 盛 引

（行僧急扶傅罗卜。）

1=♭E 4/4

5 5 | 1̲6̲1̲ - 2̲3̲ ‖: 1̲2̲7̲6̲5̲1̲6̲1̲ | 5̲6̲5̲3̲3̲6̲5̲ꞏⅤ | 3 - 3̲6̲5̲3̲ | 5̲2̲3̲ 2̲3̲1̲2̲ |

(内众唱)南无阿 (阿)弥 陀 佛， 念弥 陀 稽首南无

3ꞏ 5̲3̲2̲1̲2̲ | 5̲2̲3̲ - 2̲3̲ | 7̲6̲1̲2̲5̲3̲2̲ | 1 -ⅤꞏⅤ 1ꞏ6̲5̲6̲ | 1̲6̲1̲ - 2̲3̲ :‖ (任意结束)

阿 弥 陀 佛， 弥 陀 佛， 佛阿南无阿 阿

## （5）怨 慢

（叫精神后接唱。）

1=♭E 散板

卅 5̲ 7̲6̣ - 7̲ 7̲6̣ - 2̲ - 7̲6̲5̲ 6̲ 7̲6̣ - ⅤꞏⅤ 6̣ 6̣ 1 1 5̣ 6̣ |

(傅罗卜唱)神魂 失去 不 知机， 坚心救母不管

5̲3̲2̲ - 5̲ - 3̲2̲1̲ 3̲ 2̲ - ⅤꞏⅤ 7̲ 7̲6̣ - 5̲ 7̲6̣ - 2̇ - 7̲6̲5̲ 6̣ |

生 共 死。 你 今 捍定① 勿 惊

7̲ 6̣ - ⅤꞏⅤ 6̲5̲5̲ 1̇ 6̲5̲3̲ - 6̣ 2̇ - 7̲6̲5̲ 7 (6̲7̲5̲6̲7̲5̲6̲ - 0 0) ‖

疑， 钦奉佛旨 相 扶 持。

____

① 捍定——安心、把定。

654

# （6）卖 粉 郎

（黄眉化行僧。）

1=♭E 4/4

（2 2 2 3 2 7 6 1 | 2 -）2 - | 2 6 ∨2 - | 2 6 2 1 | 6· 6· - 2 |
（黄眉童子唱）看　你　（看　你）　有　孝

1 6· 6· 2 2 2 1 6· | 1 - ∨2 - | 3· 3 2 3 1 6· | 1 - 5 3 | 2 3 - 5 |
心，　　　　要　救　　（要　救）你　母

3 2 2 3 ♯4 3 | 3 0 2 - | 1 6· 2 6· | 2 5 - 5 3 | 2 3 - 3 |
亲，　　　只　遭　投活佛，救　母　出　地

5 3 2 2 3 ♯4 3 ∨| 1 2 6· 2 | 1 - - - ∨| 6· 2 6· 2 | 2 ∨3 - 1 |
狱。　　千　载闻你　声，　　万　载传你　名，许　时

2 3 1 3 2 7 | 6· 6· 6· 1 6· 1 | 1 ∨3 3 2 6· 1 2 | 1 ∨5 - 2 | 5 3 1 3 2 1 |
功 德 圆 满 同　归　　（于）天　庭。唠　唠　哩 哒 唠哩 哒唠

0 3 2 1 2 6· 1 | 1 ∨3 2 6· 1 2 | 3 ∨5 - 2 | 5 3 1 3 2 1 | 0 3 2 1 2 6· 1 |
哩　唠，　哩　唠　哒唠　唠　哩 哒 唠哩 哒唠　哩　唠

（前调）

1 ∨3 2 6· 1 2 | 3 6 5 3 2 | 3 0 2 - | 6· 6· ∨1 2 | 6· 6· 2 1 ∨|
哩　唠　哒啊哩 唠 哒，(傅罗卜唱)感　谢 真感谢

6· 6· - 3 | 2 6· 6· 2 2 1 6· | 1 - ∨2 - | 3· 3 2 3 1 6· | 1 - 2 3 |
好　恩 深，　　万　代　　　（万　代）

2 3 - 5 | 3 2 2 3 ♯4 3 | 3 - ∨2 - | 1 6· 6· 6· | 2 ∨5 - 5 3 |
记　在　心。　　　　我　今　愿落 发，舍　身

2 3 - 3 | 5 2 2 3 ♯4 3 | 3 ∨6· - 6· | 1 1 6· 6· | 2 0 0 0 |
来　为　僧。　　　任　待　千灾共 万 劫，

655

6 2 6 1 | 1ˇ1 - 1 | 3 2 3 3 2 6 | 1 - 3 2 | 2 3 3 2 6 1 2 |
万劫共千灾,譬 做 粉身碎骨, 我 也 (于)甘

1ˇ5 - 2 | 5 3 1 3 2 1 | 0 3 2 1 2 6 1 | 1ˇ3 2 6 1 2 | 3ˇ5 - 2 |
心。唠 唠 哩 哇唠哩哇唠 哩 唠 哩 唠 哇唠 唠

5 3 1 3 2 1 | 0 3 2 1 2 6 1 | 1 3 2 6 1 2 | 3 6 5 3 2 | 3 - 2 - |
哩 哇唠哩哇唠 哩 唠 哩 唠 哇啊哩唠 哇。(白猿唱)你

（前调）

1 6ˇ2 - | 1 6 2 1 | 2 6 2 6 | 1 6 6 2 2 1 6 | 1 0 1 - |
今(你 今) 果(阿果)诚 心, 佛

3. 3 2 3 1 6 | 1 0 2 5 | 2 3 - 5 | 5 3 2 2 3 #4 3 | 3 0 2 - |
旨 (佛旨)来 救 你。 你

1 6ˇ2 - | 1 6 2 2 | 1 6 2 1 | 2 - - 5 5 | 2 3 - 5 | 3 2 2 3 #4 3 |
啊, 我 啊, 你我伊咱三 人, 要来同 一 心。

6 1 1 6 | 6 - 0 0 | 1 2 6 2 | 2ˇ3 - 3 | 2 2 1 2 2 | 6 - 2 6 1 |
大家修善 行 功德圆满 成。许 时 升天界,(乞许)万 古

1ˇ3 3 2 6 1 2 | 1ˇ5 - 2 | 5 3 1 3 2 1 | 0 3 2 1 2 6 1 | 1 3 2 6 1 2 |
人 传 名。唠 唠 哩 哇唠哩哇唠 哩 唠 哩 唠

3 5 - 2 | 5 3 1 3 2 1 | 0 3 2 1 2 6 1 | 1 3 2 6 1 2 | 3(5 5 3 2 6 1 | 2 - 0 0) ‖
哇。唠 唠 哩 哇唠哩哇唠 哩 唠 哩 唠 哇。

# 3.见 大 佛

## （1）小 排

1 1 | 3 5 | 5 1 6 5 | 3 5 | 5 1 2 | 3. 2 1 2 | 0 3 2 | 1 1 | 1 - ‖

## （2）玉 美 人

1=♭E 4/4

1 6̣ | 5 3̲5̲2̲7̲6̲5̲ | 1 0 1 6̣ ‖: 5 3̲2̲1̲.̲2̲3̲5̲ | 2̲3̲2̲7̲6̲5̲6̲1̲ | 2̲3̲1̲3̲2̲2̲7̲6̲ |

5̣ - ˅5̲.̲6̲5̲3̲ | 2̲3̲2̲7̲6̲5̲6̲1̲ | 2̲3̲1̲3̲2̲2̲7̲6̲ | 5̣ - ˅5̲ 1̇ | 6̇.̲1̲̇6̲5̲3̲5̲2̲3̲ |

5 - 5̲.̲6̲5̲3̲ | 5 - 5̲.̲6̲5̲3̲ | 2 6̲2̲5̲.̲6̲5̲3̲ | 2 3̲2̲1̲ 6̣ | 5 3̲5̲2̲7̲6̲5̲ | 1 - 1 6̣ :‖

## （3）抛 盛（一）

1=♭E 4/4

(1̲ 1̲1̲ 1̲2̲7̲6̲5̲6̲ | 1 -) 5̲ 5̲3̲2̲ | 1̲ 3̲2̲7̲6̲5̲6̲1̲ ˅ | 3 - 3̲6̲5̲3̲ |
（傅罗卜唱）天 意　　垂　怜　　　　　孝　子

5̲3̲ - 2̲3̲ | 1̲3̲2̲7̲6̲1̲5̲6̲ | 1 - 1 3 | 3 2̲2̲0̲3̲2̲1̲ | 7̲6̲ 1̲2̲5̲3̲2̲ |
儿,　　　　　　　　　　　佛 光 普 照　　四 华

1̲3̲2̲7̲6̲1̲5̲6̲ | 1̇˅ - 1̲2̲1̲7̲ | 6̣ 1̲6̣5̲ 5 | 1 1̲1̲0̲1̲6̲1̲ | 5 3̲3̲5̲6̲5̲ |
夷。　　　孝 子 奔 驰 十 万 八　千　里,

5̣ 0 5 2 | 2 5̲3̲2̲3̲2̲1̲ | 7̲6̣ 1̲2̲5̲3̲2̲ | 1 - 0 0 ‖
脱 化 凡 骨　　入 地 升 天　池。　　（紧接乐曲）

## （4）玉 美 人

1=♭E 4/4

1 6̣ | 5 3̲5̲2̲7̲6̲5̲ | 1 0 1 6̣ ‖: 5 3̲2̲1̲.̲2̲3̲5̲ | 2̲3̲2̲7̲6̲5̲6̲1̲ | 2̲3̲1̲3̲2̲2̲7̲6̲ |

5̣ - ˅5̲.̲6̲5̲3̲ | 2̲3̲2̲7̲6̲5̲6̲1̲ | 2̲3̲1̲3̲2̲2̲7̲6̲ | 5̣ - ˅5̲ 1̇ | 6̇.̲1̲̇6̲5̲3̲5̲2̲3̲ |

5 - 5̲.̲6̲5̲3̲ | 5 - 5̲.̲6̲5̲3̲ | 2 6̲2̲5̲.̲6̲5̲3̲ | 2 3̲2̲1̲ 6̣ | 5 3̲5̲2̲7̲6̲5̲ | 1 - 1 6̣ :‖

## （5）抛　盛（二）

1=♭E　4/4

$(\overline{1\,1\,1\,1}\,\overline{1\,2}\,\overline{7\,6}\,\overline{5\,6}\,|\,1\,-)\,\overline{5\,5}\,3\,2\,|\,\overline{1\,3}\,\overline{2\,7}\,\overline{6\,5}\,\overline{6\,1}\,\overset{\vee}{1}\,|\,3\,-\,\overline{3\,6}\,\overline{5\,3}\,|\,5\,3\,-\,2\,3\,|$
（傅罗卜唱）行遍　　十万　　　八　千　　里，

$\overline{1\,3}\,\overline{2\,7}\,\overline{6\,1}\,\overline{5\,6}\,|\,1\,-\,\overset{\vee}{3}\,3\,|\,2\,\overline{3\,3}\,\overline{2\,3}\,2\,1\,|\,\overline{7\,6}\,\overline{1\,2}\,\overline{5\,3}\,2\,|\,\overline{1\,3}\,\overline{2\,7}\,\overline{6\,1}\,\overline{5\,6}\,|\,1\,-\,\overset{\vee}{6}\,6\,|$
且喜　今旦　　　到　西　　　天。　　　　　　挑经

$\overline{6\,6}\,\overline{1\,7}\,\overline{6\,7}\,\overline{6\,5\,6}\,|\,\overline{5\,3}\,5\,5\,0\,5\,3\,|\,5\,\overline{5\,5}\,\overline{3\,2}\,\overline{3\,2\,1}\,|\,\overline{7\,6}\,\overline{1\,2}\,\overline{5\,3}\,2\,|\,1\,.(\overline{3\,2}\,\overline{7\,6}\,\overline{1\,5\,6}\,|\,1\,-\,0\,0)\,\|$
挑母　双肩　瘁，　报恩　报德　　虑　恐　迟。

## （6）大　真　言

1=♭E　4/4

（内帮唱《南无三千咒》）

$\overline{5\,6}\,\overline{1\,2}\,\overline{1\,6}\,\overline{5\,6}\,|\,\overline{1\,2}\,\overline{1\,6}\,\overline{6\,2}\,\overset{\vee}{1}\,|\,3\,\overline{5\,6}\,\overline{5\,3}\,2\,|\,\overset{\vee}{3}\,5\,-\,\overline{3\,2}\,|\,1\,-\,2\,\overline{3\,1\,2}\,|$
（傅罗卜唱）南　　　无　　　三　　千牟　尼　佛，稽首南无

$3\,-\,\overline{2\,3}\,1\,|\,\overset{\vee}{1}\,1\,.\,\overline{1\,6}\,1\,|\,\overset{\vee}{5}\,\overline{5\,6}\,\overline{6\,2}\,\overset{\vee}{1}\,|\,\overline{5\,6}\,\overline{1\,2}\,\overline{1\,6}\,\overline{5\,6}\,|\,\overline{1\,2}\,\overline{1\,6}\,\overline{6\,2}\,\overset{\vee}{1}\,|$
三　千　牟尼　佛。　俯　　　仰

$\overline{5\,6}\,\overline{1\,2}\,\overline{1\,6}\,\overline{5\,6}\,|\,\overline{1\,2}\,\overline{1\,6}\,\overline{6\,2}\,\overset{\vee}{1}\,|\,\overline{7\,6}\,\overline{1\,2}\,\overline{5\,3}\,2\,|\,1\,0\,2\,1\,|\,2\,\overline{3\,3}\,\overline{2\,3}\,2\,1\,|$
佛　　　法　　　大　无　　边，　超度　幽冥

$\overline{7\,6}\,\overline{1\,2}\,\overline{5\,3}\,2\,\|\,1\,0\,0\,0\,|$
苦　万（于）　千。

$5\,\overline{5\,3}\,2\,2\,|\,3\,-\,5\,\overline{3\,2}\,|\,1\,-\,\overline{7\,6}\,1\,|\,2\,-\,2\,.\,3\,|$
（内帮唱《慈悲咒》）南　无　大慈　悲　观世　音　大菩萨　摩　诃

$5\,\overline{5\,5}\,\overline{3\,5}\,\overline{3\,2}\,|\,\overline{6\,1}\,\overline{3\,2}\,\overline{7\,6}\,6\,|\,1\,1\,0\,2\,\overline{1\,6}\,1\,|\,1\,0\,\overline{5\,5}\,3\,2\,|\,\overline{1\,3}\,\overline{2\,7}\,\overline{6\,5}\,\overline{6\,1}\,|$
萨。　　　　　　　　　　　　　　　　　　（傅罗卜唱）因为　　母亲

$3\,-\,\overline{3\,6}\,\overline{5\,3}\,|\,3\,0\,2\,2\,|\,2\,\overline{3\,3}\,\overline{2\,3}\,2\,1\,|\,\overline{7\,6}\,\overline{1\,2}\,\overline{5\,3}\,2\,\|\,1\,0\,0\,0\,|$
罪　冤（于）　您，　挑经　挑母　　　赴　讲　宴。

（内帮唱《南无三千咒》）

$\overline{5\,6}\,\overline{1\,2}\,\overline{1\,6}\,\overline{5\,6}\,|\,\overline{1\,2}\,\overline{1\,6}\,\overline{6\,2}\,\overset{\vee}{1}\,|$
南　　　无

658

$\underline{3}$ $\overline{5\ 6}\ \overline{5\ 3\ 2}$ | $3^{\vee}5\ -\ \overline{3\ 2}$ | $1\ -\ \overline{2\ 3}\ \overline{1\ 2}$ | $3\ -\ \overline{2\ 3}\ \overline{1}$ | $1^{\vee}1.\ \ \overline{1\ 6\ 1}$ |

三　　千　牟　尼　佛，　稽首南无　三　千　　牟　尼

$\underline{5}$ $\overline{5\ 6}\ \overline{6\ 2}\ 1^{\vee}$ | $\overline{5\ 6}\ \overline{1\ 2}\ \overline{1\ 6}\ \overline{5\ 6}$ | $\overline{1\ 2}\ \overline{1\ 6}\ \overline{6\ 2}\ 1^{\vee}$ | $\underline{7\ 6}\ \overline{1\ 2}\ \overline{5\ 3\ 2}$ | $1\ 0\ \overline{3\ 3}\ \overline{2\ 1}$ |

佛。　(傅罗卜唱)伏　　望　　　四　顾　全，　　不枉

$\underline{7\ 6}\ \overline{1\ 2}\ \overline{5\ 3\ 2}$ ‖ $1\ 0\ 0\ 0$ ‖

到　西　　天。

$\phantom{xxxxxxxxxxxxxx}$ $\underline{5}$ $\overline{5\ 3}\ 2\ 2$ | $3\ -\ \overline{5}\ \overline{3\ 2}$ | $1\ -\ \underline{7\ 6}\ 1$ | $2\ -\ 2.\ 3$ |

(内帮唱《慈悲咒》)南　无　大　慈　悲　观世　音　大　菩萨　摩　诃

$\underline{5}$ $\overline{5\ 5}\ \overline{3\ 5}\ \overline{3\ 2}$ | $\underline{6\ 1}\ \overline{3\ 2}\ \overline{7\ 6\ 6}$ | $\overline{1\ 1}\ \overline{0\ 2}\ \overline{1\ 6\ 1}$ | $1\ 0\ \overline{5\ 5}\ \overline{3\ 2}$ | $\overline{1\ 3}\ \overline{2\ 7}\ \overline{6\ 5}\ \overline{6\ 1}^{\vee}$ |

萨。　　　　　　　　　　　　　(傅罗卜唱)度　尽　　苦　海

$3\ -\ \overline{3\ 6}\ \overline{5\ 3}$ | $5\ 0\ \overline{3\ 3}$ | $1\ \overline{2\ 2}\ \overline{0\ 3}\ \overline{2\ 1}$ | $\underline{7\ 6}\ \overline{1\ 2}\ \overline{5\ 3\ 2}$ ‖ $1\ 0\ 0\ 0$ ‖

门　中　　客，　化作　灵　山　　会　上　　仙。

$\phantom{xxxxxxxxxxxxxxxxxxxxxxxxxxxxxxxx}$ $\overline{5\ 6}\ \overline{1\ 2}\ \overline{1\ 6}\ \overline{5\ 6}$ |

(内帮唱《南无三千咒》)南

$\overline{1\ 2}\ \overline{1\ 6}\ \overline{6\ 2}\ 1$ | $3$ $\overline{5\ 6}\ \overline{5\ 3\ 2}$ | $3^{\vee}5\ -\ \overline{3\ 2}$ | $1\ -\ \overline{2\ 3}\ \overline{1\ 2}$ | $3\ -\ \overline{2\ 3}\ \overline{1}$ |

无　　　三　　千　牟　尼　佛，　稽首南无　三　千

$1^{\vee}1.\ \ \overline{1\ 6\ 1}$ | $\underline{5}$ $\overline{5\ 6}\ \overline{6\ 2}\ 1^{\vee}$ | $\overline{5\ 6}\ \overline{1\ 2}\ \overline{1\ 6}\ \overline{5\ 6}$ | $\overline{1\ 2}\ \overline{1\ 6}\ \overline{6\ 2}\ 1^{\vee}$ | $\overline{5\ 6}\ \overline{1\ 2}\ \overline{1\ 6}\ \overline{5\ 6}$ |

牟　尼　佛。　(佛唱)谌　　叹　　　人

$\overline{1\ 2}\ \overline{1\ 6}\ \overline{6\ 2}\ 1^{\vee}$ | $\underline{7\ 6}\ \overline{1\ 2}\ \overline{5\ 3\ 2}$ | $1\ 0\ 3\ 1$ | $2\ \overline{3\ 3}\ \overline{2\ 3}\ \overline{2\ 1}$ | $\underline{7\ 6}\ \overline{1\ 2}\ \overline{5\ 3\ 2}$ |

生　俯　仰　　间，　善行　当　以　　孝　为

‖ $1\ 0\ 0\ 0$ ‖

先。

$\phantom{xxxx}$ $\underline{5}$ $\overline{5\ 3}\ 2\ 2$ | $3\ -\ \overline{5}\ \overline{3\ 2}$ | $1\ -\ \underline{7\ 6}\ 1$ | $2\ -\ 2.\ 3$ | $\underline{5}$ $\overline{5\ 5}\ \overline{3\ 5}\ \overline{3\ 2}$ |

(内帮唱《慈悲咒》)南　无　大　慈　悲　观世　音　大　菩萨　摩　诃萨。

$\underline{6\ 1}\ \overline{3\ 2}\ \overline{7\ 6\ 6}$ | $\overline{1\ 1}\ \overline{0\ 2}\ \overline{1\ 6\ 1}$ | $1\ 0\ \overline{2\ 5}\ \overline{3\ 2}$ | $\overline{1\ 3}\ \overline{2\ 7}\ \overline{6\ 5}\ \overline{6\ 1}$ | $3\ -\ \overline{3\ 6}\ \overline{5\ 3}$ |

$\phantom{xxxxxxxxxx}$ 念你　路　途　　多　辛

$5\ 0\ \overline{3\ 3}$ | $2\ \overline{3\ 3}\ \overline{2\ 3}\ \overline{2\ 1}$ | $\underline{7\ 6}\ \overline{1\ 2}\ \overline{5\ 3\ 2}$ ‖ $1\ 0\ 0\ 0$ ‖

苦，　报答　劬劳　　心　最　　坚。

$\phantom{xxxxxxxxxxxxxxxxxxxxxxx}$ $\overline{5\ 6}\ \overline{1\ 2}\ \overline{1\ 6}\ \overline{5\ 6}$ | $\overline{1\ 2}\ \overline{1\ 6}\ \overline{6\ 2}\ 1^{\vee}$ |

(内帮唱《南无三千咒》)南　　　　无

3 56532 | 3ᵛ5 - 32 | 1 - 2312 | 3 - 231 | 1ᵛ1. 161 | 5 56621ᵛ |
三　　　千牟尼佛，稽首南无三千　牟　尼　佛。

56121656 | 1216621 | 7612532 | 102321 | 7612532 ‖ 1 0 0 0 |
(内带唱)要　　　逢　　母　亲　面，从此悟真　玄。
5 5322 |
(内帮唱《慈悲咒》)南无 大 慈

3 - 5 32 | 1 - 761 | 2 - 2. 3 | 5 553532 | 61 32766 | 1102161 |
悲 观世 音大 菩萨摩 诃萨。

1 0 5532 | 1327656 1ᵛ | 3 - 3653 | 5 0 3 3 | 1 220321 |
(佛唱)须向 沙门　　学 定禅，化作 灵山

7612532 | 1 0 3 3 | 1 220321 | 7612532 | 161 - ‖
会 上 仙。化作 灵山　会 上 仙。

## （7）火 石 榴

1=♭E 4/4

2 1 2 ‖: 3. 23#43 | 3ᵛ2 1 2 | 5. 65#43 | 3ᵛ5 6532 |

1276561 | 1ᵛ5. 16532 | 1 651 2 | 3 5 3275 | 6 561 2 |

3 5 3275 | 6765356 | 6ᵛ2 - 7 | 6765356 | 6ᵛ2 12 :‖
(傅罗卜从此称"目连")(一更)

## （8）抛 盛（三）

1=♭E 4/4

(111127656 | 1 -)5532 | 1327656 1ᵛ | 3 - 3653 | 53 - 23 | 1327656 |
(目连唱)一更 鼓起 念弥 陀，

1 -ᵛ33 | 1 220321 | 7612532 | 1327656 | 1 -ᵛ66 | 51 67656 |
天风 一阵　阶前 过。　　风清 月明夜气

5355035 | 2 333231 | 7612532 | 1.(3276156 | 1 - 0 0)‖
静，仙鹤听经 皆来 和。　　　　(返二更)

## （9）抛　盛（四）

1=♭E　4/4

( 1 11 1 2 7 6 5 6 | 1 -) 2 5 3 2 | 1 3 2 7 6 5 6 1 ˅ | 3 - 3 6 5 3 |

（目连唱）二更　　鼓　转　　　　景沉

5 3 - 2 3 | 1 3 2 7 6 1 5 6 | 1 - ˅3 3 | 2 3 3 0 3 2 1 |

沉,　　　　　　　　忽闻　音乐

7 6 1 2 5 3 2 | 1 3 2 7 6 1 5 6 | 1 - ˅5. 6 1 2 | 1 1 7 6 7 6 5 6 |

齐　和　　鸣。　　头　顶　弥　陀　足　叠

5. 3 5 5 ˅5 5 | 2 3 3 2 3 2 1 | 7 6 1 2 5 3 2 | 1 6 1 - ‖

圈,　闭目　坐定　　觉　世　情。

（紧接乐曲）

## （10）九　连　环

（傅斋公与仙童云游上场）

1=♭E　4/4

‖: 1. 6 1 6 1 | 1 ˅2 - 3 2 | 1. 6 1 6 1 | 1 ˅2 - 3 | 5. 6 5 6 5 | 5 ˅3 - 2 |

1. 6 1 6 1 | 1 ˅2 - 7 | 6 2 7 6 5 | 6 - - - | 1 1 6 5 | 6 - - 5 | 3 3 3 6 |

5 - - 6 5 | 3 3 3 6 | 5. 6 5 6 5 | 5 ˅6 - 5 | 3 ♯4 3 2 1 2 | 2 | 3 3 - 5 :‖

（乐曲完傅斋公下，返三更）

## （11）抛　盛（五）

1=♭E　4/4

( 1 11 1 2 7 6 5 6 | 1 -) 5 5 3 2 | 1 3 2 7 6 5 6 1 ˅ | 3 - 3 6 5 3 |

（目连唱）三更　　光　景　　　　急如

5 3 - 2 3 | 1 3 2 7 6 1 5 6 | 1 - ˅3 3 | 1 2 2 0 3 2 1 | 7 6 1 2 5 3 2 |

梭,　　　　　　　　父游　云端　　快乐

661

`1 3 2 7 6 1 5 6 | 1 - ˇ6 6 | 6 1 6 7 6 5 6 | 5 3 5 5 5 0 2 5 |`
多。　　　游伴　仙童　同玩　耍，　　　未见

`2 5 3 2 3 2 1 | 7 6 1 2 5 3 2 | 1.(3 2 7 6 1 5 6 | 1 - 0 0)‖`
萱堂　　　心　不　　　和。（一条鞭钟、锣，鬼拖刘世真摇铁链下，返四更）

## （12）抛　盛（六）

1=♭E　4/4

`(1 1 1 1 2 7 6 5 6 | 1 -) 5 5 3 2 | 1 3 2 7 6 5 6 1 ˇ | 3 - 3 6 5 3 |`
（目连唱）四更　坐　定　　　正登

`5 3 - 2 3 | 1 3 2 7 6 1 5 6 | 1 - ˇ3 3 | 1 2 2 0 3 2 1 | 7 6 1 2 5 3 2 |`
禅，　　　　见母　受刑　　苦忧

`1 3 2 7 6 1 5 6 | 1 - ˇ5 1 | 1 2 1 7 6 7 6 5 6 | 5 3 5 5 5. ˇ5 3 |`
煎。　　　无常　鬼怪　相急　迫，　寸断

`2 3 3 2 3 2 1 | 7 6 1 2 5 3 2 | 1.(3 2 7 6 1 5 6 | 1 - 0 0)‖`
肝肠　　　泪涟　　　涟。　　　　　　（返五更）

## （13）抛　盛（七）

1=♭E　4/4

`(1 1 1 1 2 7 6 5 6 | 1 -) 2 5 3 2 | 1 3 2 7 6 5 6 1 ˇ | 3 - 3 6 5 3 |`
（目连唱）五更　鸡　唱　　　落银

`5 3 - 2 3 | 1 3 2 7 6 1 5 6 | 1 - ˇ3 3 | 2 3 3 0 3 2 1 |`
河，　　　　岂忍　我母

`7 6 1 2 5 3 2 | 1 3 2 7 6 1 5 6 | 1 - ˇ1 5 | 1 2 1 7 6 7 6 5 6 |`
受磋　　　磨？　　　　叩见　世尊　问情

`5 3 5 5 5 0 3 3 | 2 5 2 3 2 1 | 7 6 1 2 5 3 2 | 1 6 1 - ‖`（紧接乐曲）
理，　千山　万水　　　不惮　劳。

662

## （14）万 年 欢

1=♭E 4/4

1. 2 | 3 5 3 2 | 3 - 6̣ 5̣ | 6̣ - 1. 2 | 3 5 3 2 | 3 - 3 2 | 3 - 3 5 |

6. 7̣ 5̣ 4 | 3 - 2 1 | 2 3 2 - | 5 3 3 2 | 1 7̣ 6̣ - | 1 6̣ 6̣ 1 |

2 1 2 - | 2 5 3 2 | 1 - 6̣ 1 | 2 1 6̣ - | 5 3 3 5 | 2 1 2 - |

1 2 1 7̣ | 6̣ - 1 5 | 6̣ 1 6̣ 5 | 6̣ 3 2 1 2 | 3 5 3 2 | 3 - 6̣ 5̣ | 6̣ -

## （15）催 拍 子

1=♭E 8/4

廿 1 1 3 1 3 ˅2 1 | 3 1 1 3 2 - ˅6̣ 6̣ 1 1 0 2 1 2 1 5̣ |
（目连唱）念 目 连 为 母 抱　　　恨，

8/4 6̣ 5 3 5 2 2 3. ˅5 5 5 3 2 ♯4 3 | 6 - 1 2 6 5 3 5 1 6 5 3 | 3 6 5 3 5 2 2 ♯4 3 - 2 3 2 6 |
　　亏　　　母　亲　　苦　受　（不汝）

1. 6̣ 1 6̣ 1 1 2 1 - 5 3 2 3 | 1 5 6 6 1 6̣ 1 6 5 3 5 6 5 6 5 5 | 3 ♯4 3 2 1 2 2 3. ˅5 1 6 5 5 3 2 |
灾　　（灾）　迍，　　　　　　　　深 感

2 3 3 0 5 3 5 2 3 - 1 2 1 7̣ | 6̣ ˅3 3 5 3 5 2 3 3 2 3 1 1 3 2 | 2 2 2 7̣ 5 6̣ 5 5 3 2 ♯4 3 |
世　尊 （深 感 世　尊）　　　　赐 我

6 - 1 2 1 6 1 6̣ 1 5 5 6 6 | 2 5 3 2 ♯4 3 1 5 6 - 5 6 | 5 3 5 - 3 3 6 5 5 3 3 2 |
锡　杖　　芒鞋　腾　云，

2 2 2 7̣ 5 6̣ ˅5 5 3 2 ♯4 3 | 6 - 1 2 1 6 1 6̣ 1 5 5 6 6 | 5 3 5 2 ♯4 3 1 5 6 - 5 6 |
　径 赴　　地　府　　敲 开　狱

5 3 5 - 3 3 6 5 0 5 3 ♯4 3 2 | 2 2 2 2 7̣ 5 6̣ ˅1 6 5 3 6 5 3 |
门。　　　　　　就 指

663

（16）川 拨 棹

# 4. 诉血湖

## （1）西地锦

（三通后接此曲。）

1=♭A 4/4

2 ♯4 | 3 - 0 3 2 3 1 | 6 2 3 2 2 | 3 ⌵2 5 2 3 ♯4 | 3 2 ♯4 3 2 1 6 1 |

（狱官唱）莫 道 （莫道） 作 恶

2 - 6 6 | 3 2 2 0 3 2 1 | 6 2 3 2 2 | 3 ⌵3 3 2 3 ♯4 | 3 2 ♯4 3 2 1 6 1 |

无 人 见， 须 知 头 上

2 ⌵5 3 2 ♯4 3 2 | 3 2 2 7 6 5 3 | 6 ⌵2 5 2 3 ♯4 | 3 2 ♯4 3 2 1 6 1 |

有 青 天。 阳 世 不 修

2 - 2 6 | 3 2 2 0 3 2 3 1 | 6 2 3 2 2 2 | 3 ♯4 3 2 ⌵1 3 3 |

阴 难 掩， 暗 室

2 7 6 7 6 5 3 | 6 - 2 5 2 | 3 ♯4 3 2 1 3 | 2 7 6 7 6 5 3 | 6 - 6 6 3 | 2 - ‖（紧接一、二通）

亏 心， 神 眼 如 电。 暗 室 亏 心， 神 眼 如 电。

## （2）怨 慢

1=♭E 散板

卅 7 7 6 - 5 7 6 - 2 - 7 6 5 7 6 - ⌵6 6 1 1 6 5 3 2 -

（刘世真唱）重 重 地 狱 受 刑 罚， 苦 楚 诸 般

5 - 3 2 1 3 2 - ⌵6 7 6 - 5 7 6 - 2 - 7 6 5 7 6 - ⌵

都 尝 遍。 天 罗 地 网 脱 不 过，

1 1 1 5 ⌵5 1 6 5 3 2 - 5 - 3 2 1 3 2.（3 2 3 1 2 3 1 | 2 - 0 0）‖

到 此 处 善 恶 分 辨。

# （3）泣 颜 回

1=♭A 8/4 散板

卄 2 3 2 - 7· 6̣· 5̣ 6 - 2 3 2 0 7 6 - ∨2 3 6 5 0 5 3 5 3 3 |
（目连唱）听 诉　　　　　　　原　因，

2 2̲ 2̲ 7̲ 6̣· ∨6̲ 7̲ 5̲ 6̲ 5̲ 3̲ 2 | 8/4 6̲ 1̲ 2̲ 2̲ 5̲ 3̲ 2̲ 3̲ 3̲ 2̲ 3̲ 3̲ 6̲ 5̲ | 5 ∨3 6̲ 3̲ 3̲ 6̲ 6̲ 5̲ 0̲ 5̲ 3̲ 5̲ 3̲ 2 |
不 由 人 双 眼　 泪　　　　盈　　 盈，　　 泪 盈

3̲ 3̲ 2̲ 3̲ 1̲ 6̣ 2· ∨2̲ 3̲ 3̲ 1̲ 3̲ 2̲ 2 | 7̲ 7̲ 6̲ 7̲ 5̲ 5̲ 6· 2̲ 5̲ 3̲ 3̲ 2̲ 7̲ 6̲ 6 | 6̣· ∨2̲ 3̲ 2̲ 2̲ 7̲ 6̲ 2 6̲ 6̲ 2̲ 3̲ 7̲ 5̲ |
盈。　 论 为 人 子，　 此 身 从 何

6̣· 2̲ 3̲ 2̲ 2̲ 5̲ 6̲ 1̇ 6̲ 1̲ 6̲ 5̲ 3̲ 2 | 3̲ 3̲ 2̲ 3̲ 1̲ 6̣ 2· ∨3̲ 1̲ 2̲ 2̲ 0̲ 3̲ 2̲ 2 | 7̲ 7̲ 6̲ 7̲ 5̲ 5̲ 6· ∨3̲ 5 2̲ 3̲ 2̲ 3̲ |
（于）所　　 生？　 母 恩 实 难

6̲ 5̲ 3̲ 5̲ 5̲ 6· ∨5̲ 1̲̇ 5̲ 6̲ 5̲ 3̲ 2 | 2 3̲ 3̲ 0̲ 5̲ 3̲ 2̲ 6̲ 1̲ 6̲ 2̲ 2̲ 3̲ | 3 ∨5̲ 6̲ 5̲ 5̲ 3̲ 2̲ 6̲ 1̲ 2̲ 2̲ 0̲ 3̲ 2̲ 2 |
忘，　 怀 胎　　 乳 哺 不　（不）　 安

7̲ 7̲ 6̲ 7̲ 5̲ 5̲ 6· ∨5̣· 7̲ 6̲ 2̲ 7̲ 6̲ 5̲ 6̲ | 2 - 3̲ 6̲ 5̲ 3̲ 2· 7̲ 6̲ 1̲ 1̲ 3̲ 2 | 2 ∨6̣ 2̲ 6̲ 6̲ 2̲ 7̲ 2̲ 7̲ 6̲ 5̲ 6̲ 5̲ 6̲ |
宁。　 只 苦 （苦）　 情　　 人 人 须

3̲ 3̲ 2̲ 3̲ 1̲ 6̣ 2· ∨5̲ 5 5̲ 5̲ 5̲ 3̲ 2 | 6̲ 1̲ 2̲ 2̲ 0̲ 5̲ 3̲ 2̲ 5̲ 2̲ 3̲ 3̲ 6̲ 5̲ | 5 ∨3 6̲ 3̲ 3̲ 6̲ 6̲ 5̲ 0̲ 5̲ 0̲ 5̲ 3̲ 5̲ 3̲ 2 |
听，　 修 斋 积 德 略 （略） 报　　 （于）恩

3̲ 3̲ 2̲ 3̲ 1̲ 6̣ 2· ∨5̲ 5 5̲ 5̲ 5̲ 3̲ 2 | 6̲ 1̲ 2̲ 2̲ 0̲ 5̲ 3̲ 2̲ 2̲ 7̲ 6̲ 6 ∨6̣ 1̇ | 4/4 2（5̲ 5̲ 3̲ 2̲ 6̣ 1̲ 2 - 0 0）‖
情。　 修 斋 积 德 略　 略 报 恩　 情。

666

# (4) 扑 灯 蛾

1=♭E 4/4 2/4

(2 2 2 3 2̣ 7̣ 6̣ 1 | 2 - ) 3 6 5 3 | 5 3̲2̲ 1̲ 2̲ 2̲ #4̲3̲ | i̲ 6̲ 5̲ 3̲ 6̲ 5̲ 3̲ |
　(刘世真唱)血 　　　　　湖　　　　　饶　刑

5̲ 3̲2̲ 1̲ 2̲ 2̲ #4̲3̲ | 3 0 3 2 | 3 0 3̲3̲ 2̲3̲1̲ | 2̲ 2̲ 3̲ 1̲3̲2̲6̣̇ |
罚　　　　　　　　感 恩 (感恩)　　　　不

1 6̣̇ 1̲ 1̲3̲2̲ | 2 1̲2̲ 3̲6̲5̲3̲ | 5̲ 3̲2̲ 1̲ 2̲ 2̲ #4̲3̲ | i̲ 6̲ 5̲ 3̲ 6̲ 5̲ 3̲ |
忘,　　(不汝)只 　怕　　　前　途

2̲ 6̲ 2̲ ⌄1̲ 2 | 3̲ 1̲ 3̲3̲ 2̲3̲1̲ | 6̲2̲ 3̲1̲3̲2̲6̣̇ | 1 6̣̇ 1̲ 1̲3̲2̲ | 2 0 6̣̇ - |
去 又是 雪上(雪上)　　添 霜。　　　　　一

2 6̣̇ - 5 | 3̲5̲ 3̲2̲1̲ 1̲6̣̇1̣̇ | 2 3̲2̲1̲3̲2̲6̣̇ | 1 6̣̇ 1̲ 1̲3̲2̲ | 2 ⌄5̲5̲ 3̲2̲ |
把　　　(于)骨　　头,　　　到 许处

0̲5̲ 3̲2̲6̣̇ 1̲2̲ | 2 ⌄6̲7̲6̲ | 5̲ 3̲5̲ 7̲6̲ | 6̣̇ 0 i̲ 6̲5̲ | 3̲6̲5̲3̲ 2̲6̲2̲ |
做 怎　(于)承　当?　　　　　天 理 昭 彰,

2 0 | 1̲3̲ 2̲3̲1̲ | 3 2. 3̲2̲7̲ | 2/4 6̣̇ ⌄2̲3̲ | 6̲2̲7̲5̲ | 6̲5̲6̲ | 2 5 | 3 2̲3̲ |
神机 秘　(秘)　藏,祸福 循 环　　人 岂　通。祸福

6̲2̲7̲5̲ | 6̣̇ 0 | ﾘ2̲5̲ 3̲0̲1̲2̲ | #4̲3̲ - ⌄2̲ #4̲3̲ - 2̲6̣̇2̲0̲3̲1̲ |
循 环　　人 岂 通。　　长 江　后 浪 推 前

2̲1̲2̲ #4̲3̲ - ⌄6̣̇2̲ 6̣̇ 2̲ - 7̲.6̲5̲ | 7̲ 6̲ - 5̲5̲ 5̲0̲1̲2̲ #4̲3̲ ⌄- |
浪,　　　　　地狱 谁　人　免　一 场?

5̲ 6̲6̲6̣̇ i̲ i̲ 6̲5̲ 3̲ 2̲ ⌄5̲ #4̲ 3̲ 2̲1̲ 2. (3̲2̲3̲1̲2̲3̲1̲ | 4/4 2 - 0 0 ) ‖
除非 修斋 积德　福　自 昌。

667

# （5）抛　盛

1=♭E 4/4

( 1 1 1 1 2 7̣ 6̣ 5̣ 6̣ | 1 - ) 5 5 5 3 2 | 1 3 2 7̣ 6̣ 5̣ 6̣ 1ˇ | 3 - 3 6 5 3 |

（目连唱）阴府　　地狱　　　　　　　路茫

5 3 - 2 3 | 1 3 2 7̣ 6̣ 1 5̣ 6̣ | 1 - ˇ2 2 | 1 2 2 0 3 2 1 |

茫，　　　　　　　　　　西方　历遍

7̣ 6̣ 1 2 5 3 2 | 1 3 2 7̣ 6̣ 1 5̣ 6̣ | 1 - ˇ1 6̣ | 5̣.6̣ 1 7̣ 6̣ 7̣ 6̣ 5̣ 6̣ |

过　东　　　方。　　　　　锡杖　赐我　叩地

5̣ 3̣ 5̣ 5̣. 2 2 | 5 5 5 3 2 3 2 1 | 7̣ 6̣ 1 2 5 3 2 | 1 6̣ 1 - ‖

狱，　　羞见　血湖　　　共　铁　　　床。　（三下钟）

# （6）四　边　静

1=♭A 2/4

( 2 2 3 | 2 5 5 | 3 2 6̣ 1 | 2 - ) | 3 - | 3 ♯4 3 1 | 2 ( 2 3 | 2 5 5 | 3 2 6̣ 1 |

（目连唱）三　殿

2 - ) | 1 6̣ | 6̣ 2 | 6̣ 3 | 3 ♯4 3 1 | 2 ( 2 3 | 2 5 5 | 3 2 6̣ 1 | 2 ) 6̣ | 3 2 |

（三殿）寻母　不见　踪，　　　　　　　　　　　　又闻

2 6̣ | 1 0 | 2 6̣ | 3. 1 | 2 ( 2 3 | 2 5 5 | 3 2 6̣ 1 | 2 ) 2 | 3 1 | 1 1 3 |

怀胎　乳哺　情。　　　　　　　　　　　　肠肺　做寸

2 0 | 6̣ 7̣ | 5̣ 5̣ | 7̣. 5̣ | 6̣ ( 5 5 | 3 2 6̣ 1 | 2 - ) | 3 2 1 | 2 ( 5 5 |

裂，　双眼　泪盈　盈。　　　　　　　　　（狱官唱）孝心　感动，

3 2 6̣ 1 | 2 0 ) | 3 2 1 | 2 ( 3 2 1 ) | 1 6̣ 6̣ | 5̣. 3 | 2 ( 2 3 | 2 5 5 | 3 2 6̣ 1 | 2 ) 2 |

　　　　孝心　感动　　天地　神明。　　　　　　　　　　　（目连唱）当

3 1 | 1 1ˇ1 2 | 1 0 | 5̣ 7̣ | 5̣ 6̣ | 7̣ˇ6̣ | 2 0 | 6̣ 3 | 5̣. 3 2 0 ‖

权　行方便，　地狱　无私　情。地狱　　无私　情。

668

# 1. 春碓地狱

## （1）西 地 锦

（三通鼓起）

1=♭A 4/4

3 3 | 2 - 0 3 2 3 1 | 6 2 3 2 2 | 3∨3 3 2 3 #4 | 3 2#4 3 2 1 6 1 |

（狱官唱）阴 司 （阴司） 法 度

2 - 6 3 | 3 2 2 0 3 2 3 1 | 6 2 3 2 2 | 3∨5 5 2 3 #4 | 3 2#4 3 2 1 6 1 |

得人 畏, 掌 管 地 狱

2∨5 3 2 5 3 2 | 3 2 2 7 6 5 3 | 6∨2 5 2 3 #4 | 3 2#4 3 2 1 6 1 | 2 - 2 6 |

是春 碓。 为善 受 享 转后

3 2 2 0 3 2 3 1 | 6 2 3 2 2 2 | 3 #4 3 2∨1 3 | 2 7 6 7 6 5 3 |

世, 作 恶 身 尸

6 - 2 5 | 3 #4 3 2∨1 3 | 2 7 6 7 6 5 3 | 6 - 6 6 3 | 2 - ‖（用一、二通鼓）

尽粉 碎。 作恶 身 尸 尽 粉 碎。

## （2）怨 慢（一）

1=♭E 散板

卅 5 7 6 - 5 7 6 - 2 - 7 6 5 6 7 6 -∨ i 5 i

（刘世真唱）一 身 刑 罚 受 拖 磨, 苦痛 恶

6 5 3 2 - 5 - 3 2 1 2.（3 2 3 1 2 3 1 | 2 - 0 0）‖

当 俩 奈 何?

## （3）剔 银 灯

1=♭A 4/4 2/4

（2 2 2 3 2 7 6 1 | 2 -）5 2 | 5 3 2 1 6 2 | 2 5 3 5 2 | 3 - 3 2 |

（刘世真唱）望 老 爷 （望

2 2 5. 3 2∨ | 5 3 2 5 | 5 3 2 1 6 2 | 2 5 3 5 2 | 3 -∨3 2 |

老爷） 听阮 诉起, 念

2 5 3̂3̂3̂2 | 2 0 1̂3̂ | 1̂ 3 2̲7̲6̲ | 7̲2̲7̲6̲5̲6̲3̲5̲ | 6̇ - 2 2 |

妾身　　　阳间有布　　施。　　　　七代

6̇ 2 7̲6̲5̲ | 6̲7̲5̲5̲6̲7̲6̲ | 6̇ 0 3̲2̲ | 3̲#4̲3̲2̲1̲6̲2̲ | 2 5 3̲5̲2̲ |

持　斋　　修善　　行,

3 0 3̲2̲ | 2 2 5̲3̲2̲ | 2 0 1̂3̂ | 1̂ 3 2̲7̲6̲ | 7̲2̲7̲6̲5̲6̲3̲5̲ |

阮　并无　　非为事　　志。

6̇ 0 6̇ - | 2 6̇ 6̇ - | 2 6 - 5 | 3̲#4̲3̲2̲1̲1̲6̲1̲ | 2 - 2 2 |

(合句)老　爷　(老　爷)　　　　　乞赐

6̇ 2 7̲6̲5̲ | 6̲7̲5̲5̲6̲7̲6̲ | 6̇ 2 - 2 | 1 1 - - | 1 - 2 6̇ |

慈　悲,　　　早乞　超生,　　阴骘

(前调)

6̇ 5 3̲5̲1̲6̲ | ²⁄₄ 2 (5̲5̲ | 3̲2̲6̲1̲ | 2 - ) 5̲5̲ | 5 (3̲2̲ | 1̲6̲2̲ | 2 5 | 3̲5̲2̲ |

并　　天。　(狱官唱)你　做　人

3 - ) | 3̲2̲ | 2 5 | 5 0 | 5̲2̲2̲ | 3̲.5̲3̲2̲ | 1̲6̲2̲ | 2 5 | 3̲5̲2̲ | 3 - ) | 3̲2̲ |

(你　　做人)　可不存天,　　　　　敢

2 3 | 3 - | 1̲2̲3̲ | 2̲2̲7̲5̲ | 6 (7̲6̲ | 5̲6̲7̲5̲ | 6 - ) | 5 7 | 7 5 | 7 (6̲6̲ |

开辜　瞒昧　神祇。　　　　　是你　自作

6̲6̲7̲ | 6 0 ) | 2 2 | 3̲.5̲3̲2̲ | 1̲6̲2̲ | 2 5 | 3̲5̲2̲ | 3 - ) | 3̲2̲ | 2 3 |

应自当,　　　　　到　今

2̲3̲2̲ | 1̲2̲3̲ | 2̲2̲7̲5̲ | 6 (7̲6̲ | 5̲6̲7̲5̲ | 6 - ) | 6 - | 6 0 | 6 - | 2̲7̲6̲ |

旦　恨谁　得　是?　(合句)独　自　(独　自)

6̇ 5 | 3̲5̲3̲2̲ | 1̲1̲6̲1̲ | 2 0 | 1̲2̲3̲ | 2̲2̲7̲5̲ | 6 (5̲5̲ | 3̲2̲6̲1̲ | 2 ) 6̲1̲ | 2̲6̲1̲2̲ |

为贪　口　福,　　掠伊　七代功德

2̲2̲6̲6̲ | 0 3̲1̲ | 2̲2̲3̲ | 5̲2̲3̲5̲ | 5̲5̲3̲5̲ | 3̲2̲1̲6̲ | 2 (5̲5̲ | 3̲2̲6̲1̲ | 2 - ) ‖

一日　抛　弃。掠伊　七代功德　一日　抛　弃。

## （4）怨　慢（二）

1=♭E　散板

卅6 7 6 - 7 7 6 - 2̇ - 7 6 5 7 7 6 - 5 1̇ 6 1̇
（刘世真唱）今 旦　　到 此　谁　　　得 知?　　是 阮 生 前

6 5 3 2 - 5 - 3.2 1 3 3 2.（3 2 3 1 2 3 1 | 2 - 0 0）‖
做　　过　事。

## （5）四　边　静

1=♭A　2/4

（2 2 3 | 2 5 5 | 3 2 6 1 | 2 -）| 3 - | 3 ♯4 3 1 | 2（2 3 | 2 5 5 | 3 2 6 1 |
　　　　　　　　　　　　　　　　（刘世真唱）阴　司

2 -）| 1 1 | 2 6 | 6 6 | 3 ♯4 3 1 | 2（5 5 | 3 2 6 1 | 2）6 | 3 2 |
（阴 司）法 度 不 谅 情,　　　　　　　　　　　　　一 身

2 6 | 1 0 | 6 6 | 5. 3 | 2（2 3 | 2 5 5 | 3 2 6 1 | 2）1 | 3 1 |
（一 身）　受 极 刑。　　　　　　　　　　　　　是 我

1 3 3 | 1 ⌄6 | 2 0 | 6 6 | 3 ♯4 3 1 | 2（2 3 | 2 5 5 | 3 2 6 1 | 2 -）|
做 过 事,开 荤　昧 神 明。

1 6 2 | 2（5 5 | 3 2 6 1 | 2 0）| 1 6 3 | 2（3 2 1）| 2 2 6 | 2（5 5 |
（合句）今 旦 到 此,　　　　　　今 旦 到 此,　反 悔 无 尽。

3 2 6 1 | 2）1 | 3 1 | 1 1 1 | 3 ⌄6 | 2 0 | 6 3 | 3. 1 | 2（2 3 |
任 恁　万 刑 罚,有 日　会 得 尽。

（前调）
2 5 5 | 3 2 6 1 | 2 -）| 6. 6 | 3. ♯4 3 1 | 2（2 3 | 2 5 5 | 3 2 6 1 |
　　　　　　　　　　（鬼唱）踏　　起

2 -）| 6 2 | 1 6 | 6 6 | 1（5 5 | 3 2 6 1 | 2）3 | 3 2 | 2 2 |
（踏 起）春 碓 碓 又 春,　　　　　　你 今　　（你

671

$1\ 0\ |\ \dot{6}\ \dot{6}\ |\ \underline{5.\ \underline{3}}\ |\ 2(\underline{23}\ |\ 2\ \underline{55}\ |\ \underline{3\ 2}\ \underline{6\ 1}\ |\ 2)2\ |\ 2\ 1\ |\ 1\ \underline{1\ 3}\ |$

今) 　受　极　刑。　　　　　　　　　　　　开荤　吃酒

$\check{3}\ 2\ |\ 2\ 0\ |\ \dot{6}\ \dot{6}\ |\ \underline{3.\ \#\underline{4}}\ \underline{3\ 1}\ |\ 2(\underline{23}\ |\ 2\ \underline{55}\ |\ \underline{3\ 2}\ \underline{6\ 1}\ |\ 2\ -)\ |\ 2\ \underline{3\ 2}\ |$

肉，亵渎　昧神　明，　　　　　　　　　　(合句)春到　伊

$3\ 0\ |\ 2\ \underline{3\ 2}\ |\ 3(\underline{3\ 2\ 1})\ |\ 2\ 2\ \underline{6\ 3}\ |\ 2(\underline{55}\ |\ \underline{3\ 2}\ \underline{6\ 1}\ |\ 2)3\ |\ 3\ 2\ |$

死，　春到　伊死，　　死了又再　春。　　　　　你　今

$2\ \underline{1\ 2}\ |\ \check{1}\ 2\ |\ 1\ 0\ |\ \dot{6}\ 1\ |\ \check{1}\ 2\ |\ 1\ 0\ |\ \underline{6\ 3}\ |\ \underline{5.\ \underline{3}}\ |\ 2\ 0\ \|$ (钟、鼓)

不知　疼，我　今　　受艰　辛。我　今　　受艰　辛。

## （6）曲　　仔

$1=\flat E\quad \frac{2}{4}$

$(\underline{\dot{6}\ 1}\ |\ 2\ -)\ |\ 5\ 1\ |\ 1\ 1\ 2\ |\ \underline{3.\ \underline{2}}\ \underline{3\ 3}\ |\ 0\ \underline{5\ 3\ 2}\ |\ \underline{\dot{1}\ 6}\ \underline{2\ 2}\ |\ \underline{2\ 5}\ \underline{3\ 2}\ |\ \underline{1\ 3}\ \underline{2\ 1\ 6}\ |$

(解差唱)手倚　后门　兜，　真　个　是实　恶等　　待。

$\check{1}\ 0\ |\ 3\ 5\ |\ \underline{3\ \#\underline{4}}\ \underline{3\ 2}\ |\ \underline{1\ 2\ 5}\ |\ \underline{3.\ \underline{2}}\ \underline{3\#\underline{4}\ 3}\ |\ 0\ \underline{3\ 5}\ |\ \underline{2\ 5}\ \underline{3\ 2}\ |\ \underline{1\ \check{3}\ 2}\ |\ \underline{1\ 6\ 3}\ |$

千等　君，　万等　君，　千等万　　等等　都袂　得

$\underline{3\ 2}\ \underline{3\ 6}\ |\ \underline{1\ \check{3}\ 5}\ |\ \underline{2\ 5}\ \underline{3\ 2}\ |\ 1\ \underline{3\ 2}\ |\ \underline{1\ 6\ 3}\ |\ \underline{3\ 2}\ \underline{3\ 2}\ |\ 1(\underline{3\ 5}\ |\ \underline{6\ 2}\ \underline{7\ 5}\ |\ 6\ -)\ \|$

我君怎来　到。千等万　　等等　都袂　得　我君怎来　到。

## （7）抛　　盛

$1=\flat E\quad \frac{4}{4}$

$(\underline{1\ 1\ 1}\ \underline{1\ 2}\ \underline{7\ \dot{6}}\ \underline{5\ \dot{6}}\ |\ 1\ -)\ \underline{5\ 5}\ \underline{3\ 2}\ |\ \underline{1\ 3}\ \underline{2\ 7}\ \underline{\dot{6}\ 5\ \dot{6}}\ \check{}\ |\ 3\ -\ \underline{3\ 6}\ \underline{5\ 3}\ |$

(目连唱)本师　赐我　　举禅

$5\ 3\ -\ \underline{2\ 3}\ |\ \underline{1\ 3}\ \underline{2\ 7}\ \underline{\dot{6}\ 1\ \dot{5}\ \dot{6}}\ |\ 1\ -\ \check{}\ \underline{1\ 3}\ |\ 1\ \underline{3\ 3}\ \underline{0\ 3}\ \underline{2\ 1}\ |$

杖，　　　　直来　寻母

672

$\overbrace{7\;\dot{6}}\;\overbrace{1\;\dot{2}}\;\overbrace{5\;\underset{\cdot}{3}\;\underset{\cdot}{2}}\;|\;\overbrace{\dot{1}\;3\;\underset{\cdot}{2}\;\underset{\cdot}{7}}\;\overbrace{\underset{\cdot}{6}\;1\;5\;\underset{\cdot}{6}}\;|\;1\;-\;\overset{\vee}{5}\;1\;|\;\overbrace{\dot{1}\;2\;1}\;\overbrace{\underset{\cdot}{6}\;7}\;\overbrace{\underset{\cdot}{6}\;5\;\underset{\cdot}{6}}\;|$

地　狱　　中。　　　　　才　离　血　湖　共　铁

$\overbrace{5\;\underset{\cdot}{3}\;5}\;5.\;\;\overbrace{5\;\underset{\cdot}{2}}\;|\;\overbrace{3\;3}\;\overbrace{2\;3\;2\;1}\;|\;\overbrace{\underset{\cdot}{7}\;\underset{\cdot}{6}}\;\overbrace{1\;\dot{2}}\;\overbrace{5\;\underset{\cdot}{3}\;\underset{\cdot}{2}}\;|\;1(\overbrace{3\;\underset{\cdot}{2}\;\underset{\cdot}{7}}\;\overbrace{\underset{\cdot}{6}\;1\;5\;\underset{\cdot}{6}}\;|\;1\;-\;0\;\;0)\;\|$

床，　　再来　此　处　　得　相　　从。

## （8）川　拨　棹

$1=\flat E\quad \frac{4}{4}\frac{2}{4}$

$(\overbrace{5\;\underset{\cdot}{3}\;\underset{\cdot}{2}\;\underset{\cdot}{7}\;\underset{\cdot}{6}\;1}\;|\;2\;-)\;3\;5\;|\;5\;\overbrace{\underset{\cdot}{3}\;2\;1\;\underset{\cdot}{6}\;2}\;|\;2\;5\;\overbrace{3\;5\;2}\;|\;3\;-\;2\;3\;|$

　　　（目连唱）听　障　说　　　　　　　（听

$\overbrace{\dot{1}\;7\;6}\;\overbrace{7\;6\;6\;5\;6}\;|\;\overbrace{5\;3}\;-\;\overbrace{6\;6}\;|\;\overbrace{5\;6\;5\;3}\;\overbrace{2\;3\;2\;6}\;|\;2\;-\;\overset{\vee}{3}\;2\;|\;3.\;\overbrace{\underset{\cdot}{6}\;1\;2}\;3\;|$

障　　　说）　　　　　　肠　肝（肠　肝）

$\overbrace{\dot{1}\;3}\;\overbrace{2\;\underset{\cdot}{7}}\;|\;2.\;\overbrace{\underset{\cdot}{7}\;\underset{\cdot}{6}\;1}\;\overbrace{2\;3\;2}\;|\;2\;0\;\overbrace{3\;2}\;|\;\overbrace{\dot{1}\;7\;6}\;\overbrace{7\;6\;6\;5\;6}\;|\;\overbrace{5\;3}\;-\;\overbrace{6\;6}\;|$

做寸　　裂，　　　　　说　春　　碓

$\overbrace{5\;6\;5\;3}\;\overbrace{2\;3\;2\;6}\;|\;2\;0\;\overbrace{3\;2}\;|\;3\;0\;\overbrace{2\;2\;3}\;|\;\overbrace{1\;3}\;\overbrace{3\;2\;\underset{\cdot}{7}\;\underset{\cdot}{6}}\;|\;2.\;\overbrace{\underset{\cdot}{7}\;\underset{\cdot}{6}\;1}\;\overbrace{2\;3\;2}\;|$

　　　　　遍　身（遍身）都　麻　痹。

$\overbrace{2\;0}\;\overbrace{2\;3}\;|\;\overbrace{\dot{1}\;7\;6}\;\overbrace{7\;6\;6\;5\;6}\;|\;\overbrace{5\;3}\;-\;\overbrace{6\;6}\;|\;\overbrace{5\;6\;5\;3}\;\overbrace{2\;3\;2\;6}\;|\;2\;0\;\overbrace{3\;2}\;|$

　我　母　亲　　　　　　　　为

$5\;0\;\overbrace{2\;5\;3\;2}\;|\;\overbrace{1\;3}\;\overbrace{3\;2\;\underset{\cdot}{7}\;\underset{\cdot}{6}}\;|\;\overbrace{2\;\underset{\cdot}{7}\;\underset{\cdot}{6}\;1\;1\;3\;2}\;|\;2\;0\;\overbrace{2\;3}\;|\;\overbrace{\dot{1}\;7\;6}\;\overbrace{7\;6\;6\;5\;6}\;|$

乜（为乜）　受　凌　　迟？　　枉　生

$\overbrace{5\;3}\;-\;\overbrace{6\;6}\;|\;\overbrace{5\;6\;5\;3}\;\overbrace{2\;3\;2\;6}\;|\;2\;0\;\overbrace{3\;2}\;|\;3\;0\;\overbrace{2\;5\;3\;2}\;|\;\overbrace{1\;3}\;\overbrace{3\;2\;\underset{\cdot}{7}\;\underset{\cdot}{6}}\;|$

子　　　　　　袂　替（袂替）　一　些

$2.\;\overbrace{\underset{\cdot}{7}\;\underset{\cdot}{6}\;1}\;\overbrace{2\;3\;2}\;|\;2\;0\;\overbrace{2\;3}\;|\;\overbrace{\dot{1}\;7\;6}\;\overbrace{7\;6\;6\;5\;6}\;|\;\overbrace{5\;3}\;-\;\overbrace{6\;6}\;\overbrace{5\;6\;5\;3}\;\overbrace{2\;3\;2\;6}\;|$

儿。　　（狱官唱）劝　尊　　　师

$\overbrace{2\ 0\ 3\ 2}$ | $5\ 0\ \underline{2}\ \overbrace{\underline{5}\ \underline{3}\ \underline{2}}$ | $\overbrace{1\ \underline{3}\ \underline{2}\ \underline{7}\ \dot{6}}$ | $\overbrace{2.\ \underline{7}\ \underline{6}\ \underline{1}\ \underline{2}\ \underline{3}\ 2}$ | $\overbrace{2\ 0\ 2\ 3}$ |

勿　得　（勿得）　苦　切　啼，　　　　须

$\overbrace{1\ 7\ \underline{6}\ \underline{7}\ \underline{6}\ \underline{6}\ \underline{5}\ \underline{6}}$ | $5\ 3\ -\ 6\ 6$ | $\overbrace{5\ \underline{6}\ \underline{5}\ \underline{3}\ \underline{2}\ \underline{3}\ 2\ 6}$ | $\overbrace{2\ 0\ 3\ 2}$ | $5\ 0\ \underline{5}\ \overbrace{\underline{5}\ \underline{3}\ \underline{2}}$ |

进　前　　　　　母　　子　（母子）

$1\ \overbrace{\underline{3}\ \underline{3}\ \underline{2}\ \underline{7}\ \dot{6}}$ | $\overbrace{2.\ \underline{7}\ \underline{6}\ \underline{1}\ \underline{2}\ \underline{3}\ 2}$ | $\overbrace{2\ 0\ 3\ 2}$ | $3\ 0\ 5\ 3$ | $5\ 0\ 3\ 2$ |

得　相　　　见。　　　（目连唱）即　　便　且　相　辞，　因

$3\ -\ 2\ 3$ | $\overbrace{6\ \underline{6}\ \underline{5}\ \underline{6}\ \underline{5}\ \underline{4}\ 2\ 4}$ | $5\ \underline{2}\ \underline{4}\ \underline{6}\ \underline{6}\ 5$ | $5^{\vee}\ 6\ -\ 6$ | $\frac{2}{4}\ \underline{6}\ \underline{3}\ \underline{6}\ 5$ | $0\ 2\ 2$ |

势　（因势）　就　起　　里。　　　紧　赶　上，　恐　再

$\overbrace{\underline{6}\ \underline{2}\ \underline{7}\ \dot{5}}$ | $\dot{6}\ 0$ | $2\ 2$ | $5^{\vee}\ 2\ 2$ | $\overbrace{\underline{6}\ \underline{2}\ \underline{7}\ \dot{5}}$ | $\dot{6}\ 0$ | $2\ 2$ | $5\ (\underline{2}\ \underline{3}\ |\ \underline{2}\ \underline{7}\ \underline{6}\ \underline{1}\ |\ 2\ -)$ ‖

刑　罚　受　凌　迟。恐　再　刑　罚　受　凌　迟。

## （9）怨　慢（三）

$1 = {}^{\flat}E$　散板

卅$6\ 6\ -\ 5\ \overbrace{7\ 6}\ -\ \dot{2}\ -\ \overbrace{\underline{7}\ \underline{6}\ \underline{5}}\ \overbrace{7\ 6}\ -\ ^{\vee}\dot{1}\ 6\ 5\ \dot{1}\ 6$

（刘世真唱）阴　司　地　狱　实　厉　害，　　世　间　谁　人

$5\ 3\ 2\ -\ 5\ -\ \overbrace{\underline{3}\ \underline{2}\ 1}\ 3\ 3\ 2.\ (\underline{3}\ \underline{2}\ \underline{3}\ \underline{1}\ \underline{2}\ \underline{3}\ 1\ |\ 2\ -\ 0\ 0)$ ‖

会　　得　知？

## （10）皂　罗　袍

$1 = {}^{\flat}E$　$\frac{8}{4}\ \frac{4}{4}$

$\overbrace{1\ \underline{3}\ \underline{2}\ \underline{2}\ 0\ \underline{2}\ \underline{7}\ \underline{6}}$ | $\overbrace{5\ \underline{6}\ \underline{5}\ \underline{5}\ 0\ \underline{6}\ \underline{5}\ \underline{6}\ \underline{6}\ \underline{3}\ \underline{2}\ \underline{3}\ \underline{1}\ \underline{1}\ \underline{3}\ \underline{2}}$ | $2^{\vee}\ 5\ \overbrace{\underline{6}\ \underline{5}\ \underline{5}\ \underline{1}\ \underline{6}\ 5}\ \overbrace{\underline{3}\ \underline{2}\ \underline{5}\ \underline{3}\ \underline{2}\ \underline{1}}$ |

（刘世真唱）到　　（到）　此　　　　　　　说　乜　　得

$\overbrace{\underline{3}\ \underline{3}\ \underline{2}\ \underline{3}\ \underline{1}\ 6\ 2.}^{\vee}\ 2$ | $5\ \overbrace{\underline{6}\ \underline{5}\ \underline{5}\ \underline{3}\ 2}$ | $1^{\vee}\ \overbrace{\underline{3}\ \underline{3}\ \underline{2}\ \underline{3}\ \underline{7}\ \underline{6}\ \underline{5}\ \underline{1}\ \underline{6}\ \underline{1}\ \underline{6}\ \underline{5}\ \underline{4}\ \underline{6}\ 5}$ | $5\ 5\ \overbrace{\underline{6}\ \underline{5}\ \underline{5}\ \underline{1}\ \underline{6}\ 5}\ \overbrace{\underline{3}\ \underline{2}\ \underline{5}\ \underline{3}\ \underline{2}\ \underline{1}}$ |

是？　　是我　当　初　　可　见　　呆

$\overbrace{\underline{3}\ \underline{3}\ \underline{2}\ \underline{3}\ \underline{1}\ 6\ 2.}^{\vee}\ \overbrace{\underline{3}\ \underline{1}\ 2\ 2}$ | $2^{\vee}\ 5\ \overbrace{\underline{6}\ \underline{5}\ \underline{5}\ \underline{1}\ \underline{6}\ 5}\ \overbrace{\underline{3}\ \underline{2}\ \underline{5}\ \underline{3}\ \underline{2}\ \underline{1}}$ | $\overbrace{\underline{3}\ \underline{3}\ \underline{2}\ \underline{3}\ \underline{1}\ 6\ 2.}\ \overbrace{\underline{5}\ \underline{1}\ \underline{6}\ \underline{1}\ \underline{6}\ \underline{6}\ \underline{5}\ 4}$ |

痴。　　违　誓　开　荤　昧　神　（昧神）　天，　　今　来

6 5̲5̲ 6̲5̲3̲2 - 1̲2̲3̲6̲1 | 2̲5̲3̲3̲2̲1̲7̲6̲5̲6̲5̲ 2̲4̲5̲6̲ | 5̌ 6̲1̲6̲6̲5̲3̲2 3̲2̲3̲5̲3̲2 |
阴　府　（今来　阴　府）　受　（受）　凌

2̌ 2̲2̲7̲2̲7̲6̲5̲6̲6̲3̲2̲3̲1̲1̲3̲2 | 2 0 2̲2̲6̲1̲2̲2̲ 3̲1̲2̲7̲6̲ | 5̣̌ 1̲ 1̲5̲5̲1̲6̲5̲ 3̲2̲5̲3̲2̲1 |
迟。　　　　　　（合句）千般　刑　罚,苦楚　滋

3̲3̲2̲3̲1̲6̲2. 2̲2̲ 3̲1̲2̲7̲6̲ | 5̣̌ 5 6̲5̲5̲1̲6̲5̲ 3̲2̲5̲3̲2̲1 | 3̲3̲2̲3̲1̲6̲2. 3 3̲2̲1̲6̲1̲2 |
味。　　三魂　七　魄,无依　无　倚。　到　此

6 5. 6̲5̲6̲4̲3̲2 - 2̲2̲ | 6̣ 2̲3̲1̲6̲1̲2̲2̲5̲ 6̲6̲5̲5̲3̲1 | 2(6̲1̲1̲2.) 1̲3̲2̲2̲0̲2̲7̲6̲ |
期（期）段,　想阮　不　啼　也着　啼。（鬼唱）劝　（劝）
（前调）

5̲6̲5̲5̲0̲6̲5̲6̲6̲3̲2̲3̲1̲1̲3̲2 | 2̌ 5 6̲5̲5̲1̲6̲5̲ 3̲2̲5̲3̲2̲1 | 3̲3̲2̲3̲1̲6̲2. 2 5̲6̲5̲5̲3̲2 |
你　　　　勿　得　心　悲,　是你

1̌ 3̲3̲2̲2̲7̲6̲5̲1̲6̲1̲6̲5̲4̲6̲5̲ | 5̣̌ 5 6̲5̲5̲1̲6̲5̲ 3̲2̲5̲3̲2̲1 | 3̲3̲2̲3̲1̲6̲2. 1 3 3 3 |
当　初　做　事　不　存　（不存）　天。　背　子　开　荤

2̌ 5 6̲5̲5̲1̲6̲5̲ 3̲2̲5̲3̲2̲1 | 3̲3̲2̲3̲1̲6̲2. 5̲1̲6̲1̲6̲6̲5̲4 | 6 5̲5̲ 6̲5̲3̲2 - 1̲2̲3̲6̲1 |
亵渎　可　不　是,　全　不　思　忖　（全不

2̲5̲3̲3̲2̲1̲7̲6̲5̲6̲5̲ 2̲4̲5̲6̲ | 5̌ 6̲1̲6̲6̲5̲3̲2 3̲2̲3̲5̲3̲2 | 2̌ 2̲2̲7̲2̲7̲6̲5̲6̲6̲3̲2̲3̲1̲1̲3̲2 |
思　忖）　一　（一）　些　儿。

2 0 2̲3̲6̲1̲2̲2̲ 3̲1̲2̲7̲6̲ | 5̣̌ 6 6̲5̲5̲1̲6̲5̲ 3 2̲5̲3̲2̲1 | 3̲3̲2̲3̲1̲6̲2. 2̲2̲ 3̲1̲2̲7̲6̲ |
（合句）今来　阴　府,合　受　（受）凌　迟。　千口　恶

5̣̌ 5 6̲5̲5̲1̲6̲5̲ 3̲2̲5̲3̲2̲1 | 3̲3̲2̲3̲1̲6̲2. 3 3̲2̲1̲6̲1̲2 | 6 5̲5̲ 6̲5̲6̲4̲3̲2 - 2̲2̲ |
分,恨　谁　得　是?　（刘世真唱）到　此　期　（期）段　阮今

6̣ 2̲3̲1̲6̲1̲2̲2̲5̲ 6̲6̲5̲5̲3̲1 | 4/4 2(6̲1̲1̲2̲3̲1̲ | 2 - 0 0)‖
不　啼　　也　着　　啼。

675

# 2. 火 烘 地 狱

## （1）西 地 锦

1=♭A 4/4

3 #4 | 3 - 0 3 2 3 1 | 6̣ 2 3 2 2 | 3 3 3 2 3 #4 | 3 3 #4 3 2 1 6 1 |

（狱官唱）阴 司　　　　　　　（阴 司）　　地 狱

2 - 2 6̣ | 3 2 2 0 3 2 3 1 | 6̣ 2 3 2 2 | 3 5 5 2 3 #4 | 3 2 #4 3 2 1 6 1 |

非无情，　　　　　　　世人　　自作

2 5 3 2 5 3 2 | 3 2 2 7 6 5 3 | 6̣ 3 5 2 3 #4 | 3 2 #4 3 2 1 6 1 |

犯罪　刑。　　　天曹　　默察

2 - 2 6̣ | 3 2 2 0 3 2 3 1 | 6̣ 2 3 2 2 2 | 3 #4 3 2 1 3 | 2 7 6 7 6 5 3 |

依律 拟，　　　　　善恶到 此

6̣ - 2 3 | 5 3 2 1 3 | 2 7 6 7 6 5 3 | 6̣ - 6̣ 6̣ 3 | 2 - ‖

自分 明。　善恶到　此　　自 分 明。

## （2）怨 慢（一）

1=♭E 散板

5 7 6 - 6 7 6 - 2̇ - 7 6 5 7 6 - 6 5 5 1̇ |

（刘世真唱）是 我　生 前　可　不 是①　　今旦有嘴

6 5 3 2 - 5 - 3 2 1 3 3. （3 2 3 1 2 3 1 | 2 - 0 0）‖

通　　说 乜？

① 可不是——比较不是。

## （3）一 封 书

1=♭A 8/4 4/4

3 - 5 3 2 1 6̣ 1 - 5 - 3 2 1 2 1 2 7 6 5 | 6̣ - 0 5 1 1 6 7 6 5 3 6 5 |

（刘世真唱）告 老 爷　　　　　　　　　（于)听

3 5 3 2 2 3. 2 5 3 2 1 1 7 6 1 | 5 3 3 5 3 2 1 3 2 2 7 6 5 3 5 | 6̣ 1 2 1 1 7 6 5 1 2 7 6 5 6 5 3 |

起，　奴婢　正 是 刘　　（刘）　家 女

676

5 3 2 2 3. ᵛ3 - 3 5 3 2 | 1 3 3 2 7 6 5 1 2 7 6 5 6 5 3 | 5 3 2 2 3. ᵛ1 5 6 1 6 5 |
儿。　　　配傅　相,　　偕佳　期,　　　七代　修斋

6 5 3 2 3 - 5 3#43212 | 5 6 3 5 2 2 3 3 2 5 3 2 1 1 7 6 1 | 5 3 3 5 3 2 1 3 2 2 7 6 5 3 5 |
曾布　　施。　　　并无　歹　　心共

6 1 2 1 1 7 6 5 1 2 7 6 5 6 5 3 | 5 3 2 2 3. ᵛ6 5 6 6 5ᵛ | 3 5 6 5 5 3 2 3 2 1 2 3 2 3 1 |
怯　　意,　　　今旦　受　　亏(今旦受亏)

（合句）
2. 7 6 1 3 3 2 3 2 7 6 5 6 5 6 | 1 0 1 7 6 5 6 6 0 1 5 6 5 3 | 5 3 2 2 3. ᵛ2 2 3 1 2 7 6 |
来　凌　　（来凌）迟。　伏望　（于)老　爷　放阮　残

1 2 2 6 6 1. ᵛ2 5 3 2 1 1 7 6 1 | 5 3 3 5 3 2 1 3 2 2 7 6 5 3 5 | 6 1 2 1 1 7 6 5 1 2 7 6 5 6 5 3 |
生,　深恩　万　代　长　　　　要

（前调）
5 3 2 2 3. ᵛ3 - 5 3 2 | 1 3 3 2 3 1 6 5 1 2 7 6 5 6 5 3 | 5 3 2 2 3. ᵛ2 5 3 2 1 1 7 6 1 |
记。(狱官唱)贼　泼　贱,　　假慈　悲,　　开荤

5 3 3 5 3 2 1 3 2 2 7 6 5 3 5 | 6 1 2 1 1 7 6 5 1 2 7 6 5 6 5 3 | 5 3 2 2 3. ᵛ3 - 3 5 3 2 |
食　肉味　　　神　　祇。　　到　今

1 3 3 2 3 1 6 5 1 2 7 6 5 6 5 3 | 5 3 2 2 3. ᵛ1 2 1 1 7 6 1 5 | 6 5 3 2 3 - 5 3#43212 |
旦,　　通　说　乜,　　还　敢　到此　推嘴(推嘴)

5 6 3 5 2 2 3. ᵛ2 5 3 2 1 1 7 6 1 | 5 3 3 5 3 2 1 3 2 2 7 6 5 3 5 | 6 1 2 1 1 7 6 5 1 2 7 6 5 6 5 3 |
舌?　不　念　七　代　修斋共　　布

5 3 2 2 3. ᵛ5 6 6 1 6 5 | 3 5 6 5 5 3 2 3 ᵛ1 2 2 3 2 3 1 | 2. 7 6 1 3 3 2 3 2 7 6 5 6 5 |
施,　掠伊　功德　尽　　抛弃。掠伊功德　尽　抛　　(尽抛)

1 0 1 1 7 6 5 6 6 0 1 5 6 5 3 | 5 3 2 2 3. ᵛ2#43212 1 6 | 1 2 1 2 6 6 1. ᵛ2 5 3 2 1 1 7 6 1 |
弃。(合句)障般　　所　为　罪过平　天,　重　　重

5 3 3 5 3 2 1 3 2 2 7 6 5 3 5 | 6 1 2 1 1 7 6 5 1 2 7 6 5 6 5 3 | ⁴⁄₄5 (3#42342 | 3 - 0 0)‖
地　狱　脱　　　不　　离。

## （4）怨 慢（二）

1=♭E 散板

卅6 7 6 - 5 7 6 - 2̇ - 7 6 5 5 7 6 - ǐ ǐ 5 ǐ

（刘世真唱）春 碓 过 了 又 着 炊， 想 阮 一 身

6 5 3 2 - 5 - 3 2 1 1 3 2.（3 1 2 3 1 | 2 - 0 0）‖

脱 不 过。

## （5）玉 交 枝

1=♭E 4/4 2/4

（1 1 1 1 2 7 6 5 6 | 1 -）3 - | 3 4 3 2 1 6 2 | 5. 6 5 3 5 | 5 5 3 2 5 3 5 |

（刘世真唱）一 身 （一 身） （于）受

2 1 1 2 3 5 #4 3 | 2. 1 6 1 2 1 6 1 | 3 5 6 5 3 5 | 5 0 1 2 | 2 3 2 3 1 |

磨， 经 过 地 狱

1 0 2 1 | 1 6 5 1 | 1 6 5 1 - | 5 5 6 5 6 | 1 6 5 - 3 | 2 5 3 2 1 2 5 6 |

（经 过 地 狱） 苦 楚 千 般。

1 2 7 6 5 1 6 3 | 5 2 2 1 | 1 6 6 - | 1 - 0 1 6 1 | 5 3 3 5 6 5 |

早 知 阴 司 着 受 罪，

5 1 6 1 | 3 - 3 2 | 2 3 2 1 6 2 | 5. 6 5 3 5 | 5 2 2 1 |

生 前 怎 敢 掠 神 瞒？ 我 今

1 6 5 - | 1 - 0 1 6 1 | 5 3 3 5 6 5 | 5 0 1 2 | 2 3 2 3 1 |

罪 过 重 如 山， 爱 要 改 过

1 - 0 1 6 1 | 5 5 - ǐ | 5 6 - 5 2 | 5 - 0 5 3 5 | 2 1 1 2 3 5 #4 3 |

反 悔 晏。爱 要 改 过 反 悔 晏。

678

2. 1̲ 6̲1̲ 2̲1̲6̲1̲ | **2/4** 5 (5̲5̲ | 3̲2̲6̲1̲ | 2 -) | 3 - | 2̲#4̲3̲2̲ | 1̲6̲2̲ |

　　　　　　　　　　　　　　　　　　　　(鬼唱)食　肉　（食

5. 6̲ | 5̲3̲5̲ | 5̲ˇ5 | 5̲3̲ | 0̲5̲3̲5̲ | 2. 1̲6̲1̲ | 2̲1̲6̲ | 5̲ 0 | 1̲ 2̲ |

肉）　　快　活，　　　　　　　　　敢

2̲ 3̲ | 2̲3̲1̲ | 1̲ 0 | 6̲6̲5̲5̲ | 1̲6̲5̲ | 5̲ 3̲ | 2. 3̲ | 1̲6̲1̲ | 1̲ 1̲6̲ |

违　誓　　开　荤　掠　神　瞒。

5̲1̲6̲3̲ | 5 - | 5̲ 1 | 1̲ 5̲ | 6̲1̲6̲ | 5̲3̲5̲ | 5̲ 2̲3̲ | 1̲6̲2̲ | 1̲ 2̲ |

　　地　狱　法　度　不　放　宽，　今　来　凌　迟　乞　人

5. 6̲ | 5̲3̲5̲ | 5̲ˇ2̲ | 3̲ 2̲ | 2̲ 1̲ | 1̲ 0 | 1̲ 6̲1̲ | 5̲3̲5̲ | 5̲ˇ1̲3̲ |

看。　　炊　到　　你　死　（死）又　烂，　魂　魄

3̲ 3̲2̲ | 1̲ 2̲ | 1̲ˇ1̲3̲ | 3̲ 3̲2̲ | 1̲ 2̲ | 1 (1̲2̲ | 7̲6̲5̲6̲ | 1 0) ‖

渺　渺　　尽　四　散。魂　魄　渺　渺　　尽　四　散。

## （6）曲　仔

1=bE　**2/4**

5̲1̲6̲5̲ | 5̲2̲3̲ | 5̲1̲6̲5̲ | 5̲2̲3̲#4̲3̲ | 0̲5̲3̲2̲ | 1̲ 2̲ | 1̲3̲ 2̲3̲1̲ | 1̲5̲6̲ˇ | 2̲6̲2̲6̲ |

(猴解差唱)赤　兔　马，青　龙　刀，　　关　公　送　嫂　去　找　哥，　去　到　古　城

6̲ 0 | 6̲6̲1̲1̲ | 1̲ˇ1̲6̲1̲ | 3̲#4̲3̲2̲ | 1̲3̲2̲3̲1̲ | 1̲5̲6̲ˇ | 3̲ 3̲ | 3̲5̲ 2̲ | 3̲#4̲3̲2̲1̲2̲ |

县，　遇　着　张　飞　哥，斩　了　蔡　阳　倒　拖　　刀，　丁　香　橄　榄　双　头

5̲2̲3̲3̲ | 0̲ 2̲3̲ | 1̲3̲2̲1̲ | 6̲1̲2̲3̲ | 1̲6̲1̲1̲ | 1̲ 1̲6̲ | 5̲6̲1̲7̲ | 6̲7̲6̲5̲ |

梭。　私　情　外　意　谁　人　无，　割　舍　二　字　任　人

5̲3̲5̲5̲ | 0̲6̲1̲ | 2̲2̲2̲1̲ | 6̲1̲2̲3̲ | 1̲ˇ6̲1̲ | 2̲2̲2̲1̲ | 6̲1̲2̲3̲ | 1̲6̲1̲ | 1 0 ‖

说，　慢　慢　牵　君　来　剔　桃①。慢　慢　牵　君　来　剔　桃。

① 剔桃——玩耍。

## （7）抛　盛

1=♭E 4/4

（目连唱）西方　佛法　大无　边，

不怕　路途　有万　千。

狱门　坚闭难遮　人①　举起　仙杖　容易　穿。（三下钟）

---

① 难遮人——无处入。

## （8）五　更　子

1=♭A 8/4 4/4

（目连唱）听说起，　（于）泪　淋　漓，　说着起　来

肠　肝　裂。　　　　　我母

她　今　正是　为因乜，　一身

经　过　地狱　受凌　迟？（合句）爱　见

母，爱　（于）见　母着梦内　即　相见，　但念

救　母，　管伊　（于）做　乜？　譬做

680

1 66 0 161 33 231 1 3 2 | 2ᵛ 2 2 2 7 6 7 6 6 0 2 7 6 | 5ᵛ 2 2 2 7 6 7 6 6 0 2 7 6 |

生 (生) 死， 要救我母 上 西 天。要救我母 上 西

$\frac{4}{4}$ 5 0 (5 5 | 5 - 3 3 | 3. 2 1 1 | 2 3 2 1 7 6 | 5 - 0 0) ‖

天。

## (9) 薄 媚 滚

1=♭A $\frac{4}{4}$ $\frac{2}{4}$

(6 1 7 6 5 3 5) | 6 6 5 3 1 2 | 7 7 6 7 5 5 7 6ᵛ | 3 3 2 1 2 3 | 3 2 1 1 7 6 1 2 |

(狱官唱)尊师 听说 起， (帮唱)尊师 听说 起，

2 5 5 3 2 3ᵛ | 1 3 1 2 7 6 | 1 3 1 2 7 6 | 5 3 5 7 6ᵛ | 6 6 5 3 1 2 | 7 7 6 7 5 5 7 6ᵛ |

(狱官唱)勿得苦伤 悲。(帮唱)勿得 苦伤 悲。(狱官唱)宽心 进前 去，

3 3 2 1 2 3 | 3 2 1 1 7 6 1 2 | 2 5 5 3 2 3 | 3 0 1 6 | 2 7 6 - - | 3 3 1 2 7 6 |

(帮唱)宽心 进前 去， (狱官唱)终有 日 得相

5 3 5 7 6ᵛ | 3 1 - 7 | 7 7 6 7 5 5 7 6 | 1 3 2 1 3 | 3 2 1 1 7 6 1 2 |

见。 令堂 誓 愿， (帮唱)令堂 誓 愿，

2 5 5 3 2 3 | 3ᵛ 6 2 7 6 | 6 0 1 3 2 1 | 3 3 1 2 7 6 | 5 3 5 7 6ᵛ | 3 6 - 3 |

(狱官唱)重 重 地狱 甘受 凌 迟。 磨难 未

7 7 6 7 5 5 7 6ᵛ | 1 3 2 1 ᵛ1 | 3 2 1 6 1 2 | 2 5 5 3 2 3 | 3ᵛ 6 2 7 6 | 6ᵛ 1 3 1 3 |

满， (帮唱)磨难 未 满， 谁敢 故 违

2 3 1 2 7 6 | 5 3 5 7 6 | 6 7 6 3 1 2 | 7 7 6 7 5 5 7 6 | 3 3 2 1 6 3 | 3 2 1 1 7 6 1 2 |

天曹 法 旨？(目连唱)听说 障 说， (帮唱)听说 障 说，

2 5 5 3 2 3ᵛ | 1 7 6 2 7 6 | 1 2 1 7 6 5 6ᵛ | 1 3 1 2 7 6 | 5 3 5 7 6ᵛ | 3 6 5 3 6 |

(目连唱)即 知醒， 赶紧上， 勿得 放 迟。 暂且 相

7 7 6 7 5 5 7 6ᵛ | 1 2 3 2 1 2 | 3 2 1 1 7 6 1 2 | 2 5 5 3 2 3 | 3 0 3 6 | 7 7 6 7 5 5 7 6ᵛ |

辞， (帮唱)暂且 相 辞， (目连唱)离别 去，

(尾声)

1 3̲1̲2̲7̲6̲6̲ | 5̲ 3̲5̲7̲6̲ | 6̲ˇ6̲ - 6 | 2/4 2 2̲6̲2̲2̲ | 1(1̲2̲7̲6̲5̲6̲ 1)1 3̲2̲1

会无　　期，　　　寻见　我母苦尽即见 甜。　　　　父 母

1̲ 2̲ | 3̲ 0 | 1̲ 1̲ | 2̲3̲1̲ 1 | 2̲ 3̲ | 1̲2̲7̲6̲ | 1̲ 0 | 1̲ 2̲3̲ | 1̲6̲1̲

劬劳　大 如 天，　为子岂　可　忘 恩 义？

1̲ˇ3̲3̲ | 2̲2̲ 3̲ | 1̲3̲ 3̲ | 3ˇ3̲3̲ | 2̲2̲ 3̲ | 1̲3̲ 3̲ | 3(1̲2̲ | 7̲6̲5̲6̲ | 1 -)‖

养育深恩　难报得 起。养育深恩　难报得 起。

## （10）怨　慢（三）

1=♭E 散板

廿5̲ 6 - 5̲ 7̲ 6 - 2̲ - 7̲6̲5̲ 7̲ 6 - ˇ6̲ 5̲ 5̲ 5̲ 1

（刘世真唱）一 身 刑 罚 无 时 休， 今 旦 有 谁

6̲ 5̲ 3̲ 2 - 5 - 3̲2̲1̲ 3̲ 3̲.(3̲2̲3̲1̲2̲3̲1̲ | 2 - 0 0)‖

通 解 救。

## （11）一　封　书

1=♭A 8/4 4/4

廿3 - 5̲ 3̲ 2̲ 1 6̲ 1 - 5 - 3̲ 2 1̲2̲7̲6̲5̲ 6 - 0̲5̲1̲7̲

（刘世真唱）受 艰 苦，　　　　　　　　　（于）恨

6̲7̲6̲5̲ 3̲6̲5̲ | 8/4 3̲5̲ 3̲2̲2̲3̲ 3̲2̲5̲3̲2̲1̲1̲7̲ 6̲1̲ | 5 3̲ 3̲5̲3̲2̲1̲3̲2̲2̲7̲6̲5̲3̲5̲

谁 人？　　爱 要　　走 （走）踮 讨 无

6̲ˇ1̲2̲1̲1̲7̲6̲5̲1̲2̲7̲6̲5̲6̲5̲3̲ | 5̲ 3̲2̲2̲3̲. ˇ3 - 5̲ 3̲2̲ | 1̲ 3̲3̲2̲3̲1̲6̲5̲1̲2̲7̲6̲5̲6̲5̲3̲

（无）　　　　空。　　放火烧，　用 火

5̲ 3̲2̲2̲3̲. ˇ5̲ 6̲ 5̲1̲6̲5̲ | 6̲ 5̲ 3̲2̲3̲ - 5̲ 3̲4̲3̲2̲1̲2̲ | 5̲6̲3̲5̲2̲2̲3̲ 3̲2̲5̲3̲2̲1̲1̲7̲6̲1̲

烘，　一身凌迟不 放 （不　放）松。　　谁 人

682

5 3̣3̣ 5 3̣2̣13̣2̣27̣6̣5̣3̣5 | 6̣ 1̣2̣1̣17̣6̣5̣1̣27̣6̣5̣6̣5̣3 | 5 3̣22̣3. ˇ6̣5̣ 6̣7̣6̣5̣ ˇ
知　阮　只　　苦　　痛?　　　　　　　　　　　　　　　　　　　天　地

3 5̣6̣5̣5̣3̣23̣ ˇ3̣13̣3̣23̣1 | 27̣6̣13̣3̣23̣2 7̣6̣5̣6̣17̣ | 6̣ 0 17̣6̣5̣6̣6̣0 1̣ 5̣6̣5̣3 |
责　　　罚(天地责罚)　罪　过　　　　(罪过)　重。恰似　　　(于)浮

5 3̣22̣3. ˇ2̣2̣ 3̣1̣2̣1̣6 | 1̣2̣1̣6̣6̣1. ˇ2̣5̣3̣2̣117̣6̣1 | 5 3̣3̣ 5 3̣2̣13̣2̣27̣6̣5̣3̣5 |
萍　流西倚　东，　　今　要　估　谁　通　　　　　　　　　　　　　　　

6̣ˇ1̣2̣1̣17̣6̣5̣1̣27̣6̣5̣6̣5̣3 | 5 3̣22̣3. ˇ2̣5̣3̣2̣117̣6̣1 | 5 3̣3̣ 5 3̣2̣13̣2̣27̣6̣5̣3̣5 |
靠　　望?　　　　　　　　今　要　估　谁　通　　　　　　　　　　　　

6̣ 1̣2̣1̣17̣6̣5̣1̣27̣6̣5̣6̣5̣3 | ⁴⁄₄ 5 (3̣ ♯4̣2̣3̣4̣2̣ | 3 - 0 0)‖
靠　　　望。

## (12) 剔 银 灯

1=♭A  ⁴⁄₄ ²⁄₄

(2̣5̣3̣5̣27̣6̣1 | 2 -) 5 5 | 5 3̣2̣16̣2 | 2̣ 5̣ 3̣5̣2 | 3 - 3 2 |
(鬼唱)你　所　行　　　　　　　　　　　　　　　　　　　　　(你

2̣ 5̣ 5̣3̣2 | 5̣2 - 3 | 5 3̣2̣16̣2 | 2̣ 5̣ 3̣5̣2 | 3 - 3 2 | 2 3 3̣3̣2 |
所行)　可见　非　为，　　　　　　　　　　　　　　　　　　　　着　担当

2 0 2 3 | 1 3̣ 2̣7̣6̣ | 7̣2̣7̣6̣5̣6̣3̣5 | 6̣ 0 2 2 | 6̣ 2̣7̣6̣5̣ | 6̣7̣5̣5̣6̣7̣6ˇ |
今　要　恨　谁?　　　　　　　着　跋　着　　蹶　着

3 2 - 2 | 3̣5̣3̣2̣16̣2 | 2̣ 5̣ 3̣5̣2 | 3 -ˇ3 2 | 2̣ 5̣ 5̣3̣2 | 2 0 3 3 |
你　连　累，　　　　　　说　　起　来　　急　煞

1 3̣ 2̣7̣6̣ | 7̣2̣7̣6̣5̣6̣3̣5 | 6̣ - 2 - | 2 6̣ˇ2̣2̣ | 2 6̣ - 5̣ | 3̣5̣3̣2̣116̣1 |
役差小　鬼。　　　(合句)紧　行　最紧　行，

2 0 1 2̣3̣ | 2 - 7̣5̣ | 6̣7̣5̣5̣6̣7̣6̣ | 6̣ˇ6̣ - 2 | 6̣2̣7̣6̣ | 2 -2̣7̣6̣ |
勿得　推　嘴，　　　刑罚　未满，　恶得

683

（前调）

6ˇ3 - 1 | 2(55 3 2̣ 6̣ 1̣ | 2 -)3 3 | 5 32̣16̣2̣ | 2 5 352 | 3 - 3 2 |
回 归。　（刘世真唱）千 般 苦　　　　　　　　　（千

2 3 5 - | 3 5 - 2 | 5 32̣16̣2̣ | 2 5 352 | 3 - ˇ3 2 | 2 3 33 2 |
般 苦） 今 要 恨 谁？　　　　　　 悔 当 初

2 0 3 3 | 1 3 2̣7̣6̣ | 7̣2̣7̣6̣56̣35̣ | 6̣ - 2 2 | 6̣ 2 7̣6̣5̣ |
可 无 主　 为。　　　　 阴 司 法

6̣7̣55̣67̣6ˇ | 2 5 2 3 | 5 32̣16̣2̣ | 2 5 352 | 3 - 3 2 | 2 5 5 32 |
度　 恁 人 惊 畏，　　　 说　 起 来

2 0 3 1 | 1 3 2̣7̣6̣ | 7̣2̣7̣6̣56̣35̣ | 6̣ - 2 - | 2 0 2 2 | 2 6̣ - 5̣ |
暗 处 流　 泪。　　（合句）紧 行　 最 紧 行，

35 32̣11̣6̣1̣ | 2 0 12 3 | 2 - 7̣ 5̣ | 6̣7̣55̣67̣6̣ | 6̣ ˇ6 - 2 | ²⁄₄ 6 2 7 6 |
勿 得 推　 嘴，　　　　　 刑 罚 未 满

2 2̣ 6̣ | 0 3 1 | 2 ˇ2 5̣ | 2 5 32 | 5 5 | 32̣16̣ | 2(6̣1̣ | 1̣23̣1̣ | 2 -)‖
恶 得 回　 归。刑 罚 未 满 恶 得 回 归。

## （13）金 钱 花

1=♭E ⁴⁄₄ ²⁄₄

(2 2̣ 2 32̣7̣6̣1̣ | 2 -)2 5 32 | 5 5̣53 2#43 | 7 6. 2̣7̣2 | 6. 5 3 5576 |
　　　　　（刘世真唱）一 路　 渺 渺 （于）青 清[①]

6̣ 0 3 3 3 2 | 5 5̣53 2#43ˇ | 7 6. 2̣7̣2 | 6. 5 3 5576 | 6̣ 0 2 5 32 |
阴 风 透 骨　 冷 如 冰，　　　 一 身

3 5̣53 2#43 | ²⁄₄ 6 53 | 5 2 3 | 5 5 | 2 0 | 2 3 | 5 32 | 1 1 2 |
拖 磨　 袂 顾 得，想 阮 命，在 今 日，阴 司 法

6̣ 0 | 2 2 | 3#432ˇ | 1 1 2 | 6̣ 0 | 2 2 | 3(53 | 2̣7̣6̣1̣ | 2 -)‖
度　 不 是 轻。 阴 司 法 度　 不 是 轻。

───────────
① 青清——寒冷。

684

# 3.刀锉地狱

## （1）出 队 子

1=♭A 8/4

廾3 <u>32</u>1 0 <u>13</u> 2 - ∨ |8/4 3 <u>2</u> <u>2</u> <u>5</u> <u>32</u> <u>3</u> #<u>4</u> <u>231</u> <u>13</u> 2 |

（狱官唱）身 授　　　　狱　　　　　官，

2 <u>22</u><u>76</u>. <u>6</u> <u>32</u><u>161</u>2 | <u>25</u><u>32</u><u>31</u><u>232</u> <u>61</u> <u>276</u> | 1 <u>61</u>1 2. ∨5 5. <u>16</u><u>532</u> |

台 前　　　罪 恶 千 万 般。　　　差 人

1∨<u>33</u><u>22</u><u>76</u><u>76</u>5 - <u>12</u> | <u>33</u><u>231</u><u>61</u>2. ∨2 <u>231</u><u>61</u>2 | <u>25</u><u>32</u><u>31</u><u>232</u> <u>61</u> <u>276</u> |

掠 来　　一 笔 判，　诸 般 刑 罚 不 放

1 <u>61</u>1 2. ∨5 5 <u>55</u><u>32</u> | 1∨<u>33</u><u>22</u><u>76</u><u>76</u>5 - <u>13</u> | 2 - 0 0 ‖

宽。　　天 曹 拟 定，　谁　敢　隐　瞒。

## （2）怨 慢（一）

1=♭E 散板

廾5 7 6 - 5 7 6 - <u>2</u> - <u>76</u>5 5 7 6 - ∨6 <u>1</u>

（刘世真唱）重 重 地 狱 不　　谅 情，　亏 我

5 <u>1</u> 6 5 3 2 - 5 - <u>32</u>1 1 3 2. （<u>32</u><u>31</u><u>231</u>2 - 0 0）‖

一 身　　受　极 刑。

## （3）普 天 乐

1=♭E 8/4

廾6. <u>6</u> <u>2</u>6 - <u>32</u> - 5 - <u>32</u><u>7</u>. <u>65</u><u>6</u> - ∨<u>67</u><u>675</u><u>56</u> <u>36</u>. <u>52</u><u>327</u> |

（刘世真唱）望 老 爷　　　　容　诉

<u>61</u>2. <u>533</u><u>231</u><u>132</u><u>276</u> | <u>63</u><u>231</u><u>61</u>2∨<u>356</u> <u>633</u><u>653</u> | 2 <u>55</u><u>33</u><u>231</u><u>26</u> <u>31</u><u>322</u> |

起。　　　　念 妾 身　好 厝 人 子

685

7 7 6 7 5 5 6  7 5.  7 6 2 7 6 5 6 | 2 - 3 6 5 6 2. 7 6 1 1 3 2ˇ |

儿，　　　　我　　　　　夫　　　主

6 2 1 6 1 5 5 1 6 5 3 2 3 2 3 | 1 5 6. 6 6 3 6 3 6 5 3 | 2ˇ 5 5 3 3 2 3 1 2 6 3 1 3 2 2

傅相　　正　　是。七代修斋，积德（共）布

7 7 6 7 5 5 6 7 5. 7 6 2 7 6 5 6 | 2 - 3 6 5 3 2 7 6 1 1 3 2ˇ | 6 2 1 6 1 5 5 1 6 5 3 2 3 2 3 |

施。　　服事佛斋僧起寺

1 5 6. 6 6 3 6 3 3 6 5 3 | 2 5 5 3 3 2 3 1 2 6 3 1 3 2 2 | 7 7 6 7 5 5 6 7 5. 7 6 2 7 6 5 6

院，阮身并无　怯　心（于）毒意。今

2 - 3 6 5 3 2 3 2 1 6 1 1 3 2 | 6 2 1 6 1 5 5 1 6 5 3 2 3 2 3

旦日　　　　受　亏　凌

1 6. 3 3 6 3 6 3 3 6 5 3 | 2 5 5 3 3 2 3 1 2 6 3 1 3 2 6 | 1 0

迟，伏望老爷　赐　阮（于）超　生。

1 6 6 1 6 1 - 2 2 1 7 6 5

（帮腔）恩　　　　　（于）（恩）

1 7 6 1 5 5 6.ˇ 3 5 2 3 2 3 | 1 6 6 ˇ6 6 3 6 3 3 6 5 3 | 2ˇ 5 5 3 3 2 3 1 2 6 3 1 3 2 2

德　（恩德）齐　天，结草衔环　报　答（于恩

7 7 6 7 5 5 6ˇ 6 6 3 6 3 3 6 5 3 | 2ˇ 5 5 3 3 2 3 1 2 6 3 1 3 2 6 | 1 - 0 0

义。结草衔环　报　答（于恩）义

## （4）扑灯蛾

1=♭E 4/4 2/4

(2 2 2 3 2 7 6 1 | 2 -) 3 6 5 3 | 5 3 2 1 2 2 #4 3ˇ | 1 6 5 3 6 5 3 | 2 3 2 1 2 2 #4 3

（狱官唱）话说不　存　天，

3 0 3 2 | 5 0 3 3 2 3 1 | 2 2 3 1 3 2 6 | 1 6 1 1 3 2 | 2ˇ 1 2 3 6 5 3

敢来（敢来）推嘴　舌。　　（不汝）开

2 3 2 1 2 2 #4 3 ˇ | i 6 5 3 6 5 3 | 2 6 2 ˇ 1 3 | 2 2 3 3 2 7 | 6 2 3 1 3 2 6 |

荤　　瞒　神　祇，刓　狗　斋　僧　亵　渎　　神

（合句）

1 6 1 1 3 2 | 2 0 2 - | 7 6 - 5 | 3 5 3 2 1 1 6 1 | 2 3 2 1 3 2 6 |

天。　　　　　罪　　过　　　　　　（于）担　不

1 6 1 1 3 2 | 2 ˇ 5 5 3 5 | 0 5 3 2 6 1 2 | 2 ˇ 6 7 6 | 5 3 5 7 6 |

起，　　　敢　障　做　合　该　　凌　迟。

6 0 i 6 5 | 3 6 5 3 2 6 2 | 2 0 1 3 2 1 | 3 2 . 3 2 7 | 2/4 6 ˇ 2 6 | 6 2 7 6 |

（合句）只　是　你　　独　自　障　　生，今旦　有

7 5 6 | 3 5 5 ˇ 2 6 | 6 2 7 5 | 6 0 | 3 5 | ₩ 5 0 1 2 #4 3 - i |

口　通　说　乜？今旦　有　　口　通　说　乜？　　　不

6 5 - 3 3 0 5 5 5 0 6 2 6 2 - 7 . 6 5 7 6 - 3 3 5 0 1

思　当　初　设　誓　时，神　司　各　　　处　都　登　记，

2 #4 3 - ˇ 6 i i i 6 5 3 - 5 - 3 2 1 3 3 . （3 2 3 1 2 3 1 | 2 - 0 0）‖

天　曹　拟　定　　谁　　敢　移？

# （5）怨　慢（二）

1 = ♭E　散板

₩ 6 6 - 5 7 6 - 2 - 7 6 5 7 7 6 - ˇ i 6 i i 6 5 3 2 -

（刘世真唱）阴　司　刑　罚　有　　几　遭，　火　烘　过　了

5 - 3 2 1 2 3 2 - ˇ 6 7 6 - 7 7 6 - 2 - 7 6 5 7 7 6 - ˇ

又　　刀　矴。　今旦　乞　阮　知　　改　过，

i 6 5 i 6 5 3 2 - 5 - 3 2 1 3 3 . （3 2 3 1 2 3 1 | 2 - 0 0）‖

再　后　不　敢　　心　　做　恶。

687

# （6）夜 夜 月

1=♭A 2/4

（2 3 | 2 55 | 3 2 6 1 | 2）6 6 | 2 6 5 | 3 2 | 2（5 5 | 3 2 6 1 | 2 0）|
（刘世真唱）那恨 阮（那恨 阮）

2 6 0 6 | 7 6 5 | 6（5 5 | 3 2 6 1 | 2）2 | 3 2 | 2 2 | 1 6 |
做事 可 不 是，　　　　　今 旦 受 苦

6 0 | 5 5 | 5. 3 | 2（5 5 | 3 2 6 1 | 2）3 | 3 2 | 2 6 | 2 0 |
反悔 迟，　　　　劝 人 莫 学

3 3 | 2（5 5 | 3 2 6 1 | 2 -）| 6 2 0 1 | 2 0 | 6 6 0 6 | 2 0 |
我刘 氏。　　　　　　不 合 生 前　瞒 昧 神 祇。

6 2 0 1 | 2 0 | 6 6 6 | 5. 3 | 2（2 3 | 2 5 5 | 3 2 6 1 | 2）2 2 |
不 合 生 前，　瞒 昧 神 祇。　　　　　　　（鬼唱）你 做

　　　　　　　　（钟锣）
2 6 3 3 | 3. 1 | 2（5 5 | 3 2 6 1 | 2 0）| 2 2 6 | 7 6 | 7 6 | 6（5 5 |
人（你做 人）　　　　　所 行 可 颠 倒，

3 2 6 1 | 2）6 | 3 2 | 2 1 | 5 7 | 7 6（5 5 | 3 2 6 1 | 2）3 | 3 2 |
　全 不 思 一 去 倒，　　　　马 行

2 2 | 6 0 | 7 5 | 7（7 7 | 6 5 3 5 | 6ˇ 5 5 | 3 2 6 1 | 2 0）|
险 处 收 缰 恶。①

1 6 6 | 2 0 | 6 1 2 | 6 0 | 1 6 6 | 2 0 | 6 1 2 | 6 0 ‖（一条鞭，钟、锣）
今旦 掠 来，　万 刀 碎 斫。　今旦 掠 来，　万 刀 碎 斫。

_____
① 恶——难。

688

## （7）曲　仔

1=♭E 2/4

（6̣ 1 | 2 -）5 6̇1̇ 6 5 | 5 2 3ⱽ | 5 6̇1̇ 6 5 | 5 2 3 3ⱽ | 0 5 3 2 | 1̇ 6̣ 2 2 |

（解差唱）三更　　鼓来啰 月照　　埕，　　　照见埕前

0 3 2 3 1 | 7̣ 6̣ 1 | 2 5 3 2 | 1 0 | 1 1 6̇ 5 6̇ | 1 0 | 3 3̇2̇ 3 6 | 5 - |

（于）都有　　人　　影。（鬼行）狗吠 二三声，　怙叫 是我 君，

6̣. 1 2 3 | 1 0 | 5 5̇3̇ | 2 3 | 2 3 2 1 | 7̣ 6̣ 1 | 2 5 3 2 | 1 - ‖

原来 臭短 命，　哎，哎！枉我 （枉我）此处 费 尽 心　神。

## （8）抛　盛

1=♭E 4/4

（1 1 1 1 2 7̣ 6̣ 5 6̣ | 1 -）5 5 3 2 | 1 3 2̇ 7̣ 6̣ 5̇ 6̇ 1 ⱽ | 3 - 3 6̇ 5 3 | 5 3 - 2 3 |

（目连唱）西方　　请法　　拜 世　尊，

1 3 2̇ 7̣ 6̣ 5̇ 6̇ | 1 - ⱽ 1 3 | 3 2̇ 2 0 3 2̇ 1 | 7̣ 6̣ 1 2 5 3 2 | 1 3 2̇ 7̣ 6̣ 5̇ 6̇ | 1 - ⱽ 1 6̣ |

芒鞋 举步　万　山　云。　　　　锡杖

1 2̇ 1 7̣ 6̇ 7 6̇ 5 6̇ | 5 3 5 5 0 5 3 | 2 3 3̇ 3̇2̇ 3 2 1 | 7̣ 6̣ 1 2 5 3 2 | 1 6̣ 1 - ‖

赐我 敲地　狱，　一声 阿弥　　自　开　　门。（三下钟）

## （9）浆　水　令

1=♭A 4/4 2/4

（2 5 3 5 2 7̣ 6̣ 1 | 2 -）3 5 | 3̇ #4̇3̇ 2 1 6̣ 2 ⱽ | 2 5 3 5 2 | 3 - ⱽ 3 2 |

（目连唱）听 此　话　　　　　　　（听

2̇ 3 3̇3̇ 2̇ ⱽ | 2 3 - 2 | 3̇ #4̇3̇ 2 1 6̣ 2̇ | 2 5 3 5 2 #4̇ | 3 - 3 2 |

此 话）珠泪 淋　漓，　　　　　　　亏

2̇ⱽ 3 3 - | 2 2 6̣ 2̇ | 7̣ 2̇7̇ 6̇ 5 6 3 5 | 6̣ 0 6̣ 2̇ 7̇ 6̇ | 7̇ 6̇7̇ 5 7̇ 6̇ ⱽ |

我 母，　苦楚 凌迟，　　　神魂　　失去

689

3 3 - 6 7 | 6 3 - 6 6 | 5 6 5 3 2 3 2 6 | 2 0 3 2 | 2 6 1 3 3 2
在　　千里，　　　　　　　　　　　　子今　为母

2 0 5 5 3 5 | #4 3 3 2 3 2 6 | 7 2 - 6 | 7 2 7 6 5 6 3 5 | 6 - 6 2 7 6
（子今　为　母）肠肝　寸裂。　　　　　　未知

7 6 7 5 7 6ᵛ | 6 6 3 3 | 6 3 - 6 6 | 5 6 5 3 2 3 2 6 | 2 0 2 2 | 2ᵛ 6. 1 3 3
我母　今　去值，　　　　　　　愿救　母亲

2 0 5 5 3 5 | #4 3 3 2 3 2 6 6 2 7 6 | 7 2 7 6 5 6 3 5 | 6 - ᵛ 3 2 | 2 - - 6
（愿救　母亲）万死　不辞。　　　　　　我　劝

2/4 2 0 | 6 2 7 6 | 7 5 6ᵛ | 3 3 2 | 1 6 1 | 1ᵛ 3 3 | 1 0 | 6 2 7 6
你　（我劝　你）放落　心性，　且忍　耐　　（且忍

7 5 6ᵛ | 1 3 2 | 1（1 2 | 7 6 5 6 | 1）3 | 3 2 1 | 1 2 | 3 0 |
耐）有日　相见。　　　　　　急　急　相辞

3 1 | 3 2 1 | 1ᵛ 2 3 | 1 2 7 6 | 1 0 | 3 3 | 2 3 1 | 1ᵛ 2 2 |
向前程，　何日　救　离　我母亲，　方知

1 3 1 | 1 2 | 3ᵛ 2 2 | 1 3 1 | 1 2 | 3（1 2 | 7 6 5 6 | 1 -）‖
地狱　无私　情。方知　地狱　无私　情。

### （10）怨　慢（三）

1=♭E　散板

卅 5 7 6 - 5 7 6 - 2 - 7 6 5 7 6 - ᵛ 6 6 5 1 6 5 3 2 -
(刘世真唱)刑罚　一重　又　一重，　遍身如土

5 - 3 2 1 3 2 - ᵛ 5 7 6 - 5 7 6 - 2 - 7 6 5 7 7 6 - ᵛ
受　　极刑。　欲诉　无门　谁　　肯听？

6 1 5 1 6 5 3 2 - 5 - 3 2 1 3 2.（3 2 3 1 2 3 1 | 2 - 0 0）‖
思量目�　泪　　盈盈。

690

# （11）五 更 子

1=♭A 8/4 4/4

（刘世真唱）千 苦 疼， （于）障 受 亏， 说着起 来 啼 （于）（啼） 淋 泪， 举 目 无 亲 可 恨 （可 恨） 谁？ 一 路 青 冷， 哪见形影 （于） 相 随， 哪知 今 旦 反悔 终 难 追。 （鬼唱）勿 恨 伊，勿 恨 （于）（恨） 伊，哪恨 通 恨 谁？ 背 夫 背 子， 做 事 可 非 为。 今 来 阴 （阴） 府 （阴 府）着 你 相 连 累，阴府着 你 相 连 累。

691

# 4. 铁磨地狱

## （1）西地锦

1=♭A  4/4

3  3 | 2 - 0 3 2 3 1 | 6 2 3 2 2 | 3 ˅3 3 2 3 #4 | 3 2 #4 3 2 1 6 1 | 2 - 2 6 |

（狱官唱）阴 司　　　　　　　　　　　（阴司）　法 度　　　得 人

3 2 2 0 3 2 3 1 | 6 2 3 2 2 | 3 ˅2 5 2 3 #4 | 3 2 #4 3 2 1 6 1 | 2 ˅5 3 2 5 3 2 | 3 2 2 7 6 5 3 |

惊，　　　　　有 钱　恶 买　　　人 性　　命。

6 ˅2 5 2 3 #4 | 3 2 #4 3 2 1 6 1 | 2 - 6 3 | 3 2 2 0 3 2 3 1 | 6 2 3 2 2 2 | 3 #4 3 2 ˅3 3 |

善 人　　　到 此　　　便 超 度，　　　　　　　恶 人

2 7 6 7 6 5 3 | 6 - 5 2 | 3 #4 3 2 ˅3 3 | 2 7 6 7 6 5 3 | 6 - 2 6 1 | 2 - ‖

难 脱　　死 是 定。恶 人 难 脱　　死 是　定。

## （2）怨 慢（一）

1=♭E  散板

卄5 6 - 7 7 6 - 2 - 7 6 5 7 7 6 - ˅5 i i |

（刘世真唱）一 身　恰 似　烂　　腐 草，　料 想 性

5 6 5 3 2 - 5 - 3 2 1 3 2 . (3 2 3 1 2 3 1 | 2 - 0 0) ‖

命　　怎　　能 逃。

## （3）滴 溜 子

1=♭A  4/4  2/4

(6 6 6 7 6 5 3 5 | 6 -) 5 5 | 6 ˅5 5 1 6 5 | 1 7 6 5 6 3 5 | 5 0 1 6 |

（刘世真唱）叩 慈 悲（叩 慈 悲）　乞 听　诉

7 3 5 6 7 6 | 6 0 5 1 | 6 ˅5 1 6 6 5 | 0 1 6 5 6 3 5 | 5 ˅6 1 6 |

起，　　　念 奴　婢（念 奴 婢）　青 提　　（于）刘

5 3 5 5 7 6 | 6 ˅6 2 1 | 1 ˅1 3 5 | 6 6 3 1 | 2 7 6 5 5 7 6 |

氏。　　夫 主　七 代　修 斋 布 施，

692

6̣ᵛ 6̣ 2 1 | 1ᵛ 6̣ 5 - | 3 3 - 17 | 6̣ 55 676 | 6̣ᵛ 3 - 3 |
奉佛　　烧香　念　阿　弥。　　　　（合句）并　无

（前调）
1 6̣ - 5 | 6̣ 67 653 | 6̣ 55 676 | 6̣（355 675 | 6̣ - 0 0）|（55 326 1 |
怯心　　非为　代　志。

2 - ）55 | 6̣ᵛ 5 51 65 | 016 5635 | 5 0 65 | 6̣ 35 676 | 6̣ 01 6̣ |
（狱官唱）贼贱婢（贼贱婢）　话　说　瞒　天，　　　敢开

6̣ 1 6̣ 1 65 | 016 5635 | 5 05 - | 1 35 676 | 6̣ᵛ 6̣ 2 1 | 1ᵛ 1 6̣ - |
荦（敢开荦）褒渎　神　祇。　　不念　傅家

6̣ 6̣ 65 3 | 7 7 675 576 | 6̣ᵛ 6̣ 2 1 | 1ᵛ 5 - | 6̣ 7 3 6̣ |
功德（于）无　比，　　　掠他　七代　功德（于）抛

7 7 65 576 | 6̣ᵛ 6̣ - 6̣ | ²⁄₄ 3 6̣ 5 | 6̣ 6̣ 3 | 0 3 5 |
弃，　　　（合句）罪　重　如山，担都　不

（尾声）
6̣ᵛ 6̣ 6̣ | 3 65 3 | 6̣ 65 | 0 3 5 | 6̣（7 7 | 6̣ 5 635 | 6̣）6̣ | 2 6̣ |
起。罪重　如山　担都　不　起。　　　　（刘世真唱）是　阮

6̣ 1 | 2 0 | 6̣ 2 | 2 7 6̣ | 6̣ᵛ 3 6̣ | 6̣ 3 | 6̣ 6̣ 3 1 | 1ᵛ 1 6̣ |
生　前　无所　见，　不合　听人　搬唆　口舌，今旦

2 1 | 2 2 | 2ᵛ 1 6̣ | 2 1 | 2 2 | 2（2 3 | 2 7 6̣ 1 | 2 - ）‖
即知　反悔　迟。今旦　即知　反悔　迟。

## （4）曲　仔（一）

1 = ♭E ⁴⁄₄

（6̣ 1 | 2 0）2 1 | 3 1 23 31 | 3 1 2 2 27 |
　　（牛头唱）挨来　操去，挨来　共　操去，伊身（都）

6̣ 6̣ 3 3 2 | 2ᵛ 35 3276 | 1（555 675 | 6̣ - ）‖
全　然　不醒　来。

693

# （5）怨　慢（二）

1=♭E　散板

```
　廿5 7 6 - 7 7 6 - 2 - 765 77 6 - 65 11 6 5 3 2 -
(刘世真唱)受刑　　数次　实　　恶逃，　刀斫过了

5 - 321 3 2 - ∨6 7 6 - 7 7 6 - 2 - 765 7 6 - ∨5 1 5
又　　着磨。　三魂　渺渺　归　　何处？　七魄茫

11 6 5 3 2 - 5 - 321 2 3.(3 2 3 1 2 3 1 | 2 - 0 0)‖
茫　　　惊　　都无。
```

# （6）四　边　静

1=♭A　2/4

```
(2 2 3 | 2 55 | 3 2 61 | 2 -) | 3 - | 3#431 | 2(23 | 2 55
　　　　　　　　　　　　　　　　　　(刘世真唱)春　炊

3 2 61 | 2 -) | 1 1 | 2 2 | 6 6 | 2(55 | 3 2 61 | 2)3 |
(春炊)斫了　又来　磨，　　　　　　　　　　　性

3 2 | 2 2 | 6 0 | 6 3 | 3(55 | 3 2 61 | 2)1 | 3 1 |
命　(性命)实恶　保。　　　　　　　　　无处

1 23 | 3 ∨5 | 6 - | 6 7 | 7(55 | 3 2 61 | 2 0) | 12 1 |
通解围，无　路　通去　逃。　　　　　(合句)任他刑

3(55 | 3 2 61 | 2 -) | 12 1 | 3(327) | 61 6 | 2(55 | 2)2 |
罚，　　　　　　　　任他刑罚，　横心一倒。　思

　　　　　　　　　　　　　　　　　　　　　　(前调)
3 1 | 1 13 | 1∨6 | 7 - | 5 7 | 6(55 | 3 2 61 | 2 -) |
量　无处　诉，思量　无处　告。

6 - | 3#431 | 2(55 | 3 2 61 | 2 -) | 6 2 | 1 2 | 2 2 |
(鬼唱)是　你　　　　　　　　　(是你) 生 前 做 较

6(55 | 3 2 61 | 2)2 | 3 2 | 2 1 | 6 0 | 6 6 | 5. 3 |
错，　　　　　今旦　(今旦)掠来磨。
```

694

2 (5 5 | 3 2 6 1 | 2) 1 | 3 1 | 1 3 1 | 2 0 5 7 | 7 5 |

二　人　　　　对头挨，　二人　对头

7 (5 5 | 3 2 6 1 | 2 -) | 6 2 2 | 2 (5 5 | 3 2 6 1 | 2 0) | 6 2 2 |

磨。　　（合句）汗流那　滴，　　　　汗流那

2 (3 2 7) | 2 1 6 | 2 (5 5 | 3 2 6 1 | 2) 3 | 3 1 | 1 1 1 | 3 1 |

滴，　嘴干喉燥。　　　以　做　　后来　者，不

3 0 | 6 7 | 7 6 | 2 0 | 1 2 | 2 0 ‖ （钟、锣）

敢　心做　恶。不　敢　　心做　恶。

## （7）曲　仔（二）

1=♭E　4/4

(6 1 | 2 0) 3 3 5 | 3 2 3 2 3 2 1 | 1 3 1 3 2 3 1 |

（猪哥妗白：我来啊！）（猪哥妗唱）推迁我三　哥，早早返来同阮共阮伊人

6 6 6 1 6 1 | 1 3 3 2 3 2 6 1 2 | 1 0 3 3 5 | 2 3 3 2 3 2 1 |

同　入　游赏花　园，　推迁我　老猪哥，早早返来

1 3 1 3 2 3 1 | 6 6 6 1 6 1 | 1 3 3 2 3 2 6 1 2 | 6 1 0 2 1 7 6 7 5 | 6 - ‖

同阮共阮伊人同　入　游赏花　园。

## （8）抛　盛

1=♭E　4/4

(1 1 1 1 2 7 6 5 6 | 1 -) 5 5 3 2 | 1 3 2 7 6 5 6 | 3 - 3 6 5 3 | 5 3 - 2 3 |

（目连唱）世尊　佛法　不轻　微，

1 3 2 7 6 1 5 6 | 1 - 3 2 | 1 2 2 0 3 2 1 | 7 6 1 2 5 3 2 | 1 3 2 7 6 1 5 6 |

口中　常念　是　阿弥。

1 - 1 2 1 | 1 7 6 6 7 6 5 6 | 5 3 5 5 0 5 3 | 2 5 2 3 2 1 | 7 6 1 2 5 3 2 | 1 6 1 - ‖

锡杖　赐我来救　母，敲开地狱　那霎　时。（三下钟）

695

# （9）玉 交 枝

1=♭E 4/4 2/4

$(\underset{.}{111}\ \underset{.}{127}\ \underset{.}{656}\ |\ 1\ -)\ 2\ -\ |\ 3^{\sharp}4\ 3\ 2\ 1\ 6\ 2\ |\ 5.\ 6\ 5\ 3\ 5\ |\ 5\ 5\ 3\ 2\ 5\ 3\ 2\ |$

（目连唱）听　　这（听　　这）　　　　　（于）话

$\underset{.}{231}\ 1\ 2\ 3\ 5\ 4^{\sharp}3\ |\ 2.\ 1\ 6\ 1\ 2\ 1\ 6\ 1\ |\ 3\ 5\ 6\ 5\ 3\ 5\ |\ 5\ 0\ 1\ 2\ |\ 2\ 3\ 2\ 3\ 1\ |$

刺，　　　　　　　　　心　　苦切

$1\ 0\ 2\ 1\ |\ 1\ 6\ 1\ 1\ -\ |\ 5\ 1\ 6\ 5\ |\ 1\ 6\ 5\ -\ 3\ |\ 2\ 5\ 3\ 2\ 1\ 2\ 5\ 6\ |$

（心　　苦切）目　泽　流　滴。

$1\ 2\ 7\ 6\ 5\ 1\ 6\ 3\ |\ 5^{\vee}5\ 2\ 3\ 1\ |\ 1\ 6\ 1\ -\ |\ 1\ -\ 0\ 1\ 6\ 1\ |\ 5\ 3\ 3\ 5\ 6\ 5\ |$

　　　　　沿　途　　追赶　来　到　　　此，

$5^{\vee}1\ 6\ 1\ |\ 3\ -\ 3\ 2\ |\ 2\ 3\ 2\ 1\ 6\ 2\ |\ 5.\ 6\ 5\ 3\ 5\ |\ 5^{\vee}2\ 3\ 2\ 1\ |\ 1\ 6\ 5\ 6\ -\ |$

不　见　我　母　好伤　悲。　（合句）亏　母　一　身

$1\ -\ 0\ 1\ 6\ 1\ |\ 5\ 3\ 3\ 5\ 6\ 5\ |\ 5\ 0\ 1\ 2\ |\ 1\ -\ 3\ 2\ |\ 2\ 3\ 1\ 2\ |\ 5.\ 6\ 5\ 3\ 5\ |$

受　凌　迟，　　　　未　知　值　日　得　相　见？

（前调）

$5\ 0\ 1\ 6\ |\ 5\ 3\ 5\ 1\ 6\ |\ 3\ 5\ 6\ 5\ 3\ 5\ |\ 5\ 5\ 3\ 2\ 5\ 3\ 5\ |\ \underset{.}{231}\ 1\ 2\ 3\ 5\ ^{\sharp}4\ 3\ |\ 2\ 1\ 6\ 1\ 2\ 1\ 6\ 1\ |$

（狱官唱）尊　师（尊　师）　　　　（于）听　起，

$3\ 5\ 6\ 5\ 3\ 5\ |\ 5\ 0\ 1\ 2\ |\ 2\ 3\ 2\ 3\ 1\ |\ 1\ 0\ 2\ 1\ |\ 1^{\vee}1\ 6\ 1\ 5\ |\ 5\ 6\ 5\ 6\ |$

且　　忍　耐，　且　　忍　耐，　勿得　苦切

$1\ 6\ 5\ -\ 3\ |\ 2\ 5\ 3\ 2\ 1\ 2\ 5\ 6\ |\ 1\ 2\ 7\ 6\ 5\ 1\ 6\ 3\ |\ 5^{\vee}2\ 2\ 1\ |\ 1\ 0\ 5\ 1\ 6\ 5\ |\ 1\ -\ 0\ 6\ 1\ |$

啼。　　　　　　　　　　只是　　令堂　自　作

$5\ 3\ 3\ 5\ 6\ 5\ |\ 5\ 0\ 2\ 3\ |\ 3\ -\ 3\ 2\ |\ 2\ 3\ 2\ 1\ 6\ 2\ |\ 5.\ 6\ 5\ 3\ 5\ |\ 5^{\vee}5\ 2\ 3\ 1\ |$

孽，　　天曹　拟　定　罪难　移。　　　　刑罚

696

| 1 0 5̇ 1̇65̇ | 1 - 0 1̇ 6̇ 1̇ | 5̇ 3̇3̇ 5̇6̇ 5̇ | 5̇ 2̇2̇ 1̇ | 1 0 1̇ 1̇ 6̇ 5̇ | 1 - 0 1̇ 6̇ 1̇ |

未明 恶 相 见，　　苦尽 许时 即 见

| 5̇ 5 - 1̇ | 5̇ 6̇ - 5̇ 2̇ | 5̇ - 0 5̇ 3̇ 5̇ | 2̇3̇1̇ 1̇2̇3̇5̇ #4̇3̇ | 2.̇ 1̇6̇ 1̇2̇ 1̇6̇ 1̇ |

甜。苦 尽 许 时 即 见 甜。

(尾声)

$\frac{2}{4}$ 5̇ ( 1̇ 2̇ | 7̇ 6̇ 5̇ 6̇ | 1̇ ) 2̇ | 3̇2̇1̇ 1̇ 2̇ | 3̇ 0 3̇ 1̇ | 3̇ 2̇ 1̇ |

(目连唱)因 势 相 辞 向 前 去，

| 1̇ 2̇ 3̇ | 1̇ 2̇ 7̇ 6̇ | 1̇ 0 | 2̇ 2̇ | 3̇2̇1̇ | 1̇ 3̇ 1̇ | 3̇ 2̇ 1̇ |

不见 母 亲 心 忧 虑，　　等待 水 清

| 3̇ 3̇ | 3̇ 3̇ 1̇ | 3̇ 2̇ 1̇ | 3̇ 3̇ | 3̇ ( 1̇ 2̇ | 7̇ 6̇ 5̇ 6̇ | 1̇ - ) ‖

即 见 鱼。等待 水 清 即 见 鱼。

## （10）缕 缕 金

1=♭A $\frac{4}{4}$ $\frac{2}{4}$

( 2̇5̇ 3̇5̇ 2̇ 7̇ 6̇ 1̇ | 2 - ) 2 2 | 5 3̇2̇1̇ 6̇ 2̇ | 2 5 3̇5̇ 2̇ | 3 - 3 2 | 2 2 5 - |

(刘世真唱)一 路 来 (一 路 来)

| 2 6̇ 2 - 3 | 2.̇ 7̇ 6̇ 1̇ 2̇ 3̇ 2̇ | 2 2 5 3̇ 2̇ | 2 0 5 5 | 5 3̇ 2̇ - 2 6̇ |

受 尽 惊，　　值 时 脱得 离，　通来

| 2 2 7̇ 2̇ 7̇ 6̇ | 7.̇ 6̇ 5̇ 5̇ 6̇ 7̇ 6̇ | 6̇ 5 5 3̇ 2̇ | 2 0 2 5 | 5 3̇ 2̇.̇ 3̇2̇1̇ |

救阮 一 条 命?　　免得 受 刑 罚，

| 2 6̇ - 2 | 7̇ 2̇ 7̇ 6̇ 5̇ 3̇ 6̇ | 6̇ 5 5 3̇ 2̇ | 2 3 3̇ 3̇ 2̇ | 2 6̇ 6̇ 2 |

心 内 即 定。　　得见 夫 君 共 子

$\frac{2}{4}$ 2 2 2̇ 2̇ | 2 6̇6̇ | 0 3̇ 1̇ | 2 2̇ 2̇ | 2 6̇6̇ | 0 3̇ 1̇ | 2 ( 5̇5̇ | 3̇2̇6̇1̇ | 2 - ) ‖

儿,诉出 苦痛 分 明。诉出 苦痛 分 明。

# (11) 扑 灯 蛾

1=♭E 4/4 2/4

(2 2 2 3 2 7 6 1 | 2 - ) 3 6 5 3 | 2 3 2 1 2 2 #4 3 | i 6 5 3 6 5 3 | 2 3 2 1 2 2 #4 3 |
(刘世真唱) 苦 疼 障 受 亏,

3 0 3 2 | 5 0 2 3 2 3 1 | 2 2 3 1 3 2 6 | 1 6 1 1 3 2 | 2 ∨ 1 2 3 6 5 3 |
双 目 (双目) 啼 淋 泪。 (不汝) 阴

2 3 2 1 2 2 #4 3 ∨ | i 6 5 3 6 5 3 | 2 6 2 ∨ 3 1 | 3 3 3 3 2 3 1 | 6 2 3 1 3 2 6 |
司 障 刑 罚, 人人 粪池(粪池) 受 施

1 6 1 1 3 2 | 2 0 2 - | 7 6 - 5 | 3 5 3 2 1 1 6 1 | 2 ∨ 3 2 1 3 2 6 |
为。 (鬼唱) 食 粪 (于) 食

1 6 1 1 3 2 | 2 ∨ 5 5 2 2 5 | 0 5 3 2 6 1 2 | 2 ∨ 6 7 6 | 5 3 5 7 6 |
血 准 儆戒,不敢 瞒 神 掠 心 亏。①

6 0 i 6 5 | 3 6 5 3 2 6 2 | 2 0 2 3 2 3 1 | 3 2. 3 2 7 | 2/4 6 ∨ 6 2 | 6 2 7 5 |
(刘世真唱) 到 此 处 今要 恨 (恨) 谁? 恨阮 当

6 5 6 ∨ | 2 5 | 5 ∨ 6 2 | 6 2 7 5 | 6 5 6 ∨ | サ 2 5 5 0 1 2 #4 3 - ∨ |
初 无 主 为。恨阮 当 初 无 主 为。

(尾声)
i i 6 5 - 2 3 0 2 2 5 0 2 6 2 - 7. 6 5 7 6 - 3 2
(鬼唱) 紧 行 莫得 迟共违, 恐畏着 你 相 连

5 0 1 2 #4 3 - ∨ 6 5 i i 6 5 3 - 5 - 3 2 1 2. ∨ (3 2 3 1 2 3 1 | 2 - 0 0) ‖
累。 今旦 到此 悔 难 追。

————————
① 掠心亏——把心亏。

# 5. 粪池地狱

## （1）抛　盛

1=♭E　4/4

（1 11 1 2 7 6 5 6 ｜ 1 -） 5 5 3 2 ｜ 1 3 2 7 6 5 6 1ˇ ｜ 3 - 3 6 5 3 ｜ 5 3 - 2 3 ｜

（目连唱）心急　忙忙　　　要寻母，

1 3 2 7 6 1 5 6 ｜ 1 - ˇ 3 1 ｜ 2 3 3 0 3 2 1 ｜ 7 6 1 2 5 3 2 ｜ 1 3 2 7 6 1 5 6 ｜

举步　奔驰　　不　停　久。

1 - ˇ 1 6 ｜ 5 1 6 7 6 5 6 ｜ 5 3 5 5. 2 5 ｜ 5 5 2 3 2 1 ｜ 7 6 1 2 5 3 2 ｜ 1 6 1 - ‖

锡杖　芒鞋佛相　赠，　腾云顷刻　　入　阴　府。（三下钟）

## （2）怨　慢（一）

1=♭E　散板

廿 7 7 6 - 7 7 6 - 2 - 7 6 5 7 7 6 - ˇ 6 1 5 1 6 5 3 2 -

（刘世真唱）见说　我子　来　　到此，　慌忙近前

转 1=F

5 - 3 2 1 2 3 2 - ˇ 6 7 6 - 7 7 6 - 2 - 7 6 5 5 7 6 - ˇ

去　　相　见。（目连唱）亏得　　我母　受　　凌迟，

6 1 5 1 6 5 3 2 - 5 - 3 2 1 1 3.（3 2 3 1 2 3 1 ｜ 2 - 0 0）‖

双眼为何　　　看　　不　见？

## （3）皂　罗　袍

1=♭E　8/4 4/4

1 3 2 2 0 2 7 6 ｜ 5 6 5 5 0 6 5 6 6 3 2 3 1 1 3 2 ｜

（刘世真唱）阳　（阳）　　间

2 ˇ 5 6 5 5 1 6 5 3 2 5 3 2 1 ｜ 3 3 2 3 1 6 2. ˇ 5 5 6 5 5 3 2 ｜

富贵　　　　无　　比，　　　今来

1 ˇ 3 3 2 3 7 6 5 1 6 1 6 5 4 6 5 ｜ 5 ˇ 5 6 5 5 1 6 5 3 2 5 3 2 1 ｜

阴　府　　　受苦　　　　滋

699

| 3 3 <u>2 3 1 6̣</u> 2.   2 3 2 3 | 2ˇ5 <u>6 5 5 1̇ 6 5</u> <u>3 2 5 3 2 1</u> |
|---|---|
| 味。　　双眼昏暗　咽喉　　如线 | |

| 3 3 <u>2 3 1 6̣</u> 2.ˇ <u>5 1̇ 6̇ 1̇ 6̇ 6 5 4</u> | 6 <u>5 5 6 5 3 2</u> - <u>3 3 2 6̣ 1</u> |
|---|---|
| 丝，　　　铁佛　见　　我　　（铁佛 | |

| <u>2 5</u> <u>3 3 2 1 7̣ 6̣</u> <u>5̣ 6̣ 5̣</u> <u>2 4 5 6</u> | 5 <u>6̇ 1̇ 6 6 5 3</u> 2 <u>3 2 3 5 3 2</u> |
|---|---|
| 见　　　我）心　　　　也 | |

| 2ˇ<u>2 2 7̣ 2 7̣ 6̣</u> <u>5̣ 6̣ 6̣</u> <u>3 2 3 1</u> <u>1 3 2</u> | 2 0 <u>1 2 6̣ 1 2 2</u> <u>3 1 2 7̣ 6̣</u> |
|---|---|
| 悲。　　　　　　　（合句）在　生　　受 | |

| 5̣ˇ5 <u>6 5 5 1̇ 6 5</u> <u>3 2 5 3 2 1</u> | 3 3 <u>2 3 1 6̣</u> 2.ˇ <u>2 2</u> <u>3 1 2 7̣ 6̣</u> |
|---|---|
| 享，唤婘　呼　　婢。　　出入　闺 | |

| 5̣ˇ5 <u>6 5 5 1̇ 6 5</u> <u>3 2 5 3 2 1</u> | 3 3 <u>2 3 1 6̣</u> 2.ˇ 6̣ <u>2 3 1 6̣ 1</u> 2 |
|---|---|
| 帏，奴仆　随　　侍。　　　谁想 | |

| 6 5. <u>6 5 6 4 3 2</u> - <u>2 6̣</u> | 3 <u>2 3 1 6̣ 1</u> 2ˇ2 5 <u>6 6 5 5 3 1</u> |
|---|---|
| 今　（今）旦　　（今旦）不　如　（于）狗 | |

（前调）
| 3. (<u>3 2 3 1 6̣</u> 2.) <u>1 3 2 2</u> 0 <u>2 7̣ 6̣</u> | 5 <u>6 5 5 0 6 5 6 6 3</u> <u>2 3 1 1 3 2</u> |
|---|---|
| 巍。　（目连唱）劝　（劝）　母 | |

| 2ˇ5 <u>6 5 5 1̇ 6 5</u> <u>3 2 5 3 2 1</u> | 3 3 <u>2 3 1 6̣</u> 2.ˇ5 <u>5 6 5 5 3 2</u> |
|---|---|
| 勿得　苦切　啼，　　子愿 | |

| 1 <u>3 3 2 3 7̣ 6̣</u> <u>5̣ 1̇ 6̇ 1 6 5</u> <u>4 6̣</u> | 5̣ˇ5 <u>6 5 5 1̇ 6 5</u> <u>3 2 5 3 2 1</u> |
|---|---|
| 救　母　　　脱身 | |

| 3 3 <u>2 3 1 6̣</u> 2.　3 2 1 3 | 2ˇ5 <u>6 5 5 1̇ 6 5</u> <u>3 2 5 3 2 1</u> |
|---|---|
| 离。　　世尊佛法　实无　　（实无 | |

| 3 3 <u>2 3 1 6̣</u> 2.ˇ <u>5 1̇ 6̇ 1̇ 6̇ 6 5 4</u> | 6 <u>5 5 6 5 3 2</u> - <u>1 2 3 6̣ 1</u> |
|---|---|
| 比，　　　定要　超　　度　　（定要 | |

700

超度)我母升天池。(合句)父母相会，心头欢喜。一家团圆，春风桃李。许时即(即)表，做人子儿(一点)诚心意。许时即(即)表，做人子儿一点诚心意。

## （4）四 边 静

(目连唱)亏母

(亏母)一身 受凌迟，俩得

(俩得) 不伤 悲? 终即

得相 见,(合句)又 着 拆分 离。(吏唱)天曹拟定，

$$\begin{array}{l}\overset{(2\ 3\ 2\ 1)}{3\ 5\ 3}\ |\ 2\ -\ |\ \underset{\cdot}{6}\ \underset{\cdot}{2}\ \underset{\cdot}{6}\ |\ 2\ 1\ |\ 2\ 1\ |\ 1\ \underset{\frown}{3\ 1}\ |\ 3\ 1\ |\ 3.\ 2\ |\ 7\ 5\ |\end{array}$$

天曹拟定　罪恶难移。阎君　发令旨,谁人　敢延

（前调）

$$\overset{\frown}{7\ 6}\ (5\ 5\ |\ 3\ 2\ \underset{\cdot}{6}\ 1\ |\ 2\ -\ )\ 5\ -\ |\ 3.\ \underset{1}{\underline{\ \ }}\ |\ 2\ (5\ 5\ |\ 3\ 2\ \underset{\cdot}{6}\ 1\ |\ 2\ -\ )\ |\ 2\ 2$$

迟? 　　（刘世真唱）母　子　　　　　　　　（母　子）

$$\underset{\cdot}{6}\ \underset{\cdot}{2}\ |\ \underset{\cdot}{6}\ 5\ |\ 3.\ \underset{1}{\underline{\ \ }}\ |\ 2\ -\ |\ \underset{\cdot}{6}\ -\ |\ \underset{\cdot}{6}\ -\ |\ 2\ -\ |\ 2\ -\ |\ \underset{\cdot}{7}\ \underset{\cdot}{7}\ 5$$

两人　才相　见,　　望　　　　面

$$\overset{\vee}{\underset{\cdot}{6}}\ \underset{\cdot}{6}\ |\ \underset{\cdot}{6}\ 0\ |\ 5\ 3\ |\ 2\ (5\ 5\ |\ 3\ 2\ \underset{\cdot}{6}\ 1\ |\ 2)\ 1\ |\ 3\ 1\ |\ 1\ 1\ 3\ |\ 1\ \overset{\vee}{1}$$

（望　面）散二　边。　　　　　　俩得　　不苦　痛?肠

$$2\ -\ |\ 7\ 7\ |\ \overset{\frown}{7\ 6}\ (5\ 5\ |\ 3\ 2\ \underset{\cdot}{6}\ 1\ |\ 2\ -\ )\ |\ 3\ 5\ 5\ |\ 5\ 0\ |\ 3\ 5\ 5\ |\ 3\ (3\ 2\ 1)$$

肝　做寸　裂。　　　　　（目连唱）亏得我　母,　亏得我　母

$$\underset{\cdot}{6}\ \underset{\cdot}{6}\ \underset{\cdot}{6}\ |\ 2\ \overset{\vee}{1}\ |\ 3\ 2\ 1\ |\ 1\ 1\ 3\ |\ 2\ \overset{\vee}{5}\ |\ \underset{\cdot}{6}\ 0\ |\ 7\ 5\ |\ 6\ \overset{\vee}{5}\ |\ 6\ -\ |$$

万样凌　迟。是　子　大不孝,罪　过　可高　天,罪　过

$$2\ \underset{\cdot}{6}\ |\ 7\ -\ |\ (2\ 2\ |\ 2\ -\ |\ 7\ 7\ |\ 7.\ 6\ |\ 5\ 5\ |\ 6\ 7\ 6\ 5\ |\ \overset{\sharp}{4}\ 3\ |\ 2\ -\ )\|$$

可高　天。　　（切尾）

## （5）怨　慢（二）

$1=\flat E$　散板

$$\text{廿}\ 7\ 7\ 6\ -\ 5\ 7\ 6\ -\ \dot{2}\ -\ 7\ 6\ 5\ 6\ 7\ 6\ -\ \overset{\vee}{5}\ 6\ 5\ \dot{1}\ 6\ 5\ 3\ 2\ -$$

（刘世真唱）母　子　难舍　拆　分离,　未知值日

（转 $1=F$）

$$5\ -\ 3\ 2\ 1\ 2\ 3\ 2\ -\ \overset{\vee}{7}\ 7\ 6\ -\ 5\ 7\ 6\ -\ \dot{2}\ -\ 7\ 6\ 5\ 7\ 7\ 6\ -$$

再　　相　见?（目连唱）子　今　情愿　替　　我母,

$$\dot{1}\ 6\ \dot{1}\ 1\ 6\ 5\ 3\ 2\ -\ 5\ -\ 3\ 2\ 1\ 3.\ (3\ 2\ 3\ 1\ 2\ 3\ 1\ |\ 2\ -\ 0\ 0)\|$$

粉骨碎身　　当　一　乜①?

702

（十七）雪狱套

# 1.打森罗殿
## （1）西地锦

（三通鼓起。）

1=♭A 4/4

3 #4 | 3 - 0 3 2 3 1 | 6 2 3 2 2 | 3ˇ3 3 2 3 #4 | 3 2ˇ#4 3 2 1 6 1 | 2 - 6 6 |
（阎王唱）天　上　　　　　　　　　　（天　上）　至　尊　　是　玉

3 2 2 0 3 2 3 1 | 6 2 3 2 2 | 3ˇ2 3 2 3 #4 | 3ˇ#4 3 2 1 6 1 | 2ˇ5 3 2 5 3 2 | 3 2 2 7 6 5 3 |
皇，　　　　　　　人间　最　贵　　是　君　王。

6ˇ3 5 2 3 #4 | 3ˇ#4 3 2 1 6 1 | 2 - 2 6 | 3 2 2 0 3 2 3 1 | 6 2 3 2 2 2 | 3 #4 3 2ˇ1 3 |
天上　人　间　同一　理，　　　　　　　　　　　　地府

2 7 6 7 6 5 3 | 6ˇ- 2 5 | #4 3 2ˇ1 3 | 2 7 6 7 6 5 3 | 6 -ˇ6 6 3 | 2 - ‖（接一、二通）
阎　罗　独　主　张。　地府阎　罗　独　主　张。

## （2）桂枝香（一）

1=♭E 8/4 4/4

( 6 1 | 2 ) 2 3 2 2 5 6 6 1 5 6 5 3 | 2 6 2 - 2 4 5 5 6 5 5 3 3 | 2 - 3 3 2 3 1 6 2 3 1 2 7 6 |
（刘世真唱）俯伏　　　神　君，　　　叩诉　　　原

5 6 5 1 1 2. 6 2 3 1 6 1 2 | 2 5 3 2 3 2 2 5 6 6 1 5 6 5 3 | 2 - 2 3 2 3 1 2 2 3 1 2 7 6 |
因。　奴婢　持　斋　念　善，　生前　施帛　施

5 0 1 2 6 1 2 2 0 3 1 2 7 6 | 5ˇ5 1 6 5 6 7 6 5 0 2 4 | 5 - 5 1 6 5 6 6 1 5 6 5 3 |
金。那因　前　殿（那　因　前　殿）不肯　谅

2 - 3 1 2 6 2 3 1 2 7 6 | 5ˇ　5 6 5 5 3 1 2 5 3 3 2 2 7 6 | 5. 6 1 1 2. ˇ6 2 3 1 6 1 2 |
情，掠奴婢　拘　禁。（合句）伏望　神　君　仁慈

6 7 6 1 5 5 1 6 5 6 6 1 5 6 5 3 | 2ˇ2 3 2 6 1 2 2 0 6 5 6 5 6 | 4/4 3 ( 2 3 1 2 3 1 | 2 - 0 0 ) ‖
乞　　哀　矜,高台　明　镜　超度　身。

703

（3）桂枝香（二）

1=♭E 8/4 4/4

(6 1|2) 2 2 3 2 2 5 6 6 1 5 6 5 3 | 2 6 2 - 2 4 5 5 6 5 5 3 3 | 2 - 1 2 2 3 1 6 2 3 1 2 7 6 |
（阎王唱）对 天 盟 誓， 神司 登

5 6 5 1 1 2. 6 2 3 1 6 1 2 | 2 5 3 2 3 2 2 5 6 6 1 5 6 5 3 | 2 - 3 3 3 2 3 1 3 3 3 2 1 2 7 6 |
记 如何 言 行 相 违，不思 恶尤 在

5 0 2 2 6 1 2 2 0 3 1 2 7 6 | 5 6 6 6 5 6 7 6 5 0 2 4 | 5 - 1 6 6 5 6 6 1 5 6 5 3 |
迄？稽伊 素 履（稽 伊 素 履）杀生 害
　　　　　　　　　（合句）

2 0 3 1 2 6 2 3 1 2 7 6 | 5 5 6 5 5 3 1 2 5 3 3 2 1 7 6 | 5 6 1 1 2. 3 3 2 1 6 1 2 |
命，罪过 不轻 微。业 镜 前 鉴察

6 7 6 1 5 5 1 6 5 6 6 1 5 6 5 3 | 2 3 3 1 3 6 1 2 2 0 6 5 6 5 6 | 4/4 3 (2 3 1 2 3 1 | 2 - 0 0) ‖
无 差 移，亵渎神明 瞒昧 天。

（4）抛 盛

1=♭E 4/4

(1 1 1 1 2 7 6 5 6 | 1 -) 5 5 3 2 | 1 3 2 7 6 5 6 1 | 3 - 3 6 5 3 | 5 3 - 2 3 |
（目连唱）阴府 一路 茫又 茫，

1 3 2 7 6 1 5 6 | 1 - 2 2 | 1 2 2 0 3 2 1 | 7 6 1 2 5 3 2 | 1 3 2 7 6 1 5 6 | 1 - 1 6 |
西方 游遍 过 东 方。 锡杖

1 7 6 6 7 6 5 6 | 5 3 5 5. 5 5 | 5 3 2 3 2 1 | 7 6 1 2 5 3 2 | 1 6 1 - ‖
敲开 地狱 门， 代母 启诉 阎 罗 王。

（5）北驻云飞

1=♭E 4/4 2/4

廿 5 5 3 7 6 - 5 3 2 3 - | 4/4 6. 2 1 7 6 7 6 5 6 5 5 3 2 | 3 #4 3 2 1 3 2 |
（目连唱）诉起 原因， 不 觉 汪 汪

1 5 3 3 2 1 | 3 1 2 1 7 6 | 6 0 2 5 3 2 | 1 6 2 2 0 5 3 2 | 3 #4 3 2 1 3 2 |
血泪 盈。 罗卜 本是 佛家 弟 子，

704

1̇ 3 2̇ 7 6 2̇ 7 6 | 5 3 6 - 1̇ 6 | 5 1̇ 6 5 3 #4 3 | 3 5 6 5 3 | 3 5 3 2 6 2 |

平生　　孝行

2. 7 6 - | 2. #4 3 1 2 | 6. 7 5 3 2 | 3 3 2 2 3 | 2 0 5 2 3 #4 | 3. 2 1 3 2 7 6 |

多善果，　神　司　二处都登

2.(7 6 1 1 2 3 1 | 2 - 0 0) ‖ 2. 6 2 6 2 | 2 5 3 2 5 3 2 | 6 1 2 7 6 5 |

记。　　　　　　　　　（嗓……………………………

6 6 0 7 6 3 6 | 6 6 6 5 | 5 5 5 3 2 | 6 - 6 5 | 5 5 5 5 | 5 6 5 3 2 3 2 |

…………………………）可怜　恶母　出佳

2 5 3 2 #4 3 | 1̇ 6 - 2̇ 6 | 1̇ 3 2̇ 7 6 2̇ 7 6 | 5 3 6 - 1̇ 6 | 5 1̇ 6 5 3 #4 3 |

（出佳）儿，

3 6 6 | 5 5 5 3 2 | 1̇ 6 2 2 0 5 3 2 | 3 #4 3 2 1 3 2 | 6. 7 5 #4 3 2 |

可怜　恶母　出　佳　儿，　　　袂

5 3 2 2 5 3 | 2 0 5 2 3 #4 | 3. 2 1 3 2 7 6 | 2. 7 6 1 2 3 2 | 6 6 3 3 |

得（袂得）通相　　见。　　　天曹

1̇. 7 6 7 6 | 6 5 6 5 5 3 2 | 3 #4 3 2 1 1 6 1 | 2 0 3 2 | 5 0 2 5 3 2 |

拟　（拟）　定　罪恶（罪恶）

1 5 3 3 2 1 | 3 1 2 1 7 6 | 6 1 6 6 | 3. 2 3 #4 3 | 3 6 5 3 2 |

难改　移，　（合句）历遍　地　（地）

3 5 2 - 3 5 | 2 0 5 2 3 #4 | 3. 2 1 3 2 7 6 | 2. 7 6 1 2 3 2 | 2/4 6 1 6 6 |

狱　　万样　凌迟。　　伏望当权

3. 2 3 3 | 0 6 5 3 | 2 3 5 | 2 3 5 | 2 5 | 3 2 1 6 | 2(6 1 | 1 2 3 1 | 2 -)‖

行　方便，天上　人间　同一　　理。

706

# 2.绕 枷

## （1）四边静（一）

$1 = {}^\flat A$  $\frac{4}{4}$

（2 2 2 3 2 7 6 1 | 2 -）1 - | 3. 3 2 3 1 | 1 3 2 3 1 | 2 2 5 3 2

（刘世真唱）是　我　　　　　　　　　　（是　我）

2 0 2 2 | 1 3 2 7 6 | 1 6 1 | 1 3 2 3 1 | 2 0 3 - | 3. 3 2 3 1 6

当初可不　是，　　　　　　做　事

1 - 3 3 | 1 3 2 7 6 | 1 7 6 1 | 1 3 2 3 1 | 2 - ˇ3 - | 3. 1 3 3 |

（做事）不存　天。　　　　　故　违　了誓

1 0 0 0 | 2 3 2 1 | 6 2 7 5 | 6 3 5 6 7 6 ˇ | 1 1 - 1 | 3 1 2 - |

愿，　开荤　昧神　祇。　（鬼唱）业　镜　台　前，

1 1 - 1 | 3 1 2 - | 2 2 6 1 | 2 7 6 6 1 | 1 3 2 3 1 |

业　镜　台　前　鉴察　分　厘。

2 0 3 3 | 3 1 2 1 | 3 - 3 1 | 2 3 2 7 | 6 2 7 6 5 |

马行　险处收缰　恶，船到　江中　补漏

6 ˇ3 - 1 | 2 3 2 1 | 6 2 7 6 | 1（5 5 5 6 7 5 | 6 - 0 0）‖

迟。船　到　江中　补漏　迟。

## （2）四边静（二）

$1 = {}^\flat A$  $\frac{2}{4}$ $\frac{4}{4}$

（2 2 3 | 2 5 5 | 3 2 6 1 | 2 -）| 3 - | 5. 3 | 2（5 5 | 3 2 6 1 | 2 -）|

（目连唱）阴　　阳

1 2 | 1 2 | 6 6 | 3. 1 | 2（5 5 | 3 2 6 1 | 2 -）6 - | 2 7 |

（阴阳）阻隔　在二　处，　　　　　　无　路

$7 \cdot 7 \mid \underline{7} \underline{7} \underline{5} \underline{6} \underline{6} \mid \underline{6} 0 \mid \underline{3} \underline{3} \mid 5. \underline{3} \underline{2} (\underline{5} \underline{5} \mid \underline{3} \underline{2} \underline{6} \underline{1} \mid \underline{2}) 1 \mid$

（无 路） 可 相 寻。 是

$\underline{3} \underline{1} \mid 1 \underline{1} \underline{3} \mid 1^{\vee} \underline{6} \mid \underline{7} \underline{6} \mid \underline{7} \underline{5} \mid 6 (\underline{2} \underline{3} \mid 2 \underline{5} \underline{5} \mid \underline{3} \underline{2} \underline{6} \underline{1} \mid 2 -) \mid$

子 大 不 孝，袂 替 母 受 罪。（白：母啊！）

$\underline{2} \underline{3} \underline{3} \mid 3 (\underline{5} \underline{5} \mid \underline{3} \underline{2} \underline{6} \underline{1} \mid 2 -) \mid \underline{2} \underline{3} \underline{3} \mid 3 (\underline{3} \underline{2} \underline{7}) \mid \underline{6} \underline{6} \underline{3} \mid 2 (\underline{5} \underline{5}$

（刘世真唱）亏 得 我 子， 亏 得 我 子 赶 来 此 处，

$\underline{3} \underline{2} \underline{6} \underline{1} \mid 2) 2 \mid \underline{1} \underline{6} \underline{1} \mid 1 \underline{3} \underline{2} \mid 1^{\vee} 2 \mid 3 0 \mid \underline{6} \underline{6} \mid 2^{\vee} 2 \mid 3 0 \mid$

今 旦 再 相 见，天 顶 跋 落 月。天 顶

$\underline{6} \underline{6} \mid^{\frac{4}{4}} 2 0 (\underline{5} \underline{5} \mid 5 - \underline{3} \underline{3} \mid 3. \underline{2} \underline{1} \underline{1} \mid \underline{2} \underline{3} \underline{2} \underline{1} \underline{7} \underline{6} \mid 5 -) \|$

跋 落 月。 （切尾）

## （3）四边静（三）

$1 = {}^{\flat}A$　$\frac{4}{4}$

$(\underline{2} \underline{2} \underline{2} \underline{3} \underline{2} \underline{7} \underline{6} \underline{1} \mid 2 -) 3 - \mid 3. \underline{3} \underline{2} \underline{3} \underline{1} \mid 1 \underline{3} \underline{2} \underline{3} \underline{1} \mid 2 5 \underline{3} \underline{3} \underline{2}$

（刘世真唱）百 斤 （百 斤）

$2 0 1 3 \mid 1 \underline{3} \underline{2} \underline{7} \underline{6} \mid 1 \underline{6} \underline{1} \mid 1 \underline{3} \underline{2} \underline{3} \underline{1} \mid 2 0 3 - \mid 3. \underline{3} \underline{2} \underline{3} \underline{1} \underline{6}$

重 枷 绕 三 遍， 阴 司

$1 - 2 2 \mid 1 \underline{3} \underline{2} \underline{7} \underline{6} \mid 1 \underline{6} \underline{1} \mid 1 \underline{3} \underline{2} \underline{3} \underline{1} \mid 2 - 3 - \mid 3. \underline{1} \underline{3} \underline{1}$

（阴司）遭 刑 宪。 绕 得 我 喉

$2 0 0 0 \mid 1 \underline{3} \underline{2} \underline{7} \mid \underline{6} \underline{2} \underline{7} \underline{5} \mid \underline{6} \underline{3} \underline{5} \underline{6} \underline{7} \underline{6}^{\vee} \mid 2 3 - 1 \mid 3 1 2 - \mid$

干， 绕 得 （我）头 晕 眩。 （鬼唱）生 前 罪 恶，

$2 3 - 1 \mid 3 1 2 - {}^{\vee} \mid \underline{6} \underline{2} \underline{7} \underline{6} 1 \mid \underline{2} \underline{7} \underline{6} \underline{6} \underline{1} \mid 1 \underline{3} \underline{2} \underline{3} \underline{1} \mid 2 0 2 - \mid$

生 前 罪 恶 自 取 天 谴。 阴

$3. \underline{1} \underline{1} \underline{1} \mid 3 0 0 0 \mid 1 \underline{3} \underline{2} \underline{7} \mid \underline{6} \underline{2} \underline{7} \underline{5} \mid 6 (\underline{3} \underline{5} \underline{5} \underline{6} \underline{7} \underline{5} \mid 6 - 0 0) \|$

府 不 徇 情， 行 孝 感 动 天。

708

# 3.雪　狱

## （1）西　地　锦

$1=^\flat A$　$\frac{4}{4}$

$\underline{3}$ #4 | 3 - 0 $\underline{3}$ $\underline{2 3 1}$ | $\underline{6} 2$ $\underline{3}$ $\underline{2}$ 2 | 3ˇ3 $\underline{3 2 3}$ #4 | 3ˇ$\underline{2}$#4 $\underline{3 2}$ $\underline{1 6 1}$ | 2 - $\underline{6}$ 3 |

（观音唱）天　地　　　　　　　　　　　　　（天地）　复载　　　不偏

3 $\underline{2 2 0}$ $\underline{3 2 1}$ | $\underline{6} 2$ $\underline{3}$ $\underline{2}$ 2 | 3ˇ2 $\underline{5 2 3}$ #4 | 3 $\underline{2}$#4 $\underline{3 2}$ $\underline{1 6 1}$ | 2 $\underline{5 3 2}$#4 $\underline{3 2}$ |

恩，　　　　　　　　　　　　　佛日　　光华　　照乾

3 $\underline{2 2 7}$ $\underline{6 5 3}$ | $\underline{6}$ˇ2 $\underline{5 2 3}$ #4 | 3 $\underline{2}$#4 $\underline{3 2}$ $\underline{1 6 1}$ | 2 - 3 3 | 3 $\underline{2 2 0}$ $\underline{3 2 1}$ |

坤。　（阎君唱）何人　参　得　　禅机　透，　　　　　

$\underline{6} 2$ $\underline{3 2}$ 2 2 | 3 #4 $\underline{3 2}$ˇ1 3 | 2 $\underline{7 6 7}$ $\underline{6 5 3}$ | $\underline{6}$ - 2 2 | 3 #4 $\underline{3 2}$ˇ1 3 | 2 $\underline{7 6 7}$ $\underline{6 5 3}$ |

离了　俗　缘　　断尘　根。　离了　俗　缘

$\underline{6}$ - ˇ$\underline{6}$ $\underline{6}$ 1 | 2 - ($\underline{2 5 3 2}$ | $\underline{0 5 3 2}$ $\underline{3 5 1 6}$ | $\underline{2 3 2 1}$ $\underline{6}$ $\underline{6}$ | 3 5 $\underline{3 2 1 6}$ | 2 - ) ‖

断　尘　根。

## （2）四腔锦（一）

$1=^\flat A$　$\frac{2}{4}$

($\underline{6}$ $\underline{1 7}$ | $\underline{6 5}$ $\underline{3 5}$ | $\underline{6}$ - ) $\underline{6}$ $\underline{6}$ | 2 1 | $\underline{2 7 6}$ | $\underline{6}$ $\underline{1 2}$ | $\underline{1 1 6 1}$ |

　　　　　　　　　　（刘世真唱）望佛　娘听　说

$\underline{3 3 2}$ | 2 $\underline{5 6}$ | $\underline{5 5 3 2}$ | 3. $\underline{2 3}$ 3 | $\underline{0 5 3 2}$ | $\underline{1 2 1 1}$ | $\underline{0 7 6 5}$ | $\underline{6}$ - |

起，　望佛　娘　听说　起，　　奴婢　生　　前　无歹

5 5 | 1 $\underline{6 5}$ | 3 $\underline{1 2}$ | $\underline{1 5 6 6}$ | $\underline{0 3 5}$ | $\underline{2 5 3 2}$ | 1 $\underline{6 1}$ | 1 $\underline{3 2}$ |

意。　那因　偷　刣　鸡，　别无　大事

$\underline{0 1}$ $\underline{6}$ | $\underline{1 5 6}$ˇ | $\underline{5 6}$ 1 | 6. $\underline{5 3}$ 3 | $\underline{6 5 6}$ | $\underline{0 3 1}$ | 1 $\underline{3 2}$ | $\underline{0 1}$ $\underline{6}$ |

意。　那因　偷　刣　鸡，　别无　大事

1 ($\underline{3 5}$ | $\underline{5 6 7 5}$ | $\underline{6}$ 0 ) ($\underline{6}$ $\underline{1 7}$ | $\underline{6 5}$ $\underline{3 5}$ | $\underline{6}$ ) $\underline{5 6}$ | $\underline{1 1 1 1}$ | $\underline{6 5 3}$ |

志。（道白略。）　　　　　　　　　任伊　恶言秽语　相　骂

709

1̲ 5̲ 6̲ 6̲ | 0 3̲ 5̲ | 2̲ 5̲ 3̲ 2̲ | 1̲ 1̲ 6̲ 1̲ | 1 3̲ 2̲ | 0 1̲ 6̲ | 1̲ 5̲ 6̲ | (6̲ 5̲ 3̲ 5̲ |

罾，　　假做耳　聋　　不听（听）伊。　　　（道白略。）

5̲ 6̲ 7̲ 5̲ | 6̣ - ) | (6̣ 1̲ 7̲ | 6̲ 5̲ 3̲ 5̲ | 6̣ - ) | 6̲ 6̲ 2̲ 6̲ | 2 0 | 6̲ 7̲ 6̲ 5̲ |

　　　　　　　　　　　　　　　　　　那恨我父　母　　生我

3̣ 6̣ | 1̲ 5̲ 6̲ 6̲ | 0 3̲ 5̲ | 2̲ 5̲ 3̲ 2̲ | 1̲ 6̲ 1̲ | 1 3̲ 2̲ | 0 1̲ 6̲ | 5̣ˇ 3̲ 5̲ |

贼心　性，　　若不偷刓　鸡来吃　　就会病。若不

2̲ 5̲ 3̲ 2̲ | 1 6̣ | 1 3̲ 2̲ | 0 1̲ 6̲ | 5̣ (3̲ 5̲ | 5̲ 6̲ 7̲ 5̲ | 6̣ - ) ‖

偷刓　鸡来吃，　　就会病。

## （3）童调剔银灯

1=♭E  4/4

( 2̲ 2̲ 2̲ 3̲ 2̲ 7̲ 6̲ 1̲ | 2 - ) 2̲ #4̲ 3 | 6̲ 7̲ 6̲ 5̲ 6̲ 6̲ 7̲ | 5̲ 7̲ 5̲ 6̲ 5̲ 3̲ 2̲ | 3̲ 2̲ 6̲ 5̲ 5̲ 7̲ |

　（观音唱）听　她　说　　所见　　　是　真，

6̣ -ˇ1̲ 6̲ 5̲ | 3̲ 6̲ 5̲ 3̲ 3̲ 3̲ 2̲ | 2 0 2̲ 3̲ 2̲ 3̲ 1̲ | 3̲ 2̲ 2̲ 0 3̲ 2̲ 7̲ | 6̲ 2̲ 7̲ 6̲ 5̲ 6̲ 3̲ 5̲ |

恶　有大小，　　罪有　重　　　轻。

6̣ 0 2̲ 2̲ 7̲ 6̲ | 5̲ 6̲ 7̲ 5̲ 6̲ 6̣ˇ | 6̲ 2̲ 7̲ 6̲ | 5̲ 3̲ 5̲ 5̲ 7̲ 6̲ | 6̣ 0 1̲ 6̲ 5̲ | 3̲ 6̲ 5̲ 3̲ 3̲ 3̲ 2̲ |

远在　儿孙　近在　身，　自　作孽

2 0 2̲ 3̲ 2̲ 3̲ 1̲ | 3̲ 2̲ 2̲ 0 3̲ 2̲ 7̲ | 6̲ 2̲ 7̲ 6̲ 5̲ 6̲ 3̲ 5̲ | 6̣ -ˇ2 - | 2̲ 6̣ˇ2̲ 2̲ | 2̲ 6̣ - 5̲ |

天地　鉴临。　　　不　闻（岂不　闻）

3̲ 5̲ 3̲ 2̲ 1̲ 1̲ 6̲ 1̲ | 2 0 2̲ 2̲ | 6̣ 2̲ 7̲ 6̲ 5̲ | 6̣ (7̲ 6̲ 5̲ 6̲ 7̲ 5̲ | 6̣̂ ) ( 5̲ 5̲ 3̲ 2̲ 6̲ 1̲ |

　正直　如　　　神？（刘世真白略。）

2 - ) 5̲ 6̲ | 5̲ 7̲ 5̲ 6̲ 5̲ 3̲ 2̲ | 0̲ 5̲ 3̲ 2̲ 6̲ 1̲ 2̲ | 2̲ˇ2̲ #4̲ 3̲ 3̲ 2̲ | 5 0 5̲ 6̲ 1̣ |

任有　财势，　　理　曲　　难　申。　任有

5̲ 7̲ 5̲ 6̲ 5̲ 3̲ 2̲ | 0̲ 5̲ 3̲ 2̲ 6̲ 1̲ 2̲ | 2̲ˇ2̲ #4̲ 3̲ 3̲ 2̲ | 5 (3̲ 5̲ 5̲ 6̲ 7̲ 5̲ | 6̣ - 0 0 ) ‖

财势，　　理　曲　　难　申。

# （4）四腔锦（二）

$1 = {}^{\flat}A$ $\frac{2}{4}$

（6̣ 17̣ | 6̣ 5̣ 3̣5̣ | 6̣ -) | 26̣ | 1ᵛ1 | 27̣6̣ | 6̣ 12 | 1161 |

（刘世真唱）叩 慈 悲，听 诉

332 | 2 56 | 5532 | 3．233 | 0532 | 1211 | 0765 | 6 - |

起，

33 | 6765 | 3 12 | 1566 | 035 | 2532 | 161 | 132 |

叩慈 悲， 听诉 起， 奴婢生 前 无怯

016̣ | 156 | 36 36 | 311 | 1566 | 033 | 2532 |

（怯） 意。 那因 持斋 故违誓愿， 开荤食

161 | 132 | 016̣ | 156ᵛ | 121 | 12 | 127̣ | 6̣12 |

肉 昧神 祇。 今来 阴府 甘受

1161 | 332 | 2 56 | 5532 | 3．233 | 0532 | 1211 | 07675 |

罪，

6̣ - | 6̣1 | 6̣1 | 653 | 6566 | 025 | 2532 | 161 |

今来 阴府 甘受 罪， 阎王 殿 前

3 32 | 016̣ | 156ᵛ | 31 | 51 | 3636 | 1566 | 035 |

苦禁 （禁） 持。（合句）重重 地狱 尽都 经 过， 伏望

2532 | 1 6̣1 | 3 32 | 016̣ | 1566ᵛ | 12 | 16̣ | 27̣6̣ |

赦 宥 乞超 生。 嗟叹 哉，刘 世

6̣12 | 1161 | 332 | 2 56 | 5532 | 3．233 | 0532 | 1211 |

真，

07675 | 6 - | 26̣ | 6 17̣ | 6566 | 025 | 2532 | 161 |

嗟叹 哉，刘世真， 难为 罗 卜



**行孝人**

| 1 $\widehat{32}$ | 0 1 $\underset{.}{6}$ | $\widehat{15}$ $\underset{.}{6}$ | $\underset{.}{3}$ 1 | $\underset{.}{3}$ $\underset{.}{6}$ | 3 3 | $\widehat{15}$ $\underset{.}{66}$ | 0 3 3 | $\widehat{25}$ $\widehat{32}$ |

行　　孝　人，　譬做　上天　共入　地，　　誓愿　找

| 1 $\underset{.}{61}$ | 3 $\widehat{32}$ | 0 1 $\underset{.}{6}$ | $\widehat{15}$ $\underset{.}{6}$ⱽ | 2 1 | 2 1 | $\underset{.}{6}$ $\widehat{27}$ | $\underset{.}{6}$ 1 2 | 1 1 $\underset{.}{61}$ |

要　母亲　　见。　锡杖　敲开　地狱

| 3 3 2 | 2 5 6 | $\underset{.}{5}$ 5 $\widehat{32}$ | 3．$\underset{.}{2}$ 3 3 | 0 5 3 2 | 1 2 1 1 | 0 $\underset{.}{7}$ $\widehat{675}$ | 6 - | 1 $\underset{.}{6}$ |

门，　　　　　　　　　　　　锡杖

| 1 $\underset{.}{6}$ | 3 3 | $\widehat{15}$ $\underset{.}{66}$ | 0 5 5 | $\widehat{25}$ $\widehat{32}$ | 1 $\underset{.}{61}$ | 1 $\widehat{32}$ | 0 1 $\underset{.}{6}$ | $\widehat{15}$ $\underset{.}{6}$ |

敲开　地狱　门，　　替母　受　刑　不敢　辞。

（合句）

| 1 $\underset{.}{5}$ | 1 $\underset{.}{6}$ | $\underset{.}{6}$ 3 $\underset{.}{6}$ | $\widehat{15}$ $\underset{.}{66}$ | 0 3 3 | $\widehat{25}$ $\widehat{32}$ | 1ⱽ 3 3 | 1 $\widehat{32}$ | 0 1 $\underset{.}{6}$ |

你有　孝心　天地　知机，　　你有孝　行鬼神　也着　怜

| $\widehat{15}$ $\underset{.}{66}$ | 0 3 3 | $\widehat{25}$ $\widehat{32}$ | 1ⱽ 3 3 | 1 $\widehat{32}$ | 0 1 $\underset{.}{6}$ | 1（3 5 | 5 6 7 5 | 6 - ）‖

见。　　你有孝　行鬼神　也着　怜　见。

## （5）锦　衣　香

1=♭A　$\frac{4}{4}$

（一）

| 3 6 | 6 3 3 6 5 3 2 | 5 $\widehat{23}$ 0 $\underset{.}{2}$ $\underset{.}{6}$ 1 | 2 0 6 6 | 6 3 3 6 5 3 2 | $\underset{.}{6}$ 2 2 0 3 2 3 1 |

（观音唱）论天　心　　　好人　为　善，　母不肖　奈有　子

| 2 $\underset{.}{6}$ 7 6 3 $\underset{.}{6}$ | $\underset{.}{6}$ 0 2 2 7 6 | 5 6 7 5 7 6ⱽ | 3 3 - 6 | 6 3 - 6 6 |

贤。　　褒渎　神明　虽　深罪，

| 5 6 5 3 2 3 2 6 | 2 0 5 5 | 2 3 3 0 3 2 6 | 6 2 7 5 | 6．$\underset{.}{7}$ 5 5 6 7 6 |

儿修善　果　可解（于）前　愆。

| $\underset{.}{6}$ 0 2 2 7 6 | 5 6 7 5 7 6ⱽ | 3 3 - 6 | 6 3 - 6 6 | 5 6 5 3 2 3 2 6 | 2 0 5 5 5 |

我奉　玉旨　来　雪狱，　　　　　　　情若

| 0 5 3 2 6 1 2 | 2 0 5 5 | 2 #4 3 3 2 3 2 6 | 2 2 6 7 | 2 7 6 5 6 3 5 |

可矜，　情若可　矜宜从　宽免。

$\widehat{6}^{\vee}2 - 7 \mid 2 - 00 \mid 6\,\widehat{2}\,\widehat{765} \mid \underline{6.\,\widehat{7}\,\widehat{55}\,\widehat{676}}^{\vee} \mid 3\,3\,1\,2 \mid$

（观音唱）我 当 权 （我 当 权） 广 行 方

$1^{\vee}3 - 3 \mid \widehat{2\,5}\,\widehat{33}\,\widehat{23}\,\widehat{26} \mid 2\,\widehat{7}\,\widehat{6}\,7 \mid 7(\widehat{765}\,\widehat{675} \mid \widehat{6} - 00)\|$

便, 推 恩 法 外 岂 有 私 偏?

（二）（前调）

$3\,6 \mid \widehat{63}\,\widehat{365}\,\widehat{32} \mid 2\,\widehat{33}\,\widehat{27}\,\widehat{61} \mid 2\,0\,6\,6 \mid \widehat{25}\,\widehat{33}\,\widehat{23}\,\widehat{26} \mid 2\,2\,\widehat{6}\,7 \mid$

（阎君唱）论 天 曹 王 法（于）无 偏, 律 有 正 条 岂 可 更

$\widehat{72}\,\widehat{765}\,\widehat{635} \mid 6\,0\,\widehat{25}\,\widehat{32} \mid 1\,\widehat{23}\,\widehat{13}\,2^{\vee} \mid 3\,3 - 6 \mid \widehat{63} - 66 \mid$

变? 是 她 生 前 自 作 孽,

$\widehat{56}\,\widehat{53}\,\widehat{23}\,\widehat{26} \mid 2\,0\,5\,5 \mid 0\,\widehat{53}\,\widehat{23}\,12 \mid 2\,0\,3\,5 \mid 2\,\widehat{33}\,0\,\widehat{26} \mid$

今 来 阴 府 （今 来 阴 府）

$7\,7 - 6 \mid \widehat{72}\,\widehat{765}\,\widehat{635} \mid 6\,0\,\widehat{62}\,\widehat{76} \mid \widehat{5}\,\widehat{67}\,\widehat{576}^{\vee} \mid 3\,3 - 6 \mid$

该 遭 刑 宪。 重 重 地 狱 磨 难 未

$\widehat{63} - 66 \mid \widehat{56}\,\widehat{53}\,\widehat{23}\,\widehat{26} \mid 2\,0\,2\,5 \mid \widehat{25}\,\widehat{32}\,\widehat{31}2 \mid 2\,0\,2\,5 \mid \widehat{25}\,\widehat{33}\,2^{\vee}\widehat{62} \mid$

遍, 若 要 轻 纵 （若 要 轻 纵）卖 了

$7\,\widehat{26}2 \mid 2\,\widehat{765}\,\widehat{635} \mid \widehat{6}^{\vee}2 - 7 \mid 2 - - - \mid 6\,\widehat{2}\,\widehat{765} \mid \widehat{67}\,\widehat{55}\,\widehat{676}^{\vee} \mid$

天 曹 法 典。 （观音唱）我 当 权 （我 当 权）

$3\,3\,1\,2 \mid 1\,0\,3\,3 \mid \widehat{25}\,\widehat{33}\,\widehat{23}\,\widehat{26} \mid 2\,2\,\widehat{6}\,7 \mid 7(\widehat{765}\,\widehat{675} \mid \widehat{6} - )\|$

广 行 方 便, 推 恩 法 外 岂 有 私 偏。

（三）（前调）

$3\,3 \mid \widehat{63}\,\widehat{365}\,\widehat{32} \mid 2\,\widehat{33}\,\widehat{27}\,\widehat{61} \mid 2 - ^{\vee}3\,3 \mid \widehat{63}\,\widehat{365}\,\widehat{32} \mid 2\,3\,\widehat{27}\,\widehat{6} \mid$

（目连唱）叩 慈 悲 昊 天（于）罔 极, 叩 阎 君 施 恩 布

$\widehat{27}\,\widehat{61}\,\widehat{13}2 \mid 2\,0\,\widehat{22}\,\widehat{76} \mid \widehat{5}\,\widehat{67}\,\widehat{576}^{\vee} \mid 6\,3 - 3 \mid \widehat{63} - 66 \mid$

德。 天 罗 地 网 法 严 密,

5 6 5 3 2 3 2 6 | 2 0 5 5 | 0 5 3 2 3 1 2 | 2 0 5 5 | 2 5 3 3 2 3 2 6 |
　　　　　　　佛 能 消　灾，　　　　　　佛 能 消 灾

1 2 1 6 6 | 7 2 7 6 5 6 3 5 | 6 0 6 2 7 6 | 5 6 7 5 7 6ˇ | 3 6 3 3 |
神 能 解 厄。　　　　　　　　是 阮 生 前　罪 恶 难

6 3 - 6 6 | 5 6 5 3 2 3 2 6 | 2 0 5 5 | 0 5 3 2 3 1 2 | 2 0 5 5 | 2 3 3 0 3 2 6 |
消，　　　　　　　今 来 阴 府，　　　　　　今 来 阴　府

7 7 - 5 | 7 2 7 6 5 6 3 5 | 6 0 2 2 7 6 | 7 6 7 5 7 6ˇ | 3 6 - 3 | 6 3 - 6 6 |
甘 受 牢 狱。（白：母啊！）譬 做　我 母　自 作 自 当，

5 6 5 3 2 3 2 6 | 2 0 5 5 | 0 5 3 2 3 1 2 | 2 0 5 5 | 2#4 3 3 2 3 2 6 | 2 7 6 2 |
　　　　　　　母 子 相 看，　　　　　　母 子 相　看 做 俩 舍

2 7 6 5 6 3 5 | 6ˇ 2 - 7 | 2 - - - | 6 2 7 6 5 | 6 7 5 5 6 7 6ˇ |
得？（观音唱）我 当 权　　　　　（我 当　　权）

3 3 1 2 | 1 0 3 3 | 2 5 3 3 2 3 2 6 | 2 2 6 7 | 7（7 6 5 6 7 5 | 6 -）‖
广 行 方 便，推 恩 法 外　岂 有 私 偏。

## （6）滴　溜　水

1=♭A　4/4 2/4

（6 6 6 7 6 5 3 5 | 6 -）5 6 | 1ˇ 5 6 1 6 5 | 0 1 6 5 6 3 5 | 5ˇ 6 1 6 |
（观音唱）叩 天 曹（叩 天 曹）　奉 旨　（于）雪

1 5 5 6 7 6 | 6 0 5 1 | 6ˇ 5 1 6 6 5 | 0 1 6 5 6 3 5 | 5ˇ 6 2 6 |
狱，　　　刘 世 真（刘 世 真）　罪 恶　（于）深

6 . 5 3 5 6 7 6 | 6ˇ 6 2 1 | 5 1 6 5 3 | 6 . 7 5 5 6 7 6 | 6ˇ 5 5 2 1 |
重。　　　目 连 为 子（于）行 孝，　　　持 斋

1ˇ 6 5 - | 1 6 5 1 | 1 5 5 6 7 6 | 6ˇ 5 - 1 | 6 6 - 6 5 |
修 戒 积 德 足 赎。　　　是 臣 推 恩，

3 - 6 3 5 | 5 0 1 . 2 | 1 5 5 6 7 6 | 6 0 5 1 | 6ˇ 5 1 6 5 |
欲 加 轻 纵①。　　　　　刘 世 真（刘 世 真）

714

0 6 5 6 3 5 | 5 0 1 6 | 1 5 5 6 7 6 | 6 6 2 1 | 5 1 6 5 3 |
罪 皆 百 结。 合 受 地 狱（于）磨

6. 5 3 5 6 7 6 | 6 2 2 1 | 1 0 5 1 | 1 5 6 5 | 6 1 5 5 6 7 |
难， 观 音 前 来 为 她 开 豁。

6 1 - 1 | 2/4 1 1 6 5 | 1 3 5 | 0 6 3 5 | 6 1 6 | 1 1 6 5 | 1 3 5 |
臣 当 执 法，做 戒 阳 间。臣 当 执 法 做 戒

（尾声）
0 3 5 6 7 7 6 5 3 5 6 - ) 廿 2 2 1 - 1 5 5 6 1 3 5 7 6 - ˅
阳 间。 （天使唱）观 音 本 是 慈 悲 佛，

> > >
6 2 1 - 1 1 0 6 1 6. 5 3 5 7 6 - 2 6 1 2 0 5 6 1 0 ‖
阎 罗 执 法 休 轻 忽， 且 看 天 曹 议 优 恤。

---

① 此后漏一句唱词："臣启奏阎罗主杀。"

# 4.团 圆 上 天
## （1）薄 媚 滚

1=♭A  4/4  2/4

( 6 1 7 6 5 3 5 ) | 3 7 6 5 3 | 7 7 6 7 5 5 7 6 ˅ | 1 3 2 1 | 3 2 1 6 1 2 |
（傅相、世真、罗卜唱）人 鬼 殊 途， （帮腔）人 鬼 殊 途，

2 5 5 3 2 3 ˅ | 3 3 1 2 7 6 ˅ | 3 3 1 2 7 6 ˅ | 5 3 5 7 6 ˅ | 5 6 3 3 |
（三人同唱）幽 冥 各 一 （幽 冥 各 一） 天。 人 有 善

7 7 6 7 5 5 7 6 ˅ | 3 3 2 1 1 | 3 1 1 2 | 2 5 5 3 2 3 | 3 0 1 2 | 1 6 - 0 |
愿， （帮腔）人 有 善 愿， （三人同唱）天 眼 开，

1 3 1 2 7 6 | 5 3 5 ˅ 6 3 | 6 6 5 3 1 | 7 7 6 7 5 5 7 6 ˅ | 3 3 2 1 2 3 |
天 心 怜。 富 贵 百 年 难 保 守， （帮腔）百 年 难 保

3 2 1 6 1 2 | 2 5 5 3 1 3 | 1 3 1 2 7 6 | 5 3 5 7 6 ˅ | 6 3 - 6 |
守， （三人同唱）轮 回 六 道 容 易 牵。 堪 叹 阳

715

（2）团 圆 歌

1=♭A 1/4

（傅相、世真、罗卜唱）千手千眼观世音，灵通实感应。七代吃长菜，功德传古今。善有善报，天眼分明。方便可多做，劝人莫侥幸，修行吃菜着诚心。目连行孝劝世人，一返搬来一返新。（三下钟）X X X

# 四、人物介绍

## （一）陈应鸿

陈应鸿，男，汉族，1965年3月出生于福建省泉州市。1983年2月毕业于福建省艺术学校泉州市木偶班。现任泉州市木偶剧团二级演员，泉州提线木偶戏国家级非物质文化遗产项目代表性传承人。

陈应鸿于1978年考入福建省艺术学校泉州市木偶班，师从杨度、陈天恩、吴孙滚、魏启瑞等老一辈木偶戏艺师，专修提线木偶"生"行传统表演艺术。毕业后，转拜木偶戏艺术大师黄奕缺为专业老师，

学习"杂"行表演技艺，并学习设计提线木偶形象的内部结构和线位设置。从艺数十年来，主要从事"生""杂"两种行当的表演创造，担任剧团多个创作剧目的主要演员。1992年以来，担任福建省艺术学校泉州木偶班专业老师，传授提线木偶表演艺术。

陈应鸿熟练掌握泉州提线木偶"生""杂"的传统基本线规和200多首传统曲牌的曲调及其表现特点，并能根据剧中人物感情性格表现和戏剧情节发展的需要，自如运用，创造了众多栩栩如生的人物形象。完整师承全本《目连救母》以及数十出"落笼簿"传统剧目的舞台表演。熟悉木偶结构和线位设置，能自主设计、制作各种类型的木偶艺术形象。在前辈艺师杨度身患绝症，全本《目连救母》的《三藏取经》（六套）即将出现人亡艺断的传承危机时，经剧团领导委派，在三个多月时间里，采用录音的方式，抢救了该传统剧目表演艺术的全部口述资料，用两年多时间整理演出本，并全程参加对这一濒危剧目的抢救排练，使之得以继续传承。

陈应鸿担任主演的泉州提线木偶戏《吕后斩韩》《目连救母》《古艺新姿活傀儡》《钦差大臣》等剧目，先后分别荣获福建省第二届中青年演员比赛铜奖、福建省第二十一届戏剧汇演演出奖、文化部第十届文华奖文华新剧目奖、第二届全国木偶皮影金狮奖剧目金奖、文化部第十一届文华奖文华新剧目奖和文华集体表演奖等，两次入围"国家舞台艺术精品工程"。1987年以来，出访过荷兰、法国、德国、瑞士、西班牙、埃及、美国、日本、韩国、菲律宾、

新加坡等四十多个国家和地区。

在《福建艺术》《福建剧谈》发表了《关于"簿"的断想》《偶像制作技艺是木偶表演技艺的基础》等理论研究文章。

### （二）陈志杰

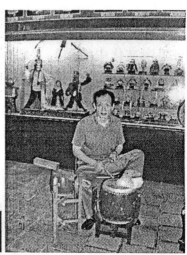

陈志杰，男，汉族，1964年7月出生于福建省泉州市，1983年2月毕业于福建省艺术学校泉州市木偶班，现任泉州市木偶剧团二级演员，泉州提线木偶戏国家级非物质文化遗产项目代表性传承人。

陈志杰于1978年考入福建省艺术学校泉州市木偶班，师承杨度、陈天恩等艺师，专修二年提线木偶的传统表演艺术。1980年起学习傀儡戏传统打击乐——司鼓，师从洪清廉、龚天锡老师。陈志杰有着丰富的舞台表演经验，担任剧团多个创作剧目的音乐创作及司鼓，多次获国家级、省级、市级的奖项。1992年以来，担任福建省艺术学校泉州市木偶班专业教师，传授传统的提线木偶音乐及打击乐的演奏技法。

陈志杰熟练掌握泉州木偶戏剧种300多首传统曲牌的旋律曲调及其演奏特点。熟悉木偶表演形式，能自主设计、创作、完成新老剧目的排练、演出，并完整师承全本《目连救母》以及数十出"落笼簿"传统剧目的音乐及表演形式。抢救了该传统剧目音乐曲牌的全部资料，全程参加对该濒危剧目的抢救排练及录音录像，使之得以继续传承。

陈志杰任司鼓的泉州提线木偶戏《古艺新姿活傀儡》《钦差大臣》等剧目，分别荣获福建省第二十一届戏剧汇演演出奖、第四届福建省中青年演员比赛银奖、文化部第十届文华奖文华新剧目奖、第二届全国木偶皮影金狮奖剧目金奖、文化部第十一届文华奖文华新剧目奖和文华集体表演奖等，两次入围"国家舞台艺术精品工程"。1988年以来，分别出访过荷兰、法国、德国、瑞士、西班牙、俄罗斯、泰国、日本、韩国、菲律宾、新加坡等三十多个国家和地区。

在《福建艺术》《大雅》（台湾）等期刊发表了《泉州傀儡戏打击乐器及演奏技法》《鼓的传说与泉南文化中的鼓》《泉州傀儡戏压脚鼓——万军主帅》等理论研究文章。

### （三）王建生

王建生，男，汉族，1946年9月出生，1957年进入泉州木偶剧团训练班，开始了演艺生

涯，于 2006 年退休。泉州提线木偶戏国家级非物质文化遗产项目代表性传承人。

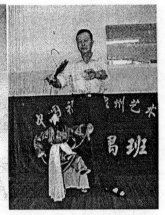

王建生为木偶世家之第三代传承人，其父亲王金坡是泉州木偶戏的名艺人，原泉州四大庙之一的大城隍提线木偶班班主。大城隍提线木偶班于 1952 年与其他木偶戏班合并为泉州木偶剧团。王建生进入泉州木偶剧团后，开始学习众位前辈的技艺，继承了其父的一整套表演技能和绝学，完整掌握四大行当的专业知识，特别就"生"的行当加以提炼和发挥，形成个人的独特表演风格。王建生在唱腔和道白上有很好的领悟力，在演技方面，能够很好地塑造每一个人物。在 1992 年的全国皮影汇演上，他在《宝莲灯》中的表演获得个人优秀表演奖，《舞狮》的表演获得小剧目表演奖。在全国第二届艺术节的表演中，得到上级及同行们的一致公认及好评。

王建生退休的当年，为培养泉州木偶艺术表演人才，被泉州艺术学校聘任为提线木偶表演专业教师，把四大行当毫无保留地传授给学生。2005 年还被上海戏剧学院聘任为 2005~2006 年度第一学期"提线木偶操纵"课程授课教师。

## （四）林聪鹏

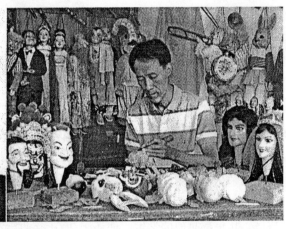

林聪鹏，男，汉族，1964 年 9 月出生，1983 年毕业于福建省艺术学校泉州市木偶班，现为泉州市木偶剧团木偶头雕刻师，从事木偶头雕刻及粉彩工艺之职。泉州提线木偶戏国家级非物质文化遗产项目代表性传承人。

林聪鹏自幼师从其兄林聪权（任职福建省画院）学习泉州提线木偶头雕刻技艺，并于 1978 年 2 月进入福建省艺术学校泉州市木偶班学习，主修木偶头雕刻艺术。

毕业后，林聪鹏作为剧团木偶头雕刻的主要艺师，不断钻研与实践，完整继承并熟练掌握了泉州提线木偶头像雕刻及粉彩工艺。他的木偶头作品为剧团大量传统剧目、创作剧目所

使用，如《目连救母》《水漫金山》《三打白骨精》等传统剧目以及《火焰山》《太极图》《人与猴》《钦差大臣》等创作剧目的大量木偶头作品就是由林聪鹏制作的，为泉州市木偶剧团两次荣获文华新剧目奖、两度入选"国家舞台艺术精品工程"做出了贡献。

林聪鹏所传承的雕刻工艺及艺术水准被社会广泛承认及赞扬，他制作的木偶头随剧团出访演出，带往了近四十个国家与地区，演出了八十余次。1994 年他的木偶头作品入选第二届福建省对外出版物展览；1997 年他的作品发表在《福建艺术》第 1 期的"林聪鹏木偶造型艺术"栏目；1997 年他在香港文化中心现场展示木偶头雕刻技艺，同时木偶头被香港博物馆收藏；2004 年他的木偶头作品发表在《艺术生活》第 1 期。

### （五）林文荣

林文荣，男，汉族，1948 年 4 月出生，1961 年 8 月进入泉州市木偶剧院演员训练班学习、工作至退休，曾任泉州市木偶剧团副团长，为泉州市木偶剧团二级演员。泉州提线木偶戏省级非物质文化遗产项目代表性传承人。

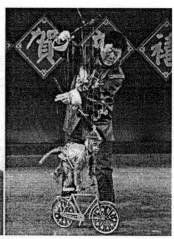

林文荣进入泉州木偶剧院演员训练班时，师承连焕彩、赖德亮、郭桂林、郭玉寿、王金坡、洪清廉、陈天恩、张秀寅等艺师。1964 年到泉州木偶剧院第一团实习，又师承黄奕缺、谢祯祥、吴孙滚、杨度、陈清波等老一辈木偶戏艺师。

除精通"北"行外，他还熟练地掌握"生""旦""杂"行当的表演和说唱技艺，并且在继承的基础上，对表演技艺和曲白进行创新，特别是他对提线木偶线位布置的革新，使之更合理、更科学，让提线木偶的表演更为连贯自如、栩栩如生。

林文荣从艺以来，一直是泉州木偶剧团的主要演员，多次获国家、省、市奖项。1978 年以来，曾担任福建省艺术学校泉州市木偶班班主任及专业教师，学生众多，现剧团所有中青年演员，几乎都是他的学生。他还于 2001 年收台湾高雄"锦飞凤"傀儡戏剧团团长薛荧源为徒，于 2005 年收马来西亚柔佛州"新长春"木偶剧团团长黄振才为徒。作为师傅，林文荣将自己从父辈那里所学到的知识，以及自身在实践中所掌握的技巧、心得体会，都无私地教给每一位学生。

在《剧谈》《自然与文化》等期刊上发表了《举重若轻演次角》《传统与革新》《泉州提线木偶戏》等多篇理论研究文章。

## （六）夏荣峰

夏荣峰，男，汉族，1963 年 5 月出生，1983 年毕业于福建省艺术学校泉州市木偶班，后任泉州市木偶剧团副团长、二级演员，从事提线木偶表演与木偶制作艺术数十年。泉州提线木偶戏省级非物质文化遗产项目代表性传承人。

夏荣峰于 1978 年进入福建省艺术学校泉州木偶班学习。1978~1980 年师从陈天恩学习传统木偶表演基本功、传统音乐唱腔曲牌及传统木偶形象制作，并且学习传统戏《岑彭归汉》中的岑彭（武生）角色表演。1979~1995 年，师从杨度学习传统戏《斩韩信》中的韩信（武生），《哭人彘》中的周昌（白须老生）、宫监（杂），《青梅会》中的关羽（北），《卢俊义》中的卢俊义（老生）、燕青（武生），《窦滔》中的窦滔（文生），《三气周瑜》中的周瑜（武生），《临潼关斗宝》中的伍员（武生），《水漫金山》中的法海（北），《目连救母》中的大哥爷、城隍、益利、释迦文佛及《李世民游地府》等角色表演。1980~2006 年，师从黄奕缺学习木偶形象制作及表演艺术，学习《三打白骨精》中的孙悟空（武生）、《火焰山》中的孙悟空（武生）、《钟馗醉酒》中的钟馗（北）、《小沙弥下山》中的小沙弥（杂）、《驯猴》中的猴子等剧目与角色，并创作小戏《狮子舞》。

他在多年的演艺生涯中，创作排练演出了儿童剧《小黑、小金历险记》、木偶精粹《古艺新姿活傀儡》、大型木偶剧《钦差大臣》等剧目，多次在文化部、省、市戏剧会演、优秀青年演员比赛和戏曲唱腔比赛中获奖。2002 年 10 月参加《古艺新姿活傀儡》演出，获文化部第十届文华奖文华新剧目奖；2003 年 9 月参加《钦差大臣》演出，获文化部举办的第二届全国木偶皮影比赛金狮奖剧目金奖、个人表演奖；2004 年 9 月参加第七届中国艺术节，表演《钦差大臣》，获文化部第十一届文华奖文华新剧目奖、文华集体表演奖。2005 年 12 月、2007 年 2 月，所演剧目两次入选"国家舞台艺术精品工程"提名剧目。

1992~1995 年，夏荣峰协助师傅培训学生，传授木偶表演与木偶制作。他多次随团走访荷兰、美国、英国、德国、法国、瑞士、西班牙、比利时、日本、韩国、马来西亚、新加坡、越南等国家及香港、澳门、台湾等地区，传播中华优秀传统文化艺术。

夏荣峰曾先后于《福建艺术》上发表了《让"死"木偶"活"在舞台上》《初识"水傀儡"》等理论研究文章。

（王州根据《非物质文化遗产项目代表性传承人登记表》资料撰稿）

**图书在版编目（CIP）数据**

木偶戏：泉州提线/王州，蔡俊抄主编；蔡俊抄，王州编著. －福州：福建教育出版社，2023.7
（福建省非物质文化遗产（音乐卷）丛书/王州主编）
ISBN 978-7-5334-9554-1

Ⅰ.①木… Ⅱ.①王… ②蔡… Ⅲ.①木偶剧—介绍—泉州 Ⅳ.①J827

中国版本图书馆 CIP 数据核字（2022）第 237736 号

Fujiansheng Feiwuzhi Wenhua Yichan（Yinyue Juan）Congshu
福建省非物质文化遗产（音乐卷）丛书
丛书主编 王 州

Muouxi Quanzhou Tixian
木偶戏（泉州提线）
主编 王 州 蔡俊抄
编著 蔡俊抄 王 州

| | | |
|---|---|---|
| 出版发行 | 福建教育出版社 | |
| | （福州市梦山路 27 号 邮编：350025 网址：www.fep.com.cn | |
| | 编辑部电话：0591-83727011 83786905 | |
| | 发行部电话：0591-83721876 87115073 010-62024258） | |
| 出 版 人 | 江金辉 | |
| 印 刷 | 福建东南彩色印刷有限公司 | |
| | （福州市金山工业区 邮编：350002） | |
| 开 本 | 787 毫米×1092 毫米 1/16 | |
| 印 张 | 48.5 | |
| 字 数 | 1245 千字 | |
| 插 页 | 2 | |
| 版 次 | 2023 年 7 月第 1 版 2023 年 7 月第 1 次印刷 | |
| 书 号 | ISBN 978-7-5334-9554-1 | |
| 定 价 | 150.00 元 | |

如发现本书印装质量问题，请向本社出版科（电话：0591-83726019）调换。